U0136637

阿波羅的天使

芭蕾藝術五百年

珍妮佛·霍曼斯 | 著　宋偉航 | 譯　李巧 | 審訂

Jennifer Homans

APOLLO'S ANGELS
A History of Ballet

這一本重要的文化史著作，以獨到的觀點和詳實的內容，將芭蕾放進更宏大的時空脈絡，描寫芭蕾的演進、興盛，容或有式微之時，卻因不時有新意注入，而始終不致頹然而亡……霍曼斯犀利的文化評論，廣博、深入的芭蕾史觀，足堪關心藝術史目前暨未來發展的讀者置於案頭，勤加研讀。

——出版人週刊（*Publishers Weekly*）

精采巨著，詳述芭蕾舞蹈的歷史進程，出自優異的芭蕾舞者手筆。《阿波羅的天使》是舞蹈中人深入舞蹈核心，為大家娓娓詳述舞蹈的歷史。本書奇妙之處，在於作者以優美、明瞭的文筆，透析出芭蕾發軔、演進的時、空場域，過往的文化因之歷歷如繪，鮮活親切。

——辛力德（Richard Sennett，著名社會學家）

皇皇傑作，頁頁滿載樂趣、啟發、魅力。但凡舞者固然以隨身攜帶此書為要，然而，熱愛藝術、文學、歷史，深諳文字奧妙、熱衷故事情節者，何嘗不宜以此書作為性靈的犒賞？本書是謂瑰寶，敬請珍惜。

——雅克・唐波士（Jacques D'Amboise，著名舞者、編舞家）

中文的舞蹈書籍寥寥可數，更遑論如此厚重的一部完整芭蕾史。很高興有這樣的一本書問世，相信能為舞蹈愛好者帶來許多助益和啟發。

此書由一位具有舞蹈專業背景的作者所書寫，內容考據深精、譬喻生動、文載以趣，最難能可貴的是，對毫無邊界的舞蹈藝術給予的觀點與評論，是以一個專業知識卻又很客觀的態度來解析與闡明，是非常

——伍曼麗（中國文化大學舞蹈系系主任、舞蹈研究所所長）

難得的一本藝文讀物，更是舞蹈專業從業人員不可或缺的工具書。

——余能盛（台北室內芭蕾舞團舞蹈總監）

「芭蕾舞蹈」融合了音樂、美術、文學，成為一門具有科學邏輯的表演形式；透過「人」的傳承，才能保留至今的文化藝術遺產。作者歷經十年的搜集資料與訪談，從芭蕾的緣起至今，五百年的歷史和發展，在此書中有極為詳盡的敘述。這本書，不僅是學習舞蹈者必讀的書籍，也推薦給一般的讀者們，讓您對「芭蕾舞蹈」完全改觀。

——王澤馨（旅美舞蹈家、黑潮藝術營運總監）

我一九八三年開始跟著游好彥先生習舞，這三十年來，常因找不到一本專業的「西洋舞蹈史」中文版而困擾。很高興「野人文化」可以不計成本和獲利，引進《阿波羅的天使》這本書，讓愛舞如我之輩，能省去許多迷失在字典與原文中的時間。衷心期盼，這本書能成為所有舞蹈科系所的教科書。

——伍錦濤（流浪舞蹈劇場、波羅蜜舞蹈中心藝術總監）

法王路易十四的最愛——「芭蕾身體建築」，那不可思議的魅力，逐漸散佚遺忘於歐陸、俄羅斯的國度中，珍妮佛‧霍曼斯所著《芭蕾藝術五百年》，每一頁都是人類身體文化資產的重要文件，是現代人文化養成的最好選擇。

——蕭渥廷（蔡瑞月文化基金會董事長）

作者詼諧優美的筆法，將芭蕾璀璨的歷史藏寶圖從起源到現代展開到讀者眼前，得以飽覽高雅浪漫的芭蕾晶彩輝煌的世界，同時得到樂趣與啟發！

——李林莉莉（世紀舞匯芭蕾舞團 Le ballet du siècle de Taipei 舞蹈總監）

《阿波羅的天使：芭蕾藝術五百年》是芭蕾人期待的資料書，也是歷史文學愛好者不可多得的作品，作者本身即是接受完整芭蕾訓練的舞者，以舞者的角度探討芭蕾的歷史面向，細膩精采，值得推薦給每一位讀者。

—— 王國年（台灣國際芭蕾協會理事長、台灣青少年古典芭蕾大賽創辦人、Bd Ballet 藝術總監）

對於教授西洋舞蹈史已有二十多年經歷的我而言，知道《阿波羅的天使：芭蕾藝術五百年》的中文譯本即將問世，真是感到莫名的興奮。本書作者珍妮佛・霍曼斯秉著一身深厚的芭蕾訓練與職業演出的歷練，對於芭蕾的幕前、幕後；台上、台下的林林總總本就有著深刻的體會。從職業舞台退休後，她轉而成為知名的芭蕾評論，也是紐約大學的駐校學者，她撰寫的芭蕾史書猶如史詩般的精緻，但卻沒有苦讀古史般的枯澀乏味。霍曼斯在此書中提出不少個人觀點，這些觀點不盡都能得到其他學者、芭蕾舞者或芭蕾教師們的認同，但是廣納不同論點，應是身處當代的我們，應當擁有的氣度。這本書的涵蓋範圍與章節重點和我的授課內容十分吻合，我不僅要鄭重推薦這本書給所有愛好芭蕾的讀者們，同時它也會是研究芭蕾發展的學者與學生們的重要參考文獻。

—— 戴君安（台南應用科技大學舞蹈系副教授）

在這個時代，會有多少作者花十年的時間去完成一部著作，大概屈指可數吧。《阿波羅的天使》絕對是一部值得傳世的經典之作，從芭蕾舞的起源到浪漫、古典、現代芭蕾，它鉅細靡遺的記錄了所有關於芭蕾舞的一切，是部重量級的權威之作！

—— 俞秀青（樹德科技大學表演藝術系專任助理教授）

◆ 本書將芭蕾悠久的歷史作了一番翔實的敘述，即使精通芭蕾的讀者，對芭蕾歷史十分熟悉，讀了一樣興味盎然，因為霍曼斯展現了卓越的史家長才，眼力獨到又精準，抓得到特殊的細節。芭蕾歷史的重要環節書中當然未曾遺漏，例如於法國宮廷的發展，瑪麗亞・塔里歐尼首創踮腳跳舞，煥發超塵絕俗的精靈丰采，佩提帕帶領馬林斯基芭蕾舞團達至顛峰的發展，二十世紀的芭蕾巨匠巴蘭欽等等，一應俱全。但我最欣賞霍曼斯筆下不以盛名為限，行文不時出現芭蕾歷史的小角色和奇聞逸事，饒富趣味，也足見她史家考證、挖掘的不凡功力。

◆ 書中精挑細選的圖片和深思熟慮寫下的圖說，也是閱讀的一大樂趣。芭蕾最早出現於路易十四朝中的「五種位置」，義大利《精益求精》舞劇原始的舞譜，在書中都看得到。霍曼斯還將佩提帕於馬林斯基編的《胡桃鉗》雪花和巴蘭欽改編的《胡桃鉗》雪花作了比較，所寫的圖說為：「二者之相似，十分明顯，只是，巴蘭欽作了一點重要的變化：他的雪花頭戴皇冠，強調此劇師承的俄羅斯皇家芭蕾傳統。」

◆ 我了解芭蕾史，且我熱愛舞蹈，因此我滿心期待這本《阿波羅的天使》能成為我書架上眾多芭蕾書籍中的新寵，且能讓我讀到我所不知道的新知。沒想到這本書大大超越我的想像。由一位慎思熟慮的前舞者所寫，將舞蹈放入哲學、文化脈絡來看，我必須說我幾乎每看一頁，心中忍不住驚歎：「喔，原來如此」或「那我現在懂了！」作者對「太陽王」宮廷的描述，是我讀過最棒的！此外，過去我總覺得我無法真正理解巴蘭欽舞蹈的精髓，直到我讀了這本書，這一切有了轉變。我重新找出巴蘭欽的影片，花了幾個小時的時間沉浸其中。

跟著天使一窺芭蕾之風華

吳素芬

西方古典舞蹈承襲了始於文藝復興運動所帶來的挺立與細緻的輝煌場面，進而發展「宮廷芭蕾」（Ballet de cour）所形成的傳統精神和美學根基，在法王路易十四（Louis ⅩⅣ）統治期間（1643-1715），舞姿動作更趨精緻化，表演者在宮廷大廳中，以成對的方式及兩邊對稱的幾何圖形進行舞蹈表演，藉此達到社交的功能；十八世紀整個演出的形式由平面舞台轉變為鏡框式舞台，使芭蕾作品在觀賞上有了立體化的視覺效果，為了讓舞台上的表現更具層次感，也強化要求動作向外開展（turn out）的審美特徵，終於一七八九年在諾維爾（Jean-Georges Noverre, 1727-1810）的推動下，第一齣完整的以市井小民為主題的「劇情芭蕾」（Ballet d'action）《女大不中留》（La Fille mal Gardée）誕生。

十九世紀初，受到浪漫文學的滋養，芭蕾以浪漫的感性作為劇情發展的主軸，將浪漫主義中具神祕性的虛幻世界和趣味性的異國情調注入舞劇中，創出「浪漫芭蕾」（Romantic ballet）的精神「寫實與非寫實」，進而發展出前所未有的「白色芭蕾」（Ballet Blanc）的審美特色，這些審美觀念對後期芭蕾發展的影響相當深遠。像是十九世紀末發展於俄國由佩提帕（Morius Petipa, 1818-1910）所主導的「古典派芭蕾」（Classic Ballet）、發展於二十世紀的「現代芭蕾」（Modern Ballet）和現今的「當代芭蕾」（Contemporary Ballet），都將「挺立與細緻」、「均衡」和「外開」的芭蕾審美特徵，以各種不同表現方式沿用或突破於新的創作中，影響了整個芭蕾發展的趨向與芭蕾藝術精神的建立。

譬如鄧肯（Isadora Duncan,1877-1927），是生於美國發展於歐洲的現代舞蹈先驅，對年輕一代的舞者或編舞者影響甚多，尤其是年輕的福金（Mikhail Fokine,1880-1942）就是受鄧肯舞蹈的啟發，更確定該如何為未來的芭蕾描繪出一個輪廓，繼而成為現代芭蕾的驅動者。同時期的尼金斯基（Vaslav Nijinsky, 1889-1950）採用二度空間的雙足平行前進，打破傳統芭蕾「外開」法則，是芭蕾動作史上的一大變革。這些新的觀念，在狄亞格列夫（Sergei Diaghilev,1872-1929）成立於巴黎的「俄羅斯芭蕾舞團」（Ballet Russe）一展現，該舞團從此成了孕育頂尖芭蕾好

手的殿堂。

一九二九年狄亞格列夫過世後，俄羅斯芭蕾舞團的成員各奔東西，帶著這個舞團的精神散向世界各地。如德華瓦洛（Ninette de Valois, 1898-2001）一九三一年在英國創立了「賽德勒威爾斯芭蕾舞團」（Sadler's Wells Ballet），此團於一九五九年成為「英國皇家芭蕾舞團」（The Royal Ballet）；里耶尼・馬辛（Léonide Massine, 1896-1979）為「蒙地卡羅俄羅斯芭蕾舞團」首席編舞家；謝爾蓋・李法爾（Sergei Lifar, 1905-1986）到「巴黎歌劇院」發展，同時也在其他國家擔任客席編舞家。而被譽為現代芭蕾大師的喬治・巴蘭欽（George Balanchine, 1904-1983）則到美國創立了「紐約市立芭蕾舞團」，從此俄羅斯芭蕾舞團的團員分布於歐洲和美洲各地，各自為二十世紀芭蕾的發展奉獻己力。

然而，芭蕾在台灣的發展較晚，於一九四〇年代經幾位芭蕾先驅在本地進行教學扎根和演出的工作，讓芭蕾藝術根植於台灣。芭蕾雖源於西方，但它是具包容性和國際性的舞蹈藝術，因此，台灣的芭蕾創作者嘗試運用具中華文化和台灣特質的舞蹈元素融於芭蕾舞作中，將芭蕾技巧與我們傳統舞蹈的身韻相融合，創出專屬於台灣獨特風格的作品，如《龍宮奇緣》、《孔雀東南飛》、《帝女花》、《氣韻》和《細腳隨想》等，都是已在台灣發表過的「中國風芭蕾」。

本書作者珍妮佛・霍曼斯詳盡記錄整個芭蕾藝術發展歷程之人文變化、政經關係以及地域、人物的分布，在在都影響著一項藝術的發展與存亡，是一本在台灣極為少見的有關芭蕾發展之書籍；譯者宋偉航小姐的盡心，從流暢的譯詞敘述，更可感受本書欲提供給讀者一部令人信服的芭蕾發展史。

二十一世紀，科技資訊已發展到激進爆炸的階段，人們生活於高科技的型態下，終日過著與時間競賽的緊張生活，逐漸的，精神因無法得到慰藉而空虛。從歷史軌跡來看，人們生活在過於規律工整或制式的生活模式時，便在生活上尋求一些非寫實生活中可觸及的夢想情境，期待芭蕾藝術在本世紀能夠如浪漫芭蕾之蓬勃於十九世紀，於二十一世紀的今日再創芭蕾藝術的另一個里程碑。

（本文作者為國立台灣藝術大學舞蹈學系教授）

獻給東尼

我乃塵世必需之天使，

因為經過我眼，汝才得見塵世。

《鄉巴佬圍住天使》（Angel Surrounded by Paysans, 1949）

美國詩人華理斯・史蒂文斯（Wallace Stevens, 1879-1955）

少年阿波羅金髮滿頭

恍惚佇立，瀕於衝突

萬般艱難啊，準備不周

人生漫漫，渺如滄海一粟。

《青春》（Youth, 1910）

英國女詩人法蘭西絲・孔福德（Frances Cornford, 1886-1960）

致謝

本書之研究、撰寫，歷時十年，至於汲取的舞蹈體驗，一輩子。這樣一本磚頭書得以問世，欠下的人情債自然也多…人多，地方多，書多，演出多，多到無法於此盡數道來，不得已，先籠統致上衷心的謝忱。

我之所以起心動念要寫《阿波羅的天使》，是多次和學者傑洛‧西格（Jerrold Seigel）、理查‧塞內（Richard Sennett, 1943-）深談而得出來的結果。我因他們的著作和理念，而覺得撰寫一部舞蹈文化史應該值得一試。一路走來，歷史學界惠我者眾，特別是法國學者保羅‧貝尼舒（Paul Bénichou, 1908-2001）、英國的俄國史專家奧蘭多‧法吉斯（Orlando Figes, 1959-）、法國學者馬克‧福馬羅利（Marc Fumaroli, 1932-）、美國學者詹姆斯‧強森（James H. Johnson）、美國學者卡爾‧蕭爾斯克（Carl Schorske, 1915-）、美國學者理查‧渥特曼（Richard Wortman）、英國史家法蘭西絲‧葉慈（Frances Yates, 1899-1981）等人的力作。舞蹈這一邊，我一樣站在諸多學者、作者的肩頭，例如著名記者瓊‧艾寇塞拉（Joan Acocella, 1945-）、舞蹈評論家艾琳‧克羅齊（Arlene Croce, 1934-）、出版界聞人羅伯‧戈特里（Robert Gottlieb, 1931-）、已故的英籍巴洛克舞蹈專家溫蒂‧希爾頓（Wendy Hilton, 1931-2002）、美籍著名舞蹈作家黛伯拉‧喬威特（Deborah Jowitt, 1934-）、英籍作家茱莉‧卡瓦納（Julie Kavanagh, 1953-）、著名英國舞蹈史家瑪格麗特‧麥高文（Margaret M. McGowan, 1931-）、英國學者理查‧勞夫（Richard Ralph）、舞蹈學者南西‧雷諾茲（Nancy Reynolds）、美國學者提姆‧蕭爾（Tim Scholl）、美籍音樂學者羅蘭‧約翰‧韋利（Roland John Wiley）、美國舞蹈史家瑪麗安‧漢娜‧溫特（Marian Hannah Winter, 1910-81）等多人的著作。

在此，另有需要特別致謝者。例如研究法國芭蕾的先驅，英國著名舞蹈史家艾佛‧蓋斯特（Ivor Guest, 1920-）、不吝邀我至他家中作客，和我分享他的研究心得。英國著名舞蹈評論家克萊蒙‧克里斯普（Clement Crisp, 1931-），嚴辭明令今後現代的「行話」一概要拒於千里之外，我也敬謹牢記在心，莫敢或忘。著名美籍舞蹈評論家亞列斯特‧麥考萊（Alastair Macaulay），還有英國舞蹈評論家潔恩‧派瑞（Jann Parry），也不吝耗費大把時間和我通信，詳談英國芭蕾。美國作家伊麗莎白‧肯道爾（Elizabeth Kendall）的著作常在我心，本書多篇章節也蒙她細心展讀，惠

與寶貴的專家高見。著名美籍舞蹈史家琳恩・格拉佛拉（Lynn Garafola）的學術研究，是我效法的典範、指路的明燈，我的初稿也蒙她詳閱數章，勤加指點。換到另一檔，美籍音樂學者菲利普・高塞特（Philip Gossett, 1941-）研究歌劇的拓荒力作，給了我諸般啟發，本書有關義大利芭蕾的篇章也蒙他詳閱、指點。美籍藝術史家安・霍蘭德（Anne Hollander）教會我以全新的角度去看演藝人員和他們所穿的戲服。電影製作人茱蒂・金柏格（Judy Kinberg, 1948-）也仔細讀過本書幾章內容，給了我十分寶貴的意見。

為了撰寫此書，驛馬星動也是必然。所以，散居歐洲各地的諸多學者對我的指點、啟發，在此也要一併致謝。先是丹麥哥本哈根，學者克努・阿尼・尤根森（Knud Arne Jürgensen, 1952-），不吝和我分享他的研究成果，還有他對「丹麥皇家圖書館」（Danish Royal Library）珍藏檔案的深入理解；舞蹈評論家艾瑞克・艾琛葛林（Erik Aschengreen, 1935-），同樣不吝給我意見。再到瑞典首都斯德哥爾摩，「瑞典舞蹈博物館」（Swedish Dance Museum）館長艾瑞克・納斯倫德（Erik Näslund, 1948-）一樣惠與協助；已故的瑞典舞蹈家瑞吉娜・貝克費里斯（Regina Beck-Friis, 1940-2009）也邀我至她家中作客，討論她的作品和瑞典「皇后島宮廷劇院」（Drottningholm Court Theater）的歷史復建。再往東到莫斯科，就有專攻俄國舞蹈史的伊麗莎白・索瑞茲（Elizabeth Souritz），花了好幾小時，回覆我有關蘇聯芭蕾的問題。另外，我和俄籍社會學家波爾・卡普（Poel Karp）通信外加多次晤面，也給了我莫大的助益。

回到西歐的巴黎，法國學者馬丁・卡翰（Martine Kahane）催我在「法國國家檔案館」（Archives Nationales）鑽得再深入一點；已故的法籍舞蹈家佛杭欣・蘭斯洛（Francine Lancelot, 1929-2003），也在她客廳為我示範巴洛克舞蹈有多精細複雜。法籍著名舞者薇兒芙・畢尤列（Wilfride Piollet, 1943-）、尚・紀澤里（Jean Guizerix, 1945-），為我詳細解說芭蕾技法的歷史，還親自示範他們重建的十九世紀舞步。到了「巴黎歌劇院圖書館」（Paris Opera Library），蒙職員親切接待、協助，連地下文物庫也帶我進去，拉出一箱箱古代的芭蕾舞鞋供我觀賞，瑪麗・塔格里雍尼（Marie Taglioni）穿過的舞鞋也在其內。轉進倫敦，英國「皇家芭蕾舞團」（Royal Ballet）的舞蹈家凱文・奧戴（Kevin O'Day）和珍寧・林堡（Janine Limberg），耐心為我安排觀賞舞團庫藏的錄影帶；法蘭契絲卡・法蘭奇（Francesca Franchi）則帶我搜尋「皇家歌劇院檔案館」（Royal Opera House Archives）珍藏的資料。再到「阮伯特

舞團檔案館」（Rambert Dance Company Archives），舞蹈專家珍‧普利查德（Jane Pritchard）甚至下班後還留下來，找出佛德瑞克‧艾胥頓（Frederick Ashton）的舞蹈老影片，放給我看。

「紐約表演藝術公共圖書館」（New York Public Library for the Performing Arts）裡的「羅賓斯舞蹈文物館」（Jerome Robbins Dance Collection），也有多位文物、檔案專家必須在此大力致謝。本書的撰寫時程耗費良久，我的諸般請求又多如牛毛，他們從始至終未曾有過半句煩言，不論撰寫的工程推進到哪一階段，他們向來鼎力相助。特此向該館的每一位人員致上最深的謝忱，特別是羅賓斯舞蹈文物館的前任館長瑪德蓮‧尼可斯（Madeleine Nichols），即使圖書館下班時間已過，她還是特准我留在館內工作到凌晨。「羅賓斯基金會」（Jerome Robbins Foundation）暨「羅賓斯版權信託」（Robbins Rights Trust）的執行長克里斯多福‧佩寧頓（Christopher Pennington），也不吝提供館藏的羅賓斯芭蕾影片供我參考。

再來是我的每一位舞蹈老師，我的一切都來自他們的栽培。我生而有幸，能投入諸多舞蹈界數一數二的名家門下學習。梅麗莎‧海登（Melissa Hayden, 1923-2006）和蘇珊‧費若（Suzanne Farrell, 1945-），是提拔我的恩師，我於芭蕾的知識，絕大部分來自兩人的身教和亦師亦友的情誼。賈克‧唐布瓦（Jacques d'Amboise, 1934-）的影響在本書的篇章處處可見。他也讀過初稿的一些篇章，在頁緣留下許多反應強烈、不作保留的眉批，每一則對我都十分珍貴。瑪麗亞‧托契夫（Maria Tallchief, 1925-2013）、咪咪‧保羅（Mimi Paul）、頌雅‧泰文（Sonja Tyven）、羅伯‧林格倫（Robert Lindgren）、黛安娜‧畢楊（Dinna Bjorn）、蘇琪‧蕭勒（Suki Schorer）、阿隆索‧金恩（Alonso King）、平林和子（Kazuko Hirabayashi）、法蘭西雅‧羅素（Francia Russell）、還有已逝的史坦利‧威廉斯（Stanley Williams, 1925-1997）等多人，於我也都有栽培之恩。再上推一輩的老師、亞麗珊德拉‧丹尼洛娃（Alexandra Danilova, 1903-97）、菲莉雅‧杜布蘿芙絲卡（Felia Doubrovska, 1896-1981）、安東妮娜‧屯科夫斯基（Antonina Tumkovsky, 1996-2007）、海倫‧杜汀（Hélene Dudin, 1919-2008）、妙麗‧史都華（Muriel Stuart, 1903-91）等人，也為我對「以前」芭蕾的領會打下根基。

之後，別的舞者、友儕教我的一樣很多，而且至今依然是我取法、請益的對象。茉莉兒‧布洛克威（Merrill Brockway）、伊莎貝拉‧福金（Isabelle Fokine）、維多莉亞‧蓋杜爾德（Victoria Geduld）、洛雪兒‧古爾斯坦（Rochelle

Gurstein)、凱蒂・格拉斯納（Katie Glasner）、蘇珊・葛路克（Susan Gluck）、瑪歌・傑佛遜（Margo Jefferson）、艾莉格拉・肯特（Allegra Kent, 1937-）、蘿莉・克林格（Lori Klinger）、羅伯・馬里奧拉諾（Robert Maiorano）、黛安・索威（Diane Solway）、羅伯・魏斯（Robert Weiss）──一個個都是我的思想導師。我的初稿，大部分也蒙湯瑪斯・班德（Thomas Bender）、赫利克・夏普曼（Herrick Chapman）兩位學者審閱賜教。「阿波羅」的形象深植於我心眼，得力於數度和伊夫─安德烈・伊斯帖（Yves-André Istel）、凱瑟琳・貝加拉（Kathleen Begala）走訪希臘、四處旅遊的因緣。寫書的歷程，另也有蜜莉安娜・奇利希（Mirjana Ciric）以敏銳的藝術感受力和溫暖的友情支持，我的漫漫舞蹈之旅，以掙扎走到終點。至於凱瑟琳・歐本海默（Catherine Oppenheimer），我虧欠的更是難以計數，我的漫漫舞蹈之旅，一路始終有她相伴，她犀利的見解，向來有助於我掌握看舞芭蕾的重點。

「藍燈書屋」（Random House）負責本書的編輯，提姆・貝特列（Tim Bettlet），做事仔細，又有耐心，過人的智慧也為本書添加了不少光采。英國「格蘭塔」（Granta）的莎拉・霍勒威（Sara Holloway），從來不會忘記要自天外為我捎來支持。我的經紀人，「懷利經紀公司」（Wylie Agency）的莎拉・查爾芬（Sarah Chalfant）和史考特・莫伊爾斯（Scott Moyers），於我不僅是好友，也是一路走來始終照顧我每一步伐的守護天使。《紐約書評》（The New York Review of Books）的共同創辦人，已故的芭芭拉・艾普斯坦（Barbara Epstein, 1928-2006），給了我機會，我方才得以首度以巴蘭欽（George Balanchine）為題寫下文章發表，之後，她便不時督促我要開拓新的角度來寫芭蕾。

《新共和》（The New Reupulic）雜誌的文學主編，里昂・魏瑟提耶（Leon Wieselter），我虧欠之多，無法一語道盡。二○○一年，他指派我負責為《新共和》寫舞蹈評論，可是冒了極大的風險，因為當時我籍籍無名，沒有出版過任何作品。但他還是給我機會撰寫舞蹈評論，所以，本書的主題有許多是在他編輯的書頁當中捏塑成特・莫伊爾斯型，自非偶然。《阿波羅的天使》文稿，承蒙他費心看過，以無價的洞見給我諸多寶貴的意見。

家父，彼得・霍曼斯（Peter Homans, 1930-2009），讀完了本書前半段書稿，只是，未待全書完成，家父便意外離世。不過，他的學術造詣、強烈的求知欲、始終信奉想像的創造力未曾動搖，始終和我長相左右，為我指引道路。家母，也在本書即將完成之際辭世，而她，是我踏進舞蹈世界的動力。我的孩子，丹尼爾（Daniel）和尼可拉斯（Nicholas），出生後大半的時間都有《阿波羅的天使》的書稿相伴，不僅深能體會我對《阿波羅的天使》

何以如此痴迷，也寬懷大度，原諒母親未能常在身邊。

最後，我最深的感謝，要獻給我的夫婿，東尼（Tony Judt, 1948-2010）。他的愛、他的忠誠——不僅對我，也對正確的事，對**看得透澈**、書寫清楚、深諳舞蹈何其重要——是我成就此書的磐石。《阿波羅的天使》將近完稿之時，他卻不幸罹患重症。即使生命走到了難過的關口，他依然督促我要勉力把書寫完。本書的一字一句，他一定仔細讀過，對我的執拗、不安，也未曾有過絲毫不耐。所以，《阿波羅的天使》，就是要獻給他的。

目次

導言　名家和傳統

我的父母都在芝加哥大學任教，所以，我是在學術氣味濃厚的環境長大的。我不曉得當初我母親送我去學跳舞究竟是為了什麼，只知我母親愛看表演；而我家那一帶，也正好開了一所舞蹈學校，我母親自然送我過去學舞。那所舞蹈學校是一對老夫婦開的。

第二次世界大戰結束後，有好幾支俄羅斯人的芭蕾舞團來到美國各地巡迴演出，他們便在其中一支舞團跳舞，順勢就留在美國。不過，老夫婦開的舞蹈學校跟一般常見的不同；沒有一年一度的《胡桃鉗》成果發表會，也看不到粉紅色的短蓬蓬裙和粉紅色的舞襪。老先生還罹患「多發性硬化症」，只能坐輪椅教課。所以，但見教室裡的他，耐著性子，強壓下火氣，用複雜難懂的辭彙詳述口令，學生則由老太太帶領，賣力做出老先生要的動作。

芭蕾雖然也是人生的一大樂事——這一點，老先生當然不會略過——不過，芭蕾之於老先生，更是極其嚴肅的人生大事，不可等閒視之。

不過，將我帶進職業舞者一途的老師，卻是在芝加哥大學攻讀物理博士的一名研究生。他以前當過職業舞者，我便是由他帶領，方才領悟芭蕾的一整套動作組成之精密、複雜不下於任何語言。芭蕾一如拉丁文或古希臘文，有其規則，有其詞性變化，有其詞尾變化。不止，舞蹈的法則更不是隨隨便便就訂下來的；舞蹈的法則一樣要符合自然律。跳得「對」，不是由誰的看法或喜好在指揮的。芭蕾也算是一門「硬科學」（hard science），有實際存在的物理現象作憑證。芭蕾另也富含感受和情緒，隨音樂和動作自然流瀉，扣人心弦。芭蕾還像默讀，有幸毋須出聲即可表情達意。不過，萬事俱備、配合無間之時，芭蕾洋溢的超脫欣快之感，說不定更是無與倫比。

至此，人身便是一切的主宰。這時，「我」就可以放手不管。而「放手不管」之於舞蹈，像是萬事皆休：大腦、軀體、心靈，一概放下，無所罣礙。我想，也就是因此，才有那麼多舞者都說，儘管芭蕾規矩多、限制多，舞動之際，卻像掙脫自我的束縛——徹底自由！

斯時，動作的協調和音樂的感受搭配天衣無縫，肌肉的爆發力和掌握節奏的技巧同聲相契，說不定更是無與倫比。

而接下來我又再有幸管窺芭蕾的奧妙，便是得力於喬治‧巴蘭欽（George Balanchine, 1904-1983）於紐約創立的「美國芭蕾學校」（School of American Ballet）。我在那裡師事的前輩，全都是俄國人，全都是出身另一年代、另一國度、豐姿萬千的芭蕾伶娜（ballerina）。菲莉雅‧杜布蘿芙絲卡，十九世紀末生於俄國，「俄國大革命」（Russian Revolution, 1917）之前在帝俄首都聖彼得堡的「馬林斯基劇場」（Maryinsky/Mariinsky Theater）芭蕾舞團跳舞。後來加入歐洲的「俄羅斯芭蕾舞團」（Ballets Russes），最後落腳美國紐約，以教舞維生。只是，我們學生都看得出來，她身上有一部分始終留在別的地方，留在離我們很遠、很遠的世界。我記得她總是一身華麗的珠寶，深濃的藍紫色緊身舞衣搭配同色系的圍巾，雪紡裙外加粉紅色的舞襪；一雙非比尋常的修長美腿依然結實矯健，驚鴻一瞥，永世難忘。就算沒在跳舞，她的一舉一動、一顰一笑，無不雍容透著華貴，優雅的儀態遠非美國少女所能企及於萬一。

此外還有：妙麗‧史都華，英國舞者，有幸和安東妮‧帕芙洛娃（Anna Powlowa, 1881-1931）同台共舞；安東妮娜‧屯科夫斯基和海倫‧杜汀，兩人都出身基輔（Kiev）也都在第二次世界大戰之後移民美國。杜汀還瘸了雙腿，據說是在蘇聯被打斷的。不過，丰華最為耀眼的，或許還是首推亞麗珊德拉‧丹尼洛娃。她於一九二四年和巴蘭欽一起從列寧格勒出亡。丹尼洛娃和杜布蘿芙絲卡很像，都曾是帝俄時代的舞者，都愛粉彩的雪紡紗，都戴蜘蛛腳一樣的特長假睫毛，都搽很濃的香水。她在俄國是父母早早雙亡的孤女，我們這些學生卻人人深信她係出貴冑名門，片刻也不曾懷疑。我們的儀態、我們的舉止，由她負責指導，不僅限於舞蹈課，日常生活也在內——不要穿T恤！不要彎腰駝背！不要吃路邊攤！她諄諄告誡我們：舞者所學、所選的行當，就是與常人不同；舞者的樣子，就是要和「其他人」不一樣。這些話，當時在我覺得十分正常，卻也十分怪異。說是「正常」，是因為我知道我們這些老師都是名家，傳授的一定是很重要的學問。而且，站得筆直，行動優雅，專心致志奉獻於舞蹈，不管怎樣，確實襯得我們和其他人不太一樣。我們真的像是「天之驕子」，或，自以為是「天之驕子」吧。

不過，感覺卻還是很怪：沒有誰會好好把其中的道理講給你聽，教學法都很專橫，專橫到很討厭。在他們面前，我們作學生的本分就只在模仿、吸收，尤其要乖乖聽話。我們這些俄國老師講話再客氣，也只擠得出「麻煩你」幾個字。一聽有人問起「為什麼」，不是輕蔑苦笑，就是乾脆當作耳邊風。我們還不准到別的地方學舞（有

的規定我們這些學生還是懶得去管，這一條便是）。這樣的作風在那時候實在格格不入。我們都是一九六〇年代長大的孩子，聽人滿嘴權威、責任、忠誠，感覺像是遇到了天大的老古板，時地一概不宜。只是，我對這些俄國老師教的東西興趣太濃，捨不得放棄或是跑掉。最後，學了多年，看了多年，終於領悟我們這些老師不僅在教舞步，不僅在傳授舞蹈的技法。其實，他們也在向我們傳授他們身負的文化和傳統。「為什麼」根本不是重點。舞步不僅是舞步。他們的人生、他們的呼吸，都是活生生的明證，展現的是（在我們看來）失落的過去──不僅關乎他們的舞蹈，也關乎他們身為舞蹈家、他們所屬的民族心中常懷的信念。

而芭蕾也不像是我們這紅塵俗世所有。以前我會（和我母親）排隊去看「波修瓦」（Bolshoi）、「基洛夫」（Kirov）芭蕾舞團的演出，跑到「大都會歌劇院」跟大家擠在水泄不通的站位席最後面，伸長脖子看「美國劇院芭蕾舞團」（American Ballet Theatre）和米海爾‧巴瑞辛尼可夫（Mikhail Baryshnikov），或是擠在教室看魯道夫‧紐瑞耶夫（Rudolf Nureyev, 1938-1993）示範芭蕾把杆練習。不僅芭蕾：那時候的紐約是舞蹈的活力中樞，什麼都看得到，什麼都學得到：瑪莎‧葛蘭姆（Martha Graham, 1894-1991）、摩斯‧康寧漢（Merce Cunningham, 1919-2009）、保羅‧泰勒（Paul Taylor, 1930-）；爵士舞、佛朗明哥、踢踏舞；市中心還有小型實驗舞團在工作坊、倉庫演出。但在我，跳舞的首要理由，僅此唯一：「紐約市立芭蕾舞團」（New York City Ballet）。那時，巴蘭欽開疆拓土的舞蹈生涯已近蓋棺論定，所帶的舞團以藝術和知性的活力，在在震撼眾人耳目。我們學芭蕾的人，也都知道巴蘭欽在做的事很重要，從來未曾質疑過芭蕾凌駕一切的地位。所以，芭蕾才不會老；芭蕾才不「古典」；芭蕾才沒過時。還相反，舞蹈蓬勃的活力遠甚於以往；所展現者，遠非我們所知、所能想像。舞蹈填滿我們的日常生活，不管什麼舞步、風格都要拿來分析，不管什麼規則、作法都要拿來辯論。我們對舞蹈的熱忱，直逼宗教信仰。

接下來幾年，我轉為職業舞者，追隨過好幾支舞團和編舞家，也發現舞蹈王國不是只有俄國人而已。我和丹麥舞者共事、同台演出，也和法國、義大利舞者一起粉墨登台，還試過古義大利派芭蕾名師❶發明的「切凱蒂教學法」（Cecchetti method），一度企圖拆解英國「皇家舞蹈學院」（Royal Academy of Dance）制訂的複雜課程。至於俄國舞者，這時期也不再局限於先前認識的那些老師而已。蘇聯舞者的技法，和杜布蘿芙絲卡那一輩的帝俄舞者

南轅北轍。所以，情況就變得很妙了：芭蕾的語彙和技法看起來十全十美、普世通用，各國的派別卻又各自分立，獨樹一幟。例如美國這邊由巴蘭欽教出來的舞者，做「阿拉伯式舞姿」（arabesque）的時候，臀部會跟著腿部上揚，也愛利用旋轉來加強速度，強調延伸和跳躍的線條。英國舞者看了可能面如土色，覺得這樣的旋轉「不雅」；丹麥舞者則以乾淨、俐落的足下工夫（footwork）和敏捷、輕盈的跳躍見長。這和他們跳舞的重心是放在腳掌的前半部，腳步不會拖泥帶水有部分關係。但是，腳跟不放下來，就永遠做不到蘇聯舞者特有的優雅飛躍和彈跳。

此間的差別，不僅在美感而已⋯⋯感覺就是不會一樣。舞者選擇這樣子跳而不那樣子跳，當下，就會像是變了個人。《天鵝湖》（Swan Lake）和《競技》（Agon）同為芭蕾，卻天差地別。沒有人有辦法將各國的變體全都一手掌握。身為舞者，就必須作出抉擇，而且，事情還沒這麼簡單。每一派別又各有其離經叛道的異端⋯⋯總會有舞者覺得另有更好的方法來組織肢體動作，而帶著一幫人離開，自立門戶。所學者何，也就是追隨哪一位宗師或哪一門派，決定你是怎樣的舞者，決定當怎樣的舞者。整理各方的爭論，抽析其中狡辯和夾纏不清的詮釋（暨個人之）兩難，每每教我愈罷不能，但也極為費力。所以，我還要再等一陣子，才開始懂得要問：這些國家流派的差別是怎麼出現的？又為什麼會有這樣的差別？有其歷史淵源嗎？若有，又是怎樣的呢？

那些年，我從沒想過芭蕾未必是當代的藝術，未必是「此時此刻」的藝術。演出時，芭蕾的歷史再古老，演出時，不交給年輕的舞者去跳也不行，因此，免不了會染上年輕舞者特屬年代的色彩。此外，芭蕾不像戲劇或是音樂，芭蕾沒有文本，沒有統一的記譜法，沒有樂譜，僅有的文獻紀錄也極其零散。芭蕾不以傳統、歷史為限。巴蘭欽就鼓吹這樣的看法。巴蘭欽生前於無數訪問即一再解釋，芭蕾來了又去，像花開花謝或濤生雲滅，舞蹈是存在於當下的「瞬時藝術」（ephemeral art）⋯⋯也就是之說，舞蹈純粹「活在當下」❷──我們說不定明天就不在人世了呢。巴蘭欽言下之意，似乎是發霉的老舞碼，例如《天鵝湖》，就不要再翻出來演了，而是要「日新又新」❸。不過，這樣的訓誨用在舞者身上卻顯得矛盾：舞者隨目所見不盡皆是歷史？何新之有？在老師身上、在舞者身上，連巴蘭欽自己編的芭蕾，也可見斑斑盡是歷史，寫的全是對往昔的回憶和浪漫的遺風。只是，我們舞者卻以「永不回頭」為信仰的圭臬在膜拜，堅決將目光鎖定在眼前的當下。

之所以如此，便在於芭蕾沒有固定的文本可依循，便在於芭蕾是以口述和肢體動作傳世，像荷馬的史詩，是口耳相傳的敘事藝術，植根於往昔者，只會多，不會少。舞蹈其實也不是一無所本，只是未曾形諸文字：舞者習舞，不一直就是練習再練習，把舞步、變化、儀式、作法練得滾瓜爛熟嗎？這些，確實有可能隨時間而改變或是替換；只是，舞蹈的學習、演出、傳世，作法一直極為守舊。舞蹈前輩向後生晚輩示範舞步或是變化，依舞蹈這一行的倫理要求，後學只能嚴格遵守、敬謹奉行。兩方自然也都認為，老、少兩代傳承的知識經過千錘百煉，才會備受後輩尊崇。但也因為大師所教的一切是後輩和過去歷史**唯一**的聯繫，因而不得不奉為圭臬——丹尼洛娃當然清楚這一點。這樣的關係，便是前輩大師和後生晚輩牢不可破的紐帶，銜接起數百年的流變，為芭蕾在過往歷史找到牢固的根基。

以我自己為例，丹尼洛娃教我們《睡美人》（The Sleeping Beauty）的變化組合時，我就絕想不到要質疑她傳授的舞步和風格。她的每個動作，我們一概緊跟不捨。大師教的一切，確實因為有其美感和邏輯，當然出類拔萃。

所以，芭蕾其實是存在記憶而非歷史的藝術。也難怪舞者一個個像著魔一樣，什麼都要去背：舞步、手勢、組合、變化、一整支芭蕾舞碼。絕非誇大。記憶確實是芭蕾藝術傳遞的中樞。舞者的訓練，便像芭蕾伶娜娜塔麗雅·瑪卡洛娃（Natalia Makarova, 1940- ）說的，就是要把舞碼「吃下肚去」，也就是要將之消化吸收，然後長在自己身上。這樣的記憶叫作「身體記憶」（physical memory），亦即舞者會跳的舞碼，是牢牢記在身上的肌肉、骨骼裡的。舞者的回憶訴諸諸官能，就像法國作家普魯斯特對瑪德蓮蛋糕的回憶❹，不僅勾起學過的舞步，也勾起手勢和動作，也就是丹尼洛娃說的：舞蹈的「幽香」（perfume）——還有舞蹈的前輩。也因此，舞碼的資料庫不在書頁，不在圖書館，而是在舞者身上。芭蕾舞團大多還會特別指派幾人擔任「記憶庫」（memorizer）——有的舞者擁有非凡的舞碼記憶力，凌駕同儕——負責背下舞團推出的舞碼。這類舞者就像芭蕾的書記（兼學究），將全套舞碼記在四肢、身軀，（往往）還和音樂配合同步，音樂一響，就會觸動肌肉，將舞碼從記憶庫裡抓出來。不過，舞者的記憶力再好，生命也有終了的一天。所以，每消逝一世代的舞者，芭蕾就失去一段歷史。

也因此，芭蕾舞碼的資料庫人盡皆知：少得可憐。「古典舞碼」少之又少，「經典文獻」寥寥無幾。目前我們擁有的古代芭蕾舞碼屈指可數，大多出自十九世紀的法國或是帝俄末年。其他的時代就比較近了：二十世紀和

二十一世紀的作品。於後文可知，十七世紀的宮廷舞蹈是留下了些許記載，但是，這類舞譜使用的符號，十八世紀便已失傳，爾後也一直未見換新。以至這類宮廷舞蹈像是切出來的快照，前、後都找不到。其餘，也只剩斑駁的星星點點，滿是漏洞。有人可能以為法國芭蕾宮廷舞蹈應該還保存得不錯：因為，古典芭蕾的基本規則於十七世紀的法國已經編有定制，之後，芭蕾藝術於法國的傳統也始終流傳不輟，迄至今日。不過，真說有，也跟沒有差不了多少。例如《仙女》（La Sylphide）一劇，一八三二年於巴黎首演，但是，首演的版本就湮滅無存。我們現在看的版本是一八三六年於丹麥推出的新舞碼。再如一八七○年問世的《柯佩莉亞》（Coppélia），十九世紀的法國芭蕾至今演出依然（多少）沿襲原始舊製的，其實僅此唯一而已。

就是因為這樣，大多數人才會以為芭蕾是俄羅斯人的舞蹈。馬呂斯・佩提帕（Marius Petipa, 1818-1910）這一位法國芭蕾宗師，一八四七年起就在帝俄宮廷任職，直到一九一○年辭世。他在聖彼得堡推出一支又一支新創的芭蕾舞碼。一八七七年有《神廟舞姬》（La Bayadère）；一八九○年是《睡美人》（The Nutcracker）和《天鵝湖》則分別於一八九二年和一八九五年首演，後二者同都和列夫・伊凡諾夫（Lev Ivanov, 1834-1901）合作。米海爾・福金（Mikhail Fokine, 1880-1942）的舞作，《林中仙子》（Les Sylphides）❺，也是現在依然常見演出的舞碼，首演就是在一九○七年的聖彼得堡。馬林斯基芭蕾舞團調教出來的法斯拉夫・尼金斯基（Vaslav Nijinsky, 1890-1950），一九一二年於巴黎推出他的創作…《牧神的午后》（L'après-midi d'un faune）。再如巴蘭欽，也是出生於聖彼得堡，雖然名下諸多偉大的芭蕾作品都是在巴黎或紐約創作出來的，但是，追究起巴蘭欽舞蹈的根源和訓練，還是要回溯到俄國。以至我們說的芭蕾經典文獻，描寫的傳統一面倒向俄國，而且，論起源，再早也只追得到十九世紀末年。因此，以西方音樂來作比擬，這樣的情況就很像是西方的音樂經典從柴可夫斯基（Pyotr Ilyich Tchaikovsky, 1840-1893）才算開始，一待寫到史特拉汶斯基（Igor Fyodorovich Stravinsky, 1882-1971）就戛然而止。

不過，芭蕾的相關文獻即使不多，芭蕾於西方文化史的位置卻不容置疑。芭蕾確實是古典藝術。沒錯，古希臘人是不知道有芭蕾這樣的舞蹈。但是，芭蕾一如諸多西方文化、藝術，其源頭，都可以追溯到文藝復興時期，也都和西歐重新挖掘古代希臘、羅馬文物有直接的關聯。在那以後，歐洲各地的舞者和芭蕾名家便將芭蕾

看作是復興古典的藝術，致力要將芭蕾的審美理想——暨名望——重新植根於五世紀的雅典。阿波羅（Apollo）於此，便占有一席特殊之地。阿波羅是主掌文明、醫療、預言、音樂的神祇。不同於牧神潘（Pan）和酒神戴奧尼修斯（Dionysus）手中喧鬧的排笛和鈴鼓，阿波羅演奏的樂器是古希臘小豎琴「里拉」（lyre）。以溫婉、清幽的樂音撫慰人心。阿波羅高貴的儀表、完美的比例，代表人類的一大理想：節制沉穩、盡善盡美，體現了「人是萬物的尺度」❻。不止，阿波羅出身高貴，是眾神之神的天神宙斯之子，統帥眾家繆思（Muse）女神的主神。此輩繆思女神，也非等閒，一個個都是文化涵養深厚的美女，同為宙斯所出。還有，她們同為記憶女神倪瑪莎妮（Mnemosyne）之女也非偶然。繆思女神分別主掌詩歌、美術、音樂、滑稽啞劇（mime）、舞蹈（女神泰琵西克蕊〔Terpsichore〕）。

不止，阿波羅之於舞者，不僅是理想的典型。阿波羅之於舞者，是具體、有形的實在。舞者每天苦練，不論明知還是無意，為的都是要將自己改造成阿波羅的模樣。不只經由模仿，也不單靠先天條件傲人，另還要發自內心，由衷形之於外。每一位舞者於內在的心眼，都深深烙著阿波羅的英姿，常懷一心追求的優雅、勻稱和雍容，念念不忘。優秀的舞者全都明瞭，單單展現繪畫、雕像裡的阿波羅英姿或是模樣，還不算數。肢體的位置若要煥發萬鈞劇力，舞者就要想辦法變得開化，有文化涵養。所以，肢體的問題，從來就不僅止於賣力鍛鍊而已，還包含品行的陶冶。也就是因此，舞者每天早上在把杆旁邊站好，將雙腳擺出第一位置（first position），神情才會那麼專注。

從法國的凡爾賽宮到俄國的聖彼得堡，迄至二十世紀，阿波羅的英姿始終雄踞芭蕾世界，睥睨一切。阿波羅代表的理想，深植於芭蕾的核心。各地芭蕾名家創作的主題、所思所想，慣常皆以阿波羅為中心，絕非偶然。阿波羅的形象確實是芭蕾歷史的骨架。文藝復興時代的王公、法國的國王，就喜歡把自己扮成阿波羅，身邊還要安排成群繆思簇擁隨行。一支又一支芭蕾舞碼，常見阿波羅身披羽飾、一身金碧輝煌，完美的體態和非凡的比例，在在是芭蕾大師的昂揚身姿和傲人成就的反映。所以，芭蕾這一門藝術從問世之初，就深植阿波羅的英姿。待走到了另一頭，時隔約四百年，巴蘭欽於兩次大戰期間，也在巴黎創作出《繆思主神阿波羅》（Apollon Musagète），日後這一支舞碼他還一改再改，直到辭世方休。於今，舞者依然在跳《繆思主神阿波羅》，阿波羅也依然在將芭

蕾往回推到古代的古典淵源。

至於天使呢？芭蕾一開始就將兩大世界：「古典世界」和「異教徒－基督徒世界」，兼容並蓄於一體。

無以計數的輕盈、縹緲、大大小小的精靈、仙子，有的長有翅膀、有的淘氣搗蛋，優游於大自然的空中、林間。這些精靈、仙子，無一不像芭蕾，空靈，飄忽，瞬息即逝，宛如西方世界想像的夢中國度。於此，重點在翅膀。蘇格拉底說過，「翅膀的功用，在於將重物往上抬到空中，而空中便是眾神的所在。所以，凡屬軀體所有的一切，就以翅膀和神的關係最近」。1 因此，會飛的精靈、仙子當中，就屬天使與眾不同：天使和上帝的關係最近。夾在凡、神之間傳遞訊息的天使，當然是芭蕾的一切，始終縈繞芭蕾舞台不去，始終是芭蕾的參照點，橫跨不同時代、不同風格，始終是芭蕾藝術追求的境界。阿波羅若是完美的肢體和人類文明、藝術的代表，那麼，天使便是舞者渴望飛翔，尤其是渴望昇華的代表──渴望凌駕凡塵俗世，超脫飛向上帝。

只是，古典芭蕾傳達的難道僅僅是心靈和昇華？古典芭蕾不也是凡塵的藝術，有性、有欲，而且，這一面比心靈、昇華還更明顯，昭然在目？天使於此，一樣是我們最好的嚮導：天使本身沒有性，沒有欲，卻可以（也往往）撩撥起情欲和渴望。芭蕾舞者很少會從他們的藝術感受得到情欲：縱使肢體交纏或是熱切擁抱，芭蕾卻因為脫離現實、扭捏造作、純屬人工製造，但又太費力氣，需要全神貫注，以至舞者涉身其中，很難真的撩起情欲。總之，芭蕾是純淨的藝術：每一動作都要琢磨到精簡之至，純粹之至，不沾一絲冗贅或雜質。芭蕾，就叫作「優雅」。但若芭蕾先天就摒除了情欲，芭蕾往往還是透著濃烈的感性和情色：舞者向來需要公然裸露大片肢體。只不過，這中間若真有絲毫「靈、肉」和「神、俗」兩端拉扯的張力，也很容易化解。芭蕾的舞蹈再放浪形骸，也還是美化過的藝術。

想當初，我決定為芭蕾寫一部舞蹈史，原本是要為我於舞蹈生涯遇上的諸多疑問尋求解答，但卻發現，我的疑問沒辦法單從舞蹈的觀點就求得答案。因為，芭蕾舞劇本身迷離又縹緲，因為，芭蕾沒有歷史的延遞，所以，

芭蕾的歷史沒有辦法限定在芭蕾本身來作敘述，而要放進更廣闊的脈絡。只是，什麼脈絡呢？音樂？文學？美術？這些原本就是芭蕾內含的元素，只是於不同時代的分量未必相等罷了。所以，從任一角度切入去談芭蕾的歷史，都有其道理。也因此，我做的便是力求不以僵化的解釋模型為限。例如唯物論，也就是以經濟、政治、社會關係作為藝術主要（或是獨有）的塑造力。或是相反的唯心論，以藝術作品的意義純粹存在於其文本，因而舞蹈應該以其舞步和形式規則來作了解，毋須訴諸舞者的生平或是舞蹈的歷史。二者，我皆不取。

另外，有人主張舞蹈只要還沒有呈現在觀眾眼前，就不算真的存在，這一點我也未能苟同。因為，這樣的看法等於是以藝術作品所引發的觀者**回應**，而非作品本身之**創作**，來決定作品的意義。若是循此看法，那麼，全天下的藝術作品一概難有定論，一概變動不居。因為，這樣一來，作品的價值端看觀者是怎樣的人，而和舞蹈家原本（有意或無意）的意圖無關，和舞蹈家得以運用的語彙和理念無關。走到「觀者獨裁」這一步，依我的看法，徒然益增僵化、時代錯亂的困擾罷了。這樣的情形，和我們這時代執迷於變動和相對的觀點，脫不了關係。

只是，即使我們不願率爾反對，勉與同意所有觀點都有其道理，但到頭來，卻只會放任思辨淪為虛妄而已——也就是不管作怎樣的批判和評價，一概變成「純屬個人意見」。所以，我在書裡是在講芭蕾的歷史，但也會拉開一點距離，對舞蹈作客觀的評價。這可不怎麼容易，因為，失傳的芭蕾舞碼太多，總不能拿這樣的舞步、那樣的舞步或舞句（phrase）來作論證就算了。不過，終歸要奮力一試。所以，我的原則便是常懷信心，以開放的心態，一秉所得的證據，建立批判的觀點，試行評論這一支芭蕾舞碼比那一支出色、又何以比較出色等等。若不如此，我們的歷史只會淪為一堆名字、日期和演出的集合體而已，根本稱不上歷史。

不過，我興趣最濃的，終究是芭蕾的形式，這也是當初吸引我一頭栽進芭蕾世界的主因。為什麼**這樣**的舞步要**那樣**跳？是哪些人發明芭蕾這般做作又泥古的藝術？於其背後推動的生命泉源又是什麼？法國人這樣子跳，俄國人那樣跳，又是怎麼回事？芭蕾這一門藝術又是怎樣體現理想、民族或是時代的？芭蕾是怎麼演變成今天這模樣的呢？

這些問題，我認為可以循兩條途徑來處理。第一條途徑，狹窄而且集中：就是死守身體的動作，投身舞蹈藝術，盡力從舞者的觀點去看這一門藝術。縱使原始資料少得可憐，舞碼又大半皆已亡佚，但也應該未能嚇阻我

們吧？於今，以古代和中古為主題的歷史著作，那麼豐富、那麼精采，所根據的原始資料不是還要更少？所勾畫的時代不是還更古老？即使是最稀疏的斷簡殘編，像是有人把芭蕾課上過的一段動作以草書信筆寫下，或是潦草塗寫的舞步組合，都是一盞盞明燈，照亮芭蕾的形式、理念和信念，讓歷史重新活了過來。因此，本書每寫到一階段，我就會重回舞蹈教室，重溫所知的舞蹈──自己跳，也看別人跳，力求對舞者認為他們在做什麼、又為什麼要這樣子做，有所分析和理解。芭蕾的技法和形式發展，是芭蕾歷史的核心。

芭蕾或許沒有連續不斷的歷史記載，卻未必等於芭蕾沒有歷史。還相反：世人跳芭蕾、表演芭蕾，至少有四百年的歷史了。古典芭蕾起自歐洲宮廷，於其濫觴，除了是藝術，也是貴族的禮儀兼政治活動。其實，芭蕾的歷史和國王、宮廷、國家命運的牽連，可能遠大於其他表演藝術。歐洲貴族從文藝復興時代開始的世道流變，芭蕾一體概括承受，而且，糾葛還十分複雜。芭蕾的舞步從來就不僅是舞步；芭蕾的舞步也是一套信念，芭蕾的舞步於一靜一動當中，流露當時貴族階級為自我勾勒的形象。芭蕾和外界的廣大關聯，在我看，便是了解芭蕾藝術的根源：若欲了解芭蕾的源起、了解芭蕾的流變，最好的門道，就是從過去三百年的政治和思想的動盪劇變來作觀照。芭蕾，是由歐洲的文藝復興和法國的古典主義，由各國的革命和浪漫主義，由表現主義（Expressionism）和俄國的布爾什維克（Bolshevism），由現代主義（modernism）和冷戰（Cold War，大致指一九四七至一九九一年），塑造而成的。芭蕾的歷史，確實是更宏大、更壯闊的歷史之流。

芭蕾的歷史進程，當然也有走到日薄西山的一天。於今，世人普遍視芭蕾為老派、過時的舞蹈；在當今步調愈來愈快、紛擾混亂的世界，芭蕾確實顯得格格不入，扭捏侷促。前一偉大世代走到強弩之末，既躬逢其盛，也親眼目睹其日益衰頹，這樣的變局，在我們不可不謂巨大。我第一次見到杜布蘿芙絲卡，是約三十五年前的事。不過還有零星幾處地方，有人始終熱愛芭蕾未減，也有幾處地方始終看重芭蕾不輟，所以，現在卻大不如前了。不過還有零星幾處地方，有人始終熱愛芭蕾三十年，世界各地的芭蕾無一不從高峰隆落卻也是不爭的事實。這樣的事實容或遺憾，也不是有害無益⋯至少芭蕾不再身陷藝術創作的颱風眼。或許有所失落吧，但起碼目前的失落，也因此給了我們時間回顧過往，思索過往。這樣，我們反而能把芭蕾的歷史看得更透澈，而有辦法真的開始講述芭蕾的歷史。

【注釋】

1　Plato, Phaedrus, 51.

❶ 譯注：芭蕾編導（ballet master），也作 Ballet Mistress、Premier Maître de ballet、Premier Maître de ballet en Chef 等，於十八至二十世紀，有多重定義，如芭蕾舞團「團長」、舞劇編導、舞蹈（演員的）老師或教練、舞團的藝術總監。不過，於全文視情況也作名師、名家、大師等，唯有局限於舞蹈職稱的時候，才作「編導」。

❷ 譯注：活在當下（carpe diem），出自古羅馬著名詩人賀瑞思（Horace; Quintus Horatius Flaccus, 65 B.C.-8 B.C.）的拉丁名句：Carpe diem quam minimum credula postero，就字義而言，略同於「有花當折直須折」。後世英文沿用作「Seize the Day」（活在當下，把握每一天）的成語。

❸ 譯注：日新又新（make it new）。美國文壇現代派巨擘埃茲拉・龐德（Ezra Pound, 1885-1972）有書名為 Make It New（1934），依他自述是有感於中國古籍所謂「苟日新、日日新、又日新」，而拈出這三個字當作書名，後也成為現代主義流行的口號。

❹ 譯注：法國作家普魯斯特（Marcel Proust, 1871-1922）於名作《追憶逝水年華》（À la recherche du temps perdu）對「瑪德蓮」（madeleine）蛋糕無限眷戀，以氣味即能勾起無限的回憶。

❺ 編按：《林中仙子》，台灣常譯作《仙女們》。

❻ 譯注：人是萬物的尺度（man as measure of all things），出自古希臘哲學家普羅塔哥拉（Protagoras, c.480 B.C.-c.410 B.C.）的名句，相較於當時一般認定世界另有主宰，非人力所及，普羅塔哥拉這一句堪稱革命的創見。

第一部

法蘭西和芭蕾於古典的源起

第一章
君王的舞蹈

音樂、舞蹈不僅賞心悅目，也同都有幸以數學為基礎，因為，音樂、舞蹈的根，都在數字和節奏。於此，繪畫、透視法、精密機械，應該也要加進來，這些全都是芭蕾、喜劇演出必備的點綴。因此，不管老學究怎麼說，投身這些，便等於是哲學家、數學家。

——法國作家查理·索亥拉
（Charles Sorel, c.1599-1674）

依照亞理斯多德的看法，芭蕾表達的是人類的活動、人類的服飾、人類的情感。

——法國耶穌會神父克勞德—佛杭蘇瓦·梅涅斯特里埃
（Claude-François Ménestrier, 1631-1705）

合宜的藝術、優雅之服飾、講究的禮節，諸般偉大時代的烙印，全都有賴從屬於貴族，方才有以至之。

——法國外交官查理—摩里斯·德塔列朗
（Charles-Maurice de Talleyrand, 1754-1838）

法國國王亨利二世（Henri II, 1519-1559），一五三三年迎娶佛羅倫斯貴胄凱瑟琳‧德梅迪奇（Catherine de Medici, 1519-1589）為后，法、義兩地的文化也像締結了緊密、正式的盟約，芭蕾的歷史，於焉開展。法國宮廷耽溺逸樂，歷有年所。馬上比武、長槍競技、化裝舞會等等，樂此不疲。不過，法式娛樂縱使刺激、豪華，比起米蘭、威尼斯、佛羅倫斯貴族擺出來的排場，可就望塵莫及，像是火炬舞、繁複的馬術芭蕾（horse ballet），數百名騎士策馬排出圖形，還會穿插幕間短劇，由臉戴面具的演員演出英雄、寓言或是異國主題的故事。

當時便有遊走義大利大城的芭蕾名師古列摩‧埃伯雷歐（Guglielmo Ebreo, c.1420-c.1481），一四六三年於米蘭描寫他見過的慶典盛會，計有燦爛煙火、走索特技、魔術等表演，外加二十道大菜，一道道菜全由純金餐盤奉送上桌，桌邊散布多隻孔雀四下游走助興。一四九〇年，另一場盛宴，還有文藝復興美術大師達文西（Leonardo da Vinci, 1452-1519）出手相助，在米蘭將《天堂盛宴》（Festa de paradise）搬上舞台演出，主角是七大行星外加眾神信使墨丘利（Mercury）、美慧三女神（three Graces）、七大美德（seven Virtues）、寧芙（nymph）、阿波羅。義大利人也愛跳簡單卻優雅的社交舞，時稱「芭里」（balli）或「芭蕾蒂」（balletti），舞蹈的走動步伐雍容高雅、講究韻律，一般見於正式的舞會和儀典，偶爾也穿插在動作格式化的「默劇」（pantomime）當中演出。這樣的舞蹈，由義大利傳到了法國，便叫作「芭蕾」（Ballet）。[1]

凱瑟琳‧德梅迪奇（嫁進法國王室的時候，年方十四），於法王亨利二世一五五九年駕崩之後，在法國宮廷聽政多年，義大利的品味隨之移植到了法國宮廷，朝臣爭相效尤，連國王也未能免俗。凱瑟琳的兩個兒子，先後繼任大統的法國國王查理九世（Charles IX, 1550-1574）和亨利三世（Henri III, 1551-1589），追隨他們母后的腳步，同樣愛看米蘭、那不勒斯舉行的花車、戰車、寓言故事大遊行，也和他們母后一樣熱中儀典和戲劇活動。法國在兩位國王任內，連純粹天主教的遊行，都變形為多采多姿的假面舞會。兩位君主也都以愛在夜間漫步街頭出名，還偏好「反串」（en travesti），披戴金絲、銀線的面紗，搭配「威尼斯面具」（Venetian mask），身邊簇擁的群臣也作同一式裝束。歌、舞表演多以騎士的俠義事蹟作主題，連馬上展技也以生動的戲劇情節作穿插拼貼，例如一五六四年在楓丹白露（Fontainebleau）就有一場長槍比試，編排成全本的圍城劇碼，由妖魔、鬼怪、巨人、侏儒代表六位受俘的美麗寶芙出戰。

這樣的節日慶典，豪華絢爛的排場看似歡樂無限，卻絕對不是無聊隨便的餘興、消遣而已。法國於十六世紀長陷連年的內患和宗教衝突，難以化解又兇殘野蠻。所以，幾位法國國王借鑑義大利文藝復興思潮和王公貴族贊助藝文的深厚傳統，認為這樣的壯觀盛典（spectacle）可以安撫人民的激情，消弭派系的動亂。然而，凱瑟琳・德梅迪奇本人絕非開明包容的典範。一五七二年，巴黎「聖巴托羅繆節」（St. Bartholomew's Day）胡格諾（Huguenots）信徒遭屠殺的慘案，她便脫不了關係。不過，慘案再兇殘，也遮掩不了凱瑟琳和凱瑟琳先後登基的二子還有諸多時人，都衷心希望戲劇活動發揮政治效能，化解緊張對峙的情勢，綏靖交戰之各方。

查理九世就是秉承這樣的精神，於一五七〇年取法佛羅倫斯文藝復興時期著名的「柏拉圖學院」（Platonic Academy），支持創建「詩歌音樂學院」（Académie de Poésie et de Musique）。從法國詩壇徵召名家入駐，尚－安東・德巴伊夫（Jean-Antoine de Baïf, 1532-1539）、尚・多哈（Jean Dorat, 1508-1588）、皮耶・德宏薩德（Pierre de Ronsard, 1524-1585）等人便都在列。❷ 這一批詩人奉行「新柏拉圖主義」（Neo-platonism），深信分崩離析的政治動盪，於表象之下，潛藏神聖的和諧和秩序──這是由理性和數學關係交織成的網絡，體現宇宙的自然律和上帝的神祕權柄。人世於可知的世界之外，另有神祕、完美的境界存在。他們將自身虔誠的宗教信仰和這類柏拉圖理念融會一氣，致力改造基督教會，且不循天主教儀的路線，而改以戲劇和藝術的途徑，尤其訴諸古代異教世界的古典傳統，廣邀演員、詩人、音樂家合作，希望為盛典打造嶄新的氣象，藉由古典希臘詩歌雄壯的節奏，將舞蹈、音樂、語言融會為頓挫有致、抑揚有節的一體。他們認為數字、比例、設計，可以照亮宇宙晦暗不明的秩序，從而彰顯上帝。

新創的學院將祕教神學、玄奧法術、嚴謹的古典格律融於一爐，淬鍊出堅實的體系，展現獨樹一幟的理想：音樂和藝術可以召喚世人發揮最大的能力，追求至高的目標。而這中間的關鍵，便在於將精神和學習轉化為具體的戲劇效果。所以，詩歌音樂學院提出廣納百科的求知道路，自然哲學、語言、數學、音樂、繪畫、軍事，盡皆包含在內。有擁護者後來說明，這樣的道路通往的目的地，在淬鍊凡人「身、心俱得完美」。音樂──「數學美麗的一面」──於此占有特別的一席之地，因為，音樂有天體和弦（celestial harmonies）、畢達哥拉斯的邏輯、濃烈情緒的穿透力，❶ 在他們眼中，具有無與倫比的感染力。所以，當時才有言曰「詩歌，」（套用柏拉圖的理路）

「便是靈魂的魔咒。」或如詩歌音樂學院本身的規章所言，「音樂失去章法，道德便會淪喪，音樂條理有序，世人即能知法守法」。3

舞蹈亦復如是。詩歌音樂學院視芭蕾為驅策凡人騷亂情感、肉欲，朝上帝超越、將大愛昇華的機會。凡人的肉身，長久以來一直為人看作是人類墮落的源頭，導致人類為了滿足物欲而犧牲崇高精神。「存在的巨鏈」❷將所有生命從最低的植物、礦物往上排到天使。天使所在的位階最高，離上帝最近。人類則被分配在中間，顫巍巍掛在野獸和天使之間。人類再高尚的精神嚮往也會受限凡人於塵世的羈絆，和肉身鄙陋的機能。

但若凡人懂得跳舞呢？詩歌音樂學院諸公認為，那麼，人類很可能就可以打破這樣的塵世羈絆，而將自己往上昇華，離天使更近一點。人身的動作有詩歌的節奏和格律作節制，輔以音樂、數學的原理作調和，應該可望和天體和弦同聲相契。法國的教士龐杜斯・德蒂亞赫（Pontus de Tyard, c.1521-1605）是當時和詩歌音樂學院來往相善的詩人，便曾以人文主義特有的用語為這樣的主張尋找支持的邏輯：「兩隻手臂平展，兩腿拉到最開，便是一人的高度，頭長乘以八或九或十，依該人身材，也正是一人的高度。」當時縱橫藝文界的梅仙神父（Abbé Mersenne, 1588-1648），一六三六年就是因為有感於這般完美的數學比例，而將「宇宙造物主」形容成「絕妙的芭蕾大師」。4

詩歌音樂學院的藝術家為了將他們崇高的理想注入戲劇，殫精竭慮要將當時的詩歌、音樂，套進希臘詩歌的格律。他們依照一套長短音節和音符，為舞步標出格律，據此訓練舞者的手勢、行走、跳躍等動作，一概依循音樂和詩歌的節奏來進行。演員每逢星期天即出動，為國王和其他主顧演出。當時的宮廷表演，都是熱鬧的社交場合，吃喝、喧嘩可空見慣。詩歌音樂學院裡的音樂會就大異其趣：全場鴉雀無聲，音樂、舞蹈表演一日開始，就不准任何人再進場入座。因為有此虔敬的氣氛，後世天主教思想家才會那麼欣賞詩歌音樂學院諸公，奉之為「眾基督教奧菲斯」。❸因為，他們以身體力行，證明音樂訓練是可以讓「全高盧（Gaul）」其實應該說是全世界，都和上帝至高的榮耀遙相呼應，每一顆心，都有神聖的愛火熊熊怒燃」。5

一五八一年，學院的研究終於開花結果，推出了《王后喜劇芭蕾》（Ballet comique de la Reine）。這一齣芭蕾是為了慶祝當時法國王后的妹妹瑪格麗特・德佛特蒙（Marguerite de Vaudemont, 1564-1624），下嫁權傾一時的重臣喬

尤斯公爵（Duc de Joyeuse, 1560-1587）而作公演。公爵本人也大力支持學院。這一齣《王后喜劇芭蕾》是當時婚宴七大慶典之一。其他慶典包括武術表演、馬術芭蕾、煙火施放等等。學院的詩人以古代的風格籌備皇室大婚的慶典，揉和詩歌吟唱、音樂、舞蹈。芭蕾於巴黎的「小波旁劇院」（Petit-Bourbon）大廳演出，只限「顯要名流」入場觀賞。不過，華麗的盛典免不了招徠數以千計的群眾蜂擁朝皇宮前進，爭睹盛典。表演的時間是晚上十點開始，這在當時並不特別；而且，一旦開始時就幾近六小時，直至夜深久矣方休。[6]

盛典的排場十分豪華，卻不失親切。那時還沒有挑高的舞台，所以，《王后喜劇芭蕾》的演員就雜處在觀眾當中演出。故事講的是一則寓言，女妖瑟西（Circe）最終為威力強大的古羅馬女神蜜娜娃（Minerva）和天神朱彼特（Jupiter）聯手所敗。當時的芭蕾編導和畫家一樣，創作時多半一本神話大全在手。厚厚的一大本參考書，詳列男女眾神的寓言和象徵。芭蕾裡的故事，因此交疊出複雜的層次，但都不會超出當時觀眾心領神會的範疇……感性臣服於理性和信仰的故事（明顯直指當時的宗教狂熱，毫不避諱），國王和王后收服敵人，化解紛爭，最終是和解與和平稱勝（此劇芭蕾首演之時，距離「聖巴托羅繆節大屠殺」，年僅九年）。當時的義大利舞蹈名家巴特扎·德博喬瓦（Balthasar de Beaujoyeulx, ?-c.1587），為這一齣芭蕾寫序，「如今，歷經諸多動盪不安……芭蕾勢必昂然屹立，成為貴國國力和團結的象徵……血色終於重返各位的法蘭西」。[7]

《王后喜劇芭蕾》的目的，也就在證明這一點。德博喬瓦負責編舞（當時有人奉他為「創意獨一無二的幾何學家」），舞者循測量精準的舞步編排，在地板勾畫造型完美的圖案：圓形、正方形、三角形。每一圖案都在證明數字、幾何、理性何以能將宇宙和人類的靈魂組織有序。表演到最後，女妖瑟西終於低頭，向國王獻出她的魔杖，接著是「豪華芭蕾」（grande ballet）上場，由十二位「水仙」（naiad）身著白色舞衣，四位「樹精」（dryad）身著綠色舞衣，和王后還有幾位公主一起排出長條隊形和圖案再作重組。「一個個舞者動作皆極靈巧，位置始終不亂，節拍也始終準確，」德博喬瓦寫道，「看得觀眾直呼阿基米德再世所展現的幾何比例，也不脫此等景況。」

德博喬瓦希望看過此齣芭蕾的人，「知所敬畏」。

許多人確實是敬畏有加沒錯。《王后喜劇芭蕾》於當時備受讚揚，後來還深烙法國大眾的記憶，成為新類型舞蹈的濫觴，也就是所謂的「宮廷芭蕾」（ballet de cour）。中古的盛典於當時依然盛行不輟，不過，不受拘束的

作風因為此劇問世，而如一名學者所說，加上了「強固、嚴謹的古典精神」。《王后喜劇芭蕾》問世之前，法國

宮廷演出的舞蹈，比較像以漂亮瀟灑的姿態在走路，稱不上是芭蕾。反之，《王后喜劇芭蕾》既有形式格律，也

有設計構想，顯然在以舞蹈和音樂作為宇宙秩序的度量。此劇作者做出具體可見的精準形式，一心要將每一舞

步的幅度、節拍、格律、幾何，全都搭配完美，再加上心靈嚮往的境界遼闊浩瀚，而為現今世人所知的古典舞

蹈技法奠下了基礎。近一世紀後，幾位芭蕾宗師於法王路易十四（Louis XIV, 1638-1715）的時代，秉承此一基礎，

再度循嚴格的幾何原則，將芭蕾的舞步組織成系統，編成定制。9

《王后喜劇芭蕾》問世，宮廷芭蕾崛起，像是一道分水嶺，將之前、之後的舞蹈類

型因此蒙上嚴肅、甚至宗教的理想，而踏入法國知識和政治的領域。起自文藝復興人文精神的強烈理想主義，因

天主教反「宗教改革」而益發壯大，促使詩歌音樂學院一派藝文涵養深厚的文人，相信舞蹈、音樂、詩歌若是

融會一氣，創作出搭配無間的盛典，那麼，塵世情欲和精神超越二者之間的深壑巨壘，可能真的可以因此搭起

一座橋梁，將兩邊聯繫起來。這樣的嚮往，是極為艱鉅的工程，卻始終未曾真正消減，即使在懷疑論盛行的年代，

這樣的看法有時會遭遺忘或是反駁，但卻從未真的根除。創作出《王后喜劇芭蕾》的藝術家，衷心期望提升人

類的生命境界，將凡人從「存在巨鏈」的位階，往上拉抬到更接近天使和上帝的地方。

不過，那時代倒也不是人人都懂得《王后喜劇芭蕾》有何重要意義。有的觀眾容或敬畏有加，有的觀眾卻

是氣憤有餘。他們質疑法國正逢內亂頻仍、杌隉不安的多事之秋，國王怎麼反而浪費鉅資在豪華的娛樂？當時，

法國亨利三世已經因為耽溺詩歌音樂學院的事務，荒廢其他，備受抨擊也有不短的時間了。還有人在學院詩人和

國王見面的房間釘了一張告示，指控「法蘭西無處不因內亂而遭重擊，已漸傾頹，吾王卻還大作文法練習」。告

示罵的不是沒有道理；亨利三世當朝期間，法國鮮有寧日，此仆彼起的動亂未幾便將詩歌音樂學院諸公高蹈、熱

切的嚮往沖垮。亨利三世注定不得善終的統治，也終告結束。亨利三世被親西班牙的反動「天主教聯盟」（Catholic

League）逼得從巴黎出亡，雖然想辦法派人殺了聯盟的領袖，自己卻也在一五八九年命喪一名修士之手。10

不過，《王后喜劇芭蕾》首度淬鍊出來的理念，於後世卻投下深遠的影響。進入十七世紀之後，著名的科學家、詩人、作家回顧起詩歌音樂學院於前一世紀的成績，依然不勝欽羨，尤其是歐洲當時又掀起了一波新的動亂：「三十年戰爭」(Thirty Years' War, 1618-48)。梅仙神父位於巴黎「皇家廣場」(Place Royale) 米寧修道院 (Le Couvent des Minimes) 的居所，在十七世紀前半葉，也成為歐洲知識界的「辦公室」(Bureau de poste)。不僅梅仙本人為宮廷芭蕾提筆為文，他的交遊圈也有多人愛討論宮廷芭蕾這一門藝術，例如笛卡兒 (René Descartes, 1569-1650)。有一些人甚至下海寫芭蕾。笛卡兒一六四九年就向瑞典王后呈獻過一齣芭蕾，《和平誕生》(Ballet de la Naissance de la Paix)，當時他已不久人世。芭蕾於宮中依然占有一席中心之地。當時的法王亨利四世 (Henri IV, 1553-1610) 之后，瑪麗·德梅迪奇 (Marie de Medici, 1571-1642)，出身義大利的佛羅倫斯，不僅每逢週日就在她的宮中舉行芭蕾演出，還增加場次。瑪麗所生之子，法王路易十三 (Louis XIII, 1601-1643) 本人甚至還是相當優異的舞者，極愛表演。[11]

只是，今昔到底無法相提並論。路易十三朝中，詩歌音樂學院標榜的新柏拉圖理想，就算陰魂不散，較諸工具價值更高的「國家利益」(raison d'état)，當然就黯然失色。路易十三和朝中權傾一時，人人敬畏的首相，樞機主教黎希留 (Cardinal de Richelieu, 1581-1642) 聯手要將派系紛雜、內鬥不休的法國再度團結在國家強化的鐵腕之下，因而將國王的權柄拉高，雄踞在「絕對王權」的顛峰。這樣一來，芭蕾的意義和特性連帶就不同於以往——不止，衡諸情勢，也不得不然。路易十三和黎希留關心的，權力多過上帝。所以，宮廷芭蕾个再以彰顯宇宙秩序為主，改以擴張君王的聲威為要。也因此，《王后喜劇芭蕾》展現的嚴肅知性，也改由空泛、諂媚的風格取代。這樣的風格，此後深深烙在芭蕾之上，長久未得以褪去。

路易十三本人親自為芭蕾寫腳本，設計舞衣，常常還會下海在宮中芭蕾製作群中挑大梁。他喜歡演太陽，演阿波羅，將自己刻畫成人間的神，子民的君父。不過，路易十三朝中的芭蕾，卻絲毫不見沉悶呆板或自鳴得意，還不時穿插滑稽、色情、特技的場面作調劑，連奇奇怪怪的淫穢情節或是含沙射影遙指宮中的流言，也不忌諱。當時就有觀眾抱怨，有一場演出竟然出現四千人都想擠進羅浮宮大廳的亂象。結果反而更為風靡，效果更為宏大。也曾聽說為了爭睹國王本人粉墨登場的人潮太過洶湧，反而把國王的去路擋得水泄不通，大廳還要固定安

排弓箭手站崗，免得觀眾硬擠。王后有一次更因為擠不進去，氣得火冒三丈，拂袖而去。

現今常見的劇院，那時還沒問世。所以，芭蕾一般安排在宮殿、公園之類的大型場地，臨時搭建座位和布景，進行演出。那時還沒後人說的「舞台」，也沒有「舞台鏡框」（proscenium arch）將演員托高或是圍住。演員於當時就是直接夾在大批群眾當中演出，等於和大型社交盛宴融為一體。觀眾席的座位一般是層疊往上堆（很像現在大型球場的露天看台）。所以，觀眾一般是從上往下俯視，這樣才有最好的視野，才看得清楚演員於演出場地刻畫的眾神、群仙，欣賞得到精心編排的圖形。那時沒有固定的天幕（backdrops），也沒有藏在觀眾視線之外的翼幕（wings）。布景反而是由台車推進來，擺在演出附近或是身後。不過，這樣的作法到了路易十三當朝的時候，也逐漸有所演變。義大利的布景設計師率先發難（他們有不少人都有工程師的背景），舞台開始從地面往上挑高幾吋，其他如翼幕、大幕、暗門、天幕，把雲朵、馬車拉到空中的起重機械，也陸續裝配就位。黎希留對豪華盛典有興趣，連帶也自己動筆寫起劇本，一六四一年，甚至在他自己住的宮殿蓋了一座劇場；日後又再經過改裝，就成了現在的「巴黎歌劇院」（Paris Opera）。

法國的戲劇連番出現創新，背後的想法其實很簡單：製造錯覺。那時，製造更壯觀、更神奇的舞台效果，像是違反物理定律或是理性邏輯的效果，已非難事。而把演員籠罩在一層蠱惑迷離的氛圍裡，尤其重要，特別是國王其人。這一點，關係極為重大。的確，黎希留既然一心要拉高國王的威權、國王的形象、國王其人，就變得益發重要。當時早就有政治學者主張法國的政府只存在於國王其人身上，國王的人身既無可分割，也神聖不可侵犯。時人認為國王的人身，內含他的國度──依當時一名大作家的說法，國王是國家的頭，教士是國家的腦，貴族是國家的心臟，「第三階級」（也就是平民階級）是國家的肝臟。這樣的說法，不僅是理論或比喻：國王一旦駕崩，國王身上的一些器官，像是心臟、腸子，一般還要摘取下來，存放在幾座與皇權關係密切的教堂奉作聖蠋。主張王室應該建立在血緣關係而非王位繼承，隨十七世紀推進已經喊得愈來愈大聲。國王的人身於政治、宗教成為膜拜供奉的對象，也變得愈來愈認真。進而有政治學家認為國王其人之所以身為人君，統治萬民，乃是出自「君權神授」（Divine Right）：國王依其血緣和出身，比眾人更接近天使和上帝。[12] 而強調崇拜國王人身的君主，沒人比得過法王路易十三的兒子，也就是繼位的太子，路易十四（Louis

XIV, 1638-1715）。小路易會那麼熱愛舞蹈，也非偶然——此前、此後都找不到第二位君主可以與之相提並論。

一六五一年，路易十四以十三歲的稚齡首度亮相演出，此後總計於近四十部大型製作參與演出，直到十八年後，一六六九年，才以《植物誌》（Ballet de Flore）一劇告別舞台。路易十四天生就有比例優雅的體型，一頭纖細的金髮，被他的私人教師喻為「幾近乎神的儀表和舉止」，當時甚至有一些人視他為「上帝」化身的標誌（路易十四本人也作如是想）。但他還懂得要用功勤練，才能發揮他的肢體天賦。每天早晨起床的儀式過後，他會到一間大廳開始練習跳躍、擊劍、舞蹈。他有個人專屬的芭蕾老師，皮耶‧布湘（Pierre Beauchamps, 1631-1705），為他作專門的指導。布湘每天指導國王，長達二十多年。路易十四為芭蕾進行排演，可以長達數小時不歇，甚至晚上還會回頭再作練習，直到午夜方休。[13]

路易十四熱愛芭蕾，絕非年少輕狂而已。這是國家大事。路易十四日後也說過，想當年國王粉墨登台，朝臣與有榮焉，民心瘋魔擁戴，其效果「說不定遠甚於致贈厚禮或是博施濟眾」。路易十四遇到嘉年華會或是醉漢（反而益增國王的聲威）。每天早晨起床的儀式過後，他會到一間大娛樂節目，甚至紆尊降貴，犧牲國王的色相，演出滑稽、小丑的角色，例如潑婦或是醉漢（反而益增國王的聲威）。

不過，路易十四身上的極度信心和無窮野心，還是以崇高、尊貴的舞蹈表達得最為透澈；例如《時間》（Ballet du Temps, 1655）一劇，古往今來的時間一概匯聚於他當朝治下。他還扮過戰爭、歐洲、太陽，但最出名的，當然就是阿波羅了——一身羅馬長袍加上羽飾，象徵權柄和帝國。後來，路易十四連番出現高燒、暈眩的病症，當時認為是練習過度，逼得他不得不從舞台謝幕，不再演出。儘管如此，路易十四對於宮廷盛典的興趣始終未曾衰退。例如一六八一年初，《愛之勝利》（Le Triomphe de l'Amour）一劇，氣勢恢宏、服裝華麗，路易十四就出席至少六次排演和二十九場演出。[14]

路易十四為什麼鍾情芭蕾到如此地步？法國於路易十四治下，專制趨於極致，古典芭蕾於此同時亦演進為體系完備的戲劇藝術，二者之間的關係——二者確實有關係——若要說得清楚，那就要回頭去看路易十四早年的生平，回頭去看他治下的法國宮廷獨具的特色。舞蹈於路易十四治下，不再是供作展示皇家威儀、權勢的招搖工具。路易十四將舞蹈融入宮廷生活，將舞蹈變成貴族身分的符號和條件，牢不可破，根深柢固。芭蕾藝術以至和路易十四一朝，永遠綁在一起。法國的皇室盛典和貴族的社交舞蹈，便是在路易十四朝中淬鍊得備加精緻、

細膩。古典芭蕾的法則和常規，就是因為有路易十四青睞，而告孕生。

路易十四幼年有過難堪受辱的經驗：「投石黨」（Fronde, 1648-53）動亂期間，他被迫從巴黎出亡。投石黨內亂起自王公和統治菁英悍然起事，向日益專制的法國政府威信挑戰；連軍方也不落人後，涉入頗深。時任首相的馬薩林（Jules Mazarin, 1602-1661）廣為眾人鄙視，因為他是外國人（出身義大利），但他卻是忠心耿耿的國家資源，備受路易十四倚重。只是，連他也暫時遭到流放。當時套在他頭上的諸多罪名，有一項便是濫用寶貴的國家資源，把他心愛的義大利舞者、歌手、設計師都弄進法國首都來。[15] 散兵游勇一般的暴民掀起驚天動地的動亂，慘痛、屈辱的經歷像是椎心的提醒，要路易十四莫忘交相爭戰的貴族王公依然在侵蝕王權的根基，也就是說：專制尚未絕對，王權尚待努力。

待投石黨的內亂走入強弩之末，首相馬薩林也於一六五三年初重返巴黎，還下令籌備一齣長達十三小時的芭蕾，由路易十四本人（年方十五歲）擔綱演出。所推出之《夜》（Le Ballet de la Nuit），堪稱政治、戲劇的扛鼎力作，於入夜後通宵演出。劇情描寫動亂、噩夢、黑暗，演到凌晨的時候，路易十四上台。路易十四扮成太陽，戲服金碧輝煌，鑲了紅寶石、珍珠，頭上、手腕、手肘、膝蓋都有鑽石煜煜生輝，璀璨耀眼，頭飾是一大束鴕鳥羽毛（鴕鳥羽毛在當時是眾所豔羨的貴族象徵），高高矗立。以太陽一角登場，象徵打敗了黑夜。所以，為了強調這一點，後來路易十四又於一個月內在巴黎宮中一連粉墨登場達八次之多。

只是，單憑《夜》這樣的演出──一如黎希留和馬薩林的專制政策──顯然未足以襄助路易十四成其氣候。

所以，路易十四於一六六一年正式登基，馬上出手立威，誰有貳心，或可能有貳心，一概遭他大刀闊斧削權。例如，歷史悠久的「佩劍貴族」（noblesse d'épée），有這樣的稱號，就是因為他們有權持械進入宮廷，這時，忽然全被路易十四從權位驅逐，便被他斷然從議政的小圈圈中盡數拔除，惹得朝廷大譁。法國的親王（Prince du sang）、高階教士（le haut clerge）、樞機主教、元帥等身分，地位之所以顯赫，是建立在出身和深厚的傳統。這時，忽然全被路易十四從權位驅逐，改由「新血」取而代之，也就是「法袍貴族」（Noblesse de robe，名稱出自這一階級都有其專門服飾）：擁有技術、管理的

專門知識，也明瞭自己隨時可以由人替換。這樣的人，未必擁有貴族血統歷來必備的四人「貴族等級」（quartiers

de noblesse）這樣的條件；他的貴族頭銜和身分，幾乎全拜國王之賜。

路易十四又再以精明的手腕，沿襲先前的路線，將既有的貴族階級一直保有的軍職（所以才需要佩劍），一

併拔除，另外建立職業軍隊，由他本人直接統御。新建的軍隊雖然還是難以駕馭，軍紀也容易渙散，但終究架空

了舊貴族，大為削弱舊貴族的威望和勢力。不止，路易十四不甘於此。他還進一步將貴族從他們習慣的巴黎勢力

圈子抽離，扔進各人僻處各省的領地，甚至要貴族遠赴路易十四散布在馬利（Marly）、聖日耳曼（Saint-Germain）、

凡爾賽等幾處王宮，隨侍在側（這是榮譽，不從，恐有身家性命之憂）。自此，貴族不得不長居各自生來繼承但

是偏僻孤立的鄉野領地，備受國王嚴格的監視和統治箝制。這時的貴族無奈之餘，也只能跟著國王一起「玩權

力遊戲」，而且，要依路易十四訂的規矩來玩。

結果便是一場劇變：路易十四的改革，撼動了貴族的權力基礎。過去數百年法國一直用以檢證個人身分的標

準，隨之站不住腳，進而在法國掀起不小的歪風，對於「好」姻緣（血統較好）、好出身、好家世、淨化（通便、

灌腸、放血）、分辨「真、假」貴族，釀成近乎病態的執迷。路易十四朝中的官員還變本加厲（兼煽風點火，彷

佛人人自危的氣氛猶嫌不足）下令作家世普查，記載成詳細的檔案。揭發「假」貴族真面目的騷亂，激得社會

不安節節升高，也把新、舊貴族（也就是法袍貴族、佩劍貴族）一同朝國王引力強大的運行軌道拖行過去。這

可既關乎政治利益，也關乎經濟利益；而且，後者還不亞於前者。法國王室有長期缺錢的問題，貴族於政府的

錢事，卻始終只拿不給：因為，法國貴族歷來不用繳稅。不止，「人民」——他們就是**要**繳稅的——荷包再怎麼

壓榨，也只擠得出那麼多油水。所以，被降級的「假」貴族，這時就成了王室收入的新財源，因為，這下子國

王可以堂而皇之逼他們繳稅。路易十四一朝費盡心思動這一番手腳，玄機就是在這裡。一心鑽緣求進但世系較短

的貴族，油水還要更多。這一類貴族往往是富裕的布爾喬亞，願意花錢向國王買個一官半職，以求晉升社會的

菁英階層。民間渴望博取社會認可、追求身分地位的心理，路易十四當然要好好利用，以之謀取政治和財政利益，

因而在朝中創造出複雜難解的象徵世界，像是一齣無始無終的戲，將他為法國社會構想的階級和世系演繹出來。

這時，大家都沒什麼靠山了，批評當朝或是國王便極易惹禍上身，可能會受罰、受辱，被降級而顏面盡失，最

糟還會慘遭流放。

身處這樣的情勢，大家當然牢牢抓住宮廷奉行的儀式和禮節，無論如何都不鬆手。眾所皆知，階級，還真的像字面所述，便是你站的地方和國王隔了幾級。沒一件事容得了誰去耍小聰明，投機取巧。萬事無不形諸明文，作最詳盡的規定。連女士該坐那一類椅子都有規矩。例如社會階級較低的人，只能坐矮凳。往上升到椅子，椅背和扶手一樣有分級，各級的規格各不相同。再往上推，就是一張完整的長沙發，這是階級較高的人才有資格坐的。再如喪服，王后拖在身後的長裙襬就要準備裁成〔法國古制的〕十一尺。「法蘭西女兒」（fille de France，也就是國王的女兒，公主）長九尺。「法蘭西孫女」長七尺。連朝臣的舉止也都有精確的規定：階級較高的貴族，應該要讓階級較高的貴族坐在他的右邊。親王離開國會，一定要從議事廳的正中央穿過去；國王的私生子就只能從側邊卑躬屈膝離開。國王每天早上起床都有儀式，由一大批朝臣恭立一旁，很像一個命令、一個動作的「芭蕾群舞」（corps de ballet），排成密密麻麻的隊伍，有的幫國王遞襯衫，有的幫國王擦屁股。（路易十四的再娶妻子曼特儂夫人（Marquise de Maintenon, 1635-1719），便曾譏誚，「修女院的清規再嚴格，也比不上國王朝臣必須遵守的禮儀嚴格」。不過，路易十四很清楚他在做什麼。「有誰以為這全都只是儀式，」他明白提出警告，「可是大錯特錯。」[16]

路易十四也是基於此等考量，於一六六一年成立了法國「皇家舞蹈學院」（Académie royale de Danse）。這一所新學院於精神和組織都不同於先前十六世紀成立的學院。路易十四在批准學院成立的特許權狀，詳細解釋他成立學院的宗旨：「舞蹈的藝術……對於我們貴族，對於有幸接近我們的平民大眾，都是最有利、最有用者，不僅在戰時，不僅在軍中，連承平時期的芭蕾亦復如是。」路易十四再解釋，「近年戰亂引發的動盪」，造成了不少「弊病」，此學院的宗旨，便在「重建舞蹈藝術，回復舞蹈最初的完美」。[17]

路易十四的目的，另也在將他宮中的紀律桎梏拴得更緊一點。舞蹈長久以來，一直名列貴族的「三大基本運動」，另兩種就是馬術和武術。舞蹈老師往往連貴族主子出征也要隨行在側，以免主子荒廢舞藝。劍術學校、騎術學院也都開設舞蹈課。十七世紀初年貴族成立的學院，舞蹈一樣都在正規課程之列，以便多為孩子鍛鍊軍事和宮廷藝術的優勢。舞蹈因此是附屬於軍事的藝術，是承平時期就該儲備的訓練，類似擊劍和騎馬。舞蹈動

作和擊劍，騎馬有不少共通處，訓練的要求和肢體的技巧都有雷同的地方。不過，路易十四成立舞蹈學院，等於又再一次明示，民風的熏陶要從耀武揚威轉向文質彬彬……也就是從戰爭轉向芭蕾。[18]

只是，成立學院也不是沒有麻煩。舞蹈不僅是貴族、國王從事的武術，舞蹈也是歷史悠久的行當：舞者，即使是國王御前的舞者，歷來都會加入行會。入行的門戶，掌握在行會的手中（加入也享有福利）。舞者通常必須樂手、雜耍、特技藝人也都屬於這一行會：「聖朱利安吟遊詩人公會」（Confrerie de Saint-Julien de Ménestriers）。透過行會才有辦法累積資歷，爭取到好一點的雇用機會。路易十四新成立的皇家舞蹈學院，與行會相較，便形同**特權**，或說是國王特許的「私法」吧，因而對行會的權威直接構成了挑戰。確實，路易十四為皇家舞蹈學院指定的十三名院士，不僅都是舞蹈名師，還自稱「元老」（the Elders），自認有資格並列於王后、王太子、親王之側，到後來連國王一併入列為院士。他們身為學院的院士，享有一般舞者所無的門路，可以直通國王御駕跟前。更重要的是，他們除了免掉許多稅賦之外，還不用付規費給行會、不用遵守行會的規定。這些舞蹈名師，一如諸多國王寵信的朝臣，這時便成了「國王人馬」，享有的地位（連同不可小覷的財富），都拜國王青眼有加之賜。所以，這真的是技壓同行所能坐擁的上等閒差。[19]

可想而知，行會的人看在眼裡當然萬分不平。結果，一份又一份傳單於坊間四下流傳，措辭嚴厲，大力抨擊舞蹈學院，有一份甚至由會長具名發布。攻擊國王新學院的一方出面登高叫陣，指責學院將舞蹈硬生生從音樂抽離，剝奪了舞蹈所有的意義。他們明指，舞蹈於音樂行會之外另立門戶，成立舞蹈學院，既是頭腦生冷不清，也是大不敬。他們（呼應「七星社」詩人的主張），認為舞蹈是以視像描繪音樂，音樂則是天體和弦於人世的體現。二者的關係，「是神聖和諧的典範，因此……會與天地同壽」。的確，舞蹈老師長久以來也都修習小提琴，以備萬一也可以出馬伴奏，許多人甚至還會譜歌寫曲。所以，舞蹈藝術當然一直被人看作是音樂的分支。[20]

不過，支持舞蹈學院的一方卻淡然以對，指出舞蹈其實已經壯大，毋須音樂的羽翼庇護。他們認為舞蹈的新目標，也是正確的目標，就在熏陶貴族的涵養，讓貴族為國王服務。音樂於舞蹈只有伴奏的作用。舞蹈顯而易見有其獨立、優越的地位，因為，舞蹈名師畢竟一個個體態、比例都很出眾、優雅，小提琴手卻很可能「眼盲、駝背或獨腿——只是這樣的缺陷無損於其技藝」。然而，這一場脣槍舌劍比劃下來的結果，也毋須另作他想。

一六六三年，《公報》（Gazette）有一則新聞指出，「本地小提琴手群情憤慨，一致反對新設機構，然而，反對案終遭駁回。」[21]

劇變可謂驚天動地：法國地位最崇高的芭蕾名家變成了國王的朝臣——至少於官方的名義如此。芭蕾名師不再有音樂家的名分，首要的職責也變成協助名門貴冑琢磨禮節、儀態、雕塑完美的身段。所以，拜路易十四之賜，芭蕾名家的藝能於坊間變得愈來愈搶手。由於時人認為外表儀態是天生高貴與否的指標，朝臣自然賣力雕琢儀表和舉止，務求散發「高貴」之態。既然拉抬身分地位的手段日益偏向阿諛奉承和優雅舉止，芭蕾名家也就成了必要的隨員。那樣的年代，有幸入宮跳舞卻當眾出醜，不僅丟人現眼之至，屈辱的烙印還很難消除——失禮之恨，遠非我們現今所能理解。

當時有個聖西蒙公爵（Duc de Saint-Simon, 1675-1755），堪稱攀龍附鳳和乖戾暴躁的守護神，生前撰寫的回憶錄提過一位姓蒙布龍（Montbron）的人遇上了慘事。蒙布龍是一心要向上爬的小貴族，卻遇上大不幸，當著國王的面跳舞卻出乖露醜。他先是大言不慚，誇口自己舞技過人。當然，國王馬上就要考他一考，見見真章；結果考砸了，失去平衡，為了遮掩笨手笨腳的醜態，趕忙「連番裝模作樣，兩手高舉。」蒙布龍無地自容之餘，懇求國王再給他一次機會。這一次他雖然全力以赴，卻還是惹得哄堂大笑，被噓出場。可憐蒙布龍既羞愧，又丟臉，好一陣子不敢再進宮。所以，一六六〇年代，巴黎據說就開了二百多家舞蹈學校。會有這樣的數字，可能也不用大驚小怪。這二百多家學校可全都在幫年輕貴族補習，免得重蹈蒙布龍覆轍，又出現恐怖的失禮慘劇。[22]

當時這些芭蕾名師又都是怎樣的人呢？姑且以皮耶‧布湘為例好了。他的發跡史算是當時最精采的。布湘出身舞蹈、音樂世家，家族有一長串先人不是舞者便是小提琴手，父親還名列國王的御前樂手。布湘家有十四個孩子，一個個自幼學習小提琴和舞蹈，算是在殷實富商的小康世界長大，身邊盡是眾人垂涎的進宮門道。布湘以出眾的舞蹈技巧和演出揚名立萬之後，於一六六一年晉升為國王的舞蹈老師，屢屢殊榮加身，最後又獲國王任命，主掌皇家舞蹈學院。國王登場跳舞，布湘一定隨侍國王身側；陛下若有不適，也是由他接下國王空出來的角色。布湘當然因之成就巨富，家中收藏的義大利藝術品冠絕一時。

他的學生，紀尤瑪－路易‧貝庫（Guillaume-Louis Pécour, 1653-1729），發跡的過程一樣精采。貝庫生於

一六五三年，父親在國王跟前當個不大不小的信差。不過，貝庫憑他和布湘的關係外加精湛的舞技——英俊非凡的外表更不在話下——很快就在宮中竄升為大紅人，深受國王弟弟青睞。至於這一位親王的同性戀傾向，於貝庫也算是助力。貝庫周遊於一票貴族主顧當中，教舞、編舞，一六八〇年更當上國王侍從的舞蹈老師。這時，貝庫的財富已經相當可觀，惹得作家尚·德拉布呂耶（Jean de la Bruyère, 1645-1696）忍不住欽羨，讚道：「這年輕人竟然單憑跳舞就爬得這麼高！」貝庫晚年還蒙國王特准他將舞碼雕版，付梓印刷成書；許多還流傳至今，為舞者所用。[23]

路易十四成立舞蹈學院，若說真的能將禮儀和芭蕾樹立為法國宮廷生活中樞的一環，那麼，他這舞蹈學院的宗旨，也可以說是在將法國文化打造成歐洲眾所仰慕的典範。的確，皇家舞蹈學院只是法國—七世紀成立的諸多學院之一。其他還有「法蘭西學院」（Académie Française, 1635）、「繪畫雕塑學院」（Académie de peinture et de sculpture, 1648）、「擊劍學院」（Académie de l'escrime, 1656）、「音樂學院」（Académie de musique, 1669）、「建築學院」（Académie d'architecture, 1671）。路易十四的目的，在將法國文化集中在王權之下，但也同時在以法國本土的語言、藝術、建築、音樂、舞蹈，取代歐洲沿襲古拉丁文的人文學術傳統。也就是他於軍事擴張之外，也力求擴大法國於藝術、學術的勢力。這樣的目的不難達成：路易十四本來就已經因為連番軍事勝利、鞏固國家政體的事功，而備受仰慕了。這時再傾全力推廣法國的品味、藝術，當然輕易便能爭取到全歐政治、文化菁英的擁戴。所以，有義大利外交官後來也說，一度廣納各國百川、以拉丁文為主的「文字共和國」（république des lettres），就此被納入「法蘭西歐洲」（l'Europe française）之下了。[24]

路易十四循此又再下令布湘發明「紙上談舞之道」。這是關鍵的一步。沒有記載舞蹈的圖譜，法國舞蹈就打不開地方娛樂的格局。有了譜錄，法國的芭蕾名師便能將舞蹈往國外傳揚，爭取國際客源（朝臣不也常把法國的玩具娃娃往國外送，展示法國最新流行的服飾？）路易十四要圖譜，重點在記載舞步，未必一整支舞碼或是一整齣製作都要詳細記載下來。當時的舞蹈就算演出的場次再多，也不像今日一樣固定不變。舞者習慣會自行作變化，或把自己愛跳的舞碼從一齣芭蕾抓到另一齣，插進去用。[25]

法王路易十四於一六七〇年代下達此令，馬上掀起研究的旋風。幾位首屈一指的大師爭相開啟戰線，希望搶

得先機（他們開始寫舞譜，會和當時開始寫技擊劍譜的時間正好兜在一起，也不算意外。舞蹈、擊劍二者的動作、圖譜的記載手法，其實也極為相近）。各自努力，下了多年苦工之後，好幾套舞譜終於問世，而由布湘的舞譜勝出。布湘本人親自捧了做好的五大冊符號、文本、圖譜，呈獻與國王。只是，這五大冊巨作若真的公開過的話，教布湘大為懊惱。他的舞譜後來在一七〇〇年被另一位巴黎的芭蕾名師拉烏爾・奧傑・佛耶（Raoul Auger Feuillet, c.1653-c.1709）拿去運用，進而出版。佛耶和宮中的關係一樣十分密切。

於今也全都散失，未見傳世。不止，布湘竟然沒辦法說服國王肯將他的作品公開發行，

佛耶出版的舞譜影響極大，有好幾種法國版本，也譯成英文和德文，廣為歐洲各地的芭蕾教師使用，迄至十八世紀末止。連德尼・狄德羅（Denis Diderot, 1713-1784）和尚・勒宏・達朗貝爾（Jean le Rond d'Alembert, 1717-1783）主編的權威巨作《百科全書》（Encyclopédie, 1751-1772），對佛耶的舞譜也讚許有加。佛耶舞譜收進《百科全書》的條目，由畫家兼數學家路易－賈克・顧西耶（Louis-Jacques Goussier, 1722-1799）主撰，篇幅不小。不止，由於佛耶的舞譜記下的三百多支舞碼因之得以傳世至今，其中還有一支是布湘所編，數支為貝庫的作品。

佛耶把重點放在他心目中最重要、最尊貴的舞蹈，即當時朝臣米歇・德普赫（Michel de Pure, 1620-1680）稱為「優美舞蹈」（la belle danse）者。也有史家稱為「法國高貴風格」。當時所謂的「優美舞蹈」是指當時舞會流行的社交舞，但也會在宮廷盛典當中演出。在宮廷演出時，舞步還會添加難一點的技巧作裝飾。並非群舞（group dance）而已。佛耶他們於舞譜記下來的舞碼，絕大多數都是獨舞和雙人舞——其實，佛耶的舞譜原本就不適合記錄大型舞碼。當時的「優美舞蹈」，最重要、最尊貴的便是「莊嚴開場」（entrée grave），一般是男性獨舞或男性雙人舞，由節奏緩慢、優雅的樂曲伴奏，動作莊嚴、沉重，肢體開展含蓄斯文、精雕細琢，不帶絲毫特技跳躍或轉圈——這樣的場合，可不容失了體面。

確實，當時的「優美舞蹈」，尤其是「莊嚴開場」，最重要的一點便是獨尊男性。芭蕾到後來是獨厚女性和芭蕾伶娜沒錯，但在當時尚非如此。那年頭還是「男性舞者」（danseur）當道。情況好像有一點混亂，因為當時不是沒有女性舞者（但不可以跳「莊嚴開場」）。時人的評論也常對女性舞者的技巧有所針砭。不過，女性舞者

得以粉墨登場，是以社交舞會或是在王后御前獻藝為主。至於國王御前獻藝或是宮廷盛典，還有巴黎坊間的舞台演出，女性的角色便都由男性反串。這情況一直要到一六八〇年代才會有所轉變。在那之前，一般認為男性才是舞蹈藝術的高手和領袖。「優美舞蹈」極盛之時，明顯以陽剛為重，走的是豪華、莊重、嚴肅的路線，堪稱「君王的舞蹈」（King's dance），也是古典芭蕾的發展藍本。

「優美舞蹈」的運行軸心就是禮節。也就是因此，才會說古典芭蕾晉升為藝術，算是由路易十四一手主導。如前所述，芭蕾運用在宮廷盛典的歷史相當悠久，但要到路易十四的時代，才由他帶頭，和幾位芭蕾名家一起將芭蕾的舞蹈技法推升到新的境界，為芭蕾找到了共鳴強烈的「國家利益」，也就是攀龍附鳳的社交野心。路易十四一朝的貴族，講究階級分野的繁文縟節和矯揉造作的身段——拖在身後的裙襬長度、走過上級身邊的規矩、坐椅子依身分高低，都要畫分差別——就在濃縮在他們說的「優美舞蹈」當中。

不過，這中間的關聯倒不是路易十四發明的。舞蹈和禮儀，本來就一直有相濡以沫的關係。回溯文藝復興時期，那時的舞蹈大全還滿紙盡是儀態、風度的守則、規矩。然而，佛耶和皮耶・拉摩（Pierre Rameau, 1674-1748，當時另一位舞蹈名師）的著作，倒是把舞蹈、禮儀二者緊緊相依的關係推到前所未有的極致。二人的作品都有鞠躬脫帽之類的動作須知、細則，其他如走進房間、在街頭走過階級更高的人身邊、走出房間如何先行致意，或是怎樣撩起裙襬、何時抬眼看人，什麼時候彎腰幅度要大、又要多大、對象是誰，所在多有——也就是另一位舞蹈老師說的，怎樣展現「俊美丰神」。[27]

箇中關鍵，就在姿勢。身體必須挺直但是放鬆，抬頭挺胸，肩膀朝後放鬆，手臂鬆垂兩側，手掌微彎不宜亂動，腳尖略朝外指。依皮耶・拉摩的說法，重點在看起來要自在，「唯有舞蹈才能散發的雍容安泰」，絕對不可流於僵硬、粗鄙、扭捏作態，這樣只會「丟人現眼」。難看的儀態，顯示其人品行不端，女性尤其必須「流露嫻雅端莊的氣質」，但又不是裝模作樣，或「大膽冒失」，更不可以「把頭往前伸」——絕對給人懶散憊怠之感。爾後另一名芭蕾老師曾寫，「至於男性儀表之塑造、糾正，可有何良好的運動可資運用？猶待吾人發掘」。[28]

不過，姿勢當然不是一切。舞蹈演出場所也有注意事項，佛耶一樣作出詳述：舞廳和舞台應該以長方形為準，大家散坐在四周，國王和大批隨從，即所謂之「御容」（the Presence）則要坐在最前面。依慣例，舞者演出

Entrée

60

Entrée d'Apolon.

Entrée d'Apolon.

佛耶舞譜記載的舞步。圖中符號代表依頁首所示樂曲，舞步移動時的站位。

（一般以獨舞或雙人舞為常態），於始、於終，都要定位於舞廳（或是舞台）的正中央。雙人舞要彼此正面相對，獨舞便要面對國王。舞者於舞蹈之際，於始、於終，都要定位於舞廳自由移動。以鳥瞰圖來看，依佛耶的舞譜，舞者不論獨舞或是雙人舞，行進的路線都要以國王「御容」為樞紐，畫出明確的對稱圖形、環結、圓圈、S形曲線，可以同時並行，也可以對望呈相反的鏡像。所以，舞者的方向感就很重要了。舞者必須依舞蹈的幾何圖形，明確掌握舞者彼此、舞者和國王、舞者和四周朝臣的相對位置。這樣的舞蹈，推到最深、最遠的底蘊，便是社交舞。

Apollo's Angels 阿波羅的天使
A History of Ballet 芭蕾藝術五百年 052

佛耶跟隨布湘和其他人的腳步，依當時講究禮儀規矩的心理，也對分類、整理極為熱中。當時宮中禮節的標準手勢、動作和芭蕾的正規姿勢原本還有差距，就是因為有他們的絞盡腦汁而彌合了起來。佛耶的舞譜破天荒運用抽象符號，像音樂運用音符一般，而不再用簡單的縮寫（像以 r 代表 reverence ∴屈膝禮），證明他那一輩的舞蹈名家發揮了何等高明的分析思考。佛耶舞譜記載的舞蹈和皮耶・拉摩附註的圖說，都將人體當作是迷你宮廷進行組織，依複雜的規則指揮肢體動作。他們將國王的人身和政治、宇宙秩序連起來——或是將政府領袖（頭腦），連到身為四肢的子民，二者必須懂得協調，依照所知的自然階級組織和法則行動——這樣的隱喻當時的人發揮起來，堪稱淋漓盡致。

佛耶一輩舞蹈大師編製的舞譜，以肢體的「五種位置」（five positions）為核心。這五種位置最早是布湘整理出來的，再由後繼的佛耶、拉摩等多人明白輯錄為圖示。這些基本位置有多重要，怎麼說都不嫌誇大，就像音樂的「大調音階」，像繪畫的三原色，是芭蕾創作的基石。沒有這五種位置，「優美舞蹈」便不過是社交舞而已；若要再從禮儀往上騰越、昇華為藝術，沒有這五種位置，這一大步絕難跨得出去。正確的五種位置，或說是高貴的五種位置，兩腳要從臀部朝外打開四十五度。既然有正確的位置，便有「錯誤」的五種「反位」（anti-position）作陪襯。「反位」就是把腳尖往內收，這在舞蹈代表社會階級卑微的角色，例如農人、醉鬼、水手。至於正確的位置，腳尖外開也絕對不宜超過四十五度。這一點一般也有共識，為的是舞者萬一站不穩，反而會出現特技藝人才可以做的誇張動作。動作是否高貴，因此畫出了相當明確的分界線，而以「正確位置」作為僅此唯一的金科玉律。[29]

「第一位置」是樞紐，像音樂的「主調」，是芭蕾的「本壘」。身體優雅，輕鬆站好，腳跟併攏，兩腿從臀部略朝外轉開。其他四種位置則在為行動作準備。「第二位置」是把腳以水平直線朝旁邊打開，幅度和舞者的一隻腳等長，方便舞者既可以左右橫向移動，又不用側轉身體而致偏離國王的正面。以「一隻腳」的長度為準，是因為這樣舞者的動作才可以自身的臀部和肩部為基準保持精確的比例，不致因太過開展而變得不雅。「第三位置」類似第一位置，但將兩腳再拉近些，使兩腳略有一點前後交疊。這是蓄勢待發的姿勢，兩條腿在膝蓋緊密貼合，方便舞者朝前或是朝後移動，移動時，一腳要緊跟著另一腳，走成一直線。

「第四位置」是將前後交疊的兩腳拉開一隻腳長的距離，身體的重心落在兩腳之間，舞者像是往前筆直跨出一步但中途頓住，全身的重量分散在兩腳上面（但腳還是要外開）。「第五位置」便是所有舞步的輻輳點，讓舞者不論左右橫向移動或是前後縱向移動，都不致偏離幾何中線。一隻腳跟移到另一隻腳的腳尖，肢體收緊呈絕對垂直的排列和平衡。所以，這五種位置就像路線圖，準備讓一隻腳順著清晰的路線朝前方、側邊、後面移動（絕對不准隨便亂走）；既蓄積動作，也節制動作，確保動作始終維持內斂、比例勻稱。佛耶便說，「舞步一定要控制在這些位置的限度之內」。30

手部的動作也有圖為範，只是不像腳部那麼明確。例如，手的第二位置以朝兩側張開與胃部齊平為宜。不過，若是舞者身材較矮，手臂可以略往上抬，伸展得略開，這樣才能襯得身材高一點。但若身材太高，手臂反而可以略往下壓，手肘也可以再彎一點（這樣有縮短的效果），抵消一點身材高度。然而，手臂絕對不可高舉過肩，因為，這種扭曲的姿勢代表痛苦或是失控。只有潑婦或是惡魔之類的角色，才會有高舉雙臂的姿勢。

手臂、手腕、手掌的確切位置，一般留給舞者本人斟酌，但不表示沒有規則需要遵守。像和別人握手、拿扇子，或是脫下帽子、手套等等，規矩就很多，例如手指頭隨時保持略彎，有型，食指和大拇指要略彎併在一起，類似撩裙襬（或有一點像是拿小提琴的弓吧）。手掌於此格外敏感；手掌像是獨立在手指頭、手腕之外，單單是翻掌向上或是反掌朝下，都可以教人身的丰采幡然改觀。所以，手部的動作必須多加留意，皮耶·拉摩還建議手掌不宜張得太開也不宜緊握，折衷於二者之間是隨時可以作出反應最好。

四肢的相對關係也有仔細的規定。人身以腰部為水平線分成上下兩部分，長裙（後來是短紗裙）就有把上半身和下半身一分為二的效果。不過，人身另也沿著垂直的中線分成左右兩邊，像是拿鉛錘線從頭頂順著脊椎筆直落到地面。舞者要懂得依「東西」、「南北」兩條分界線，協調身體的動作。所以，腳踝、膝蓋、臀部要對應手腕、手肘、肩膀。彎膝蓋，手肘要跟著有反應。再者，由於西方藝術「均衡對置」

❹的傳統，所以，右肩、右臂若轉向前，左臀和左腿就要反向朝後轉，互作抵消，以利維持平衡。舞蹈的技巧，講的不外就是全身的上下、左右等多重動作同時進行的時候，要依照奧妙但明確的規則作協調。

音樂於此是很重要的依據。佛耶在每一頁圖形的上緣都會寫下搭配的音樂，也把他勾畫的花式舞步曲線再細

分成幾小段，每一段的動作搭配特定的音樂節拍。花稍的裝飾動作，舞者以避之為宜，反而應該重視細微的節奏變化和韻律張力，作細膩、巧妙的蓄積和消融。音樂表現力是否靈巧，端看身體的感受力，也要發揮細微精密的覺察力；樂音的提示再微弱，一出現也要馬上有所反應。全身肢體的末梢神經務必維持警醒、敏捷，隨時隨地準備行動。

舞者的身體因此無時不刻不在作準備，不在作演出；膝蓋始終微彎，腳跟稍離地，四肢以舞者身體的重心為樞紐維持平衡。平衡是不可或缺的條件，但絕對不是要舞者牢牢定住，擺出僵硬不動的姿勢。所謂平衡，反而是一連串身體細膩的調整和微妙的靈敏反應。從前一姿勢轉換到下一姿勢，便要如佛耶所說，神不知、鬼不覺就來個「突變」。確實，動作是否流暢的關鍵，特別在於腳步臨作轉換時，準備的小動作是否懂得巧妙運用（從腳踝延伸出去的）足弓。例如「半蹬」（demi-coupé）。「半蹬」是放大版的步行，先是雙膝略彎，再往上踮起腳尖，不露痕跡就點出動作的韻律。「優美舞蹈」把足弓當避震器和微調器，以十分細微、幾乎察覺不到的動作，糾正身體部位排列的變化，修飾行動。這跟講話的小技巧差不多，腳背、腳踝一樣可以用來美化「舞句」（phrase），或是遮掩笨拙的動作。足弓用得好，可以將舞者襯托得異常優美、雍容。31

不止，禮節的孑遺那時也還是烙在舞步裡，未曾褪去。例如「蹲」（plié）。很簡單的動作，彎膝準備作出下一舞步或是跳躍，但是「蹲」也是卑躬屈膝的動作，出自「屈膝禮」（reverence）。而敬禮的對象地位愈高，膝蓋就要彎得愈低。同理，身體講求的「均衡對置」不僅是舞蹈奉行的形式原則，也是社交技巧。皮耶·拉摩在他的書裡就叮嚀讀者，「走過別人身邊，記得要側轉肩膀」，騰出空間讓別人通過。擊劍的禮節也遙相呼應：「遁」（efface），表示「退」，身體一側朝後拉，避開別人的視線。「外開」（turnout）不是（像後來那樣）要把腿和腳朝外轉開到極限，形成一百八十度的直線。當時的「外開」，指的是含蓄克己的站姿，展示於外的是雍容、優美、高雅。32

男性和女性共舞的時候，一般跳的是相同的舞步，互成鏡像。不過，男性有技巧可以炫耀，女性就必須克己嫻靜。這時的男女關係以彰顯騎士風度為主，也就是要由男性代替嫻雅的淑女展現舞技，也反映時人的兩性觀：女性於生理構造、肢體運用，雖然和男性一樣，但不若男性發達，「勁頭」差了一點。兩性的差異是在程度有別，

而不是種類有別；舞蹈亦然。

等級之別尚還擴及其他——人人的軀體未必生而平等。當時的觀念既然（如聖西蒙公爵所言）認為「等級、

不均、差別」無論於人類社會抑或自然世界，均屬天然、合宜的現象。那麼，有些人的身材自然就會「高級」

一點，比別人更適合演出高貴風格。這樣的看法看似顛撲不破的真理；畢竟人人的身材確實有別。以至，久而

久之，舞者的身形也開始分門別類，明確歸納為「莊重」或「高貴」、「半性格」❺和「滑稽」（comic）。不過，

這些類別卻也從來不是涇渭分明、斬釘截鐵的畫分。舞者可以依舞碼而越界到另一類型，甚至故意扭曲動作的風

格，營造不同的戲劇效果，像是異國情調、奇幻想像、滑稽逗趣等等。這樣的畫分在一八二○年代因為左支右絀、

腹背受敵終告解體之前，始終是大多數人視作理所當然的重要分界線。33

莊重、高貴的舞蹈風格，如前所述，以肢體修長、清瘦、比例優美的男性舞者演出最為理想。十八世紀有

一名「高貴舞者」（danseur noble），蓋伊東・維斯特里（Gaëtan Vestris, 1729-1808），就有「舞蹈之神」（le dieu de la

danse）的美譽，身材體型和優美的動作看得眾人無不驚豔。當時英國著名文人霍瑞斯・華波爾（Horace Walpole,

1717-1797），曾經盛讚維斯特里是「世間男女搜索記憶枯腸，僅此唯一自雲端下凡的絕妙完人」。至於演出「半

性格」的舞者，社會階級的位置就比較低了，比起奉為高貴的男性舞者，體型偏向精壯，動作更加敏捷，行走

江湖的工夫靠的是爆發力和細膩的肢體巧勁。跳滑稽「丑角」的舞者，體型又再更粗壯，彈跳力佳，屬農人階級，

是最不文雅的一型。34

舞者上台可以扮演何種角色，當然也要看他本人的特質。舞者演出芭蕾一如置身舞會，穿的是最新流行的服

飾，用的是最昂貴、最華麗的布料和配件，由裁縫師、珠寶師、髮型師以及其他相關藝匠精心打點。依西方繪

畫和戲劇的傳統，古羅馬服飾是最顯赫、最尊貴的一型。所以，路易十四常常扮成羅馬皇帝出場，另還要添加

其他出身高貴、品行非凡的象徵，例如白粉假髮、貴重珠寶，或是鴕鳥羽毛（這在當時因為稀有而特顯貴重），

插在主角頭盔像一大束羊齒植物。35於此，重點不在忠實刻畫角色，而在謹守當時的禮法。角色的穿著，代表該

角色的社會階級，布料、羽飾、珠寶、拖地的裙裾，在在都要和身分地位相稱。不過，演出的格調無論如何都

不會拉得太低，即使飾演農夫，戲服的布料用的還是真絲。

角色或是寓言的代表意義，由道具、頭飾，或在角色服裝的樣板設計加繡象徵符號來表達。例如夜晚就以布料灑滿星星作代表；希臘人、穆斯林、美國人，以異國頭飾作代表；身穿玫瑰花樣的服裝，代表「愛」。還有一款戲服極具巧思：演出「病態世界」（le monde malade）一角的舞者，頭戴奧林帕斯山（Mount Olympus），身穿歐洲地圖，法國位於心臟，日耳曼擺在腹部，義大利延伸到腿部，伊比利半島落在手臂。舞蹈之際，舞者的手臂還有水蛭吸血，血漬斑斑；弦外之音，不言可喻。

舞者的臉部也要妝扮。全臉或是半臉面具在當時是不可或缺的配件，不論宮廷舞會或是戲院舞台皆然。面具或用皮製，或是絲絨、布料做的。有的內襯還會縫上珠子，讓舞者可以咬住不掉下來，也有用彩帶綁在頭上的。面具依當時的觀念，人的性格都是固定不變的，人人於自身的姿態一定會流露特有的神情或是氣質。演技再出色，都無法掩飾或是改變一人本然的特質。所以，要演出另一個人，唯一的方法，便是臉戴面具。也因此，舞者演出，不在「變身為」演出的角色，而是將代表身分、地位的標幟，穿戴在身上，以之假扮角色。所以，面具即使戴在膝蓋、手肘、胸口甚至髮際，都無妨。

即使不戴面具，當時的廷臣一般也會在臉龐、頸項、胸口塗上厚厚的白粉，尤其是女性。白粉是由（劇毒的）白鉛研磨而成，偶爾還會摻雜蛋白，烘托琺瑯的效果。塗上厚厚的白色粉底之後，還可以加上殷紅的唇色和泛藍的青筋，勾劃光潔無瑕的美貌。時人也流行用紅色皮革或是黑色塔夫綢，剪成小小的美人痣貼片，以象徵的圖案暗示情欲，點出放浪形骸的氣質。一般以貼在臉頰中央或是眼角為多。如此這般，臉戴面具，遮掉真面目，就成了當時以貌取人、講究身段手腕（兼欺世盜名）的社會大戲的一環。芭蕾倒還只是時代社會大戲的一面剪影而已。演出這一齣大戲，首重肢體和情緒的控制。所以，德拉布呂耶才會說，「深諳宮廷三昧者，在精於控制姿態、眼神、表情⋯⋯城府深沉，莫測高深，善於遮掩怨尤，寇讎當前亦能笑臉以對，惱怒絕不形之於外，感情也不露聲色，真心蓋於假意之下，言語聲欬概不由衷」。[36]

男性依當時服飾的習俗，於舞蹈明顯獨占上風。不論古羅馬服飾或是時髦的裙襬式馬甲、馬褲、絲質長襪，耶穌會神父梅涅斯特里埃即都讓男性的雙腿得以行動自如，線條浮凸。這些自由，當時的女性一概無福消受。耶穌會神父梅涅斯特里埃即曾就事論事（但未多作闡發），明指「女性的服裝較不適合〔舞蹈〕」，因為，女性的服裝率皆拖曳及地」。誠然，

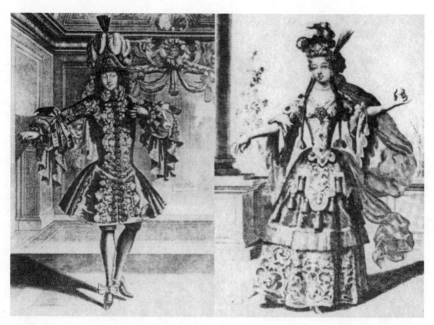

蘇伯樂尼小姐（Mlle Subligny）與巴隆先生（M Balon）：裝飾富麗的戲服也是舞蹈的重要條件。

當時女性厚重的長裙不僅拖地，還內有襯裙、外有罩袍、圍裙、硬梆梆的緊身馬甲、束腰，在在合力拘束女性的行動，只求維持抬頭挺胸的儀態和莊重典雅的舉止。不過，這樣的裝束未必純屬障礙。女性當時層層疊疊的裝束，形如軀體之延伸，立體如建築構造，有助於維持平穩和體態。箇中奧妙就在於隱藏，而非暴露。在身段手腕，而非表情達意。在以層層疊疊的布料、假髮、面具、珠寶、化妝，於個人的本然額外打造新的面貌，將身軀化為藝術作品。37

剩下的，就是絕頂重要的雙腳了。身體精密的結構，就靠兩隻腳在維持平穩。畢竟，真正會亮相的，就是兩隻腳。女性有層層疊疊的華服長裙，外人得以一瞥的，就是一雙腳。至於男性，敏捷俐落的腳法、節拍、裝飾舞步之類，也是炫技的所在。所以，怪不得佛耶的舞譜會把腳的哪一部位要在什麼時候擺以哪一動作擺在地板上，全都寫得一清二楚。至於頭部、胸部、臀部、手臂應該如何配合，他反而略而不提，因為，依他們的看法，其他部位理所當然就會跟上，不必多慮。

當時舞者都穿外出鞋進行演出，一般以真絲、細絨、毛氈、皮革做成，裝飾華麗。鞋子不

分左、右腳，像是把舞者的人腳當成兩根金絲銀線、細工鑲鏤的柱腳，加在腿的底部作裝飾似的。男性的鞋子前有方形鞋頭，後加低跟。女性的鞋子則順應女性腳背的弧度，鞋頭略尖，後跟略高、略窄。以至男性行動之輕鬆、平穩，皆非女性所能企及。然而，男性呈錐狀的修長鞋型，也要求男性舞者出腳務必乾淨俐落，一有拖拉磨蹭，可能就會擇得很難看、很丟臉。相形之下，女性的腳於高足弓處有鞋身裹住，鞋跟抵在腳心，全身的重量因之拉成垂直，進一步強調出女性套著緊身馬甲的儀態，以至女性的腳步以輕巧、秀氣的碎步為宜。

鞋子當然就要講究性感、搶眼，明確宣示鞋子主人的階級。例如朝臣的鞋跟就是紅色（表示階級）；一般會加上緞帶作裝飾，鞋鈕以金、銀、珠寶裝飾為多；也有圖案描繪愛情、花朵、牧羊人，甚至重要戰役的場景。當時以小腳為美，尤其是女性，所以有人會以上蠟的亞麻帶子纏足，硬塞進太小的鞋內，以至血液循環不良，不少年輕的朝臣還曾因此痛到昏厥。十八世紀早期，時人暱稱為卡瑪歌（La Camargo; Marie-Anne de Cupis de Camargo, 1710-1770）的舞者，就以纖細優美的雙腳風靡一時，宮中女官無不蜂擁至卡瑪歌的製鞋師傅作坊，希望也能展現一雙「世上最美的纖足」；[38]這一位師傅因此而致富。

「優美舞蹈」同時是當時考究、細膩的貴族「炫貴秀」。法國當時的宮廷舞蹈於我們現代人的眼中，有時膚淺、貧弱如蛋殼，做作又不自然，像是套在最外面的虛假表象，純屬裝飾的門面，不具實質的內涵。然而，也別忘了十七世紀的法國，階級、高下、比例和高度的肢體控制，在在都是法國社會和政治大結構的環節。在當時，表象即是內涵。「優美舞蹈」便是驗證尊貴身分、爭取尊貴身分的途徑。

「優美舞蹈」華麗、做作的手勢，在我們現在看來也很難和古典講究的純淨、嚴謹連得起來。不過，「優美舞蹈」嚴格遵守規則和範型，專心追求形式準確、勻稱和人身雕琢完美，卻也十分貼近古典藝術的理想。勤練動作，務必將布湘的「五種位置」練到爐火純青，滿腦子一絲不苟、精準到位的動作要點——有的時候教人覺得真像自欺欺人的大騙術。但若「優美舞蹈」是反映路易十四朝廷的鏡子，那「優美舞蹈」也超越了鏡子的格局。「優美舞蹈」講究身體的線條和幾何構造，要求克己和秩序，雖說是孕育於路易十四的宮廷，卻未隨路易

十四一朝結束而告消滅，反而延年後世，又再變身，而且，變得不再是禮法儀節而已，而是一種舞蹈類型，也

就是「古典芭蕾」。

芭蕾建立於兩大樑柱。「優美舞蹈」便是其一，是貴族舞蹈時務必依循的法則。另一樑柱則是「盛典」。芭

蕾於當時不像今日，尚未登上舞台於一大群觀眾面前挑大樑作整晚的全場演出。芭蕾於當時主要還是宮廷芭蕾

的性質，由權貴演出，或為權貴演出。演出的目的在以盛大的場面展現顯貴的權勢。「優美舞蹈」和「宮廷芭蕾」

有不少地方如出一轍；當時主宰宮廷的階級畫分和君王的壯盛威儀，便由二者聯手體現、驗證。不過，二者也

不是始終相安無事。若說「優美舞蹈」講究嚴格的古典格律，那麼，宮廷芭蕾的方向就大相逕庭。宮廷芭蕾偏

向富麗豪華的巴洛克美學。所以，在此不妨花一點篇幅，略述路易十四時期戲劇盛典的起源和豪華的盛況，因為，

這類戲劇盛典也是勾勒芭蕾面目的特徵。

在這裡要拿天主教會作起點好像有一點怪；因為，天主教會的崇拜儀式類似戲劇，雖然是人盡皆知的

事，但是，天主教會對舞蹈卻向來沒有好感。當時有文人，亞歷山大·瓦雷（Alexandre Louis Varet, 1632-1676），

一六六六年在論兒童教育的專書裡，便引述天主教聖徒金口聖若望（St. John Chrysostom, c.347-407）的權威著作，

怒斥「有舞蹈處，便有魔鬼」。另也有人引述四世紀的天主教聖徒聖安博（St. Ambrose, c.337/340-397）的話，指

責舞蹈「所為者，莫過乎撩撥情感，致謙抑自制迷失於跳躍的喧嘩，放浪形骸」。其實，藝人一旦作公開

演出，形同自動遭教會破門，不得舉行臨終禮，也不得有基督教葬禮。

39

如此嚴厲的指責，衡諸路易十四朝廷上下無不熱中藝術的歷史背景，便顯得益發突兀。這一點，法國文人

德拉布呂耶當然不會漏掉，所以，他便寫過：「匪夷所思者，莫過乎皆為基督徒的男女，竟然濟濟一堂，向一

班見逐於教會的藝人鼓掌叫好。而彼等藝人，單憑巧技為眾人帶來娛樂，便得以登堂入室，還事先支領報酬。」

德拉布呂耶此語，到了下一世紀，便遭啟蒙時代文豪伏爾泰（Voltaire, 1694-1778）反脣相稽，「是，路易十四率

領朝廷上下齊聚台上跳舞！但您想，他們可嘗全被教會掃地出門？……路易十四跳舞自娛若是毋須破門，那麼，

蒙法國國王恩准以舞蹈娛人兼賺取蠅頭小利餬口，卻遭破門，公理正義何在？」40

不過，天主教徒也不是沒人對舞蹈、舞者心有戚戚，這說的，就是「耶穌會」的教士。耶穌會夙負反宗教改革（Counter-Reformation）的熱忱，樂於向藝術借光，拯救世人的靈魂，因而將芭蕾和豪華盛典視作吸引信眾、啟發信眾的途徑。所以，當時以芭蕾為主題大發議論的文章，有不少筆調最熱切的，便是出自耶穌會士之手。其實，路易十四的朝廷和幾所顯赫的耶穌會學校來往相善，有細水長流的友好關係。布湘、貝庫和其他幾位著名的舞者，也定期會到耶穌會所屬的「克萊蒙學院」（College de Clermont）教舞、演出。克萊蒙學院於一六八二年改名為「路易大帝學院」（College de Louise-le-Grand）專門招收法國暨國外菁英階級的學生。

耶穌會旗下學校的學生（許多日後都會入朝為官），在校要學演說術，還有舞蹈、儀態、朗誦等等「無聲修辭學」（mute rhetoric）。舉止要維持挺拔、穩重的端莊儀態，頭部當然不宜後仰，不宜傾向如狗，不宜抬得過高（目中無人），也不宜壓得過低（狗眼看人低）。雙手輕鬆垂放身體兩側，略偏向身體前方，手臂輕鬆懸置，絕對不可隨步伐前後擺動，也不可抬到肩膀之上。他們在校聽到的諄諄告誡，都主張出色的演說家一定要體態勻稱（可不能縮頭縮腦——太滑稽了）。所以，一舉一動概以王公貴族暨各級教長為師法的典範，務必勤加琢磨。他們渾身上下可是洋溢耀眼的神聖光輝呢。41

在校學生也要參與一年一度的希臘悲劇公演，以拉丁文演出，中場有全本芭蕾表演，出席的觀眾盡為朝中權貴。單以克萊蒙學院論，所謂朝中權貴自然少不了當朝的法國君王。芭蕾舞碼便由校內的修辭學教授負責寫腳本，也當然要有勸世的意涵。幾位校內教授和芭蕾名師合作，聯手製作精緻、富麗的戲劇演出，時新的舞台效果應有盡有。不過，當時的芭蕾絕非娛樂或**幕間插舞**❻而已。耶穌會士對於時人所謂的幕間插舞可是極為鄙夷，斥之為冷淡無情、虛飾矯作。所以，耶穌會的芭蕾反其道而行。既然需要陪襯舞台上的古典拉丁戲劇，自然就要呼應戲劇的主旨。不止，耶穌會認為戲劇裡的芭蕾應該牢牢牽動觀者的情感，將觀者拉到「超乎凡俗的神聖境界」。所以，耶穌會推出的劇碼，會冠上《宗教凱歌》（Le Triomphe de la religion）一類的堂皇劇名，秉承巴洛克教堂建築的精神構思劇本，渦圈、螺旋形狀的紋路層層疊疊、高聳入雲的（假）大理石鍍金立柱，一根根都在將人類向上推升，與天主同在。42

耶穌會的製作再富麗堂皇，卻無法和法國宮廷推出的芭蕾相提並論。當時的教會不論於舞蹈還是其他，論起要和法國王室正面交鋒，無不相形失色。以《魔法島歡樂節》（Les Plaisirs de L'Île Enchantée）一劇為例好了。此劇一六六四年於凡爾賽宮演出，連演三天方才全本告終。該劇雖有獻給當時王后之名，然於時人眼中卻是形同獻給國王路易十四當時的情婦，拉瓦利耶小姐（Mademoiselle de La Vallière, 1644-1710）。結果鬧得滿城風雨，也惹得皇太后安妮（Anne of Austria, 1601-1666）震怒。凡爾賽在當時還只是狩獵別莊，尚非後世所見富麗堂皇的大型宮殿，正在興建的雄偉城堡和庭園，還要再過數年方才竣工。所以，搬運布景、戲服、飲食、建材等等後勤作業變得備加繁重，看在與會人士眼裡反而更加欽佩。

《魔法島歡樂節》的慶典，取材自義大利詩人盧德維柯·阿里亞斯多（Ludovico Ariosto, 1474-1533）的著名傳奇史詩《瘋狂奧蘭多》（Orlando furioso, 1516-32），描述游俠羅傑（Roger）為美麗女妖愛爾希娜（Alcine）所俘的故事。一連三天，國王率領近六百名朝臣，浩浩蕩蕩前往不同地點演出，全劇最後在湖邊落幕。湖邊為此特地蓋了一座「愛爾希娜宮」，一饗與會眾人。入夜，園中通道沿途數百支蠟燭和火炬，火光燦爛。國王本人出飾游俠羅傑，身穿鑲鑽戲服，騎著華麗的駿馬亮相。以四季為主題的豪華宴會開場，席中賓客依嚴格的階級畫分入座，由舞者分別騎著駿馬、駱駝、大象、大熊進場，出飾黃道十二宮和「四季」。隨後是多名演員手捧碩大的橢圓托盤，奉上裝飾華麗的菜餚。依節目單標示，還會有「一小隊」藝人、工匠，準備了多齣（莫里哀寫的）戲劇和娛樂節目。最後一天，全本芭蕾演出愛爾希娜的魔宮遇襲：羅傑（此時改由專業舞者出飾，以便國王可以專心主持、觀賞）由巨人、侏儒、惡魔、妖怪等舞群護送，終於取得魔杖，高高舉起。此時，台上煙火大作，魔宮於雷聲大作、閃電交加之際，崩塌傾頹。

由此可見，當時豪華、壯觀的儀式盛典，極盡聲色逸樂之能事。芭蕾夾處其間，確屬不可或缺的一環。而且，身分階級在這類的演出當中，也不及演出實力和國王的榮寵重要。布湘等一千（非貴族的）職業芭蕾名家，便常在王室身邊共舞，演出分派到的英雄或是滑稽角色。路易十四繼踵其父，扮起嬌俏的村姑特別傳神動人。布湘則以儀態高雅、動作豪邁著稱。不過，還是有關鍵時刻不免要以血緣為第一優先，技巧忝列其後。宮廷芭蕾演到末尾，幾無例外，都要穿插另一段較短的芭蕾，豪華芭蕾，當作隆重的落幕儀式，回歸正規、天然的秩序。

43

豪華芭蕾追本溯源，至少可達《王后喜劇芭蕾》的時代。歷來專屬男性貴族、君王所有，一般還要臉戴黑色面具、依階級排列隊伍。相較於先前盛典演出的舞蹈偏向自由、即興、滑稽、收尾的豪華芭蕾，舞步和姿態無不要精心編排，在在符合最嚴格的高貴標準不可。

在朝中為臣，對此自然要有透澈的認識。因為，國王辦的舞會，一如豪華芭蕾，參與的人選皆須事先過濾，演出也依階級進行排序。賓客若是不下場跳舞（賓客是可以因為年紀，告老排除在外的），便在一旁當觀眾兼評審。由此可知，豪華芭蕾形同橋梁，銜接起戲劇和現實，銜接起奇幻、寓言的盛典世界和階級嚴明、不得逾矩的宮廷世界，銜接起宮廷芭蕾和優美舞蹈。豪華芭蕾既是濃縮，也是積澱：盛典的道德教誨提煉為舞步和人物，如同澎湃激昂的「音樂呈示部」（musical exposition）一路推進到末尾的結束和弦。正規的階級組織因之得以重建，參與其事者一一回歸本分，各就各位。主宰社會關係的秩序和紀律，於焉正式作好了鞏固。

宮廷芭蕾和法國君王的關係既然如膠似漆，宮廷芭蕾應該隨同法國君王共享不朽才是。實則不然。路易十四當朝期間（1643-1715），宮廷芭蕾卻蹣跚顛躓，落入衰頹的漫漫長途，而且，無力回天。一大明顯可見的起因，在於義大利有新興的表演藝術崛起，傳進法國，和法國的宮廷芭蕾雖然不是全無關係，卻壯大成宮廷芭蕾的勁敵──也就是「歌劇」。然而，宮廷芭蕾衰落，其實另有更直接的近因，而且還要掛在法國的莫里哀和「芭蕾喜劇」（comédie-ballet）頭上。一六六〇年代，莫里哀和宮廷作曲家呂利（Jean-Baptiste Lully, 1632-1687）、芭蕾名家布湘合作進行芭蕾創作，義大利的機械專家卡羅・維加拉尼（Carlo Vigarani, 1637-1713）不時也出手相助。維加拉尼是當時著名的布景大師，以發明巧妙的新機械，設計雄偉壯麗的盛典場面見長。這樣的組合，出手自然不凡。幾位藝術家聯手破除窠臼，創造古靈精怪、妙趣橫生的娛樂，於國王盛會的筵席、慶典當中演出。宮廷芭蕾既然廁身其中，立基的磐石因而漸漸被這一類型的娛樂蠶食──不是由外而來的攻擊，而是由內開始削弱。宮廷芭蕾也不是忽然就此消失無蹤或是改頭換面，而是迭經流變、潰散的打擊，一度四處開枝散葉的宮廷芭蕾就此漸漸分崩離析，退出舞台，讓位與其他的戲劇形式。

宮廷芭蕾有所缺者，在芭蕾喜劇卻盡善又盡美矣。芭蕾喜劇是簡明俐落、組織緊湊的諷刺表演類型，融合戲劇、音樂、芭蕾，（依莫里哀所言）密密「縫進」情節當中。因此，舞蹈絕對不是可有可無的幕間插舞，而是從情節自然孕生的結晶，也就是說，舞蹈此時已是劇情的必要組成。史上頭一齣芭蕾喜劇是《討厭鬼》（Les fâcheux），一六六一年於尼古拉・富凱（Nicolas Foucquet, 1615-1680）舉辦的宴會中上演。富凱曾於法王路易十四朝中擔任財政大臣，後來失寵而至未得善終。[44] 莫里哀、布湘（呂利尚未加入）最初的構想，是要把戲劇和舞蹈兩種娛樂一分為二。但因為優秀的舞者難尋，人才短缺，僅有的幾名舞者需要多次上場，為了讓舞者有時間換戲服趕場，最後才決定把舞蹈「縫進」戲劇裡去，如雨後春筍爭相出頭。結果，法王看了龍心大悅，芭蕾喜劇就此應運而生。

不過，芭蕾喜劇也不宜就此看作是戲劇發展隨機應變而有的產品。芭蕾喜劇和時代的淵源極深。例如，當時巴黎藝文圈的多位「才女」（précieuses）流行在嘴上耍機鋒，莫里哀便極為熟稔。巴黎才女流連的藝文圈，都由思想獨立的貴婦領軍，組成親暱、融洽的小社交圈，挾機智和博學，斧削時下的身段禮法和「騎士之愛」（courtly love），形如避風港，供人暫時拋開路易十四朝廷拘謹窘悶的氣氛。巴黎才女對路易十四朝廷的習氣大不以為然，不時愛以微言大義的妙語，譏刺解頤一番；莫里哀其實也好此道。所以，一六五九年，莫里哀更是發揮筆下機鋒，以犀利的嘲諷和巴黎才女一較長短，寫出了一部獨幕劇，《可笑的才女》（Les précieuses ridicules）。順道一提：莫里哀本人出身克萊蒙學院，也難怪莫里哀因此精通耶穌會主張的藝能，不僅修辭、道德教誨難不倒他，也深諳芭蕾和悲劇融會一氣、渾然天成的奧妙。當時從義大利傳入的「即興喜劇」（comedia dell'arte），對他的影響一樣不在話下。莫里哀還和巴黎最著名的一支即興喜劇劇團共用一家戲院。

即興喜劇之重要，在於這一類型的戲劇既嚴肅又滑稽。今人講起即興喜劇，馬上就會和臨場發揮的搗蛋胡鬧，和白臉小丑皮埃洛（Pierrot）、彩衣小丑哈勒昆（Harlequin）等等滑稽搞笑的角色連在一起。這固然沒錯，但也只對了一半。即興喜劇於十六世紀發軔迄至十七世紀，一直都是跑江湖的術士和藝人的場子，由貴族人家雇用，一個個嫻習世代傳抄的喜劇和戲劇，版本甚至溯及古羅馬奧維德（Ovid, 20 B.C.-A.D. 17/18）、維吉爾（Virgil, 70 B.C.-19 B.C.）等名家的經典（甚至還有人獲准進入學院，攻讀文學、藝術）。這些藝人為求貴族主顧青睞，時

常在演出當中加入文學典故作調劑，卻又偏愛竄改演出的類型，倒打自己一把，模仿、取笑學院大纛之下的男男女女，宣洩時人胸中鄙夷的塊壘。正規戲劇相對於裝笨搞笑，目中無人的流風習氣，以及蝟集於學院大纛之下的男男女女，宣洩時人胸中鄙夷的塊壘。正規戲劇相對於裝笨搞笑，目中無人的流風習氣，以及蝟集於學院大纛之下的男男女女，宣洩時人胸中鄙夷的塊壘。正規戲劇相對於裝笨搞笑，陽春白雪相對於下里巴人，二者的尖銳衝突便是即興喜劇顛倒眾生的魅力所在。

呂利對此傳統也不陌生。呂利是佛羅倫斯人氏，在成為地位顯赫的法國宮廷作曲家之前，於路易十四朝中可是以小提琴手和滑稽雜耍藝人起家的（呂利飛黃騰達的暴起之路，還有放浪形骸的行徑，也是時人蜚短流長、臆測揣度的上好材料）。所以，呂利在他製作的芭蕾喜劇中，就將正規的舞蹈留給布湘去發揮，自己負責滑稽的角色，還親自粉墨登場。這類角色於當時，一般以臨場即興發揮為多。其實，當時人盡皆知，呂利有「疾如風」（airs de vitesse）的輕盈舞步，對於「以蠢笨為多的**尊貴大老爺**」極為不耐。呂利最受不了這些蠢笨的大老爺跟不上他敏捷靈巧的舞步和組合。[45]

一六七○年，莫里哀和呂利把他們嘲諷的機鋒，轉向芭蕾的陋習陳規和宮廷的壯麗盛典，而推出了《貴人迷》（*Le Bourgeois gentilhomme*）一劇。此劇於路易十四的香波堡（Château de Chambord）首演，尖酸刻畫布爾喬亞鑽營求進的嘴臉和宮廷禮法的專制獨裁。喬丹先生（Jourdain）是個暴發戶，亟欲以財富為晉身梯往上爬，卻又舉止笨拙、滑稽，苦缺上流社會必需之禮節和儀態。所以，他雇來了裁縫師、音樂家、哲學家、芭蕾老師、傳授他廷臣、貴族出人頭地必備的派頭。不過，尚有不足。他還要去勾搭一名侯爵夫人才行。過了這一關嚴酷考驗，才算真的有身分、有地位。而所謂過關，依他弄來的那一批矯揉造作、心懷不軌的顧問群，就是一定要替侯爵夫人主辦一場豪華的芭蕾演出。[46]

喬丹先生雇用的芭蕾老師，本人便是宮廷馬屁精的惡搞版。這老師教他鞠躬邀請女士合跳「小步舞」（minuet）時，竟然要先退後一步，鞠躬，接著前進三步，一步一鞠躬，「最後一次躬身低到女士膝頭」。這芭蕾老師私下對喬丹先生頗為鄙夷，附和路易十四皇家舞蹈學院的前輩看法，也認為舞蹈是一門藝術，不應該任由貪婪欲財的布爾喬亞如此糟蹋。他更憤憤不平抨擊劍術老師是「可笑的小動物，套著鎧甲，……頂多叫打鐵匠罷了」，還擺了一下自負、花稍的舞姿，揚言舞蹈這一門藝術，優異遠甚於擊劍：「任誰沒有舞蹈技藝在身，幾乎做不成任何一件事……人類的不幸，歷史滿載的災厄，施政的**蠢事**，將帥的大錯，在在就因為沒學跳舞。」[47]

最後到了《貴人迷》結尾的豪華芭蕾舞碼〈萬國芭蕾〉（Ballet des Nations）上場。應該一饗觀眾眼福的場景，竟然出現蹣跚笨重的土耳其小丑，一反豪華芭蕾的慣例——這是尖刻的影射，因為，之前才剛有一名鄂圖曼帝國的特使入宮，結果，想當然爾，被法國宮廷反反覆覆的要求耍得暈頭轉向。這角色最初由呂利本人演出（當然也要臨場即興發揮他調皮搗蛋的天分），只是，這一位土耳其伊斯蘭「宗教司」（mufti）——法典說明官——竟然出現蹣跚笨重的猛將。不止，《貴人迷》耍的滑稽把戲，卻輸給了喬丹先生，喬丹先生一角，正是由莫里哀本人親自上陣。這樣的豪華芭蕾當然不算落幕儀式，反而是摧枯拉朽的迎頭痛擊。這樣的節目由職業舞者擔綱而非貴族，對當時講究之落幕儀式，等於是莫大的嘲諷。

《貴人迷》一劇問世，是芭蕾歷史的重要一刻，而且，之所以重要，不在戲劇本身，而在該劇於總綰傳統之餘同時顛覆傳統。想想看，宮廷芭蕾講究莊重堂皇，竟然也被人作這樣的戲謔嘲諷，而且還是朝中積極任事的猛將。不止，《貴人迷》也孕生出新型的舞蹈，像是迷你版的宮廷舞蹈，但和無關戲劇情節、枝蔓蕪雜的幕間插舞沒有關係（那年代國王的盛典一般都要加進這類幕間插舞的油水作調劑）。芭蕾喜劇便把宮廷芭蕾作嘲諷，以至大功終於告成。不過，芭蕾喜劇借宮橫生的贅肉去掉，強調劇情連貫。《貴人迷》又再拿宮廷芭蕾作嘲諷，以至大功終於告成。不過，芭蕾喜劇借宮廷芭蕾之腹而茁壯——芭蕾喜劇於當時等於是「戲中戲」——也證明路易十四一朝暨其講究的儀式禮法，還是有其實力和耐力。所以，芭蕾喜劇和宮廷芭蕾並非勢不兩立的敵體，二者也確實並存於當時。只是，芭蕾喜劇的嘲諷氣味一把撞開了大門，幡然劇變還是因此如洶洶潮水，勢不可擋。

莫里哀和呂利的改變之路，也不是走到芭蕾喜劇這一步就告結——路易十四也一樣。一六七一年，路易十四又要他們和劇作家皮耶·高乃伊（Pierre Corneille, 1606-1684）合作，籌備一齣新戲，在巴黎的「杜樂麗宮」（Tuileries）演出。之前罕見這樣的雜牌軍。高乃伊堪稱法國悲劇的良知，和輕量級的基諾幾乎沒有共通之處，連和莫里哀、呂利兩人活潑有勁卻偏向義大利的風格也找不到交集。而杜樂麗宮可是法國當時極為龐大的「戲劇機器」（théâtre à machines），一六六二年，維加拉尼在杜樂麗宮建了「機器廳」（Salle des Machines）。機器廳至少可容六千人入座，氣勢恢宏。廳內以大理石、鍍金、雄偉的成列立柱作裝潢。舞台的縱深比當時一般的劇院還要多一半。當時想得出來的機器，在機器廳都看得到。這樣

的設計，走的是純粹的巴洛克路線：也就是帶領戲劇廳裡的觀眾，沉浸在四面風景、蒼穹無限伸展的錯覺當中。

為了強化錯覺效果，維加拉尼甚至還在牆面畫上觀眾。結果，機器廳的舞台後方就這樣「看似」坐滿了觀眾，

一個個紙板人似的，沿著一條又一條側廳、幽暗的廊道往後延伸，愈來愈小，最後隱沒在遠遠的地平線外。所得

的效果，於視覺應該十分壯觀，只是，戲院蓋得太過宏偉，以至音響效果一塌糊塗，所以，沒多久就棄而不用了。

路易十四下詔製作的新戲，《賽姬》（Psyché），雖然稍稍讓機器廳起死回生，但也只維持了一陣子而已。

《賽姬》這一齣新戲，確實長出了新芽：「芭蕾悲劇」（tragédie-ballet）。《賽姬》將嚴肅的題材和精密的舞台

效果融入芭蕾，企圖心確實不可小覷。舞蹈涵括西風老人（zephyr）、復仇三女神（furies）、樹精、水仙、小丑、

牧羊人、雜技藝人、戰士等等角色。有觀眾還說，劇中甚至有一場陣容壯盛的舞碼，一口氣推出七十名芭蕾名

家上場。最後一幕「活人畫」（tableau; tableau vivant）場景，還有不下於三百名樂手吊在層層雲朵當中演奏。不過，

這一齣大戲灌水灌得太兇的毛病，也沒能逃得過時人法眼。《賽姬》於當時確實激起一連串諧擬的戲作，頻遭惡

搞。若說芭蕾喜劇是精雕細琢的嘲諷劇，運用舞蹈和戲劇反映當時宮廷的習氣和顢頇愚蠢。那麼，芭蕾悲劇便是

芭蕾喜劇的反面，是循宮廷芭蕾的路線而製作出來的虛胖盛典，重點在鋪排壯盛的舞台，但是假扮成悲劇。所以，

這樣的大戲比較像完結篇，而不像開場白：《賽姬》也確實是史上絕無僅有的一齣芭蕾悲劇，視之為宮廷芭蕾

死前忽然迴光反照亦不為過，此後即成絕響。

法國於一六六九年成立「皇家音樂院」（Académie Royale de Musique），後來改名為「巴黎歌劇院」（Opéra de

Paris）。法國的芭蕾、歌劇藝術，便是在法國新成立的這一所音樂院內，由呂利領軍，朝下一階段邁進。法國成

立皇家音樂院的構想，出自當時詩人皮耶‧裴杭（Pierre Perrin, 1620?-1675）的倡議。只是，裴杭空有雄心壯志，

卻無雄才大略。裴杭向路易十四建言，認為應該為詩人、音樂家成立專屬的學院，免得法蘭西在歌劇這一門重

要的新興藝術被外人「擊潰」。當時，歌劇於義大利各大城市的發展，一路突飛猛進，勢如破竹。裴杭心有憧憬，

希望歌劇能夠成為法國的「國家藝術」（national art），迥別於義大利的同類，當然也遠優於義大利的同類。法王

48

路易十四雖然同意此議，卻不肯撥付經費。所以，這一所新學院必須單靠票房收入自力更生。結果，裴杭因此落得欠債入獄。

至於呂利，這人的性子既然比誰都投機，當然看得出來這可圖、有名可寄，便使出連番巧計，終於在一六七二年將「巴黎歌劇院」的經營權弄到了手。不過，呂利對路易十四當初為學院設定的條款頗不滿意，便又動了動腦筋，於翌年為他的歌劇院爭取到重大的特許優惠：「巴黎歌劇院」推出的豪華大戲，巴黎其他劇院一概無權製作。尤其是樂手和舞者，其他劇院得以雇用的人數此後都有嚴格的限制。所以，老奸巨猾的呂利就此活活扼殺了競爭對手，[49] 替自己弄到一張空白支票，供他任意推動新式歌劇和芭蕾藝術。[50]

自此而後，法國的歌劇和芭蕾便以巴黎歌劇院為中心，展開蓬勃的發展。不過，這一股活力湧現的基礎，和當時法國宮廷原先遵循（也尚未棄守）的禮法規矩，其實大不相同。法王路易十四在發給巴黎歌劇院的特許權狀當中，加了一條「不得克減條款」（clause de non-dérogation），明訂貴族若是跑到劇院粉墨登場，十之八九會因為有失體統而被拔掉貴族頭銜——當時的貴族若是跑到巴黎歌劇院公開登台獻藝歌舞，也不會失去貴族頭銜。

路易十四此令一發，襯得巴黎歌劇院於當時頗有「小朝廷」的架式，像朝廷外的朝廷，供王室展示盛典和芭蕾。也確實如此，巴黎歌劇院早年推出的劇碼，有許多便抄自凡爾賽宮法王御前首演的劇碼。不過，路易十四萬沒想到，他下達此令，原本意在保護貴族票友，卻反而導致貴族票友快速從舞台消聲匿跡。貴族友和職業藝人同台演出的情景宛如曇花一現，眨眼即成特例，而非常態。有幾位顯赫的貴族，確實是在音樂院製作的第一齣劇碼，《愛神與酒神的慶典》（Les Fêtes de l'Amour et de Bacchus），粉墨登場和職業舞者同台演出，只是和告別演出差不多，此後成為絕響。音樂院製作的劇碼再蒙法國貴族垂青，惠與登台加持，只剩偶一得見的鳳毛麟角。

不止，女性這時卻開始粉墨登場，於法國戲劇掀起鉅變。《愛之勝利》（首演於一六八一年）移師巴黎歌劇院演出時，原先由太子妃和幾位貴族仕女出飾的角色並未改由男性反串（en travesti）。依慣例，原本應該要由男性反串才對。但這時卻首次由職業女性舞者上場：拉豐丹小姐（Mademoiselle de La Fontaine, 1665-1738）。據說她連

舞步也是自編。說也奇怪，女性這時在巴黎的舞台粉墨登場跳舞，竟然幾乎無人置喙，連當時的藝文報《儒雅

信使》（Mercure gallant）也只淡淡批了一句，「絕無僅有的怪事」。大家不痛不癢的反應，理由應該就在於這一位[51]

拉豐丹小姐粉墨登台，只是彰顯了當時人盡皆知的事：巴黎歌劇院創立之後，社交舞蹈和職業舞蹈已然分道揚

鑣，走向涇渭分明的殊途。宮廷和舞台變成截然分立的兩條軌道，未再如以往可以自由雜處。女性舞蹈於此，

地位等於明降暗升，也就是**真**貴族退場，空下來的位置，改由技巧精湛（但是社會地位低下）的職業舞者取代，

女性舞者因而在舞台上找到了立足之地。[52]

不止，現今大多認為凡爾賽宮當時應該日日歌、舞不輟，實則不然。巴黎和巴黎歌劇院不僅已經迎頭趕上，

還超前了。一六八〇年代迄至路易十四一朝於一七一五年告終，凡爾賽宮還是有芭蕾演出，只是未若先前頻繁，

走向也大體趨於拘謹。再到一六八〇年代，路易十四在凡爾賽蓋的雄偉城堡終於竣工，卻根本就沒有劇院。此外，

凡爾賽宮因為路易十四對外征戰數度失利，加上信仰虔誠的情婦曼特儂夫人對他影響日深，宮中笙歌日歇也已

人盡皆知。義大利的即興喜劇演員於一六九七年被盡數逐出宮中，就是曼特儂夫人的主意。凡爾賽和巴黎的關

係原本就緊張——路易十四始終把巴黎和投石黨連在一起。這些年，緊張的態勢更是日甚一日。巴黎歌劇院是

像兩地之間的橋梁沒錯，只是，巴黎歌劇院的巴黎味也實在濃得化不開，不僅觀眾如此，巴黎歌劇院日益囂張

的獨立姿態也是如此。

巴黎歌劇院成立未久，布湘就獲任命，擔任劇院的首席芭蕾編導。布湘生前所編舞碼早已湮沒於時間的洪

流，後世所知極少。但是，透過呂利這時期的作品，還是多少抓得到一點這時期的舞蹈模樣。呂利於法國歌劇

早年的發展貢獻確實卓著。但是，呂利和當時的同道都深切明瞭，當時的歌劇濡染義大利語言發音宏亮、節奏明快的

特色，實在太深了，而他幾位嚮往的是西方的悲劇傳統，還有高乃伊、哈辛（Jean Racine, 1638-1699）等法國文

豪締造的強大法國古典傳統。因此，呂利他們故意不走宮廷芭蕾和芭蕾喜劇的路線，轉而特別和基諾密切合作，

用心打造嶄新的法國歌劇，為之精心擘劃嚴肅的路線。所得者，便是另一新類型的戲劇：「抒情悲劇」（tragédie

en musique; tragédie lyrique）。[53]

這一新興的抒情悲劇，可沒撤下舞蹈不管——也沒辦法撤下舞蹈不管，因為，法國人的脾胃非舞蹈不歡。

不過，呂利和基諾真正的興趣，卻是在想辦法將音樂塞進法語的模子。呂利對於戲劇道白的朗誦藝術極為著迷，曾經特地研究過名噪一時的悲劇女伶瑪麗・拉尚美萊（Marie La Champmeslé, 1642-1698）的演出技巧——她恰巧也是哈辛的情婦。所以，呂利譜曲乃以心裡背下的歌詞為本，而不管詩節，單以詩文格律的抑揚頓挫來組織曲子的節奏和旋律線。所以，呂利的樂曲迥異於義大利歌劇，偏向以宣敘調鋪陳嚴肅的角色，力求風格簡潔，貼近法語。有歌手膽敢擅自添加裝飾音或是扭曲他要求的精準發音，準會挨他痛罵。

至於舞蹈和幕間插舞，便像酵母菌或一顆顆清甜的糖果，灑落全本製作，以至芭蕾看似失去了原有的莊重。這情況從小事即可一窺端倪。路易十四鍾愛的舞蹈向來是端莊的「庫朗舞」（courante）或是「莊嚴開場」。呂利偏愛的卻是當時舞步明快活潑、蹦蹦跳跳的小步舞，三拍子「始終輕快又急促」，一再應用在他製作的歌劇，捨不得不放。《貴人迷》一劇的喬丹先生急欲克服的罩門，也就是這樣的小步舞。蘇許侯爵（Marquis de Sourches, 1645-1716）在他的回憶錄也寫過，路易十四後來要御前的芭蕾編導編一支「庫朗舞」來跳一跳。結果十分離譜，一度風靡各地的庫郎舞竟然沒人想得起完整的舞步。路易十四無奈之餘，只好勉強又再接受以小步舞來充數。所以，看來原本高高在上的所謂高貴風格正漸漸退場，讓位給更活潑、更華麗的舞蹈，著重在敏捷的足下工夫和輕盈的跳躍。 54

歌劇和芭蕾的關係也因此變得愈來愈緊張，因為，歌劇致力追求莊重嚴肅，芭蕾卻明顯偏離莊重的路線。縱使法國歌劇（一如宮廷芭蕾）依然像天羅地網籠罩一切，不過，此後何去何從就是一片混沌了。接下來有好一陣子，不少表演類型如雨後春筍冒出頭來，各有鬆散的關聯，或多或少一定結合歌劇和芭蕾於一爐，看得人人眼花撩亂。如此動盪的變化，大家當然看在眼裡，芭蕾和歌劇也落入火爆論戰的核心，成為眾聲喧嘩的焦點。

「古今論戰」（Querelle des Anciens et des Modernes）一般視為文學論戰，不過，「古今論戰」於十七世紀最後二十幾年也演變成文化論戰。法國文化界針對路易十四一朝的屬性和功過，針鋒相對、互不相讓，烽火進而延燒到歌劇和芭蕾的表演宗旨暨創作前途。「尊古派」（Ancients）認為由文藝復興回溯至古代的偉大傳統，一路發展至十七世紀，也就是路易十四一朝，堪稱鼎盛。反之，「奉今派」（Moderns）卻不認為當世應該植根於迂腐、古舊的夙昔。「奉今派」認為路易十四一朝不是終點，而是前所未見的輝煌開端。笛卡兒（René Descartes, 1596-

1650）提出來的邏輯和科學方法，不就證明法國孕生了嶄新、優越的現代新紀元嗎？查理·盧伯翰（Charles Lebrun, 1619-1690）的畫作，難道不是繼拉斐爾（Raphael, 1483-1520）之後又再往前跨出了一大步？法國的語言難道不比拉丁文更為進步？法國的歌劇和呂利的樂曲難道不比以前更勝一籌？[55]

尊古派的陣營不乏名重一時的文人作為掌旗的大將，例如哈辛、尼可拉·波瓦洛（Nicolas Boileau-Despréaux, 1636-1711）等人。奉今派卻頂多只是立場偏頗的朝臣，雖有辭藻華麗的文筆和風流瀟灑的修辭，卻始終欠缺路易十四當朝講究的莊重典雅。尊古派的觀點，和法國當時的「楊森派」（Jansenism）思想遙相呼應。楊森派是法國天主教信仰的一支，哈辛與之關係特別密切。該支派的教義十分簡樸嚴肅，強調貞潔純正和克制，雖說是神學的主張，卻也是品味的流露。所以，哈辛和尊古派提倡純淨、樸素的風格，以譏刺和機智作調劑，添加辛辣的風味，鄙夷耶穌會一貫裝飾富麗的巴洛克風格。耶穌會是他們的政治死對頭。所以，難怪尊古派對歌劇講究的大聲勢、大氣派會嗤之以鼻，貶為膚淺的奉承，實在無法與悲劇或是諷刺作品相提並論。基諾為抒情悲劇寫寫的腳本在他們眼中就特別討厭，因為，為歌曲填詞的作詞家會故意竄改古代典籍，依當時的品味和流行套用捏造的假名。基諾為抒情悲劇寫寫的腳本在例如《艾兒賽絲特》（Alceste）一劇，就改編自古希臘作家尤里皮底斯（Euripides, ca.480-406 B.C.）的原創。波瓦洛（奉國王之命）一度嘗試寫歌劇，卻發現寫歌劇這一件事實在「痛苦」，害他一肚子「嫌惡」。[56]

而且，尊古派的觀點沒錯。不論是對歌劇、對芭蕾的看法，還是對捍衛歌劇、芭蕾的人的看法，都沒錯。奉今派確實是無與倫比的「弄臣」極品。基諾和呂利優遊於法王的小圈圈如魚得水；兩人的結婚證書還都是由法王親筆簽署的。基諾也以瀟灑豪邁的詩句和賣弄聰明的押韻知名。當時另有一位名家，頌辭寫手尚·德馬雷（Jean Desmarets, 1595-1676），先後於路易十三、黎希留、路易十四手下為宮中舉辦的盛典捉刀代筆，撰寫頌辭。再如查理·佩洛（Charles Perrault, 1628-1703）其人，法蘭西學院的要員，功名泰半拜路易十四朝中權傾一時的大臣，尚－巴蒂斯特·柯爾貝（Jean-Baptiste Colbert, 1619-1683）提拔。法蘭西學院是奉今派的重要山頭，佩洛自然不吝為奉今派出頭，大鳴大放。其他如德普赫一流分量較輕的朝中文人，也不時呼應佩洛的觀點，多所闡發。德普赫便滿腔熱血，以舞蹈為題寫過論證嚴密的論文。連耶穌會神父梅涅斯特里埃也以豪華盛典為題材留下宏富的著作。

所以，這些奉今派的要角，對於鍾愛的歌劇和芭蕾備受抨擊，會提出怎樣的辯護呢？首先，他們也不強辯，

滿口承認芭蕾確實沒有悲劇的精實和嚴肅。不止，就這兩點而言，芭蕾之於古典三一律要求的時間、地點、情節統一，不僅確實不及格，還算極為差勁。芭蕾確實未能彰顯英雄人物或是人類強烈的情緒，如憐憫和驚駭，連指引或塑造人類的道德情操也有力未逮。然而啊然而！德普赫一六六八年倡言芭蕾之所以是戲劇的「新」類型，正是因為芭蕾相較於悲劇的典型有諸多不合之處。詩人兼作詞人安東－路易‧盧伯翰（Antoine-Louis Le Brun, 1680-1743）一七一二年也呼應此說，認為歌劇應該視作「非正規悲劇……新近發明的盛典，自有其法則和奧妙」。[57]

我們也別忘了擁護芭蕾的這一陣營，於當時有特別需要克服的阻力。舞蹈於法國宮廷的地位雖然如日中天，卻從來未能晉身時人看重的「自由七藝」（liberal arts）之列。西方歷來標舉數學、天文、幾何、文法、修辭、音樂為「自由七藝」，認為這七大學科才是自由人應該學習的，舞蹈頂多（如前所述）勉強擠得進修辭學或是音樂學作分支而已。而尊古派大吹大擂的神主牌：詩歌、舞蹈一樣沒有資格平起平坐。舞蹈於時人心中，反而是偏向藝匠一類的行當（舞蹈畢竟屬於肢體勞動），舞蹈名師也如前所述，縱使在宮中爬到顯赫的高位，一般還是以出身社會偏低的階層為多。不過，這問題一直夾纏不清，因為，舞蹈和宮廷禮節、和王室盛典的關係太過密切了，而且，早在文藝復興時期，芭蕾名家便已經攀附上流權貴、攀附古代的藝文傳統，為自身、為他們的藝術找到了加持，提升地位。[58]

而舞蹈於此也不孤立。繪畫一樣向來被貶為鄙事賤業，因為畫家可是靠雙手在作畫的。不過，早在文藝復興時期，再到後來的十六、十七世紀，畫家和作家紛紛動腦筋要將繪畫——或叫作「美」術（"fine" art）吧，繪畫在當時也漸漸流行叫作「美術」了——提升到「七藝」的等級，所以每每也走尊古的路線，把繪畫和詩歌畫上等號，拿古羅馬詩人賀瑞斯的拉丁文名句：「ut pictura poesis」作文章（ut pictura poesis 的意思大致是「詩既如此，畫亦同然」），而拈出「詩畫同律」作依據。梅涅斯特里埃和其他舞蹈家便依樣畫葫蘆，略作修訂，主張芭蕾即如繪畫——不止，芭蕾的畫面還是動態的——所以，有生命力、有活動力的繪畫，模擬起生命當然更為貼近。繪畫既然已經因為描繪典範、英雄，地位得以往上提升。那麼，依此延伸，芭蕾難道不應該也要有所提升？芭蕾還打不進古典戲劇嚴謹、這樣的說法，於理論是勇敢的大躍進，但未必有說服力。因為，依當時的實情，芭蕾還打不進古典戲劇嚴謹、

理性的殿堂，始終只能在「七藝」和「美術」的邊緣打轉。芭蕾這一區塊，其實應該說是偏向初萌的「神奇」（le merveilleux）國度那一邊吧。這一片遼闊的地域，多的是非基督教、基督教的交響共鳴，為芭蕾而打造的，多的是神奇、魔法、靈異的迷離幻境，悍然不顧物理的法則和人性的理智，感覺就像專門為歌劇、為芭蕾而打造的，而且，早早就和宮廷盛典連在一起。再加上所謂的「神奇」於當時的觀念，並非完全落在日常經驗之外、不屬於真實的幻想世界。當時一般人都還相信世間確實有魔法、精靈、仙子、鬼魂，以及和宗教脫不了關係的惡魔、女巫、黑魔法等等，這些都是時人相信確實存在的事物，即使學識領袖群倫的人也不例外。

而此等「神奇」相對於戲劇，指的就是舞台機關和芭蕾——「天降神兵」（deus ex machine），也就是舞台出現不可思議的效果。舞台上的眾人或是眾神忽然一變，像是沖天一飛就躍上重重雲霄。或是一轉瞬就消失無蹤，隱身於舞台的暗門。要不就是場景倏地一轉，一眨眼的工夫，觀眾就到了異國他鄉。這類特異的效果和奇幻的生物，古典的悲劇，喜劇向來期期以為不可。但是，佩洛認為放進歌劇卻莊嚴之至，「神奇」，便是歌劇理所當然的主題。不止，德拉布呂耶一樣認為歌劇足以「震懾人心、人眼、人耳，教人神魂馳盪」。59

佩洛秉此信念，於一六九七年出版了一篇故事，日後為世人奉為芭蕾的經典文本：《林中長睡不醒的美人》（La Belle au bois dormant）。《林中長睡不醒的美人》寫於佩洛生命暮年，雖是為他孩子而寫的童話故事，卻洋溢奉今派鼓吹的理想。佩洛的《林間長睡不醒的美人》和希臘或是羅馬神話沒有一點淵源，也沒有上天使或是聖徒的角色。佩洛反而以《林中長睡不醒的美人》為孩子營造法國色彩鮮明的「神奇」世界，深植於路易十四時代的神奇氛圍。《林中長睡不醒的美人》講的是善良的王子、公主（儀態優雅、服飾華麗），打敗邪惡的仙子、妖怪、百年不醒的長夜。最後，已經登基的王子於心愛的王后和子女即將慘死之際，拯救大家，讓王國重回安和樂利。佩洛特別以清晰、簡潔的法文撰寫《林中長睡不醒的美人》，也在故事略加一點基督教的道德觀，提醒讀者小寶寶公主的童稚純真（一如聖嬰耶穌），映照的是純真的信仰。不過，時至今日，大家多半忘了當年的《林中長睡不醒的美人》故事可不僅是小孩子讀的童話而已。佩洛寫的《林中長睡不醒的美人》，也是在對路易十四、對當時的「神奇」、對「摩登」（modern）的法國政府，致上禮讚。

只是，當時的尊古派一聽到「神奇」就齒冷，可能也是意料中事。歌劇和芭蕾爭奪的笨重舞台機關，就被

法國著名文人尚・拉豐丹（Jean de la Fontaine, 1621-1695）狠狠修理過。他取笑當時的舞台機器屢屢出錯，害得天上眾神被繩索吊在空中上下不得，甚至聽說還有一個不小心搞得舞台上的幾重天布景一個倒栽蔥，斜插到地獄裡去了。他更說，即使一切順利，舞台機關根本就是在明眼人面前作假戲，滑稽可笑到了極點。法國評論家查理・德聖艾佛蒙（Charles de Saint-Evremond, 1613-1703）向來直言無諱，即使流亡到了英國，對故國芭蕾、歌劇流行的大雜燴同樣隔海舉手投降：「我們等於是把眾神從天上請下來，要祂們遍地跳舞……極盡鋪張之能事，眾神、牧羊人、英雄、巫師、鬼魂、復仇女神、惡魔，無不濟於舞台。」[60] 不過，德聖艾佛蒙最後還是承認，呂利和基諾在這一門極為獨特的藝術，不得不說有化腐朽為神奇的功力。

化腐朽為神奇之說，確實不算言過其實。若說尊古派占有制高點——他們的論點此後還會在芭蕾舞蹈家的耳邊迴盪好幾百年停不下來——法國原生的歌劇、芭蕾從宮廷芭蕾破繭而出的過程，卻是掌握在奉今派手裡的。一六八七年，雖然呂利因為壞疽而與世長辭，布湘也離開了當時任職的皇家音樂院，遺缺由貝庫接手，芭蕾和歌劇立足的根基還是打得相當穩固了，芭蕾的地位甚至扶搖直上。抒情悲劇穿插的芭蕾舞碼，於一六九〇年代多了一倍還不止。再到法國作曲家安德烈・康普拉（André Campra, 1660-1774）和貝庫合作《華麗歐羅巴》（L'Europe Galante, 1697）一劇的時候，康普拉甚至乾脆把悲劇的成分徹底刪除，改以歐羅巴（歐洲）為主題，將幾支芭蕾舞碼鬆散串連起來就好。等到康普拉再推出《威尼斯節慶》（Les fêtes vénitiennes, 1710）風行的作法已經像是定制，往後數十年，芭蕾於歌劇院所占的分量只會有增無減。一七二三年，受雇於巴黎歌劇院的舞者就有二十四人之多。再到一七七八年，巴黎歌劇院的專屬舞者人數上升到九十人，題材偏向輕鬆、舞蹈較多的劇碼，和悲劇相比，大致是三比一。

不過，芭蕾扶搖直上，不等於吹響了黃金年代的號角。其實，創新洪流大爆發的年代——「五種位置」在布湘手裡成為定制，為芭蕾立下無比重要的里程碑，加上宮廷芭蕾、芭蕾喜劇、抒情悲劇推陳出新——已近終點。芭蕾正在蛻變，而且是變得愈來愈輕鬆；往年流露的自然、莊嚴和嘲諷的機鋒，也漸漸消失。原因之一，便是當時的芭蕾和芭蕾的源頭正一步步斷了血脈。迄至十八世紀初，路易十四宮中培養芭蕾多時的肥沃土壤，地力已經開始耗竭。一七〇〇年，奧爾良公爵夫人（Duchesse d'Orléans, 1677-1749）還挖苦說她進宮，朝臣竟然隨便安

排她的座位，完全不論階級。五年後，公爵夫人又再寫道，大家對禮數都放得太鬆了，以至「大家都不知道誰

是什麼身分⋯⋯混淆不清，我受不了⋯⋯這樣的朝廷哪像是朝廷」。

之所以如此，倒也不是因為路易十四對於宮中的禮法已經失了分寸。其實，路易十四一朝到了晚年，凡爾

賽宮對儀典、禮法的要求還變得更繁瑣。不過，流於繁瑣，也就代表禮法已趨隳敗。朝臣對禮法謹小慎微，可能就

是因為他們也和奧爾良公爵夫人一樣，發覺禮法愈來愈不容易維持了。也難怪路易十四於一七一五年過世前後

數年間，巴黎會重拾璀璨的年華，巴黎歌劇院和凡爾賽宮的關係也益發疏遠。義大利藝人原先雖然被逐出宮廷，

搞得灰頭土臉，這時也已經重整旗鼓。時人的品味一樣在變，大家開始偏愛輕鬆、活潑（也帶著色情）的幕間

插舞和插曲小品。上流社會流行在鄉間的私人別墅舉行親暱融洽的「雅宴」（fête galante）。連服飾（有一陣子）

也變得較為寬鬆，沒那麼富麗。引領風騷的情調，也從普桑（Nicolas Poussin, 1594-1665）的繪畫風格轉移到華鐸

（Antoine Watteau, 1684-1721）。[62]

循此，路易十四在位末年的芭蕾，確實忠實反映了時代的脈動。有輕鬆閒話當年遺事，有袖珍畫作擺飾，或

有戲劇畫像勾畫式微的宮廷藝術等。《華麗歐羅巴》充其量也只能說是集時人幕間插舞之大成，以一支支舞碼描

繪歐洲各地的文化而已。以舞蹈借喻文化，在當時司空見慣，淵源可以回溯到宮廷芭蕾發軔之初，也曾被莫里哀

拿來在《萬國芭蕾》裡面取笑過。不過，當時不僅是芭蕾舞碼充斥飄忽、憶往的情調，世道確實也已經不同於

以往。不僅在品味，不僅在禮法。朝臣、君主原本是芭蕾演出的要角，這時卻在巴黎歌劇院的觀眾席中正襟危坐，

欣賞職業舞者在台上演出原本應該由他們擔綱的角色。芭蕾早先源自宮中，這時，歌劇演出的芭蕾和宮廷的淵

源卻變得很單薄。不止，這時社交舞變得比較簡單，職業舞者的技巧卻愈來愈複雜，年年都會出現更難的新舞

步和新舞碼。再到一七一三年，巴黎歌劇院甚至成立正規的學校，以培養職業舞者為宗旨——當時劇變的幅度

有多深、有多廣，由此可見一斑。這一所學校到現在都還是法國培養專業舞者的重要搖籃。

所以，這像是走完了一大圈：芭蕾從宮廷走進戲院，從社交舞轉型為劇場舞蹈（theatrical dance）。不過，於

此過程，宮廷的烙印卻未褪去——這一點太重要了。芭蕾畢竟是十七世紀貴族文化淬鍊出來的完美結晶，由宮

廷生活的慣例和規矩、騎士的精神和禮儀、貴族的風範、「神奇」的迷幻妙境、巴洛克的華麗盛典，融會於一爐，

陶鑄而成，一一烙在芭蕾的舞步和芭蕾的常規之中。不止，芭蕾若真像尊古派所說，忠於巴洛克的阿諛、狡獪、盧浮，或是禁錮在宮中講究禮法儀節、爾虞我詐的束身衣裡不得動彈，那就要謹記：芭蕾內含高遠的理想和形式法則，這些一樣清晰在目。由於路易十四朝中衍生的繁文縟節以對稱、秩序為宗，汲取文藝復興和古典時期的思想洪流，芭蕾因此極為講究人身肢體的幾何構造和清晰的物理邏輯，兼又洋溢超凡的內涵。以至芭蕾這一門藝術就這樣夾在古典風格和巴洛克風格的兩極之間拉扯。芭蕾這一門藝術，是對高貴的憧憬，是對高貴的辯護——此處所謂之「高貴」，不是社會階級，而是美感的追求，是生命的情調。

【注釋】

1　Ebreo, De Pratica, 47; Jones, "Spectacle in Milan"; Saprti, "Antiquity as Inspiration."

2　這一批詩人自稱「七星」（Pléiade），名稱出自一群古希臘詩人。這一批古希臘詩人相信詩歌的力量，於眾神和凡人之間有調和鼎鼐的功效。

❶　譯注：天體和弦（celestial harmony）。古希臘數學家畢達哥拉斯（Pythagoras, 572 B.C.-497 B.C.）認為萬事萬物皆不脫「數」，音樂亦然。他以數學的角度研究音樂和弦，將音樂分成「器樂」（musica instrumentalis）」、「人身音樂」（musica humana）、「字宙音樂」（musica mundane）三大類，也認為天上的幾大行星於運轉之際，各自發出專有的和弦，交鳴共振。自此而後，「天體和弦」的觀點便流行於西方，迄至近世。

3　Yates, The French Academies, 24-25, 37, 23.

❷　譯注：存在的巨鏈（great chain of being; scala naturae），起自古希臘哲學家柏拉圖、亞里斯多德的哲學，將世間萬物由最上層的神，之後是天使，依序分門別類往下排序。

4　Yates, The French Academies, 86; McGowan, L'Art du Ballet de Cour, 14.

❸　譯注：眾基督教奧菲斯（Christian Orpheuses）。奧菲斯是古希臘神話太陽神和繆思女神之子，極富音樂、詩歌、預言的才華。

5　語出梅仙，引述自 Yates, The French Academies, 24-25。如 Yates 所述，梅仙文中的慷慨陳辭，是他眼見歐洲一頭撞進「三十年戰爭」不勝焦急，而衍生的心理投射。

6　Yates, The French Academies, 240。巴特扎・德博喬瓦（Balthasar de Beaujoyeulx, ?-c.1587）為「芭蕾」所寫的序言，以不短的篇幅解釋他將所謂的「摩登發明」芭蕾，和喜劇融於一爐。而他所謂的喜劇，指的是戲中的角色雖屬眾神和英雄，落幕卻帶吉祥的喜氣。參見 "Au Lecteur"，收錄於 Beaujoyeulx, Ballet Comique de la Royne。

7　McGowan, L'Art du Ballet de Cour, 43.

8　McGowan, L'Art du Ballet de Cour, 37; Yates, The French Academies, 248; Christout, Le merveilleux, 62.

9　Yates, The French Academies, 270.

10　Ibid., 33.

11　William, Descartes, 10。法國詩人紀尤瑪・柯列特（Guillaume Colletet, 1598-1659）寫過幾齣芭蕾，法國學者德佩雷斯克（Nicolas-Claude Fabri de Peiresc, 1580-1637）和法國作家德馬萊伯（François de Malherbe, 1555-1628）也於書信當中討論芭蕾藝術。特別是柯列特，他筆下的芭蕾散發十六世紀理想主義的神采，但他自己為國王寫的芭蕾，卻加了不少滑稽嘲弄和浮華富麗作調劑。

12　Apostolidés, Le Roi-Machine, 11-14。路易十四後來也說，「國家不在法蘭西民族，國家全在國王一身」。

13　Dunlop, Louis XIV, 10.

14　McGowan, "La Danse 'Son Role Multiple'," 171.

15　第一齣在巴黎演出的義大利歌劇是《裝瘋的女人》（La Finta Pazza），時間是一六四五年，舞蹈由義大利人喬凡尼－巴蒂斯塔・巴勒比（Giovanni-Battista Balbi, c.1600-55）編導。一六四七年，義大利巴洛克作曲家路易吉・羅西（Luigi Rossi,

1598-1653) 的歌劇《奧菲歐》（Orphée）一推出，就因為巴黎民眾看不慣國庫為義大利藝術花費鉅資，而引發激烈的民怨。投石黨動亂期間，馬薩林自然成為眾矢之的。賈柯摩·托雷利（Giacomo Torelli, 1608-1678），人稱「巫師」的舞台設計師，還被抓入獄，另有多位義大利藝術家倉皇逃離法國。

16 Solnon, La Cour de France, 349; Blanning, The Culture of Power, 32.

17 Archives Nationales, Danseurs et Ballet de l'Opéra de Paris, 27-28.

18 Saint-Hubert, La Manière, 1。一七八八、一七九二和一八一八年發表的詔令，皆明訂軍營之內必須附設舞蹈學校。

19 Kunzle, "In Search", 2 ("the Elders").

20 Ibid., 7.

21 Christout, Le Ballet de Cour, 166; Kunzle, "In Search", 3-15.

22 Hilton, Dance of Court and Theater, 15-16.

23 La Gorce, "Guillaume-Louis Pécour", 8.

24 Réau, L'Europe Français, 12.

25 Harris-Warrick and Marsh, Musical Theatre, 84-85.

26 Lancelot, La Belle Danse; Hilton, Dance of Court。十七世紀末葉，一般以「莊嚴開場」為「高貴舞蹈」的極致，不過，當時因不同的音樂風格，另還有其他的舞蹈類型。

27 俊美丰神（beautiful being），法文為 bel ester，也可能是拿 belles lettres（優美文藻）來玩文字遊戲。De Lauze, Apologie de la danse, 17。

28 Rameau, Le maître à danser, 2-4（「雍容安泰」和「丟人現眼」）；Hilton, Dance of Court, 67（「嫻雅端莊」）；Pauli, Elémens de la Danse, 112-13（「猶待吾人發掘」）。

29 禮節的要求，兒童也未得倖免。一七一六年，有叫德耶

（Des Hayes）者，呈遞兒童馬甲的設計圖到法國「科學院」（Académie des sciences）。一七三三年，該人又呈遞了「下頦托帶」（chip strap）設計圖到科學院，下頦托帶的設計目的，在維持兒童的頭部挺直。他還另外呈遞一份設計圖，聲稱圖中的機械可以矯正內八字腳，「使腳尖朝外」。而科學院也批准了該人的設計。參見 Cohen, Music, 77-78。

30 Feuillet, Choregrahpie, 106.

❹ 譯注：均衡對置（contrapposto），西方藝術自古希臘雕像便已常見的站姿，人身一邊的肩膀和手臂略歪向一側，臀腿則轉向相對的另一側，各自偏離中心線，且全身的重量靠在一條腿上，如米開朗基羅的「大衛」雕像便是典型。

31 Ibid., 26-27.

32 Remeau, Le maître à danser, 210.

❺ 譯注：半性格（demi-character）。這一類型的舞者，跳舞時也要搭配臉部表情，傳達劇情。

33 Ladurie, Saint-Simon, 65.

34 Walpole in Clark and Crisp, Ballet Art, 39.

35 假髮可能便是路易十四引進的，因為路易十四特別偏愛纖細蓬鬆的鬢髮，卻早就開始禿頭了。

36 Johnson, Listening in Paris, 294.

37 Ménestier, Des Balletsa Anciens et Modernes, 253.

38 Éloge a Mlle. Camarago, 1771, Bibliothèque de l'Arsenal, Collection Rondel, RO11685.

39 Benoit, Versailles, 16; Jean-Bapstiste de la Salle 引述於 Franklin, La civilité, 205-6。譬如莫里哀（Molière, 1622-1673），為法國戲劇鞠躬盡瘁，死後卻見拒於教會，不得行臨終禮，也不得行基

督教的葬禮。尚－巴蒂斯特·呂利（Jean-Baptiste Lully, 1632-1687），舞蹈家、音樂家、宮廷作曲家，臨終為了要請神父移駕來到臥榻，還要先燒掉他寫的最後一齣歌劇，和他一生奉獻的行業斬斷關係，神父才願意應邀前來——但有傳聞說呂利也不是省油的燈，他偷偷留下了歌劇的副本。呂利因為這樣，了卻了心願，身後得於巴黎的「瑪德蓮大教堂」（L'église de la Madeleine）舉行盛大的葬禮。

40 Benoit, Versailles, 372; Maugras, Les Comédiens, 268-69.

41 Fumaroli, Héros et Orateurs.

❻ 編按：幕間插舞（divertissements），指十七、十八世紀，於歌劇、舞蹈等舞台表演的幕與幕之間，插入的娛樂節目。譯者原譯「餘興」，在此依據審訂老師的意見修改。

42 Ménestrier in Christout, Le Ballet de Cour, 232-33.

43 Molière, Oeuvres complètes, I: 751.

44 富凱未幾即告失寵、去職、下獄，據稱便是因為此次宴會過於豪奢，僭越朝臣分際，恣意鋪陳排場，而致種下禍因。不過，富凱失勢，也應該是法國路易十四暗中策動權力鬥爭的犧牲品。

45 米歇·德普赫語，引述於 Heyer, ed., Lully Studies, xii.

46 此處見解出自 McGowan, "La danse"。

47 Molière, Don Juan and Other Plays, 271, 273, 266.

48 該舞碼到底有幾位芭蕾名家出場演出，於今不詳，當時有觀眾說是七十之譜，不過，依腳本所載，所需的舞者數目是四十六人。

49 這時莫里哀已經不在人世。莫里哀一六七三年死於台上，為戲劇鞠躬盡瘁，當時正在演出《無病呻吟》（Le Malade imaginaire）。

50 路易十四最早於一六六九年成立「歌劇學院」（Académie d'Opéra）。只是，後於一六七二年，特許經營權轉移到呂利手中，就改名為「皇家音樂院」（Academie Royale de Musique）了。不過，此一名稱一樣未能長久，此後又再數度更名。所以，為了避免混淆，我以「巴黎歌劇院」（Paris Opera）之名通稱到底。

51 拉豐丹小姐偶爾也在宮廷芭蕾演出，除此之外，她的生平，後世所知少之又少，於今只知她晚年先後落腳於兩座女修院（但未立修會聖願），於一七三八年辭世。

52 La Gorce, Jean-Baptiste Lully, 275.

53 當時所謂之「抒情悲劇」，有如《艾兒賽絲特》（Alceste, 1674）者，也有如《阿帝斯》（Atys, 1676）者。《阿帝斯》就在將歌劇套進哈辛的戲劇模式。另有如《艾西斯女神》（Isis, 1677），卻又塞滿芭蕾舞碼、機械特效、豪華排場。不過，後來還是以《艾西斯女神》為特例，《阿帝斯》才是呂利和基諾的作品獨擅勝場的模式。

54 Brossard，引述於 Wood, Music and Dream, 184。

55 有關「古今論戰」，參見 Fumaroli, "Les abeiles et les araignées"。

56 Beaussant, Lully, 554.

57 De Pure, Idée des Spectacles; Heyer, LullybStudies, x.

58 法國舞蹈學家崔諾·阿布（Thoinet Arbeau, 1520-1595）於一五八九年寫過文章，認為舞蹈因為和音樂、數學的關係十分密切，故應該納入「七藝」之列才對。不過，十七世紀由於美學觀點和「美」的觀念蔚為顯學，「美術」（fine arts）的觀念開始流行，「七藝」的觀念跟著出現變化，音樂因而逐

漸朝美學這一邊移動，和數學的關係也就漸行漸遠。

59 於此，不妨聽一聽路易十四朝中的宮廷史家，安德烈‧費利比昂（André Félibien, 1619-1695），作何解釋（他也負責宮中盛典的製作）。他就說：「觀眾對於機械移動製造出來的效果，驚奇、痴迷的反應，遠比尋常得見的大自然還要強烈許多。因此，陛下觀賞英勇和仁義的情節，驚奇、喜悅之情，也遠非大自然或人類所能比擬。」引述於 Apostolides, Le Roi-Machine, 134。德拉布呂耶之語引述於 Oliver, The Encyclopedists, 10。

60 Lesure, ed.，Textes sur Lully, 115-16.

61 Brocher, À La Cour de Louis xiv, 95.

62 例如緬因公爵夫人（Duchesse de Maine, 1676-1753）一七一四年就在索城（Sceaux）蓋了她自有的劇院，供她和賓客自行編製芭蕾、歌劇、戲劇，也雇用職業藝人在名噪一時的「索堡夜宴」（Grandes Nuits de Sceaux）當中演出。

第二章

啟蒙運動和故事芭蕾

泰琵西克蕊的子女啊！扔了驚人的彈跳、空中交叉（entrechat）等等複雜的默劇裡的舞步！拋下裝模作樣，流露真摯的情緒，單純的優雅，生動的表情，把自己真的放進高貴的默劇裡去吧！

——法國舞蹈家尚－喬治·諾維爾

（Jean-Georges Noverre, 1727-1810）

在下人微言輕，於此斗膽加入英格蘭的聲浪，明白指陳：英格蘭的自由相較於法蘭西的奴役，英格蘭睿智的信心相較於法蘭西離譜的迷信，倫敦鼎力支持藝術相較於巴黎無恥壓迫藝術致藝術委頓不振，二者天差地別，何其之大！

——法國思想家伏爾泰

法王路易十四於一七一五年駕崩。當時，古典芭蕾已經傳播至歐洲各大都市。歐洲其他國家的君主，以法國宮廷為文明世界之「極致」（nec plus ultra），芭蕾因此也在不列顛、瑞典、丹麥、西班牙、哈布斯堡（Habsburg）王朝、日耳曼各選侯國、波蘭、俄羅斯，落地生根。義大利各城邦也不落人後，法國的「優美舞蹈」就這樣在義大利各大城邦遇到了本土原生、朝氣勃勃的舞蹈傳統，正面交鋒。只是，義大利這一邊一開始尚還歡心迎迓，

未幾就開始發酵，醋勁十足。十八世紀，法國芭蕾在歐洲各地備受批判、抨擊，連在芭蕾最堅強的堡壘，巴黎，也難倖免——這一點自然格外難堪。其實，正因為芭蕾是首屈一指的宮廷藝術，在許多方面都像是法國貴族氣質的化身，這時適逢法國有不少男女嚮往有別於以往的社會，希望打破嚴格的社會階級，芭蕾自然成為這些人攻擊的目標。芭蕾對當時的幾個大哲學家和其擁護者，還有法國境外對法國品味、習俗不再拳拳服膺的人而言，不僅不再是優雅精緻的象徵，反而淪為衰落、腐敗的代表。

當時的芭蕾名師和舞者面對如此窘境，僅此唯一的出路便是：改革。也因此，十八世紀，歐洲各地的藝術家紛紛著手大幅改造他們的藝術，聲勢浩大，遍及數大戰線，從倫敦、巴黎、斯圖嘉特（Stuttgart），到維也納、米蘭。於此期間，巴黎歌劇院倒還始終都是芭蕾之都。不過，縱使巴黎歌劇院當時還是擁有頗高的威望，卻免不了受困於政府官僚、政治權謀的壕溝，無力脫身。所以，改革最重要的藝術突破，是出現在別的地方。儘管如此，巴黎的吸引力還是十分強大；新崛起的舞蹈類型唯有待巴黎人青眼相加，引進巴黎歌劇院，搬上歌劇院名聞遐邇的舞台，才算真的完全站穩腳跟。

當時掌旗的芭蕾改革先鋒不少，且以女性為多。芭蕾伶娜原本一直居配角，罕能出頭。但是，到了十八世紀，芭蕾伶娜卻頭角崢嶸，儼然是舞蹈藝術直言無諱的評論家、大膽無畏的改革家。由後文可知，芭蕾伶娜在男性舞者那一邊也不是沒有盟友。對「低賤」、通俗的舞蹈類型有興趣的男性舞者，和芭蕾伶娜算是志同道合兩方聯手，從賽會市集、義大利滑稽啞劇、雜技表演汲取養分，從下而上，為芭蕾注入新的活力。於此期間，也有人鑑於法國啟蒙思潮，而對「優雅舞蹈」（ancien régime）二者顯而易見的虛偽、造作，重砲批判，想將芭蕾的重心從高貴的舞步和儀態，朝演戲、默劇的方向推進。然而，不論途徑有何差別，各地的舞蹈改革派內心的活力泉源同都匯聚於同一憧憬：扔掉法國芭蕾的貴族習氣，天使、眾神、諸王一概下台一鞠躬，改循常人的形象，重新塑造舞蹈的模樣。

英格蘭這一邊看待芭蕾，向來就不怎麼順眼。十七世紀的幾位法國君主將貴族調教得俯首貼耳，於首都巴黎

和凡爾賽的宮廷形成組織緊密的小社會。英格蘭則大不相同，英格蘭的菁英階層以散居鄉間為多，蟄居僻靜的郊野，較為獨立自主；愛爾蘭的「老輝格黨人」（Whig）愛德蒙·勃克（Edmund Burke, 1729?-1797）還有此比喻：「一株株巨大的櫟樹，庇蔭王國全境」。英格蘭的貴族是以名下土地廣來論階級，一般寧可長居鄉間的領主宅邸，優遊廣闊的田園莊院，而不願受限於地狹人稠、社交規矩也多的宮廷或城市。不止，英格蘭的菁英階層也沒有法蘭西貴族對工作的偏見。無所事事、好逸惡勞之於英格蘭的上流社會，可不是多大的美事。他們反而標榜壯有所用，雖然未必多勞，卻多半樂於投身工、商產業；對於富麗堂皇的排場、壯觀的盛典，反而少有怦然心動者。所以，英格蘭的鄉紳和貴族對芭蕾的規矩、形式，興趣當然不高。而芭蕾還出身法國呢！更像是在幫倒忙。英格蘭對於一水之隔的對岸鄰國，原本長年就有反感。英格蘭佬對於法國宮廷流行的藝術，自然不會群蟻附羶一般勤加攀緣。古典芭蕾於法國占有的生存沃土，在英格蘭根本無由產生。[1]

英格蘭當然不是沒有宮廷，不過，十七世紀的英格蘭宮廷比起法國實在相形見絀，遜色不少，像是法國親戚的縮水版，頗有畫虎不成的味道。和莎士比亞同一時代的英國作家、演員班·瓊森（Ben Jonson, 1572-1637），就老實說過假面舞會（masque）像是「富貴練習題」（studie of magnificence），提供窮奢極侈的娛樂、舞蹈、一般安排在「白廈宮」（Palace of Whitehall）的皇家宴會大廳舉行，只是，慶典的節目在在無法和法國的宮廷芭蕾相提並論。沒錯，英王查理一世（Charles I, 1600-1649）也堅信「君權神授」，所以拿法國宮廷作模範，曾派代表遠赴外國取經，甚至想蓋一座比美凡爾賽宮的大宮殿，和法國國王御前盛裝華服的戲劇、儀典盛會，別苗頭。可是，他的宏圖於一六四九年橫遭腰斬。該年，「英格蘭內戰」（English Civil War, 1642-1651）方酣，命途適逢大凶的查理一世先是被敵方以叛國重罪送上法庭，最後還被送上皇家宴會大廳外面的刑台，草草問斬。[2]

之後，英格蘭由攝政王奧利佛·克倫威爾（Oliver Cromwell, 1599-1658）和清教徒主政，對表演藝術強力打壓，劇院紛紛關門大吉。言辭犀利、嚴苛的辯士如威廉·普林（William Prynne, 1600-1669），甚至直指戲劇演出為「娘娘腔」、「挑起淫欲」，還很可能「污染、敗壞心靈」。普林的看法源自清教徒和喀爾文教派（Calvinism）的思想，對戲劇、對暴露人體，尤其是女性的胴體，深惡痛絕。而且，這樣的看法在當時絕非獨樹一幟。一六〇三年就已經有人義正詞嚴，撰文主張：「人體於舞蹈之時，全身上下無不散發淫邪之氣。……做作的優雅，做作的步

伐，做作的臉孔，這般邪惡的藝術，無處不教世人污穢的本性更加邪惡。」研究芭蕾的名家約翰·普雷佛（John Playford, 1623-1686/7）於一六五一年出版《英格蘭芭蕾大師》（The English Dancing Master）一書，就先自謙一番，為他在書裡竟然抬出芭蕾而道歉，因為「誠乃天不時、地不利、人不和也」。[3]

不過，一待一六六〇年英格蘭君主制度復辟，時代的大氣候跟著幡然一變，英格蘭的宮廷娛樂隨之復興，雖說帶一點強顏歡笑，卻還算是活力盎然。查理二世（Charles II, 1630-1685）一如其父，也派了代表再到法國向路易十四的盛典取經，也延攬法國的芭蕾名師到英格蘭，為四面楚歌的王室重塑豪華、光鮮的丰采。不過，查理二世的宮廷上下，卻以不懂社交禮儀、規矩出名，動不動就貽笑大方。例如查理二世本人就沒有一國之君的氣派，又看不起儀式和正規的典禮，自然難有服眾的威儀。他甚至公然拿他一國之君、眾人之上的地位來取笑，嚇壞一票簇擁他復辟的臣子，也激得位高權重的莫爾格雷夫公爵（Earl of Mulgrave, 1648-1721）忍不住批評查理二世「未曾有片刻三思一國之君該有何舉止」，因為，查理二世那性子動輒就「要打壞一切尊榮、儀式、棄如敝屣，視之為廢物、虛榮」。[4]

查理二世之後繼位的英格蘭國王、女王，看待儀典、芭蕾的心態也不見有所改善（只是，理由各不相同）。例如威廉三世（William III, 1650-1702），他出身荷蘭，是新教徒，勤於問政，對豪華盛典或是禮儀之邦云云少有興趣。安妮女王（Anne, 1665-1714）一朝也單調無趣；女王念茲在茲者，唯獨政治還有她自身不孕的問題，其他，女王一概不放在心上。安妮女王之後繼位的喬治一世（George I, 1660-1727），出身神聖羅馬帝國日耳曼漢諾瓦一帶的選侯國，能講的英語沒幾句，性格又孤僻，對於公開場合和儀典盛會能避就避。所以，法國芭蕾在英國那樣的環境，幾乎找不到立足之地。英國畫家威廉·霍加斯（William Hogarth, 1697-1764）後來也解釋說，英國人討厭「浮華、無聊的豪華芭蕾」，反而喜歡活潑一點、詼諧一點的風格。[5]

英國人也確實如此。英國人在莎士比亞的時代，早早就偏好即興喜劇、鬧劇、默劇很久了。義大利的戲班子從十六世紀起便遊走英格蘭各地。查理二世還邀遊過著名的義大利滑稽啞劇名角提貝提奧·費奧里洛（Tibertio Fiorillo, 1608?-1694）到英格蘭不下五次，於宮中作御前演出。喬治一世在位初期，法國默劇團也打進英格蘭，而且勢如破竹，帶動彩衣小丑哈勒昆風行一時。這類丑角於十八和十九世紀是風靡全英的樣板角色（stock figure），

如雨後春筍出現於街頭巷尾，但也惹得呆板拘謹的冬烘人士大為不滿，斥之為「群魔亂舞大會串」。6

至於十七世紀末年的世道是如何看待呆板拘謹的芭蕾的呢？上焉者，認為是「玩物喪志的無聊瑣事」，下焉者，甚至覺得芭蕾好像是不太正經的行當，暗藏下流的邪念，隱隱和賣身脫不了關係。不過，到了十八世紀初，這樣的態度卻忽而轉向，舞蹈竟然上得了檯面了。有那麼短短一陣子，芭蕾改頭換面之後似乎已蒙大家另眼相待，說不定還有機會躍居舞台，成為英格蘭獨樹一幟的戲劇藝術。這樣的變化和機遇，泰半要歸功於英格蘭一名出身舒斯伯利（Shrewsbury）的芭蕾名家，約翰·韋佛（John Weaver, 1673-1760）。韋佛生於一六七三年，父親是舒斯伯利當地的舞蹈老師，在「舒斯伯利學院」（Shrewsbury School）教導年輕紳仕芭蕾，以利他們力爭上游。韋佛子承父業，也當上舞者和教師，後來還主掌舒斯伯利夙負重望的寄宿學校。韋佛在倫敦也教貴族跳社交舞。他的喜劇技巧和小丑胡鬧堪稱一絕（他天生就愛對人惡作劇），經常在輕鬆的娛樂節目演出。這樣的節目一般穿插在戲劇作幕間演出，打出來的標題還會像這樣：「馴馬背上快樂撐竿跳：義大利式」。7

不過，韋佛終究從滑稽舞者或舞蹈老師的平凡宿命跳脫出去，在倫敦找到一小撮志同道合的朋友，都是在倫敦活動、教舞的芭蕾同道。例如其中一位姓埃薩克（Isaac）的男性舞者，便是安妮女王的舞蹈老師。再有一個湯瑪斯·凱佛利（Thomas Caverley），在「女王廣場」（Queen's Square）開了一家很有名的舞蹈學校。這一批舞蹈老師和歐洲各地的芭蕾老師一樣，緊盯法國首都的藝文發展，亦步亦趨。韋佛還在一七○六年將佛耶所寫的舞譜論文譯成英文出版。數年後，韋佛推出一本抱負不凡、自由揮灑（也自由剽竊）的著作，思索他的舞蹈藝術：《試論舞蹈簡史：兼及舞蹈藝術暨其多方出眾之優點》（An Essay Towards a History of Dancing, In which the whole Art and its Vaious Excellencies are in some Measure Explain'd）。這一部著題題獻給凱佛利，由輝格黨書商雅各·湯森（Jacob Tonson, 1655/6-1736）出版。當時引領風騷的幾位文人，例如約翰·彌爾頓（John Milton, 1608-1674）、威廉·康格里夫（William Congreve, 1670-1729）、約翰·德萊頓（John Dryden, 1631-1700）也都在湯森出版旗下。這還只是開始，韋佛後來又再出版數部作品，有如《舞蹈解剖學暨力學講稿》（Anatomical and Mechanical Lectures on Dancing），還有為他畢生成就強力辯護的《滑稽啞劇暨默劇史略》（The History of the Mimes and Pantomime）。

只是，英格蘭何以忽然冒出韋佛這一號人物，對舞蹈爆發如此豪情，熱中為舞蹈立論？韋佛是罕見的奇才

沒錯，也有雄心壯志。只不過，關鍵還是在於時勢造英雄，韋佛因緣際會，站上了活力蓬勃的歷史一頁。十八世

紀初年，倫敦已是欣欣向榮的大都會，取代君主的宮廷成為英格蘭的文化中樞。人口總數自一六七〇年的四十七

萬五千人，在一七五〇年暴增為六十七萬五千人。當時便有人說，倫敦成了「貴族、鄉紳、朝臣、牧師、律師、

醫師、商人、水手、各式各類出類拔萃的藝人巧匠，絕頂聰慧的才子、傾城傾國的佳人，濟濟薈萃之地」。戲劇

「季」，也已落地生根，招徠貴族從鄉間的豪宅往倫敦蝟集。休閒活動、娛樂節目、藝術創作率皆蓬勃發展，交

相爭奪菁英階層和庶民大眾的擁戴。不止，連出版業也因為英格蘭的「審查法」（Licensing Act）於一六九五年終

止，而大為繁榮。窮酸小作家聚居的葛魯伯街（Grub Street），也已初現雛形。時人對新聞、小道流言、文藝創作

幽閉久矣的胃口，此時大開，一家家商業出版社崛起，爭相搶食市場大餅。8

咖啡館、俱樂部一家家成立，招徠志同道合的人潮入內討論時事、論辯交鋒。例如「奇巧俱樂部」（Kit Kat

Club），就由一群貴族輝格黨人，如湯森、康格里夫、霍瑞斯・華波爾❶、藝文界名人約瑟夫・艾迪森（Joseph

Addison, 1672-1719）和理查・史迪爾（Richard Steele, 1672-1729）等，於一六九六年成立。這一票文友出身的世代，

因英格蘭內戰、弒君、宗教和政治分裂對立的陰影而蒙塵，既親歷宮廷文化衰落，也目睹倫敦就在他們眼皮底下

快速崛起，壯大成為三教九流、龍蛇雜處的繁華都會，聲勢銳不可當。流連奇巧俱樂部的輝格黨人，由當時的藝

文名流領軍，例如曾經受教於哲學家約翰・洛克（John Locke, 1632-1704）的夏夫茨貝里伯爵三世（the third Earl of

Shaftesbury, Anthony Ashley-Cooper, 1671-1713）。在奇巧俱樂部培養出「斯文」（politeness）的倫理，希望以之為基礎，

為英格蘭打造嶄新而且穩定的都會、市民文化。夏夫茨貝里就寫過：「斯文，全拜自由之賜。切磋，相互琢磨，

經由『溫和的衝突』（amicable collision），磨平稜角。」

夏夫茨貝里他們說的「斯文」，和夏夫茨貝里貶損為「宮廷禮節」（Court-Politeness）者，截然不同。他們口

中的宮廷禮節，是「譁眾取巧」、腐敗的禮節儀態，在法國太陽王路易十四的宮廷趨於極致。英國王室對於法國

人講究的縟麗和禮俗雖然興趣缺缺，查理二世的復辟王朝卻也不免受到污染。夏夫茨貝里堅信法國就是摩登時代

的羅馬：腐敗，衰頹。至於未來，則應寄望於簡潔一點的社交型態，「凌駕摩登樣式、類型所謂的文雅，凌駕舞

蹈名師，凌駕藝人，舞台，凌駕其他形形色色的師字輩人物」。他們的想法，是要以都市生活和不列顛好不容易

爭取到手的議會制度為沃土，培育新的道德禮法，以之取代腐敗的宮廷。也因此，史迪爾和艾迪森於一七一一年創辦《觀察家》(The Spectator) 日報，未幾就將該報經營成當時最重要的期刊，所登文章廣為流傳，四下轉載。[10]《觀察家》一份賣一便士，價格合理，不論既有的菁英階層還是力爭上游的男男女女，都買得起，也都有魅力。時人所謂的「觀察家先生」(Mr. Spectator)，就像是十七世紀英國仕紳的代表：生於鄉間的豪華莊園，住在倫敦，鎮日優遊於品味和風格的論辯，打發日常時光。韋佛既然是法國味很重的芭蕾老師，和沉穩冷靜的史迪爾應該不會太投緣吧。可是，韋佛竟然說動了史迪爾，將芭蕾視作教化公民的無價工具──芭蕾講究的儀態和優雅，未必就是柔弱、花稍，反而應該視作禮貌，可以作為英格蘭公民禮儀的範型。一七一二年，《觀察家》刊登韋佛寫的公開信，史迪爾還親自撰寫引言推薦，力陳舞蹈的優點本來就屬於「菁英藝術」(high art) 的層次，另也是重要的教育工具。他後來還說，芭蕾之利，「雨露均霑」，「凡愛好優雅、斯文者，均可受惠」。同年，湯森出版了韋佛寫的《試論舞蹈簡史：兼及舞蹈藝術暨其多方出眾之優點》。[11]

自此而後，韋佛致力改革法國芭蕾，孜孜不倦，一心要將法國芭蕾打造為英格蘭公民文化的基石。他堅信舞蹈有助世人克制情感，以禮待人。芭蕾可以像社交黏著劑，弭平人與人之間的歧異，緩和緊張的關係，免得社會和諧漸遭侵蝕。重點不在強調畫分社會階級──法國就太強調社會階級──反而要消弭階級畫分。「斯文」也不應視作粉飾太平或是表面工夫而已。韋佛相信斯文的舉止，確實可以維持品行端正──由外形之於內的正直。不止，合宜的舉止也可維持人之間的平等關係。喬凡尼·安德烈亞·戈里尼 (Giovanni Andrea Gallini, 1728-1805)，是常居倫敦的義大利舞蹈名師，說舞蹈「應該推薦給各行各業……貴族當然不宜有手藝人的神態和舉止，手藝人有貴族的神態卻不是壞事」，應該就說中了韋佛的心坎。再如史迪爾也說，「紳士的稱號，絕非命定而來」。[12]

而韋佛的論說也未止於「斯文」而已。韋佛還想將舞蹈推舉為高貴的戲劇藝術。因此，韋佛避開法國，改將焦點挪向古代，也就是避開法國貴族標榜的「高貴舞蹈」(danse noble)，而轉向古典的默劇藝術。這一轉向，堪稱精明之舉。「壯遊」(Grand Tour)，也就是富家少爺遊遍義大利歷史古蹟，熏陶古典藝術的涵養，是英格蘭菁英階層在飽讀拉丁文、希臘文之餘，不可或缺的條件。不止，十八世紀初期還掀起博古熱，因之迸發翻譯潮，例如德萊頓於一七〇〇年發表他英譯的荷馬史詩《伊里亞德》(Iliad)，亞歷山大·波普 (Alexander Pope, 1688-

1744）於一七一五至二○年也做出了他的譯本。韋佛的想法簡單明瞭：他認為英格蘭的芭蕾名家獨具一格，絕對

有辦法在法國無聊又敗德的雜耍把戲之間，另闢蹊徑。英格蘭這邊可以古典為師，另

創新型的嚴肅默劇，既有高雅的品味，又有端正的道德，卻不致流於枯燥沉悶。所以，英格蘭這邊應該可以打

造出自成一格的芭蕾：英格蘭特有而且極為斯文的芭蕾。

因此，韋佛於一七一七年推出一齣新戲在「朱瑞巷皇家戲院」（Theatre Royale, Drury Lane）演出，劇名叫作《戰

神與愛神之愛》（The Loves of Mars and Venus）。依韋佛自述，此劇是「以古代希臘、羅馬的古典默劇為師，將舞蹈

化作戲劇娛樂」。當時的朱瑞巷皇家戲院可不能等閒視之。這一家戲院算是史迪爾的專屬戲院。有主教身分的評

論家傑瑞米‧柯里爾（Jeremy Collier, 1650-1726），幾年前便因為抨擊倫敦戲劇界的道德觀而引發激烈的論戰。柯

里爾狠狠修理當時的劇場導演和劇作家，斥責「彼等淫穢的措辭，彼等之粗口，褻瀆，將聖經作淫邪的運用。柯

彼等誹謗神職，彼等戲中角色以自由論者為尊，放浪形骸卻享有功名富貴」。不僅柯里爾重砲轟擊，其他有識之

士也呼籲戲劇須作改革，論說也都擲地有聲。當時在位的英王喬治一世有鑑於此，於一七一四年指派史迪爾出

掌朱瑞巷皇家戲院。不少同樣熱烈支持戲劇改革的藝文界人士，對此「大快人心的革命」甚為欣喜，認為此番

革命可以創造「道德……端正、純淨的舞台」。劇作家約翰‧蓋伊（John Gay, 1685-1732）也點名史迪爾是「歷數

檯面眾人，唯獨他有能耐『化道德為時尚』」。[13]

不過，史迪爾面前依然有艱鉅的困難需要克服。單靠德行和「斯文」，未足以撐起戲院，戲院的門票還要賣

出去才行，也就是要像柯里爾說的，「在民眾當中爭取到多數決」。當時的競爭可是非常激烈；例如十分流行的

義大利歌劇，就非泛泛之輩。尤其是他們的死對頭，「林肯法學會廣場戲院」（Lincoln's Inn Fields Theater），在約翰‧

瑞奇（John Rich, 1692-1761）帶領之下，和「朱瑞巷」較勁之激烈，幾呈不共戴天之勢。瑞奇出身戲劇世家，從

小就在倫敦各家戲院粉墨登場。他性情精明幹練，暢銷的賣點抓得很準，深諳戲院成功之道在於劇碼要向下層

民眾推銷，招徠洶湧的看戲人潮。後來有評論家斥責他製作的戲劇為「成堆驚世駭俗的悅目垃圾」。反之，韋佛

於朱瑞巷皇家戲院推出的《戰神與愛神之愛》，就好像做到了登天之難：該劇既嚴肅又轟動，票房亮眼。[14]

所以，《戰神與愛神之愛》到底長什麼樣子？於今只能約略揣摩……這一齣芭蕾是正經八百的默劇，由王室御

前音樂家亨利・席蒙茲（Henry Symonds）譜寫樂曲。不過，為了迎合當時流行的口味，還是加了一個滑稽的角色，「獨眼巨人」（Cyclops）。全劇中規中矩，而愛神維納斯一角由美豔的海絲特・桑特羅（Hester Santlow, c.1690-1733）出飾。桑特羅摒除當時常見的撩人手姿，改走偏向素淨、高雅的「嬌柔精緻」。一整本戲，聽不見人聲歌唱，不用招貼廣告，也沒加入當時流行的通俗歌曲。全本戲劇的情節，皆以「手勢規則」和幾大類臉部表情（類似面具的表情）來傳達，頗像人相學（physiognomy）以「發於衷、形於外」的觀念，將性格、感情和外表作歸納和分類。

所以，嫉妒就以「中指特別朝眼睛一指」來代表，怒氣則是「左手猛然打一下右手或是胸口」。韋佛還將他心裡想好的姿勢、動作詳細寫下加上註解，也大量引述古籍作為佐證。[15]

瑞奇當然不甘示弱，馬上還以顏色，推出一齣滑稽諷刺劇打對台，還堂而皇之將劇名叫作《戰神和愛神：捕鼠器篇》（Mars and Venus: Or, The Mouse Trap），也安排劇中的嚴肅角色全由舞者以義大利最低俗的雜耍風格演出。

韋佛和史迪爾翌年馬上反擊，推出《奧菲歐與尤麗狄絲》（Orpheus and Eurydice），外加一份二十五頁長的節目單，寫滿奧維德和維吉爾古籍的典故。不過，《奧菲歐與尤麗狄絲》的成績稍遜於前，日後還每況愈下，逼得史迪爾不得不向通俗口味低頭，也就是花招、特技、猥褻的笑點，後來頭還愈壓愈低。韋佛終究不敵敗陣的氣味熏人，選擇在一七二一年離開朱瑞巷皇家戲院。那時，韋佛和史迪爾聯手打造的實驗已經算是無疾而終。朱瑞巷皇家戲院朝低俗的默劇沉淪，終究回天乏術。畢竟，他們的死對頭可是靠這一味大發利市。一七二八年，韋佛曾經重出江湖，但如曇花一現。他曾自述苦心孤詣於默劇注入嚴肅宗旨，創下不少傲人的佳績，口氣酸苦又自負，只是乏人問津。翌年，史迪爾與世長辭，韋佛也漸漸歸隱舒斯伯利故鄉，蟄居不出，潛心經營舒斯伯利著名的寄宿學校，教授舞蹈，不時緬懷一下往日時光，將朱瑞巷皇家戲院演過的默劇翻出來排演一番。韋佛於一七六〇年逝世，撒手人寰時，已算沒沒無聞。

不過，韋佛算是失敗嗎？在商言商，當然失敗。他製作的「默劇芭蕾」（pantomime ballet）都演不久。芭蕾於十八、十九世紀的英格蘭舞台始終是舶來品藝術，且以法國和義大利的進口貨為大宗。默劇則倒退回小丑的嬉戲打鬧，雖然不時還是夾辛帶辣，犀利諷刺「斯文」於上流社會已經淪為裝模作樣、造作偽善、諂上傲下，下手毫不留情。只是，若說芭蕾暨其改革在英格蘭真的算是水土不服，韋佛和史迪爾追求的「斯文」，也始終未

能轉化為嶄新的芭蕾藝術，但是，韋佛和史迪爾的成就依然不宜低估。他們兩人將「斯文」看作是高尚優雅、簡素無華的社交格調，其間暗含的應對進退──還有舞蹈──的教誨，即使時至今日，還是烙在英國的歷史和經驗當中，依然清晰可辨，根深柢固。

韋佛雖然功敗垂成，倫敦卻還是重要的文化中心，文化土壤裡的自由，法國人只能隔海空想豔羨。一七三○年，時值韋佛離開朱瑞巷皇家戲院不久，伏爾泰致信倫敦一位好友，提到法國出了一個離經叛道的芭蕾伶娜，瑪麗・莎勒（Marie Sallé, c.1707-56）。他認識人家，而且對她十分傾慕。只是，莎勒在巴黎歌劇院遇到了麻煩，不論於舞藝還是行政都和院方頻生齟齬，以至不得不轉進英格蘭的首都求發展，到了倫敦，卻備受歡迎和禮遇。伏爾泰氣憤難平，忍不住哀嘆：「英格蘭的自由相較於法蘭西的奴役，英格蘭睿智的信心相較於法蘭西離譜的迷信，倫敦鼎力支持藝術相較於巴黎無恥壓迫藝術致藝術委頓不振，二者天差地別，何其之大！」伏爾泰對於當時既得利益集團之冥頑日甚一日，迂腐的藝術大氣候把莎勒逼到出走英國，內心的頹喪溢於言表。往後數年，這一件事始終是檯面上的大問題。只要倫敦的商業戲院還是祭出（較巴黎高出數倍的）高價，藝術創作的大氣候也比法國自由，法國的舞者就不會停下投奔英倫的腳步──巴黎的官員對此當然日漸氣惱，尤以巴黎歌劇院的行政單位為然。16

其實，伏爾泰的矛頭針對的目標可能就是巴黎歌劇院，因為，巴黎歌劇院始終是當時貴族品味和宮廷繁文縟節的最大堡壘，看待藝術的眼光保守又僵化。巴黎歌劇院依當時法王敕令，只限演出抒情悲劇和「歌劇芭蕾」（opéra-ballet）。因此，上流品味和下層口味交雜的戲劇節目，以呂利一輩的作品獨擅勝場──法國的「偉大盛世」❷流風餘韻尚存，多教人快慰啊！而且，稱勝至一七七○年代都還沒有退場的跡象。連坐落於聖奧諾雷路（rue Saint-Honoré）的歌劇院建築，也留著黃金盛世的遺緒。劇院呈長方形，承襲皇家舞會大廳的格式，裝飾以金、白、綠色為主，四下是富麗華貴的綢緞，幕前舞台有搶眼的法國王室百合徽章（fleur-de-lys）。觀眾入席的座次，由路易

十五（Louis XV, 1710-1774）本人親自安排。上位是台上的六間包廂，是階級最高的貴族和王室宗親專屬的席位，以利下方的全體觀眾一抬眼便得瞻仰尊容。國王坐在舞台右邊的包廂，這樣，沒有觀眾看不到他；王后坐在國王對面的包廂。其他高階貴族坐在舞台沿邊的第一排，像王冠鑲的一圈珠寶。這樣的包廂，不僅是觀賞演出的座位，也是個人可以自行裝潢的沙龍，租約可達二、三年。

社會階級較低的觀眾，一樣可以各就各位。有錢的教士、高級交際花、階級較低的貴族、歡場女子，坐第二排和第三排。第三排上方還有挑高的樓座，時人稱之曰「天堂座」，有硬的長板凳和便壺，臭氣沖天，所以，觀眾即使沒錢換別的座位，一樣避之惟恐不及。再來是只有站位的正廳後座，吵嚷喧囂，免費入場，只限男士——為數可達千人之譜——濟濟於一堂，又唱又跳，大喊大叫，吹口哨，甚至放屁，盡情對台上的演出給與喝采或是倒采。國王甚至還要派出士兵帶著毛瑟槍在席間巡邏，免得大家鬧得過火而出事。

這樣的劇院，無一不以社會展示為念。包廂畫分的方式，以觀眾看得清楚彼此而非看得清楚舞台為主。坐在最尊貴的包廂，若要看清楚舞台上的演出，還要探出頭、伸長脖子才行。歌劇望遠鏡是當時出身高貴的男男女女必帶的隨身裝備，既可以用來看清楚別人時裝的細節，也可以用來窺伺友、敵的動靜。劇院裡的燈光用的是大型燭台（會飄散淡淡的輕煙），外加許多油燈。開演後也不會轉暗，從頭亮到尾，為劇院蒙上喜慶的氣氛。貴族一般要遲到早退才算跟得上流行，入席後，也多半在各包廂之間游走、串門子、聊八卦。不過，忙著交際寒暄不等於沒在看戲——當然更不會放過國王陛下的反應不管。其實，許多人似乎跟戲還跟得很緊，散場後，還要逗留在沙龍閒聊、魚雁往返、發送傳單，大肆討論良久。

伏爾泰先前就已經說了，十八世紀中葉巴黎最熱門的一位話題人物，便是莎勒其人。莎勒的演藝事業簡直是人間奇譚：生於下層社會，家族都是跑江湖的雜耍特技藝人，叔伯輩還有人是當時首屈一指的彩衣小丑哈勒昆。一大家子在巴黎的各大市集巡迴演出，節目以默劇和雜耍特技為主。當時的市集雖然是社會下層民眾愛去的集會場所，不過，王公貴族一樣愛去晃一晃，看一看他們喜歡的歌劇，芭蕾在市集被死老百姓胡整亂搞成什麼德性。

不過，十八世紀初年，要在市集打響名號，沒有相當的才氣和巧思還辦不到，因為，「巴黎歌劇院」和「法蘭西

劇院」（Comédie Française）對於握在手中的特許權，可是守得很緊，不容旁人染指。跑江湖的市集藝人頻頻遭禁，不准進劇院演出歌舞，甚至單單上台開口講幾句話也不行。

至於藝人也不是省油的燈，當然懂得拐彎，巧妙避開喧嘩的難題——他們也在舞台擺大大的看板，寫下台詞，演奏當紅的流行名曲。由於歌詞眾所皆知，觀眾便可以自行「填詞」。他們也在舞台擺大大的看板，寫下斗大的台詞。不過，跑江湖的藝人最大的武器還是默劇。由於官方在默劇幾乎找不到著力點可以找碴進行箝制或是管制，以至默劇特別繁榮，發展成精緻細膩、不必說話的戲劇。其實，市集演出的默劇還因為人氣太旺，逼得巴黎歌劇院於一七一五年不得不低頭和他們作生意，恩准市集的戲班子也可以演出當時所謂的「喜歌劇」（opéra comique），供院方收取入場費。他們那時候的喜歌劇，是夾雜歌曲、舞蹈、對白的戲劇，近似現今的音樂劇。而這類表演場地在當時的巴黎也不僅限於市集而已。翌年，義大利即興喜劇藝人重返巴黎，就開設「義大利喜劇院」（Comédie Italienne）。一七六二年，義大利喜劇院和喜歌劇這一系統的戲班子，蒙皇室垂青，合併為「喜歌劇院」（Opéra-Comique），成為巴黎歌劇院的最大勁敵。所以，莎勒成長的年代，適逢巴黎戲劇界出現文化蛻變：「巴黎歌劇院」日漸受困於自身的威望，卻又不肯紆尊降貴。默劇、雜耍特技、馬戲團的表演類型反而愈來愈興旺。莎勒的大家族便在巴黎的通俗劇場演出，也如前所述，還出遠門到了倫敦，在瑞奇經營的林肯法學會廣場戲院演出舞蹈，正好和韋佛於史迪爾的朱瑞巷皇家戲院演出同一時間，兩邊互打對台。

不過，莎勒的演藝不僅限於市集路線的滑稽啞劇而已。她也跟佛杭蘇娃・普蕾沃（Françoise Prévost, c.1680-1741）學芭蕾。普蕾沃是巴黎歌劇院旗下極為出色的芭蕾伶娜，曾在緬因公爵夫人（Duchesse de Maine, 1676-1753）於索城（Sceaux）城堡舉行的「索堡夜宴」（Grandes Nuits de Sceaux）當中有大膽演出，因而名噪一時。普蕾沃於「索堡夜宴」的著名演出，刻意以莊重又極為撩人的風格詮釋默劇，利用市集的人氣，搭配上流社會高貴風格講究的藝術手法，巧妙抵消滑稽啞劇的缺點。例如普蕾沃一七一四年演出高乃伊的《歐拉斯和庫里亞斯》（Les Horaces et les Curiaces），有一幕哀婉沉痛的場景，不靠對白，不戴面具，就感動得現場觀眾熱淚盈眶。她不作遮掩的臉龐，得以透澈表情達意的肢體動作，顯然為她原本略嫌樣板的演出，添加了強烈的親和力和情感的深度。

莎勒卻還比普蕾沃更敢於冒險。莎勒一七二七年於巴黎歌劇院首度獻藝，走的是嚴肅莊重的路線，但揚名立萬未幾，就對院內緊縮的藝術規則和流言中傷的人事傾軋感到不耐。她也不失精明，先爭取到伏爾泰、孟德斯鳩（Montesquieu, 1689-1755）等藝文名流的支持——兩人同都傾慕她的藝術（暨美貌）——然後遠赴倫敦，另外再打天下。她帶著幾封推薦函來到異鄉，其中一封便是孟德斯鳩寫給英國藝文界名重一時的蒙太鳩夫人（Lady Mary Wortley Montagu, 1689-1762）的。蒙太鳩夫人本身除了隨筆寫得絕頂出色，也是當時奇巧俱樂部一位著名輝格黨人的愛女。

當時的倫敦有雅俗共冶一爐的文化。商業劇院有脫韁野馬的狂放，默劇也坐擁壓倒一切的人氣。莎勒置身其間，在在如魚得水。莎勒加入瑞奇的林肯法學會廣場戲院，和出身日耳曼的大音樂家韓德爾（George Frederic Handel, 1685-1759）密切合作，特別是韓德爾寫的義大利歌劇，例如《奧辛娜》（Alcina）。她跳的舞，不少都是她自己編的。一七三四年她還「奉（英國）國王、王后之命」製作《畢馬龍》（Pygmalion）一劇上場演出。依當時報刊記載，她演出時「不穿大圓撐裙（hoopskirt），沒有大批舞群，披頭散髮，沒有一點裝飾……全身上下只著一件仿希臘雕像的雪紡長袍」。莎勒又在另一支舞蹈「表達最深切的哀傷、凄絕、憤怒、頹喪……刻畫女子遭情人拋棄」。如此這般，莎勒於倫敦一把拋開她原有的正規訓練（也扔掉了面具、馬甲束腹），改將注意力放在獨舞，不用言語，而融合默劇、手勢、自由律動，借以敘述故事、傳達感情。當時著名的英格蘭演員大衛·蓋瑞克（David Garrick, 1717-1779），後來回憶說當時觀賞莎勒演出的觀眾，深受感動，紛紛拿紙鈔包裹金幣，用彩帶綁得像糖果一樣，扔上舞台。[17]

莎勒一七三五年回到巴黎歌劇院，和法國作曲家尚－菲利普·拉摩（Jean-Philippe Rameau, 1683-1764）密切合作。拉摩本人和當時固守陣地的呂利派誓不兩立。呂利派覺得拉摩的樂曲感情太過強烈，抵觸強調克已復禮的法國古典傳統。莎勒生動感人的演出技巧卻最適合詮釋拉摩的樂曲。拉摩幾齣絕頂佳作有不少就由莎勒編舞、演出，例如《印地安英豪》（Les Indes Galantes）。不過，莎勒編的舞蹈倒還算正規，舞者身穿蓬蓬的大圓撐裙，通常還臉龐戴面具。所以，莎勒創意勃發的盛期看來已成過往雲煙。她一度登上作風比較開放的義大利喜劇院演出舞蹈，卻遭法國國王威脅要逮她下獄。當時的法王路易十五極為重視藝人務必死守巴黎歌劇院，不得稍有貳

心。莎勒於一七四一年從舞台退隱，不時還是會進出皇宮，作御前演出（據猜測，可能是迫於生計），後於一七五六年在巴黎逝世。

所以，我們到底要怎麼看待莎勒？若說莎勒不過是個在市集跑江湖的藝人，也可以。只不過，她這人命好，既有傾國的美貌，又懂得嚴以律己，每天不忘勤加練習，從不懈怠。不過，她的一生應該不止於此，值得我們多費一點脣舌。因為，她是頭一批女性敢以本能將性感搭上芭蕾，敢拿天分和才氣去衝撞傳統。莎勒的美貌固然名聞遐邇，但是，她那年代，女伶和舞者往往身兼高級交際花。不過，莎勒之潔身自愛，一樣名聞遐邇。向她求愛見拒的男士不知凡幾（伏爾泰就說她是「無情的老古板」）。她從英倫重返巴黎，便由英籍女子李貝嘉・韋克（Rebecca Wick）作伴，安靜度過餘生。過世後，所剩無幾的財產也盡數留給韋克養老。莎勒謹守分際，頗教時人吃味、不悅，但她始終威武不屈、貧賤不移，拘謹的言行舉止只襯得她的魅力更加動人。不過，像她這樣的人，被巴黎歌劇院的官僚逼得氣到極點，還是會反過來向權威挑戰，惹得行政單位更加惱怒之後，更瀟灑出走，飄然轉赴巴黎和倫敦更熱門的劇院去演出。[18]

不過，莎勒真正的成就，還是要單純就她身為女性的這一角度來看。當時的高貴舞蹈明顯以陽剛為重，嚴肅又穩重；女伶加入的時間很晚，又常埋在男性的陰影之下，無用武之地。莎勒一現身，馬上扭轉一切。芭蕾於莎勒手中，陰柔、情欲的一面破繭而出。芭蕾原本必備的宮廷服飾被莎勒脫去，代之以樸素（但也暴露）的古希臘長袍。莎勒的舞動如行雲流水，舒徐自然，善用手勢和默劇動作，抵消嚴肅類型的造作和刻板。如此這般，法國的高貴舞蹈被她從國王的宮廷帶進仕女的閨房，從大庭廣眾帶進家戶私門，觀眾因之也可以將英雄氣概十足的舞蹈另作情欲、親暱的解讀。所以，芭蕾除了共襄儀典盛舉，終於也可以描繪人的內心世界——這樣的轉折，便因為有莎勒的演出，世人終於得以管窺一番。

莎勒生時，巴黎另有一位舞蹈同道，聲勢足以和她匹敵：瑪麗－安妮・德庫比斯・德卡瑪歌，一般暱稱為「卡瑪歌」。卡瑪歌雖然一樣打破了芭蕾嚴肅莊重的定式，另闢蹊徑的路線卻和莎勒不同。她是以技驚四座而聲名鵲起。當時的女性舞者向來不演出跳躍、擊腿還有其他炫技舞步。這類炫技舞步在那年頭，還是只限男性或（格調有別的）義大利特技舞者演出。卡瑪歌偏偏就要在這方面露一手，還不管適可而止的道理，連舞裙一併剪短

到小腿肚——不這樣，她技驚四座的舞步（和性感的雙腳），哪有機會讓人一覽無遺？但這樣一來，也挑起了好事者色迷迷的遐想，像是竊竊私語：卡瑪歌有沒有穿內褲？於今，我們很難想像何以如此。但於當時，卡瑪歌竟然有膽子炫耀技巧，卻是極為重要的轉捩點——人的行為舉止，就這樣由端正謙抑，轉向奔放一點、公開一點、撩人一點！這樣當然引人側目，教人不得不正視女性舞者在台上的丰姿可以多撩人，尤其是打破高貴風格設計的規矩之後，可以揮灑到什麼地步！至於卡瑪歌的私生活也是韻事、醜聞不斷，因之積聚下不少財富和罵名，當然也不在話下。

莎勒和卡瑪歌兩人，殊途卻有同歸，都在不經意間將芭蕾的道路轉了方向。迄至推進到了十九世紀，芭蕾伶娜終於取代男性的「高貴舞者」，攀上了芭蕾藝術的頂峰。但這過程也非一蹴可幾，途中凡有女性舞者改跳嚴肅類型的舞蹈，或以炫技傲世，一般都會被扣上模仿男性儀表、舉止的大帽子。所以，卡瑪歌縱使舞姿撩人，還是被人譏為「跳得活像個男人家」。安妮‧海納爾（Anne Heinel, 1753-1808）幾年後以嚴肅類型的舞蹈著稱，一樣被人形容為「穿了女裝的出眾男子」。當時有人解釋，「感覺像是看維斯特里扮成女的在跳舞」（他說的維斯特里，是當時首屈一指的男舞者，蓋伊東‧維斯特里）。[19]

於此，值得略事停留，想一想何以當時是女性而非男性忽然變成芭蕾的急先鋒？當時以女性比較願意主動出擊，和舞者當時的社會地位不無關係，而舞者當時的社會地位，可就像是異類，教人不知如何是好。十八世紀伊始，巴黎歌劇院的舞者大部分出身戲班子、藝匠或其他鄙賤的社會背景，受雇於歌劇院，自然還是下人的身分，只是服侍的是一國之尊：國王。男性的話，情況就還算簡單明瞭：該做的事好好做到，該有的保障就手到擒來。十八世紀換作是女性，情況就複雜一些了。巴黎歌劇院之於女性藝人，往往像是避風港，供女性掙脫專橫的父權或是配偶的掌握，因為，女性一旦受雇巴黎歌劇院，就專屬國王暨宮內侍從官（gentilhommes du roi）指揮，不管是作爸爸的還是作丈夫的，原本依習俗而享有的金錢和道德控制權，於此，一概必須讓賢。

所以，巴黎歌劇院的女性舞者和當時法國社會的普通女性同胞，大不相同。她們可以自行保有收入，享有難得的自由，但也比較容易遭流言中傷，或流於放浪形骸，淪落到一文不名。[20]許多女性舞者自恃擁有常人所無的自由和美貌，暗自兼差當起交際花。所以，年輕的女性舞者投入多金男士懷抱，供其包養，最後還害得男士人

財兩失——這樣的故事固然老套，卻也是不爭的事實，史冊斑斑可考。當時的芭蕾名伶除了普蕾沃、卡瑪歌還有多人，例如，巴巴里尼（Barbarini）、佩提（Petit）、德尚（Deschamps）、安娜－薇克多娃・德維悠（Anne-Victoire Dervieux, 1756-1826）、瑪麗－瑪德蓮・吉瑪（Marie-Madeleine Guimard, 1743-1816）等幾位名女人，於十八世紀不僅是盛名在外的女性舞者，也是花名在外的交際名媛。她們不僅同時周旋於多位情人身邊，每每生活也極盡豪奢靡爛。所以，當時就有警官火冒三丈之餘，指責巴黎歌劇院根本是「法國的淫亂後宮」。21　職業女性舞者在當時還是相當新鮮的行當。一六八○年代職業女性舞者於巴黎歌劇院粉墨登台之初，演出的舞蹈就是貴族仕女於宮廷和上流社交聚會跳的舞蹈（簡化版）。所以，芭蕾伶娜於真實生活，即使和貴族怎樣也沾不上邊，在舞台上，卻**演得**就像是貴族。而且，在他們那年代，舞台上的錯覺和現實世界的差距，較諸現今沒那麼明顯。十八世紀，演員在舞台倒地身亡，大家可是會認為他（在那一刻）是**真的**死了。所以，藝人演得像貴族，（在那一刻）就真的是貴族。不止，當時的舞者於真實生活又常和王室、貴族廝混。許多舞者憑其累積的財富、穿得起的服飾和擺得出來的優雅舉止，廁身上流社會在在不會遜色（不過，一開金口，可能就另當別論了）。法國後來還頒布了「不得克減條款」，保障法國貴族即使在公眾舞台演出舞蹈也不會喪失貴族身分。這樣的條款，也像是為舞者這一行罩上尊貴的氣味，即使當時也把女性舞者看作高級交際花，一樣無所減損。這些「歌舞女郎」（filles d'opéra），一般對自己的身分地位倒不致於混淆。只是，不少人還是很機靈，懂得利用依違兩可的身分地位來牟利。

卡瑪歌即可為例。當時的舞者，出身和貴族血統確實沾得上邊的，只有屈指可數的幾位，卡瑪歌便是其一（還橫跨西班牙、義大利兩邊的貴族世系）。只是，她的家族十分貧困，所以她父親才將兩個女兒送進巴黎歌劇院跳舞。這樣，兩個女兒既可以自食其力，於名義又不至連累家族的貴族地位。然而，也不是沒有別的風險。因為，卡瑪歌姊妹沒多久就被默朗伯爵（Comte de Melun, 1694-1724）偷偷拐到偏僻別墅幽禁起來——默朗伯爵是心儀卡瑪歌的大醋罈子。卡瑪歌姊妹的父親於盛怒之下，向官府提告，要求默朗伯爵對他的兩個女兒以禮相待，視若出身高貴的良家婦女。伯爵若不及早向他的女兒提親，官府就應予以嚴懲。不過，到後來既沒提親，也沒嚴懲。卡瑪歌的生活重回正軌。據稱一七三四年，卡瑪歌聲名正如日中天，竟然擅自離開巴黎歌劇院，和位高權重的

克萊蒙伯爵（Comte de Clermont, 1709-1771），也是「聖日耳曼德佩雷修道院」（Saint-Germain-des-Prés）的院長，共賦同居，深居簡出長達六年。克萊蒙伯爵把卡瑪歌輪番窩藏在巴黎的幾棟住宅，和她生了兩個孩子，但是，最終卻還是拋棄了她。卡瑪歌只好重回巴黎歌劇院的懷抱。

另一例子還更精采。一七四〇年，舞者佩提小姐因為婚外情，遭坊間的流言蜚語中傷。佩提小姐訴諸文字反擊，公開承認她進巴黎歌劇院唯一的志願，就是要以美貌作本錢，在階級和財富兩方面貪緣求進。不過，她也強調她向來謹守「高尚人家女子」的分際，所以，對於眾人以「不合體統」連番抨擊，她本人氣憤難平。不過，佩提小姐也不是不知道，她再氣憤難平，立足點還是不太穩固。因此，她於激憤自衛之餘，也將她的地位和當時的另一類人相提並論，以求劣勢化作優勢——也就是俗稱「包稅商」（tax farmer）者。[22] 她在這類人當中，可謂追求者眾。她認為她從事的行業，和這一類人其實大同小異。二者同屬自力更生、白手起家。二者同都需要冷血無情，也要同時周旋於多位主顧當中。包稅商的地位來自財富，她自己的地位來自魅力。只是，再怎麼說，因她而遭殃的男性全都愛她，包稅商卻是眾所痛恨、辱罵的對象。佩提小姐這番好鬥的反控，激起群情憤慨。當時有「包稅商公會」（Fermiers Généraux），由受雇於國王的收稅人和金融商所組成，勢力極其強大。該協會於一七四一年出版一份傳單，駁斥這個「小女伶」無的放矢、惡意中傷，而且，這小女伶還不務正業、百無一用、道德放蕩，只會污染社會。雙方你來我往的傳單大戰，最後以不了了之收場。不過，佩提以一介女流有此膽識，教人不佩服也難。她竟然放膽公然叫陣，一舉打破當時社會的積習陳規，但也暴露她身分地位的弱點——只是亦害包稅商蒙受池魚之殃。[23]

巴黎歌劇院的舞者因社會身分曖昧不清，於一七六〇年甚至演變成訴訟案件的攻防焦點。當時有建築師具狀控告德尚小姐不肯支付他執行業務的報酬。德尚小姐也是當時豔名遠播的舞者（兼交際花）。德尚小姐當時羅敷有夫，只是合法分居；且德尚小姐供職於巴黎歌劇院，有權貴富豪供養保護——略舉兩人為例即可，一是奧爾良公爵（Duc d'Orléans, 1725-1748），還有一名叫布里薩爾（Brissart）的包稅商。所以，該建築師的費用，到底該由誰支付呢？這可難倒了控方律師……

據稱受害的建築師委任律師指控德尚小姐片面斷絕一切法定關係。該建築師之律師群說德尚小姐因為缺乏公民身分，形同社會白紙。他們卻又無法否認，德尚小姐和巴黎歌劇院確實有關係，也因此應該算是擁有社會地位。由於無法確知應該從何下手，該建築師之律師群決定繞過德尚小姐礙事的社會身分不提，改將重點放在經濟需求。他們聲稱，一國經濟之活力，端在個別人民於市場皆必須為自身的行為負責。德尚小姐雖是女流，一樣適用（依史料記載，她後來是付了該付的錢）。不過，後來德尚小姐步入人老珠黃的歲月，就不再有左右逢源的順遂，終究因為債務不堪負荷，而不得不將手中財物公開拍賣。巴黎上流社會的菁英人士，豪華馬車絡繹於途，皆欲爭睹潦倒的「歌舞女郎」囊中可以擄獲何等的寶貝，還個個看得張口結舌。最後因為人潮太過擁擠，不得不發票券，禮讓地位最為顯赫者優先，恍若德尚小姐的窮途末路，也是一齣轟動歌劇或是芭蕾的完結篇。[25]

由此可知，女性因巴黎歌劇院而擁有的社會地位，未必真的比較自由、比較安穩，膽子卻因此真的比較大（有時也比較放肆、輕率）。這一輩女子即使離經叛道或是聲名狼藉，也不論是否真的出賣靈肉，所得者，皆遠大於失。至於在藝術方面的影響，就未必顯而易見了。何況，我們也不清楚情色、藝術、身分地位於當時舞者人生的交會，到底如何？畢竟當時舞者的想法、動機，一般只留下少之又少的蛛絲馬跡供後世揣摩。拜這幾位之賜，睹舞者游走藝術界和墮落的風月場，成了芭蕾史的一大主題。芭蕾伶娜的名聲，也不僅要看她們的藝術成就，還要看她們的私德。所以，也就難怪十八、十九世紀，膽識最高的芭蕾舞者以女性為多。莎勒和卡瑪歌便是夙昔的典型。兩人都懂得精打細算，運用時人對情欲、通俗戲劇、多情的胃口，而將法國的高貴舞蹈朝鮮明的女性路線推去，拓展芭蕾藝術的疆域，為未來的發展打開通路。

皇家音樂院的女伶享有殊遇，卻身分難明。百無一用，竟然大不幸為人奉為不可或缺。雖無明文法律給與保障，卻因政府要員恩准而得庇蔭、容忍。孤立於公民社會的核心，在隔絕於其他的領域內稱王……既不隸屬父母，也不隸屬配偶……容或形同自食其力也。[24]

當時認為默劇、樂曲、舞蹈三者毋須語言即可講述故事，並不是創新的看法，而是由來已久矣，早早即見於即興喜劇和巡迴雜耍劇團，見於義大利歌劇穿插的幕間芭蕾和耶穌會教士所編的戲劇當中。韋佛、莎勒便是汲取這些傳統的養分，應用在他們的默劇舞蹈上。不過——很大的「不過」——若再說舞蹈講故事的能耐還要強過言語，舞蹈傳達的人性本色、震撼人心的感染力也非言語所能企及，那麼，這就是法國啟蒙運動直接孕生的產物了，也促成芭蕾由裝飾品（以法國穿插在歌劇當中的作法而言），蛻變為獨立的敘事藝術——也就是我們現在說的「故事芭蕾」（narrative ballet）。只要大家相信舞蹈確實撐得起戲劇的分量，觀念穩固之後，邁向獨力自存的「敘事芭蕾」（story ballet）的門戶隨之洞開。例如《吉賽兒》，還有後來的《天鵝湖》、《睡美人》等等，便是由此應運而生的。只是，舞者和芭蕾如何從韋佛試驗的《戰神和愛神之愛》，或莎勒約略摻雜默劇的舞蹈演出，進一步茁壯為羽翼豐滿、完備自足的芭蕾戲劇，展翅高飛，就一定要再回頭去看尚－喬治‧諾維爾（Jean-Georges Noverre, 1727-1810）其人的生平和創作。

諾維爾生前是法國芭蕾名家，也以舞蹈評論人自詡，寫過一本內容龐雜的重要著作，《舞蹈和芭蕾書信集》（Lettres sur la danse et sur les ballets）。書內滿載實用的建議、理論的思索、自負固執的評論，也有為他編的芭蕾情節留下的冗長敘述——當然不乏對巴黎歌劇院的舞者愛之欲其生的褕揚，或是恨之欲其死的苛評——在在見證諾維爾對他摯愛的舞蹈藝術，改革的熱忱有多強烈（只是，有時也失之盲目、偏頗）。諾維爾並非事事獨具創見，抨擊的砲火和倨傲的態度也屢屢惹人不快。只是，縱使他編的芭蕾、他寫的文章時而教人看了生厭，或是另有所本而非他本人的原創，一些重要的觀念，他還是掌握得十分精準，實際應用在舞蹈的決心也十分堅定，以至不論把他放到哪裡，他在舞蹈界都是鶴立雞群的佼佼者。

諾維爾的舞蹈事業也確實橫跨歐洲各地。巴黎、里昂、倫敦、柏林、斯圖嘉特、維也納、米蘭，全都有他走過的身影。一七六〇年出版《舞蹈和芭蕾書信集》時，他激進的觀點已經傳遍歐陸。待他於一八一〇年辭世，《舞蹈和芭蕾書信集》不僅（作過修訂）重新發行，讀者群從法國的巴黎到俄羅斯的聖彼得堡各大城市，所在多有。

諾維爾自命為進步派，自詡是「失意哲學家」（philosophe manqué），喜歡吹噓他和法國啟蒙運動的掌旗號手都有

來往，尤其是赫赫有名的伏爾泰。他平生編過八十支芭蕾，二十四齣歌劇芭蕾，外加幾十場節慶、盛典等等節目，作品於歐洲各地的大城、宮廷不時推出或是重演（以他的門生擔綱居多），將他拱成當時全歐最著名的芭蕾大師，身後名聲不僅未衰還更盛：他的芭蕾舞碼雖然湮滅於歷史洪流，他的《書信集》於十九、二十世紀，卻蒙舞者和芭蕾名師同聲稱頌或是痛批，從丹麥的奧古斯特‧布農維爾（August Bournonville, 1805-1879）、義大利的卡羅‧布拉西斯（Carlo Blasis, 1803-1878），到英國的佛德瑞克‧艾胥頓（Frederick Ashton, 1904-1988）、俄國的喬治‧巴蘭欽，正反兩方的聲浪，勢均力敵。[26]

諾維爾生於巴黎，父親是瑞士人，母親是法國人，成長於基督新教的環境，教育背景扎實。他聰穎好學，浸淫古典經籍，於文學、思想有深厚的造詣，因此，相較於同行，他手中握有他人少有的「傢伙」。他父親隸屬保衛梵諦岡的「瑞士衛隊」（Schweizergarde），因此，自小他父親就決心要栽培他朝軍旅發展。只是諾維爾太愛戲劇，家人後來還是屈服，安排他去跟巴黎歌劇院聲名顯赫的男舞者，「偉大」路易‧杜普雷（Louis "le Grand" Dupré, 1619-1774）習舞。諾維爾有天分，又勤奮——遠大的志向就不在話下——看起來當然像是走在一帆風順的坦途，足以循前輩的腳步在巴黎歌劇院平步青雲，扶搖直上。

不過，人生不如意事十之八九。杜普雷反而是在一七四三年為甫上任的「喜歌劇院」總督尚‧莫內（Jean Monnet, 1703-1785）徵召，要他籌組一支舞團負責演出芭蕾。當時莫內一心要打造各方敬重的劇院，網羅頂尖的人才，所以，如作曲家尚－菲利普‧拉摩、畫家兼舞台服裝設計師佛杭蘇瓦‧布雪（François Boucher, 1703-1770），都已經為尚‧莫內召募至旗下。杜普雷加入之後，又再找來莎勒，同時引進他自己的一名學生，也就是年方十六的諾維爾。如此這般，諾維爾雖然師承當時地位最為顯赫、詮釋高貴風格臻於極致的大師，本人的舞蹈事業卻是從通俗劇場、市集演出起家的，同台演出的還是莎勒。雖然莎勒比諾維爾年長二十歲左右，兩人卻結為莫逆。後來，諾維爾還標舉莎勒的舞蹈為「表情達意」（expressive; expressif）的典範。

無論如何，後來，諾維爾的舞蹈事業始自巴黎的「喜歌劇院」，堪稱宿命的暗喻，為他一生的事業定了調性——他一生的挫折和苦惱，不少和此脫不了關係。巴黎歌劇院於當時還是芭蕾藝術公認的最高山頭。諾維爾不想靠過去也難，畢竟攸關名望，也關乎機會和資源。巴黎當時的劇院，有權製作抒情悲劇和歌劇芭蕾者，到底只有巴

黎歌劇院一家。所以，諾維爾當然千方百計要在巴黎歌劇院爭取到一席之地。一七五〇年代，諾維爾已經在海外和法國的地方省份打響創作的名號，因此順勢出面向巴黎歌劇院爭取「芭蕾編導」（ballet master）的職位。只是，諾維爾縱使有龐巴杜夫人（Madame de Pompadour, 1721-1764）支持，依然跨不過慣例和權謀的關卡──聰慧又富文化涵養的龐巴杜夫人可是路易十五的情婦，權傾一時。巴黎歌劇院照樣給諾維爾吃了閉門羹，完全不顧情面，只肯將職位留給能力不及諾維爾的自家人。有人後來也拿這來冷嘲熱諷，說：「若說誰有本事把我們從芭蕾的幼兒期往上拉抬，捨諾維爾這般的才子其誰？巴黎歌劇院正因為諾維爾有此才情，反而對他避之惟恐不及。」

所以，諾維爾事業首度出現重大突破，是在倫敦。一七五五年，英國著名演員兼導演，大衛·蓋瑞克，力邀諾維爾到朱瑞巷皇家劇院為他們製作一齣芭蕾。蓋瑞克和諾維爾的背景很像。蓋瑞克一樣並非出身戲劇世家，而是成長於法裔新教的布爾喬亞人家。蓋瑞克接手韋佛和史迪爾留下的爛攤子，放手一搏，準備拯救戲院，夾處在妓院和其他不甚光采的行業中間。──當時倫敦的戲院多半開在湫隘陰暗的貧困陋巷，熟諳所屬的社會階層該有的禮法和規矩，也因此擔心他選的行業會害家族丟臉──蓋瑞克一樣有良好的教育背景，

他也和韋佛、史迪爾一樣，相信英格蘭的戲劇當然有道德、實用的一面，足可反映英格蘭政治制度的種種自由。

蓋瑞克本人就極為重視婚姻生活，不僅以身作則，謹言慎行，也督促旗下的男女演員一樣要注意修身養性。

莎士比亞的戲劇就這樣在蓋瑞克的手裡，成為菁英藝術，成為英格蘭的國寶。為了廣為招徠，蓋瑞克將通俗節目和嚴肅戲劇融於一爐；觀眾在他的劇院一樣看得到默劇、小丑，還有從即興喜劇衍生出來的戲劇類型。蓋瑞克還將觀眾席的燈光調暗，把舞台上的座位移除，引導觀眾看戲要專心、有禮貌。蓋瑞克本人便是精采的演員，以默劇見長，最有名的是他像黏土捏出來的五官，說變就變──不戴面具──可以連番快速變換情愛、痛惡、驚恐等等表情，隨心所欲，技巧驚人。不止，蓋瑞克的道白捨棄傳統的誇張朗誦，改以比較簡單、平實的口語，不僅有利闡釋文本，三教九流也皆可明白通曉。

諾維爾應邀抵達倫敦，準備推出他最豪華的芭蕾，《中國節慶》（Les Fêtes Chinoises）。這一齣芭蕾套用當時流行的中國熱，先前已在巴黎的聖日耳曼市集演出，十分**轟動**。布雪設計的布景富麗豪華，演出的舞者人數眾

27

多，視覺效果壯盛。例如劇中有一幕安排了整整八排的舞者，扮成中國人，連番跳上跳下，模仿大海波濤起伏。

只是諾維爾的倫敦之行，時機頗不湊巧。諾維爾於一七五六年抵達英倫，正逢國際情勢劍拔弩張，法軍即將大

舉進犯英格蘭的謠言甚囂塵上。蓋瑞克因之飽受國人批評，指責他怎可引進「敵方」的劇團。儘管蓋瑞克百般

安撫（為了平息觀眾喧鬧的鼓譟，他甚至親自爬上舞台，向觀眾保證諾維爾是瑞士人），劇院的騷亂演變成暴動，

諾維爾的芭蕾不得不取消演出，諾維爾本人甚至被迫要找地方藏身，避一下風頭。諾維爾爭取英格蘭的觀眾青

睞，雖然胎死腹中，但這一次事件，卻為他和蓋瑞克打下牢固的友誼。翌年，諾維爾重回倫敦，卻臥病無法工作。

蓋瑞克雪中送炭，敞開家門迎進諾維爾，供他休養生息。諾維爾安身在蓋瑞克氣派的書房，汗牛充棟的藏書有

各式各類的默劇典籍。諾維爾就此提筆開始撰寫《舞蹈和芭蕾書信集》。諾維爾後來也自述，蓋瑞克這一位偉大

的英國演員，對他的作品影響既深且鉅，也說蓋瑞克於演藝界的貢獻，便是他在舞蹈界努力以赴的表率。

不過，諾維爾在寫《舞蹈和芭蕾書信集》的時候，心思不僅在眼前的倫敦，也在天邊的巴黎。芭蕾的命運

走到十八世紀中葉，在法國首都竟然像是陷入危急存亡之秋。莎勒和她那一代的芭蕾明星皆已殞落，法國的舞蹈

似乎朝空洞、無聊的炫技一路墮落下去。藝術家、評論家認為法國芭蕾徒留空洞膚淺的身段和虛應故事的手段，

紛紛發動猛烈的砲火大加抨擊。「活像舞蹈名師」，就此成為當時拿來譏刺虛偽或是墮落的流行語。這樣的苛評，

當然不會無風起浪，其源頭，起自法國啟蒙運動帶起之天翻地覆的文化鉅變。十七世紀的法國古典文化衰敗，

一路朝縟飾無度、爭奇鬥巧的洛可可（rococo）流風墮落，看得新世代的法國藝術家和文人大為洩氣，灰心之餘，

憤而開始以身邊的大社會為箭靶，揭竿起義。不過，法國的啟蒙運動不僅以舊制度的內在根本為標的，大力針

砭；對於形於外者，也就是時人於穿著、舉止流行的樣貌，還有時新的舞蹈，等等，也掩不住深重的憂慮。政

治當然首當其衝，被他們拖進火爆尖銳、由內到外剖析犀利的論戰之中；其他如藝術、服裝、戲劇、歌劇、芭蕾，

一樣難以倖免。也難怪狄德羅和達朗貝爾於一七五一至八○年編的重要鉅著《百科全書》，會收了那麼多評論舞

蹈的文章。

其實，諾維爾本人在《舞蹈和芭蕾書信集》書中，便坦承私淑狄德羅之處甚多。狄德羅曾就法國劇場墮落

的慘況寫過長篇大論，認為法國劇場流於「僵硬呆板」、偏重形式，看了就洩氣。狄德羅最痛恨演員在舞台前緣

（那裡的光線最好）站定，擺好姿勢、顧盼自雄，發表鏗鏘有力的演說，之後，卻倉皇不知角色該如何自處，反而於舞台茫茫然胡亂移動，狼狽萬狀。所以，狄德羅希望以拉長的情節發展、生動的活人畫場景、活潑的默劇為基礎，開創新式的戲劇。狄德羅認為演員應該拿下臉上的面具，相互對望、對答（而不是眼看觀眾、對觀眾說話）；要像蓋瑞克的作法那樣，掙脫傳統道白朗誦的窠臼。狄德羅此論不孤。不止，他他和同道也認為舞台上的戲服一樣要更寫實一點。戲服應該要以烘托角色為主，而非表明社會階級。所以，他們指明農人就不應該穿綾羅綢緞。其實，這樣的看法於一七五〇年代在法國的戲劇圈早已生根。一七五三年，義大利喜劇院的名伶法瓦夫人（Madame Favart, 1727-1772），上台演出村姑的時候，就把華服脫掉，改穿樸素的農婦衣裙。兩年後，一生顛沛不幸的女伶，克蕾虹小姐（Mademoiselle Clairon, 1723-1803），也在台上將道白的「聲勢」壓低，還連大圓撐裙也不穿了。

若說當時戲劇的問題，在於演員的道白不寫實；那麼舞蹈的問題，一般認為就在於啥也沒說。為拉摩的樂曲寫詞的作家，路易・德卡于薩（Louis de Cahusac, 1706-1759），就哀嘆芭蕾撞到了玻璃天花板……莎勒是做到了「表情達意」，但是後繼無人，莎勒之後的藝人，一個個都是呆板的匠人，只會耍一些無聊的把戲，玷污戲劇藝術。狄德羅就受不了芭蕾：「麻煩誰來跟我說一下這什麼『小步舞』、『快步舞』（passepied）、『利戈東』（rigaudon）是什麼……這人的儀態是優雅到不得了，一動一靜無不雍容、迷人、高貴，只是，他到底在模仿什麼？這哪叫唱歌，這叫視唱練習（solfège）！」著名思想家盧梭（Jean-Jacques Rousseau, 1712-1778）一七四〇年代和一七五〇年代初期在巴黎也創作過歌劇和芭蕾，後來卻搖身變成強力抨擊芭蕾的急先鋒。芭蕾在他眼中變成社會「以鐐銬束縛」個人的象徵，以偽託的社交風度，摧毀個人天生的美善（natural goodness）……

如果我是舞蹈家的話，我就不會像馬塞（François-Robert Marcel, 1683-1759）那樣猴子似地亂跳，因為這種跳法只在表演的地方才用得著；所以我不僅不要我的學生那樣扭來扭去地跳，我還要把他帶到一個懸崖那裡，教他在岩石上應當採取怎樣的姿勢，怎樣才能站穩身子抬起頭，怎樣向前運動，怎樣用腳和用手才能輕鬆地順著那崎嶇難行的羊腸小徑前進，怎樣在上坡下坎的時候一下就從這裡跳到那裡。我要

不止，盧梭也受不了歌劇還要穿插芭蕾。他埋怨芭蕾打斷劇情，破壞戲劇效果。出生於日耳曼但以法文創作的著名作家格林男爵（Baron von Grimm, 1723-1807），也有同感，一樣擔心芭蕾在法國歌劇的舞台演出鳩占鵲巢的一幕：「法國歌劇已經淪為虛榮的盛典，角色的善、惡、一概壓縮為舞蹈。」尤有甚者，歌劇裡的舞蹈既「乏味無趣」又沒有內涵，不過像是「學校」裡的一連串練習組合起來充數罷了。盧梭以他一貫的犀利筆調，歸納出來的結論自然不脫這一句：「舞蹈描寫的一概只是舞蹈本身，芭蕾若只是舞蹈，就應該從抒情的戲劇當中驅逐出去。」29

所以，是有狀況：時至十八世紀末年，古典芭蕾一度是眾人眼中尊貴甚至崇高的藝術，散發法國君主制度和偉大盛世的榮光，到了這時，卻顯得空洞、無聊。這樣的舞蹈，已經少有人擁戴，多的是一見就嗤之以鼻。諾維爾就是在這樣的背景，提筆寫下《舞蹈和芭蕾書信集》，希望能為芭蕾的前途指點迷津——不要再攀附膚淺無聊、貪圖逸樂的權貴，而應該轉以悲劇、道德兩難、人性剖析為題材。諾維爾嚴辭指責芭蕾若是只知搭配豪華的布景和富麗的戲服做出優美的動作，只求賞心悅目，根本不足為訓。舞者一定要「講」到人的心坎，逼出觀眾的熱淚。芭蕾一定要化作「人性的肖像」，以人性、以真實作為創作的主題。日耳曼的著名評論家、劇作家萊辛（Gotthold Ephraim Lessing, 1729-1781，十分欣賞諾維爾），也另有殊途同歸的說法：「若是儀典、禮節促使人類發明出機器，那麼，詩人就有責任從機器當中再把人類給叫出來。」30

達到這目的途徑，僅此唯一。諾維爾說，舞蹈一定要講故事——不用字詞，不用詠嘆調、宣敘調，而是單靠舞蹈，單靠動作。而且，諾維爾說的「故事」，不是滑稽好笑的趣事或輕鬆好玩的插曲，他要的是陰沉、嚴肅的芭蕾，有亂倫、謀殺、背叛的主題——其實，他後來真的以希臘神話傑森（Jason）和美蒂亞（Medea）的故事，以赫丘力士（Hercules）和阿加曼農（Agamemnon）之死，以艾兒賽特、伊菲吉妮（Iphigenie）以歐拉斯（Horace）和庫里亞斯（Curiace）兩家的世仇，編製芭蕾。諾維爾此論，絕對無意變更高貴舞蹈講求的優雅舞步和身姿，追論質疑。這些，他覺得都應該完整保持下去。改革芭蕾的大計，是要在別處著力：默劇。諾維爾的目標，是要

打造新式的芭蕾，結合默劇、舞蹈、音樂——但沒有言語或歌曲——錘鑄為扎實、凝練的戲劇，而且名之曰「劇情芭蕾」（ballet d'action）。

諾維爾跟韋佛一樣，特別強調他說的默劇不是義大利小丑慣常比劃的「低俗、無聊」手勢[31]，也不是社交場合擺出來的「矯情、虛偽」姿態。這些，靠鏡子就琢磨得出來。他講的默劇，是要劃破宮廷禮法的身段，直指人性的核心。他的默劇要像「第二喉舌」（second organ）[32]，發出原始又激昂的「天性的吶喊」，❸透露內心最深處、最隱密的真實感情。諾維爾認為言語往往傳達不出真實的感情，要不也會反而像是罩子、遮蔽真實的感情。反之，人的肢體便無由掩飾：面對痛苦的兩難，人身的肌肉於本能就會有所反應。人身扭曲的姿勢，傳達的內心煎熬、悽切，其準確，遠非言語所能企及。

不過，也不是沒有麻煩。默劇講的故事不能太複雜。例如默劇就沒辦法描述過去或是未來——舞者的手勢怎麼比得出去年他母親殺了他父親？所以，諾維爾呼應十七世紀奉今派的觀點，也認為芭蕾才不應該跟舞台劇一樣，芭蕾反而應該像繪畫。所以，芭蕾講述故事唯一的方法，是連起一串活人畫，一幕又一幕推演下去，和「三聯畫」（triptych）同一原理。諾維爾因此用功研究藝術和建築，將透視、比例、光線的原理應用在他編的芭蕾之中。

他依舞者的身高，從矮到高安排舞者的站位，由舞台台口往後移到遠處的地平線。舞台上的明暗對比，也要作仔細的圖案的排列。不止，他還要力主活人畫的舞者一定要由有血有肉的人來出飾，而不是由人身充當漂亮的裝飾品排成對稱的圖案就好。每一名舞者都要有各自的角色、手勢、姿態，寫實演出動作停住的片刻。所謂活人畫便是活像畫筆塗抹出來的畫面。舞者要做出快照似的定格效果，才可以再推進到下一動作[33]。諾維爾甚至還想在他編的芭蕾加入「木頭人」的暫停動作，引導觀眾注意這類「圖畫」內含的「所有細節」。

諾維爾的芻議也非由他獨創。狄德羅構想的新式舞台劇，活人畫也就是要角。巴黎也已經有律師在法庭上以戲劇姿態和活人畫作為申論的修辭工具，強調申辯的論點。這類技巧的說服力，上流圈子當然不會沒注意到。

一七七〇年，法國皇太子迎娶奧地利公主瑪麗－安東妮（Marie Antoinette, 1755-1793）為妃，慶典的主軸就包括演員擔綱的立體布景，由演員定住不動，演出預先畫好的畫面，每一幕代表慶典重要的一刻。上行下效，當然就此掀起流風，演出活人畫於十八世紀末年蔚為沙龍大為流行的節目，從巴黎到義大利的那不勒斯，無不風行草偃，

尤以仕女最為瘋狂。

儘管如此，諾維爾的想法之於芭蕾的編製依然堪稱大破大立。如前所述，舞蹈於法國歌劇院原先不外是穿插在大主題內的幕間插舞或是「節目」，舞群依對稱、階層、賞心悅目的佛耶式隊形，井然有序組織起來，在舞台構造圖案。諾維爾的想法就大異其趣，他想的是一幕接一幕的畫面，由多名舞者以不規則的隊形擺出動作，四肢會朝四面八方伸展，各有不同的角度，軀體固定在表情動作之上。諾維爾構想的演出，不是像一顆顆晶瑩剔透的珠玉串起來的，而是一幕幕各自分立卻又相輔相成的畫面，連續投影在舞台上──像後世打幻燈片。

諾維爾可還意猶未盡，他連舞者的樣貌也要大改特改。諾維爾下筆如有神助，慷慨陳辭：

泰琵西克慈的子孫……丟掉冰冷的面具吧！面具是模仿而成的天然，並不完美，面具扭曲你的表達！說穿了就是面具遮蔽你的靈魂，剝奪表情達意所需的最基本憑藉。扔掉一頂頂碩大無朋的假髮、寬闊鬆垮的壓髮帽，別再搞得頭部和軀體的比例都變形了。脫掉流行的緊身襯裙，別再搞得行動失去魅力，優雅的儀態變醜，上半身變換姿勢的美感蕩然無存。[34]

面具、假髮、大圓撐裙、時髦髮型──原本都是上流宮廷禮儀歷久不衰、搶盡鋒頭的標誌，這下子都要掃地出門，要不也至少要縮小成輕便型的比例。諾維爾的重點在揚棄魔法特效和身段姿勢；諾維爾要的是將觀眾帶入剖析心理的戲劇世界。因此，諾維爾後來（呼應蓋瑞克）又再主張劇院應該又暗又安靜，觀眾席和舞台的距離也要適中，觀眾才容易專注在眼前的視像構圖。還有，後台區也應該注意遮蔽，不宜落入觀眾視線。換布景一樣要又快又順暢，悄無聲息。最後一點，無疑是有感於巴黎迄至十八世紀將盡都還司空見慣的作法而有的看法。換布景時，當時巴黎的劇院要換布景，是由舞台監督（stage manager）大吹哨子，昭告天下。舞台上也是帷幕大開，大夥兒工作人員當著觀眾的面，乒乒乓乓、手忙腳亂，大刺刺就換將起來。

諾維爾也和狄德羅等人一樣，希望剔除數百年的社交虛飾，重新挖掘遮掩其下的「自然人」。[4] 諾維爾亟欲將人從不合時宜的社會和藝術枷鎖當中，重新挖掘出來；摘除假面，解放人性。其實，劇情芭蕾和當時的烏托

邦嚮往——重返「前社會」（presocial）世界，重新挖掘原始、普同的語言，直抵全體人類內心，從位於底層的農民到高高在上的君主，無不包含在內——有不少共通之處。他們覺得法語腐敗又虛假，如當時就有人評論法語為「不信不義的語言」，因此覺得法語極不可靠。所以，不少哲學家轉向不用語言的默劇，認為默劇才是清晰明瞭又徹底透明的溝通方式。當時的法國作家，路易－塞巴斯欽・梅赫西爾（Louis-Sébastien Mercier, 1740-1814），也說，手勢「明確，從來不會模稜兩可，手勢是騙不了人的」。**35**

他們的想法不僅在為藝術注入新的生命力，也在創造有德的政體。**❺** 宮廷文化於當時已然油盡燈枯，所有的虛偽、狡詐，皆需要淘汰，代之以更為直率、真誠的社交活動。默劇因而搖身一變，化作一系列社會、政治問題的試金石，也成為十八世紀後半葉法國文化界激烈爭論的主題，而且範圍很廣——這也明確提醒大家，芭蕾在那時候並不（像我們現在這樣）是隔離在知識界外的，而是時人在討論藝術、社會的前途不會漏掉的主題。

想想看盧梭好了。前文已經說過盧梭受不了芭蕾，但是，遇到默劇就另當別論。手勢動作和滑稽啞劇之類的表達形式，在盧梭眼中有其價值，因為，人類被社會污染之前的純真、良善，其精髓，手勢和滑稽啞劇就還捕捉得到。這便是諾維爾熱切投入的「天性的吶喊」。不過，縱使盧梭嚮往回歸到幸福的原始源頭，默劇（在他眼中）無疑還是原始又樸素的溝通形式，有其限度。他說默劇能表達的，只限人類童稚時期的需要；在童稚時期，人類表達的僅限於最基本的飲食、庇護之類的需求。若是不用語言，人類終究無法充份表達情感，或是培養出道德的自覺。

有鑑於此，盧梭想像人世另有燦爛盛世；人類的文化在那燦爛盛世發展出來的語言，用於溝通綽綽有餘，但要要心機去詐欺和作偽還力有未逮。在那樣的烏托邦，人人的生活無處不是音樂、舞蹈、詩歌，懸盪於野蠻的原始生活和墮落的高等文明之間，既有良善的本性，又有良知良能。其實，盧梭對默劇的興趣不可不謂深厚，所以才會在一七六三年也自己動手寫了一齣獨幕默劇《畢馬龍》（*Pygmalion*）（直到一七七〇年才推上舞台演出），融合默劇、道白、音樂，演到劇中感情強烈的場景時，演員於無聲之餘會再加上手勢。

狄德羅為新型態的戲劇和演員開立的處方，他自己雖然自信滿滿，認為單憑直截了當的手勢和道白即可直搗感情的痛處。但是，他看默劇還是免不了困擾。其實，當時不少人異口同聲，認為單憑直截了當的手勢和道白即可就沒這麼強了。

認為默劇是清晰透澈、陽剛雄健的「天性的吶喊」，狄德羅卻獨排眾議──起碼在心底暗道難以苟同。狄德羅於一七六一年寫過一部尖刻的作品，《拉摩的侄子》（Le Neveu de Rameau），死後才問世傳閱、出版。狄德羅在《拉摩的侄子》當中，借他和拉摩侄子的對話，諷喻世道。法國大作曲家尚－菲利普・拉摩確實有這樣一位侄子，是個鬱鬱不得志的作曲家，動不動就大發議論，胡亂發洩心中塊壘之際，不時夾雜犀利的洞見。狄德羅將這侄子描寫成負嵎頑抗的落敗困獸，因為，他沒有能力追隨叔叔的腳步，以「獸性的吶喊」（cry of animal passion）來振興法國音樂。拉摩的侄子鎮日泡在浪蕩不羈、憤世嫉俗的混濁死水當中，卻能以精采絕倫的默劇技巧在世間為自己掙得一席之地，當然也樂得不時要露一手給狄德羅看。拉摩的侄子取材他自己的私生活，一眨眼就能像夢遊似的演出精妙的默劇。不管是哄騙、縱容、奉承、虛榮，還是擺布他人，他只消巧妙扭轉軀體、五官，馬上就能精準「到位」。他就靠這樣的本事，贏得了他要的奢華。

狄德羅卻要說服拉摩這侄子放棄虛偽的姿態，改出之以真實。不過，拉摩的侄子不肯……他說社會是冷酷無情的，社會不同種類的人，人吃人的速度可是教人咋舌。芭蕾伶娜兼高級交際花者流，如德尚小姐，拿金融商作報復，不就是一例？他若不同流合污，就只有等著滅頂，埋沒以終。所以，「他跳，他爬，他扭，他拖！一輩子耗在擺姿勢、演姿勢！」還誇口說這樣的絕技「連諾維爾」也望塵莫及。狄德羅聽了怒由心生，反脣相稽，「但你其實是低能！是饕餮！是懦夫！是大糊塗蟲……世俗的功名固然絕非不勞可獲，但你沒想清楚你為了功名就付出了什麼代價！你的現在，你的過去，你的未來，你從頭到尾，做的都是這般污穢的默劇！」在這裡，拉摩的侄子等於是諂上媚下、攀龍附鳳之輩最低賤的一級，道德被社交的身段、手腕侵蝕殆盡。拉摩的侄子，是莫里哀《貴人迷》劇中一心貪緣富貴的布爾喬亞，向下沉淪至無底深淵，紙醉金迷、放浪形骸、自私自利的可憐社交動物！自甘墮落！只不過，拉摩的侄子對此又毫不諱言，坦然面對，光明磊落的態度，反而比狄德羅標榜腳踏實地、豁達明理的哲人和高風亮節的志士似乎更勝一籌。故事結尾，兩位激辯的主人翁是誰幫誰上了一課，很難說。狄德羅於字裡行間暗指，當時裝模作樣的默劇說不定正中世人所需。

狄德羅認為《拉摩的侄子》是他筆下又一部「瘋狂囈語」。[36] 文中有關默劇和「自然人」的部分，固然不時顯得刺耳、自負，但是，字裡行間還是透著他對當時社交習俗布下瀰天蓋地的羅網教人無處遁逃，而感到絕望、

沮喪。其實，默劇、隳敗的法國音樂、社會腐敗揮之不去的痛苦，在狄德羅腦中絞成剪不斷、理還亂的一團。

糾纏不清的線頭，已經看似無法拆解，遑論要再掙脫。所以，狄德羅寫《拉摩的侄子》，是針對從根爛起的社會、

針對深陷犬儒無法自拔的一代法國子民、藝術家，千迴百轉的反芻。拉摩的侄子永遠無力為法國音樂注入新的

活水，更別提要從主宰他的「默劇」當中脫身，另覓出路。37

不過，當時對默劇感受最極端的，還是在排斥、反對默劇最力的人那一邊。例如尚－佛杭蘇瓦・瑪蒙泰爾

（Jean-François Marmontel, 1723-1799），伏爾泰的門人，也是著名的作詞家。他在《百科全書》就有一篇長文，力

陳默劇之於人世的道德有不小的危害。因為，默劇這類型的表演講的是純粹的激情，誘導觀眾，將觀眾拉到情

緒高昂的狀態，而致擋下理性和思辨。他還嚴辭指名羅馬人正因為粗俗魯鈍的本性，才會拜倒於默劇裙下，偏

好聳動、激情的戲劇類型，不愛崇奉節制、理性、智慧的戲劇類型。儀禮和風度方能教化世人，默劇反而將人

再變為禽獸。當時一樣也有人憤憤指責默劇不作文飾的手勢動作，粗魯鄙賤，根本就是在羞辱溫文儒雅、端莊

有禮的法國菁英階層。

綜觀上述所言，明顯可見劇情芭蕾絕非新興的戲劇類型而已。諾維爾以默劇為焦點，汲取法國啟蒙運動的一

大基本主張注入其中，還把芭蕾的未來綁在上面。這樣的雄心，可是需要不小的膽識。默劇若是真的劃得破層

層疊疊、繁密窒悶的社交習俗，不讓法國社會隨之繼續往下沉淪，那麼，劇情芭蕾在新興的摩登人士中，堪稱

首屈一指的藝術，當之無愧。

不過，儘管諾維爾對默劇懷抱崇高的理想，他的論點顯而易見還是有很大的矛盾教他不得不小心迴避——芭

蕾畢竟是宮廷藝術，芭蕾的形式和諾維爾避之惟恐不及的禮法，始終密不可分。其實，諾維爾的著作還有他後

來的芭蕾作品，最突出的一點，便是他對芭蕾向來虛矯、空洞的習氣，雖然急於排除，他對芭蕾的忠誠卻也一

直堅定不移。諾維爾編的舞碼，一樣用上了芭蕾的舞步和姿勢，對於他所師承的高貴風格也亟力維護。默劇在

他像是逃生出口：默劇的手勢動作可供諾維爾改革芭蕾。至於這樣夾纏不清的問題——也就是芭蕾的舞步和姿

勢原本就是以君王為本而創造出來的，其中的「宮廷習氣」又該怎樣去掉？——諾維爾也可以順勢避開。

諾維爾會以此為立足點，其理可解。諾維爾本人便有朝臣的身分——他不想要也不行。他的職業生涯（起

碼不在倫敦的時候），本來就要看王公貴族的眼色，靠他們賞臉才過得下去。假髮頭飾、綾羅綢緞、粉飾面具等等東西，他再怎麼反對，也還是他吃飯的傢伙。所以，他做的事，無不因此而像感情分裂。也因此，諾維爾才會和狄德羅、盧梭一樣，看不起法國貴族階層精雕細琢的禮節儀態，而以舉止粗魯、脾氣暴躁聞名。不過，要他變得手段圓滑、身段迷人，他一樣做得到。而且，依傳世的畫像來看，他也有儀表整飭的朝臣丰姿，挑不出毛病。像他這樣，絕非當時的孤例。狄德羅其人聒噪，吃相狼吞虎嚥，熱情外放、放蕩不羈，就常惹得文質彬彬的社交界頭痛萬分。可是，畫家路易─米歇・范盧（Louis-Michel van Loo, 1707-1771）為他畫像，畫他披頭散髮坐在書桌旁邊，他卻大為不悅，說他從來不會不好好戴上假髮就出來見人的。再如盧梭，雖然於一七五〇年代抨擊巴黎社交界不遺餘力，錦衣華服──懷錶、蕾絲、白襪等──一概被他掃地出門。但是，往後的大半輩子，他對自己的儀表還是一絲不苟，極其注重。

夾纏不清的地方不僅止於此之一端。諾維爾的《舞蹈和芭蕾書信集》於巴黎廣為流傳，備受讚賞。他這人之於法國的芭蕾藝術，是疾呼改革的尖兵。但是，到了國外，外邦君主之所以聘用他，卻是將他看作法國來的芭蕾名家；他在國外能要到怎樣的地位，每每就要看他做得出來多少法國宮廷芭蕾慣見的壯盛華麗。所以，諾維爾到斯圖嘉特、到維也納、到米蘭，一概帶著法國舞者隨行。縱使他也編製離經叛道的默劇芭蕾，但他還是會盡力維持隨行舞者原有的莊重風格，訓練不會中輟。同理，他的職業生涯也始終以法國服裝設計師路易─荷內・鮑凱（Louis-René Boquet, 1717-1814）為愛將。鮑凱可是布雪的高徒，所設計的洛可可華麗女裝是巴黎時尚的顛峰之作。所以，鮑凱的設計，怎麼看都像代表法國反對的一切。如此這般，諾維爾其實可以說是腳踏兩條船，既代表法國貴族的格調，也代表法國啟蒙運動對貴族階層的批判──在他可是極為有用，左右逢源。

一七六〇年，《舞蹈和芭蕾書信集》初次出版問世，諾維爾正受雇於日耳曼的符騰堡公爵查理・尤金（Duke of Württemberg, Charles Eugene, 1728-1793），在公爵位於斯圖嘉特的宮中掌管公爵新成立的芭蕾舞團。尤金於當時有普魯士腓特烈大帝（Frederick the Great, Frederick II, 1712-1786）作靠山，和一批日耳曼大公也都是同道。幾位王

侯散布於柏林、曼海姆（Mannheim）、德勒斯登（Dresden）等地的宮廷，在十八世紀都是歐洲重要的藝術重鎮，招徠全歐各地的音樂家、舞蹈家濟濟於一堂。尤金其人長相英俊、頭腦聰穎、個性專橫，廣建富麗堂皇的宮殿，挾眾多朝臣鋪陳壯盛的排場。他愛女人，愛芭蕾，對法國、義大利音樂、美術有很重的口味。他名下有一座劇院便被他重新裝修得金碧輝煌，氣派壯闊，可容四千人入座，舞台隨時可容六百名演員上台。如此好大喜功，為了籌錢，尤金轉而肆無忌憚大舉加稅、開辦彩券、叫賣公職、砍伐公有林木出售，到最後，還將國庫據為己有，以獨夫之姿悍然不顧議會，恣行統治長達十年，從一七五八至一七六八年，才終於低頭。不過，這一位符騰堡公爵揮金如土的財政背後，卻號召來了歐洲一流的歌劇和芭蕾舞團，匯聚旗下。

符騰堡公爵召募的既然都是名重一時的音樂家、設計師，諾維爾合作的作曲家，自然也來自四面八方。例如奧地利的弗洛里昂‧約翰‧戴勒（Florian Johann Deller, 1729-1773）、阿爾薩斯（Alsace）的尚－約瑟夫‧霍道夫（Jean-Joseph Rodolphe, 1730-1812）。他原本在羅馬梵諦岡的「聖伯多祿大教堂」（Basilica di San Pietro in Vaticano）坐擁高位，享有榮寵，卻還是被符騰堡公爵給拐了過去。此外，還有如創新派的劇場設計師喬凡尼‧尼科洛‧賽凡多尼（Giovanni Niccolò Servandoni, 1695-1766）、諾維爾愛用的服裝設計師鮑凱、出身巴黎的舞者蓋伊東、維斯特里、還有尚‧多貝瓦（Jean Dauberval, 1742-1806），皆曾遠赴斯圖嘉特擔任客席，拿走豐厚的報酬。諾維爾本人到了斯圖嘉特，豪華的排場和資源當然應有盡有：雙駕馬車、醇酒、美饌、豪宅、馬匹所需的糧秣，以及一整團舞者（兼公爵宅邸的後宮嬪妃），舞者人數當然急速增加。諾維爾在斯圖嘉特一待就是七年，製作的新芭蕾有二十齣上下。不少都是愚蠢無聊、華而不實的宮廷娛樂節目，例如一七六一年的《奧林匹亞》（L'Olimpiade）就把符騰堡公爵尤金的大畫像搬上舞台，搭配繆思女神、阿波羅、戰神、泰琵西克蕊陪侍，緩緩上升至希臘神話的聖山帕納瑟斯（Parnassus），與眾神平起平坐。不過，諾維爾在斯圖嘉特期間還是製作過幾部劇情芭蕾，發揚他在《舞蹈和芭蕾書信集》闡述的理念。

引發軒然大波的《美蒂亞和傑森》（Médée et Jason）便是其中之一齣。《美蒂亞和傑森》製作於一七六三年，於該年的尤金生日宴上推出首演。當年的慶生節目，還包括閱兵、多場大型宴會、大遊行、舉行彌撒、施放煙火、馬術芭蕾等等，連公爵宮中的噴泉，都應景改噴紅酒。《美蒂亞

和傑森》遵循義大利的傳統，芭蕾是穿插在幕間作獨立的一節娛樂節目演出，紓解歌劇的沉重感，而不像法國穿插在歌劇當中作幕間插舞。也因此，由霍道夫譜曲的《美蒂亞和傑森》，是擺在尤梅里的嚴肅歌劇（opera seria）《棄婦蒂朵娜》（*Didone Abbandonata*）的第一幕和第二幕中間，當作幕間劇，長達三十五分鐘。只是，《美蒂亞和傑森》根本沒辦法紓解沉重感或是提供輕鬆的娛樂，反而戲劇張力緊繃，血腥又悲慘。由當時的記載可知，《美蒂亞和傑森》以儀式一般的韻律步伐，敘說希臘神話一則恐怖、陰森的故事，舞步依照音樂的節拍死板推進，動作偏大，還不時有詠嘆調一類的舞蹈或是靜止不動的「活人畫」，傳達激昂的情緒，打斷舞蹈的韻律。故事的關鍵時刻以定格的畫面扼要提點出來：例如母親揚起匕首準備痛下毒手，兩個孩子跪地哀求母親饒命。緊張時刻也以緊緊握拳、扭曲的身體線條、彎膝深蹲、手肘折起呈銳角來刻畫。最後一幕的血腥場面是美蒂亞坐在噴火龍的車上，懷中緊緊抱著臨死的孩子，對孩子的哭嚎完全無動於衷，還是揚起匕首插進幼子心頭，之後把沾滿血跡的匕首扔向丈夫邊作為報復。美蒂亞的丈夫彎身撿起地上的匕首，刺進自己的胸口，頹然倒在他也垂死的愛人懷中。

天色陡地變暗，宮殿轟然倒塌。

默劇之於諾維爾，確實君臨一切。當時集體創作的習慣作法就被諾維爾顛倒過來。諾維爾喜歡先編好舞步和舞曲，再找作曲家合作。作曲家這時的任務，就是要把芭蕾大師的編舞構想放進音樂裡去。霍道夫譜寫的樂曲有傳統的舞曲，但有鮮明的標題音樂（programmatic）特性，如以長長的管弦樂段循音畫（die Tonmalerei）的手法描寫情節，推助默劇的演出。諾維爾也沒忽略尤金酷愛豪華盛典，特別編出一支混血芭蕾，拿天南地北的大雜燴作賣點，硬將古今的品味和流行雜揉於一堂：「偉大盛世」的氣派，套上加強版的蓋瑞克式默劇；刻意強調扭曲的線條、不對稱的圖像，搭配靜止不動的「活人畫」。諾維爾的芭蕾在現在的觀眾眼中，可能覺得粗手粗腳、太過用力。但在諾維爾那時候，劇場觀眾既讚歎場面豪華，也愛強烈的情感，這樣的演出，正中當時眾人下懷。只是，一七六七年，符騰堡公爵尤金財務虧損嚴重，不得不緊縮他於戲劇的開支。諾維爾就這樣一夕去職，他帶的芭蕾舞團也有半數團員和他同一命運。尤梅里兩年後另謀高就。斯圖嘉特音樂、舞蹈的燦爛盛世就此一去不返——至少好一陣子無法重振榮光吧。不過，《美蒂亞和傑森》這一路風格的芭蕾，諾維爾還編了好幾齣。

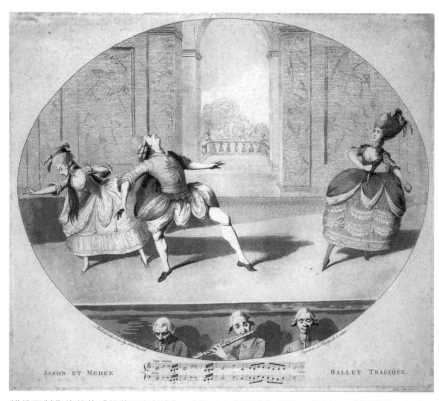

諾維爾製作的芭蕾《美蒂亞和傑森》，成為時人諷刺畫的題材。畫中特別強調諾維爾以激昂的大動作來說故事。

一劇的點滴，還是慢慢傳回了法國首都。等到斯圖嘉特的舞團真的作鳥獸散後，諾維爾旗下的舞者也四下星散，遍布歐洲。諾維爾編的芭蕾隨之踏遍各地舞台，從巴黎到那不勒斯甚至遠及俄國的聖彼得堡。諾維爾的芭蕾於各地照例不免要入境隨俗，作不小的更動（像在巴黎演出，就多加了舞碼），搭配的音樂往往也不一樣。只是，不管怎樣，諾維爾的理念和名聲因此遠揚，遍及全歐。

無論結果如何，諾維爾的劇情芭蕾可以在斯圖嘉特安家落戶，還是不容小覷的大事，點出了當時文化傳播的模式——只要巴黎還是西方時尚的中樞，芭蕾就絕對不褪流行，日耳曼的王公貴族和文化領袖也就還會將法國的品味和芭蕾，單憑意志和現金的蠻力，嫁接到他們的宮廷和城市。不過，芭蕾未必因此在日耳曼的社會落地生根。芭蕾

於日耳曼文化始終是過客，只浮在表層飄移，不甚安穩，也數度被日耳曼民族主義的反法風潮掃地出門。其實，法國芭蕾的改革，自然就落在巴黎境外了。從遠處掙脫巴黎的鐵腕，比較容易一點。飄泊於四處的舞台，汲汲營營者，始終不脫下一場的演出而已──奔波勞碌於訂檔期、抓成本、做戲服、安排食宿交通、雇用舞者、磋商報酬等等俗務瑣事之中。最後，諾維爾接受維也納的職位，到哈布斯堡王朝的君主瑪麗亞·德瑞莎（Maria Theresa, 1717-1780）宮中供奉。諾維爾抵達維也納，卻發現默劇芭蕾在維也納早已落地生根，極其穩固。維也納藝術家的出發點或許不同於諾維爾一輩，卻也早就獨力開始改革舞蹈和歌劇了。其實，維也納改革路線之激進，連諾維爾本人也不敢領教。

直到二十世紀初葉，歐洲各地（後來連美國也在內）的舞者若要尋求優渥的報酬和少許的藝術自由，德國歌劇院始終是還算不錯的東道主。而且，真要追究的話，重點可能還在斯圖嘉特始終**沒有生根**的芭蕾傳統呢──藝術家的創作理念若要混血，身在尤金治下，比在威武不屈的保守巴黎歌劇院，限制確實是率先發難的地方之一。所以，法國芭蕾的改革，自然就落在巴黎境外了。

不過，諾維爾一如十八世紀其他芭蕾名家，始終此生如寄，飄泊於四處的舞台，汲汲營營者，始終不脫下一尤金放諾維爾走人的時候，諾維爾曾經投函波蘭國王和倫敦求職，但都沒有下文。最後，諾維爾接受維也納的

維也納於當時是歐洲戲劇界的中樞，也是哈布斯堡王朝的都城。哈布斯堡治下的龐大帝國，西起阿爾卑斯山，東至喀爾巴阡山（the Carpathians）；南臨亞德里亞海（the Adriatic）；北迄法蘭德斯海岸（Flanders）。維也納的地理位置，就落在龐大帝國的輻輳點。這樣的地理位置之於藝人，渾似龐大的磁鐵，吸納巴黎、威尼斯、那不勒斯、羅馬、杜林（Turin）、米蘭的藝術人才，都要到維也納走上一回，然後向外擴散，遍及日耳曼各選侯國，甚至遠及俄羅斯的聖彼得堡。其實，有的城市說不定財力比維也納更為雄厚，戲劇傳統比維也納更為深厚，但在十八世紀中葉，眾家舞者和芭蕾名家，飄泊的道路最終都是走向維也納，最終都會經過維也納。

際大都會，日耳曼、義大利、西班牙、奧地利領地的貴族，雜處一處，如東歐的西里西亞（Silesia）、中歐的波希米亞（Bohemia）和摩拉維亞（Moravia）、西歐的洛林（Lorraine）等地的公侯，都在朝中。這一批菁英，人人口諾維爾便於一七六八年抵達維也納。當時瑪麗亞·德瑞莎君臨帝國已經二十八年，維也納已然是十足的國

操法法語為主，只是，不少人的日耳曼語和義大利語也十分流利。瑪麗亞‧德瑞莎偕其夫婿，神聖羅馬帝國皇帝、法蘭西斯一世（Francis I, 1708-1765），尤其偏愛法國文化和藝術。維也納的宮廷生活雖然一樣豪奢，但比起法國，顯得要輕鬆、開放一點。其實，瑪麗亞‧德瑞莎的治權本來就抵觸禮俗：她是女性，而皇帝法蘭西斯一世原本也只是王夫的身分，並未真的繼位大統。瑪麗亞‧德瑞莎性好持家（她有眾多子女，每一個生病，向來由她親自照顧），極重視隱私，雖然還是很看重盛宴儀典，但覺得隨興不拘禮一樣也很重要。她的丈夫，法蘭西斯一世，是「共濟會」（Freemason；美生會）成員，還自比「大隱隱於市」，把林間狩獵和打撞球看得比劇院或是風雅涵養還重要。由此可知，維也納雖然也學法國宮廷的流行風尚，實際的生活卻從來就不吃法國宮廷僵硬死板、謹小慎微那一套。[39]

維也納為了維持國際大都會的特性，劇院也有兩家，一是走法國路線的「皇家宮廷劇院」（Burgtheater），一是走日耳曼路線的「康維托爾劇院」（Kärntnertortheater; Carinthian Gate Theatre，哥林斯大門劇院）。兩家劇院各有各的芭蕾舞團，團員卻以義大利舞者占大多數。不過，法國的芭蕾名家，法蘭茲‧希爾維定（Franz Hilverding, 1710-1768），就曾（由皇家出錢）於一七三〇年代負笈巴黎，進入巴黎歌劇院附設的學校追隨著名舞者米歇‧布隆狄（Michel Blondy, 1677-1747）習舞。布隆狄是路易十四的芭蕾老師皮耶‧布湘的外甥兼學生。希爾維定學成歸國，帶回成套規規矩矩的假髮、面具，熟極而流的法式嚴肅風格，對於法國劇院流行的田園牧歌情調和寓言芭蕾（allegorical ballet）也內行之至。不過，希爾維定回國未久，卻走上了反方向的道路。他也像莎勒一樣，要舞者拿下臉上的面具，以默劇演出嚴肅主題的戲劇，說是「依循悲劇、喜劇相同法則」的真正詩歌」。他製作的芭蕾有哈辛的悲劇《不列塔尼庫斯》（Britannicus），和伏爾泰的悲劇《艾琪兒》（Alzire）等等，只是未見傳世，於今所知極少。[40]

而且，這還只是改革風潮的先聲而已。一七五四年，瑪麗亞‧德瑞莎指派賈科摩‧杜拉佐伯爵（Count Giacomo Durazzo, 1717-1794），出掌「宮廷劇院」。杜拉佐伯爵出身義大利熱那亞（Genova），遊歷廣，和法國的淵源極深，和皇后瑪麗亞‧德瑞莎身邊的總理大臣文澤‧安東‧高尼茲（Wenzel Anton Kaunitz, 1711-1794）也走得很近。高尼茲是世故練達的維也納貴族，在杜林、布魯塞爾、巴黎都待過，鼎力支持芭蕾和法國路線的宮廷劇院。

杜拉佐的想法，是要將法、義兩邊的音樂、戲劇傳統融合起來，以之傳達哈布斯堡的外交政策。因此，他引進波希米亞作曲家，克里斯多夫・韋利巴德・葛路克（Christoph Willibald Gluck, 1714-1787），也和巴黎的戲劇製作人，查理－西蒙・法瓦（Charles-Simon Favart, 1710-1792），也就是「義大利喜劇院」內的名伶法瓦夫人夫婿，建立起合作關係，由法瓦將法國喜劇不斷輸送到維也納。葛路克和他們看來是天作之合。葛路克本來就極嫻熟輕鬆的義大利歌劇傳統，來到維也納，未幾便能將新興的音樂風格消化、吸收，巧妙將法瓦引進的製作注入維也納的地方口味。希爾維定和這樣的班底自然合作愉快。只是，希爾維定於一七五八年離開維也納，轉赴俄羅斯聖彼得堡就任新職，杜拉佐便找來他自己的學生，出身義大利佛羅倫斯的舞者暨芭蕾名師，戈斯帕羅・安吉奧里尼（Gasparo Angiolini, 1731-1803），接替空缺。

安吉奧里尼本人夙負藝文涵養，於文學有深厚的興趣，娶的妻子也是舞者，瑪麗亞・德瑞莎・佛吉里亞齊（Maria Teresa Fogliazzi, 1733-1792）。佛吉里亞齊其人美豔絕倫，出身義大利帕瑪（Parma）的顯赫家族，連史上聲名狼藉的風流浪子卡薩諾瓦（Giacomo Casanova, 1725-1798）也追求過她。挾此背景，安吉奧里尼夫婦周旋於藝文、上流圈，可謂如魚得水。安吉奧里尼和法國文人盧梭，還有義大利啟蒙運動大將裘塞佩・帕里尼（Giuseppe Parini, 1729-1799）、齊撒里・貝卡里亞（Cesare Beccaria, 1738-1794）一輩藝文名流，都有書信往來，後來於米蘭的「雅各賓」（Jacobin）政治圈還相當活躍。一七六一年，高尼茲介紹安吉奧里尼認識義大利作詞家，拉尼耶里・德卡薩畢吉（Ranieri de Calzabigi, 1714-1795）。德卡薩畢吉那時才剛離開旅居多年的巴黎，抵達維也納；他旅居法國期間，便熱切擁護啟蒙運動，對於音樂和歌劇的看法，和狄德羅一干《百科全書》作家相互呼應。

所以，一千不同於流俗的藝術家，挾其創作理念，因緣際會，於這時匯流到了維也納。葛路克、德卡薩畢吉、安吉奧里尼聯手掙脫法國喜歌劇的枷鎖，推出新式的「改良版」歌劇和芭蕾——於這期間，諾維爾秉承類似的想法也在倫敦、斯圖嘉特各自努力。維也納這邊響應啟蒙運動的思潮，同樣主張緊湊、嚴肅的戲劇應該將音樂和舞蹈依附在言語和情節的演出之下，尤以情節為最重要。法國式的幕間插舞芭蕾，在他們講究結構要緊密、精簡的創作，已無立足之地。德卡薩畢吉對法國芭蕾就極為不耐，譏刺芭蕾舞者乾脆等悲劇都演完了再上台秀特技。不過，默劇另當別論。一七六一年，葛路克和安吉奧里尼聯手製作《石客宴：唐璜》（Le festin de Pierre, ou

Don Juan），就安排了相當長的默劇段落和劇情密切結合：復仇三女神點起怒燃的火把折磨唐璜，一個個妖魔站

在煉獄門口比手劃腳，再把唐璜（連同妖魔自己）一把推進煉獄的無底深淵。

一七六二年，葛路克、德卡薩畢吉、安吉奧里尼又再製作出哀婉悲涼的歌劇，《奧菲歐與尤麗狄絲》（Orfeo ed Euridice）。三年後，葛路克、德卡薩畢吉、安吉奧里尼又有合作的新戲，《賽蜜阿米絲》（Semiramis），這便是羽翼豐滿的成熟「默劇芭蕾」了。劇情取材伏爾泰寫的悲劇。伏爾泰在他寫的《賽蜜阿米絲》，自承寫的是 dessertation sur la tragédie ancienne et modern：「古今悲劇論」。安吉奧里尼也很大方，自承他趁機效響，也寫了類似的默劇芭蕾「論文」，還（呼應諾維爾的說法）說他的重點在於：揚棄法國歌劇典型神仙故事中的「魔法奇幻世界」，而要帶領觀眾體會「內在由衷的悸動，這才是驚懼、憐憫、恐怖對我們訴說的語言」。其實，《賽蜜阿米絲》長僅二十九分鐘，卻安插了謀殺、復仇、背叛、弒親的緊湊情節。[41]

只是，這樣的《賽蜜阿米絲》推出後卻一敗塗地。安吉奧里尼和葛路克思慮不周，竟然把這樣一齣陰森的芭蕾擺在瑪麗亞．德瑞莎的長子，約瑟夫大公（Archduke Joseph, 1741-1790；即位後為約瑟夫二世），一七六五年大婚之時推上舞台，惹得人人皆曰此劇「於婚宴演出委實太過淒涼、悲慘」。依時人記載，宮中、城鎮無處不對芭蕾悲慘的情節「交相指責」，批評劇中的舞蹈甚至「不以雙足而以臉孔」來作演出。安吉奧里尼這一次似乎鬧得過火了，對維也納好法國芭蕾的胃口未作絲毫遷就，以至到頭來不得不回過頭去製作輕鬆一點的默劇加芭蕾，以謀救亡圖存。不過，儘管《賽蜜阿米絲》一敗塗地，卻豎立起了重要的標竿。舞蹈史因為有《賽蜜阿米絲》[42]

一劇，而終究出現了純粹的默劇舞蹈——沒有蓬蓬的花邊裙，沒有法國式舞步，沒有搞笑的調劑。諾維爾的構想合理推演到底，就會是這樣的作品。只是，穿插芭蕾作裝飾的習慣改得一絲不剩，代之以氣氛沉重、服飾樸素的默劇，還是少有人看得下去（諾維爾本人更沒辦法）。《賽蜜阿米絲》就這樣像是站在十八世紀改革芭蕾的邊陲，劇中持續不墜的張力和狂亂暴烈的意象，不太像芭蕾，反而像聲嘶力竭的宣言：真摯，熱切！只不過，習慣了華麗一點、有趣一點的芭蕾風格，看到這的劇碼，總覺得未免太正經、太肅穆了一點，若有所失。

所以，諾維爾抵達維也納接手安吉奧里尼的遺缺時，通往劇情芭蕾的康莊大道，像是已經在他眼前鋪得好好的了。而這一位芭蕾大師，也輕鬆便將前人的遺緒接上手。諾維爾和葛路克合作，於一七六八年推出《艾兒賽

絲特》一劇。這一次，作曲家便乖乖把歌手藏在舞台側邊的翼幕，留舞者在台上以默劇演出劇情。一七七四年，兩人又再推出一大里程碑：《歐拉斯和庫里亞斯》（Les Horaces et les Curiaces），音樂由奧地利音樂家約瑟夫·史塔澤（Joseph Starzer, 1726-1787）負責譜寫。史塔澤原是安吉奧里尼長期的合作夥伴。這一齣芭蕾拉長為五幕，標題音樂的性格鮮明，以連串舞蹈、活人畫、默劇，講述高乃伊寫的戲劇故事。而且，諾維爾畢竟不是安吉奧里尼。所以，諾維爾的作品在維也納推出，馬上造成轟動，當然便是因為他還知道要將劇情緊湊的芭蕾悲劇加入大量的法國式舞蹈和華麗的效果作為調劑：「我把枝節和舞台花招多加一倍進去，活人畫和豪華排場能堆多少就堆多少……寧以富麗為要，犧牲一點緊湊連貫無妨。」維也納因而成為諾維爾追求理想的上好舞台：既有傳統的法國宮廷品味，又有葛路克和安吉奧里尼當先鋒而打下的激進改革作基礎，兩相輔成，等於是為諾維爾量身打造的環境。諾維爾於維也納總計推出三十八齣左右的新式芭蕾，瑪麗亞·德瑞莎皇后大悅，還將眾所豔羨的差事交付予他——也就是當公主的家教。諾維爾就這樣當上了法國未來的王后，也就是日後法王路易十六（Louis XVI, 1754-1793）之妻瑪麗－安東妮，私人的芭蕾老師。[43]

諾維爾在維也納雖然平步青雲，過的日子卻還是一樣困窘，朝不保夕。也就難怪他在維也納期間雖有正職，卻還是不停寫信到倫敦、斯圖嘉特，看有沒有辦法另謀高就。這是因為諾維爾來到維也納的時候，正逢法國文化的盛世已到強弩之末。諾維爾其實就像法國文化盛世於迴光返照之際，僅存的最後一抹豔麗餘暉。諾維爾的地位其實岌岌可危，他自己也心裡有數。杜拉佐於一七六四年已經先行離開。翌年，神聖羅馬帝國皇帝法蘭西斯一世駕崩，國政改由瑪麗亞·德瑞莎和長子約瑟夫共同攝政，首都的劇場活動因之改由約瑟夫主掌。約瑟夫為人正直、嚴肅，甚至可以說是嚴苛，極看不起王室、貴族講究的繁文縟節和華麗裝飾。他對母后於宮中奉行的儀式禮節，對王室義不容辭的社交活動，向來頗為不屑，而寧可去做繁重的軍事訓練，或居家安享溫馨的家庭生活。約瑟夫因此決心在帝國推動改革，造福他的子民，希望打造平易近人的日耳曼語戲劇——也就是平民大眾的戲劇，排除貴族的掌握。所以，約瑟夫看諾維爾、看諾維爾代表的「法國」芭蕾，除了不屑，大概還是不屑。

高尼茲為此曾經大力進言，力主皇室應該繼續支持法國風格的宮廷劇院。約瑟夫卻執意削減宮廷劇院的經費，說政府認為宮廷劇院製作的節目「無甚可取」。自此而後，宮廷劇院單靠高階貴族贊助，勉強維持，往日榮

光不復得見。高尼茲眼看約瑟夫對諾維爾如此澆薄，雖然氣憤抗議，但未有結果。一七七四年，諾維爾終於接下米蘭的新職，離開維也納。雖然擁戴諾維爾的群眾集結在劇院，抗議諾維爾去職；雖然諾維爾兩年後又帶著一批舞者重返維也納演出，約瑟夫始終不為所動。同年，約瑟夫還把宮廷劇院改為民族劇院，專門演出（日耳曼）方言的節目。諾維爾就此澈底被維也納掃地出門，而且，理由和當初維也納禮聘他一樣⋯⋯因為他是法國人。

有人後來還說，「沒等凡爾賽宮演出日耳曼戲劇，約瑟夫絕對不會再聘用法國人」。[44]

然而，諾維爾來到米蘭，卻一頭撞上當地自負的市民文化，吃了一記下馬威。米蘭自有其歌劇和芭蕾傳統，歷史悠久。米蘭當時一樣在哈布斯堡王朝治下，地方菁英對哈布斯堡王朝的治權也還算心悅誠服──哈布斯堡王朝可以當米蘭的靠山，幫他們抵抗米蘭的勁敵，也就是皮蒙特（Piedmontese）區的獨立城邦杜林，應該也是他們心悅誠服的原因之一──米蘭的貴族階層也多供職於奧地利政府。不過，米蘭擁有強大、牢固、獨立自主的公民認同。許多米蘭人和義大利各處城市知識菁英一樣，對於義大利文學、藝術的共同傳承有深切的認識；雖然尚未凝聚為政治理想，但是源遠流長的文化認同既可回溯至古代，又流傳到文藝復興時代之後。歌劇和芭蕾便在傳承當中；米蘭也以「皇家公爵劇院」（Teatro Regio Ducal）為其都市風景的一大地標。後來，「公爵劇院」毀於一七七六年的大火，旋即由新建的「史卡拉劇院」（La Scala）取而代之。

皇家公爵劇院確實是米蘭社交圈的中心，米蘭的菁英階層幾乎夜夜薈萃於斯。當時的人家，即使豪華之至，入冬也往往寒氣逼人、陰森黝暗。歌劇院與之相較，就有大大的壁爐可以燒柴取暖，外加摩肩擦踵的人群散發熱氣（加臭氣）。劇院裡的座次，依社會階級安排，眾所覬覦的包廂「上座」，當然也由貴族長久租下或是把持。其實，劇院裡的包廂，這樣的包廂空間寬敞，裝潢優雅，形同家門外的小型沙龍，既可以娛賓，也可以看戲。還有帷幕可以拉下，維護大家的隱私，留待喜愛的詠嘆調或是舞碼演出時再拉開欣賞。至於社會階級低下的男男女女，在劇院一樣有美酒、咖啡、泰半都有氣派的前廳，設有壁爐和全套烹飪用具，足供大批僕傭備膳奉饌。還有帷幕可以拉下，維護大家的隱冰塊可以享用。

皇家公爵劇院另有一樣招徠眾人的法寶：賭博。皇家公爵劇院擁有米蘭博弈事業的獨占權，賭桌的營收，泰半撥助於劇院的演出。瑪麗亞・德瑞莎基於道德考量不表贊同，但是睜一隻眼、閉一隻眼，以安撫米蘭的城市菁英（社會階級不高的民眾就不准玩）。所以，劇院各處都設有賭桌，連觀眾席的第四層也有，鼓勵商人於欣賞演出之時多多下場賭幾把。這樣看似分心，實則不然。由於歌劇的劇碼夜夜都作演出，觀眾很快就看得滾瓜爛熟，自然自行挑選中意的段落欣賞，遊走於進食、賭博、串門子、看戲之間。而且，這樣也不等於不專心。米蘭人，的天性就是向來隨興與表達意見，盡可以朝台上大喊大叫，又唱又跳，熱烈討論、爭辯每一場演出的藝術優劣。

歌劇毋待多言，當然是義大利的國家藝術。不過，劇場舞蹈於米蘭（暨義大利其他城市），屬性就比較敏感、比較分歧了。歌劇院一般會雇兩類舞者：一類是「法國的」芭蕾伶娜，演出嚴肅風格的舞蹈，一類是義大利的「怪誕」（grottescho；複數 grotteschi）派舞者，專門演出默劇和特技跳躍，或者是「莫名其妙的原地彈跳」、「小家子氣的四處亂蹦」——這是當時崇尚法國風尚的人看不下去而下的評語。芭蕾在諾維爾來到米蘭之前，在米蘭已經開始流行了，劇院不斷添加「怪誕」舞者的人數。不止，義大利的舞者和芭蕾名家原本就對默劇很有興趣：「古代」在他們有很強的吸引力，即興喜劇更不在話下。安吉奧里尼以前曾在米蘭工作過一陣子，希望帶動義大利舞蹈往上提升，所以，曾經滿懷熱情寫過他極度「嚮往古人展現的豐富華美」，他對默劇又何其熱愛：「義大利若是團結起來，和衷共濟，發揮集體的力量……義大利絕對可以站在第一線，不僅足以高居帕納瑟斯，和世上繁榮昌盛、學識淵博的國家一較高下，還有資格與首屈一指的國家平起平坐。」45

所以，諾維爾，這一個從維也納硬闖進米蘭的法國芭蕾名家，還不必踏進米蘭一步，就不受米蘭歡迎了。安吉奧里尼已經和他打過激烈的筆戰——安吉奧里尼那時終於讀了諾維爾寫的《舞蹈和芭蕾書信集》，大怒，嚴辭抨擊諾維爾這一位昏聵的芭蕾大師竟然自稱隻手發明出「默劇芭蕾」！諾維爾難道不知道希爾維亞等人，是走在他前面的先驅嗎（安吉奧里尼本人自不在話下）？諾維爾難道不知道默劇芭蕾有悠久的歷史，足以回溯到古代嗎？換言之，默劇芭蕾根本不是源自法蘭西，而是義大利！諾維爾怎麼會不懂得嚴肅默劇一定要遵守悲劇（時間、場所、情節同一）的鐵律，若循諾維爾的主張，棄守悲劇的「三一律」，那一切不就回到太初之時「萬物混沌不明」了嗎？諾維爾憤而反擊（「我是哪裡得罪他了？我寫的《舞蹈和芭蕾書信集》是哪裡得罪他了？」）。

佛羅倫斯、羅馬、那不勒斯還有日耳曼幾處選侯國的報章跟著選邊站，兩邊的論戰就此升高為國際級。日耳曼這邊選的是諾維爾，義大利那邊（那不勒斯除外）選的是安吉奧里尼。

縱使出了這樣的亂子，如前所述，安吉奧里尼和諾維爾的看法其實相去不遠，只是兩人嘴硬，不太願意承認。安吉奧里尼（和韋佛、諾維爾一樣），念茲在茲的理想都在提升芭蕾，將之推送到悲劇的神聖殿堂。雖然安吉奧里尼（和韋佛、諾維爾一樣）將他的藝術和默劇綁在一起。只是，安吉奧里尼改革舞蹈藝術的理由，和諾維爾大相逕庭。雖然安吉奧里尼也響應啟蒙運動的理想，但對諾維爾說的「自然人」卻沒興趣，對韋佛主張的「斯文」也一無所知。默劇於安吉奧里尼，純粹代表「古代」，純粹是義大利出類拔萃的文化傳承。

所以，諾維爾在當時實在談不上得道多助。諾維爾抵達米蘭時，米蘭已經是安吉奧里尼裝上銅牆鐵壁的大本營。諾維爾執意要把他那一批法國舞者帶進米蘭，悍然不把米蘭本地的怪誕藝人放在眼裡，也無異火上加油。義大利啟蒙運動的大將、文學評論家、市民領袖，皮耶托・維里（Pietro Verri, 1728-1797），便指責諾維爾「蠻橫、倨傲，甚至殘暴」。維里十分氣憤諾維爾竟然「以豪華大戲哀嘆我們義大利何其粗俗」，力陳安吉奧里尼於米蘭的成就還要更高得多，因為，安吉奧里尼「有涵養、又謙虛」，懂得將芭蕾套進義大利的品味。46

諾維爾在米蘭推出的芭蕾製作，氣派驚人，有好幾齣還是他在維也納推出的「轟動」大戲，米蘭人卻不甚賞光，冷眼以對。維里雖然勉強承認諾維爾編的芭蕾演出精湛、「技巧」卓越，卻覺得默劇未免失之粗糙，血腥大為反感。寫信給羅馬的弟弟，說諾維爾的作品放在斯圖嘉特或許合適，但在米蘭，要打動人心，可就差得遠了：「愚蠢的民族才需要屠宰場去打動人心，一如麻痺的味蕾沒有芥末便嘗不出滋味。我們義大利人又不是對刺激麻痺，所以，我們對這類暴烈的描寫，只覺得反胃。」47

維里看慣了輕鬆一點的義大利風格，不懂諾維爾為何偏偏要獨樹一幟，偏偏要把看得人寒毛直豎的默劇戲碼和優雅的法國舞蹈混在一起，還搭配生硬的標題音樂。諾維爾酷愛「血腥……復仇、懊悔、絕望」的品味，維里也屬多餘。《阿加曼農》一劇就有五人在台上慘遭殺害，曝屍在滑稽啞劇演出的血泊當中，看得觀眾群情激憤。

諾維爾表現於外的自信，儘管看似無損，內心卻因為義大利的尖刻評論而有椎心之痛。所以，諾維爾對改革舞蹈的大計開始有所質疑，也就是在米蘭的這一段時期。不過，這裡的問題癥結不在芭蕾；拖著他往下掉的其

實是默劇。所以，諾維爾的態度轉了一個大彎，他坦承默劇這時在他像是使不動的兵器，可惜成了「模仿藝術」（imitative art）「最貧乏、最窒礙、限制最多」的一種。諾維爾意興闌珊，坦承手勢動作若是未在節目單上加註解，作詳細的說明，就帶不動劇情，以至縱使他已有再大的熱忱，默劇還是陷在「嬰兒期」，教人灰心。所以，他推出《歐拉斯和庫里亞斯》的時候，便像是坦承他已束手無策，因為推出時，他還為此劇連帶出版了總計十三頁的節目單，為不熟悉高乃伊此劇的觀眾，解說劇中的芭蕾。[48]

不止，米蘭不僅磨得諾維爾傲氣不再，也在米蘭揭穿。諾維爾刻意營造高潮迭起的芭蕾悲劇——臉部扭曲的表情，誇張、扭曲的身體姿勢，節奏生硬、僵化的動作等等，傳達的情感或許強烈，但在米蘭人的眼中，完全沒有諾維爾憧憬的說服力和感染力。

諾維爾戲劇劇虛張聲勢的底牌，也在米蘭揭穿。

諾維爾在米蘭的成績縱使不盡理想，卻不算就此大勢已去。他還有最後的出路：巴黎歌劇院。一七七○年，法國太子（五年後加冕為路易十六）迎娶奧國公主，瑪麗－安東妮。公主嫁進法國王室未久，便著手重振巴黎的歌劇。葛路克追隨公主的腳步，也於一七七三年從維也納來到巴黎，於往後五年，奮力要將戒備森嚴的巴黎音樂界從昏睡中拽出來。一七七六年，天真的年輕王后不管巴黎歌劇院有內舉不避親的慣例，率性指派諾維爾出任歌劇院的芭蕾編導，引發歌劇院的既得利益集團激烈反彈。不過，山雨欲來的緊張，反而拉高了觀眾看好戲的期待。法國思想家尚－佛杭蘇瓦‧德勒哈普（Jean-François de La Harpe, 1739-1803）還萬般欣喜，撰文表示此其時矣，巴黎是應該「網羅芭蕾首屆」指的作曲家，文藝復興以降，吾人所知妙絕古今的名家，足堪與皮拉德斯、巴席勒斯⑥相提並論」。時人也有言曰，「一道黃金橋已然蓋好，供諾維爾長驅直入（但是未必引頸期盼）」。[49]

不過，諾維爾即使尚未踏進巴黎一步，巴黎歌劇院的芭蕾已經先有了改變的徵兆。一七七五年，芭蕾名家麥克西米連‧葛代爾（Maximilien Gardel, 1741-1787）曾經提議在杭斯（Reims）推出一齣劇情芭蕾，慶祝法王路易十六登基。雖然國王顧及王室荷包，不想鋪張過甚招徠物議，所以取消了宮中這一項演出，但巴黎歌劇院也將之封存，據稱是不太願意推出「國內不甚熟悉的芭蕾類型」。不過，葛代爾的劇本還是於坊間出版，附加一份懺

慨陳辭的宣言。葛代爾文中火力全開，傾力為維斯特里、為劇情芭蕾辯護。新聞界也作聲援，附和葛代爾之議，

重砲抨擊巴黎歌劇院，指責有人與自由、改革為敵，極力排斥維斯特里的作品，既是大錯特錯又冥頑不靈。50

數月過後，蓋伊東·維斯特里於巴黎推出諾維爾的《美蒂亞和傑森》，異常轟動——維斯特里在斯圖嘉特便

和諾維爾合作過。他在巴黎推出此劇，成績斐然，顯然和他為人精明不無關係，因為他在緊張的劇情添加了輕鬆

的幕間插舞，一饗巴黎人的胃口。同年，於巴黎歌劇院內出現了一份白皮書，四下流傳，力陳拯救歌劇院免於「迫

在眉睫、澈底淪亡」之道。文內對葛路克語多讚揚，指音樂正走在「革命」的路上，可嘆芭蕾卻被拋在後面。

芭蕾只知故步自封，迂腐老套，拖累劇院整體。該白皮書還寫道，唯一的出路，便是以諾維爾為師，指名諾維

爾的作品便是活生生的範例，證明芭蕾一樣可以成為生機活潑的嚴肅藝術。51

雖然巴黎當時顯然已有突破的出口，諾維爾從米蘭轉進巴黎，卻發現他和葛路克結盟的處境相當為難。葛路

克於民間的聲勢再崇隆，也無助於拉近諾維爾和巴黎歌劇院舞者的距離。歌劇院的舞者討厭諾維爾精簡的改革

派芭蕾，因為舞者鍾愛的舞碼往往橫遭刪除。不少人也把諾維爾看作是把外國來的王后當靠山的外人，對他無

異是雪上加霜。許多舞者因而和諾維爾作對，竭盡所能破壞諾維爾編製的芭蕾，鬧脾氣，杯葛排練，上台故意

跳得有氣無力，戲服亂放弄得找不到，諸如此類。不過，社會大眾的反應卻偏向支持，尤以諾維爾輕鬆一點的

作品為然。諾維爾這一類作品都有華麗的布景，一長段、一長段創意新穎的高貴風格舞蹈，搭配在簡單的默劇

當中。諾維爾有不少芭蕾套用喜歌劇的主題，或送出慣見的寧芙、牧神、邱比特、花朵群舞、牧羊女、蝴蝶上場，

這些都是巴黎觀眾愛看的熟悉菜色。

可想而知，《美蒂亞和傑森》推出之後，爭議也就多了。有人大膽直言諾維爾編的默劇太震撼，會勾起危

險的激情。有人擔心這樣的芭蕾將高乃伊《歐哈斯和庫里亞斯》一流的崇高劇本，轉化為鄙俗的手勢，或將優

美的法國禮儀貶損為粗魯的動作，可能危及法國的上流文化，腐蝕其根基。日耳曼評論家約翰·雅各·恩格爾

（Johann Jacob Engel, 1741-1802）另也指責諾維爾編的芭蕾，安排了一名女子伸手指向舞台後方，動作激烈，看似

以之比作羅馬，頗有「但願大地吞噬羅馬！」之意，他實在大不以為然。還有，該女子後來又出現過激的動作，將

「忽然張嘴——不是妖怪的血盆大口，而是她的櫻桃小嘴——反覆將緊握的拳頭送到嘴邊，渾似迫不及待要將

一整個拳頭全塞進嘴裡」。另有評論家一樣尖牙利嘴,「眼看傑森的孩子被舞動的母親割開喉嚨,母親隨音樂的節奏揚起手上的尖刀猛刺,直至孩子身亡,甚為厭惡」。[52]

只是,縱使憂時感事的雜音不絕於耳,也遮掩不了一般大眾愛看諾維爾芭蕾的事實。諾維爾以舞蹈、活人畫,以快節奏的滑稽啞劇段落、華麗、多變、設計精巧而廣受歡迎。不過,最重要的還是諾維爾編的嚴肅默劇,雖然不時引發尖刻的批評,卻也因為確實將芭蕾提升到新的境界,而贏得讚譽,為時人奉為明證:證明芭蕾的分量,確實撐得起藝術和敘事的張力。當時還有人說,諾維爾大力強調默劇表演,而藉戲劇性賦與舞蹈前所未有的存在目的(raison d'être)。

這樣的轉變,不僅顯示義大利拿芭蕾作為獨立幕間短劇的作法,法國大眾已能接受,還有更深一層的意義。當時即使有不少人覺得諾維爾的默劇芭蕾粗製濫造,或是太過煽情,但是,啟蒙運動的聲勢和威望,還是站在諾維爾的默劇芭蕾後面作後盾,賦與諾維爾的默劇芭蕾獨一無二的藝術和道德威望。諾維爾於其《舞蹈和芭蕾書信集》表達的理念,在法國本土、在全歐各地,廣獲回響數十年,已然沉澱於文化土壤,植根穩固。這樣的變化確實難以等閒視之,在在教當時的劇場觀眾、論者歎服。一七八〇年代,法國的芭蕾和歌劇顯然已不再是連體嬰。芭蕾堪稱卓然獨立,一如當時論者所言,在歌劇之外另立門戶,「各自分頭努力」。這樣的轉變,未可單以重要二字輕輕帶過。畢竟芭蕾於此,可是史上破天荒,頭一回在世上最高的戲劇殿堂,為眾人奉為獨立自主的藝術,不僅毋須言語即能自明,芭蕾甚至強過語言。[53]

儘管普獲大眾喝采,諾維爾在巴黎歌劇院仍無法長久。歌劇院內的官僚鬥爭、流言中傷、暗箭四射、派系對峙,諾維爾一概無力招架。諾維爾雖然力求置身事外,但是,他的創作理念和提議,還是有不少被官僚習氣埋得無影無蹤,或被死對頭壓得無聲無息。然而,權力鬥爭在諾維爾其實還是最小的問題。諾維爾的死對頭,一齣又一齣芭蕾新劇——不停送上舞台,標榜的民粹主題,之於平民大眾有無敵的魅力,可是諾維爾當然看得出來他比較嚴肅的默劇,確實沒辦法和那些漂亮的甜點搶觀眾。眼看同儕願意向街頭品味低頭,他也只能無奈報以輕蔑——可能還夾著嫉妒而顯得更酸吧。不過,他自己編的默劇因為手勢表演緊跟著音樂的

節奏，動作和音樂嚴密合拍，相形之下，也好像愈來愈僵硬、愈來愈拖宕。前文提過格林男爵對芭蕾有過的感慨評述，若真是諾維爾芭蕾作品的寫照，那麼，別的不論，諾維爾的芭蕾至少算是守住了戲劇的本質未失。只是，諾維爾作品的票房，說的卻是另外一回事——他的輕鬆小品，風靡程度更勝嚴肅作品一籌。所以，諾維爾於怨恨、洩氣之餘，大筆一揮，洋洋灑灑寫下十七頁長文，臭罵巴黎歌劇院的官僚一頓，然後於一七八一年飄然離開巴黎歌劇院。

諾維爾一走，代表一時代之結束。一七八〇年代，巴黎歌劇院大轉向，從諾維爾的芭蕾路線岔出去。

一七八九年，法國爆發大革命，巴黎文化於外國宮廷的聲勢就此不再。諾維爾的作品在其他地方，壽命雖然較長，不過，時移事往，終究難逃落沒的命運。一七九一年，諾維爾滿懷希望投函瑞典國王古斯塔夫三世（Gustav III, 1746-1792），「卑職於您宮中必能重拾青春歲月和才華」。只是，古斯塔夫三世未及回覆便遭暗殺。往昔諾維爾還能為稻梁謀的宮廷、城市，此時一一關上了大門。瑪麗亞．德瑞莎於一七八〇年與世長辭，維也納由瑪麗亞長子約瑟夫二世全權掌握。斯圖嘉特地位滑落；米蘭與之為敵；唯獨倫敦屹立不搖。所以，諾維爾偶爾在倫敦還有佳作，帶著一批批心不甘、情不願的法國舞者，奔波於獲利豐厚的商業劇院進行演出。只是，這時的諾維爾縱使尚未消聲匿跡，卻已心力交瘁，消沉不振；筆下常帶酸楚和怨尤，不時流露抑鬱悲苦的愁緒。舞蹈的藝術啊，他哀嘆道，已不宜寄予厚望：嚴肅默劇是無法跨越的屏障，高貴風格在巴黎本有的神廟也已頻遭空洞的通俗表演「玷污」。諾維爾說他早年寫的《舞蹈和芭蕾書信集》再細回想，不過是滿懷理想的青春年少有過的痴愚「大夢」。54

不過，當局者迷。諾維爾當然看不出他的一生、他的創作，所背負者還要更為宏大。從倫敦的韋佛到巴黎的莎勒、狄德羅，再到維也納和米蘭的葛路克和安吉奧里尼，無不涵蓋在他的改革理想之內，反響四處迴盪，傳得遼闊又廣遠，連遠在天邊的城市也在演出他的默劇芭蕾。改革芭蕾的呼聲，許多地方都有各自的呼應，而且，各自的呼應也和芭蕾改革的源頭，啟蒙運動，一樣，小異中可見大同。芭蕾改革一如啟蒙運動，是流瀉諸多疆界的浩蕩潮流，殊途而同歸。只是，歸根結柢，還是以巴黎一地最為重要。芭蕾最強大的推力，最長久的遺緒，全都出自法國的啟蒙運動——縱使法國啟蒙運動掀起的變革，最早搬演的舞台遠遠落在邊陲。有關默劇表演的

論戰，有關舞蹈改革的爭辯，於今雖然看似很久以前的過往雲煙，但也別忘了：這些論戰、爭辯，之於當時的藝術家、作家，卻是切身的大事。當時他們確實認為默劇應該可以將芭蕾從舊制度解救出來，送進新世界，將舞蹈轉變為人性的剖析，而不再是諸王喪志的玩物。

只不過諾維爾所處時代的矛盾，免不了也在他的作品留下了烙印。默劇的傳統要和芭蕾的積習兩相調和，確實有其難處，不容易化解。葛路克說的沒錯，默劇和芭蕾是有衝突：於風格、於理念，二者都落在不同的審美領域。所以，諾維爾身為法國芭蕾大師，有其當盡的本分，內心卻又渴望將他的藝術推向新闢的道路，以至夾在兩端，左右為難。而且，諾維爾雖然自命走在時代尖端，要帶領大家邁向未來，但還是別忘了：他和過去盤根錯結的糾纏，卻是怎樣也斬不斷的。他的改革處方再激烈，也去不掉十七世紀的味道。他的追求，始終都在推動芭蕾朝尊貴的境界邁進，攀達悲劇的高度。所以，法國上流社會標榜的高貴舞蹈所講究的禮節儀態和形式法則，諾維爾一樣終生捍衛不輟。

不過，歷史的腳步終究會超越他。接下來數十年，芭蕾確實出現劇烈的變革，但走的不是諾維爾或是前文討論過的其他十八世紀舞者、芭蕾名家憧憬的道路。諾維爾他們所走的道路，只有一處戰場：默劇。儘管如此，諾維爾他們留下的成果，還是永世不滅。因為，諾維爾他們為後世留下了「故事芭蕾」，留下了支持芭蕾的理由，而且，後者還最為重要。只是，其他重要戰場，他們卻放著沒管。芭蕾刻板的舞步、姿勢、貴族氣味，還是原封不動；宮廷講究的禮節和儀態，還是烙在法國的高貴風格上，未有殞滅。諾維爾他們那一代算是生不逢時，打了一場不該由他們來打的仗，所以，終究撼動不了不爭的事實：芭蕾真要改革，唯一的道路，就是要將芭蕾的形式結構徹底拆解，鑽進形式之內，改變舞者運動的模式，也就是打造當時舞者身體結構的尊貴法則務必澈底檢討——甚至再激烈一點，完全推翻。這是極為艱鉅的挑戰，尚有待法國大革命完成。

【注釋】

1 Habakkuk, "England", 15.

2 Brewer, The Pleasures of the Imagination, 5.

3 普林所言，引述於 Foss, The Age of Patronage, 5; Ralph, Life and Wroks of John Weaver, 117; Playford, English Dancing Master, introduction。

4 Brewere, Pleasures of the Imagination, 15.

5 Hogarth, The Analysis of Beauty, 239.

6 Ralph, Life and Works, 25。一八三〇年代，英國作家狄更斯（Charles Dickens, 1812-1870）下了一番工夫，為英格蘭的著名丑角藝人約瑟夫·葛里馬迪（Joseph Grimaldi, 1778-1837）編寫回憶錄。葛里馬迪頑皮搗蛋，往往夾雜政治議論的演出，便由自義大利的即興喜劇，是狄更斯小時候極為著迷的表演。

7 Ralph, Life and Works, 401, 8.

8 Hoppit, A Land of Liberty? 426.

❶ 譯注：此處所言創辦「奇巧俱樂部」的霍瑞斯·華波爾（Horace Walpole, 1717-1797）是曾任首相的羅伯·華波爾（Robert Walpole, 1676-1745）之子。只是，作者指「奇巧俱樂部」成立一六九六年，該年霍瑞斯尚未出生，是故創辦「奇巧俱樂部」的華波爾，應該是羅伯。

9 Klein, Shaftesbury, 197.

10 Ibid, 175, 190.

11 Ralph, Lifes and Works, 1005.

12 Gallini, Critical Observations, 120-21; Brewer, Pleasures of the Imagination, 921.

13 Hoppit, A Lands of Liberty? 438（「淫穢的措辭」）；Loftis, Steele at Drury Lane, 4, 15。

14 Ralph, Life and Works, 25, 150.

15 Ibid, 54, 56.

16 Dacier, Une Danseuse, 69.

❷ 譯注：「偉大盛世」（le grand siècle），指十七世紀路易十四在位的法國盛世。

17 Astier, "Sallé Marie"; Macaulay, "Breaking the Rules", part 3.

18 Dacier, Une Danseuse, 89.

19 Guest, The Ballet of the Enlightenment, 39-40（「活像個男人家」）；Capon, Les Vestris, 195，引述於 Bachaumont（「看維斯特里」）。

20 艾彌勒·坎伯頓（Émile Campardon, 1837-1915）於《皇家音樂院》（L'Académie Royale de Musique）書中收錄不少事例，年輕女性舞者埋怨男子跑到她住處，信誓旦旦說他是「正人君子」（lui faire du bien），最後卻硬搶了她的錢財。例如勒莫尼耶小姐（Madamoiselle LeMonnier），瑪麗－阿德蕾（Marie-Adélaïde），一七七三至一七七六年在巴黎歌劇院擔任舞者，指控一位「巴黎市民」（bourgeois de Par.s）「德·羅塞維君」（Sieur de Roseville）誘騙她，在她懷孕之後卻始亂終棄。莉莉亞小姐（Mademoiselle Lilia）和杜米海爾小姐（Mademoiselle Dumirial）也指控遇到薄倖男子，有類似的遭遇。凱瑟琳·德·聖雷哲（Catherine de Saint-Léger）還公然受辱，被人套上名節不佳、染上梅毒的污名。不過，德聖雷哲小姐挺身而出，護住了她的名節。

21 Capon and Yves-Plessis, Fille d'Opéra, 26.

22 所謂「包稅商」，是指代國王收稅的人。這一行裡的金融商往往可以成為巨富。法國民眾痛恨舊制度時代專制君權的暴政，這樣的人，當然輕易即淪為眾矢之的的代罪羔羊。

23 "Factum pour Mademoiselle Petit, Danseuse de l'Opéra, Révoquée, Complaignante au Publis", nd., np., and "Démande au Public en Réparation d'Honneur contre la Demoiselle Petit par Messieurs Les Fermiers Grénéraux", Paris, 1741, Bibliothèque de l'Opéra de Paris, dossier d'artiste, Mlle. Petit".

24 Carsillier et Guiet, Mémoire, 6-7.

25 德尚小姐後來為了躲債，終究還是逃出巴黎，但在里昂被警方逮捕，雖然逃過入獄一劫，卻始終無法東山再起，最後是在 1770 年代初期離開人世，死時一貧如洗。

26 諾維爾的《舞蹈和芭蕾書信集》出版於維也納、漢堡、倫敦、阿姆斯特丹、哥本哈根、聖彼得堡、巴黎等地。一七七〇年代末期，也曾計畫要在那不勒斯出版義大利譯文版本，只是幾經延宕而告無疾而終；節錄版也曾於一七九四年在《威尼斯城市報》（Gazzetta urbana veneta）刊載。

27 音樂家查理·寇勒（Charles Collé, 1709-1783）所言，引述於 Hansell, "Noverre, Jean-Georges", 695。

28 Haeringer, L'esthétique de l'opéra, 156; see also Cahusac, La Danse Ancienne, 3:129, 146; Rousseau, Émile, 139-40（譯按：此段中譯沿用李平漚譯文，《愛彌兒：論教育》第二卷，第八節；北京商務印書館。文中提及之馬塞，是當時極為著名的舞蹈家）。

29 Diderot and d'Alembert, Encyclopédie, 12: Diderot and d'Alembert, Encyclopédie, Supplement; 18:756.

30 Noverre, Lettres, 138-39（「講」到人的心坎、「人性的肖像」）；Cassirer, Philosophy of the Enlightenment, 296。

31 「劇情芭蕾」（Ballet d'action）就此成為藝術專有名詞，指稱敘事的芭蕾。另還有幾個名詞可以互換或是意義大同小異，例如「英雄芭蕾」（heroic ballet）、「悲劇芭蕾」（tragic ballet）、「默劇芭蕾」（pantomime ballet）等。

❸ 譯注：「天性的吶喊」（cry of nature; cri de la nature），出自盧梭的思想。

32 Noverre, Lettres (1952), 188, 44, 192-93.

33 Noverre, Letters on Dancing and Ballets, translated Beaumont, 149.

34 Noverre, Lettres (1952), 108.

❹ 譯注：「自然人」（natural man; homme naturel），出自盧梭的思想。

35 歌德語，引述於 Reau, L'Euopre Française, 293-94（「不信不義的語言」）；Mercier, Mon Bonnet de Nuit, 2:172.

36 Diderot, Le Neveu de Rameau in Oeuvres, 457, 470, 473.

❺ 譯注：「有德的政體」（virtuous polity），出自古希臘哲學家亞理斯多德。

37 狄德羅對法國音樂如此悲觀，出自當時法蘭西和義大利音樂優劣之比的大論戰。狄德羅堅定站在義大利那一邊。

38 後來，《美蒂亞和傑森》於一七六七年由維斯特里在巴黎搬上舞台；一七七〇至七一年於華沙和巴黎（譜了新的音樂）演出；一七七一和一七七三年於威尼斯、米蘭、後來於聖彼得堡，由查理·勒畢克（Charles Le Picq, 1727-1810）搬上舞台；一七七六年由諾維爾於維也納製作演出；最後於 1780 年由霍道夫在巴黎製作演出，還添加音樂。

39 Beales, *Joseph II*, 33.

40 Harris-Warrick and Brown, eds., *The Grotesque Dancer*, 71.

41 Angiolini, *Dissertatino*.

42 Baron Van Swieten to Count Johann Karl Philipp Gobenzl, Feb. 16, 1765，引述於 Howard, *Gluck*, 74-75（「太過淒涼、悲慘」）…Brown, *Gluck*, 336。

43 Noverre, *La Moart d'Agamenmom*, 146.

44 Beales, *Joseph II*, 159, 233.

45 Francesco Algarotti，引述於 Strunk and Treitler, *Source Readings in Music History*, 69（「莫名其妙的原地彈跳」）…Hansell, *Opera and Ballet*, 771（「嚮往古人展現的豐富華美」）…Brown, *Gluck*, 150（「義大利若是」）。

46 Hansell, *Opera and Ballet*, 859.

47 Ibid.

48 Noverre, *Euthyme et Eucharis*, Milan, 1775; trans. Walter Toscannini, NYPL, Jerome Robbins Dance Collection, *MGZM-Res. Tos W, folder 3. Miscellaneous Manuscripts.

❻ 譯注：皮拉德斯（Pylades）、巴席勒斯（Bathyllus）二人是古羅馬奧古斯都（Augustus, 63 B.C.-14 A.D.）時代的著名默劇演員，皮拉德斯專精的是悲劇，巴席勒斯專精的是喜劇。

49 Lynham, *The Chevalier Noverre*, 84.

50 Gardel, *L'Avenement de Titus à L'Empire; Journal des Dames*, vol. 4: Nov. 1775, 205-12.

51 Gossec, 引述於 Archives Nationales, *Danseurs et Ballet de l'Opéra de Paris*, 36-37.

52 Engel, *Idées*, 40-42（恩格爾甚至附上一張速寫，勾勒可憐的女伶嘴裡塞著拳頭講道白）…Guest, *The Ballet of the Enlightenment*, 416。

53 *Mercure de France*, April 22, 1786, 197-201.

54 Noverre, *Lettres* (1803), 168-69.

第三章

芭蕾的法國大革命

文學的領域，和現下社會聯繫最為緊密、最為豐富的一支，莫過乎戲劇。但若時代的戲劇歷經劇變，扭轉了戲劇和時代之間的慣性和法則，則該時代的戲劇到了下一時代，便也會時地不宜。

——法國政治思想家亞歷西斯·德托克維爾

（Alexis de Tocqueville, 1805-1859）

於今，流連人世尚未去者，不僅要見證人性之滅亡，也要見證理念之滅亡……原則、習俗、品味、喜樂、痛苦、感情，諸般種種，於今殘存先前所知之模樣。故以另一族類視之為宜，迥異於人之物種，吾人卻要夾處其間，了結餘生。

——法國貴族作家佛杭蘇瓦－荷內·德夏多布里昂

（François-René de Chateaubriand, 1768-1848）

一七七〇年代末，「巴黎歌劇院」已經深陷危機。雖然坐擁王室榮寵，備受禮遇，皇家的金庫或是巴黎的市庫還不時挹助金援，但是，法國政府的命運，巴黎歌劇院也難免遭到株連。所以，巴黎歌劇院便和法國政府一樣，同染慢性財政困窘的惡疾，而且，時論泰半認為，除了常見的管理不善之外，病灶顯然就在於巴黎歌劇院的死

對頭，義大利喜劇院，正以一齣又一齣活潑的喜歌劇，把巴黎歌劇院的觀眾成群挖走。巴黎市政府不是沒注意

到這問題，也指派了一位特立獨行的人物，德威梅（Anne-Pierre-Jacques de Vismes du Valgay, 1749-1815），負責帶領

疲弱的巴黎歌劇院脫胎換骨，為劇院的財務和藝術前途注入活水。德威梅年輕，聰穎，自大但又精明，作風專

斷卻懂得與時俱進。他在辦公室的門上掛了一幅標語：「秩序、正義、堅毅」，之後便勵精圖治，著手撬開法國

上流文化的一扇扇大門。他不止引進外國歌手，不止引進義大利歌劇，他連主題通俗、煽情的默劇芭蕾也放進

節目裡去──這樣的節目原本屬於街頭劇場的層次，是上不了國王的戲劇殿堂的。1

德威梅的改革像是打開了一道閘戶。麥克西連‧葛代爾先是支持諾維爾，繼而壓倒諾維爾，再到此時，德

威梅大力推動改革，眼見機不可失，當然馬上緊抓不放。往後十年迄至葛代爾棄世，葛代爾推出一齣又一齣「雜

耍默劇」（vaudeville pantomime，諾維爾用的輕蔑語）暨其他輕鬆戲碼，套用樣板角色和司空見慣的情節，劇本多

一七七八年的《妮奈入宮》（Ninette à la cour），就是描寫美麗的村姑妮奈愛上農家少年寇拉斯（Colas）。不巧國王

路過小鎮，驚鴻一瞥，拜倒在妮奈的美貌之下，就強行將村姑弄進宮中，奉上大圓撐裙和美鑽。不過，小村姑

不為所動，還拿穿到身上馬上行動不便的豪華服飾連番取笑，堅持要拿美鑽珠寶換一束鮮花。國王派出舞蹈老

師傅授村姑姑舉止、儀態等等精緻藝術，小村姑卻太活潑、太笨拙、太頑固，堅拒不從。無論如何，小村姑終究

現身宮中舞會，還動腦筋撥亂反正，讓門當戶對的社會秩序重新歸位。小姑娘略施巧計，不僅湊合國王和女伯

爵墜入愛河，自己也得以投向心愛的寇拉斯懷抱。眾人群舞同歡。2

不過，麥克西連‧葛代爾以甜美少女為主角的芭蕾，不單是清純甜美而已，有的時候也透著政治的弦外

之音。一七八三年，葛代爾推出芭蕾《玫瑰貞女》（La rosière），以法國農村廣為奉行的真實習俗為題材。村民選

出村內三名年輕處女呈獻莊園領主，由領主於慶典當中，從中挑出一人作為「玫瑰貞女」，賜與嫁妝。村莊眾人

隨之群聚少女身邊，齊聲頌讚少女貞潔的美德。不過，這般古色古香的習俗傳統，在一七七○年代卻演變為喧

騰一時、眾所矚目的社會騷動事件。法國北部的薩蘭西（Salency）小鎮，竟然有領主悍然不顧大家長久遵奉的習

俗，誘拐小鎮的玫瑰貞女，妄想將貞女據為己有。縱使村民群情激憤，蜂起反對，領主還是一意孤行，不甘示弱。巴黎有幾名律師見狀，跳出來承攬這一件案子。雖然「玫瑰貞女」的傳統已遭後世誤用，但是幾位律師還是出面為之大力辯護，認為貞女的童貞、純潔代表法國民族的純潔，而和領主的腐敗、專橫、濫權恰成對比。這樣的社會事件背景，葛代爾也沒放著不用，而在劇中適時奉承一下少女的純潔。不少人認為《玫瑰貞女》擁護的是盧梭標榜的美德，因而力捧葛代爾此作。不過，免不了還是有人批評。當時至少就有一位論者，嚴辭指責葛代爾以農村習俗藝瀆法國的上流文化；他說，「玫瑰貞女竟然現身巴黎歌劇院?!」[3]

麥克西米連‧葛代爾的創作，**確實**是把芭蕾的格調略往下拉了一點，而且，不限於他挑選的情節和角色。他合作的音樂家，也以喜歌劇作曲家，如佛杭蘇瓦－約瑟夫‧戈賽克（François-Joseph Gossec, 1734-1829）、安德烈－恩內斯特－莫德斯特‧格雷特里（André-Ernest-Modest Grétry, 1741-1813）為多。這一派音樂家善於將通俗歌曲巧妙融入芭蕾樂曲。芭蕾要以舞蹈和滑稽啞劇描述故事，在當時本來就是個難題（還纏得諾維爾無法擺脫，左支右絀），這時因為葛代爾和這些作曲家密切合作，反而得以巧妙迴避。由於觀眾對通俗歌曲多半耳熟能詳，一般連歌詞也背得下來。所以，熟悉的曲調等於像是芭蕾的腳本——觀眾腦中一有了現成的文本，默劇就容易理解得多了。不過，這樣的技巧其實司空見慣，起源自巴黎的市集、遊樂場，很有效，但也顯然拉低了芭蕾原有的格調。

葛代爾為此劇相中的首席芭蕾伶娜，和劇中角色也像天作之合。瑪麗－瑪德蓮‧吉瑪，嬌俏的舞者，可望成為她那一代的莎勒。吉瑪學的是高貴舞蹈，動作優雅，對默劇也極為傾心。不過，吉瑪沒有莎勒的體格或藝術涵養。吉瑪的綽號是「優雅的骷髏」。她天生骨架就小，給人感覺輕飄飄的，跳起舞步像是比手劃腳而已，很像在畫影子。所以，吉瑪的才華是在她另有出神入化的本事，能在簡單的動作注入莊嚴的威儀，於高貴的姿態展現自然的優雅。時人動輒讚歎吉瑪丰姿超塵絕俗，高貴的儀表和舉止足堪典範，「小小村姑頭一次踏出小村之外，步伐、行止、儀態，無不演得維妙維肖」。觀眾為之瘋魔，因為，吉瑪演活了俏村姑裡的王后，也演活了王后體內的俏村姑。[4]

不過，巴黎大眾為她瘋魔，另也因為她**就是要**巴黎大眾為她瘋魔。吉瑪本人是極為精明的公關高手，苦心為自己打造形象，不太掩飾她是出身下層人家的私生女，單憑自身的天分和美貌，力爭上游。不止，她也繼踵諸多

舞蹈前輩，一樣當上了厚臉皮的交際花，周旋於數人當中，大玩感情遊戲。一位是尚－班哲芒・德拉博德（Jean-Benjamin de La Borde, 1734-1794），國王的御前侍從官，羅浮宮總督。再一位是蘇比澤親王（Prince of Soubise, Charles de Rohan, 1715-1787），法國元帥。第三位是路易－塞斯蒂烏斯・德雅宏（Louis-Sextius de Jarente, 1706-1788）先生，這可是奧爾良主教呢（這就教蜚短流長加工廠大為開心了）。既然同時有好幾位富豪名流可以依靠，她的住所當然就是巴黎時髦的精華地段，昂唐路（Chaussée d'Antin）一戶華麗招搖的隱密連棟豪宅，由那時當紅的建築師，克勞德－尼可拉・雷杜（Claude-Nicolas Ledoux, 1736-1806）負責設計。新穎奇特的室內裝潢，先是由著名洛可可風格畫家，尚－奧諾埃・佛拉古納（Jean-Honoré Fragonard, 1732-1806）操刀，後來改由另一位新古典主義畫家賈克－路易・大衛（Jacques-Louis David, 1748-1825）接手完成。她在不遠的潘桐（Pantin）還有另一棟獨棟別墅，附有私人劇場，供她為受邀前來的賓客提供香豔表演——妖媚、風騷的農村舞蹈，百無禁忌——連階級很高的貴族仕女、教士也在受邀之列，包廂前面還特別加裝格子柵欄作掩護，免得壞了他們寶貴的名聲。不過，吉瑪似乎也知道要為自己的道德帳簿考慮一下損益，因此，她也不忘擺出大陣仗去慰問貧民眾，為吉瑪罩上榮耀的光華：風情萬種的女伶既擁有財富、權勢，又有悲天憫人的胸懷，心中常以農村純樸的民眾為念；難怪她在葛代爾的芭蕾，可以把村姑的角色拿捏得恰到好處！

吉瑪愛找年輕、浮誇的奧古斯特・維斯特里（Auguste Vestris, 1760-1842）作舞蹈搭檔。奧古斯特・維斯特里的年紀比吉瑪小了近二十歲，也和吉瑪一樣是私生子，生身父親便是有「舞蹈之神」美譽的蓋伊東・維斯特里，母親是芭蕾伶娜瑪麗・阿拉德（Marie Allard, 1738/1742-1802）。奧古斯特由其父啟蒙，親自教導高貴舞蹈；蓋伊東・維斯特里本人又親炙首屈一指的高貴舞蹈名家杜普雷，所以，他身上的顯赫師承，血脈可以一路回溯到路易十四的時代。奧古斯特於孩提時代還謹承父親衣缽，未料及長，於一七八〇年代卻成為目中無人的叛逆青年，快速嶄露頭角之際，天生的衝勁也岔到截然不同的方向。奧古斯特身材結實、精壯，雙腿肌肉發達，瀟灑不羈的神氣與其說是優雅，不如說是隨興。他朝炫技派發展，由於運動能力過人，跳躍和急速的「單足旋轉」（pirouettes）特別優異，揮灑自如。不過，過人的敏捷、特技一般的身手，卻有人看得惴惴不安。當時就有評論說這樣的絕技，

雖然觀眾看了無不「驚呼讚歎」，「文人雅士卻是驚駭莫名」。5

確實如此。不過，麥克西米連·葛代爾、吉瑪、奧古斯特·維斯特里一輩，也不是石頭縫裡迸出來的。上流社會的高貴風格當時已遭侵蝕，陷於崩解，大眾反而競相爭逐流俗，這樣的情況反映的是法國社會深陷危機，暗潮洶湧、瀰漫深廣。值此隳敗之際，法國君主的絕對專制還像火上加油；證據俯拾即是，但以路易十六其人堪稱最可悲的鐵證。路易十六對於宣示皇權的典禮、儀式愛恨交加，百般糾結，左支右絀之餘，即位之初就踢到鐵板，聲威砍掉一大半。路易十六在一七七五年舉行加冕大典，但是辦得不冷不熱，難望先前諸王享有的莊嚴、豪華於萬一——因為路易十六不太願意單單為了把他妝點得富麗堂皇就砸下鉅資，遇事頗為猶豫。後來，儀式雖然還是依照古禮進行，卻像是「裝」出來的，給人演戲的感覺，也為路易十六一朝投下不祥的陰影。寇伊公爵（Emmanuel de Croy, 1718-1784）因此感慨說，「一見就教人想起歌劇」，哀嘆「怎麼還會要大家鼓掌歡迎國王、王后的新式規矩？搞得像是粉墨登台演大戲」。6

不過，路易十六本人對於稱職扮演法蘭西國王一角，本來就沒有充份的準備，不論是粉墨登台還是真實人生皆然。他生性內向拘謹，始終不脫稚氣，喜歡居家獨處，不愛宮廷的排場，還會只顧打獵、追貓、玩他的鐘錶而荒廢一國之君的職責——像他常常只想待在宮內特地為他蓋在高處的專屬小房間，遠離一切塵囂，以望遠鏡觀賞凡爾賽宮壯麗的花園，而不願現身大庭廣眾之前。有必要時，他當然也會忍耐，認份遵守宮廷的禮節，維持該有的門面，不過，單純作作樣子而已。只要可以，他寧可一身輕便，自在隨興而為。不止，連他娶的王后，對國王、政府的威儀也沒多少增色添光的能耐。奧地利公主，瑪麗－安東妮當年從維也納深宮嫁進法國的凡爾賽宮，還只是個教育不多、覥腆害羞的十五歲少女，一頭栽進法國的政治、鬥爭迷宮，還因為久久未能生下子嗣，性生活備受宮廷眾人指指點點，萬分難堪，備受折磨。以至，這一位王后的舉止一樣奇奇怪怪，成為醜聞議論、造謠中傷、扒糞抹黑的目標。這些，在在都蠶食著王室的威信。

至於她的穿著，一樣不甚討好。這一位法國王后酷嗜裝扮、豪奢無度，遠近馳名，眾所樂道。偏偏她還愛和服裝設計師、髮型設計師一起動腦筋，設計頹廢之至、招搖之至的華服和髮飾造型，連戰爭的場景也要用厚厚好幾層髮油加白粉，硬是搬到頭上去演（也就是當時流行的造景髻〔pouf〕）。不過，回到她在凡爾賽宮的私

人專屬小宮殿「特里亞農」(Trianon)，大圓撐裙、假髮她便全都放下，改穿起樸素的白色長袍，也愛照顧動物，扮牧羊女自娛。當時的貴族仕女，不管心底對王后愛假扮鄉下牧羊女的白日夢作何感想，她們一概上行下效，乖乖以王后為模範，也穿上樸素的白色穆斯林長衣裙，列隊跟在王后身後。不過，瑪麗－安東妮的服飾打扮不管名聲有多響亮，其實罕有創新獨到之處，略嫌驚世駭俗的品味只是反映當時社會亂象之一端而已。法國社會原本有嚴格的服飾守則，各階層該作何穿著打扮都有規矩需要遵守。但是，這些於十八世紀末葉已告崩壞。貴族開始學起下層民眾，穿著打扮變得輕便，下層民眾卻反而效法貴族，打扮得特別隆重，連女僕上市場買雜貨都穿起了大圓撐裙。所以，有識者便嚴厲指責流行時尚竟然也變得詭譎多變，難以捉摸，一如王后其人──不過，這一番指責也等於點破了當時法國社會原有的階級畫分已告泯滅，亂象橫生！

這樣的亂象，對巴黎歌劇院自然不會沒有影響。由於路易十六對歌劇、芭蕾毫無興趣，以至法國史上破天荒出現一任君王，樂得把此一皇家機構放在一邊涼快──巴黎歌劇院內的國王包廂之內御容難得一見，就成了眾所矚目、議論紛紛的大事。路易十六把歌劇院留給王后當她的地盤，但是，他的王后其實在稱不上皇室威儀的楷模，還要自己想辦法搶位子坐。觀眾也變得比較在乎視線，而不太去管劇院的社交地緣關係。連王后自己都從她歷結果，巴黎歌劇院自問世之初即奉行不輟的規矩和禮儀，到了一七八○年代，已經明顯崩壞。座次變得亂七八糟：一度是眾所豔羨的第一圈包廂，漸漸被有錢的布爾喬亞和一般老百姓鵲巢鳩占。國王原本應該事先為他的賓客安排座次，這時卻隨便把賓客交給歌劇院的行政官僚任由他們敷衍了事，害得王室貴客進了歌劇院大廳，還要自己想辦法搶位子坐。觀眾也變得比較在乎視線，而不太去管劇院的社交地緣關係。連王后自己都從她歷史悠久的第一圈寶座挪到第二圈包廂。那裡就離安娜－薇克多娃．德維悠專屬的包廂很近了（德維悠是當時豔名遠播的舞者暨交際名花，也是吉瑪在下了舞台一定要拼個高下的死對頭）。

其他階級畫分，一樣分崩離析。原先觀眾是以國王和簇擁國王身側的公侯臉色──名副其實的「臉色」──來決定眼前演出的芭蕾或歌劇應該捧場喝采還是報以噓聲。所以，當時的演出無所謂 public（公眾）需要討好；唯一的標準便是國王和國王的朝廷，公眾概以國王為絕對的權威。其實，當時的演出無所謂 public 一詞於十八世紀中葉至末葉，甚至尚未引申為集會或是戶外廣場之類、有人群聚集作討論或爭辯的地方（不像今日）。public 於當時，僅僅指稱一般或是普世皆然的事，而且，這樣的事還掌握在（僅次於神的）國王手中（而無關乎特定或是個人的

意向）。也就是說，當時，國王**便是** public。縱使當時法國國王的威信已經日薄西山，法國社會湧現喧嘩眾聲，爭相代表 public。但是，民間看國王陛下、看公侯大人的臉色行事，唯恐觸怒天威，習性依然根深柢固。不過，再到一七八〇年代，這樣的習性終究無以為繼，漸告減褪。

所以，值此環境的變化，「看得到」就比「被人看」要重要得多。一七八一年，巴黎歌劇院遭大火焚燬，負責重建劇畫的建築師便趁機針對觀眾視線要求，於設計圖作了調整。新建的劇院，包廂不再筆直面對前方，而是略為傾斜，面對舞台。這樣，看戲的視線較佳，「社交能見度」（social visibility）倒是變小。觀眾連穿去看戲的服裝也沒以前那麼講究。一七八〇年代中期，法國名將孔佛蘭侯爵（Marquis de Conflans, 1735-1789），曾經身穿英格蘭的新潮裝束，大搖大擺就進了巴黎歌劇院。以前必備的精緻絲襪和白粉假髮，侯爵全身上下全找不到，反而是一身簡單的黑色燕尾服，俐落的短髮也看不到一絲白粉。

所以，麥克西連‧葛代爾並未故意將芭蕾從陽春白雪的高處，往下拽到下里巴人的低階。葛代爾只是跟著時代的脈動在走。其實，吉瑪在台下享盡富貴榮華、丰姿綽約時髦，一站上舞台演的卻是淘氣嬌俏的妮奈、玫瑰貞女，也都是緊緊跟著王室品味的脈動在走才有的現象。論及體現時代的縮影（或是瑪麗－安東妮的縮影），瑪麗－安東妮本人恐怕還不如吉瑪稱職。奧古斯特‧維斯特里於舞台也一樣，我行我素，結果成為諷刺他顯赫父親的諧謔版。蓋伊東‧維斯特里的尊貴丰采和儀態向來無懈可擊，當時的貴族仕女首次進宮亮相，都愛找他指點一番；反之，奧古斯特‧維斯特里就以肌力驚人的炫目技巧和大膽打破品味禁忌，而贏得大眾傾心。

這些自然可以善加利用。畢竟從莫里哀以降，芭蕾就因為還有些許通俗戲劇的氣味和離經叛道的藝人，而不致墮落為貧乏空洞的浮華和虛偽。不過，麥克西連‧葛代爾到底沒辦法和莫里哀相提並論。路易十六的時代也沒有人才、沒有文化沃土，未足以由內為芭蕾孕育出新生的活力。葛代爾的作品容或迷人、好看，卻也墨守成規、老套平庸。他的芭蕾，默劇的分量多於舞蹈，結果害得芭蕾和芭蕾立基的法則就此脫節。這不僅（如時人所擔心的）在於葛代爾會從「聖殿大道」❶的通俗劇場偷東西用在他的創作，也在於從葛代爾的作品，明顯可見當時這一類作品對於芭蕾固有的貴族氣質明顯不再奉為圭臬，以至識者無不悚然驚心。

到了後台，情況其實還要更糟。巴黎歌劇院的官僚一肚子牢騷，尖刻抱怨藝術家一個個都好難管。一七七〇

年代末期到一七八○年代結束，火爆的抗命事件愈來愈多。舞者和歌手還爭堂而皇之把當時國會流行的花言巧語掛在嘴邊（有時當然不免滑稽），無異火上加油。當時法國國會反抗王室「專制獨裁」的態度已經愈來愈明顯。

格林男爵也留下記載，說巴黎歌劇院的藝術家（為了趕走一名大家都很討厭的小官，卻不願意也沒信心，在吉瑪家開會。舞者甚至公開發難和院方對抗，擺明要拒跳。院方對此「議會鬧劇」嗤之以鼻，自行組了「議會」，在吉挺身而出和舞者對峙。到了一七八一年，劇院藝術家群起要求組織演藝公會，主張公會於劇院的管理行政有積極的發言權。院方迫於無奈，後來屈服。不過，接下來，藝術家君臨劇院卻搞得慘不忍睹也不出所料：愛慕虛榮、攀龍附鳳的行徑，小鼻子、小眼睛爭名奪利的鬥爭，便一攤在眾人眼前。藝術家愛來則來、想去便去的性子，言語粗俗無禮，完全沒有進退應對的分寸，除了打亂劇院原本順暢的運作之外，少有建樹。假面的浪漫很快就失去了光采。奧古斯特·維斯特里二千人，便以繁瑣的行政會議干擾練舞為由，要求退出。[7]

秩序就此大致恢復，但也僅止於此。舞者稱病告假的次數愈來愈頻繁（卻被人目擊在餐廳狂歡）。戲服不滿意就撕個稀爛，甚至醉醺醺上台演出。劇院的管理單位祭出罰款，也會把搞叛逆的舞者送進大牢關上幾天──「坐牢」雖是懲罰，但也在強迫他們一到就要準時上台。所以，當時便出現衛兵大張旗鼓，每晚都要將下獄的舞者押解到劇院的化妝室，演出完畢再押回牢房去關。一七八二年還出了一件事，特別教人絕倒。路易十六的王后瑪麗──安東妮親自下令奧古斯特·維斯特里登台，為來訪的貴賓演出。奧古斯特以受傷為由婉拒。當時當然視之為對王后殿下大不敬，巴黎上下群情大譁，嘲諷指責的漫畫、傳單漫天飛舞。奧古斯特的父親蓋伊東也出面要他三思。奧古斯特卻始終不為所動，寧可入獄也不願屈從。奧古斯特自恃天分、身價過人，還再加碼，維斯特里此時已經自知臭名遠揚，唯恐又再多出醜聞，只好大發慈悲，下令將奧古斯特威脅要就此永遠退出戲劇界。王后此時重返舞台演出，想必是傷勢痊癒了，支持他、反對他的兩方無不傾巢而出，從牢裡放出來。待奧古斯特·維斯特里朝台上亂扔，到最後，連石塊也從正廳尤以反對的一方聲勢更盛：番茄、辱罵（「下跪請罪！下跪請罪！」）後座飛到台上。國王的禁衛軍不得不緊急出動，維持秩序。[8]

一七八九年，路易十六眼見國家的財政、政治危機日益深重，壓得施政舉步維艱，便下詔召開「三級會議」（Les États-Généraux），集合法國社會三大階級的代表共商國是。當時所謂的「三大階級」，是指教士、貴族，還有第三階級（le tiers-état），也就是不屬於前兩大階級的人皆畫入「第三階級」，比如律師、商賈、店主、布爾喬亞，當然還有農人。當時有西耶士神父（Abbé Sieyès, 1748-1836）對此會議寄與厚望，出版《何謂第三階級？》（Qu'est-ce que le tiers-état?）慷慨陳辭，痛斥不事生產的「貴族階級」是荼毒社會的寄生蟲，而且，套用一名史家的用語，認為「法國大革命最大的祕密，匯聚為革命最壯闊的動力——就是對貴族的恨」。貴族階級在西耶士眼中，卑鄙可惡，微不足道，第三階級反而「舉足輕重」。9

「三級會議」於一七八九年五月終於召開，六月，大會宣布改名為「國民議會」（Assemblée nationale）。巴黎風雨欲來的壓力日甚一日。由於前一年農作歉收，麵包價格飆漲，失業者眾。各省民生凋敝，逼得農民急急外移，湧向首都巴黎，成群難民飢貧交迫，氣憤難耐。七月十一日，路易十六為了宣示王權，控制急遽惡化的情勢，罷黜自由派的財務大臣賈克·內克（Jacques Necker, 1732-1804）將之流放，改以保守派取代。內克在當時是很好用的代罪羔羊。不過，為時已晚。翌日，巴黎街頭爆發暴動，路易十六下令禁衛軍入宮護駕，禁衛軍卻倒戈相向，站到人民那一邊。大批憤怒民眾包圍重要王室機構，近傍晚，巴黎歌劇院外已經聚集約三千名男男女女，怒罵叫囂，威脅要燒掉歌劇院，要求院方取消演出，關閉劇院幾處大門。院方急急要求已在劇院內的觀眾辦理退票、回家。不過，包圍劇院的民眾一不作、二不休，還是攻入劇院，強行徵收院內武器、火炮一類的道具。闖入劇院的民眾後來轉進下一目標，但是，院方還是調來了救火員和士兵，通宵駐守劇院，以策安全。

翌日，群眾攻進販賣槍械的商家，洗劫一空，也搗毀了巴黎幾座城門。巴黎城門之所以成為平民痛恨的目標，是因為凡進入城門，就要先剝一層皮，掏錢付貨物稅（以至貨物的售價勢必往上拉高）。七月十四日，民眾攻入「榮軍院」（Hôtel de Invalides），搜括武器，接著展開史上著名一役——攻向「巴士底監獄」（Bastille），掀起血腥的殺戮，暴民還用長矛插著砍下來的頭顱在巴黎遊街，向官方示威。如此慘烈，猶未足以平息民怨。七月下旬，「大恐怖」（la Grande Peur）爆發，蔓延鄉間，積怨已久、怒氣沖天的農民群起攻擊城堡、修道院、燒燬農奴身分資料，見到代表教士、貴族的東西無不拿來藝瀆洩憤。八月四日，「國民會議」的改革派貴族決定讓步，希望

藉此平息動亂。不過，召開特別會議，歷經激烈攻防直到深夜，會議得出來的結果卻超乎所謂之妥協：出席的貴族最後是將世襲的封建、貴族特權，悉數放棄。

巴黎歌劇院內的演出不變如昔，但逃不掉廣大民眾嚴格的檢視。一封匿名信：〈布魯特斯啊，你入睡時，羅馬鐐銬加身〉，❷矛頭直指巴黎歌劇院。這是當時射向歌劇院的第一支亂箭，引出其後萬箭齊發，搞得院內數名領銜舞蹈家雞飛狗跳，疲於應付，萬分狼狽。他們雖然還不敢不以國王陛下為尊，但也同意歌劇院務必從無能的行政官僚「貪得無厭」的私欲當中解放出來。再者，歌劇院的演出製作也是藝術家的「勞動」結晶；因此歌劇院的演出應該屬於藝術家所有，而且僅屬藝術家所有。不止，他們還對街頭的民眾再作讓步，主張巴黎歌劇院絕對不可以回頭再作菁英階層的避風港。巴黎歌劇院也應該為「堂堂正正的市民大眾、最貧困的階級」服務。他們形容這一階級是「沒架子的一群」。「國民會議」以此為議題，展開辯論。當時一般都將巴黎歌劇院視為貴族特權的腐敗前哨站，所以，這樣的巴黎歌劇院未來何去何從，就由出席代表進行激烈的辯論。

到了一七九〇年，甚至有人厲聲質問，貴族皆已放棄特權，巴黎歌劇院該當如何自處？❿

麥克西米連．葛代爾的弟弟，皮耶．葛代爾（Pierre-Gabriel Gardel, 1758-1840），倒有答案。芭蕾於法國大革命期間的艱困處境，皮耶．葛代爾其人適逢天時、地利、人和，因此看得最為透澈。皮耶生於一七五八年，等於是巴黎歌劇院養大的，及長也成為出類拔萃的舞者，跟在兄長身邊學習芭蕾製作。一七八七年，兄長過世，他便接掌學院內首席芭蕾編導一職。皮耶．葛代爾於芭蕾的藝術傳承，向來忠於「舊制度」，矢志不渝。他身型顏長、清瘦，體態優雅，（如布農維爾後來所言）表現於外是「冷漠、淡定」的神氣，有「高貴舞者」的「嚴謹訓練」。皮耶．葛代爾的舞蹈風格內斂含蓄，規矩整飭，但也有體格略嫌屢弱的缺點，而致舞蹈略顯嬌弱，不巧，正中時人對高貴風格群起攻之的痛處。皮耶．葛代爾的舞蹈生涯很長，卻不見污點，可見其人擁有敏銳的直覺，方才能於亂世浮沉，始終未曾滅頂。他和外交官德塔列朗一樣，輕而易舉就從國王的御前紅人搖身變成激進的革命黨人，甚至到了拿破崙（Napoléon Bonaparte, 1769-1821）治下，還能攀達聲勢的顛峰，迄至波旁（Bourbons）王朝復辟，始終屹立不搖，一八二九年才依依不捨，終於退休。所以，皮耶．葛代爾可謂「君臨」巴黎歌劇院舞

台長達四十二年左右，歷經現代法國歷史動盪最為劇烈、政治詭譎多變之至的年代。

一七九〇年，皮耶‧葛代爾以兩齣特別轟動的芭蕾打響名號：《泰勒瑪流落嘉莉索之島》（Télémaque dans l'île de Calypso）、《賽姬》（Psyché）。這兩齣芭蕾時至十九世紀依然演出不輟。《泰勒瑪》[11]在一八二六年演出總計達四百一十三場，《賽姬》甚至還要再過三年，才從舞台退下，累計的演出場次多達五百六十場，教人咋舌，於現今所知的當時熱門芭蕾舞碼，堪稱榜首。不過，這兩齣芭蕾卻奇奇怪怪，舊瓶、新酒拼湊一氣，可見皮耶‧葛代爾面對法國大革命加諸首都的劇變，瞻前又顧後，夾處在深鉅的矛盾當中。皮耶‧葛代爾的創作雖然看似頗有新意，摒棄了芭蕾傳統的華麗服飾，擁戴革命情感，舞者一律改著古代和希臘風格的裝束。大圓撐裙、白粉假髮、扣帶鞋、緊身襪、束身布料（有助抬頭挺胸，將上身套在硬挺的馬甲中）──全部淘汰，代之以簡潔俐落的古希臘長袍，腳踏繫帶的平底羅馬涼鞋。

不止，皮耶‧葛代爾的作品也沒有他哥哥渾融流暢的輕盈舞步。皮耶‧葛代爾的《泰勒瑪》和《賽姬》[12]（如他自述），是偏向宏偉、雄健的氣質：也就是「英雄芭蕾」（ballet héroique）。所以，瑪德蓮‧吉瑪不論是賣弄風情的舊制度風騷女子，還是天真無邪的俏麗村姑，就此失勢出局（吉瑪本人也不笨，早在一七八九年五月就已辭去她在巴黎歌劇院的職務）。在皮耶‧葛代爾芭蕾領銜的芭蕾伶娜，便是他的嬌妻，瑪麗‧葛代爾（Marie Gardel）。瑪麗‧葛代爾有賢妻良母的美名在外，為人正直忠貞，未染塵埃。革命陣營愛以道德勸世的那一批人，對她就無讚美有加。皮耶‧葛代爾的芭蕾，向來由他本人出飾領銜的男性「高貴舞者」，但這時也不忘小心收歛傲岸、尊貴的姿態，調整他登台的姿態，像是改作垂頭若有所思──這才像古希臘公民於集會廣場（agora）的身影，而不是在深宮大院廝混的人。

不過，換一下角度看，儘管皮耶‧葛代爾的芭蕾看似有古典的餘韻和殘響，其實充其量也只是十八世紀的喜歌劇妝點得冠冕堂皇一點罷了。觀眾還是輕易就跟得上劇情。《泰勒瑪》取材自當時的主教作家佛杭蘇瓦‧費內隆（François Fénelon, 1651-1715）攻訐君主制的名著。《賽姬》一劇則是把古代神話小愛神邱比特和賽姬的故事，再講一次。二劇搭配的音樂，都摻雜了時人耳熟能詳的歌劇旋律和流行歌曲，以利推展劇情。不過，皮耶‧葛代爾惟恐兩齣芭蕾會被時人誤作輕鬆小品，布景和舞台效果還是擺出了豪華的排場和盛大的氣勢，打磨出光鮮

的門面。還有宮殿倒塌、群山和峭拔的巨石急墜入海、一艘小船起火、雷電大作、復仇女神和妖魔鬼怪在烈焰熊熊的裂谷上方盤旋不去等特效，供觀眾大飽眼福。

只是，皮耶·葛代爾的芭蕾終究是以美女為最重要——而且還是成群的美女。皮耶·葛代爾說他發現，大眾還是喜歡看到上台演出的是女子而非男子——「誠乃理所當然也」！所以，他特別針對這一點去尋找合適的劇情：《泰勒瑪》的演員是三十二名女角搭配兩名男角，女角散布台上的站位，也特別強調華麗、炫目的美感。例如劇中有一景是維納斯耍手段，安排一群衣不蔽體的單相思寧芙，所以，是有論者看得直嘆簡直就是「沒有男子的芭蕾」。又是示愛又是撫摸，就是要引誘他和她們共舞。再有一景又安排了一群寧芙狂舞，如痴如醉，彷彿酒神的狂歡宴，「又跳又轉」，一圈圈看得觀眾眼花撩亂。[13]

《泰勒瑪》和《賽姬》這樣的芭蕾，便像是那時代的剪影。皮耶·葛代爾因為夾在舊制度日益腐敗的風氣和大革命剽悍矯健的嚴酷美學之間，而派生出這般虛浮、混雜的品類，苦苦要抓住舊式芭蕾鬆脫的線頭，以免芭蕾四分五裂。皮耶·葛代爾的英雄芭蕾，將傳統的雜耍默劇套在古典嚴肅的大氅之內，要觀眾沉浸在純藝術的假相裡，一嘗寧芙搔首弄姿、呢喃低語的情色風味摻雜詼諧耍詐的趣味。這兩齣芭蕾的氣派和矯情，直逼諾維爾虛飾繁縟之至的默劇作品；但又為了貼近麥克西米連·葛代爾偏向輕鬆、煽情的情調，也添加了高劑量的感傷元素。皮耶·葛代爾融合二者之餘，也不忘以敏銳的洞察力，將大革命引爆的諸般自由也引進劇中，崇尚古代裝束和簡單服飾更不在話下。這樣一來，他反而可以名正言順讓舞台上的寧芙以清涼的穿著亮相，卻無損於女性清白的名節。只是，一七九〇年的法國觀眾看得大樂——一七九二年的法國男性，卻沒被他騙過。

該年春、夏時節，法國大革命如野火燎原，燒得正猛。四月，法國對奧地利宣戰，八月十日，一群憤怒群眾自封為「長褲漢」（sans-culottes）——也就是一般平民；法國的平民通常只穿簡單的長褲，不同於眾所痛恨的貴族身穿花稍貴氣的馬褲——攻進法國宮殿，王室終於徹底傾頹，大權落入激進派手中，戰事隨之加劇，而且和捍衛革命、散播革命的目標結合，變得更加凶險。法國上下愛國情緒高漲，洶湧澎湃。當權派大肆叫囂人人平等，對於內部所謂的「叛賊」展開殘酷的鬥爭。法王路易十六於八月被捕，巴黎歌劇院一度關閉，後來才拿慈善義

演、照顧寡婦和孤兒為名目，重新開張，籌碼卻全盤改觀。國王、朝廷尚存之時，藝術家的創作生涯還有周旋的餘地，

此時，卻已壓縮盡淨。這時，藝術家的處境純粹以應付革命派官員、軍人所需為要，免費為「長褲漢」演出也

成為家常便飯。皮耶・葛代爾當然不會不識時務，所以，他盱衡情勢，便知道他的才華應該轉向，改為政治和

革命慶典服務。

一七九二年十月，皮耶・葛代爾和作曲家戈賽克合作，推出《自由祭》（L'Offrande à la Liberté）一劇，稱之曰

「宗教作品」。其中有一幕便宛如神話，描寫革命壯美的一刻，以〈馬賽曲〉（La Marseillaise）和其他愛國歌曲作

配樂。開幕的場景設在農村，成群士兵、男女老少原本工作如常，驀然聽到鐘聲、號角響起，召喚全國民眾奮起

戰鬥。村民驟然忙碌起來，四下搜集武器，不時還要定住，高舉武器擺出活人畫的場面。等到唱到最後一節詩歌，

合唱團用「半聲」（mezza voce）的弱音演唱，恍若祈禱，舞台上下的演員和觀眾紛紛雙膝落地跪下，恭迎（人盡

皆知是保皇派的）瑪雅小姐（Mademoiselle Maillard, 1766-1818?）扮演自由女神，由人高高抬上祭壇。成群舞者行

禮如儀，呈上獻祭，擺在她的腳邊，燃起聖火。全場一片肅靜，觀眾和演員無不抬頭仰望自由女神，敬畏有加。

接著，教堂的鐘聲又再響起，人群拿起斧頭、火炬、乾草叉，劇院爆發雄壯的高歌：「拿起武器！公民啊！」（Aux

armes, citoyens!）❸

如此慷慨激昂的愛國情操，卻無法說服立場嚴苛的一派放過巴黎歌劇院，不再批判。等到革命的鋒火在

一七九三年燒成了「恐怖統治」，也就是法國大革命最專制獨裁的時期，革命陣營認為巴黎歌劇院是窩藏保皇派

和貴族大本營的疑慮也益發深重。歌劇院的幾位高官因此被捕，劇院的行政大權轉移給藝術家組成的委員會。

但是，委員會管起事來三天打魚兩天晒網，沒有定性也沒有定時，鬧到了一七九八年終於解散。期間，劇院大

門不僅部署重兵，節目審查的箝制也十分嚴苛。還有報復心切的密探定期向上級打小報告，詳述此一祕密「貴

族巢穴」的藝術家有何動靜。有一名曾經任職歌劇院的女性舞者（兼交際花），就因為和「貴族世襲階級」牽扯

不清，而遭逮捕。皮耶・葛代爾等多人紛紛賣力證明一己之忠誠。當時還有一份處決名單，列出了二十二名歌

手、舞者。不過，擬出這一份名單的人，也就是行事心狠手辣、路線極端的革命派記者、賈克・赫貝爾（Jacques

Hébert, 1757-1794），但他自己也說處決名單並未切實執行，因為，他本人也愛看表演。《巴黎革命報》（Révolutions

de Paris）也有文章向藝術家致敬，稱讚他們邁出大步，推出「沒有歌舞、芭蕾，沒有男女情愛，沒有神仙鬼怪」的節目。一七九四年，皮耶・葛代爾和一批藝術家，小心擬了一份報告，字斟句酌，矢言「澈底」放棄歌劇院惡貫滿盈的貴族口味，以後的節目一定改走「端正」、善良、發揮共和精神的路線。[14]

法國在這時節，劇院演出和真實人生的分野已經完全泯滅。巴黎歌劇院變成了搬演革命慶典的場地。戶外的露天慶典，不再是先前興高采烈的群眾自動聚集，不拘一格，而變成事先要作精密編排和演練才會正式推出的儀式，將大革命的高潮，以盛大、壯觀的製作，在數千觀眾面前重新演出。重點不在表演，而在重現……重現實際發生的情景（有一份流傳後世的節目手稿，寫到攻陷巴士底獄一景時，特別指明「演出……不宜諸模仿，而應該以真實狀況為本，切實做到」）。至於觀眾，也不宜坐在觀眾席中旁觀，而應該實地參與。所以，有演出時，從戶外的慶典場地到巴黎歌劇院舞台之間的人潮始終川流不息。皮耶・葛代爾為《自由祭》編的劇本，後來再改編為《理性崇拜》的腳本。[4]於一七九三年十一月十日演出，之後又回收，搬上歌劇院的舞台作正式演出。他為歌劇《共和凱旋：大草原兵營》（La Triomphe de la République ou Le Camp de Grand Pré）編的芭蕾，也一樣是集合多齣戶外慶典的場景改編而成的。另有一例是一批藝術家自動請纓，組團親上巴黎傑瑪普（Jemmapes）碼頭前線勞軍，為該處力抗奧地利軍隊的法國軍隊演出歌舞和活人畫，劇名也發揮巧思取作《奧地利之舞：傑瑪普磨坊》（La danse autrichienne ou le moulin de Jemmapes）。一七九四年，皮耶・葛代爾放掉顧忌，撒手一搏，協助製作革命烈士尚－保羅・馬拉（Jean-Paul Marat, 1743-1793）和路易－米歇・勒佩勒蒂耶（Louis-Michel Le Peletier, 1760-1793）的半身像落成典禮。主景設在歌劇院的正面大門，場面壯闊。歌劇院內的道具，不時要拖到街頭的慶典去用。舞者身穿戲服，圍繞無以計數的「自由樹」舞蹈；[5]甚至羅伯斯比（Maximilien Robespierre, 1758-1794）一七九四年在巴黎「聖母院」（Notre Dame）辦的「至上節」，[6]也都有吃重的演出。[15]

法國大革命辦的節慶，於今常拿來和國王辦的盛典相提並論，只是，大革命的慶典少了皇家講究的豪華排場和宗教氣味，代之以革命的教義便是了。不過，法國大革命縱使接收了波旁王室偏好壯盛的品味，國王的芭蕾和宴會於當時卻是支持貴族階級和帝制的樣板宣言。反之，革命慶典就洋溢激進、宣教的狂熱，執迷於重現（或是虛構）革命的神話時刻，如痴如狂，企圖說服大眾皈依革命的新理想、新儀式──當然還有革命後的新權力

結構。由於當時的舞者和芭蕾編導，於搬演這類革命慶典涉入極深，也由於芭蕾始終和國家的慶典有牢不可破的關係，所以，貫串革命慶典的諸般主題未因革命歷程時移事往而跟著消褪，此後反而在芭蕾的舞台落地生根，芭蕾也因之改頭換面，再也不復往昔面目。

首先，芭蕾的舞台出現了白衣舞者。首開先聲者，雖是路易十六的王后瑪麗—安東妮曾以一身輕軟的棉紗罩袍粉墨登場，扮演牧羊女；但於革命期間，女性一身簡潔樸素的希臘式白袍（tunic，一般以古代的樣式為宗），卻是全民洗刷腐敗、貪婪的鮮明象徵。女子作這一式打扮，代表純潔、美德、犧牲、自由和理性。這樣的女子，一個個都是「玫瑰貞女」。的確，當時的革命慶典，幾乎每一場都會有一批全身素淨的白袍女子現身舞台，以無邪的形象在台上作優雅的演出，從來不以言辭玷污純潔的美感。一有這樣的女子上台，通常代表演出走到了激昂的高潮或是尾聲。例如紀念馬拉和勒佩勒蒂耶的慶典，就在兩人的半身像臨要揭幕那一刻，出現一群白衣少女走上舞台，身披花環和三色綵帶，演出奉獻棕櫚葉的儀式。舉行「理性祭」（Fête de la Raison）的時候（當時法國各地的農村一概要舉行「理性祭」），身為主角的女子身邊也都會有一群白衣少女簇擁在側。在「勝利殿」（Temple de la Victoire）舉行「八月十日祭」（Festival du 10 août），儀式將近末尾，一樣有一群白衣少女上台，向矗立舞台、眾所仰望的自由女神獻上花果。由這類白衣少女演出的活人畫，也是慶典療傷止痛的落幕終景。畫家大衛曾經協助設計多場革命慶典，搬上舞台演出。日後他回憶舞台上的白衣少女，說：「先生啊，無與倫比的女性！純粹的希臘線條，美麗的少女身著希臘長袍，遍灑花朵……不止如此，從頭到尾還搭配盧伯翰、梅于樂、德呂樂的頌歌。」[16][7]

這樣的白衣少女便是史上首見的現代「芭蕾群舞」（corps de ballet）。法國大革命前，芭蕾群舞一般都由兩兩成對的舞者組成──例如廷臣、村民，要不就是一批復仇女神或是妖魔鬼怪。而且，這樣一批舞群在舞台上面，並不代表特定的道德標竿，也沒有一定的政治身分。這一批舞群單純扮演默劇裡的角色。皮耶‧葛代爾於《泰勒瑪流落嘉莉索之島》安排的女性角色，雖然隱隱有日後女主角新面目的影子，但還是偏重煽情和色欲，尚未昇

華為理想的象徵。再要到後來，大革命清新純潔的白衣女子，才在皮耶・葛代爾的芭蕾劇中像成了定制，不斷出現，迄至下一世紀都未止息（都可以說是皮耶・葛代爾芭蕾的特產了），最終於在浪漫派詩人、作家的想像當中，蛻變為《仙女》、《吉賽兒》一類的經典意象。日後芭蕾群舞以一群白衣女性舞者（絕對沒有男性）為定制，便是取法自法國大革命的靈感：這樣的芭蕾群舞，代表「大我」（暨民族）先於「小我」；這樣的芭蕾群舞，代表的是法國每一位出身寒微但是散發崇高道德光輝的女子。

不過，這樣的女子於一七九○年代的慶典還沒開始跳舞。她們只是儀式的一環，只有象徵、裝飾的意義，像是無聲的歌隊。法國大革命的慶典，舞蹈一概改由庶民大眾擔綱，而庶民大眾演出的舞蹈當然就不會是芭蕾，而是土風舞，特別是「卡馬紐爾」（carmagnole）。皮耶・葛代爾於一七九四年推出《玫瑰貞女共和》（La Rosière républicaine）一劇，便將他哥哥的芭蕾改編為反抗教權的長篇論文：村民簇擁玫瑰貞女，浩浩蕩蕩來到教堂，準備舉行傳統的慶典。教堂的大門砰然開啟，眾人卻見「神的家」為大家主持活潑的「美德理性祭」（Fête de la Vertu et Raison）。村民見狀，無不當場「皈依」，馬上成群跳起輕快的卡馬紐爾舞。

不過，土氣、歡欣的卡馬紐爾舞，可不是一般的民間舞蹈，而是連唱帶跳的「圓環舞」（round dance），名稱來自馬賽起義的革命軍身上的紅外套。歌詞號召民眾奮起，反抗法王路易十六暨其王后（歌詞封他們兩人為「否決老爺」和「否決夫人」〔Monsieur and Madame Veto〕，算是法國大革命的樣板歌舞。民眾載歌載舞、團團圍繞自由樹，比較恐怖的繞的是斷頭台，慶祝人民打敗眾所唾棄的貴族。當時有版畫描繪巴黎民眾攻下巴士底獄，紛紛湧向街頭巷尾歡歌歡舞。畫面中有神來之筆，頗有畫龍點睛之妙：版畫裡的狂歡民眾手舉大標語，標語寫的是：「吾民於此舞蹈！」他們跳的當然不是小步舞。[18]

法國大革命的「恐怖統治」，於一七九四年七月隨羅伯斯比失勢而退場，巴黎歌劇院分秒不失，馬上重拾以前的老劇碼。一時間，革命狂潮視芭蕾為貴族藝術而爆燃的怒火，恰似疾馳而過的風暴，掃過便告雨過天青！麥克西米連・葛代爾最煽情的幾齣芭蕾，馬上就和《泰勒瑪流落嘉莉索之島》、《賽姬》等劇一起搬上舞台，轟動一如以往。即使如此，人事終究已經全非。老觀眾有許多皆已移居國外，歌劇院上下也還兵荒馬亂、躁動不安。

戲服、布景殘破凌亂，淒涼頹喪。「恐怖統治」之後的「督政府」（Directoire, 1795-99）時期，劇院的處境如履薄冰，徘徊於破產邊緣，還數度因為改組而暫時關閉。老劇碼像裝了自動導航，重現江湖，一如現在電視劇反覆重播。麥克西米連的弟弟，皮耶・葛代爾（還在當劇院的首席芭蕾編導）此前十幾年叱吒風雲，一齣又一齣芭蕾、慶典不斷推出，此時也偃旗息鼓，遁入綿長、抑鬱的沉寂，一連幾年沒有新作問世，迄至拿破崙攫掌大權。

不過，巴黎歌劇院消逝的活動力，改在別處勃發，也就是在公共舞會，在巴黎社交界於頹廢「世紀末」（fin de siècle）打得如火如荼的服飾踢館大賽。服飾踢館大賽在巴黎從來就不是新聞，後來，著名作家巴爾札克（Honoré de Balzac, 1799-1850）也說，大革命從一開始就不脫「綾羅綢緞和素面布衫的論戰」。一待「恐怖統治」走近尾聲，反共和派馬上吹起綾羅綢緞大反攻的號角，報上一箭之仇。窮奢極侈、無憂無慮的熱潮重現江湖，針對先前崇尚素面黑布的簡陋，強調斯巴達的嚴肅無華，還將一軍。一個個自命不凡的「駭俗客」（incroyables，男性）、「驚世女」（merveilleuses，女性），在街頭巷尾、公共花園招搖過市，炫耀一身華貴富麗的穿著。而且，不論穿得高下優劣，一概略顯滑稽突梯——不止，另也有人穿得和沒穿差不多：男子穿緊身長褲，留著人力加工出來的短大衣用色鮮豔大膽，漿得筆挺、僵硬、寬邊大領外突，活像艦首，托在中間的一顆頭，留著人力加工出來的蓬飛、飄逸長髮。走路的步伐扭捏作態，裝模作樣，手上拎著小望遠鏡和大木棍，還悍然說望遠鏡和大木棍便是他們的「行政權」。[19]

至於女性，大膽放浪的行徑堪稱厚顏無恥。例如塔利安夫人（Madame Tallien, 1773-1835），當時著名的反雅各賓黨領袖尚─朗貝・塔利安（Jean-Lambert Tallien, 1767-1820）的妻子：她在巴黎主持雅致的沙龍，裝扮以華貴之至出名，而被死對頭封為「新版瑪麗─安東妮」。這一位塔利安夫人就會穿鑲金色亮片的肉色緊身衣，亮片隔著套在外面的透明薄長袍閃閃發光。一晚，塔利安夫人到歌劇院看戲，竟然全身赤裸，只拿一張虎皮隨便搭在身上。約瑟芬・德博亞爾內（Josephine de Beauharnais, 1763-1814，一七九六年嫁與拿破崙為妻），也曾經全身穿全由新鮮玫瑰花瓣縫製的衣裙，出席宴會（此外別無寸縷）；另也訂製過一襲全由羽毛和珍珠縫製成的衣裙。白色的棉紗長袍是當紅的款式。女士穿起這樣的衣裙，也愛動一點手腳，把棉紗沾濕（寒冬也不例外），或是浸泡香油，穿在身上，曲線自然畢露，引人遐想。當時有人留下記載，說成群女性衣不蔽體，蝟集公共舞會，「露出大片、大片

的臂膀、胸脯、腳踏繫帶涼鞋，鬢髮則由最時髦的髮型師取法古代半身像，一綹綹盤在頭上」。

跳舞當然不可或缺。法國大革命於督政府時期，單單是巴黎一地，總計便有六百多家舞廳，從早到晚人潮洶

湧。巴黎歌劇院的劇場演出既然凋零日甚，此時便也見風轉舵，抓住時機舉辦豪華的面具舞會，招徠大批人潮。

三教九流群集，連社會底層的娼妓也來者不拒。這類舞會的流行舞蹈，以新興的「華爾滋」最為風靡。華爾滋

一如虎皮加身和沾濕的棉紗長袍，百無禁忌。以前的社交舞蹈（和劇場舞蹈），例如小步舞，是一男一女肩並肩

站好，除了牽一牽手，不會有肢體接觸，而且，即使牽手，也有規定的姿勢要嚴格遵守。華爾滋卻大相逕庭，

一男一女可以相擁，還不像後來的華爾滋——後來的華爾滋，男女相擁時上半身要維持挺拔，而且是在一八一五

年「維也納會議」（Vienna Congress）於豪華宴會廳舉辦舞會時，才開始出名、流行起來。**這時候**跳的華爾滋，姿 20

勢就比較輕鬆，還保留著華爾滋起於民間的原味。這一路原版的華爾滋，舞動當中流露的情欲也不容小覷。所以，

那時，（至少於理論上）唯有已婚婦女才可以跳華爾滋，時人寫到華爾滋如疾風旋轉、緊緊相擁的情狀，筆下不

是血脈賁張、讚賞有加，就是氣沖牛斗、嚴辭抨擊。

芭蕾編導當然沒本錢對華爾滋的熱潮視而不見，隨華爾滋掀起的裸露風，自然也包括在內。華爾滋的激情脈

動和浪漫擁抱，經芭蕾編導消化吸收，終於融入古老的並肩「雙人舞」（pas de deux），將之轉化為兩兩相伴、真

正共舞的形式，一男搭配一女或分或合、相擁舞蹈。當時的華爾滋，確實為編舞另闢了諸多嶄新的蹊徑。不單是

因為華爾滋的節奏浮蕩誘惑，也不單是舞者的眼光不再投向國王而在舞中，另也在於華爾滋釋放情欲自由流

瀉，在於華爾滋掙脫了以前的枷鎖束縛。這一點，從督政府時期傳世的舞者素描可見一斑。畫中成對的舞者擺出

來的姿態前所未見：兩人面對面，手臂環繞對方的肩膀或是勾在腰間，神態輕鬆，脖子甚至後仰，甚或扭腰擺臀，

無限陶醉。

當時流行風潮的變化，從台下吹到台上也不需要多久的時間。單舉一則例子就好，一七九九年，法國的芭蕾

編導路易・米隆（Louis Milon, 1766-1845）推出一齣獨幕芭蕾默劇，《埃荷和李安德》（Héro et Léandre），在「巴黎

歌劇院」上演。劇情司空見慣，眾神加愛情的大雜燴：李安德愛上了埃荷，藉愛神之助，共謀要贏取佳人芳心。

埃荷性情貞潔，身披一層嫻雅莊重的（真的）薄紗，當然也不肯卸下薄紗片刻。不過，李安德最終還是贏了，

芭蕾編導安德烈・狄沙耶（André Deshayes, 1777-1846）傳世的一張素描，畫出當時舞伴從並肩而站變為相互擁抱、彼此頡頏的姿態。

一群愛神依約定好的時間將埃荷罩在身上的薄紗扯下，埃荷原本在薄紗之下曲線畢露的婀娜胴體，這時便一覽無遺了。而埃荷反而覺得豁然自由，無限暢快，使和李安德跳起感情熾熱的雙人舞。此後多年，芭蕾編導循例固定要找名目在芭蕾安插這般親暱的場景，雖然舞碼於今皆已失傳，但是芭蕾編導為籌備舞作而畫的簡圖、素描，依然可以管窺當時自由開放、縱情聲色的一面。男女肢體交纏之狀，即使放在今日，也算十分新潮。[21]

一八〇〇年，拿破崙初掌大權，皮耶・葛代爾終於從沉寂破繭而出，趕上社交舞的流行，以梅于樂寫的樂曲推出一齣芭蕾，名為《舞蹈狂》（La Dansomanie）。一推出就大為轟動，直到一八二六年都還是巴黎歌劇院的紅牌劇目。只是，皮耶・葛代爾本人卻說《舞蹈狂》連芭蕾也稱不上，充其量只是「鬧著玩兒的……不必當一回事」，做來消遣、娛樂罷了。皮耶・葛代爾這一番話其實不算自謙──《舞蹈狂》確實稱不上是芭蕾，而是滑稽的鬧劇，就像前述「驚世」、「駭俗」的奇裝異服，對貴族講究的儀表既是禮讚，也像嘲弄。劇情和莫里哀寫的《貴人迷》遙遙相應：同樣有多金的布爾喬亞，杜勒吉（Dulcger）先生。話說杜勒吉先生其人荒唐可笑、嗜舞如命，膝下有一

名待嫁女兒，雖有身家出眾的男子求親，卻慘遭杜勒吉爾先生峻拒，氣得杜勒吉爾太太七竅生煙。只是，杜勒吉爾先生何以峻拒乘龍快婿呢？因為，乘龍快婿不會跳舞。杜勒吉爾太太便和女兒偷偷商量，用計騙過杜勒吉爾先生，讓大家皆能稱心如意。芭蕾於結尾安排了一幕萬國芭蕾集錦，土耳其、西班牙巴斯克（Basque）、中國扮相的舞者，赫然也在舞蹈之列。[22]

皮耶‧葛代爾推出這一齣芭蕾，絕對沒有要跟莫里哀別苗頭的意思。不過，細查《舞蹈狂》和《貴人迷》的差別，時代風氣的變化，依然可以從中見微知著。莫里哀《貴人迷》的喬丹先生，煞費苦心要力爭到貴胄的上游，卻告枉然。他笨手笨腳、一事無成的奮鬥史，輕輕一戳，便刺破了當時布爾喬亞的虛妄自負和貴族的驕慢造作。反之，皮耶‧葛代爾劇中的杜勒吉爾先生，卻沒有攀緣社交階梯往上爬的抱負。他迷上跳舞，原因簡單明瞭：也因此，先前喬丹先生的舞蹈教的是向伯爵夫人鞠躬的要領，杜勒吉爾先生的舞蹈老師──還姓「辟哩啪啦」（Flicflac）呢──教的就是華爾滋的舞步，和其他新潮舞蹈「重複兩次、三次、四次」的複雜組合。喬丹先生希望女兒嫁進貴族人家，杜勒吉爾先生才不在乎貴族不貴族：他只要女兒嫁頂尖的舞蹈高手。[23]

不過，皮耶‧葛代爾另也不忘捉弄觀眾一下。葛代爾安排杜勒吉爾先生師法的舞者是誰呢？上流社會高貴舞蹈的老典範，蓋伊東‧維斯特里。杜勒吉爾先生最想把哪一種舞跳得出神入化呢？當時依然備受眾人吹捧、膜拜的「維斯特里嘉禾舞」（gavotte de Vestris）是也。所以，立場保守、傾向保皇的《論辯報》（Journal e Débats）便指責葛代爾不應該嘲弄前朝舞蹈。但也有不少評論卻認為舞者演出舊制度的貴族舞蹈，和活力四射的流行華爾滋同台並陳，其雍容莊重絲毫不減，絕不遜色。的確，《舞蹈狂》之所以轟動，固然在皮耶‧葛代爾於舞台搬演了一場壯盛的舞蹈展，另也在於葛代爾不時便將已成定制的社交禮節、儀態請出來，和新潮的風格、時髦的舞蹈並列──只是，新潮的風格、時髦的舞蹈其實正在腐蝕前朝的藝術。葛代爾知道芭蕾原有的朝廷光環和權威已經不再。他在台上揮灑的是胡鬧戲弄的筆劃，而不是挖苦嘲諷的細膩線條。所以，葛代爾自承他這一齣《舞蹈狂》不是芭蕾喜劇，「不必當一回事」，確實一語道破路易十四、莫里哀、呂利以降的盛世是已經走到了盡頭。法國大革命確實已將芭蕾改得面目全非，逼得葛代爾──還有古典芭蕾──不得不投進滑稽突梯的懷抱。[24]

法國大革命推演到拿破崙加冕為帝，或者該說是他自立為帝吧，開啟他那一系的法國世襲帝制，霎時彷彿又將時間倒轉回從前了。拿破崙先是重建朝廷，利用時人對身分、階級無法自拔的執迷，利用法國作家斯湯達爾（Stendhal：Henri-Marie Beyle, 1783-1842）名之曰法國菁英的「虛榮心」又再辦起極盡奢華、宛若造神的皇家儀典，排場之大，堪稱世間帝王鼎盛。一八〇四年，拿破崙搬演了一場空前絕後的加冕盛典。一八一〇年，拿破崙甚至迎娶哈布斯堡王朝的公主為后。拿破崙連晚餐時，廷臣也要列隊重演古禮。例如舉行「鴻宴」（grand couvert）的時候，受邀的貴賓就要排好隊伍，嚌聲依序圍繞用饍的國王本尊走上一圈。為了應景，這時拿破崙每每會穿上正式的「法蘭西國服」（habit à la française）。這也是前朝路易十六朝廷慣見的穿著：絲質長襪加高領外套、釦帶鞋、禮劍。至於女性的服飾禮節，一樣規矩也全沒少。路易十六的長女，昂古蘭公爵夫人（Duchesse d'Angoulême, 1778-1851），甚至還想幫以前最寬的一款圓撐裙還魂。只是，穿成那樣太不舒服、太不方便，眾人皆曰不宜。昂古蘭公爵夫人不得不服從多數，放棄這樣的念頭。

不過，宮廷禮儀的繁文縟節，大家還是一絲不苟，不敢有絲毫怠慢，所以，舞蹈老師捱過多年失業的窘境之後，驀地鹹魚翻身，手邊的工作瞬間超量，不是要指導滿懷憧憬的年輕仕女，協助她們初次進宮即能驚豔全場，就是要為國家儀典編排舞蹈。例如芭蕾編導尚－伊田・德佩悠（Jean-Étienne Despréaux, 1748-1820）早年受教於蓋伊東・維斯特里學習高貴風格，還在舊制度時代的巴黎歌劇院任職達十六年之久，這時便奉命指導約瑟芬和拿破崙（德佩悠覺得他們兩位對禮儀大事，做得既不得體又孤陋寡聞）。德佩悠為拿破崙宮廷籌畫的慶典，雖然講究豪華的皇室氣派，卻又不忘注入鮮明的平民趣味。例如有一齣劇碼，名為《法蘭西暨神聖羅馬帝國同盟之寓言》（Allegorical Ballet on the subject of the alliance between Rome and France），正規的小步舞和雙對舞（quadrille）一般都要講究尊卑有序的隊形，劇中搭配的卻是流行樂曲，像是「以崇高的勇氣武裝起來」，或是「美麗的公主安心入睡」之類的歌曲。

拿破崙也特別注意巴黎歌劇院，下令歌劇院由「警政署」（Préfecture de Police）直接管轄，明令劇院推出的

每一齣芭蕾一定要由皇帝本人的親信（也是先前大革命時「恐怖統治」的主腦），約瑟夫・富歇（Joseph Fouché, 1759-1820）批准才行。而且，萬一有藝術家因為大革命剛過，誤以為手中要到了些許自治的權力（劇院裡的藝術家一度確實有過自治權），最好趕快大徹大悟。拿破崙堅信，巴黎歌劇院的管理應該由上而下：「統御、力量、意志、指揮率皆統一：服從，服從，再服從」。劇場和藝術家一概躲不掉警方「監視的眼睛」，警方搜集起他們違法犯紀的劣行，也從未鬆懈。[25]

不過，藝術家容或可以牢牢握於掌下，藝術家的才華卻是漏網之魚。大革命期間，王室的管制放鬆許多，巴黎的劇院便如雨後春筍，爆炸增生。拿破崙有意重拾芭蕾和歌劇的往日榮光，登基未幾就大舉關閉劇院，只留下八家。八家當中，還有（原先即屬王室所有的）四家由政府補貼。到了一八一一年，拿破崙算是大功告成，先前箝制巴黎歌劇院的鐵腕，已經重新又將貴族講究的崇高歌劇、芭蕾類型，牢牢置於掌下。這時，巴黎歌劇院又成為巴黎唯一可以推出高貴芭蕾的劇院。所以，眾神、諸王、英雄又只限於巴黎歌劇院登台，其他劇院不得染指。至於「日常生活情狀」的舞蹈，巴黎歌劇院當然也可以推出，但是別的劇院也可以。所以，這中間的意思就很清楚：巴黎歌劇院便像《法國信使報》（Mercure de France）所說，成了「憲制劇院」（constitutional theater），代表法蘭西民族的榮耀。雄偉壯盛、富麗堂皇，當然是巴黎歌劇院該盡的本分。輕鬆一點的主題，場面不夠壯盛的芭蕾，就一概會被審查的官員打回票了。[26]

不過，拿破崙的宮廷雖然還是講究豪華的氣派和富麗的排場，卻不等於在走回頭路，也未必是要大家重拾舊貴族的規矩禮法。拿破崙的新朝新氣象，是建立在新的社會基礎上面：也就是才幹和財富比出身、血統重要。軍中豪傑、戰役將士，偕同富有的布爾喬亞人家，蝟集為新興的統治階級。拿破崙的政治、文化品味，雖然看似極力取法之前的皇帝、貴族，卻因為有社會景觀（social landscape）劇變的背景，加上個人的革命信念和經驗，所以和以前的皇帝、貴族其實是涇渭分明的。拿破崙有強悍的意志，決心以嚴格的人人平等、用人唯才等原則，為公共活動和行政事務樹立理性的基礎。所以，拿破崙的政權於法國歷史確屬前所未見。拿破崙的治權有嚴格的能人統治結合威權專制的行事風格，再套上沉沉一層皇家的隆重威儀，而散發出與眾不同的光輝。拿破崙登基之初，便有寶戈洛基公主（Princesse Varvara Dolgorouky, 1769-1849）一針見血指出，拿破崙「哪有朝廷？只有權

力！」27

而在這樣的時代，舞者是怎樣的處境呢？首先，便是要和冥頑不靈的幾位大臣一連交手好幾回合。這也不算新聞嘛，畢竟由前文可知，藝術家對自己的事本來就愛抓在自己的手裡，能不讓別人管就不讓別人管。只是，這時候的鬥爭，好像也攸關藝術的命脈。以前，舞者依個人特長自行更動舞步，把個人偏愛的舞蹈段落抽出來插進另一支芭蕾當中，依個人（或金主）的喜好去改戲服等等，都是司空見慣的事。不過，以前稍有逾矩或認為有特權可以率性而為，一肚子小家子氣的虛榮心。

所以，拿破崙一朝循用人唯才的標準，大力整頓藝文界。主事的官員從下往上著手。巴黎歌劇院附設的學校當時已經分崩離析，供職於劇院的舞者四散在巴黎各地的私人寓所，舞蹈老師都改成在自家客廳開班授徒了。這般漫無章法、沒有管理的作法，主管機關當然不會坐視不管。所以，學校進行重整，訂出明確的升級標準。不止，校方還再開設「精修班」，進一步磨練劇場優秀學員的技巧，結業之後直接送進巴黎歌劇院的藝人行列。為了迎合拿破崙偏好軍事禮節的胃口，校方也規定制服，特別是男生，一概要穿緊身長褲、馬甲、白色長統襪。28

這一番改革的目的，在將藝術創作的機器完全納入政治掌握，以保障作品生產的過程順利，展現的水準精良。因此，主管官員軟硬兼施，又是哀求，又是勸誘，還祭出罰鍰、法令，明訂角色、晉升等等事宜一概以才藝為評判的基準，而非其他曖昧（像是人脈、靠山、性關係之類）的條件。為此，劇院也特設評審制和委員會，保障藝人不受偏愛、徇私之害，人人都有平等的立足點作公平的競爭。舞者一概要乖乖接受管束。不行！維斯特里和杜波（Louis Duport, 1781-1853）不可以擅自在《安那克里翁》（Anacréon）的芭蕾加舞步；對，安東（Antoine）要受罰（抓去關四天），因為他擅自把歌劇《阿本塞拉赫家族》（Les Abencérages）裡的一支舞碼插進芭蕾《賈瑪什的婚禮》（Les Noces de Gamache）去跳。29

結果造化弄人，情勢竟然逆轉。藝術家以才華響應大革命，到頭來卻不得不再回頭捍衛以前（也是王室）的特權和地位，對抗思想較為進步的拿破崙政權。劇院兩名官方任命的芭蕾編導，皮耶‧葛代爾和路易‧米隆，聯名寫了一封長長的請願信，上書拿破崙，申訴爆紅的年輕舞者目中無人，擅自「發明」芭蕾。兩人氣急敗壞，

嚴正要求後生晚輩挑戰先進權威，務必立即嚇阻，「小兵學到了些許戰術的皮毛，就要求指揮大軍，豈不荒唐又

危險？」看來，兩人的申訴函往上呈交到宮中主官的手中，只是，該官員回絕了葛代爾和米隆的請求，堅持巴

黎歌劇院也應該和外面社會一樣，只講「唯才是用」。30

話雖如此，芭蕾的變革也非一蹴可幾。行管單位和藝術創作兩方大戰正酣，交鋒的成果也每每扞格矛盾。不

過，無論如何，推動拿破崙治權的理念，也確實將芭蕾朝新的方向推去。長久以來，貴族講究的法則，一直是

芭蕾藝術的圭臬，這時已經潰敗不堪。法國大革命之後，幾十年秣馬厲兵，芭蕾的現代訓練首次浮現了大概的

輪廓。拿破崙雷厲風行的信念——嚴格的專門訓練，唯才是問的職業倫理，軍事化的紀律——直到我們這時代，

不論好壞，芭蕾世界依然奉行不輟。

不過，法國大革命在舞蹈留下的烙印，最大的，還是在於男性舞者的形象。主跳高貴風格的男性舞者於十九

世紀前三十年，幾乎消聲匿跡。原本是芭蕾藝術的完美典範，卻淪為眾所唾棄的賤民，全被趕下舞台。若要全

盤掌握當時到底是怎麼回事，就不要忘記當時習慣將芭蕾還有人身的體格，畫分為三大涇渭分明的類別：「莊

重（或高貴）」、「半性格」、「滑稽」。這三大類別便是舞蹈的三大梁柱，不論觀眾還是演員，同都認為全天下

的舞者，還有全天下的舞蹈，都有其天生的特性——依各自的外形特點和氣質，先天便已有了明確的勾勒和畫

分。階級組織的信念、社會畫分的事實，在在流露於芭蕾的演出當中。因而高貴風格等於是舊社會現實的明證：

王公貴族蒙主聖恩，地位高於他人，由他們的舞姿即可見一斑。

如前所述，高貴風格早在一七八○年代，就已經因為奧古斯特·維斯特里離經叛道改走炫技路線而遇到挑

戰。只是，奧古斯特·維斯特里當時桀驁不馴的行徑，感覺比較像年少輕狂、熱情奔放，而非流風即將急轉直下

的預兆。等再到了法國大革命後，這樣的解釋就未足以服人，原本一笑置之的反應也演變成斬草除根的大掃蕩。

首先看出警訊的人，便包括年事已高的諾維爾。他在一八○三年、一八○七年出版的新版《舞蹈和芭蕾書信集》

中，指責奧古斯特·維斯特里以狂放的旋轉、驚人的跳躍，敗壞了高貴風格，哀嘆這一位才華洋溢的舞蹈家怎

麼一意孤行走偏鋒，自創「新類型」，把原本分屬不同風格的舞步混雜一氣，攪和得亂七八糟！[31]

諾維爾說的沒錯。法國大革命後，一個個才華洋溢的年輕男性舞者紛紛以奧古斯特·維斯特里為師，急著

炫耀大膽的旋轉和跳躍，惟恐落後。一八〇三年，巴黎歌劇院當時的總督德緹雪（Jean-Balthazar Bonet de Treiches,

1757-1828），寫過一份報告，詳述當時芭蕾面臨的問題，也擔心舞者日漸看輕高貴風格，寧可倒向中間靠攏的半

性格類型。為什麼呢？德緹雪說是因為他們恬不知恥，以迎合「多數」為先，當時的民眾又多半酷嗜譁眾取寵

的機巧把戲和特技，對於「準確、靈活、優雅」等等精緻的要求不屑一顧，而且這樣的問題還不僅限於正廳後

座的觀眾。終究有人不滿世風日下，指責大革命把一切搞得面目全非。「賞心悅目」再也不能滿足大眾的耳目：[32]

「驚奇和偏鋒取代了自然；現在的大眾，獨沽此二味爾」。奧古斯特·維斯特里的舞蹈也確實賣弄到扭曲變形的

地步，然而，違反貴族雍容華貴的基本原則，卻也是他的舞蹈招徠大眾的魅力之一：因為，他在台上不僅毫不

遮掩炫技所需的運動天賦和體能，還會刻意強調。

不止，有的高貴風格舞者即使人人看好，這時也見風轉舵，背棄了師承的藝術。例如路易·亨利（Louis-

Xavier-Stanislas Henry, 1784-1836），十九世紀初受教於皮耶·葛代爾和另一位舞蹈名師，尚－佛杭蘇瓦·庫隆

（Jean-François Coulon, 1764-1836）原本前途一片光明，他本人也躊躇滿志，據記載一八〇六年曾將他跳的舞蹈類

型比作歷史畫，認為既然他跳的舞蹈類型是「排第一」的，他的待遇也理當優於其他。一堆評論家爭先恐後將

他拱為高貴風格的救世主，認為腹背受敵的高貴風格應該可以藉他之力起死回生。這一位舞者擁有過人的體能和

自在優雅的姿態——「優雅結合力量」——和同儕「猴戲一般」的動作實為天壤之別。連諾維爾對芭蕾的憧憬

早已幻滅，也希望路易·亨利真的有辦法力挽狂瀾，令「已死」的高貴風格「再現生機」。只是，亨利卻另有所

圖。他在巴黎歌劇院沒待多久就改弦易轍，跑去平民趣味的「聖馬丁門劇院」（Théâtre de la Porte Saint-Martin）跳

舞。後來，該劇院被拿破崙查封，亨利便離開法國，移居義大利米蘭。一八一六至一八一八年間，一度回到巴黎，

但沒待多久，就又接下神殿大道的劇院工作。[33]

亨利留下的空位，當然不是後繼無人。但是，接手的人還是一個個無力回天，不得不向現實低頭。例如有

名為亞伯特（Albert）的著名男性舞者，一八〇八年初次登台演出，（依同僚所述）便一舉博得舞台「完美紳士」

的名號，博得一些品味獨到的人士稱賞。只是，這些品味獨到的人士夾在普通觀眾群中，一樣漸漸被擠到邊緣，變成所謂的「鑑賞家」。不過，連亞伯特這樣的人物，照樣忍不住要在舞蹈穿插多圈旋轉、騰空大跳等等花技巧，害得純粹派的希望徹底破滅。情勢之所以如此，其中的緣故也不難理解，因為，高貴風格的角色那時已如鳳毛麟角少之又少，難得一見。芭蕾編導也不是沒有壓力，票房紅牌不多照顧一下也不行。一八二二年，皮耶‧葛代爾製作《亞佛烈大帝》（Alfred le Grand），由亞伯特主演。不料，男性舞者得以在嚴肅劇碼擔綱演出地位顯貴的主角，卻就此成為絕響，《亞佛烈大帝》下檔之後，多年未能再見。[34]

同年，皮耶‧葛代爾曾向上級呈交一份芭蕾新劇的草稿：《面具舞會》（Le Bal Masqué）。此劇有一點反常，情節矛盾、組織混亂，始終沒能推上舞台演出。依葛代爾勾勒的劇情大綱，劇中要由多名舞者扮成路易十四時代的藝人出席舞會，如路易‧杜普雷、莎勒等當時的芭蕾名角都在內，只是，一個個在舞台上滑稽萬狀如蹣跚學步，不時被舊制度笨重、礙事的鞋子、戲服絆住。也就是說，那樣的年代，已經逝去。不過，舊時代是已逝去，後續的發展如何，葛代爾的腳本卻透著愛恨交加的矛盾。依他的腳本，會有一支狂野、性感的舞蹈，而且一反常態，由一名「黑人男子」假扮成甜美的妙齡少女來跳。這一支舞蹈——「黑人舞蹈最為淫蕩者」——主打新派炫技慣見的跳躍、旋轉、**單足旋轉**，作為號召。芭蕾演到末尾，「黑人男子」才會揭露真實身分，少女本尊也重現靦腆、羞澀的本性，跳了一支含蓄高雅的舞蹈，回復清白的名聲。這樣的腳本，雖在無意中流露出了葛代爾那時代的種族偏見，卻也顯示新派的炫技風格在他的心中還是「化外」的產物，是落在社會疆界之外的。[35]

三年後，皮耶‧葛代爾為歌劇《法拉蒙》（Pharamond, 1825）編了幾支舞蹈，向甫登基的法國國王查理十世（Charles X, 1757-1836）致敬。高貴風格的舞蹈若真還有一展身手的機會，《法拉蒙》一劇應該是大好的機會。可是葛代爾編的芭蕾，卻由炫技派的安東‧保羅（Antoine Paul, 1798-1871）擔綱男主角，飾演一名年輕戰士，高貴風格反而分派給一名女性舞者，蒙特蘇女士（Madame Montessu, 1803-1877）。葛代爾還安排了一幕戲，由蒙特蘇飾演男主角的角色，天生陽剛雄健的氣派就是壓不住，等到蒙特蘇反過來要學保羅的動作，卻落得累贅在地，獨留保羅一路大跳飛過舞台，得意洋洋。

安東‧保羅比奧古斯特‧維斯特里年輕，汲取維斯特里的流風，將運動炫技的路線推到極致。保羅的體型粗

壯，肌肉發達，大腿、小腿都很粗，輕易便能把他往空中推送，也就是所謂的「高飛」（paèrien），滯空的時間比一般人要長，襯得他像在空中飛翔。他的動作粗獷，大膽，單足旋轉繞圈、跳躍、複雜的擊腿組合，他做得狂野、奔放，當時有人看得發火還形容為：「擺脫不了」自己身體的動能。這樣的風格，比起以前高貴風格的莊重和沉穩，確實南轅北轍。許多評論就直指安東・保羅的跳躍動作與「無止無休、無法無天的單足旋轉」，簡直是對高尚的上流文化橫加侮辱，也怒斥「新派」愛用「脫臼的姿勢」，根本就是宣告「真正的舞蹈已經澈底毀滅」。[36]

皮耶・葛代爾和路易・米隆雖然本身也造了不少孽，也算是高貴舞蹈隳敗的凶手；這時卻搶著出面捍衛高貴風格。以前將舞蹈分成三大嚴明類別的作法，雖然看似已在淘汰之列，這時卻又成為效忠階級人士號召團結的大旗，不論效忠的是藝術階級還是社會階級。葛代爾和米隆懇請當局維繫芭蕾原有的類型分野，怒指芭蕾少了這樣的畫分一定流於混亂、衰敗。聯名的請願信、報告書，一份又一份上呈巴黎歌劇院當局，迄至一八二〇年代皆未稍歇。相關當局對於他們的論點也能理解，願意傾聽。只是，葛代爾、米隆捍衛的分野雖然還有剩餘價值，所以得以再苟延殘喘幾年，但終究已經油盡燈枯，單純只是行政管理的工具而已。葛代爾本人也發現，這時專攻嚴肅芭蕾的年輕舞者，體格也好像做不出高貴風格標舉的特點：含蓄、雍容。這些新生代的年輕舞者為了搶鋒頭不惜任意扭曲姿態，而且，依他們一身亢奮、「抽搐」一般的爆發力，再簡單的動作也會被他們做得怪模怪樣。[37]

舞蹈類型的分野崩壞，舞譜的命運也與之同病相憐。佛耶於路易十四時期首創的舞譜，功效一直不錯，維時已近百年。但是，到了十八世紀末葉，奧古斯特・維斯特里一輩的舞蹈家開始將芭蕾朝新的方向推動，芭蕾的舞步就變得像諾維爾說過的一般，「變複雜了」，有重複兩次、三次的，也有多種舞步組合起來的，所以，很難再寫成舞譜，即使寫成舞譜，也很難看得懂」。另一舞蹈名師也說，「這幾年大家看的都是雜種的編舞（這是指舞譜）」。的確如此，這時期留下來的舞譜稿子，看起來確實很像佛耶舞譜的私生子⋯⋯一堆火柴人形擠在一起，信筆塗鴉的克難速寫塞在紙頁邊緣。高貴風格講究的嚴格社會禮法和空間配置，長久以來一直是芭蕾組織的基本架構，這時已在崩塌。等再到十八世紀將盡之時，稿子頁緣信筆塗鴉的速寫還鳩占鵲巢，成為主角；佛耶的舞譜隨之被歷史的浪濤淘汰，無人聞問。[38]

尚－伊田・德佩悠 1815 年左右留下來的舞譜手稿，針對芭蕾的姿勢作了分析和整理，請特別注意圖中標示兩腳外開達一百八十度，和先前舞者放鬆一點的姿勢大不相同。

佛耶的舞譜淪落至此，不僅不方便，還有大麻煩。有鑑於法國大革命帶來的劇變，巴黎歌劇院的總督德緹雪發了一份公文，明言發明新舞譜刻不容緩。他說沒有舞譜，芭蕾絕對沒辦法維持菁英藝術的地位不墜。所以，他建議法國政府應該要召集專家開會，集思廣益，依（他自稱的）二十四種基本舞步，再設計出一套全新的舞譜。

他的命令簡單明瞭，卻不了了之，唯一的功用，只在顯示當時的芭蕾編導和舞者確實覺得這樣的需求是當務之急。往後數年，也有不少人動過腦筋，想要發明新式的舞譜，供大家記載芭蕾舞步新出現的複雜組合，只是都未能開花結果。一八一五年左右，德佩悠是做出了一點成績，只不過他（從未出版）的舞譜不過是一堆錯綜複雜的圖形和說明湊在一起，頂多也只證明當時的舞蹈一切尚在未定之天。

後來，丹麥舞蹈家布農維爾和法籍舞蹈家亞瑟・聖里昂（Arthur Saint-Léon, 1821-1870），也各自推出他們自創的舞譜，一樣水波不興（亞瑟・聖里昂的舞譜一八五二年出版過，但很少人用）。從他們塗鴉的簡圖和塗塗抹抹、大改特改的說明，看得出來兩人要處理的問題太過棘手，在他們難如登天。畢竟奧古斯特・維斯特里當年的創新引發了連鎖效應，舞步的變化和演進日新月異，遠非他們力所能及。39

雖然當時的芭蕾名家沒人做出實用的舞譜供舞碼流傳後世，以至後人對他們的舞作所知少之又少。

不過，當時舞者的肢體訓練，後世倒還是略知一二。奧古斯特・維斯特里的子弟布農維爾，曾經從巴黎寫家書給父親，詳述他說的「維斯特里教學法」(Vestris method)，也親筆寫下大量相關的筆記。一八四九年，布農維爾為他自己的芭蕾《音樂學院：徵婚啟事》(Le Conservatoire, or A Marriage by Advertisement) 編了一文舞，叫〈舞蹈課〉，將他當年上維斯特里舞蹈課的情況搬上舞台（這一支舞竟然保存了下來，至今依然得見演出，確實難得）。

另一位芭蕾編導一樣功不可沒：亞瑟・聖里昂的父親，米歇─聖里昂 (Michel Saint-Léon)。米歇・聖里昂於一八○三至一八一七年，還有一八一九至一八二三年，兩度供職於巴黎歌劇院，後來再轉到斯圖嘉特開班授徒，一路始終有作筆記的習慣，愛以清秀的草寫記下他教的課程和他教的舞碼（筆記頁緣也有小小的火柴人形，當作補充說明），通常連配樂也一併記下來。例如筆記中有一支舞，〈亞伯特先生編的莊嚴開場〉(Entrée composée par M. Albert)，搭配的音樂是當時的流行歌曲《天佑吾王》(Dieu protège le roi)。[40]

經由布農維爾的筆記和舞蹈，配合米歇・聖里昂畫的舞步，外加當時其他傳世的斷簡殘篇或是速寫塗鴉，後人終於得以重建古人舞蹈課的授課流程、舞步組合，有些連搭配的音樂也一清二楚。所以，今人其實也可以試跳古人的舞步，用自己的肢體去實際領會古人的舞蹈是怎麼跳的，有何感覺。這些資料合起來，便像是開了一道透明的窗口，供後世一窺當時剛崛起的「新式」舞蹈秉承的法則和實際的作法為何。[41]

「高貴舞蹈」向來強調儀態要含蓄內歛、雍容溫文。奧古斯特・維斯特里的新式舞蹈，兩腳外開卻拉大到一百八十度，腳尖也完全打直踮立──能有這樣的發展，端賴當時推出新款的希臘式舞鞋，材質輕軟、平底，以鞋帶纏繞腳踝綁住。男性舞者甚至也踮腳，騰越飛起時腿部到腳尖澈底伸展、完全打直。舞者的軀幹和手臂可以扭轉，做出多種前所未見的新奇姿勢，將人身的動作拓展到前所未見的幅度。為了協助舞者做出這些新奇動作，奧古斯特・維斯特里還特別設計新的課程，將以前（向來從頭跳到尾）的舞碼打散成舞步，類似一整棟建築拆散為一塊塊磚頭，由簡入難，逐步練起。重點在反覆練習，先由慢板的動作開始，逐步加快到單足旋轉和小跳、大跳。舞步先作單獨練習，再組合起來，難度也漸漸拉高。例如「鞭轉」(fouetté) 先是向前轉，然後向後轉，再來加上「雕像姿」(attitude)，再而後還可以把動作反過來，加入旋轉，重複兩次、重複三次，等等。布農維爾的筆記裡面，每一分類之下都列了好幾十種舞步。單舉一則例子來看就好，單足旋轉這一類別就列了三十七種

作法，依難易細分、排序。

每一堂課一般長達三小時，要求十分嚴酷。這時期發展出來的舞步和組合，確實需要極高的韌性才應付得了。流程排得十分緊湊，在在需要發揮極大的耐力，不得鬆懈，過渡動作屈指可數，幾乎沒有機會休息或喘一口氣。像火鶴一樣的單腳站姿通常一站就好幾分鐘，不僅沒有把杆可以倚靠，另一條腿還要騰空練習複雜的組合。不止，許多練習還是「半踮立」（half-pointe）的姿勢，舞者要踮在腳尖上面做動作，這對平衡可是莫大的考驗。不管哪一堂課，轉圈和多圈單足旋轉的動作都很吃重。做起來很難，手忙腳亂，也難得准你雙腳穩穩落地（維斯特里還喝令舞者絕對不可以像「鄉巴佬那樣晃來晃去，兩隻腳在地上亂搓」），結束也一定要於剎那間便奮力回到單足站姿，一條腿朝前或是側面伸展，維持優雅如常；這就要單憑肢體的控制力來抵消運動的離心力，或者是用身體的反作用力，像汽車甩尾再倒回來。跳躍動作的難度，考驗絕對不亞於前者。快速擊腿（兩腿在空中交叉六或八次）、騰空多圈旋轉等，即使在我們這時代，看芭蕾看到膩的觀眾也包準看了眼睛一亮。42

那時候的舞蹈學生練習平衡，一般是扶老師的手、椅背，或是抓住天花板垂下來的繩子。只有少數教室會沿牆裝上木頭把杆（像我們現在通行的作法）供舞者扶持。不過，一八二○年代，把杆其實另有大用，而且類似刑具：也就是舞者會把兩腳、兩腿綁在把杆上面，借力伸展四肢或是壓腳背。當時也有人利用機器，壓迫人身的臀部、兩腳強行外開到完美的一百八十度，引起了不小的非議。那時的人也常借助把杆作強力伸展，或強行將肢體拉到極度扭曲的姿勢。甚至還有芭蕾編導建議先給小孩子糖吃，再把小孩子塞進前述的「外開機」，直到外開達到效果，言下對自己的建議還很得意。這般「慘無人道」的機器，布農維爾本人在巴黎歌劇院師事維斯特里的時候就用過。不過，後來布農維爾反而指這樣的機器會害人體變形、受損，警告自己的學生千萬不要把自己「像機器」一樣綁在把杆上，而應該遵循苦練和肌肉控制來強化肢體，才是正途。43

不過，大多數舞者的練舞課程，一開始還是以半小時的扶把練習為主，之後移到教室中央，不扶把再把原先的動作練過一遍，通常還要用半踮立的姿勢。扶把練習雖然有把杆作支撐，辛苦卻未減少半分。像當時亞伯特一

芭蕾源自兩大概念：
一是人體外形的精確數學算式，
一是人身動作的普遍共相。

達文西 15 世紀手繪的人身比例圖稿。當時的
人認為人體的構造，反映了自然律和畢達哥拉
斯說的「天體和弦」。

英格蘭醫師約翰‧鮑爾（John Bulwer, 1606-1656）所
寫《手語學》（Chirologia, 1644）的封面：上帝的雙
手對「會說話的大自然」（Natura loquens）（左）和
波麗希米雅（Polihymnia）（右），也就是默劇女神，
比出普世皆然的手語。

芭蕾和劍術是姊妹藝術，右圖是
1587 年於義大利帕瑪出版的義
大利劍術教學手冊，便是明證。
擊劍的「步伐」大小，乃以人體
比例為計算標準，和芭蕾的腳部
位置有異曲同工之妙。

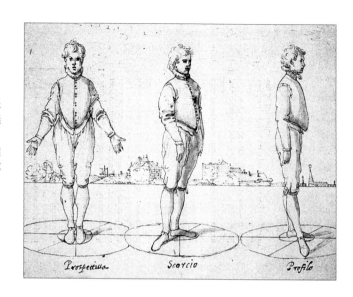

第一位置

第二位置

第三位置

第四位置

第五位置

芭蕾的「五種位置」，在法國路
易十四的時代由幾位芭蕾名家匯
整、歸納為定制。出類拔萃的舞
者姿態一定要優雅、沉著，絕對
不可生硬或是勉強。雙腳和臀部
外開的角度中等，傳達貴族的雍
容自在。

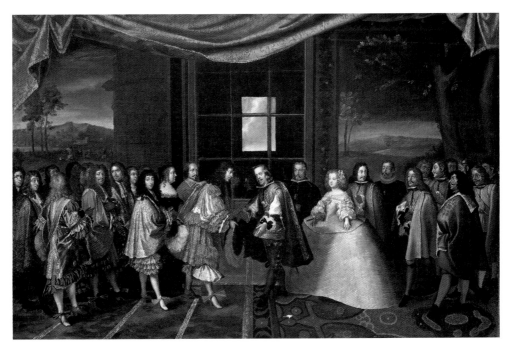

芭蕾於發軔之初,既是藝術,也是禮節。法國畫家勞莫尼耶(Laumosnier,活躍於ca.1690-1725)此畫(上),
描繪法國國王路易十四和西班牙國王腓利四世(Philippe IV, 1605-1665)1659年會面的場景,兩人行禮如
儀恰似舞蹈:兩位主人公面對而立,動作互成鏡像,路易十四的朝臣圍在兩側,宛如「芭蕾群舞」。兩位
國王的動作,在當時的舞蹈手冊(下)也看得到。

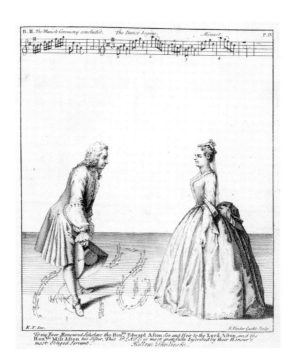

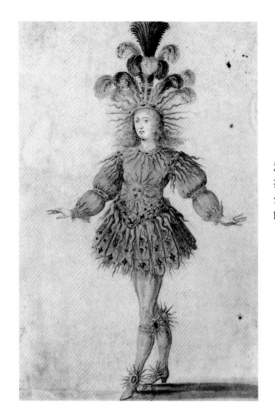

法國芭蕾,《夜》,劇中法王路易十四出飾阿波羅,
扮相仿作東升的旭日,頭上的羽飾代表財富和身
分;路易十四的頭、胸前、手腕、膝蓋、腳踝的裝
飾,都看得到太陽的主題。

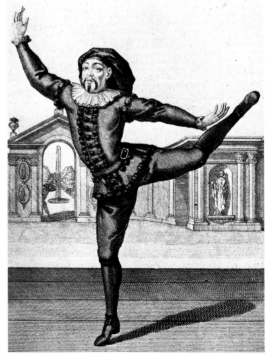

特技舞步的歷史相當悠久,可以回溯至義大利
的即興喜劇和跑江湖的藝人。義大利的「即興
喜劇」和跑江湖的藝人有一些「奇招」或是「怪
態」,後來還是往上「高攀」,晉升為芭蕾的
舞步。

皮耶‧葛代爾 1790 年推出的芭蕾，
《泰勒瑪流落嘉莉索之島》，劇中的
戲服是以古代服裝為藍本。結果，古
典服飾成為革命裝束，連帶扭轉了芭
蕾的面目：古希臘的繫帶涼鞋，便是
現今輕軟、平底舞鞋的前身，舞者的
行動因之自由許多。

這幅《舞者》，為義大利藝術家安東尼奧‧
卡諾瓦的繪畫作品，以古代的裝扮、姿態描
繪舞者，給了卡羅‧布拉西斯靈感，而發展
出獨樹一幟的義大利芭蕾。

舞者奧古斯特‧維斯特里於舞台上、下，同都桀驁不馴，反抗權威。上圖是當時的漫畫，描繪他因「欺君犯上」（lèse majesté），被官方逮捕，關進畢塞托堡（Château de Bicêtre）；而其父，聲名顯赫的高貴舞者蓋伊東‧維斯特里，隔著大門的鐵欄杆斥責兒子害家族蒙羞。不過，舞者被捕入獄，不是豁免職責的藉口。所以，圖中的監獄警衛也在協助奧古斯特‧維斯特里整裝，準備押解他回巴黎歌劇院登台演出。

1789 年 7 月 12 日，暴民攻向巴黎歌劇院。巴黎歌劇院於當時民眾心裡，是貴族特權的標記。芭蕾和歌劇演出因此暫停，官方也派出重兵駐守劇院。

LA PRISE DE LA BASTILLE

1789 年 7 月 14 日，巴黎民眾攻入巴士底獄。監獄牆外的街道，萬民騰歡，慶祝眾所痛恨的舊制度象徵終於倒塌。民眾改立新的標語：「吾民於此舞蹈」——而他們跳的，絕非「小步舞」。

The NOBLE SANS-CULOTTE.

英格蘭諷刺畫家詹姆斯‧吉爾瑞（James Gillray, 1756/57-1815）的作品，《崇高長褲漢》（*The Noble Sans-Cullotte*, 1794）。描繪一名革命黨人脫下馬褲，歡欣鼓舞，將代表王權的王冠和綬帶踩在腳下。法國大革命時期，脫掉舊制度的服飾、剪碎，是慣見的創作題材。

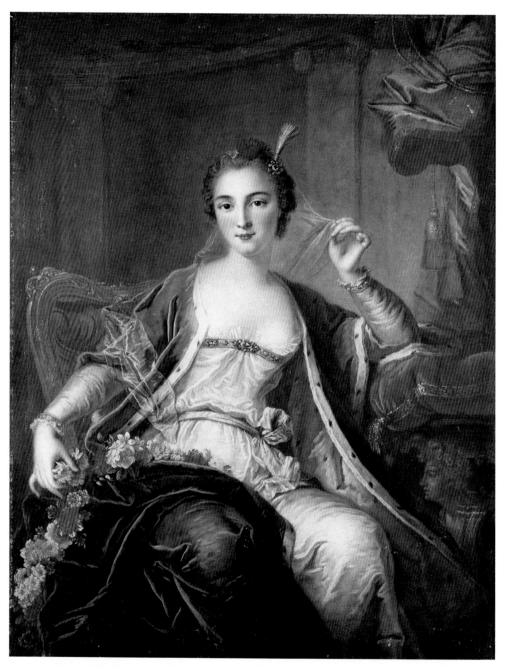

路易－米歇・范盧為瑪麗・莎勒畫的肖像。十八世紀歐洲的舞蹈，從標榜男性藝人和豪華排場，轉向女性藝人和風流多情。此番轉變，也在繪畫留下了烙印，至於劃分芭蕾伶娜和高級交際花的那一條細線，他也不忘帶上一筆。請注意圖中靠右的小桌：畫成男子頭像的桌腳，目光投向何方？

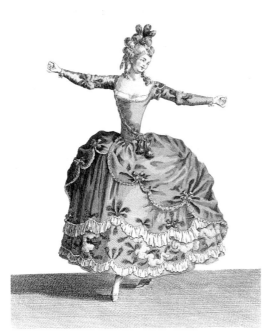
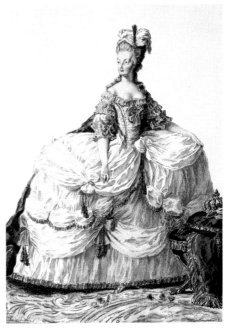

芭蕾和流行服飾的關係密不可分。左圖扮成仙女的舞者，和右圖當時法國路易十六的王后瑪麗－安東妮的服飾如出一轍。

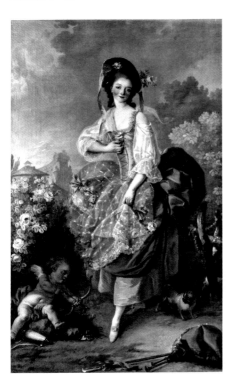

以豪奢留名後世的瑪麗－安東妮，另也愛作樸素的打扮，例如左圖她便扮作牧羊女。當時的芭蕾伶娜瑪德蓮・吉瑪也上行下效，如右圖，法國著名畫家大衛的畫作，便為她留下牧羊女的倩影。

左圖是巴黎舞者安東‧保羅 1820 年的舞姿。保羅是所謂「高貴舞者」的反面類型：肌肉發達，愛做驚險刺激的動作，視含蓄、格調如無物。現代芭蕾的技法，便是保羅這一路線的舞者開創出來的，卻也因此預告男性舞者於法國的末日已然到來。

瑪麗‧塔格里雍尼運用安東‧保羅（上圖）一輩男性舞者創新的舞蹈技巧，將原本互斥的強健肌力和溫婉空靈合而為一。請注意塔格里雍尼於圖中展現的姿態和踮立技巧，和上圖的保羅極為相近。塔格里雍尼將男性的奔放、豪邁，改為婉約、溫柔，也將宛如飛天仙子的芭蕾伶娜，拱上芭蕾舞台的正中央。

Challamel del. Lith. de A. Belin.

MARIE TAGLIONI.

瑪麗‧塔格里雍尼生前以舞蹈備受仰慕；不過，如圖所示，其人謹守布爾喬亞禮節，一樣備受讚美。當時婦女皆以塔格里雍尼為模範。她的儀表就像普通的良家婦女，而非王后、公主的奢華，也是她躍為模範的緣故之一。

瑪麗‧塔格里雍尼生前所穿舞鞋，很像當時婦女平日所穿的外出鞋，並非特製或加了鞋箱之類的舞蹈專門用品。19世紀法國、英國流行的婦女外出鞋（右），和塔格里雍尼的舞鞋（左）比較起來，幾無一致，不過，塔格里雍尼應該會自己多縫幾道縫線，加強舞鞋的支撐力。

瑪麗・塔格里雍尼於《仙女》劇中的開場姿勢。

姐瑪拉‧卡薩維娜演出米海爾‧福金名作《火鳥》的扮相。《火鳥》是謝爾蓋‧狄亞吉列夫帶領的俄羅斯芭蕾舞團，1910 年於巴黎推出的名作。卡薩維娜華麗繽紛的戲服，靈感取自俄羅斯民間的農民服飾，一改芭蕾舞者傳統的造型。薄紗做的蓬蓬裙和精緻的小皇冠下台一鞠躬，改由豔麗妖冶的異國風俄羅斯芭蕾擅場。

《睡美人》一劇，就像當時宮廷禮儀的風情畫。上圖是原始版本的一景。《睡美人》一劇的俄國風格濃重，是因為劇中的俄國宮廷氣味注入了西方的傳統，融會一氣，看似渾然天成。《睡美人》是由仰慕法國文化的俄國人以法國宮廷為背景，製作出來的俄國芭蕾，編舞家是俄國化的法國人，音樂則由俄國作曲家寫就，主角由義大利芭蕾伶娜出任。

義大利芭蕾伶娜卡蘿妲·布里安薩，於聖彼得堡原始版本的《睡美人》（1890 年），出飾奧蘿拉公主。
布里安薩的技巧精湛絕倫，踮立的工夫看得俄羅斯觀眾驚歎不已。請注意她腳上的硬鞋加上肌肉發達、
粗壯的兩腿，輕鬆寫意便能維持平衡。

尼金斯基一九一二年於巴黎演出《牧神的午后》。直向前伸的腳型，緊繃的身型，線條凹凸斷續，格式化的手勢，緊身的戲服──都還只是尼金斯基將舞蹈改頭換面變成現代模樣的起步而已。尼金斯基也將男性舞者重新拱上芭蕾舞台的中央，而且，不再是歐洲的王公貴族模樣，而是東方陽剛、雄健、撩人的男性。

羅丹十分讚揚尼金斯基和他的舞作，還特地為尼金斯基雕塑一尊銅像《舞者尼金斯基》。

20 世紀初年，編舞出現翻天覆地的
變化，而以革命時期的俄羅斯最為
激烈。1923 年，喬治·巴蘭齊瓦澤
（日後以喬治·巴蘭欽之名行世），
偕同妻子姐瑪拉·蓋維蓋耶瓦，登
台演出他的芭蕾舞作《練習曲》：
赤腳，四肢交纏，向外岔開。

狄亞吉列夫和史特拉汶斯基，1921 年於西班牙小憩留影。兩人同都生於帝俄、長於帝俄，但是，
兩人聯手掀起芭蕾革命，卻不是在莫斯科，也不是在聖彼得堡，而是在巴黎和歐洲。

19世紀初年一幅諷刺版畫，描繪舞者練舞，圖中便有強化伸展的「機器」。當時的男性舞者日漸願意運用這樣的機器，伸展肌腱、使兩腿外開。訓練到如此刻苦的地步，早他們一輩的人看了準會目瞪口呆。

輩的舞蹈家，每天練舞的開場準會嚇得現今的舞者臉色發白：四十八次「下蹲」，接一百二十八次「大踢腿」（grand battement），九十六次「小踢腿」（petit battement glissé），一百二十八次「擦地劃圈」（rond de jamb sur terre）、一百二十八次「空中劃圈」（en l'air），最後以一百二十八次「屈膝小擊腿」（petis battements sur le cou-de-pied）收尾。

訓練艱苦到這地步，後遺症在所難免：受傷率大增。雖然諾維爾早在一七六〇年代就無奈說過，芭蕾之於舞者肢體的負荷未免太重。到了布農維爾這時候，依他描述的維斯特里舞蹈課，他那午代的舞者要維持體能或是從傷病復原一樣極為辛苦，卻也證明他那時候的舞者再苦也還是願意練下去，尤其是男性舞者。

奧古斯特·維斯特里的教學法比起先前較為輕鬆的作法，雖然天

差地別，在此卻需要強調：維斯特里的作法未斬斷和舊制的一切關係。其實，維斯特里的教學法得以問世，而且可行，端在他的教學法吸收了以前三大類舞步、動作的精髓，融會貫通為獨特的技法與風格。所以，高貴風格未必消聲匿跡，反倒像是融入更為廣闊的體系。高貴風格在維斯特里教學法就用在「慢板」練習；以前的「半性格」變成快節奏的舞步和複雜的跳躍，「滑稽」類型則是運動能力還要更強的跳躍動作。三大類型融會一氣，表示舞者一人便要將三大類型的工夫都攬在身上。由此可知，維斯特里的貢獻，便在替芭蕾開拓出廣闊的疆域。

不止如此，集三大類於一身的新式舞者，抹除了芭蕾原先講究的階級、身分。這樣的舞者，不再肩負預設的社會角色，就像一張白紙，人體自然也變得極為柔軟，可以隨意捏塑。這樣的舞者，不論什麼角色，應該足以勝任。

只是，這樣叫作進步嗎？應該可以算是進步吧，畢竟，現今世人認識的舞蹈，就是因為奧古斯特・維斯特里當時的創新，而一舉定下了舞蹈發展的方向。不過，我們也絕對不可以忘記：維斯特里的創新於當時可是評價不一，毀譽參半。所謂的「白紙」，在當時不少人心中，卻也等於「空洞」，是舞蹈的一大損失。當時，舞蹈的風格是高貴抑或滑稽，原本就有社會和政治的相關意涵。維斯特里抹除箇中的疆界，相關意涵也等於被淘空，代之而起的新形象顯得片面、空虛，徒有驚人的技巧看得觀眾驚呼讚歎，卻沒有戲劇內涵。不止，他們往往覺得這一派的舞者是在走偏鋒，譁眾取寵，舞蹈的動作「太猛」，扭曲、變形的動作雖然在聖殿大道的劇場也看得到，但是出現在巴黎歌劇院的舞台，由訓練精良的舞者表現出來，不論是形象還是意義可非同小可。那些舞者愈是強調非凡的技巧和運動能力，就愈像是在侮蔑他們的藝術，在醜化他們的形象。維斯特里、杜波、安東・保羅，這樣的名家或許虜獲了庶民廣眾的擁戴，但是，扭曲變形，貶抑高貴風格，卻也將舞蹈、將男性舞者，從先前長久雄踞的寶座一把拽了下來。

流風所及，男性舞者也開始讓人覺得脂粉小生的氣味愈來愈重，像先前督政府時代以奇裝異服「驚世駭俗」一輩的後裔。優雅、陰柔，在拿破崙滑鐵盧戰敗之後的年代，蔚為巴黎社會圈鋒頭極健的主調。這一輩花花公子會故意避開肅穆的黑色套裝和布爾喬亞的長褲不穿，偏要挑以前貴族流行的繽紛綢緞和俗豔飾品往身上套；連「假腿肚」的襯墊也沒少——遇到小孩子愛惡作劇，還會拿針去刺。不過，他們的服裝品味絕非隨便。非也！那時候的脂粉小生反而是以「嚴以律己」作招牌的⋯也就是對於自己的外貌要求極為嚴苛，一絲不苟。這一類

人，一心要和乏味的布爾喬亞劃清界線，而改向以前貴族的服飾和儀表取經作為分界。男性舞者的戲服本來就一直走在流行的尖端，這時，當然也不會效法觀眾清一色的黑色長褲、套裝，而還是沿用以前的花稍長襪和馬甲。男性舞者死守舊時代的裝束，或許也有其實用的考量（當時的寬鬆長褲穿上舞台，可是跳不太起來的），不過，後果卻是搞得舞者登台的**模樣**很像是一肚子怨氣的貴族。不止，這模樣好像還少了一塊，需要補缺拾遺──所以，巴黎的脂粉小生瘋狂迷上芭蕾，表達他們對布爾喬亞的拘謹、嚴肅有多鄙夷。

結果可想而知，但也可能過激：這樣的流行走到一八三〇年代，已經為男性舞者廣招罵名，被時人斥為不要臉、娘娘腔。再到一八四〇年代，這樣的男性舞者連在巴黎登台演出也被封殺。奧古斯特‧維斯特里那一輩的男性舞者，在時人心中淪為「莫名其妙的英雄」，展現的絕技再高超也還是過目即忘的好。而且，這樣的處境也不是過渡期，熬過就算了。之後近一百年的時間，男性舞者在法國始終是大家看了就彆扭的人物，不宜登台丟人現眼。

至於原本應該由他們出任的角色，就由芭蕾伶娜反串演出吧。男性跳舞的風氣急轉直下，墜入谷底，不到二十世紀初年，沒有復甦的跡象。沒錯，奧古斯特‧維斯特里的新派舞蹈是逼得舊時代的「高貴舞者」下台一鞠躬，也為現代的芭蕾技法奠下了基礎，但是，跳出這一類新式舞蹈的男性舞者卻也像是自掘墳墓：沒有了「高貴舞者」，男性於法國芭蕾也幾乎再無立足之地。[44]

如此逆轉的劇變，值得多花一點篇幅再談一談箇中的蹊蹺。我們這時代的舞者看幾百年前奧古斯特‧維斯特里的新式舞蹈，總覺得本來不就是如此嗎？不論舞步、訓練還是形式，在我們現今一概奉為古典芭蕾。不過，今人所謂的古典芭蕾，其技法和風格於當年卻是從破除窠臼、甚至強力反古典的運動孕生出來的。時至今日，古典的純正相對於粗俗的扭曲，含蓄內斂相對於奔放誇大，依然在芭蕾交相拉扯，強力較勁。拜奧古斯特‧維斯特里之賜，芭蕾技法內含的對立拉鋸，直到現在還沉沉壓在每一位舞者身上：肢體雖然蓄積炫技的衝動，卻又受制於古代高貴形象的枷鎖，二者相互頡頏。

其實，芭蕾卻也是在這般撕裂、錯位的時期，初次嘗到在歷史攻下一席獨立之地的滋味。在此之前，芭蕾一直是貴族的雅好，即使歷經世代流變也始終未變。但是，到了這時，芭蕾終於出現別的面目，世人開始將諾維爾和皮耶‧葛代爾的芭蕾冠上「古典」的名號，不止題材，形式也是。新式的舞蹈則從過去岔出來，另闢蹊徑，

不論審美觀或是肢體動作皆然。我們甚至可以說法國十七世紀「尊古」、「奉今」兩派的大論戰，在這時候像是兜了一大圈，回到原點——不是說論戰吵出了結果，而是說兩邊的對陣到了這時已經內化，融入這一門藝術的肌理。自此而後，夙昔的典範相較於時人愛好的流行，古、今兩派的風格大戰，不再是抽象的清談，而是落實在舞者的肢體。雖說奧古斯特‧維斯特里和一八二〇年代的男性舞者可能自掘墳墓，但是，他們發展出來的技法卻未隨他們埋葬，終究流傳至今，成為現今舞者的藝術。

若說法國大革命種下的惡果，便是芭蕾慘遭男性舞者扭曲變形。那麼，女性舞者反而護住了芭蕾的生機。女性舞者的動作談不上狂野，也沒有傲人的運動能力可資炫耀，舉手投足卻飽滿有戲，扣人心弦。當時也不是沒有女性舞者效顰男性舞者，一樣耍特技、炫耀譁眾取寵的動作，只是未能博取青睞，一般斥之為不正經。當時天分最高、志向最遠大的芭蕾伶娜，注意力反而放在歷史悠久、偏向內斂的默劇藝術。艾蜜莉‧畢戈蒂尼（Emilie Bigottini, 1784-1858）就追隨皮耶‧葛代爾之妻、著名芭蕾伶娜瑪麗‧葛代爾的腳步，在一八一三年以她主演的米隆新劇：《妮娜：為愛痴狂的女子》（Nina, ou La Folle par Amour）為女性舞者於此時期的歷史角色定下了基調。該劇一推出就躍居巴黎歌劇院的紅牌劇目，畢戈蒂尼絲絲入扣、賺人熱淚的演技居功厥偉。此後，默劇也成為巴黎歌劇院內舞蹈課程的必修科，鼓勵新世代的年輕女性舞者以畢戈蒂尼為追隨的表率。

然而，《妮娜》一劇和畢戈蒂尼其人，為何一擊即能中的，敲出如此宏大的共鳴呢？《妮娜》取材自以前的一部喜歌劇，劇情怎麼說都是老掉牙的樣板戲：伯爵之女妮娜愛上了性格單純、對她深情款款的哲繆勒（Germeuil），哲繆勒還在宜人的田園風景當中，向妮娜示愛——送花，偷偷將椅子一吋吋朝妮娜靠近，牽手，諸如此類。妮娜的父親原本同意兩人永結同心，城裡的總督卻下鄉向伯爵提親，希望妮娜可以嫁給他兒子。老伯爵就動搖了，這一門親事，實在難以拒絕。妮娜傷心欲絕，哲繆勒也痛苦狂亂，竟至情急投海殉情。妮娜痛恨父親，也相信情郎已經身亡，跟著悲慟成狂。舞台上的畢戈蒂尼不必開口講一個字，就將劇中少女一步步脫離現實的轉折傳達得絲絲入扣。劇中有一支舞蹈，畢戈蒂尼飾演的妮娜回憶起情郎追求她的一幕幕往事，肢體45

的詮釋感人至深，透著絲絲飄忽的淒絕，堪稱一八四一年《吉賽兒》癲狂一景的前身。

畢戈蒂尼當時在《妮娜》暨其他芭蕾發揮的舞台魅力，可以分為兩層來看。第一層，畢戈蒂尼幾乎可以說是隻手便將衰頹已到盡頭的芭蕾藝術又再撐了起來。她走的道路相較於當時的男性舞者可謂南轅北轍。她不以耽溺虛華的炫技為樂，始終維持自然的高貴氣質，以肢體動作傳達細膩、敏銳的情緒變化。當時便有觀眾看得著迷，說她將諾維爾打造的偉大傳統重新搬上了舞台，而所謂諾維爾打造的芭蕾便是「戲劇作品」，而非單單在「跳舞」。不過，畢戈蒂尼更重要的貢獻，還是在她接上了莎勒當年的道路，再一次向世人證明女性才是舞蹈真正的藝術家。她絕不是性格片面、單薄的狐狸精或玫瑰貞女，她的演技深具人性和情感的厚度，再次證明芭蕾伶娜也有演繹戲劇的潛力。當男性舞者沉浸在刺激但淺薄的把戲、花招之際，女性舞者於此期間卻日漸熏陶出奧祕、深邃的內涵。46

這中間不是沒有問題，這問題，就在畢戈蒂尼算不上是舞者，她其實應該算是默劇女伶。她雖然證明了女性撐得起芭蕾裡的戲劇負荷，但靠的是臉部表情和手勢表演，而非芭蕾原有的正規舞步、姿勢和動作。因此，畢戈蒂尼代表的應該算是結束，而非開始。擁護她的人哀嘆的沒錯：他們說她是老派默劇芭蕾的最後一口氣。而他們說的老派默劇芭蕾，是以故事、文字為感動的源頭，而非動作或是音樂。

不過，畢戈蒂尼也開啟了新氣象的門戶：畢戈蒂尼證明女性足以取代男性，擔綱演出芭蕾，女性也可以成為芭蕾藝術的祭酒。這是眾所垂涎的崇高地位，原先可是君主、英雄的禁臠呢。所以，畢戈蒂尼確實締造了重大的突破，而法國大革命於此應該也要算上一筆。以前的高貴舞蹈歷經法國大革命，在法國已經支離破碎，只剩斷垣殘壁。因此，通往現代芭蕾伶娜的康莊大道，算是借革命之力把障礙清理得乾乾淨淨了。不過，法國大革命雖然啟動了翻天覆地的劇變，畢其功者，絕非區區一名默劇女伶可以獨力達成。所以，這就有勞另一名女性舞者，重拾舊藝術的斷垣殘壁，改建為全新的樓宇。新的理想、新的風格，還需要由她勉力追求才得以樹立起來。

但是，她又絕不可以罔顧過去的歷史，她必須在新式舞蹈打開的道路，打敗新式舞蹈的炫技舞者，也就是奧古斯特·維斯特里、安東·保羅一輩男性舞者賣弄技巧的路數，她要有本錢跳得毫不遜色，卻又展現迥異的氣質，散發女性獨有的魅力，兩相陶冶，融鑄為精緻的藝術。這樣的女性舞者，這時尚未現身。但是，法國的浪漫思

潮終於還是以想像在一八三二年創造出這樣一位奇女子：瑪麗・塔格里雍尼（Marie Taglioni, 1804-1884）演出之《仙女》（*La Sylphide*）。

【注釋】

1 Capon, Les Vestris, 211.

2 Novere quoted in Campardon, L'Académie Royale de Musique, 2:214.

3 Afiches, Annonces et Avis Divers, Aug. 13, 1783, 132。諾維爾也以同一主題創作過芭蕾，《薩蘭西玫瑰貞女》（La Rosière de Salency）一七七五年於米蘭首演，後來於一七八一年移師倫敦，不過，劇情絕對不喜趣、不輕鬆：觀眾枯坐台下捱完激烈的辯論、痛心的背叛、要脅自殺，才有辦法看到玫瑰貞女修成正果。

4 Guest, Ballet of the Enlightenment, 139。另請參見有關吉瑪演出的評論：Journal de Paris, Mar. 11, 1778, 279; Jul. 10, 1778, 764; Aug. 30, 1778, 967; Jan. 12, 1784, 59; Mercure de France, Oct. 1784, 41。

5 Mercure de France, Aug.31, 1782, 228.

6 Le Goff, "Reims: City of Coronation", 238.

❶ 譯注：聖殿大道，原文作 boulevard theaters，指的是巴黎「聖殿大道」（Boulevard du Temple）。當時開了好幾家生意興旺的通俗劇場，故譯作聖殿大道的通俗劇場。

7 Correspondence Littéraire, 12:231-35。有關舞者管理劇院，也請見 AN, O'620 126：不服指揮，請見 Comité de l'Opéra, Feb. 4, 1784, AN, O'620 192：Dauvergne 信函，May 12, 1787, Bibliothèque de l'Opéra de Paris, dossier d'artiste for Gardel：Dauvergne 致 de la Ferté 信函，Sep. 1, 1788, AN O'619 386：一七八八年信函，AN O'619 386。

8 Capon, Les Vestris, 254-57：另請參見 Correspondance Littéraire, 12:231-35, 13:46-48（格林的敘述，繫年為一七八四）。

9 Furet, Revolutionary France, 50-51.

❷ 譯注：〈布魯特斯啊，你入睡時〉，羅馬鐐銬（Brutus）刺殺凱撒（Caesar），乃借用古羅馬布魯特斯（Brutus）刺殺凱撒（Caesar）的故事。

10 Mémoire justicatif des sujets de l'Académis royale de musique。也請參見 Framery, De l'organisatino des Spectacles de Paris。

11 Bournonville, My Theater Life, 3:452-53。皮耶·葛代爾終究還是無奈出讓，一八三〇年，他上書王后，要求出任宮廷的芭蕾編導。

12 有關瑪麗·葛代爾，請見 L'Ame des Arts: Journal de la Société Philotechnique, 1 Frimaire, an 5 de la République [Nov.21, 1769], 2:6-7, Bibliothequeé de l'Opera de Paris, Fonds Collomb, pièce 8：Amanton, Notice sur Madame Gardel, 4-5。法國大革命時期另有一位著名芭蕾伶娜哥倫布夫人（Madame Collomb）也以美德聞名。請見 Journal des défenseurs de la partie, 3 Fructidor, an II de la République [no.516], 2-3。

13 Télémaque, manuscript scenario with notes by Gardel, 1788, AN, AJ, 1024; Castil-Blaze, La Danse, 216.

❸ 譯注：「拿起武器！公民啊！」（Aux armes, citoyens!），出自〈馬賽曲〉，每一節都以這一句歌詞作結束。

14 Caron, Paris Pendant la Terreur, 2:312（另有一份新聞報導，指稱一家咖啡廳據傳有巴黎歌劇院的演員於言談間透露，巴黎歌劇院的演員「支持貴族之心意牢不可破」〔un préjugé aristocratique qui était indestructible chez eus〕，但也有人認為這樣的說法純屬無稽，巴黎歌劇院的演員全都支持共和：ibid,

「4; 330」。

: Baschet, *Mademoiselle Dervieux*, 166-67 ; Johnson, *Listening*, 120; Gardel et al. report, AN, AJ¹³ 44, dossier IV, process verbaux et séances du Comité de Théâtre des Arts, an 2 (「徹底」和「端正」)。

❹
譯注：理性崇拜（Culte de la Raison），為法國大革命期間出現的無神論信仰，以之取代基督教。

❺
譯注：自由樹（Arbres de la liberté），法國大革命時的象徵，承襲歐洲喜慶種樹的古老習俗。美國獨立革命時也有樹立「自由柱」（pole of liberty）的作法。法國在革命思潮初萌乍露時，就已經有人以種樹代表對自由的嚮往。

❻
譯注：至上節（festival de l'être suprême），一如「理性崇拜」，一樣是法國大革命用來取代基督教思想的崇拜活動。

15
AN, AJ¹³ 44 XI.

16
Ozouf, *Festivals*, 101-2。文獻到處可見這類成群的白衣女子。一七八九年九月，莫瓦特夫人（Madame Moitte）帶了二十名已為人妻、人母的婦女，集體一身白衣進入「國民會議」捐出珠寶首飾。參見 Bartlet, "The New Repertory", 116。一七九一年七月十一日，啟蒙運動思想家伏爾泰的遺骨要遷葬巴黎的「先賢祠」（Panthéon）。畫家大衛領頭的隊伍，就以二十名年輕女郎為主角，一個個全身素白，由伏爾泰的養女頭戴桂冠、手拿古希臘七弦琴，走在最前面；參見 Ribeiro, *Fashion in the French Revolution*, 69, 146。一七九三年八月九日，巴黎歌劇院推出《法畢烏斯》（*Fabius*）劇中「有一幕於過半處，出現一支芭蕾由一群羅馬婦女在農神（Saturn）的神廟獻上愛國的祭禮」，安排這樣一景便是要紀念「藝術家的妻、子於一七八九年向國民會議所作之捐獻」（譯按：此處之莫瓦特夫人，便是法國著名雕刻家尚－紀尤瑪・莫瓦特（Jean-Guillaume Moitte, 1746-1810）之妻）。參見 Hugo, "La Danse Pendant la Révolutino", 136。也請參見 Affiche imprimé: L'Administratino Municipale du onzième arrondissement à ses concitoyene: programme de la Fête du 10 Août au Tempel de la Victoire, 23 Thermidor, an 7, An, AJ¹³ 50: dossier Thermidor, 50; Carlson, *Theatre of the French Revolution*, 189; Agulhon, *Marianne into Battle*, 27-33。

❼
譯注：此處指的分別為：盧伯翰（Ponce Denis Ecouchard Lebrun, 1729-1807）、梅于樂（Étienne Méhul, 1763-1817）、德呂樂（Rouget de Lisle, 1760-1836）。梅于樂在法國大革命期間為革命黨人寫了多首愛國歌曲。德呂樂是軍官，寫過一首歌，〈萊茵大軍奮勇進行曲〉（Chant de guerre pour l'armée du Rhin, 1792），後來改編為〈馬賽曲〉，成為法國國歌。

17
芭蕾劇中，教堂神父一把扯下教士袍，露出穿在裡面的長褲。這樣一幕，也出現在一七九三年的歌劇《理性祭》（*Le Fête de la Raison*）。

18
圖版出自 Bibiothèque de l'Opéra de Paris, Fêtes et ceremonies, portef.1, dossier 4。

19
Perrot, *Fashioning the Bourgeoisie*, 203.

20
Bruce, *Napoleon and Josephine*, 80 ; Mercier 引述於 Ribeiro, *Fashion*, 127。

21
Milon, *Héro et Léandre*。舞者速寫出自 Bibiothèque de l'Opéra de Paris, Fonds Deshayes, pièces 6 (croquis de danses de Deshayes), 7 bis。

22
Gardel, *La Dansomanie*, 8。一九八〇年代，瑞典編舞家伊佛・克雷瑪（Ivo Cramér, 1921-2009），以一八〇四年瑞典籍芭蕾編

導狄蘭德（Deland）製作此劇留下來的兩份總譜，重編《舞蹈狂》一劇。狄蘭德當年奉瑞典國王古斯塔夫三世之命，遠赴巴黎留學，追隨皮耶．葛代爾習舞。克雷瑪重編《舞蹈狂》時，將瑞典各家圖書館找得出來的樂譜蒐集起來作為參考，樂譜的每一節都加注了劇情的情節（但非舞蹈的舞步）。

23 Ibid.

24 Journal des Débats, 25 and 27 Prairial, an 8。哀嘆皮耶．葛代爾轉向「瑣碎無謂」的主題。

25 An, AJ¹³ 72, pièce 45：皇家警政署長呂奎（Lucay）致巴黎歌劇院總督波內（Bonet）信函。7 Brumaire, an 14 AN, AJ¹³ 73, dossier XVII, pièce 425。

26 Pelissier, Histoire Administrative, 117（新規定請見 124-26）；Mecure de France, Messirod, an X [vol.9], 78-79。皇家警政署長呂奎另有一封致巴黎歌劇院另一任總督莫黑（Morel）的信，信中怒斥路易．米隆的芭蕾《路卡和蘿蕾》（Lucas et Laurette, 1803）。「太簡單」、「太瑣碎」，對於法蘭西首都首屈一指的劇院理應展現的「壯麗」是莫大的侮辱。呂奎也直接下令，禁止這一齣戲再演出。參見 AN, AJ¹³ 52, dossier Floréal。

27 Souvenirs of Madame Vigée le Brun, 337.

28 有關學校的資料，參見 AN AJ¹³ 62, dossier XII, pièce 341。

29 有關舞者的擅權，請見 AN, AJ¹³ 64, XIV, pièce 408：AN, AJ¹³ 87, VI, rapport du 21 Thermidor, an 12, signed by Bonet：AN AJ¹³ 1039。rapport de Pierre Gardel, premier maître des ballets (probably 1813)，收錄於 Archives Nationales, Danseurs et Ballet de l'Opéra de Paris, 54。關於角色、舞步一類不服指揮、爭執等情事的記載極多，例如 AN, AJ¹³ 62, XII/XV, pièce 290，巴黎歌劇院的

總督還寫信給皇家警政署長，表示一齣新戲演出十場之後，舞者便無權再霸佔角色另外分派給其他合適的人選演出，請見 AN AJ¹³ 62, XV/VII, XXII/XII, XIV, pièces 426 and 427, and XV/XXIV, pièces 523-45。

30 皮耶．葛代爾，Danseurs et Ballet de l'Opéra de Paris, 63-64。皮耶．葛代爾和米隆上書皇室警政署長暨署長處理此件陳情案的批示，請見 AN AJ¹³ 64, XIV, pièce 408。

31 Noverre (1952), 299.

32 Bonet de Treiches, De l'Opéra en l'an XII, 55; Papillon, Examen Impartial, 11。一八〇七年一月十一日，Journal des Débats 有文指稱「自從蓋伊東．維斯特里以降，芭蕾已經假琢磨完美之名，而變質失色」。

33 Henri 的信。AN AJ¹³ 65, IV, pièce 132; Journal des Débats, Dec. 9, 1806, 1-4; Noverre, Lettres (1807), 328。

34 Bournonville, My Theater Life, 1:47.

35 Le Bal Masqué, Ballet en un acte, Pierre Gardel, ms, AN, AJ¹³ 1023: Le Bal Masqué.

36 Journal des Débats, Oct. 2, 1818, 3：參見 Journal des Débats, June 22, 1820, 4。舞台上愛飛的，好像不僅安東．保羅。一八一五年，亞伯特在《西風和花神》（Zephire et Flore）劇中的芭蕾，也吊上鋼絲，從舞台一頭飛到另一頭，看得觀眾目瞪口呆。奧古斯特．布農維爾在一八二〇年代在巴黎追隨奧古斯特．維斯特里習舞，說過他其實內心也壓不住衝動，極渴望「於舞蹈之際騰空飛翔……掙脫大地的羈絆——無拘無束！」參見 Bournonville, My Theater Life, 3:451。有關「無止無休、無

法無天」的單足旋轉，請見Journal des Débats, June 22, 1820, 1-4；有關「新派舞蹈」，請見Faquet, De la Danse, 14, and Bournonville, A New Year's Gift, 16, 26；有關「脫臼的姿勢」請見Goncourt, La Guimard, 249-50。引述舞者德佩悠致朋友的信函，德佩悠於信中感嘆高貴風格沒落，指稱「走偏鋒的動作像脫臼，是優雅的天敵」。

37 皮耶・葛代爾・米隆，還有另一位舞者，尚－路易・歐默（Jean-Louis Aumer, 1774-1833）。聯名上呈的書信請見maître des ballets, 1822, AN AJ[13] 113, dossier III。官方的回應請見AN, AJ[13] 113, dossier V。另請參見皮耶・葛代爾和米隆兩位芭蕾編導上呈巴黎歌劇院總督的公函，葛代爾和米隆於公函中支持芭蕾沿用原有的三大分類，還再就三大分類作詳細的說明，請見AN AJ[13] 109, I; exam from 1819, AN AJ[13] III, dossier III。有關此三大分類，當時也人提出思慮周延、鏗鏘有力的辯護，請見Deshayes, Idées Générales。

38 Noverre, Lettres (1952), 224; Guillemion, Chorégraphie, 13。佛耶的舞譜不再合用，又和日常文字或是其他記譜法混雜一氣，相關事例請見Auguste Ferrère, ms. 1782, Bibiogthèque de l'Opéra de Paris, res. 68。另請參見相關評述，Marsh, Harris-Warrick, Harris-Warrick and Brown, eds. The Grotesque Dancer; Marsh, "French Theatrical Dance"；另有不知名的芭蕾編導留下一份編舞筆記，收藏於Collège de Montaigne, 1801-13 (Anonyme, Chorégraphies début 19eme siècle, Bibiogthèque de l'Opéra de Paris, C.515)。

39 Bonet de Treiches, L'Opéra en l'an XII, 56-57; Despréaux, Terpsichorégraphie, unpublished manuscript and notes, Bibiogthèque de l'Opéra de Paris, Fonds Deshayes, pièce 4; notes and sketches, Fonds Deshayes, pièces 6 and 7 bis。布農維爾於一八六一年出版《Études Chorégraphie》，哥本哈根的皇家圖書館總計收藏了三份草稿：ms. Autograph (incomplete), dated Jan. 30, 1848 (DKKk・NKS 3285 4°, Kapsel, I, laeg C6); ms. Autograph dated Copenhagen, Mar. 7, 1855 (DKKk NKS 3285 4°); ms. autograph dated Copenhagen, 1861 (DKKk, NKS 3285 4°, C8)。

40 奧古斯特・維斯特里在巴黎歌劇院舞者休息室開的舞蹈課，吸引形形色色的人來上課，有他的舞迷，有兒童演員的媽媽，有票友，有想要出人頭地的職業舞者等等。參見AN AJ[13] 116, dossier III; Bournonville, Lettres à la maison, 7-12。有關舞蹈訓練的變化、新式舞蹈的崛起，當時的評論和爭辯，請見École de Danse, letter from Gardel dated 1817, AN AJ[13] 110, I; Remarques sur l'examen des École de danse le 16 Fevrier, 1822, signed by Gardel and Milon, AN AJ[13], VII。

41 以下所述，乃由作者以這幾份手稿外加其他文獻，自行重建舞步和舞蹈。法國著名舞者尚・吉澤里（Jean Guizerix, 1945）曾經供職於「巴黎歌劇院芭蕾舞團」（Paris Opera Ballet）。我從他的談話，還有他以米歇・聖里昂的筆記為藍本在巴黎歌劇院芭蕾學校為學生重編的幾支舞蹈，也挖掘到不少寶貴的材料。特別參見Bournonville, Méthode de Vestris, Royal Library, DKKk NKS 3285 (1) 4; c5; Bournonville, Lettres à la maison, 7-18, 94-105; Bournonville, A New Year's Gift, 16; Blasis, Elementary Treatise; Michel (père) Saint-Léon, Cahiers d'exercises, Bibliothèque de l'Opéra de Paris, Rés. 1137 (1, 2, 3) and Rés.1140 (choreographies de Pierre Gardel); Adice, Théorie de la Gymnastique

de la Danse Théâtrale。最後一筆資料，出自後世之手，但對亞伯特、蒙特蘇、克蘿蒂德（Clotilde）等多位舞蹈前輩的舞蹈課，有不少懷念。另也參見 Hammond, "A Nineteenth-Century Dancing Master"。

42　奧古斯特·布農維爾語，引述自 Jürgensen and Guest, The Bournonville Heritage, xiii。例如下述維斯特里舞蹈課的舞步練習，就是布農維爾記載於他寫的 Méthode de Vestris（有些舞步和現今不同，但有許多還是認得出來）：jeté en avant, assemblé, entrechat-huit, ronde [de] jambes en lair en dehors, assemblé en arrière, entrechat-six, sissone, deux tours en tournant, grande pirouette, trois tours à gauche fini avec un ronde [de] jamble, petit balotté, assemblé devant, ronde [de] jambe en l'air, fini en attitude。

43　Bournonville, Études Chorégraphiques, 1848, 7-8：建議給小孩子糖吃的芭蕾編導是 Trousseau-Duvivier。請見 Traité d'education sur la danse, ou méthode simple et facile pour apprendre sans maître les elemens de cet art, 1821, AN AJ[13] 1037, dossier IV：機器的部分請見 Adice, · Théorie de la Gymnastique, 59-60。

44　"Perrot", Galerie Biographique des Artistes Dramatiques de Paris, 1846, Bibliothèque de l'Arsenal, Collection Rondel, 1798.

45　路易·米隆於一八七一年開設默劇課。參見 AN AJ[13] 110, I and II, AN, AJ[13] 109, I。

46　Journal des Débats, Dec.20, 1823, 1-3.

第四章
浪漫派的幻想世界
芭蕾伶娜崛起

芭蕾的精髓在詩心，汲取自夢，而非現實。芭蕾存在的理由，僅此唯一：供世人逗留幻想世界，擺脫日常街頭摩肩擦踵的凡人。芭蕾嚴肅看待的話，可以說是詩人的夢。

——法國作家泰奧菲·高蒂耶
（Théophile Gautier, 1811-1872）

浪漫思想和現代藝術是一體的……親暱，空靈，繽紛，追尋永恆。

——法國詩人查理·波特萊爾
（Charles Baudelaire, 1821-1867）

我認為風格一樣可以解決世人的共通需求，只是，偏重的不是陳述明確的問題，而在情緒感受到的困難……風格究其根本，便是模樣，便在姿態，有的時候還是自欺，任何時代的人，都能以風格解決遇到的困境。

——法裔歷史學家賈克·巴贊
（Jacques Barzur, 1907-2012）

我們都覺得自己認識瑪麗・塔格里雍尼。因為有《仙女》芭蕾傳世的版畫，所以認得。《仙女》是一八三

年在巴黎推出的芭蕾，瑪麗・塔格里雍尼因《仙女》而一舉成名。輕飄飄的，活像長了一對翅膀，如薄紗和玫

瑰做成的糖霜甜點，輕盈踮立在腳尖，軀幹略朝前傾，彷彿在傾聽遠遠傳來的歌曲。像小鳥，古雅靈秀，說是

甜得發膩也差不多。即使她在腦中還有一絲想法，也會因她一身如夢似幻、空靈縹緲的迷霧而告散去。粉紅的

衣裙加上舞鞋，這樣的芭蕾伶娜形象就此常駐女孩的美夢——暨女權運動的噩夢，盤桓不去。然而，瑪麗・塔

格里雍尼是古往今來芭蕾史上最重要、影響最大的芭蕾伶娜。像電光石火，在身處的世代引領一時的燦爛豐華，

映現無比的光采，招徠歐洲各地的藝文菁英引頸注目，因她而傾心芭蕾。塔格里雍尼生前躋身國際名流，堪稱

芭蕾史上空前第一人，為瑪歌・芳婷（Margot Fonteyn, 1919-1991）、梅麗莎・海登（Melissa Hayden, 1923-2006）、嘉

琳娜・烏蘭諾娃（Galina Ulanova, 1910-1998）等後人開了先河。不止，她甚至徹底改變了她獻身的藝術——現今

世人心目中「硬鞋加蓬紗短裙」的芭蕾，便是由她演出的《仙女》一劇打通了康莊大道。

若說瑪麗・塔格里雍尼清雅秀麗、渾似裹了糖霜的留影，好像會害人看輕她的藝術成就，其實有數大原因。

首先，由這樣的外形，看不出她舞動之曼妙：留影是靜態的、片面的、未足以確實展現她的才華。但最重要的

是依這樣的外形來作判定，未免時光錯亂。畢竟，在我們這現代看塔格里雍尼其人，比起一八三〇年代的觀眾

看塔格里雍尼，絕對無法相提並論。一八三〇年代的人看她，絕對迥異於今人。所以，若欲了解塔格里雍尼何

以成為芭蕾藝術恆久的偶像，就需要穿越這一位芭蕾伶娜如夢似幻的留影，透過當時禮讚她的眾人眼光，去看

她的真人——還有她出飾的《仙女》。

瑪麗・塔格里雍尼，一八〇四年生於非凡的義大利舞蹈世家。斯時，藝術正逢劇變，動盪難安。瑪麗的父親，

菲利波・塔格里雍尼（Filippo Taglioni, 1777-1871）是義大利舞蹈家，家族有一長串先人都是所謂的「怪誕」藝人。

若說塔格里雍尼家族專精的是特技和滑稽舞蹈，那麼，塔格里雍尼家族對於法國的老派高貴風格向來也忠心不

貳。菲利波的父親，卡羅・塔格里雍尼（Carlo Taglioni, 1755-1835?）是出身義大利杜林的舞者；杜林於卡羅生前

是義大利的法語區，居民向來傾心法國。一七九九年，菲利波本人還親自到法國首都朝聖，隨尚－佛杭蘇瓦．

庫隆專攻古老的「高貴風格」。菲利波有一弟、一妹也都是舞者，和他一樣曾赴巴黎學舞。菲利波曾短暫供職於

巴黎歌劇院，和皮耶．葛代爾合作推出《舞蹈狂》一劇。不過，菲利波於一八〇二年就離開巴黎，周遊瑞典斯

德哥爾摩、奧地利維也納等大城市，後於日耳曼和奧地利、義大利一帶巡迴演出，開創事業。菲利波居停巴黎

的時間不長，卻正好是法國大革命過後的重要關頭。「高貴風格」於當時雖然支離破碎，不復原貌，但在老派的

高貴風格。皮耶．葛代爾、庫隆一輩大師既然奉行前朝舊制的美學，菲利波也就像是這一系老派的雍容典雅。

這一點十分重要，因為，菲利波日後教導女兒的舞蹈再離經叛道，也要保留一絲老派的末代宗師。

瑪麗．塔格里雍尼生於瑞典的首都斯德哥爾摩，當時她父親正在瑞典國王宮中擔任芭蕾編導。瑪麗的母親，

蘇菲．卡斯登（Sophie Hedwige Karsten）是瑞典著名歌劇演員之女。只是，芭蕾當時在斯德哥爾摩已經不見往日

盛況。歐洲政治動盪，舞蹈身處其間當然不得倖免，斯德哥爾摩的狀況便是明證之一。芭蕾在瑞典原本有長遠的

歷史，可以回溯到十七世紀。那時一連幾位瑞典國王皆以法國的極權政治為師，因而引進法國的宮廷芭蕾以為效

尤。只是，到了一七九二年，瑞典國王古斯塔夫三世（Gustav III, 1746-1792）遇刺身亡，刺激瑞典民族自尊心高漲，

商人階級和布爾喬亞聲勢鵲起，逼得貴族的特權一步步削弱。芭蕾因而頻遭時人抨擊為奢侈、放蕩，敗壞社會

風氣，帶領民眾怠忽宗教、社會的職守，而宗教、社會的職守可是重要得多了。菲利波當然也感受到芭蕾在瑞

典已經困入死巷，因而毅然轉進他國。

自此而後，塔格里雍尼家步上了到處奔波、巡迴演出的道路，每每一家子人四處星散。一八一三年，菲利

波在義大利演出，蘇菲帶著瑪麗和瑪麗的弟弟保羅（Paul Taglioni, 1808-1883）待在日耳曼的卡薩爾（Kassel），卻

遇到拿破崙遠征俄羅斯落敗，哥薩克人（Cossacks）強攻西進，鐵蹄到了日耳曼。蘇菲向來足智多謀，兵荒馬亂

之際假扮成法國將軍的妻子，帶著兩個孩子和撤退的法軍一起「逃回」巴黎。母子三人在巴黎租了小公寓住下，

拮据度日，一度還住在雜貨店樓上，不過，終歸算是安穩下來。遇到菲利波沒辦法寄錢養家，蘇菲也教一教豎琴、

做一做女紅，貼補家用。瑪麗承襲舞蹈家業，也一樣拜師庫隆學習舞蹈。只是，瑪麗並非天生就是跳舞的料兒。

她的身材比例不佳，還彎腰駝背，兩腿骨瘦如柴，算是以「醜」知名，備受同學揶揄，笨拙、難看的外形始終是別人取笑的目標。即使日後出師，登台獻藝，遇上的苛評也沒好到哪裡去，有人就說她「怎麼長得那麼難看……說是畸形也差不多，看不出來哪裡漂亮，要在舞台揚名立萬，一般外形多少要有亮眼的優點——在她身上，卻遍尋不著」。[1]

一八二一年，菲利波受命出任維也納宮廷歌劇院的芭蕾編導，興奮之餘，馬上安排女兒瑪麗到哈布斯堡王朝的首都作生平第一次登台演出。只是，一待女兒從巴黎抵達維也納，作父親的卻嚇得不知如何是好：瑪麗雖然師事庫隆，技巧卻火候不足，絕對逃不過維也納觀眾的法眼，維也納的芭蕾觀眾可是看慣了絢麗奪目的舞蹈技巧。不止，那時的維也納也今非昔比，早已不復當年瑪麗亞·德瑞莎坐鎮宮中的繁華。以前舊制度時代的親法宮廷，可是自負又自滿，稱賞的也是諾維爾一輩的芭蕾大師。到了十九世紀初年，維也納卻兩度被拿破崙的大軍拿下，民眾過的是淪陷區仰人鼻息的屈辱歲月，通貨膨脹嚴重，民生困苦，帝國幾近土崩瓦解。哈布斯堡王權旁落梅特涅親王（Klemens Wenzel Lothar Metternich, 1773-1859）之手，王朝因而改頭換面，化身為歐洲保守勢力的典範和堡壘。一八四八年的革命風潮搞得歐洲翻天覆地之前，哈布斯堡王朝倒還始終有辦法節制（兼鎮壓）社會、政治日漸高升的緊張對立，暫時帶領帝國避開傾頹的危機。

不過，穩健持重、備受節制的光鮮表象，其實暗藏凶險，正蠢蠢欲動：文化活動之也如暗潮洶湧，蓄積了萬般的緊張和焦慮，無路可去，結果一股腦兒宣洩在舞蹈當中。在這樣的年代，維也納居民迷上了社交舞，蜂擁擠進豪華舞廳和娛樂場所跳舞。例如著名的「阿波羅宮」（Apollo-Palast），一口氣可以擠進四千名舞客。當時廣建這類舞廳和娛樂廳，原因之一，便是要對民眾焦躁不安的活力施行「教化」和管制。維也納居民和巴黎人一樣，迷的是華爾滋。這一類型的流行舞蹈，起源自奧地利和日耳曼民間的土風舞，發展到這時候已經登上亢奮、騷動的浪漫思潮浪頭，宛如浪漫思潮的圖徽。日耳曼大文豪歌德（Johann Wolfgang von Goethe, 1749-1832）寫的小說，《少年維特的煩惱》（Die Leiden des jungen Werthers），主角少年維特就曾和心上人在舞會共舞一曲華爾滋，後來卻因得不到佳人傾心而自殺身亡。日耳曼音樂家韋伯（Carl Maria von Weber, 1786-1826），一八一九年寫下如夢似幻的《邀舞》（Aufforderung zum Tanz），也將華爾滋拱成音樂殿堂的藝術精品。[2] 十九世紀初年，維也納流行的華爾滋還未

褪去粗糙的重踏步，雖然漸漸修得圓滑柔順一點了（像以滑步取代跳躍），但是，肢體的律動和情欲的挑逗卻始終飽漲能量——滑步雖然優雅，但是，速度一樣會愈來愈快，跳得人頭暈。

維也納宮中的情況大同小異，舞蹈傳統的重擔早已從巴黎朝米蘭外移。怪誕派的義大利藝人以無畏奔放的特技和煽情的舞蹈主宰芭蕾舞台。而且，不限男性；女性炫技之大膽豪放一樣教人看得兩眼發直。當時的舞者已經發展出一門精采絕活，一般歸之於當時的著名舞者阿瑪莉亞‧布魯諾麗（Amalia Brugnoli, 1802-1892）名下。也就是腳尖輕盈一踮，讓大家看看一整個人踮在腳尖上面跳舞，當時叫作「足尖舞」（toe dancng）。這一門新的絕活，在周遊日耳曼暨奧地利－義大利巡迴演出的義大利舞者當中就成了必備的工夫。所以，我們現在說的「踮立」（pointe work），並不像一般所想的發源於輕盈縹緲的詩情想像，而是原本相當粗糙的特技，幾經瑪麗‧塔格里雍尼等多位舞蹈家精心琢磨，才變得優美、高雅的。而這樣的「足尖舞」當然不是義大利通俗舞蹈的第一次、也不會是最後一次助芭蕾一臂之力或是扯芭蕾後腿，將芭蕾朝意想不到的新方向推了過去。3

無論如何，瑪麗‧塔格里雍尼的命運就此候地一變。眼看有布魯諾麗這一幫炫技舞者擋在跟前，再加上自己先天的外形不足、後天的技巧不良，激得塔格里雍尼發憤圖強，決心從頭打造全新的自己。一連六個月的密集訓練，便是她舞藝的轉捩點，日後，她在未發表的回憶錄筆記也寫過這一段苦練的時光。菲利波在維也納繁華的高級地段葛拉本（Graben）有一戶公寓，父女倆兒便在那裡閉門苦練。菲利波找人搭起斜面的練舞教室，監督女兒日日苦練。早上兩小時，專門練習一連串艱難的動作，兩條腿各練多次。下午則是（依她自述）「古式的」慢板組合，以希臘雕像的線條和比例為準，細細雕琢芭蕾的姿勢和神態。為了脫穎而出，瑪麗對於當時芭蕾伶娜流行的勾魂淺笑、挑逗風騷棄如敝屣，只肯穿素雅的戲服，只願意泛起平靜、知足、嫻雅的表情。她苦練的方向，似乎分朝兩條方向幾近乎相反的道路同時並進：一是簡潔俐落，一是技驚四座。百年歷史的貴族虛矯習氣被她剝除盡淨；而她和父親一起從義大利舞者那裡撷拾來的超凡絕技，也由她精雕細琢。

不過——很重要的「不過」——瑪麗‧塔格里雍尼還是有先天體格的弱點需要克服。微駝的背，害她的姿勢顯得略往前傾（她父親一度甚至苦苦求她站姿要挺拔一點），由傳世的石版畫可見她把自己這樣的姿勢融入舞蹈技巧，巧妙轉移身體的重心，調整四肢的排列，以之掩飾先天笨拙不雅的比例和不算挺拔的體態。只是，她的

姿勢雖然始終沒辦法真的挺直，卻反而為她添加了莫大的魅力…先天不太協調的比例，加上後天為了掩飾而作的調整，兩相結合，反而為她的舞蹈注入壓縮凝聚的能量，和法國畫家安格爾（Jean Auguste Dominique Ingres, 1780-1867）筆下的女性幾無二致。不止，瑪麗·塔格里雍尼為了把缺點再遮掩得多一點，還鍛鍊出特別強的肌力，好把動作的幅度再放大許多。她練舞時，每一姿勢沒數到一百下不會結束；這在當今，可是連肌力最強的舞者也嫌痛苦的呢。一待固定向前的動作做得很嫻熟了，她便把同樣的動作改為一邊轉體一邊做（通常還用半踮立的），就像自轉的希臘雕像。

最後，她上床前還要多練兩小時（也就是一天練功總計六小時），這時練的全是跳躍。她以「大蹲」（grand plié）開始：背脊要挺直，屈膝到毋須前傾雙手也可以觸地，然後，一口氣伸直兩腿，將自己推升到全踮立（full pointe）的姿勢站定——這動作需要背部和腿部都有極強的力量。之後，重複此一動作，但是繼續推升成跳躍。不過，她做的是屈膝跳躍（有別於當今舞者）：用腳尖、小腿、大腿、臀部的力量往上推舉，把全身推上空中。舞者往上跳躍，膝蓋若是打得太直，在她那時代可是期期以為不可，痛斥為跳得「像癲蝦蟆」。她認為跳躍的重點，在於做得輕鬆、輕盈、圓滑、柔美——絕對不可以看起來僵硬又費力。這樣的動作，她當然一做就要重複許多次，此後多年，也一直是她練舞的基本功。[4]

苦練若此，自然練出了奇效。從早至一八二〇、三〇年代所留下來的繪畫、版畫，看得出來瑪麗·塔格里雍尼的體型絕對稱不上輕盈或是纖細，反而肌肉相當發達、精壯，可見她的肌力和耐力特別強大。塔格里雍尼日後也自述，別的舞者覺得很吃力的姿勢在她根本就像休息。體力強大到這樣的地步，並非前無古人。如前所述，她反而努力要把精壯的體能罩在陰柔、優雅的光暈之下。她專心琢磨肢體的線條和型態，對於單足旋轉的技巧沒有興趣：於她，不論是練舞還是演出，多圈旋轉都難登大雅之堂。她要的，是在奧古斯特·維斯特里、安東·保羅的矯捷強健，注入淑女的素雅嫻靜。

奧古斯特·維斯特里和十九世紀初年活躍巴黎的男性舞者，練功的課程一樣十分辛苦，練出來的體型一樣精壯、結實。不過，兩邊的相似處也到此為止。奧古斯特·維斯特里的新式舞蹈，堂而皇之以譁眾取寵的炫技花招為重，尤其是單足旋轉。不止，這一輩男性舞者的動作一般視為陽剛、雄健的技巧。瑪麗·塔格里雍尼卻不是，

而她精雕細琢的秀雅推到極致，就在她腳上的踮立工夫了。瑪麗‧塔格里雍尼認為布魯諾麗挺起身軀頂在腳尖上的作法，其實動作粗魯，還是以避之為宜。但是，這一新創的動作也有其魅力，所以，瑪麗‧塔格里雍尼捨其粗魯而就其魅力，苦練多時，練就了輕盈優雅即能踮立腳尖舞蹈的工夫，不必舉手，不必撐得擠眉弄眼。總之，她把這樣的工夫練到輕輕一踮，看似不費吹灰之力便能起舞。不過，我們知道，瑪麗‧塔格里雍尼的踮立，

瑪麗‧塔格里雍尼生前踮立的腳型，是全歐浪漫想像投射的焦點。這一幅版畫上的圖説是俄文；畫中純粹的肌力（鼓突的小腿），搭配雲霧縹緲的背景，兩相烘托，迷煞當時的舞蹈觀眾。

不像現在的舞者做的「全踮立」。現在還看得到她傳世的舞鞋，和她那時代女性一般愛穿的時髦出門鞋其實沒多大差別。由輕軟的綢緞做成，加上皮製的鞋跟，圓形或是方形的鞋頭，腳弓處有秀氣的緞帶綁在腳踝。鞋尖不像現在的芭蕾硬鞋（pointe shoe）做成硬硬的、方方的，而是輕軟的圓形，只在蹠骨和腳趾下方多縫幾道線加強支撐力。

瑪麗・塔格里雍尼留下來的古老舞鞋，鞋底在蹠骨一帶磨損得特別明顯，可見，塔格里雍尼的踮立其實只是比較高的「半踮」，依現在舞者的標準，應該算是踮在半踮到全踮之間：也就是比「半踮」要高，但不到完全「踮立」的程度。這樣的站姿其實是很吃力的，所以，十九世紀的舞者常將腳趾綁緊，硬擠進太小的舞鞋（當時以小腳為美，瑪麗・塔格里雍尼的舞鞋就比現今舞者平均的鞋碼少了至少兩號），蹠骨的部位隨之束緊、繃住，這樣的站姿也才不會太吃力力——但也容易害骨頭移位、脫臼，穿在腳上還要支撐不小的重量，惡果之一，就是縫線常會繃裂。所以，塔格里雍尼一場演出，通常要換兩到三雙舞鞋。[5]

由此可見，瑪麗・塔格里雍尼的舞蹈是前所未見的新合成體：雖有濃烈的法國貴族氣質，但又融入了奔放的義大利炫技風格，外加她為了克服先天不足而發展出來的特色作為調劑。而她是在維也納而不是別的地方找到會通的契機，衡諸當時的大環境也實非意外。諾維爾之後的年代，歐洲的情勢雖然大變，但是，維也納還是歐洲地理、歷史的重要文化輻輳點。新與舊的傳統在此交會頡頏，出身義大利、日耳曼、法蘭西的人等也在此交會頡頏——有的時候，當然也會打散、重組。話說回來，既然是輻輳點，塔格里雍尼在維也納落腳的時間也就不長，而和當時諸多四處巡迴演出的藝人一樣，沒多久就離開維也納另覓舞台。塔格里雍尼離開維也納時，既然已經打響名號，她的童年世界，也就是芭蕾之都：巴黎，自然對她發出了召喚。

瑪麗・塔格里雍尼的舞蹈風格，若說是在維也納塑造成的，那麼，她這樣的風格有何內蘊，就有賴法國人細數道來。一八二七年，塔格里雍尼首度於巴黎歌劇院登台獻藝，每每興奮得連珠炮一般吐出連番讚美的頌辭。往後三年，瑪麗・塔格里雍尼一有演出，各方佳評便如潮水一波接著一波不斷迴盪，觀眾為之轟動瘋狂。搜索枯腸也找不到貼切的評語，配得上她出神入化的舞蹈：「劃時代」，「古典芭蕾翻天覆地的大革命……四朝

舞蹈元老，從卡瑪歌小姐到葛代爾夫人全被一筆塗銷」。一篇又一篇時論，無不像是苦旱喜逢甘霖，盛讚沒有品味只有「蠻力」的舞蹈終於壽終正寢。他們認為這一類沒有格調只有蠻力的舞蹈，只見大汗淋漓、氣喘吁吁的舞者（也就是奧古斯特‧維斯特里帶起來的那一批男性舞者），不是瘋也似的大作單足旋轉，就是撲身飛躍舞台，再要不然單腳孤伶伶的站定在台上，空出另一隻腳「劃來劃去」，把複雜的舞步「做」給你看。當時的論者眼見有瑪麗‧塔格里雍尼如此新秀出現，一致認為維斯特里他們那一派的恐怖舞蹈遇到了剋星！終於有不凡如瑪麗‧塔格里雍尼者，重拾以往貴族遺留的優雅和細膩，注入嶄新、空靈的氣韻——她啊，有論者盛讚這一位舞者，誠乃法國「復辟」（Restoration）年代完美的芭蕾伶娜。6

如此的美譽可不是等閒之輩扛得起來的。法國「波旁王朝」（Bourbons）復辟（一八一五至三〇年），是法國「正統派」（legitimist）的釜底抽薪之策，希望以之徹底了結法國大革命，而能改以中古哥德的基督教為基礎，將法國重新打造為保守勢力的重鎮。瑪麗‧塔格里雍尼的舞蹈，看似正好呼應了當時法國民心普遍的渴望——渴望和解，渴望法國社會、政治的激烈對立和分裂終於可以彌合。這樣子來看，瑪麗‧塔格里雍尼苦心琢磨出來的法國丰華，確實有助於她站上不敗之地。她的氣質、儀態，在在呼應舊世界講究的含蓄內歛。不過，瑪麗‧塔格里雍尼當時席捲歐洲的魅力可不僅止於此。當時的文學、藝術已遭錯綜矛盾的浪漫思潮攻陷。那時的浪漫思潮，大膽前衛卻深藏思古幽情。芭蕾追趕這一潮流的腳步算是落後不少，於當時還在和自家的貴族遺緒纏鬥，身陷泥淖無法自拔，以至在大文化的環境愈益退處邊緣。瑪麗‧塔格里雍尼這時躍上芭蕾的舞台中心，簡直像是天降的神啟，超越了炫技，為芭蕾打開另一條康莊大道，直通肢體動作、理念思想的嶄新天地。所以，當時才有論者熱切歡道，好不容易啊，終於有一名舞者，「將浪漫思想用於舞蹈」。他說的沒錯，只是，這樣一句話到底是什麼意思？還有待往後數年政治又陷入動盪，才會清楚透析出來。7

一八三〇年，革命的風潮重返巴黎街頭。憤怒的巴黎民眾以「光榮三日」（Les Trois Glorieuses）於街頭巷戰，宣示民心唾棄食古不化、反動倒退的波旁王朝皇帝查理十世（Charles X, 1757-1836），史稱「七月革命」。「七月

革命〕逼得查理十世終於遜位，出亡國外，留下王座由思想偏向自由的奧爾良公爵（Duc d'Orléans; Louis-Philippe, 1773-1850）繼位。接任的新王，也馬上更換頭銜，改稱路易・菲利普一世（Louis Phillipe I），而開啟了法國王室的新世系。路易・菲利普確實不同於以前的法國國王。他的家族本來就以反對波旁王朝的專制知名，自小也深受哲學家盧梭的思想薰陶。他的父親，老路易・菲利普（Louis Philippe Joseph d'Orléans, 1747-1793），在法國大革命的時候，甚至在國會投票判處法王路易十六死刑（自己卻也因此命喪斷頭台）。小路易・菲利普因而家變，於〔恐怖統治〕時期過的也是飢貧交迫的流亡生活。

因此，路易・菲利普即位，便不以「法國國王」為頭銜，而改稱「法蘭西萬民之王」。他自奉為「公民國王」（roi de citoyen），手拿法國三色旗，以傘取代權杖，成為法國史上首見俗稱為「布爾喬亞君主制」（la monarchie bourgeoise）的君王。他將他的治權打造為嶄新的開始，是從零開始的君主政體。他要以之打破法國先是革命著又反革命的惡性循環。這樣的惡性循環一直在削弱法國的國力，政治、文化皆因之而分裂、對立。雖然現實其實還要複雜得多，但是，貫注於他治權的基本思想卻簡單明瞭：經濟繁榮富庶，配合布爾喬亞階級講究勤奮、自制的頑強倫理，應該足以壓制偏激的政治亂象。法國大革命有得有失，路易・菲利普主張去蕪存菁，希望以中庸之道（juste milieu）的文化作為基礎，穩定法國社會和政治的局勢。

新政權標舉的理想，對舞蹈當然有立即可見的衝擊。一八三一年，巴黎歌劇院改制為民營，由所謂的「實業家總督」（director-entrepreneur）負責經營，不過，劇院還是擁有皇家津貼的補助，以支持劇院撐起法國精緻文化的象徵不輟，政府派任的董事會一樣有權插手經營行政事務。儘管如此，改制的用意卻是要將劇院送進市場，希望劇院接受自由競爭和大眾品味的洗禮，蛻變為有生存力的商業營利機構。獲頒經營合約的人，叫作路易・維隆（Louis-Désiré Véron, 1798-1867）。維隆的專業訓練在行醫，因為有藥劑師朋友死後將一款暢銷的傷風油膏配方遺贈給他，因而頗有資財。一八二九年，他拿出一點錢，辦了一份報紙，《巴黎評論》（La Revue de Paris）（如他自誇）專門刊載最新的藝文消息。兩年後，維隆接管巴黎歌劇院，只是，他的動機倒不在服務人群、致力公益。巴黎歌劇院於他五年經營期間，原本暮氣沉沉的顢頇機構確實轉虧為盈，但他離職時也挖走了豐厚的分紅。

維隆在時人的評論、諷刺文章，老是被說成活像路易・菲利普標舉的布爾喬亞樣板，漫畫版！虛榮，自負，

但是工作勤奮，也有精明的商業頭腦。日耳曼詩人海因利希·海涅（Heinrich Heine, 1797-1856）就瞧不起他「紅

通通的臉笑口常開，小眼睛閃著精光」，愛穿時髦的高領襯衫。海涅還封他為「官能唯物論之神……對於精神或

是靈魂，一概嗤之以鼻」。維隆確實也曾經自承，他要把巴黎歌劇院改造成布爾喬亞的凡爾賽宮。因此，他上任

後，馬上降低票價，但降得不多：巴黎歌劇院的觀眾群以政府官員、專業人士、商人為多。維隆還將劇院大肆

改裝，營造賓至如歸的氣氛。室內裝潢拆掉金碧輝煌的縟麗裝飾，換成悠閒一點、含蓄一點的色彩和主題。他

縮小包廂的面積，室溫改以先進的暖氣設備調節。正廳後座的觀眾席和頂層樓座的條凳，不是加裝椅背，就是

改用舒適的扶手椅。[8]

維隆獨具行銷長才。他日子過得豪奢、招搖，占去大量新聞版面，花花公子的名氣隨之遠播。他坐的雙駕馬

車向來由一隊駿馬拖行，鬃毛繫著一條猩紅的緞帶，行進時隨風飛揚。舞者也常收到他餽贈的珠寶或是其他大

禮。據說他有一次還邀巴黎歌劇院的舞團團員共進晚宴，席間，每人都收到他送的一包精美「糖果包」，裡面包

了一千法郎的鈔票。維隆也深知芭蕾伶娜的美貌有多大的魅力，為了多多促成芭蕾伶娜和有錢金主「以物易物」，

他把劇院供舞者在演出前暖身用的「舞蹈休息室」（foyer de la danse）開放給有意尋芳仕紳入內。一八三三年，

竟然有一群這類紳士把他們對芭蕾的迷戀公然送上檯面，明目張膽成立了「賽馬會」（Club de Jockey），會址便緊

臨劇院。此「賽馬會」雖然名為師法英國人雅好騎術的集會，會員的活動其實是以交換社交流言蜚語外加「照顧」

芭蕾伶娜為多。

最後，維隆還（以高價）請來了奧古斯特·勒瓦瑟（Auguste Levasseur），出面替他組成後來人稱的「鼓掌大

隊」（the claque），由勒瓦瑟負責帶領。所謂「鼓掌大隊」，是當時劇院出錢請來的職業鼓掌人，布置在觀眾席中

引導大眾喝采。勒瓦瑟和維隆於演出前要先密切蹉商，排練時也會到場，事先研究樂譜——不過，藝人或是藝

人金主若要施之以賄賂，勒瓦瑟一樣來者不拒。正式演出的那一天晚上，他一定穿上色彩鮮豔的服裝，以利辨認。

他的鼓掌部隊四散在觀眾席中，每人的位置都做過巧妙算計（入場券則由維隆和藝人免費提供）。屆時，勒瓦瑟

手拿拐杖，適時用拐杖輕敲地板，他布置在觀眾席中的鼓掌部隊就會爆發如雷的掌聲、喝采、跺腳，帶動全場

觀眾跟進，熱切響應。這樣的作法，當時全然不以為忤。還相反，維隆說他的鼓掌大隊像是調停部隊，既可以「排

難解紛」，也可以預防戲迷「不當集結」，干擾演出；這樣的看法，看似也廣為民眾認同。[9]

不過，一八三一年《惡魔羅伯特》（Robert le Diable）首演，鼓掌大隊就調停不了觀眾席的鼓譟風暴，尤其是第三幕的〈修女芭蕾〉（ballet des nonnes）主跳的瑪麗‧塔格里雍尼出飾修女院長一角。這一齣歌劇最出名的一點，在於它是日耳曼作曲家，有「大歌劇之王」美譽的賈科摩‧麥耶貝爾（Giacomo Meyerbeer, 1791-1864），譜寫的第一部「大歌劇」（grand opera）。總計五幕的豪華大製作，全長超過四小時，編制包括擴編的管弦樂團、大型合唱團、華麗的舞蹈。菲利波‧塔格里雍尼編的幾支長篇芭蕾。《惡魔羅伯特》依最初的構想原本是較短的喜歌劇，有聖殿大道的劇場老手、法國作家尤金‧斯克里伯（Augustin Eugène Scribe, 1791-1861）操刀的通俗劇腳本，還有法國設計名家皮耶‧西塞里（Pierre Cicéri, 1782-1868）設計的壯觀布景；而且，西塞里和斯克里伯一樣，設計生涯橫跨嚴肅歌劇和聖殿大道劇院兩邊。

《惡魔羅伯特》的主題遙應歌德的《浮士德》（Faust）和韋伯的《魔彈射手》（Der Freischütz）。當時劇場能要的花招，《惡魔羅伯特》一件也沒漏掉，全搬上舞台，好把觀眾拉進荒誕離奇、妖魔鬼怪的世界。例如劇中有一支芭蕾，需要有詭異、恐怖的月光為場景的氣氛定調。這樣的月光，便是由帷幕上方的盒子噴出煤氣火焰，投射而成。煤氣照明於一八二二年引進劇場，在當時還很新奇。麥耶貝爾不以此為滿足，還說他要這一幕的場景有「透視畫一般」（diorama-like）的效果，也就是說，他要把當時更新鮮的一樣發明也搬上舞台：路易‧達蓋爾（Louis Daguerre, 1787-1851）做出來的「透視畫」。一幅幅大型畫作由後向前打上強光，圍著觀眾繞圈推進（可說是電影最原始的前身）。維隆和西塞里為了進一步烘托舞台的燈光效果，還把劇場裡的大吊燈調得暗一點，腳燈也關掉不開，觀眾席因之一片漆黑，襯得舞台備加燦爛奪目，成為眾人目光的焦點。暗門、大型活人畫和變形的透視，搭配著音樂，在在傳達羅伯特內心的混亂和掙扎。[10]

《惡魔羅伯特》這一齣歌劇的劇情取材自十四世紀的民間傳說，描寫羅伯特原是凡人母親和魔鬼所生之子，但被蒙在鼓裡。羅伯特愛上了西西里的公主伊莎貝拉（Isabelle）。只是，羅伯特三番兩次要贏取佳人芳心，都被他的魔鬼父親假扮成忠心夥伴貝爾特朗（Bertram）偷偷破壞。他的魔鬼父親甚至用計，要將羅伯特騙進地府。貝爾特朗要羅伯特到一所廢棄的女修院，找到聖蘿莎莉（Saint Rosalie）的墓，摘下擺在墳墓上的魔法柏樹枝；他

諷刺鼓掌大隊的版畫：這些花錢請來的「打手」，手被畫得特別大，臉也發紅，負責引
領觀眾的喜好，而且聲勢浩大，顯然壓過背景灰白、模糊的其他觀眾。

的魔鬼父親騙他柏樹枝的黑魔法可以幫他留住伊莎貝拉的心。羅伯特天性意志薄弱，容易受人擺布，當然就來到女修院，結果遇到一群修女的亡靈復生，要將他推向滅亡。

這一批修女還不是普通的修女，她們生前都犯了教規，淫亂而墮落，因而死後落入魔鬼掌握，任之驅使。劇中的女修院布景，西塞里是以蒙佛拉穆希（Montfort-l'Amaurye）一所十六世紀的修道院為藍本而設計出來的。因此，亡靈復生這一幕，映著女修院詭異迷離的燈光，女修院的院長海倫（Hélene），由瑪麗・塔格里雍尼飾演，領著巴黎歌劇院一群豔麗絕倫的女舞者，從埋骨的墓塚，或說是煉獄深淵吧，幽幽現形（也就是從舞台地板的暗門之下冉冉升起）。其他舞者則從側邊現身，一個身著修會會衣，雙手交疊胸前，呈現死者之狀。不過，舞者一開始舞動，神聖的修會會衣馬上褪去，露出本性──一個個一身薄如蟬翼的白色希臘長袍，輪番為羅伯特奉上美酒，獻上浪蕩誘惑的舞姿。羅伯特想逃，但被她們列出陣式擋下，團團圍住，氣氛逐漸險惡，音樂也開始緊張。

當時有藝術家形容舞台上的女性舞者簡直就是半裸的酒神女祭司，蓬鬆的亂髮，裸露的長腿，放肆狂舞，如痴如醉。但是，當時另有石版畫畫的卻不一樣，而是典雅、高貴的年輕仕女，一絡絡鬈髮搭配純白的衣裙。瑪麗・塔格里雍尼就二者兼具。她一發現羅伯特的良心不易動搖，便放棄狂舞的挑逗，改作「優雅、合宜的」舞蹈，誘導羅伯特不知不覺走向聖蘿莎莉的墓塚，朝那一根宿命中的柏樹枝一步步接近。塔格里雍尼跪在羅伯特面前，苦苦求他，羅伯特終於首肯，輕吻塔格里雍尼的前額，接下柏樹枝。不過，羅伯特才一接下樹枝，馬上雷聲大作，成群修女瞬間化成鬼魂，惡魔蜂擁上台，「地獄大合唱」響徹雲霄，直到舞台的帷幕落下。演到最後，塔格里雍尼雖然使盡渾身解數誘惑羅伯特，羅伯特終究還是得救──但不是靠他自己的勇氣或是內心的信念，而是因為他有同母異父的妹妹，無意間發現魔鬼的末日已到，貝爾特朗從暗門被地獄召回，留下羅伯特終於得以自由，迎娶他心愛的伊莎貝拉，追求到幸福。[11]

《惡魔羅伯特》是十九世紀賣座鼎盛的歌劇之一。推出未滿三年，演出的場次已經滿百。再到一八六〇年代中期，場次還累計到五百，令人咋舌。不過，《惡魔羅伯特》一八三一年十一月二十一日首演之轟動，雖說和歌劇本身的藝術成就確實不凡有關，但是，觀眾反應如此熱烈、評論讚譽如此熱切，和當時的政治情勢也脫不了關係。首演後兩天，里昂的絲織工廠工人便武裝起義。幾支左翼團體想在暴動火上加油，工人反而期望安定，

起義因之平息。不過，這一次事件卻也像是惡兆，提醒法國民眾法國民間要求徹底改變的呼求並未因為路易·菲利普即位而被壓下。法國所謂的「社會問題」其實反而愈來愈緊迫，荼毒法國政權日甚一口，未到路易·菲利普於一八四八年的革命動亂下台不曾稍減。所以，《惡魔羅伯特》首演後那幾個禮拜或幾個月的時間，寫評論的人即使不想透過法國大革命之今、昔來看這一齣歌劇，也不行——瑪麗·塔格里雍尼在舞台所作的詮釋，於此就占有中心之地。

至於「正統派」的重鎮，《法蘭西公報》（Gazette de France）的評論家，就認為《惡魔羅伯特》一劇便是法國的寫照。法國就像羅伯特，生身父母是崇高的君主制和革命的惡魔，因而身具「相反的雙重性格」，矛盾的雙重癖性，內鬥的兩位謀士」。瑪麗·塔格里雍尼那一群「女匪」（當時另有一名評論人封她們作「女匪」）代表的便是惡毒的革命勢力，卻假扮作純潔無辜。羅伯特在瑪麗·塔格里雍尼的聖潔、完美看到了「他母親的臉龐，但是，才一轉瞬，卻被地獄來的女妖蠱惑，迷得神魂顛倒」，羅伯特遂拿起柏樹枝，縱身投向惡魔的宿命。那時，法國也是這般的困境：「兩套原則在爭奪我們的靈魂、我們的意志；一套將我們朝下拽，環抱我們以尊榮，奉承我們的感情；再一套指出另一條道路，我們共同的母親親手畫出來的道路，通往安全、平靜、幸福的天地。所以，我們是否要不顧一切，跟隨貝爾特朗，將他不信不義的提議付諸實踐呢？」[12]

《地球報》（Le Globe）的評論比諸前者，可就大異其趣。《地球報》於一八二四年創刊，一直是浪漫派詩人、作家的大本營。一八三〇年的「七月革命」過後，也和許多浪漫派的藝文人士一樣，大力擁戴社會主義和烏托邦的理想。因此，《地球報》的評論便說，看到《惡魔羅伯特》的第三幕自然會將該幕「震耳欲聾的嚎叫」、「呻吟」，重踏的舞步，還有「石雕」的舞蹈（指修女群），直接和里昂的動亂連結起來。撰者指稱，應該承受天譴的並非羅伯特，而是法蘭西民族。所以，他呼籲女性、呼籲藝術家，群起拯救勞工，脫離革命無止無休的動盪和騷亂。《地球報》所言容或牽強，不過，法國作家巴爾札克也聽過麥耶貝爾樂曲中的掙扎絕望，將之寫成短篇小說〈干巴拉〉（Gambara），收進鉅著《人間喜劇》（La Comédie humaine）裡。法國音樂家白遼士（Hector Berlioz, 1803-1869），一八二九年原本就以哥德的《浮士德》為本寫過一齣詭異的芭蕾；一八三〇年再寫的《幻想交響曲》（Symphonie fantastique: Épisode de la vie d'un Artiste...en cinq parties），第五樂章的意境也是驚恐又騷亂，標題還是：〈群

〈魔亂舞之夜〉（Songe d'une nuit de sabbat）。白遼士一樣覺得：「死亡之手，依然沉沉壓在這一群可憐蟲身上，彷彿聽得見往下重壓的力道，白熱的屍身吱吱嘎嘎，不住狂亂掙扎、扭動。恐怖之至！恐怖之至！何其怪誕，難以言喻！依我看，這幾頁堪稱現代戲劇音樂震撼力最強大者！」[13]

不過，時人對於這一齣歌劇，劇中眾所議論的芭蕾，剖析最為犀利的，還是日耳曼詩人海涅。海涅認為羅伯特不代表法國，不代表法蘭西民族，而代表路易‧菲利普其人。路易‧菲利普夾在革命父親和舊制度母親之間，身陷無止無休的猶疑、掙扎，無法自拔，而致心力交瘁：

女修院的幽靈從墓中現身，假扮成革命修女，企圖勾引羅伯特，未成！羅伯斯比借塔格里雍尼小姐之軀盛讚羅伯特，未成！羅伯特力抗一切試煉，一切誘惑。羅伯特一心聽從他對公主的深情帶領。公主出身西西里，十分虔敬，羅伯特因之也變得虔敬。所以，最後，我們看到羅伯特投身教會的懷抱，四周圍繞神父喃喃頌經，香氣繚繞。

海涅的政治傾向是倒向庶民大眾那一邊的，他也向來支持拿破崙一類的強勢領導，因此自然痛恨羅伯特（還有路易‧菲利普）軟弱無能，搖擺不定，痛恨羅伯特（還有路易‧菲利普）處心積慮製造出來的反英雄姿態：「布爾喬亞」國王假裝自由開放，卻「在他拿的傘內暗自包藏專制的權杖」[14]。其實，海涅還忍不住調皮搗蛋一下，添上了一筆，指他看的那一場《惡魔羅伯特》，結尾時，貝爾特朗穿過暗門墜入地獄深淵之後，舞台的機械技師竟然忘了關上暗門，害得羅伯特跟在貝爾特朗屁股後頭也一頭栽進地獄。

瑪麗‧塔格里雍尼於此劇的形象就很奇怪了：既有聖人的光輝，又是引發混亂、毀滅的力量，活像羅伯斯比和舊制度送作堆，一起裹在同一想像裡，扞格不諧。其他如舞者褪去修會會衣露出裡面的薄紗長袍，舞者肆無忌憚的妖媚挑逗，破敗腐朽的教會和修女走入邪魔外道——這些主題，在在遙指先前革命慶典演出的戲劇，還有盛行未去的「修女／妓女」、「芭蕾伶娜／高級交際花」的比喻。當時也不是沒人覺得這一齣歌劇粗鄙、討厭：例如日耳曼音樂家孟德爾頌（Felix Mendelssohn, 1809-1847）就直言劇中的芭蕾舞蹈「下流」。也有英格蘭貴族覺得

劇中的「修女／酒神女祭司」簡直「噁心」。瑪麗‧塔格里雍尼本人對自己出飾的角色也覺得難堪:「兒童不宜」的內容,和她精心琢磨出來的端莊嫺靜正好犯沖。當時即有論者對此心有戚戚,明言「她太像天使,何以天譴?」瑪麗‧塔格里雍尼也曾經自請退出該劇演出,但遭麥耶貝爾和維隆以合約相逼,不肯放人,至少不准她立即退出。他們知道瑪麗‧塔格里雍尼的舞蹈魅力就在她的扭捏不安:「太像天使」,也是她的魅力所在。[15]

《惡魔羅伯特》為芭蕾打開一條道路,直通文學的浪漫主義。此後數年,一整世代的詩人、作家、藝術家,都被瑪麗‧塔格里雍尼、被芭蕾深深吸引,痴迷不已。海涅、斯湯達爾、巴爾札克、泰奧菲‧高蒂耶、朱爾‧賈能(Jules Gabriel Janin, 1804-1874),都以芭蕾為題材寫作。蘇格蘭作家華特‧史考特爵士(Sr Walter Scott, 1777-1832)、日耳曼文人恩斯特‧霍夫曼(Ernst Theodor Wilhelm Hoffmann, 1776-1822)、法國大文豪雨果(Victor Hugo, 1802-1885)、法國浪漫思潮先鋒查理‧諾蒂耶(Charles Nodier, 1780-1844),都有詩歌、小說成為芭蕾編導創作的靈感來源。海涅和高蒂耶甚至自撰芭蕾腳本。不過,最重要的一點還是:這些詩人、作家因為有諾維爾打下的基礎,而都了解芭蕾不僅是歌劇的一部分而已,了解芭蕾自有其獨立的語言:他們算是史上首見,真的了解芭蕾的評論人。他們的角色也不僅是消極回應而已,因為,瑪麗‧塔格里雍尼的形象就是因為他們有筆如椽,而益發輪廓浮凸、清晰動人。她的舞蹈事業確實有賴他們推波助瀾,才會攀至無與倫比的高峰;塔格里雍尼也可以說是這一批文人以筆多方細細雕琢而成的。塔格里雍尼本人深知她有所欠缺。她的教育程度雖然不高,但很好學,所以不必多費力就看得出來他們筆下雕琢的是她。她(用整齊的筆跡)在筆記本抄了滿滿的評論文章和簡短的引述,全都出自法國浪漫派首屈一指的要角,像佛杭蘇瓦—荷內‧德夏多布里昂(Francois-René de Chateaubriand, 1768-1848)、阿爾方‧德拉馬丁(Alphonse de Lamartine, 1790-1869)、阿爾佛雷‧德繆塞(Alfred de Musset, 1810-1857)、喬治‧桑(George Sand, 1804-1876)、巴爾札克,(當然)還有高蒂耶。她還說她最喜歡的作家,就是蘇格蘭的華特‧史考特爵士。

提到華特‧史考特爵士,就帶到了《仙女》的話題。《仙女》一劇,出自法國男高音阿道大‧努里(Adolphe

Nourrit, 1802-1839）所寫的故事。努里也是歌劇《惡魔羅伯特》的主角。《仙女》的音樂則是法國作曲家尚·謝尼茨

霍耶佛（Jean-Madeleine Schneitzhoeffer, 1785-1852）所寫的手筆，中規中矩但不出眾。引人入勝的布景則是寶刀未老的

西塞里操刀設計。不過，努里並非獨力撰寫《仙女》一劇。劇中的芭蕾，靈感來自《小呢帽》（小精靈阿蓋兒）（Trilby,

ou le lutin d'Argail, 1822）。《小呢帽》是詩人諾蒂耶寫的一則幻想故事。諾蒂耶寫《小呢帽》時，剛從蘇格蘭遊歷返

鄉，對華特·史考特的作品大為傾倒。《小呢帽》的背景因此設定在風景如畫的蘇格蘭高地小村，講的是邪靈愛

上年輕少婦。邪靈於少婦夢中顯靈，慘遭少婦丈夫請來村子裡的修士驅魔，少婦卻也悲痛難抑，自殺身亡。

努里以這故事為本改編為芭蕾。詹姆斯（James）是蘇格蘭小村的居民，和村裡的美麗少女艾菲（Effie）訂了

親。婚禮的佳期已定，詹姆斯卻被空中標緲幽忽的精靈（仙女）纏住。除了詹姆斯，沒有旁人看得見仙女。仙

女於舞台四下遊走，勾引詹姆斯，終於打亂了他的婚禮，趕在詹姆斯將戒指套上艾菲手指之前一刻，一把將戒

指奪下。詹姆斯被纏得情迷意亂，扔下訂親的未婚妻，追逐仙女而去，卻進退維谷。仙女深愛詹姆斯，詹姆斯

若是另娶佳人，仙女就會滅亡。但是，仙女也因為身為精靈，投入凡人的懷抱或是被凡人摟住，一樣也會滅亡。

詹姆斯當然渴望擁有仙女，昏亂之餘聽信女巫讒言，收下了女巫給的絲巾。女巫的絲巾有邪惡的魔法，可以活

捉飄忽的精靈。不過，詹姆斯一用絲巾抓住仙女，仙女的翅膀馬上掉落——這時揚起的樂曲，恰似日耳曼作曲家

葛路克在歌劇《奧菲歐與尤麗狄絲》寫過的一首曲子……〈我失去了尤麗狄絲〉（J'ai perdu mon Euridice）。仙女的姊

妹群聚在她身邊，仙女就在姊妹懷中死去。仙女姊妹以絲巾裹住仙女臉龐，輕輕托起她，像天使一般，朝空中飛

升，直入雲端。此時，女巫出現，咯咯狂笑，得意萬分。詹姆斯也在遠處看到艾菲另嫁他人。詹姆斯受不了打擊，

愣愣看著失去生命的仙女屍體，昏厥倒地。[16]

《仙女》一劇和諾蒂耶有關，在這裡是很重要的一點；因為，法國浪漫思潮有很特別的分支，就以諾蒂耶

為領軍的旗手。諾蒂耶的父親是激進的雅各賓黨人。法國大革命於「恐怖統治」時期，年方十四的諾蒂耶就親

眼目睹了多次的血腥處決，而在他心頭留下恐怖、厭惡的深淵。諾蒂耶年輕時和海涅一樣，拜倒在拿破崙的領袖

魅力之下，卻也鄙視拿破崙專制獨裁的一面，一八〇二年還因為寫了一首反拿破崙的詩而被捕入獄。他也因此變

得有一點傾向保皇派，但對革命的光榮和革命應允的自由卻又滿懷嚮往，執迷不悔。他對身處時代的墮落十分

失望，長陷焦慮、沮喪，因而遁入玄想、冥契（mysticism）、祕教藝術作為逃避，將睡眠、自殺、瘋狂、鬼魂、夢魘、吸食鴉片的迷離奇幻納入筆下。想像，在他不僅是藝術創作的工具，想像也可以為他帶來解脫，縱使瞬息即逝，只要能夠暫時掙脫政治既深且鉅的失望都好。[17]

一八二○年代，諾蒂耶也興辦藝文沙龍，影響不小，吸引不少藝文同道齊聚一堂。濟濟一堂的詩人、作家，一樣有不少也愛上了芭蕾，對芭蕾有重大的影響。赫赫有名者如雨果、德拉馬丁，也有名氣略遜一籌的作家、記者，例如拉維－威瑪（Francois Adolphe Loève-Veimars, c. 1801-1855/6）。他們和沙龍同道一樣，也對日耳曼的浪漫思潮有強烈的興趣。拉維－威瑪生於巴黎，長於日耳曼的漢堡，雖有猶太血統，但後來皈依基督教，還極為著迷冥契、精神、祕教等玄學。日耳曼作家霍夫曼寫的故事，就由拉維－威瑪首度譯成法文，一八二九年在維隆辦的《巴黎評論》發表。霍夫曼對所謂的「第六感」，對非理性的無形力量，對磁力，極有興趣。當時法國民眾剛好對靈異也愈來愈著迷，霍夫曼的故事因而正對胃口，一拍即合。高蒂耶和海涅還有長篇大論讚賞霍夫曼的作品。時稱《修女芭蕾》的那一支舞蹈，其實也從霍夫曼寫的《魔鬼的不老仙丹》（Die Elixiere des Teufels）汲取不少靈感。拉維－威瑪本人也很嚮往進巴黎歌劇院工作，執導劇作（只是未能圓夢），對瑪麗·塔格里雍尼一樣極為仰慕。

朱爾·賈能這一位評論家，情況就不盡相同。賈能是激烈的正統派，一開始堅決反對路易·菲利普稱帝，後來又轉為熱切支持，對布爾喬亞生活極其滿意，花花公子的名號還不脛而走——說他是文壇的維隆也可以。賈能的住處坐落在繁華的佛吉哈德路（rue de Vaugirard）上，屋內裝飾的畫作、雕塑、骨董塞得琳琅滿目。還有一間凹室，用帷幕遮住，裡面供奉了一具很大的十字架，掛了多串玫瑰念珠，外加一張鍍金裝飾的白色雕漆大床。不過，賈能對於「七月革命」的帝制竟然厚顏標舉唯物思想還是不無芥蒂，而寫文章緬懷「我美麗的十八世紀」，諸般性靈的感受已然失去，也視芭蕾為美感消毒劑，認為芭蕾可以消除他那年代粗魯不文的唯物思想。賈能一如高蒂耶，成了虔誠的「瑪麗·塔格里雍尼迷」，始終極力擁戴塔格里雍尼的芭蕾藝術。[18]

歌唱家努里一樣可以歸入這一批像著魔一樣的「瑪麗·塔格里雍尼迷」。努里以熱心參與政治活動、演出熱

情澎湃知名，曾經在法國作曲家丹尼爾‧奧柏（Daniel Auber, 1782-1871）的歌劇《威廉泰爾》（Guillaume Tell）、羅西尼（Gioachino Antonio Rossini, 1792-1868）的歌劇《波諦契的啞女》（La Muette de Portici）、

一八三〇年的「七月革命」，甚至親上戰場在碉堡內作戰（兼以歌聲勞軍），在巴黎歌劇院率領觀眾齊聲高唱〈馬賽曲〉，最後還加入亨利‧德聖西蒙（Henri de Saint-Simon, 1760-1825）鼓吹的烏托邦社會主義陣營。[19] 不過，他對政治的理想終究不脫幻滅的結果：「布爾喬亞真會置我們於死地」，他寫過，「支離破碎的舊貴族有的萬惡，布爾喬亞一概繼承無誤，舊貴族有的百善，布爾喬亞卻纖介不取。」努里最後深陷迷惘失落、信心動搖的痛苦，歌唱事業和藝術也問題叢生，以至於一八三九年自殺身亡。作曲家李斯特（Franz Liszt, 1811-1886）認識努里也欣賞努里，後來說努里「對美的憂思愁緒，侵蝕他的生命，重重壓在心頭，縈繞不去，連深鎖的眉頭，也硬化成石——這樣的感情，一般皆是掙脫絕望太遲，以至無力回天。」[20]

《仙女》一劇，便是直接從這般沮喪又唯心、熏染懷舊悵惘的感情深井汲取出來的。現今一般都將這一支芭蕾看作是迷離的浪漫思潮傳於後世的古雅遺物，是禮讚難圓苦戀和詩心幻想的一曲歡樂頌。但在那時，《仙女》一劇根本沒有現在所見的圓熟流暢、沉著穩健。當時的《仙女》既富於肢體的爆發力，也飽含縱情聲色的激情，是大革命後的世代苦於理想幻滅的子遺，滿載酸楚和悲涼——消沉憂鬱、精神的憧憬、壓抑的情欲，無所不包，融鑄為遁世的奇幻想像。男主角詹姆斯性格軟弱、優柔寡斷，恰似「惡魔羅伯特」，而且還是感情用事的角色，輕易即淪為妖媚仙女和狡猾女巫的俘虜。反之，和詹姆斯演對手戲的仙女，就是意志堅強的女性，一身都是矛盾和緊張，令人望而生畏：既強悍又柔弱，既淫蕩又貞潔，既為愛所苦又獨立不屈。所以，芭蕾一開始的場景——詹姆斯歪在椅子內睡著了，（瑪麗‧塔格里雍尼飾演的）仙女半跪在地，倚在他腳邊——情感雖然疏遠，卻飽漲情欲（我們後來還會看到詹姆斯晚上入睡之後，就是因為仙女出現在他的夢中，而惹得他大作愛的春夢）。樂曲的速度加快，仙女也在詹姆斯身邊四下飛掠，撥他平靜的心緒，最後，終於在他額上輕輕一吻。詹姆斯驚醒，追向仙女，未果，因為仙女瞬間沿著煙囪消失無蹤。

其實，劇中輕盈、空靈的仙女始終四下飛翔、自由自在。詹姆斯會在第一幕迷上她，就是因為她不受社交禮

俗羈絆；詹姆斯本人也急於擺脫這樣的羈絆。艾菲相形之下，就像布爾喬亞良家婦女的代表，腳踏實地，善盡賢妻良母的責任。詹姆斯娶了她，一定可以安定下來。只是，他當然不太甘願。所以到了第二幕，詹姆斯來到仙女僻處荒野密林的住所——隱密、親暱，大自然裡的想像天堂，汩汩鼓動四處輕盈飛舞的仙女脈動。舞台上的仙女（借鋼絲之助）四處飛翔，隨意挑選枝梢、花叢停駐。瑪麗・塔格里雍尼在密林舞蹈，隨興之所至翩然移動。塔格里雍尼的舞蹈便是其人行止飄忽，無可捉摸。浮躁、彈跳的腳步簡直像是衝著舞蹈的圖形或是音樂的音型在造反。塔格里雍尼的舞蹈便是其人的寫照——飄忽迷離，難以捉摸；她自由隨興的舞蹈，便是她存在的根本。

我素，幾乎像是飛蛾撲火；她珍惜她的自由，甚至不惜摒棄時人所謂的社會責任。塔格里雍尼既落在人世凡間又超脫到另一世界。

瑪麗・塔格里雍尼於舞台四處飛掠，靈動又飄忽，彷彿將人世的糟粕盡數拋到身後。正好相反，為了傳達靈動或說是不屬人世的靈異效果，她的作法，並不是以舞者的肢體去對抗地心引力。反而要以更大的力氣將全身的重量朝地板壓，才能製造出輕盈的**錯覺**。塔格里雍尼的腳尖，推到極致，可以比作現在女性高跟鞋的細跟。舞者的全身重量，就集中在這小小的一個點上，以至身軀看似浮起或是飄升。這動作的要領不在離地而起，反而要掠過地板；喻示舞者既屬於凡人的世界，也屬於靈異的仙界；舞者便永遠盤旋於塵世、仙界兩頭。因此，這樣的舞蹈像是建立在矛盾之上：加重下壓的輕盈縹緲，肌力強健的空靈脫俗，襯

21

得塔格里雍尼既落在人世凡間又超脫到另一世界。

蘇格蘭的背景又為《仙女》增添浪漫的況味。蘇格蘭高地十九世紀初年在法國人的想像當中，代表傲然挺立的民族，矢言推翻英格蘭主子的壓迫，奪回民族固有的獨立生命。以古蓋爾語（Gael）傳世的「奧西恩」（Ossian）傳奇，有蘇格蘭的荷馬史詩之譽，迻譯為多國語言，風行歐洲。只是，後人卻發現所謂的奧西恩，還有奧西恩背後的蘇格蘭短裙加高地國文化，其實纏紗不下於《仙女》劇中的飛天精靈，因為所謂的「奧西恩」傳奇，全是後的蘇格蘭人憑空捏造出來的，希望以此作為文化利器對抗英格蘭。華特・史考特爵士當時已有明確的黨派立場（支持蘇格蘭和英格蘭統一），拿破崙兵敗滑鐵盧、巴黎淪陷，穿蘇格蘭短裙的高地人（在滑鐵盧之役有貢獻），也曾列隊在巴黎的大道遊行慶功。蘇格蘭人的英勇戰功，五彩繽紛的服裝，馬上攫獲巴黎人的想像，華特・史考特的小說跟著譯成法文，轟動上市，風靡一時。所以，《仙女》劇中的詹姆斯，也可以說是奧西恩一式的人物，

像是起自民間的詩人，身處蘇格蘭神祕的森林，追尋高遠的理想。

儘管如此，仙女的形象卻另有淵源。《仙女》劇中的仙女，不是努里、諾蒂耶或瑪麗‧塔格里雍尼自行捏塑出來的。仙女的形象，出自源遠流長的祕教迷信和魔法傳統，隸屬「神奇」的世界，早在十六、十七世紀便已是芭蕾創作乞靈的泉源。這原是口傳、民間的傳統，不過，到了十七世紀晚年，法國維拉（Villars）修道院院長（兼祕教信徒）德蒙福孔（Nicolas-Pierre-Henri de Montfaucon, 1635-1673）提筆寫了一本書，將時人普遍相信的祕教奇妙世界詳細形諸文字。德蒙福孔指該世界有四大元素，氣、土、水、火。每一元素都有對應的「精靈」：飛天的氣精仙女（sylph）、土精小矮人、水妖、火怪。他認為氣精仙女孕生自純粹的空氣原子，卻非永生不死。孕生氣精仙女的元素也會分解消失。氣精仙女還不算是天使，但超乎凡人，與魔鬼勢不兩立，是神的忠心臣僕。英國詩人波普的名作，《秀髮劫》（The Rape of the Lock, 1717），所寫的仙女就參考過德蒙福孔的作品；這一首長詩改編成芭蕾在巴黎演出時，詩文也放在最前面作為楔子。

十八世紀晚年，法國反啟蒙運動的作家和宗教「光照派」（Illumist）信徒，重拾這一路祕教思想。光照派信徒相信世上真的有天使、精靈、魔鬼（和氣精）。不過，氣精仙女不僅是輕飄飄如空氣、如天使而已，也有一些人視之為情欲的化身，會於夜間潛入凡人的夢中，「賜與極樂」。不過，這樣的仙女也有矛盾之處：既是情欲的化身，又絕對貞潔（至於這樣的仙女是否有助婦女受孕，一樣有不少臆測）。法國大革命過後，氣精、仙女的魅力不僅未見消褪，反而更盛，十九世紀初年，大仲馬（Alexandre Dumas, 1802-1870）等多位文人皆為仙女寫過詩篇，流行歌曲音樂家皮耶－尚‧德貝弘哲（Pierre-Jean de Béranger, 1780-1857）也以當時的流行歌曲〈不知何去何從〉（Je ne sais plus ce que je veux）的旋律另填歌詞，作出〈飛天仙女〉（La Sylphide）。諾蒂耶、高蒂耶、霍夫曼等多人一樣迷上這些「無形國度」的神奇生命。[22]

不過，當時把心底的飛天仙女寫得最深透、最直白的文人，當屬德夏多布里昂。他是法國浪漫主義早期的耆宿，在法國的文學界、政治界都是祭酒一級的大老。德夏多布里昂生於不列塔尼貧困的落魄貴族人家，也跟諾蒂耶一樣，及長身陷大革命的動亂、破壞。大革命爆發的時候，德夏多布里昂未滿二十一歲，革命「爆發之猛烈」，肆無忌憚的殘暴，恐怖統治，在他身上投下深鉅的陰影。眼看身邊熟悉的一切盡數崩塌，德夏多布里昂心力交瘁，

轉而投身駐外軍團，當兵去也，還一度短暫流亡倫敦。啟蒙運動標榜的理性主義，他對不僅不再樂觀，幻滅感還日益嚴重，自述因而「耽溺激情」，也頗為深重的倦怠所苦，推著他對集權政治之前的基督信仰和中古時期的理念，日漸著迷，認為古代的理念應該能為當下的政治注入新的活水，打開道路，朝向他嚮往的無疆性靈國度。

德夏多布里昂因此迷上了哥德（Gothic）藝術幽藏於拱頂穹窿的奧祕。歷史的廢墟遺蹟，無邊無際的自然，奇幻遐想，「酷愛孤寂之至」，成為他日常生活、筆下創作明顯的主題。「心靈的想像，豐沛、繁盛、滿載驚奇；現實的生存卻貧瘠、枯槁，失望又幻滅。一人，全心全意生活，卻獨居於空虛的世界。」德夏多布里昂為了將一七八九年法國革命追求的自由，融入古代神祕的精神力量，終於還是轉而入世，為復辟的波旁王朝效命，後來卻因為復辟王朝失政、傾覆，而更加抑鬱痛苦。法國一八三〇年的「七月革命」過後，德夏多布里昂放棄公職，隱居不出，以寫作度日，間或短暫流亡於外。[23]

一八三二年，德夏多布里昂回頭重拾先前寫過的回憶錄。早在十九世紀之初，他便已開始撰寫回憶錄，將他沮喪消沉以至想像輕生的幻想，專注思索自然、思索愛、思索他焦躁難安又亢奮難耐的心緒，狂熱痛苦無法自拔等等，一一據實寫入回憶錄。他筆下哀傷的幽思，不時憑空出現一名女子和他相會。這是他想像的女子，是他「愛的幻影」，是他無奈壓抑的渴望。德夏多布里昂早年所寫的回憶錄，便已出現此一女子。等再到一八三二年，德夏多布里昂對該女子的痴情重新燃起，女子便又重現筆下。同年，德夏多布里昂親赴巴黎歌劇院觀賞《仙女》的首演。瑪麗·塔格里雍尼的演出身影，教他感動莫名。此後，他筆下的「愛的幻影」就有了名字，叫作「仙女」。[24]

德夏多布里昂的仙女，依他自述，是在他青春期「亢奮譫妄」的年歲時首次現身的。那時，他常在孔堡（Combourg）的中世紀城堡家中，長時間一人獨處。城堡四周盡是黝暗的密林，教人屏息讚歎的美景。仙女出現之後，便長駐他的生活，倩影和他長相左右，卻也教他望而生畏，遍及他的生命內外。德夏多布里昂說，她是他仰慕的「天下女子，薈萃於一身」，他也不時會看情況為他的仙女「再作潤飾」，一下把眼睛改成某一位秀麗村姑的媚眼，一下把儀態改成聖母瑪麗亞，或是妝點成古畫裡的雍容「貴夫人」，一身王室的威儀和氣派。這一位無形女性的「代表作」，在在都是德夏多布里昂緬懷的往日世界匯聚在他心中的留影，於他一生始終如影隨形，

未曾離去。不過，她不是德夏多布里昂內心的慰藉，她反而身具「魔法」，是「優雅的惡魔」，帶領他遁入恍惚的迷離幻境，任由想像和欲望不受羈束，任意馳騁。[25]

例如有一晚，德夏多布里昂在孔堡就把她的倩影召喚來了，隨她飛天，進入重重層雲：「裹在她的髮絲、輕紗之內，穿越層層風暴，撼動茂林樹梢，搖晃山陵顛峰，沸騰五湖四海。縱身躍入空無的太虛，從神的寶座直墜地獄的大門！我的愛！足可以吞噬重重世界。」可是，從迷離幻境重返人間，馬上就墜入痛苦的深淵：因為，她的情影不是真的，因為，他永遠無法超脫他「粗俗」的生命。晚餐時分，德夏多布里昂回到家中，亂髮蓬飛，汗濕襯衫，滿臉雨水，雖和家人一起在長桌就位用餐，卻選擇一人落單獨坐，滿臉呆滯，落寞沉思，幾近癲狂，她像「白色的謎」。茱麗葉是當時巴黎首屈一指的藝文沙龍女史，以「復古」的形象代表無法忍受他超凡絕俗的飛天仙女，比起城堡內感情遲鈍、淺薄的家人，霄壤之別何其大矣！再有一次，這一對戀人一起飛到尼羅河岸、印度山嶺等等異國他鄉，進行想像的探險。德夏多布里昂還寫道，他的仙女既是異教徒又是基督徒，既是情人又是貞女。「純潔的夏娃，我癲狂的源頭，便是這一位女妖。各種神祕、各種激情，集於一身的女妖。她就在我供奉的高壇，由我虔心膜拜。」[26]

這一位女妖也不全屬虛幻。有不少是以茱麗葉‧雷卡米耶（Juliette Récamier, 1777-1849）為範本而幻想出來的。德夏多布里昂於一八一七年認識茱麗葉‧雷卡米耶，兩人的情愫綿延一生，直至德夏多布里昂一八四八過世。茱麗葉出身布爾喬亞，在女修院長大，於法國大革命的「恐怖統治」時期嫁給了自己母親的情人，富有的銀行家賈克‧雷卡米耶（Jacques Récamier, 1751-1830）。茱麗葉貌美如花，性格孤傲，始終一襲素雅的高腰希臘長袍，頭繫細細的頭帶。法國文學評論家查理‧聖伯夫（Charles Augustin Sainte-Beuve：1804—1869）形容她像「白色女子」，也（刻意要）像「藝術傑作」。當時的畫家每每愛為她留下畫像或是雕像，這樣的形象備受傾慕。

不過，茱麗葉絕非徒有雕像的手姿。她聰慧過人，博覽群書，有立場強硬的政治觀，私下獨處也極容易陷入抑鬱的幽思或是波濤潮湧的激情。當時多的是名流爭相追求，連自由派的政治理論家，班哲明‧康斯坦（Benjamin Constant, 1767-1830），也列名在冊。她卻始終不為所動，冷若冰霜、難以接近的名聲，遠近皆知。而她性感的魅力，捕捉她神祕的風韻。[27]

就在她恍若飛天仙女的神韻：難以親近，獨立自主，無拘無束。當時著名的藝文女史，史戴爾夫人（Anne Louise Germaine de Staël-Holstein, 1766-1817），對她知之甚深，寫小說《寇琳》（Corinne）的時候，憶起茱麗葉的舞蹈，形容為：相較於法國社交舞的規矩整飭，莊重優雅，寇琳（茱麗葉）的舞蹈卻自由，隨興，舞步充滿「想像」和「感情」。[28]

德夏多布里昂以他心愛的仙女大作激情的狂想，放在今日，聽起來或許玄之又玄。但在他那時代，隨這樣的「幻影」遁入如痴如醉的遐想，背後卻內含激烈的批判，矛頭對準的是當時理性主義祭出的諸般誘惑、社會偏重物質財富而欠缺道德和精神內涵。德夏多布里昂只是想要回到往昔騎士俠義、基督精神尚存的時代，重拾當時的美善、偉大和榮耀，縱使僅僅存在於想像也好。這樣的憧憬，純屬反啟蒙運動的衝動，也備受不同陣營苛責。日耳曼共產主義思想家馬克思（Karl Marx, 1818-1883），便痛斥德夏多布里昂「筆下賣弄感情」和「崇高似在演戲」，簡直不忍卒睹。不過，法國還是有不少浪漫派以德夏多布里昂為試金石，諾蒂耶和高蒂耶便在內。而且，高蒂耶還愛把話講破，直指瑪麗·塔格里雍尼在德夏多布里昂的奇想也留下了鮮明的烙印；德夏多布里昂在瑪麗·塔格里雍尼的身姿，看到自己的渴望有了清晰明瞭的化身。[29]

瑪麗·塔格里雍尼演出的《仙女》，打動的心靈絕非德夏多布里昂一人而已。當時巴黎大眾對這一齣芭蕾的熱切反應，如排山倒海。一篇又一篇評論，將她奉為不朽的「宗教象徵」，「基督徒舞者」（高蒂耶語），「下凡的天使」，處子的純潔貞靜，於「懷疑當道」的世代，燦爛如暗夜的烽火。雜誌《藝術家》（L'Artiste）周刊登過一首長詩，將她描寫成「純白貞女」，可望拯救法國脫離「醜惡」的年代——法國於此醜惡年代，已經和理想的田園生活脫節，臣服於都市化及其繁華的罪惡。主掌巴黎歌劇院的維隆當然馬上就看出芭蕾的浪漫意象有其魅力，指出芭蕾伶娜在舞台輕盈飛舞，比起賣力演出家庭題材的默劇，票房可要好得太多。不過，瑪麗·塔格里雍尼演出之轟動，絕不止於酸中帶甜的頌辭或是商業利益。因為，塔格里雍尼不僅是浪漫想像的夢中幻影，她也如高蒂耶所作的貼切形容，是「女人的舞者」（woman's dancer）。[30]

所謂「女人的舞者」，其中的寓意應有數端。當時擁戴瑪麗·塔格里雍尼的觀眾群中，布爾喬亞和上流人士日漸增多，而這樣的階層對於當時女性身在公眾場合應該如何自處，向來有強硬的主張——維隆於此也算功不可

沒。法國大革命雖然曾經賦與女性服裝的自由和法律保障的自由，卻像曇花一現。到了一八三〇年代，新興的布爾喬亞道德已經扎根穩固。這時，社會普遍的觀念已是：男性和女性分屬世界不同的兩邊。男性天生理性較強，適合主掌商業、政治和國家大事；女性天生就是要當賢妻良母，主掌家庭的精神和感情。男性的世界，屬於「公」（她本人的野心）和欲望，是女性的責任；女性也有義務維持端莊和德行。一八三四年出版過一份禮儀手冊，便寫著：

這一面，偏向物質；；女性的世界，屬於「私」這一面，偏向道德。管教小孩，約束奔放的感情、野心

不論女人有何才德，不論女人是否自認有優越的頭腦和過人的意志，足可和男人並駕齊驅，女人於外在，就一定要有女人的樣子！女人一定要展現……不及於男人，但以天使為表率。

然而，當時女性身處「供奉的高壇」未必一定受盡拘束：有的反而因此勇氣倍增。這樣的女性常為時人冠以「新女性」的名號，時常成群結隊（且無男士護花）結伴出門看戲或是用餐。有幾位甚至辦起了女性刊物，打進新興的社會主義、女性主義的政治活動。當時女性的角色或許依然僵化固定，但是，許多女性心中也已燃起熊熊的渴望和壯志——女性縱使有別於男性，但於浪漫年代，女性一樣占有一席之地。

瑪麗‧塔格里雍尼其人，看來便像布爾喬亞女性的理想。素雅、雍容的儀態備受讚譽，不像其他舞者愛作巧笑倩兮、賣弄風騷。不止，塔格里雍尼的氣質極其「端莊」（décent）——當時的評論、文章動輒就以這一個詞，形容塔格里雍尼舞蹈不多作綴飾的風格，像口頭禪一樣。不過，所謂的「端莊」，也和她的私生活有關。新聞界對她的私生活緊盯不放，欣然發現她堪稱婦德典範，寫出的報導皆指塔格里雍尼確實是賢妻良母，即使忙碌不堪，一天還是要抽出數小時的時間自修，培養女性該有的繪畫、針黹之類的才能。她的住處維持得纖塵不染，布置簡樸，據說性喜深居簡出，不愛到大庭廣眾拋頭露面。穿著打扮嫵媚但是素雅，而且，珠寶首飾一概鎖進抽屜。

演出《仙女》一劇的戲服便是佳例。樣式簡單，透明的蓬紗圓裙長及膝下，蜂腰，短短的泡泡袖，頭戴花冠，搭配含蓄的成套珍珠項鍊和手鍊。其實，她的戲服和當時婦女的典型穿著幾無二致，以至賓能覺得她和平常婦女差不多，根本不像是舞者——也就是說，她其實很像蜂擁擠進戲院去看她演出的布爾喬亞仕女。

31

當時的婦女確實「蜂擁」蝟集，爭賭瑪麗‧塔格里雍尼登台的丰姿。撇開浪漫派詩人不論，當時仰慕塔格里雍尼的群眾，最瘋魔者，還不是男性。依塔格里雍尼留下的筆記來看，這一點才教她最為自豪。這些女性就像現今的追星族，一個個手捧花束（如當時一名記者所述）巴黎歌劇院的正廳觀眾席，而當時的正廳觀眾席還是男性的專屬地盤。例如當時文學界極為活躍的小說家，達許伯爵夫人（Comtesse Dash, 1804-1872），就曾以熱切的筆調詳述塔格里雍尼在當時女性的想像中留下了何等特殊的陣地。塔格里雍尼也仔細將伯爵夫人的文章抄進她的筆記本。達許伯爵夫人認為女性仰慕塔格里雍尼，不是因為塔格里雍尼多完美、多端莊，反而是因為塔格里雍尼的舞蹈將女性生命無法掩蓋的現實展現於世人面前。達許伯爵夫人說，端正清白的良家婦女，雖然不得不棲身委屈壓抑、受制於人的生活，心底卻急欲「拋棄溫柔婉約、平靜安詳」，迎向「感情的風暴」和「危險的情緒」。瑪麗‧塔格里雍尼的生活——活在大眾目前，獨立自主，淋漓盡性卻沒有干犯女性端莊、高雅之處——她們只能在夢裡追求。達許伯爵夫人和當時眾多女性一樣，也拜倒在塔格里雍尼的舞蹈之下。達許伯爵夫人在塔格里雍尼身上看到了自己，看得如痴如醉，激動之際，一度竟向她的偶像「飛撲過去」。[32]

最先看出瑪麗‧塔格里雍尼打動人心之處，除了達許伯爵夫人，還有此時應已年過四十的茱麗葉‧雷卡米耶——她也在列，應該可以說是理所當然吧。茱麗葉本人，連同在她主持的沙龍出入的女子，一個個都喜歡穿戴絲巾、蕾絲、面紗、頭紗，妝點得「像雲」，襯托飄逸、脫俗的氣質。時髦的服飾店當然爭相推出這一類型的服飾，例如當時人說的「仙女頭巾」（turban sylphide）。而飄逸脫俗的氣質，看來也要又瘦又蒼白才襯得出來。所以，《仙女》之轟動，也和形銷骨立、仙風道骨的流行一拍即合：「不吃東西，單靠喝水過活，自視甚高的仕女，甚至自稱單靠玫瑰花瓣維生」。[33]

值此潮流風行，年紀尚輕的尚‧卡地亞‧德維爾梅桑（Jean Hippolyte Cartier de Villemessant, 1312-1879）——這一位日後可能出任法國著名大報《費加洛報》的總編輯，在新聞界呼風喚雨——認為機不可失，馬上找來塔格里雍尼，提議合辦一份時尚雜誌，以沾染幽香的精裝紙版印製，但也要有文學氣質。此議徵得塔格里雍尼首肯，這一份短命雜誌就此問世，也自然和《仙女》一劇同名——「優雅的名稱，飄逸，空靈」——讀者群當然也鎖定在熱切擁戴塔格里雍尼形象的婦女，也就是富有的布爾喬亞仕女。後來，塔格里雍尼移師師英格蘭，演出多場《仙

女》之後，英國來往於倫敦和溫莎（Windsor）的直達驛馬車，竟然冠上了「塔格里雍尼」之名；小女孩的玩具出現「塔格里雍尼紙娃娃」；塔格里雍尼演出《仙女》的身姿也刻成石版畫像付印，在在促使她的仙女身姿快速傳播，又廣又遠，前所未見。34

不過，造化弄人，塔格里雍尼在報章雜誌的形象雖然純潔無瑕，私人生活卻歷盡坎坷、頻遭不幸。一八三一年，她嫁了一個法國窮貴族，吉貝特·德瓦贊伯爵（Alfred Gilbert de Voisins, ?-1863）。兩人是否因愛而結婚，現今無從查考。塔格里雍尼日後雖然自稱如此，布農維爾卻記得她愛的其實是個義大利音樂家。但是礙於父母的意願，才嫁給了伯爵，因為，她父母一心要弄個貴族頭銜。無論如何，兩人的婚姻證書詳列了塔格里雍尼豐厚的資財，外加措辭審慎的附加條款，明言塔格里雍尼原有的財產即使有婚約在身，依然屬她一人獨有。四年後，塔格里雍尼和夫婿漸行漸遠，後來終究分手。瓦贊嗜酒愛賭，好吃懶做，不僅把妻子的收入吃乾抹盡，還常公然出醜，丟盡妻子的臉。不過，兩人分手之後，塔格里雍尼並未恩斷義絕，依然不時資助前夫。

之後，塔格里雍尼愛上了一名忠心的舞迷，尤金·德瑪爾（Eugene Desmares, ?-1839）；兩人的緣份起自德瑪爾為了捍衛塔格里雍尼的名譽，和人決鬥。那時，兩人素昧平生，不過，決鬥之後，兩人便形影不離，衷心相愛。兩人於一八三六年生下一個（非婚生）孩子。三年後，德瑪爾卻因打獵意外身亡。塔格里雍尼一八四二年又生了一個孩子，孩子的出生證明，父親欄填的雖然是瓦贊伯爵的大名，真正的生父卻不為人知——很可能是俄國一名親王。這些祕辛，塔格里雍尼於其自述始終未曾透露過一絲口風。她在（未出版的）回憶錄寫到私生活，也說她的作法一般就是「簾子一拉」，將她公開的文字局限在她的舞蹈藝術。不過，她寫的筆記還是難免透露一些蛛絲馬跡。由她工整寫下的一段段文字，看得出她暴躁、熱情的性子，可見她的天性和布爾喬亞強烈的禮教涵養其實不易折衷、協調，也因此，她內心還是有無比的掙扎。有些段落還滿紙辛酸，描寫婚外情、單相思的「萬般痛苦」，也有一些段落感情澎湃，盛讚婚姻和母性。還有一段特別長的沉思語錄，由瑪麗·塔格里雍尼親筆工整抄下，摘自當時瑞典的女權作家芙蕾德麗卡·布瑞瑪（Fredrika Brem, 1801-1865）的作品，特別耐人尋味。這一段講的是「熱情奔放」的女性秉承天性的嚮往，自然想要衝破外界加諸其身的「窒礙框框」，以至常陷坎坷，難逃苦難。所以，循浪漫思想的偉大傳統，瑪麗·塔格里雍尼確實難脫這樣的宿命。35

一八三七年，塔格里雍尼離開巴黎歌劇院，此後的舞蹈事業改以國際巡迴演出為主，行腳遍及歐陸，從這一頭的英國倫敦到另一頭俄羅斯的聖彼得堡，無所不在，直到一八四七年隱退。而巴黎歌劇院願意放她離開，卻是因為歌劇院把她最大的事業勁敵請到巴黎來了——維隆把維也納的著名芭蕾伶娜，芬妮‧艾斯勒（Fanny Elssler, 1810-1884），禮聘到巴黎歌劇院。艾斯勒的風格和塔格里雍尼大異其趣；艾斯勒的舞蹈風格沉重、俗豔、「異教徒」、「男人的舞者」（man's dancer，又是高蒂耶的說法）魅力來自露骨的煽情和性感，而非空靈、脫俗的神韻。

其實，艾斯勒的舞蹈方向，指的是浪漫思潮嚮往的異國風情和遙遠他鄉。芬妮‧艾斯勒的舞蹈名號建立在華麗繽紛的吉普賽舞蹈、義大利的「塔朗泰拉」（tarantella）、匈牙利的「馬祖卡」（mazurka）、西班牙的「波麗露」（bolero），尤以波麗露更是她的絕活。不過，依高蒂耶的說法，她跳的波麗露才不是正統的波麗露。波麗露起源於十八世紀的西班牙，是城市裡的下層民眾跳的舞蹈，融合吉普賽舞、義大利特技，再加一些法國高貴風格的細膩優雅。不過，波麗露最重要的一點，還是在於《波麗露》透著民族尊嚴的傲氣，強悍反抗法國和外國勢力，夾雜本土傳統的政治理想。這樣的舞蹈，在芬妮‧艾斯勒跳的巴黎版本，雖然不脫西班牙氣味，卻是十足的芭蕾風格，只是在古典的舞步和語彙另外套上「響板加黑紗」，看得法國人心盪神馳罷了。不過，待高蒂耶親自到西班牙一遊，就大失所望而回，慨然嘆道，「西班牙舞蹈只存在於巴黎！

宛如海貝，要找，也只在骨董藝品店才找得到，到了海邊，絕看不到」。[37]

芬妮‧艾斯勒繼踵瑪麗‧塔格里雍尼，一樣躍居為國際巨星：身姿印成版畫隨目可見，鼻煙壺、裝飾扇、紀念品，所在多有。艾斯勒深諳名流的魅力何在，因此不願固守一處不動。一八三四年至一八四〇年，她和姊姊雖然一起在巴黎歌劇院演出（她姊姊跳男性角色，也是她愛合作的搭檔），但非從一而終；期間，維也納、倫敦也都看得到姊妹倆的舞姿。最後，她們乾脆棄法國首都而去，專心四處巡迴演出，甚至遠至北美、古巴（兩次）、俄羅斯。艾斯勒姊妹在美國演出期間，往返東岸各地的劇院，南北奔波，演出古典芭蕾搭配西班牙民間舞再加英格蘭「號笛舞」（hornpipe），無處不贏得崇高的讚譽。仰慕的民眾拖著她乘坐的馬車在街上遊行，商店堆滿芬妮‧艾斯勒短靴、襪帶、長襪、雪茄、鞋油、刮鬍皂、香檳。舟船、馬匹、小孩子跟著她取名字。連在華盛頓的美國國會也曾經提早休會，以利袞袞諸公趕得及看她的演出。

與此同時，法國巴黎歌劇院雖有年輕舞者接下瑪麗‧塔格里雍尼的衣缽，師法瑪麗‧塔格里雍尼的風格，卻沒辦法從她的陰影之下破繭而出。瑪麗‧塔格里雍尼畢竟是絕無僅有的奇才，天生的動人魅力，感召人心之廣、之深，旁人無法效響。她挾固有的天賦，加上神祕的洞察力，汲取時代的情韻，注入於芭蕾的形式和技巧，孕育出絕無僅有的合成體。瑪麗‧塔格里雍尼一如史上感召力強大的藝術、政治人物，即使身影已逝，還是在身後留下了燦爛的光華和記憶。所以，沒多久，連《仙女》一劇也成為眾人緬懷的焦點，化作一齣新芭蕾，《吉賽兒》。

《仙女》和《吉賽兒》像是書夾，一端是德夏多布里昂、諾蒂耶、法國的早期浪漫派巨匠，另一端，看到的是泰奧菲‧高蒂耶，《吉賽兒》一劇的作者之一。高蒂耶承襲了前一世代的幻滅，既未得解脫，也為波特萊爾口中的「憂鬱」❶ 起了開端。波特萊爾寫的名著《惡之華》（Fleurs du mal），便是題獻給高蒂耶。高蒂耶比德夏多布里昂、諾蒂耶都要年輕，一八三○年的「七月革命」教他深感理想均已幻滅。路易‧菲利普的王朝在他眼裡，簡直墮落、沉淪到布爾喬亞代表的庸俗、市儈，像在自殘。不止，高蒂耶也和德夏多布里昂、諾蒂耶一樣，耽溺於夢幻、奇想（以綺情春夢為多）和靈異。依他女兒所述，「他認為他異於常人，有神祕的力量和氣圍繞在他身邊」。而他那一身桀驁不馴、執拗頑強的神氣，確實有「違和」（malaise）之狀。法國小說家福婁拜（Gustav Flaubert, 1821-1880）聽到高蒂耶的死訊，甚至還說高蒂耶「乃因厭惡現代世界，憤而棄世」。[38]

高蒂耶和日耳曼作家海涅是好友，兩人同都嚮往煽情露骨、柔美、華麗的藝術情調，算是有共同的理想吧。

「美，便是要滌除平庸，」高蒂耶一八三○年代去信海涅曾經寫道，「我的文學憧憬，是優雅雍容、貴族氣味、晶瑩燦爛。」芭蕾因此成為他畢生的迷戀；瑪麗‧塔格里雍尼演出的《仙女》在他眼中，自然像是他的詩心憧憬和奇想逸境最完美的寫照。他說《仙女》的故事，講的便是藝術家追尋遙不可及的理想。瑪麗‧塔格里雍尼在他心中，足堪躋身「當代偉大詩人之林」——這樣的冠冕可是極重的負荷，因為，「詩人」這樣的稱號，之於

高蒂耶，不僅是作家，還是性靈和感情的燈塔。一八四一年的《吉賽兒》，便是高蒂耶從海涅和雨果的作品汲取靈感，加上《仙女》一劇於他腦海的記憶，而孕生出他對浪漫思潮的輝煌獻禮。[39]

高蒂耶是讀了雨果的詩作〈幻影〉（Fantômes），和海涅詩裡的斯拉夫「薇莉」（wili），看到詩中美麗的西班牙少女狂舞至死，因而心生《吉賽兒》的構想。薇莉精靈，也叫作「夜舞妖」，斯拉夫傳說：少女於新婚前夕不幸身亡，會於夜間從墓塚現形（像聖蘿撒里女修院心有不甘的修女那般），勾引懵懂男子作犧牲，逼得男子不停狂舞，至死方休。海涅叫這樣的薇莉精靈為「亡魂酒祀女」，想像她們「身穿新娘禮服……指間有戒指閃閃發亮」，看了忍不住就聯想起他在巴黎舞廳見識到的巴黎時髦女子……在舞會卸下一切束縛，舞動之「猛烈」、「瘋狂」、「渴望釋放感情、酣暢淋漓、渾然忘我」。[40]

高蒂耶擷取這樣的意象，和法國劇作家亨利・聖喬治（Jules-Henri Vernoy de Saint-Georges, 1799-1875）合寫腳本。搭配的是法國作曲家阿道夫・亞當（Adolphe Adam, 1803-1856）寫的標題音樂，旋律優美。布景依然由名家西塞里負責。編舞部分，巴黎歌劇院這一次轉向駐院藝術家，尚・柯拉里（Jean Coralli, 1779-1854）。柯拉里是義大利裔舞蹈家，大半生都在奧地利、義大利一帶巡迴演出，也常出現在巴黎聖殿大道的幾家劇場，一八三一年才被維隆親自相中，點名要他負責巴黎歌劇院的編舞，重振劇院的舞蹈活力。不過，柯拉里並非單憑己力編成《吉賽兒》全劇的舞蹈，另有一名舞者暨芭蕾編導，朱爾・佩羅（Jules Perrot, 1810-1892）也有不小的貢獻。

佩羅這位舞者，一樣出身聖殿大道的民間通俗劇場。他是里昂絲織工人之子，以小丑和體操藝人的身分入行，外貌醜陋，笨拙，但是，運動能力過人——「小矮人地精」似的，像「西風老人長了一對蝙蝠翅膀」。佩羅是天生的炫技派，追隨奧古斯特・維斯特里習舞的時候，維斯特里便時時耳提面命，要他動作速度務必求快。佩羅才蓋得住他先天體型的缺點。佩羅一八三○年於巴黎歌劇院首度登台獻藝，贏得如雷的掌聲——當時一般大眾對男性舞者其實是以喝倒采為多，所以，佩羅登台竟然博得好評，就更加難得了。只是，佩羅和瑪麗・塔格里雍尼、芬妮・艾斯勒一樣，很快便離開巴黎歌劇院，轉向國際舞台發展。佩羅在義大利遇見了當時出身史卡拉劇院的年輕舞者，卡蘿妲・葛利西（Carlotta Grisi, 1819-1899）。葛利西是出身義大利東部伊斯特拉（Istria）小村的純樸鄉下姑娘，有非凡的舞蹈天分，外型也有瑪麗・塔格里雍尼天然的燦爛光華。佩羅和她一拍即合，開始搭檔合作。

佩羅本人競技式的舞蹈風格本來就露骨外放，卡蘿妲．葛利西的技巧也就難免帶著佩羅的烙印。當時有評論家便說，葛利西的舞蹈，「希臘風情」不如瑪麗．塔格里雍尼，「矯健的優雅」反倒較強。佩羅既是葛利西的舞蹈老師，也是葛利西的舞伴和情人，兩人共賦同居，一起四處巡迴演出。再到兩人的行腳抵達巴黎，葛利西就蛻變成高蒂耶芭蕾《吉賽兒》中的耀眼明星了。41

《吉賽兒》一劇的主軸，是由浪漫思潮執迷的三大相關主題貫串起來的：癲狂、華爾滋、理想中的古代基督教和中古世界。第一幕的背景設在中古時期的日耳曼一處「山谷農村」，吉賽兒是妙齡村姑，愛上了艾伯特（Albrecht）。艾伯特原是舊世界的公爵，假扮成村民追求吉賽兒。只不過，吉賽兒的母親發覺事有蹊蹺。她女兒跳的華爾滋歡欣又狂放，看得她驀然想起傳說中的不幸薇莉精靈。村中有一位希拉倫（Hilarion），他便是真正的村民，一樣深愛吉賽兒，苦心用計要揭穿艾伯特的真面目。時機一到，艾伯特的謊言也一一戳破：吉賽兒得知艾伯特其實已經和貝蒂妲（Bathilde）訂親。貝蒂妲和公爵同為貴族，美豔動人。吉賽兒和公爵原本已有海誓山盟，頓遭無情背叛，傷心欲絕，在全體村民眼前一步步遁入瘋狂，最後狂亂已極，抓起艾伯特的利劍自刎身亡。42

《吉賽兒》的劇情推演至此，都還算寫實——以浪漫思潮的標準算是寫實：吉賽兒陷入熱戀，遭到背棄，悲傷自盡，勾勒的筆劃在在清晰明瞭。只是，到了第二幕，清晰明瞭忽然消失殆盡，觀眾反而一頭栽進詭異離奇、陰森恐怖的奇幻世界，迷霧濛濛，繚繞極樂又至痛的回憶和難以忍受的悲傷。場景設定在夜間，背景是寒氣逼人、陰濕透骨、映照月光的森林，遍地「急流、蘆葦、叢叢野花和水草」，矮叢之間露出一具白色的大理石十字架和墓碑，碑銘是吉賽兒的名字。魔莎（Myrtha）薇莉精靈之后，「面無血色、慘白透明」的幻影出現，以手上的魔法玫瑰枝輕點花叢。花瓣瞬間綻放，一個個薇莉精靈從花蕾飛升，跟氣精仙女一樣在枝枒、梢頭四處輕盈舞動。精靈團團圍住鬼后，一一獻舞，鬼后恍若重回往日時光，又再是舞會眾星拱月的年輕新娘：東方舞、印度舞，「奇異」的法國小步舞，轉得教人心盪神馳的日耳曼華爾滋。最後，奇幻的舞會被鬼后魔莎暫時叫停，大家準備迎進吉賽兒。43

吉賽兒身披屍衣從墓塚現形，魔莎以手中的魔杖朝吉賽兒輕輕一點，吉賽兒身上的屍衣便告褪下，背上也長出一對翅膀。吉賽兒輕盈四下飛躍，喜獲自由。此時，艾伯特來了，失魂落魄，痛悔幾近瘋狂。他來找吉賽兒的

墓塚，想再見愛人一面。艾伯特一見吉賽兒，伸手想要將她摟進懷裡，吉賽兒卻瞬間化作一股輕煙從他指尖溜走，渺若蜉蝣，幻似蝶變。葛利西還在古典的氣精仙女舞步加入特效：借滑車和齒輪之助，葛利西的吉賽兒可以飛，也似的掠過空中、疾速劃過舞台（先由替身舞者上場試過這些機械裝置，證明安全無虞，她才真的上場）。艾伯特看見眼前的幻影，幾番瘋狂追逐，始終未果，終致筋疲力竭，頹然倒臥吉賽兒的墓塚後方。

這時，希拉倫上場，馬上淪為薇莉精靈的第一個犧牲品。艾伯特眼睜睜看著嚇破膽的少年被一群「吃人華爾滋女妖」（高蒂耶語），逼得瘋狂舞蹈，旋轉不已，即使暈頭轉向也停不下來，被前一個薇莉推向後一個薇莉，一直轉到湖邊，終於因為旋轉不停而摔落湖心深淵。下一個自然輪到艾伯特。只是，吉賽兒對艾伯特的愛始終未變，這時便伸出手相救，將他領到墓塚的十字架旁；十字架可以幫他擋下薇莉的惡靈法力。不過，魔莎全無惻隱之心，對吉賽兒苦苦相逼，要她以妖冶香豔的舞蹈將艾伯特從十字架勾引出來。艾伯特果真禁不住誘惑，和吉賽兒一起共舞，「疾速、輕盈、狂亂」，無限歡欣也無比疲累，即使稍事停頓也是癱軟倒地，失神相擁於彼此的臂彎。到最後，艾伯特雖然還是獲救——但不同於《惡魔羅伯特》，他不是因為宗教信仰、靈異力量、或是一己（軟弱）的意志而獲救，而是因為破曉的晨曦，逼得成群薇莉驚慌失措，「爭先恐後」躲進原先樹梢、花叢的來處，才倖免於難。吉賽兒卻在遁入花床墓塚之時，作了最終的犧牲。由於此時貝蒂姐正帶著一群僕從前來尋人，吉賽兒便伸手指向貝蒂姐，哀求艾伯特迎娶貝蒂姐。艾伯特哀慟欲絕，目送吉賽兒遁入地下，消失。艾伯特拾起吞沒吉賽兒的盛開花朵，簇擁在胸前，伸手轉向雍容華貴的貝蒂姐。貝蒂姐這時也早已原諒了艾伯特。[44]

《吉賽兒》一類的故事搬上舞台，絕非前所未見。《惡魔羅伯特》和《仙女》的故事，當然就似曾相識。巴黎聖殿大道一處熱門的劇場曾經有過一齣芭蕾，《風中少女》（*La Fille de l'air*, 1837），也有薇莉精靈的角色。沒幾年前，瑪麗·塔格里雍尼本人也跳過《多瑙河少女》（*La Fille du Danube*），劇情一樣取材自日耳曼傳說，描述少女寧可跳進多瑙河尋死也不肯嫁給她不愛的人。她真心相愛的情人，隨她的鬼魂舞蹈，最後跟著自盡，淹沒在如水的「雙人舞」（pas de deux）中，以求和她永遠相隨。同一時期的芭蕾舞台，不時就有瘋女人狂亂舞蹈。例如義大利作曲家董尼采蒂（Domenico Gaetano Maria Donizetti, 1797-1848）取材華特·史考特爵士的小說而譜寫成的《拉美摩爾的露西亞》（*Lucia di Lammermoor*, 1835），以及一八二〇年代初次演出、一八四〇年重新推出的《妮

娜：為愛痴狂的女子。義大利作曲家貝里尼（Vincenzo Bellini, 1801-1835）譜寫的歌劇《夢遊女》（La Sonnambula, 1831），也有恍惚失神的夢遊患者。

當時普遍將癲狂和華爾滋連在女性身上，認為女性發狂和性功能的疾病脫不了關係，如月經、荷爾蒙失調之類，女性因虛弱而容易陷入激烈的情緒而無法自拔（當時認為男性發狂的成因，當然迥異於女性）。當時認為女性愛跳華爾滋或是自殺，和女性愛讀小說、和女性說謊（演戲）的本能比男性高明，都有相同的成因。不過，高蒂耶，還有法國許多浪漫藝文菁英，卻認為時人所謂的感情氾濫無論成因為何，都不是缺點。女性反而因此對於詩歌、美感，還有眾所豔羨的想像的奧祕，獨具親近的門道。

高蒂耶和德夏多布里昂一樣，心中也有他專屬的仙女幻影。他愛上的佳人，便是他創造的吉賽兒於人世的第一位化身：卡蘿姐·葛利西。葛利西雖然後來和佩羅日久情變，但依然峻拒高蒂耶示愛，改嫁一名波蘭貴族。高蒂耶卻始終未能忘情於葛利西，即使葛利西已經改嫁他人，高蒂耶還是一封封感情澎湃的情書、回憶往日時光的信箋，不斷寫給葛利西，甚至親自遠行，前去探望佳人；如此這般，終生不渝。高蒂耶坦承，葛利西是他「此生心中唯一的真愛」。《吉賽兒》之後，高蒂耶又為葛利西寫了一齣芭蕾《仙子》（La Péri），由她出飾劇中人因吸食鴉片而出現的東方仙女幻影。《仙子》之後，高蒂耶另有好幾首詩外加奇幻故事《幽靈》（Spirite, 1866），也都以葛利西為靈感的泉源。《幽靈》的故事，講的是年輕男子為單戀而死的少女亡魂所惑，女少的幻象對青年緊追不捨，如影隨形，青年想抓住她，她卻次次閃躲不就。迄至青年死去，她才提取青年的魂魄與她合一，往上飛升，匯聚為天使。不過，高蒂耶在現實生活，走的倒是務實的路線：他娶了卡蘿姐的姊姊，恩妮絲姐·葛利西（Ernesta Grisi, 1816-1895）。恩妮絲姐雖然性情喜怒無常，但是個腳踏實地的布爾喬亞仕女，兩人育有兩子。[45]

《仙女》和《吉賽兒》兩劇，堪稱最早的兩齣現代芭蕾，世人至今依然耳熟能詳，因為，這兩齣芭蕾問世至今，演出不輟，只是版本更動了不少。無論如何，這兩齣芭蕾的意義不止於此。當今世人所知的芭蕾，是法國的浪漫派藝文菁英**發明**出來的。他們打破言語、默劇、故事芭蕾牢牢箝制舞蹈的掌握，將舞蹈藝術的軸心澈

底轉移。男性、權力、貴族儀態、古典眾神、英雄事蹟、冒險的傳奇，都不再是舞蹈的中心。

舞劇因為他們，蛻變成為女性的藝術，改以描繪夢幻、想像的朦朧內心世界為主。

默劇並未因此而被淘汰。其實正好相反，默劇依然十分蓬勃，《仙女》和《吉賽兒》講的故事，同都有好幾段相當長的滑稽啞劇表演，而且是劇情的重心（但在現在皆已作了剪裁或是刪除）。只是，敘事和默劇在《仙女》、《吉賽兒》劇中，已經不是重點——瑪麗‧塔格里雍尼的默劇演技毫不出眾，但在那時根本沒人在乎。當時的重點在於運用動作、手勢、音樂、捕捉瞬息即逝的記憶或是一閃而過的意念——也就是為「不可見的族類」（invisible nations）和心靈無形無相的意念，塑造具體的實相和戲劇的形式。因此，從十七世紀以降，芭蕾的舞步、姿態、律動，首度孕生了嶄新的內蘊。高蒂耶本人就說得好，「芭蕾真正的、獨一無二的、永恆的主題，便是舞蹈本身」[46]。

這和表達人性的動機或是內心的掙扎沒有關係。所以，《仙女》和《吉賽兒》永遠稱不上是「悲劇」。《仙女》和《吉賽兒》二劇的角色皆屬樣板，劇情也無涉道德困境，反而可說是悖離了古典的文學範型，說是「視像的詩歌」還是「活生生的夢」，可能才比較正確。德夏多布里昂、高蒂耶、賈南，還有當時在瑪麗‧塔格里雍尼身上看到自己、激動不已的眾多女性，都是以自己心裡的憾恨作透視，隔著各自的透鏡在看塔格里雍尼的舞蹈。也就是說，他們那時像是透過玻璃窗，去看窗口另一頭「更真實」的女性世界和感情世界。塔格里雍尼的舞蹈藝術，浸潤嬌貴柔弱的唯心色彩，淒美悲涼之至，在他們眼裡，宛若他們說的摩登時代的「世紀病」（mal du siècle）最貼切的寫照。他們和瑪麗‧塔格里雍尼的連結，雖然切身、親近，但不是沒有文化和比喻的深意。《仙女》一劇表達的是他們渴望昇華到理想、超凡世界的憧憬，只是，那世界的存在樣貌，虛幻又短暫——芭蕾伶娜即如氣精仙女，沒有不死的生命。這樣的芭蕾伶娜，不脫烏托邦的想望：《仙女》和《吉賽兒》便勾畫了一幕幕「但願……」的誘人嚮往，舞出了芭蕾的仙境，像是滿載幸福、真愛的人間天堂。只是，這裡的關鍵，當然還是在「永遠無法企及」這一點。法國浪漫派追求的，是落寞失意的美感，也就是可望而不可即的熱切嚮往。

《仙女》和《吉賽兒》問世，現代芭蕾的模子就此成型。芭蕾伶娜晉升為芭蕾藝術公認的主人翁。至於男性舞者，本來就已備受輕視了，此時更被打冷宮，不是禁止登上法國的舞台，就是淪為陪襯的小配角。眾望所

歸的女主角（還有成群的芭蕾舞群陪伺在側），和愛人之間愛戀情欲的拉扯張力，社會的要求和個人隱密欲望的拉扯張力，此後便是芭蕾的基本架構，長達百年未去。而且，芭蕾絕未因此而減損原本的古典格調或是工整規矩。

瑪麗・塔格里雍尼在這方面若是真的帶來了變化，那也是促使芭蕾「依循古法」更加注意線條和對稱，更加強調簡潔和完美。不過，塔格里雍尼另也拓展了芭蕾「表情達意」的幅度，和她的優雅氣質融會一氣，和她的跳躍、踮立，還有奧古斯特・維斯特里和義大利舞者倡導的極端姿勢，融會一氣。這些舞步和動作演變至今，在世人心中已經化為芭蕾的基本法則。瑪麗・塔格里雍尼的舞蹈之所以動人，確實不在流暢圓熟，也不在石版畫所刻畫的甜美；而在她的舞姿蓄積於表面之下的張力，在她略異於常人的身體重心，在她雕琢出來的線條和比例，襯得她雖然看似平衡穩定，卻又陷在反向拉扯的力量當中。模稜曖昧於她的舞蹈藝術，昭昭在目：她既流露「前人誤入歧途的品味」（雨果語），又批判前人誤入歧途的品味。[47]

若說瑪麗・塔格里雍尼的形象於今依然殘影未去，縈繞舞台，那麼，她的影響在她生前卻未能長久。

一八四八年巴黎又再爆發革命（史稱「二月革命」）的時候，浪漫派空靈縹緲的芭蕾已經消失殆盡。浪漫派芭蕾原本就植根於一世代的體驗，世代一旦逝去，浪漫派芭蕾自然無以為繼。瑪麗・塔格里雍尼於一八四七年退隱，偶爾才教一教學生或是作特別指導。芬妮・艾斯勒於一八五一年跟進，也從舞台退下。菲利波・塔格里雍尼往東去，到聖彼得堡和華沙討生活。一八四九年，朱爾・佩羅也離開巴黎，長年旅居聖彼得堡。卡蘿妲・葛利西未幾也追隨佩羅的腳步來到聖彼得堡。諾蒂耶於一八四四年辭世，德夏多布里昂於一八四九年撒手人寰。他們那一代的浪漫派詩人、作家，碩果僅存的幾位也垂垂老矣，風光不再。雨果甚至流亡海外。高蒂耶和海涅兩人雖然還在寫芭蕾，但是，後期的腳本作品不是偏向沉重的文學劇情（例如《浮士德》），就是膚淺無聊的東方奇幻故事。連高蒂耶一八四三年特別為卡蘿妲・葛利西寫的《仙子》，結尾也滑稽突梯……一隻蜜蜂鑽進卡蘿妲的衣內，害得卡蘿妲演出一段斯文的脫衣舞，免得慘遭蜂螫。

一八五一年十二月，路易・拿破崙（Louis-Napoléon Bonaparte, 1808-1873，也就是拿破崙三世）發動政變，一

年後成立「法蘭西第二帝國」（Empire de Français deuxiemes），舞蹈隨之改頭換面，詩心的多情盡褪去，代之以情色撩人的風月情調。雜耍歌舞、大踢腿、教人眼花撩亂的炫技招式、偏好豪華壯麗的胃口，取代了浪漫芭蕾的輕盈飄忽和性靈。《仙女》一劇在一八五八年之後便未曾再排進巴黎歌劇院的劇目，《吉賽兒》也在十年後向巴黎歌劇院告別。當時流行的基調，應該說是《海盜》（Le Corsaire, 1856）一類的劇碼——集合了《吉賽兒》的部分演出班底，搭配精選的阿道夫・亞當音樂集錦，由聖喬治撰寫腳本，劇情輪廓大致以拜倫（Lord George Gordon Byron, 1788-1824）的詩作〈海盜〉（The Cosair, 1814）為本。不過，芭蕾本身卻像膚淺瑣碎的冒險滑稽啞劇，船難殘骸、特效堆砌過重，編舞又以乏味無趣為多。[48] 六年後，瑪麗・塔格里雍尼的最後一位傳人，法國芭蕾伶娜艾瑪・李維利（Emma Livry, 1842-1863），因為舞台製造朦朧幻境的油燈不巧燒到她的戲服，導致因嚴重燒傷而逝世，得年還未滿二十。

不過，若說浪漫芭蕾於歐洲正在悄然退場，社會大眾對公共劇場、商業劇場的需求卻是相反的走勢。不論是「第二帝國」時期還是之後的「第三共和」（Troisième République），通俗戲劇於市場都十分蓬勃。不止，由於官方將戲劇看作是箝制社會的手段，有利可圖，自然不時要刺激一下才好。所以，「牧羊女」（Folies Bergère）、「紅磨坊」（Moulin Rouge）一流的夜總會、戶外音樂會、譁眾取寵的把戲、默劇、魔術、木偶戲、化裝舞會等等，便都是政府樂於提倡的娛樂。[49] 甚至還有演出場次是專供業餘票友湊一腳的，一整齣芭蕾都由社交名媛、高尚仕紳扮成寧芙、仙子，粉墨登場。當時年華已然老大的瑪麗・塔格里雍尼，竟然也一度現身這類化裝舞會，只是神色緊張，和周遭的氣氛格格不入，被人形容為「嘟著嘴，一本正經」。雖然巴黎歌劇院還是享有政府大筆的補助，傳統也依然輝煌不墜，藝術卻已不再感動人心。芭蕾在當時確實日漸淪為「賽馬會」的男性禁臠，也像當時有人說的，在時人的心中，不過是欲蓋彌張的「人肉市場」。[50]

不止，新世代的藝文菁英，不論男女，皆已從浪漫思潮轉向，改投入「寫實主義」（realism）的懷抱；一度和芭蕾像有斬不斷的臍帶，此時的聯繫漸趨薄弱。這時的作家標舉自然科學和「實證主義」（positivism），如橡巨筆也改以角色和社會萬象為目標，作客觀犀利的剖析和描繪。「冷眼旁觀」和「社會調查」取代了心靈想像，成為藝術的主題和隱喻。所以，法國畫家庫爾貝（Gustave Courbet, 1819-1877）才說：「我畫不出來天使，因為我從

沒見過天使。」法國文人恩內斯特・赫農（Ernest Renan, 1823-1892）一樣矢言：「科學為我們揭露的真實世界，遠比想像創造的奇幻世界優越得多。」芭蕾於此，確實瞠乎其後；由於芭蕾還是牢牢嵌在理想中的超凡世界和女性陰柔的審美觀，芭蕾在文人眼中的魅力隨之大減。這時，法國藝文界也只剩下走「自然主義」（naturalism）路線的龔固爾兄弟（Goncourt brothers）對芭蕾這一門藝術還保有深情。不過，他們的興趣卻以時代更早、十八世紀的洛可可舞蹈風格和芭蕾令娜為主，還偏愛以他們離經叛道、挑逗情欲的個人癖好來看待芭蕾。[51]

不過，瑪麗・塔格里雍尼和浪漫芭蕾畢竟命不該絕，到了十九世紀將近末了之時，在巴黎驀地再世重生——不是在舞台之上，而是在法國印象派藝術家竇加（Edgar Degas, 1834-1917）的繪畫、素描、雕塑作品當中重生。竇加獨鍾芭蕾，傳世的作品幾乎近半都以舞者為主題──芭蕾足堪反映時代，而且延續久遠，於此也可見一斑。竇加的繪畫作品以鮮豔、朦朧的色調和印象派的筆觸，為失去的幻想和殘酷的現實留下紀錄，卻也為芭蕾恆久不滅的形式理想樹立起了紀念碑。竇加筆下的舞者，沒有瑪麗・塔格里雍尼盛名在外的輕盈、空靈，不是氣精仙子，而是有血有肉、結實矯健的勞動階級少女，彎腰駝背，隨便率性，有時還有躲在畫面一角或是公然湊在前景的登徒子趨前追求。竇加畫下的舞者或是身在後台，或是身在教室，有的在繫鞋帶，有的甚至在把杆伸展肢體，未必一個個盡是高雅美觀的模樣──竇加筆下的舞者，確實沒一個有完美的體態。可是，縱使（或者應該說是因為）竇加的舞者或在排練、或是動作做到一半，卻始終散發天然的尊貴；那是她們工作的尊貴──舞者肢體蓄積的沉靜和專注，在竇加筆下流露無遺。竇加以畫筆，向舞者、向舞蹈致敬，而他塗抹出來的禮讚篇章，就有浪漫芭蕾的光華。

例如，竇加對芭蕾大師朱爾・佩羅就極為著迷。佩羅那時已經退休（竇加有一幅畫，還是用一張老相片作藍本才畫出來的）。竇加畫過佩羅好幾次，有畫他撐著老邁的身軀帶領舞者排練、上課，也有頹然坐在椅子上的模樣。佩羅顯然禮敬有加，即使竇加本人的藝術創作已經和佩羅的傳統分道揚鑣，依然不減。以竇加畫的《舞蹈教室》（Le Classe de Danse）為例，佩羅身影相較於身邊年輕芭蕾令娜的結實形體，顯然衰老又委頓，身形還半掩在陰影當中，芭蕾令娜卻一個個白紗飽滿、光采燦然。

然而，佩羅顏色深暗的兩腳、兩腿，雖和地板共一色，卻透著扎實、沉穩、牢固的力量，長長的木頭雕刻手杖

更是襯得佩羅扎實、牢固的身形益發突出，恰似全畫的視覺焦點。不止，佩羅是全畫僅此唯一的男性，打光明

亮的襯衫也緊緊抓住了觀者的目光不放。畫裡的佩羅，氣勢懾人，即使身邊的舞者泰半各忙各的，急著整裝，

看似對他身負的權威和傳統的賡續渾然無知，他卻像一株老櫟木，屹立不搖。

寶加也為《惡魔羅伯特》劇中的〈修女芭蕾〉作過兩幅畫。兩幅畫裡的成群舞者，都落在遠景的舞台，只

看得出來一團朦朦朧朧、身披屍衣的模糊身影——因為，這是從一群黑衣紳士和音樂家的視線看過去的。這一

群男子輪廓鮮明浮凸，搶盡了前景的視野。所以，寶加的主題不在舞台上面，而在舞台下面的這一群男子：煩躁、

不專心、面前雖有舞蹈演出，卻幾乎視而不見。儘管如此，遠處舞台上的朦朧身影，還是照樣抓住了畫外觀者

的目光：浪漫芭蕾的修女再模糊，依然未從舞台退下。其實寶加寫過一首詩，描寫他喜歡畫的舞者類型。詩中

便以無限深情懷想當年的瑪麗‧塔格里雍尼，懇請「人間仙境的公主」下凡，「以無畏的眼神，為這小小的新生

命／注入高貴的丰華，形體，笑看我所作的抉擇」。不過，寶加對自己畫中的舞者在都市塵俗的儀容當中透著真

實和勇敢，一樣欽慕：「為了體現我已知的品味，且容她保留固有的手姿／孕育自街頭的族類，一樣得以於金

碧輝煌的宮殿，永垂不朽」。52

舞蹈史上非凡的一頁，竟以此作結，雖說矛盾，但也適切。《仙女》賦與芭蕾嶄新的面目，只是，到了寶加

以畫筆為「孕育自街頭的族類」留下身影之時，浪漫芭蕾卻僅剩往昔的殘形，徒留象徵的寓意，內蘊的藝術已告

凋零。《仙女》和《吉賽兒》——還有芭蕾——的前方道路，在法國這裡確實是茫然一片。《吉賽兒》一八四二

年在俄國搬上舞台，主事者，是一位鮮為人知的法國芭蕾編導，後來，再由朱爾‧佩羅親自操刀，由年輕一輩

的法國舞蹈家馬呂斯‧佩提帕（Marius Petipa, 1818-1910）協助製作，搬上舞台。佩提帕後來當上俄國聖彼得堡「皇

家劇院」（Imperial Theaters）的芭蕾編導，不僅為《吉賽兒》保留生機，也銳意革新，著手更改他認為該改的地方。

例如機器飛天的部分終於去掉了，第二幕的薇莉精靈舞蹈卻加長。再到了二十世紀前期，《吉賽兒》終於隨「俄

羅斯芭蕾舞團」回歸故土，重新站上法國巴黎的舞台。那時在巴黎演出的《吉賽兒》，便是佩提帕在俄國改過的

版本。

至於《仙女》一劇，一樣出口到了俄國的皇家劇院，也一樣因此而延年益壽，以混種的形式一直演出到

二十世紀前期。不過，法國這一齣老芭蕾，卻是丹麥人最為鍾愛；《仙女》的記憶，便有幸於丹麥人手中保存得最為完好、發揮得最為透澈。丹麥舞者奧古斯特‧布農維爾，一八二○年代曾經遠赴巴黎，師事奧古斯特‧維斯特里。後來，他在一八三四年重返巴黎一遊，親眼欣賞瑪麗‧塔格里雍尼演出「她的」芭蕾。布農維爾至為驚豔，馬上買了一份劇本帶回哥本哈根。一八三六年，布農維爾在哥本哈根推出他自製的《仙女》，搭配新譜的樂曲，《仙女》一劇就此成為丹麥芭蕾演進的基礎，以之發展出獨立、獨特的丹麥芭蕾傳統。所以，瑪麗‧塔格里雍尼其人、瑪麗‧塔格里雍尼的芭蕾藝術，雖如彗星逝去，但是恆久不滅的燦爛記憶，卻由丹麥的芭蕾傳統樹立起了永世的紀念碑。

【注釋】

1 Charles de Boigne, 引述於 Levinson, André Levinson on Dance, 85。

2 此曲後來也被米海爾·福金（Mikahil Fokine）用在他情色撩人的芭蕾《玫瑰花魂》（Le Spectre de la Rose）。《玫瑰花魂》一九一一年由狄亞吉列夫帶領的「俄羅斯芭蕾舞團」首演。

3 阿瑪莉亞·布魯諾麗應該不是破天荒的第一人，不過當時法國女性舞者有膽子模仿奧古斯特·維斯特里派男性舞者「粗魯」、扭曲的舞蹈動作，只有區區幾位，庫隆的門生、吉娜薇耶娃·高瑟林（Geneviève Gosselin, 1791-1818），便是其一；她一八一五年在巴黎曾經有過「技驚四座」的演出，只是，未能長久。

4 Souvenirs de Marie Taglioni, Vienne, 1822-24, Débuts de theater, version 3; Bibliothèque de l'Opéra de Paris; Fonds Tagioni, R21.

5 瑪麗·塔格里雍尼的舞鞋現存哥本哈根的「戲劇博物館」（Teatermuseet：Theater Museum）和「巴黎歌劇院圖書館」（Bibliothèque de l'Opéra de Paris）。有關踮立姿勢容易造成之傷害，請見 Adice, Théorie de la Gymnastique de la Danse Théâtrale, 180-200。

6 Figaro, Aug. 13, 1827（「劃時代」）：Merle, "Mademoiselle Taglioni", 14, 55（「翻天覆地的大革命」）：Jules Janin in Journal des Débats, Aug.24, 1832, 1-3（「劃來劃去」）：Sep. 30, 1833, 2-3（「復辟」）：Anonyme, "L'ancien et le nouvel opéra", Bibliothèque de l'Opéra de Paris, C.9965 (10), n.d. 398（可能出自 François Adholphe Loève-Veimars, Le Nepenthes: contes, nouvelles, et critiques, 1833 中之一章）。

7 Figaro, Aug. 13, 1827.

8 海涅語，引述於 Guest, Jules Perrot, 21：Véron, Mémoires d'un Bourgeois, 3:171。

9 Crosten, French Grand Opera, 45-46.

10 Pendle, Eugène Scribe, 444.

11 圖版收藏於 Bibliothèque de l'Opéra de Faris: Robert le Diable, Scènes-Estampes, Decorations par Branche, #16 and lithograph #30。另外，石版畫乃由安德烈亞斯·蓋格（Andreas Geiger），以 1833 年的維也納演出為本，製作而成的：還有 M. Guyot, E. Blaze, et A. Debacq, eds., Album des Théâtres, Robert le Diable, 1837。引述出自 Mise en Scène: Robert le Diable。收藏於 Bibliothèque de l'Opéra de Paris, B397 (4)。

12 La Gazette de France, Dec. 4, 1831, 1-4：Journal des Débats, Nov. 23, 1831, 2（「女匪」）。

13 Le Globe, Nov. 27, 1831, 1823; Kahane, Robert le Diable: Datalogue de l'Exposition, 58（「死亡之手」）。

14 Pendle, Eugène Scribe, 429.

15 Kahane, Robert le Diable: Catalogue de l'Exposition, 58, 64（「下流」和「噁心」）：Journal de Paris, Nov. 25, 1831, 2。

16 我的描述，取自這一齣芭蕾的原始劇本：Filippo Taglioni, La Sylphide, ballet en deux actes, musique de Schneitzhoeffer, Bibliothèque de l'Opéra de Paris (C559)：另也參見 Castil-Blaze, La Danse, 346。

17 參見 Bénichou, L'école du désenchantement.

18 Journal des Débats, Mar. 1, 1833, 3.

19 亨利·德聖西蒙主張工業和科學的力量可以將社會改造得更加平等，追隨他的人，於一八三〇和四〇年代在法國成立了不少社會主義小圈圈和公社。由於德聖西蒙對音樂、藝術也十分有興趣，以至有幾位音樂家也聲援他的理想。

20 Rogers, "Adolphe Nourrit"; Macaulay, "The Author of La Syphide," 141.

21 不過，吊鋼絲的飛天仙女卻也會破壞原本所要表達的飛天效果。一八三八年，高蒂耶就會嘆道：「眼看台上五、六個倒楣的妙齡女郎，被鋼絲高高掛在空中，鋼絲隨時可能斷掉，嚇得她們一個個花容失色，這哪有優雅可言？只見這些倒楣鬼在空中手腳亂揮，活像離了水的青蛙苦苦掙扎。塔格里雍尼小姐的義演，就有兩名仙女卡在半空，不上不下。眾人卻一概束手無策。鬧到最後，還是由一名舞台工出面，從廉幕順著繩索爬過去，才幫她們解危的。」Gautier on Dance, 55。

22 Restif de la Bretonne, Monument de Costume Physique et Moral, 34; Delaporte, Du Merveilleux, 121.

23 Fumaroli, Chateaubriand, 25（「爆發之猛烈」）；Cairns, Berlioz, I; 58-59（「耽溺激情」、「酷愛之至」、「想像豐沛」）。

24 Fumaroli, Chateaubriand.

25 Chateaubriand, Mémoires D'Outre Tombe, 1:203-4.

26 Ibid., 212-13.

27 Clément, Chateaubriand, 463（「白色的謎」）。

28 de Staël, Corinne, book 6, chapter 1, 91.

29 馬克思語引述自Furbank, Diderot, 467; Gautier, Janin, and Chasles, Les Beautés de l'Opéra, July 19, 1840（「宗教象徵」）；Psyché, Aug.

30 Gazette de France, July 19, 1840, 11, 1836（「懷疑當道」）；Gautier on Dance, 53（「基督徒舞者」和「女人的舞者」）。另還有例子，Journal des Artistes, Oct. 9, 1831，封瑪麗·塔格里雍尼為「基督教貞女」，指她跳的是「基督徒的」舞蹈。Anonyme, "Mademoiselle Taglioni," 3-7；說瑪麗·塔格里雍尼是「活生生的夢」，是「天使」。里昂·藍尼爾（Léon Lenir）於 L'Artiste, n.d., 有詩稱瑪麗·塔格里雍尼為「白色貞女」。

31 McMillan, France and Woman, 31, 37-39.

32 Le Nationali, Apr. 24, 1837（「大舉攻進」）。以塔格里雍尼為「女人的舞者」，請見下列文章（收藏於Bibliothèque de l'Opéra de Paris, Fonds Taglioni, R2, 3, 8, 13, 74）；Journal de Débats, Aug. 22, 1836, July 1, 1844; Tribune, Sep. 26, 1834; La France, Apr. 24, 1837; Le Nord, Dec. 2, 1860; Comtesse Dash, "Les degrés de l'échelle" (vol.1, chapter 16)，由塔格里雍尼謄錄於她的筆記，R74。還有 "Notice sur Mlle Taglioni", Journal des Femmes, March (n.d.), 1834; Jacques Reynaud, Portraits Contemporains, 155-65。

33 Maigron, Le Romanticisme et la Mode, 31, 185.

34 Cartier de Villemessant, Mémoires, 1:76-79.

35 Souvenirs de Marie Taglioni, Bibliothèque de l'Opéra de Paris · Fonds Taglioni, R20（「簾子一拉」）；Album de maxims et poèmes, St. Petersburg, Bibliothèque de l'Opéra de Paris, R14（包括布瑞瑪的作品）。

36 Gautier on Dance, 53.

37 Gautier, A Romantic in Spain, 113-15；也請見 Garafola, ed., Rethinking the Sylph。

❶ 譯注：「憂鬱」（spleen）。波特萊爾《惡之華》第一部的章名

38 便是〈憂鬱與理想〉（Spleen et Idéal）。

Castex, *Le Conte Fantastique*, 216; Bénichou, *L'école du désenchantement*, 504.

39 Fejtö, *Heine: A Biography*, 184; *Gautier on Dance*, 1-2.

40 Smith, *Ballet and Opera*, 172; Guest, *Jules Perrot*, 67.

41 Guest, *Jules perrot*, 12（「小矮人地精」、「西風老人」）; *Monde Dramatique*, July 7, 1841。

42 此段取自《吉賽兒》原始的劇本，重刊於 Smith, *Ballet and Opera*。

43 Smith, *Ballet and Opera*, 234-35。

44 Gautier, Janin, and Chasles, *Les Beautés de l'Opéra*, 20; Smith, *Ballet and Opera*, 225, 228.

45 Richardson, *Théophile Gautier*, 48.

46 Delaporte, *Du Merveilleux*, 121; *Gautier on Dance*, 205.

47 Hugo, *Preface de Cromwell and Hernani*, 103.

48 此之《海盜》（1856），和我們現在熟悉的《海盜》，差距不小。目前的《海盜》取自後來俄羅斯、蘇維埃的版本。

49 後來，法國影人尚‧雷諾瓦（Jean Renoir, 1894-1979）拍了一部紀錄片，《法國康康舞》（French Cancan, 1954），緬懷「紅磨坊」當年的巴黎風情，將他的畫家父親，印象畫派巨匠皮耶－奧古斯特‧雷諾瓦（Pierre-Auguste Renoir, 1841-1919）的畫作和舞蹈的痴迷，重現於大銀幕。

50 Herbert, *Impressionism*, 130, 104.

51 Nochlin, *Realism*, 82; Herbert, *Impressionism*, 44.

52 Herbert, *Impressionism*, 130.

第五章

斯堪地那維亞的正統派
丹麥風格

我的衷心召喚，來自浪漫思潮……我的詩心國度，盡在斯堪地那維亞。或許加了些許法國風味的裝飾吧，但是，基底全屬丹麥自有。

——奧古斯特·布農維爾

謝天謝地，我們這劇院情況完全不同。雖然丹麥人確實偏愛模仿，不過，丹麥人掌握真實、自然的眼光太過銳利，不至被大國的痴心妄想騙過。

——奧古斯特·布農維爾

戲劇在他像是有魔法的圖畫，畫的盡是幸福，超越凡俗。

——安徒生（Hans Christian Andersen, 1805-1875）

奧古斯特·布農維爾的名聲，有賴二十世紀方才得以建立。他的芭蕾，尤其是他改動過的《仙女》芭蕾（一八三六年），至今依然於全球演出不輟。他打造出來的舞蹈派別和風格，如今地位之顯赫在在遠甚於生前。美國的「紐約市立芭蕾舞團」（New York City Ballet）、「美國劇院芭蕾舞團」，法國的「巴黎歌劇院芭蕾舞團」（Paris

Opera Ballet），倫敦的英國「皇家芭蕾舞團」，率皆虧欠布農維爾的藝術至鉅。然而，布農維爾的芭蕾十九世紀在

祖國丹麥境外，卻鮮為人知，即使**有幸**於海外演出，也往往被貼上老派、古雅的標籤。遙遠的斯堪地那維亞土

產的舞者，看在「現代」觀眾眼中，實在少有魅力；畢竟，「現代」觀眾的胃口，習慣的是豪華的大型製作。

布農維爾**確實**屬於老派，這一點和他事業之長壽脫不了關係。「丹麥皇家芭蕾舞團」（Royal Danish Ballet）從

一八三〇年起就由他帶領，一直帶到他一八七七年退休，幾無間斷。期間他駕馭的範疇頗有拓展，卻罕見偏離

他畢生創作的初衷——也就是融鑄法國風味和浪漫思潮於一爐。1 身為丹麥人，對他也如虎添翼。因為，丹麥於

十九世紀從波羅的海強權淪為僻處一隅的孤立小國，領土銳減，困居歐洲邊陲。芭蕾在這樣的邊陲小島卻像是

找到了一塊隔離出來的「飛地」，供布農維爾的舞蹈風格在此「化外」國度尋求庇護，落地生根。布農維爾的舞

蹈風格於此，也確實備受呵護，直到二十世紀前期，始終毫髮無損。

不止，丹麥由於政治長年穩定，在歐洲算是異數，也確實稱得上是最好的避風港。一波波的革命狂潮和社會

動盪，橫掃法國和歐洲各地，芭蕾、藝術難免也掃得四分五裂，唯獨丹麥有幸免去池魚之殃。法國的浪漫芭蕾就

奧古斯特·布農維爾其實還真是最不像丹麥人的丹麥人。他父親，安東·布農維爾（Antoine Bournonville,

1760-1843）是法國舞者，一七六〇年生於法國的里昂，舞蹈生涯走的是當時歐洲司空見慣的芭蕾巡迴演出。

先是在瑪麗亞·德瑞莎治下的維也納，投入芭蕾編導尚－喬治·諾維爾門下學舞，後於一七七〇年代末期，跟

隨諾維爾一起進入巴黎歌劇院供職。再後來因為諾維爾被排擠失勢，安東·布農維爾也飄然遠去，投奔瑞典宮

廷，浸淫於（瑞典廷臣所說）「訓練精良」的芭蕾環境和開明文化。安東·布農維爾在斯德哥爾摩居停十年，

後因古斯塔夫三世遇刺身亡，不得不又驛馬星動，來到哥本哈根，在比較穩定的「丹麥皇家劇院」（Royal Danish

Theatre）覓得職位——兼一嬌妻。只是，妻子卻因難產而身亡。安東·布農維爾轉向瑞典籍管家婦尋求慰藉，後

來迎娶進門，奧古斯特·布農維爾便是安東·布農維爾和再娶妻子所出，一八〇五年生於哥本哈根。2

安東・布農維爾雖然（或說是因為）長年旅居法國境外，卻始終維持法國人的本色未變：景仰的名人是伏爾泰和法國名將拉法葉侯爵（Marquis de Lafayett; Gilbert du Motier, 1757-1834），極力擁護法國大革命，自命為思想自由開放的「落魄貴族」（nobleman manqué）。安東・布農維爾也確實愛說他們家族本是貴族門第，自命為思想自由開放的「落魄貴族」（nobleman manqué）。安東・布農維爾也確實愛說他們家族本是貴族門第，自命為思

支持拿破崙，認為拿破崙睥睨群雄的氣魄，符合他引以為傲的「輝煌暨榮耀」的民族自尊心。奧古斯特・布農維爾後來於回憶錄寫到父親，說他父親擁有強烈但不迷信的天主教信仰，也有「熱情、無畏、俠義」的精神，深情說起父親是「不折不扣的老派法蘭西騎士」。安東・布農維爾父子兩人十分親近，奧古斯特・布農維爾最早的記憶，便有「拿破崙戰爭」（Napolionic Wars, 1799-1815）期間，英軍於一八〇七年對哥本哈根狂轟濫炸，導致全城殘破不堪，數以百計的平民死於戰火（布農維爾一家人還被迫躲進城內一名商人家的地窖避難）。所以，奧古斯特和他父親一樣，矢志支持自由、拿破崙，還有法國芭蕾，從未動搖。[3]

安東・布農維爾確實也以老式的高貴舞蹈（安東稱之曰「古典風格」），勤加訓練兒子的舞技。法國的「高貴風格」在安東心中不僅是一門技藝，也是使命，還夾帶他對法國啟蒙運動的文化、理想無限的緬懷。所以，少年奧古斯特作了一趟朝聖之旅，到巴黎一遊，和安東以前共事的同儕敘舊，欣賞巴黎歌劇院的演出。不過，少年奧古斯特對父親藝術忠心不貳的擁戴，這一趟巴黎之旅非但未能牢牢焊死，反而還敲開了一道裂縫：安東一再強調老式舞蹈的規矩「高雅、端正」，年輕的奧古斯特卻覺得父親教他的東西日益「僵化」、拘束。奧古斯特初次接觸諾維爾的著作，很可能也是奉父親之命，無論如何，都在他身上烙下深刻的印記，日後帶著他跟進效尤，師法諾維爾，也提筆以書信抒發他對舞蹈的看法。一八二〇年，安東・布農維爾帶著少年奧古斯特里的新式美學，落在新世代的男性舞者狂放不羈的炫技表現。[4]

布農維爾父子回到哥本哈根之後，奧古斯特變得焦躁不安，和父親、和丹麥皇家劇院的關係跟著日益緊張——那時，他在丹麥皇家劇院擔任見習舞者。奧古斯特・布農維爾回到巴黎，追隨奧古斯特・維斯特里學舞，終於在巴黎歌劇院搶下一——一八二四年，奧古斯特・布農維爾懷抱高遠的志向，渴望有更廣大的世界供他馳騁。很快就看出舞蹈的未來落在奧古斯特・維斯特里的新式美學

席之地。走到了這地步，他的舞蹈事業終於**真的**啟動了。奧古斯特．維斯特里對他的訓練向來嚴格，十分嚴格，因而練就了他一身出眾的舞技，尤以飛快的足下工夫和單足旋轉最為眾人稱道——布農維爾自己也抱怨過，他的旋轉因為「頭會搖晃」，以至未能更上層樓，但他依然可以一連轉上七圈然後穩穩停住。不過，奧古斯特．布農維爾在巴黎的收穫不止於一身精湛的舞技。他寫給父親的家書，字字句句不忘盡孝，不斷要父親放心，說奧古斯特．維斯特里絕對不會輕忽舞蹈風格該有的細膩精緻；筆下洋溢的真摯熱情既執著又強烈。只是，他熱情投注的目標，不在巴黎歌劇院壯觀的戲劇效果，不在豪華的布景或是奇幻的煤氣燈光，而在芭蕾技巧的具體細節和精密複雜——也就是「怎樣做」——也在運動的亢奮和舞蹈的自由。奧古斯特．布農維爾第一次看到瑪麗．塔格里雍尼演出（兩人是同時代的人物），緊緊抓住他目光的不是塔格里雍尼的輕盈空靈，而是她鋼鐵一般的強壯雙腿、兩腳。5

這一點或許冊待多言，但很重要：奧古斯特．布農維爾投身芭蕾藝術，迷上的是芭蕾的舞步和力學，對芭蕾形式內含的人體構造原理，痴迷到像在作科學研究。布農維爾追隨奧古斯特．維斯特里習舞，是他舞蹈生涯的塑造階段。布農維爾對老師極為愛戴，甚至不甘維斯特里名聲受辱，曾經為了捍衛老師的名聲而（違反本性）和人決鬥。布農維爾並未因此而把父親早年的教誨置諸腦後，不過，他的書信、他留下的詳細筆記，記載了不少奧古斯特．維斯特里上課的情形，在在可見他以非凡的敏銳感受領悟到動作或是姿勢可以由體內向外啟動、擴張，毋須特別強調或是特別用力。輕盈加上速度，精準的肢體協調力加上正確的肌肉爆發力，便可以在固定舞步的限度之內創造出掙脫束縛的自由感，而為舞步注入先前所無的激昂熱力。布農維爾因此（跟瑪麗．塔格里雍一樣）走上了調和、融會的征途，一走就走成了終身不悔的事業。不論是新的炫技風格和舊的古典主義，奧古斯特．維斯特里和他父親，巴黎和丹麥，等等，一概為他納入掌下。

奧古斯特．維斯特里和法國的浪漫芭蕾，在奧古斯特．布農維爾心中始終雄踞尊貴的寶座——這一點冊可置疑。布農維爾在他晚年寫的回憶錄，就以頗長的篇幅詳述他在巴黎居留的時光，提到他在巴黎認識的舞者口氣向來帶著敬意。他們像是陰魂不散的「幽靈」，不時在他眼前盤桓，督促他將所知、所學的藝術細數道來，終生莫忘（他的回憶錄動輒就會冒出：「千萬別忘了！」）。而他細數道來的名人，也是菁英薈萃，人人耳熟能詳：例

如奧古斯特・維斯特里、皮耶・葛代爾、亞伯特、安東、保羅、朱爾・佩羅、瑪麗・塔格里雍尼、芬妮・艾斯勒、卡蘿妲・葛利西。爾後，布農維爾不時還會將舞步冠上這些先人的名諱，製作芭蕾紀念他們，訓練舞者重現他們的形象。6

所以，奧古斯特・布農維爾為什麼會在舞藝臻至顛峰的鼎盛年華，毅然離開當時聲名顯赫的法國首都巴黎，回丹麥去呢？丹麥當時雖然不是上不了檯面的地方，卻終究是偏僻的文化小哨站而已啊。答案其實很簡單：布農維爾對他自己的天分還有自知之明。不過，另一件事恐怕更耐人尋味：其實，布農維爾當時比他自己想的還要更像丹麥人。他憑直覺就嗅出丹麥首都的生活和藝術會比法國穩定得多。雖然他以法國的浪漫芭蕾作為藝術標竿，卻不致因此蒙蔽視線，對法國浪漫芭蕾的過火表現視而不見。芭蕾先前涇渭分明的幾大分類被後人融於一爐，在他心中已經種下頗深的疑慮：法國舞者（瑪麗・塔格里雍尼除外）又太容易為了精采耀眼的炫技而犧牲端莊沉著，更教他為難。不止，法國的高貴舞者本該是領銜、擔綱的舞者，卻紆尊降貴去當芭蕾伶娜的「搬運工」（porteur）——他想到就嗤之以鼻。不管他再欣賞瑪麗・塔格里雍尼，瑪麗・塔格里雍尼的盛名為他心愛的這一行投下的陰影，卻教他失望又灰心。

於此，奧古斯特・布農維爾卻擁有距離和年齡的優勢。既然身為丹麥人，他自然不會把奧古斯特・維斯特里還有一八二〇年代的男性舞者，和信譽掃地、眾所鄙棄的貴族階級一直連在一起。維斯特里和一八二〇年代的男性舞者，在他眼裡是法國大革命後一世代的人物，和法國大革命後留下的傷痛隔了一層。因此，他們在他眼裡，單純只是技驚四座的炫技名家，只是有時走火入魔罷了。真要說，奧古斯特・布農維爾歸是以他父親的眼光在看男性舞者的，因而認定男性舞者在舞台上面，有資格也有權利享有諾維爾那時代的尊榮和地位。布農維爾雖然沒看清楚法國高貴舞者獨擅勝場的時代已告凋零，再也沒有生機。不過，他倒看出回到家鄉，他的機會才多一點。

奧古斯特・布農維爾私心未嘗不**想**回哥本哈根；不僅在於他對丹麥國王腓特烈六世（Frederik VI, 1768-1839）覺得有所虧欠——畢竟當年他得以遠赴巴黎習舞，就有賴國王慷慨准他帶薪休假，才得以離開任職的皇家劇院。他父親，安東・布農維爾，雖然是死硬的親法派，卻從他小時候起就灌輸他要效忠丹麥王室。不過，安東・布農維爾要小布農維爾效忠丹麥也不是沒有私心；他可是丹麥皇家劇院的芭蕾編導，一直任職到一八二三年。不止，安東・布農

哥本哈根的社交、文化菁英圈，麻雀雖小卻尊榮的身分，自然可以堂而皇之，長驅直入。安東‧布農維爾對丹麥王室忠心耿耿，丹麥國王腓特烈六世也有所回報，賜他在「和平宮」（Fredensborg Castle）享有居住權。話說回來，安東‧布農維爾效忠丹麥王室，也不算違反他立身處世的原則。畢竟，自由和穩定當時在他的祖國法蘭西，看起來不太牢靠，但在丹麥就不虞匱乏了。丹麥是君主集權政體權沒錯，但是，歷代君主力行法治、社會安定、治理有方、成績斐然，卻也是不爭的事實。即使安東‧布農維爾衷心支持法國大革命，革命帶來的慘烈後果卻也教他心驚。不管怎樣，丹麥至少還沒人把國王抓去砍頭。

奧古斯特‧布農維爾的母親，對丹麥之忠心更甚布農維爾父子。奧古斯特寫過母親待人處世向來「一絲不苟」，有虔誠的路德教派（Lutheranism）信仰，嚴謹的道德觀和耿直端正的性格，像是以丹麥布爾喬亞社會標榜的高道德標準為模子，刻出來的完美典範。奧古斯特知道母親對他的影響很深：童年時，他母親每星期一定帶他上教堂、禮拜過後，還要他把牧師講道的內容歸納覆述一遍，直到母親滿意為止。奧古斯特僅有的些許正規教育，大概就來自這樣的神學教育；不過，布農維爾家在哥本哈根東南邊的小島阿瑪厄（Amager），也有一處祖傳的農莊。奧古斯特常去農莊和幫家裡種菜、擠牛奶的人廝混。小島農莊如畫的田園風景，日後他也搬上舞台重現。

所以，他的教育，其實應該說是來自父親收藏的大批法文、丹麥書籍，加上從小在著名丹麥藝術家、作家的舞台作品客串演出兒童角色，累積臨場經驗，打下了基礎。

奧古斯特‧布農維爾身處的時代，正逢丹麥浪漫思潮鼎盛的「黃金盛世」。❶ 十九世紀初葉，丹麥藝術家、作家因日耳曼思想的啟發，加上丹麥本土的文學傳統，開始捨棄古典題材，轉而挖掘起斯堪地那維亞固有的民間傳說、北歐古老的神話，以及丹麥中古時期的英雄故事。一八〇二年，丹麥浪漫派詩人亞當‧烏倫史列亞格（Adam Oehlenschläger, 1779-1850），發表詩作〈黃金獵角〉（Guldhornene；The Golden Horns），緬懷「天即是地／北方之光」為丹麥這一時期定了調。三年後，烏倫史列亞格出版詩劇《阿拉丁》（Aladdin），取材自《天方夜譚》（Arabian Nights）。一八一九年，他再寫就另一重要傑作，《北方諸神》（Nordens guder；Gods of the North）。那時，丹麥藝文界群雄並起，爭相輝映。貝爾哈德‧塞維林‧英格曼（Bernhard Severin Ingemann, 1789-1862）寫下波瀾壯闊的歷史小說，禮讚中古丹麥諸王。民俗學者如朱斯特‧馬蒂亞斯‧蒂勒（Just Mathias Thiele, 1795-1874），眼看日

耳曼的格林兄弟（Brüder Grimm ；Brothers Grimm）、蘇格蘭作家華特‧史考特爵士，各自寫下自家的鄉土作品，便也跟進，寫下多冊丹麥本土的民間故事和傳奇。丹麥雕刻家、作曲家、畫家紛起效尤，或運用他們的作品或另外尋根，各自於藝術創作探索北歐的主題、拓展北歐的主題。這一批志同道合的丹麥藝文菁英，同聲相契之餘，自然形成緊密的小團體，不時共進晚餐，舉行讀書會，參加音樂會，欣賞展覽，一起到丹麥皇家劇院觀賞演出（以他們自己的作品為多）。拜國王之賜，劇院還特別為名聲最響亮的幾位保留貴賓席，專供他們就座。

當時丹麥藝文界百花齊放的盛況，或也可以說是國仇家恨相逼，不得不爾。前述一八〇七年英軍對哥本根狂轟濫炸，只是丹麥政治連番失利、疆土連番遇劫的濫觴。丹麥艦隊雖然一度是歐洲各國又妒又羨的焦點，此時實力卻已銳減，爾後再也未能重現當年的威風。一八一四年，原屬丹麥所有的挪威，落入瑞典掌下，丹麥政府也告破產。不止，丹麥首都哥本根一樣百弊叢生，眾人束手，無力回天。菁英階層雖然還是在豪華、舒適的深宅大院養尊處優，哥本根的市容（一如當時其他國家的首都）卻貧困又髒亂，敞口的下水道惡臭難當，鼠類橫行，民眾群聚在舊堡壘內的窩居，蝟集成貧民窟，備受疫癘、賣淫、污穢茶毒。除了皇家劇院之外，公共活動難得一見。餐廳和咖啡廳陰森黝暗，令人望而生畏。雖然通俗劇場有木偶戲、巡迴戲班子、嘉年華攤位等遊樂項目供一般民眾消遣，布爾喬亞卻寧可待在舒適安逸的家裡私下消閒、娛樂，遠離室外污濁的街頭。丹麥文化的黃金盛世是有豪言壯語、奇思妙想，光鮮之下卻暗潮洶湧，政治、社會浮盪焦躁。所以，如此盛世也有童話藝術的況味，不脫遁世逃避的心態。

儘管如此，宛如童話的藝術也代表強烈的想望，透露他們深信丹麥民族有根深柢固的「良善」和道德，應該要好好培養、發揮。這樣的理想，在奧古斯特‧布農維爾製作的芭蕾固然已有鮮明的反映，在尼可萊‧格隆特維（Nikolaj Frederik Severin Grundtvig, 1783-1872）身上更是明顯。格隆特維雖是丹麥路德教會的主教，卻悍然大舉破除窠臼，在歷史著作、詩歌創作都卓然有成，在丹麥後世投下深遠的影響。格隆特維窮盡十年左右的光陰，研究北歐和盎格魯－薩克遜（Anglo-Saxon）文學，一心要以他在北歐異教神話挖掘出來的美德為根基，帶動丹麥宗教和教育的復興。後來，他遠到海外遊歷，對英格蘭的教育體制萬分激賞。他認為英格蘭的教育的自由和創意，迥異於丹麥路德教會沉悶、嚴肅的「黑色學校」，因此，英格蘭的教育，應該可以當作丹麥改革取法的模範。當

時日耳曼的「虔敬派」（pietism）思想，已經流傳至丹麥，影響不少丹麥人捨棄基督教會的層層組織，改為單憑信仰和神直接聯繫。格隆特維便以日耳曼「虔敬派」思想為基礎，在丹麥各地的農村廣為平民大眾設立草根學校，「民眾高等學校」（Folkehøjskole），由學生主動參與討論、辯論，自行主導、折衝協調，自由治校。他的理想是要將社區的資源還給社區居民自理，帶領社區居民掙脫僵化呆板的宗教經籍和浮華空洞的官方敕令。格隆特維的理想，是要將工具和責任還給一般民眾，由民眾進行自治。這樣的理想很快便四處傳揚，雖然也激起福音教派（evangelicalism）幾波強烈的反對，但是日積月累下去，還是為丹麥打造出積極主動、讀書識字的宗教和公民文化。

這樣的環境，自然也是塑造奧古斯特・布農維爾的模子。一八三〇年，布農維爾返回哥本哈根，接下丹麥皇家劇院芭蕾編導一職，也馬上加入丹麥浪漫思潮的圈子，以烏倫史列亞格和英格曼為師，自二人的作品取材，寫下幾齣芭蕾。格隆特維、蒂勒等多位蒐集北歐神話的名家著作，也是他乞靈的泉源。不止，布農維爾還身體力行，在哥本哈根為數不多但富庶發達的自治市民圈中以身作則，積極任事，堪稱模範市民。他迎娶瑞典籍妻子，生養了七個孩子（但有兩個嬰兒期便告夭折），一八五一年還領養一名因霍亂而淪為孤兒的窮人家小孩。布農維爾雖然脾氣火爆，卻是盡職愛家的丈夫和父親，出遠門一定定期寫信回家——「我最親愛的妻子！」——每一封信都看得出來他把養家的責任看得有多重。連他婚前在巴黎生下的一名私生女，他也偷偷寄錢、去信，始終以女兒慈愛的教父身分伴女兒一生。[9]

奧古斯特・布農維爾接下丹麥皇家劇院的芭蕾編導職位，一上任就放手大膽開創新局。一八三五年他推出《維德瑪》（Valdemar），四幕的恢宏史詩芭蕾，取材丹麥中古時期的傳奇故事，搭配當時丹麥作曲家約翰尼斯・佛德瑞克・佛洛利奇（Johannes Frederik Frölich, 1806-1860）譜寫的音樂。這一齣芭蕾以歷史記載為本，描述十二世紀丹麥英雄維德瑪國王稱王的故事，再注入（布農維爾自述的）英格曼的「情調」。故事以內戰作開始：三名自立為王的僭主，維德瑪、克努（Knud）、史凡（Svend）相互交戰，爭奪丹麥王座。最後，三方同意休兵談和，再於奧斯基德（Roskilde）一起舉行慶祝大典。只是，史凡詭計多端，利用慶祝的盛會發動奇襲，克努遇害，維德瑪機警砍斷吊燈。吊燈落地，宴會大廳一片漆黑，維德瑪趁隙驚險逃脫。支持維德瑪的民眾群情憤慨，追隨維德瑪大舉反攻，雙方人馬於「灰石南原」（Grathe Heath）布陣對決。對決一幕，氣勢恢宏，

直逼莎士比亞戲劇。對決一役，史凡喪命，維德瑪順利登基為王，開啟丹麥的黃金盛世（丹麥幾位浪漫思潮旗手，便是以維德瑪的黃金盛世作為標竿）為丹麥人民創下繁榮富庶、文化昌明的盛世。 10

《維德瑪》一劇堪稱愛國芭蕾，劇情曲折、高潮迭起，充斥道德教化：史凡原是鼎立三強當中兵力最精壯的一方，最後卻是維德瑪以正直、良善稱勝、登基。維德瑪封王，是以德服人，以有為有守的進退和英勇的俠義精神，贏得民心擁戴，而非單憑兵強馬壯。布農維爾還在劇情當中穿插愛情，加強感情的張力，也讓舞台有女性角色作點綴──史凡的女兒眼見父親背信棄義，憤而義助維德瑪。不過，最後親情勝過一切，史凡還是倒臥在女兒的臂彎死去。默劇和精巧的舞台效果在這一齣芭蕾有吃重的角色，還不時穿插壯觀的行軍和作戰場景，由主角演出連串跳躍、旋轉的狂放炫技舞步（由布農維爾本人親自上陣，外加奧古斯特·維斯特里友情客串）。丹麥的觀眾從小看盡端莊的老派默劇長大，目睹這樣的演出，當然歎為觀止。《維德瑪》劇情扣人心弦，博古通今，盡現於《維德瑪》一劇。結合古老的傳說和新興的炫技風格，於舞台活生生重現民族的神話──

只是《維德瑪》的演出雖然轟動，卻非奧古斯特·布農維爾芭蕾的頂尖傑作，甚至連他最道地的丹麥作品也稱不上。《維德瑪》的劇情、舞步，於今早已失傳，只剩布農維爾留下來的劇本供後人摸索當年劇作的肌理──厚重、僵硬，複雜的默劇段落將劇情壓得更為低沉。費勁、賣力，雖然有助於催化愛國情操，但也可能表示布農維爾還沒練出流暢自然的歌喉。也就是說，《維德瑪》的劇本讀起來像是作者煞費苦心，把所知、所學還有心中的理想，一股腦兒全塞進去，卻過猶不及。於此不妨提醒大家，布農維爾推出《維德瑪》的時候，年紀其實比起丹麥黃金盛世的藝文豪傑都還要小一點。他們對布農維爾是有知遇之恩，但和布農維爾不同世代。布農維爾應該屬於丹麥浪漫思潮的第二代。而且，和他最為投契的藝術家，其實還不是烏倫史列亞格，甚至不是英格曼，而是和他世代更為相近的童話作家，安徒生。

安徒生雖以童話故事知名，卻不是芭蕾的門外漢；他最先愛上的其實還是芭蕾。安徒生成長於丹麥歐丹塞（Odense）鄉間的貧苦人家，從小到大看盡了窮酸貧寒的苦狀，嘗遍了人情澆薄的辛酸。母親日夜辛苦工作；父親飽讀群書，也和安東·布農維爾一樣，奉拿破崙為崇拜的偶像，卻在他幼年時便早早去逝。安徒生身材頎長、清瘦，不修邊幅，及長，離開家鄉前往哥本哈根，希望打進戲劇或是芭蕾世界，因為，戲劇和芭蕾在他眼中似乎

「是有魔法的圖畫，畫的盡是幸福，超越凡俗」。他是想辦法擠進了皇家劇院學舞蹈，甚至曾經到安東・布農維爾的家中拜見過大師。不過，安東・布農維爾覺得他未免太不上相，便委婉建議他專攻戲劇比較好。安徒生不屈不撓，還是去上芭蕾課，也在一八二九年以芭蕾《妮娜》一劇首度登台演出，跳的是音樂家一角。後來，他又在羅西尼的歌劇《阿蜜姐》（Armida）當中出飾巨人。安徒生是十分用功的學生、藝人，也懂滑稽啞劇，勇於表現，只要有人願意看他演出，他一定奉陪，不計角色一概賣力演出。[11]

只是，安徒生再怎麼努力，還是未能在舞蹈的世界攻下一席之地。不過他對舞蹈藝術的熱情始終不減。無論如何，舞蹈的世界帶他看到了童趣的驚喜和痴迷，待他年歲漸長，還多加一層美好的女性形象。安徒生略有一點像德夏多布里昂，也愛將女性勾畫成輕盈飛舞的仙子，高不可攀卻萬般迷人。只是，安徒生的想像相較於德夏多布里昂，曲折離奇少一點，酣然陶醉多一點。他動不動就愛得無法自拔，而且，還是只敢遠觀的單戀。有幾次的對象，是舞者，例如丹麥著名的芭蕾伶娜，露西兒・葛朗（Lucile Grahn, 1819-1907）。西班牙舞后，佩琵姐・德奧利華（Pepita de Oliva）；他一樣愛得如痴如狂。不過，他的真愛，還是人稱「瑞典夜鶯」的歌手，珍妮・林德（Jenny Lind, 1830-1871）。安徒生對她苦苦追求（但也笨手笨腳），還常到布農維爾府上去見她。珍妮・林德到哥本哈根演出，晚餐都在忠心的朋友家裡打發（每人一個星期輪一天），出門旅行一去便久久不回。他以手中的枯筆奮力要將「仙子的世界，腦中幻想的奇境」，勾畫得更生動、更鮮活，壓過現實的庸俗和艱難。他寫回憶錄時，一開始便寫道，「我這一生，便是美妙的童話故事，好豐富！好幸福！」[12]

安徒生的想像力，馳騁的方向不止一端，除了童話故事，他也愛親手製作精巧、童趣的剪紙。許多都是芭蕾伶娜，以各種曼妙靈秀的姿勢，精心排成對稱的構圖──「芭蕾舞者一腿揚起，指向天上七星」。不過，安徒生繪製的優雅女伶，卻不屬於法國浪漫芭蕾避世的祕教世界。安徒生的優雅女伶，直接出自丹麥的民間故事，舉凡北歐傳說和自然界的生物，在安徒生腦中換位、美化：幽靈、仙子、巨人、精靈少女、寧芙、小水妖等等，無不重現在他筆下。如他半自傳的故事，《幸運的貝兒》（Lucky Peer），只要是他童年腦中映著火光聽來的故事，感歎「芭蕾舞需要費很大的力氣去跳呢」，也覺得芭蕾舞者是他祖母講裡面的小男孩初次觀賞芭蕾就極為震懾，

給他聽的童話人物。不止，安徒生對舞者還有同病相憐的親切感，因為，他們和他一樣，都有貧苦或者鄙賤的家世背景，但在美、在想像當中，找到了歇腳的棲身之地。安徒生描寫過一名丹麥芭蕾伶娜，「輕盈舞動，四下飄移，飛躍，像是映著陽光的小小蜂鳥」，語氣透著無限的欽慕。

這樣的安徒生，便是激發奧古斯特‧布農維爾發揮創作力的泉源。[13] 就以布農維爾製作的《仙女》（1836）為例好了。《仙女》的芭蕾，可是眾所標舉的法國浪漫芭蕾臻至顛峰之作。但是到了布農維爾手中，依然轉化為完美的丹麥芭蕾。布農維爾的轉化之道，便是將芭蕾從諾蒂耶、努里的情調，從巴黎原始版本耽溺的偏執、悽慘氣氛當中拖出來，轉進安徒生的童話趣味和添加奇幻韻味的布爾喬亞居家情境。[14]

布農維爾著手製作《仙女》一劇的時候，大環境並不順利。他是買下了努里的劇本，但買不起巴黎版本的音樂。不過，這樣一來反而因禍得福。因為，布農維爾另外委託挪威作曲家，赫曼‧洛凡斯基歐德（Herman Severin Løvenskiold, 1815-1870）為他的《仙女》譜寫新曲。曲子換新，芭蕾自然也要重編。[15]

巴黎版本的《仙女》如前所述，一切皆以仙女為重：仙女是美的化身，是欲念的化身，是教人無法自拔但又無法企及的想望，是詩歌、藝術的泉源。仙女僻處蘇格蘭的林居，便是浪漫嚮往的完美典型，是純潔愛戀、自由想像的國度。火爐和家，反之，不過是窒礙，只會阻擋男主角詹姆斯去追求他熱切的嚮往。所以，到最後，詹姆斯注定失望以終，仙女也注定香消玉殞。不過，夢想，渴望，強烈的欲念，還是值得詹姆斯和仙女付出如此代價。

布農維爾卻不作此想。他覺得巴黎版本的詹姆斯一角，被「大牌女主角」搶去了鋒頭，害得故事真正要傳達的道德寓意也就這樣不見了。依他的想法，這一齣芭蕾的寓意應該還算簡單明瞭：男性絕對不該忽略家庭責任而去追求「想像的幸福」和難以捉摸的仙女。因此，布農維爾加強詹姆斯這一角色（由他本人出飾），將之勾勒得更具體、更豐實，也扭轉成善良、實在的青年，只是一時不察而誤入歧途。芭蕾劇中的感情重心不再放在荒野的密林，而在住家的火爐旁邊。布農維爾還特地將家庭生活刻畫得溫暖、繽紛。他為這一齣芭蕾親手畫過熱鬧的居家場景，一個個尋常百姓各自忙著過活，神態、動作真誠切實。舞蹈則像話語，自然流瀉，每一段動作，都是思想或是感情自然的流露──輕輕一跳，像心頭陡地一震；愛人相見，

肩膀隨之優雅一轉；縱身投入森林，便是撒手用力一跳。場景的規格適度、親切，悲劇的情調即使真有，也不

在失去仙女（或是仙女代表的理想），而在可惜了詹姆斯這小子深陷迷惘，無法自拔。

詹姆斯一角在布農維爾的《仙女》劇中既然比先前突出，仙女一角跟著就比較嫻靜。丹麥的芭蕾伶娜，露

西兒·葛朗，是布農維爾的得意門生；她出飾這一角色，特別強調含蓄，詮釋著重於沉靜、內斂。葛朗具有安

徒生剪紙人形的優雅和雍容，安徒生本人也封她為「北國仙女」。即使到了我們這時代，丹麥皇家芭蕾舞團詮釋

起此劇的眾家仙女，依然是白描、明朗的青春和純潔，對自己的空靈縹緲甚至帶著天真和驚詫。小巧敏捷但又

精準的舞步，擺脫矯情虛飾，教人耳目一新，神情姿態確有如林間開心活潑的小小精靈，一個個展翅飛翔的

小女妖或小仙子，根本不像出身蘇格蘭的森林，巴黎的氣味就更淡了。[17]

所以，奧古斯特·布農維爾的《仙女》，等於是巴黎的原版製作透過丹麥人的眼光重新構想出來的產品。不 [16]

過，布農維爾還要等到一八四一年去義大利遊歷過一回，才算是真的找出「丹麥」到底該是什麼樣子。布農維

爾那次義大利之行，其實是迫不得已：有一晚，他在哥本哈根演出，鼓掌大隊竟然亂捧場，氣到他。他不假思

索就轉身面向國王的包廂，徵詢國王意旨，看他是不是要再往下演。國王點頭，示意不要中斷，但是甚為不悅

——當時在眾目睽睽之下，逕自找上國王應對，是謂大不敬。所以，這一位（動怒的）芭蕾編導也惹得國王動

怒，因而要他暫時去國六個月，避一避風頭，等情勢冷卻再行回國。所以，布農維爾就是這一次在義大利的那不勒斯，

發現丹麥沒有的那不勒斯都有：溫暖的氣候，溫暖的人情，活潑主動、熱情奔放，街頭巷尾的俗世風情無拘無

束、多采多姿、縱情聲色。丹麥加諸於他的責任義務、例行公事，這時都可以暫時拋到腦後；丹麥社會標榜的

嚴格禮教、道德準則、哥本哈根關係緊密的小圈圈，也可以暫時掙脫開來，連他提筆撰文也輕鬆許多，活潑許多。

來到那不勒斯像是大解放，布農維爾當然不是空前第一人。歐洲各地都有浪漫派的藝術家被那不勒斯五光十色、

繽紛多彩的風貌吸引過來，安徒生自不在話下（「我在心底，其實是個南方佬，只是被濃霧的高牆禁錮在北國

與世隔絕的隱修院」）。[18]

布農維爾重返哥本哈根之後，馬上推出《拿坡里：漁夫和他的新娘》（Naples, or The Fisherman and His Bride；

Napoli eller Fiskeren og Hans Brud）：「純粹反映我眼中所見的拿坡里（那不勒斯）別無其他」。劇情單薄，描述（布

農維爾飾演的）年輕、熱情漁夫，堅納羅（Gennaro），愛上了活潑的村姑，泰莉西娜（Teresina）。經過一連串精心設計的安排——和泰莉西娜吵架，和泰莉西娜的母親吵架（她當然希望女兒嫁有錢的金龜婿），子夜一次浪漫泛舟，遇上狂風暴雨把村姑打落水中——害得泰莉西娜落入卡布里島「藍洞」（Grotta Azzurra）的巫師手中，而被巫師施法變成水妖。不過，堅納羅還是借聖母瑪麗亞護身符之助，降伏了海中的異教魔法，救回心愛的佳人，攜手同返家園，慶祝歷劫歸來。

只是，《拿坡里》一劇的要點，和堅納羅、泰莉西娜的歷險奇遇沒有關係。布農維爾的重點，在將他於那不勒斯體驗到的美妙街頭風景搬上舞台重現：熙來攘往的市集、港口、熱情的漁人和叫賣的貨郎、通心麵小販、檸檬汁攤子；隨目可見孩童和動物四處跑跳嬉鬧，還有隨興所至、手舞足蹈的「塔朗泰拉」，有人吵架吵得面紅耳赤，隨時看得到激動的手勢。劇本開頭，寫了簡簡單單一條「舞台指示」：「嘈雜、熱鬧」。舞台便如那不勒斯風情畫，布農維爾將他心中活潑、繽紛的那不勒斯樂土塗上浪漫的色彩，搬上舞台——至於那不勒斯也有的貧困、髒亂，當然就小心略過不提。只是，公式化的樣板劇本，終究少不了窒礙難行之處。布農維爾當然隨俗將其中一幕全擺在神祕的拿不勒斯「藍洞」去演。「一片藍色，蔚藍如煤氣燈光，晶瑩剔透，如藍寶石」。只是，雖然氣氛恍若人間仙境，觀眾卻不領情，厭煩之餘乾脆趁這一幕離場休息，喝一喝咖啡，等最後一幕活潑熱鬧的街頭舞蹈上場，再回劇院看戲。所以，《拿坡里》一劇推出之所以盛況空前，歷久不衰，不在劇中的靈異世界，而在歡樂的舞蹈。劇中的芭蕾則像展示櫥窗，勾畫布農維爾色彩日益鮮明的個人風格。

只是，布農維爾的個人風格到底是何模樣？乍看之下，一八二○年前後的奧古斯特·維斯特里風格，還有法國芭蕾該有的特點，一應俱全：跳躍、單足旋轉，男性狂放、大膽的技巧，腳尖緊繃以及完全打直的膝蓋，向外轉開的雙腿，由軀體和肩膀側轉而成的「側肩舞姿」（épaulement）等等，所在多有。但再細看，卻也不盡相同：布農維爾的風格還是偏向雍容、內斂，技驚四座的炫技花招和極度伸展的肢體動作則比較少見。布農維爾的炫技講究合宜、得體、線條清晰，手勢動作簡單明瞭。說他走的是「半性格」的風格也可以，只是，再狂野的炫技段落在布農維爾的芭蕾，依然散發新異的莊嚴和沉穩，而布爾喬亞風味十足。布農維爾的舞者不是王公貴族的類型，而以結實強健、肌肉發達為多，雙腿粗壯，軀體厚實。布農維爾最出色的芭蕾作品，主角既不

是眾神，也不是英雄豪傑，焦點反而是在漁夫、水手之類的平凡小人物——連維德瑪後來貴為一國之君，也是

英雄不怕出身低的一型，一路自力更生，奮鬥向上，最後才登基為王。布農維爾看待風格雖不算嚴苛，但卻嚴謹：

他瞧不起矯揉造作、賣弄風情、擠眉弄眼、扭曲變形。他留下過一句嚴厲的準則：Le plus c'est le mauvais gout，意

即過猶不及，如此之格調皆屬不宜。[21]

所以，奧古斯特‧布農維爾的舞者在舞台上的儀態，堪稱完美無瑕。手臂放低，沒有過大的手勢或繁複的雙

臂運行動作（porte de bras）；腳步則以手部動作為限，絕對不讓四肢向外岔開或是伸展到身軀本有的圓周之外。

靜止不動或是誇張過火的姿勢，一樣看不到——舞步很難，編得又緊湊，才沒那閒工夫讓舞者去犯大頭症。關鍵

在於舞句的組織：每一舞步，即使（尤其）是炫技之至的舞步，也絕對不是賣弄特技、只求看得觀眾目瞪口呆

就好——反而要融入整體的舞技，圓融施展。例如跳躍動作的重點未必在飛得多高：布農維爾一派的舞者直到現

在還是很少往**上**跳，或是在音樂的弱拍騰越到空中加上花式舞步，宣告舞者大駕光臨。布農維爾學派（Bournonville

school）的舞者反而是依樂句的旋律線，在不同的位置跳**來**、跳**去**。甚至跳躍還常拖到重拍才做，避開（最適合

宣告「我去也」的那一刻，寧願稍稍延後，製造懸疑——也在流暢的連串動作當中稍喘一口氣。跳躍的衝勁和

霸氣，因此有大幅度的約束，往上躍起的騰飛動作因為品味和音樂的考量，都會有所節制。

不止，從老照片和老影片看得出來，布農維爾學派的舞者於跳躍和移動，大半都是運用蹠骨的部位；落下

時腳跟幾乎平來不及著地，就推進到下一舞步或舞句。輕輕掠過、躍過的動作，可能和布農維爾本人先天力有未

逮脫不了關係：布農維爾的屈膝短淺，也沒有彈性，他也很討厭在跳躍之間作停頓，除非來不及落地重新起跳。

不過，這也表示動勢和流動在他的舞蹈有多重要。沒有哪一舞步可以壓過其他舞步、犧牲其他舞步。舞步銜接

的稜角，例如一步疾速跳躍之後緊接著優雅的「側行步」（promenade），布農維爾也特別留意要琢磨得圓滑、順

暢。每一舞步都要考慮前、後銜接的舞步。例如跳得多高，要看下一舞步的限度。太高，前後舞步的過渡就不

見了（或是不順），動作的整體效果也就毀了。唯有發揮精湛的技巧，銜接才會細膩，不露痕跡；舞步的精髓就

在這裡——也就是舞步不這樣跳也不行。布農維爾注重琢磨潤色、穩定平順，確實襯得他的舞蹈太圓滑、太平均，

然而，以他舞蹈絕妙的和諧和圓融而言，這算是小小的代價，瑕不掩瑜。

女性舞者在布農維爾的舞蹈，也當男性舞者在用。如前所述，布農維爾對當時法國人瘋魔芭蕾伶娜的熱潮，不甚在乎。他認為女性舞者應該也可以跳男性的舞步，頂多看情況調整一下。其實，布農維爾在乎的重點在芭蕾伶娜給人的觀感，而不在芭蕾伶娜的舞蹈。他的芭蕾伶娜務必品行端正，不宜有風月場的挑逗賣弄，女性的舞蹈出現性感挑逗的模樣，他看了一定破口大罵。在這一點，布農維爾算是追隨瑪麗·塔格里雍尼的腳步，只不過瑪麗·塔格里雍尼的舞蹈帶著層疊糾結、脫俗超凡的氣韻，布農維爾的芭蕾伶娜卻沒有。布農維爾的舞者即使扮演仙女或是水中的精靈，展現的氣質也是甜美、清純、稚嫩、天真。只要不是出身丹麥的人，一見馬上就會發覺布農維爾一派的舞者擁有獨特的端莊和典雅，在芭蕾伶娜身上未必等於加分。

例如布農維爾的門生，茱麗葉·普萊斯（Juliette Price, 1831-1906），一八五〇年代於維也納演出瑪麗·塔格里雍尼在《惡魔羅伯特》演過的角色，觀眾看了就覺得她那丹麥人的含蓄情調怪怪的，太拘謹，有一點老派。[22]

奧古斯特·布農維爾調教出來的芭蕾伶娜，維持高雅的氣質；踮立的腳尖動作一樣盡量壓低。布農維爾製作的《仙女》，舞者踮立大半只做到半踮立就好。布農維爾一八四〇年代曾經重返巴黎一趟，看到卡蘿妲·葛利西舞蹈技巧之精進、展現之力度，大為驚訝。茱麗葉·普萊斯的堂侄女，艾倫·普萊斯（Ellen Juliette Collin Price de Plane, 1878-1968），也是丹麥著名的芭蕾伶娜，雖然生時布農維爾已經不在人世，但是由茱麗葉親自教導。所以，由她傳世的零星影片看得出來，她的舞蹈動作敏捷多變、古雅秀麗，有天使般的嫻靜安詳，但是，腳尖動作只做到最基本的踮立而已。[23] 不止，布農維爾芭蕾的芭蕾伶娜，絕少由男伴扶持演出，而是和男舞者並肩共舞，以鏡像或齊步跳出男舞者的動作，和十八世紀的女性舞者一樣。當今的評論，有時會將布農維爾芭蕾肩並肩的排列，解釋為「有實但還無名」（avant la lettre）的「女性解放運動」；思想自由的丹麥，沒有淚眼婆娑的女性被拱上高壇！但其實，這是巴洛克時代的遺緒，只是被人強加幾許政治的弦外之音罷了，起碼在我們這時代之前一直是如此。

不過，布農維爾學派的技法，有一點確實特別平等，有別於一般——也就是不論男女，舞技一概無法藏拙。布農維爾學派的手臂壓得較低，所以，跳躍時就沒辦法藉手臂幫助身體騰空；舞步也堆砌得較為緊湊、銜接得較為綿密；「側肩舞姿」的規則守得極為嚴格；舞者也要密切配合音樂——在在表示姿勢絕對沒辦法馬虎，拖

泥帶水的舞步也沒辦法掩飾。其實，布農維爾甚至在他的「舞步組合」（enchaînement）安插小小的「停頓」，像要作驗收——舞者跳躍或是旋轉結束時，一定要在五位或單腿上屈膝立定片刻。而這樣一停，可是會無情暴露一切，再小的失誤或是失衡都會在眾目睽睽之下一覽無遺。

布農維爾對自己寫的芭蕾劇本向來十分自豪，不過，他未必真的需要劇本。他帶出來的舞者，不用靠演技就一派正直、善良，因為說服力遠大於他愛在劇本內加註的意見或是道德守則。他的舞蹈有其固有的道德倫理，舞者由他編的舞，就已經練就了一身卓越的肢體協調和雍容安詳的丰采。布農維爾的舞蹈洋溢喜樂，不需要費心去演——單憑舞者跳他編的舞，就自然洋溢喜樂。直至今日，布農維爾的舞蹈於技巧的難度，依然遠甚於大多數舞碼，但演出的用意，一樣遠甚於大多數的舞碼——不在渲洩，而在滌慮淨塵，在端正誠實。布農維爾認為舞蹈遠遠超乎技巧，原因也就是在此——布農維爾認為舞蹈這一件事，做的便是滌除生命過激的情感或是存在的焦慮。❷ 也就難怪布農維爾生前愛和丹麥著名哲學家齊克果（Søren Kierkegaard, 1813-1855）一起散步、閒聊。布農維爾後來回想當年，說他從齊克果那裡學會「反諷」不是譏嘲、愚弄的同義詞，也不是尖酸刻薄的同義詞，反而是我們精神的重要元素……淚眼微笑，才能免於淪落到以淚洗面度日」。布農維爾也告誡學生，「舉凡運動類型，自己的儀態舉止，優雅素淨的香水，所說的話、所讀的書，都要細心留意自己的選擇是否適當」。布農維爾樹立的技法流傳至今，俐落、明朗的格調始終未變：頗像芭蕾走「低派教會」❸ 路線的一支家族私房風格。[24]

到了一八四〇年代，布農維爾立業、成家的成績皆已十分鞏固，生活忙碌，被家人、朋友、同儕還有丹麥皇家劇院和效忠國王的責任，塞得滿滿的。聲望、地位崇隆，芭蕾備受大眾喜愛，他對丹麥本土的芭蕾風格也立下卓著的貢獻。只是，他還是焦躁不安。哥本哈根不是巴黎。哥本哈根連柏林、維也納、米蘭、那不勒斯或是聖彼得堡也比不上——對這一點，他心裡十分清楚，所以渴望他的聲望和經驗可以向外拓展。倒不是他想往丹麥境外發展，而是他亟欲了解別的地方的發展，亟欲看看他的作品放不放得進歐洲的大舞台。

奧古斯特·布農維爾生前遊歷的行腳遍及各地，書信往返的對象也遍及各地，和朋友、同儕（尤其是巴黎

的同行）聯絡十分頻繁，對於哪裡有發展的機會，觸覺自然極為敏銳。然而，他在旅途寫下的信函和雜感，卻透

露他心底的挫折感愈積愈重。他衷心擁戴奧古斯特・維斯特里一派，將之導向高雅、含蓄，即使炫技也趨於內斂、

克制。不過，歐洲其他地方的發展方向，卻好像和他背道而馳，偏向壯觀、富麗，還有浮華的炫技，教他大為

沮喪。布農維爾倒還不算孤軍奮戰。另有不少舞蹈家對芭蕾的看法和布農維爾如出一轍，許多人還是布農維爾

在巴黎師事奧古斯特・維斯特里的關鍵時期，和布農維爾來往相善的朋友。他們都是男性舞者，投身炫技派舞蹈，

和炫技派舞蹈相濡以沫。所以，瑪麗・塔格里雍尼掀起的浪漫芭蕾革命，所向披靡之際，他們也和布農維爾一

樣頓覺天昏地暗，世界崩塌。接下來，一個個四下星散，向外另覓出路。雖然老關係始終未斷，卻若伏櫪老驥。

他們的芭蕾流離失所；交換的信函、話語，無不夾著一聲聲輕喟，像是一代舞蹈風格逝去的低語。

所以，早在一八三一年，法國舞者亞伯特在寫給布農維爾的信中，便感嘆「巴黎歌劇院」在七月革命之後

士氣全然瓦解。「現在的舞者啊，」亞伯特感慨萬千，「根本不懂規則，但憑一時興起在跳舞。」但是小心避開

瑪麗・塔格里雍尼不算在內；她那時鋒頭正健，無處不為她瘋魔。幾年過後，亞伯特又說，「舞蹈的輝煌盛世確

實已經過去」，口氣無限悵惘。這樣的感慨，未必可以用「難忘當年勇」或是「酸葡萄心理」來一筆帶過。年輕

一代的舞者，例如法國的芭蕾編導亞瑟・聖里昂也曾向布農維爾抱怨，把他對巴黎歌劇院的輕蔑一股腦兒渲洩

出來，傷心到將巴黎歌劇院貶為芭蕾的「廢墟」。而芭蕾廢墟的斷瓦殘垣，不限巴黎一地可見。布農維爾的老友，

路易・杜波，一八三七年也從柏林去信布農維爾，（以他未進過學校、歪歪扭扭的筆跡）指出柏林除了區區幾位

舞蹈家，其餘皆已「放棄正統的學派」改為追逐新潮。義大利的著名舞蹈教師卡羅・布拉西斯，一樣曾經留學

巴黎、師事奧古斯特・維斯特里。他也從米蘭寫信，哀嘆芭蕾已告淪亡」，「傾頹衰敝」，還說他正放手一搏，使

盡全力要維護正統的道路：「你的看法，我深有同感。」[25]

他們的話，布農維爾不僅相信，還在歐洲各國首都四處奔走，沿路寫下長篇雜感。他對所到之處，芭蕾不

是危機深重就是衰頹不振，憂心不已，表示過那時的巴黎在他眼裡，粗俗、功利得不得了。布農維爾一八四一

年又再重遊巴黎，尖酸挖苦巴黎大眾全聽鼓掌大隊號令，芭蕾伶娜一個個寡廉鮮恥，甘願依附有錢的大老爺、

好色的老不修羽翼之下當奴隸：「這裡的人啊，除了**錢**，啥也不愛。」（所以，他到拿破崙的墓前一拜，給自己

打氣。）他也對妻子吐露心聲，「要我和亞伯特、杜波、佩羅、保羅、安納托利（Auguste-Anatole Petit; Monsieur Anatole, 1789-1857）他們一堆人換位子？我才不要！他們既享受不到藝術創作的樂趣，也沒有我樂在工作的喜悅，因為名人光環而有的特別待遇更是早就不見了。」時隔三十年，布農維爾又再回巴黎一趟（雖然巴黎於這三十年迭經政治、社會天翻地覆的劇變），眼見還是一樣不堪，沉痛表示情勢不僅不見好轉，反而每況愈下。巴黎歌劇院的芭蕾沉悶乏味，其他地方則因為「可憎的康康舞」大軍壓境，而告淪陷：「天知道這些可憐的女孩是打哪兒來的！」26

那不勒斯的問題倒不太一樣。那不勒斯的街頭風景雖然迷人，歌劇傳統也十分活潑，布農維爾卻覺得那不勒斯的芭蕾落後又編狹。那不勒斯的「聖卡羅劇院」（Teatro di San Carlo）是設備完善的國王御用劇院，院內的芭蕾編導是出身法國的薩瓦多雷·塔格里雍尼（Salvatore Taglioni, 1789-1868），他是菲利波·塔格里雍尼的弟弟，瑪麗·塔格里雍尼的叔叔。他在聖卡羅劇院推出一齣又一齣芭蕾，速度飛快，但少有人將他放在眼裡。布農維爾就說，連他最出色的舞蹈作品也被人視作「應景小品」（pièces d'occasion），用過即丟。不止，再到一八四〇年代，那不勒斯的劇院竟然全像硬生生蓋在天主教拘謹迂腐的棺罩之下——色彩鮮豔的緊身衣太刺眼，一概不准上台；不論男女只要粉墨登台，一定要在戲服底下加穿滑稽的草綠色（他們叫作「蚱蜢色」）寬鬆內褲。男性甚至要穿厚厚的白色針織居家短上衣，蓋住手臂。還有更慘的：舞者不再有固定的訓練課程，因為，舞蹈班被相關機關以敗德之故（太縱欲）一律查禁。動輒得咎的氣氛險惡，禁令也相當繁苛：凡是涉及宗教、革命、旗幟、國王、教士、王子公主者，一概在查禁之列，連帶戲服一絲絲紅、白、藍三色的影射，也會遭殃，被捕入獄。「感覺死氣沉沉，大家噤若寒蟬，」布農維爾寫下他在那不勒斯的觀察，「一處處街角都看得到衛兵手拿刺槍站崗，舞台台口甚至堂而皇之站了一名衛侍，眼睛緊盯皇室成員，以防不測。」27

眼看巴黎和那不勒斯已經名列芭蕾的失土，那麼，維也納應該還有些許希望吧？一八五五年，布農維爾接到維也納「皇家歌劇院」（Imperial Opera）的聘約，心裡確實不無一絲希望。當時，哥本哈根的丹麥皇家劇院陷於政治鬥爭、管理不良，頗教布農維爾苦惱、灰心，所以，一接到維也納來的聘約他便接受了。這一聘約在他是很重要的機會，維也納應該是上好的舞台，可以供他的作品登上歐洲首屈一指的首都大城，接受更多世人的

檢驗。只不過，那時在維也納稱霸的是「歌舞劇場」和「華爾滋」，布農維爾的芭蕾在維也納人眼中就顯得古板、過時——他調教出來的芭蕾伶娜依前述的情景，也被套上古板、過時的批評更不在話下。布農維爾又生氣、又失望，加上財務和合約都有麻煩，所以，他對維也納人偏愛風騷女性和特技表演的芭蕾、對奧地利首都崇尚奢華的排場，當然有不少抱怨。例如他在回憶錄裡寫過，保羅・塔格里雍尼，這一位他以前共事過的好友，當時著名的芭蕾編導，也是瑪麗・塔格里雍尼的弟弟，從柏林到維也納製作一齣芭蕾，竟然下令將劇院清空，再把泉水打上舞台——很壯觀（也很貴）的舞台特效，但和舞蹈沒有一點關係——看得他心頭好不沉重。布農維爾隨目所見，在在教他自覺像是「比較高尚但卻消逝無蹤的年代」獨留當世的遺老。翌年，布農維爾打道回府，和丹麥的皇家劇院再簽下五年的工作聘約。[28]

於此，保羅・塔格里雍尼便像當時芭蕾困境的寫照。他和布農維爾一八二〇年代在巴黎就認識了，來往過一陣子。不過，保羅・塔格里雍尼後來轉往柏林發展，在那裡落腳，一八三五至一八八三年數度出任該地舞團的芭蕾編導。保羅・塔格里雍尼落腳柏林期間，柏林隨普魯士王國壯大，柏林的芭蕾一樣壯大為王室的化身。保羅・塔格里雍尼在柏林的事業，便以製作虛榮、豪麗的芭蕾為主，雖然博得了官方歡心，但是，不論於詩情還是精緻，顯然極為匱乏。保羅・塔格里雍尼雖然一樣從奧古斯特・維斯特里的男性炫技傳統岔出來，但是，另闢的蹊徑卻不同於布農維爾。布農維爾諄諄告誡芭蕾的格調務必含蓄內斂，保羅・塔格里雍尼卻朝賣弄招搖和五光十色的絢爛效果推進。一八六〇年代，亞瑟・聖里昂說過保羅・塔格里雍尼極為轟動的《福利克和福洛克歷險記》（Aventures de Flick et Flock），「像童話故事，把所知的花招盡數搬上舞台——連早就淘汰的洛可可群舞也有，既不精緻，也沒有巧思——還有，忘得了的話，拿手勢罵人的那一支舞還是忘了的好」。[29]

布農維爾去過柏林幾次，最難忘的一次是在一八七〇年代初，普魯士於「普法戰爭」打敗法國不久。他去看了保羅・塔格里雍尼製作的芭蕾，《奇景幻象》（Fantasca），被劇中「陣容龐大的芭蕾群舞」嚇得目瞪口呆。他去總計約兩百名女性舞者，排成軍隊一般整齊的隊形，每人全場演出還要換四、五次戲服。最後一景，堪稱倫俗之極致，看得布農維爾雙手一攤，萬分無奈。布農維爾寫道，劇中的仙女「水精」（Aquaria）終於「教忠貞的戀人得以在她華麗的水底世界團圓，狗魚、河鱸在戀人頭上優遊，一個個伴娘斜倚在張開的貝殼當中，排成美麗

的圖形，周圍遍布珊瑚、水螅、還有煮熟的龍蝦！」[30]

再到俄羅斯，那就真的是截然不同的氣象了。布農維爾早就耳聞俄羅斯的京城聖彼得堡對舞者有多大的號召力，許多以前巴黎的同行都已經遠赴聖彼得堡供職。他也有一名門生，瑞典舞者佩爾・克里斯欽・約翰森（Pehr Christian Johansson, 1817-1903），也已經在聖彼得堡的皇家劇院工作。布農維爾縱使對聖彼得堡的情況極有興趣，卻先採取靜觀其變的守勢。當時的俄羅斯雖然「國富力強」，但總像是落在「化外之地」。一八四〇年代，布農維爾（從未去過俄羅斯）還曾經鄙夷說道：「俄羅斯根本一文不值，〔人民〕慵懶、麻痺，報酬又低。」不過，布農維爾說的卻非聖彼得堡的實情。只要名聲夠響，法國味十足，俄羅斯沙皇可是十分願意以鉅資禮聘的。布農維爾也不至沒注意到，約翰森到聖彼得堡發展之初，便是以瑪麗・塔格里雍尼的舞伴身分前去的。也就是說，約翰森是拿瑪麗・塔格里雍尼的盛名作保護傘，才去得了聖彼得堡的。[31]

布農維爾並非沒有機會前往俄羅斯打天下。他在俄羅斯的關係相當好，也在哥本哈根教過好幾名俄羅斯外交官芭蕾舞。其實，布農維爾甚至自稱接獲多次邀約，請他赴聖彼得堡製作芭蕾，但為他拒絕。特別是一八三八年，他還接獲俄羅斯皇太子的邀約；這一位皇太子日後登基為俄羅斯沙皇的亞歷山大二世（Alexander II, 1818-1881）。亞歷山大二世早年以皇太子的身分訪問丹麥首都，看過布農維爾推出的《維德瑪》，十分欣賞。不過，布農維爾要等到一八七〇年代初，才覺得俄羅斯已是重要的藝術重鎮，硬逼自己到俄羅斯一探究竟。一八六六年，丹麥的道瑪公主（Dagmar; Maria Feodorovna, 1847-1928）嫁給俄羅斯沙皇之子，也就是未來的亞歷山大三世（Alexander III, 1845-1894），對布農維爾的東進之旅也有推助的功效。君主聯姻，當然抵消不少他心頭的憂慮，也幫他去掉一些路途的障礙。[32]

奧古斯特・布農維爾到了聖彼得堡，親眼目睹當地戲劇之蓬勃、繁榮，大為傾倒。聖彼得堡的舞者，不論訓練的質或量，都教人眼睛一亮。聖彼得堡的舞蹈學校，經費充裕，課程扎實，布農維爾看得讚佩不已，「宿舍通風良好，舒適宜人……連小教堂也有呢！」他對任職聖彼得堡的芭蕾編導，馬呂斯・佩提帕，也極為敬重。兩人早年的經歷不是沒有交集：佩提帕是法國人，在巴黎曾和奧古斯特・維斯特里共事。只是，布農維爾再看到聖彼得堡推出的芭蕾，可就大吃一驚了，因為，聖彼得堡流行的芭蕾，他覺得「淫穢」，偏重特技，平白將藝術

削弱成「卑鄙齷齪的滑稽鬧劇」。布農維爾義憤填膺，直接找上佩提帕和約翰森質問：

他們老實承認我的看法完全正確，坦承他們對這樣的發展私心也極為厭惡、輕視，但又聳肩無奈表示，時代的流行就是如此，他們不追隨流行也不行，除了迎合大眾乏味沉悶的格調和達官顯貴的特定要求，他們也莫可奈何。

布農維爾這一番話，用來形容俄羅斯芭蕾在當時承受的壓力、所面對的困難，並不算公允，卻傳達出布農維爾像是隻身流落荒島的感覺——從巴黎到聖彼得堡一路下來，**他**推動的那一路線芭蕾日漸被潮流拋到後面，已在凋零。[33]

所以，布農維爾覺得人單勢孤，不是因為他的藝術創作找不到同道——他有許多朋友、同儕的審美理想和他相同，只是，他們也和他一樣，不知何去何從。布農維爾之所以覺得人單勢孤，在於世紀愈近末了，同道幾乎無人願意再堅守舊有的陣地矢志不移。世故精明如布農維爾，於此，卻看不清楚他們面對的問題，其實和他大不相同。他們身處的歷史洪流和社會情勢，正帶著他們遠離奧古斯特‧維斯特里、瑪麗‧塔格里雍尼那年代的巴黎。

不過，布農維爾還是堅決不肯退讓半步。歐洲芭蕾的地圖在他腦中，好像不知不覺就漸漸變了模樣：他開始覺得哥本哈根才是芭蕾未來希望所繫，而非巴黎、柏林、米蘭、聖彼得堡；哥本哈根甚至還是芭蕾最後希望之所繫！自一八三○年的「七月革命」開始，巴黎、布魯塞爾、維也納、華沙、義大利各邦，無不紛傳激烈的動亂；再到一八四八年，情勢更是變本加厲——可是，唯獨丹麥這一邊，穩如泰山，文風不動。當然，一八四八年三月，哥本哈根曾經出現近兩千人集結於「夜總會劇院」（Casino Theater）向丹麥國王腓特烈七世（Frederik VII, 1808-1863）請願，提出一連串要求。只是，白忙一場，因為國王不負眾民所託，告知請願民眾內閣已經總辭。「各位先生」，國王向民眾表示，「你們對你們國王的信心，若不亞於你們的國王對他子民的信心，那麼，你們的國王一定一秉誠信，帶領大家循光榮、自由的道路前進。」群眾散去，丹麥也從君主集權政體，「天鵝絨一般」平順就轉變為君主立憲

政體。[34]

不過，這麼難得的發展，未幾卻因為什列施維希（Schleswig）和霍爾什坦（Holstein）兩地的語言、文化民族獨立運動愈來愈猖獗，而被淹沒。這兩處日耳曼公國雖然是丹麥的屬地，但是人口的族裔以日耳曼人為多。一八四八年春，動盪的情勢極其危殆，丹麥派出軍隊進駐兩地，最後雖然平息動亂，但也是歷經兩年的苦戰、折衝之後，才告解危。奧古斯特‧布農維爾和丹麥大多數堅定的自由派一樣，一致團結對外。布農維爾還加入丹麥國王的志願軍，自動請纓，擔任外交部的翻譯官。不過，他最得意的貢獻還是推出新編的《維德瑪》即將前往前線平亂的士兵，還粉墨登場出任臨時演員。演到史凡在灰石南原戰敗，維德瑪加冕為王，舞台下的觀眾群起高喊，「叛軍活該！打倒叛軍！」布農維爾在他的回憶錄，欣然回想演到維德瑪終於「掙脫暴政的鎖鍊，為王國全境召來福祉」，觀眾和演員全都興奮得「異口同聲」，唱起愛國歌曲。[35]

接下來幾個月，布農維爾不僅沒有放鬆，反而加快腳步，將製作戲劇的才能應用於政治集會、慈善活動。等到丹麥終於弭平兩省的叛亂，布農維爾又再於哥本哈根的「羅森堡花園」（Rosenborg Have），籌畫盛大豪華的慶典——有一場芭蕾還特地安排在（為了慶典而特地打造的）戰艦甲板上面演出，水手看得興奮忘我，紛紛跳上舞台共襄盛舉。一八五一年，哥本哈根為慶祝大軍凱旋於市政廳辦的宴會，也交由布農維爾籌備。布農維爾熱心投入，日後回想起來，對他有幸「為丹麥高尚的公眾活動有所貢獻」，也說深感榮幸。[36]

不過，後來於一八六四年，什列施維希、霍爾什坦兩地的民族問題再起，丹麥和普魯士直接爆發軍事衝突。只是，先前於一八四八至五〇年間爆發亢奮的丹麥愛國熱，到了這時卻已經煙消雲散。此時的丹麥過於自信，片面廢除國際協議，普魯士的鐵血宰相俾斯麥（Otto von Bismarck, 1815-1898）馬上發動大軍，攻向丹麥。丹麥無力招架，兵敗如山倒，國家承受椎心之辱：丹麥被迫割讓什列施維希、霍爾什坦兩地給普魯士，南部的邊境就這樣往北縮了好幾百公里，國土瞬間少掉百分之四十，較諸以前更像是蕞爾小國，「丹麥氣味」也更純粹。國難當前，反而加強了許多丹麥人對國王、對國家的忠誠，布農維爾也在其內。一八六四年戰敗之後兩年，布農維爾又再重新推出《維德瑪》一劇，照樣場場滿座。

歷經連番事件，布農維爾開始把心力轉向自己和丹麥，專心為丹麥芭蕾凝聚向心力、留住理想——畢竟他已

經耗費那麼多心力為丹麥芭蕾勾勒輪廓。這是他的「保守衝動」（conservative impulse），驅策他回頭挖掘過去，重返藝術最初的根本。不過，這樣的轉折不等於創造力減退。其實，布農維爾為古典芭蕾立下的永恆貢獻，有不少就締造於一八四八年至他一八七九年逝世期間。首先是一八四九年，布農維爾推出一齣輕鬆的二幕芭蕾，《音樂學院：徵婚啟示》（Le Conservatoire, or A Marriage by Advertisement; Konservatoriet eller et Avisfrieri）。這是「雜耍芭蕾」（vaudeville-ballet），除了內含一段動人的禮讚，紀念布農維爾遊學法國的時光，其他就沒什麼趣味了。紀念法國的這一段叫作〈舞蹈課〉；布農維爾將他當年在巴黎師事奧古斯特‧維斯特里的芭蕾課，搬上舞台重現於後人眼前。由小朋友的屈膝動作開始，之後，練習的動作難度逐步增加，也愈來愈複雜。年紀較大的學生、職業舞者陸續跟進加入，輪番上陣。〈舞蹈課〉既像是傳統的寫照，也像是未來的藍圖。布農維爾似乎在以這樣一支芭蕾提醒自己（還有他的舞者）：**這**才重要，**這**才是我們要堅守下去、要發展下去的。不止，雖然「舞蹈課」的舞步和練習都帶著維斯特里課程的影子，但也明明白白是布農維爾的美學和風格。

待他年紀再大一點，布農維爾心底深處的直覺似乎帶著他又重新回頭去找丹麥浪漫思潮的主題。一八五四年，布農維爾新編一齣芭蕾，《民間故事》（A Folk Tale: Et folkesagn），三幕劇，取材自丹麥民眾熟悉的題材。音樂是由民俗學者蒂勒蒐集的斯堪地那維亞民間故事和安徒生筆下引人入勝的童話，〈精靈山〉（The Elfin Hill）。音樂是由兩位丹麥音樂家尼爾斯‧葛德（Niels Gade, 1817-1890）和約翰‧哈特曼（Johan Peter Emilius Hartmann, 1805-1900）負責譜寫，兩位也都以鍾愛北歐主題知名。哈特曼先前便曾以烏倫史列亞格的詩作〈黃金獵角〉為本，譜寫音樂，之後和布農維爾結為好友，密切合作。葛德後來又曾為《精靈箭》（Elf Shot）作曲，這一齣芭蕾一樣取材北歐神話。

不過，丹麥皇家劇院這時的創作氣氛也在變化。丹麥劇作家約翰‧路德維‧海貝爾格（Johan Ludvig Heiberg, 1791-1860），一八四九年接掌皇家劇院。他對芭蕾一向沒有好感。他和他那一派的文人對丹麥的浪漫思潮相當排斥，覺得童話故事和奇幻想像十分無聊，反而傾心諧擬、諷刺、滑稽雜耍等類型，尊崇理性和組織，將之抬舉在自由流瀉的想像之上。安徒生曾經冷言冷語譏刺他們是「裁版工會」（Form Cutters Guild）。到了一八五四年，布農維爾在家鄉、在自己的劇院，已經自覺得像是腹背受敵的困獸。依他自述，他推出《民間故事》，便是在對自己的藝術地位強力的辯護，也在對「現實又不懂詩心的時代」氾濫的乏味譏刺，直接反擊。[37]

布農維爾藉《民間故事》，將他知道的一切全攤在台前，為斯堪地那維亞的民間生活描繪一幕又一幕的燦爛

風情畫，也是法國浪漫芭蕾移植到北歐的完美典型，堪稱北國版的《吉賽兒》。《吉賽兒》帶著古趣的日耳曼農村，

這時變成丹麥的鄉野，薇莉精靈就變成了小仙女和侏儒。布農維爾的獨到之處，就在於他有辦法讓北歐人從嘴

裡吐出道地的古典芭蕾語言，恍若古典芭蕾便是母語。《民間故事》在我們這時候看，可能笨拙又牽強，但在那

時卻愷切又真實。布農維爾自認《民間故事》是他的扛鼎力作，丹麥氣味也最濃烈，有丹麥「黃金盛世」的《維

德瑪》和《拿坡里》遺風。由一件看似無關緊要的小事，也可見《民間故事》一劇瘋靡之烈——最後一幕的慶

祝場景，音樂深植丹麥大眾民心，結果，那一段配樂變成丹麥婚禮的標準樂曲，至今未變。[38]

《民間故事》描述一名鄉下富家女，希兒姐（Hilda），出生之時偷偷被人抱走和侏儒嬰兒掉包；侏儒嬰兒是

性子狂野、彆扭難纏的芙洛肯·畢耶特（Froken Birthe）。希兒姐因此流落髒亂的侏儒塚，由粗野的侏儒女子扶養

該女子有兩名侏儒兒子，滴的粒和微的粒（Diderik & Viderik，這樣的名字，一見就知是侏儒）。該女子打算將希

兒姐許配給一子。芙洛肯·畢耶特則由富家扶養，享盡榮華富貴，還和英俊的貴族容格·歐佛（Junker Ove）訂親。

想當然，隨著芭蕾的劇情推演，兩人身分互換的錯誤也終於揭穿，希兒姐最後終於和歐佛成親，芙洛肯·畢耶

特由於親生的侏儒母親答應贈與大筆財富，也和長相類似侏儒、性情貪婪的求婚者定了親事。

《民間故事》的劇情雖然單薄，場景的效果卻不然。例如有一景是碧草如茵的小圓丘搭配「從地底傳來的

音樂」，「由四根火柱漸漸抬起」，露出藏在地底的侏儒世界。有地精在大火爐鍛鐵，有侏儒女在烤鬆餅，粗野的

滴的粒和微的粒在玩摔角，打成一團，互相撕扯粗硬的髮絲，滿地亂滾。不過，芭蕾卻不盡是侏儒。歐佛邂逅

希兒姐之後，沒多久就被小仙女圍攻。一群輕盈、空靈的女子找上這一名未婚男子，將之團團圍住，戲弄、折磨、

誘惑對方，以標緻的仙女舞蹈迷得男子昏頭轉向。這樣的小仙女，安徒生形容為「邪惡的精靈」，舞蹈時「一身

飄逸的長巾，由迷霧和月光織成」。不過，這些異教信仰的東西，像侏儒，還有薇莉精靈，遇到基督教的信仰物品，

便避之惟恐不及。所以，芭蕾劇中，他們的魔法就被（聖潔如天使的希兒姐潑灑出來的）聖水、施洗約翰的聖

像、黃金高腳杯、十字架等幾樣東西聯合起來破了罩門。最後的慶祝是在施洗約翰節前夕舉行，有遊行的隊伍、

飄揚的旗幟、繽紛的花圈、雜耍藝人、吉普賽人外加狂歡的「五月柱舞」（may pole dance）——根本就是斯堪地

那維亞風味的《拿坡里》。[39]

布農維爾接下來又製作了幾齣北歐主題的芭蕾，像是《山野茅舍》(Fjeldstuen; Mountain Hut, 1859)、《女武神》(The Valkyrie, 1861)、《索列姆之歌》(The Lay of Thrym, 1868)，全都取材自北歐神話或是中古傳奇。布農維爾也以愛國題材編舞，例如《阿瑪厄勤王志願軍》(Livjægerne på Amager; The King's Volunteers on Amager)，便是一八七一年布農維爾向拿破崙戰爭期間自告奮勇保衛哥本哈根的市民致敬。這一支志願軍的事蹟，是布農維爾年輕時代萬分感佩的歷史。布農維爾也自丹麥小寓言故事進行創作，最有名的便屬《圖畫裡的童話》(Et Eventyr i Billeder; A Fairy Tale in Pictures)，安徒生個人最偏愛的故事就這樣被布農維爾搬上了芭蕾舞台。最後，布農維爾把圈子兜完整，於一八七五年推出《阿寇納》(Arcona) 一劇，描述維德瑪國王時代十字軍東征的故事。布農維爾推出的這些芭蕾都不算新穎，不過，重點就在這裡：布農維爾乃以「不變」為使命，目的就是仕鞏固他的理想、捍衛他的理想，也就是安徒生說的：藝術裡的「幸福，超越凡俗」。所以，布農維爾生前最後的芭蕾作品，是一八七七年為紀念烏倫史列亞格而推出的四幕活人畫，此中深意，不言可喻。[40]

奧古斯特·布農維爾的這些作品，在在為丹麥的浪漫芭蕾設下定位點，鞏固丹麥的浪漫芭蕾傳統供後世追隨。不過，布農維爾未以此為限。他於製作芭蕾之餘，也順便提筆將之形諸文字。一八四八、一八五一、一八六一年，布農維爾三度著手設計舞蹈圖譜，名之曰《舞蹈習作》(Études Chorégraphiques)。布農維爾苦心發明舞譜，是因為他知道：只要芭蕾尚未有形諸明文的語言可用，就絕對無法和戲劇或是音樂平起平坐。不過，他這一番苦心，另也可以說是為焦慮所迫吧——因為，他也急於為芭蕾的技法編纂記譜法，「定住」他所知的傳統，以免遭時間的洪流沖刷無蹤。只是，他編的記譜法不太實用，始終未能流行，沒多少人真的用來為舞蹈記譜。儘管如此，布農維爾留下來的工整舞譜，之於他致力保存的心愛藝術，依然是動人的紀念。只是，布農維爾的文稿還是以他的筆記最耐人尋味。又是劃掉、又是重寫，有的地方還一定要依照某種規矩不可。只是，他念茲在茲，就是要將芭蕾帶回最基本的原形[41]——都可見芭蕾的根本法則占去了他多大的心思。他執著到幾近乎迷信（像他一度對「五」這數字迷到無法自拔——五種位置、五大類，諸如此類）布農維爾愛寫信、愛寫文章、愛寫書，尤其愛寫回憶錄。《我的劇場生涯》(Mit Theaterliv; My Theater Life) 是

多部頭的鉅作，內容龐雜，於一八四八年、一八六五年、一八七七至七八年，分三次出版。厚重的分量，固然記載了豐富的生平事蹟，但也廣為收錄各式各類的資料，例如他的芭蕾劇目、他的諄諄教誨、遊記雜感、交往的名流瑣事、慷慨激昂的論辯等。行文的筆調雖然生硬，作者回顧起自己的生平事卻是不關己的口氣，也教人不知如何是好，但是，這些一概無關緊要；因為，布農維爾撰寫回憶錄的初衷，本來就不在將自己的一生細數道來。他的回憶錄，也是他為自己的藝術而寫的辯護。

布農維爾的回憶錄於今給人的印象像是嚴肅又慈祥的牧師，面對端坐在他面前聽他講道的會眾，苦口婆心宣揚他的信仰——他這一群會眾雖然還算溫順，但太容易被人帶入歧途。所以，布農維爾委婉訓斥會眾怎可將嚴肅芭蕾拒於門外？例如，他向大畫家拉斐爾致敬的芭蕾頌歌（重挫），他想將古希臘悲劇《奧瑞斯泰亞》（Oresteia）編成芭蕾的計畫（未能實現）！布農維爾感嘆大眾偏好鄙俗的刺激，批評新興的通俗娛樂場所，例如「蒂沃里花園廣場」（Tivoli Gardens）。「蒂沃里」是一八四三年開幕的大型遊樂場，園內的家庭娛樂形形色色，所在多有。不過，布農維爾最氣的，還是當時紅極一時的西班牙舞者，佩琵姐・德奧利華，於全歐掀起「瘋魔」熱。佩琵姐美麗出眾、魅力天成，舞技雖然蹩腳，卻在哥本哈根、在歐洲各地掀起熱烈的擁戴，看得布農維爾寫道，「我為心愛的繆思慘遭褻瀆而哀哀悲泣」。42

無論如何，奧古斯特・布農維爾也知道，崇高的言辭和精湛的芭蕾再動人、再好看，也未足以作為捍衛芭蕾立於不敗的雄辯。他了解他心愛的藝術若要有最堅固的堡壘，就要建立在體制的基礎之上。所以，他不時挺身而出，代舞者慷慨陳辭，孜孜不倦，為舞者爭取較好的待遇——尤其是地位較低的舞者。一八四七年，他將丹麥皇家劇院附設的芭蕾學校重新改組（這一所芭蕾學校創立於一七七一年，之後迭經改組、改制，但始終未廢），將課程分成兩大類，一是兒童班，一是成人班。他以舞者的大家長自居：有一張他晚年拍下的照片，影中人坐在椅子上，背脊挺直，身邊簇擁一大群衷心愛戴他的門生，一個個氣質端正。

此外，布農維爾也了解舞蹈不單只在於舞技的雕琢。所以，他又四處奔走，希望在劇院附設的舞蹈學校加開正規的小學——主持校務的校長，應該要像他說的，「於教育卓然有成，而且，宗教信仰和道德信念也符合戲劇藝術的崇高使命」。一八五六年，政府機關踏出第一步，舞校的學生得以先在授課老師的家中修習正規學校的課

業。一八七六年，皇家劇院正式為劇院的藝人成立正規學校。這樣的進展，也是呼應格隆特維於丹麥首倡的教育改革。格隆特維的教改在當時的丹麥社會，掀起激烈的討論和仰慕的熱潮。至於俄羅斯王室於東邊採行的作法，可能也激起了丹麥皇家劇院有為者亦若是的雄心。[43]

布農維爾的理想，不僅止於創設學校而已。他還要為舞者爭取養老津貼（而於一八七四年成立民間基金會）。這樣的成績看似普通，影響卻極深遠，因為，丹麥舞者於二十世紀終於享有多種福利、終生保障不輟，就是以布農維爾在這時候建立的制度為雛形的。至於牽涉更廣的議題，布農維爾也向來疾呼丹麥應該由政府支持，設立國家劇院和國家芭蕾舞團。例如，一八六四年丹麥戰敗之後幾年，布農維爾不時單挑丹麥國會的政客、經濟學家，堅決獨排眾議，絕不承認藝術「之於養牛、農耕立國的丹麥，是全然不宜的奢侈品」，也不同意「小小丹麥」才供養不起一支芭蕾舞團。布農維爾受夠了這樣的「老生常彈」，毅然登高一呼，力陳劇場不僅是商業機構，不僅是娛樂場所，劇場「也是學校，有其明確的使命，重要不亞於道德和品味」。[44]

迄至布農維爾一八七九年與世長辭，丹麥已經建立起獨樹一幟的古典芭蕾學派和古典芭蕾風格。法國的浪漫芭蕾就是假布農維爾之手，注入了丹麥的格調，而孕生出丹麥的國家藝術。丹麥的芭蕾風格堪稱古希臘雅典的廣義舞蹈於後世的演繹——舞蹈形之於外的風格，也展露了舞蹈出之於衷的倫理。布農維爾的文章、藝術，有時雖然看似太美好、太正直，有一點假正經的氣味，但以他一以貫之、未曾偏移、清晰明瞭的古典(精神而言，絕對瑕不掩瑜。布農維爾一生製作的芭蕾舞劇約有五十部，但是他藝術的寫照卻不在侏儒、仙女，不在丹麥的英雄豪傑或是膽識過人的漁夫；而在芭蕾的舞蹈，在《拿坡里》劇中的街景，在《音樂學院》劇中的〈舞蹈課〉，在《仙女》劇中飛快的舞步。這些雖然只是芭蕾全劇的片段——都是純粹為舞蹈而創作的簡潔小品——卻才是布農維爾藝術的真正面目。他這面目，因為一心一意要把芭蕾和芭蕾過往的歷史拴在一起，而略顯保守，甚至有道學的冬烘氣味。但是，布農維爾芭蕾的道學，也是布農維爾芭蕾最大的優勢——法國芭蕾傳統的重要精華，甚至就是因為有布農維爾，才從歷史的洪流當中搶救下來。男性舞蹈在巴黎四面楚歌，但在丹麥芭蕾卻找到了新生的契機。奧古斯特·維斯特里的舞蹈教學，就是因為有布農維爾終生的奉獻，才會牢牢融鑄在丹麥芭蕾的骨架。

奧古斯特・布農維爾留下的遺緒，由其學生接下衣缽。布農維爾過世之後，丹麥舞者設計出一套舞蹈課程，將布農維爾的芭蕾藝術永遠流傳下去：六組固定配樂的舞蹈課，一天一組，一週六天，內含舞步和舞碼，取自《仙女》、《音樂學院》之類的芭蕾舞劇（固定排在星期五上的課，有許多便是《音樂學院》的舞蹈變奏，多少還算保留完好）。這樣的授課宗旨，是要舞者日復一復、年復一年，不斷上這樣的課，而將舞蹈的法則和舞動的方式銘記在心，傳諸後世。布農維爾的舞蹈經由他們，便確實像信仰一般又再流傳了好幾十年，發揚不輟。如此這般，幾世代的丹麥舞者依照布農維爾生前勾畫出來的路徑，以布農維爾的過往歷史，為自己的前途定下方位。布農維爾一生的努力，也堪稱以此為最大的禮讚。只不過，丹麥有幸將芭蕾牢牢嵌在過往的歷史，創造出美好的藝術，歐洲其他地方卻無此榮幸或是意願。**他們**非得大步撇下過去，勇往直前。

【注釋】

1 一八五五至一八五六年間，布農維爾一度在奧地利的維也納供職，一八六一至一八六四年，也在瑞典的斯德哥爾摩執掌過三季演出。

2 Johnson, "Stockholm in the Gustavian Era."

3 Jürgensen and Guest, The Bournonville Heritage, xii-xiii; Bournonville, My Theater Life, 25.

4 Bournonville, My Theater Life, 447-48.

5 Ibid., 26.

6 Ibid., 452.

7 Jürgensen and Guest, The Bournonville Heritage, xii - xiii.

❶ 譯注：丹麥的「黃金盛世」指的是十九世紀前半葉，丹麥文化因為日耳曼浪漫思潮的刺激，創造力特別蓬勃。

8 Mitchell, A History of Danish Literature, 108.

9 Bournonville, My Dearly Beloved Wife.

10 Bournonville, My Theater Life, 76.

11 Windham, ed., "Hans Christian Andersen", 154.

12 Ibid., 160; Andersen, Hans Christian Andersen, 331.

13 Windham, ed., "Hans Christian Andersen", 143, 140, 152.

14 努里自殺的驚人之舉，刺激布農維爾在回憶錄寫下這樣的感慨：「舞台最美的生涯，不在於帶來財富或是功蹟，而在於得以下台安度餘年，壽終正寢。」也可見其人之務實。

15 Bournonville, My Theater Life, 43（談努里）。

16 Ibid., 78-79.

17 安徒生語引述自 Windham, ed., "Hans Christian Andersen", 146。

18 Andersen, Hans Christian Andersen, 516-22.

19 引述自《拿坡里》(Napoli) 劇本，重刊於 Bournonville, "The Ballet Poems", Dance Chronicle 3 (4): 435-43。

20 Bournonville, My Dearly Beloved Wife, 134。「藍洞」的場景也可能是從薩瓦多雷·塔格里雍尼（瑪麗·塔格里雍尼的叔叔）那裡來的靈感。薩瓦多雷的芭蕾舞劇《拉文納公爵》(Il Duca di Ravenna)，於「聖卡羅劇院」(Teatro di San Carlo) 演出時，便有藍洞和水妖。

21 Bournonville, Études Chorégraphiques, ms. Autograph (incomplete), 30 Janvier 1848, DKKk; NKS 3285 4°, Kapsel, 1, laeg C6, p.5.

❷ 譯注：存在的焦慮，出自歐洲存在主義旗手，丹麥哲學家齊克果。

22 布農維爾氣憤感嘆維也納人，習慣「看這角色演成『女魔頭』，披散一頭亂髮，肢體半裸，看得教人臉上飛紅，連最濃豔的紅玫瑰也相形失色」。Bournonville, My Theater Life, 222。

23 哥本哈根著名的「小美人魚」雕像，便足按照艾倫·普萊斯的模樣，將安徒生童話故事裡的美人魚塑造成形。

24 Kirmmse, ed., Encounters with Kierkegaard, 90; Bournonville, Études Chorégraphiques, 1848.

❸ 譯注：「低派教會」(low church) 為反英國國教的幾支新教教派，刻意避開英國國教的繁文縟節和階級制度，強調原始的福音。

25 亞伯特致奧古斯特·布農維爾信函，Feb. 1831, DDk NKL 3258A, 4, #46；亞伯特致奧古斯特·布農維爾信函，June 7, 1838, DDk NKL 3258A, 4, #48；亞瑟·聖里昂致奧古斯特·布農維爾信函，probably Oct. 4, 1853, DDk NKL 3258A, 4, #138；路

易・杜波致奧古斯特・布農維爾信函・May 17, 1837, DDk NKL 3258A, 4, #341 ；布拉西斯致奧古斯特・布農維爾信函・Jan. 30, 1844, and Mar. 6, 1856, DDk NKL 3258A, 4, #445 and 444。

26 Bournonville, My Daerly Beloved Wife, 59, 117; Bournonville, My Theater Life, 611.

27 Bournonville, My Daerly Beloved Wife, 108.

28 Bournonville, My Theater Life, 226.

29 Saint-Léon, Letters from a Ballet-Master, 106.

30 Bournonville, My Theater Life, 569.

31 佩爾・克里斯欽・約翰森先是於一八三○年代在哥本哈根追隨布農維爾習舞，一八四一年離開祖國瑞典，和瑪麗・塔格里雍尼一起接下聖彼得堡的聘雇合約。不過，瑪麗・塔格里雍尼回巴黎後，約翰森卻留了下來，娶了同在聖彼得堡的瑞典姑娘為妻，生養了六個孩子，加入聖彼得堡的「聖凱撒琳瑞典教會」（St. Catherine Swedish Church），成為聖彼得堡皇家劇院位高權重的舞蹈教師。

32 Ibid., 570.

33 Ibid., 582.

34 Oakley, A Short History of Denmark, 176.

35 McAndrew, "Bournonville: Citizen and Artist", 160; Bournonville, My Theater Life, 162-63.

36 Bournonville, My Theater Life, 258.

37 Andersen, Hans Christian Andersen, 269; Bournonville, My Theater Life, 205.

38 Bournonville, My Theater Life, 210.

39 引述自《民間故事》劇本，重刊於 Bournonville, "The Ballet Poems", Dance Chronicle 4 (1): 187。

40 Windham, ed., "Hans Christian Andersen", 154.

41 Études Chorégraphiques, ms. Autograph (incomplete), 38 pages, 30 Janvier 1848 ; Études Chorégraphiques, ms. autograph dated Copenhagen, 7 March 1855 ; Études Chorégraphiques, ms. autograph dated Copenhagen, 1861。芭蕾編導佩悠德阿迪斯（Léopold Adice）對數字五，也和奧古斯特・布農維爾一樣著迷，覺得五像有祕教的魔法。布農維爾著迷於五，很可能和前述兩人的著作脫不了關係。

42 Bournonville, My Theater Life, 275。佩琵妲小姐（佩琵妲・德奧利華）也是英國著名園藝作家，薇妲・薩克維爾－魏斯特（Vita Sackville-West, 1892-1962）的外祖母，薇妲曾為心愛的外祖母寫過一本傳記。Pepita, 1937.

43 L'Europe Artiste, Aug. 26, 1860, 1。在此要特別感謝 Knud Arne Jürgensen 不吝分享他的高見。

44 Bournonville, My Theater Life, 344-45, 405.

第六章
義大利的異端
默劇、炫技、義大利芭蕾

老兄啊！這哪是看，這是又聽又看！活像你的手長出了舌頭！

——薩莫薩塔的路西安（Lucian of Samosata, 大約 A.D.125-A.D.180 之後）

引述犬儒派哲學家狄米崔（Demetrius, 西元一世紀）

談論當時一名默劇演員所言

他們想拿指尖作脣舌。

——約翰·羅斯金

激烈的動作，扭曲的姿勢，狂放的旋轉，一概出自義大利芭蕾。

——奧古斯特·布農維爾

幾百年來，義大利藝高膽大的炫技名家，便以做出汗牛充棟的「錯視畫」（trompe l'oeil）弄到氾濫成災而知名，騙過人的腦，騙過人的心。義大利人寫下盈箱累匣的書籍、出類拔萃的情詩，未見粗俗的情感，只見精煉的技巧，絕妙、和諧的遣詞用字。他們寫出無懈可擊的佳作，證明一般人的想法要反過來才對。

——義大利名記者路易吉·巴爾吉尼（Luigi Barzini, 1908-1984）

247　第六章　義大利的異端·默劇、炫技、義大利芭蕾

將古典芭蕾**歸諸**義大利人名下，算是理所當然的吧。畢竟，芭蕾的根就長在義大利。文藝復興、巴洛克時代的華麗宮廷舞蹈，便是義大利的王公貴族在演出的。精雕細琢的禮節儀態，在佛羅倫斯朝臣鮑德薩·卡斯蒂格里雍尼（Baldesar Castiglione, 1478-1529）寫的鍍金精裝書，《朝臣儀典》（Il Cortegiano）早就說得一清二楚。《朝臣儀典》是歐洲年代最早、影響最大的宮廷禮儀專論，細數宮中應對進退的準則。義大利的即興喜劇，四處巡迴演出的跑江湖藝人花招百出的肢體特技，也是芭蕾跳躍、花式動作的源頭。芭蕾在古代優雅的雕像、歌舞隊舞蹈（choral dance）、動作激昂的滑稽默劇，找得到的淵源還要更深。至於義大利人天生愛比手劃腳、義大利人天生以指尖作脣舌的絕活（尤其是那不勒斯），一樣不無關聯。

當然，義大利人另外還有歌劇。如前所述，歌劇因為文藝復興時期佛羅倫斯新興的學院而首度問世，也為法國的宮廷芭蕾奠下大半的基礎。有人認為自此而後，義大利人走的方向是歌劇，法國人走的方向卻偏向舞蹈和芭蕾。不過，此言謬矣。義大利人也有芭蕾。不止，他們的芭蕾很早便脫離歌劇，自行獨立，而和法國的情況大相逕庭。在法國，歌、舞是攪和在一起的。其實，十七世紀中葉，義大利芭蕾已經成為獨立的盛典，安插入歌劇於各幕之間演出。例如總計三幕的義大利「嚴肅歌劇」（opera seria），一般便有兩支獨立的芭蕾舞碼，各有其劇情和音樂，通常也交由不同的作曲家譜寫音樂（只是一般也不署名）。有的時候甚至由芭蕾編導自行操刀。由於這類舞蹈半多失傳，以至後人容易略過（或是輕忽）這樣的舞蹈可是戲劇活動極為珍貴的一環。所以，當年法國芭蕾為了歌劇要在什麼時候、怎麼**安插**進芭蕾的哪一部分（或者是反過來，芭蕾安插到歌劇裡去），就理論、就實務吵得不可開交之時，義大利這邊卻已經把歌劇和芭蕾一分為二，切得一乾二淨，各自發展去也。

芭蕾也絕非義大利歌劇的窮親戚。從米蘭到那不勒斯，義大利觀眾愛死了芭蕾。萬一芭蕾演出遭到縮短或是被刪，還會發火、群起鼓譟。歌劇若是很悶，芭蕾上場，觀眾當然特別高興。但若歌劇正合觀眾胃口，芭蕾的魅力照樣不減，因為，觀眾就盼芭蕾上場，紓解一下歌劇高潮迭起、緊緊牽動人心的張力。英國音樂史家，查理·

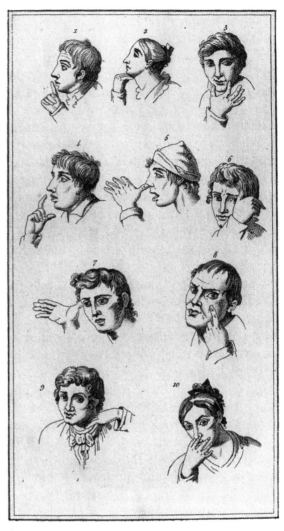

義大利那不勒斯考古學家安德烈亞‧德約里奧（Andrea de Jorio, 1769-1851），名著《那不勒斯古代滑稽啞劇手勢今人考》（La mimica degli antichi investigata nel gestire napoletano, La Mimica, 1832，簡稱《滑稽啞劇》），詳述那不勒斯一般民眾常用的手勢。例如圖 1 表示安靜，圖 5 表示輕蔑。德約里奧認為手語可以作為今人通往古代的橋梁，以之了解義大利赫古拉紐（Herculaneum）等多處古蹟發現的古代花瓶圖繪故事。

勃尼（Charles Burney, 1726-1814），一七七〇年代曾到那不勒斯一遊，發現舞蹈於當時竟然被那不勒斯的皇家聖卡羅劇院（暫時打烊未開）壟斷，其他劇院從頭到尾清一色都只能演歌劇，莫可奈何：「既然沒有舞蹈可以穿插，每一幕自然一律變得太長了，幾乎沒辦法要觀眾的注意力從一而終。結果，觀眾不是在講話，就是在打牌；不講話、不打牌的，一般都在打瞌睡。」反方向偶爾也聽得到抱怨，特別是作曲家、作詞家。作曲家、作詞家當然希望劇情緊湊一點、曲折一點。例如，一七七八年，波隆那（Bologna）的駐院芭蕾編導想要依慣例把幕間芭蕾安插到歌劇《艾兒賽絲特》當中，義大利詩人，拉尼耶里‧德卡爾扎畢基（Ranieri de'Calzabigi, 1714-1795）就極力反對。無論如何，芭蕾的發展隨時間推進，泰半呈地位愈來後來雖然破例應允，只是，幾支芭蕾全被擠在歌劇的末尾。愈重要，氣勢愈來愈壯盛的走勢。一七四〇年，義大利各大歌劇院附設的芭蕾舞團，舞者平均人數是四到十二人。

到了一八一五年，歌劇院附設的芭蕾舞團，舞者人數泰半已經擴張到八十至一百人之譜。[1]

不止，義大利的舞者擁有雄健、豪邁的風格；許多人也都有優越的滑稽啞劇和生動的手勢動作技巧，結合跳躍、旋轉、「像飛一樣」的特技動作，融鑄而成的風格因為特別強調肢體表現，時常為人叫作「怪誕」。那不勒斯舞者堅納羅‧馬格力（Gennaro Magri, 活躍於 1758-1779）便寫過，他有一次奮力把一條腿往上踢，結果太過用力，頓時另一隻腿跟著往外甩，一眨眼，他就在台上跌了個狗吃屎，還撞斷了鼻梁。義大利藝人於歐洲各國的宮廷、劇院都十分搶手，影響極為深遠。從呂利到奧古斯特‧維斯特里再到瑪麗‧塔格里雍尼，這一幫人的芭蕾藝術虧欠於義大利舞蹈者，既深且鉅──許多名氣較小、於今已為世人遺忘的巡迴演出舞者，就更不在話下了。[2]

不過，義大利芭蕾也不是沒有不穩定、不明確的地方，以至少了法國舞蹈傳統的凝聚力和崇高的威望。義大利舞蹈未曾集中於哪一邦的首都或是宮廷，反而分散在境內各處。義大利各邦不僅國力偏於貧弱，往往還爭相較勁、內鬥樹敵。不過，這樣的情況對義大利舞蹈倒也不是全然有害而無利。義大利舞者因為流動性高，獨立性強，而義大利各城、各邦的歌劇和芭蕾，也不是由王室贊助支持，而是由夙負公民意識的貴族、外國機關，有生意頭腦、一心要賺錢的演藝經紀（impresario）等人士在支撐；不止，他們多半還偏愛把藝術和賭局綁在一起。還有，起碼到了一八六〇年代，「義大利芭蕾」依然像義大利各邦林立一樣，多處山頭分立，沒有一定的疆界，只見地方傳統百花齊放、對比鮮明。例如杜林，那裡的菁英階層直到十九世紀前半葉都還以口操法語為榮，芭蕾就明

義大利的舞者也不必向菁英階層的禮節、儀態看齊。義大利舞者不同於巴黎舞者之處，在於義大利舞者不必經過學校或是宮廷的關卡；義大利的怪誕舞蹈獨具自由、奔放的氣質，相較於法國芭蕾講究層層疊疊的階級畫分、執迷不放，確實有天壤之別。這樣的差別若還能打動人心，那在當時確實打動了不少人的心──如前所述，義大利藝人於歐的宮廷、劇院都十分搶手，影響極為深遠。義大利舞者一般出身社會底層，也是嘲弄。義大利舞者不同於巴黎舞者之處，義大利舞者不必經過學校或是宮廷的關卡；義大利舞者一般出身社會底層，禮節、儀態若真有什麼關係，也是嘲弄。義大利的舞者也不必向菁英階層的禮節、儀態看齊。

在奧地利皇家風格的磁吸範疇之內。

直到一七九七年才告解禁；威尼斯和米蘭就不一樣，由於兩地都是在奧地利的皇權治下，兩地的藝術家自然落

怪誕風格；再如羅馬，由於教廷的權勢特別強大，芭蕾只限男性演出，女性不得上台，女角一概須由男性反串，

顯帶著巴黎的風味；那不勒斯因為西班牙波旁王朝主政的關係，雖然也傾心法國芭蕾，但是夾帶明顯的義大利

偏愛一小撮愛搞競技跳高的怪物，真是匪夷所思。」3

（John Moore），於一七七七年寫過：「衡諸義大利人的過人品味和感性，於此，竟然捨優雅的舞者不用，反而

歌劇院舞者展現的「絕妙形體」、「隱藏於內的控制力」，義大利舞者完全付諸闕如。英格蘭也有作家約翰‧摩爾

人之上。外國人看慣了法國的舞蹈風格，每每覺得義大利舞者的動作未免「太猛」、「太大」，馬格力所說，巴黎

利舞蹈的發展更是無甚助益。劇院一般把法國（或是法國訓練出來的）嚴肅舞者，抬舉到義大利本土的怪誕藝

不止，當時一般人都認為義大利舞蹈遜於法國的高貴風格，連義大利舞者也不脫此論。這樣的輿論對義大

prattico di ballo）一書，襯托得特別明顯。馬格力此書一經付梓，就慘遭一位沒沒無聞的舞者，佛蘭契斯柯‧斯蓋

伊（Francesco Sgai），以長達八十頁的長篇文字惡毒抨擊。斯蓋伊以法國芭蕾的旗手自詡，卻以義大利人才講得出

來的理由痛擊馬格力——也就是「語言」。斯蓋伊自稱佛羅倫斯人氏，堅決認定馬格力用的義大利語言動輒出乖

露醜，簡直是對「道地的」托斯卡納語（Tuscan）極盡侮辱之能事——托斯卡納語，相對於當時義大利一般民眾

使用的方言，在響應民族自覺的新生代義大利作家眼中，等於是上流的義大利文語。斯蓋伊還以一份自吹自擂

的論文，針對舞蹈於古代、古典的起源，夸夸其談，暗指馬格力枉稱有舞者之名，其實也不過是出身鄙賤的江

湖術士，根本就沒資格代表義大利的文明或是藝術。怪誕風格的舞蹈，頂多也只稱得上是鄉下人講的土話。4

馬格力當然就不會服氣：「舞蹈是由弗里吉亞的柯麗本發明的，還是由埃及最古老的統治者發明的？在我沒

有差別，在全世界的舞者也沒有差別……普拉圖斯、泰倫斯、斐德羅、西塞羅、馬歇爾和舞蹈的關係，就像螃

蟹和月亮的關係。」❶不過，其他芭蕾名家倒不敢像他這般篤定。其實，義大利舞者被貶為二流，永遠只能在「別

的地方」賣藝，這一般現象到了十八世紀末，已經不同於以往，而開始像是扎在義大利人心頭的一根刺，教他們

憤恨難消。義大利的芭蕾名家戈斯帕羅·安吉奧里尼，原先曾經痛斥怪誕藝人的舞蹈是舞蹈最低賤的類型，但是到了一七七〇年代，他卻如夢初醒，改口說他這時的志業，就是要將義大利舞蹈提升為崇高的芭蕾藝術：「娓娓傾訴的芭蕾」（la danza parlante）。雖然外在的大環境還有他本人的天分，皆有礙他大步向前邁進。但他這一轉念，卻還是為義大利舞蹈步上逆轉的漫漫長途開啟了門路。此後，一連幾位重要的義大利籍芭蕾名家，窮畢生的才華和精力，專心打造**義大利的芭蕾**，為義大利芭蕾立下穩固的根基，此後始終屹立不搖。[5]

第一位奮勇出頭為義大利芭蕾打前鋒的，是薩瓦多雷·維崗諾（Salvatore Viganò, 1769-1821）。維崗諾於芭蕾的歷史頗具神話色彩。一八一一至二一年間他在在米蘭史卡拉劇院推出舞台華麗、場面壯盛的芭蕾製作，轟動異常，在歐洲藝文圈掀起瘋魔的熱潮。義大利芭蕾便因為有他，而得以在義大利境外套上了前所未有的尊榮冠冕。法國作家斯湯達爾曾經從軍，於拿破崙麾下隨軍到義大利北部作戰，後來又再寄寓米蘭數年。他對維崗諾的芭蕾就極為傾倒，盛讚維崗諾為「十足的天才」，還將維崗諾和義大利著名作曲家羅西尼於同一時期也在史卡拉劇院連番推出轟動歌劇。斯湯達爾認為維崗諾和羅西尼的作品，了無巴黎歌劇和芭蕾「枯燥乏味」、「華而不實」，法國復辟時代犬儒政治的迂腐習氣，看了如沐春風。米蘭本地人對維崗諾芭蕾的瘋魔，也絕不亞於斯湯達爾這一位法國佬。所以，維崗諾的生平、藝術，未幾便罩上了傳奇的光環。義大利芭蕾有了維崗諾，恍若終於實至名歸，在歐洲舞蹈的前排占有理所當然的一席之地。一八二一年，維崗諾因為心臟病發猝逝，各界的禮讚如怒潮氾濫，一波衷心的感戴洶湧襲來。葬禮當天，米蘭城內萬人空巷，傾巢而出，哀悼這一位不世出的藝術家，也感慨他的創作飄忽纖弱，未能永固。斯湯達爾便哀嘆「其人已逝，創作的祕密就此隨之長埋墓塚」，許多人為之心有戚戚。[6]

而這樣一位維崗諾，生平和事業於起步之時，卻再平常不過了。他生於那不勒斯的舞蹈世家，父親昂諾拉托·維崗諾（Onorato Viganò, 1739-1811）是怪誕派舞者，以在羅馬的戲院反串女性角色起家，爾後力爭上游，轉進到維也納，一七五九至六五年間和戈斯帕羅·安吉奧里尼共事──那時，安吉奧里尼和葛路克、卡爾扎畢基等人正在合作推出「革新」的歌劇。昂諾拉托·維崗諾還娶了義大利作曲家路易吉·鮑凱里尼（Luigi Boccherini, 1743-1805）的姊姊瑪麗亞·艾絲特（Maria Ester）為妻；瑪麗亞·艾絲特也是出色的芭蕾舞者。昂諾拉托·維崗諾天

生有領導的性格和獨立思想，奧地利女皇瑪麗亞・德瑞莎一度要資助他回巴黎，追隨法國首屈一指的芭蕾名家完成習舞的課業，卻遭他堅定婉拒。他寧可以「早年在家鄉的學習成果為為基礎」，打造自己的事業。所以，他選擇在羅馬、那不勒斯、威尼斯工作，推出了幾十齣芭蕾。一七九二年威尼斯新落成的歌劇院，「鳳凰劇院」（Teatro La Fenice），開幕演出，也是由他籌畫舞蹈節目。他在鳳凰劇院也出任過演藝經紀的職位，只是維時不長。[7]

薩瓦多雷・維崗諾追隨父親的腳步，一樣是在羅馬的芭蕾舞台以反串女角起家。不過，薩瓦多雷克紹箕裘之處，也只到此為止。薩瓦多雷・維崗諾有扎實的音樂教育背景（他舅舅路易吉・鮑凱里尼親自教他音樂），終生作曲不輟。他還博覽群書，創作芭蕾的靈感出處廣闊，從希臘、羅馬的古代神話到英格蘭的莎士比亞名著，日耳曼大文豪席勒（Johann Christoph Friedrich von Schiller, 1759-1805），義大利悲劇之父阿爾費耶里（Vittorio Alfieri, 1749-1803）的作品，所在多有。連他的舞蹈訓練也不是義大利的怪誕傳統，而是法國的嚴肅風格。一七八八至八九年，他奉詔到西班牙馬德里為查理四世（Charles IV, 1748-1819）的加冕典禮演出，因而認識了法國芭蕾名家（也是諾維爾的門生）尚・多貝瓦，還將西班牙著名舞者瑪麗亞・麥迪納（Maria Medina, 1756/65-1833?）迎娶進門。薩瓦多雷・維崗諾婚後偕妻共赴巴黎，馬上遇到法國爆發大革命，兩人選擇追隨尚・多貝瓦共赴法國西南部的波爾多（Bordeaux）和英國倫敦習舞。不過，薩瓦多雷・維崗諾夫婦於一七九〇年還是決定回到威尼斯，事奉病倒的父親老維崗諾。接下來兩年，薩瓦多雷在威尼斯首度推出自行創作的芭蕾。

不過，薩瓦多雷・維崗諾創作的舞蹈，卻比法國通行的舞蹈菜色多了不少材料。他和妻子於台上的演出，看得威尼斯貴族大驚失色，因為，兩人僅以單薄的戲服裹身，登台大跳慵懶倦怠的希臘舞蹈。女方穿著透明白色希臘長袍，男方的長襪緊緊貼身，兩人腳上套的還是繫帶涼鞋或平底拖鞋。由當時留下的素描，看得出來兩人舞姿肖似雕像，四肢交纏，垂落的手臂線條優雅。舞蹈的格調性感、新潮、華麗，卻不脫古典，和十八世紀末葉法國芭蕾流行的古雅牧羊女、小村姑，明顯大異其趣。不過，威尼斯官方可不欣賞。翌年，昂諾拉托・維崗諾收到劇院的聘雇合約，就有條款明文限定他推出的每一齣芭蕾，務必「具有嚴肅的格調」，絕對不可以「低級、不雅」。一七九四年，主掌威尼斯政治數百年的「十人執政團」（Consiglio dei dieci），甚至特地立法，明白禁止芭蕾出現「放蕩的戲服款式，不合體統的曖昧情愫」。[8]

話雖如此，薩瓦多雷·維崗諾的舞蹈卻再是**嚴肅**不過了。他當然知道他娶進門的嬌妻有多美豔（也善加利用），但他創作的舞蹈絕不僅止於性感挑逗而已。瑪麗亞·麥迪納於台上的身姿，和當時豔名遠播的艾瑪·漢彌爾頓有諸多鮮明的相似之處。一七八〇、一七九〇年代，英格蘭籍的艾瑪·漢彌爾頓遊走於那不勒斯多處藝文沙龍所作的演出，是歐洲菁英階層爭相傳頌的話題，也是薩瓦多雷·維崗諾嚮往的理想、形貌最完美的寫照。

艾瑪·漢彌爾頓，原名艾美·里昂（Amy Lyon），後來另取別名，艾蜜莉·哈特（Emily Hart）。她是鐵匠之女，天生風情萬種、冶豔嬌媚，投身演藝界卻始終出不了頭，直到遇見了威廉·漢彌爾頓爵士（Sir William Hamilton, 1731-1803），才算轉運。威廉·漢彌爾頓是出身蘇格蘭的英國外交官，也是骨董名家，一七六四年至一八〇〇年還是大英帝國派駐那不勒斯的大使。當時義大利古城赫古拉紐和龐貝（Pompeii）正進行考古挖掘，威廉·漢彌爾頓不僅躬逢其盛，還涉入極深，因之蒐羅到不少精采、出眾的收藏，最後皆落腳於倫敦的「大英博物館」（British Museum）。赫古拉紐和龐貝兩處古城重見天日，是十八世紀初年驚天動地的考古大事，全歐各地的藝術家、作家無不激動、興奮異常。那不勒斯也驀地成為文化菁英親赴義大利壯遊不可或缺的地點。

赫古拉紐和龐貝古城廢墟挖掘出來的藝品、古物，不僅因為量多、精緻，刺激歐洲興起懷古的幽情，也在於兩處廢墟的古老身世便是精采的戲劇。西元七十九年，赫古拉紐和龐貝兩處羅馬古城因為附近的維蘇威火山爆發，瞬間埋入遮天蔽日的火山灰燼，人、物轉眼全都石化——不僅立即石化，還定在當下的那一刻。考古紀錄《埃爾柯拉諾古物出土記》（Le antichità di Ercolano esposte, 1757-1792）後來以數種語言於全歐出版，附有大量古物的精美圖版。「古代」於歐洲人面前，霎時像是活了過來，切身又親近，真是前所未有的經驗。戲院、神廟、軍事堡壘、屋宇、廚具、油燈、錢幣、浴缸、雕像、鑲嵌細工、壁畫，無不活靈活現，再現鮮豔斑斕的色彩和細節；恍如伸手即可觸及古代的世界，瞥見古代的人群（其實於今依然）。

艾瑪·漢彌爾頓崛起於漢彌爾頓爵士的藝文沙龍。她之所以風靡一時，就在於時人所謂：艾瑪「隻手便為雕像、繪畫打造出活生生的展覽廳」。艾瑪身裹希臘披肩，放下長髮，站在仿自龐貝壁畫的金色框邊黑底箱子上面，將威廉·漢彌爾頓傾一生之力蒐羅到手的藝品，作「真人重現」。與會的賓客便以她作猜謎遊戲的主題，依她擺出來的雕像姿態猜是赫古拉紐或龐貝出土的哪一樣古物——「太棒了，美蒂亞！」。艾瑪也仔細研究古物上

的人形，務求模仿得維妙維肖；有西西里錢幣上的人形側影，也有名聞遐邇的「赫古拉紐舞者」（Herculaneum dancers）——只是，他們所謂的「赫古拉紐舞者」，出土地其實應該是龐貝，人形可能也不是在跳舞，但也別多作苛求了吧。流風所及，連餐盤、家具、鄉居豪宅的牆上也出現仿製的圖像，尤以一海之隔的英格蘭那一頭最為痴迷。艾瑪也特別留意絕不出聲講話，不打斷演出流暢的轉換，因為，她出身社會底層的難聽口音和難看儀態，在當時可是和她假扮古人的名聲一樣響亮。所以，艾瑪的無聲演出，一如維崗諾夫婦的舞蹈，都是失落的古代世界於舞台的奇幻召喚。霍瑞斯·華波爾便稱她是「威廉·漢彌爾頓爵士的默劇情婦」。[9]

威尼斯的新古典主義美術巨匠，安東尼奧·卡諾瓦（Antonio Canova, 1757-1822），他的雕塑和素描應該也可以供後世一窺維崗諾舞蹈的蛛絲馬跡。卡諾瓦徙居羅馬期間，常到戲院看戲，而且對舞蹈情有獨鍾。只是，他的興趣倒不在舞蹈的炫技花招或是姿態，而在自由流瀉的律動散發於外的古典意韻，這樣的古典意韻也是他藝術創作的精髓。例如現藏「美國費城美術館」（Philadelphia Museum of Art）的《維納斯和美慧三女神獻舞於戰神》（Venus and the Graces Dancing before Mars）；這是他為自己住家雕刻的裝飾。還有現藏義大利卡諾瓦家鄉波薩納（Possagna）卡諾瓦紀念館的畫作，《美慧三女神起舞》（Le tre Grazie danzanti），描繪「龐貝風格」的女子曼妙起舞，身披輕軟薄紗長袍，背景一片漆黑。卡諾瓦另有一系列雕塑作品，標題便是《舞者》（Danzatrici, 1798-99），捕捉舞蹈自然流動的神韻，恰似麥迪納流傳後世的形象和敘述——旋轉的女性身形於半途定住，但也小心維持姿態安詳，構圖平衡。

維崗諾夫婦的演出行腳遍及歐洲：維也納、中歐的布拉格、日耳曼的德勒斯登、柏林、義大利北部的帕度亞（Padua）、威尼斯、米蘭。薩瓦多雷推出過幾十齣芭蕾，許多都是法國風格，妻子麥迪納也始終和他一起登台獻藝。麥迪納於維也納演出希臘風格的舞蹈，還引發髮型、鞋子、音樂、社交舞都流行起「維崗諾熱」。不過，也有論者還是要抱怨薩瓦多雷·維崗諾的芭蕾未免塞了太多法國舞蹈進去。待維崗諾夫婦停下巡迴的行腳，一八一一年終於在米蘭定居下來，薩瓦多雷的才華和抱負發揮起來的勁道有多強，才終於見了真章。他的生活此時已經不同以往：麥迪納動輒不貞，加上生養的孩子只有一個未在幼年早夭，導致他和麥迪納的婚姻以破裂告終。不過，難得一見的人生轉折卻也在這時教他遇上了…他繼承了一筆遺產，金額不小，讓他生活不虞匱乏，

可以盡情施展創作的自由。他在米蘭史卡拉劇院推出芭蕾作品，一定預先作精密的籌畫、仔細的排練。他在推演靈感的時候，據說常愛把一大批演出班底、管弦樂團全都扣留在劇院裡，不放人走。而他於芭蕾展現的磅礴氣勢和層層疊疊的精緻細節，泰半就因為他願意不厭其煩、殫精竭慮來處理這些演出細節。

他轉進米蘭定居之時，正逢米蘭也在轉變的過渡期。一七九六年，拿破崙已經打敗奧地利，占領義大利的倫巴第（Lombardia）地區，維也納於倫巴第近一百年的統治就此結束。不過，接踵而來的政治動盪卻教人暈頭轉向。法國和奧地利的勢力已經重返義大利，米蘭也又變成他們的囊中物——只是，這一次奧地利卻一反先前的作風。到了一七九九年，奧地利的勢力不僅相互較勁，還和當地的義大利人捉對廝殺，爭奪重要城市、地區的控制權。出手兇狠又殘暴，逼得原先還慶幸義大利重返奧地利統治的民眾轉而生恨。翌年，法國又再揮兵義大利，這一次，法國的勢力就留下來了，一直待到一八一五年拿破崙在滑鐵盧一役敗於反法聯軍為止。此時，倫巴第一帶便在「維也納會議」（Congress of Vienna）當中，又被列強畫歸到奧地利的名下了。奧地利君權於義大利復辟（不止於米蘭，往南，義大利半島泰半也是），雖不安穩，但還是硬撐到一八四八年，才因為義大利連番爆發動亂、戰爭，終至統一為獨立的國家，才告結束。

政治動盪、戰鼓頻催，衍生的結果之一，便是法國和奧地利在米蘭同為眾矢之的，益發不得民心。米蘭的居民為了填滿巴黎或維也納的國庫而背負重稅，米蘭的民眾為了拿破崙四處征戰而送命沙場，在在於米蘭民眾心中種下憂疑，不僅引發熱烈的討論，義大利民族主義的「復興運動」（Risorgimento），也隨之崛起，聲勢日盛。於此期間，米蘭的公共活動也換上了新的面目——尤其是在拿破崙治下。拿破崙偏愛軍樂、共和儀式（如自由樹），強調行政效率，在在對舊有的階級制度和貴族生活像是釜底抽薪，所以，原本夜夜笙歌、巡迴不斷的娛樂、歌劇、芭蕾、盛宴、面具舞會等等，忽然就像是過時了，應該快快淘汰。不過，劇院活動倒未因此而失色。米蘭由於是拿破崙治下的義大利首都，地位反而高於以往，權勢不衰。史卡拉劇院的聲威順勢上揚，成為義大利首屈一指的文化中心。銅臭味當然也就更加薰人，法國人一進劇院便到賭桌賭幾把，而劇院自然樂得多多掃進大筆收入。芭蕾於這時（一如歌劇），爆發出非凡的旺盛創作力。政治杌陧難安、曲折的發展，固然也是刺激的助力；不過，浪漫思潮和復興運動才是最大的誘因，因為浪漫思潮和復興運動認為民族——於此便是義大

利民族──的內心世界，多少會從音樂和舞蹈自然流露出來。

一八一三年，薩瓦多雷‧維崗諾推出《普羅米修斯》(Il Prometeo; Prometheus) 一劇。他早在一八○一年便在維也納和日耳曼音樂家貝多芬 (Ludwig van Beethoven, 1770-1827) 合作推出過一齣同樣題材的芭蕾。只是，大音樂家不甚滿意大舞蹈家的編舞。這一次於米蘭推出的新版本，維崗諾將原先的劇本作了增添、潤飾，還自己譜曲，搭配莫札特 (Wolfgang Amadeus Mozart, 1759-1791)、海頓 (Franz Joseph Haydn, 1732-1809) 等多位作曲家的選曲作配樂。《普羅米修斯》串連多幕華麗的活人畫，描寫古希臘神話的巨人泰坦 (Titan) 普羅米修斯的傳奇故事：普羅米修斯偷了眾神的聖火還給人類，賜與人類藝術和科學，希望為野蠻的人類帶來文明教化，卻慘遭懷恨在心的天神宙斯懲罰，以鐵鍊綁在大石塊上，任由群鷹啄食他的肝臟。

《普羅米修斯》有英雄事蹟和宏偉的場景，在當時正是天時、地利、人和的題材，薩瓦多雷‧維崗諾推出的製作富麗堂皇，演員人數破百，一幕又一幕的舞台效果壯觀，教人驚歎！有特殊的燈光效果（例如運用濾光片、以油燈取代蠟燭）；有眾神乘坐馬車從天而降；有活人畫，淡入、淡出的聚散，精準一如後世的電影畫面。不過，這些效果無一處是錦上添花的浮華虛工。當時便有論者指出，《普羅米修斯》無異「道德盛典」。維崗諾也針對劇中恢宏的主題，絞盡腦汁作貼切的鋪陳。所以，台下觀眾會看到眾神賜下的果實傳過一手又一手，最後落入最強壯的手便戛然而止。普羅米修斯將火種傳送到地面之後，火舌在林間吞吐，（棲身枝頭高處的）一個個精靈高舉手中的火炬，點燃人類的理性。維崗諾的目的在勾畫生動、難忘的畫面──普羅米修斯，雄踞美德榮耀殿堂的繆思女神、美慧三女神，主掌科學、藝術的眾神，獨眼巨人 (Cyclops) 堅如晶鑽的利爪插入普羅米修斯的胸膛，鷹鷙疾速俯衝抓出他的心臟！迄至後來普羅米修斯終於為大力士赫丘力士所救，戴上了「永生不死」的冠冕──只見維崗諾精心營造劇情的高潮，眾神齊聚，高踞寶座，飄浮於重重雲端；巴洛克式的富麗雄偉，一覽無遺。[10]

繼《普羅米修斯》之後，薩瓦多雷‧維崗諾像是意猶未盡，一心要更上層樓，而在一八一九年又再以當時的熱門題材推出《泰坦神》(I Titani; The Titans) 一劇。《泰坦神》總計五幕，場面壯麗的豪華大戲以一連串活人畫，像圖錄一般，記錄人類從無邪（兒童、少女置身春日郊野，或排出賞心悅目的隊形，或和動物嬉戲、採花擷果），

墮落至物欲橫流、貪得無厭、殘暴動盪、專制獨裁，眾泰坦從地心的幽深黑洞巍然崛起，力戰人類和眾神。最後，天神朱彼特終於將眾神盛大集合，於奧林帕斯山號令眾神盛大集合。維崗諾芭蕾的舞台設計，主要由義大利設計師亞歷山德羅・桑奎里柯（Alessandro Sanquirico, 1777-1849）操刀。桑奎里柯將累贅的布景從舞台清空，改以簡單卻雅治的手繪背景幕取代，打造單一焦點，開拓出開敞、遼闊的空間，供維崗諾芭蕾豪壯的一支歌舞隊施展身手，其他像是駿馬馳騁舞台，或是（斯湯達爾說的）「大片的形式、色彩」，更是不在話下。11

不過，當時觀眾最震撼的，不僅在製作規模之龐大，舞台效果之壯觀，更在於全劇從頭到尾皆以默劇為主。維崗諾用的默劇並非義大利怪誕藝人慣用的滑稽啞劇；也不同於諾維爾劇情芭蕾所用的默劇；諾維爾的劇情芭蕾結合的是演說手勢和華麗的法國舞蹈。至於安吉奧里尼比較嚴肅的革新歌劇和芭蕾，維崗諾的默劇一樣大相逕庭。時人筆下寫到薩瓦多雷・維崗諾的舞作，在在強調默劇經他巧手轉化，獨有別出心裁的新意，引領觀眾的眼睛掃視一幕又一幕細節豐富的默劇畫面，卻又能夠聚焦於劇中角色的個人困境和情緒轉折。維崗諾辭世不久，為他立傳的卡羅・李托尼（Carlo Ritorni, 1786-1860）甚至特地為維崗諾發明的嶄新戲劇類型括出新詞：「舞蹈劇」（choreodrama）。

如此這般，薩瓦多雷・維崗諾以大動作揚棄他原有的法國舞蹈背景和訓練，將傳統舞蹈從他編的芭蕾徹底滌除——尤其是先前作餘興用的幕間插舞。他的舞蹈特地迴避芭蕾的姿勢、舞步，即使不得不用，也細心融入默劇當中，不留痕跡。音樂的曲式若會和某一舞蹈定式聯想在一起，維崗諾也會棄而不用，改用艱深一點的器樂作品，例如海頓、莫札特、貝多芬、義大利作曲家多梅尼柯・奇瑪羅薩（Domenico Cimarosa, 1749-1801）羅西尼等音樂家的樂曲。維崗諾的創作主旨不在以滑稽啞劇說故事，而在以格律、節奏搭配精準的動作，也就是一拍一動，編成一幕幕形體圖畫，構造成「姿態舞蹈」（gestural dance）。他編出來的每一組動作，都在傳達角色的內心情緒，彷彿「形諸舞體的獨白」（danced monologue）、「化作滑稽啞劇的私語」（mimed soliloquy）。例如「三人舞」（pas de trois），每一位舞者各自分派到的動作一經組合，就有了打動人心的力量——彷彿視覺版的歌劇三重唱。維崗諾的這一技巧也可以放大使用：用在一整支歌舞隊，繽紛多樣但又規矩整飭的動作，一經合體，便如動作萬花

筒，由複雜的視像和運動對位法構造起來，蔚為「亂中有意」（expressive disorder）。[12]

不過，薩瓦多雷・維崗諾的舞蹈未必真如時人評論所言一般獨樹一幟。由傳世的記載看得出來，他的芭蕾（一如新詞「舞蹈劇」所帶的聯想），在古希臘和古羅馬的歌舞隊、默劇等演出形式，都看得到影子。維崗諾特地——甚至得到相關的文獻；當時的藝文圈對古希臘、羅馬的戲劇，應該一樣十分推崇，常見討論。維崗諾應該看像是故意——揚棄法國的古典芭蕾，轉向默劇，確實像是明白宣示他有意以古代的典範為師，為義大利打造獨樹一幟的舞蹈形式。所以，所謂他的「舞蹈劇」，最好還是視作古希臘、古羅馬失傳的戲劇藝術經他想像而重建出來的成果。

古希臘的歌舞隊多在喜慶、宗教儀式，搭配笛子一類的管樂載歌載舞，表演「酒神頌」（dithyramb），相互競技。那時的歌舞隊都不是職業藝人，而是一般的公民的義務。以歌舞演出向眾神獻祭，原本便是古希臘城邦公民的責任。古希臘歌舞隊的舞蹈形式，後世所知少之又少，僅止於人數一般不會太少，極重節奏韻律，在當時的公民活動、儀式慶典是吃重的要角。有鑑於雅典於伯羅奔尼撒戰爭（Peloponnesian War, 431-404 B.C.）落敗之後，道德淪喪，柏拉圖憂心之餘，力諫歌舞隊務必以規律、節制的動作為限，切忌放縱以「可資非議的舞蹈為務」，或是「酣醉模仿寧芙、牧神潘、〔森林之神〕西列諾斯（silenus）半人羊神（satyr）……這一類的舞蹈，於我們的公民，確實不宜」。柏拉圖認為大無畏的英雄豪傑先天本性就高於儒夫：「前者顯現於莊重嚴肅的美麗肢體動作，後者卻是醜陋肢體的鄙賤動作」。[13]

不過，古希臘的歌舞隊不可以和默劇混為一談；默劇和歌舞隊的表演迥然不同。默劇的源頭確實是在古希臘的傳統戲劇沒錯，但要晚到羅馬帝國時期才普及起來。默劇也不可以和滑稽啞劇混為一談。滑稽啞劇是赤腳藝人，不戴面具，臨場即興演出笑話、歌唱、舞蹈、（以淫穢猥藝為多的）特技。而默劇依古希臘碑版銘文所述，卻別具一格。默劇藝人是「演出悲劇韻律舞蹈的演員」——所以，「希臘羅馬世界」於通行希臘語的東半部，就將默劇說成是「義大利舞」。默劇是一人擔綱的獨腳戲：單由一名演員臉戴面具（嘴部沒有開口，所以默不出聲），全場的各個角色全由一人分飾，搭配樂手、歌唱隊的音樂，演出希臘戲劇、神話。演員的手勢動作雖然模仿自現實，但歸納為成規定制；不易表達的概念，也有約定俗成的動作來表達。古希臘甚至還有默劇藝人以柏拉圖的

對話錄為本，將畢達哥拉斯的哲學演了出來——由此可見古希臘默劇發展出來的無聲語言之繁複精密、清晰明瞭。古希臘的默劇藝人演出時，一般身披飄逸的絲質長袍，一場演出往往要換數次戲服和面具。有人名聲之顯赫，甚至躋身名流，到處參加賽會（agon）競技，還有成群忠心不貳、瘋狂愛戴的戲迷簇擁隨行，甚至有人為了護主不惜掀起暴動之類的——既然有動亂，鎮壓、禁演當然隨之而來，但待風平浪靜之後，（一般）還是得以復出。由於默劇藝人每每相貌出眾（出身又低），常被皇帝或是公侯貴冑收在身邊作陪，容易捲入腥羶的桃色醜聞，而至慘遭流放甚至丟掉性命。例如羅馬帝國著名的昏君尼祿（Nero, 37-68），就迷上默劇，自詡為默劇舞者，還花錢雇來多達五千名的民眾在他演出時作他的鼓掌大隊。而且，他在默劇藝術的勁敵，縱使也是他戀上的愛人，最後還是因為才氣逼人，難逃被尼祿處死的命運。[14]

撇開這一類的花邊新聞不論，默劇也是很嚴肅的。（薩莫薩塔的）路西安是羅馬帝國時期古典涵養深厚的作家，傳世的作品在十九世紀初年風靡一時。他便寫過默劇其實是博大精深的藝術。默劇藝人不僅是戲子而已；默劇人體內富含荷馬的史詩和海希奧德（Hesiod）的詩歌，講起古希臘、羅馬、埃及的神話，也如數家珍，修辭學、音樂、哲學、體操等絕技更是演出必備的修為。在文獻少見又難尋的年代，默劇藝人等於一部文化活百科。默劇藝術確實是拜記憶女神倪瑪莎妮暨其女兒，頌歌女神（默劇繆思）波麗希姆妮雅（Polyhymnia）兩人之賜。路西安寫道：「默劇藝人一如荷馬史詩中之（阿波羅祭司）卡爾克斯（Calchas），對於『已然、既然、應然』，猶須『以格調和判斷後盾』。」此外，默劇藝人「瀰天蓋地的記憶力」，皆應瞭然於心，天下無一事逃得過他萬無一失的記憶力。」路西安也感慨有些默劇藝人會將不同故事的情節混雜一氣，角色錯置、胡亂配對，而未能恪守準確、合宜的規則，亂象百出。路西安還以一則軼事證明默劇藝術的戲劇效力。曾有一名默劇藝人遭犬儒派哲學家狄米崔當面踢館。狄米崔質疑默劇演出單靠憑空亂湊的戲服和音樂烘托效果，無甚可觀之處。該默劇藝人馬上撤掉音樂、歌曲，重新演出一遍。這就看得狄米崔佩服不已，改口表示：「老兄啊！這哪是看，這是又聽又看！」默劇自羅馬帝國風行到基督教紀元，依然盛行於各地。只是，基督教對戲劇演出、對公然裸露肢體，始終多所猜疑，數度出手，企圖將之禁絕。[15]

薩瓦多雷・維崗諾的芭蕾，當然不算嚴格的古代默劇或是歌舞隊演出，但是，二者的相似之處，實在難以等

閒視之。維崗諾的舞蹈汲取的文學素材，雖然極為廣博，但是他的作品還是以古希臘、羅馬的主題最為眾人樂道。

而他愛用大型歌舞隊、單人默劇，加上明顯偏愛古代意象，也在在為他的舞蹈勾勒鮮明的古典面貌——雖然他的作品也偏向浪漫派愛用的恢宏格局。維崗諾的芭蕾，也就是時人形容的「道德盛典」，不僅宛若戲劇的記憶殿堂，古來的神話、傳說有過的「已然、既然、未然」信手拈來，一概可在殿內憶起、記下，鉅細靡遺。古希臘、羅馬戲劇的想法、作法，隨之也由湮沒的昔時來到時人的目前。不過，維崗諾的創作，不在回到從前，而在將古代重新利用，打造出嶄新的「義大利式」舞蹈。

儘管如此，維崗諾的成就其實內含矛盾，一樣無法略而不提——雖然他為義大利打造出別具一格的芭蕾，但不管怎麼說，他終究還是法國人教出來的那不勒斯芭蕾大師；他的創作，是在法國皇帝拿破崙，世和奧地利治下的米蘭孕育出來的結晶。不止，雖然時人普遍對他讚譽有加，認為他為義大利舞蹈塑造了新的個性和重心，但是，維崗諾其實也削弱了義大利舞蹈的能量——因為，維崗諾揚棄純粹的（法國式）舞蹈，以至義大利其他舞蹈的疆域無形縮小了許多，舞蹈最動人的一大屬性隨之剷除不存。所以，或許就是有鑑於此，當時義大利其他地區遲遲不肯跟上他的實驗腳步。維崗諾的默劇舞蹈在威尼斯、那不勒斯、羅馬，風評都不好。法國、奧地利、日耳曼各大公國、丹麥或是俄羅斯各地的舞者、芭蕾編導，也未見有繼踵之作。箇中緣故，或許有後勤作業的問題作祟吧。維崗諾豪華壯麗的芭蕾若要搬到別處舞台重現，不僅困難重重，耗費也太過高昂。不過，維崗諾的芭蕾其實也少了別處觀眾最愛看的這一味：幕間插舞。所以，維崗諾的「舞蹈劇」頂多只能算是地區特產的口味——還是米蘭一地的特產，連「義大利」之名也稱不上。

不過，維崗諾的「舞蹈劇」即使貴為米蘭的特產，在維崗諾過世之後幾年便一樣無以為繼，而告無疾而終。於維崗諾身後接手的幾位芭蕾編導，才華遠遜於前人，推出的芭蕾製作相較於前人立下的輝煌標竿，實在難望項背。然而，維崗諾的芭蕾後繼無人，政治和經濟因素作祟也不小於藝術才華的問題。一八一五年，奧地利重新拿下米蘭，官府馬上對賭博下了禁令，史卡拉劇院的津貼也由奧地利政府接手負責。這固然表示經費的來源會比較穩定，但也變得比較少。那不勒斯、西西里、鄰近的皮埃蒙特地區，在一八二〇至二一年爆發革命動亂。一八三一年，革命的怒火蔓延義大利全境，經濟因之大幅衰退，在在對義大利的芭蕾發展有害無利。有感於動

亂暨其他不安因素，壓力日漸深重，奧地利政府補助起豪華的芭蕾製作，出手也日漸遲疑。不過，重點還是在於天平開始從芭蕾朝歌劇那一頭歪斜過去。義大利作曲家羅西尼譜寫的歌劇一齣齣轟動異常，喧騰當世。其後還有董尼采蒂、貝里尼接續羅西尼鼎盛的香火。歌劇獨擅勝場，逼得芭蕾退居二線。不過，斯湯達爾說維崗諾的藝術寶鑑隨他過世而入土，也不全算對。維崗諾的藝術寶鑑是入土沒錯，但也應該說是潛入地下，韜光養晦。維崗諾的芭蕾雖然下台一鞠躬，但不是再也沒有棲身之地──維崗諾的芭蕾，在教學和課堂之內，依然一息尚存。

創建義大利派芭蕾的冠冕，若是套在卡羅‧布拉西斯頭上，那就理所當然了。布拉西斯有幸坐擁如此盛名，端賴於他傳世的豐富著作，既有重要的芭蕾技巧論述，也有龐雜散漫、半哲學的玄想，潛心思索默劇、舞蹈、藝術的相關課題。不過，他的盛名，最主要的基礎還是在他展現的教學技巧。布拉西斯於一八三七至一八五〇年執掌史卡拉劇院的芭蕾學校，培養出一世代舞技超凡的舞者，以驚人的技巧和優雅的古典風格知名。

布拉西斯的家世，本來就不同於平常。他出身貴族血統、學富五車的那不勒斯豪門，自稱父系可以遠溯至古羅馬帝國，也愛誇口義大利文藝復興時期的政治學巨擘，《君王論》（Il Principe）的作者，馬基維里（Niccolò di Bernardo dei Machiavelli, 1469-1527），和他家的先人頗有往還。他家的先人從西里到那不勒斯再到西班牙，散葉極廣。他就自稱全名為：Carlo Pasquale Francesco Raffaele Baldassarre De Blasis。布拉西斯家族以投身神職、軍職為多。

但是，卡羅‧布拉西斯的父親卻自行脫隊當上了音樂家。卡羅‧布拉西斯生於那不勒斯，不過出生未久，舉家便搬到法國的馬賽。據傳──而且可能屬實──他父親是在前往倫敦履新途中遇上海盜（當時海盜確實十分猖獗），以至流落法國海岸，一家人只好趕往法國團圓。卡羅‧布拉西斯在法國接受音樂和人文教育，例如數學、文學、解剖學、繪畫、藝術等等，博覽群書，從古典經籍到文藝復興時代的典籍再到十八世紀的啟蒙運動思想家，無所不包。布拉西斯日後也承認，達文西、伏爾泰、諾維爾對他的作品有極深的影響。布拉西斯由此培養出深厚的藝術涵養，進而再將閱讀觸角往外延伸，例如日耳曼著名藝術史家約翰‧溫克曼（Johann Winckelmann, 1717-1768）的著作。溫克曼生前呼籲歐洲的藝術應該回歸五世紀的希臘審美原則，引發歐洲各地掀起復興古典的熱潮。

由於卡羅・布拉西斯的父親生前於歐洲的文學、藝術圈子交遊廣闊，卡羅本人因此有幸親自見過安東尼奧・卡諾瓦。卡羅・布拉西斯在舞蹈的教學、創作，所嚮往的境界，便是以卡諾瓦的繪畫、雕塑作品為宗。

卡羅・布拉西斯的舞蹈訓練，屬於標準的法國派，也是當時的老派。他先在馬賽學舞，後來離家遠赴波爾多闖盪，登台演出尚－喬治・諾維爾和皮耶・葛代爾的芭蕾作品。一八一七年，卡羅・布拉西斯因皮耶・葛代爾舉薦，終於轉進巴黎歌劇院，首度登台演出。他初抵巴黎，也和奧古斯特・布農維爾一樣，親眼目睹奧古斯特・維斯特里豪邁健朗的炫技、創新舞蹈，大為讚佩、折服，舉以為他應該效法的榜樣。不過，布拉西斯對於巴黎歌劇院給他的工作合約不甚滿意，因而轉進米蘭，於一八一七至一八二三年追隨薩瓦多雷・維崗諾，在大師的多齣原創製作當中演出，《泰坦神》便是其一。

卡羅・布拉西斯離開維崗諾旗下之後，多年奔波於杜林、威尼斯、米蘭、義大利北部的克雷孟納（Cremona）、雷吉奧艾米利亞（Reggio Emilia）、佛羅倫斯、曼圖亞（Mantua）、英國倫敦等地，演出、製作芭蕾。於此期間，他娶了佛羅倫斯的舞者安娜西雅妲・拉瑪齊尼（Annunciata Ramaccini）為妻。安娜西雅妲（於維也納）也是出身法國派芭蕾的舞者，兩人在一八三三年生下第一個孩子。卡羅・布拉西斯的舞蹈事業若是僅止於此，其實無甚可觀之處。時人對他的評價（他自己除外）、不外是他編的舞作沉悶、老氣，他的舞蹈技巧還算及格但不出眾。杜林還有論者尖刻直言，「身高不錯，體型普通，舞蹈的藝術氣質極為優越，但長得太豐滿、肥碩。改到芭蕾學校當老師應該會很出色」。[16]

所言甚是。卡羅・布拉西斯還是年輕舞者時，滿腦子的想法其實便偏向教學的路線。他也早在一八二〇年就以法文出版了《基礎論文：舞蹈藝術之理論暨實踐》（Traité élémentaire, Théorique et Pratique de l'Art de la Danse），於米蘭上市，相當暢銷，為他打響了名聲。後來經過修訂，改了書名，又於一八二八、二九年在倫敦以英文出版，一八三〇年經皮耶・葛代爾修訂，再於巴黎出版。此後百年，這一份論文迭經多次迻譯、重刊，法文、英文、義大利文、德文皆可得見，歷來奉為古典芭蕾史上繼往開來的里程碑──卻也是很討厭、很難讀的作品。布拉西斯大量剪裁別人的著作，每每還未作註名：薩莫薩塔的路西安、達文西、十八世紀的著名芭蕾編導皮耶・拉摩和尚－喬治・諾維爾等人，一一入列，讀起來像是針對十八世紀的既定看法，既像亂槍打鳥但又用心研究

一般，做出來一大套摘要彙編。

細讀卡羅·布拉西斯的《基礎論文》，確實會覺得布拉西斯其人，這一位為現代義大利派芭蕾奠基的舞蹈教育家，就牢牢卡死在十八世紀的法國舞蹈，還一派坦然無愧。他欣賞奧古斯特·維斯特里於芭蕾的創新，他提倡的芭蕾技巧也正是這一路線。但是，他的芭蕾一樣回頭呼應麥克西米連·葛代爾和奧古斯特·諾維爾的老派舞蹈，對自己守舊的品味理直氣壯。卡羅·布拉西斯一如奧古斯特·布農維爾，兩腳分別踩在加速和煞車的踏板上，不過，他的原因大不相同。單足旋轉、擊腿動作，在布拉西斯一概不是問題——只要做到合宜、高雅的標準，就不是問題。如前所述，布拉西斯後來曾經去信布農維爾表示，「你的看法，我深有同感」，指的便是他對當時舞者上台，技不驚人死不休的炫技歪風，深感厭惡。[17]

不過，相較於布農維爾和新興的法國浪漫派芭蕾，卡羅·布拉西斯的相異之處，便在於他終究不脫義大利人本色，對古代特別痴迷。布拉西斯於此，可謂接下了薩瓦多雷·維崗諾的旗手位置。他出版《基礎論文》所用的封面，便是卡諾瓦的雕像，《舞蹈繆思泰琵西克蕊》（Terpsichore, 1811）。內文的插圖也是半裸的布拉西斯本人，像模特兒或雕像一般擺出多種古典雕像的姿態。後來的重刊版本，也有他身穿古希臘長袍、頭戴花冠、手持小豎琴的舞蹈姿態，或是和一群舞者連袂擺出多種姿態，遙映古代「阿拉伯式舞姿」的遺形——一個個人形橫列在畫面，組成優美的構圖，彷彿建築的橫飾帶。布拉西斯作此安排，不僅在向當時流行的「希臘風」（goût grec）致意而已。當時義大利赫古拉紐、龐貝古城的挖掘盛事，布拉西斯也十分留意，甚至數度前往那不勒斯親自看看挖掘出來的古代文物，自己也開始收藏古物。他在米蘭的住處，就有一些古代和新古典風格的雕塑、素描、雕刻、模型、貝殼浮雕（cameo）、寶石、樂器等等收藏。[18]

卡羅·布拉西斯也為義大利文藝復興美術大師拉斐爾、新古典藝術家亨利·富塞里（Henry Fuseli, 1741-1825）、卡諾瓦、作曲家喬凡尼·貝爾戈雷西（Giovanni Battista Pergolesi, 1710-1736）、英格蘭演員大衛·蓋瑞克等多人，寫過傳記論文。不過，布拉西斯的興趣再淵博，他對古典主義的嚮往，還是（日漸）和「義大利精神」（italianità）——也就是「義大利之所以為義大利」——緊緊結合在一起。一八四八年橫掃歐洲的民族革命過後未久，布拉西斯便著手撰寫一篇長文，〈天才史暨義大利天才於世界之影響〉（Storia del Genio e della influenza del

genio italiano sul monde）；長文的內容，顧名思義可知。布拉西斯晚年又再編撰過幾份戲劇期刊，例如《義大利戲劇》（Il Teatro Italiano），希望義大利在政治的復興運動開花結果之後，文化也能因為研究義大利過往的文明和藝術，而繼起一股文化復興運動的風潮。布拉西斯的憧憬並非紙上談兵就好。一八七〇年，布拉西斯出版了一部規模宏大的鉅著，《義大利舞蹈史》（Storia del ballo in Italia），兩年後，又再發表一部研究達文西的專論，毫不客氣直指達文西的天才，便代表義大利民族的天才。[19]

不過，這些在布拉西斯眼中，和維崗諾的「舞蹈劇」一概沒有關係。要連上維崗諾，就要經過古代；可是布拉西斯的舞蹈扎在法國的根太深，不可能犧牲純粹的舞蹈去牽就默劇。布拉西斯對維崗諾雖然尊敬有加，口頭上也行禮如儀，說些默劇和舞蹈相互平衡、相輔相成一類的標準場面話。但他還是嚴厲批評義大利有一些（未指名的）芭蕾編導，竟然認為默劇可以獨挑大梁，上台演出，真是荒謬之至。他說，那一派的芭蕾編導以音符和動作逐一對應的呆板作法，簡直「滑天下之大稽」，因為，明明感情細膩動人的段落，卻只見舞者為了跟上音樂，手忙腳亂急著比手劃腳，速度飛快，忙碌不堪。卡羅·布拉西斯和薩瓦多雷·維崗諾的關係，確實不算一路風平浪靜。布拉西斯在史卡拉劇院跳舞的時候，就曾經投函地方報紙，怒指維崗諾在臨上場的最後關頭，以他的（法國風格）舞蹈是無關緊要的枝節，強行把他跳的那一段刪掉。[20]

所以，卡羅·布拉西斯一八三七年重返米蘭史卡拉劇院，當然不會以復興維崗諾的遺緒為使命。其實，史卡拉劇院早於一八一三年便以巴黎歌劇院為模範創立了舞蹈學校，而且，創校未久便迎頭趕上巴黎歌劇院的舞蹈學校，甚至有凌駕之勢。史卡拉劇院的舞蹈學校採八年學制，男女學生修完八年艱苦的課程，畢業便可躋身劇院的芭蕾舞群（主角一級的明星，一般都自外延聘而來）。課程的編排也是傳統的路線：技巧由出身法國系統的舞者負責傳授（尤以巴黎人為佳）；並行的默劇訓練則由義大利老師教授。即使後來奧地利皇室重掌政權，校內的課程安排也少有變化。而校方聘請布拉西斯到校任教，當然是要借重他寫出《基礎論文》的學養和法國習舞的資歷。布拉西斯教的是「精修班」（perfection class），時間排在早上九點至中午。他的妻子則教默劇，每天分配到一小時的上課時數。

不過，布拉西斯在史卡拉劇院舞蹈學校不僅是教學而已，他也趁勢重新檢討芭蕾的技法和風格，仔細鑽研

達文西的作品（他以達文西為天地萬物之師），想要挖掘人身以肢體表情達意的技術學理。他的《人之身體、心智、道德》（L'Uomo Fisico、Intellecttuale e Morale）一書，企圖就十分宏大，涉獵也極為廣博，寫於一八四○年代，但要等到一八五七年才告完整出齊。布拉西斯在書中詳細解釋他提出來的「重心理論」，（也像達文西一樣）在擺出芭蕾舞姿的裸露人體上面——甚至還有站在石基座上扮成雕像的——描畫鉛錘線。書中有布拉西斯手繪的人身重力分布、抵消的圖解，思索動作若是如此這般就不會減損平衡和線條，箇中的物理法則又是何在。他還特別針對姿勢和情緒的關係作分析，所畫的一個個火柴人，都用虛線指示「呆滯」、「激動」、「沉思」的視線走向和幾何圖。他在另一本書也興奮寫過，「我們可以利用倒金字塔型的身形去刻畫『身輕如燕』，進而再證明敏捷、輕盈的肢體動作，有賴底盤縮到最小，才有辦法做到」。21

卡羅・布拉西斯就這樣窮盡各種角度，將芭蕾技巧由裡到外，每一關節，每一運動的細部，無不仔細檢視一番。他不模仿，他作分析。也因此，他教出來的舞者舞技之高超，前所未見——不僅無所不能，而且動作之奔放、精準，一樣前所未見。練出如此精湛的技巧，靠的不是絞盡腦汁拿肢體動作耍花招，也不是怪誕派舞蹈使出來的蠻力，更不是奧古斯特・維斯特里一派故意扭曲變形的姿態。布拉西斯舞者的絕技，純粹是靠苦練而得，也就是法國「尊古派」所謂之「技」（tekhne），或「藝」。而練這一劍要練兩刃：一是要為人身這一部機器上油，練到每一動作敏捷、協調之至；再一就要（依一名學生所言）提升到布拉西斯為他的舞蹈藝術樹立起來的「知性」暨古典理想的境界。例如「單足旋轉」這樣的動作，不僅是技巧而已，也是「真」與「美」的問題。舞步、動作再炫目、再豪邁，也絕對不脫溫婉、優雅，要有圓滑的手臂線條，還有卡諾瓦雕塑名作《舞者》的對稱和平衡，或是溫克曼說的「高貴簡潔、雍容華貴」。布拉西斯甚至規定學生要讀書，時人也知道他培養出來的舞者，藝文涵養不同凡響，不同於以往。因此為他的學生取了「七星詩社」（La Pléiade）的綽號。22

所以，這才是義大利派。只是，潛藏其中的諸多問題也迫不及待要爭相出頭。技法原本是藝術的根本，卻因為過於講究而走上偏鋒，那就本末倒置了。布拉西斯傳授的分析技巧，艱澀又冷硬，舞者雖然照單全收，但是，技巧背後其實另有淺顯、爾雅的人文道理，卻也漸漸被舞者扔到腦後或是放著不管。不過，這也未必全是舞者的錯，因為，一八三○、四○年代擅場的芭蕾流風，便是煽情的通俗默劇夾帶驚險刺激的特技動作、精采華麗

的花式技巧（泰奧菲・高蒂耶就感慨嘆道，「感覺舞台像是燒得火熱，沒人敢把腳踩下去一秒。這般倒錯的動態，真教人望而生厭」）。原本可以蛻變為實實在在的戲劇技法，就這樣走偏或是簡化，變成單純的炫技。尤有甚者，布拉西斯教出來的學生由於技巧太過高超，以至再空洞的花招由他們使出來，也像是信實的飽滿，「形」就這樣混充為「質」。而米蘭的觀眾對於舞台上的芭蕾日漸流於浮泛虛空、純粹講究技術，未嘗沒有眼力看透虛實。所以，

一八五〇年代，米蘭的戲劇期刊《遊唱詩人》（Il Trovatore），就登過一幅漫畫，嘲諷布拉西斯的得意門生艾蜜妮・波斯凱蒂（Amini Boschetti）：艾蜜妮直挺挺踮立在腳尖上，做出驚人的旋轉──只是，另還有一個人躲在舞台地板下面，用力在轉轉軸。[23]

值此偏向雄健、剛強的藝術氛圍，輕盈縹緲、講究靈性的法國浪漫派芭蕾就根本找不到立足之地了。如前所述，瑪麗・塔格里雍尼等多位舞者，即使叱吒風雲，蜚聲國際，縱橫歐洲、美洲、俄羅斯的舞台，一到義大利，偏偏就吃不開。瑪麗・塔格里雍尼一八四一年抵達米蘭演出《仙女》一劇，觀眾的反應不冷不熱，害她只演了三場便未再久留。芬妮・艾斯勒的風格偏向俗豔、性感，在義大利應該會比較吃香吧？只是，她是奧地利人，

所以，一八四八年在史卡拉劇院登台，照樣被觀眾大喝倒采，轟下了台，不得不臨時縮減合約。只是，如此情況，不必奇怪。義大利復興運動的理想正燒得如火如荼；復興運動的幾位旗手也各有獨到的戲劇眼光，五花八門；義大利的建國大戲還正好演到高潮迭起，扣人心弦──這些，相較於巴黎輕盈纖秀、憑虛御風的仙女散發的惆悵幽思，在在扯不上一點關係。義大利有幾位芭蕾編導惟恐被法國比了下去，也編了自己版本的《仙女》和《吉賽兒》，舞蹈偏向俗麗、豐豔，充斥炫技，未若法國靈秀、清麗。由此可見，法國崇拜飄飄若仙的芭蕾伶娜，在義大利可流行不起來。不過，男性舞者在巴黎備受鄙夷，到了義大利反而倖免於難；真要說，也就是因為義大利舞者，論男女，正好一概朝技不驚人死不休的炫技邁進，才會如此。

一八五〇年，卡羅・布拉西斯從史卡拉劇院去職。布拉西斯在史卡拉劇院除了教學，也要負責製作芭蕾演出。而他編舞的能力，確實就有不少缺點，加上一八四八年起歐洲四處革命烽起，動亂頻仍，促使官方終於決定將他撤換，另以天分較差也較守舊的炫技派舞者奧古斯多・胡斯（Augusto Hus）取代。結果，布拉西斯以美術的新古典風格打造義大利舞蹈的理想，霎時便告煙消雲散。胡斯走的是體操的教學路線，有舞者形容為「嚴格、

僵化」，恰似胡斯本人偏重競技的寫照，也反映了當時流行的風格。布拉西斯去職之後，離鄉遠去，周遊各地，如葡萄牙首都里斯本、波蘭首都華沙、俄羅斯的莫斯科，四處為各地創建國家劇場，或是重整附屬的芭蕾學校。布拉西斯於所到之處，無不高舉芭蕾的古典精神為大纛，在通俗歌舞劇場的表演風起雲湧之際，奮起鼓勇、力挽狂瀾——當然，同時也是在力抗走火入魔的炫技派芭蕾。只不過，所謂走火入魔的炫技派芭蕾，也是他在打造義大利芭蕾鞠躬盡瘁之餘，無意之間帶起來的風氣呢。一八六四年，布拉西斯重返義大利，專事寫作，迄至一八七八年辭世。[24]

所以，卡羅·布拉西斯於義大利的影響，一如薩瓦多雷·維崗諾，維時不長。他調教出來的舞者確實橫跨好幾世代，門生又再授徒，代代相傳。只是，後代的舞者未曾親炙開山祖師，對於他所提倡的人文思想、古典憧憬，自然很難恪守——其實，即使曾經親炙布拉西斯其人，一樣很難恪守。往回看，看得出來薩瓦多雷·維崗諾、卡羅·布拉西斯兩人其實殊途同歸。兩人的舞蹈事業皆以創建新的義大利古典精神——既富文化涵養又能創新發明——為畢生的職志。兩人同為義大利芭蕾開闢出可行的前途，只可惜短暫即逝，未得長久。

一八四八年歐洲掀起革命狂潮，風起雲湧，義大利為了統一建國，一連打了幾場戰爭，義大利芭蕾因之破壞殆盡。動亂蔓延之廣、持續之長，為戲劇活動帶來了重大的衝擊。一八四八年的動亂和革命，延燒義大利全境。米蘭也有民兵起義對抗奧地利，街頭暴動、巷戰長達五天。鄰近獨立的皮埃蒙特王國，想攻下倫巴第地區但未成；奧地利治下的威尼斯民兵歸正，倒戈相向，逼退奧地利軍隊，威尼斯得以重建共和政體，卻也僅是曇花一現；波旁王室自那不勒斯出亡，西西里自行宣布獨立；羅馬的教皇因起義而被迫外逃，後來還是由奧地利、法國、西班牙、那不勒斯等國組成聯軍協助，教皇才得以重返羅馬復位。義大利革命軍領袖袞塞佩·馬齊尼率領義軍英勇抵抗。只是，到最後，史稱「義大利第一次獨立革命」的戰事，還是頂不住長年的地域對立和（Giuseppe Mazzini, 1805-1872），以統一義大利為上帝授與的宗教使命。各國聯軍兵臨城下，羅馬身陷重圍，馬齊尼的目標矛盾，不得不暫時偃旗息鼓，任令舊政權輕易重建勢力。歷盡千辛萬苦卻是如此結局，對於一心渴革命

望看見義大利統一的廣大民眾，無異醍醐灌頂，提醒大家革命路途多艱，尚待努力。

迄至一八五九至七○年，義大利民眾的革命奮鬥，終於經由史稱「義大利第二次、第三次獨立革命」，成就了統一的大業。只是，這時，再浪漫的愛國志士也已經痛苦認清：義大利的統一、建國之路，是以內戰耗損和民族受辱作為慘痛的代價。皮埃蒙特王國於一八五九年攻下了鄰近的倫巴第區，將奧地利勢力驅逐出境；只是，皮埃蒙特的勝績，背後沒有法國軍隊撐腰不行。皮埃蒙特王國和法國皇帝路易·拿破崙簽下密約，法國願意出兵相助，但須以併吞薩佛伊（Savoy）和尼斯（Nice）兩地作為回報。翌年，夙負領袖魅力的共和派冒險家、裘塞佩·加里巴底（Giuseppe Garibaldi, 1807-1882），率領千名志願「紅衫軍」（camicie rosse）攻下西西里島。義大利中部、南部見狀，隨之加入新成立的義大利王國陣營。只是，復興運動的愛國志士馬上就大失所望。因為事態的發展有違民族抗暴的本意。加里巴底原本打算領義軍一路由南往北攻向義大利半島，「由下而上」統一義大利，卻被迫將指揮權讓渡給義大利北部的皮埃蒙特王國；皮埃蒙特王國新近才大幅擴張領土。此一變局，隨即於義大利南部引發長達五年的慘烈內戰。究其實質，義大利雖然名為統一，實則為義大利北部的皮埃蒙特王國將義大利南部起義抗暴的各區，一一予以兼併，以至各區義大利民眾對此始終耿耿於懷，憤恨難消。

於此期間，義大利北部的威尼斯暨其腹地，也要等到一八六六年奧地利大敗於普魯士後，才掙脫奧地利的掌握。之後，依國際協議，威尼斯淪為日耳曼總理俾斯麥手中的棋子。俾斯麥一來為了顧全奧地利的顏面，免得奧地利又要再割讓領土給以前義大利半島的屬國，二來為了安撫法國因為普魯士軍事連番告捷而生的焦慮，便將威尼斯轉交給法王路易·拿破崙。路易·拿破崙又再（以不同的理由）將威尼斯讓渡給新建國的義大利。而四年之後，連法國也淪為所向披靡的普魯士大軍祭旗的犧牲品。法國二十年前派駐羅馬保護教皇的軍隊，不得不撤出羅馬。義大利軍隊就此堂而皇之進入羅馬城內，理所當然就將羅馬城併入義大利，只留梵諦岡小城給四面楚歌的教皇。

由此可見，義大利建國並非義大利人迭經奮鬥、打贏了革命戰爭，而是奧地利和法國迭經戰敗，一點一滴輸掉了義大利。其實，義大利當時不管拿哪一種傳統標準來看，根本稱不上「國家」。義大利人泰半各講各的方言，罕能互通。境內政治山頭林立，四分五裂，內鬥激烈，各有根深柢固的利益，各取所需，互不相讓。各地區的

文化、財富，差異皆極懸殊。聯繫義大利各城市、各地區的道路，路況極差，南部甚至可謂無路可走，少有人膽敢遠離土生土長的地區，這樣自然無助於義大利人民彼此了解、溝通。不止，各地連度量衡、幣制、政府組織、法律等等，率皆紊亂不一，猶如對亂象雪上加霜。新成立的義大利中央政府，面對亂中求同的艱鉅任務，卻以擾攘不斷知名：一八六一至一八九六年，三十五年就換了三十三任內閣。艾曼紐二世（Vittoria Emanuele II, 1820-1878）先是皮埃蒙特國王，後來就任統一後的義大利國王。只是，可惜艾曼紐二世不太適任，不論是要挺身而出，將國家的統一繫於其人之一身，還是要將國家的統一繫於他率領的中央政府，一概左支右絀，力不從心。艾曼紐二世的性格一板一眼、崇兵尚武，愛著軍裝，極少作普通裝束，身邊盡是粗魯不文、惹人討厭的好戰軍頭。在他之後繼位的翁貝托（Umberto, 1844-1900）一八七八年登基，卻比前任還要更糟。翁貝托酷愛獵狐，講究禮節規矩，他的王后偏偏嚴屬死板，喜歡炫耀貴族氣派，在在無助於他贏得民心。

所以，義大利雖然號稱統一，卻是百廢待舉，猶待努力。不過，打通義大利的崇山峻嶺，將這新國家和歐洲其他地區連起來的工程，還是一一推動，陸續完成——塞尼山（Mount Cenis）隧道打通阿爾卑斯山脈，將法國和義大利的鐵路線連起來；聖哥達（St. Gotthard）隘口，也開闢出一條新的公路和鐵路，讓義大利得以連通中歐地區；辛普倫（Simplon）隘口，打通直達瑞士的道路。雖然工程大多由外國公司出資、監造（特別是法國和奧地利的公司），卻還是義大利對外的明白宣示，表達他們以歐洲富裕、強盛國家為目標，迎頭趕上的堅定決心。

然而，義大利在奮力朝現代化衝刺之餘，還是潛藏隱憂，全國瀰漫深重的憂懼，文化一片灰心喪志。義大利立國之後，雖然頗有讓人驚豔的建樹，卻還是極為落後，尤其是南部：民眾長年備受饑饉、疫癘（霍亂、瘧疾、營養不良）折磨，地理環境缺少天然資源，國家財政困難、軍力疲弱，教政府舉步維艱。其實，義大利才剛統一，就有不少人開始發愁了——音量還不小——對義大利的國際地位和聲望，滿腹牢騷，一個個疾言厲色，只盼要義大利快快躋身歐洲大國之林，發揮舉足輕重的力量。英國歷史學家泰勒（Alan John Percivale Taylor, 1906-1990）便說當時的義大利是「強權之末」。義大利復興運動掀起狂潮也才一世代的時間，原有的樂觀進取、熾熱理想，便已消褪為悲觀和嫉恨（ressentiment）。迄至十九世紀將近末了，歐洲的政治、文化又染上了日益張狂好鬥的惱人色彩。流風所及，不顧一切的殖民擴張，不惜一戰的挑釁好鬥，也流瀉於一些義大利作家的筆下，因而出現不少

刺激的辭令，例如蓋布里耶拉·鄧南遮（Gabriele d'Annunzio, 1863-1938）的作品……文學界也新興起寫實主義的風潮，以揭發——也有人認為是推崇——義大利社會暴力、迷信的痼疾為要務。

而這樣的環境態勢之於芭蕾，又有何意義呢？浮在表層的意義，便是長期不安。一八四八至一八五一年，米蘭的史卡拉劇院無預警忽然休館停演（表面的理由是重新整修）。一八五九至一八六六年間，威尼斯的鳳凰劇院一連七年未曾開啟大門，附設的芭蕾學校先於一八四八年關閉過一陣子，後於一八六二年永久廢校。一八四八年，那不勒斯聖卡羅劇院的舞者也因為院方欠薪而發動罷工。聖卡羅劇院的芭蕾編導，薩瓦多雷·塔格里雍尼，曾於起義抗暴的動亂意外遭到槍擊，後來雖然復原，芭蕾卻未隨他恢復元氣。那不勒斯王室因動亂而外撤，一八六一年，王室甚至因為義大利統一而不復存在——聖卡羅劇院的芭蕾演出經費，可是出自王室口袋。所以，可憐薩瓦多雷·塔格里雍尼死時，一文不名，無人聞問。一八六八年，一窮二白的義大利國會切斷了全國每一所歌劇院的金援——不止，國會還立法，徵收歌劇院票房收入的百分之十作為稅收。義大利各地的劇院就此不得不回頭向市政府要錢。這對很有錢的米蘭沒有一點困難。米蘭於義大利統一之後，便因都市化、富裕的商人階級興起，日進斗金。但是，義大利其他城市，走的就是一蹶不振的沒落之路了。

而且，連米蘭這樣的地方，芭蕾一樣第一個遭殃。從數字就看得出來端倪：一八四八年，史卡拉劇院的「嘉年華－四旬齋」（Carnival-Lent）演出季，一般要推出平均六檔的芭蕾，但在一八四八年後，數字掉到了三檔甚至兩檔。尤有甚者，三幕歌劇原本習慣安插兩支芭蕾，也被刪成只在結尾加一支芭蕾。觀眾一般不會乖乖坐著——或是不打瞌睡——等到全劇結束才走人，以至芭蕾上場的時候，台下幾乎空無一人。後來，法國的「大歌劇」打進義大利歌劇院，躋身常備劇目，再後來，連日耳曼音樂家華格納（Wilhelm Richard Wagner, 1813-1883）的歌劇也登堂入室，義大利歌劇因之朝新領域拓展，在在都教芭蕾的處境更加不堪。芭蕾登台演出的時段一路往後挪了又挪，歌劇即使穿插芭蕾，也仿效法國的作法，將芭蕾納入歌劇之內。觀眾就日漸覺得芭蕾是可有可無的「點綴」，不再是眾所期待的幕間表演——作曲家更不在話下。

歌劇和芭蕾的經濟條件也有了變化。歐洲的歌劇院自一八四〇年代起，便開始朝新的「固定劇目制」轉進，到了一八六〇年代，步調更是加快；也就是劇院不再以新作首演為主，而開始將觀眾愛看的舊戲碼推出重演，從

羅西尼到威爾第（Giuseppe Fortunino Francesco Verdi, 1813-1901）的作品，無不在內。這樣的作法，優點顯然就在可靠：羅西尼的歌劇票房向來很好，收益足可抵消新作的財務和藝術風險還有餘。連帶所及的影響，便是歌劇演出不再由演藝經紀一手包辦，而改由出版商掌舵，尤其是一八〇八年成立於米蘭的「黎柯笛」（Casa Ricordi）出版社。「黎柯笛」從藝術家手中直接買下作品的版權，轉賣與劇院，契約一般還有審慎、周詳的條款，明訂作曲家對於當地製作演出的要求條件。不止，崇拜明星歌手的熱潮生根之後，義大利歌劇隨之向外攻城掠地，淪陷的劇院日益增多，從義大利遍及歐洲，連移民到南美洲的義大利人也未能免俗。不過，這樣的「定目制」有賴形諸明文的定譜作為基礎，芭蕾編導卻無定譜可循。以至歌劇的聲勢日益壯大，芭蕾卻愈來愈像時空錯亂的產物。

這時，義大利編舞家路易吉·曼佐蒂（Luigi Manzotti, 1835-1905）現身，為芭蕾扭轉乾坤──或者該說是一開始像是在扭轉乾坤吧。曼佐蒂生前在義大利為人奉為義大利芭蕾的救星，只不過，證諸其人所作所為，與其說是他在解決芭蕾的難題，還不如說是他在利用芭蕾的難題。曼佐蒂其人其事，恰似芭蕾可以荒腔走板到什麼地步的絕佳寫照。曼佐蒂的傳奇，其實一半落在他的生平，眾人傳頌不休，屢屢還要在他非凡的輝煌事業上面錦上添花。

曼佐蒂一八三五年生於米蘭，父親是蔬果小販。曼佐蒂幼時便愛上戲劇，靠自己奮鬥終於擠進史卡拉劇院，學的主要是滑稽啞劇，不過，他在歌唱的表現也相當出眾。他崇拜的偶像不是舞者，而是義大利的著名演員托瑪佐·薩爾維尼（Tommaso Salvini, 1829-1915）和恩內斯托·羅西（Ernesto Rossi, 1827-1896）。美籍作家亨利·詹姆斯（Henry James, 1843-1916）曾經嘲諷羅西說，「他很糟又很妙。只要一涉及格調、判斷力，他就很糟；但是遇到激烈的感情，他又能精準到位，甚至精準有餘。」同樣的說法應該也可以用在曼佐蒂身上：曼佐蒂的舞蹈技巧不足，但是，遇到煽情的通俗劇和政治盛典，卻又特具敏銳犀利的直覺，可以彌補不足。曼佐蒂的第一齣芭蕾，《曼薩尼耶洛之死》（La morte di Masaniello, 1858），取材自那不勒斯漁夫奮起抵抗西班牙統治的英雄故事。復興運動的主題呼之欲出，革命的歷史故事又十分鮮明。法國作曲家丹尼爾·奧貝（Daniel François Esprit Auber, 1782-1871）寫的歌劇，《波諦契的啞女》（La Muette de Portici, 1828），同樣取材自曼薩尼耶洛的抗暴故事，還觸發一八三〇年比利時民眾起義，史上有名。[25]

不過，曼佐蒂要揚名立萬，卻要等到《彼得彌卡》（Pietro Micca）一劇。該劇一八七一年於羅馬首演，

一八七五年移師米蘭史卡拉劇院。這一齣芭蕾取材義大利民間英雄小兵彼得・彌卡（Pietro Micca, 1677-1706）的故事。十八世紀初年，杜林遭法軍圍城，他為了擋下法軍進城，奮不顧身在他駐防的隧道引爆炸藥，犧牲自己。劇中有賺人熱淚的場景：彌卡（由曼佐蒂本人親自飾演）和妻子訣別。但真正招徠觀眾的賣點，卻是在結尾：舞台出現隧道爆炸的特效。主題和特效的處理都還算逼真，在羅馬第一次演出時，竟然有人看得把警察叫進劇院來。

然而，《彼得彌卡》和曼佐蒂後來推出的壯麗大戲《精益求精》（Excelsior, 1881）相比，簡直是小巫見大巫。《精益求精》首度於史卡拉劇院演出，是放在歌劇《呂布拉》（Ruy Blas, 1869）之後演出。音樂由義大利作曲家羅穆瓦多・馬倫柯（Romualdo Marenco, 1841-1907）譜寫。馬倫柯畢生的音樂職志，便在以音符捕捉義大利復興運動澎湃激昂的民族情感。他創作的第一部作品，便是為一八六八年於米蘭推出的芭蕾《加里巴底進攻馬爾薩拉》（Lo Sbarco dei Garibaldini a Marsala e la presa di Palermo）譜寫音樂，旋即便和曼佐蒂結為合作夥伴，為曼佐蒂的《彼得彌卡》譜寫音樂，日後曼佐蒂的重要作品也都交由他負責譜寫音樂。《精益求益》「富含歷史、寓言、奇幻和舞技的劇情」，奔放、豪華，「萬花筒似一般」，或如（後來美國有人下的評語）「妖怪」大戲。劇情依曼佐蒂自述，講的是「進步對抗退步的大鬥爭」——若真可以這樣子講的話。[26]

《精益求精》的劇情始自十六世紀的「西班牙宗教法庭」（Spanish Inquisition; Inquisición española）；宗教法庭是西班牙壓迫義大利人民的一大象徵。演到結束時，年代已接近當世，而以塞尼山隧道爆破、連通義大利和法國落幕。主角有「光明」、「黑暗」（領銜的兩位滑稽啞劇角色）和「文明」（由首席芭蕾伶娜出飾），搭配「發明」、「和諧」、「名聲」、「力量」、「榮耀」、「科學」、「工業」等等角色。此一芭蕾從宗教法庭推進到塞尼山隧道貫通期間，（依一八八六年的劇本所述）描寫「我們這一世紀的豐功偉業」，從發明第一艘汽船到發明電報、使用電力等等。例如「光明」一角在劇中賜福發明家，「發明家因此身負超人的力量」伸手觸摸兩條電線，就產生了史上第一顆電池。「黑暗」一角企圖摧毀電池，但是，科學家滿懷「意志即力量的無上宗旨」勇敢對抗，而由「光明」出面力保。有一幕甚至出現興建蘇伊士運河（Suez Canal）的場面，有沙塵暴狂捲，還有強盜策馬衝過舞台，手上的步槍、手槍不斷擊發——靈感可能和《奇奧普法老的女兒》（Le figlie di Chèope, 1871）脫不了關係；《奇奧

普法老的女兒》是場面壯觀、埃及風格的七幕芭蕾。威爾第的歌劇《阿伊達》（Aida，一八七二年在米蘭的史卡拉劇院首演），應該也有所影響吧。[27]

《精益求精》還有成群印度摩爾人（Indian Moors）婦女、幾位阿拉伯雜耍藝人、一名中國人、一名土耳其人、幾名美國電報發報員、一名快活的英國佬，上台演出舞蹈。土耳其人跳的舞蹈，「笨手笨腳、滑稽可笑，招來『文明』輕蔑的冷笑」。跳到「萬國雙對舞」（Quadrille of Nations）時，首席芭蕾伶娜坐進轎子，手上揮舞義大利國旗，由四名轎伕扛著上台。劇末，塞尼山隧道爆破開通，法國和義大利兩方的「工程師、工作人員朝對方飛奔，相擁慶賀」。最後的圓滿大結局便是「光明」驅逐「黑暗」。（「於你，是末日，於人類的天才，是精益求精」）。「光明」示意大地裂開大洞，「吞噬」黑暗的精靈。最後的高潮是「光明」和「文明」站上高台熱切相擁，「光明」高舉手上的火炬，「文明」揮舞義大利國旗，下方的「萬國」紛紛躬身為禮，向他們的天才致敬，然後挺身「開心揮舞旗幟。歡呼！」[28]

《精益求精》的排場極為盛大，演出的陣容為數超過五百，其中包括十二匹馬、兩頭母牛，一頭大象，奇幻富麗的布景變換和燈光所費不貲，尤其是米蘭的史卡拉劇院一八八三年裝上電力之後，更是不計成本。不過，曼佐蒂的編舞才華實在不佳，劇中的一段段舞蹈──可是多著呢──泰半是固定的套路，可以互換的炫技動作，細節往往還留給舞者自己去斟酌、發揮；舞者當然就抓緊機會使出看家本領，盡情炫耀個人的絕活。其他就剩下大會操似的團體舞蹈，一大批舞者和跑龍套的像操兵一樣，排出圓圈、三角形、對角線、輻射線，幾百人在台上以整齊劃一的動作行進、踏步、比劃手勢、擺姿態。[29]

為了營造壯盛的氣勢，曼佐蒂必須動用大批臨時演員和配角，所以成群虎臂熊腰的「特拉馬尼尼」（tramagini）夾雜其間，自不在話下。這一類人以勞工階級為多，算是當時的武打臨時演員。「特拉馬尼尼」之名，來自佛羅倫斯首度組成這類團體的特拉馬尼尼家族。「特拉馬尼尼」都是手藝人、工人之類的出身，在下工之後組團練習體操、擊劍、手槍等等技藝。到了一八七〇年代，這類武打演員已經組成正式的表演團體，人數上百，劇院慣常雇用他們為「芭蕾的『動作』錦上添花」，或是負責「抬舉」芭蕾伶娜。至於女性，曼佐蒂一樣會雇幾十名舞技平庸的舞者，上台唯一的任務便是站在芭蕾舞群身後抓準時間以優雅的動作比劃手臂。台上也會有不

少兒童，一樣排成整整齊齊的隊形。其實，《精益求精》根本稱不上芭蕾：應該說是一個口令一個動作的慶典儀式才對，比較像是政治盛典(的大戲，而非藝術。當時就有論者形容此劇不過是在劇院的舞台「將馬齊尼的理想付諸實踐」。此言不虛。

《精益求精》這樣的大戲，轟動的盛況堪稱義大利芭蕾史上前無古人，當時僅見。首演於米蘭的史卡拉劇院就演出達上百場次。後來，曼佐蒂再派出旗下的子弟兵，遊走義大利各地演出此劇：那不勒斯(由曼佐蒂本人親自製作)、杜林、佛羅倫斯、義大利東北部的特里亞斯特（Trieste）、西西里島的巴列摩（Palermo）、北部的波隆那、西北部的熱那亞、北部的帕多瓦、中部的羅馬、比薩（Pisa）、西部的來亨（Leghorn）、北部的布雷西亞（Brescia）、西西里島的卡塔尼亞（Catania）、北部的拉文納（Ravenna）和南部的列契（Lecce），無處不可見《精益求精》的芭蕾演出。不過，到了外地，自然要視舞台的實際狀況縮減一下規模。曼佐蒂因此劇到處轟動而晉身為歐洲的名流聞人，一八八一年榮獲義大利政府授與「皇冠勳章」（Ordine della Corona d'Italia）。《精益求精》一劇也數度於一八八一年、一八九四年的米蘭萬國博覽會、一八八五年比利時的安特衛普博覽會，盛大演出。當時中產階級人家的主食「利比克」（Liebig）牌肉塊，包裝甚至附上《精益求精》芭蕾的迷你明信片。不過，最重要的還是《精益求精》的歌詞由「黎柯笛」出版。這家出版社很精明，早在一八八六年就將曼佐蒂日後製作的芭蕾版權全數買下。曼佐蒂加入了新成立的「作家協會」。分散各地負責推出《精益求精》的舞者，生前寫下的稿本有三份於今猶存。而他們有辦法寫下稿本，便是因為《精益求精》的舞蹈以列隊形、排圖案為多，所以，稿本主要便在以圖解、文字說明舞者在台上的走位。所以，當時有人將稿本複雜的圖解比作「梅洛斯拉夫斯基（Mieroslawski）將軍作沙盤推演的兵推圖」。雖然這樣的稿本離舞譜還差得遠，卻也確實有助於記憶。

《精益求精》便如義大利歌劇或是現在百老匯的當紅名劇，賣到世界各地的音樂廳、劇院演出：南美、美國（美國的廣告還打出「愛迪生電氣公司推出新奇電氣特效」，十分自豪）、柏林、馬德里、巴黎──演出多達三百場，但不是在巴黎歌劇院，而是在特地為演出此劇而蓋的「伊甸劇場」（Théâtre d'Eden）──聖彼得堡、維也納。移師異域，當然也要略作修正，迎合各地的口味。例如劇中跳到「萬國芭蕾」時，「文明」手持的旗幟就會改成地主國的國旗。在維也納演出，塞尼山隧道也改成「阿爾堡」（Arlberg）；阿爾堡隧道是一八八〇至八四

為《精益求精》留下稿本的幾位芭蕾編導，便有安瑞柯·切凱蒂其人。由切凱蒂留下的這一頁筆記，可以一窺舞台類似演習、閱兵的舞蹈隊形到底是何模樣。

年由奧地利興建；至於在巴黎，結尾一幕的背景則改成「艾菲爾鐵塔」。33

行無市的「巨匠」。一八八六年，他創作《愛》（Amor）一劇——amor的意思是「愛」，也是Roma（羅馬）一字倒過來寫。劇情靈感來自義大利文學巨擘但丁（Dante; Durante degli Alighieri, c1265-1321）的作品，宣傳海報還聲

說來諷刺，《精益求精》如此轟動，卻也為曼佐蒂的舞蹈事業種下了敗因，因為《精益求精》把他拱成了有

明此劇是在向愛情的力量致敬。劇情始自亞當、夏娃，歷經希臘、羅馬時代（祕教！狂歡！），推進到神聖羅馬帝國皇帝腓特烈一世巴巴羅薩（Barbarossa; Frederick I Barbarossal, 1122-1190）進攻義大利的連番征戰，龐帝達（Pontida）、萊尼亞諾（Legnano）等戰役。當時有人較為寬厚，評論此劇的宗旨在證明真正的大愛，最重要的大愛，是對故土（patria）的愛。所以，曼佐蒂將這一齣芭蕾獻給米蘭，米蘭在當時

義大利人的心中，是「第二羅馬」。《愛》這一齣芭蕾首演之日，也就以威爾第的歌劇《奧賽羅》（Othello）作為節目的開頭。只是，《愛》這一齣芭蕾的問題，在於場面比《精益求精》還要盛大，還要棘手。演出的陣容超過六百，其中包括十二匹馬、兩頭公牛，一頭大象一頭，外加三千一百件戲服，八千件道具，一千六百平方公尺的手繪布景，一百三十件布景片，林林總總。結果，除了米蘭的史卡拉劇院，再也沒有別的地方供養得起這麼龐大的製作。一八九七年的《運動》（Sport）一劇，工程甚至比《愛》還要更艱鉅，浩大。[34]

雖然如此，也不等於曼佐蒂的影響力就此消退。其實，《精益求精》於舞台極其長壽，一八八〇、九〇年代數度於米蘭史卡拉劇院重新搬上舞台。一九〇七年，史卡拉劇院又遇到財務問題，芭蕾縮減到一年一檔。所以，經營階層當然不敢冒一丁點兒險，欲找萬無一失的票房保證，所以，眼光便又再鎖定《精益求精》。這一次，改由劇院的芭蕾編導阿基里·柯匹尼（Achille Coppini, 1865-?）負責製作（曼佐蒂已於一九〇五年逝世），還加入最新的戲劇效果，例如新興的電影影片、飛機從背景俯衝而過、標新立異的打光手法（一個個舞者的戲服都塞了電燈泡，總計二百二十顆）。一九一三至一四年，這一版本的《精益求精》還改拍成電影，背景當然改成實地到埃及、塞尼山等地拍下來的影片；由義大利導演路卡·柯梅里奧（Luca Comerio, 1878-1940）負責拍攝工作，舞蹈則由安瑞柯·畢安齊費歐利（Enrico Biancifiori）負責，他是《精益求精》一劇的長年老班底。電影搭配六十人的管弦樂團配樂，於熱那亞首演（之後於義大利全國上映），招徠洶湧的觀影人潮報以如雷的掌聲，當時有報紙描寫觀眾「瘋狂喝采」。[35]

義大利人對曼佐蒂芭蕾的痴迷，看似海枯石爛、無怨無悔。例如出身俄羅斯的演藝經紀，謝爾蓋·狄亞吉列夫（Sergei Diaghilew, 1872-1929）帶領俄羅斯芭蕾舞團於一九一七年抵達那不勒斯進行連串演出，還有音樂家史特拉汶斯基指揮管弦樂團助陣，卻遭義大利觀眾冷眼相向。反之，《精益求精》重新搬上舞台，依舊贏得滿堂喝采，連演不輟多達八十場。俄羅斯編舞家米海爾·福金看過《精益求精》之後，寫了一篇尖刻的投書刊載於報上，抨擊這一齣芭蕾格調差勁。史卡拉劇院芭蕾學校的校長看了勃然大怒，反脣相稽，「這樣的評語，在我這邊，」女校長的口氣極為兇悍，「猶如小娃娃拿麥稈去砸花崗岩大雕像。」不止，《精益求精》還可以任人變出新的花樣，無窮無盡。一九一六年上演的版本，劇情就修改成蠻族為始，而以一九一四年德國進攻比利時為終。

一九三一年的演出版本，可就把「法西斯主義」（fascism）的「進步」搬上舞台。兩次世界大戰期間，曼佐蒂也

確實備受義大利崇拜法西斯主義的評論人稱頌，讚美他「有腦、有心、有力」。[36]

不過，追根究柢，《精益求精》才沒有資格接受這般溢美的禮讚。真要論功過的話，《精益求精》再怎樣也只是活生生扼殺了義大利芭蕾。薩瓦多雷・維崗諾和卡羅・布拉西斯的遺緒，活像慘遭《精益求精》暗算。不過，即使罪狀若此，始作俑者卻難以判定。曼佐蒂只是大時代的小卒；義大利民族因亂動催逼，展現的糟粕，不巧集大成於曼佐蒂其人一身，再反映於曼佐蒂的芭蕾劇中，如此而已。曼佐蒂的芭蕾掀起義大利民眾強烈的共鳴，只是，曼佐蒂的芭蕾也將民眾全然欠缺思辨判斷、藝術品評能力的面向，暴露無遺。不過，話說回來，曼佐蒂繼承的先人遺緒也找不到多少立足點可以供他更上層樓。維崗諾的舞蹈固然是曼佐蒂芭蕾的直系血親，但於一八八〇年代早已是褪得很淡的記憶了。布拉西斯是出類拔萃的舞蹈老師沒錯，只可惜曼佐蒂當時太年輕了，未能受惠於布拉西斯的學識和訓練。尤有甚者，義大利長年動盪分裂、經濟凋敝、戲劇、政治因之備受荼毒，芭蕾難免一樣受創嚴重。值此百廢待舉之際，音樂家威爾第還有貝多芬、莫札特的弦樂四重奏袖珍版總譜可以擺在床頭，曼佐蒂卻一無所有，而義大利芭蕾可從來未曾培養出威爾第一流的精采大師呢。曼佐蒂其人其實和市井街頭的滑稽啞劇藝人不相上下：教育程度不高，難有領袖群倫的風範，論起才藝，頂多善於模仿而已——他像是拿了一面鏡子在觀照義大利，始終未曾對眼前所見有過絲毫質疑。所以，義大利芭蕾從維崗諾發展到曼佐蒂，確實以曼佐蒂晚年憶往說過的一句話為最好的寫照。曼佐蒂回想義大利的整體政治文化，曾經幽幽嘆道：「我原以為喚醒了義大利的靈魂，沒想到出現在我眼前的，竟是義大利的屍骸。」[37]

所以，綜觀義大利芭蕾的歷史發展，不由得有此一問：何以義大利孕育的偉大歌劇那麼多，芭蕾卻連堪稱重要的劇碼也少之又少？義大利歌劇和芭蕾面對的政治和經濟情勢，畢竟同出一轍。芭蕾和歌劇在義大利可是同在一處歌劇院內連袂演出的，也都歷經義大利復興運動和統一革命的激情和困頓。的確，盱衡時勢，確實粥少僧多，但是，歌劇搶到的確實比較大碗，這結果，既是歌劇、芭蕾閱牆的果，也是歌劇、芭蕾閱牆的因。

義大利歌劇所向無敵的長紅票房，後來固然打垮不少舞者的士氣，但是證諸曼佐蒂，應該沒人敢說他信心不夠、

資源不足。義大利芭蕾於維崗諾、布拉西斯時代，可是站在起跳的踏板上，前途一片光明。站在一八二〇年，

甚至一八四〇年的浪頭上眺望未來，有誰想得到義大利芭蕾的前途未幾就會急轉直下，墜入谷底？何以義大利

歌劇這一塊領域代有人才，孕育出威爾第、普契尼（Giacomo Puccini, 1858-1924）一輩的奇葩，義大利芭蕾卻只見

曼佐蒂者流，而且還後繼無人？

答案有一在此：義大利的復興運動、統一革命，對歌劇一樣是嚴重的打擊，不亞於芭蕾。威爾第和普契尼一

輩，是當時義大利歌劇界的特例，而非共相。義大利歌劇的命運比芭蕾亨通，單純只是因為運氣較好，出了幾

位不世出的天才。羅西尼、董尼采蒂、貝里尼等音樂家，畢竟出身奧地利宮廷、波旁王朝所屬的舊世界，隸屬

文化素養較高的都市貴族文化。義大利的復興運動和統一革命，摧毀了他們出身的舊世界，也將歌劇打得天下

大亂（芭蕾也是）：人事浮濫，動輒關閉，資源緊縮，票房壓力，定目制興起（後來還因為廣播和電影加入競

爭，情勢更加複雜），在在還是將義大利歌劇朝商業化、通俗化的道路推進，終究難免步向沒落。單舉一例即可，

一八四八年後，威爾第待在巴黎的時間愈來愈長，待他一八五七年終於回到義大利定居，卻發現義大利製作歌

劇的環境愈來愈艱困。這樣的情況，絕非偶然。他的《假面舞會》（Un ballo in maschera）於一八五八年被那不勒

斯官府查禁，逼得他不得不將作品撤下（但還是在羅馬進行首演）。之後，威爾第有不少重要歌劇都是在義大利

境外進行首演的。例如《命運之力》（La forza del destino）一八六二年於俄羅斯的聖彼得堡首演，《唐卡羅》（Don

Carols）一八六七年於法國的巴黎歌劇院首演，《阿伊達》一八七一年於埃及的開羅首演，之後才移師米蘭史卡

拉劇院。雖然義大利歌劇的火苗燒得比義大利芭蕾要旺、要久，但整體的拋物線呈下墜的走勢，其實大體相當。

不過，縱使這也是實情，還是未足以解釋義大利歌劇的「威爾第特例」，相較於義大利芭蕾的「曼佐蒂共

相」，何以雙方藝術成就的差距如此之大。芭蕾衰落、歌劇卻繁榮暢旺，箇中的緣故，或可以從兩件簡單的相關

事實來看。第一，芭蕾這一藝術形式，先天的體質就比歌劇單薄、孱弱。第二，義大利政治、文化特有的性格，

又將芭蕾先天單薄、孱弱的體質予以放大，而將芭蕾推到崩潰的臨界點。以舞譜為例，芭蕾沒有通行的記譜法，

各地皆然。但是，沒有舞譜在米蘭或是那不勒斯遇到的麻煩，卻比巴黎或是維也納嚴重許多。因為巴黎、維也

納的皇室宮廷也扮演文化經紀（cultural impresario）的角色，文化傳統一樣屬於中央集權，維繫也是由上而下。然而，義大利米蘭的史卡拉劇院、威尼斯的鳳凰劇院，那不勒斯的聖卡羅劇院，只要一有突然關閉或轉向的情況，地方的舞蹈傳統往往隨之中斷或是崩解（布拉西斯建立的舞蹈風格便是一例）。法國的巴黎歌劇院卻罕見這般情況。歌劇縱使遇到撕裂的缺口，承受的韌性要強悍許多──樂譜再難掌握，再會變，日後也一定救得回來，可以參考。歌劇因此擁有穿越時間的自主和完整，此乃芭蕾所無。

不止，芭蕾生也來自貴族，長也來自貴族，所以一旦沒有了宮廷或是貴族以其威望和典範作加持，芭蕾訓練極易淪為一套體操動作，寥寥無幾又空洞無聊。社會、政治的變遷對音樂家的牽連之所以較小，是因為音樂所需精通的語言，自足又自主，精密又繁複，需要磨練高超的分析技巧。這些，舞者和芭蕾編導一般都沒有──或不需要。威爾第和曼佐蒂兩人不論是文化素養或是才智知識，鴻溝如此之深，單憑機緣巧合未足以道盡。威爾第廁身一長串作曲家之林，多的是他可以跨越地域、歷史分野進行「對話」的對象。反之，曼佐蒂彷彿孤身隔絕於真空的藝術世界，此外找不到更廣闊的文化根源，連他腦中的芭蕾創作記憶庫，也單薄又稀疏（雖然不是他的錯）。布拉西斯苦心打造的恢宏人文境界，曼佐蒂看不到，所以，退而求華麗，成了他別無選擇之途。

而且，這樣的問題，好像怎麼轉都轉不出去。例如義大利的歌劇泉源多處源頭匯流：日耳曼、法蘭西的音樂風格在十九世紀後半葉便流入了義大利。雖有論者擔心純粹的義大利音樂會遭外來風格侵蝕，不過，衡諸威爾第的作品，其實應該是以受惠於外來風格者為多，義大利的音樂因之更為廣闊、更加豐富。舞蹈卻沒有這樣的運氣。曼佐蒂那時候，西歐各地的芭蕾形如困獸，抓不準己身為何物，忙不迭要和更流行的通俗、歌舞劇舞蹈合流──如前所述，之所以如此，主因就在歐洲歷經革命動亂、政治劇變，宮廷、貴族士崩瓦解，以至芭蕾頓失所依。所以，義大利歌劇還有日耳曼的華格納當靠山來撐場面，義大利芭蕾卻只看到保羅・塔格里雍尼滑稽可笑的《福利克和福洛克歷險記》，雖然招徠了觀眾熱烈捧場，卻無助於刺激藝術發展，遑論昇華。

麻煩不止於此。義大利的芭蕾編導不知何故，一個個一定要自己動手寫劇本，冥頑不靈。法國的浪漫派芭蕾，拜詩人、作家之類的專才，將編劇這麼重要的工作從芭蕾編導手中硬是搶了過去，結果，芭蕾反而獲益良多。可是，義大利的芭蕾編導卻對巴黎同道的重要發展視芭蕾編導本來就沒一個是以寫作的想像力或技巧見長的。

而不見，始終不肯假手他人，執意要親自動筆撰擬艱澀、沉滯、呆板的劇本。義大利的歌劇作曲家一直懂得倚

重劇本作家的才氣。尤其是威爾第，他對這一點就特別堅持，即使上窮碧落下黃泉，不找到好劇本（再修到完美）

誓不干休。他便說過：「劇本！給我好劇本——有了好劇本，歌劇就等於寫好了！」曼佐蒂親筆寫的劇本，虛

浮、縟麗，準教他退避三舍！芭蕾運用的音樂也是如此。薩瓦多雷・維崗諾的芭蕾雖然曾經搭配出色的名家作品，

例如貝多芬，卻只算特例。芭蕾編導泰半死守芭蕾的老習慣、舊公式，故步自封，只願套用及格但平庸的音樂

寫手的作品。

　　結果如何，可想而知：於外既沒有王室宮廷作後盾和存在的目的，於內又缺乏安身立命的根本作支撐，義大

利芭蕾當然淪為**不用大腦**的體操藝術。如此一來，義大利芭蕾也特別容易被流行和通俗的品味牽著鼻子走，為政

治而搬演的大戲更不在話下。所以，威爾第那一輩的義大利歌劇，大體尚能吸收義大利復興運動的精髓，表現

於精采的創意；曼佐蒂這一輩的義大利芭蕾卻否。不過，於此，義大利也不是孤例。日耳曼的芭蕾和義大利一

樣，在歐洲一起敬陪末座絕非偶然，因為，日耳曼和義大利的政治統一之路，同樣都走得比較久。法國、奧地利、

俄羅斯的芭蕾得以領袖群倫，就在於三地皆有歐洲延續最為長久的王室和皇權。日耳曼的例子特別能夠點明箇

中癥結。如前所述，十八世紀，日耳曼各公國有不少宮廷皆自巴黎引進芭蕾，芭蕾藝術卻一直未能確實落地生根。

後來，文化民族主義興起、普魯士邁向軍國主義、中產階級崛起，不管芭蕾以前在日耳曼還有何魅力，此時皆

已盡失。太過柔弱嬌貴，法國味太重，在逐漸嶄露頭角的新興日耳曼民族國家哪有立足之地！日耳曼文化乃如

義大利，改以音樂和歌劇為凝聚民氣的中心。芭蕾既無宏旨可述，又無熱烈擁戴的民心，以至不是僻處邊陲、

淪為有可有無的飾品，就是又再朝虛榮的豪華排場和譁眾取寵的特技墮落下去。

走筆於此，不得不附帶極為諷刺的後記一筆——曼佐蒂的「革命」，其實還**真的**逼得芭蕾不得不盡快改頭換

面、徹底翻新不可；只是，不在義大利，而是在超隔數百哩外的異鄉，俄羅斯。如前所述，曼佐蒂培養出一世代

的義大利藝人——《精益求精》一劇的藝人——許多還向外打天下，到異地搬演曼佐蒂的芭蕾，在歐洲各國首

都兜售技驚四座的舞藝。其中之安瑞柯·切凱蒂，日後進而躍升為二十世紀古典芭蕾首屈一指的偉大教師。切凱蒂的童年宛如義大利復興運動的圖畫書。他生於羅馬舞蹈世家，童年奔波於巡迴演出的路途，反而因此近身目擊義大利的統一革命一幕幕在身邊推演。他九歲時，全家恰巧落腳米蘭，因而有幸親眼目睹加里巴底和義大利國王艾曼紐二世，一同騎馬率領大批義大利軍隊於米蘭市區作凱旋大遊行。這樣的大戲，他從未忘記。羅穆瓦多·馬倫柯一八六○年於佛羅倫斯推出芭蕾，《加里巴底進攻馬爾薩拉》，就是由切凱蒂的父親負責編舞。安瑞柯·切凱蒂到了羅馬，眼見勁裝瀟灑的法國軍官和袍服華麗的大主教、王公貴族，大為讚歎。一八六六年，他以加里巴底的讚美歌編了一支獨舞，但是劇院經理不肯將他的作品排入節目表。不過，觀眾聽到風聲，說有原本就積了一肚子童稚的願望，這時終於忍不住央求父母讓他加入加里巴底的革命軍，但遭拒絕。安瑞柯·切凱蒂這樣一支舞，便群起鼓譟，一直鬧到切凱蒂終於得意登台，向大家獻藝。

切凱蒂家和曼佐蒂熟識，所以，一八八三年，切凱蒂於波隆那登台演出《精益求精》[38]。一八八五年至一八八七年，他也進入米蘭的史卡拉劇院在曼佐蒂旗下工作，於曼佐蒂首演的《愛》劇和其他芭蕾劇中擔綱演出，也為曼佐蒂欽點為旗下的製作人。有幸傳世的一份《精益求精》稿本（有舞步、隊形等註記），就屬切凱蒂所有。《精益求精》一劇的製作、演出，他也確實是專家。他的身材矮小精壯，特別擅長滑稽啞劇和炫技舞蹈；據說他演起滑稽啞劇，一雙手表情達意的效果，動人之至。一八八七年，切凱蒂遠行到聖彼得堡，在當紅的「阿卡迪亞劇院」（Arcadia Theater）推出精簡版的《精益求精》。俄國官方大為驚豔，力邀切凱蒂出任沙皇皇家劇院的首席舞者兼劇院芭蕾編導馬呂斯·佩提帕的副手。切凱蒂接受邀約，此後的舞蹈生涯便泰半和俄國人共事，為俄國人獻藝。切凱蒂受雇於俄羅斯皇家劇院迄至一九○二年，總計十五年，之後於一九一○至一九一八年，加入狄亞吉列夫帶領的俄羅斯芭蕾舞團工作；曾隨俄羅斯著名芭蕾伶娜安娜·帕芙洛娃（Anna Pavlova, 1881-1931）巡迴演出，後來又再轉進倫敦創辦芭蕾學校，備受俄羅斯流亡人士青睞，直到逝世前兩年才回歸故土，重返米蘭的史卡拉劇院。

　　不過，安瑞柯·切凱蒂並非孤單身在異鄉獨為異客。當時俄羅斯有此一說，「義大利入侵」。來人不僅切凱蒂而已，還有芭蕾伶娜維吉妮亞·祖琪（Virginia Zucchi, 1849-1930）、琵耶麗娜·雷尼亞尼（Pierina Legnani, 1863-

1923）、卡蘿妲‧布里安薩（Carlotta Brianza, 1867-1930），全是出身《精益求精》的老經驗舞者，舞蹈事業泰半耗在北國俄羅斯的聖彼得堡。卡蘿妲‧布里安薩還是史上第一位「睡美人」，琶耶麗娜‧雷尼亞尼則是《天鵝湖》裡的白天鵝。義大利舞者一如法國、北歐的同道，一樣看上了俄羅斯宮廷的財富和資源，紛紛往俄羅斯闖天下，於一八八〇和一八九〇年代在俄羅斯烙下深遠的影響，箇中緣由後文會再詳述。其實，指俄羅斯芭蕾乃以垂死的義大利芭蕾為汲取生命活水的一大源頭，亦不為過。

只是，此情此景卻也是莫大的矛盾：曼佐蒂俗麗、浮華的舞蹈，明明已經把芭蕾從古代的典型朝外拉到媚俗之至；但是，遠到異地，卻又化身為上流俄羅斯古典芭蕾的生命中樞。薩瓦多雷‧維崗諾和卡羅‧布拉西斯的創作初衷，原本在將義大利芭蕾「昇華」為新古典藝術。只是，他們的創新反而為義大利的怪誕派建造起堅固的堡壘，以至義大利芭蕾像是走上了反祖的道路，回到先前更奔放率性、更血氣方剛的義大利舞蹈，也就是以炫技為要的跑江湖技藝。《精益求精》的舞者像是奇奇怪怪的混血產物：擁有精湛高超的技巧和豪邁的風格，卻對格調和藝術完全無動於衷，或是沒有興趣。所以，《精益求精》的舞者可以說是自絕於「古典」之名。儘管如此，維崗諾和布拉西斯的創作餘韻，在這些舞者的舞蹈還是裊裊不絕。因此，於理，芭蕾確實**應該**是以義大利為宗才對。不過，芭蕾以義大利為宗，卻也像是莫大的諷刺：因為，舞蹈新生的力量未必一定由上而下發動，義大利舞者肆無忌憚、心高氣傲的神氣，也未必不是一世代風景的反映。只是，甚至未必以由上而下發動為多。義大利芭蕾算是自取滅亡了吧。奔放率性的義大利芭蕾，要在遙遠的俄羅斯宮廷，借助帝俄自負、專制的紀律，才能脫胎換骨，昇華為崇高的藝術。

不管怎麼說，單以義大利芭蕾而言，

【注釋】

1 Hansell, Opera and Ballet, 600.

2 Hansell, "Theatrical Ballet and Italian Opera," 118.

3 Bournonville, My Theater Life, 20（「太猛」和「太大」）；Magri, Theoretical and Practical Treatise, 187（「絕妙形體」和「藏於內的控制力」）；Hansell, Opera and Ballet, 662。

❶ 4 斯蓋伊抨擊馬格力語，收錄於 Bongiovanni, "Magri in Naples"。
譯註：弗里吉亞（Phrygia）是小亞細亞古國，柯麗本（Corybante）是神話中弗里吉亞眾神之母西碧莉（Cybele）神廟的女祭司，主掌的祭儀以歌舞為主。普拉圖斯（Plautus, c.254-184 B.C.）是古羅馬劇作家。泰倫斯（Terence; Publius Terentius Afer, 195/185-159 BC）是羅馬共和時期的劇作家。斐德羅（Phaedrus）出自柏拉圖的《共和國》（Republic）。西塞羅（Marcus Tullius Cicero, 106 B.C.-43 B.C.）是古羅馬哲學家。馬歇爾（Martial; Marcus Valerius Martialis, 40 A.D.-102 和 104 A.D. 年間）是伊比利半島的古詩人。

5 Magri, Theoretical and Practical Treatise, 47-49．Hansell, "Theatrical Ballet and Italian Opera," 209, 230（「最低賤者」和「娓娓傾訴的芭蕾」）。

6 Stendhal, Life or Rossini, 222, 246, 300, 447-48.

7 Hansell, "Theatrical Ballet and Italian Opera," 221.

8 Ibid., 258.

9 Touchette, "Sir William Hamilton's 'Pantomime Mistress,'" 141.

10 Celi, "Viganò, Salvatore."

11 Poesio, "Viganò," 4: Stendhall, Life of Rossini, 447．有關《泰坦神》的部分，特別參見 Prunières, "Salvatore Viganò," 87-89。

12 Hansell, "Theatrical Ballet and Italian Opera," 269.

13 Plato, Laws, 2-93, 91.

14 Hornblower and Spawforth, eds., The Oxford Classical Dictionary, 1107.

15 Lucian, The Works of Lucian of Samosata, 2:250, 255.

16 Hansell, "Theatrical Ballet and Italian Opera," 254.

17 信函繫年為 Jan, 30, 1844, Milan，收藏於 Royal Danish Library, DDk NKL 3258A, 4, #445。

18 Blasis, Notes upon Dancing, 89.

19 Blasis, Storia del ballo in Italia; Blasis, Leonardo da Vinci.

20 Blasis, The Code of Terpsichore, 205-6.

21 Blasis, L'Uomo Fisico, 219, 225; Falcone, "The Arabesque," 241; see also Blasis, Seggi e Prospetto.

22 Scafidi, Zambon, and Albano, Le Ballet en Italie, 45（"pléiade"）

23 Hansell, "Theatrical Ballet and Italian Opera," 281．Boschetti 的漫畫出自 NYPL, Jerome Robbins Dance Division, Cia Fornaroli collection, *MGZFB Bos. AC1。

24 Scafidi, Zambon, and Albano, Le Ballet en Italie, 45.

25 引述於 Monga 對 Carlson 之評論，The Italian Shakespearians, 153。

26 Hansell, "Theatrical Ballet and Italian Opera," 300．Scafidi, Zambon, and Albano, Le Ballet en Italie, 49．出處不明之剪報，可能出自一八八〇年代，NYPL, Jerome Robbins Dance Division, clippings file "Excelsior"．Pappacena, ed., Excelsior, 235, 242-43。

27 Pappacena, ed., Excelsior, 235。蘇伊士運河的場面，未見於原始

的劇本，而是一八八三年新加進去的。威爾第在米蘭史卡拉劇院推出〈阿伊達〉時，劇中的舞蹈是由法國芭蕾編導希波里‧蒙柏士（Hippolyte Monplaisir, 1821-1877）負責，還有眾人進入神廟一景，安排了五十名女性舞者演出群起舞蹈的女祭司——場面雖然壯觀，但是比起曼佐蒂密密麻麻的華麗場面，立即相形失色。

28 Pappacena, ed., Excelsior, 305, 247, 312.

29 芭蕾的編舞稿本（收藏於米蘭史卡拉劇院的檔案室），收錄於 Pappacena, ed., Excelsior。

30 Poesio and Brierley, "The Story of the Fighting Dancers," 30; "Luigi Manzotti," Domenica del Corriere, Milano, 12 Feb. 1933.

31 路德維克‧梅洛斯拉夫斯基（Ludwik Adam Mieroslawski, 1814-1878），波蘭愛國志士、革命領袖，於 1863 年波蘭民眾起義反抗俄羅斯占領波蘭的「一月抗暴」（January Uprisings）中，是重要領袖。由於他和義大利統一運動領袖加里巴底頗有來往，因此在義大利民間也頗有名望。

32 Ugo Peschi 引述於 Pappacena, ed., Excelsior, 253。

33 "Novel Electrical Effects by the Edison Electric Light Company," 剪報收藏於 NYPL, Jerome Robbins Dance Disivion, clippings file "Excelsior"。

34 Peschi, "Amor," 138-69.

35 Pappacena, ed., Excelsior, 333-35.

36 Aruga, La Scala, 175 ：Fabbri, "I cent'anni di L. Manzotti," Sera Milano, Feb. 2, 1935（「有腦、有心、有力」）。

37 Mack Smith, Modern Italy, 14.

38 Ugo Peschi, "Amor: poema coreografico di L. Manzotti"（「革命」）："Messo in scena al Teatroalla Scala carnevale del 1886," L'Illustrazione Italiana, Milano, Fratelli Treves, 21 febbraio 1886, 140。

第二部

東方的光輝
俄羅斯的藝術世界

第七章

沙皇旗下的舞蹈
帝俄的古典芭蕾

斯拉夫民族具有逆來順受的性格、陰柔的氣質，缺乏積極主動的精神，吸收、適應的能力又特別高強，因此格外需要其他民族救助；斯拉夫民族自立更生的能力不足⋯⋯論起吸收其他民族思想之深刻、澈底，卻又始終忠於自我，那便再也沒有哪一支民族比得過斯拉夫人了。

——俄羅斯思想家亞歷山大・赫爾岑
（Alexander Herzen, 1812-70）

俄羅斯派就是法蘭西派，只是法國人自己忘了。

——佩爾・克里斯欽・約翰森

俄羅斯在彼得大帝（Peter the Great; Peter I, 1672-1725）之前，根本就沒有芭蕾。其實，彼得大帝一六八九年登基之前，俄羅斯與世隔絕、文化貧瘠的情況，在此還很可能根本不能略而不提。俄羅斯數百年，直屬於政教合一的體制，俄國沙皇身兼東正教的采邑主教，莫斯科也號稱「第三羅馬」。西歐歷經宗教改革、文藝復興、科學革命，俄羅斯卻始終隔絕在外，深陷於時間彷彿靜止的東正教儀當中。境內沒有大學，沒有世俗的文學傳統，本土的藝術和音樂幾乎僅限於東正教的聖像和聖歌。演奏樂器視為罪惡，舞蹈則是農村的愚夫愚婦才會做的蠢事。

宮廷芭蕾？聞所未聞！

俄羅斯的菁英階層過的日子也和西歐同輩大相逕庭：樸素無華，住的是木頭搭成的房舍，睡的是硬木板（或是類似炕的暖爐上方），服飾和儀態與鄉間所見農奴無異：粗魯不文，下流無禮。男性酷愛留一把又長又蓬鬆的黑色大鬍子，認為這才是虔誠敬神和男子氣概的象徵（因為神就有鬍子，而女性長不出鬍子來）。唯有惡魔，才會有鬍子刮得一絲不剩的相貌。稀奇古怪的外國服飾一概都在禁止之列。長居莫斯科的外國人也集中在莫斯科城東的外僑特區，俄國人稱「日耳曼郊區」（German suburb），特別和俄羅斯大眾隔離開來。特區內的歐洲文化雖然有人豔羨，俄羅斯一般民眾卻以嗤之以鼻為多。莫斯科社會的樣貌，在西方世界絕難一見：男女有別的規矩守得極為嚴格；兩性於公開場合混雜一處的情況，少之又少，即使難得有男女可以混雜一處，女性也一定要謹守矜持真靜的分寸，不發一語，雙眼下垂，作含羞帶怯狀。十七世紀中葉，西邊的戲劇和流行時尚（以波蘭為主）開始涓滴東漸，其中就以古典芭蕾講究的優雅身段和儀節，遠遠超乎俄羅斯的文化想像所及。

不過，彼得大帝登基，景況就幡然一變。對於俄羅斯大地由古莫斯科大公國（Muscovy）主宰一切，只重編狹閉塞的宗教儀禮，彼得大帝本來就深惡痛絕。他傾心的是「日耳曼郊區」的異國文化，還特地跑去學習荷蘭、日耳曼的語言，也熱中擊劍、舞蹈課程，愛穿西式服裝，連鬍子也刮得一乾二淨。而他以國君之姿以身作則，只是鉅變之始，彼得大帝還希望上行下效，在俄羅斯掀起風行草偃的西化風潮。因此，他在十八世紀初年開始構思、規畫，要在俄羅斯特別興建一座歐洲式的宏偉大城：聖彼得堡。彼得大帝在俄國極西之境，挑中了一塊遍布沼澤的蠻荒野地，單憑人力，從平地蓋起宏偉的皇都，自奉為俄羅斯西化大業的象徵。彼得大帝此舉，不僅在將國家的重心從莫斯科抽離，也在朝西方「開一扇窗」。彼得大帝一心要以歐洲的形象重新打造俄羅斯社會，要俄羅斯人改頭換面，**變成歐洲人**。

彼得大帝為此，也將教會納於治下，將東正教的體制收編到他大幅擴張的官僚機構當中，還自命為「沙皇」（Tsar）暨「皇帝」（Emperor）（他是俄羅斯史上第一位採用皇帝頭銜的君主）二人雄踞俄羅斯社會的顛峰。其實，彼得大帝還自命為俄羅斯的路易十四，他蓋的「彼得夏宮」（Peterhof Palace）也是取法法國的凡爾賽宮而建成的，一座座庭園、造景的規格，悉數符合遠在法國的原作。雖然彼得大帝本人始終沒學法語，他的廷臣——像被圈養

在新建都城的新建宮廷當中——倒是仰承上意，以口出法語為榮。彼得大帝掀起如此的文化蛻變，影響確實非同小可，迄至彼得大帝駕崩，俄羅斯的菁英階層一個個都已將本有的母語放到想像的邊疆去了。十八世紀初年，彼得大帝還發布幾道詔令，將他西化的意旨貫徹到別的前線……彼得大帝明訂舉國上下、不論階級，一概以西化服飾為準，男性尚且不得蓄鬚。政府有例行的嚴格稽查，凡不從者，施以罰鍰——最後甚至出現了「鬍鬚稅」。

彼得大帝以嚴密的法規和階級組織，將廷臣牢牢置於掌握之下。他在一七二二年發布「職級表」（The Table of Ranks），以日耳曼官銜為藍本將文官畫分為十四職等，每一職等各有專屬的官服，各職等不論承上應下，皆明訂正式的禮節，必須小心遵守，不得有違。貴族人家為了培養小孩合宜的應對進退和舉止儀態，在孩子還小的時候就延聘法籍或是義大利籍的芭蕾名師教授舞蹈，廷臣也必須學會時新的舞蹈，以備舞會和儀態之需。《青年寶鑑》（The Honorable Mirror of Youth）是當時出版的禮儀手冊，詳列各式各類的守則，集西方禮儀之大成，專供廷臣琢磨舉止的細節和訣竅，舞蹈便也在列。既然「外國」散發無比的威嚴，彼得大帝自然要為自己的子女安排和歐洲貴族聯姻，連個人的私生活也像一則西化的寓言……彼得大帝的第一任皇后因為痛恨他西化的構想，被他送進修道院。彼得大帝再娶的妻子雖然出身立陶宛（Lithuania）農村，卻有辦法脫胎換骨，蛻變為優雅、時髦的模範美女，而被彼得大帝冊封為俄羅斯皇后。

古典芭蕾挾此因緣際會，流傳到俄羅斯，只是，非以藝術之姿，而是禮儀。這一點很重要：芭蕾傳入俄羅斯之初，並非舞台上的戲劇「演出」，而是舉止儀態的肢體守則，是眾人看齊的標竿，要吸收消化為自身的一部分——也就是舞台上的芭蕾，是理想儀態的極致。即使日後芭蕾成為戲劇藝術的一支，俄國人看待芭蕾始終不脫欽慕，一心模仿、吸收，銳意要將法國貴族文化的雍容優雅，同化為俄羅斯民族的一部分。由此可知，芭蕾傳入俄羅斯之初，便和俄羅斯的西化大業密不可分，而彼得大帝的西化大業，也為俄羅斯往後好幾世代的歷史打下了雛形。所以，芭蕾是「把俄國人變成歐洲人」的一環，芭蕾在俄羅斯享有的榮寵，盡在於芭蕾是「外國貨」，尤以芭蕾出身巴黎的身價更是不凡。

不過，芭蕾造作的身段和規矩，一如宮廷流行的禮節和語言，對於俄羅斯菁英階層，並非一蹴可幾的標準。

其實，俄羅斯貴族婦女一開始往往還不太願意和外國男子或是來訪的權貴政要共舞，也不易克服當時一名西方人

口中所謂「天生羞人答答、彆扭侷促的性子」；粗手粗腳的儀態更不在話下。彼得大帝登基初期，有一名法國訪客在宮中以法國禮俗和俄羅斯貴婦會面，卻看到俄國貴婦向他敬酒，拿起一杯伏特加便仰頭一飲而盡。歐洲禮儀和舞蹈在俄羅斯像是遠在天邊的陌生事物——簡直就是肢體的外國話。所以，俄羅斯人要像一名史家所說，練出「一口信得過的文化腔」，實在不易。1

也因此，每逢私下的場合，即使西化工夫最為了得的廷臣，也多的是偷偷回頭再走俄羅斯的老路。許多漂亮的西式華廈還會另外隔出房間，改用火爐、聖像、溫暖舒適的地毯作布置，取代冷冰冰、硬梆梆的大理石裝潢。對於俄羅斯硬生生要將西方嫁接到東方，以至菁英階層身、心兩邊都像性格分裂，觀察特別敏銳的就屬法國人。十九世紀初年，法國有一侯爵，阿爾豐斯‧德古斯丁（Alphonse de Custine, 1790-1857），看了俄羅斯廷臣「僵硬、侷促」的舉止和儀態，有感而發，說他們「跟巴黎人像得出奇卻也做作透頂」。幾年後，泰奧菲‧高蒂耶到「冬宮」（Winter Palace）參加一場舞會，看到「東正教聖彼得堡」的一名貴夫人，和「穆罕默德信徒」的王公共舞一支優雅的「波蘭舞」（polonaise，雖是出自波蘭的舞蹈，但在那時卻比較像是巴黎的代表作），驚詫不已；「文明的白色手套暗藏亞洲的一隻小手」，高蒂耶這一句名言，便是此情此景的感觸。不過，俄羅斯貴族分裂的人生，恐怕還是以自家的大文豪托爾斯泰（Leo Tolstoy, 1828-1910）於巨著《戰爭與和平》（War and Peace）當中的刻畫，最是一針見血。書中的女主角娜塔莎（Natasha）遊學法國的「小小女伯爵，從小穿金戴銀長大」，真情流露的一幕，便是一把扔掉巴黎人的架子，率性跳起俄羅斯的民間舞。娜塔莎從沒見過俄羅斯民間舞是怎麼跳的，卻像是骨子裡就知道「俄羅斯獨一無二、傳授不來的姿態」該怎麼擺；她一站定，雙臂在身側張開，「肩膀、腰身隨意擺了一擺」，「每一俄羅斯靈魂……內蘊的精髓」馬上流露無遺。2

芭蕾打進俄羅斯文化，除了宮廷禮儀這一路線，另還有兩道相關的入口。第一是軍隊。聖彼得堡的國立芭蕾學校，也就是日後名聞遐邇的「皇家劇院學校」（Imperial Theater School）的前身，早在俄國的皇家劇院成立之前便已創校，而且，創校的淵源還不在皇家宴會廳的舞會，而是在「皇家少年軍團」（Imperial Cadet Corps）。俄羅斯的皇家少年軍團，又是仿照日耳曼和法國的制度而設立的。一七三四年，法國芭蕾編導尚－巴蒂斯特‧隆德（Jean-Baptiste Landé, ?-1748）接受少年軍團聘任，負責教授少年軍舞蹈，成績斐然。俄羅斯女皇安娜（Anna, 1693-

1740）激賞之餘，同意設立正式的舞蹈學校。四年後，舞蹈學校由隆德執掌校務，學生總計為二十四名兒童，全是宮中侍官的子女。隆德辦校遵循的是西歐長久的傳統——芭蕾和擊劍息息相關。放大來看的話，舞蹈和武術一樣息息相關，歷史最起碼還可以回溯到義大利的文藝復興時期。不過，二者緊密的關聯，卻以俄羅斯這邊維繫得最為鞏固、最為長久。俄羅斯舞者的訓練以類似軍隊的紀律、編組為特色（至今依然），即使後來西方已經揚棄很久了，俄羅斯芭蕾依然會在舞台推出大規模的戰爭場面，由軍事專家協助（外加數百名臨時演員），將舞者「大軍」弄上舞台，擺出隊形方正嚴密、精準對稱的陣式。

不過，西方芭蕾和東邊的東正教竟然相互應和，大起共鳴，說不定更教人詫異。俄羅斯教會（從古到今）本來就一直像是華麗的戲劇：信仰和教義的關係較小，和壯盛表演的關係較大。他們的信仰以目擊、耳聞為要，而非閱讀或是口說。的確，任何人只要去東正教堂作禮拜，東正教會的儀式和戲劇演出有諸多共通之處，昭然若揭。只見富麗堂皇的教堂大門、側門之前，信眾蜂擁蝟集，屏氣凝神，翹首鵠候教堂開門。大門豁然開啟，一幅幅聖像驀地映現眼前，莊嚴富麗，金碧輝煌（金黃、靛青、鑲嵌細工），尤其是繞樑的聖歌搭配華美的景象，滌慮淨俗，引領「觀眾」遁入具體實在卻又超越塵世的另一世界。這類聖禮儀在沙皇宮廷的儀式也看得到不少呼應。單舉一則例子來看好了，俄國宮廷舉行舞會或是正式典禮時，沙皇駕到的儀式，其精緻繁複便很像演戲：一大批廷臣各司其職，全神貫注恭候在側，靜待豪華的宴會廳大門候地開啟，身兼東正教采邑教主的沙皇率領大批隨從現身，華儀赫赫！音樂旋即揚起，襯托皇帝入場的氣勢。俄羅斯人於宗教、宮廷講究的儀式和排場，相較於俄羅斯芭蕾在舞台推出的豪華製作，僅只一步之遙。

俄羅斯女皇凱薩琳大帝（Catherine the Great; Catherine II, 1729-1796），自一七六二年起至一七九六年逝世期間，君臨俄羅斯帝國。一七六六年，凱薩琳大帝頒布「御旨」（Imperial Directorate），宣布在俄羅斯的都城聖彼得堡正式成立三支國家劇團，一支是俄羅斯傳統的戲班子（地位咸認最低，因為不是來自外國），一支專攻法國戲劇，再一支專門演出「法國－義大利」派的歌劇和芭蕾；後者日後蛻變為「馬林斯基芭蕾舞團」（Maryinsky Ballet），

到了蘇維埃時期，又再蛻變為「基洛夫芭蕾舞團」（Kirov Ballet）。起初，芭蕾演出散見聖彼得堡的皇家各處廳堂，

後於一七八三年才再興建「波修瓦石劇院」（Bolshoi Kamenny Theater），並非莫斯科日後另建的「波修瓦劇院」），

專供演出歌劇和芭蕾。❶聖彼得堡新建的這一棟石砌劇院，氣派富麗宏偉，不亞於巴黎、維也納或是米蘭任何一

所大劇院。觀眾席可供二千人入座，且依嚴格的社會階級畫分座位，迄至十九世紀初未止。達官顯要、軍事將領、

皇家禁衛軍，端坐樂團席的正前方，次級文官再依職等分列就座於階梯座；仕女、眷屬坐包廂；跑腿的小文員、

侍從、女傭、男僕、匠人，就只能擠在頂層樓座從高處遠觀。由此可見，芭蕾那時在俄羅斯，並非現今一般所想，

而是專門為宮廷貴族菁英演出的節目。法國民眾的品味既然以國王馬首是瞻，俄羅斯的沙皇想當然也是舉國眾

望所歸的最高權威。觀眾席中，人人無不以沙皇的一舉一動為風向旗。不過，舞台上的演出，並未將芸芸眾生

的好惡排除在外。

當時俄羅斯的芭蕾編導幾乎全是外國人。名錄洋洋灑灑，都是家喻戶曉的名人。一七六六年，戈斯帕羅·安

吉奧里尼從維也納抵達聖彼得堡，斷斷續續在聖彼得堡待了十年以上的時間。尚－喬治·諾維爾的學生，查理·

勒佩克（Charles LePicq, 1744/1749-1806），一七八九年受邀赴聖彼得堡製作恩師的舞作《美蒂亞和傑森》。此後，

由法國訓練出來的芭蕾編導陸續東進，於十九世紀始終未輟，例如查理－路易·狄德洛（Charles-Louis Didelot,

1767-1837）、朱爾·佩羅、亞瑟·聖里昂·佩爾·克里斯欽·約翰森（曾經受教於奧古斯特·布農維爾）、馬呂斯·

佩提帕等多人。如前所述，舞者東進所在多有：路易·杜波、瑪麗·塔格里雍尼·芬妮·艾斯勒，加上其他名

氣較小的法國、義大利、日耳曼、斯堪地那維亞半島舞者，多達數十人。他們東進的目的在賺錢：聖彼得堡之冷、

之髒，人盡皆知。但是，聖彼得堡也像一名芭蕾編導所說，「出手真的很闊綽」。不過，俄羅斯的魅力不只在冷

冰冰、髒兮兮的錢；；俄羅斯的皇家劇院也擁有極為豐沛的資源，尚且，單憑「外國人」的身分，芭蕾編導的地

位和藝術創作的威信馬上拉高不少，超乎老家奢望的等級。3

不過，僅限於聖彼得堡。往東到了莫斯科，就另當別論了。莫斯科所在俄國東半部，目光始終牢牢投向東方，

堅定不移。莫斯科是「聖潔俄羅斯」（Holy Rus）的「性靈故鄉」；不僅居民以商賈、小販占絕大多數，其中還以「舊

信徒」（Old Believers）派最為人多勢眾。俄羅斯東正教的「舊信徒」派，矢志堅守古老的東正教信仰，斷然力抗

任何改變。莫斯科的菁英階級生性勤勉，頑強排外，不僅沒有口操外語的遠大志向，對法國禮儀、舞蹈也少有興趣。有此背景，也就難怪莫斯科「皇家劇院」興建的時間比較晚，和宮廷的關係也很薄弱。其實，日後睥睨舞台的「波修瓦芭蕾舞團」（Bolshoi Ballet）還是發源於一家貧無立錐之地的孤兒院，也是由來自國外的義大利舞者，菲利波・貝卡利（Felippo Beccari；活動於十八世紀後半葉），奠下基礎的。一七七三年，貝卡利受雇到孤兒院去教院內的棄兒跳舞。後來，一名跑江湖的英國佬，怪里怪氣的麥可・麥道斯（Michael〔Menkol〕Maddox, 1747-1822）——魔術師、機械工、布景設計師——將這些孤兒鳩集起來，搭配一些無業演員和他向朋友要來的農奴藝人，就這樣湊出一支雜牌戲班子。麥道斯帶著這一班人歪歪倒倒跑江湖，入不敷出，百般掙扎，熬到一八〇五年，才終於由國家接手，最後納入聖彼得堡皇家劇院的羽翼之下，有了庇蔭。不過，這一支舞團在十九世紀始終是身價較為顯赫的聖彼得堡劇團的窮親戚；分到的資源較少，特色也偏向非正規、俄羅斯・民間舞的表演。

這一支舞團的風雲時代，要等到二十世紀莫斯科重掌俄羅斯政治、文化中樞的地位，才會到來。

如此這般，聖彼得堡的皇家劇院就由凱薩琳大帝創立，算是俄羅斯政府的養子。不過，聖彼得堡的皇家劇院和其他小型劇場也有斬不斷的臍帶：富裕的大地主在自家莊園經營的「農奴劇場」（serf theter）。俄羅斯皇家芭蕾於俄羅斯本土的根，就是要在這裡挖掘。若非有此本土原鄉的根源，芭蕾這一門舞蹈藝術在俄羅斯就純屬外國的傳入，散發濃重的法蘭西和義大利氣味，是帶著都會和宮廷性格的舞蹈。乍聽雖然不可置信，然而芭蕾在俄羅斯的特性和演變，縱使洗刷不了巴黎的氣味，卻和俄羅斯本土根深柢固的古老農村制度、農奴制，緊密交織在一起。莫斯科和聖彼得堡的皇家劇院等於是由農奴劇場的農奴在供養的。芭蕾藝術於俄羅斯的演進藍圖，也是由這一幕怪異的社會、政治現象勾畫出來的。

農奴劇場源起於一七六二年，當年，凱薩琳大帝打破了彼得大帝套在貴族身上的枷鎖，解除貴族必須為國家服務的義務。自由在目，眾多貴族自然當機立斷，回到自家的鄉下莊園快樂度日。不止，凱薩琳大帝出手還相當大方，忠心不貳的臣子率皆獲賜大片土地，隨地附贈耕地的農人。凱薩琳大帝問政期間，總計有八十萬名農人，原本是為國家種地的農人，就此變成了為貴族種地的農奴（為國家種地的待遇，其實較好）。凱薩琳大帝的兒子保羅繼位之後，又再多將六十萬名農人變成農奴。

俄羅斯的鄉下莊園一般就像迷你版的專制國家，領主就像沙皇，君臨領地上的眾人，行使專制、獨裁的權力。

雖然這類壓迫、粗暴的社會編制（social arrangement），絕無創新之處（俄國人就很愛說美國也有蓄奴的歷史），俄羅斯農莊裡的劇場卻有世上獨一無二之處。也就是俄羅斯皇宮盛行「扮歐洲人」的戲碼，也被一個個貴族搬到散處俄羅斯各地的莊園，耗費鉅資，依樣畫葫蘆，行禮如儀。許多貴族為了要農奴在貴族「沙皇」面前稱職「演出」廷臣的角色，還煞費苦心，教導所屬農奴畫西方的語言、文學、舉止儀態、舞蹈——女性農奴更要學參加舞會、舉行儀式等等門道。循此，俄羅斯的貴族師法京城的皇家劇院，興建起了自家的劇場，創辦起了自家的劇團，不僅自娛，也一饗地方民眾。推出的節目一概取法法國、義大利宮廷演出的歌劇、芭蕾，而且，水準一般還很出色。

當時的俄羅斯貴族於他們的鄉下莊園瘋魔這類盛事，豪奢的地步今人很難想像。例如一七八〇年代末，俄羅斯首富之一，尼可萊·謝里梅鐵夫（Nikolai Petrovich Sheremetev, 1751-1809）伯爵，名下就有一百萬名農奴、八座農奴劇場。例如他在「清泉居」（Fountain House; Fontanny Dom）的莊園，雖然不甚豪華，卻也配置了三百四十名奴僕，莊園內的每一樣東西、吃的、穿的、藝術品、家具等等，無不是從西歐進口，花費至鉅。拉斐爾、范戴克（Sir Anthony Van Dyck, 1599-1641）、柯瑞吉奧（Antonio Allegri da Correggio, 1489-1534）、維洛內茲（Paolo Veronese, 1528-1588）、林布蘭（Rembrandt Harmenszoon van Rijn, 1606-1669）等等歐洲名家的畫作，掛滿莊園內的廊道，圖書室還有約二萬本藏書，且以法文為多。謝里梅鐵夫在庫斯柯佛（Kuskovo）的莊園（格局、布置類似清泉居），蓋了兩座劇場，一在室內，一在戶外作露天演出，還鬧了一座大大的人工湖，可以搬演海戰，以饗嘉賓。謝里梅鐵夫邀來的賓客有時高達五萬之譜，而他在「奧斯坦園」（Ostankino）蓋的劇場，還要更為豪華，設計延聘法國建築師操刀，引進最先進的技術。他的農奴藝人皆由當時首屈一指的老師負責訓練，才藝的表現也領袖群倫。這些老師許多還是遠從歐洲禮聘而來，例如法國芭蕾編導（也是芭蕾大師諾維爾的學生），查理·勒佩克。

至於農奴藝人本身，人生卻也像深陷夾縫，無處脫身。他們雖然擺脫了苦力勞動，每每享有良好的教育，許多甚至出類拔萃，成為文化修養深厚的藝術家、文人；只是，人生也有重重的枷鎖橫加粗暴的限制。尤以女性的處境最為堪憐，因為女性的農奴藝人往往淪為貴族的禁臠或是後宮侍妾。在那時代，性和舞蹈的界線極為模糊，人盡皆知。單舉一例便可管窺一二：尼可萊·尤蘇波夫親王（Nikolai Borisovich Yusupov, 1750-1831）、大莊園的領主，

一七九○年代還是皇家劇院的總督，其人就酷愛喝令女性農奴藝人於演出結束時在台上盡褪衣衫，鞭子和藤杖也是他很愛用的道具。

農奴劇場在俄羅斯並非罕見。十八世紀末、十九世紀初，俄羅斯的大莊園附設農奴劇場的總數，就超過一百七十座，領主也專門為劇場培養大批、大批農奴的演藝才能。農奴劇場絕非特殊現象，反而長居俄羅斯貴族生活的中心。只是，俄羅斯的農奴制還能維繫一段時間不墜，農奴劇場卻否。到了十九世紀中葉，俄羅斯鄉間的莊園泰半人去樓空或是棄置荒廢，劇團裡的農奴藝人隨之四下星散。許多舞者還被賣掉。例如奈瑞希金（Alexandre Lvovitch Naryshkin, 1760-1826）親王，出身俄羅斯的波雅爾（boyar）大貴族世家，任沙皇的宮中總管，就在一八○六至○七年間把他自己的農奴劇團併入皇家劇院的編制。另一同樣出身貴族世家的亞歷山大‧史托里賓（Alexander Stolypin），後來也把名下七十四人的劇團賣給政府。日後又有其他貴族陸續跟進，迄至一八三○年代。農奴藝人被貴族賣給國家劇院，於名義雖然像是重獲自由，於實質大多不過是從一個主子名下而已。當時養得起劇團的貴族，一般都和尤蘇波夫親王一樣，也是宮中的達官顯要，把劇團賣掉，幾乎無損官威。所以，尤蘇波夫在皇家劇院的總監一職，後來就是由尼可萊‧謝里梅帖夫接手的。[4]

俄羅斯的農奴劇場雖然早夭，在芭蕾卻投下深遠的影響。之後一連好幾世代，俄羅斯的舞者一般不是農奴便是農奴之子、孤兒等等低賤的出身，由國家出資熏陶出「文明開化」、「像歐洲人」的模樣。聖彼得堡的皇家芭蕾學校課程，每天除了好幾小時的舞蹈術科，還穿插學科和神學的課程。官方於一八○六甚至在學校旁邊加蓋一座小教堂。學生依成績排比，畫分等級和制服，學生在校最好要循規蹈矩，連親友來訪都有嚴格的規定。所以，藝人要怎麼過日子，幾乎像是掌握在沙皇、官府的手裡。學生畢業之後，有責任為國家服務十年，官方有權視需要派遣人力。即使舞藝最精湛的舞者，官府也有權不顧當事人的意願下令轉業。所以，縱然身為舞者，命運依然不脫先人的農奴色彩，任人宰割，看人臉色，動輒下獄，至於性剝削更是司空見慣。連要出城，也要事先獲得批准，結婚也一定要徵得上級同意。

依當今的標準，很容易由此推斷俄羅斯的皇家舞者沒有自由、備受壓迫；當時的舞者在不少方面確實也是如

此。不過，這類父權宰制的作為，對於舞者也不是沒有庇蔭（只是一樣專制）：受寵的舞者不時會收到一盒盒精緻的巧克力、珠寶等昂貴的禮物；雖然多的是舞者貧無立錐之地，但官府也不是一毛不拔，偶爾還是會施與援手、給與貸款；芭蕾伶娜也有機會高攀，嫁進豪門，或由富人包養，只是，一般還是以終生困苦、無人聞問、飢寒以終占大多數。然而，不論舞者在「芭蕾風月場」的命運如何，舞者和農人一樣，以乖乖認命為多，效忠沙皇、善盡本分的心理幾如宗教信仰。少有人在仰承上意之餘會想到有所質疑。甚至有機會短瞬一瞥沙皇陛下御容，也像當時一名芭蕾伶娜說的，「飄飄欲仙，恍若升天」。俄羅斯古典芭蕾於當時的根，直到今日依然烙印未除：現在的俄羅斯舞者臣服權威之溫馴，鞠躬盡瘁的責任感，面對他們芭蕾傳統之虔敬、謙卑，凡此種種，不論是法國還是義大利舞者，一概望塵莫及。[5]

一八〇一年，出身法國芭蕾系統的芭蕾編導查理－路易·狄德洛，受命出任俄羅斯聖彼得堡皇家芭蕾舞團的總督。狄德洛是個急性子，脾氣火爆，眼神銳利如鷹，滿臉痘疤，紀律之嚴明、心思之專注，十分知名。他在西方的成就差強人意，但是往東到了俄羅斯卻扶搖直上，一步登天，就此後半生長居俄國，終老於斯，除了短暫離開過一次，未曾他去。他在俄羅斯得以暴紅，和時機脫不了關係。一七八九年的法國大革命，把一大堆俄羅斯貴族嚇得躲到老遠。狄德洛其人老派。他是諾維爾的舊制度藝術觀，擁有扎實的學生，便讓他們放心。他是諾維爾的學生，揚棄流行的「波卡」和「華爾滋」，遇到愛作轉圈、大跳的舞者就會嚴加斥責（他罵他們「活像在比越野障礙賽馬」）；女性舞者若是作出不雅動作，像是將腿高舉過頭，有失體統，他也不會假以辭色。他最出名的芭蕾作品，《賽姬與愛神》（Psyché et L'Amour, 1809）便是一段洛可可的風流韻事，極盡華麗壯觀之能事，甚至弄來五十隻白鴿，一隻隻套上迷你緊身馬甲、拴上鋼索，拖著愛神維納斯乘坐的馬車飛上雲霄。[6]

儘管如此，狄德洛卻不單是死守舊制度規格的冬烘遺老而已。他和俄羅斯親王亞歷山大·夏霍夫斯考（Alexander Shakhovskoi, 1777-1846）、義大利音樂家卡特里諾·卡佛斯（Catterino Cavos, 1775-1840）都是好友。夏

霍夫斯考親王是作家、劇作家，十九世紀初葉在聖彼得堡的皇家劇院擔任過數項公職。卡佛斯是生於威尼斯的作曲家，父為義大利芭蕾編導。卡佛斯自一八〇六年起，便在聖彼得堡的「俄羅斯歌劇院」（Russian Opera）擔任首席指揮達三十多年，迄至逝世。狄德洛和夏霍夫斯考親王、卡佛斯一起，三人聯手，站在俄羅斯新興的運動浪頭，帶動俄羅斯文化從夏霍夫斯考親王說的「巴黎來的白色厚粉、織錦大衣、紅色高跟鞋」轉向，另闢嶄新的「國家戲劇」。他愛說：「俄羅斯麵包再怎樣也不是用外國方法長出來的。」[7]

雖說如此，卻不等於他們將西方的一切視若敝屣。狄德洛對於自己出身的法國傳統，始終未作半點折衷，他早年推出的芭蕾作品還大多直接自巴黎引進。卡佛斯也有威尼斯的教育背景。夏霍夫斯考親王除了提筆創作，也從事譯作，將法國的「歌舞雜耍劇」（vaudeville）和「喜歌劇」譯成俄文。只是，他們的理想是在將歐洲藝術的形式套進俄羅斯風味更重的模子裡去。聖彼得堡皇家劇院的芭蕾學校創校之後就遲滯不前，形如死水；狄德洛到了之後，投注全身不小的才氣、精力，為學校重新注入活水，目標不僅在訓練端得上檯面的芭蕾舞群，也在培養俄羅斯本土的芭蕾明星。由於自國外引進盛名在外的舞蹈家，所費不貲，改弦易轍可以省下鉅資，皇家官員自然甚為欣賞。芭蕾學校由狄德洛掌舵，日益壯大，課程也漸趨繁重，舞蹈課由一天兩小時拉長到艱苦的四小時，由狄德洛親自操兵，期望俄羅斯舞者有了精良的訓練，可以在法國芭蕾的形體注入俄羅斯的脈動。

拿破崙一八一二年揮兵攻向俄羅斯，狄德洛趕在法軍攻來之前離開俄羅斯，先行回到西歐。不過，俄羅斯打敗拿破崙之後，俄羅斯的皇家官員又再央求狄德洛重返俄羅斯，因為狄德洛一走，俄國芭蕾就陣腳大亂。所以，他們不僅央求狄德洛回頭，還祭出重酬，薪水加倍，另外再配給一輛私家雙駕馬車搭配專屬車伕，外加寒冬用之不盡的柴火。狄德洛回去歸回去，卻沒回到原先的工作地點。拿破崙入侵俄羅斯的戰役雖然落敗，卻還是把俄羅斯的政治和社會搞得天翻地覆。俄羅斯傳統的軍事菁英，也就是貴族階級，於戰爭期間不僅未能和衷共濟，還因分裂、衝突鬧得不可開交。俄羅斯得以勝出，端賴農鄉奴大軍團結一心，願意為捍衛鄉土和「聖潔俄羅斯」而戰死沙場。經此教訓，許多人自然覺得：走法國風的俄羅斯宮廷軟弱無能，根本就是在由內腐蝕國家的根基。廣大的庶民才能代表**真正的**俄羅斯，才不是養尊處優的「公職貴族」（service nobility）。

沙皇亞歷山大一世（Alexander I, 1777-1825）原本傾慕西方的文物典章，當朝問政也以西方文化為師，然而經

過此役，他也一樣，想法幡然一變，迥異以往。戰爭的殘暴，帶來的毀滅，尤其是莫斯科慘遭大火燒燬，對他猶如當頭棒喝，此後開始轉向，由崇拜西方文化漸漸朝東正教的冥契思想靠攏，甚至幾近宣教軍國主義（missionary militarism）的地步。風向逆轉，對於芭蕾當然不會沒有影響。俄羅斯沙皇率領大軍攻進巴黎，凱旋而歸，雖然兵疲馬困，還是舉行了壯盛的閱兵盛典，慶祝俄羅斯東正教大軍打敗法國。閱兵大典除了展示軍威，自然也流露強烈的宗教寓意。狄德洛於戰時離職期間，諸多職務改由俄羅斯籍的芭蕾編導伊凡·瓦柏格（Ivan Valberg（Valberkh），1766-1819）瓜代。所以，這樣的盛會，瓦柏格自然有責任推出豪華製作共襄盛舉：例如《俄羅斯人在巴黎》（The Russians in Paris）、《俄羅斯的英才》（The Genius of Russia），就在刻畫亞歷山大一世睥睨群雄，潰不成軍、後悔莫及的法蘭西則在他腳下俯首稱臣。

帝俄宮中的服飾本來就以政治的趨向為風向球，所以，原先以歐洲馬首是瞻的西化菁英階層，也忙不迭開始朝女大公凱薩琳·帕芙洛夫娜（Grand Duchess Catherine Pavlovna, 1788-1819）說的「俄國化」（Russification）靠攏，在穿慣的綾羅綢緞之上多套一件俄羅斯傳統的背心裙「莎拉芳」（sarafan），更愛把老「莫斯科公國」的傳統頭飾戴在頭上。法國舞會流行的舞蹈也被他們扔在一旁，改跳俄羅斯的民間舞蹈（pliaska）。俄羅斯的本土民俗開始大行其道，這在舞者便像是天賜福音。許多人發現自己低賤的出身歷經時移事轉，這時反而大有用武之地，也早早就私下在教貴族跳舞，而且跳的可不是古典芭蕾，而是他們祖先跳的民間舞蹈。不會跳這類民間舞蹈的，也趕忙找吉普賽人、農民惡補一番，把娘胎沒能帶來的二手正統精神弄到手。狄德洛一八一六年重返俄羅斯，時勢之趨向也接得嚴絲合縫：他馬上進宮央求皇帝：「我要有俄羅斯農民才行！非『聖潔俄羅斯』的子民不行！他們的民間舞蹈得由他們自己跳……陛下的貴賓當巴黎人也當夠了，就讓他們嘗一嘗他們原本也是俄羅斯人的滋味吧。」[8]

一八二〇年代初期，狄德洛以俄羅斯題材推出一系列芭蕾。例如《火鳥》（The Fire-bird, 1822）改編自俄羅斯作家亞歷山大·普希金（Alexander Pushkin, 1799-1837）的同名詩作，兩支舞作皆由卡佛斯譜曲。不過，狄德洛看不懂俄文，所以，他在《高加索的囚徒》的節目簡介就向觀眾致歉，因為，他參考的是普希金長詩的法文摘譯本。的確，狄德洛此作和普希金的著民間故事：《高加索的囚徒》（The Prisoner of the Caucasus, 1823）改編自俄羅斯

名詩作搭不上多少關係。狄德洛把情節從十六世紀往回拉到崇山峻嶺的蠻荒「原始斯拉夫」（ur-Slavic）世界，部落的原始生活也塗上浪漫色彩，像用石塊打磨武器、以獸皮包裹嬰兒等。狄德洛改編的芭蕾就加入一名王子（又是非加不可的角色），普希金的原詩安排切爾克斯（Circassian）女孩溺水身亡，狄德洛連結局也改為快樂圓滿。贏得少女的芳心，迎娶為妻。壞心眼的可汗依劇本也「甘心歸順，跪在君王面前，成為俄羅斯的子民」。無疑又是狄德洛謹守本分的手筆：有鑑於俄羅斯的軍隊才剛攻進該地區，理當應景和一番。[9]

不過，即使這一齣芭蕾的法國氣味還是十分明顯，領銜的主角卻都是俄羅斯的本地人。[9] 男主角由尼可萊・高爾茨（Nikolai Golts, 1800-1880）飾演。他是狄德洛的高徒，也是俄羅斯本土培養的第一代偉大男舞者。切爾克斯少女由艾芙朵蒂雅・伊思多敏娜（Avdotia Istomina, 1799-1848）飾演。她一樣是狄德洛的門生，另也受教於當時著名的俄羅斯芭蕾伶娜尤潔妮雅・柯洛索娃（Evgenia Kolosova, 1780-1869）門下；柯洛索娃以詮釋細膩的俄羅斯民間舞蹈知名。伊思多敏娜髮膚偏暗的美貌，感情奔放的舞蹈，依傾慕她的時人形容，「洋溢濃烈的東方氣息」，不僅備受俄羅斯各地觀眾擁戴，也博得不少俄羅斯藝文界名人的青睞。外交官作家亞歷山大・葛里鮑耶多夫（Alexander Griboyedov, 1795-1829）和詩人普希金便在其中。[10]

葛里鮑耶多夫、普希金和俄羅斯芭蕾的關係不僅有趣，也供後人一窺當時端倪。兩人對於聖彼得堡宮廷的迷人風情頗為著迷，一度廁身芭蕾觀眾席，成為固定的常客，但也各自對宮中的浮華浪蕩、媚外自卑十分鄙夷。葛里鮑耶多夫的著名喜劇，《聰明反被聰明誤》（Woe from Wit）出版同年，狄德洛也正推出他的芭蕾作品，《高加索的囚徒》。《聰明反被聰明誤》針對俄羅斯「病態媚外」的現象迎頭痛擊，通篇便像當時著名的評論家維薩里昂・貝林斯基（Vissarion Belinsky, 1811-1848）後來所言，如「暴怒巨雷轟頂，針對百無一用、腐敗無能的社會狂轟濫炸」。《聰明反被聰明誤》一劇的背景雖然設在莫斯科，目標卻是俄羅斯貴族統治階層的腐敗結構，一般列為俄羅斯首見的道地俄羅斯戲劇。《聰明反被聰明誤》問世之後，雖被官方查禁，手抄本卻廣為流傳。普希金對此劇大為激賞，後來在他的傳世經典《尤金奧涅金》（Eugene Onegin, 1825-1832）當中，也對俄羅斯過度媚外表達他的憂懼，還將芭蕾描寫成害人神魂顛倒的娛樂、軟弱無能的消遣。尤金・奧涅金會淪為放浪形骸的花花公子，便是因為身處聲色犬馬、誘惑不斷、虛華不實的世界，而這樣的世界，也以芭蕾為象徵。[11]

不過，伊思多敏娜並不一樣。普希金深情說她是「我美麗的俄羅斯泰琵西克蕊」，「靈魂輕盈飛翔，自由自在」，還為她一雙套在緞帶芭蕾舞鞋、挺直踮立的纖足，親筆勾勒簡筆的速寫。後來，伊思多敏娜演出《高加索的囚徒》，普希金已經因為政治顛覆的罪名流放在外，無緣得見。所以，他還寫信給弟弟，央求他告知有關「切爾克斯少女伊思多敏娜的隻言片語，我追求過她啊！一如高加索的囚徒」。葛里鮑耶多夫也認識伊思多敏娜，一樣欣賞伊思多敏娜，還寫詩禮讚芭蕾。只是，他寫的詩是題獻給另一名狄德洛培養出來的俄羅斯本土芭蕾伶娜，葉卡捷琳娜‧泰勒蕭娃（Ekaterina Teleshova, 1805-1850）。伊思多敏娜的浪漫光環還不止於此。當時甚至有名人為她來了一場牽涉到四個人的「雙重決鬥」（double duel）。這種決鬥，一樣是巴黎引進的流行。結果，一名仰慕她的男子因此送了性命，葛里鮑耶多夫也傷了左手。普希金原本打算將這一件轟動的大事也寫進作品裡去，只是沒來得及寫，他自己也因為決鬥而喪命。[12]

法國芭蕾「將俄國人變成歐洲人」的大計，因為狄德洛和伊思多敏娜兩人，反而顛倒了過來。此後迄至十九世紀結束，俄羅斯芭蕾的新局由此一主題主宰：「把芭蕾變成俄羅斯的」。說易行難。俄羅斯舞者，俄羅斯詩歌，搭配義大利音樂家卡佛斯譜的曲子，加上法國出身的狄德洛編排的舞步，未必等於俄羅斯芭蕾。狄德洛編的芭蕾洋溢異國的幽香，而這幽香當是法國貨，也是不爭的事實。俄羅斯民間舞和歐洲的芭蕾根本無法合體。俄羅斯的民間舞穿插在狄德洛的芭蕾當中，反而才像是作調劑用的異國情調——類似當時法國、義大利浪漫派芭蕾風行一時的萬國芭蕾。所以，狄德洛要在台上推出俄羅斯民間舞，往往要向另一名箇中好手尋求奧援，也就是皇太子的私人教師，法國芭蕾編導奧古斯特‧波瓦荷（Auguste Poirot），即可略知當時的情形。

雖然如此，狄德洛在俄羅斯芭蕾的發展依然功不可沒，後世不宜輕忽。在他那時代，俄羅斯的思潮因為一八一二年的「俄法戰爭」激盪出熾熱、燦爛的火花，舞者和芭蕾編導也算是史上破天荒，竟然有幸在歷史轉捩的年代占有一席之地，再加上自身處境的條件，不時刺激他們去挖掘、創造新的藝術表現。當時的芭蕾舞蹈不論大我還是小我，都未能再以西方為師為滿足。宮廷文化和藝文圈子交疊，激發狄德洛做出諸多芭蕾創作。而他將伊思多敏娜塑造成俄羅斯情愛投射的焦點，隱隱夾帶一點民族主義和詩情想像，也是俄羅斯前所未見。前文已

數度論及，古典芭蕾在骨子裡是十分保守、編狹排外、抗拒改變的藝術。俄羅斯人在這一點比法國人還更像法國人，以至芭蕾在俄羅斯更是備加頑固守舊。不過，十九世紀初葉，法國芭蕾還是因為狄德洛的緣故，有一陣子深鎖的大門霍然開啟願意迎進「他者」，也就是斯拉夫俄羅斯人，供斯拉夫文學和民俗的影響力長驅直入，洶湧匯入芭蕾藝術。狄德洛編的舞蹈固然才華有限，但別忘了他可是走了多遠的路。單單是培養俄羅斯的本土舞者、推銷俄羅斯的本土舞者，芭蕾的走向就等於出現澈底的大轉彎，開啟了諸多嶄新的契機。

只是，時機也轉瞬即逝。一八二五年十二月，一群改革派貴族和文人，其中不乏打過一八一二年俄法戰爭的退役軍官，或是（像普希金、葛里鮑耶多夫）仰慕西方文明但是鄙夷俄羅斯媚外的人士，在聖彼得堡發動政變。才剛繼位的沙皇尼古拉一世（Nicholas I, 1796-1855），輕率即下令禁衛軍的槍口朝外，格殺勿論。不少人因此喪命。十二月起義之後，史稱「十二月黨人」（Decembrists）。「十二月黨人」因此政變成為史上殉難的烈士，於後世也成為俄羅斯失落的契機和嚴酷鎮壓的象徵。

尼古拉一世治國的韁繩拉得更緊：言論箝制，限制旅遊，擅權逮捕，設立史上惡名昭彰的祕密警察機關「第三廳」（Third Section），搞得俄羅斯變成後來赫爾岑形容的「更醒靦、更卑屈的」地方。初露頭角的新興知識界，歸隱私人俱樂部、會社，私下偷偷以所謂的「厚雜誌」（thick journals; tolstye zhurnaly）流傳作品。皇家劇院也有人事大地震，夏霍夫斯考被皇室革職，狄德洛雖然留任，卻備受小鼻子小眼睛、心態獨裁專制的官員騷擾掣肘，熬到了一八二九年，這一位年事已高的芭蕾編導終於被人套上捏造的罪名，橫遭官府逮捕，辭去了職位。[13]

自此而後，俄羅斯宮廷成了益發編狹排外、嚴守禮法的權力競技場。尼古拉一世甚至把宮廷「雙對舞」當成練兵操演：指揮棒一舉起來，舞者馬上要各就各位，擺好姿勢，舞蹈一結束，舞者又馬上回到各人原先的定位站好，全神貫注，隨時準備。俄羅斯的芭蕾深陷桎梏重重的環境，便又倒退回去，重新以法國芭蕾為範式，作起了無謂的模仿。原先和廣大的文學、藝術思潮搭起來的聯繫，也告腰斬。外國人重又揚眉吐氣，趾高氣揚，巴黎的浪漫派芭蕾也全力衝刺，長驅直入。瑪麗‧塔格里雍尼在聖彼得堡就待了五年的時間，從一八三七年到一八四二年，演出《仙女》一劇的場次不計其數。《吉賽兒》也榮登劇目之列，這是朱爾‧佩羅到聖彼得堡引進的製作。他連泰奧菲‧高蒂耶的繆思，卡蘿妲‧葛利西，也一併帶了過來，登台演出女主角。

只是，俄羅斯的芭蕾重拾崇奉法國的老路，在許多俄羅斯人卻覺得有陳腐的霉味，引以為恥。有論者就感慨嘆道，芭蕾「不再是我們俄羅斯的了」，法國侯爵阿爾豐斯·德古斯丁走訪俄羅斯，被人帶著像法國賓狗一樣在聖彼得堡四處「遊街」，眼見我國沙皇尼古拉一世殘暴、高壓的「恐怖帝國」，不禁瑟縮。他也清楚看出瑪麗·塔格里雍尼的舞藝已過了顛峰的盛期（「唉呀！塔格里雍尼小姐！……《仙女》真是每況欲下！」）俄羅斯群眾亦步亦趨簇擁在瑪麗·塔格里雍尼身邊，一個個奴顏卑膝，「荒謬絕倫的溢美之辭，畢生未聞」，說得天花亂墜，相隨的僕從還一個頭上一頂鑲著徽章和金色帽穗的帥氣帽子。他對該次的俄羅斯見聞不敢置信，說「像是走入古代…像是回到一百年前的凡爾賽」。14

俄羅斯哲學家、作家，彼得·查德耶夫（Peter Chaadaev, 1794-1856），打過一八一二年的「俄法戰爭」，私心傾向「十二月黨人」，一八三六年發表了〈第一哲學書簡〉（First Philosophical Letter）。此文一出，借赫爾岑語，如「沉沉暗夜忽然聞槍響……人人悚然驚醒」。查德耶夫文中呼應葛里鮑耶多夫語，直指俄羅斯缺乏本土孕育、有生命力的傳統或是思想，俄羅斯所有者，唯野蠻、迷信、崇洋媚外爾。官方對查德耶夫此文的反應也很明快：查德耶夫馬上遭到軟禁，官方還對外宣稱查德耶夫精神失常，已由尼古拉一世特地派遣御醫密切觀察、治療。儘管如此，查德耶夫的著作依然祕密四處流傳，掀起親斯拉夫派和西化派兩邊的大論戰，兩方論點盤根錯結，吵得焦躁又苦惱。親斯拉夫派堅決主張俄羅斯一定要回歸到「人民大眾」、回歸到彼得大帝行西化之前的美好古代。西化派卻寧願隨波逐流，認為俄羅斯應該吸納西方文化的傳承，以之為基礎建立嶄新的國家——也就是像赫爾岑說的，「我們沒有東西可以讓我們回頭去找。彼得大帝之前的俄羅斯政治，唯醜陋、貧苦、野蠻，別無其他」。15

只是，俄羅斯的芭蕾和俄羅斯的宮廷一樣，不僅沒被查德耶夫的暮鼓晨鐘「敲醒」，一八四八年之後還睡得更沉。西歐爆發一場又一場革命，不少國家的君主制岌岌可危，俄羅斯的尼古拉一世卻像出了一大口怨氣。尼古拉一世的陣營覺得西方就是因為悖離了平穩安定、絕對專制的道路，才落此下場。當世擁有實力和意志得以力抗革命洪流，撐起歐洲的貴族、君主制傳統者——古典芭蕾自然也包括在內——看似唯俄羅斯一國爾。

一八四八年，俄羅斯皇家劇院的總監致信俄羅斯駐巴黎總領事：「盱衡當今歐洲情勢，除了我們的劇院，藝術家也別無出路可以考慮……所以，他們的要求應該也不會像以前那般過分了吧。」此君所言不虛。巴黎**確實**机

陛不安。一八四八年的動亂過後，民眾泰半關門閉戶，深居簡出；不止，當時還爆發霍亂疫情，更是雪上加霜。

如前所述，巴黎歌劇院身處亂世，堅壁清野的態度益發頑強，連朱爾·佩羅這樣的人才也吝於給他一席之地；佩

羅可是他那一代芭蕾編導才氣最高的一位。後來，巴黎歌劇院雖然勉為其難發給佩羅一紙聘約，佩羅卻笑而不

納，轉而接受俄羅斯沙皇尼古拉一世宮中的職位。佩羅還娶了俄羅斯女子為妻，之後於聖彼得堡居停長達十一

年，推出一齣又一齣豪華、壯麗的芭蕾作品，都是法國浪漫派的盛大、煽情通俗劇路線。[16]

不過，俄羅斯穩定的假象也即將崩解。一八五六年，俄羅斯於克里米亞戰爭（Crimean War）慘敗於英法聯

軍之手，沙皇尼古拉一世再冥頑不靈也開始動搖了，俄羅斯上下的信心，一樣大受打擊。時人更放膽批評，「金

碧輝煌其外、敗絮腐臭其內」。而敗絮腐臭的源頭，一般也認為農奴制便是其一；因為農奴制，以至俄羅斯從根

爛起。一八五五年尼古拉一世駕崩，數年後，亞歷山大二世（Alexander II, 1818-1881）繼位。亞歷山大二世的思想

偏向改革，終於在一八六一年作出驚天動地的讓步：廢除農奴制。雖然耗費多年才澈底達成目標，期間還有許多

農奴反而淪為赤貧，但是，廢除農奴制終究是俄羅斯劃時代的鉅變，不僅舉國掀起一波波樂觀的想像，也引發論

戰的風暴。只是，後來沙皇的改革為德不卒，以至尖酸的辱罵狂潮一樣澎湃洶湧。沙皇專制統治的基礎由內爛起，

反對的勢力自然如虎添翼。俄羅斯自此步入史家所說的「宣言時代」（era of proclamations），言論箝制的枷鎖稍一

放鬆，激進的政治團體就放膽為農民請命，暢言高論，勤加印製傳單塞進家家戶戶的信箱、夾進劇院的節目單。

一八六二年，聖彼得堡出現無名火四下亂竄，市井謠諑紛傳，直指為人為縱火，意在推翻沙皇的帝制。四年後，

亞歷山大二世險遭暗殺，而此後暗殺未止，數度重現。[17]

政治氣候緊張到這地步，連古典芭蕾也被逼得從棲身的鍍金籠子出來面對現實。一八六三年，俄羅斯作家

米海爾·薩提科夫－謝德林（Mikhail Evgrafovich Saltykov-Shchedrin, 1826-1889）就拿芭蕾作箭靶，發動猛烈的抨擊。

他曾經撰文指責俄羅斯菁英階層「像牛一樣冷漠遲鈍」，這時，芭蕾在他眼裡便是這類菁英的代表：

我愛芭蕾堅若磐石，萬古不變。政府時有更新，國家或有來去，生活迭有變異；但有科學、藝術戰戰兢

兢，追隨世事諸般流變，為其中的構造添磚加瓦，甚至改造翻新——唯獨芭蕾萬事皆休，對此一切一

無所知、一無所聞……芭蕾保守到骨子裡去，保守到渾然忘我。

薩提科夫－謝德林和詩人涅克拉索夫（Nikolai Nekrasov, 1821-1878）、作家徹爾尼雪夫斯基（Nikolai Chernyshevsky, 1828-1889）等人，都走得很近。涅克拉索夫一八六六年也發表詩文，撻伐芭蕾可悲又可嘆的鄙俗慘況。徹爾尼雪夫斯基一八六三年在獄中寫下的小說，《為所當為者何？》（What Is to Be Done?），成為孕育俄羅斯激進政治思想的胚胎。他們對亞歷山大二世改革的幅度有限，既生氣又失望，因而傾向支持當時崛起的「新人類」（new men）──這一批人一肚子陰沉苦悶、憤世嫉俗，急於以暴力掙脫過去的枷鎖，而為小說家伊凡‧屠格涅夫（Ivan Turgenev, 1818-1883）冠以「虛無論者」（nihilist）之名。為了另尋出路，再造新的道德觀，他們改將問政的熱情投入人民大眾，而所謂的「人民大眾」，絕非崇拜高盧、雅好芭蕾的鄉下仕紳，而是他們心目當中剛毅不屈、真實生活的俄羅斯農民。[18]

其他如畫家、劇作家、音樂家也紛紛轉向，一二「走向民眾」，以各式各類的方法力求斬斷俄羅斯帝制、貴族傳統的箝制。一八六二年，一群俄羅斯音樂家，穆索斯基（Modest Petrovich Mussorgsky, 1839-1881）、庫宜（César Antonovich Cui, 1835-1918）、鮑羅定（Alexander Borodin, 1833-1887）、林姆斯基－高沙可夫（Nikolai Rimsky-Korsakov, 1844-1908）、巴拉基列夫（Mily Balakirev, 1837-1910，徹爾尼雪夫斯基的朋友、信徒）等人，成立了「自由音樂學院」（Free Music School, 1862-1917），拋棄歐洲音樂傳統的嚴格規矩，敞開大門迎進（兼創作新的）俄羅斯民俗音樂。此一陣營的掌旗號手就有人說過，舊時代的「大圓撐裙和燕尾服」終究要和新派的「俄羅斯長大衣」正面對決。

美術也是如此：「皇家藝術學院」（Imperial Academy）的學生認為歐式課程窒礙沉悶，偏重古代範型和早期大師，已跟不上時代，所以不滿日增。一八七○年，一群自命為「巡展派」（Peredvizhniki; The Wanderers; The Itinerants）的畫家毅然掙脫束縛，改以寫實主義，創作貼近社會、反映政治的作品。該年，俄羅斯畫家伊里亞‧列賓（Ilya Repin, 1844-1930），啟程沿窩瓦河（Volga River）順流而下，以旅途所見畫出他的傳世名作《窩瓦河縴夫》（The Volga Barge Haulers），陰鬱、荒涼的情調，刻畫出他沿河邂逅、認識的民眾生活。這時期確實是俄羅斯歷史轉捩的當口，例如文學界有屠格涅夫、杜斯妥也夫斯基（Fyodor Mikhailovich Dostoyevsky, 1821-1881）、托爾泰，戲劇界

也有亞歷山大・奧斯妥夫斯基（Alexander Ostrovsky, 1823-1886）……一時間，天才的火花燦爛四射。奧斯妥夫斯基出身莫斯科，戲劇創作著重在辛辣的諷刺當中注入寫實的精神，為俄羅斯戲劇開拓新局。[19]

有鑑於此，法籍芭蕾編導亞瑟・聖里昂便順應當下政治、藝術大勢之所趨，再勉強也還是在一八六四年推出了《駝背小馬》（The Little Hump-backed Horse）這樣一齣芭蕾。《駝背小馬》大致以俄羅斯童話故事為本，由義大利的音樂家契薩勒・博尼（Cesare Pugni, 1802-1870）譜曲，俄羅斯的芭蕾伶娜瑪花・穆拉維耶娃（Marfa Muravieva, 1838-1879）出飾女主角。依俄羅斯舞蹈評論家安德烈・李文森（André Levinson, 1887-1933）所述，穆拉維耶娃身穿「仿俄羅斯風格」的芭蕾短紗裙、緞帶鞋，頭戴莫斯科式王冠，腳尖踮立，跳出俄羅斯的傳統民間舞「卡馬倫斯卡」（kamarinskaya）由技巧華麗奔放的波蘭籍小提琴家，亨利克・維尼亞斯基（Henryk Wieniawski, 1835-1880），飄散一頭黑色的長髮在一旁拉小提琴伴奏。舞蹈愈來愈激昂，（有她的舞迷回憶那一幕說）最後結束時，穆拉維耶娃「一隻手臂瀟灑往上一抬，深深彎腰鞠躬，行俄羅斯式大鞠躬禮」。為了壯大此劇「走向民眾」的聲勢，聖里昂一支又一支俄羅斯民間舞蹈不停加進去，蹲伸的舞步也多多益善。最後，這一齣芭蕾以壯觀的遊行收尾，哥薩克人（Cossack）、卡雷里亞人（Karelian）、韃靼人（Tartar）、薩摩耶人（Samoyed），都在陣中，不一而足，看得觀眾興奮之至。眼看《駝背小馬》如此轟動，聖里昂再接再厲，又以普希金的詩作〈漁夫和金魚〉（The Fisherman and the Golden Fish）為靈感，編出《金魚》（The Golden Fish, 1867）一劇。[20]

只不過《駝背小馬》再轟動，也非眾口交讚。俄羅斯著名的芭蕾伶娜，葉卡捷琳娜・瓦岑（Ekaterina Vazem, 1848-1937）就說《駝背小馬》是「宣傳工具」，譏諷《駝背小馬》是法國人編的舞、義大利人譜的曲、日耳曼人演奏的作品。評論家謝爾蓋・胡杰柯夫（Sergei Nikolaevich Khudekov, 1837-1927）也尖酸挖苦聖里昂的俄羅斯舞蹈，不過這是「狡猾的外國人」在玩弄俄國人。薩提科夫－謝德林的評語更是正中要害，他嚴厲抨擊聖里昂的《金魚》不該濫情「將農民大眾放進童話世界」，「他們為什麼要跳舞？因為捕魚順利？因為有船可以出海？他們跳舞是因為他們是農人？是啊，農人在芭蕾劇中當然**不跳舞不行**」。[21]

薩提科夫－謝德林只說對了一半。他其實也和聖里昂、甚至之前的狄德洛一樣，都不懂芭蕾即使「走向民眾」，或是以俄羅斯民間故事作題材、以俄羅斯民間音樂譜曲，也不會真的「醒過來」或是真的「變成俄羅斯人」。

的」。俄羅斯的古典芭蕾藝術，脫穎而出的特點，就在於芭蕾原本就固定不變、裝模作樣、屬於外來、先天就不可能真的「像真的」。所以，說也矛盾，薩提柯夫－謝德林說芭蕾保守到「渾然忘我」，竟然就是芭蕾最大的財富：芭蕾**確實**卡在過去，但也表示芭蕾在歷史是搶下了一席之地，因而必須極力捍衛芭蕾奉為圭臬的貴族信念。

薩提柯夫－謝德林主張揚棄芭蕾，是因為芭蕾有違他追求社會、政治正義的理想；其情當然可解。但是，流傳到俄羅斯的芭蕾──或所謂的「俄羅斯芭蕾」──不會因為備受評擊而從「渾然忘我」愕然驚醒。其實，芭蕾後來之所以從自滿的窠臼脫困，靠的正是芭蕾的圈內人：一位芭蕾舞者兼芭蕾編導。他以芭蕾為身段，挖掘芭蕾的美。這一位舞者、編導還不是俄羅斯人，他是法國人，甚至還是一流的廷臣，終生供職於俄羅斯的皇家劇院，周遊權勢之自得，無人能出其右。俄羅斯芭蕾因他而得以扭轉乾坤，但不是因為他苦心削弱芭蕾的皇家氣味，而是因為他刻意加強俄羅斯芭蕾的皇家氣味。這一位芭蕾大師，便是馬呂斯・佩提帕。

馬呂斯・佩提帕於一八四七年自巴黎來到聖彼得堡，不過不是以外國芭蕾巨星之姿大駕光臨。他早年在西方的舞蹈事業不算出眾。佩提帕一八一八年生於法國馬賽，家族人多勢眾，全都是跑江湖的巡迴藝人。佩提帕的父親也是芭蕾編導，所以，佩提帕從小就學跳舞、學拉小提琴，童年也是在歐洲四處巡迴演出，一家人遊走比利時、法國西部的波爾多和南特（Nantes）一帶，跑遍大城小鎮。一八三九年，佩提帕甚至和父親一起到美國的劇院闖天下，野心不小，卻虧累慘重。之後，佩提帕回巴黎追隨奧古斯特・維斯特里習舞，在法蘭西劇院獻藝，也在西班牙的首都馬德里待過數年，以西班牙題材製作芭蕾演出，還捲入外遇的三角糾紛，逼得他倉皇從西牙落荒而逃。一八四七年，他已經回到法國巴黎。他哥哥路西恩・佩提帕（Lucien Petipa, 1815-1898）在巴黎早已闖出名號，《吉賽兒》一劇首演就是路西恩出飾男主角。路西恩便動用關係，為弟弟和父親在俄羅斯的皇家劇院謀得飯口的職位。

所以，馬呂斯・佩提帕往東來到俄羅斯之時，並沒有顯赫的資歷可言；薪酬比起其他俄羅斯禮聘來的外國舞者，也少了一大截。他要在俄羅斯皇家劇院的階級組織往上爬，必須自立自強。佩提帕初來乍到，一切全罩在朱

爾‧佩羅的陰影之下。朱爾‧佩羅年紀比他大，名氣也比他大，時任俄羅斯皇家劇院的首席芭蕾編導。朱爾‧佩羅將一身的絕活在俄羅斯盡情施展，還放大格局，以帝國首都的規模擴張浪漫芭蕾的氣派。例如《艾思美拉妲》（Esmeralda）一劇，靈感來自法國作家雨果的名著《鐘樓怪人》（Notre-Dame de Paris），首演於倫敦，但是到了俄羅斯，就從原本僅有一幕五景的單薄劇情擴充為整晚全場、豪華壯觀的三幕劇。芭蕾在巴黎或是米蘭，一般搭配歌劇一起演出，長度也要短得多。朱爾‧佩羅在俄羅斯推出的奇幻芭蕾，富含壯麗的舞台特效（例如沉船、煙火）和喜趣的場景，沒有陣容壯盛的舞者和用之不竭的資源還真辦不到。一八五〇年代奉沙皇之命而作的一份調查報告，明載聖彼得堡的舞團團員比巴黎歌劇院要多出二百六十一人，芭蕾是俄羅斯皇家劇院花費最多的演出項目（還不是歌劇）。佩羅製作的芭蕾，也和俄國宮廷長久偏好童話的審美觀如出一轍；喜歌劇和雜要在俄國宮廷尤其搶手，宮中的舞會也講究隆重、豪華的排場。男士一身金光閃閃的亮片制服。女士則如泰奧菲‧高蒂耶所述，活像「拜占庭聖母像」，披掛金絲銀線、繡花織錦的華麗露肩長袍，一身珠玉美鑽熠熠生輝。大宴會廳點燃起數千支蠟燭作照明，恍如「滿天星座不停吞吐火舌」。眾家廷臣沐浴在燦爛的光華之下，群起舞蹈。22

《森林仙子埃奧琳娜》（Eoline, ou la Dryade, 1858）則是四幕劇，全本演完要五小時。這在巴黎或是米蘭可是前所未聞。

這樣的景況相當諷刺。芭蕾在西歐已經日薄西山，卻在東邊俄羅斯如日東升，於皇家劇院之內以高牆作壁壘，由佩羅將法蘭西浪漫芭蕾的香火悄悄交給佩提帕傳遞下去。只是，佩提帕接手的傳統，卻比先前更加壯麗、宏偉。不止，佩提帕於俄羅斯也透過瑞典籍的芭蕾舞者、教師，佩爾‧克里斯欽‧約翰森，將丹麥的芭蕾傳統一併繼承下來，因為，如前所述，約翰森曾經師事丹麥芭蕾大師奧古斯特‧布農維爾。約翰森是旅居俄羅斯的外籍舞蹈教師當中教學最嚴格、技巧最高明的一位，以精密複雜、困難之至的組合知名（他愛把他的小提琴放在膝頭，以撥奏點出他要的精準效果）。佩提帕在聖彼得堡另還有其他名師可以請益，例如菲利克斯‧柯謝辛斯基（Felix Kschessinsky, 1823-1905）。他是波蘭籍的舞蹈家，以波蘭、匈牙利、吉普賽民間舞蹈最為知名。所以，俄羅斯便像大大的文化培養皿，聖彼得堡的皇家劇院也像沃土，供應佩提帕充分的時間和資源去吸收、消化其他舞者、芭蕾編導的所學。佩提帕在終於做出得意之作之前，總共花了十年以上的時間，精心磨練必備的基本功：舞蹈，教學，芭蕾製作，指揮排練，外加在帝俄宛如迷宮的官僚體系往上爬的門路。後來，即使已經推出眾人驚豔的佳作數年，

他還是十分借重朱爾‧佩羅的作品，將佩羅不少舞作都拿出來老戲新推一番，既仔細保留其中法國芭蕾歷史的原味，也審慎添加新意。

其實，佩提帕到了俄羅斯，法國人的氣味反而還比法國人更重。雖然長年旅居聖彼得堡，直到一九一〇年辭世都已超過五十年了，娶的兩任妻子也都是俄羅斯舞者（總共生了九個孩子），佩提帕對自己原本的天主教信仰卻緊守不放，也始終沒用心去學道地的俄語。雖然他的洋涇濱俄語隨他年紀愈大愈顯尷尬，但他不以為意；反正他在俄羅斯的舞蹈生涯以隱身宮中為多，而他於宮中潛心任事，畢生只用法語。佩提帕不是笨蛋，他知道身在異鄉，「刻意無知」也是威望的標幟；於他和法國首都的臍帶，也特別小心呵護──每逢夏季，做得到的話，他一定回巴黎避暑。他和哥哥路西恩雖然迢隔兩地，關係卻未曾疏遠。路西恩在一八六〇年升任巴黎歌劇院的芭蕾編導，不時會為遠在俄羅斯的弟弟寄去芭蕾腳本或是送上最新流行訊息。

佩提帕早年在俄羅斯推出的芭蕾全都特別強調巴黎的風格，唯一的差別，就是他也依朱爾‧佩羅的腳步，將作品的規模擴張得更為恢宏、豪華。他第一齣重要佳作，是一八六二年的《法老的女兒》（The Pharaoh's Daughter），音樂由皇家劇院的駐院芭蕾作曲家契薩勒‧普尼譜寫，劇本由當時法國著名的劇作家聖喬治（Jules-Henri Vernoy de Saint-Georges, 1799-1875），取材泰奧菲‧高蒂耶的小說《木乃伊傳奇》（Le roman de la Momie, 1858）改寫而成──二十一年前，《吉賽兒》的劇本便是由他和高蒂耶搭檔一起寫出來的。《法老的女兒》劇情龐雜，充斥華麗壯觀的場景和特效。例如有一支舞就由十八對男女舞者頭頂花籃演出；跳到結束的和弦時，還有三十六名兒童從花叢當中現身。劇中又安排了數隻駱駝、猴子、一頭獅子登上舞台，舞台上的噴泉布景也會噴濺泉水（後來的製作版本甚至把噴泉改成瀑布，頂端、兩側外加電燈照明）。劇中的場景設在異國風的埃及，可能是因為當時蘇伊士運河正在大興土木，而有此靈感吧。故事的情節也從浪漫派的寶庫挖了許多素材來用。有吸食鴉片引發幻覺，有木乃伊起死回生，有自殺，有潛入尼羅河底跳芭蕾，有一支又一支五花八門、變形為芭蕾的民族舞蹈，還有最後的高潮──埃及神祇總計三層排排站好，好一齣豪華瑰麗、荒誕不經的芭蕾！舉凡薩提柯夫－謝德林痛恨的芭蕾元素，《法老的女兒》無一不有！就是因為這樣，薩提柯夫－謝德林才會在翌年寫下了聲討芭蕾的追殺檄文。佩提帕因此劇而獲皇室拔擢，

馬呂斯·佩提帕，胸前佩戴俄羅斯皇家勳章。佩提帕於相片上的法文題字，是寫給俄羅斯一位顯赫的工業家暨芭蕾舞迷的。

榮膺眾人垂涎的高位：聖彼得堡皇家劇院的芭蕾編導。這一榮銜由他和勁敵聖里昂並列，直到一八六九年聖里昂退休，才改由他一人獨挑大梁。

此後數十年，佩提帕在俄羅斯算是落地生根，潛心汲取聖彼得堡崢嶸的氣勢、體驗俄羅斯恢宏的格局。他是逢迎上意十分勤快的廷臣；像他有一份傳世的舞台布置圖，一角就有他的：「十二月一日，親王的五十歲生日，別忘了把拜見名片送過去。或在訪客登記簿上簽名」。有一名俄羅斯芭蕾

伶娜看他就不太順眼，說他「四處打探皇室貴冑、當朝顯要對他的芭蕾有什麼觀感，未免太緊張了吧」。佩提帕編舞的手法也很實際：先將編好的舞在家裡用小人偶「像擺兵棋一樣」在大桌子上擺好，用「叉」或是「圈」之類的記號標示舞者如何移動，詳細記下效果最好的隊形。佩提帕看到書籍、雜誌上面若有圖片用在編舞，效果應該不錯，也會仔細把圖片描下來，可以一連畫上幾小時，再細細寫下他要的視像效果。例如他有一齣芭蕾就畫了四排舞者，每一排十二人，每人穿的舞裙、襯裙顏色各不相同，一排排舞者陸續朝前行進，接連不斷，像軍隊作閱兵式一樣精準換位，瞬間變換隊形，製造出萬花筒似的絢麗圖形。[23]

不過，他以這樣的手法編出來的芭蕾談不上出眾。佩提帕早年的芭蕾作品，以流傳後世的幾齣而言，頂多

只是小有才華的藝術家依既有的公式、循規蹈矩做出來的作品——也正是奧古斯特・布農維爾到聖彼得堡看得怒火沖天的那幾齣芭蕾。然而，隨著時間推進，卻也看得出來佩提帕的作品有變化的痕跡。例如《神廟舞姬》（La Bayadère, 1877）一劇，典型的異國風芭蕾（於此是印度題材），以印度教神廟的美麗舞姬為主角，情節累贅，取材以前巴黎的老歌劇、老芭蕾拼湊而成，由奧地利音樂家路德維希・明庫斯（Ludwig Minkus, 1826-1917）譜寫的音樂，差強人意。

佩提帕的《神廟舞姬》算是法蘭西和俄羅斯的混血，而由俄羅斯舞者，葉卡捷琳娜・瓦岑和列夫・伊凡諾夫（Lev Ivanov, 1834-1901）主演，老尼可萊・高爾茨（狄德洛時代的俄羅斯芭蕾巨星）出飾婆羅門祭司（Great Brahmin）。佩爾・克里斯欽・約翰森和菲利克斯・柯謝辛斯基也登台飾配角。只是，這一齣豪華壯麗的浪漫芭蕾儘管規模繁重、龐雜——佩提帕有一幅草圖畫出來的隊伍，就由多達二百名以上的舞者分從三十六處入口進入舞台——卻包含一支純粹古典的芭蕾，〈黑暗王國〉（The Kingdom of the Shades）。此後，說到佩提帕漸露頭角的成熟風格，一般便以〈黑暗王國〉為代表作（後來經佩提帕重新搬上舞台，至今依然演出不輟）。

〈黑暗王國〉的靈感來自法國版畫家古斯塔夫・多雷（Gustave Doré, 1832-1883）為但丁《神曲》（Divina Commedia）〈天堂篇〉（Paradiso）繪製的插圖。時至今日，多雷畫中輕盈縹緲、天使一般的人物在佩提帕編的舞蹈，依然清晰可見。這是假借武士索羅爾（Solor）腦中出現的一幕幻象而演出來的。索羅爾愛上了美麗的神廟舞姬，舞姬身亡，索羅爾吸食鴉片尋求慰藉，因鴉片而生幻覺，發現舞姬身陷地下冥府，冥府全是死去女子的幽魂群聚不去。索羅爾的幻象一開始只見一縷幽魂，一身白紗，面罩輕軟的薄紗，從右上角踏上舞台。舞台空無一物，只見打光明亮刺眼。幽魂側向擺出優雅、前伸的「阿拉伯式舞姿」，一條腿高抬在身後，接下來深深朝後一仰，往前跨出兩步。這一組動作幽魂重複一遍，舞台側邊同時出現另一幽魂，和前者一起同步舞出同一組動作。之後，又再出現一名幽魂，再之後又一幽魂，如此這般，一個接一個幽魂陸續現身舞台，宛若無止無休，一長串幽魂（算得精準一點，應該說是六十四名，後來才減為三十二），魚貫排成一列，橫越舞台再繞回頭，蜿蜒如蛇，一步步往前推進，空出位置供下一幽魂現身。每多一層幽魂，台上的視像聲勢就往上多添一級，一級級累進，一步步推升，直到舞台站滿一個個白紗幽魂，一排排的隊形如密林一般完美。

如此壯觀的舞台效果，也唯有身在帝俄的都城聖彼得堡才做得出來。佩提帕的舞作散發個人渺小柔弱的氣

質、對奇幻夢境的執迷──由一個個舞者隻身上場可見一斑──這是高蒂耶、佩羅等人作品的典型情調。可是，飄忽迷離的浪漫主義著迷的薇莉、精靈、白紗少女，經佩提帕巧手換位，在聖彼得堡蛻變成為備加壯麗、堂皇的俄羅斯語彙，而且，佩提帕用的手法不是加強豪華的布景、富麗的戲服（雖然他的作品確實十分強調豪華的布景和富麗的戲服），而是將舞蹈的整體結構擴大。舞步是出自法國沒錯，但是舞步的編排──經由重複予以擴大──遙應聖彼得堡冬宮「隱廬」（Hermitage）和「彼得夏宮」雄壯威武的建築氣派，重現宮廷舞會的豪華。於此，高蒂耶描寫過俄羅斯冬宮舞會跳的波蘭舞，不由得就映現腦中：映著火炬的熊熊火光，一行人由沙皇領頭、廷臣尾隨在後，以整齊的隊伍、重複的舞步，莊嚴穿行宮中的各處廳堂，一連跳上好幾小時。「稍有些微不順，再小的一步踏錯，沒跟上拍子……也為眾人一覽無遺」。《神廟舞姬》的幽魂之舞若轉一下調性，也（像波蘭舞）一樣帶有簡單「排舞」（line dance）的味道，民俗的儀式，就此昇華為正式的宮廷藝術。25

《神廟舞姬》一劇確實是佩提帕舞蹈生涯的里程碑。不過，佩提帕還要等到近七十歲，在俄羅斯的舞台累積了四十年左右的經驗，才終於出現真正的大突破。而且，若非因緣際會──還有俄羅斯音樂家柴可夫斯基（Pyotr Tchaikovsky, 1840-1893）譜寫的樂曲也插上一腳──很可能還無以至此。一八八一年，亞歷山大二世遭到暗殺，俄羅斯推行西化、厲行改革的沙皇就此後繼無人。沙皇之位由其子繼任，是為亞歷山大三世（Alexander III, 1845-1894）。父子雖有同一血緣，卻無相同性格。亞歷山大三世粗魯不文，喜怒無常，體格魁梧、舉止儀態笨拙、不雅，受不了「跳個不停的沙龍舞（cotillion）」，痛恨宮廷一切行禮如儀、度日如年，寧可躲到他在城郊比較隱蔽的離宮安享簡單的家居生活。他的信仰極為虔誠，親斯拉夫思想不計路線一概蒙他青眼有加。他也以「道地俄羅斯人」自詡──也就是天生具有靈性、福杯滿溢、沒有聖彼得堡菁英階層虛偽造作的儀態和禮節。26

俄羅斯史上近二百年，俄語終於首度重登通用語的王座，而將法語擠了下來。沙皇本人的心思和眼光還跟著從聖彼得堡轉向，朝東遙遙望向莫斯科。

俄羅斯的面貌就此改觀。制服重新設計，肩章、軍刀出局，改穿土耳其長袍（cafan）、及膝長統靴，旗杆還

加上宗教的十字架。亞歷山大三世本人蓄起一臉大鬍子（也鼓勵麾下官兵效法），對東正教會鼎力支持，手筆十分闊綽。鄉野隨之建起幾十棟嶄新的十七世紀風格教堂，妝點北國的田園。如今畫立於聖彼得堡的洋蔥頭「寶血救主大教堂」（Savior on the Blood Cathedral），雄偉、絢麗，在歐式建築稱霸的聖彼得堡風行加入莫斯科情調，就是拜亞歷山大三世之賜。亞歷山大三世於莫斯科舉行加冕典禮，下令佩提帕編一支芭蕾。佩提帕當然一樣眼觀四面，耳聽八方，精心籌畫出一則芭蕾寓言，名為《日與夜》（Night and Day）以各國的民族舞蹈為主，結尾是舞者全員大集合，將「世上最美麗、最堅強的女子，俄羅斯」圍在中間，跳起了俄羅斯的圓環舞。[27]

再到一八八二年三月，俄羅斯皇家劇院於亞歷山大三世一聲令下，進行澈底的大改革。亞歷山大三世認為俄羅斯皇家劇院的問題就在「龍斷」：幾十年來，俄羅斯的民間劇場無一不在皇家劇院的掌握之下，俯首聽命之餘，還要將收入的一大部分上繳給皇家劇院。前人對此不公，未嘗沒有過針砭。不過，該年適逢劇作家奧斯妥夫斯基發表一篇時論，針對此現象作犀利的批判，刀刀見骨，教亞歷山大三世特感震撼。奧斯妥夫斯基指責皇家劇院眼裡只有宮廷和（莫斯科）富商，宮廷和富商的「穿著、癖好、習慣又太歐化」，以至一般民眾欣賞本土「優雅盛典」和戲劇的強烈需求反而橫遭剝奪。奧斯妥夫斯基認為天平已然失衡，朝西方戲劇嚴重傾斜，所以呼籲成立新的「民族的、純粹俄羅斯的」人民劇場。亞歷山大三世在奧斯妥夫斯基文章頁緣親筆寫下他至為同意，旋即發表詔令，猝然終止皇家劇院的壟斷。[28]

亞歷山大三世批下這樣的詔令，看得身邊策士無不驚駭。箝制戲劇活動，是專制獨裁的固有手段。他們擔心一旦放任戲劇自由活動，可能會像脫韁野馬，不受拘束，而於民間引發熱潮，進而被極端的政治訴求利用（例如巴黎的戲劇界在一七九一年是「自由了」，卻也變成革命思想的溫床，不是嗎？）不過，他們純屬過慮。亞歷山大三世所謂的改革本來就無關乎自由、解放。還相反，亞歷山大三世推行的改革走的是保守、民族主義的路線。立意在將俄羅斯的文化從面向歐洲扭轉回頭，回歸到較為堅實的道路、俄羅斯的自覺更為強烈的道路。而此道路，便體現於沙皇其人暨其治權。所以，亞歷山大三世的改革雖假「人民」之名，實則是在**捍衛**專制獨裁。雖說如此，民族主義朝這方向發揮，其實反而內蘊激進的動力——批評沙皇改革的人算是講對了——所以，沙皇聲稱要代人民固守專制獨裁的制度，可能反遭「人民」的力量侵蝕。

亞歷山大三世推行的芭蕾改革影響極為深遠。例如馬林斯基芭蕾舞團的俄羅斯舞者，薪資便大幅提高（和外國舞者向來支領的高薪，拉近不少距離）。只是，票價也跟著加倍，以至一般勞動階級連最便宜的座位也買不起。城郊外緣的劇場於此同時卻如雨後春筍蓬勃發展。所以，亞歷山大三世的戲劇改革真要論功挖得更深、更寬，便是俄羅斯「上流」的皇室文化和民間市集的通俗戲劇傳統，二者原有的鴻溝，反而被他的改革挖得更深、更寬。無論如何，當時一般人覺得皇家劇院有東、西文化失衡的問題，俄羅斯政府倒確實有因應的對策，也就是由皇家劇院設立委員會負責審查演出節目，也多雇用俄羅斯的本土音樂家為新劇譜曲，著名者有如柴可夫斯基。不過，最重要的改革還是亞歷山大三世指派伊凡‧弗謝佛洛齊斯基（Ivan Vsevolozhsky, 1835-1909）出任皇家劇院的總監。

乍看之下，弗謝佛洛齊斯基雀屏中選，似乎所託非人。弗謝佛洛齊斯基身為貴族，文化素養深厚，熱切擁戴法國，聰明過人，幽默感極好，曾經任職荷蘭海牙（The Hague）和法國巴黎的俄羅斯領事館，展現的品味明顯歐化。他在冬宮的小辦公室塞滿了法國、義大利、西班牙、荷蘭藝術大師的畫作、雕塑。著名的俄國藝術家、亞歷山大‧畢諾瓦（Alexander Benois, 1870-1960），後來曾為俄羅斯芭蕾舞團作美術設計，日後回想起故人也說，「弗謝佛洛齊斯基身邊的一切，無不散發高貴身世的氣質」，洋溢十八世紀法國的「parfait goût（完美的品味）」。所以，在這樣的弗謝佛洛齊斯基眼中，「舞蹈並非他連彎腰鞠躬也」「帶著獨到的優雅神氣，甚至繁複又細膩」。

話說如此，弗謝佛洛齊斯基卻也大力發揚俄羅斯藝術。只是，他的作法不是把佩提帕推到「人民大眾之間」、要他編創俄羅斯土風舞，或用俄羅斯民間故事創作芭蕾。他反而把這一位芭蕾大師硬是從明庫斯身邊拉開，要他扔掉陳腔濫調、依約訂製的芭蕾音樂，改弦結構更加複雜的俄羅斯之聲靠近，例如彼得‧柴可夫斯基，還有後來的亞歷山大‧格拉祖諾夫（Alexander Glazunov, 1865-1936）。柴可夫斯基當時在俄羅斯音樂界的顯赫地位已經確立。

而且，他和弗謝佛洛齊斯基一樣喜歡芭蕾，自然樂於合作。柴可夫斯基小時候就由母親帶著進劇院，看過卡蘿妲‧葛利西跳的《吉賽兒》，年輕時也是劇院的常客。他弟弟，劇作家莫德斯特‧柴可夫斯基（Modest Tchaikovsky, 1850-1916）後來還說過他哥哥以前喜歡跟他示範正確的芭蕾姿勢，調侃莫德斯特的儀態活像俄羅斯平庸的芭蕾伶娜，薩佛蘭斯卡亞（Mariya Savrenskaya, 1837-?）；他自己則可比美優雅的義大利芭蕾伶娜，阿瑪莉亞‧費拉利

思（Amalia Ferraris, 1830-1904），「因為他的動作流暢、古典」。[30]

一八八八年，弗謝佛洛齊斯基提議製作一齣新的芭蕾：《睡美人》。弗謝佛洛齊斯基寫信給柴可夫斯基：「我想我可以拿查理・佩洛的故事，《林中長睡不醒的美人》（La belle au bois dormant），來寫劇本。這一齣戲的舞台布置要有路易十四時代的風格……」弗謝佛洛齊斯基建議柴可夫斯基不妨考慮「呂利、巴哈〔法國作曲家尚－菲利普・拉摩等風格的旋律……」柴可夫斯基以法文回信，熱切表示同意。其實，《睡美人》並非柴可夫斯基譜寫的第一部芭蕾音樂，卻是柴可夫斯基第一次和佩提帕、弗謝佛洛齊斯基等人合作，也是柴可夫斯基畢生僅此唯一維持得下去的合作關係，而且關係始終融洽、真摯。弗謝佛洛齊斯基和柴可夫斯基兩人的往返信函，辭藻優美、格式端麗，透露雙方惺惺相惜的溫暖友情，兩人和佩提帕也常見面，交換意見（都用法語）。柴可夫斯基還常到佩提帕家登門拜訪，將他寫好的樂曲以鋼琴彈奏給佩提帕聽，由佩提帕在大圓桌上擺他的硬紙板小人（佩提帕的女兒後來回想柴可夫斯基到家裡作客，家裡上下無不興奮，好不熱鬧）。[31]

現今大家愛將《睡美人》標舉為芭蕾藝術更上層樓的里程碑。但是，《睡美人》於一八九〇年首演的時候，時人的評論卻異口同聲痛罵《睡美人》向低俗品味低頭，有失氣節；而且，他們的指責並非無的放矢。亞歷山大三世推行戲劇改革，引爆俄羅斯首都城內、城外通俗歌舞劇蓬勃發展，新式演出如百花齊放，看得俄羅斯民眾目不暇給，不僅有俄羅斯傳統的遊藝場表演，還有義大利人推出的豪華滑稽啞劇和場面盛大的舞蹈演出，充斥（當時有人罵的）「成堆」藝人和奇幻特效。他們都是出身曼佐蒂《精益求精》芭蕾的舞者，推出的豪華製作盡是童話的魔法、強調「神奇」，所以，時人通稱為「童話芭蕾」（ballet-féerie）。俄羅斯的童話芭蕾風潮，首發先聲的，是一八八五年義大利的芭蕾伶娜，維吉妮亞・祖琪。她在聖彼得堡的「無憂劇院」（Sans Souci; Kin Grust）演出過一齣豪華大戲：《登月的奇妙之旅》（An Extraordinary Journey to the Moon），全長六小時。此劇改編自科幻始祖、法國作家朱爾・維納（Jules Verne, 1828-1905）的奇幻登月小說，早先於巴黎、倫敦、莫斯科推出便已十分轟動。祖琪演出此劇之後未久，義大利舞者暨滑稽啞劇演員，安瑞柯・切凱蒂，便在俄羅斯推出他製作的精簡版《精益求精》，在俄羅斯首都一演就是兩年多。

「義大利入侵」的風潮，也觸動了敏感的政治神經。俄羅斯邁入工業化，大批農、工人口為了掙脫永世不

得翻身的貧苦生活，出現遷移潮，紛紛湧進城鎮，都市人口因之激增。這一類族群自然是城郊劇院示好的對象。

奧斯妥夫斯基樂見俄羅斯社會有此劇變，欣然表示童話芭蕾是「動人的」人民藝術，以其較為貼近現代、更具親和力的藝術形式，應該可以「取代」過時的宮廷芭蕾。不過，對之大為憤恨、不齒的，也大有人在；他們怒指童話代表的是走向民主潮流的墮落西方文化，頂多只是「馬戲團芭蕾」，演出的藝人還直挺挺跕在「鐵錚錚的腳尖」上作「生硬」的手勢，跟「機器」差不多。還有論者痛斥芭蕾舞者靈活、柔軟的肢體，簡直是在「侮辱肢體線條的精準、美感」，但凡懂得「自尊自重的舞台」，便不應該出現。[32]

箇中的徵結，技巧便是其一。如前所述，義大利舞者早已發展出一身亮眼的絕活，例如多圈旋轉、持久跕立依然能夠維持平衡等等。俄羅斯皇家劇院的芭蕾舞者卻還偏愛法國浪漫派芭蕾輕軟、飄忽的動作。有俄羅斯舞者日後回憶他乍見新潮的義大利芭蕾，備感震撼。他指出俄羅斯男性舞者旋轉通常以三或四圈單足旋轉為限，義大利舞者卻瘋也似的一連轉上八、九圈才肯停。尤有甚者，義大利舞者從前一舞步轉換到下一舞步，簡直像是撇開手腳用力「甩過去」，一派中古放浪的習氣，這還更加嚇人。所以，就有評論指稱義大利派的芭蕾展現的是「編舞陷入錯亂的虛無思想」。柴可夫斯基、弗謝佛洛齊斯基、佩提帕三人，便站在堅決反對義大利芭蕾這一邊，對義大利芭蕾的發展無法苟同。柴可夫斯基在那不勒斯看過《精益求精》，覺得《精益求精》的題材「蠢到無話可說」。佩提帕和俄羅斯皇家劇院裡面（時人叫作）「老巨頭」的幾位──弗謝佛洛齊斯基也名列其中──對於《精益求精》同樣沒有太好的印象。甚至還有舞者記得他看過佩提帕在看一場童話芭蕾時，垂頭喪氣縮在前排座位，狀甚洩氣。[33]

話雖如此，柴可夫斯基、弗謝佛洛齊斯基、佩提帕三人合作的《睡美人》，卻也是童話芭蕾的類型；只是，他們合作出來的《睡美人》非但沒有「有失氣節」，反而以高明的藝術手法，以其人之道還治其人之身，循義大利芭蕾的路線去打敗義大利芭蕾，同時鞏固俄羅斯芭蕾的貴族傳承。《睡美人》的路線像是從以前異國風、浪漫派的芭蕾，來個急轉彎。聖彼得堡的芭蕾舞台，眾人原本不睬不快的迷人鄉村少年或是幽魂、精靈似的芭蕾伶娜，到了《睡美人》一劇，一概看不到。《睡美人》甚至不是查理・佩洛筆下的童話故事原封不動搬上舞台。佩洛寫這故事之初，雖是獻給法國路易十四打造的「摩登」法蘭西，但是，布景改成「偉大盛世」的豪華風格，卻是

弗謝佛洛齊斯基的創舉。芭蕾的劇情始自十六世紀小公主誕生，但被壞心腸的女巫下了詛咒，以至小公主長到成年就會死去。幸好有好心腸的紫丁香（Lilac）仙子化解死亡的詛咒，改成公主的手指若是踫到紡錘，法國宮廷上下便會昏睡不醒，直到百年之後，太陽王的光輝盛世來到，大家才會再甦醒過來。單以劇情而言，太過單薄（就有人看不下去，形容此劇：「一堆人上台跳舞，一堆人陷入昏睡，一堆人醒來接著再跳」）。不過，重點就在這裡：《睡美人》根本就不是以前講述故事的默劇芭蕾。《睡美人》演出的重點，在宮廷，在宮廷舉行的儀典——皇室有小公主誕生，然後成年，結婚，慶祝。《睡美人》心儀古典芭蕾，心儀俄羅斯皇室奉行的莊嚴尊貴，因而將之搬上舞台，行禮如儀一番。[34]

《睡美人》劇中的十七世紀背景，佩提帕處理得十分慎重。他費心研究太陽王時代的圖畫，仔細記下太陽神阿波羅和「畫在凡爾賽宮屋頂、拖著飄逸白紗的飛天精靈」；有關宮廷舞蹈的相關文獻他一定找來細讀，查理·佩洛的著作也潛心鑽研，看到可以參考的圖版，還會小心剪下來保存。單單是《睡美人》一劇，就吃掉了皇家劇院一八九〇年度製作預算的四分之一不止。色彩華麗鮮豔、繽紛的絲緞、天鵝絨，精緻的金銀刺繡、緹花、毛皮、羽飾，無不壯盛登台，襯得舞台如五彩糖衣，光華燦爛！台上宏偉、豪華的陣式，壯觀卻不顯壅塞、虛浮，穿插了不少佩洛其他童話故事的角色，例如「小紅帽」、「大野狼」、「長靴貓」。這些角色怪誕、逗趣的舞蹈，為最後一幕增添了不少輕鬆詼諧。劇中的高潮，場面盛大、情緒高昂。襯著凡爾賽宮的背景，於層層露台、泉水飛濺、大「瑞士湖」（Pièce d'Eau des Suisses）的布景當中，可見「阿波羅身穿路易十四的服裝，有太陽的燦爛金光罩頂，和成群飛天仙女環伺」。最後以凱旋的高歌落幕，曲子沿用法國禮讚法蘭西古代先王的流行歌曲：〈亨利四世萬歲！〉（Vive Henri IV）。[35]

《睡美人》開場的序幕，有仙子賜與新生的小公主美貌、智慧、德行、舞蹈、歌唱、音樂，形如為童話芭蕾注入文明開化、精緻優雅，提升到古典藝術崇高的標準。柴可夫斯基的音樂為全劇定調，精密、優雅的古典精神和悠揚流暢、如風輕拂的俄羅斯旋律，之於佩提帕的編舞是空前挑戰。許多評論家覺得柴可夫斯基的音樂太像歌劇，舞者也頻頻訴苦，指柴可夫斯基的音樂很難跳。佩提帕早已習慣普尼和明庫斯一成不變的節奏和標題音樂的簡單結構，這時也不得不硬著頭皮逼自己、逼舞者另闢蹊徑，找出合適的舞步和律動。而且，說來諷刺，

他另闢蹊徑走上的道路，竟然正是先前他期期以為不可的義大利派芭蕾技法。其實，《睡美人》的領銜女主角，也就是出身義大利米蘭的芭蕾伶娜，卡蘿妲‧布里安薩（Carlotta Brianza, 1867-1930/1935），她也是《精益求精》一劇的老手。安瑞柯‧切凱蒂也粉墨登場，出飾壞仙子卡哈波斯（Carabosse），外加主跳難度極高的「青鳥變奏」（Bluebird Variation）。

不過，佩提帕引用義大利的芭蕾技法並非照本宣科，依樣畫葫蘆就好。他天生的思考偏向具體、技術，對舞步的技巧原理特別有興趣，對於義大利芭蕾創新的技巧很快便掌握到了要領，尤其是踮立的工夫。不過，他對芭蕾的建築結構和物理原理也有深入的了解，深諳──或說是學到了──義大利芭蕾的虛浮、奔放，必須修飾得更加細膩、節制，而為義大利芭蕾開拓出此前未見的深度和廣度。例如「玫瑰慢板」（Rose Adagio）這一段描寫的是公主周旋於四位王子當中，四位王子都想贏得公主芳心，答應下嫁。於此，飾演公主的芭蕾伶娜必須單腿支撐，踮立相當長的時間，由四位王子輪番向前，牽手示愛過後離開，轉由下一人上前示意。芭蕾伶娜從頭到尾只靠單腳踮立，奮力保持平衡，這樣的工夫，便是典型的義大利絕技。不過，這樣的絕技經過佩提帕巧手轉換，卻有詩般的寓意。芭蕾伶娜的平衡絕技，由柴可夫斯基的抒情樂曲烘托，展現公主這一角色的獨立和強悍。長時間的平衡功力，於此不再是技驚四座的技藝，而是對自由意志的考驗。

《睡美人》的序幕有六位仙子個別上場獨舞，這幾段美麗的舞蹈也是同樣的作法。六位仙子的獨舞皆循古典芭蕾的原則打造而成。佩提帕於此，一樣不避諱走義大利芭蕾的炫技路線，一支支舞，充斥難度很高的踮立跳躍、多圈旋轉、快速舞步。但是，這一類炫技的華麗奔放，在佩提帕手中多了幾分收斂和含蓄，精心配合音樂編組成宛如建築結構的優雅段落。一支支獨舞，看起來像晶瑩剔透的格言，熠熠生輝，足堪媲美拉布呂耶嘴利舌的箴言，或是巴黎「才女」清談的慧黠機智。每一支舞都有層層疊疊的內蘊：例如舞者在地板移動走的是對稱的路線，有明確的線條和明顯的角度（呼應佛耶的格式）。同一組線條和角度又再重現於舞步本身的幾何跳躍。不過，這一支支舞作出色的地方不僅在舞步的組織；舞者隨柴可夫斯基音樂起舞，契合無間的表現更是出色。時至今日，已難想像當時的《睡美人》舞者搭配柴可夫斯基的樂曲跳舞要作多大的調整。柴可夫斯基的音樂為人身的肢體運動開拓出嶄新的領域和情調，精妙細膩、幽微深邃，絕非明庫斯和博尼的音樂所能企及。

即使現今技巧最高超的舞者，也覺得佩提帕為《睡美人》序幕編的仙子變奏，於古典芭蕾講究的精準是莫大的考驗。稍微出一點錯，或是偷工減料——像是有一條腿稍微偏離重心或有一步超出路線——再細微也馬上露出馬腳，一整支舞就會亂了套，宛如一首詩的韻腳彆扭，或如希臘神廟有一根立柱胡亂朝一邊歪。這幾支舞碼要跳得好，不僅在於過人的技巧敏銳度和鐵血的訓練，更在於格調。舞者本身若散發不出一丁點兒魅力，在台上展現的風采絕難教人信服。舞者因為有佩提帕的舞步和柴可夫斯基的音樂，上了台，一舉一動便像廷臣的化身，抬頭挺胸，動作輕盈，身體的重心上提——豪華的戲服更不在話下。

演技倒是可有可無，因為，《睡美人》劇中幾乎沒有「男的說這樣，女的說那樣」的默劇，滑稽啞劇和舞蹈的段落在音樂也沒有明白的區別或是畫分，和先前的習慣作法大相逕庭。手勢和舞蹈流瀉一氣，天衣無縫。所以，芭蕾就在佩提帕和柴可夫斯基兩人手中，悄悄回到芭蕾原初立基的根本：滑稽啞劇和舞蹈**都是**貴族儀態自然的延伸，也是俄羅斯宮中廷臣身體力行、精雕細琢幾近二百年的藝術。二者之所以融會無間，搭配得極為完美，便是因為二者系出同源……如法國「偉大盛世」那樣年代。而這一源頭，便是：宮廷禮儀。

不過，這樣的《睡美人》卻看得時人一頭霧水，或者說是那時的評論人看得一頭霧水吧。古往今來的舞蹈類型如此之多，《睡美人》竟然全套不進去，許多人還覺得《睡美人》再怎樣也只比「太豪華的」布景和戲服在台上走一遭、作空洞的展示，要好一點而已。「這算芭蕾？我們知道的芭蕾？」有人就怒不可遏，「才不是！根本就是編舞藝術澈底墮落！」出現這樣的舞蹈，若要找參考點，其實還是在裝飾藝術而非表演藝術。《睡美人》酷似法貝熱（Fabergé）出品的精緻、華麗奢侈品。法貝熱出品的飾品，連同著名的法貝熱復活節彩蛋在內，在當時是俄羅斯沙皇和菁英階層瘋魔的清玩寶貝。這些王公貴族因為俄羅斯社會、政治動亂頻仍、百弊叢生，日漸退避到自家人的小圈圈內。法貝熱飾品的高超手藝，無與倫比的精緻，加上小小的一方蛋殼天地便能重現大千世界，細膩又精密，在他們眼中在在散發強烈的魅力。法貝熱在微型世界重建宮廷風華，《睡美人》則像是將之搬上了舞台。即使年輕的後輩藝術家也看得出來二者相似之處。日後有幾人進而克紹箕裘，打造出俄羅斯芭蕾舞團——他們看出有一類生活型態，有一方「藝術世界」，就封存在《睡美人》的芭蕾當中。[36]

所以，《睡美人》堪稱第一齣真正的俄羅斯芭蕾。《睡美人》是俄羅斯吸收、消化西方文化的卓越事例。《睡

美人》不再是俄羅斯在學法蘭西，而是俄羅斯宮廷將彼得大帝推行西化以來奉行不輟的西方規矩和禮法，在舞台上作精準、完美的歸納。佩提帕經由《睡美人》一劇，終於找到方法，可以將俄羅斯芭蕾上的法國風格縫線拆掉，而且，他在拓展俄羅斯芭蕾的技巧和表情達意的幅度之餘，反而也將古典芭蕾嚴格的形式規則和比例要求，鞏固得更加堅實。若說《睡美人》豪華、壯麗的規模，像是對芭蕾的童話、盛典傳統作有條件的投降；那麼，《睡美人》應該也可以視作是在對一門貴族藝術講究的尊貴氣派、追求的崇高理想，致上禮讚。不過，《睡美人》問世，也證明了上流宮廷的芭蕾，一樣可以和通俗戲劇結合，吸收通俗戲劇和義大利芭蕾技法的精髓，予以同化，融會為新式的俄羅斯舞蹈。所以，這一齣芭蕾是從一位俄羅斯大音樂家腦中的想像流瀉而出，而這一位大音樂家又和一位傾心法國文化的聖彼得堡俄羅斯貴族、一位變身為俄羅斯人的法國舞蹈名家聯手合作，台上的演出陣容則由義大利舞者領軍，外加俄羅斯舞者作陪襯，在在皆非偶然。

不過，《睡美人》的魅力歷久不衰，關鍵還是在柴可夫斯基一人。在此不妨強調一下：史上終於出現一位大音樂家，柴可夫斯基，看出芭蕾是一門有內涵的藝術，而以他譜寫的音樂將芭蕾舞蹈拉抬到新的境界。柴可夫斯基之前，芭蕾音樂先是被舞蹈的形式和節奏綁死，（後來）再被綁死在標題音樂或是描寫、敘述默劇劇情的雜耍歌舞樂曲。然而，以之為可惜、可嘆，倒未必盡然。如前所述，直到十九世紀，歐洲各地的芭蕾音樂寫出的芭蕾樂曲都還悅耳宜人，差強人意，例如巴黎的阿道夫·亞當為《吉賽兒》寫的音樂、里奧·德利伯（Léo Delibes; 1836-1891）為《希薇亞》（Sylvia）寫的音樂（柴可夫斯基極為欣賞《希薇亞》），再到聖彼得堡「三巨頭」──義大利音樂家李卡多·德里戈（Riccardo Drigo, 1846-1930），還有契薩勒·普尼，奧地利音樂家路德維希·明庫斯三人──所寫的優美音樂。只是，這些音樂家以蕭規曹隨居多，鮮能開創新猷，所譜的樂曲以烘托、描寫舞者的舞蹈為主，絕少對舞者形成挑戰──遑論顛覆。

柴可夫斯基走的就是另一條道路。《睡美人》的樂曲若是拿掉佩提帕編的芭蕾，不僅自成動人的交響樂章，有獨立的音樂成就，更重要的是《睡美人》音樂於舞蹈的人身和精神所發揮的作用。即使時至今日，舞者遇到柴可夫斯基的音樂，還是會被逼得要將動作推到飽滿、細膩之極致。這一點，不論當時或是其後的作曲家，罕見其匹。所以，柴可夫斯基的音樂一開始會有太像歌劇、太壯闊、太艱深之譏，認為不是一般大眾、尤其是舞者

所能領會，也非偶然。畢竟舞蹈的人身在柴可夫斯基之前，未曾──始終未曾──有過如此的姿態和動作。不過，衡諸聖彼得堡當時的天時、地利、人和，有此轉捩也是自然而然、水到渠成的事。

所以，佩提帕是因為遇上了柴可夫斯基才蛻變為偉大編舞家的，對此，他頗有自知之明，於回憶錄就對大作曲家獻上感人的答謝。而他得以饗有劃時代的契機，另也要拜弗謝佛洛齊斯基之賜，這一點他一樣心知肚明。柴可夫斯基對於《睡美人》的成績十分滿意。他弟弟莫德斯特就說柴可夫斯基對於「優美、豪華、別出心裁的戲服和布景匯集成的神奇世界，對於佩提帕從他想像流瀉出來的無窮典麗和多變樣貌」，甚為欣喜。俄羅斯沙皇亞歷山大三世或許看不出《睡美人》對於芭蕾發展有何意義吧，所以他看過之後也只淡淡說了一句他覺得「不錯」。但是，一般大眾卻迷得如痴如狂。《睡美人》單單從一八九〇至九一年，就演出達二十多場，佔去該年度芭蕾演出的場次過半。柴可夫斯基的弟弟莫德斯特寫信給哥哥：「你寫的芭蕾看得大家好像著魔一樣……現在大家見面打招呼不是說『你好』，而是說，『看過《睡美人》沒有？』」[37]

翌年，同一組合──弗謝佛洛齊斯基、佩提帕、柴可夫斯基──再度攜手製作另一齣童話芭蕾。這一次改以日耳曼作家恩斯特‧霍夫曼寫的故事為藍本：《胡桃鉗》。《胡桃鉗》是寫來當作柴可夫斯基歌劇《伊歐蘭姐》(Iolanta) 的劇終餘興節目，所以是很短的兩幕愛情小品。《胡桃鉗》的背景設在法國的「督政府」時期，也就是〔先前提過〕法國保守派對革命作出大反撲，貴族卻爭相扮成花花公子、服裝以爭奇鬥豔取勝，因而名留後世的年代。雖說如此，《胡桃鉗》卻也如時人日後憶述，溫馨描繪「俄羅斯的」耶誕節，宛如直接出自「俄羅斯兒童的回憶」。《胡桃鉗》刻畫常見的客廳儀式，有金碧輝煌的耶誕樹堂皇矗立，有可口的德國糖，有勇敢的玩具兵，還有如劇本所寫鮮甜美味的「糖果王國的魔法宮殿」。台上有滿布白霜、狀似聖彼得堡的雪景，以電燈打光，加上漫天飄舞的金箔蜜餞（現改用花朵，稱為「花之圓舞曲」），奇幻壯麗之至。循《睡美人》創下的先例，「糖梅仙子」(Sugar Plum) 的領銜角色由義大利芭蕾伶娜安東妮葉姐‧戴勒耶拉 (Antonietta dell'Era, 1861-?) 出飾。其他演出陣容超過兩百人，還包括「芬蘭禁衛軍學校」(School of the Regimenet of Finnish Guards) 派出來的一批軍

校生客串演出，在台上演老鼠。

然而，《胡桃鉗》才開始排練沒多久，佩提帕就臥病在床，不得不將工作轉交給副手，另一名芭蕾編導列夫·伊凡諾夫。結果，伊凡諾夫做出了七拼八湊的大雜燴，而且，大概以伊凡諾夫所編為主，外加舞者亞歷山大·希里亞夫（Alexander Shiryaev, 1867-1941）也略有貢獻吧。結果，一八九二年《胡桃鉗》首演慘遭著名評論家砲轟，斥為全劇僅止童話而已，直指如此劣作簡直是俄羅斯皇家劇院的「奇恥大辱」，宣判「該團已死」。所言甚是——只是，衡諸《胡桃鉗》於今傲視芭蕾舞台的偶像地位，卻也顯得無比諷刺——《胡桃鉗》招徠的觀眾不多，沒多久就從演出的劇目消聲匿跡。

不過，劇中的「雪花之舞」場景卻備受讚揚。伊凡諾夫有幾張傳世的速寫，就有這一幕風雪交加的舞蹈場景，為後人開了一扇窗，管窺伊凡諾夫向來為人輕忽的才華。成群舞者先是聚在一起，排出複雜精密的隊形，之後打散，化開，重組，新的隊形一樣複雜精密：有星形，有俄羅斯圓環舞，有鋸齒狀，有不停旋轉的巨形東正教十字架，中央有小圓圈，像晶瑩剔透的璀璨珠寶，以反方向旋轉。這樣的舞蹈，和佩提帕的作品南轅北轍。佩提帕講究的對稱構圖確實還在，但是組織偏向輕盈、空透；隆重、儀典的氣味也就比較薄弱。這樣的雪景，有印象派美術激切、隨興的情調。衡諸法國芭蕾編導向來自制含蓄的調色盤，縱使一樣都是雪景，這樣的場景恐怕也絕難出現。39

列夫·伊凡諾夫**確實**與眾不同：他是俄羅斯皇家劇院培養出來的第一位俄羅斯本土出身的重要編舞家。伊凡諾夫和俄羅斯諸多舞者一樣，出身普通人家，一度待過棄嬰之家，後來才為母親接回；他母親可能是喬治亞人。雖然後來家境好轉，但是家人還是在他十一歲時將他送進皇家劇院附設的學校住校習藝。一八五二年他自劇校畢業，進入劇院附屬的芭蕾舞團，馬上投入馬呂斯·佩提帕的羽翼，成為他的子弟兵。日後佩提帕升官，往上爬到芭蕾編導一級，留下的滑稽啞劇、性格舞（character dance）第一舞者的職位，便由伊凡諾夫接手，在佩提帕製作的多齣芭蕾當中出飾首演角色，例如《神廟舞姬》劇中的男主角。約莫二十年後，伊凡諾夫升任為「舞台總監」，後來又再升任第二芭蕾編導（還是位在佩提帕之下），一直任職至一九〇一年逝世為止。

列夫·伊凡諾夫身為國家的公僕，也是俄羅斯皇家劇院旗下血統純正的子弟兵，修業過程一路學的都是對外

國、貴族上司要禮敬有加。他沒有佩提帕的自信和直達天聽的人脈，單單自奉為舞蹈界「勇於衝鋒陷陣的小兵」便余願已足。平日愛穿制服，於傳世的簡短自傳可見他曾激動怒斥舞者「干犯舞蹈的本分、藝術，甚至有辱生而為人的價值」。不過，伊凡諾夫也有愛作夢、好沉思的一面。俄羅斯著名的芭蕾伶娜，姐瑪拉・卡薩維娜（Tamara Karsavina, 1885-1978），後來回想伊凡諾夫其人，也說他有的時候也會很「放蕩隨便、喜怒無常」。伊凡諾夫的音樂天賦高人一等，常有人看到他在舞蹈教室彈鋼琴即興作曲自娛，有時甚至彈到忘我，沒發現教室還有一批舞者在等他上課。而且，他的鋼琴造詣全屬無師自通。當初他進劇校，校方將他分到舞蹈組，所以，他從來就沒有機會享有正規的音樂訓練。他連樂譜也看不懂。天賦異稟，聽過一次就有辦法將一首樂曲完整彈奏出來。

列夫・伊凡諾夫的俄羅斯同輩舞者和他也特別親近。畢竟比起佩提帕，他和他們可就像得多了：講的是共通的語言，也沒有菁英階層自視高人一等的驕氣。若說佩提帕有一隻腳始終踩在巴黎沒有抽離，那麼，伊凡諾夫可是連土生土長的俄羅斯大門也沒邁出去一步──這在當時就更不尋常了。他還不時奉命到莫斯科推出芭蕾，或到聖彼得堡城郊的紅村（Krasnoe Selo）軍營統籌舞蹈演出──營內的皇家包廂特地蓋成農村小茅屋的模樣，以彰顯沙皇追求俄國本土的品味。伊凡諾夫因此堪稱獨具俄羅斯眼光，雖然嫻熟西歐芭蕾的技法和風格，舞蹈卻如時人這一句盪氣迴腸的描述：「鼓盪斯拉夫哀愁、幽思的時代底蘊」。[41]

《天鵝湖》容或是缺點最多卻也是最動人的俄羅斯芭蕾。當今所知的版本，出自佩提帕和伊凡諾夫聯手編製，搭配柴可夫斯基的音樂，一八九五年於聖彼得堡首演。不過，《天鵝湖》在此之前另有一段歷史。柴可夫斯基於一八七〇年代中期，曾於莫斯科受託於劇作家佛拉迪米爾・貝吉徹夫（Vladimir Begichev; 1828-1891），譜寫此劇的配樂。貝吉徹夫當時負責統籌莫斯科波修瓦劇院的演出，由他妻子主持的文學沙龍在莫斯科聲勢鼎盛。柴可夫斯基不僅是他們沙龍常見的嘉賓，也是貝吉徹夫兒子的音樂教師。奧斯妥夫斯基主持的「藝術圈」（Artists' Circle），是一八六〇年代莫斯科出現的另一藝文沙龍，在當時已和貝吉徹夫家裡的沙龍一起拿果戈里（Nikolai Gogol, 1809-1852）採集的一則民間故事激盪構想，草擬出一齣全新的芭蕾，《蕨葉》（The Fern），以之作為推演俄羅斯芭蕾的發端。《蕨葉》等於是亞瑟・聖里昂的《駝背小馬》套上「走向民眾」光暈的莫斯科版，只是看來不甚出色。[42]

[40]

《天鵝湖》的腳本是誰寫的，於今不詳，不過，若說是貝吉徹夫也不無可能。劇情取材可能出自日耳曼的

民間故事和童話，說不定連華格納的歌劇《羅安格林》（Lohengrin）也脫不了關係。只是，《天鵝湖》的出身和

柴可夫斯基一家人也有淵源。幾年前，柴可夫斯基便已為一齣描述「天鵝湖」的兒童芭蕾譜寫過配樂。他的侄

子、侄女日後也深情回憶當年柴可夫斯基和一大家子親族一起辦「家庭劇場」，演出這一齣戲，連大大的木頭天

鵝搖椅也搬來作道具。這樣一齣新俄羅斯芭蕾有如此的背景，還夾帶先前農奴劇場芭蕾散發的農莊大家庭氣味，

縱使氣味微乎其微，也算相得益彰。莫斯科推出的《天鵝湖》，由捷克籍的二流芭蕾編導儒略士·萊辛格（Julius

Reisinger, 1828-92）負責。萊辛格是俄羅斯從歐洲引進的沒錯，但是領銜的角色可就輪不到外國的芭蕾巨星來插一

腳（這在當時已是聖彼得堡的通例）。女主角奧黛特（Odette）公主，先是由芭蕾伶娜佩樂吉雅·卡帕柯娃（Pelagia

Karpakova, 1845-1920）出飾，後來改由安娜·索貝香斯卡雅（Anna Sobeshchanskaya, 1842-1918）接手。[43]

不過，莫斯科的《天鵝湖》和佩提帕、伊凡諾夫後來在聖彼得堡推出的版本若有何相似之處，也只是依稀

彷彿而已。芭蕾劇情的輪廓是很像，但以莫斯科的原始版本較為複雜，邪惡、暴力又悽慘。劇情洋溢濃重的浪

漫思想，描述美麗的少女奧黛特因魔咒而受困於天鵝的形體之內，備受化身為貓頭鷹和惡魔巫師的壞繼母折磨、

追逐，不得不棲身淚湖，與（同樣因為魔咒而變作天鵝的）一群少女相濡以沫。白晝成群少女化作天鵝，入夜才得以

還原回人形，自由於湖畔的廢墟舞蹈。唯有婚姻，才能打破奧黛特水棲湖濱的命運。只是，一待席格菲（Siegfried）

王子愛上奧黛特，壞繼母便從中作梗，化身黑天鵝，假扮作奧黛特，誘惑王子對美豔動人的黑天鵝立下此情不

渝的誓言，害得王子形如背叛真的奧黛特，而陷奧黛特於萬劫不復的魔咒，永世不得脫身。

席格菲王子一發現犯下錯誤，馬上祈求奧黛特原諒，只是為時已晚——莫斯科版本和後來幾種版本的差別以

此為關鍵。狂風暴雨、滔天洪水，寓示奧黛特的厄運已至，波濤洶湧的（帆布）巨浪和「難以想像的轟隆呼嘯」，

直追「火藥庫大爆炸」（劇場同時飄過一陣刺鼻的火藥味）。席格菲王子情急之下，將奧黛特頭上的王冠扯下；

王冠是奧黛特抵擋邪惡貓頭鷹的唯一護身符。王子滿懷愧疚和哀痛，和往昔的愛人一起淪為波臣，任隨巨浪吞

噬。莫斯科的版本不像後來的版本，莫斯科的版本沒有贖罪的高潮，有的反而是將殘酷不仁的命運呈現在觀眾

目前一覽無遺：一對戀人就此以身相殉，獨留月光篩透雲層，灑落在「平靜的湖面，映現一群白色的天鵝」。[44]

這齣芭蕾舞劇一八七七年在莫斯科的波修瓦劇院首演。音樂頗受好評（不過還是有人抱怨音樂太過華美，太像歌劇，不適合演出芭蕾）。編舞卻備受各方嚴厲抨擊，一路換過好幾種版本，換過一手又一手，直到一八八三年，因為波修瓦劇院的預算大幅刪減，而終於淪為祭品，退出演出劇目。此後，《天鵝湖》於舞台消聲匿跡幾達十年。其實，柴可夫斯基生前還無緣一睹《天鵝湖》重登舞台。他和弗謝佛洛齊斯基是談過重新推出《天鵝湖》，但還沒來得及開始製作，負責作曲的柴可夫斯基就意外於一八九三年身故。翌年，弗謝佛洛齊斯基在聖彼得堡為柴可夫斯基辦了一場紀念音樂會，伊凡諾夫為此特地將《天鵝湖》的湖畔第二幕舞蹈重新編排，推上舞台。有了這一開始，全本重編的工作就此一路往下推動。弗謝佛洛齊斯基也去信柴可夫斯基的弟弟莫德斯特，請他撰寫全新的腳本：「最後一幕大洪水，但願你能免掉免。大洪水的情節太老套，出現在我們的舞台太丟臉。」[45]

如此這般，《天鵝湖》開始一連串大翻新的艱鉅工程。莫德斯特·柴可夫斯基雖然還是留下大洪水的情節，但修改結局，起用通俗劇常見的雙雙自盡：奧黛特縱身投湖，席格菲引刀自刎。不過，情節後來又連番修改，結果，愈改愈輕鬆、愈改愈溫馨。弗謝佛洛齊斯基和佩提帕刪掉暴風雨和大洪水，莫德斯特改寫的結局雖然保留，但改為一對戀人一起投湖自盡，再將劇情推升到現今世人熟知的高潮，奧黛特和席格菲雙雙升天：「兩人端坐在層層雲端的巨大天鵝王座」。柴可夫斯基譜寫的配樂，也交由義大利作曲家李卡多·德里戈修改（《睡美人》首演的樂團指揮便是德里戈）。德里戈受命要將柴可夫斯基的配樂略作調整兼改短一點。依美籍音樂學者羅蘭·韋利（Roland John Wiley, 1942-）的考證，德里戈將管弦樂的編曲改得輕盈一點，刪掉了幾段，添加了幾段，也把柴可夫斯基原作的調性結構（tonal structure）打散（說不定是不經意的），襯得芭蕾的情調更輕鬆悅耳，而少扞格不諧。暴風雨的音樂更是乾脆大筆一揮，盡數刪除。[46] 至於舞蹈部分，修改的補靪也沒比音樂要少。佩提帕的健康原本就十分贏弱了，這時還因為女兒過世外加家中其他煩惱而每況愈下。所以，宮廷場景的舞蹈雖然由他負責，幾支偏向抒情、幽思的湖畔舞蹈，就轉交給俄羅斯同事伊凡諾夫去打理了。這樣一分工，竟然是意外的佳音：這一齣新編的《天鵝湖》歷久不衰的聲勢，大有賴於佩提帕和伊凡諾夫兩人的編舞互成對比、互相較勁。[47]

在此，不妨以伊凡諾夫為湖畔月光一景編的幾支舞碼為例。成群天鵝在這一景因為有月光之助，首度回復少女的身形，簇擁在頭戴珠寶王冠的奧黛特身邊。席格菲和奧黛特此時初次邂逅，奧黛特對席格菲傾訴她的際遇，

壞巫師馮羅特巴（von Rothbart）接著出現在兩人面前，來勢洶洶。舞台接著清空，迎進天鵝舞群。這一幕帶著佩提帕先前名作《神廟舞姬》的影子。舞者逐一上台，排成一列，從舞台底部的角落以一段簡單、反覆的舞步，慢慢向前蜿蜒推進，直到最後在舞台排成筆直、對稱的隊形。不過，在這一段之後，氣氛便轟然一變。伊凡諾夫把天鵝舞群打散，重組成雕刻一般凹凸有致的圖案，劃破空間，然後又再打散，重新組合。伊凡諾夫運用的語彙簡單又明瞭，不過是白話詩一般寥寥幾步，不見絲毫機巧的趣味或是華麗的裝飾去把觀眾的眼光拉到某一位舞者身上。

這樣一幕，一般標舉為芭蕾群舞的最高境界：只要不出差錯，眾多舞者整齊劃一的動作彷彿化為一體。至今觀眾乍見舞台眾多舞者動作「不約而同」，依然無不驚歎。一般人也都以為舞者整齊劃一的動作應該出自嚴格的訓練，覺得每一個舞者應該是以身邊緊鄰的舞者為準，隨同做出一致的動作——其實非也。伊凡諾夫在舞台部署的成排天鵝可不是裝配線，也不是人形機器，甚至連關係融洽親密的小團體也稱不上。成群舞者其實是由音樂帶領而融合為一體的。伊凡諾夫編的舞步搭配起音樂，律動未必嚴絲絲縫，但重要的是伊凡諾夫編的舞步有助於舞者找到樂句，以肢體的律動去烘托樂句，將人身的律動「打入」音樂當中，融洽無間，而不是順著音樂推進而流暢帶過動作就好。所以，動作整齊劃一的訣竅，說也矛盾，並非「向外」去看隔壁的人，而在「向內」，反求諸己，不管別人，只管自己。眾多舞者「不約而同」，是以舞者內心對音樂和肢體律動的體會為基礎的；所以，相較於表演或是儀典，這樣的舞蹈正好落在反方向的極端。《天鵝湖》的舞蹈之所以散發靜謐、幽思的氣韻，癥結也就是在此。

話雖如此，《天鵝湖》的舞台卻不寂寥，舞蹈也非疏落。伊凡諾夫一開始推出二十四隻天鵝，沒多久就會再多出十二隻小天鵝（由兒童飾演，只是現在的版本通常都會刪掉），後來再加入幾位獨舞，到後來，總計會有四十名舞者站滿舞台。然而，即使舞台上的人數愈來愈多，舞步也愈來愈難、愈來愈複雜，台上的舞者絕對不會亂了套或散了隊，舞步嚴謹的規矩、舞者內聚的專注力，始終絲毫不爽。不止，舞群中每一名舞者和眾所簇擁的女王奧黛特之間的方位、聚散，肢體律動——或是音樂——的應對進退，也從來未見失誤。舞群便像奧黛特的映像，舞群的動作、隊形便是奧黛特的映現、反照，舞群追隨奧黛特如影隨形，宛如奧黛特的心緒於外的表露。

奧黛特和席格菲王子於《天鵝湖》中的雙人舞，尤其如此。於今，一般都將這一段雙人舞視作戀人互相傾

訴愛意。但在一八九五年，這一段舞蹈比較像第一人稱的獨白：只有奧黛特在說她的故事。這一景於一開始便

是奧黛特以滑稽啞劇訴說她悲慘的遭遇，之後到了這一段雙人舞，奧黛特和席格菲王子共舞，又再將她的故事

化約為舞蹈動作，覆述一遍。這一段雙人舞不是熱情澎湃的「羅密歐、茱麗葉」式雙人舞——說是雙人舞恐怕

還言過其實，這一段應該說是「三人行」（ménage à trois）才對：因為席格菲原先是由俄羅斯舞者帕維爾・蓋爾特

（Pavel Gerdt, 1844-1917）出飾，只是，蓋爾特當時年紀已大，不堪一人獨挑共舞大梁，所以，便把劇中席格菲的

朋友班諾（Benno）這一角色也拉出來湊上一腳，和奧黛特共舞。因此，這一段舞蹈若有濃情蜜意，也被沖淡了

不少。席格菲和班諾在台上主要是為了托舉奧黛特、陪襯奧黛特，供奧黛特澈底流露真情。這樣當然也算是男

女的情愛，只是，多了幾分宮廷的莊重，少了幾許浪漫，昇華的是女性的理想，而非男女的情愛。

這一段舞蹈始自奧黛特隨一段琵音（豎琴輕柔飄逸的華采樂段）優雅入場，身軀前傾向下俯伏，臉龐埋在

修長如翼的雙臂之間。小提琴獨奏響起第一個音符，共舞的男伴便牽起奧黛特一隻手臂，將她從俯伏蜷縮的姿

勢帶起，奧黛特順勢舒徐站起，迄至挺直踮立。奧黛特隨後起舞，卻視男伴恍若無物，舞台看似僅存奧黛特一人，

由小提琴圓滑流暢的悠揚樂句相伴。觀眾若覺得這一段洋溢濃情蜜意，應該也在於奧黛特和音樂如水乳交融，

而非奧黛特和席格菲情投意合。所以，這一段舞蹈於末尾也契合此一情境，安排的不是戀人深情相擁，而是奧

黛特傾身俯伏，由席格菲扶住擺出前壓極低的阿拉伯式舞姿，或是俯伏低頭、雙手環抱胸前，舞群排在她身後，

作出一樣的低伏姿勢。

雖然隨後舞蹈又再展開——有獨舞，有交叉牽手的「四隻小天鵝」，還有一段急促的結尾——奧黛特若有所

思、怔忡出神的神態卻更顯突出。即使舞步編得再華麗大膽（有些段落真的很難），強調的也是含蓄於內的炫技，

細碎、快速的腳法和動作，沒有千錘百煉的工夫和含蓄克制的能耐，絕難達成。這樣的舞步，逼得芭蕾伶娜不再

以奔放、炫目的演出去搶觀眾的眼光，而將外放的氣勢改為內斂於一身、收束於樂音，在台上暖暖發光。首演時

由義大利芭蕾伶娜琵耶麗娜・雷尼亞尼（Pierina Legnani, 1863-1930）出飾奧黛特。雷尼亞尼雙腿粗壯，技巧偏向

流暢、強勁，詮釋起伊凡諾夫明淨清澈、晶瑩剔透的舞蹈，乍看不太匹配——遑論她還愛在戲服外面加戴幾串

大大的珍珠項鍊。但其實她舞藝內涵之廣闊、變化之靈活,還有(備受時人讚賞)「肢體塑型」(plastique)的巧妙,卻是《天鵝湖》成功的關鍵。當時便有評論指出:「琵耶麗娜‧雷尼亞尼恍若身歷其境,散發無盡的哀婉憂思,詩情洋溢。」48

伊凡諾夫編的「白色」湖畔場景,相較於佩提帕為宮廷場景所編、如建築結構、難到極點的舞蹈,差距實在不可以道里計。佩提帕的黑天鵝就是在這樣的場景,演出史上著名的三十二圈「鞭轉」(fouettés)──又一義大利派的絕活。二者的差別,不僅在風格,也在理念。依佩提帕的辭典,人,乃因身具卓越的品味、流利的口才、溫文的舉止和優雅的儀表,才顯得高尚。豔麗奪目的黑天鵝奧蒂兒(Odile),就因為鑽營浮華絢麗的風格和虛假不實的辯才,誤用古典的技法於歧途,所以顯得邪惡。奧蒂兒這角色,技巧太精妙,魅力太妖冶,欠缺鑑別的自覺,幾近肆無忌憚。佩提帕的舞作崇奉階級嚴明、秩序井然、細膩精緻、溫潤文雅──但絕不將之奉為壓迫或窒礙的規則,而是視為創作的美感和藝術昇華不可或缺的條件。伊凡諾夫雖然信服這樣的美學,卻非冥頑死板、固執不通:他的舞作看得出絲絲縷縷的消融漫漶,透著打破樣式、揚棄裝飾的渴望,改循更簡潔的法則,以最為凝練、抒情的形式,捕捉內在由衷的情感和心緒。他的興趣,不在雄偉壯麗、大理石砌築的佩提帕美學,而在佩提帕美學建築之內的心靈殿堂,或說是俄羅斯華廈內的私人斗室。

只是,如此境界的《天鵝湖》卻無後繼來者。盱衡古往今來的芭蕾劇目,《天鵝湖》之孤單獨立,不僅在於《天鵝湖》本身,也在於《天鵝湖》的出處。《天鵝湖》是一八七○和一八九○兩年代,由俄羅斯雄踞東、西兩方的莫斯科和聖彼得堡兩地聯合孕育的產物。《天鵝湖》支離破碎的歷史,腰斬又重組的腳本,編舞於柴可夫斯基死後才開始還時斷時續,期間大環境更屢屢出現交鋒較勁的流亂和劃時代的嶄新發明──凡是對芭蕾樣貌有所影響的,無不在《天鵝湖》留下了烙印。不止,《天鵝湖》還不是童話,而是十足的浪漫派悲劇,連聖彼得堡改得輕鬆一點的修訂版,也還是浪漫派的悲劇。《天鵝湖》不算是佩提帕最出眾的作品;此一殊榮的冠冕,應該牢牢戴在《睡美人》頭上。不過,若說往昔完美的古典芭蕾和宮廷丰華,薈萃盡現於《睡美人》一劇,將《睡美人》拱成皇家風格的豐碑,那麼,伊凡諾夫為《天鵝湖》編的湖畔舞蹈,就在為芭蕾的未來勾勒完美的憧憬,供愛戀跳脫時間而長存,供舞者和純淨精粹、以肢體塑型、隨音樂流動的藝術合而為一。《睡美人》和《天鵝湖》

二齣舞劇宛如梁柱，撐起芭蕾的屋宇，作為供奉皇家藝術的殿堂。

不過，來到世紀末，俄羅斯芭蕾盛期的芳華已逝。佩提帕和伊凡諾夫一代的芭蕾人才，在俄羅斯芭蕾的大舞台紛紛急速退場。一八九九年，弗謝佛洛齊斯基離開皇家劇院轉到聖彼得堡冬宮的「隱廬」劇院任職，佩提帕跟著他一起轉到「隱廬」，此後只在朝廷出入，深居簡出，推出芭蕾舞作的場地也愈來愈小，只著眼於特定的菁英族群。反之，皇家劇院卻日漸朝莫斯科靠攏：弗謝佛洛齊斯基於皇家劇院留下的空缺，先是由瓦孔斯基親王（Prince Volkonski, 1860-1937）接任，但是，他的任期不長。瓦孔斯基親王的祖父是俄羅斯「十二月黨人」領袖，他本人卻毫無政治智慧可言，更覺得曾是沙皇情婦的芭蕾伶娜瑪蒂妲‧柯謝辛斯卡（Matilda Kschessinska, 1872-1971）行為放蕩，一度想要加以懲戒，反而害他因此丟官。一九○一年七月之後，他的遺缺改由佛拉迪米爾‧泰列柯夫斯基（Vladimir Teliakovsky）接手。泰列柯夫斯基是出身莫斯科的軍人，不喜歡出身法國的佩提帕，反而刻意提拔新生代強調俄羅斯精神的本土藝術家。佩提帕在「隱廬」苟延殘喘，硬撐了幾年，終究還是在一九○三年被迫退休。佩提帕的芭蕾舞作雖然於馬林斯基劇院還是在演出之列，但他本人此後卻備受冷落、看盡當權的臉色，主事者幾乎不太遮掩對他有多不屑。

佩提帕既痛苦又沮喪，歸隱克里米亞半島（Crimea），提筆撰寫自傳以明志，結果落得極不討好。罷黜的打擊太大，佩提帕於一切破滅之餘，未能專心回顧生平過往，反而藉自傳渲洩他的憤恨——諸如社會秩序消磨鬆散，規矩禮儀傾圮衰頹，新生代猖狂放肆，不懂得敬老尊賢（「我還不算死人呢，泰列柯夫斯基先生！」），嘔心瀝血的舞作橫遭支解等等。他將自傳題獻給弗謝佛洛齊斯基，法文書稿經迻譯為俄文後，於一九○六年在聖彼得堡出版。只是，正式出版時，佩提帕最親近的戰友皆以凋零殆盡：伊凡諾夫於一九○一年辭世，芭蕾伶娜琵耶麗娜‧雷尼亞尼和卡蘿妲‧布里安薩也早就將事業重心拉回到西歐。佩提帕本人於一九一○年逝世，身後僅得皇家劇院一名官員留下冷冷的一筆：「芭蕾編導佩提帕已於一九一○年七月一日〔俄羅斯舊曆〕／十三日於古爾祖夫鎮（Gurzuf）與世長辭，本人據此將其人自本院董事除名」。[49]

然而，佩提帕畢生創下的功業，舉世無匹。他早年的芭蕾舞作雖然多已湮滅無存，但是，未來百年古典芭

蕾傳統的奠基之作，幾乎盡數皆是佩提帕晚年入主俄羅斯皇家劇院而推出的作品。不僅他的《神廟舞姬》和《睡美人》、他和伊凡諾夫合作的《胡桃鉗》和《天鵝湖》在內，《吉賽兒》也是。一八八〇年代佩提帕重編《吉賽兒》，現今推出的《吉賽兒》版本，大多便是以佩提帕的重編作為藍本的。其他佩提帕名作還有如《帕姬姐》（Paquita），但是最重要的一齣還是《蕾夢姐》（Raymonda,1898）。此劇搭配的是格拉祖諾夫的音樂，洋溢華美的俄羅斯氣質；舞作也《海盜》（Le Corsaire），二者同都由他改編自早年的法國芭蕾。另外還有《唐吉訶德》（Don Quixote），像是芭蕾的寶藏，內含晶瑩剔透如珠玉美鑽的多支舞碼，一饗後世編舞家挖掘，迄至二十世紀末止。佩提帕晚年的一齣齣芭蕾傑作，供奉在世人心中，彷彿神話，尤其是《睡美人》，無劇能出其右。他這些舞作，日後皆是古典芭蕾的根源，不僅在俄羅斯如此，法國、義大利，尤其是美國和英國，無不如此。

所以，古典芭蕾堪稱由佩提帕掌舵，轉換了行進的軸向。古典芭蕾此前二百年，始終是以法國的典範和格調為基準。到了這時，卻已今非昔比：從此以後，古典芭蕾便等於俄羅斯芭蕾。一般常說源自法國、斯堪地那維亞（透過瑞典舞者佩爾‧克里斯欽‧約翰森的芭蕾教學）、義大利三處的三派芭蕾，乃由俄羅斯芭蕾集其大成。俄羅斯芭蕾經由佩提帕，將三地的芭蕾菁華盡數吸收消化，據為己有。所言當然非虛，但是，促使芭蕾脫胎換骨的關鍵，卻還是在於芭蕾和俄羅斯帝制有密不可分的轇轕。舉凡帝俄時代的農奴制度、獨裁統治、聖彼得堡宮廷、崇尚外國文化、講究階級秩序、追求貴族理想等，暨前述種種和俄羅斯東部傾向庶民文化的力量較勁交鋒——這些，在在交融於俄羅斯的芭蕾，將之錘煉成飽含俄羅斯情調和範型的藝術。不止，由於古典芭蕾正好位處俄羅斯和西方交會的十字路口，古典芭蕾在俄羅斯因而也有了前所未見的寓意。俄羅斯看待芭蕾之重，遠非其他地方所能比擬，此前、此後，迄至今日，皆然。

馬呂斯‧佩提帕是俄羅斯最後一位禮聘自國外的芭蕾編導。列夫‧伊凡諾夫則是俄羅斯第一位本土培養出來的「俄羅斯之聲」。佩提帕和伊凡諾夫兩人聯手，為俄羅斯培植出一批新世代——兼具新自信——的舞者和芭蕾編導，例如亞歷山大‧高爾斯基（Alexander Gorsky, 1871-1924）、阿格麗嬪娜‧瓦崗諾娃（Agrippina Vaganova, 1879-1951）、米海爾‧福金、安娜‧帕芙洛娃、姐瑪拉‧卡薩維那、法斯拉夫‧尼金斯基等等多人，一個個都在十九、二十世紀之交或二十世紀之初，自俄羅斯皇家劇院附設的學校畢業。這些舞者對於掌權，當然也有捨我

其誰的氣魄。例如高爾斯基就出掌莫斯科的波修瓦芭蕾舞團，福金後來也會接下聖彼得堡馬林斯基芭蕾舞團的衣缽。自此而後，芭蕾世界最燦爛的明星，一概出身俄羅斯。

不過，俄羅斯這一批新生代的舞蹈人才，面對的挑戰也十分艱鉅。古典芭蕾雖然已在俄羅斯的掌握之中，俄羅斯卻也瀕臨土崩瓦解。俄羅斯自彼得大帝以降，將芭蕾拱上寶座的一切，即將隨硝煙而告灰滅。這一批俄羅斯舞者是舊秩序的寵兒，平生僅識帝俄；許多都是由佩提帕和伊凡諾夫一手調教、提拔出來的，在馬林斯基劇院登台獻藝，也曾榮獲沙皇御賜巧克力打賞。只是，佩提帕和伊凡諾夫以一生的志業為俄羅斯芭蕾建起的殿堂，未幾便會露出天不時、地不利、人不和的窘態。畢竟，他們的芭蕾──其實應該說是芭蕾本身──代表的是舊時代，代表的是垂死的貴族理想，代表的是外界撻伐、從根爛起的生活型態。時移事往，芭蕾必須隨世局改變。俄羅斯舞蹈即將邁入桀驁不馴的反叛新世紀。

【注釋】

1 Hughes, Russia, 189 (see also 192), 203.

2 Custine, Letters from Russia, 105; Gautier, Russia, 213; Tolstoy, War and Peace, 582-83.

3 Saint-Léon, Letters from a Ballet-Master, 65.

❶ 編按：Bolshoi 為巨大之意，故此劇院又稱「巨石劇院」。

4 俄羅斯的農奴劇團以「家務奴」（house serf）多的地區發展最為蓬勃。「家務奴」有別於「農務奴」（field serf），一般認為「家務奴」比較溫馴，比「農務奴」適合轉型為農奴藝人。因此，「農奴劇場」便以莫斯科一帶和周邊地區最為密集，聖彼得堡一帶次之。由此可見，俄羅斯戲劇活動的地圖，大致是依農奴制的動態勾畫出來的，而且殘響持續至今未去。

5 Karsavina, Theatre Street, 89l.

6 Wiley, ed., A Century of Russian Ballet, 20.

7 Stites, Serfdom, Society, and the Arts, 141; Frame, School for Citizens, 33; Stites, Serfdom, Society and the Arts, 26.

8 Stites, Serfdom, Society, and the Arts, 196; Swift, A Loftier Flight, 140.

9 Wiley, ed., A Century of Russian Ballet, 78.

10 Swift, A Loftier Flight, 171.

11 Frame, School for Citizens, 61, 62.

12 Swift, A Loftier Flight, 171.

13 Herzen, My Past and Thoughts, 298.

14 Wiley, Tchaikovsky's Swan Lake, 77; Custine, Letters from Russia, 621, 181.

15 Herzen, My Past and Thoughts, 298, 301-2.

16 Guest, Jules Perrot, 227.

17 Wortman, Scenarios, 1:413.

18 Harwidk, "Among the Savages"（「像牛一樣冷漠遲鈍」）；Scholl, From Petipa to Balanchine, 14（「我愛芭蕾」）。

19 Figes, Natasha s Dance, 178.

20 Beaumont, A History of Ballet, x; Wiley, A Century of Russian Ballet, 272.

21 Vazem, "Memoirs of a Ballerina," 1:10; Wiley, A Century of Russian Ballet, 269-70; Wiley, Tchaikovsky's Swan Lake, 111.

22 Gautier, Russia, 209, 212-14。有關《森林仙子埃奧琳娜》有一段精采的描述，請見 Gautier, Voyage oen Russie, 189-96。有關皇家劇院的報告，請見 Frame, "Freedom of the Theatres"。

23 Sloimsky, "Marius Petipa," 118; Scholl, From Petipa to Balanchine, 36; Krasovskaya, "Marius Petipa and 'The Sleeping Beauty,'" 12.

24 印度舞姬（bayadere）是法國浪漫芭蕾、歌劇十分風行的題材。一八一〇年，皮耶・賈代爾就為歌劇《印度舞姬》（Les Bayaderes）編過幾支舞。一八三〇年，瑪麗・塔格里雍跳過《神與舞姬》（Le Dieu et la Bayadère）。此劇的編舞由瑪麗・塔格里雍尼的父親負責，作詞者是尤金・斯克里伯。結尾是芭蕾伶娜跳進熊熊的火葬柴堆赴死，而後升天，投入梵天懷抱，穿過重重雲朵，進入霞光萬丈的印度天堂。

25 Gautier, Russia, 209, 212-14（「稍有些微不順」）：Wortman, Scenarios, 1; 328-30。

26 Wortman, Scenarios, 2:176.

27 Ibid, 2:226.

28 Frame, "Freedom of the Theares," 282.

29 Wiley, Tchaikovsky's Ballet, 93, 94.

30 Poznansky, Tchaikovsky, 57.

31 Scholl, From Petipa to Balanchine, 22.

32 Scholl, Sleeping Beauty, 27（「動人」和「取代」），99（「馬戲團芭蕾」和「機器」）；Wiley, The Life nad Ballets of Lev Ivanov, 163, 177-78（「鐵錚錚的腳尖」）；「刺眼的動作」）；Khudekov in Willey, "Three Historians," 14（「精準和美感」）。

33 Wiley, A Century of Russian Ballet, 271; Krasovskya, "Marius Petipa," 21; Legat, "Whence Came the 'Russian' School," 586.

34 Scholl, Sleeping Beauty, 30。《睡美人》的故事於此之前還有其他芭蕾版本，但都偏向老派的法國浪漫派芭蕾：一八二五年，「童話歌劇」（opéra-féerie）《林中長睡不醒的美人》(La Belle au Bois Dormant) 於巴黎上演；一八二九年，同樣的故事又再推上舞台，形式是「童話芭蕾默劇」(ballet-pantomime-féerie)，由瑪麗·塔格里雍尼主演，出飾嫵媚的水精，在王子去找睡美人的途中，以妖治的舞蹈勾引王子。這一齣芭蕾有複雜的滑稽啞劇劇情，夾雜喜趣和身分錯置的詼諧；解除壞仙子詛咒的作法，竟然還是以當時市集的常見手法來處理：把壞仙子的詛咒寫在大板子上面然後劃掉。

35 Wiley, Tchaikovsky's Ballets, 156; Scholl, From Petipa to Balanchine, 31。

36 Scholl, Sleeping Beauty, 179（「太豪華」和「這算芭蕾」）。

37 Brown, Tchaikovsky, 188（「神奇」和「不錯」）；Scholl, From Petipa to Balanchine, 39。

38 Wiley, Tchaikovsky's Ballets, 388：「魔法宮殿」引述自佩提

帕親筆為第二幕寫的節目簡介。現藏 Bakhroushin Museum, Moscow。

39 Wiley, The Life and Ballets of Lev Ivanov, 141; Wiley, Tchaikovsky's Ballets, 387-400.

40 Wiley, The Life and Ballets of Lev Ivanov, 19, 43.

41 Wiley, Tchaikovsky's Ballets, 387.

42 Wiley, Tchaikovsky's Ballets; Wiley, Tchaikovsky's Swan Lake.

43 Wiley, Tchaikovsky's Ballets, 38.

44 Ibid., 47, 327（「平靜的湖面」引述自芭蕾腳本）。

45 Ibid., 248.

46 德里戈這樣一冊，一八九五年的《天鵝湖》版本比起原始的製作等於足少了四分之一。原始版本總計有四幕，因此壓縮成三幕：第一幕第一景和第二幕由佩提帕負責編舞，第一幕第二景和第三幕由伊凡諾夫負責。第二幕穿插作「幕間插舞」的威尼斯舞、匈牙利舞，也是伊凡諾夫所編。

47 Ibid., 269.

48 Ibid., 264.

49 Petipa, Mémoires, 67 ; Leshkov, Marius Petipa, 27

第八章

東風西漸‧俄羅斯的現代風格和
狄亞吉列夫的俄羅斯芭蕾舞團

狄亞吉列夫這人夠機伶……懂得將超凡脫俗和時髦別致融於一爐，懂得將革命藝術和舊制度的情調陶鑄為一體。

——俄羅斯著名芭蕾伶娜莉荻亞‧羅波柯娃

（Lydia Lopokova, 1892-1981）

我愛芭蕾，對芭蕾的興趣遠勝其他一切……因為諸般繪景藝術，唯獨芭蕾，僅此唯一，以美的使命作為安身立命的磐石。

——伊果‧史特拉汶斯基

先進的文明，落後的野蠻遺風……粗陋之至的唯物論，崇高之至的精神性靈——難道不就是俄羅斯從古至今的歷史、俄羅斯民族從古至今的雄壯史詩、俄羅斯靈魂從古至今於內心的掙扎奮鬥？

——法國文人外交官摩里斯‧帕雷奧洛格

（Maurice Paléologue, 1859-1944）

謝爾蓋‧狄亞吉列夫的「俄羅斯芭蕾舞團」，堪稱芭蕾史上名聲最為響亮的舞團，其理可解。從一九〇九年至一九二九年，不過短短二十年，狄亞吉列夫率領旗下舞者傾盡俄羅斯芭蕾之活力、能量，不僅將古典舞蹈重新推上歐洲文化的舞台中央，還逼得俄羅斯皇家芭蕾從十九世紀的桎梏脫身，攀上二十世紀現代主義的浪頭。不過，前述發展一概不在俄羅斯境內，而在境外，尤其是在巴黎一地。俄羅斯芭蕾舞團始終未曾在俄羅斯境內演出過一次。只是，俄羅斯芭蕾舞團雖然在法國首都的聲勢鼎盛，也大量汲取巴黎的藝術傳統和時髦的無政府精神，狄亞吉列夫的新芭蕾，卻始終以俄羅斯為靈感和創作的泉源。俄羅斯芭蕾舞團為芭蕾樹立標竿的舞蹈作品，轉捩的劇變便是起自俄羅斯本土；而為芭蕾打開全新道路的舞者、編舞家，向來也是狄亞吉列夫回頭到俄羅斯去挖掘來的人才。

十九、二十世紀之交，聖彼得堡名氣最大的芭蕾伶娜，是瑪蒂姐‧柯謝辛斯卡。柯謝辛斯卡外形美豔妖冶、結實健壯，兩腿粗短、肌肉發達，身材豐滿，但是嫵媚動人、風情萬種。她的舞蹈技巧高超，人人歎為觀止，散發強烈的義大利氣質，於時人的評論有「奔放，粗獷，熱情洋溢」的形容詞。不過，柯謝辛斯卡的藝術盛名，固然有舞藝為基礎，狼藉的私生活卻是另一莫大的助力。她於一八九〇年代初，曾是俄羅斯皇太子的情婦，這一位皇太子，日後登基成為尼古拉二世。當時她暱稱皇太子為「尼基」（Niki），皇太子還挪出一棟小豪宅供她豪奢度日。繼「尼基」之後，陸續又有幾位俄羅斯的大公成為她的入幕之賓。所以，她雖是一介舞者，卻能以法國「里摩日」（Limoges）名瓷佐餐，身穿法國流行尖端的服飾，不時到法國西岸的比亞里茲（Biarritz）、到巴黎、到濱臨地中海的蔚藍海岸（Riviera）度假，生活好不愜意。柯謝辛斯卡性情膚淺虛榮、任性善變，煙視媚行的風流行徑恰似二十世紀初年帝俄淪落為褊狹封閉、縱情聲色的寫照。[1]

不過，於柯謝辛斯卡之外，也另有新生代的舞者儼然是另一世界的物種，也就是俄羅斯芭蕾舞團那一代的舞者，例如帕芙洛娃、卡薩維那、福金、尼金斯基等多人。這一輩舞者，外形和前輩大相逕庭，尤其是女性。一個身材修長、柔軟，線條圓滑，肌肉勻稱，即使作性感的挑逗也偏向婉約含蓄。這樣的外形、氣質，和訓練脫

不了關係——也就是要拜移植到俄羅斯的義大利芭蕾編導安瑞柯·切凱蒂之賜。狄亞吉列夫旗下的舞者，泰半便出自切凱蒂早年在聖彼得堡教出來的人才。切凱蒂後來也隨狄亞吉列夫的俄羅斯芭蕾舞團，走遍歐洲。俄羅斯芭蕾因為切凱蒂的教學法而變得比較柔美，表現的幅度更加靈活。切凱蒂於此其間的關鍵作用，未必一目即可了然……畢竟，他終究是出身義大利舊派的人物，教學偏重反覆練習和炫技的花招（特別是多圈單足旋轉），最愛編排很冗長、很累人的「組合練習」，鍛鍊舞者的肌力和耐力。然而，正因為如此，他也於無意之間為學生打造好了渾身的利器，得以改造古典技法，甚至翻新——只是翻新後的模樣，切凱蒂本人未必喜歡或是同意罷了。這一批新世代舞者不甘以炫耀的舞步技驚四座為滿足，反而以一身高超的技巧重新雕塑身形，將舞步推演成水乳交融、流變不居的律動，強調靈巧的變化和肢體塑型的巧妙。[2]

在此就以安娜·帕芙洛娃為例好了。她是切凱蒂教出來的高徒，和妲瑪拉·卡薩維娜同為新世代俄羅斯芭蕾伶娜的典型。柯謝辛斯卡的強健和豐豔，帕芙洛娃一概沒有，還一身仙風道骨，外形並不討喜。例如她的足弓就特別高，手臂骨瘦如柴，脖子又細又直（她自嘲為「小長頸鹿」）。帕芙洛娃對自己瘦削的模樣也很灰心，一度猛灌魚肝油想要增肥，只是，到頭來她這一身像是蒲柳的風情，反而成了她最重要的資產。她的舞蹈有一股顫巍巍、弱不禁風的情調；尼金斯基的妹妹，布蘿妮思拉娃·尼金斯卡（Bronislava Nijinska, 1891-1972）日後回想起帕芙洛娃，也說她的阿拉伯式舞姿和平衡都「不夠穩」，「顫巍巍的……像」一絲清香，一陣微風，一縷幽夢」。她穿的硬鞋鞋尖特別加裝了硬硬的圓墊補強，襯得原本就很修長的兩腿，朝腳尖收攏拉尖的線條特別明顯。她的跐立姿勢從來就沒辦法穩定住，反而像換姿勢的過渡。她的腿部線條雖然修長，肌肉卻十分發達，評論家艾欽佛林斯基（Akim Volynsky, 1865-1926）就說她的腿「精壯得像山羊」。她跳躍的力度雖然很高，但是**看似空靈、飄緲、**不帶一絲沉重的力道或是華麗奔放的炫技；舞蹈看似自然流瀉，難以捉摸，恍若自然的圖畫——彷彿印象派美術應用在舞蹈。[3]

不過，帕芙洛娃本人不帶一絲柯謝辛斯卡賣弄風情的嫵媚妖豔；她可是把她的舞蹈藝術看得再嚴肅不過。她的同學便以她瘦削的身材和認真、正經、百折不撓的決心，封她作「掃把」。而且，她也不是特例。卡薩維娜也是文化素養深厚、飽讀群書的舞者。尼金斯基和他妹妹布蘿妮思拉娃·尼金斯卡一樣滿腹經綸，兩人還酷愛激辯，

特別愛拿杜斯妥也夫斯基和托爾斯泰的作品來辯論。卡薩維娜後來在回憶錄寫過，她的舞迷才不是一身珠光寶氣的公爵、公爵夫人，也就是以前老芭蕾舞迷說的觀眾席「鑽石排」（diamond row）那一群，反而以學生和知識分子居多。這一批新世代的舞者，也有相稱的伯樂編舞家提攜他們：米海爾‧福金。福金學習繪畫，常在「隱廬」博物館一待好幾小時，專心研究古代大藝術家的技法和風格。有此背景，導致他對芭蕾長久故步自封的傳統框框，有不少質疑。他早年推出的幾齣芭蕾舞作，有一齣便於導言明白質問芭蕾舞者的站姿何以要講究背脊挺直？背挺得那麼直，可是很不自然的姿勢。又何以要規定兩腳外開呢？這可是很滑稽的姿勢。繪畫、雕塑作品中不多的是蹦蹦跳跳、彎腰駝背的人物嗎？還有，群舞的隊形一定要編成稜角方正的幾何圖形，用整齊劃一的動作在跳舞的？所以，他認為芭蕾真是「錯亂」透頂：一身粉紅紗裙的芭蕾伶娜，卻搭配打扮成古埃及人的農夫、穿俄羅斯長統靴的舞者在台上轉來轉去，豈不荒謬至極！他說芭蕾應該展現「完整、連貫的表達」；要有一致的歷史時空，正確、相稱的風格。佩提帕的法國古典芭蕾語彙，唯有用在法國古典或是浪漫的題材才適合。若是古希臘的題材，編舞家就應該要依照古希臘斯時、斯地的繪畫、雕塑，發明出新的舞蹈動作才對。[5]

這些人雖然只擠得進頂層樓座，還是甘願排上好幾小時的隊，支持創新的舞蹈。[4]他們藝術創作的動力，主要不在芭蕾，而在芭蕾之外的音樂、美術、戲劇。福金受教於俄羅斯皇家劇院附設的學校，也曾和佩提帕共事。但他

不過，促使福金對他說的「舊式芭蕾的典範、信條」有所質疑者，不僅在繪畫。他對俄羅斯民間音樂也有濃厚的興趣，會彈俄國的「巴拉萊卡」（balalaika）三角琴，甚至還和「大俄羅斯管弦樂團」（Great Russian Orchestra）一起去作巡迴演出。這一支樂團專門演奏俄羅斯民間音樂。俄羅斯民眾對該樂團演奏的通俗歌曲，例如〈窩瓦河船歌〉（The Song of the Volga Boatmen），反應極其熱烈。福金後來回憶當時，「這些俄羅斯民歌將我這一位都市佬拉到人民大眾之間」。他的行腳遍及莫斯科、高加索、克里米亞、基輔、布達佩斯（Budapest）維也納、義大利各大城市。沿途他愛蒐集明信片，詳細記下各地的民俗服飾、舞蹈、傳說故事等等。十九、二十世紀之交，他曾遠赴瑞士探望姊姊，遇到一群俄羅斯流亡海外的政治難民。他們送他不少社會主義和革命文學的作品，督促他應該帶領俄羅斯芭蕾掙脫「芭蕾舞迷的小圈圈」，「使廣大民眾也得以親近」。福金心向「人民大眾」的意

志因之更加堅定。所以，福金回到聖彼得堡後，便加入一群馬林斯基芭蕾舞團舞者組成的慈善團體，專門為勞工提供書籍。該團體也在聖彼得堡附近一座農村為農民開辦學校。[6]

不過，之於福金對舊式芭蕾的信心，這些還只算是蠶食。美籍舞者伊莎朵拉‧鄧肯（Isadora Duncan, 1877-1927）打破芭蕾一切窠臼的作品，相形之下，堪稱鯨吞。鄧肯是出身美國加州的舞蹈家，生性離經叛道又富領袖魅力，視古典芭蕾如敝屣，說古典芭蕾「表達的盡是『退化』，❶像行屍走肉」。因此她改從大自然、從古代藝術汲取靈感，外加隨興擷取日耳曼哲學家尼采（Friedrich Nietzsche, 1844-1900）、康德（Immanuel Kant, 1724-1802）、美國詩人惠特曼（Walt Whitman, 1819-1892）等多人的理念，混雜揉合，自創她打赤腳、不拘一格的「未來舞蹈」，於歐洲四處演出，所到之處無不轟動一時。一九〇四年，鄧肯為沙皇妹妹贊助的「俄羅斯防治虐待兒童協會」（Russian Society for the prevention of Cruelty to Children）作慈善演出，於聖彼得堡登台。鄧肯搭配波蘭音樂家蕭邦（Frederick Chopin, 1810-1849）的樂曲，襯著白楊木和古典遺蹟撐起的藍色布景幕，赤腳，光腿，一身輕軟單薄的古希臘長袍，不穿胸罩，演出狂想夢囈一般的「自由舞蹈」（free dance），於舞台隨興做出優雅的行走、跳躍、彎身等動作和心盪神馳的姿態。鄧肯「原始、素淨、自然的動作」看得福金目瞪口呆。尼金斯基後來回想那一場演出，也說伊莎朵拉‧鄧肯「為囚犯打開了牢獄的房門」（形容得極為生動）。[7]

一九〇五年一月九日，俄羅斯爆發「血腥星期天」（Bloody Sunday），慘劇於福金那一代的藝術家心頭烙下了深刻的傷痕。當天，成群農民、勞工、教士、集結向沙皇和平請願，卻遭俄羅斯皇家禁衛軍開槍鎮壓。慘劇隨即於聖彼得堡四處引爆同情罷工、集會、抗議等等聲援。音樂家林姆斯基－高沙可夫支持罷工，結果被地位崇高的「聖彼得堡音樂院」（St. Petersburg Conservatory of Music）解聘。他的同事，亞歷山大‧葛拉祖諾夫，憤而辭職抗議——不過，兩人日後同都復職。民情騷動的亂象終於逼得沙皇作出讓步，發布「十月宣言」（October Manifesto）。「十月宣言」一經發布，聖彼得堡皇家劇院爆發暴動（打倒專制獨裁！），馬林斯基劇院的舞者也組織起來進行罷工。福金、帕芙洛娃、卡薩維娜等人領頭召開祕密會議，劇院附設的劇校學生也發動抗議——尼金斯基便在抗議的行列當中。眾人對皇家劇院多年管理不彰，早已心灰意冷，此時亟欲爭取更大的發言權，親自決定舞蹈藝術的未來。只是，官方的反應冥頑又顢頇。沙皇施壓，下令劇院藝術家一概要簽署「效忠狀」。尼

金斯基最愛戴的老師，舞團的首席舞者，謝爾蓋·列卡特（Sergei Legat, 1875-1905），不堪壓力而屈從；未幾卻因自責背棄福金等同事，加上精神狀態原本就已不穩，竟告自殺身亡。雖然劇院的罷工後來和平收場，但是，認識列卡特而且參加過祕密會議的人，經此事件，一個個再也不復以往。長久以來一直將他們和沙皇緊緊綁在一起的紐帶，此時已經斬斷。帕芙洛娃參加列卡特的葬禮，在棺木獻上花環，花環的附文寫的便是：「獻給藝術自由黎明到來的第一位犧牲者」。[8]

此後沒多久，福金便為帕芙洛娃創作出一支短短的獨舞，《垂死天鵝》（The Dying Swan）。福金於斯時初露頭角的藝術信念，盡皆容納於這一支短短的舞碼。舞蹈搭配的音樂是法國作曲家聖桑（Camille Saint-Saëns, 1835-1921）的樂曲，帶著柴可夫斯基《天鵝湖》的影子：帕芙洛娃也以一身純白的短紗裙出飾天鵝。可是，福金刻意避開搶鋒頭的「表現欲」和僵硬的「芭蕾伶娜架式」──這是福金貼在柯謝辛斯卡一派芭蕾舞者身上的形容詞。帕芙洛娃的舞蹈反而帶著即興的意味，簡單得出奇，不見一絲炫技的舞步影子。帕芙洛娃或以踮立的腳步輕盈點過舞台，或踏出一步阿拉伯式舞姿，彎腰深深前傾或是後仰，手臂動作流暢，但如折斷的羽翼。帕芙洛娃娃晚年拍過這一支舞的影片，於影片可見她的動作伸展的幅度過人，不折不斷但旋即又復原，融會芭蕾的內斂於自由流瀉的舞動──帕芙洛娃畢生舞藝的精華盡萃於斯。《垂死天鵝》之所以動人，完全落在帕芙洛娃藉舞蹈動作流瀉的感情，在帕芙洛娃詮釋無比堅強、美麗非凡的生命力即將告終，生命的能量、精神涓滴消逝的情狀。《垂死天鵝》不是「故事芭蕾」，甚至稱不上是故事芭蕾的變體，而是面對死亡所作的感傷回想，映現鮮明的伊莎朵拉·鄧肯身影。待帕芙洛娃飾演的天鵝氣力逐漸放盡，終於放下，前傾俯伏，於舞台蜷縮成一團，以前的舊式芭蕾彷彿也隨她而死去。福金和佩提帕就此為舞蹈打開另一道門戶，直通更為自由、更為強烈、更為直率的風格。若非有此「新式舞蹈」打底，狄亞吉列夫的俄羅斯芭蕾舞團無從問世。[9]

謝爾蓋·狄亞吉列夫傾力擁護藝術走向現代主義，他最愛說：「儘管嚇我！」雖然大破大立的形象加在他

身上絲毫不爽，不過，狄亞吉列夫崇拜「標新立異」，絕對不單是為了否定舊習故常而已。正好相反，他為芭蕾塑造高瞻遠矚的前衛性格，泰半得力於他從未斬斷他和舊日芭蕾深厚的淵源。狄亞吉列夫生於十九世紀，長於舊帝俄菁英階層營造的精緻藝文世界。

樂、政治圈子。祖父經營伏特加釀酒廠，曾經參與廢止農奴制度的運動。姑姑安娜‧費洛索佛娃（Anna Pavlovna Filosófova, 1837-1912）是俄羅斯的女權運動先驅，在改革派的藝術圈、知識界有顯赫的地位。狄亞吉列夫於成長時期，都住在俄羅斯靠近歐洲的省區城鎮皮爾姆（Perm），距離聖彼得堡約一千哩，也常到家族的鄉下莊園避暑。

這樣的成長環境，是俄羅斯標準的歐式家庭教育：家裡的布置是法蘭西第二帝國的風格，收藏有林布蘭和拉斐爾的畫作真蹟，大宴會廳有鑲木地板和華麗的吊燈。狄亞吉列夫本人會講法語、德語，會彈鋼琴，家中也常舉辦音樂、文學的聚會。這樣的狄亞吉列夫家，在皮爾姆地方人士口中難怪會有「皮爾姆雅典」的封號。10

不過，俄羅斯文化在狄亞吉列夫家中並未因此退居二位。狄亞吉列夫崇拜詩人普希金的作品，年年都要到詩人的墓前朝聖（有一次遇到詩人的墓塚正在整修，狄亞吉列夫還趁機彎腰在詩人的棺木致上一吻），和普希金的兒子也來往相善。他認識柴可夫斯基，小時候瞎稱他為「彼得叔叔」，後來也親自參加柴可夫斯基在聖彼得堡的音樂會，聆賞一八九三年柴可夫斯基第六交響曲《悲愴》（Pathétique）進行首演。其實，狄亞吉列夫一度想要當作曲家，曾隨林姆斯基－高沙可夫學作曲，但沒學成，後來改習繪畫。再後來，他甚至見過傳奇的俄國文豪托爾斯泰本人，還曾到托爾斯泰的居所「晴園」（Yasnaya Polyana）作客（狄亞吉列夫自述，「拜見其人我才知道，通往絕對完美的道路，需要有聖潔的道德，才踩得上去」）。他也常到歐洲遊歷，走過柏林、巴黎、威尼斯、羅馬、佛羅倫斯、維也納，彷彿在為未來的道路規畫行腳。他見過法國音樂家查理‧古諾（Charles Gounod, 1818-1893）、聖桑、日耳曼音樂家布拉姆斯（Johannes Brahms, 1833-1897，狄亞吉列夫形容他是「矮小、敏捷的日耳曼人」）、威爾第（他就「太老了，沒意思」）。不過，狄亞吉列夫最重要的閱歷，可能是他在德國拜魯特（Bayreuth）將音樂家華格納創作的全本「指環」（Ring）系列歌劇，從頭到尾全部聽完，大為欣賞大作曲家「總合藝術」（Gesamtkunstwerk）的創作理念——也就是將詩歌、美術、音樂融為一體，在舞台創造引人入勝、扣人心弦的完全戲劇世界。11

狄亞吉列夫於一八九〇年負笈聖彼得堡，名為攻讀法律，未幾卻和一群知心朋友組成小圈圈，多人日後都是俄羅斯芭蕾舞團的要角，包括畫家亞歷山大‧畢諾瓦，還有後來以里昂‧巴克斯特（Léon Bakst）之名行世的畫家列夫‧羅森柏格（Lev Rozenberg, 1866-1924）。他這小圈圈視禮教、傳統如無物，熱切投身美術、音樂、文學創作，個個以真摯的感情和共鳴的理念相交深厚，還自封為「涅夫斯基皮克威克」。❷這一群知交有不少是同性戀，常在狄亞吉列夫的住處聚會，圍坐在俄國人稱「沙慕瓦」（samovar）的華麗大茶炊旁，討論彼此的構想，爭辯理念，交換小道流言，或是籌畫讀書會、演奏會等等。他們的涉獵廣博但是方向明確，反對粗糙鄙陋、單純簡化的寫實派藝術（太多「軍人、警察、穿紅襯衫的學生、短髮女郎」），反而推崇美好和高貴，標榜身段和規矩。他們都是「唯美派」（aesthete）──也有人說是「頹廢派」（decadents）──走紈袴子弟的路線，欣賞貴族的豪華氣派和法國十八世紀的華麗情調。12

只是，依當時知識界的大氣候，他們的路線實在不合時宜，所以，他們改以崇拜古典芭蕾為出口。巴克斯特和畢諾瓦這兩位畫家在一八九〇年便已看過《睡美人》的原始版本，狄亞吉列夫本人對於《睡美人》的音樂和舞蹈一樣終生痴迷。巴克斯特還曾自述，興奮歡道：「終生難忘的午場演出！像作了一場奇妙的美夢，一連三小時……我相信我的志業就是在那一晚定下來的。」再如畢諾瓦，他崇拜凡爾賽宮的華麗風情，書桌案頭就擺了一尊法國路易十四的小人像，看了《睡美人》後，一樣拜倒在柴可夫斯基寫的《睡美人》音樂之下，感慨那音樂和他「契合得不得了，好像心裡本來就有的，簡直可以說是**我的音樂**。」到了一八九九年，巴克斯特、畢諾瓦、狄亞吉列夫三人已經都在聖彼得堡的皇家劇院工作。巴克斯特和畢諾瓦為芭蕾作舞台美術設計，狄亞吉列夫負責製作劇院的年度節目簡介。皇家劇院此前黯淡無光、不甚了了的簡介，經狄亞吉列夫以匠心、巧手轉化，搖身變成優雅出眾的出版品，也有原創的美術創作和品評躍居主角，為之增色生輝。一九〇一年，狄亞吉列夫和畢諾瓦向院方提議推出《希薇亞》一劇。此劇是十九世紀的法國芭蕾，配樂由德利伯譜寫，也是狄亞吉列夫的夢想之作，但以一敗塗地收場。狄亞吉列夫在宮中樹敵不少，而且一個個位高權重，對他聲勢日盛、志得意滿，頗為憤恨。衝突、威脅、陰謀鬥爭接二連三，到最後，狄亞吉列夫無力招架，再也未能掌握情勢，終於不得不抱憾去職。13

不過，世事並非以聖彼得堡和沙皇的宮廷為運轉的軸心。狄亞吉列夫也對東邊的莫斯科相當傾心，在那邊

有薩瓦・瑪蒙托夫（Savva Mamontov, 1841-1918）和瑪麗亞・泰尼謝娃（Maria Tenisheva, 1867-1928）公主掌旗，帶動起俄羅斯的「工藝美術運動」。瑪蒙托夫是俄羅斯的鐵路大亨兼業餘歌唱家。他是趁俄羅斯工業起飛、都市化之勢，借助於鋼鐵生產、交通便利，事業一飛沖天，創下鉅富，堪稱俄羅斯新世紀的代表人物。但他卻也是「舊信徒」，以莫斯科的品味為榮，還在莫斯科開辦自家經營的歌劇院，專門推動俄羅斯的音樂創作，培植俄羅斯本土的音樂人才。俄羅斯著名的低男中音演唱家費奧多・夏里亞賓（Feodor Chaliapin, 1873-1938），便是在他的劇院揚名立萬。林姆斯基－高沙可夫幾首畢生的傑作，也是由瑪蒙托夫贊助首演。其實，瑪蒙托夫本人對於俄羅斯因為現代化、因為他自己急速推動的工業化，而衍生諸般社會脫序的亂象，危及俄羅斯原生的古老傳統，十分憂心。所以，瑪蒙托夫轉而以他的巨富贊助龐大的計畫，要將俄羅斯民族的民俗傳統詳加記載、保存，以利流傳後世——大概像是贖罪吧，也像是呼應沙皇推動俄羅斯文化轉向，從歐洲回歸莫斯科。

所以，從一八七〇年起至一八九〇年，瑪蒙托夫將他位於莫斯科郊外的艾布隆采沃（Abramtsevo）莊園改成活潑熱鬧的藝術村，供藝術家聚居，鑽研俄羅斯的農民藝術和工藝。村內眾人過的是類似公社的集體生活，不拘形式、禮法，大家協力合作。出身俄羅斯王室的瑪麗亞・泰尼謝娃公主，一樣因工業而致富，一八九三年也在她的莊園，「塔拉希園」（Talashkino），開辦類似的藝術村。瑪蒙托夫和泰尼謝娃公主兩人投入的心血，規模都極為龐大；單單是泰尼謝娃公主，就在約五十處農村雇用了二千名農婦專事刺繡。不過，住在藝術村內的藝術家絕非守舊的收藏家。他們對於農村手藝人的慣常作品，例如五彩繽紛的織品、平版木刻版畫、宗教聖像，並非依樣畫葫蘆複製下來就好，而是以之作為靈感的泉源，另外做出個人原創的俄羅斯藝術風格——兼具現代感——的作品。不止，大莊園內製作的手工藝品，還以圓融的行銷手法結合商業、藝術，賣給莫斯科日益壯大、蓬勃的中產階級。這樣的手法，未幾便會被狄亞吉列夫學了去，由俄羅斯芭蕾舞團複製、發揮。

狄亞吉列夫於一八九八年偕同幾位朋友，由瑪蒙托夫和泰尼謝娃公主贊助部分資金，辦起了雜誌《藝術世界》（The World of Art）。雜誌雖然短命，影響卻極深遠。雜誌的宗旨在為歐洲和俄羅斯文化搭起溝通的橋梁，常見法國畫家竇加、高更（Paul Gauguin, 1848-1903）、馬諦斯（Henri Matisse, 1869-1954）、俄羅斯畫家戈洛文（Aleksander Golovin：1863－1930）、柯洛文（Konstantin Korovin, 1861-1939）等人的畫作。後兩名俄羅斯畫家也是「艾布隆

采沃〕和「塔拉希園」兩處藝術村的常客，日後也成為俄羅斯皇家劇院首屆一指的芭蕾舞台設計師，兼為狄亞吉列夫極為倚重的創作夥伴。狄亞吉列夫積極參與俄羅斯的工藝美術運動，既屬個人雅好，也是家庭教育的反映。他和大多數同樣出身的俄羅斯人一樣，對入夏便到鄉間莊園小住避暑，擁有美好的回憶。不過，他積極投入工藝美術運動，另也和他深切憂慮俄羅斯帝國正處於土崩瓦解的邊緣，脫不了關係。帝俄的政治日益黑暗，沙皇陷入「狂僧」（mad monk）拉普斯丁（Grigori Rapustin, 1869-1916）叛離基督教的異端邪說，無法自拔。俄羅斯皇室的命運，兼俄羅斯國家的命運，漸漸落入狂熱的專制信徒和祕密警察二十「黑色集團」（black bloc）的掌握。眼看情勢險峻若此，狄亞吉列夫忍不住急著要為垂死的俄羅斯文化留下最後的身影。

一九〇五年，狄亞吉列夫在聖彼得堡的「托列茨宮」（Tauride Palace）辦了一場罕見的展覽：展出彼得大帝迄至當世的俄羅斯貴族肖像，總計三千多幅。狄亞吉列夫寫信給泰尼謝娃公主，指這一場展覽是「豪華的壯舉……希望能將俄羅斯藝術、社會的歷史全貌，盡皆呈現於大眾面前」。卡薩維娜後來也說展覽中的肖像，「為我樹立起『真』的標竿，澈底治好了我容易被拼湊模仿所騙的痼疾」。展覽於「血腥星期天」慘劇過後未久開幕，狄亞吉列夫於莫斯科的開幕酒會發表的感言，不同於尋常又像預言。狄亞吉列夫向會眾解釋他走遍俄羅斯，蒐集展覽所見的畫作和藝品，見到「偏遠的莊園棄置封死，殿宇沉沉淹沒在華麗的死寂……不可思議，住的竟然是現今善良、平庸的民眾，無法承擔過往皇室冠冕的重負。各位於此所見，並非過往榮華已成雲煙的王公貴冑，而是過往王公貴冑的生活格調」。[14]

狄亞吉列夫就此發現此生志業何在。他的使命，便在將俄羅斯──他覺得即將凋萎逝去的俄羅斯──帶到歐洲人的面前。他的動機雖然出之於知性思辨和創作衝動，卻也可以說是迫於當時他的艱困情勢，不得不爾。狄亞吉列夫在俄羅斯的文化圈子雖然左右逢源，關係極好，卻始終是鄉下人，是外地人。畢諾瓦等人很早就在說他們這一位朋友，狄亞吉列夫啊，奉行社交禮節的樣子未免太過卑躬屈膝，想在宮中要到一官半職的企圖又太明顯、太刺眼。至於狄亞吉列夫本人對他知識的傲慢和直來直往的獨立性格，也毫不遮掩，自然無助於他在官府面前恭順逢迎。所以，他和俄羅斯皇家機構的關係其實有不少摩擦；而過沒多久就會被他挖去組成芭蕾舞團的那一批舞者，處境其實也一樣。一九〇一年，他不僅因為製作《希薇亞》一劇的爭端鬧得太難看而慘遭聖彼得堡皇

家劇院開革，甚至因此再也不得出任公職，被迫屈就於杯水車薪的差事。雖然還是有貴冑對他極為器重，連沙皇本人對他也不失禮遇，但他在俄羅斯社交界、藝文界未來已難再有作為。所以，他毅然轉向西方而去，目標：巴黎。

一九〇六年，狄亞吉列夫在法國首都推出一項展覽，將俄羅斯的美術、音樂一網打盡。這是俄國和法國兩邊結合私人贊助和公家經費，有半外交性質的盛會。形式打破窠臼，範圍廣博宏闊。俄羅斯藝術的歷史從古到今，舉凡宗教聖像和巴克斯特、戈洛文的現代畫作，無所不包。巴克斯特和戈洛文的作品有些還是芭蕾的舞台設計。而且，美術作品於展場不僅是擺出來供人欣賞而已，還由畢諾瓦特地設計富麗的展場布置作為背景。狄亞吉列夫另外安排俄羅斯的新派音樂於展覽會場演出，加強展場的戲劇效果。一九〇八年，狄亞吉列夫又在巴黎策畫了一季的俄羅斯歌劇，演出的節目洋洋大觀，十分轟動。夏里亞賓於歐洲首度獻藝，就是在這時候。翌年，狄亞吉列夫想要重演盛況，卻遇到經費拮据的難題，不得已，便轉向較不花錢的藝術類型：芭蕾。「帶來了絕頂出色的八十多人芭蕾舞團和數一數二的獨舞」，狄亞吉列夫打電報給他在巴黎的仲介，「開始大宣傳吧」。俄國沙皇急著要和法國多作文化交流，便也特准狄亞吉列夫向聖彼得堡皇家的馬林斯基劇院借將，挑選一批舞者臨時組成他要的舞團。如此這般，一九〇九年春，福金、帕芙洛娃、卡薩維娜、尼金斯基、畢諾瓦、巴克斯特，一千人等整裝朝巴黎出發。再到一九一一年，這些舞者有不少都已經斬斷了他們和馬林斯基劇院的關係，改投入狄亞吉列夫旗下。俄羅斯芭蕾舞團於為算是正式成軍。15

不過，巴黎人愛看的異國情調、東方風味的俄羅斯芭蕾，在「俄羅斯芭蕾舞團」成立頭幾年於歐洲的演出，倒沒看到多少，他們那時的舞作反倒有鮮明的法蘭西氣味。《阿蜜妲的樓閣》(Le Pavillon d'Armide) 就以法國浪漫時期為背景，靈感來自法國作家高蒂耶的作品。畢諾瓦設計的布景富麗堂皇，宮廷氣味濃烈，靈感也來自他心愛的法國凡爾賽宮。《阿蜜妲的樓閣》精心設計的劇情，竟然也把法國路易十四安插進去，路易十四還以全套羅馬皇帝的冠冕袍服現身舞台。福金編的《林中仙子》搭配的是蕭邦的樂曲，由格拉祖諾夫等多人改編為管弦樂，明顯帶有瑪麗．塔格里雍尼一八三二年的曠世傑作《仙女》的影子。《林中仙子》由帕芙洛娃、卡薩維娜、尼金斯基領銜主演，像是芭蕾編舞的習作，描繪一名詩人和多名仙女，置身仙女於林間的幽居之地，洋溢浪漫主義

的情調，充斥十九世紀藝術運動的樣板。俄羅斯芭蕾舞團一九一〇年也演過《吉賽兒》，舞蹈由福金改編，華麗的浪漫派布景一樣由崇拜法國的畢諾瓦操刀，為舞團作品的法國題材壯大聲勢。不過，俄羅斯芭蕾舞團推出法國題材的芭蕾，目的倒不在討好巴黎人的胃口。如前所述，俄羅斯芭蕾舞團本來就有根深柢固的法國氣味。這一類舞作，不過是福金對他師承的薪傳所作的詮釋而已。其實，《阿蜜妲的樓閣》和《林中仙子》——《林中仙子》先前的劇名叫作《蕭邦組曲》（Chopiniana）——原是為遠在聖彼得堡的馬林斯基劇院創作的芭蕾，早在巴黎演出之前便已問世。所以，《阿蜜妲的樓閣》和《林中仙子》**確實算是**俄羅斯芭蕾——或者說是俄羅斯人所知的旅萌生之前便已問世。所以，《阿蜜妲的樓閣》和《林中仙子》**確實算是**俄羅斯芭蕾——或者說是俄羅斯人所知的芭蕾，最起碼是吧。[16]

而法國人後來認識的「俄羅斯」芭蕾——洋溢異國風情，原始又現代——就還要等狄亞吉列夫率旗下的藝術家日後聯手再再創作了。[17]一九〇九年，狄亞吉列夫去信俄羅斯作曲家安納托里·李亞道夫（Analoly Lyadov, 1855-1914），寫道：

我一定要做出一齣**俄羅斯芭蕾**才行——世上**第一**齣俄羅斯芭蕾，因為，目前根本還沒有這樣東西。有俄羅斯歌劇、有俄羅斯交響樂、有俄羅斯歌曲、有俄羅斯舞蹈、有俄羅斯節奏——但就是沒有俄羅斯芭蕾……腳本已經寫好，就在福金那裡。是我們一起想出來的，叫作《火鳥》（The Firebird）。[18]

《火鳥》是第一齣散發俄羅斯自覺的「俄羅斯」芭蕾，而且（依畢諾瓦後來的說法）還是為了「輸出到西方」而特別製作的芭蕾。一如瑪蒙托夫莊園生產的手工藝品，《火鳥》汲取俄羅斯的民間傳統，創作出一方奇妙的藝術世界。劇情出自俄國民俗學者亞歷山大·阿凡納西耶夫（Alexander Afanasiev, 1826-1871）生前蒐集的俄羅斯民間故事，由狄亞吉列夫一幫人再作潤飾和修改，因此像是多重構想、風格的雜燴和拼貼，也帶有林姆斯基－高沙可夫作品《不死惡寇切意》（Koschei the Immortal，一九〇二年於瑪蒙托夫的私人劇院首演）和舊日芭蕾的影子。不過，《火鳥》的配樂，後來並非出自李亞道夫之手，因為，李亞道夫始終拖拖拉拉，逼得狄亞吉列夫最後不得不找上另一位年輕一點、名氣也小一點的作曲家…伊果·史特拉汶斯基。史特拉汶斯基是林姆斯基－高沙可夫

的學生，《火鳥》的音樂有不少地方便有林姆斯基－高沙可夫鮮明的「俄羅斯腔」。史特拉汶斯基創作此曲期間，還苦心鑽研俄羅斯本土歌謠的民族誌研究。《火鳥》的芭蕾音樂飄揚俄羅斯歌謠的韻味，便是對俄羅斯音樂早早便回歸民間大眾的傳統致上敬意。《火鳥》的芭蕾戲服和布景，由巴克斯特和戈洛文負責，活潑鮮麗的「新民族風格」（neonationalist），華麗的裝飾和東方情調依然不減，但是額外添加了豐富的農民美術、工藝典故。[19]

《火鳥》的情節，描寫年輕的俄羅斯皇太子愛上了慘遭邪惡巫師卡協意（Kashchey）幽囚的公主。皇太子遇難，但為美麗、神祕的小鳥所救，野蠻人組成的一大批卡協意隨從，還因之不斷狂舞，至死方休。獲救的皇太子由神祕小鳥引領，終於將裝載卡協意靈魂的巨蛋打破，徹底摧毀惡魔卡協意和他的魔法。公主重獲自由，一對愛侶得以永結連理。雖說情節似曾相識，芭蕾伶娜於舞台演出的角色則否。如前所述，此前的芭蕾伶娜於舞台上的角色不外是公主、村姑、精靈、天鵝、戀人，代表的是美好、真實、高貴。但是，《火鳥》劇中，姐瑪拉·卡薩維娜出飾的女主角，卻全然不同於以往。沒錯，女主角是一隻鳥，因此和《天鵝湖》是有關聯；福金於編舞簡介對此也直言不諱。但是，火鳥一角既非女性、也非戀人，《火鳥》劇中的女性、戀人是公主的角色。火鳥一角，反而和人的關係很遠，很抽象，與其說是人，還不如說是概念或是力量。火鳥便像命運之神，是神祕的主宰，擁有法力，不是「永恆的女性」（eternal feminine），而是「不朽的俄羅斯」（eternal Rus）；特別是狄亞吉列夫認為西方世界心目中的「俄羅斯」。

所以，卡薩維娜在台上沒穿芭蕾伶娜傳統的短紗裙，而改穿東方風味的寬鬆長褲，有羽毛和珠寶作裝飾，頭戴精緻華麗的頭飾。腰間沒有了那一層傳統的薄紗裙將身軀一分為二，卡薩維娜的舞姿，霎時迸現前所未見的施展幅度和萬種風情，連最嚴謹的古典《舞步》——福金可是編了很多古典舞步進去——也得以奔放施展，貫穿身形線條的弧度和彎度趨於極致。由傳世的相片可見她的腰可以彎得極低，動作極為流暢，和飾演皇太子的福金交纏相擁，手臂彎曲住臉龐、環抱身軀，風情嫵媚又冶豔。卡薩維娜演出的火鳥，就此於舞蹈藝術掀起翻天覆地的巨變。自此此前的俄羅斯皇家芭蕾，藝術的活水泉源主要來自法國和西方，《火鳥》卻將活水泉源的來處大幅度扭轉。而後，俄羅斯芭蕾乞靈的方向，改為俄羅斯本土的斯拉夫歷史。巴克斯特談到繪畫和設計時就說過，「原始藝術之粗獷樸素，是歐洲藝術往前邁進的新道路」。這是驚天動地的一刻：彼得大帝朝西方開的「一扇窗口」，就此

忽然改而朝東。

一九一○年，福金又推出新作，《天方夜譚》（Schéhérazade）：這是有名無實的《一千零一夜》（Arabian Nights），改編自林姆斯基－高沙可夫存世的同名樂曲，搭配鮮豔繽紛的布景和戲服，由巴克斯特設計。劇情的主軸在東方後宮的一場縱情狂歡宴。卡薩維娜一身妖豔的東方裝束，頭上還有白色羽毛的頭飾。尼金斯基飾演衣著單薄的奴隸，如福金開心所述，在台上搬演「痛宰大批戀人、不忠妻子」的全本好戲。翌年福金又創作了《玫瑰花魂》（Le Spectre de la Rose）。這是以日耳曼音樂家韋伯的樂曲《邀舞》為本而編出來的雙人舞。戲服還是由巴克斯特設計，腳本則由法國作家尚－路易·佛多耶（Jean-Louis Vaudoyer, 1883-1963）改編高蒂耶的一首同名詩作。不過，《玫瑰花魂》真正虜獲觀眾眼光的，不在作家高蒂耶的大名，而在舞者尼金斯基。尼金斯基飾演「玫瑰」一角，一身暴露的粉紅花瓣緊身衣，雙手慵懶隨意環擁自己的身軀。《玫瑰花魂》是大膽賣弄性感挑逗的舞蹈，撫摸的動作，愛欲的流瀉，刻畫玫瑰的清香，在甫從舞會歸來的少女（卡薩維娜飾演）心中撩撥起縈繞不去的香豔回憶，如夢似幻。尼金斯基在台上始終沉浸於自身的思緒，迴避眼神接觸，雙臂、身軀以蜷縮居多，專注在內心的世界。但到最後，他卻爆發激越的力量，縱身騰躍而起，穿過窗口（舞台側邊要安排好人手，準備牢牢接住他）。這不是炫技的驚天一躍，而是由玫瑰花魂——還有少女——腦中翩翩翻飛如天馬行空想像而帶起的一躍。此前，男人上台跳舞有很長一段時間一直是法國人訕笑的對象。尼金斯基於《玫瑰花魂》的演出，在他們眼中卻恍若醒醐灌頂，大夢初醒。尼金斯基陶鑄古典和性感於一身；不強調雄起雄起、氣昂昂的男子氣概，反而宛如蘭薰桂馥一般的雌雄同體。尼金斯基於《玫瑰花魂》為男性舞蹈改寫了定義，也將男性舞者重新推回芭蕾舞台的中央。

不過，俄羅斯芭蕾舞團早年推出的芭蕾，俄羅斯氣味最重的舞碼恐怕還是《彼得路希卡》（Petrouchka, 1911）一劇。此劇由福金編舞，史特拉汶斯基作曲，畢諾瓦負責腳本和布景。彼得路希卡是一個木偶的名字。聖彼得堡冬，每逢假日就會在大廣場搭起稱作「巴拉戈尼」（balagani）的克難式木頭劇場，彼得路希卡木偶便是當時這類臨時劇場最愛演出的題材。史特拉汶斯基、畢諾瓦、福金、狄亞吉列夫對這類臨時搭蓋的遊樂場都有甜蜜的回憶。史特拉汶斯基譜寫的樂曲，還納入了當時流行的俄羅斯通俗歌曲旋律，和農民在復活節都要唱的一首歌

尼金斯基一九一一年演出《玫瑰花魂》，手臂伸展的姿勢撩人，雙腿交疊，眼光低垂。古典芭蕾講究的形式於此退位，改由動態、表情、心緒擅場。

曲。畢諾瓦後來說他設計的布景和舞衣，便是以幼年出入這類遊樂場的回憶為藍本，說「親愛的巴拉戈尼為我的童年帶來無窮的樂趣，在我之前，一樣為我父親的童年帶來無窮的樂趣。巴拉戈尼絕跡也有約十年的時間了，」畢諾瓦說，「因此，得以為巴拉戈尼蓋一座紀念的殿堂，就更教人躍躍欲試。」[22]

《彼得路希卡》的背景設於一八三○年代，也是畢諾瓦父親生前的年代。序幕在眾人熙來攘往的熱鬧遊樂

場展開。福金希望這樣的序幕有「隨興奔放、即興演出」的味道，因而設計了幾十個角色：「有一個人在欣賞

沙慕瓦，另一個人在看鐘，再有幾個人在聽一個老人胡亂瞎扯，一個年輕人在拉手風琴，幾個少年伸手要拿蝴蝶

餅，幾名少女在嗑葵花子，諸如此類」。一名老藝人跟著出現在熱鬧、歡樂的人群當中，拿出他的木偶準備演出

他拿出的木偶有一具是標致的芭蕾伶娜，一具是英俊的摩爾族（Moor）黑人，再一具就是沒人要、失意又落魄

的彼得路希卡——一臉慘白，皺紋密布，多年沒人聞問，身上的漆已經斑駁脫落。彼得路希卡的靈魂就這樣陷

在填滿木屑的身軀和木頭做的手腳，動作突兀又難看，教他痛苦萬分。23

然而，彼得路希卡卻深愛美麗的芭蕾伶娜，無法自拔。芭蕾伶娜於劇中代表古典芭蕾迂腐、僵化的傳統：娃

娃一樣的精緻五官，古怪、僵硬的踮立步伐，便是福金反對的舊日芭蕾殘存的遺形。芭蕾伶娜對可憐的彼得路希

卡百般揶揄、殘酷嘲弄，心思全放在英挺高大卻滑稽荒唐的摩爾人。摩爾人這角色，一樣是在諷刺舊時代的芭蕾。

彼得路希卡雖然絕望，還是鼓勇力求表現，希望贏取芭蕾伶娜的芳心。所以，彼得路希卡又跳、又轉，硬是要

他軟綿綿、髒兮兮的肢體做出各式炫技的花招，卻做得七零八落，四肢像斷掉一樣歪歪扭扭，姿勢鬆垮還會發抖，

最後還被摩爾人打倒在地，在舞台上癱成一團，遊藝會也已結束，人潮漸漸散去。此時，卻忽然聽見小喇叭揚聲

奏出可憐木偶的哀傷主題，真正的彼得路希卡——也就是彼得路希卡的靈魂——驀地飛撲向遊樂場的舞台頂篷，

哀痛欲絕，朝暗夜用力伸出一隻手，使盡最後一絲力氣，要在他倒下不起之前，朝他心愛的佳人送上心碎的飛吻。

整體而言，《彼得路希卡》像是迷人的圖畫，刻畫舊世界的俄羅斯傳統。但是，尼金斯基詮釋起處境孤獨淒

涼的木偶，悲苦無助的情境震撼人心，才是這一齣芭蕾重點所在。尼金斯基原本是俄羅斯芭蕾舞台閃亮的明

星，這一點毋庸置疑。他技巧之精湛、高妙，無與倫比。然而，尼金斯基卻是在彼得路希卡這破爛的木偶，難堪

醜怪卻洋溢靈性的精神當中，找到了他自己。其實，尼金斯基演出的《彼得路希卡》，可能比福金創作的初衷還

要更極端——動作之零碎、身形之扭曲，可能超乎福金之所想。畢竟，福金向來重視芭蕾的溫婉抒情和生動如

畫的美感。《彼得路希卡》算是福金最後一齣偉大的芭蕾作品吧，有許多方面，甚至還搶到他本人前面去了。像

他本人就覺得史特拉汶斯基的音樂聽起來不對勁，「不適合舞蹈」，他始終覺得史特拉汶斯基這一首樂曲寫得「太

超過了」。但是，尼金斯基卻另有見解。尼金斯基聽懂了樂曲幽藏的諷刺和矛盾，也知道他的舞蹈動作帶出了樂

曲激切爆發的脈動。翌年，史特拉汶斯基寫信給母親說：「我覺得福金的藝術家生涯已經**結束**，……反正就是熟極而流，沒救了！」狄亞吉列夫本來就受夠了福金目中無人、傲慢自大的行徑，當然不會靜觀其變。一九一二年，尼金斯基當上俄羅斯芭蕾舞團的首席編舞家。[24]

尼金斯基於一八八九年前後在基輔出生，父母是波蘭籍的跑江湖舞者。尼金斯基自己七歲時，也已經在馬戲團首次登台演出了。只是，後來他父親棄家而去，他母親選擇聖彼得堡落腳定居，也把尼金斯基和妹妹尼金斯卡送進聖彼得堡皇家劇院附設的劇校習藝。尼金斯基以過人的才華，馬上鋒芒畢露，迅速崛起為閃耀的新星。

一九〇七年畢業時，已經擔綱演出要角。不過，縱使天才早慧很快便獲得賞識，有所成就，尼金斯基卻始終焦躁不安，和周遭格格不入的感覺根深柢固，揮之不去。他於文化、語言都有隔閡（他在家裡講的是波蘭語），在校常遭同學嘲弄，還因為天生細長的眼睛而被叫作「日本鬼子」。然而，尼金斯基生性意志堅強，積極進取，痛恨權威，當然也樂得和帕芙洛娃私底下一起去找切凱蒂上課，自認為是新世代以創新為使命的舞者。

尼金斯基認識狄亞吉列夫後，便和他共譜戀曲。狄亞吉列夫對芭蕾狂熱的愛，向來和情慾、愛戀糾纏不清。這一位演藝經紀遇到他欣賞的舞者，一概情不自禁就落入這樣的模式；不過，還是以尼金斯基教他特別繫戀不捨。狄亞吉列夫親自監督這一位年輕舞者的教育，指定尼金斯基多多去博物館、大教堂，還有歷史古蹟參觀，還為他引薦音樂家、畫家、作家等各界名流，不僅限於俄羅斯本土，也遍及歐洲各地。尼金斯基有狄亞吉列夫大力調教，藝術眼界豁然開朗，浩瀚無邊。只是，尼金斯基全然依賴狄亞吉列夫——心理、情愛、金錢，無不依賴狄亞吉列夫（尼金斯基未曾收受俄羅斯芭蕾舞團半毛薪水。他的花費全由狄亞吉列夫支付）——卻也害他原本就已經相當孤僻、古怪的性情變本加厲。本來就不會講法語，也不會講英語，加上天性執拗、不與人交，結果便是日益退縮到自己的藝術世界，與世隔絕。

問題還不止於此。尼金斯基其實是異性戀，要不也起碼是雙性戀。雖然他和狄亞吉列夫是戀人的關係，但是他對女性還是有強烈的渴慕，只是往往受挫又迷亂。儘管如此，不論在尼金斯基的藝術創作還是俄羅斯芭蕾舞

團的藝術創作，同性戀都是關鍵的塑造元素。狄亞吉列夫的同性戀身分是公開的事實。俄羅斯芭蕾舞團旗下不

少男性明星舞者，從早年的尼金斯基到後來的里耶尼‧馬辛（Léonide Massine, 1896-1979）、謝爾蓋‧李法爾（Serg

Lifar, 1905-1986），都是他之所愛，由他大力捧紅。然而，「同性戀」於當時不單單是個人的癖好而已，同性戀在

當時還是一種「文化姿態」，以示反抗布爾喬亞的道德觀，反抗布爾喬亞冥頑不靈、壓迫拘束的風格和禮教。這

樣的姿態。另也是維護自由的宣言，聲明男性有權看起來像女性一般「陰柔」，或（如尼金斯基）看起來「雌雄

同體」，或者——這一點說不定才更重要——放膽去作實驗，追隨內心的直覺和想望，而非受限於社會的規矩和

傳統。也難怪二十世紀的現代藝術家，同性戀者眾，尤以舞蹈界為多，性取向也成為藝術創新認真挖掘的泉源。

尼金斯基的舞蹈並未留下影片傳世，不過，從相片、繪畫、雕塑、文學敘述，外加他妹妹尼金斯卡也描述過

他練舞的方法，應該可以推知他舞蹈的身姿。尼金斯基的身材於舞蹈界並不常見。他只有五呎四吋高，脖子又

長又粗，肩膀也像女性偏窄，手臂肌肉發達（他練舉重），軀幹纖瘦、偏長、兩腿偏短、偏粗，大腿還壯得像蚱

蜢——由於他的身形比例確實不佳，以至他穿的西裝還要特別訂做才可以。他練習特別著重在雕琢技巧：每一

場演出完畢，其他舞者都累癱了回家休息，往往剩他一人再回到舞蹈教室獨自反覆練習每一舞步、每一套動作，

仔細琢磨。尼金斯基喜歡一人練習，久而久之，就推演出個人破舊立新、離經叛道的極端舞蹈道路。

依他妹妹尼金斯卡所述，尼金斯基私底下的個人練習，練的都是芭蕾課一般都要練的舞步，只是，速度加

快許多，力量也加強許多——她後來還說是在練「肌肉的爆發力」。尼金斯基不太喜歡固定不動的姿勢，也不在

乎神態優不優雅，反而比較重視速度、靈活度、張力和勁道。尼金斯卡常和他一起練習。兩人一起練習的時候，

尼金斯基還要她把芭蕾硬鞋鞋尖硬結的黏膠用熱水融化。這樣，她的踮立就必須靠自身鍛鍊出來的力量來支撐

全身重量。這樣，她的舞蹈動作也才會比較鬆柔、圓滑，不會繃得那麼緊。尼金斯基本人的舞步用的則是高半踮，

有的時候幾近全踮立。不過，他的目的不在做出浪漫派講究的輕盈，而是在強調他本身的重量和著地的穩固。

他要的是力量的壓縮和飽和的強度。動作的力量既要壓縮、收束得極為緊密，同時又能突然爆發出去。他也把

練得愈來愈強的力量收縮在頃刻之間，不管尼金斯卡怎麼仔細端詳（她的眼力可是訓練有素），就是看不出尼金

斯基要做單足旋轉之前有何準備動作，即使他蓄積的力量大到一口氣可以轉上十幾圈，也看不出來。25

巴蘭欽和史特拉汶斯基合作的作品《繆思主神阿波羅》，堪稱芭蕾歷史的分水嶺，捨棄了俄羅斯芭蕾的形式，轉向古代和文藝復興的造形汲取靈感。劇中這一幕（上圖），亞麗珊德拉·丹尼洛娃和謝爾蓋·李法爾做出的姿態，遙遙呼應義大利文藝復興大師米開朗基羅於梵諦岡西斯汀教堂的著名壁畫，《創世紀》（下圖）。

蘇聯「機器時代」的《胡桃鉗》芭蕾舞劇。1929 年的製作，於列寧格勒演出，由費奧多‧羅普霍夫編舞，是蘇聯當時以嶄新的革命形象重新打造俄羅斯皇家芭蕾經典的作品之一。

阿格麗嬪娜‧瓦崗諾娃示範舊世界的皇家芭蕾氣質。瓦崗諾娃等多人是從她所代表的華麗古典芭蕾，推展出蘇聯芭蕾的，而非上圖的機器時代舞蹈。影響歷久彌新。

„Ромео и Джульетта"

Г. Уланова — Джульетта

К. Сергеев — Ромео

GALINA ULANOVA

Г. Уланова — Джульетта. М. Габович — Ромео

19

琳娜・烏蘭諾娃 1940 年因為演出《羅密歐與茱麗葉》，成為蘇聯家喻戶曉的舞星。1954 年，這一齣芭蕾拍成電影，於東歐共產集團各國的電視廣為播映，風靡一時，蔚為蘇聯的《西城故事》。

蘇聯的波修瓦芭蕾舞團，1956 年於倫敦公演《羅密歐與茱麗葉》，烏蘭諾娃出飾女主角茱麗葉，堪稱冷戰時期的世界大事。英國觀眾甘願排隊排上三天，買票進場欣賞。烏蘭諾娃的演出也不負眾望，連獲十三次謝幕歡呼。當時在場的觀眾有人日後回想起來，說：「我們全都放聲呼嘯、叫好，好像在看刺激的足球賽。」

1947 年的波修瓦劇院，懸掛巨幅的列寧和史達林肖像。政治和藝術在蘇聯始終未曾一分為二，波修瓦芭蕾舞團也為政治標舉為共產主義成功的見證。赫魯雪夫有一次便說，「芭蕾是我們的榮耀」。

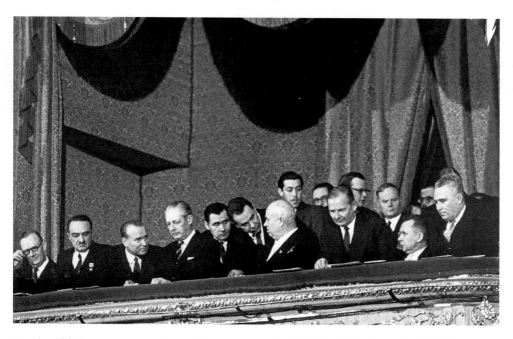

1959 年，赫魯雪夫在波修瓦劇院內的私人包廂欣賞演出，身邊有時任英國首相的哈洛德‧麥克米倫（Harold MacMillan, 1894-1986）、英國駐蘇聯大使派屈克‧萊里爵士（Sir Patrick Reilly, 1909-1999）等多人。

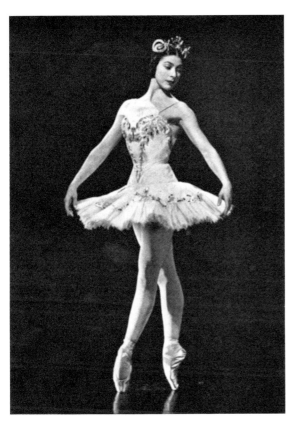

瑪歌·芳婷 1949 年演出《睡美人》的丰姿。芳婷優雅、含蓄的線條，完美的比例，清秀素雅的風格，堪稱 20 世紀英國芭蕾的典範。不過，在她文質彬彬的外表下，蘊含強大的肌力和非凡的技巧。筆直的背脊和技巧的控制力，無與倫比。

蘇聯波修瓦芭蕾舞團的瑪雅·普麗賽茨卡雅，出飾《天鵝湖》中狡猾的黑天鵝。她便是瑪歌·芳婷的反面典型：高超的技巧華麗奔放，恣意揮灑不作收斂，一上台就魅力四射。她的舞蹈洋溢宏偉的氣派，映現的是蘇聯流行的海報藝術崇尚的雄健大氣，另外再結合大膽獨立的精神和不顧一切的活力。

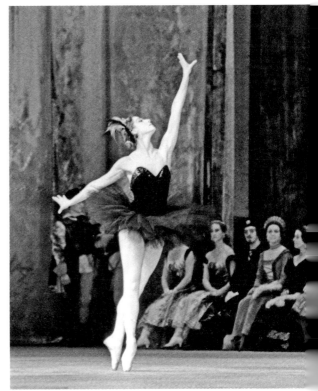

英國畫家凡妮莎·貝爾（Vanessa Bell, 1879-
1961），維吉妮亞·伍爾夫的姊姊，也是「布
倫貝里雅集」一員，1927 年為「俄羅斯芭蕾舞
團」的芭蕾伶娜莉荻亞·羅波柯娃所畫作品，
羅波柯娃的丈夫約翰·凱因斯站在一旁，流露
無限的傾慕。如此畫面，酣然融會藝術、情慾、
政治於一爐，可見芭蕾何以躍居大英帝國 20
世紀首屈一指的藝術。

第二次世界大戰為英國的芭蕾蒙上前所未見
的嚴肅氣質。妮奈·德華洛瓦和同道一起創
立英國皇家芭蕾舞團，在戰時和英國的「全
國勞軍協會」（Entertainment National Service
Association; ENSA）合作，率領舞團四處勞軍。

第二次世界大戰期間，男性舞者紛紛退下舞台，棄舞
從戎。英國頂尖舞者之一，安東·竇林爵士（Sir Anton
Dolin, 1904-1983），戰時便出任空襲民防隊長，這是他
在防空洞內工作的情景。

英國芭蕾伶娜摩拉‧席勒，和俄羅斯舞者里耶尼‧馬辛，1948年為電影《紅菱豔》所拍之海報。這一部劇情片將摩拉‧席勒拱為國際巨星，也入選英國該年十大佳片。

瑪歌‧芳婷和魯道夫‧紐瑞耶夫蔚為傳奇的搭檔演出，堪稱一世代芭蕾風華的寫照——東方和西方於兩人的合舞交會，瑪歌‧芳婷1950年代純淨無瑕的英國女子，墜入紐瑞耶夫1960年代異國、性感的摩登男子懷抱。

加拿大籍的女舞者，琳‧西摩，和出身英國皇家芭蕾舞團的男舞者大衛‧華爾（David Wall, 1946-）搭檔，演出肯尼斯‧麥克米倫的《魂斷梅耶林》；憤怒的年輕舞者苦苦追尋切身的藝術表現。

法籍舞蹈家摩里斯‧貝嘉，以德國當代著名作曲家卡爾漢斯‧史托豪森的音樂而編成的《情調》（*Stimmung*），1972 年在比利時首都的「布魯塞爾自由大學」（Université Libre de Bruxelles）首演。以性、汗、虛矯，偽裝成藝術。

一幕英國風情畫：佛德瑞克・艾胥頓藉舞蹈描繪英國的社會和禮俗，堪稱無與倫比的大師。上圖是《謎語變奏曲》的一張定裝照，洋溢時人緬懷愛德華時代的題材和時尚，無限惆悵。

芭蕾是以通俗文化為途徑打進美國的。《黑拐棍》是一齣極為轟動的豪華奇情喜劇，由一對匈牙利的兄弟檔製作推出，舞群人數超過七十位，在台上演出上圖一類的特技式舞蹈。

美國的舞蹈形式多樣。左圖是美國黑人舞蹈教母凱瑟琳·鄧罕,既是人類學者,也是編舞家,從學術研究到百老匯歌舞劇一概出類拔萃。喬治·巴蘭欽就極為欣賞她的作品。

右圖的美國舞者,佛雷·亞斯坦,優雅的動作、不平衡的姿勢如行雲流水,切分音節奏融鑄芭蕾、爵士、社交舞於一身,結合舊世界和新世界於一爐,焠鍊出和諧一氣的通俗舞蹈。巴蘭欽和羅賓斯,都將他放在他們所見的頂尖舞者名冊。

德國著名舞蹈家寇特·尤斯,另闢蹊徑的創新之作,《綠桌》,反映了兩次大戰期間的消極悲觀和大難即將臨頭的厄兆。《綠桌》是國際廣為演出的作品,影響了一整世代的歐美舞者和編舞家。

1957 年的《西城故事》，揉和了 1955 年的電影《養子不教誰之過》
和 1954 年的《岸上風雲》，改編成芭蕾演出。
羅賓斯在劇中應用 1947 年於紐約市成立的「演員工作坊」發展出來的技法。
伊力·卡山、蒙哥馬利·克里夫（Montgomery Clift, 1920-1966）、
馬龍·白蘭度、詹姆斯·狄恩等多位好萊塢名人，1950 年代皆參與此工作坊。

羅賓斯 1960 年指導舞者演出《西城故事》。

羅賓斯 1953 年決定出席「眾議院
反美活動調查委員會」（House Un-
American Activities Committee）作
證，像是論定一生的時刻。日後他
也認為當年此舉，由於急欲「打
入」美國主流，而背棄了他自己追
求的理想。

羅賓斯的《聚會之舞》，像是一道分水嶺，汲取了飽滿的 1960 年代情調。這一幕是芭蕾要結束的一刻，充分流露這一支舞作內斂深思、「不慌不忙」的抒情意境。羅賓斯跟舞者說：「你們只要為彼此而起舞，就當觀眾全不存在。但這很難。」

羅賓斯和巴蘭欽在紐約市立芭蕾舞團斷斷續續共事過好幾十年。羅賓斯一樣出身俄羅斯流亡海外的人家，巴蘭欽本人便是俄羅斯流亡海外的藝術家。羅賓斯是為芭蕾加上美國口音，但是，芭蕾的語言講得最流利的，莫過乎巴蘭欽。

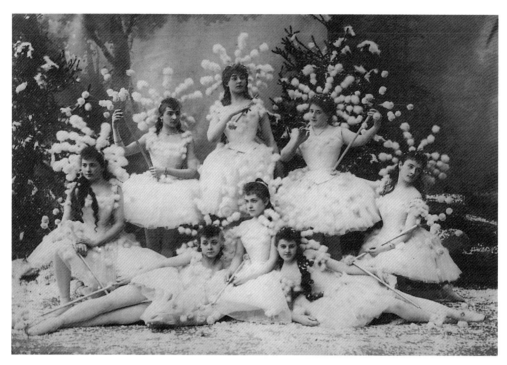

上圖是佩提帕、伊凡諾夫於 1892 年合作推出的《胡桃鉗》，舞台上的雪花一景。巴蘭欽小時候在聖彼得堡看過此劇演出，下圖是巴蘭欽自己製作的《胡桃鉗》雪花，1954 年於紐約首演。二者之相似，十分明顯，只是，巴蘭欽作了一點重要的變化：他的雪花頭戴皇冠，強調此劇師承的俄羅斯皇家芭蕾傳統。

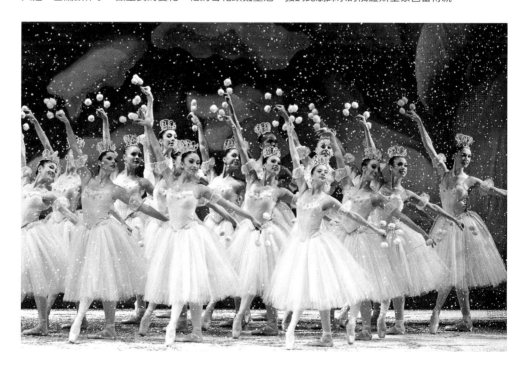

巴蘭欽 1957 年的舞作《競技》，舞者是黛安娜‧亞當斯和亞瑟‧米契爾。光禿禿的布景，黑白二色的練習舞衣，扭曲、帶著情欲但又抽象的動作，看得觀眾目瞪口呆。黛安娜‧亞當斯是白人，亞瑟‧米契爾是黑人，更為舞作增添強烈的種族內涵。芭蕾首演的時間，適逢美國的民權運動走到重要的關口。

巴蘭欽和和史特拉汶斯基 1957 年為《競技》作排演。巴蘭欽本人也是小有成就的音樂家，兩人常見一起埋頭研究樂譜。照片中的鋼琴家是尼古拉‧柯培金（Nicholas Kopeikine, 1898-1985），一樣是俄羅斯流亡在外的音樂家。

喬治·巴蘭欽的舞作《小夜曲》開場的一幕：純淨、簡潔，幾如宗教一般神聖。

〈紅寶石〉，巴蘭欽 1967 年推出的全晚「無劇情芭蕾」（plotless ballet）《寶石》中之一段，搭配的是史特拉汶斯基的音樂。極度的伸展，爵士年代扭腰擺臀的格調，不合傳統的共舞搭檔（搭在腳踝），切分音的節奏，勾勒出嶄新的芭蕾風貌。

巴蘭欽每年都會舉辦俄羅斯傳統的復活節晚宴，邀集朋友一起過節。左圖的客人便是俄羅斯流亡音樂家、作家，尼古拉．納博可夫（Nicolas Nabokov, 1903-1978），他和狄亞吉列夫合作過，也為巴蘭欽的《唐吉訶德》譜寫過音樂。

巴蘭欽生於帝俄，長於帝俄，上圖是他 1904 年出生後不久和奶媽拍下的合照。

巴蘭欽和寇爾斯坦於 1972 年的「史特拉汶斯基音樂節」，上台以伏特加紀念伊果．史特拉汶斯基。

所以，尼金斯基的舞蹈蘊含靈巧敏捷、變幻莫測的力量，兼又優雅美麗。其中的奧祕，就在他將古典芭蕾的技法作了調整，把焦點從靜態的造形——漂亮的姿勢——拉向動作本身。他的力量和優雅，不是福金講究的肢體流暢開展，而比較像火山爆發一般無法捉摸的連串內爆，人身原始的能量先行壓縮，然後於連串推演的動作一口氣釋放出來。即使是靜態的相片，也極少有尼金斯基靜止的片刻。只見他不斷在延展、在推演，始終在由前一動作轉進到下一動作——他的動作於快門關閉的那一剎那，彷彿還看得到推進的遺形。也有別的相片拍下他擺出古典的姿勢，卻像是還沒擺好就拍下一般。若說尼金斯基的舞蹈帶著一絲含糊猶疑、變動不定，也絕非不期然而然或是無意識的本能衝動。即使他最像動物、最原始的動作，也是經他以肢體針對芭蕾的法則作過縝密的分析和反省，之後才孕生出來的產物。

一九一二年，尼金斯基以法國作曲家德布西 (Claude Debussy, 1862-1918) 的音樂編出《牧神的午后》(L'apres-midi d'un faune)。德布西的樂曲靈感來自法國詩人史蒂芬‧馬拉美 (Stéphane Mallarmé, 1842-1898) 的同名詩作。馬拉美此詩的繫年是一八六五，德布西的樂曲則是寫於一八九四。不論詩作或是樂曲，同都瀰漫印象派的深思冥想，如夢似幻。尼金斯基編的芭蕾，刻畫牧神巧遇溪畔有寧芙正在寬衣，被眼前所見撩起了情欲，寧芙受驚逃走，長度很短，約十一分鐘就告結束。雖然世人對《牧神的午后》的印象，最深的大概就是大舞蹈家尼金斯基在台上公然自慰。但這一齣芭蕾卻也是嚴肅的創作，尼金斯基要以此創作為舞蹈的動作開創新的語言。尼金斯基從一九一○年便開始和妹妹尼金斯卡一起創作這一支舞碼。兩人一起排練舞步、不停實驗，往往一連數小時不停。尼金斯基那時迷上了古希臘的美術，不過，不是佩里克里斯 (Pericles, c.495-429 B.C.) 時代雅典講求的阿波羅式完美，而是還要在那之前的「遠古」(Archaic, 800 B.C.-480 B.C.) 時期樸素又原始的希臘美術。他對法國當世畫家高更筆下平板、散發原始氣味的畫作也很著迷，曾經讚歎，「看那力量啊！」26

等到《牧神的午后》編好，進入排練，就變得很磨人了：舞者全都討厭尼金斯基編的動作，線條凹凸凹凸都是稜角，只有二度空間，像建築物中楣的雕刻裝飾，突兀、緊繃的動作還要練出極強的肌力才做得到。舞者也不喜歡尼金斯基不容絲毫炫技污染的風格，因為，這樣的風格逼得他們必須放下譁眾取寵的花招和姿勢，改

作尼金斯基自己說是「山羊」的跳躍、蹲伏，還有短促、急停的舞步和軸轉（pivot）。尤有甚者，為了強調舞步

簡潔俐落的強度，舞者還要改穿硬梆梆的繫帶涼鞋上場，而不穿芭蕾舞鞋。尼金斯基還嚴格禁止舞者出現絲毫

演戲或是臉部表情——這就更氣人了。例如當時有女舞者想將她的角色刻畫得再鮮明一點，便遭尼金斯基斥責，

「已經全都編在舞蹈裡了」。連狄亞吉列夫本人也惴惴不安，不知如何是好，擔心尼金斯基簡約素淨宛如苦行的

舞蹈，會嚇得巴黎的觀眾退避三舍，畢竟巴黎人已經習慣繽紛華麗的俄羅斯舞碼。27

《牧神的午后》刻畫的是內向、凝神、冷冰冰的生理本能。不以性感撩撥情欲，而是拿性欲來作白描——

也就是冷眼旁觀直接描繪人性的本能欲望。尼金斯基原先在芭蕾舞台擬以成名的性感、異國丰采，在《牧神的

午后》像是遇到了犀利的反駁。《天方夜譚》一類淫欲飽滿的芭蕾，《玫瑰花魂》裡的美麗挑逗，在《牧神的午后》

也都橫遭叛變。尼金斯基把這些二股腦兒全丟到身後，另闢蹊徑，創作出縮小版的「反芭蕾」——精密，嚴格，

把尼金斯基鄙棄之至的「甜膩」（excessive sweetness）全數剔除。28

接下來便是《春之祭》（Le Sacre du Printemps, 1913）。這一支芭蕾最早的構想出自狄亞吉列夫、史特拉汶斯基，

還有俄羅斯藝術家尼可萊・羅埃列赫（Nikolai Roerich, 1874-1947）。羅埃列赫是畫家、建築師，終身的興趣都在基

督教外的異教信仰——在俄羅斯農民的性靈傳統、在俄羅斯文化深植於古賽昔亞（Scythia）文化——野蠻原始、桀

驚難馴、位處亞洲——的根。他和「塔拉希園」藝術村有深厚的淵源。其實，《春之祭》的劇本就是他和史特拉

汶斯基埋首在瑪麗亞・泰尼謝娃公主收藏的大批農民美術、工藝作品之餘，創作出來的。他們以民俗學者和音

樂學者的研究為基礎，將這一齣新芭蕾想像成一幕儀式，搬演虛構的異教祭典，以少女為犧牲，獻祭與豐收和

太陽之神，而於春臨大地之時舉行祭典。羅埃列赫以俄羅斯農民的工藝、服飾為藍本，勾畫舞台布景。史特拉

汶斯基研究民俗主題（他在一段樂譜上面寫過，「一名老婦身披松鼠毛皮的樣子，始終牢牢嵌在我的腦中。我作

曲時，她始終就在我目前」）。不過，《春之祭》沒有《火鳥》富麗的東方情調。羅埃列赫的舞台設計，是荒涼、

崎嶇的詭異風景，有好幾個鹿頭插在長竿頂端，矗立在外圍。史特拉汶斯基譜寫的樂曲，粗獷嘈雜，滯澀，不

和諧的和弦加上強勁、急促的切分音（管弦樂部的編制要擴大，打擊樂部也要加多），縈繞不去的旋律衝到極度

的音域，倒還是和《火鳥》一樣粗暴慘烈，聽得人暈頭轉向。29

尼金斯基極為欽慕史特拉汶斯基和羅埃列赫。《春之祭》的犧牲少女一角，一開始是尼金斯基和妹妹尼金斯

卡聯手創作的。創作期間，尼金斯基曾經寫信給尼金斯卡，談及羅埃列赫的畫作《太陽的召喚》（The Call of the

Sun, 1919）：「妳記得嗎？布蘿妮亞？……黎明前的黑暗，廣袤的荒涼大地，映現強烈的藍紫、紅紫，一道旭

日的金光打在一批人群身上，人群僻處山丘頂端，迎接春臨大地。羅埃列赫跟我詳細解說過他這一系列的畫作，

說他這一系列的畫作，表達的是原始人類精神之甦醒。我在《春之祭》，就是要趕上史前斯拉夫民族這般的精

神。」史特拉汶斯基一樣曾和年輕編舞家詳細討論過他寫的音樂，尼金斯基也說他希望《春之祭》可以「拓展

新的境界」，「前所未見，意想不到，美麗萬千」。[30]

沒想到一語成讖。尼金斯基的《春之祭》只演出了八場——前後加起來只有八場——所編的舞蹈便告湮滅

於歷史。不過，由流傳下來的相片和筆記，還是看得出來，尼金斯基的《春之祭》芭蕾之「不像芭蕾」，確實教

人啞然失笑。彎腰駝背的人影在台上拖著腳划來划去、重踏步，腳尖朝內擺出難看的內八字腳，手臂蜷曲，頭

還歪一邊。動作急促突兀，曲折凹凸，舞者聚攏，擠成一團、彎腰、顫抖、相互偎依，或者像在跳俄羅斯傳統

的圓環舞，卻在台上狂亂繞行，然後又像是不由自主一般，猛然從圓環飛出去或縱身做出狂野的騰躍。尼金斯

基設計了不少很礙眼的不協調動作；手臂是一種節奏，腿部是另一種節奏。還有一名舞者回想起《春之祭》，說

劇中有跳躍動作要他們故意把雙腳打平了落地，害得「我們身上的每一個器官」都震個不停。[31]

史特拉汶斯基譜出來的曲子也一樣是教人膽寒的艱鉅挑戰。尼金斯基其他幾件寥寥可數的芭蕾舞作，《牧神

的午后》和較不出色的《遊戲》（Juex，描繪運動和休閒活動，在《春之祭》推出之前兩星期於巴黎首演），都是

以德布西的音樂為本而創作出來的。只是，《春之祭》的音樂沒有《牧神的午后》流瀉如浩瀚汪洋的安詳、平靜。

史特拉汶斯基怪異的新樂音，複雜的節奏和調性結構，都有賴尼金斯基費心琢磨，才有辦法烘托出其中的奧妙。

只是，都已經到了排練的時候，鋼琴家竟然還抓不準曲子的精髓。所以，有一次，史特拉汶斯基就氣得把鋼琴

家一把推開，自己上陣彈將起來，還把速度加快一倍，嘴裡又喊、又唱，舉腳在地板用力敲，甚至揮拳帶動節奏，

傳達打擊樂激昂高亢、盡情爆發的活力和樂音震撼的聲量（舞者要等到最後彩排的時候，才聽得到完整的管弦

樂曲）。狄亞吉列夫還想幫忙，便雇了一名年輕的波蘭舞者瑪麗·阮伯特（Marie Rambert, 1888-1982）來協助尼金斯

基，負責帶領團員排練。瑪麗・阮伯特原名席薇亞・阮龐（Cyvia Rambam），專精「優律詩美」舞蹈的達克羅士教學法。[32] 尼金斯基有她在身邊，就可以用波蘭語暢所欲言。她對尼金斯基的舞蹈出現極端創新的動作，也大有共鳴。只是，事與願違：舞者都覺得樂曲含糊不清、幾乎抓不到拍子，教他們不知如何是好。他們也很討厭尼金斯基編的舞步精密又複雜，動作也像圖樣。只是，舞者的抗拒心理說不定正好切中《春之祭》之所需：不得不屈從於《春之祭》的音樂、動作邏輯，便是《春之祭》舞蹈奧妙之所在。

《春之祭》不是傳統所說的芭蕾。既沒有簡單明瞭的敘事推演，也沒有空間供個人多作自由發揮，更沒有慣見的舞台標記可供拿捏情節。《春之祭》反而是以反覆、累積、幾近電影蒙太奇的手法，醞釀效果：一幕幕停滯的場景和畫面並置，由儀式和音樂往前推動，而非單純敘事的邏輯。舞台上有用力踏步的部落舞蹈，有格式化的強暴場面，有儀式一般將雀屏中選的犧牲少女強行擄走的場面，有白鬍鬚的大祭司領隊遊行，以少女痛苦狂舞至死推到高潮。少女倒地身亡之後，有六名男子抬起她癱軟無力的身軀，高舉過頭，沒有洶湧澎湃的絕望、悲傷，或是情感作憤怒的渲洩，僅有聽天由命的順從，教人不寒而慄。

時至今日，已經難以描述《春之祭》問世之初，激進、震撼的程度。尼金斯基和佩提帕、福金之間拉開的距離，難以度量；連《牧神的午后》與之相較，也顯得沉悶。若說《牧神的午后》是以博學深思營造自戀孤僻的情境，《春之祭》便是堂而皇之宣告個體已死的先聲，是淒厲、激昂的頌辭，禮讚集體意志。從頭到尾只作赤裸裸的呈現：舞蹈律動的美感，精雕細琢的技巧，在台上一概遍尋不著。只見尼金斯基所編的舞蹈，一下要舞動的舞者忽然頓住、拉回、改路線或是換方向，打斷動作，恍若要釋放體內蓄積久矣的能量。不過，控制、技巧、秩序、理性、禮儀，也未必全遭《春之祭》揚棄。尼金斯基的芭蕾，從來就不狂放也不雜亂，他的創作，是在對非理性力量鼓脹翻騰的原始世界，作冷冰冰的理性描繪。

《春之祭》推上舞台，也是芭蕾歷史轉捩的一刻。此前的芭蕾創作再怎樣離經叛道，始終以高貴作為基底，緊守結構明晰和崇高理想的原則。《春之祭》於此，不復如是：芭蕾於尼金斯基手中脫胎換骨，變得醜陋又晦澀，展現了現代化的新貌。尼金斯基自己便曾自豪說過：「大家可是指責我犯下破壞優雅的重罪呢。」史特拉汶斯基反而因此特別欣賞尼金斯基。大作曲家寫信給朋友說，《春之祭》的舞蹈「正合我意」，但又追加一句，「只是，

若要社會大眾習慣我們創造出來的新語言，絕對還要等上好長一段時間才辦得到」。史特拉汶斯基說中了《春之祭》的處境：《春之祭》既隱晦難懂，又太過新異。尼金斯基使盡全力，以滿腹的才華打破過往的桎梏。尼金斯基燃燒的創作激情，證明他（和史特拉汶斯基一樣）是以狂熱的意志在創發嶄新的舞蹈語言。這是他創作動力的根源，也是《春之祭》之所以是史上首見真正堪稱「現代」的芭蕾，癥結之所在。

33

不過，俄羅斯芭蕾舞團在法國人眼中的看法，可就是另一回事了。而且，法國人是怎麼看的，關係還十分重大。因為，俄羅斯芭蕾舞團的演出雖然遍及歐陸各地，也跨海到了英國，到後來連美洲大陸南北也一併走過，但是，對舞團的成就而言，他們走過的地方，無一處比巴黎還要重要。熱切擁戴俄羅斯芭蕾舞團，將芭蕾——俄羅斯芭蕾——拱上藝術現代主義的顛峰，便是法國的首都巴黎。而且，坦途也早已鋪好。俄羅斯和法蘭西兩國先前便已逐漸重修舊好，終至一八九四年簽訂了「法俄同盟」（Franco-Russian Alliance）。英國於一九○七年也加入他們的陣營，和法、俄簽訂了「三國協約」（Triple Entente），重新引燃歐洲人對俄羅斯文化、藝術的興趣。俄羅斯涅瓦河（Neva）圖畫的皮夾，沙皇、王后的畫像，印了俄羅斯風景的火柴盒，在巴黎都十分暢銷。托爾斯泰和杜斯妥也夫斯基的文學作品，巴黎人一樣熱中買來閱讀、討論。一九○○年，巴黎有一場俄羅斯藝術、工藝大展，展場還聘請柯洛文設計仿「塔拉希園」的俄羅斯村莊模型，而且請來俄羅斯農民親手打造。如前所述，狄亞吉列夫自己辦的藝術展覽和俄羅斯歌劇也緊接著在之後推出。不過，東方的招牌在歐洲重又擦得雪亮，未必盡數要歸功於俄羅斯。舞者兼高級交際花，瑪姐．哈里（Mata Hari, 1876-1917），原籍荷蘭卻渾身治豔、嫵媚的異國風情，一九○五年也在巴黎首度登台。美國舞者露絲．聖丹尼斯（Ruth St. Denis, 1879-1968），翌年也以她半吊子印度風格加東方情調的舞蹈，勇闖花都巴黎。伊莎朵拉．鄧肯的情調雖然不同但也相關，她就早在一九○○年便已去到巴黎，以不拘一格、自由隨興的舞蹈在巴黎掀起流行的風潮。所以，巴黎早就備好了舞台，可以恭迎俄羅斯芭蕾舞團大駕光臨。

只是，俄羅斯芭蕾舞團的巴黎之行由誰付費？俄羅斯政府一開始幫了不少忙：戲服、布景、舞蹈、音樂都

由沙皇的皇家劇院出資，只是，未能長久。狄亞吉列夫本人本來就沒多少資本，宮中的奧援日漸萎縮之餘，自然不得不將眼光轉向市場。芭蕾的製作成本雖然比歌劇要少，卻還是有巨額的花費需要打點，少了有錢的政府資助，大成本的芭蕾製作便難有一線生機。所以，俄羅斯芭蕾舞團的作品雖然有時人的評論鼎力加持，俄羅斯芭蕾舞團創團之初的頭幾年，卻也害得狄亞吉列夫這一位演藝經紀每每破產，一度甚至連布景和戲服都要拿出來叫賣籌錢，以便抵債，結果落入競爭對手的手裡。所以，狄亞吉列夫賣力、非常賣力，爭取法國（和歐洲）菁英階級支持：逢迎拍馬、文哄又騙、同流合污、威脅利誘、挑撥離間、電報滿天亂飛……反正，就是要使盡手腕，弄到資金以維繫舞團的事業不致崩解。

狄亞吉列夫除了周旋於高級外交官、政要、大銀行家當中，也和巴黎特立獨行的演藝經紀蓋布里耶·阿斯特呂（Gabriel Astruc, 1864-1938）密切合作。阿斯特呂蓋了一座劇院，「香榭麗舍劇院」（Théâtre des Champs-Elysées），《牧神的午后》就是在香榭麗舍劇院首演。富豪名流如歐洲金融鉅子洛希德家族（Rothschild）、美國的運輸業鉅子范德比家族（Vanderbilt）、美國金融鉅子摩根家族（Morgan），也都是阿斯特呂推動藝文活動的大贊助人。但最重要的還是他在法國貴族圈內很吃得開，還是當時兩位著名的沙龍女史（salonnier）十分禮遇的門客。一個是優雅美麗的葛列夫勒伯爵夫人（Comtesse Greffuhle, 1860-1952），普魯斯特名著《追憶逝水年華》（A la recherche du temps perdu）裡的蓋爾芒公爵夫人（Duchesse de Guermantes），便是以她為藍本。再一位是法國作曲家愛德蒙·德布里涅克（Edmond de Polignac, 1834-1901）親王的王妃，薇娜麗妲·辛格（Winnaretta Singer, 1865-1943），她是美國縫紉機大亨之女，嫁進法國的貴族人家。兩位貴夫人都是阿斯特呂忠誠的好友，對他始終堅定支持。《費加洛報》老闆的妻子，鋼琴家蜜西雅·愛德華茲（Misia Edwards, 1872-1950），和阿斯特呂也是相交甚密的藝文同好。她出身波蘭藝文世家，生於俄羅斯，長於巴黎。她在報業大亨過世之後又再嫁給西班牙畫家荷西·塞爾特（José Maria Sert, 1874-1945）。這幾位縱橫巴黎藝文圈的名媛，皆是引領品味、時尚風騷的意見領袖。眾所豔羨的上流社會戳記，就由她們率領一千同好，牢牢蓋在狄亞吉列夫的俄羅斯芭蕾舞團身上。當時的設計師當然不落人後，勇於追隨。例如法國知名服裝設計師保羅·波雷（Paul Poiret, 1879-1944），便為俄羅斯芭蕾舞團的服裝打造寬鬆飄逸的異國情調，挑戰往昔緊身馬甲的風格。年紀尚輕的設計師嘉布莉葉（可可）·香奈兒（Gabrielle

(Coco) Chanel, 1883-1971），和狄亞吉列夫也結為知交，後來一樣動手為他設計舞劇服飾。

不過，俄羅斯芭蕾舞團得以站穩腳跟的關係，還不在狄亞吉列夫長袖善舞、苦心經營起來的社交關係或商業利益，而在巴黎花都當時的藝術氛圍。巴黎人在之前三十年，因為連番遇上翻天覆地的動亂，嚇破了膽，信心大失：先是一八七○至七一年間慘敗於普魯士，之後是巴黎公社的一連串革命暴動。再而後不論是一八七五年普法戰火一觸即發的「戰爭恐慌」（war scare），還是無政府分子製造的一連串爆炸案，抑或是「德雷福斯事件」（Dreyfus Affair）掀起的反猶浪潮，在在皆教山雨欲來的險峻情勢更加危殆。不止，出生率下降，加上經濟不時陷入蕭條的周期，也被許多人看作是法國國力日衰、已在窮途末路的徵兆。反映於文化、藝術，便是十九世紀中葉原有的自信樂觀、奮發進取，倏地消逝，改由耽溺於頹廢、荒謬取而代之。

依當時的氛圍，大家放眼望去，只覺得表象似乎不再像是可靠的嚮導可以帶領大家走向事實。連科學也是這樣的說法：之前大家信以為想像的看法，大家以為是大自然永恆不變的規律，因為科學家發現X光和放射線而告摧毀。原先被世人劃歸為想像的無形力量，竟然由X光和輻射證明為真。德國科學家愛因斯坦（Albert Einstein, 1879-1955），早年發現空間和時間的次元可能和時人所知有別，另外還有明確的原子世界依其自有的物理定律在運行，在當時也像摧枯拉朽一樣，震幅廣大。先前依牛頓的三大定律而建立起來明確而且安穩世界，霎時彷彿土崩瓦解，成為往日雲煙。奧地利神經病學家佛洛伊德（Sigmund Freud, 1856-1939），提出的理論一樣活像在動搖大家的人生根本；他對人腦隱密、非理性的潛意識活動——像是夢、性、黑暗的心理現象——提出嚴謹的描述，又再摧毀了一般人對於人類行為、動機的傳統看法。

外在的文化大環境有翻江搗海的劇變，法國藝術家全都一一放進心裡，另行引爆自己的小地震。文學界有普魯斯特（也是俄羅斯芭蕾舞團的忠實舞迷），將他說的「幽移變化、混淆不清的回憶潮水」形諸文字。音樂界當然不會置身事外，所以就有德布西調性不斷變動的印象派音樂出現，後續還有拉威爾（Maurice Ravel, 1875-1937）、普朗克（Francis Poulenc, 1899-1963）、薩蒂（Eric Satie, 1866-1925）等多位作曲家，屢創新猷，而且，一個個都和狄亞吉列夫合作。法國音樂界和俄羅斯的關係，由來已久。德布西一八八一年就去過俄羅斯，很欣賞俄國的前輩音樂家如葛令卡（Mikhail Glinka, 1804-1857）、穆索斯基（Modest Mussorgsky, 1839-1881），也和拉威爾一

樣對林姆斯基—高沙可夫十分景仰，以之為師。新崛起的電影藝術同樣源出自相若的活水潛流，堪稱此般年代的代表。電影便像「機器時代」 ❸ 的「魔法」，可望展現夢境，揭露此前人類經驗隱密、不可見的面向。所以，當時便有人將俄羅斯芭蕾舞電影和芭蕾可互作類比，在那時候當然就是簡單明瞭、無法抗拒的命題了，所以，當時便有人將俄羅斯芭蕾舞團冠以「有錢人的電影」之名。

話雖如此，文化捲起的新風潮和舞蹈關係最大的，還是在繪畫和藝術。早在俄羅斯芭蕾舞團問世之前，非洲的「原始」藝術和面具在歐洲便已經引起日潮熾熱的風潮，當時認為人世本源的「真」，早已被「文明開化」的西方世界拋諸腦後，卻在非洲有了具體而微的展現。一九〇七年，西班牙畫家畢卡索推出畫作《亞維儂的少女》（*Les Demoiselles d'Avignon*）「立體派」（Cubism）於焉正式出現在世人面前。畫作鄙俗的題材（他用的模特兒是妓女），支解、多重並置的透視，原始、赤裸的生命力，見者幾乎無不驚駭。連立體派另一大前鋒，喬治・布拉克（Georges Braque, 1882-1963）也說他看了想吐，《紅色的和諧》（*Harmony in Red*）：平板、裝飾風，「悠揚吟唱，不見尖聲廣叫的色彩和灼熱散發的光」。這樣的畫，在當時可不只一人覺得此畫「流瀉的奔放自由，新穎又無情」。兩年後，馬諦斯又完成了《舞蹈與音樂》（*Dance and Music*）一畫，是以酒神狂歡祭一類的題材而繪製的巨幅作品，畫幅達八乘十二呎。當時對舞蹈著迷的畫家，馬諦斯絕非獨一無二。其他如畢卡索，還有法國同屬野獸派的畫家安德烈・杜杭（André Derain, 1880-1954）等多人，一樣都以畫筆傳達舞者舞動的韻律和肢體的美感。不過，馬諦斯早年畫出來的舞者和音樂家，卻在巴黎掀起連番怒吼的聲浪：畫展一開幕，就看得民眾大加譏諷，評論家也群起抨擊那樣的繪畫活像人如禽獸、詭異怪誕，根本就是「穴居野人」（caveman）的藝術。[35]

俄羅斯那邊的看法卻大相逕庭。馬諦斯前述三幅畫作，全由莫斯科的富商收藏家謝爾蓋・舒金（Sergei Shchukin, 1854-1936）買下，可見法蘭西和俄羅斯藝術的品味在莫斯科算是合流。舒金當時在自家豪宅的大餐廳已經掛了十二幅高更的畫作，日後也會是收藏畢卡索的名家。舒金的財富來自進口東方織品。所以，東方藝品的圖案和鮮豔色彩他早就習以為常。馬諦斯曾到莫斯科遊歷，看到俄羅斯民間藝術和宗教聖像十分震撼。「俄羅斯人竟然不懂他們有多重要的寶藏，」馬諦斯說，「無處不是同樣鮮豔活潑、奔放的感情……如此豐沛、純淨的色

彩，如此澎湃奔放的表達，我在別的地方從未見過。」所以，馬諦斯對一群俄羅斯藝術家說，「你們才不需要跟我們學習，是我們需要跟你們學習」這一群藝術家，有一人便是俄羅斯的前衛畫家，娜姐莉亞‧崗察洛娃（Natalya Goncharova, 1881-1962）。她沒多久就會到巴黎加入俄羅斯芭蕾舞團的工作行列。

所以，法國人確實開始向俄國人學習。當時西方世界的現代主義思潮，彷彿全在俄羅斯芭蕾舞團匯流，聚合為一股電光石火、燦爛輝煌的能量。俄羅斯芭蕾舞團呈現於世人眼前的藝術，活潑生動、五彩繽紛（巴克斯特還說過「看那殺人於無形、深深淺淺的紅色啊！」）。如夢似幻、出自內心，卻也散發原始、情欲的本能，正所謂之「無情」的「奔放自由」。既是目視的圖像，也是耳聽的樂音，更是肢體的舞動，三者並具，直接衝撞人身[36]全體感官的本能反應。；繪畫、文學於此，充其量也只能貼近、酷似俄羅斯芭蕾舞團的創作。若說現代主義是以動態、以細碎斷奏的韻律、以多樣元素互相衝撞兼作並置對照作為創作的綱領，那麼，俄羅斯芭蕾舞團便不止具備這些綱領，還是「真人實地」在作演示。帕芙洛娃輕盈纖弱卻鋒芒畢露，尼金斯基有野性如禽獸的陽剛活力（「蜷曲如爬蟲，精采輝煌」）卡薩維娜高貴但性感的魅力，在「又老又累」的歐洲身上已經流失盡淨的衝勁和生命力，看似一股腦兒改由俄羅斯舞者來作體現了。評論家一窩蜂稱頌他們「豐豔妖冶的演出，既野蠻又精緻，既流瀉情欲又嬌貴優柔」，俄羅斯舞者於舞台爆發的勁道、衝撞、元氣充沛的激情，在在教他們驚歎、興奮。也有人拿法、俄兩邊作比較，感慨法國人「太斯文……太退縮：用盡全身來表情達意的習慣，我們這邊已經看不到了……我們只剩一顆腦袋」。[37]可嘆法國人撒手不管、任其凋零的舞蹈藝術，不僅由俄羅斯芭蕾舞團興復了活力，俄羅斯芭蕾舞團還有望興復文明呢。

不過，這樣的讚美是留給福金和俄羅斯芭蕾舞團早年推出的「俄羅斯」芭蕾的。一九一二年後，情勢卻幡然逆轉。先是《牧神的午后》掀起一波大地震——福金就恨死了《牧神的午后》。依他自述，舞團為評論人、贊助人暨其他名流辦了《牧神的午后》的預演，但由於人人看得一頭霧水，不得不重演一遍。新聞界也群情激憤，《費加洛報》的頭版還有一篇（罕見）由總編輯提筆撰寫的評論，標題便痛斥《牧神的午后》是「絕大的失足」，指責「淫邪的牧神」「污穢有如禽獸」。第二場演出甚至還有勞警方出動——這一場還是賣了滿座。不過，尼金斯基也不是沒有權貴顯要幫他撐腰。法國著名的雕刻家羅丹（Auguste Rodin, 1840-1917）便寫了一封信，讚揚尼金

斯基和他的舞作。狄亞吉列夫當然立即印出來廣為發送。同年，大雕刻家還為尼金斯基塑了一尊銅像，《舞者尼金斯基》（Danseur, dit Nijinsky）。銅像呈彎腰躬身的姿勢，只以一隻曲膝的腿為身體的支撐，另一隻腿蜷縮在胸前。尼金斯基為蠟黃病弱的古典主義身軀糾結的肌肉如翻攪的波濤，臉像面具，鼻翼賁張，高高的顴骨稜角分明。注入活力，此尊銅像堪稱是完美的宣言。[38]

不過，《牧神的午后》引起的軒然大波，比起一九一三年五月二十九日《春之祭》首演的騷亂，就算小巫見大巫了。雖然第一手的報導言人人殊，天差地遠，而且，當晚的騷亂旋即就被芭蕾本身的神話迷霧蓋了過去。但是，時至今日，當年的祕辛還是露了餡——以狄亞吉列夫其人之性情，當然深諳譁眾取寵也是高妙的商業噱頭。所以，當晚其實是他故意弄來滿座藝術品味不共戴天、勢不兩立的觀眾，算準了不同人馬一定會當場就吵開來。這一位演藝經紀的手腕之精妙，還不止於此。經他造勢，眾人早已引頸期盼，他還不忘火上加油：彩排採取「非請莫入」的策略，拉高大眾的興趣，先期宣傳強打《春之祭》是前所未見的「寫實」、「純正」的藝術。尼金斯基先前因為《牧神的午后》惹來非議而打響的名號，這時也成了狄亞吉列夫可以好好運用的資本，票價因此往上翻了一倍。然而，不論之前累積了多少敵對、期待的情緒，當晚引爆觀眾騷亂的導火線，還是在史特拉汶斯基寫的音樂和尼金斯基編的舞蹈。

觀眾群起咆哮、呼嘯、怒砸椅子，出動警察維持秩序：騷亂的場面激烈又粗暴，既動口又動手。首演之夜有幸親臨現場的人終生難忘，連少數自述人在現場其實不然的人，例如美國女作家葛楚‧史坦，一樣難忘。[4]的確，台下的激動大戲和台上的怪異舞蹈同樣精采、嚇人。據說當晚劇院「搖得像地震」，恍若連建築物也「不寒而慄」。看到舞者托腮作出怪異的姿勢，觀眾還大喊，「找醫生來！找牙醫來！牙醫還要兩個！」據說還有一名男子聽史特拉汶斯基的音樂太過入迷，情不自禁隨音樂的節拍拿拐杖去敲站在他前面的評論人的頭。觀眾對舞台上的演出都有強烈的投射，不論鼓譟鬧事或是喝采叫好，一個個也像是在搬演自己的祭典。群情激動的觀眾就這樣將《春之祭》拱成了巨作、神話，將之（連同他們自己）拉抬為現代藝術的神主牌。[39]

只是，何以至此？此一問題，時至今日找得到的最好解釋，出自法國著名評論家暨雜誌總編輯，賈克‧里維耶爾（Jacques Rivière, 1886-1925）。里維耶爾欣賞高更，為普魯斯特、安德烈‧紀德（André Gide, 1869-1951）出

版過作品，對出諸本能衝動和潛意識的創作表現有極深的興趣。尼金斯基舞作赤裸呈現、不作矯飾的美學，馬上抓住了他的目光。他說《春之祭》不加一丁點兒「醬料」，冷靜、客觀，是「細胞」、「菌落」進行「有絲分裂」的「無謂」、「生物性」覺得無關緊要的事。」《春之祭》的舞蹈看得他呆若木雞，旋即悲從中來，無法自己：「啊！我和人性的距離何其遙遠！」不過，《春之祭》縱使被人加上「無謂」之名，形容為無聊透頂、無關緊要的「社會性生物」（social organism），台上的《春之祭》卻是組織嚴謹、演出精湛的舞作。里維耶爾認為《春之祭》之問世，形如宣告舞蹈的「新古典主義」（neoclassicism）誕生⋯由規則帶動，嚴格整飭，訓練眼睛不要去看過往講究理性的高貴理想，而要改看被過往理性和高貴理想犧牲的祭品。40

里維耶爾形諸明文而其他人心有戚戚者，不僅在於尼金斯基的視野流瀉出的虛無思想而已，和舞作寓含的「原始俄羅斯」（ur-Russian）暗喻也沒多少關係——尼金斯基、羅埃列赫、史特拉汶斯基等人都十分重看這一層暗喻。而一九一三年在巴黎觀賞《春之祭》的人，看見的主要是「背叛」。觀眾原以為俄羅斯芭蕾舞團此番推出新作，應該還是以前洋溢生命活力、人性色彩濃烈、挑逗感官刺激的風格，卻被《春之祭》一口氣全數搠除，連眾人心愛的明星，尼金斯基，也沒上台，而是站在舞台側邊的走廊對舞者大喊大叫，數拍子。所以，這些俄羅斯人根本不像在為病懨懨的歐洲文明注入活水，反而像在為一心求死的歐洲文明描畫病症狀，再落井下石。評論人還為《春之祭》想了個封號，「春季大屠殺」（massacre du printemps），認為《春之祭》刻畫人世日薄西山之凋敝，怵目驚心。衡諸歐陸時局紛擾，大戰的陰影步步進逼，《春之祭》確實愈來愈像是災厄欲來的惡兆序曲。奧地利大公斐迪南（Franz Ferdinand, 1863-1914）遇刺身亡未久，法國便有評論家直指《春之祭》是「尼采幻想的酒神狂歡祭，如先知的祈禱，召喚出如此之凶，作為世界猛烈投向死亡的指路明燈」。所以，《春之祭》在巴黎人的眼中並非禮讚「史前斯拉夫人民族精神」的頌歌，而是西方思想、文明衰敗的昭彰罪證。41

當時對《春之祭》作此解讀，就這樣落地生根，而且還根深柢固，無法拔除。尤有甚者，後來竟然也和尼金斯基的坎坷境遇、後半生精神失常，攪和在一起。《春之祭》之後不出幾年，尼金斯基的境遇確實急轉直下，人生就此崩塌。他先是一時衝動，娶進一名匈牙利女子為妻，但是，他對該女子卻幾乎一無所知。狄亞吉列夫

對他娶妻一事大為妒恨，馬上將尼金斯基逐出舞團。尼金斯基先前已經因為兵役未辦緩徵而遭俄羅斯禁止入境，這時再見逐於舞團，不得已，只好自力更生。可是，他天生不是打理俗務瑣事的料兒，處理得一團糟，單單在倫敦一家歌舞劇場演出一季就教他吃不消了，再要他在瘋魔異國俄羅斯舞蹈如飢似渴的觀眾面前「賣笑」（這是他自己的說法），他想到就怕。第一次世界大戰期間，他偕妻子回到妻子的祖國匈牙利，卻遭到軟禁，困在當地，事事皆須仰賴岳母鼻息，而他的岳母又視他如寇讎。他和他藝術創作的源頭，當然就此一刀兩斷。期間，尼金斯基雖然曾經遠赴美國作過短期的巡迴演出，但也於事無補（尼金斯基的美國之旅，是狄亞吉列夫使了一點手段幫他弄來的，不過，不是因為他原諒了尼金斯基，而是單純因為他要借重尼金斯基的名氣來打開門路）。尼金斯基健康不佳，創作受挫，和狄亞吉列夫又屢見嚴重的齟齬，加上日漸沉迷托爾斯泰宣揚的宗教信條——他也變得愛穿俄國農民的長袍，夢想回到俄羅斯去種田——到最後，終於將他逼到健康、財務率皆一敗塗地的困境。

一九一九年，尼金斯基在瑞士的聖摩里茲（St. Moritz）作獨舞演出。這是他生平最後一場演出，他日後爆發的精神錯亂此時尚處於早期階段。尼金斯基在聖摩里茲演出最後一舞之後，便因病入院，最終於一九五〇年辭世。那一次演出，尼金斯基一身簡單、寬鬆的長褲、襯衫，腳上一雙繫帶涼鞋，在房間中央擺了一張椅子，面無表情坐進椅子，瞪著滿室衣著光鮮亮麗的觀眾，任由伴奏的鋼琴家一路彈下去，文風不動，搞得伴奏彆扭又不安。到最後，尼金斯基悶不吭聲拿起兩捲布料，在地板攤開，擺成大大的黑白十字架。尼金斯基站上十字架的頂端，張開雙臂，像是耶穌基督，開口談起戰爭的恐怖：「現在我要跳戰爭之舞……正是各位未能阻止、也要負責的戰爭。」這便是尼金斯基最後的《春之祭》。42

一九一四年第一次世界大戰爆發，俄羅斯芭蕾舞團解散，有的舞者歷盡千辛萬苦回到俄國，例如卡薩維娜和福金（福金在尼金斯基離開俄羅斯芭蕾舞團後，一度重返舞團）。福金回到俄羅斯，在聖彼得堡推出幾件作品，但沒多久便又離開，接下斯堪地那維亞半島的新職。一九一七年俄國大革命爆發時，福金便在斯堪地那維亞半島。但後來，福金轉進到美國，一九一九年在美國定居下來。卡薩維娜回到俄羅斯後，重拾皇家劇院的演出事業，

只是，最後也一樣投奔到了西方。雖然處境艱困，戰事反而帶動俄羅斯的皇家芭蕾重返往昔的榮耀。當時法國駐

俄羅斯的大使摩里斯‧帕雷奧洛格，在回憶錄寫過，俄羅斯皇家芭蕾展現之盛裝、規矩，堪稱俄羅斯沙皇軍隊英

勇和「衝勁」的平民版。的確，戰爭的傷亡攀升，國家的處境日艱，古典芭蕾確實是俄羅斯過往榮華的感傷紀念。

帕雷奧洛格本人的品味偏向現代，仰慕的舞星是卡薩維娜，所以，眼看當時俄羅斯的上流社會對柯謝辛斯卡的

「老派」舞蹈、對「機械式的精準」和「華麗耀眼的敏捷」內心依然眷戀不已、無法割捨，他十分驚訝。因而

有一名俄羅斯老武官對他解釋：

我們的眷戀在你看來或許略嫌過當，大使，但是，柯謝辛斯卡的芭蕾藝術在我們眼中……還真呈現了俄

羅斯社會以前、還有現在應該要有的模樣。秩序井然，一絲不苟，和諧對稱，**無處**不處理得妥妥當當……

可是，那些恐怖的現代芭蕾啊——就是你們在巴黎說的「俄羅斯芭蕾」——簡直就是放蕩無恥、充滿毒

素的藝術——唉，搞革命的！什麼無政府！43

不過，帕雷奧洛格可未敢稱是。他怎麼看，也只覺得柯謝辛斯卡者流，簡直就是難堪的徵象，兆示俄羅斯已

經開始衰微沒落。一九一六年，法國大使館請求俄國政府支援燃煤，以維持重要館務，遭到拒絕。帕雷奧洛格

卻親眼看見俄國軍方派出好幾輛大卡車，開到芭蕾伶娜柯謝辛斯卡的住處，為她卸下大批眾人夢寐難求的燃料。

翌年十月，俄國爆發「布爾什維克革命」（Bolshevik Revolution；十月革命）罷工動亂、搶糧暴動、要求沙皇退

位等等，騷亂不止。柯謝辛斯卡的聖彼得堡豪宅首當其衝，淪為暴民第一波劫掠的目標，不僅被暴民洗劫一空，

還遭占領，成為俄國共產黨革命領袖列寧（Vladimir Ilyich Lenin, 1870-1924）的指揮中心。

革命一旦爆發，照理說，應該就是俄羅斯皇家芭蕾的末日吧？實則不然。一九一七年二月第一波動亂爆發

之後，馬林斯基劇院❺確實改頭換面：包廂上方顯眼的皇家徽章和金鷹標幟被人拆除，留下難看的大洞。帶位的

接待員原本金絲銀穗的優雅制服也扔了不穿，新任的接待員一律改穿單調的灰色外套。有外國人看不順眼，哀嘆

這樣一改，「鑽石排」就換成了「士兵一身沾著泥巴的卡其軍裝」，「到處都是，懶散歪在椅內，抽的菸惡臭難

聞，隨地吐痰，還一定人手一個大紙袋，大啖非嗑不可的葵花籽」。諸般惡形惡狀，以投機致富的奸商、暴發戶更加不堪，「穿得太花，搽得太香，珠寶太多」。一九一八年，彼得格勒（Petrograd，沙皇尼古拉二世在一九一四年將聖彼得堡改名為彼得格勒）有一家報社也有文章將劇院的情況形容得備加教人作嘔：「包廂的情景教人想起猶太人上市集乘坐的馬車。頂層樓座發黑，像吃剩一半的西瓜爬滿了蒼蠅。」不過，芭蕾卻是演出如常；不止，布爾什維克掌權之後，還在逐漸成型的社會主義國家機器當中，將芭蕾設為重要的文化組件。[44]

箇中緣由之一，就在安納托里・盧納察爾斯基（Anatoly Lunacharsky, 1875-1933）其人。列寧指派他出任教育部長，主掌俄羅斯的文化事務。盧納察爾斯基是思想開明的文學人，自比為「革命詩人」，慷慨激昂的演講更是震懾人心，長久支持社會主義的理想和革命活動。曾經因為煽動政治活動遭沙皇逮捕下獄，也曾流亡西方，他和列寧初次見面，便是在巴黎。所以，盧納察爾斯基便像俄國大革命溫情的一面：熱切關注社會主義國家於精神、藝術的未來，也以「造神建築師」（god builder）自許，認為革命需要「有一無與倫比的至高力量」作為主宰，「舉世皆應戮力推動人類的精神朝『共通靈魂』（Universal Soul）的理想前進」。盧納察爾斯基不認為貝多芬、舒伯特、柴可夫斯基的音樂應該一腳踢開，且改以共產黨的〈國際歌〉（The Internationale）取代；只是，這卻是當時許多人想要蠻幹的方向。盧納察爾斯基個人的主張，反而是無產階級一定要「收編」（appropriate）貴族和布爾喬亞的文化以為己用，作為發展、進步的基礎。貴族階級和布爾喬亞的文化經由革命和歷史，也已經算是無產階級理所當然的財產。不過，列寧對他的主張並不信服。列寧對皇家劇院「純粹地主文化」和「虛榮宮廷風格」有極深的猜忌。不過，幸好盧納察爾斯基堅不退讓，所以，列寧終於低頭。一九一九年，列寧將帝俄原本的皇家劇院劃歸為國家財產，作為戲劇——社會主義戲劇——走向人民的專用門戶。[45]

所以，俄國大革命反而成為帝俄古典精神的救星和護法，佩提帕因而也躋身普希金、柴可夫斯基等藝文名家之列，同為俄羅斯新建的社會主義國家的文化棟梁。於是，馬林斯基劇院照常推出《睡美人》、《蕾夢姐》、《艾思美拉姐》等等佩提帕的芭蕾。然而，福金的芭蕾反被官方判定為敗德、不宜，由此可見當時社會主義政府對藝術界採取的堅壁清野、鞏固現狀政策。不過，實際的情況並非如此簡單。即使是佩提帕的經典之作，也常被官方依思想路線逕行修改，務求洋溢新的革命熱忱而後已。舞者費奧多・羅普霍夫（Fyodor Lopukhov, 1886-1973）

在第一次世界大戰之前，曾和安娜・帕芙洛娃一起在美國巡迴演出。一九二三至一九三〇年他在馬林斯基劇院負責製作芭蕾，便曾經將幾齣改得面目全非的佩提帕芭蕾修復回原來的面貌。然而，依羅普霍夫的舞作自述，看來所謂佩提帕芭蕾的「復原」工程，不過是給他藉口和機會去將他認為「音樂有誤」的地方予以「修正」，將舞蹈和音樂調整得更為協調一致，如此而已。不過，羅普霍夫刪掉所謂的貴族滑稽啞劇段落，再把佩提帕優雅的儀式化約為純粹、抽象的肢體形式，目的也在將芭蕾這一支「國際性的古典藝術」該有何固有的本質，提點出來。為了達此目標，羅普霍夫不惜改動他覺得應該改動的地方，甚至把佩提帕本人刪除的音樂段落再放回去。

羅普霍夫認為這樣修正過的藝術，才是更真實也更成熟也更澈底的佩提帕。羅普霍夫很愛說這一句：

「走向佩提帕！」[46]

儘管如此，羅普霍夫個人進行的思想工程，比起「無產階級文化協會」（Proletkult）這類組織推行的活動，可就相形見絀了。無產階級文化協會也獲盧納察爾斯基支持，成立於一九一七年，標榜的宗旨為：由無產階級為無產階級從基礎打造全新的革命文化。[47] 盧納察爾斯基秉此宗旨，和俄羅斯年輕詩人佛拉迪米爾・馬雅柯夫斯基（Vladimir Mayakovsky, 1893-1930）、亞歷山大・布洛克（Alexander Blok, 1880-1921）、電影導演謝爾蓋・愛森斯坦（Sergei Eisenstein, 1898-1948）、劇場導演佛塞佛洛・梅耶霍德（Vsevolod Meyerhold, 1874-1940）等人密切合作；這幾人無不熱切主張革命應該注入藝術，藝術應該注入革命。梅耶霍德強調演員的肢體訓練，他從裝配線的工作節奏和軍隊操練的節拍找到靈感，設計出一套他叫作「生理技術」（biomechanics）的嚴格體操，鍛鍊演員肢體塑型的柔軟度，以之打破舞台和街頭的壁壘。所以，他盡情汲取滑稽啞劇、市集劇場、特技、馬戲的成分。愛森斯坦的志業也差不多，但是以新興的電影為途徑，例如紀念「血腥星期天」的《波坦金戰艦》（The Battleship Potemkin, 1928），刻畫帝俄崩潰、波爾什維克上台，彼得格勒街頭扣人心弦的群像。愛森斯坦的藝術，乍看像是直接取自人生實景：聖彼得堡已經改名為彼得格勒，一幕幕革命的大戲風起雲湧盛典在街頭搬演，有大批的軍隊，有大量義大利「即興喜劇」的傳統面具和戲服，演出「打倒專制」，「拿下冬宮」；演員人數壯盛，不少於八千。不過，梅耶霍德和愛森斯坦也有嚴重偏離史實之處，而一步步拉開創作和現實的距離，也點滴摻入反諷，例如他們要演員既演出劇中角色又兼作評述。這樣的創新在舞蹈不會沒有影響，特別是梅耶霍德的作品往後數

年對芭蕾編導的影響始終不衰。

例如編舞家尼可萊‧佛列格（Nikolai Foregger, 1892-1939），便將現代工業、機械的題材編入舞作，還搭配汽笛、口哨、機器嘎啦作響等等音效。羅普霍夫也加入革命的論戰，推出他的創新作品，《舞蹈交響曲：偉哉宇宙》（Dance Symphony: The Magnificence of the Universe, 1923），搭配的是貝多芬的《第四號交響曲》（Symphony No.4）。貝多芬因為支持法國大革命，在當時算是俄國官方的寵兒。羅普霍夫這一作品抽掉了文學的情節，而以音樂帶動抽象的「舞蹈交響」為主體。芭蕾開場的一幕就震撼人心：一列男性舞者（看不到芭蕾伶娜或女性舞群）從舞台前半截走過，一隻手舉起，掌心蒙住眼睛，另一隻手伸向黑暗摸索。接下來的舞蹈，標題有「旭日孕生」（The Birth of the Sun）、「熱氣能量」（Thermal Energy）等等。羅普霍夫說他希望駕馭他心目中的「宇宙力量」，匯聚成洶湧翻騰、節奏律動的盛典。[48]

羅普霍夫的《舞蹈交響曲》，有一名舞者是當時已逐漸嶄露頭角的年輕編舞家，喬治‧巴蘭齊瓦澤（Georgi Balanchivadze），即喬治‧巴蘭欽。[49] 巴蘭欽生於一九○四年，一九一七年俄國大革命爆發的時候，年方十三歲，還在聖彼得堡附設的劇校就學。所以，這時他的年紀不算太小，對帝俄的榮華繁盛還保有鮮明、持久的記憶，但也不致過於懵懂，對大革命尚能有第一手的體驗。巴蘭欽的父親是作曲家，曾經師事林姆斯基－高沙可夫，熱中俄羅斯民間音樂。大革命過後，巴蘭欽舉家遷至新成立（但維時不長）的喬治亞共和國（Georgian Republic），在原生的故鄉第比利西（Tbilisi）定居下來。不過，巴蘭欽為了完成學業，還是隻身留在聖彼得堡，日子過得孤單、貧困。當時俄國民眾飽嘗物資短缺、饑饉困乏之苦。巴蘭欽後來也說他曾經餓到去偷軍糧、抓老鼠。寒冬冰冷刺骨的氣候，更教讀書苦不堪言。儘管如此，巴蘭欽始終練舞不輟，也在工人的廳堂和共產黨的會所演出。多年過後，他還是喜歡在人前搞怪模仿俄羅斯的革命先驅托洛茨基（Leon Trotsky, 1879-1940）。他也沒放棄鋼琴演奏，會在劇院為默片演奏配樂，一九一九年還進入彼得格勒音樂學院，攻讀作曲和鋼琴演奏。

一九二○年，巴蘭欽結識（沒多久便迎娶進門）年輕舞者妲瑪拉‧蓋薇蓋耶娃（Tamara Gevergeyeva, 1907-1997，一般簡稱「蓋娃」〔Geva〕），便一頭鑽進革命、前衛藝術的世界。蓋娃的父親是文化、學養皆極深厚的

人，開了一家工廠，專門生產宗教用品。家中藏書極為豐富，也愛收藏現代繪畫和芭蕾版畫，早年曾經大力支持梅耶霍德的戲劇改革和第一次世界大戰之前的俄羅斯芭蕾舞團。布爾什維克上台後，蓋娃的父親以他和宗教、和帝俄的關係，一度被捕，後因著名藝術家、知識分子集合起來為他請命，他才獲釋。雖然家中的大批藏書和藝術作品都被布爾什維克政府沒收，不過，幸好改為成立博物館，而且由他出任常駐董事。此後，蓋娃的家中依然常見文化名流出入，例如詩人佛拉迪米爾‧馬雅柯夫斯基、前衛畫家卡齊米爾‧馬列維奇（Kazimir Malevich, 1878-1935）等多人，將他們對革命藝術、宗教聖像、宗教神祕學、俄羅斯民間神話的深厚興趣，帶進蓋娃的家。

巴蘭欽有這般新潮、前衛的藝術氛圍薰陶，創作觀漸趨成熟，急欲將古典芭蕾引領到「進步的」思想和藝術世界。古典芭蕾在當時可是眾人棄若敝屣，斥之為帝俄「貴族」的遺毒。巴蘭欽書讀得淵博，也愛模仿英國詩人拜倫作陰沉、抑鬱的打扮（鬖髮抹油打直，眼神哀傷憂愁），以馬雅柯夫斯基為偶像。馬雅柯夫斯基熾烈的情感和無政府論的激情，在巴蘭欽像是時代氣圍具體而微的展現（馬雅柯夫斯基於一九三〇自殺，留下一張字條，有一句是：「愛的小舟已然撞毀於尋常凡俗」）。馬雅柯夫斯基的詩作，巴蘭欽始終銘記在心，一九二〇年還畫過一張馬雅柯夫斯基的漫畫素描，標題寫的是當時一首名詩的句子：「盡皆新意！且佇足讚歎！」

一九二〇年代初期，巴蘭欽也和「怪演員工廠」（FEKS; Factory of the Eccentric Actor）短暫共事。「怪演員工廠」由一群演員組成，矢志要將日常生活的節奏轉化到舞台和銀幕之上。電影導演愛森斯坦也曾加入過一陣子。巴蘭欽和「怪演員工廠」一樣欣賞西方著名諧星卓別林（Charlie Chaplin, 1889-1977）。喜歡馬戲團、爵士樂、電影。他看過佛列格的「機器舞」（machine dances）；羅普霍夫的《舞蹈交響曲》推出後備受冷遇，巴蘭欽撰文大力為之辯護。巴蘭欽日後回憶：「大家一個個冷眼旁觀，大肆批評，我才不要……我要向他學習。」[50]

巴蘭欽特別心儀莫斯科編舞家，卡席揚‧郭列佐夫斯基（Kasyan Goleizovsky, 1892-1970）。郭列佐夫斯基出身古典芭蕾，一九〇九年至一九一八年還在波修瓦劇院的舞團跳舞，但對劇院藝術創作的方向只知守舊十分灰心，便轉而自立門戶，改在莫斯科夜總會一類的小型表演場所，推出他編的舞蹈作品。他的作品一般情調陰鬱、性感挑逗，還有強烈的體操特色。他自認是「左派芭蕾編導」，致力要將「波修瓦」作威作福的一千「老頭兒」拉下來。他常和梅耶霍德一起演出，後來還開設一所學校，也組了他自己的前衛劇團。他很欣賞福金和尼金斯基，

曾經諷刺俄國時人，說這些創新的人物在西方備受擁戴，卻被自己搞革命的祖國摒棄在門外。他也曾經根據俄羅斯作曲家史克里亞賓（Alexander Scriabin, 1872-1915）和法國作曲家德布西的音樂，以愛和死亡為主題，創作挑逗撩人的芭蕾。結果有評論家大不以為然，說舞者幾乎衣不蔽體，姿勢「扭曲」，「腿部始終交纏，未見鬆開的時候」。巴蘭欽在一九二三年自創舞團，就是因為有郭列佐夫斯基作品的啟發。巴蘭欽為他的舞團取名作「青年芭蕾舞團」（Young Ballet）。51

巴蘭欽在彼得格勒創作的舞蹈，綜合各方說法，同都指為刺激、香豔、神祕。舞者在台上大劈腿，彎腰折成拱橋狀，還張開大嘴如挪威畫家孟克（Edvard Munch, 1863-1944）的名作《吶喊》（The Scream, 1893）。妲瑪拉．蓋娃記得她有一支舞，便有阿拉伯式舞姿要將一條腿抬得很高，只以「印在他脣上的一吻」，維持身體平衡。巴蘭欽這時期的舞蹈，也帶有宗教和神祕的暗喻。例如《送葬進行曲》（Funeral March, 1923），就是以蕭邦的同名樂曲來編舞，十二名舞者身穿亞麻布料的古希臘長袍，附有緊套頭部的兜帽。蓋娃回想當年的演出，說，「從悼亡的人群變成死亡的人群……我們的身軀扭曲成拱門、十字架」。一九二三年，巴蘭欽以亞歷山大．布洛克的末日天啟長詩〈十二〉（The Twelve）而編成的舞作，也是類似的情調。〈十二〉寫於一九一八年，依布洛克日後自述，

〈十二〉於他耳中「響徹舊世界崩塌的轟隆砲哮」。詩作的結尾是稱勝凱旋的殘酷衛兵，高舉血紅的大旗，由耶穌基督率領，昂首前進，舊世界的「餓犬」，落在其後，踉蹌跋行。巴蘭欽為了捕捉詩作暴烈、幾近乎殘忍的力量，創作出強烈悸動、節奏鮮明的默劇舞蹈，由五十人的合唱團以吟誦作搭配。就在同年，尼金斯基也向蘇維埃官方遞交申請書，想要以史特拉汶斯基的樂曲《春之祭》進行舞蹈創作。52

尼金斯基的申請書遭官方駁回。這時，蘇聯的政治氣氛已經日趨險峻，主掌馬林斯基劇院的官員對巴蘭欽大膽創新的舞作頗看不順眼，威脅舞者膽敢參加「青年芭蕾舞團」演出，就一律開革。巴蘭欽疲累又沮喪，也感覺到集權的韁繩愈收愈緊（巴蘭欽有一位舞者好友和政府高層有關係，竟然神祕落水溺死）。所以，一有機會離開，他便趕緊離開。巴蘭欽有一名舊識，籌畫要以向國外宣揚蘇維埃文化為名，組織像俄羅斯芭蕾舞團那樣的舞團，也到國外作巡迴演出。巴蘭欽和幾名舞者馬上簽約加入。這是轉捩的決定，只是當時他們沒一個人想到此

番一別，復返之日遙遙無期。一九二四年夏，一日清晨，這一小群俄羅斯藝術家搭乘汽船朝波蘭的斯德丁（Stettin）

出發。沒多久之後，狄亞吉列夫也會在巴黎加入他們的陣容。

以事後諸葛而言，他們走的還真是時候。列寧一九二四年逝世之後，盧納察爾斯基漸遭排擠，以前皇家劇院的遺老反而成為思想強硬、死板的古典主義堡壘。這樣的發展頗像上天有意作弄人世。俄國大革命解除了舊時代的枷鎖，藝術創作的活力渲洩而出，如狂潮席捲，反而搞得革命政權無力招架——或者說是後來終於不願意再容忍下去了吧。一度銳意創新的芭蕾編導，例如郭列佐夫斯基和羅普霍夫，此時也見風轉舵，改將才華和技巧用在淺薄、宣傳的舞作，最後甚至乾脆退出。羅普霍夫轉而從事教職，也改到其他劇場供職。郭列佐夫斯基則是轉到運動慶典和民間舞蹈。情勢的變化似曾相識，教人感慨。俄國大革命到頭來還是不脫反噬的道路，走的方向依然是壓迫自奉前衛的藝術家的老路——說不定還更慘！以至舞蹈藝術的未來，又再如先前福金和尼金斯基一般，落在人於西方的狄亞吉列夫肩頭。

不過，這一切在當時尚屬混沌，未見明朗。第一次世界大戰爆發，打得俄羅斯芭蕾舞團四分五裂。狄亞吉列夫一度解散舞團，四處奔波張羅，為忠心的核心團員勉強維持生計。處理證件文書、安排穿越國境等等事情都十分麻煩。爭取演出機會，籌錢支付舞者酬勞，維繫舞團於不墜等，在逼得狄亞吉列夫焦頭爛額，說是風雨飄搖還算好聽的呢。[53] 變動當然也免不了。舞者來來去去，流動極大，到了一九一八年，重組的舞團只剩不到半數是俄羅斯人，其餘都是出身波蘭、義大利、英國（還套用漂亮的俄國名字）的舞者。俄羅斯舞者本身的政治認同，也開始不確定起來。等再到了一九二○年代初期，俄羅斯舞者大多已是沒有國家的流亡人士。地理的軸線，在其他方面一樣也有變化。舞團和巴黎的關係變得愈來愈淡，改為遊走國際，先後落腳倫敦、羅馬、馬德里、蒙地卡羅（Monte Carlo）等多處地方。不過，諸般變化，還是以狄亞吉列夫和俄羅斯的關係愈來愈疏遠，最為重要。狄亞吉列夫最後一次踏上俄羅斯的土地，是一九一四年。第一次世界大戰期間暨戰後，狄亞吉列夫的創作日益轉向西方世界的藝術家、音樂家——例如畢卡索、馬諦斯、杜杭、普朗克、薩蒂、拉威爾。[54] 俄羅斯芭蕾舞團的印記和商業魅力，就在於推出一支又一支「俄羅斯的」

不過，這樣子編舞就行不通了。

舞蹈，狄亞吉列夫也從來未曾和西方世界的芭蕾編導合作過。既然福金和尼金斯基都已經離開舞團，狄亞吉列夫便轉而和另一位他從俄羅斯挖角來的舞者合作，里耶尼・馬辛。只是，馬辛是另一類型的舞者。他天生洋溢領袖魅力，屬於「性格舞者」（character dancer），出身莫斯科的波修瓦芭蕾舞團，反而沒有俄羅斯皇家芭蕾嚴格的訓練背景。狄亞吉列夫的舞團維持不墜的基礎，卻正是在皇家芭蕾的嚴格訓練。狄亞吉列夫聘用馬辛，最初是要頂替尼金斯基遺留下來的舞者空缺。不過，馬辛頂替尼金斯基留下來的空缺，未幾就頂替得相當徹底：馬辛成了狄亞吉列夫的愛人，也當上俄羅斯芭蕾舞團的首席編舞家。狄亞吉列夫一如以往，對新人百般照顧、調教，勤加薰陶藝術、音樂、文學等涵養，傳授規畫、製作、設計等各方面的事務。[55]

所得的成果之一，便是一九一七年的《遊行》（Parade）。《遊行》的腳本出自法國作家尚・考克多（Jean Cocteau, 1889-1963），音樂由法國作曲家薩蒂譜寫，布景和戲服由畢卡索負責設計。劇情取材自畢卡索、考克多和狄亞吉列夫、馬辛一起在那不勒斯看的義大利歌舞雜耍劇和懸絲木偶戲。不過，考克多也從尼金斯基的《春之祭》偷了一點靈感。考克多說觀眾誤以為《春之祭》是在嘲弄他們，以至無法看清尼金斯基創作的偉大芭蕾無法掌握《春之祭》表象之下的深義。不過，天性就愛自抬身價的考克多，也想要有一齣他自有的「謔眾取寵」（succès de scandale）名作，所以，絞盡腦汁要把《遊行》弄得夠聳動才行。只是，《遊行》的劇情單薄又鬆散，處處自以為是，重心還都放在劇院外面招徠觀眾的花招和把戲：一名中國魔術師，一名美國小女孩，數名特技演員，外加幾個劇團經理在招呼觀眾進劇院看戲——這作法的意思是要穿透劇院外在「展示」的藝術作品，去看劇院內到底在搞什麼名堂。考克多喜歡薩蒂在音樂穿插日常生活的聲響，像是敲打字機、發射手槍的聲音等等，薩蒂本人卻毅然捨棄，還為這些音效套上輕蔑的稱號：「尚（Jean）的噪音」。馬辛編的舞蹈，有卓別林的滑稽動作，有步態舞（cakewalk），也有仿自「美國甜心」瑪麗・畢克馥（Mary Pickford, 1892-1979）的動作等等，組合成單薄又膚淺的拼貼。[56]

《遊行》的問題在根本沒有「內涵」可言。俄羅斯芭蕾舞團於第一次世界大戰期間、戰後的創作難關，由此或可管窺一二。《遊行》一劇只見浮面膚淺的譏刺、諷喻，外加耍小聰明的假相、錯覺。而畢卡索設計的立體派布景，搞不好還在故意烘托這一點。舞蹈看得人莫名其妙，不知該說什麼，畢卡索設計的四四方方、礙手礙

腳的戲服，還害得舞者從頭到尾都被綁得無法施展舞技——有的戲服竟然超過七呎之高！搞得《遊行》一劇的主角像是畢卡索設計的戲服，而非舞蹈。《遊行》的首演，是一九一七年五月十八日在法國紅十字會和其他慈善組織於巴黎「夏特雷歌劇院」（Théâtre de Châtelet）舉辦的慈善晚會。主辦單位廣為發送免費入場券，招徠了觀眾，既有第一次世界大戰「協約國」這一邊的傷兵，也有前衛的藝文界名人，夾處一處，演出的口碑也很冷。時值法國於西線戰場備受慘敗和兵變之苦，考克多輕薄短小的時髦小品，相形就顯得粗俗低級了。

《遊行》算是俄羅斯芭蕾舞團編舞成績的低谷。馬辛日後當然也有佳作，只是，無一比得上福金或是尼金斯基的作品。馬辛的舞作老練、好看，但是他沒有才智或是衝勁要去撼動——或是改變——編舞藝術的疆界。他的感性是舞者的感性，而不是編舞家的感性。他最出色的舞作也都是他粉墨登場親自演出的舞作，例如《三角帽》（Tricorne）。《三角帽》是他對西班牙本土原生的舞蹈傳統作過第一手的詳盡研究方才孕生的作品。不止，當時連狄亞吉列夫本人的天平也開始歪了，變得愈來愈偏向美術和裝飾，舞蹈反而落居次要，淪為繪畫的引申。畢卡索和馬諦斯兩人都愛拿舞者作畫布，直接拿筆在舞者身上塗塗抹抹。馬諦斯就說過，舞者也「像畫作，只是色彩會動」。馬辛竭力要追上這些二大畫家的前衛腳步，然而，天生的才氣有所未逮，創作出來的舞蹈只扛得起配角的地位。鄧肯曾經就俄羅斯芭蕾舞團一九二〇年代後期的變化，有過評語，雖然話裡帶刺，卻不失中肯：「俄羅斯的芭蕾只知道繞著畢卡索的畫作亂跳一通……像癲癇發作的體操，沒有力量，沒有重心……這樣子也可以叫藝術的話，那我寧願去開飛機。」[57]

問題還不止於此。歐洲的文化風景正在改變，「狄亞吉列夫」就連番被「更狄亞吉列夫的人」給比了下去。引領歐洲舞蹈風騷的舞團，不再由「俄羅斯芭蕾舞團」獨大，另還有幾支派生出去的新潮俄羅斯舞團，或是走抄襲路線的俄羅斯舞團，在搶「俄羅斯芭蕾舞團」的鋒頭。走實驗路線的「瑞典芭蕾舞團」（Ballets Suédois），由於有富裕的藝術收藏家提供資金，一九二〇至一九二四年也在巴黎打響名號，幾乎要搶掉狄亞吉列夫前衛旗手的地位。除此之外，第一次世界大戰還把美國爵士樂掃到歐洲大陸，威力銳不可當。一九二五年，約瑟芬・貝克（Josephine Baker, 1906-1975）大膽的「黑人活報劇」（Revue Nègre），挾爵士樂生猛（黑人加上半裸）的切分音活力，橫掃西歐，勢如破竹。哈利・凱斯勒伯爵（Harry Kessler, 1868-1937）就說：「這樣的表演，是野蠻叢林和摩天大

樓兩種元素的混合體……摩登之至，野蠻之至。銜接兩大極端，為他們的風格注入強大的衝撞力，一如俄羅斯的舞團。」不過，一九二〇年代的巴黎觀眾，品味疲乏、理想幻滅，也是人盡皆知，而逼得狄亞吉列夫不得不更加賣力趕流行、追時髦，使出渾身解數要爭取早已見怪不怪的菁英階層青睞。只是，少了新鮮感和紅牌俄羅斯舞星的優勢——馬辛畢竟無法和尼金斯基相提並論——兼顧藝術、商業的分寸應該如何拿捏，也變得愈來愈困難了。英國作曲家康斯坦·蘭伯特（Constant Lambert, 1905-1951）後來就說，狄亞吉列夫變得像是「西歐的一分子——有一點像是沒有祖國的人，有一點老」。[58]

不過，這還只是一體之一面。另一面是俄羅斯在狄亞吉列夫的大腦和藝術始終烙著無形的壓力，而且壓得他愈來愈著急。狄亞吉列夫對俄羅斯祖國的情勢變化一直十分關心，也像許多流落在外的俄羅斯人一樣支持俄國大革命。一九一七年初，布爾什維克尚未掌權，他曾接獲俄國政府邀約，要請他回國出任藝術部長。對此邀約，他也認真考慮了一段時間。史特拉汶斯基一樣被革命的熱潮掃中，以滿腹的激情將流行的俄羅斯民間歌曲〈窩瓦河船歌〉改編成管弦樂，準備當俄國的新國歌。狄亞吉列夫還安排在舞團每一場演出之前，都要演奏這一支曲子。一九一七年五月有一場《火鳥》的演出，狄亞吉列夫甚至弄來一面紅旗在台上拉開、揮舞，將氣氛炒得無比熱烈。只是，一待布爾什維克掌權，俄國即陷入腥風血雨的慘烈內戰，懷疑和幻滅馬上瀰天蓋地撲來。俄國大革命確實如史特拉汶斯基後來所說，變成俄國無力維繫文化或是政治傳統的悽慘明證：「俄羅斯只知道故步自封的守舊，只認得剷除傳統的革命。」所以，史特拉汶斯基也和狄亞吉列夫一樣，此後終生未再回頭踏上俄羅斯一步。[59]

不過，所謂不再回頭，回憶和藝術倒是除外。一九二〇年代初期，狄亞吉列夫開始蒐集俄羅斯的圖書和手稿，在一家家書店搜尋布爾什維克時代之前的俄羅斯遺緒。由此可見，狄亞吉列夫心中徬徨無依、流離失所的感覺，失落不存的帝俄世界就完整再現於畫框之內——這一齣芭蕾，便是《睡美人》。還有，狄亞吉列夫重新推出這一齣佩提帕的芭蕾，地點也沒選在巴黎，應該也算是時代正在變化的另一徵兆。他選的首演地點，是英國倫敦的「阿罕布拉劇院」（Alhambra Theater）。這是一家歌舞劇院，有演出歌舞雜耍和芭蕾節目的悠久傳統。阿罕布拉劇院推出《睡美人》，原意是要取代英格蘭耶誕節傳統都要演出的默劇，而且，英文劇名也從 The Sleeping Beauty（睡美

人），改成 The Sleeping Princess（沉睡的公主）。

縱使阿罕布拉劇院是歌舞雜耍的場地，狄亞吉列夫卻認為《沉睡的公主》是他重要的事業契機，可供他將俄羅斯皇家芭蕾傳統最高妙、最嚴謹的創作，引介到英國觀眾眼前。所以，狄亞吉列夫費盡苦心，將《睡美人》的遺緒一一拼湊起來。他先是找到第一位出飾奧蘿拉公主的芭蕾伶娜，卡蘿妲·布里安薩。布里安薩當時年華已經老大，定居巴黎。狄亞吉列夫請她重出江湖，出飾壞仙子卡哈波斯。他又去把李卡多·德里戈找出來。德里戈是當年任職俄羅斯皇家劇院的義大利籍作曲家，《睡美人》一八九〇年首演，便由他指揮樂團。只是，作曲家已經回到祖國義大利，加上年事已高，不克前往倫敦。狄亞吉列夫也將尼可萊·謝爾蓋耶夫（Nikolai / Nicolas Sergeyev, 1876-1951）找來，協助重建舞步。謝爾蓋耶夫先前是馬林斯基芭蕾舞團的芭蕾編導，曾經用（現已失傳的）符號為佩提帕幾齣芭蕾記過簡單的舞譜。一九一七年的俄國大革命過後，謝爾蓋耶夫將這一批珍貴的文獻一一打包，送到西方。至於劇中的芭蕾伶娜，狄亞吉列夫找來了奧樂嘉·史帕思維契娃（Olga Spessivtseva, 1891-1991）。她是出身馬林斯基芭蕾舞團的古典芭蕾伶娜，丰姿優雅。俄羅斯芭蕾舞團有不少舞者本來就沒有俄羅斯皇家芭蕾的嚴格訓練，加上多年演出現代芭蕾，技巧的要求較低，以至身形走樣。史帕思維契娃一到倫敦，才小露一手，古典芭蕾的力度和純淨就教俄羅斯芭蕾舞團的舞者驚豔不已。狄亞吉列夫可不以此為滿足，又再回頭去找他早年在聖彼得堡的那一幫「藝術委員會」，請巴克斯特以「巴洛克」和「洛可可」風格為他設計新的布景和戲服。史特拉汶斯基也出馬協助處理音樂，同時化身此劇的首席宣傳暨發言人。籌備工作大力推動，如火如荼，甚至教人頭昏眼花，只見一群俄羅斯人在第一次世界大戰戰後的倫敦，著手重建他們失落的往日時光。

不過，英國人可就搞不太懂了。《星期日泰晤士報》（The Sunday Times）直指俄羅斯芭蕾舞團演出《沉睡的公主》一劇，形同「自殺」。華麗的戲服也看得不少人退避三舍，覺得比起他們叫作「國定假日服」的休閒服，簡直沒什麼兩樣。還有評論人譏諷這一齣芭蕾，說「痛恨《春之祭》的人士一定看得開懷不已」。不過，也不是沒人喜歡倫敦這一齣《沉睡的公主》。其實，《沉睡的公主》做出來的崇高理想和高貴風格，日後還會成為英國古典芭蕾的生長沃土。只是，當時有人再喜歡也救不了這一齣芭蕾，所以，票房十分悽慘，沒多久就下台一鞠躬。

狄亞吉列夫震駭又不解，不僅大受打擊，同時還要面對傾家蕩產的危機。他將畢生的功名全都押在這一齣耗費

鉅資的芭蕾，加上健康已如風中殘燭（他患有糖尿病），因此再也支撐不住，舞團便又暫時解散。

兩年之後，狄亞吉列夫推出他最後一齣「俄羅斯」芭蕾：《婚禮》（Les Noces）。音樂由史特拉汶斯基負責

譜寫，布景由娜姐莉亞·崗察洛娃負責設計，舞蹈由布蘿妮思拉娃·尼金斯卡負責編舞。史特拉汶斯基此劇的音

樂構想，起自他還在譜寫《春之祭》的時候，之後寫寫停停，歷經第一次世界大戰，一直寫到一九二三年才算

大功告成。樂曲縈繞俄羅斯民俗歌謠和東正教儀禮聖樂的情調，也有《春之祭》敲打重擊的強勁衝力——要用

上四架平台鋼琴——但是，摧枯拉朽的混亂就少了一些，優美抒情倒是多了一些，音調還透著明顯的宗教氣味，

尤其是合唱的部分。《婚禮》和《春之祭》二首樂曲的差別，或許和史特拉汶斯基對「歐亞論」（Eurasianism）的

興趣愈來愈濃脫不了關係。「歐亞論」是流亡海外的俄羅斯人掀起的一股親斯拉夫運動，一九二〇年代初期於流

亡海外的白俄（White Russians）人士當中日漸流行。他們認為未來不在布爾什維克黨人，也不在西方世界，而在

以彼得大帝之前的基督教和拜占庭文化為基礎，所建立起來的新「歐亞」文明。史特拉汶斯基沉迷於這樣的思

想很久了，只是，「歐亞論」還特別強調威權和東正教。曾有流亡的俄羅斯評論家形容史特拉汶斯基的音樂，「直

探東正教的日常奧祕……音樂洋溢激情活力，散發的情緒卻飽含聖像流露的平靜和安詳」。

不過，尼金斯卡製作的《婚禮》，卻是渾身散發俄羅斯的革命文化和藝術。第一次世界大戰爆發之前，她回

到俄羅斯。尼金斯卡決心將她和哥哥已經起頭的事情，延續下去。她先在莫斯科待了一陣子，之後定居基輔，

開設學校儲備舞蹈人才，希望有朝一日可以和哥哥一起經營舞團。那是困頓又亢奮的時期，尼金斯卡的學生以

糧食或是燃料支付學費，往往深夜還簇擁在她身邊爭相辯論藝術的未來。一九一七年俄國大革命爆發，尼金斯

卡前往莫斯科，躋身莫斯科前衛藝文圈的神經中樞。她進夜總會工作，也迷上了「構成派」（constructivism）設計、

工藝美術和激進的戲劇編製。之後數年，尼金斯卡勤奮工作，致力將她浮沉藝文世界的親身體驗烙在她和哥哥

率先開拓出來的新式舞蹈技法上面。她的舞蹈學校還是以古典芭蕾的訓練為基礎，但是加強肌肉的緊實和伸展，

也著意培養舞者現代的美學觀。她自己說過，她要的是「汽車或飛機的爆發節奏……速度，加速度，還有突兀、

緊張的急停」。尼金斯卡始終把哥哥放在心裡，一九二一年她接到哥哥精神失常的消息，馬上帶著兩名幼子和年

邁的母親，冒著極大的危險（因為她申請出國的許可遭到官方駁回）前往西方世界。

尼金斯卡重返西方世界，推出《婚禮》一劇，形如她對《春之祭》的答辯。《婚禮》的劇情，搬演的是俄羅斯農村的一場婚禮，只是並非歡天喜地的場合，而是感情嚴加約束、收斂在規矩之內的儀式。《婚禮》刻畫新郎、新娘依照習俗和親友別離，依媒妁之言結為連理。滯澀、沉重，鮮明勾起俄羅斯僵化不變、時間靜止的農村意象。芭蕾於舞台呈現的樣貌是關鍵的所在。尼金斯卡和崗察洛娃密切溝通舞台的布景設計。崗察洛娃本人於第一次世界大戰之前，便是莫斯科美術圈內的領袖人物，對俄羅斯民俗藝術、宗教象徵和東方世界有濃厚的興趣。

狄亞吉列夫的俄羅斯芭蕾舞團，崗察洛娃也是創作台柱之一。她於一九一四年前往巴黎，加入狄亞吉列夫的創作陣營，以俄羅斯早年的芭蕾風格，為俄羅斯芭蕾舞團設計「新原始風格」（neoprimitivism）的舞蹈布景。崗察洛娃最早為《婚禮》提出的設計構想，走的是俄羅斯芭蕾舞團以前的路線，布景強調鮮豔、濃烈的色彩。不過，尼金斯卡一概不要。負責編舞的尼金斯卡反而建議改採深暗、結實的大色塊，和蝕刻效果的灰藍主題；當時一般把灰藍色看作是無產階級的代表色。崗察洛娃馬上就聽懂了尼金斯卡的意思，轉而以土黃色和白色設計戲服，布景一樣素淨，呈現構成派風格，平直、冷硬的藍色幾何形狀，如楔形、弧形、方形等等，硬梆梆的長板凳，還有排成緊湊、死板圖樣的平台，諸如此類。

而尼金斯卡編的舞蹈，格調之素淨嚴肅，不下於崗察洛娃設計的布景。女性舞者雖以踮立跳舞，但不在營造輕盈空靈的感覺。尼金斯卡的目的反而是在拉長舞者身形的線條，「像拜占庭鑲嵌畫的聖像」。舞步還是古典芭蕾的系統，但故意跳得僵硬、古樸，裝飾和優雅一概摒除盡淨，舞者的動作冷漠，超然物外一般，只求精準無誤。崗察洛娃馬上就聽懂了尼金斯卡的意思，轉而以土黃色和白色設計戲服，布景一樣素淨，呈現構成派風格，平直、冷硬的藍色幾何形狀，如楔形、弧形、方形等等，硬梆梆的長板凳，還有排成緊湊、死板圖樣的平台，諸如此類。

新娘有三呎長的髮辮，由簇擁在她身邊的朋友編起來又拆開來，既喻示新娘和朋友的關係，也在又拉又扯之間點出新娘沒有個人的自由意志可言。

而尼金斯卡編的舞蹈，格調之素淨嚴肅，不下於崗察洛娃設計的布景。女性舞者雖以踮立跳舞，但不在營造輕盈空靈的感覺。尼金斯卡的目的反而是在拉長舞者身形的線條，「像拜占庭鑲嵌畫的聖像」。舞步還是古典芭蕾的系統，但故意跳得僵硬、古樸，裝飾和優雅一概摒除盡淨，舞者的動作冷漠，超然物外一般，只求精準無誤。

流亡海外的俄國評論家，安德烈．李文森，他品評芭蕾的格調原本就牢牢嵌在佩提帕的舊式舞作，就說這一齣芭蕾的「仿自動木偶的動作」看了就討厭，「感覺像機器：呆板、實用、工業的東西」。李文森還說好像「出動了一師紅軍和大批勞動大眾在台上演出」。他說《婚禮》是「馬克思主義」的舞蹈，因為《婚禮》刻畫集體要求個人作出殘酷的犧牲。[63]

只是，儘管《婚禮》的氣味簡約又素淨，其下卻有深切的情思意緒不斷流動。尼金斯卡編的舞步協調又渾

布蘿妮思拉娃・尼金斯卡的舞作，《婚禮》：新娘由朋友支撐在上，長長的髮辮垂落在朋友身上。

融，絕對看不到零碎、破落、崩塌之處。

台上的舞者不是在進行「有絲分裂」的細胞，而是一個個自由意志橫遭剝奪的人，即使在現今這樣的年代演出——這一齣芭蕾並未失傳——還是感受得到舞台角色屈從、徬徨的無助，和他們壓仰又侷促的感情。劇中有一幕極為淒楚，寓意深長：一個個女性舞者乖乖將臉龐湊在一起，堆成抽象的金字塔（樣子有一點像梅耶霍德的「疊羅漢」〔building the pyramid〕訓練法：演員一個疊一個爬到別人頭上，組成人體建築）。最後由新娘將臉疊到最上方，以兩手輕輕托住臉龐。這樣一幕，既有個人（一張張人臉），也有個人臣服於威權和團體：若有一張臉龐被抽走，金字塔就會垮掉。

《婚禮》於結尾時，舞台上的一個個女郎又再將臉龐堆成金字塔——但這一次沒有新娘，她已經離開原本於眾人間的中心位置——男性舞者則沿著舞台邊緣排好，頭低垂於手上，作順服狀。再有一名男性舞者站在女郎金字塔後面，於最後一聲鑼響時舉起兩隻手臂，像祭司，落幕。

尼金斯卡追隨史特拉汶斯基的腳步，經由形式美感和東正教聖禮儀的教規（拜占庭聖徒的教規），轉而脫離了哥哥尼金斯基虛無思想的道路。不過，《婚禮》並非宗教芭蕾，反而是現代悲劇，俄羅斯氣味十足的複雜戲劇，頌揚威權、東正教和集體的過往，但也刻畫個人的生命於此其間的悲慘境遇。

尼金斯卡最出眾的成就，在於她能將外在的形式和內在的感情同時並陳。所以，《婚禮》既有放大鏡的冷靜客觀和無法穿透的平板表象，也有一絲又一絲悲涼、痛苦閃現其間，刺穿舞蹈的裂縫、流露激切的辛酸和淒楚。尼金斯卡的想法，不像現今一般時人所想，以為積壓在儀式表象之下的感情若是宣洩出來、自由流露會比較好。尼金斯卡反而覺得感情以儀式表達，動人的效果更為強大。《婚禮》像是俄羅斯的紀念碑，銘文刻的是殘酷卻依然莊重的「結婚祭」。

《婚禮》一劇之後，尼金斯卡幾乎不再踏俄羅斯題材，一九二五年甚至離開俄羅斯芭蕾舞團自立門戶，成立舞團。不過，狄亞吉列夫向東方找人才，未曾中斷。一九二五年，狄亞吉列夫找上了俄國音樂家謝爾蓋・普羅高菲夫（Sergei Prokofiev, 1891-1953）。普羅高菲夫寫信給朋友，說狄亞吉列夫提議他寫一齣新芭蕾音樂，「題材出自當代生活……布爾什維克芭蕾」。狄亞吉列夫也想請蘇聯的兩位著名戲劇導演，梅耶霍德和亞歷山大・泰洛夫（Alexander Tairov, 1885-1950），還有芭蕾編導郭列佐夫斯基，出馬襄助，但是未果，最後還是由馬辛接手。這一齣新芭蕾，《鋼鐵之舞》（Pas d'acier），是尼可萊・佛列格一式的愛情小品，又是齒輪、又是活塞的，芭蕾伶娜出飾的還是工廠女工，罩在明亮刺眼的工業用燈光之下，和錘子、滑輪、輸送帶共舞。

64

後來，狄亞吉列夫聽說喬治・巴蘭欽人在歐洲，馬上設法找到這一位年輕的編舞家，追問祖國俄羅斯的藝術發展狀況——狄亞吉列夫遇到從蘇聯來的人，一概如此。巴蘭欽在蜜西雅・塞爾特家的客廳以他的舞作片段，小露一手，狄亞吉列夫這一位演藝經紀沒多久就發聘書給他了。巴蘭欽和狄亞吉列夫兩人從來就談不上情投意合，不過，狄亞吉列夫還是以老習慣，親自調教年輕的編舞家巴蘭欽，逼他鑽研歐洲繪畫、藝術。巴蘭欽後來回想當年，說狄亞吉列夫曾經逼他在義大利的一所小教堂，瞪著義大利文藝復興畫家佩魯吉諾（Pietro Perugino, c.1450-1523）的畫作一連看上好幾小時，狄亞吉列夫自己卻跑得不見人影，吃午餐去了。巴蘭欽對狄亞吉列夫這樣子對他，一開始很氣，後來卻大為感謝。

巴蘭欽為俄羅斯芭蕾舞團編了許多芭蕾作品，多半以他在彼得格勒發展出來的語彙為本，如垂落環攏的肢體、挑逗撩人的姿態、特技和有稜有角的動作。不過，到了一九二○年晚期，巴蘭欽有了他自己說的「頓悟」，驀地轉了方向，而且還轉得相當澈底。這一齣芭蕾，便是《繆思主神阿波羅》。而引發巴蘭欽大澈大悟的人，便是史特拉汶斯基。史特拉汶斯基寫下《婚禮》之後數年，已經漸漸偏離原先的俄羅斯民間歌謠，轉向柴可夫斯基和《睡美人》一路西方色彩較強的俄羅斯音樂。所以，為了譜寫《繆思主神阿波羅》的音樂，他便轉向以前法王路易十四的年代，轉向法國詩人尼古拉‧波瓦洛一六七四年為古典主義所作的辯護，《詩藝》（L'art poétique）。史特拉汶斯基有感於波瓦洛詩歌之精妙，便以十七世紀詩歌的韻腳和格律為準，寫下整飭、嚴謹的「音樂亞歷山大詩行」（musical alexandrines）。其中一段變奏的撥奏伴奏，依史特拉汶斯基自述，也是取材「俄羅斯亞歷山大詩行，靈感是從普希金一首詩裡的對句（couplet）來的」。《春之祭》和《婚禮》樂曲悸動、敲擊的節奏，此時在史特拉汶斯基的音樂已經聽不見了。他在《繆思主神阿波羅》改以弦樂為主。一九二八年，史特拉汶斯基將譜成的樂曲演奏給巴蘭欽聽，巴蘭欽大為震撼，後來回想當時，說史特拉汶斯基的音樂猶如醍醐灌頂，讓他領悟「天下無事不可一用」，所以，「有為者亦若是」。一天下午，狄亞吉列夫在看巴蘭欽編成的芭蕾進行排練時，轉頭看向杜杭，驚歎說道：「他編的舞實在太美妙了！純粹的古典主義！我們在佩提帕之後就一直沒再見過！」[65]

《繆思主神阿波羅》的結構像是短篇舞蹈隨筆，由連串活人畫組成：阿波羅誕生，由詩歌、滑稽啞劇、舞蹈等等繆思女神教導，而後重返聖山帕納瑟斯天界。阿波羅初生之時，粗魯不文，動作沒有條理、不成體統。巴蘭欽為了點明這一點，後來說**他的**阿波羅並不是奧林匹亞的獨石巨像，他要的是「小的阿波羅」，披散一頭長髮的少年」，他為這少年阿波羅構想的舞步，也是足球員的腳步。幾位繆思由舞蹈女神泰琵西克蕊帶頭，陶冶阿波羅童稚一般野蠻、原始心性，循循善誘以神祇——還有舞者——該有的行為舉止。所以，阿波羅學會一舉一動盡皆優雅雍容，但不像貴族講究派頭，而是因為有知識作熏陶、有美感作基礎——幾位繆思全是女性——心性因此昇華為高尚。《繆思主神阿波羅》的戲服，起初交由法國畫家安德烈‧博尚（André Bauchant, 1873-1958）負責設計，但在一九二九年又轉交給可可‧香奈兒。阿波羅一角一開始由李法爾飾演，李法爾當時還是尼金斯卡從基輔挖來的年輕舞者，經驗不足，雖然身形比例絕佳，古典技法的造詣卻還不夠火候。他的舞蹈天賦不算頂尖，

但是為了演出巴蘭欽編排的舞步而痛下苦工、勤奮練習，而這也正是巴蘭欽舞作的一環，他是**真的**還在學跳舞，一如劇中的阿波羅。

由此觀之，《繆思主神阿波羅》算是巴蘭欽和史特拉汶斯基兩人對十七世紀的法國芭蕾傳統和俄羅斯的皇家芭蕾傳統所作的禮讚。不過，《繆思主神阿波羅》卻也和劇中禮讚的傳統大相逕庭。巴蘭欽所編的動作，一如史特拉汶斯基的音樂，雖然古典，卻有濃郁的現代氣味。巴蘭欽後來曾跟一位出飾阿波羅的舞者說，「你的背要跟沒骨頭一樣，可以像橡膠一樣捲起來」。觀眾絕不會看到舞台上有精采的炫技，阿波羅和幾位繆思反而是安閒地在台上移動，愜意自在，跟平常人在走路差不多。這一齣芭蕾不是以姿勢或儀態為組織的經緯，看到的反而是弓箭步、巧妙的踮立移動、屈身準備下一動作。情調素簡，帶著沉沉的幽思——「白色」，巴蘭欽有一次形容史特拉汶斯基此劇的音樂，「有的時候，白之又白」。66

巴蘭欽於此舞作，像是將蘇維埃現代主義的僵硬稜角，性感挑逗，體操動作，還有神祕和千禧的隱喻，一一「抹除」，但是留下了蘇維埃現代主義肢體塑型的廣闊幅度，和偏好自由表達、即興發揮的手法。巴蘭欽以淨化、簡約，將舞者的動作重新校正為人身該有的比例。例如劇中有一幕，幾名舞者做的動作依稀有尼金斯卡在《婚禮》劇中做出來的構成派人臉金字塔的影子。不過，巴蘭欽於此安排的不是人身停滯，以重量和實體組成的金字塔，而是由阿波羅逐一輕輕托住繆思的頭，再由他的繆思女神輕輕將臉龐搭在彼此肩頭，表示虔敬奉獻。巴蘭欽此一舞作的成就，一如狄亞吉列夫先前所言，就在於將他師承馬林斯基芭蕾舞團的古典訓練，融入劇中新異的現代芭蕾。這和巴蘭欽編的舞步有很大的關係。在《繆思主神阿波羅》劇中，舞者做的即使是特技式的彎曲動作或是背部凹陷，舞步也始終不脫雍容安泰、高貴莊重。不過，這和《繆思主神阿波羅》的構圖和姿態也不無關聯。例如幾位舞者手臂絞扭如四葉幸運草，或是阿拉伯式舞姿抬腿並列如折扇展開，在在映現佩提帕（還有古希臘橫飾帶浮雕）的影子。只是，巴蘭欽的構圖趨於抽象，有如雕塑，絕對談不上漂亮或裝飾。「走向佩提帕」，是羅普霍夫最先講出來的。但是，得以透過舞蹈具體實踐，還是以巴蘭欽為濫觴。

巴蘭欽其實不僅走向佩提帕，巴蘭欽也「走向」古希臘和歐洲文藝復興時代的藝術，運用視像隱喻去琢磨《繆思主神阿波羅》的主題，將《繆思主神阿波羅》聯繫到古代的繪畫和雕像傳統。劇中有一幕是幾位繆思組成三

頭馬車一樣的構圖，拉住阿波羅前行，但到最後，阿波羅升上聖山帕納瑟斯時，領頭的其實是阿波羅。另有一幕是阿波羅半躺在地板上，回頭朝泰琵西克惢伸手，直到兩人食指相接。這樣一幕，明顯來自義大利文藝復興巨匠米開朗基羅（Michaelangelo, 1475-1564）於梵諦岡西斯汀小教堂（Sistine Chapel）畫的著名壁畫《創世記》（La creazione di Adamo）。不過，《繆思主神阿波羅》於芭蕾歷史發展有何重要的地位，觀眾和評論家還需要好幾年的時間，才會終於參透。往後多年，《繆思主神阿波羅》也會迭經多次修改和更動。不過，狄亞吉列夫倒是從一開始就看出來了。他看得很準，《繆思主神阿波羅》確實是分水嶺，不論於巴蘭欽的創作歷程還是芭蕾藝術的未來，《繆思主神阿波羅》都是分水嶺。巴蘭欽雖然肩負俄羅斯的薪傳，卻和史特拉汶斯基一樣，因為身負俄羅斯薪傳，反而毅然轉身背對東方——背對《火鳥》、《春之祭》、《婚禮》——回歸西方文明的人文根源。

《繆思主神阿波羅》首演翌年，狄亞吉列夫便在維也納與世長辭。全歐為之震動，識者無不像是頓失所依，傍徨失據。哈利·凱斯勒伯爵便寫道：「我的世界有一大塊跟著他一起死去。」俄羅斯芭蕾舞團跟著解散，而且，這一次再也沒有重組之日。不過，狄亞吉列夫留給後世的遺澤，既深且鉅，恆久不去。歐洲自法王路易十四以降，一直要等到俄羅斯芭蕾舞問世，芭蕾才得以重新站上歐洲文化的中心。的確，芭蕾的藝術傳統，有賴狄亞吉列夫其人，才得以從東邊的俄羅斯再完整回到西方世界。不止如此，狄亞吉列夫還將俄羅斯現代主義舞蹈先鋒蓄積的爆發能量挖掘出來，為諸多才華洋溢的藝術家開拓浩瀚的前景和無窮的機會。福金、尼金斯基、巴蘭欽帶動起來的劇變，是起自俄羅斯的聖彼得堡，也是由俄羅斯的皇家劇院和革命文化滋養茁壯。但是，創新的劇變要發揮到淋漓盡致，卻要靠俄羅斯芭蕾舞團在巴黎這一塊沃土施展手腳。不止，編舞家以真正原創的音樂，和當世音樂家合作進行芭蕾創作，雖說是佩提帕和柴可夫斯基攜手合作而首開先河，卻是在狄亞吉列夫手中成為定制，就此一舉將舞蹈從「量身打造」拼貼雜湊的克難式芭蕾音樂，徹底拉出來，放進史特拉汶斯基的現代音樂世界。

流行時尚和藝術於狄亞吉列夫手中，和戲劇、設計融會一氣。而這一切的背後，二十世紀需要舞蹈布景和戲服設計也是如此，又有二十世紀無法壓抑的需求在推動。單單是創作新奇、有趣的娛樂，在二十世紀已有所未逮。二十世紀需要

發明全新的「藝術世界」，才能切中人心。

只是，若說狄亞吉列夫將芭蕾帶回到西歐，那麼，將芭蕾留在西歐的，卻是戰爭和革命。流亡異域的俄羅斯舞者無法或是不願回去，就此星散四處，遍及歐陸各地，再輾轉流徙至英國、美國、加拿大、南美。他們所到之處，無不在調教舞者和觀眾的視野。後續跟進者，所在多有：舞者、藝術家、音樂家，無法盡數。這一波文化人才外流的波瀾，沟湧壯闊，攸關至鉅。不止，西歐因為狄亞吉列夫的耕耘，也培養出新世代的舞者。這一批舞者也會朝外擴散，而和俄羅斯舞者一起，以狄亞吉列夫的俄羅斯芭蕾舞團為師，各自為國家打造全新的芭蕾傳統。舉一則例子：英國舞蹈家佛德瑞克．艾胥頓、妮奈．德華洛瓦（Ninette de Valois, 1898-2001）和著名經濟學家凱因斯（John Maynard Keynes, 1883-1946），就一起為英國皇家芭蕾舞團奠定基礎。而他們三人，又全都由俄羅斯芭蕾舞團還有倫敦版的《沉睡的公主》所啟蒙的。所以，若說二十世紀的法國、英國、美國芭蕾，若不是有狄亞吉列夫其人，還有他生前遭逢的政治動亂，絕對無從孕生、茁壯，絕非誇大。

然而，回過頭去看俄羅斯本土，情況就大不相同了。一九二〇年代末期，史達林（Joseph Stalin, 1878-1953）已經大權在握，地位鞏固，蘇聯境內的藝術也日漸被迫向社會主義政府的高壓統治低頭。東、西兩方的藝術、思想交流，是俄羅斯芭蕾舞團的生命線，狄亞吉列夫生前也極力推動，此時卻驟然遭到斬斷。狄亞吉列夫和他帶領的俄羅斯芭蕾舞團在蘇聯境內被打成妖魔，後來還被官方徹底除名。俄羅斯芭蕾舞團推出的舞作，絕大多數在蘇聯都被禁，直到「冷戰」結束才解凍。俄羅斯的芭蕾傳統因此一分為二。《繆思主神阿波羅》在西方世界是嶄新的開始，前景一片美好。但在蘇聯，古典芭蕾走的路線，卻有重重枷鎖束縛，還由意識型態掛帥。蘇聯並非就此人才一空，他們的舞蹈人才庫還是又深又廣，一批又一批技巧精湛、舞藝超凡的舞者始終接續不輟，以熱忱和專注投身舞台。其實，史達林甚至將他們──還有古典芭蕾──供奉在顯要的位置。只是，不論好壞，古典芭蕾在蘇聯都成了史達林的禁臠，是史達林的芭蕾。

【注釋】

1 Volynsky, *Ballet's Magic Kingdom*, 17.

2 切凱蒂的手寫稿 *Manuel des Exercices de Danse Théâtrale à pratiquer chaque jour de la semaine à l'usae De mes Elèves*, St. Petersburg, 1894，收藏於 NYPL, Jerome Robbins Dance Division (MUS.Res.*MGTM)。

3 Smakov, *The Great Russian Dancers*：Nijinska, *Early Memoirs*, 381；Volynsky, *Ballet's Magic Kingdom*, 47。帕芙洛娃的舞鞋收藏於莫斯科的Bakhrushin Mueum。

4 Smakov, *The Great Russian Dancers*; Wiley, *Tchaikovsky's Ballets*, 11.

5 Beaumont, *Michel Fokine and His Ballets*, 23.

6 Gregory, *The Legat Saga*, 66（「有所質疑者」）：Fokine, *Memoirs of a Ballet Master*, 61, 60.

❶ 譯注：退化（degeneration），當時相對達爾文「進化」（evolution）的概念而有的反方向說法。

7 Kurth, *Isadora*, 104, 154, 248.

8 Roslavleva, *Era of the Russian Ballet*, 169.

9 Fokine, *Memoirs*, 51, 49。帕芙洛娃所跳《垂死天鵝》的影片，收錄於 100 Years of Russian Dance, 2000，收藏於 NYPL, Jerome Robbins Dance Division, *MGZIA4-4816。錄影帶中也有卡薩維娜的舞蹈影片，時間約是一九二○年前後。這一支芭蕾的年代不明。福金在回憶錄曾說這一支芭蕾創作於一九○五年，但是，此次演出的文獻紀錄——若是曾有文獻記載——也已經佚失。現今只知此一芭蕾是一九○七年於俄羅斯的馬林斯基劇院演出。

10 Garafola, *Diaghilev's Ballets Russes*, 98; Nesteev, "Diaghilev's Musical Education," 26.

11 Nesteev, "Diaghilev's Musical Education," 34, 36-37.

❷ 譯注：「涅夫斯基皮克威克」（Nevsky Pickwickians）。「涅夫斯基」指的是聖彼得堡涅瓦河（Neva River）邊的主要道路，意為涅瓦大街：「皮克威克」出自英國文豪狄更斯（Charles Dickens, 1812-1870）的名著《皮克威克外傳》（The Posthumous Papers of the Pickwick Club, 1836），小說裡有皮克威克伯爵和朋友組成的獵奇社團：「皮克威俱樂部」。

12 Bowlt, *The Silver Age*, 54.

13 Buckle, *Diaghilev*, 18; Croce, "On 'Beauty' Bare."

14 Garafola and Baer, eds., *The Ballets Russes*, 65; Karsavina, *Theatre Street*, 338; Bowlt, *The Silver Age*, 169.

15 Buckle, *Diaghilev*, 135。帕芙洛娃在俄羅斯芭蕾舞團第一季演出過後未久，就離團另立門戶，自組巡迴演出的舞團。

16 《林中仙子》拖了很長一段時間才終於問世。一九○七年首度以《蕭邦組曲》之名於馬林斯基劇院上演，總計有多支舞蹈，其中有穿著波蘭民族服飾演出的「波蘭舞」，有幾名僧侶追逐一名詩人的「夜曲」，有帕芙洛娃和安那托利·奧布霍夫（Anatole Obukhov, 1896-1962）合跳的一支「華爾滋」。日後一九○八年於馬林斯基劇院上演的修訂版「白色」《蕭邦組曲》，便是以這一支華爾滋為基礎改編而成。這一修訂版的《蕭邦組曲》，後來又改名為《林中仙子》。

17 福金於此之前也不是沒創作過「異國情調」的芭蕾，只是，他先前的異國情調芭蕾在他從來就跟「俄羅斯」沒有關係，

而像是拿各國的題材來作風格演練的習作。所以，《克麗奧佩特拉》（Cléopâtre）便是埃及的風格；而鮑羅定的斯拉夫歌劇《伊果王子》（Prince Igor）也安排了一支「波羅維茨舞」（The Polovtsian Dances）搭配歌劇的主題，這也是風格華麗豪邁的舞蹈。

18 Figes, Natasha's Dance, 272-73.

19 Ibid, 276.

20 Ibid, Natasha's Dance, 279.

21 Buckle, Diaghilev, 162.

22 Ibid, 180.

23 Fokine, Memoirs, 187, 191.

24 Ibid, 188-89; Taruskin, Stravinsky and the Russian Traditions, 2:970.

25 Nijinska, Early Memoirs, 293-94, 400.

26 Buckle, Nijinsky, 107.

27 Rambert, Quicksilver, 61-62; Buckle, Nijinsky, 333.

28 Nijinska, Early Memoirs, 353.

29 Garafola, Diaghilev's Ballets Russes, 62.

30 Ibid, 67; Craft, "Nijinsky and 'Le Sacre,'"; 亦參見 Hodson, Nijinsky's Crime Against Grace, x。布蘿妮思拉娃·尼金斯卡後來懷孕，縱使哥哥反對，也還是遭到舞團撤換，未能親自演出《春之祭》。

31 Shead, Ballets Russes, 70.

32 「優律詩美」（Eurythmics）是瑞士音樂家埃彌爾·賈克－達克羅士（Émile Jacques-Dalcroze, 1865-1950）創發的肢體律動和音樂教育法，強調音樂的根本便在肢體運動的節奏。達克羅士於一九一〇至一九一四年，在德國德勒斯登的「花園城市」赫勒勞（Hellerau）主掌一所藝術預備學校。一九一四年，該校已經多達五百名學生，在聖彼得堡、布拉格、莫斯科、維也納、法蘭克福、波蘭的布列斯勞（Breslau）德國的紐倫堡（Nürnberg）、華沙、倫敦、基輔，也都開設了分校。狄亞吉列夫和尼金斯基曾經聯袂參觀該校，對該校使用的教學法和新觀念十分傾心（譯按：「優律詩美」譯名，乃循台灣推廣此一教學法的機構採用之名稱）。

❸
33 Hodson, Nijinsky's Crime, vii; Craft, "Nijinsky and 'Le Sacre.'"

34 Proust, Remembrance of Things Past: Swann's Way, 7; Eksteins, Rites of Spring, 36.

譯注：「機器時代」（Machine Age），一般指十九世紀末葉至第二次世界大戰結束，工業發展快速、機器主宰生產的時代。

35 Spurling, The Unkonwn Matisse, 419 （「悠揚吟唱」）；Spurling, Matisse the Master, 53 （「穴居野人」）。

36 Spurling, Matisse the Master, 101, 94.

37 Garafola, Diaghilev's Ballets Russes, 35 （「紅色」）；Buckle, Nijinsky, 160 （「蜷曲」）；Acocella, Reception of Dioaghilev's Ballets Russesw, 324 （「又老又累」）；336 （「豐艷妖冶」）；342 （「太斯文」）。

38 Buckle, Diaghilev, 226.

❹
譯注：葛楚·史坦（Gertrude Stein, 1874-1946）看的是第二場，不是首演那一場，只是騷亂在她筆下煞有介事就是了。

39 Buckle, Diaghilev, 235-55; Eksteins, Rites of Spring, 9-54.

40 Jacques Rivière, Nouvelle Revue Française, Nov. 1913, 730.

41 Eksteins, Rites, 54.

42 Nijinsky, Diary, XX, and Buckel, Nijinsky, 495.

43. 譯註：馬林斯基劇院，原文於此加了「former」（前），這是因為劇院於俄羅斯的革命亂世，短短數年便數度易名，由於原作者於此未多作說明，為免讀者不解，故譯文還是沿用「馬林斯基劇院」以利理解。

❺ Paleologue, *An Ambassador's Memoirs*, 2:242.

44. Frame, *The St. Petersburg Imperial Theaters*, 170; Souritz, *Soviet Choreographers*, 162.

45. 引述於 Issac Deutscher 為 Anatoly Vasilievish Lunacharsky, *Revolutionary Silhouettes* 13 的引言，··· Schawrz, *Music and Musical Life*, 12（「純粹地主的文化」）。

46. Lopukhov, *Writings on Ballet and Music*, 63-65; Volkov, Balanchine's Tchaikovsky, 162.

47. 迄至一九二〇年，無產階級文化協會已經發展出廣大的網絡，涵蓋的藝文會社、劇場，人數超過八千之眾。

48. Souritz, *Soviet Choreophaphers*, 267-73.

49. 喬治・巴蘭齊瓦澤要到一九二四年抵達西方世界，才改名為喬治・巴蘭欽。不過，本書以喬治・巴蘭欽之名通行，以免混淆。

50. Kelly, "Brave New Worlds"; Slonimsky; "Balanchine: The Early Years", 60. ··· Volkov, Balanchine's Tchaikovsky, 162.

51. Banes, "Kasyan Goleizovsky's Manifestos", 72; Souritz, *Soviet Choreographers*, 176.

52. Tracy, *Balanchine's Ballerinas*, 30; Gottlieb, *George Balanchine*, 24; Blok, *The Twelve, and Other Poems*, 35-36.

53. 蜜西雅・塞爾特（Misia Sert）跟哈利・凱斯勒伯爵（Harry Kessler, 1868-1937）說過一件狄亞吉列夫遇到的麻煩。狄亞吉

54. Kessler, *Berlin in Lights*, 273.

55. 馬辛於一九二一年結婚，狄亞吉列夫便還是在一九二五至一九二八年間為俄羅斯芭蕾舞團編了幾齣新的芭蕾。後來反悔，所以，馬辛便和他斷絕關係，不過，

56. Richardson, *A Life of Picasso*, 420.

57. Spurling, *Matisse the Master*, 231; Kurth, *Isadora*, 248.

58. Kessler, *Berlin in Lights*, 282; Shead, *Ballets Russes*, 119.

59. Stravinsky, *Poetics of Music*, 117-18.

60. Buckle, *Diaghilev*, 393（「自殺」）··· Garafola, *Diaghilev's Ballets Russes*, 343（「國定假日」和「開懷不已」）。

61. Taruskin, *Defining Russia Musically*, 400.

62. Nijinska, "On Movement," 80; Baer, *Bronislava Nijinska*.

63. Buckle, *Diaghilev*, 411-12（「像拜占庭」）；Fergison, "Bringing Les Noces to the Stage," 187（「模仿自動人偶」和「像機器」）；Garafola, *Diaghilev's Ballets Russes*, 126（「馬克思主義的舞蹈」）。

64. Nice, *Prokofiev*, 214-15。一九二九年，梅耶霍德就希望以普羅高菲夫的樂曲《鋼鐵之舞》為波修瓦劇院編一齣新的芭蕾。只是，郭列佐夫斯基覺得這主意實在不好：「我覺得這一首曲子根本就沒辦法用來跳舞。」官方也拿「形式主義」和「狡

列夫有一次從西班牙返回法國，向法國政府申請入境許可。入境許可終於下來了，蜜西雅專程到西班牙去陪狄亞吉列夫返回法國。才要穿越邊境，蜜西雅問狄亞吉列夫身上有沒有可疑物品。狄亞吉列夫掏出厚厚一疊信，其中有兩封是瑪姐・哈里寫的，而瑪姐・哈里那時才剛因為間諜罪嫌而被官方逮捕。蜜西雅趕緊將兩封信銷毀。

猾欺騙」的罪名套在普羅高菲夫頭上，梅耶霍德的想法就此無疾而終。參見 Souritz, "Soviet Ballet"。

65 Joseph, *Stravinsky and Balanchine*, 80; Reynolds, *Repertory in Review*, 47; Nobokov, *Old Friends and New Music*, 83.

66 Reynolds, *Repertory in Review*, 48; Balanchine, "The Dance Elements in Stravinsky's Music," 150-51.

67 Kessler, *Berlin in Lights*, 366.

第九章

獨留斯地憔悴？
史達林至布里茲涅夫的共產黨芭蕾

哪，我有問題要問你們，哪一國家的芭蕾最好？你們的？你們可是連永久的歌劇院和芭蕾劇院也沒有。你們的劇院只能靠有錢人賞賜的錢過活。但在我們國家，劇院是由政府出錢來養的。全世界最好的芭蕾就是在蘇聯。芭蕾是我們的榮耀……你們自己看看就知道哪一國的藝術正在往上走，哪一國又在往下掉。

──前蘇聯總書記尼基塔‧赫魯雪夫
（Nikita Khrushchev, 1894-1971）

官方喜歡童話題材，這樣才能將人民帶離現實……芭蕾沒有現實，所以，芭蕾便是他們要的藝術。不過，芭蕾也應該是我們的藝術，我們也不想面對現實人生……我們快要被言語淹死了。我們愛芭蕾，因為芭蕾不講話。芭蕾沒有空洞的儀式。

──俄國舞蹈史家、評論家瓦汀‧蓋耶夫斯基
（Vadim Gayevsky, 1928-）

可是不巧「社會主義寫實論」（soc-realism; social realism）不僅是品味的問題而已。「社會主義寫實論」也是一門哲學。史達林時代成型的官方教條，立基的磐石便是這一理論。千百萬男男女女送掉性命，

史達林在莫斯科的波修瓦劇院有專屬的私人包廂。他不用以前沙皇專用、金碧輝煌的皇室專區，而是特地挑了僻處劇院的一角，隔在舞台左側，專門設計的防彈包廂之內，欣賞歌劇和芭蕾。他的專屬包廂還有獨立的出入口，直通劇院外的大街，隔壁房間也特地存放大批伏特加，備有電話，全都供他一人專用。這樣的安排，反映了史達林君臨蘇聯時期，其人陰森神祕、偏執多疑的性格特質，而和帝俄沙皇御駕親臨劇場觀賞芭蕾，把豪華排場明擺在眾人面前大肆搬演，有天壤之別。不止，史達林主政時期，台下的觀眾和台上的舞者永遠搞不清楚史達林是否真的在座？專屬包廂裡的那人又是哪一個替身？

不過，不管包廂裡的那人是不是史達林的本尊，那人倒是愛看芭蕾。蘇聯的「偉大領袖」對芭蕾確實情有獨鍾。蘇聯共產黨對芭蕾演出也密切監督，將之牢牢放在掌握當中。蘇聯官方重視芭蕾，還不是地方的事務而已——莫斯科居民全都愛看芭蕾。芭蕾這一門藝術攸關蘇聯的國際威望。外國的使節、政要來訪，一概要到波修瓦劇院待上一晚，欣賞芭蕾演出。芭蕾舞者也會奉派出國，充當文化大使，宣揚國威。尤其是第一次世界大戰之後，波修瓦芭蕾舞團有好一陣子便「出使」西方世界，於各大城市巡迴演出，所到之處，無不轟動，鼎盛之勢堪稱蘇聯政軍權勢、文化成就的標誌。史達林之後繼位的赫魯雪夫，一度甚至抱怨《天鵝湖》看太多遍，害他連睡覺都夢見「白色短紗裙和坦克車攪和在一起」。古典芭蕾堪稱蘇聯有實無名的官方藝術。[1]

只是，為何獨鍾芭蕾？何以十九世紀帝俄優雅的宮廷藝術，會成為二十世紀集權國家最重要的文化神主牌？帝俄先前以貴族、沙皇為尊，進入蘇維埃時代後，全國上下改奉革命「工

答案不止一端，但以思想最為重要。

人」、「人民」為新貴，如此劇變，衍生的影響深遠又長久。芭蕾安身立命的基礎於共產黨統治期間，幡然改觀。

芭蕾先前的使命，不論是娛樂觀眾或是反映宮廷階級、流行時尚，到了這時，已經難以承擔時代所需。在這樣的時期，芭蕾自然另有教育、代表「人民」發聲的重責大任──芭蕾的地位在蘇聯境內之所以如此崇隆，和蘇聯官方認為芭蕾是達成此一重責大任的理想工具脫不了關係。芭蕾不像戲劇、歌劇、電影，芭蕾是俄羅斯特有的表演藝術，但又不需要懂得俄語才有辦法了解或是欣賞。芭蕾縱使有根深柢固的皇家淵源，卻是世界共通的語言，從大字不識幾個的工人到品味高尚文雅的外國大使，人人都有辦法親近──（冷戰時期的）美國佬更是特別瘋魔呢。

音樂在這方面，當然不是沒有可取之處。只是，音樂之於思想層面比較難以解讀。一段絃樂到底有何寓意？沒人說得準。所以，作曲家身在蘇聯，老是被官方懷疑是不是在音樂裡面暗藏玄機，像是有（史達林說的）「謎語」或是詭計什麼的，準備愚弄「黨官」（apparatchik），腐蝕黨的統治。芭蕾雖然不是沒有故事的情節，可是，只要把芭蕾的每一舞步、每一動作釘上故事的情節，含糊模稜就還可以大幅減少，畢竟，芭蕾的舞步先天也很抽象。所以，蘇聯芭蕾即如後文所述，宛如富含文學和說教內涵的「無聲劇」（mute drama, minodrama），或說是比手畫腳的「手勢劇」，以刻畫社會主義天堂的美滿人生為最大宗旨。其實，蘇聯時期，舞蹈和宣傳的分界線細到難以覺察，而且，還是他們煞費苦心才維持得這麼細的。2

不止，芭蕾比起其他表演藝術，也堪稱是最容易控制、擺布的一支。史達林政權整肅異己最為嚴酷的時期，單單因為一句詩行便很可能被捕入獄甚至送上刑場。作家、作曲家、劇作家紛紛隱遁，在內心白動放逐，即使創作也要小心避人耳目，有人還把作品暗藏在書桌抽屜的夾層，只盼有朝一日情勢趨緩，作品還有重見天日之時。可是，芭蕾可藏不進抽屜的夾層。芭蕾沒有統一的書寫符號，也就沒有可靠的紀錄，遑論再要潦草記下、付諸高閣以傳後世。所以，舞者和編舞家手邊可用的資源少之又少，舞蹈創作這樣的事本來就是公開、合作的活動。一九三〇年代，蘇聯共產黨內的相關機構便如雨後春筍林立，密密涵蓋舞蹈製作的每一環節，尤以史達林鞏固大權的時節為烈：腳本、音樂、布景、戲服、編舞等等，無不需要交付相關工會、黨工、其他（較勁、敵對）類別的勞工、同儕委員會等等，逐一審核過關才行。遇到有人要隨意安插天外飛來的一筆，也沒什麼不可以；畢竟，

依他們的思想路線，工人和「他們所屬的」的黨，才是藝術最高的裁判。只是，結果往往也很荒謬，教人噴飯。

這樣的例子很多，單舉《清澈的小溪》（Bright Stream）來看就好。這一齣芭蕾一九三五年在莫斯科演出之前，「卡崗諾維奇軸承廠」（Kaganovich Ball-Bearing Plant）的「劇評小組」（Theatrical Criticism Circle）就先看過彩排，提出修改的意見，而且，不按照意見乖乖修改還不行。

既然身受箝制，藝術家就必須妥協。蘇聯治下的芭蕾作品看不到獨力創作，創作的視野更談不上西方世界習以為常的自由表達。蘇聯舞者大多周旋於藝術和政治、教條和創意之間，隨時得作複雜的折衝協調。舞作若是抵觸黨的路線，修改的壓力可就來了——而且，多的是舞作會抵觸黨的路線，黨的路線也少有固定不變的時候。舞步要改，音樂或是劇情要動，戲服要修（黨的品味可是以保守、拘謹出名的）——而且，變動向來不會很小。藝術家身在共黨統治，無不深諳幾個月殫精竭慮的心血結晶，到頭來很可能以悽慘收場，整齣作品、畢生事業、甚至身家性命，就這樣毀於一旦。「自動檢查」也就此深植於眾人腦海，成了習慣；以至蘇聯芭蕾向來不宜視作單純芭蕾而已。芭蕾於蘇聯，也是國家大事。

儘管如此，蘇聯的舞者對國家還是忠心不貳。蘇聯的舞者算是國家的公僕，對「偉大父親」（一如「偉大父親」之前的沙皇）滿懷感激，但也不乏個人之私夾雜其間吧。蘇聯的舞者有許多出身皆極貧困，自幼便由國家照顧，舉凡飲食、住居、教育等大小事一概仰賴國家供給，還享有蘇聯一般平民大眾作夢也想不到的優遇和榮寵。舞者若是爬到明星的寶座，另可坐擁鄉間別墅、汽車、美食、醫療、國外旅遊等等特權——最後一項，在第二次世界大戰戰後倒是有了嚴格的限制。舞者在蘇聯雖然是國家手中的木偶，卻屬於菁英階層，養尊處優的生活和一般平民大眾有霄壤之別，簡直像是生活在光鮮亮麗的「平行宇宙」（parallel universe）。此外，由於舞者是軍事化訓練培養出來的，面對威權無能也無意提出質疑。畢竟，質疑自己身處的體制，無異是自陷險境。所以，曾任外交官的英國哲學家以賽亞‧柏林（Isaiah Berlin, 1909-1997），第二次世界大戰結束後曾赴蘇聯參加官方活動，當時他在蘇聯會見的藝文界人士，除蘇聯官方精心篩選的作家，也包括一群演員和芭蕾舞者。因為，依柏林聽到的說法，這些演員和芭蕾舞者是「藝文界頭腦最簡單、知性最淺薄的一群」，因此，一般都還算可靠、無傷。[3]

的確，蘇聯的舞蹈界培養不出政治異議分子。即使偶有鳳毛麟角，終究也會覺得身處的體制處處是笨重、累

贄的枷鎖，無法久留奮戰，而會選擇投奔西方。舞蹈界無所謂「中間地帶」可供他們遊走。不僅如此，蘇聯舞者泰半以國家的成就為榮，熱切擁戴國家的一切。古典芭蕾在蘇聯時期，便由原本幅員狹隘的都市、宮廷藝術，壯大成眾多學校、舞團、業餘演出團體組織成的繁密網路，以莫斯科為其控制中心，廣被蘇聯大陸。「基洛夫劇院」（Kirov Theater，也就是先前的馬林斯基劇院）和波修瓦劇院附設的舞蹈學院（芭蕾學校），便負責為這網路厚植基礎。星探走遍蘇聯的窮鄉僻壤，挖掘有天分的兒童，送進舞校習藝，學成之後，又再分頭回到蘇聯旗下的各共和國，推廣芭蕾藝術，提升芭蕾藝術。

蘇聯旗下每一共和國的首都和衛星大城，無不廣設公立芭蕾舞團。若是原本已有舞團，也要納入蘇聯中央集權的國家機器之下。全國遍設舞蹈課程，例如（蘇聯的青年運動組織）「少年先鋒隊」（Young Pioneers）、「共青團」（Komsomol，蘇聯共產主義青年團）等多地的文化中心、工廠、工會會所等等，都有舞蹈課程可上。魯道夫·紐瑞耶夫（Rudolf Nureyev, 1938-1993）等多位蘇聯舞蹈巨星，便都是由此起步。業餘舞團也常在地方演出，進一步推廣芭蕾的舞蹈知識，推升芭蕾舞蹈的威望。有史家推論，迄至一九六〇年代中期，蘇聯全境已有十九所國立的芭蕾專科學校，以九年的公費課程，實施嚴格的舞蹈訓練。有盛況若此，應該沒人敢說蘇聯沒把芭蕾當一回事看吧。

但也因此免不了出現這樣的弔詭：舞蹈的藝術和舞者這樣的藝術家，竟然在意識型態掛帥的高壓統治、警察國家境內，也可以興榮發蔚。不止，於後文可見，蘇聯芭蕾的顛峰、恆久之作，也都出現在蘇聯政治情勢最為慘酷的年代。藝術需要自由，一般人視為理所當然，認為創意和人性唯有擁有自由表達的權利，沒有外在的威權和恣行高壓統治的政府橫加箝制，才得以盡情勃發。不過，蘇聯芭蕾的事例顯見還有另一面：舞蹈在蘇聯繁榮發展，正是因為國家的緣故，而不是反過來的狀況。即使蘇聯芭蕾的藝術創造力後來還是陷入低迷，常年備受政治壓迫和標語口號茶毒之後終告癱瘓。但是，即使身在這樣的環境，蘇聯芭蕾直墜谷底之時，蘇聯的體制依然培養出世界首屈一指的舞者和芭蕾，卻也是不爭的事實。所以，這樣的舞者和芭蕾作品到底源出自何處？他們的藝術沃土，養分又是從何而來的呢？

所謂的「蘇聯芭蕾」，可以說是起自一九三四年吧。該年，史達林剷除政敵謝爾蓋‧基洛夫（Sergei Kirov, 1886-1934）的計畫得逞。基洛夫時任蘇聯共產黨於列寧格勒的第一書記，也和史達林頗有私交。只是，基洛夫一死，史達林馬上藉基洛夫遇刺之名，展開史上著名的「大整肅」（Great Terror）。接下來四年，據估計應有二百萬人橫遭逮捕、處死或是判處勞改，其中又以藝術家、知識分子、蘇聯共黨的高官為多。俄羅斯的文化之都，基洛夫的采邑列寧格勒，此時宛若手腳筋脈全斷，權勢隨之日漸朝莫斯科一地傾斜。不過，列寧格勒的馬林斯基劇院原先本已改名為「國家歌劇芭蕾學院」（State Academic Theater for Opera and Ballet），此時卻又被蘇聯政府以假惺惺的名目：紀念謝爾蓋‧基洛夫，改名為「基洛夫劇院」——此次改名雖像挖苦，形如又再遭受重擊，卻也象徵這一所劇院終於脫離苦海。總之，「基洛夫芭蕾舞團」就此誕生。[4]

只是，基洛夫芭蕾舞團既非蘇聯唯一的芭蕾舞團，甚至不是蘇聯當局最看重的芭蕾舞團。布爾什維克對列寧格勒原本就始終沒辦法放心——列寧格勒畢竟是帝俄沙皇首都彼得格勒（於一九二四年）改名而成的——後來適逢第一次世界大戰戰火進逼，蘇聯當局趁勢於一九一八年將首都遷往莫斯科，刻意將權力中樞往東挪到以前莫斯科公國（Muscovite Russia）的都城。謝爾蓋‧基洛夫死後有好一陣子，芭蕾因為風行草偃，也隨之朝東看齊。蘇聯政治的地理中心就此確立於克里姆林宮（Kremlin）。位在克里姆林宮附近的波修瓦劇院，院內附屬的舞團也趁勢爬到列寧格勒同儕的頭上，成為蘇聯領袖群倫的舞團。雖說如此，基洛夫芭蕾舞團卻未就此一蹶不振，基洛夫劇院附設學校的課程和訓練，一路相承優雅精緻的氣質和格調，向來公認坐的是第一把交椅，即使於名義退居第二，卻始終傲視群倫。基洛夫芭蕾舞團於史達林治下，雖然因為政治因素備受冷落，卻也因禍得福，反而享有些許藝術創作的空間，可以略略施展一下手腳，這可是波修瓦芭蕾舞團始終要不到的，畢竟，意識型態的枷鎖在基洛夫芭蕾舞團身上綁得沒那麼緊。列寧格勒和莫斯科兩邊較勁的關係，緊張歸緊張，反倒因此孕生出奇特的結果——蘇聯芭蕾的創作力因之特別旺盛。基洛夫芭蕾舞團培養出來的舞蹈人才，源源不斷從列寧格勒流向莫斯科。波修瓦芭蕾舞團培育的芭蕾傑作、舞蹈巨星，大多出自基洛夫芭蕾舞團的沃土，不過，將之推向世界展示櫥窗的，卻是波修瓦芭蕾舞團。

團之所以號稱蘇聯首屈一指的文化團體，其人才、創意，其實一概出自基洛夫芭蕾舞團。

謝爾蓋‧基洛夫遇刺前幾個月，史達林的親信，安德烈‧茲丹諾夫（Andrei Zhdanov, 1895-1948），甫獲拔擢到蘇聯共黨的中央委員會，出席「第一屆全蘇聯作家蘇維埃大會」（First All-Union Congress of Soviet Writers），藉致辭之便向全國宣告蘇聯主張的「社會主義寫實論」秉持的信條如下：「社會主義寫實論……要求藝術家真實呈現現實於革命歷程的具體、真實面目。不止，藝術呈現的具體、真實面目，必須秉承社會主義的精神，善盡思想改造和教育工人的職責。」雖然大唱高調又搔不到癢處，卻還是透露出一條簡單卻也矛盾到令人失笑的訓令：藝術應該描寫堅忍不拔、「真實」的社會主義題材，例如勞動大眾或是集體農場，但又必須賦與理想的光輝。套用當時蘇聯的一首流行歌曲來形容也可以：「變童話為現實」，或說是變現實為童話吧。而且，不得流於「形式主義」（formalism）。形式主義是當時蘇聯殺傷力極大的大帽子，凡屬複雜、譏諷或是精巧，也就是在表面的形式之下暗含（或是**想必**暗含）顛覆寓意的藝術創作，都會被套上這樣的大帽子。茲丹諾夫明白宣示：藝術必須呈現簡單明瞭、淺顯易懂的思想，藝術必須頌讚蘇聯人民的生活，**確實便是**人類理想的生活型態。而且，這樣的主張在蘇聯非僅止於美學命題。蘇聯藝術家的肩頭還負有重責大任：藝術家務必改造勞工和人民的「意識」。藝術家便如史達林說過的名言，是「人類靈魂的工程師」。5

茲丹諾夫當時致辭的內容，對象是作家。不過，蘇聯境內不論哪一領域的藝術家全都知道，他的矛頭一樣也指向自己。未幾，茲丹諾夫宣示的方針便成流風，橫掃蘇聯境內每一藝術領域，留下史冊昭著的大破壞。社會主義寫實論於舞蹈孕育的成果，重點相當簡單：芭蕾應該以淺顯的劇情，以勞工英雄、清純女性、英勇男性為主人翁，為大眾講述勵志故事。抽象的舞蹈、複雜的寓言故事，或是內含象徵寓意的芭蕾，易遭誤解，自以嚴加禁止為宜。舞蹈的每一步伐、每一動作，必須展現明確的戲劇意涵。而且，連舊式佩提帕的默劇，在這時候也不合格了，因為太造作、太漂亮，是眾所痛恨的帝俄貴族宮廷留給後世的遺毒。

芭蕾戲劇雖由茲丹諾夫闡發，卻早在一九二〇年代便在芭蕾圈子開始流行了。茲丹諾夫闡發的芭蕾戲劇，便是所謂的「芭蕾戲劇」（dram-ballet）。這是一九三〇年代獨擅勝場的新芭蕾類型，此後霸占蘇聯芭蕾舞台至少二十年。蘇聯舞蹈自此便以「社會主義寫實論」為圭臬，推出一連串「拖拉機芭蕾」（tractor ballet），刻畫蘇維埃勞工

和忠貞黨員手握閃閃發亮的工具為國家打造新的工廠，或在集體農場辛苦勞作。不過，蘇聯的芭蕾舞劇倒也不是每一齣都像拖拉機芭蕾一樣空洞，只剩露骨的思想宣傳。即使史達林箝制的掌握迫使藝術創作不得不作妥協，甚至被砍得支離破碎，蘇聯芭蕾舞劇的登峰造極之作，一樣不失堅強的信念和烏托邦的理想。雖然官方的文獻愛說芭蕾舞劇斬斷了芭蕾和過往的一切淵源，為蘇維埃藝術迎進嶄新的黎明。但是，追根究柢，蘇聯芭蕾舞劇的佳作即如社會主義寫實論一般，和俄國大革命之前的舊俄羅斯現代主義都有斬不斷的關聯。芭蕾舞劇的源頭，怎麼說都和十九、二十世紀之交俄羅斯編舞家亞歷山大·高爾斯基（Alexander Gorsky, 1871-1924）所作的舞蹈實驗，還有他和劇場導演康斯坦丁·史坦尼斯拉夫斯基（Konstantin Stanislavsky, 1863-1938）合作的創作，脫不了關係。

而高爾斯基其人，便是聖彼得堡的產物。一八九〇年代，他是馬林斯基芭蕾舞團的團員，浸淫於佩提帕的古典精神。不過，十九、二十世紀之交，他已經轉進莫斯科，著手在波修瓦劇院將佩提帕的老芭蕾重新推上舞台，但是添加了刺激的現代氣味。高爾斯基和福金差不多，也想將童話的光暈從古典芭蕾抹去，代之以自然主義鮮明浮凸的色彩。福金如前所述，出之以格式化的手法。高爾斯基則走心理路線，史坦尼斯拉夫斯基就是在這裡插上一腳。高爾斯基和芭蕾戲劇牽上線，關鍵就在史坦尼斯拉夫斯基。史坦尼斯拉夫斯基一樣出身帝俄舊世界，也極雅好芭蕾。他是莫斯科專營金銀絲線生意的富商之子，有深厚的古典教育背景，甚至跟芭蕾伶娜索貝香斯卡亞學過芭蕾（柴可夫斯基一八七七年首次推出卻悽慘落幕的《天鵝湖》，便是由她出飾白天鵝一角）。

一八九八年，史坦尼斯拉夫斯基和另一位俄羅斯劇場先驅，佛拉迪米爾·涅米洛維奇－丹欽科（Vladimir Nemirovich-Danchenko, 1858-1943），聯手創建「莫斯科藝術劇場」（Moscow Art Theater）。史坦尼斯拉夫斯基看待演技有其獨到的眼光，刻意趨向極端：「反對作戲，反對頓降法（bathos）反對慷慨激昂的口白，反對演過頭……反對習慣常見的布景，反對主打明星而破壞整體，反對輕鬆、滑稽的劇目」。演員遇到史坦尼斯拉夫斯基會被逼得去挖掘心底感情最深的記憶，去找方法在台上重現真實的情緒和感受。演員遇到史坦尼斯拉夫斯基，每每必須耗費不少時間去研究他們要演的角色，於內心沉浸在角色的歷史和心理，為演出作準備。莫斯科藝術劇場早年推出的契訶夫（Anton Chekhov, 1860-1904）戲劇尤其備受好評，只是，當然也少不了風雨是非。[6]

高爾斯基便將史坦尼斯拉夫斯基創發的理念應用在芭蕾，而且，還是用在佩提帕的芭蕾。高爾斯基摒除舊

日大師表層的花飾舞步和華美的隊形圖案，改將重心放在滑稽啞劇和手勢姿態——高爾斯基愛說他的芭蕾是「無

聲劇」——也特別注意劇情發展和故事軸線的經營。一九一九年，莫斯科藝術劇場一度和波修瓦芭蕾舞團短暫合

併，合力推出過好幾齣突破、創新的作品。例如他們推出的新版《吉賽兒》，原本一直清純甜美的成群村姑就被

高爾斯基改成土里土氣的鄉巴佬，而且，人人都有明確的性格剪影。不止，高爾斯基的「薇莉」，並非理想美化

的精靈，而是死去的新娘，一身破爛的長袍，面如死灰，眼下還有深陷的大黑眼圈，舞蹈也沒有莊嚴的方正隊形，

而是隨意四散在台上胡亂奔跑。連芭蕾伶娜也被高爾斯基從浪漫思想的崇高殿堂拉下來。他在腳本特別手寫注

明他要的吉賽兒是個「性情喜怒無常的浪蕩女——不作踮立（太甜美）。反而要像小山羊一樣活蹦亂跳，真的發

瘋了一樣。死時，兩腿要大大分開，不可以一腿疊在另一腿上」。7

高爾斯基推出的實驗作品，卻飽受莫斯科藝術劇場一群有權有勢的藝術家、政府官員出言嘲諷。他們既恨他

鋒頭健，又氣他視古典傳統如無物，因而群起策動日漸壯大的國家機器對付起高爾斯基。幾支官方委員會以高

爾斯基為箭靶，連番發動夾擊、追殺，冠以敗德的罪名。高爾斯基的芭蕾作品不是遭到支解就是被人封殺。高

爾斯基因此灰心喪志，消沉失落，不再編舞創作，不時還有人看到他在劇場的大廳晃盪，一副失魂落魄的模樣。高

一九二三年，高爾斯基被送進精神病院，翌年於病院逝世。而他放下的指揮棒，卻改由攻擊他最力的死對頭接

手：舞者瓦西里・提宏密洛夫（Vasily Tikhomirov, 1876-1956）。

提宏密洛夫其人論起能力，玩政治的把戲要精於編舞。一九二七年，他製作出一齣芭蕾《紅罌粟》（The Red

Poppy）。這是灌水的宣傳劇，「正派」的中國和西方帝國主義分子——這些反派還大

跳「查爾斯頓舞」（Charleston）和「狐步」（foxtrot）。劇中也穿插了一幕「鴉片夢」，舞台出現碩大無朋的金魚

和佛陀，有群蝶、禽鳥飛舞陪襯，為大家遙指通往仙鄉樂土的道路。這樣的芭蕾，招徠了大批勞工蜂擁捧場，

劇中由俄國作曲家萊因霍德・葛黎葉（Reinhold Glière, 1875-1956）譜寫的音樂，有一段也用上了共產黨的〈國際

歌〉旋律。對於所謂的「新經濟人」（NEP-men），也就是受列寧一九二一年在蘇聯推行「新經濟政策」（New

Economic Policy）而致富的商人等等新貴——還有黨官，號召力也頗為強大。周邊商品應運而生，「紅罌粟」香水、

香皂、糖果、「紅罌粟」咖啡廳等等，不一而足。不過，左派評論家對劇中的「腐敗墮落」卻極為氣憤：「怎麼

可以拿發泡奶油去為紅軍軍官打造塑像？」詩人、作家佛拉迪米爾・馬雅柯夫斯基發言還特別刻薄。他在他寫的

《澡堂》（The Bathhouse）劇中，便安排一名角色尖酸譏諷，「你去看《紅罌粟》啊？唉喲，我也去看《紅罌粟》呢！

好看得不得了！到處都是花兒，飄來飄去，有歌唱，有舞蹈，形形色色的小精靈……和飛天的仙女」。不過，《紅

罌粟》俗氣、老套的舊世界花樣，沒想到卻是它最大的賣點，推出後大為轟動；後來還因為商會、報紙、黨方、

共青團施壓，而在一九二九年（以修正版）在基洛夫劇院正式登台演出。《紅罌粟》直到一九六〇年都還是波修

瓦芭蕾舞團的演出劇目（只是後來改名為《紅花》〔The Red Flower〕），且也是蘇聯各地方舞團的標準舞碼。[8]

《紅罌粟》當紅，高爾斯基激進的創新之作卻告湮滅，乏人問津。不過，他的理念，日後還是由創發芭蕾

戲劇的男男女女撿拾、接續。史坦尼斯拉夫斯基比高爾斯基多活好些年，一九三八年才辭世，因此，當時於芭

蕾的影響力依然未去。所以，一九三四年九月，茲丹諾夫於「第一屆全蘇聯作家蘇維埃大會」致辭過後未久，

《淚泉》（The Fountain of Bakhchisarai）便於列寧格勒首演。《淚泉》堪稱社會主義寫實論的定論之作，也是史上成

績最好、演出歷久不衰的一齣芭蕾戲劇——基洛夫／馬林斯基芭蕾舞團到現在都還演出不輟。《淚泉》的腳本取

材自普希金的詩作，由尼可萊・佛爾柯夫（Nikolai Volkov, 1902-1985）改寫。[9] 芭蕾的導演是謝爾蓋・拉德洛夫（Sergei Radlov, 1892-1958），音樂出自當時聲勢鵲起的蘇聯作曲家，

鮑里斯・阿薩費耶夫（Boris Asafiev, 1884-1949），合作的編舞家，羅斯蒂斯拉夫・扎哈洛夫（Rostislav Zakharov, 1907-1975）。

拉德洛夫是劇場導演出身，梅耶霍德早年的弟子，和佛拉迪米爾・馬雅柯夫斯基、亞歷山大・布洛克都合作

過。蘇聯官方舉辦露天大型活動、慶典，動輒出動數千名人員在他們說的「世界舞台」（world stage）重演革命大

事，拉德洛夫便是主辦的要角。不過，一九三四年他已經改弦易轍，投入史坦尼斯拉夫斯基創新的表演技法門下。

扎哈洛夫隨之跟進。而且，兩人的「同道」還不算少。史坦尼斯拉夫斯基雖然不願但還是被史達林納為親信，

而老導演的「方法」（他最恨這字眼）因之榮獲官方正式加持，成為蘇聯新寫實藝術的基礎。所以，籌備《淚泉》

期間，扎哈洛夫和舞者以數月時間討論普希金的詩作，分析芭蕾劇中每一角色的動機。芭蕾劇中的每一角色都

要勾畫背景素描，舞蹈的每一動作——仔細到每一步伐、每一眼神——也都要詳加檢視，注入戲劇目的。

《淚泉》的故事描述波蘭貴族之女瑪麗亞，因為克里米亞可汗愛上她貞女的純潔之美，而遭可汗俘虜。可

汗後宮最受寵的嬪妃，扎麗瑪（Zarema），妒火中燒之餘，找上瑪麗亞理論，最後還將無辜的少女殺害。可汗怒不可遏，下令將扎麗瑪處死，另外建了一具噴泉，名為「淚泉」，紀念他心愛的瑪麗亞。這樣的故事不太符合社會主義寫實論的基本主張──《淚泉》明顯有一個大破洞，也就是當時官方文學、電影、芭蕾慣見的主人翁，正直善良的工人和自豪的共黨領導人，在劇中竟然完全不見蹤影。不過，拉德洛夫少了他們也沒關係，因為，他有普希金。普希金在當時可是蘇聯共黨上下一概頂禮有加的大文豪。蘇聯流行的政治說教看得大家昏昏欲睡，毀了當時眾多芭蕾作品。唯一的出路，看似就在文學。所以，當時幾齣芭蕾戲劇的傑作，便取材普希金、巴爾札克、莎士比亞等蘇聯官方認可的經典作品為要。

由《淚泉》的傳世影片和後來舞台的演出實況，可見這一齣芭蕾是刺激煽情的通俗劇，有煙霧、有閃光、有熊熊的森林大火，還有慘烈的激戰，舞台死屍四散橫陳。可汗的戰士一個個大斗篷、大踩步，像未開化的異教徒。可汗的後宮佳麗一個個身姿婀娜妖嬈，和瑪麗亞優雅、純白的素淨蔚為天壤之別。扎麗瑪找上瑪麗亞，妒恨難耐，又是哀求、又是威脅，到最後氣急攻心，憤而揮刀刺死瑪麗亞。瑪麗亞頹然跪倒在一具枕頭，慢慢俯伏倒地，終至嚥氣，成為獻身無邪、純潔的殉難烈士。

如此的《淚泉》，用的是粗放的姿勢和動作，故意剃除芭蕾造作的身段和習氣。扎哈洛夫其實對芭蕾舞蹈沒什麼興趣，他的創作目的，反而是在發明嶄新的無聲戲劇語言，像是走自然主義路線的默劇。所以，《淚泉》有默片和美國著名導演塞西爾·戴米爾（Cecil B. DeMille, 1881-1959）作品的影子，絕非偶然。結果就這樣做出一齣故意弄得不像芭蕾的芭蕾，一齣循高爾斯基路線的「無聲劇」，但和高爾斯基的激進比起來還差得遠了。一九二○年代初期，高爾斯基還要舞者做出歪七扭八、表現主義的姿勢、動作，以狂亂、「半途而廢」的流動隊形，打散古典芭蕾講究的對稱。扎哈洛夫的舞者相形之下，就顯得中規中矩，跳的是慣見、平常的舞步，外加特別注意將「冗贅」的幕間插舞成分去掉，如此而已（當時蘇聯官方斥「幕間插舞」為形式主義）。扎哈洛夫的重點不在舞蹈，而在演戲。

也因此，《淚泉》亮眼的成績和編舞的關係微乎其微，反而幾乎全靠演出陣容的演戲天分，護住史坦尼斯拉夫斯基的戲劇路線。這樣的作法，在當時並非孤例。芭蕾戲劇蔚為風潮，掀起群眾瘋魔，只是，崇拜的是「舞者」

而非「舞蹈」。演員備受大眾崇拜，多人還成為家喻戶曉的名人。雖然扎哈洛夫數十年來始終不忘極力宣揚他才是芭蕾戲劇的掌門人；但是，堪稱芭蕾戲劇代言人、第一號旗手的，卻是《淚泉》首演出飾瑪麗亞一角的年輕舞者，

嘉琳娜·烏蘭諾娃（Galina Ulanova, 1910-1998）。

烏蘭諾娃飾演的瑪麗亞，是完美的社會主義英雌。雖然表面是波蘭公主，卻看似超脫在時間之外。她一身素雅的白色雪紡戲服，貞靜又嫻雅，情感表達得直率、真誠，格調簡白無華。這樣的瑪麗亞，是確確實實的完美女性典範，踏實又富有靈性，幾近聖潔。烏蘭諾娃傳奇的風格，由她晚期留下的傳世影片還得以管窺一二。浪漫的惆悵感傷和常人的簡單樸素，融會得恰到好處。線條簡潔、清晰，舞姿輕鬆寫意，從來不好炫技，舞蹈的律動一氣呵成，宛若行雲流水，看得觀者渾然忘卻她在舞蹈。

《淚泉》一出，烏蘭諾娃的舞蹈事業一飛沖天，稱霸舞台，堪稱蘇聯芭蕾伶娜的第一把交椅，名聞遐邇，備受擁戴，迄至一九六○年退休，聲勢始終不衰。她的身影動輒登上雜誌、明信片，演出的身姿先由影片後隨電視風行蘇聯各地。蘇聯民眾既奉她為芭蕾巨星，也視之為蘇聯的模範公民──下了舞台，她的穿著向來簡單樸素，行事作風直率務實。一生榮獲政府頒獎無數，躋身「列寧格勒蘇維埃勞工代表」（Leningrad Soviet of Workers Deputies），後來甚至晉升到「莫斯科市蘇維埃」（Moscow City Soviet），也就是莫斯科的市議會。第二次世界大戰期間，蘇聯政府以她為主角廣發信片。明信片上，可見她一身戎裝，秀髮輕攏腦後。她也是蘇聯政府愛用的文化大使，一九四八至四九年間，便曾奉史達林之命赴西方演出，比波修瓦芭蕾舞團大批人馬在一九五六年浩浩蕩蕩前往英國演出，要早很多──那一次波修瓦芭蕾舞團赴英國演出，一樣是以烏蘭諾娃為主打的舞星。烏蘭諾娃對於國家的厚愛，鞠躬盡瘁以報，連番寫下專書、專論，盛讚蘇維埃制度的優點、蘇維埃制度於藝術有何益處等等。官方文獻也投桃報李，將她捧為蘇維埃的完美勞工（芭蕾也是體力勞動的工作），以勤儉的紀律和犧牲小我的精神，躍升到偉大理想和崇高感情的天堂。10

不過，官方為她樹立的硬梆梆木頭假面，一待她開始舞蹈就全告崩解。烏蘭諾娃的舞蹈有直接觸動人心的力量，而為原本平板、說教的芭蕾戲劇拓展出深度和意義。烏蘭諾娃的行進動作流露獨處的沉靜自在和個性，毫不做作，一刀劃破蘇維埃公眾活動一定大唱高調的辭令。她的舞步看似蘊含心底深處的情意，自然隨肢體流露

展現，彷彿連她自己也才乍然發現。烏蘭諾娃於外投射的形象，若說是蘇維埃的模範公民，那麼，烏蘭諾娃於
內——也就是經由她的舞蹈——流露的是真實的情感，誠摯、內斂。這樣的風格和美學，若非搬上舞台，可是
在蘇聯公開談論的禁令之列。姑且不論有心還是無意，烏蘭諾娃於其舞蹈，一身兼具正反兩方：她支持社會主
義國家暨其成就，但是反對社會主義國家空洞的罐頭口號、欺瞞和謊言。

烏蘭諾娃於蘇聯芭蕾歷史之重要，視作無與倫比也不為過。多虧有她，俄國的古典芭蕾傳統才得以掙脫
提帕的炫技風格（這風格可是她原本的傳承）。她的志業，是落在史坦尼斯拉夫斯基那一邊的，也就是在戲劇，
在揭露舞蹈角色的心緒波動。這是蘇聯芭蕾嶄新的道路。

不過，烏蘭諾娃的重要貢獻，除了前瞻，也包括顧後，她一樣會回溯到更早以前的十九世紀傳統，汲取活水。
烏蘭諾娃初次登台獻藝，是一九二八年演出《蕭邦組曲》一劇（後來更名為《林中仙子》）。這一齣芭蕾算是福
金向瑪麗·塔格里雍尼致敬的長裙版頌辭。說巧不巧，烏蘭諾娃就常被人拿來和瑪麗·塔格里雍尼比較。烏蘭
諾娃最出名的角色，一是《吉賽兒》裡的同名女主角（一八四一年於巴黎問世），再來是《天鵝湖》純潔無邪、
神祕飄忽的白天鵝，再後當然就是《淚泉》裡昏厥倒下的貞靜少女。所以，說也矛盾，也可能是不知不覺吧，
烏蘭諾娃竟然因為復古回到舊時代的浪漫風情，而為芭蕾開拓出嶄新的境界。烏蘭諾娃於此的成就，不在擴大
芭蕾的領域，也不在創新芭蕾的動作，反而是在為芭蕾藝術劃出特定的面向，將之向上提升。

雖說蘇聯的芭蕾戲劇看似獨鍾女性，尤其厚愛烏蘭諾娃，但也不是沒有男性擅場的機會。瓦赫唐·查布奇
亞尼（Vakhtang Chabukiani, 1910-1992）出身喬治亞，一九二九年加入前「馬林斯基芭蕾舞團」（烏蘭諾娃剛好於
前一年在馬林斯基劇院生平首次登台獻藝），是蘇聯一九三○年代活躍於「馬林斯基／基洛夫芭蕾舞團」的幾位
男性舞者之一。《淚泉》早年的製作，便是由他和烏蘭諾娃搭檔演出。他日後也編出幾齣重要的芭蕾戲劇作品。
相較於以前男性舞者講究的高貴身段、舊世界的禮節儀態和端正拘謹的規矩，查布奇亞尼的舞蹈風格大異其趣。
由傳世的舞蹈影片，可見他的演出洋溢澎湃的感染力，豪邁、雄健的動作，瞬間洶湧吞噬空間。再炫目的花招、
再多的旋轉，一概難不倒他。但是相較於偏向含蓄、高貴氣質的前輩，他最大的差別還是在他恣意橫流的挑逗

感性和陽剛的氣魄，在他生猛的勁道，在他明白揭露他於每一動作所下的工夫、所用的肌肉。當時蘇聯官方的新聞稿也指出過這一點，頗為自豪蘇聯的男性舞者不再是漂漂亮亮的「蜻蜓」或小鳥，而是「多具引擎的強大飛行器」，比較像運動員，而非舞者。**11**

烏蘭諾娃、查布奇亞尼等蘇聯新一代的芭蕾戲劇舞者，身後其實有一群見識非凡的老師在為他們打底，其中以阿格麗嬪娜·瓦崗諾娃為最重要。烏蘭諾娃和查布奇亞尼於舞蹈洋溢的生命力，便是來自瓦崗諾娃彙整歸納、記述下來的芭蕾法則。烏蘭諾娃下此工夫，堪稱舞蹈史上古往今來的第一人。芭蕾戲劇之創發，芭蕾戲劇感情濃烈、外放的舞蹈風格，也應該說是成就在她手中。瓦崗諾娃生於一八七九年，成長於帝俄時代，學的是帝俄的皇家芭蕾，師承的是馬呂斯·佩提帕和列夫·伊凡諾夫。因此，她習染的舊世界古典風格，深烙在骨子裡無法抹滅。

福金、卡薩維娜等一千人一九〇五年在馬林斯基芭蕾舞團改舉現代的前衛大旗，也就成了她極力抗拒的對象。因此，她當然不會是俄羅斯芭蕾舞團的同道。俄國大革命爆發，她的人生驟然遭遇重大的打擊。布爾什維克甫上台，選擇於耶誕夜在五彩斑斕的耶誕樹前舉槍自盡——當時兩人同居已達十年，育有一子。情人死後，瓦崗諾娃獨力掙扎，除了教舞，也在電影院、音樂廳跳舞，勉強維持生計，終於還是在一九二〇至二一年間，重返皇家劇院的懷抱。

瓦崗諾娃是死硬的老派人士，極力反對羅普霍夫一九二〇年代晚期進行的編舞實驗，對於當時劇院走革命路線，想以體育課和體操課取代或是補強芭蕾課，也頑抗悍拒。後來，羅普霍夫因共黨內鬥狂遭砲轟，再遭逼退，瓦崗諾娃終於如願以償，接替羅普霍夫的遺缺。瓦崗諾娃天生保守的性格，和史達林死板、明顯偏向平庸的品味卻又一拍即合。所以，她接手後，致力將社會主義寫實論的主張應用於舞蹈。例如一九三三年她便推出新版的《天鵝湖》，在佩提帕／伊凡諾夫所編的原始舞步注入「寫實」一點的劇情：白天鵝的翅膀看得到濺上了鮮血，芭蕾的劇情也改成從頭到尾都是在一名富有但腐敗的伯爵腦中開展的夢境。不過，瓦崗諾娃於舞蹈的貢獻倒不在編舞。一九三四年，也就是基洛夫遇害暨烏蘭諾娃首度出飾《淚泉》女主角的同一年，瓦崗諾娃和詩人亞歷山大·

布洛克的遺孀，著名藝評人柳波芙・布洛克（Lubov Blok, 1881-1939），將正在崛起的列寧格勒派芭蕾和風格，彙整歸納，合作出版了《古典芭蕾基本法則》（Fundamentals of the Classic Dance）一書。[12]

只是，這裡所謂的「列寧格勒派芭蕾」，到底何謂？別的不論，所謂列寧格勒派芭蕾，就其根本而言，應該就是一門芭蕾的「科學」暨（借用一名舞者的話）「技術」。瓦崗諾娃的頭腦，天生分析的能力特別厲害，堪稱舞者中的舞者，是舞蹈的技術大師，獨具天分可以精準掌握芭蕾的運動力學。瓦崗諾娃的獨門舞蹈教學，是將舞步先拆解開來，檢視過後，再重組回去，詳加解說。舞蹈的動作以協調為關鍵。瓦崗諾娃首創的訓練法，便強調頭部、雙手、兩臂、眼睛，一概要和兩腿、雙腳協力運動。把杆練習的時候，單手握把練習複雜的腳法，另一隻手依先前通行的作法一般都空著不動。只是，這樣的習慣無助於練習：手臂不跟著動（頭、眼也是），腳步絕對快不起來。所以，練習時，全身上下的每一部位都應該一起動，以脊椎為軸，協和一氣，流暢聯動。所以，瓦崗諾娃的把杆練習絕對不是一組組不同級別和練習的動作分開來練，而是一口氣練完一支完整的舞蹈——動作不求花稍，不見裝飾，但是簡潔俐落、精準確實。先前由簡入深、一個搭一個往上加的教學觀念，瓦崗諾娃棄而不用——既然是全身一起做出協調的動作，又何必壓到後面再來做？瓦崗諾娃要學生經由舞蹈琢磨舞步，經她這一改革，長久以來技法和藝術二分的界線，就此泯滅。[13]

技法、藝術二分的界線一旦抹除，出現的成效十分顯著。人身肢體的協調經瓦崗諾娃作這一番微調，再彆扭的舞步也顯得輕而易舉、優雅雍容，尤其自在寫意——不僅未再和生命力一分為二，甚至還和生命合而為一。不止，瓦崗諾娃本人也曾跳獨舞，最瞧不起女舞者攀著搭檔當拐杖一樣捨不得放手。不論是跳躍、旋轉、還是（切凱蒂派）長長的「義大利式」慢板組合，一概要練到獨力完成，是她的舞蹈課必有的重點。不過，瓦崗諾娃舞蹈課最大的重點，還是在她強調每一動作都要注入意義。由她的教學法教出來的舞者，沒有哪一舞蹈的動作是不帶情感的。但也不是強行將意義嫁接到舞步上去，那就太粗糙，像裝飾了。所以，其實是要反過來，像史坦尼斯拉夫斯基的戲劇主張一樣，要在動作和情感之間找到深刻、信實的聯繫。天下沒有哪一舞可以說是沒有感情的：舞蹈裡的一舉一動務必洋溢感情。瓦崗諾娃的教學法，和芭蕾戲劇堪稱天作之合：像是同一美學的一體兩面。所以，瓦崗諾娃連同烏蘭諾娃等蘇聯舞星，終究還是從

社會主義寫實論僵硬死板的類型框架破繭而出，孕生出以人為本的舞蹈派別，奮力將俄羅斯芭蕾推進到一九三〇年代。這樣的成就難能可貴，於蘇聯芭蕾留下無法抹滅的烙印。[14]

一九三四年，蘇聯音樂家德米特里・蕭士塔柯維奇（Dmitri Shostakovich, 1906-1975）譜寫的歌劇，《莫桑斯克的馬克白夫人》（Lady Macbeth of Mtsensk），於列寧格勒首演，大為轟動，旋即於蘇聯各地的劇院推出。即使出口到歐美國家也備受推崇。不過，好景不常。一九三六年一月二十六日，史達林帶著旗下子弟兵，維亞契斯拉夫・莫洛托夫（Vyacheslav Molotov, 1890-1986），還有茲丹諾夫等幾位黨政高官，親臨波修瓦劇院觀賞此劇演出。蕭士塔柯維奇還奉蘇聯官方之命，親自出席相迎。但是，才演到第三幕，史達林一行人卻起而離席，嚇得蕭士塔柯維奇面如土色。兩天後，蘇聯共黨機關報《真理報》（Pravda），依史達林手諭刊出一篇評論，〈爛泥塘！哪是音樂！〉（Muddle Instead of Music）。嚴辭評擊歌劇《莫桑斯克的馬克白夫人》和創作此一齣歌劇的作曲家。二月六日，《真理報》又再拉大戰線，猛烈的砲火對準另一齣新戲，芭蕾喜劇《清澈的小溪》。《清澈的小溪》一樣是由蕭士塔柯維奇譜曲，舞蹈則是當時已經四面楚歌的費多・羅普霍夫所編。[15]彼得洛夫斯基是羅普霍夫的老同事，《莫桑斯克的馬克白夫人》的腳本也有他的手筆。《清澈的小溪》一如《莫桑斯克的馬克白夫人》，先在列寧格勒小型的「馬里劇院」（Maly Theater）推出，因為觀眾反應熱烈，而獲邀移師大型的波修瓦劇院演出。只是，《清澈的小溪》也和《莫桑斯克的馬克白夫人》一樣，難獲史達林青睞，所以《真理報》又以宏文大肆抨擊，「芭蕾騙局！」（Ballet Fraud）[16]

《清澈的小溪》表面看不出哪裡有問題。這一齣芭蕾是輕鬆的小品，頌揚哥薩克（Cossack）集體農場的生活。這樣的題材應該算是反映時事吧——史達林當時正打算將哥薩克族納入蘇聯的體制，特別是納入蘇聯正規「紅軍」（Red Army）之內，這樣的題材正好可以拿來吹噓一番，所以才會被黨方看中。只是，劇中譏誚嘲諷的氣味和歌舞雜耍的情調，還是激得蘇聯黨內一陣撻伐。《真理報》當然又挺身而出，痛斥這一齣芭蕾將蘇維埃人民刻畫成芭蕾「娃娃」和「金光閃閃、華而不實的農民」，活像「革命前糖果盒裡的貨色」，根本就是在嘲笑蘇維埃人民。蘇聯官方說劇中的芭蕾才不是俄羅斯的民俗舞蹈，而是「七零八落的舞碼胡亂湊和起來的」，原本活力充

沛的人民藝術硬生生被芭蕾扭曲得粗鄙不堪。鬥爭的風暴隨之而來，連番開會、爭辯、難堪的自我檢討。為《淚泉》譜曲的阿薩費耶夫，嚴辭批判蕭士塔柯維奇的芭蕾音樂為「游民音樂」（Lumpen-Musik），瓦崗諾娃也乖乖斥責《清澈的小溪》偏離了藝術的「正確道路」。蕭士塔柯維奇因此暫時韜光養晦，羅普霍夫也未曾再有重要的舞作問世。[17]

〈芭蕾騙局〉一文，引發藝文界一陣恐慌，人人自危。舞者和芭蕾編導無不爭相挖掘官方高見到底暗含了什麼意義，力求以新作或是舊作新編迎合史達林難以捉摸的上意。一九三六年，蘇聯颳起猛烈的整風，株連廣泛，芭蕾戲劇意識型態的高音變得更加刺耳昂揚，歌頌共黨的主題也備加露骨。畢竟，簡中牽涉到的利害關係太大了。史達林的嚴酷整肅，舞者縱使倖免成為主要的靶心，但是大難臨頭，感覺也極為強烈，瀰天蓋地，還不僅限於羅普霍夫這樣的人有這樣的感覺——以他先前惹過的麻煩，首當其衝的人選應該是少不了他。一九三七年，一天清晨，瓦崗諾娃才到劇院，就看到大門貼了一張公告，指她已經「辭去」總監一職。馬上還遭到逮捕、刑求，終至槍決。梅耶霍德的妻子也在自家遭人刺死。恐懼如濃重的烏雲沉沉罩頂；不過，投向舞蹈的陰影倒還不是立即可見，也不甚明顯。不論舞者當時心裡作何感想——外人確實無由得知——烏蘭諾娃、查布奇亞尼等諸多蘇聯著名舞星，上台依然滿懷赤忱，傾力舞蹈。身臨其境的藝術家都會說，別管大整肅不整肅，當時，確實是蘇聯芭蕾的黃金年代。

他們說的芭蕾黃金年代，在一九四〇年由《羅密歐與茱麗葉》（Romeo and Juliet）首發先聲。這一齣芭蕾堪稱俄羅斯五十年代前推出《睡美人》以降，最重要的芭蕾舞作。《羅密歐與茱麗葉》於列寧格勒的基洛夫劇院首演，再後來製作成長片於一九五四年發行，最後還由無線電波發送至蘇聯集團（Soviet bloc）各共和國家家戶戶的客廳，供庶民廣眾欣賞。再過二十年，不止，一九五六年、一九五九年，連英國、美國兩地的觀眾對《羅密歐與茱麗葉》也傾倒有加。

瓦崗諾娃二話不說，悄悄歸隱，專事教職。不過，瓦崗諾娃的得意門生芭蕾伶娜瑪琳娜・席米雍諾娃，她的丈夫雖然身為蘇聯的外交高官，一樣難逃史達林整肅的魔掌，被捕遇害。瑪琳娜・席米雍諾娃本人先遭軟禁，後來還是獲釋——畢竟她是史達林最喜愛的舞者。一九三八年，梅耶霍德的劇院被政府查封，梅耶霍德放膽發言，

一九七六年，波修瓦芭蕾舞團慶祝建團百年，推出的舞作便是《羅密歐與茱麗葉》（為了緬懷故人，男主角也由當年編舞家之子出飾）。這一次紀念演出，一樣由西德一家電視製作公司錄製成電視節目在世界上百國家放映。

《羅密歐與茱麗葉》一劇的源起，要回溯到一九三四年。拉德洛夫於該年已經找上作曲家謝爾蓋‧普羅高菲夫，洽談製作這一齣芭蕾的構想。兩人原本就是好友，曾在梅耶霍德的工作坊共事，拉德洛夫也是普羅高菲夫多部歌劇作品的導演：《三橘之戀》（Love of Three Oranges）一九二六年於列寧格勒首演，便是其中之一齣。兩人私下還喜歡相約下棋。一九三四年，拉德洛夫和普羅高菲夫討論《羅密歐與茱麗葉》的構想，想要做成芭蕾戲劇，像是新的《淚泉》，由扎哈洛夫編舞，腳本則由彼得洛夫斯基和普羅高菲夫聯手撰寫。不過，該年基洛夫遇害，蘇聯政治陷入動盪，黨政一番大洗牌之後，拉德洛夫就丟了他在劇院的工作。這一齣芭蕾便轉手改由波修瓦芭蕾舞團負責製作。只是，拉德洛夫和普羅高菲夫竟然挺過政治風暴，沒被剔除在製作行列之外。一九三五年，拉德洛夫興奮寫下他在構想一齣「共青團那樣的」勸世故事，描寫「性格堅強、思想進步的年輕人對抗封建傳統」。而且，這一齣芭蕾還有圓滿的結局——顯然是有意投當局所好，因為史達林愛看圓滿的結局——但也可能和普羅高菲夫先前長居美國改信「基督教科學會」（Christian Science）有一點（很怪的）關係吧。劇中的情節經過扭曲，羅密歐和茱麗葉這一對命運乖舛的戀人不僅未見死別，還奇蹟似的來了個歡天喜地的大團圓。

不過，這樣的心血終究未能討好官方。一九三六年，《羅密歐與茱麗葉》的音樂會遭官方嚴辭批評，指責普羅高菲夫的音樂艱澀，結局改成戀人歷劫重逢也像狗尾續貂，平白糟蹋了莎翁的經典作品。黨意如山，波修瓦芭蕾舞團自然不敢不從，《羅密歐與茱麗葉》便從舞團的劇目消失。之後，《羅密歐與茱麗葉》也作了修改，普羅高菲夫唯恐他寫的這一部芭蕾音樂就此深陷蘇聯政爭和官僚布下的天羅地網，再也無法重見天日，還設法安排此劇出口到蘇聯境外，一九三八年在當時捷克斯洛伐克（Czechoslovakia）的大城布爾諾（Brno）登台演出，舞蹈則由當地劇院的駐院編舞家負責（但是早已失傳）。

《羅密歐與茱麗葉》看似難免就此流放到藝術邊疆，落得無人聞問，但這節骨眼上，竟然被基洛夫芭蕾舞團出手撿了過去，準備演出。而且，這一次基洛夫舞團指派的編舞家也不是扎哈洛夫，而是李奧尼‧拉夫洛夫

18

斯基（Leonid Lavrovsky, 1905-1967）。拉夫洛夫斯基不是編舞的生手，他早年在聖彼得堡學古典芭蕾，一九二二年加入馬林斯基劇院，曾和羅普霍夫、巴蘭欽（巴蘭欽當時是在他自己創立的「青年芭蕾舞團」）、瓦岡諾娃、拉德洛夫共事，（基洛夫版的）《紅罌粟》、《淚泉》、《清澈的小溪》等芭蕾都看得到他舞蹈的身影，畢生也熱切擁戴芭蕾戲劇。日後他就說過，「以前，我們刻畫王子、公主、蝴蝶、精靈——隨便你說吧，可是，（如芭蕾戲劇）有血有淚的真人，卻是蘇聯芭蕾前所未見的」。雖然拉夫洛夫斯基與沖沖接下《羅密歐與茱麗葉》的編舞工作，卻發現遇上的是苦差事。普羅高菲夫的音樂太複雜、不和諧，難得討舞者歡心。像是烏蘭諾娃，她就堅不讓步，怎麼說都認為普羅高菲夫的音樂根本不能拿來跳舞。[19]

結果教普羅高菲夫大為灰心，因為，拉夫洛夫斯基竟然自己動手修改樂曲，除了刪掉好幾大段，也將不少部分改得比較簡單（普羅高菲夫大為灰心，還逼普羅高菲夫循《淚泉》的路線加進雄偉華麗的炫技變奏，壯大群舞的聲勢。最後出爐的樂曲，變得像是普羅高菲夫的原作拆得七零八落之後重組得歪歪扭扭，拼貼成了大雜燴，分不清出處。此番慘狀，不論作曲家、編舞家、舞蹈家一概心裡有數，但又萬般無奈。不過，卻勢不可擋的強大力量，有的時候甚至還有卡通的趣味。但是，表達手法之簡單明瞭、感情之澎湃綿延，也十等到一九四〇年一月十一日《羅密歐與茱麗葉》終於推出首演，卻馬上贏得觀眾全心全意的熱切擁戴。即使事到如今，依然看得出來當年《羅密歐與茱麗葉》何以如此轟動——而且至今傳演不輟。拉夫洛夫斯基編的舞蹈雖然極度通俗煽情，描寫「性格堅強、思想進步的年輕人」（劇中的一對戀人），對抗「封建傳統」如跳梁小丑

拉夫洛夫斯基取材日常生活的自然手勢動作，融入古典芭蕾，編出的舞蹈看似簡單實則不然。傳統的「芭蕾默劇」，不論是格式固定的手語還是花稍的手勢動作，於此其實不是重點。拉夫洛夫斯基此劇的成就，反倒是在舞步和劇情的推展融會無間：茱麗葉投向羅密歐懷抱的動作，打散之後，是一連串阿拉伯式舞姿和單足旋轉的組合，只是，舞姿之輕鬆寫意，幾乎難以察覺「飛奔」的動作轉換成舞蹈的痕跡。羅密歐也一樣，豪放的炫技跳躍，最後以單膝、胸膛、頭部一起後拋作收，兩臂張開，呈現臣服的姿勢——這時，舞蹈的重心也是在臣服的姿勢，而非串連起來的一節節舞步。拉夫洛夫斯基的舞蹈語彙無所謂創發或是革新——其實，還應該說是他

一心就是要因循舊習——他編《羅密歐與茱麗葉》的過人之處，就在於能以高妙無比的技巧將舞步編織成故事。

嘉琳娜·烏蘭諾娃出飾茱麗葉一角，將茱麗葉清純少女的無邪愛戀刻畫得真摯、動人，而為她的舞蹈事業立下了試金石。不過，《羅密歐與茱麗葉》一劇之偉大，居首功者，卻還是普羅高菲夫的音樂。壯闊的規模，宏渾的音響，節奏緊繃的不和諧音，突然切入熱切渴慕的抒情樂段，在在將莎士比亞此劇的特色——濃烈的情感和浪漫的相思——提點出來。即使烏蘭諾娃本人一開始對普羅高菲夫的音樂有所質疑，但是，她的舞蹈卻還是因為有普羅高菲夫的音樂幫襯，才得以攀上高峰。俄羅斯芭蕾自柴可夫斯基以降，終於又有作曲家對芭蕾有如此深切的共鳴（史特拉汶斯基那時人在西方）。普羅高菲夫的音樂為《羅密歐與茱麗葉》拓展出來的深度和廣度，先前阿薩費耶夫為《淚泉》譜寫的淺薄音樂實難望其項背。《羅密歐與茱麗葉》怎麼說也屬於標題音樂，所以，《羅密歐與茱麗葉》這一齣芭蕾會被時人看作像電影一樣，自不意外。這一齣《羅密歐與茱麗葉》籌備登台演出的那幾年間，普羅高菲夫便已經在為著名電影導演愛森斯坦的片子《亞歷山大涅夫斯基》（Alexander Nevsky, 1938），譜寫電影配樂。普羅高菲夫畢生為好幾部電影譜寫過配樂。

《羅密歐與茱麗葉》單憑舞台上的成績便足以傲人，不過，《羅密歐與茱麗葉》背後的歷史，也為這一齣芭蕾添加了特殊的哀婉和淒涼。先是舊日的帝俄品味和新興的現代風潮雜揉一氣，塞進社會主義寫實論的框架，再被大整肅的腥風血雨蓋過。到了後記，一樣極為悲慘：艾德里安·彼得洛夫斯基的身影隱沒於古拉格（gulag）的勞改營，此後音訊全無；拉德洛夫於第二次世界大戰落入德軍手中，待敵對消解，卻不幸被遣返蘇聯，而和數以千計的俄俘一般遭蘇聯官方控以通敵、叛國的罪名，送進勞改營。拉德洛夫直到史達林死去才告獲釋，過後不久，也於拉脫維亞（Latvia）辭世；即如吾等後人所知，官方箝制、茶毒的魔掌愈收愈緊，待他於一九五三年與世長辭也早已心力交瘁、備受凌遲。上述一干人等的境遇，相較於芭蕾舞者卻有天壤之別：拉夫洛夫斯基於一九四四年拔擢為波修瓦芭蕾舞團的首席編舞家，和扎哈洛夫平起平坐，烏蘭諾娃也追隨拉夫洛夫斯基，一起前進波修瓦芭蕾舞團。

一九四一年六月，德軍進犯蘇聯，蘇聯風雨飄搖的危局，乍看頗有巨廈將傾之勢。兵馬戰火的蹂躪，壓得蘇聯搖搖欲墜。戰事伊始的前六個月，蘇聯的紅軍耗損達四百萬名人員和七千部坦克。納粹大軍朝列寧格勒和莫斯科步步進逼，逼得史達林下令大撤退，文化、政治、工業機構一概大舉撤向後方，不僅政治機關、軍機工廠、製造業工廠後撤，連一整座劇院、一整批管弦樂團、電影的攝影棚，也都要打包送往烏拉山區（Urals）、中亞、西伯利亞等安全的大後方暫時棲身。

依當時戰況吃緊的慘狀，很難想像芭蕾也可以有大砲、機器、政府機關一樣的身價，名列蘇聯重要的國家財產，可是，芭蕾在蘇聯確實是重要的國家財產。納粹的戰火硝煙一起，盱衡情勢之嚴峻凶險，蘇聯便已明瞭：俄羅斯陷於危急存亡之秋，不僅在於國土，俄羅斯悠久、豐富的文化傳統一樣危如累卵，急需奮力保留一線生機。

波修瓦芭蕾舞團就這樣後撤到古比雪夫（Kuibyshev），但留了一些人留守莫斯科，劇院附設的學校則遷到窩瓦河邊的小城，瓦西里蘇爾斯克（Vasilsursk）。基洛夫芭蕾舞團和學校先是遷往蘇聯東部的塔什干（Tashkent），後來再搬到莫洛托夫（後來改名為皮爾姆）——該地至今依然有一支十分出色的芭蕾舞團，早年便是由戰時東遷的舞者打下基礎的。而舞者在戰時，練舞、排演都有了新的目標。大家四處巡迴勞軍，或赴醫院、工廠慰勞傷患、勞工。有些人也加入「紅軍歌舞團」（Red Army Song and Dance Ensemble），赴前線演出。他們從《天鵝湖》之類眾人喜愛的芭蕾，挑選幾段舞碼演出勞軍。這一支「歌舞隊」還以演出默劇嘲弄法西斯特別知名。烏蘭諾娃日後回憶戰時的勞軍演出，依然滿懷感動，說她不時會接到軍人寫信向她致謝，說她烙在他們記憶裡的白天鵝身影，為他們注入了奮鬥的力量。

戰火雖然燒得眾人的生活備加艱難，卻也為許多舞者稍稍解開了枷鎖。物質條件固然辛苦，藝術創作卻也有一陣子變得比較自由。一九三○年代兇殘蠻橫的思想守則，因戰火侵逼而告鬆脫。這時的鬥爭，只剩純粹的生死掙扎，當時叫作「愛國聖戰」（Great Patriotic War）。俄國人人皆因這一場「愛國聖戰」，緊緊團結在一起。之前長期箝制蘇聯公眾活動的猜忌多疑、偏執妄想，全告消退。史達林殘暴的統治手段雖然未曾緩解，單單是一九四一和四二年，就有近十萬五千七百名軍人因潛逃或其他較小的罪名而遭槍決。但他在思想這一戰線確實有一點像是鞭長莫及，而變得較為寬鬆。長久壓抑的思潮、感情，甚至宗教信念，霎時於蘇聯像是復活再生，縱使稍嫌

纖弱單薄，依然算是百花齊放。蘇聯文學家鮑里斯·巴斯特納克（Boris Pasternak, 1890-1960）後來也說：「第二次世界大戰雖然是悲慘又艱困的時期，卻也是大家真正**活著**的時期。在那樣的時候，人人脣齒相依，休戚與共的感情，重返大家心頭，洶湧澎湃。」戰後，烏蘭諾娃也說：「我見證了蘇聯人民無私的奉獻，為了打贏戰爭，犧牲一切在所不惜。因為有戰爭的歲月，我方才得以於戰後以新的眼光去看我跳的茱麗葉，賦與她先前所無的勇氣和毅力。」[20]

我們也知道，第二次世界大戰的洗禮在蘇聯芭蕾留下的烙印，不止於此。第二次世界大戰的洗禮，也鍛鍊出一批新世代的舞者，這一批舞者從來未曾忘卻戰爭的歲月，大家以舞蹈作奉獻的責任感和生死與共的熱情。他們當時還只是孩子，不過，這一批舞者從來未曾忘卻戰爭的歲月，大家以舞蹈作奉獻的責任感和生死與共的熱情。他們當時還只是孩子，不過，日後都會長成為「波修瓦」和「基洛夫芭蕾舞團」的中堅，不少還躋身巨星之林。尤里·格里戈洛維奇（Yuri Grigorovich, 1927-）後來當上波修瓦芭蕾舞團的總監，少年時期卻曾經從芭蕾學校輟學，上前線參軍打仗，只是，後來被送回皮爾姆，完成芭蕾學業，再於一九四六年加入基洛夫芭蕾舞團。再如瑪雅·普利賽茨卡雅（Maya Plisetskaya, 1925-），學舞的年代也適逢第二次世界大戰，而她堅毅、雄健的風格，她對波修瓦芭蕾舞團和蘇聯忠貞不貳的赤忱，一樣泰半出自戰火的淬鍊。伊琳娜·柯帕柯娃（Irina Kolpakova, 1933/35-）幼年在皮爾姆習舞，日後回想起身在皮爾姆度過的戰火歲月，也滿是眾人專心致志、同甘共苦的溫馨記憶。舞者尼可萊·法杰耶契夫（Nikolai Fadeyechev, 1933-）一樣覺得波修瓦芭蕾舞團造就了他的一生，若非舞團收留他、扶養他、提供他安身立命的職業，他無以至此。這樣的名單，可以再一路寫下去。所以，舞者妮娜莉·庫爾卡普基娜（Ninel Kurgapkina, 1929-2009）就說，「世上還有哪一國家會這樣照顧藝術家的？」——又，妮娜莉的俄文名字，還是列寧名字的俄文拼音顛倒而成的。[21]

第二次世界大戰結束，蘇聯大肆慶祝。一九四五年的諸多慶典，有一項便是史達林下令波修瓦劇院要推出《灰姑娘》（Cinderella）一劇。音樂出自普羅高菲夫的手筆，早於一九四三年便已於皮爾姆寫就。腳本由尼可萊·佛爾柯夫撰寫，編舞由扎哈洛夫負責。這一齣芭蕾，以「飛上枝頭作鳳凰」的尋常故事為底，打上榮耀的光暈。這裡的灰姑娘明顯就是在借喻蘇聯：備受欺凌但是貞定賢淑的灰姑娘（蘇聯），終於力克壞後母（德軍）。演出十分精采，半閱兵式的大規模製作，展示軍力、宣揚國威，看得台下的觀眾激動淚下（即使事隔多年再演，落

淚者依然不少。《灰姑娘》的宗旨十分明確：芭蕾，應該說是俄羅斯芭蕾，已於戰火的硝煙灰燼當中重生。這樣的芭蕾，在蘇聯官方扶植的文化圈，自然穩穩占據了核心之地。所以，《灰姑娘》富麗堂皇又淒美悲涼的音樂，也為普羅高菲夫拿下了第一級的「史達林獎」（Stalin Prize）。

「愛國聖戰」於第二次世界大戰之後，雖然長駐蘇聯上下的腦海，數十年揮之不去；但因大戰而暫時引進的自由氣息、文化鬆綁，卻未能長久。一九四六年二月，史達林於蘇聯中央委員會致辭，透露了噩兆。史達林不僅劃定嚴格的思想路線，還指名敵人和資本主義的威脅正蠢蠢欲動，呼籲蘇聯民眾提高警覺，捍衛社會主義的理想。後來，茲丹諾夫，他在當時算是有實無名的史達林分身吧，於該年發布第一道訓令──此後陸續又再有多道令出爐──狠狠抨擊幾位著名藝術家，冠之以「形式主義」、「神祕主義」等等一連串打壓藝術創作的老套罪名。史達林還致函茲丹諾夫，支持他發動的大批鬥。「我們的年輕人若是讀了〔已遭蘇聯官方正式譴責的詩人〕安娜・阿赫瑪托娃（Anna Akhmatova, 1889-1966）的詩，……我們的『愛國聖戰』會是什麼光景？我們的年輕人所接受的熏陶，是我們得以戰勝德國和日本的精神所在」。所以，音樂家如蕭士塔柯維奇、哈察都亮（Aram Khachaturian, 1903-1978），甚至普羅高菲夫，都遭公開批鬥，現代音樂也因「自然主義的樂音」而被刮得體無完膚。茲丹諾夫（於一九四八年）認為這樣的樂音在眾人耳裡，跟「音樂毒氣室」沒兩樣。音樂、戲劇、芭蕾的演出頻遭官方取消，工作被禁，人人的職務隨時有可能不保。[22]

大環境都已經如此凶險了，芭蕾的境遇可想而知。蘇聯推出的芭蕾演出，愈來愈集中在芭蕾戲劇這一類型，創作也益趨保守。第二次世界大戰成為大家爭相創作的大主題。打敗德國納粹希特勒，就此一再被蘇聯芭蕾搬上舞台演出、崇拜，以之作為捍衛蘇聯體制的論證，恍若蘇聯戰勝德國的主題在文化圈劃出了一塊租界。例如基洛夫芭蕾舞團在一九四七年推出《姐蒂亞娜：人民的女兒》（Tatiana, or Daughter of the People）。這是一齣三幕芭蕾，描述一對蘇聯年輕情侶滲透到納粹軍營進行爆破，不幸被抓，遭到刑求──有人看了芭蕾，形容劇中「納粹黨人又扭、又打、又摔在地上，再將舞者高舉起來，像釘十字架」。雖然女主角姐蒂亞娜後來為蘇聯紅軍所救，她的情人卻已慘遭殺害。不過，到了戰後，姐蒂亞娜的情人竟然奇蹟生還，回到姐蒂亞娜身邊；兩人一起重返當初歷險的所在，只見納粹軍營的灰燼已然建起了蘇聯的海軍官校，兩人親臨慶典，接受官校學生敬禮表揚。酷刑、

重生、為國犧牲等等離譜的主題，融於一爐，於今看來好像太過牽強，但在當時的蘇聯卻是天時、地利、人和皆具。當時有人便說，這一類戰爭芭蕾劇中的女主角，每每教人想起佐雅（Zoia）這樣的人物——佐雅是傳說中於第二次世界大戰加入蘇聯游擊隊的女子，據稱落入德軍之手，慘遭酷刑，最後問吊而死。這一位佐雅於現實確有所本，指的是佐雅・柯斯莫丹揚斯卡雅（Zoya Kosmodemyanskaya, 1923-1941）。只是，後來發現她的事蹟縱使不算偽造，也添油加醋許多。佐雅一角，一九四四年也搬上大銀幕，電影極為賣座，該片導演日後還會再為《羅密歐與茱麗葉》的電影版即執導演筒。[23]

拉夫洛夫斯基一九四八年在波修瓦劇院推出的《生命》（Life），也是同樣的脈絡，搭配的是喬治亞籍作曲家安德烈・巴蘭齊瓦澤（Andrei Balanchivadze, 1906-1992，巴蘭欽的弟弟）譜寫的音樂。這一齣芭蕾的劇情，是烏蘭諾娃飾演的堅強、刻苦妻子於丈夫從軍之後，一肩扛起丈夫在集體農場的工作，後來接到丈夫戰死沙場的噩耗，不改勇敢面對困厄的堅毅本色（只是，拉夫洛夫斯基本人於現實卻遭遇飛來橫禍，他的德國裔妻子遭官方逮捕，送進勞改營）。一九五九年，波修瓦芭蕾舞團演出《史達林格勒英烈》（We Stalingraders），將史達林格勒之役搬上芭蕾舞台。一九六〇年，基洛夫芭蕾舞團推出《強悍勝過死神》（Stronger than Death），以納粹的刑求室為背景，三位蘇聯囚犯即將處決，只是，槍聲響起，三人卻未死去，而是緊緊依偎在一起，意味著三人攜手同心，就可以強過敵人砲火。

蘇聯這一類芭蕾戲劇最精采的一部，可能還是一九六一年由編舞家伊果・貝里斯基（Igor Belsky, 1925-1999）於基洛夫芭蕾舞團依蕭士塔柯維奇的音樂而編成的舞作，《列寧格勒交響曲》（Leningrad Sympohony）。這一齣芭蕾滿載象徵。蕭士塔柯維奇的音樂寫於大戰方酣之時，史達林還在列寧格勒圍城最緊迫的時候，特別派飛機將樂譜空運至列寧格勒，再由臨時拼湊出來的克難管弦樂團演出，經由擴音器，在列寧格勒大街小巷廣播，撫慰滿城身陷重圍、飢寒交迫的蘇聯人民。所以，此劇於每一位工作人員都像切膚的親身體驗重現舞台。例如一九六一年演出此劇的舞者，便至少有一位（恐怕還更多），幼時親身經歷過列寧格勒圍城，倖得生還。

即使如此，戰爭的題材於當時的蘇聯，未必是口碑和票房的保證。例如，一九五〇年，波修瓦芭蕾舞團可能是想再創《生命》一劇的高潮吧，由拉夫洛夫斯基推出芭蕾，《血紅的星星》（Ruby Stars）。《血紅的星星》描述

愛情與戰爭，背景設在高加索山區，音樂一樣是由安德烈・巴蘭齊瓦澤譜寫。芭蕾裡的一對戀人，一是喬治亞人，一是俄羅斯人。依芭蕾伶娜瑪雅・普利賽茨卡雅所述（當時她正在學跳女主角的舞碼），編舞期間，拉夫洛夫斯基一直舉棋不定，焦躁煩惱，始終在揣測官方對他編出來的舞蹈會作何反應。像是，戀人中哪一位應該先死？俄羅斯人還是喬治亞人？戰爭的場面又該怎樣編排，才會符合上意？最後作彩排的時候，中央委員會派出一群代表出席，一個個臉色陰沉，看戲看得全身緊繃、坐立難安，最後直截了當將這一齣芭蕾打了回票。因為，他們不懂，背景為什麼要設在喬治亞？難道拉夫洛夫斯基不知道最先踏上大轟炸的是俄羅斯，不是喬治亞？《血紅的星星》就此無以得見天日。[24]

茲丹諾夫的多道訓令，還有隨之而來的清算鬥爭，在蘇聯反而促使經典作品重新贏得眾人矚目。畢竟，這樣的作品應該比較保險才對。《天鵝湖》的音樂值此因緣際會，而在第二次世界大戰結束後的頭幾年，儼然成為蘇聯有實無名的第二首國歌。舞者康斯坦丁・謝爾蓋耶夫（Konstantin Sergeyev, 1910-1992）曾是烏蘭諾娃的搭檔，也是一九三〇年代蘇聯芭蕾戲劇的老將，一九四六年起出任基洛夫劇院的舞蹈總監，期間雖然幾度進出，但也歷時長久，直至一九七〇年方才退休。他一生的舞台事業，便是在改編佩提帕的芭蕾舞作塞進社會主義寫實論的框框。這表示佩提帕原作的舊式默劇段落（帝俄貴族的遺毒）必須刪去，另外再加一些變動，例如特別高的高舉、豪邁奔放的炫技等等。圓滿的結局當然少不了，也不多掩飾劇情便在影射社會主義天堂就在此時此地的蘇聯。

例如謝爾蓋耶夫一九五〇年新編的《天鵝湖》就是如此；但是，後來因為檢查單位施壓，原本偏向傳統的劇情——戀人因為壞巫師施法，雙雙慘死，之後於來生重逢團聚——大概因為檢查單位不滿這樣的劇情暗含宗教寓意吧，不得不再作修改。所以，謝爾蓋耶夫將劇情改成壞巫師受盡折磨終至慘死，一對戀人有幸團圓，而不是在天堂，是在人間。

史達林一九五三年三月五日逝世，蘇聯的局勢開始有所變化，只是速度不快，充滿遲疑觀望。史達林驚傳死訊，塵埃落定之後，先前遭他批鬥、排擠的藝術家——尤其是曾經參與一九二〇年代現代主義創作實驗的藝術

家——紛紛從先前歸隱沉潛的文化洞穴重現人世，窺探風向。費多．羅普霍夫於第二次世界大戰期間一度重返基洛夫芭蕾舞團，不過為時短暫。而他這一次重出江湖，馬上便在劇院重領風騷，只是，不再是以編舞家的身分，而是提攜後進的前輩伯樂。他在聖彼得堡羅西街（Rossi Street）棲身的小公寓，也成為蘇聯劇院非正式的集散地。

年輕一輩的舞者，於探索舞蹈新思潮之際，都愛往他住的小公寓請益、乞靈。而且，此時重振聲威的藝術家，不僅羅普霍夫一人。舞者李奧尼．雅柯布松（Leonid Veniaminovich Yakobson, 1905-1975）也攻下一座山頭。雅柯布松早在一九二六至一九三三年，便於馬林斯基劇院供職，也曾和羅普霍夫共事，對作家佛拉迪米爾．馬雅柯夫斯基和亞歷山大．布洛克為仰慕。所以，他也和兩位作家一樣，站上了藝術革命的尖端，一心要以嘲諷譏刺、機智諧趣，將芭蕾從志得意滿、講究古典格律、洋溢布爾喬亞自以為是的調調當中再拽出來。

雅柯布松對雜耍特技、默劇極為著迷、福金的芭蕾舞作對他也有深遠的影響。一九三○年，他在馬林斯基劇院以蕭士塔柯維奇的音樂，創作出他第一支重要舞作，《黃金年代》。但是，雅柯布松的麻煩和羅普霍夫一樣，他的作品也沒辦法順利套進史達林社會主義寫實論的框框，他本人對於芭蕾戲劇死板固守舊世界的古典格律也很反感。所以，雅柯布松的壯年盛期，不是和蘇聯政權搞得彆扭又緊張，就是消聲匿跡，休養生息去也。但是到了一九五六年，他的處境大為好轉。該年二月，赫魯雪夫在蘇聯共黨中央委員會致辭，批判史達林，也為蘇聯的文化、藝術打開「解凍」的復甦道路。數月之後，基洛夫芭蕾舞團便推出了雅柯布松的舞作，《斯巴達》（Spartacus），進行首演。這是全晚長度的芭蕾舞作，動作大膽，充斥性感挑逗，搭配哈察都亮譜寫的原創音樂，豪華壯麗，屬於《天方夜譚》路線的芭蕾舞劇。演出的舞者陣容超過二百，於台上露骨刻畫情欲流瀉、鄧肯風格的「自由舞蹈」。這樣的舞作，若還在史達林主政的年代絕對不見天日。但是，到了這時，不僅得以公開演出，還被捧為模範：一九六一年，《斯巴達》移師波修瓦劇院，列入演出的劇目。

雅柯布松的創作當然不是無中生有、天外飛來的一筆。《斯巴達》出版了的那年代，蘇聯著名詩人尤金尼．伊夫杜申柯（Yevgeny Yevtushenko, 1933-）得以問世的那年代，蘇聯著名詩人尤金尼．伊夫杜申柯的名詩〈巴比亞〉（Babi Yar）譜寫諾貝爾文學獎的亞歷山大．索忍尼辛（Alexander Solzhenitsyn, 1918-2008），也出版了名作，《傑尼索維奇的一天》（One Day in the Life of Ivan Denisovich, 1962）。音樂家蕭士塔柯維奇以伊夫杜申柯的名詩〈巴比亞〉（Babi Yar）譜寫

的《第十三號交響曲》（Thirteenth Symphony），也於此時首演，而〈巴比亞〉一詩對蘇聯生活可是有露骨的嘲諷。

連梅耶霍德於此時也獲平反，大家又可以公開討論其人暨其創作理念。福金所編的作品，他和俄羅斯芭蕾舞團合作的作品，原先在蘇聯被批鬥成叛國的流亡藝術，這時竟也堂而皇之登上了蘇聯國內的舞台，往往還是在俄羅斯境內首度演出。例如一九六一年，《彼得路希卡》終於登上列寧格勒馬里劇院的舞台，在俄羅斯民眾面前首度演出——此劇首演，可是早在一九一一年，地點在法國的首都巴黎。不過，赫魯雪夫的「解凍」政策，當然不是沒有限度。作家巴斯特納克的名著，《齊瓦哥醫生》（Doctor Zhivago, 1957），就只能在義大利出版；而且，這一部小說雖然為巴斯特納克贏得諾貝爾文學獎，他卻橫遭蘇聯的「作家協會」（Writer's Union）除名，也遭官方斥逐。

蕭士塔柯維奇的《第十三號交響曲》也是在演出僅只兩場之後，便遭蘇聯官方查禁。

儘管如此，赫魯雪夫的「解凍」政策依然為文化、藝術打開了一條創作的道路，眾人不禁酣暢沉醉。舞蹈因而也像是可以開拓出嶄新的路線。一九六二年，雅柯布松推出新創的舞作，《臭蟲》（The Bedbug），取材自作家馬雅柯夫斯基的作品。這一齣芭蕾、露骨、暴烈，描寫心靈崩潰，自殺，最終以血淋淋的一幕收場：一張大床爬滿沾滿血污、詭異恐怖的臭蟲。兩年後，雅柯布松又根據亞歷山大·布洛克的長詩〈十二〉，以喧鬧、嘲諷的海報藝術風格進行創作（他應該知道布洛克寫的這一首天啟長詩，四十年前可是害得巴蘭欽惹上大麻煩的）。只可惜，那時蘇聯官方前進的腳步又開始退縮：先是一九六二年末，繼而又在一九六三年，赫魯雪夫又再發動連番批鬥，矛頭對準的是抽象藝術（「給驢子看的」）、爵士樂（「一肚子屁」）、流行舞蹈（「拿身體的一截扭來扭去……成何體統」），也指名藝術家、藝術家的作品，正式發布兇狠的譴責和威脅。雅柯布松的《十二》自然不會是漏網之魚。舞者娜坦莉亞·瑪卡洛娃（Natalia Makarova, 1940-）後來回想起當時便說：「黨內的高官氣得不得了，特別是那十二個紅軍穿越到未來的方式，他們最氣——不是革命軍人該有的莊嚴步伐，而是像紅色的臭蟲，歪歪扭扭沿著一道斜波往上爬，而斜波後面又是一大片刺眼的紅色強光——那是世界末日的熊熊火光。

他們十二個人，背對觀眾呆呆佇立，面對這般光景的未來，還一副莫可奈何的認命相。」

娜妲莉亞·瑪卡洛娃說，當時雅柯布松為他編的結尾作過辯解，說他這樣編是因為沒人知道未來到底會怎樣，而官方的回覆是，「啊？所以，你還是不太清楚我們革命的未來會怎樣？**我們**可是很清楚哪！」最後，雅

柯布松提議將結局修改成耶穌基督拖著一條紅色的大橫幅，大踏步走過十二名軍人身邊，一路遁入翼幕。結果又被官方擋下：「你這是在幹嘛？取笑我們？李奧尼？」這齣芭蕾就此束諸高閣。一九六九年，拜蘇聯共黨高層還有人友情相挺，雅柯布松獲賜一棟陰濕的老屋，供他自組小型舞團。他便帶著一批忠心的舞者開始創作他自稱的「迷你」芭蕾，有幾位舞者還是因為對基洛夫芭蕾舞團不滿而脫隊跑掉的。可是官方還是不斷找他麻煩，未曾稍歇。雅柯布松就抱怨過：「每一托舉都要和他們討價還價，肉色緊身衣也要縫上有色的線條。他們把裸體和情慾看得像洪水猛獸，怕得要命。」雅柯布松就這樣帶著一肚子怨氣和沮喪，於一九七五年因胃癌辭世。26

雅柯布松的芭蕾，創意大膽而奔放，即使在「解凍」時期，作品萬一被官方視作對黨的路線有所質疑，一樣會付出不小的代價的。相較於芭蕾戲劇講究的死板道統，雅柯布松偏向肢體塑型、形式自由的風格，無法預料，無法控制，當然看得黨官大驚失色。雅柯布松本人對於上方來的壓力，堅持頑抗，也將他拱成創作勇氣和威武不屈的象徵，堪稱以芭蕾表達異議。所以，可想而知，直到今日，他的作品依然備受推崇。只是，衡諸傳世的影片和後世重新搬上舞台的演出，他的編舞其實一樣受制於當時的環境，舞蹈語彙顯得單薄又老套。甚至像《臭蟲》和《十二》那樣的作品，也很難不看作是他故意擺出來的對抗姿態，是他在以藝術創作進行報復。連《斯巴達》一劇也看得出有志難伸的跡象，像是摻水稀釋的福金，怎麼看也只剩下「性」這一招。《斯巴達》的氣勢確實恢宏，但卻像是平面的反「芭蕾戲劇」，教人興致索然。雅柯布松以赤腳取代芭蕾硬鞋，以自由舞蹈取代古典格律，以橫流的感性取代沉悶滯重的規矩禮法。舞者的每一步伐、每一姿態，看似費盡思量在試探共黨的底線──這些固然值得讚賞，卻也流露創作的灰心絕望、自暴自棄。

所以，蘇聯芭蕾真正有所突破的巨匠，不是一九二○、三○年代的老將，而是「解凍」世代的新秀。倒不是這一批新秀比老將還要激進，正好相反，他們是在史達林掌權年代出生、長大的新世代，和俄羅斯過往的歷史、和蘇聯境外的世界，都有莫大的隔閡。這般出身的世代，只認得蘇聯的「芭蕾戲劇」和「社會主義寫實論」。但是，話說回來，這世代也有不少人親身走過第二次世界大戰蘇聯民間掙脫史達林枷鎖的自發歷程，所以，他們一樣渴望當時流瀉的創作自由和熾熱的創作火花。戰爭激發的民族自尊心和愛國心，也早已內化於他們心底。因此，他們像是獨樹一幟的世代，因為有史達林和第二次世界大戰加在一起的雙重體驗，而和之前的一輩、和後生的

晚輩，同都大相逕庭。他們既溫馴規矩、衷心擁戴蘇聯，但是，對於藝術創新卻又特具非凡的野心和渴望。所以，「偉大的父親」史達林一死，赫魯雪夫為藝文創作打開門戶，他們馬上追隨赫魯雪夫的領導腳步，爭相前行。

不過，他們一樣乖乖聽從**赫魯雪夫**的領導：所以，這一世代的藝術家，一如當時的蘇聯政權，並不奢望一刀斷他們和舊日的關係。他們不會橫衝直撞爭取自由，或是標舉西方藝術的標準、品味作為大旗。他們進行的是一連串躊躇觀望、隨機應變、堅苦奮鬥的小小戰爭，既不逾越社會主義寫實論的框框，又以社會主義寫實論為攻擊的目標。

這一代的蘇聯芭蕾代表人，以尤里．格里戈洛維奇為最重要。如前所述，格里戈洛維奇成長的時期適逢戰火不斷，師承的是基洛夫芭蕾舞團的訓練，屬於「半性格」舞者，民俗風格跳得極為出色，深受羅普霍夫影響；羅普霍夫在他，像是伯樂、導師。一九五七年，格里戈洛維奇在基洛夫劇院推出舞蹈創作《寶石花》（*The Stone Flower*），堪稱蘇聯文化發展的大事，而且，之所以是大事，原因不在於《寶石花》的藝術成就何其斐然，而在於格里戈洛維奇從一開始滿懷創作的雄心，走到最後卻功敗垂成。《寶石花》最早的構想起於近十年之前，也就是拉夫洛夫斯基和普羅高菲夫早在一九四八年就有意思要做這樣一齣芭蕾戲劇。當時，茲丹諾夫的藝術訓令才剛發表未久。《寶石花》的劇情特別取材自蘇聯官方正式認可、算是「萬無一失」的故事集。腳本由拉夫洛夫斯基和普羅高菲夫的素材：蘇聯作家帕維爾．巴佐夫（Pavel Bazhov, 1879-1950）以民間故事為本而寫的故事集。合力撰寫。不過，拉夫洛夫斯基還是一樣蜜拉．孟德爾頌－普羅高菲娃（Mira Mendelson-Prokofieva, 1915-1968）的老毛病，是難纏、彆扭又神經緊張的合作對象，動輒暴怒咆哮，樂譜不是要刪、就是要加，氣得普羅高菲夫灰心又洩氣──也正好為普羅高菲夫於政界的宿敵提供上好的材料可以大作文章。一九四九年，普羅高菲夫取《寶石花》部分樂曲，為共黨和劇院官員先作預演，反應並不理想。音樂備受尖刻的抨擊，轟得普羅高菲夫垂頭喪氣。一九五四年，《寶石花》終於登台首演，由烏蘭諾娃擔綱。只是，這時的《寶石花》不論於音樂還是舞蹈，原先可能散發的興味已然剝卻盡淨。普羅高菲夫也未參加首演──他已於前一年抑鬱以終，死前仍在修改《寶石花》的音樂。

所以，格里戈洛維奇新創的《寶石花》，不同於一般的芭蕾，而是將拉夫洛夫斯基的原始版本修改、重排而

做出來的版本。拉夫洛夫斯基的原始版本，也公認是針對蘇聯的芭蕾戲劇在單挑踢館。格里戈洛維奇追隨羅普霍夫等人的腳步，一樣想將純粹抽象的舞蹈再送上舞台。只是，當時格里戈洛維奇和他帶的那一幫舞者認為改走這一條「形式主義路線」，說不定在意識型態可以要到一點上風，因此全都十分興奮，像是找到了嶄新的創作使命。他們想的倒不是要推翻芭蕾戲劇，而是要加強芭蕾戲劇表情達意的張力，把芭蕾戲劇拉到與時代同步的境界。其實，《寶石花》怎麼看在當時確實像是清流：格里戈洛維奇還故意跳過基洛夫芭蕾舞團早已打響名號的資深芭蕾伶娜擔綱，例如伊琳娜‧柯帕柯娃和娥拉‧奧西彭柯（Alla Osipenko, 1932），這兩人都以技巧扎實、千錘百煉而知名。眾人排練《寶石花》的時候，一個個興奮得暈陶陶的，透著共謀大計、心照不宣的鬼祟；籌備演出事務的藝術家（舞者、設計師、作家），往往排練過後還要再挑一個人的家裡集合，繼續排練上好幾小時。

然而，儘管《寶石花》的製作班底洋溢改革的熱忱，《寶石花》的劇情卻是社會主義寫實論的標準樣板戲，畢竟，這一齣芭蕾的出身，是茲丹諾夫呼風喚雨的年代。《寶石花》的劇情描述「正派」的工人，一名在烏拉山區（the Urals）工作的石匠，是美麗、無邪少女心愛的戀人。兩人單純的幸福卻因為有「反派」——腳上一雙黑色大靴子踩得彙彙響的駝子地主——從中作梗、破壞，而變得十分坎坷，最後，歷經重重考驗，兩人堅貞的愛情、石匠過人的手藝，終究還是戰勝一切橫逆。不過，格里戈洛維奇並沒有要舞者以一九三○年代的老路數去演這樣的劇情，而是將全劇編成一套「組舞」（suite of dances）。格里戈洛維奇故意避開芭蕾戲劇標準的手勢動作和滑稽啞劇不用，改以將一支舞接一支舞的蒙太奇手法，講述劇中的故事。

然而，他做出來的結果卻生硬又彆扭：明明是芭蕾戲劇，卻故意把一支又一支舞碼扛在背上。格里戈洛維奇一支疊一支的編舞手法，雖以劇情線作串連，卻沒做出有條有理的舞蹈構造，或是貫串整體的設計。《寶石花》多的是舞步，但也只見舞步……一長串練得熟極而流的舞步，像是舞蹈教室司空見慣的練習照搬上舞台演出，硬生生套進意識型態掛帥、一切盡在意料當中的劇情裡去。尤有甚者，格里戈洛維奇採用的舞步，許多雖然都有古典的樣式，卻也奇怪，只讓人覺得平板乏味、空洞無聊。舞步不留喘息的餘地，沒有內在的空間。一般編舞都會利用一些小動作來銜接舞步，看似無關緊要，但給舞者時間思考，也給舞者時間去呈現他的思考，但《寶石花》

全劇幾乎付諸闕如。也因此，《寶石花》徒具光鮮亮麗、堅實強固的衣裝，卻只見表面，而沒有層層疊疊的寓意，沒有內涵。連音樂也像是在幫倒忙。《寶石花》配樂的最後成品，不僅沒有《羅密歐與茱麗葉》的淒切哀傷、激昂奔放，甚至連《灰姑娘》也比不上。《寶石花》的音樂只聞一味大鳴大放、聲勢震天，彷彿事到如今，普羅高菲夫終於向蘇聯政權低頭，不再絞盡腦汁在蘇聯官方標舉的音樂風格當中注入真摯或是細膩的心聲。

所以，《寶石花》離所謂蘇聯芭蕾起飛的新起點還差得遠呢。《寶石花》此劇，反而是蘇聯標榜芭蕾戲劇、社會主義寫實論歷經二十年後，舞蹈藝術日漸凋零的鐵證。格里戈洛維奇和他帶的舞者，原本希望將單純的舞蹈重新推上舞台。舞步，空白的舞步，似乎便是他們可以依循的方向，看是不是能夠由此走出芭蕾戲劇陳舊而且（在他們看來）過時的樣板和窠臼。他們的嚮往會推到這一方向，其理可解。只是，他們對於所用的舞步可能有何意涵，卻一知半解。而拉夫洛夫斯基和普羅高菲夫聯手催生的基洛夫版《羅密歐與茱麗葉》，孕育的文化土壤可就肥沃得多了，根源可以回溯到高爾斯基、史坦尼斯拉夫斯基一輩藝術大師外加史達林之前的文化界。烏蘭諾娃的舞蹈，也有純正的理想主義作為哺育的活水泉源。反之，格里戈洛維奇卻是貿然一頭栽進他要打倒的那幾類意識型態，不作思辨便將之複製於他的創作，視之為藝術。《寶石花》的舞蹈形如芭蕾版的共黨教條：只見僵硬、呆滯的樣板，沒有其他。社會主義寫實論便這樣又再多了一份祭品。格里戈洛維奇的藝術受制於社會主義寫實論的類型，創作的視野穿不透類型的壁壘。容或有人認為《寶石花》終究掙脫了史達林芭蕾的桎梏，但其實，《寶石花》正是「史達林芭蕾」的正宗代表作。

不過，當時的人可不作此想。格里戈洛維奇的新版《寶石花》於一九五七年由基洛夫芭蕾舞團推出首演，反而相當轟動。此中關鍵，便在歷史背景。當時的觀眾和黨官同都渴望一見芭蕾改革的新氣象，格里戈洛維奇的白話詩舞蹈，在眾人眼中自然是求之不得的新方向。《寶石花》也確實為作者贏得眾所垂涎的黨方賞識：一九五九年，《寶石花》榮登莫斯科波修瓦劇院的舞台演出，格里戈洛維奇還再為基洛夫芭蕾舞團編了另一齣備受好評的舞作，《愛的傳說》（The Legend of Love）。一九六四年，格里戈洛維奇奉命出任波修瓦芭蕾舞團的藝術總監，取代的是拉夫洛夫斯基。

所以，將雅柯布松、格里戈洛維奇等多人送進藝術光圈的創意裂變，在當時確實是掀起了不小的波瀾，但也

幾乎看不到長久的價值。赫魯雪夫的「解凍」於文化是有解放之功，但未足以創造文化之實。所以，當時看似前程似錦、無限光明的新起點，很快便黯淡下來，基洛夫芭蕾舞團也又倒退回以前的老套。這樣的例子不勝枚舉，單舉一則來看就好。一九六三年，時任基洛夫芭蕾舞團藝術總監的康斯坦丁‧謝爾蓋耶夫推出芭蕾戲劇新作《遙遠的星球》（Distant Planet），以蘇聯的太空探險為主題，挑選舞者的時候，還特別強調要長得很像史上第一位登上太空的蘇聯太空人，尤里‧葛加林（Yuri Gagarin, 1934-1968），舞者也要穿上笨重的太空衣在台上身輕如燕，四處彈跳。於後文可知，往後數年，基洛夫芭蕾舞團始終陷於漫漫的沉淪長途，無法脫離。

古典芭蕾就此走到了十字路口：史上頭一遭，俄羅斯芭蕾的創作中心、泉源，即將從列寧格勒的基洛夫劇院，朝東移到莫斯科的波修瓦劇院。只不過，此番東移並非僅僅因為內部因素，或是「人才外流」不斷朝東而去的累積效應而已。蘇聯於後史達林時代，因「解凍」路線而勾畫出來的文化風景，其中有一大面向，於此也不可小覷——也就是西方世界。

一九五六年，蘇聯的波修瓦芭蕾舞團頂著當時英國和蘇聯宣告「和解」的氛圍，前往倫敦作訪問演出。英國的皇家芭蕾舞團，原本也預計於後一年赴蘇聯演出作為回禮，卻因為蘇聯入侵匈牙利加上爆發蘇伊士運河危機，而告腰斬。蘇聯的波修瓦芭蕾舞團當時於倫敦登台獻藝，堪稱劃時代的大事——波修瓦芭蕾舞團成立近二百年，還是首次登上西方世界的舞台。英國觀眾當時翹首以待，殷殷期盼：倫敦「柯芬園」（Covent Garden）的買票人龍在入場券開賣前三天就已經現形，從劇院往外蜿蜒超過半哩。新聞界也拿此事的序幕來大作文章，像有一幅漫畫就打趣畫了一名舞迷苦苦求票，售票人員開心回答：「還有附贈的優惠！為了表達英、蘇兩方友誼堅固，他們還要蓋伊‧伯吉斯（Guy Burgess, 1911-1963）出馬來跳紫丁香仙子！」蓋伊‧伯吉斯是英國當時惡名遠播的同性戀雙面諜，一九五一年因事蹟敗露而叛逃至蘇聯；紫丁香仙子則是芭蕾《睡美人》的角色；第二次世界大戰結束，柯芬園重新開幕，推出的開幕大戲便是《睡美人》這一齣俄羅斯芭蕾，還全由英國籍舞者演出。後來，波修瓦芭蕾舞團終於抵達柯芬園的劇院準備首演；當時英國首屈一指的芭蕾伶娜瑪歌‧芳婷，師承俄羅斯流亡

在外的芭蕾大師，也趕到劇院去拜見烏蘭諾娃，而且，也不管烏蘭諾娃生性害羞，竟然激動到一把緊緊摟住人家，嚇了烏蘭諾娃好大一跳。[27]

一九五六年十月三日，波修瓦芭蕾舞團於柯芬園演出《羅密歐與茱麗葉》；布幕才一掀起，東、西對峙的「冷戰」霎時像是煙消雲散。波修瓦芭蕾舞團製作的氣派和規模，烏蘭諾娃舞蹈扣人心弦的深度，看得英國人大為傾倒。烏蘭諾娃當年已經四十六歲了，茱麗葉的少女芳華和苦戀劇情，卻依然表達得絲絲入扣。英國舞者安東妮·希布利（Antoinette Sibley, 1939-）當年看過烏蘭諾娃的演出的震撼：「她那樣子亂七八糟。根本就是老太婆……活像有一百歲……但這時，她忽然像是墜入夢境，回顧她心情之震撼……變成了十四歲……喔，我們的心啊！我們**大氣**也不敢出一聲！然後，就在我們的眼前，沒有化妝，沒有戲服，就她跑過舞台──哇！我們全都放聲呼嘯、叫好，好像在看刺激的足球賽。」首演之夜，情況也是如此……全場起立向烏蘭諾娃歡呼致意達十三次，評論盡是興奮不能自已的讚譽。是有幾名評論家抱怨拉夫洛夫斯基編的舞蹈太老派、太沉重（「笨重累贅、疊了三層的大戲」，充斥「殘暴、作戲的情節」）。不過，觀眾才不管……他們瘋狂仰慕烏蘭諾娃。「英國國家廣播公司」（BBC）該年播出烏蘭諾娃演出的《天鵝湖》，收視人口還高達一千四百萬人。波修瓦芭蕾舞團展現的芭蕾藝術，震撼人心的威力也就此長留英國民眾心中數十年未去。[28]

三年後，一九五九年，同樣的場面在美國紐約重演。排隊買站票的人龍早在首演之夜前三十九小時，就在紐約的舊「大都會歌劇院」（Metolpitan Opera House）前方出現。再到四月十六日，首演開幕，劇院不僅高朋滿座，兩側和走廊還多擠進來了二百多人。美國和蘇聯兩國的國旗一面面從包廂垂掛下來，宛若橫幅，正式演出開始前，管絃樂團先演奏美、蘇兩國國歌。紐約的觀眾一如倫敦，激動不能自已，烏蘭諾娃於紐約又再展現巨星丰采。

美籍舞蹈評論家約翰·馬丁（John Martin, 1893-1985）為《紐約時報》（New York Times）撰寫《羅密歐與茱麗葉》一劇的評論，以這樣一段總結觀賞的經驗：「胡鬧？廢話！過癮？好久了！男的像拉貨車的駑馬？還用說！老派？是啊──但也以上皆非（到底怎樣才叫作「老氣」，你說？）；藝術創作傑出到這地步，前面說的勞什子，管它幹什麼？」[29]

赫魯雪夫高興得很，一九五九年訪問美國時，曾經溫柔低聲詢問在場的一群美國記者，「哪，我有問題要問

你們，哪一國家的芭蕾最好？你們的？你們可是連永久的歌劇院和芭蕾劇院也沒有。你們的劇院只能靠有錢人賞賜的錢過活，但在我們國家，劇院是由政府出錢來養的。全世界最好的芭蕾，就是在蘇聯。芭蕾是我們的榮耀……你們自己看看就知道哪一國的藝術正在往上走，哪一國又在往下掉。」不過，在他發此豪語之際，也不是沒有若干徵兆已經出現，指出情況恐怕沒他想的這麼簡單。別的不論，有關波修瓦芭蕾舞團的評論，便不算佳評如潮。波修瓦芭蕾舞團於西方世界的名聲，是建立在烏蘭諾娃一人和《羅密歐與茱麗葉》一劇之上。格里戈洛維奇和雅柯布松編出來所謂「往上走」的新芭蕾，評論一般可就乏善可陳。紐約的評論家對《寶石花》多半不屑一顧（「單靠灑狗血、金光閃閃來撐場面」）。一九六二年，波修瓦芭蕾舞團以雅柯布松的《斯巴達》重返紐約舞台，紐約的評論還是無比尖刻：「豪華，庸俗，恐怖……此劇於蘇聯國內備受觀眾愛戴；只是，該劇對「自由」只會作言不及義的禮讚，該劇只見洋溢的激情，麻痺的想像力全然找不到內涵。這樣的戲碼，莫斯科若還覺得有什麼了不起的名堂，那還真是掀了不少莫斯科的底。」所以，「解凍」年代的蘇聯芭蕾，傳達的效果並不太好。東西方的文化鴻溝，還要靠蘇聯的伏櫪老驥才搭得起橋梁。30

之後，輪到美國往蘇聯的方向去。一九六〇年，「美國劇院芭蕾舞團」成為踏上蘇聯領土演出的第一支美國舞團。美國劇院芭蕾舞團推出一連串舞碼，尤以摘自佩提帕經典作品的段落為主——這樣才能證明蘇聯人會跳的，美國人也會——外加精心挑選的美國「原生」作品，例如哲隆·羅賓斯（Jerome Robbins, 1918-1998）的《逍遙自在》（Fancy Free）、艾格妮絲·德米爾（Agnes de Mille, 1905-1993）的《牛仔賽會》（Rodeo）。而艾倫·柯普蘭（Aaron Copland, 1900-1990）的《比利小子》（Billy the Kid），遭蘇聯官方以思想為由予以否決（法外之徒竟然也是英雄，太不道德了），艾格妮絲·德米爾的名作《瀑布河傳奇》（Fall River Legend）也被拒絕，因為劇中揮舞斧頭的女主角麗姬·波頓（Lizzi Borden, 1860-1927），蘇聯官方認為「太殘暴、太陰森，不合俄羅斯人的品味」。31

然而，儘管美國劇院芭蕾舞團排出來的舞碼引發美、蘇雙方些許緊張，舞團的首席男舞者，艾瑞克·布魯恩（Erik Bruhn, 1928-1986），於舞台上的演出卻看得蘇聯觀眾「如痴如狂」——這是蘇聯一位著名評論家致函美國同儕所用的形容詞。原籍丹麥的布魯恩成長於丹麥的哥本哈根，師承丹麥的芭蕾傳統，尤其專精布農維爾風格，曾和瓦崗諾娃的一名高徒，薇拉·佛爾柯娃（Vera Volkova, 1905-1975）密切合作。佛爾柯娃是在一九二九年移居

西方，落腳丹麥的哥本哈根。因此，布魯恩的舞蹈譜系十分顯赫，可以再從俄羅斯的瓦崗諾娃回溯到法國的佩提帕和瑞典的約翰森。布魯恩的技巧精采絕倫，卻從來不會流於蘇聯派的炫技或是雄奇，反而以「高貴舞者」的姿態，以含蓄內斂、精緻細膩的氣質，最為世人稱道。蘇聯的芭蕾早已經將芭蕾的貴族淵源剔除乾淨，尤以基洛夫芭蕾舞團的舞者為然，但他們還是也自奉為捍衛俄羅斯古典芭蕾的尖兵。所以，布魯恩的舞蹈看得蘇聯觀眾心盪神馳。布魯恩的舞蹈，不僅供他們一窺俄羅斯芭蕾失落的過往，也像確鑿的明證，證明西方世界的古典芭蕾舞者絕對不下於蘇聯本土的舞者，不止，說不定還更勝一籌。[32]

不過，布魯恩的舞蹈為蘇聯——還有「基洛夫芭蕾舞團」——帶來的震撼，怎樣也比不上蘇聯本土培養出來的舞者紐瑞耶夫所做驚天動地的一件大事。紐瑞耶夫於一九六一年六月十六日，在法國巴黎機場驚險叛逃，投奔西方懷抱。紐瑞耶夫生於一九三八年，父母都是信奉伊斯蘭教的韃靼後裔（他母親講韃靼語、讀阿拉伯文），早在俄羅斯共產黨成立之初便已入黨，同為積極熱心的黨員。第二次世界大戰，紐瑞耶夫的父親從軍參戰，留紐瑞耶夫和母親在後方孤苦求生，由母親隻身為幼子尋求溫飽。紐瑞耶夫先是在家鄉的共黨青年組織學芭蕾和民間舞蹈，再師事先前於馬林芭蕾舞團跳舞的舞者，最後終於進入基洛夫芭蕾舞團，投入芭蕾名師普希金的門下。普希金於一九三〇、四〇年代曾和瓦崗諾娃共事，和瓦崗諾娃一樣謹守嚴格的古典芭蕾精神。所以，紐瑞耶夫經他嚴格督促，將他原本奔放狂野、偏向民俗風格的舞蹈，琢磨得完美又精緻。不過，一出舞蹈教室，紐瑞耶夫不時就會和蘇聯官方起衝突。紐瑞耶夫天生有強烈的求知欲和思辨力，性格又桀驁不馴，讀遍了他拿得到的外國書籍，看遍了他弄得到的盜版芭蕾錄影帶——早在他投奔西方、見到布魯恩、愛上布魯恩之前，他便已經藉錄影帶在拆解布魯恩的舞蹈技巧了。紐瑞耶夫也勤學英語，不肯從俗加入蘇聯的「共青團」。一九六〇年，紐瑞耶夫原本迫不及待要親眼見識布魯恩於台上的演出，卻被蘇聯官方送去東德，搭巴士進行又長又艱苦的巡迴演出。待基洛夫芭蕾舞團受邀赴巴黎演出，他又被官方安排留在國內，不得隨團出訪。可是，法國那一方的主辦單位卻不放手：他們在列寧格勒看過紐瑞耶夫演出，算準了他到巴黎登台一定大轟動。

他們沒有失算。基洛夫芭蕾舞團在巴黎演出的那一季，紐瑞耶夫確實是舞團無懈可擊的台柱明星，還榮獲「尼金斯基再世」的封號。不過，紐瑞耶夫還是不懂得安分守己。蘇聯舞者出國到西方演出，照例都有蘇聯特

務機關「國安局」（KGB）派員隨行監控，行動也有嚴格的限制。出外的交通，一概搭乘舞團專屬的巴士，也不准和外人廝混，或是逕自脫隊行動。官方的嚴格規矩，當然不乏奸細、線民幫襯，有誰膽敢擅自偏離路線，必受嚴懲。只是，紐瑞耶夫才不把這些放在眼裡，還是想辦法避開蘇聯國安局的耳目，脫隊行動，和法國舞者、藝術家交遊。只是，紐瑞耶夫才不把這些放在眼裡，徹夜不歸。有新鮮的體驗擺在眼前，紐瑞耶夫才沒耐性稍待。他也自恃他在巴黎有超高的人氣，以之為他最大的法寶。舞團若是要他坐冷板凳，絕對引發國際大譁，對官方有害無利。所以，

他們 才不敢這樣子做。

只是，他們就是敢這樣子做。基洛夫芭蕾舞團出發到巴黎的機場，準備轉進到下一站：倫敦，紐瑞耶夫就被官方的人員硬擋下來，拉到一旁，跟他說赫魯雪夫親自下令將他送回莫斯科登台作「特別演出」。還有，他母親也病了。這時，紐瑞耶夫心裡有數，他已經落居下風……只要他一回到蘇聯，準會被貶到偏遠的省分（這還算是好的呢），且再也無法踏出蘇聯一步，後半生不論藝術創作或是物質生活都會貧瘠又艱苦，也永遠擺脫不掉國安局緊迫盯人的監控。早早就有前車之鑑：他那一輩的蘇聯舞者，就有猶太裔的瓦列里・帕諾夫（Valery Panov, 1938-），在國外巡演期間被蘇聯官方以同樣的理由遣送回蘇聯，然後嚴懲。紐瑞耶夫悲從中來，拿頭撞牆，大哭，怎樣也不肯離開身邊的幾名法籍朋友。事有湊巧，他在巴黎交上的朋友，有一位是克萊拉・桑特（Clara Saint, 1940-）。她是智利富家女，也是作家安德烈・馬勒侯（André Malraux, 1901-1976）之子的未婚妻；馬勒侯在當時又是法國戴高樂（Charles de Gaulle, 1890-1970）政府的文化部長。紐瑞耶夫在機場的朋友急忙打電話找她幫忙，她衝到機場，爭取法國官方奧援（事後內情外洩，才知道其中一人是白俄的流亡人士）。紐瑞耶夫茫然不知所措，情急之下，掙脫蘇聯國安局人員的掌握，衝向法國官員，開口要求政治庇護，在場的法國警方人員馬上將他納入保護留置。

紐瑞耶夫投奔西方，立即成為全球報紙的頭版頭條，對蘇聯政權的威信也是嚴重的打擊。基洛夫芭蕾舞團雖然並未因此一蹶不振，卻也始終未能重振往日雄風。舞者除了震驚、洩氣，平日和紐瑞耶夫來往較密的幾位，還因之連坐受罰。紐瑞耶夫的舞伴，娥拉・奧西潘柯，於舞團的地位馬上被拔，遣送回列寧格勒。舞團的總監康斯坦丁・謝爾蓋耶夫，也由官方經過交叉訊問之後作了懲戒。當時的舞者有人說：「我們最震驚的倒不是他走了，

而是他怎麼可以這樣一走了之？依我們的訓練、我們的背景，怎麼有人做得出來這樣的事？這才是我們始終搞不懂的地方。」紐瑞耶夫其人，在列寧格勒觀眾心中原本是眾所矚目的天之驕子，此後也從蘇聯的公眾生活除名抹得一乾二淨。姑且舉一則例子來看就好：當時有一本談雅柯布松的小書，封面雖然也出現了紐瑞耶夫的名字，但故意印得特別淡，還特別夾在一大堆人名和舞者的拼貼當中，大頭針把這一位叛國他去的舞者印得模糊不清的名字，一針、一針小心剔除。一九六二年，紐瑞耶夫在蘇聯於缺席審判被定有罪，判刑，直到一九九七年才獲平反。儘管如此，紐瑞耶夫卻未因此在蘇聯民眾心中真的永遠泯沒無存；紐瑞耶夫其人反而在列寧格勒居民的集體記憶，占有一席宛如神話的顯赫之地。[33]

還真是禍不單行，繼紐瑞耶夫投奔西方之後，一九六二年十月，喬治‧巴蘭欽率領「紐約市立芭蕾舞團」（New York City Ballet, NYCB）抵達莫斯科，展開為期八週的巡迴演出，輾轉於列寧格勒、喬治亞的第比利西（Tbilisi）、烏克蘭的基輔、亞塞拜然（Azerbaijan）的巴庫（Baku）各地登台獻藝。紐約市立芭蕾舞團來訪，雖是當時蘇聯民間騰歡的轟動大事，對於蘇聯擺攏給西方看的自信文化門面，卻是再一重擊。巴蘭欽畢竟是俄羅斯本土培養出來的舞蹈大師，曾是馬林斯基芭蕾舞團的一員，和羅普霍夫、郭列佐夫斯基都曾共事，之後才移民西方、定居紐約，欽最激進的作品，可是和流亡在外的俄籍作曲家伊果‧史特拉汶斯基合作的。他創作所用的音樂還非等閒。巴蘭欽最激進的作品，可是和流亡在外的俄籍作曲家伊果‧史特拉汶斯基合作的。史特拉汶斯基其人、作品，在蘇聯早於一九三〇年代便已成禁忌，到了一九六二年這當口，也才剛獲平反而已。巴蘭欽也和史特拉汶斯基一樣，極度反蘇維埃，他之所以同意此次重返蘇聯作公演之旅，全是因為美國國務院不斷施壓，不得不爾、而且，即使已經重履故土，也還是心有不甘，憤憤不平。

先於一九三三年（師法俄羅斯的芭蕾學校）創立「美國芭蕾學校」，再於一九四八年創立紐約市立芭蕾舞團。不過，更重要的是巴蘭欽揚棄傳統的故事芭蕾格局，改採激進的現代主義、還有（蘇聯人所說）「形式主義」的「新古典」風格。他創作的芭蕾，不少根本沒有劇情，只有音樂和舞蹈。而且，他創作所用的音樂還非等閒。

不過，紐約市立芭蕾舞團到了蘇聯，無處不掀起瘋魔的熱潮。一九六二年十月九日，舞團於波修瓦劇院首演，門票早在幾個禮拜前就已銷售一空，貴賓席也可見諸多蘇聯共黨、文化部的政黨要員成排就座，引人側目。

舞團還經過安排，特別到「克里姆林國會大廈」（Kremlin Palace of Congresses），於黑壓壓的六千人座位大廳演出，門票一樣搶購一空。首演之夜的節目，以巴蘭欽的《小夜曲》（Serenade, 1935）作開幕。這是（俄羅斯─搭配柴可夫斯基的音樂，是巴蘭欽在美國的早年作品。舞者另也演出《交互作用》（Interplay），這是巴蘭欽對美猶太裔的）美籍編舞家哲隆‧羅賓斯所作的爵士舞。還有《西部交響曲》（Western Symphony），這是巴蘭欽對美國牛仔和大西部半真半假的禮讚，搭配的音樂是美國作曲家赫西‧凱伊（Hershy Kay, 1919-1981）的作品。不過，蘇聯觀眾看得一頭霧水、目瞪口呆的舞碼，還是《競技》（Agon, 1957）。《競技》是巴蘭欽和史特拉汶斯基合作的作品。無調性音樂，舞者一身黑白二色的練習舞衣，搭配純藍的天幕：抽象透頂。巴蘭欽自己就說這一支舞是「機器」，但是會思考的機器」。舞者是艾莉格拉‧肯特（Allegra Kent, 1937-），蘇聯觀眾叫她「美國的烏蘭諾娃」；還有亞瑟‧米契爾（Arthur Mitchell, 1934-）。《競技》於蘇聯觀眾的腦海烙下了無法抹滅的印象，而且，部分原因可能還在於舞者注入的激情和肢體動作之奔放。艾莉格拉‧肯特有一次就說她自己的舞蹈躲著「伊莎朵拉（‧鄧肯）和山羊」；至於黑人舞者亞瑟‧米契爾，依芭蕾伶娜梅麗莎‧海登的說法，也是「肚子有一把火」。[34]

紐約市立芭蕾舞團於蘇聯贏得的激賞，難以盡述。夜復一夜，觀眾群起站立歡呼，齊聲大喊，「巴─蘭─欽！」每每意猶未盡，遲遲不走，非要劇院燈光全部熄滅才肯散場。買不到票的人還蜂擁聚集在劇院外面，待上好幾小時枯候守望也甘願。有不少人還追著舞團跑，跟到列寧格勒、跟到巴庫。舞者在街頭隨時會被人潮團團圍住，還有人要伸手摸一下──怎麼樣子跟我們差那麼多！蘇聯官方未必都看得懂巴蘭欽的作品，畢竟，他們是以芭蕾戲劇的眼光去看巴蘭欽的作品，習慣要在舞台的畫面尋找劇情。結果，和巴蘭欽聯手創立紐約市立芭蕾舞團的美國藝文名流，林肯‧寇爾斯坦（Lincoln Kirstein, 1907-1996），就聽到有人說艾莉格拉‧肯特（白人女性）和亞瑟‧米契爾（黑人男性）合跳的《競技》，是描述「黑人奴隸臣服於熱情洋溢的白人女主人專橫的暴政之下」。[35]

不過，紐約市立芭蕾舞團在蘇聯的巡迴演出，卻因為一九六二年十月美蘇爆發「古巴飛彈危機」（Cuba missile crisis）而未竟全功。美國總統約翰‧甘迺迪（John Kennedy, 1917-1963）發布史上著名的最後通牒之時，舞團還滯留蘇聯境內未歸，預計還要在克林姆林宮演出一場。所以，舞者一個個惴惴不安，美國大使館前爆發多

次蘇聯民眾暴力示威，美蘇即將燃起戰火，甚至可能出現核子對峙等新聞害得大家鎮日神經緊張，備受折磨。克林姆林宮的舞台有幾道樓梯直通正廳，舞者自然擔心觀眾會不會衝進來或掀起暴動。不過，演出第一支舞碼《小夜曲》，舞台的布幕往上一拉，柴可夫斯基的俄羅斯音樂和一身浪漫長紗裙的舞群——舞衣由俄羅斯流亡美國的著名設計師芭芭拉·卡林斯卡（Barbara Karinska, 1886-1983）設計——舞者蕭穆垂頭，雙腿併攏，以最基本的芭蕾姿勢站好，觀眾驀地群起站立，瘋狂鼓掌。[36]

紐約市立芭蕾舞團終於回到美國，奉美國國務院之命陪同舞團出訪的外交人員漢斯·圖赫（Hans N. Tuch），寫了一份很長的報告，指出：「蘇聯的芭蕾，於訓練、音樂性、編舞之優越，從來無人質疑。迄至紐約市立芭蕾舞團到來，以演出證明舞團的總監、舞者於芭蕾這三大關鍵，在在都要比蘇聯高明許多。紐約市立芭蕾舞團於蘇聯留下的深刻烙印，應該⋯⋯會推動他們〔蘇聯民眾〕勇於作個人表達，走向思想自由。」確實如此，紐約市立芭蕾舞團此次蘇聯之行，教蘇聯民眾深切領會：自十九世紀末年以降，俄羅斯的芭蕾終於未必是舞台上面唯我獨尊的霸主。法國芭蕾、英國芭蕾，尤其是美國芭蕾，這時都已經練就了各自的獨門絕活。赫魯雪夫得意洋洋的宣告——「全世界最好的芭蕾，就是在蘇聯」——不再像是不爭的事實。蘇聯記者歡迎巴蘭欽來到莫斯科，說他回到了「古典芭蕾的故鄉」。巴蘭欽曾經馬上唇相稽，「不好意思，俄羅斯是浪漫芭蕾的故鄉，而古典芭蕾的故鄉現在在美國」。蘇聯對此當然不會等閒視之。一九六三年的黨代表大會，高階黨官對於美國人——特別是紐約市立芭蕾舞團——展現的芭蕾藝術很可能已超越蘇聯，咸表憂心；芭蕾畢竟是蘇聯最得意的國家藝術。[37]

不過，和西方有所接觸，未必等於為蘇聯舞者（或是黨方）打開改變或是解放的大門。一般總以為通往西方的門戶只要打開一道細縫，俄國人一定爭先恐後以西方為師，把他們先前錯過的一切全都補齊，迎頭趕上。

而且，俄國人錯過的還真多⋯巴蘭欽、羅賓斯，還有爵士樂、無調性音樂、抽象表現主義、瑪莎·葛蘭姆（Martha Graham, 1894-1991）、摩斯·康寧漢（Merce Cunningham, 1919-2009）不勝枚舉。不過，從莫斯科的角度來看，未必如此。波修瓦芭蕾舞團到蘇聯境外演出，一樣無處不造成轟動，這便足以證明蘇聯跳的芭蕾確實優越。艾瑞克·布魯恩之出現，紐瑞耶夫投奔西方，尤其是紐約市立芭蕾舞團來訪，若是真的在他們心中種下懷疑的種子，這些種籽也未足以扭轉蘇聯看待芭蕾的僵硬思想模式。真有何改變，也是波修瓦芭蕾舞團反而走回頭路，又再

堅壁清野，備加相信他們唯我獨尊的地位，堅持走他們獨有的道路。波修瓦芭蕾舞團之後於紐約演出時，拉夫

洛夫斯基還找機會訓了巴蘭欽一頓，指他的創作手法只知「賣弄小聰明」，悖離故事芭蕾的道路根本就轉錯了彎。

不止，蘇聯的「解凍」政策並非雨露均霑。古巴飛彈危機過後，赫魯雪夫的文化政策又開始緊縮；而先前芭蕾

戲劇和形式主義的思想論戰即使聽得眾人昏頭昏腦，卻始終死而未殭，故於此時當然也重獲動力，舊態復萌。

不過，朝西方開放的效應，在列寧格勒的後果算是比較嚴重，耗弱了不少當地芭蕾的元氣。基洛夫芭蕾舞團

在國外的轟動盛況，原本就比不上波修瓦。基洛夫芭蕾舞團的舞蹈，相較於歐洲和美國，風格太像、源頭太近，

比較難在西方觀眾心中留下鮮明、深刻的烙印。基洛夫芭蕾舞團沒有波修瓦的異國情調和華麗壯闊；這是波修

瓦特別強調的特色，也是波修瓦在西方世界處處轟動的憑藉。基洛夫芭蕾舞團於西方世界掀起的最大波瀾，也

不過是紐瑞耶夫叛逃西方這樣的事。如此這般，再加上蘇聯發現西方世界的芭蕾（還有舞者）——尤其是美國

——成就根本不下於蘇聯，對基洛夫芭蕾舞團於外的威望和於內的士氣，都造成嚴重的侵蝕。畢竟基洛夫/馬

林斯基芭蕾舞團於歷史、於傳統，和西方都有深厚的淵源，乃波修瓦之所無。基洛夫芭蕾舞團的名號，向來就

在他們推出的舞作足堪和西邊的歐洲芭蕾相提並論、進而超越。然而，史達林統治時期，基洛夫芭蕾舞團的舞

者和外界的聯繫中斷，形如孤島；囿於形勢，也只能流於孤芳自賞，專注於東方和莫斯科的傳統。再迄至這時，

巴黎、倫敦、紐約等地的藝術發展，輪廓益發浮凸、鮮明。相形之下，基洛夫芭蕾舞團難免自慚形穢，自信跟

著開始動搖。從佩提帕領軍的時代以降，基洛夫芭蕾舞團始終跑在西方前面，此時卻是今非昔比，落後在西方

舞團巨大的陰影之下。

基洛夫芭蕾舞團一來深陷低潮，二來，於內的資源也太少，未足以維持，以至就此步上了漫漫的下坡路。

紐瑞耶夫也不會是最後一位叛逃的舞者。下一代的舞者都太機伶——也尖酸刻薄——對於「建立社會主義天堂」

的大業，多半認為事不關己。加上年紀又輕，對於「愛國聖戰」孕育的愛國心和甘苦與共的使命感，沒有親身

的體驗。所以，這一輩的年輕人較為冷淡、多疑，覺得老一輩的身段和虔敬的姿態，冬烘又古怪。例如芭蕾伶

娜娜妲莉亞·瑪卡洛娃日後回顧起當年，也說當時她對《羅密歐與茱麗葉》《淚泉》這一類芭蕾的「破爛風格」

極為不屑，看到依然在跳《吉賽兒》浪漫男主角的康斯坦丁·謝爾蓋耶夫，循史坦尼斯拉夫斯基的戲劇路線於

台上情不自禁流下淚來，只覺得萬分尷尬。連烏蘭諾娃——她只看過烏蘭諾娃的舞蹈影片——她也覺得「神奇歸神奇」，但「有一點假」。而瑪卡洛娃崇拜的偶像，便是雅柯布松，只是，雅柯布松和黨方的關係始終不諧，卻教她心中本有的憤懣和挫折感更加深重。所以，瑪卡洛娃趁一九七〇年基洛夫芭蕾舞團前往倫敦演出之便，也投奔了西方。康斯坦丁‧謝爾蓋耶夫因此又丟了工作。[39]

四年後，米海爾‧巴瑞辛尼可夫又再跟進，也投奔西方。巴瑞辛尼可夫一九四八年生於拉脫維亞的里加（Riga）。他之所以一腳踏進芭蕾的世界，端賴他母親之賜。巴瑞辛尼可夫的母親所受教育不多，但極愛芭蕾，常帶他去看芭蕾演出，也送他到素負盛名的「里加舞蹈學校」（Riga School of Choreography）就學。里加舞蹈學校是拉脫維亞國家劇院芭蕾舞團（Latvian National Opera Ballet）遠赴列寧格勒演出，就趁機到瓦崗諾娃的舞蹈學校面試，獲得錄取入學。名師普希金收他為徒——當年他也曾收紐瑞耶夫為徒，巴瑞辛尼可夫住進普希金家時，隨「拉脫維亞國家劇院芭蕾舞團」（Latvian National Opera Ballet）遠赴列寧格勒演出，就趁機到瓦崗諾娃的舞蹈學校面試，獲得錄取入學。名師普希金收他為徒——當年他也曾收紐瑞耶夫為徒，巴瑞辛尼可夫住進普希金家時，紐瑞耶夫的衣服還留在衣櫃裡沒收呢。普希金此後不僅是巴瑞辛尼可夫的伯樂恩師，也是代理慈父。巴瑞辛尼可夫迅速崛起，一九六七年加入基洛夫芭蕾舞團（但他後來說那時間「正好是舞團潰散的時候」）。基洛夫芭蕾舞團一九七〇年赴西方巡迴演出，巴瑞辛尼可夫也已經是舞團的台柱明星。[40]

巴瑞辛尼可夫於一九七〇年的西方巡迴公演，參觀了美國的「美國劇院芭蕾舞團」和英國的「皇家芭蕾舞團」，也私底下偷偷和紐瑞耶夫見面。蘇聯官方開始擔憂，覺得大事似乎不妙，趕忙用各種優遇籠絡這一位年輕的舞者。一九七三年，巴瑞辛尼可夫獲頒「蘇聯榮譽藝術家」（Honored Artist of the USSR）的頭銜，由國家分配一戶大公寓、一名女傭、一輛汽車，接著又再邀他加入波修瓦芭蕾舞團，但為巴瑞辛尼可夫婉拒——巴瑞辛尼可夫對於蘇聯以威權布下的天羅地網，知之甚深也不屑一顧，未因利誘而墜入陷阱。雖然屢有機會演出新作，但是困難重重。例如一九七四年普希金一九七〇年過世，巴瑞辛尼可夫日益消沉、沮喪，於藝術圈也日益孤立。

他在一座小劇院舉辦「創意之夜」（creative evening），就橫遭官方不斷騷擾。相關當局認為戲服太單薄、暴露，編

舞也無甚可取。後來，巴瑞辛尼可夫於該年在加拿大投奔自由。

不止他。舞者亞歷山大·菲利波夫（Alexander Filipov）一九七〇年便已先行出亡），亞歷山大·明茲（Alexander Minz, 1941-1992）於一九七三年跟進。瓦列里·帕諾夫和嘉琳娜·帕諾娃（Galina Ragozina Panova）這一對猶太裔的舞者夫婦，歷經多年迫害，後來加上絕食抗議，以自身的苦難贏得全球矚目，也終於在一九七四年獲准移民以色列。再後來於一九七七年，基洛夫芭蕾舞團首屈一指的舞者，尤里·索羅菲耶夫（Yuri Soloviev, 1940-1977），據稱在自家自殺身亡，對基洛夫芭蕾舞團的士氣又再是莫大的打擊。至於波修瓦芭蕾舞團，其實也難倖免。一九七九年，波修瓦芭蕾舞團赴美國巡迴公演，三名舞者趁機投誠。翌年，舞蹈名師蘇拉蜜絲·梅瑟雷（Sulamith Messerer, 1908-2004），也就是蘇聯著名芭蕾舞星瑪雅·普利賽茨卡雅的姨母，也和同為芭蕾名師的兒子米海爾·梅瑟雷（Mikhail Messerer），一起出亡英國。不過，投奔西方的引力在莫斯科的強度，遠不及列寧格勒，畢竟莫斯科的舞者熏陶所得的風格，難以輕易套入西方世界。他們對自身的威望、權勢又太執迷，很難真的痛下決心離開蘇聯。

一九七七年，編舞家奧列格·維諾格拉多夫（Oleg Vinogradov, 1937）接掌基洛夫芭蕾舞團，續任至一九九五年。維諾格拉多夫於任內拓展舞團的演出劇目，巴蘭欽、布農維爾、福金等人的舞作都在舞者必修之列。只是，維諾格拉多夫此一改革，雖像及時雨，為舞團注入不少刺激，卻無助於消弭舞團長久瀰漫的消沉和怠惰。維諾格拉多夫在職期間，舞團亦以財務醜聞和藝術水準江河日下的臭名遠播。基洛夫芭蕾舞團陷於分崩離析，舞者只好退而以教學為重。蘇聯芭蕾的教學法，也正是紐瑞耶夫等人投奔西方、移植過去的重點，尤其是瑪卡洛娃和巴瑞辛尼可夫兩人。教學於蘇聯境內，此後也會是基洛夫芭蕾舞團舞者賴以維生的依靠，維時至少兩世代。藝術創作既然只能漫無目標、隨波逐流，他們唯一的掌握，就只剩下以前的文獻。古傳的舞步和教學，便由他們費心抄了又抄（一再練習、反覆排練），牢牢拴在自身的肢體。這一點很重要：俄羅斯芭蕾的傳統，就因為有列寧格勒的舞者專注在瓦崗諾娃等前輩遺留給他們的舞蹈法則和練習，心無旁鶩，核心才得以保存下來。

基洛夫芭蕾舞團江河日下，波修瓦芭蕾舞團卻青雲直上。波修瓦芭蕾舞團一九五六年於倫敦、一九五九年於紐約掀起的瘋魔熱潮，將蘇聯舞蹈帶入嶄新的階段，打造起了舞台。一九六〇年烏蘭諾娃從波修瓦芭蕾舞團退

休，四年後，拉夫洛斯基跟著交棒離開，彷彿也在宣告波修瓦的新局盛大展開。出身「基洛夫」芭蕾傳統的「波修瓦」世代，就這樣帶著古典的優雅和雍容，逐漸隱退。自此而後，波修瓦芭蕾舞團再也不靠列寧格勒供輸人才和創意的血脈。波修瓦原有的本土傳統，如白話一般平易近人，比較露骨、比較粗野、比較庶民的格調，其實才是他們最重要的資產。不過，波修瓦聲勢扶搖直上，不能單以舊時代的習慣和作法捲土重來，一筆帶過。這時候占據舞台光環的舞碼和舞者，志向之遠大、熱切，無法從波修瓦的過往去找關聯。波修瓦的崛起，在於一大嶄新的元素：更宏大、更豪放的波修瓦風格。

這所謂嶄新的「波修瓦風格」，到底是何模樣？既非古典，也不精緻，和基洛夫極致浪漫的抒情優美、高雅簡潔、芭蕾戲劇的緊湊刺激，都沒有一點關係。波修瓦的新風格，反而是率性不羈，肢體的動作豪邁奔放、氣勢粗獷恢宏，而且潛藏桀驁不馴甚至憤恨不平的伏流深自攪動。這樣的新風格，直指「文雅」西方為他們批駁的對象，強硬的親斯拉夫主義色彩無一不缺。不少人應該會說，這樣的波修瓦，大家不是已經耳熟能詳了嗎？畢竟，波修瓦芭蕾舞團於冷戰時期，不就數度到西方巡迴公演，波修瓦旗下的舞者也於各地露面獻藝、備受討論；只要見過波修瓦芭蕾舞團的演出，大概沒人忘得了他們生猛的勁道和熱情。不過，還是有極寬的鴻溝填不起來。波修瓦舞者的外形，波修瓦舞者肢體動作的特色和怪癖，一般人或許說得出來。但是，直到近世，西方人對波修瓦這樣的風格到底從何而來，舞者的生平和他們的舞蹈藝術又有何關聯，就始終摸不著頭緒。這情況，在基洛夫芭蕾舞團其實也是一樣。但是，西方對於基洛夫芭蕾舞團的訓練和作法，起碼還算熟悉。從流亡、投誠的俄羅斯舞者那邊，多少還弄得到第一手的認識，甚至西方也有舞者身上便有基洛夫的傳統。畢竟還是有不少西方舞者直接師承「馬林斯基」的芭蕾血脈。波修瓦芭蕾舞團相形之下就顯得陌生了：東方的氣味較濃，偏重情感的爆發而不是法則的發揮——也偏向政治。

儘管如此，幸好還有一位出身波修瓦芭蕾舞團的傑出芭蕾伶娜，我們西方世界還算熟識：瑪雅·普利賽茨卡雅。她寫過自傳。普利賽茨卡雅以舞者之姿，堪稱波修瓦芭蕾舞團戰後風格的典範。她在自傳透露了不少蘇

聯政治的波濤和個人、藝術錯綜複雜的激盪，如何將她造就成她這般的舞者。普利賽茨卡雅於自傳所言，未必需要盡信，但她的生平和藝術，依然可以當作個案研究的佳例，也是目前僅有的幾盞明燈，指引大家一探究竟，了解波修瓦這些年創發如此獨特的舞蹈風格，到底有何淵源和內情。

若以烏蘭諾娃代表列寧格勒和純粹的「基洛夫風格」，那麼，普利賽茨卡雅便站在烏蘭諾娃的反面。她是莫斯科土生土長的女子，沒有「師承」（也就是說，不是瓦崗諾娃教學系統長期訓練出身的），沒有信念」，童年還沾滿二十世紀的歷史血腥。普利賽茨卡雅投身舞蹈，始於一九三四年，該年，她以九歲之齡，獲「波修瓦芭蕾學校」錄取就學。普利賽茨卡雅的父親是忠貞的蘇聯共產黨員，也因為他於蘇聯煤業的奉獻而獲頒「國家英雄」的殊榮，曾獲莫洛托夫贈送蘇聯史上第一批本土生產的汽車。只不過，普利賽茨卡雅的父親卻也是猶太人。一九三七年，普利賽茨卡雅的父親因史達林大整肅的狂潮，被捕（後遭處決），普利賽茨卡雅的母親一樣被捕，但是遣送到哈薩克（Kazakhstan）的勞改營。普利賽茨卡雅還是稚齡的少女，便已身陷恐懼、戰火、流離失所。她以芭蕾和波修瓦劇院為避風港，也像許多舞者一樣，在波修瓦劇院找到了安身立命的家，並於一九四三年獲准加入舞團。如此這般，父親被史達林害死的小女孩，長大後，竟然成了蘇聯有實無名的首席芭蕾伶娜。不過，普利賽茨卡雅和蘇聯政權斬不斷——同時又愛恨交織的——緊密關係，並未隨她的境遇改變而褪去，反而成為她舞蹈藝術立基的磐石。

41

普利賽茨卡雅於舞台的演出，以銳氣十足、技巧艱難、詮釋烏蘭諾娃刻意迴避的角色，稱美於一時，例如《蕾夢妲》、《天鵝湖》裡的黑天鵝，《唐吉訶德》裡的姬特麗（Kitri）。至於吉賽兒這樣的角色，她就從沒跳過（「在我內心深處，就是有聲音在反對，有力量在反抗，會和她吵架」）。她跳的反而是有鋼鐵意志的「薇莉」女王。

她在《淚泉》一劇演的也是嫉妒心重、妖冶賣弄的後宮豔妃——可不是「美好」的瑪麗亞。就外形而言，普利賽茨卡雅選這樣的角色，也有其道理。她的外形偏向精壯，兩腿也粗，背部肌肉發達。就氣質而言，她的動作也偏向生硬、剛強，絕對談不上優美或是文雅。她的技巧偏向粗放、雄健，完全沒有「基洛夫派」的細膩典雅；不過，萬一失去平衡，卻也可以單憑肢體的力量，於驚險中搶救舞步或是排正歸位。由普利賽茨卡雅的舞蹈影片，可見她在台上投入舞蹈，身手之奔放豪邁，世上少有芭蕾伶娜敢放膽像她那樣去做。有她作鮮明的對照，烏蘭諾

娃含蓄內斂的純淨氣質，聖潔的光暈也彷彿會略顯失色。普利賽茨卡雅的動作放肆，往往還有孟浪不雅的觀感。「有的是我本來就會的，有的是我偷來的，從別人的意見聽來的，從錯誤中學來的。亂七八糟一堆，攪和在一起，沒有章法。」不過，她的瀟灑、招搖，不是沒有魅力。她不扭捏造作，清新，直率。

不過，普利賽茨卡雅奔放恣肆的表象，藏了多年的掙扎奮鬥和倔強頑抗。一九四八年，茲丹諾夫才剛發布蘇聯史上有名的藝術詔令，普利賽茨卡雅的舞蹈事業才剛起步而已，便因此憂然而止。普利賽茨卡雅因為家族背景的緣故，在當時當然成為眾矢之的，諸如不時當著眾人的面橫遭羞辱，以未出席政治集會為名備受非難，角色硬生生被拔掉，優遇被撤銷，或是往東去，到印度之類的地方獻藝。最後更慘，她被劃歸為「禁止出境」的一類，只准在蘇聯集團境內巡迴演出，不一而足。如前所述，舞者要到西方作巡迴演出，才有威望、權力、名氣可言（帶回來的一箱箱西方用品更不在話下）。不止，普利賽茨卡雅知道，沒有西方新聞報導為她加持，她連身在莫斯科也沒人會看得起她。她很可能就此淪為不入流的舞者，終生只能坐髒兮兮的大巴士四處跑江湖，功不成、名不就，專供鄉下人消遣。

所以，普利賽茨卡雅會像著魔一樣，千方百計要為自己爭取出國的機會，也是可想而知的事。她會纏著官方相關人員不放，寫信小心表達「懺悔」，遇到欣賞她的外國貴賓馬上趁機大發牢騷，在公開場合故意穿成有礙觀瞻——反正，只要能吸引相關單位注意的法寶，無所不用其極。她也真的這樣做出了一點成績：蘇聯國安局派人專門盯她的梢。她的奮鬥也一點一滴滲入她的舞蹈：每一齣芭蕾，每一場演出，每一個角色，都被她看作是政治鬥爭，「看誰弄到了什麼！」而她最大的勝利，或許就是一九五六年這一次了。該年，蘇聯國安局怎樣也不肯批准她隨波修瓦芭蕾舞團赴英國倫敦演出，她的報復便是將她在莫斯科演出的《天鵝湖》跳成了（依她自述）生平絕頂的佳作。莫斯科因此萬人空巷，連「那一個死太監，塞洛夫（Ivan Serov, 1905-1990，當時蘇聯國安局的頭頭兒），慘白的臭蟲臉，也來了……我就是要官方看一看我的能耐，要那一個塞洛夫和他的老太婆氣到膀胱爆掉！狗雜種！」她在台上的每一動作，都是衝著塞洛夫而來的——應該說是要給塞洛夫和他的老

她才不講克己自制那一套。[42]

來的——日後由她筆下的自述，還是感覺得到她的舞蹈流露無堅不摧的鄙夷、不馴的銳氣。第一幕結束，布幕落下，觀眾爆發激動的喝采，蘇聯國安局的打手也馬上出動，制止觀眾鼓掌，遇有不服，就算又踢、又喊、又抓也要把觀眾拽出劇院。不過，演出照常往下走，演到當晚全劇落幕，政府的打手已經休兵——觀眾熱切的歡呼他們再也無力（或是不願）壓制。所以，普利賽茨卡雅贏了。[43]

一九五九年，赫魯雪夫本人親自批准她隨波修瓦芭蕾舞團到紐約演出。赫魯雪夫於回憶錄提到此事，還沾沾自喜，認為他這決定是在為蘇聯的舞者立榜樣。當時他身邊的參謀全都警告他，普利賽茨卡雅到了國外很可能會惹麻煩，甚至叛逃，唯他獨排眾議，認為「開放」的邊境是共產主義勝利的重要明證。普利賽茨卡雅若是隨團返國，她便成了活生生的鐵證，告訴世人，藝術家留在蘇聯，是因為他們選擇蘇聯，是因為他們知道藝術家在西方只是有錢人養的奴隸、木偶。但若普利賽茨卡雅逃不歸，那就隨她去吧。蘇聯少了像她這樣「連垃圾都不如的人」，豈不更好？普利賽茨卡雅在國外演出，竟然全程循規蹈矩，在舞台上的演出也十分完美，最後還乖乖隨團回國。赫魯雪夫去迎接團員載譽歸國，還特地擁抱普利賽茨卡雅，稱讚她：「好孩子，妳回來了，沒害我變成大笨蛋，沒辜負我的一片苦心。」[44]

此後數年，普利賽茨卡雅躍居國際舞台，成為芭蕾巨星，是蘇聯最受寵的文化大使（她是沒叛逃的那一個！）是時髦亮麗的美女（美國總統甘迺迪的弟弟羅伯‧甘迺迪據稱對她「很有意思」），所到之處，票房無不轟動。美國的時尚攝影大師，理查‧艾維頓（Richard Avedon, 1923-2004）為她留影；美國著名時尚設計師侯斯頓（Halston, 1932-1990）、法國時尚大師皮爾‧卡登（Pierre Cardin, 1922-），都找她合作。回到蘇聯，她的生活也轉趨豪奢，名下有兩輛進口名車，配有一名私人司機，一戶漂亮公寓，在莫斯科近郊的高級地段有一棟別墅，有毛皮大衣，有設計師服飾，國外旅遊的優待一樣也沒少。不過，普利賽茨卡雅和蘇聯官方的鬥爭卻未曾稍歇，蘇聯官方也要她無時或忘：她享有的創作和物質優遇，一眨眼就可能被官方撤銷。她是可以出外旅行，但非全然自由。出國的每一站，每一件事，都要事先徵求官方許可，填一大堆表格，不時還要吞下屈辱。她是可以進行舞蹈創作，但是，實驗的幅度和創發新作都有嚴格的限制，創作也一路要和檢查機關不斷纏鬥，未能鬆一口氣。政治處心積慮侵犯藝術，陰魂不散一般在她腦中始終揮之不去。其實，藝術創作的挑戰幅度有多大，在她心底，還真的

是以官方打壓的強度有多大，來作衡量的標準：「**他們真的會准嗎？**」

普利賽茨卡雅其人，內心的情感、忠誠矛盾又衝突，糾結成一團，剪不斷，理還亂。她以身為俄羅斯人自豪，卻頑強不愛蘇維埃。她有幸躋身蘇聯的菁英階層，卻始終在國安局的爪牙掌握之下。烏蘭諾娃的舞蹈，明白寫著她在文學和史坦尼斯拉夫斯基的戲劇技法確實下過工夫，好好鑽研、琢磨，她的舞蹈也投射強烈、簡明的篤定和自在。可是，普利賽茨卡雅的自我映象和動機，依她自述，卻是晦暗不明又紛擾不定。她拿天分作武器，用來對付蘇聯的黨官。她在舞蹈展現的力量和怒氣，壓路機一樣橫掃而過的豪邁、雄健，以身殉難、無怨無悔的自私利己，臉不紅、氣不喘的厚臉皮自尊，在在透露她對權力的執迷。她的舞蹈，完全無關乎美善或是和諧。她的舞蹈，就是戰鬥。

所以，福金的《垂死天鵝》會成為普利賽茨卡雅的招牌舞碼，也算適才適所吧。大家應該還記得福金是在一九〇五年為柔美、優雅的安娜·帕芙洛娃創作這一支短短的獨舞，勾勒「詩情的意象，象徵凡軀對生命的渴望永不止息」。而普利賽茨卡雅其人，怎麼看也套不進柔美、渴望的意象。普利賽茨卡雅的《垂死天鵝》，不是柔美、斷翼的生物，而是激動、稜角分明、如鷹的猛禽。她的垂死天鵝不是生命力緩緩流失、終至氣絕，像帕芙洛娃——或烏蘭諾娃——一般俯伏在地，縮成一團。她的垂死天鵝直到在世的最後一刻，還是活力充沛，力抗死神剝奪肉身生命力的不公不義，不肯輕易撒手人寰。普利賽茨卡雅的動作牽強、掙扎，硬就是不肯因循傳統，一心要走自己的路。普利賽茨卡雅後來也鄭重宣告，「請容我再度重申，本人絕對獨立自主」。

45

普利賽茨卡雅的舞蹈，未必看不見細膩幽微，只是，她的細膩幽微卻像出自她的痛苦。例如，她的舞蹈有一大特點，就在她那一雙像男人的大手。她跳舞向來手掌大開，從來不管手指是不是秀雅如花朵，不像大多數舞者從小學的那樣。她的手部動作有抓、有扯、有握拳、有拖，也有擰，全身像是需要靠她那一雙大手來帶動、來平衡。她也說過，她對人的手很感興趣，寫過她對父親的美麗雙手有多傾慕，想像父親被捕之後被人敲斷指節而痛求。不過，即使有這般的痛苦，她也不願意形之於外。否定、阻斷的心理轉化為頑抗的姿態，「諒你不敢！」的昂揚自信昭然在目——普利賽茨卡雅的垂死天鵝，是不甘就死的兇猛天鵝。

然而，話說回來，普利賽茨卡雅的舞蹈再豪邁不羈，展現的依然不脫波修瓦的溫婉輕柔。波修瓦一派的芭蕾

走到死硬的極端，是在尤里·格里戈洛維奇的作品。如前所述，格里戈洛維奇的事業起步於他在列寧格勒為基洛夫芭蕾舞團編的《寶石花》，趨向的變化在《寶石花》一劇僅僅稍見端倪而已。

格里戈洛維奇雄霸波修瓦芭蕾舞團，掌權達三十年，起自一九六四終於一九九五年，於此期間，他還躍升為蘇聯權勢最大、名望最高的編舞家。他推出的芭蕾製作好幾十齣，其中好幾部是佩提帕的經典作品重排改編。不過，他最重要的代表作，還是一九六八年於波修瓦劇院首演的《斯巴達》。他這一齣《斯巴達》，不是雅柯布松先前的版本——雅柯布松的《斯巴達》在紐約因為口碑很差，倉促下檔。格里戈洛維奇的《斯巴達》，也不是蘇聯民俗舞蹈編舞家伊果·摩謝耶夫（Igor Moiseyev, 1906-2007）先前為「波修瓦芭蕾舞團」編過的《斯巴達》——摩謝耶夫版本的《斯巴達》，一樣落得提早下檔的悽慘下場，不過，普利賽茨卡雅倒覺得這版本《斯巴達》很炫麗、很豪華，「跟好萊塢沒兩樣」。格里戈洛維奇的《斯巴達》，用的雖然還是哈察都亮寫的音樂，但是舞蹈部分全本重編，完全不同。格里戈洛維奇編的芭蕾，不在以肢體塑型撩撥官能，作天馬行空的實驗。格里戈洛維奇反而編出一部恢宏壯闊的革命寓言，將他的《斯巴達》拱成波修瓦芭蕾舞團往後數十年的招牌舞蹈，成為波修瓦最重要的代表作。[46]

格里戈洛維奇的《斯巴達》，劇情是標準的革命樣板戲。男主角斯巴達是英勇過人的奴隸格鬥士，率領族人反抗殘酷、可惡的羅馬暴君克拉蘇（Crassus, ca.115 B.C.-53 B.C.）。格里戈洛維奇在開場就為舞蹈定了調性：一群肌肉發達的男性舞者裸露雙腿、雙臂，身披盔甲、手持盾牌，演出沉滯、重踏步的戰舞；重擊的規律節奏，昂揚宣示過人的力量和陽剛的氣魄。奴隸格鬥士起義，最後打倒暴君的過程，男主角斯巴達數度獨舞，刻畫痛苦、艱困的奮鬥，打著赤膊、身繫鐵鍊、雙手高舉，如十字架上的耶穌。他的奴隸同胞一樣打赤膊、拴鐵鍊，簇擁在他身邊，舞台但見一大批男子蜂擁舞動。劇中也有女性——愛人、嬪妃之類的角色——但是純屬美麗、妖冶的生物，生硬、剛強一如她們伺候的男性。動作也偏向陽剛、豪邁，跳躍和旋轉夾著人人驚歎咋舌的高舉，交替出現，男舞者於音樂推到高潮時，還將女舞者一把高高推向空中。

《斯巴達》的中心喻意是暴力，主題是戰爭、衝突和犧牲小我。高潮在斯巴達和克拉蘇正面對決：兩方較勁，各自的人馬以戰舞作競技，不贏過對方誓不干休。格里戈洛維奇編的這些民俗風格的群舞，粗糙但刺激，堪稱

一絕；單單是一大群男性舞者在台上作跪地膝行、特技式伸展、弓箭步等等，就教人歎為觀止。後來，斯巴達被殺，身軀由克拉蘇的人馬以長劍貫穿成十字狀高舉在空中，斯巴達的頭顱鬆軟下垂。斯巴達的愛人悲痛欲絕，飛撲抱住斯巴達沒有生命的身軀。之後，斯巴達的屍身再度由人往上抬起，他的愛人將他的盾牌放上他的胸膛，朝天堂高舉雙手，無限哀傷。落幕。

格里戈洛維奇的《斯巴達》粗鄙又喧鬧，但也有其獨到之處，值得一看。格里戈洛維奇在《寶石花》展現的缺點，《斯巴達》一樣也沒少，還變成放大版：舞步平板無趣、沒有感情，空洞的劇情滑稽突梯，肢體表達趨於誇張、牽強等等，這些在格里戈洛維奇早年作品便已相當突出的特點，到了《斯巴達》更備加渲染，奉若拱壁。不止，格里戈洛維奇創作《斯巴達》時還更進一步，將規模擴大不知幾倍，將他對舞步的執迷放進波修瓦原本就宏大、奔放、「我看你敢不敢」的氣派當中熔鑄於一爐。感覺像是動覺被他拉大了好幾倍。《斯巴達》的舞步雖然還是屬於古典芭蕾的類型，舞者的動作卻像是放聲嘶吼，將肢體又推又拉，逼到此前想像不到的極致。重頭戲全在戰舞，在取材俄羅斯民俗舞蹈的動作——重量下壓，膝蓋彎曲，大步踩踏，或是飛身急甩騰空——全女性或是芭蕾伶娜在此無足輕重。《斯巴達》明顯是男人當家。其實，舞台上的女性幾乎沒人會去特別注意。重由成群男性或單人獨舞演出（還以打赤膊為佳）。

劇中的男主角斯巴達，原始的演出舞者是佛拉迪米爾‧瓦西列夫（Vladimir Vasiliev, 1940-），此一角色的詮釋也以他最為人稱道。他在劇中有一段要以一連串精采的跳躍，走斜角線橫越舞台，身軀高高騰越到空中，兩腿既有後揚又有彎折，肢體運用、控制之難度極高。而瓦西列夫這一段跳得並不像行雲流水一般於空中優雅飛越而過，反而看得出來——也感覺得出來——他有多費勁、多用力。跳得不像舞蹈創作，而像在炫耀過人的絕技；每一步出去，都要超越他的肢體極限。這一派「競技芭蕾」（balletic athelicism），早在一九三〇年代便由瓦赫唐‧查布奇亞尼等幾位舞者首發先聲。但是，查布奇亞尼他們明顯還是會留意形式、維持形式。瓦西列夫顯然就毫不在意，他的舞蹈破除舊習，從裡到外透著鋼鐵的訓練，散發幾近乎虔敬的狂熱；單憑肢體，便已超凡絕俗，煥發奪目的魅力。

格里戈洛維奇的《斯巴達》，是蘇聯芭蕾推進至頂盛的代表作。轟動之至，演出散見蘇聯、歐洲、美國，最

後還拍成影片，至今依然是波修瓦芭蕾舞團的招牌舞碼。箇中緣由，不難想見。《斯巴達》既不細膩也不文雅，

但是逼到極限的舞蹈技藝，張揚無諱的豪邁氣魄，卻扣人心弦，看得觀眾目不轉睛，好看得很。這樣的《斯巴達》

也不是絕無僅有，空前絕後的芭蕾。其實，往後格里戈洛維奇創作的芭蕾，泰半便以這一齣《斯巴達》作為創

發的原型，每每和《斯巴達》一樣恢宏又陽剛，傳達集體的榮耀和民族的自尊。儘管如此，格里戈洛維奇和蘇

聯官方的關係未必因此一帆風順。一九六九年，格里戈洛維奇推出新編的《天鵝湖》（依他自述）循男性陽剛

的角度重塑人性於善、惡之間的掙扎。所以，劇中改以齊格菲王子和壞巫師馮羅特巴——而非原本的白天鵝——

為主角。不過，到了最後彩排的當口，文化部的官員卻下令擱置這一部作品。依他們的說法，理由是：為《天

鵝湖》套上「唯心論哲學」和象徵意圖（管它什麼意思！），都是扭曲。一九七五年，格里戈洛維奇又再創作一

齣壯闊的豪華大戲，《恐怖的伊凡》（Ivan the Terrible），靈感來自俄羅斯著名電影導演愛森斯坦的電影。只是，到

頭來又是一齣張牙舞爪的粗獷大戲而已，像是復刻版的《斯巴達》。

不過，蘇聯芭蕾步上「特殊」的道路，還是以格里戈洛維奇的芭蕾為最清晰的座標。俄羅斯芭蕾有近二百

年的時間，始終以西方為師：先是以聖彼得堡的沙皇宮廷為中心，繼而是列寧格勒的基洛夫芭蕾舞團，一路始

終在汲取、吸收歐洲的理念和風格，然後套上俄羅斯的意象，投射回歐洲。連俄羅斯所謂的芭蕾戲劇，明明滿

是社會主義寫實論的鐵證，卻刻意要做成傳統古典芭蕾的樣貌。到了這時，這些二概被格里戈洛維奇的《斯巴達》

揚棄。格里戈洛維奇像是築起了一堵高牆、一道壁壘，徹底擋下了外來的——西方和基洛夫芭蕾舞團的——影

響。格里戈洛維奇的《斯巴達》，**看起來像是古典芭蕾**——古典芭蕾的舞步不都在嗎？——但卻不是古典芭蕾。

格里戈洛維奇摧毀了芭蕾精雕細琢、纖柔優美的內涵，改以千錘百煉、鋪張揚厲的競技精神取代。就是因為有

此激昂暴烈的底蘊，加上舞者格外專注於發揚如此激昂暴烈的底蘊，才有評論家形容波修瓦芭蕾舞團與眾不同

的獨到之處，就在於舞者「生死一搏似的激昂演出」，由普利賽茨卡雅和《斯巴達》一劇，可見一斑。

只是，波修瓦芭蕾舞團的舞蹈風格，即使揮灑到淋漓盡致，終究還是會走到死巷的盡頭。波修瓦舞者於外放

的自信之下，幾乎找不到內在的共鳴和反響。普利賽茨卡雅偏向複雜、含糊的風格，太單薄，太凌厲，吹彈即破，

無以支撐藝術的傳統。格里戈洛維奇比她還更加極端呢。普利賽茨卡雅起碼還有自己的聲音，雖然衝突不諧，

佛拉迪米爾・瓦西列夫和修瓦芭蕾舞團演出尤里・格里戈洛維奇編製的《斯巴達》。

但是，在她的舞蹈終究還是找得到有血有肉的人。格里戈洛維奇的芭蕾就少了這一層親和力。他編的肢體動作雖然燦爛如夜空的煙火，表達的卻不是人心的悸動，而是官方的制式情緒。尤有甚者，波修瓦芭蕾舞團的風格，

稱不上是舞蹈的「派別」。波修瓦既沒有章法，也沒有形式規則，反而幾乎單靠突出的性格和打倒傳統——也就是單靠奔放大膽的炫技和虎虎生風的氣勢——作為旗幟。所以，雖然看得人人興奮驚歎，卻也是在扶植個人唯我獨尊、雄霸舞台的姿態，而將細膩微妙犧牲殆盡。到頭來，普利賽茨卡雅和格里戈洛維奇兩人的才氣，未幾便告燃燒殆盡；後繼無力之餘，當然就陷入急劇衰落的末途。所以，普利賽茨卡雅只剩一肚子哀怨，對西方又羨又妒。格里戈洛維奇則流於傲慢自大，無法靈活變通。波修瓦芭蕾舞團的腳步雖然不至流於停滯，但是在《斯巴達》之後，波修瓦芭蕾舞團也只能吃老本，單純祭出當年勇來推動向前，以過往的榮光回收再利用，外加陷入以前的思想路線鬥爭，如此而已。

所以，蘇聯的芭蕾到底有多出色？這問題的答案要看問的是誰，也就是要看是西方人還是蘇聯人在作答。雖然「波修瓦」和「基洛夫」這兩大芭蕾舞團在蘇聯境外處處造成轟動，但別忘了，蘇聯境內還是有許多芭蕾作品在莫斯科和列寧格勒演出時，一樣萬人空巷，只是到了國外的舞台，反應不如預期罷了。其實，蘇聯的芭蕾作品絕大多數都還出不了「鐵幕」：依蘇聯官方的嚴格規定，只限蘇聯境內觀眾有此眼福。蘇聯和西方世界的舞蹈銜接得起來的，其實也只有佩提帕的經典作品重編（特別是《天鵝湖》），外加幾齣芭蕾戲劇，例如《羅密歐與茱麗葉》，此外無他。若非這些作品，關於芭蕾的理解和評價，蘇聯和西方世界的鴻溝還是十分深廣的，而且迄至今日未減。

冷戰期間，西方世界對於蘇聯舞蹈的看法流於一種成見，牢不可破，尤以美國為烈，甚至晉升為不爭的正論——也就是大家都說蘇聯專門出產大舞蹈家和爛芭蕾。不過，許多身在蘇聯也對西方口中的「爛芭蕾」有第一手了解的人，卻會覺得這樣的判決未免太過無知，所知也太過淺陋，對蘇聯芭蕾的歷史有嚴重的誤解。他們認為西方的評論家根本不懂芭蕾當時在蘇聯有多重要，也不了解當時蘇聯境內的思想、藝術因為思想路線而套上了哪些沉重的枷鎖。這樣的反駁，言之成理。畢竟，在蘇聯治下，藝術的意義和體驗是有極大的變化，以至東、西兩方就此陽關道和獨木橋各走各的，雙方的歧異雖然很大，卻未必簡單明瞭、顯

而易見，甚至（說不定應該說是尤其是）身歷其境的人，恐怕也難以掌握。

以兩齣芭蕾為例來看好了：《羅密歐與茱麗葉》和《斯巴達》。《羅密歐與茱麗葉》看起來會比較容易理解。如前所述，《羅密歐與茱麗葉》在東、西兩方演出，同獲觀眾報以滿堂喝采。英、美兩地即使有評論家認為《羅密歐與茱麗葉》稍嫌過火和做作，也承認這一齣芭蕾不是沒有優點，有其藝術價值。但也別因此而受騙。畢竟西方人愛看《羅密歐與茱麗葉》，純粹出之於西方人的理由。即使東、西兩方愛看的理由有重複的地方，西方人對《羅密歐與茱麗葉》或是對烏蘭諾娃的理解和欣賞，既不同於俄國人，也不可能同於俄國人。《羅密歐與茱麗葉》在蘇聯不僅是感情澎湃的優美芭蕾，還是蘇聯特產的新式藝術，其美學直接孕育自共產主義。如前所述，《羅密歐與茱麗葉》的幾位創作者將它套在社會主義寫實論的框架當中；但它在蘇聯的魅力絕不僅止於此之一端。蘇聯人民有許多都是活在一名學者說的「雙重時間」（dual time）之內的：也就是說，他們的現實生活縱使困苦，心底卻又還是隱隱相信他們正在朝美好的未來前進，有朝一日，終究會出現社會和諧、人人團結的天堂。烏蘭諾娃在當時的蘇聯便代表未來，芭蕾戲劇其實也是蘇聯新生的社會主義童話藝術。《羅密歐與茱麗葉》很美，是逃避陰鬱現實的出口。但是，《羅密歐與茱麗葉》很可能同時也在肯定他們走的路線應該正確無誤，舞台上的童話故事終有一天也會成為現實。[47]

而且，他們心中不帶一絲尖酸苦楚。一九三〇、四〇年代的蘇聯舞者、編舞家，從英雄浪漫主義（heroic Romanticism）汲取創作的泉源，這一支英雄浪漫主義，即使被共產黨的意識型態扭曲，也早就存在於蘇聯的馬克思主義和革命思想當中。烏蘭諾娃一輩的舞者，不管私心暗藏何種疑懼（若有的話），於外表達的一概是無比堅定的信心——對他們自己，對他們社會主義的使命，對他們舊日的傳統。轉化於他們的舞蹈，便是人人驚呼讚歎的昂揚豪邁、橫掃千軍的氣派和神態。第二次世界大戰戰後，這樣的氣派和情感因為戰火的洗禮，反而更為強固。所以，縱使領袖群倫的蘇聯芭蕾戲劇，在西方觀眾眼裡怎樣都擺脫不了淺薄、造作之譏，但也不宜因之看輕芭蕾戲劇帶動蘇聯集體想像的魅力，或是看輕芭蕾戲劇在蘇聯掀起的思想共鳴。史達林主義擺出來的美麗姿態，說服力最強的就屬芭蕾戲劇。只要親眼見過芭蕾戲劇的偉大演員於台上的演出，尤其難以否認其動人的力量。單單說烏蘭諾娃是偉大的舞蹈家，有所不足：烏蘭諾娃更是偉大的**蘇聯**舞蹈家。

不過，《斯巴達》一劇就不同了。《斯巴達》不像《羅密歐與茱麗葉》那麼好懂，有許多西方人就很討厭《斯巴達》——尤其是品味已經被巴蘭欽定型的人——認為即使舞者炫技的演出確實教人眼睛一亮，但是，劇中的美學透著「逞兇鬥狠」的調調，浮誇猖狂又矯揉造作。所以，連西方欣賞《斯巴達》的人——確實有一些人還相當欣賞《斯巴達》——也不免要拿空洞的讚美來貶一下格里戈洛維奇，說他這一齣芭蕾始終不脫馬戲團的趣味。蘇聯和西方世界的品味就以這一點南轅北轍之至。看《羅密歐與茱麗葉》一劇，多少還可以相信彼得大帝當年朝西方開出來的那一扇窗，應該還沒關上，起碼還留了一絲細縫吧。但是，看了《斯巴達》，就覺得連那一道細縫這下子也關得嚴嚴的了…《斯巴達》便是波修瓦，便是東方，便是頑強倔強的親斯拉夫藝術。二者當中，找不到共通之處。當然，《斯巴達》因此才會那麼刺激，但是，《斯巴達》一樣因此才會被人一把扔到「無論矣」的荒郊野地。比起巴蘭欽、艾胥頓、羅賓斯等西方世界細膩精緻的舞蹈，《斯巴達》可惜差得實在太遠。即使（瓦西列夫在）台上的演出看得眾人歡聲雷動，《斯巴達》再怎樣也顯然是不入流的藝術作品。48

但從莫斯科這邊來看，才怪！蘇聯多的是評論家、舞者團結在格里戈洛維奇身後，極力擁護。格里戈洛維奇可是教他們耳目一新的清流，是創建「新古典芭蕾」的大師，是傾力將芭蕾從芭蕾戲劇暨社會主義寫實論的鎖喉枷鎖當中解放出來的偉大編舞家。他們始終不解，何以西方人就是不懂芭蕾永恆不滅的最大價值——舞蹈，就是因為有格里戈洛維奇的作品，而重獲伸張。他們希望西方人不要忘記，格里戈洛維奇的創作是在為芭蕾打開新的門路，走出史達林的鐵腕掌握。以他們創作環境之艱困，格里戈洛維奇編得出來這樣的舞蹈，堪稱難能可貴——絕對是重大的突破。他們說，進行思想鬥爭，才是奮力向前的唯一道路——他們的世界**如此**，他們當然要以所屬世界的運行法則去面對所屬的世界。其實，身在蘇聯的舞者，對格里戈洛維奇早年的作品都有美好的記憶，常說格里戈洛維奇的早年作品有多新鮮刺激、有多嚴肅，他們對格里戈洛維奇的創作理念和編舞又有多著迷。

他們這樣子看，像雅柯布松一樣，是天才，也自認他們正站在新藝術運動的浪頭之上。

他們認為格里戈洛維奇，難道僅僅是自圓其說？還是酸葡萄？未必。這問題要放大格局來看。例如，前蘇聯的舞者都喜歡說他們和西方的舞者很不一樣，他們在蘇聯可是和視覺藝術家、設計師、戲劇大師，「集體」進行創作的，才不是在單一一位所謂的「總監」眼底下做事，聽總監一人「獨裁」。他們在蘇聯的芭蕾，製作的手筆向來

豪華，絕不寒酸。重要作品的首演，人龍也甘願一排好幾小時就為了一睹盛會。在蘇聯身為舞者，既有社會地位，也有國家不吝給與支持，遠非西方大多數舞者所能奢望。有一名蘇聯的芭蕾伶娜就說蘇聯在一九五〇年代初期，「當然是很糟糕的史達林時期，有人被抓去關，也有送去古拉格的，但我們那時其實還相當幸福……在我們而言，那時代確實是絕對難以想像的美好時光」。49

蘇聯舞者，即使痛下決心投奔西方，也未必像一些論者說的急於禮讚西方的一切。他們是要追求自由沒錯，但追求的是進行他們自己的、**俄羅斯的藝術創作**。瑪卡洛娃和紐瑞耶夫在這一點表現得特別清楚（巴瑞辛尼可夫倒是略有不同）。瑪卡洛娃和紐瑞耶夫同都覺得歐洲和美國的芭蕾冷淡又平板，「以純粹的理性去看待人身的肢體運動」（瑪卡洛娃語）。欠缺蘇聯舞蹈特具的戲劇和性靈。瑪卡洛娃和紐瑞耶夫兩人也同都在後半生致力要將他們心目中的蘇聯藝術，移植到西方的土壤。50

所以，舞者和舞者所跳的舞蹈，芭蕾和芭蕾孕生的國家，確實不該貿然就一分為二。偉大的舞者之所以偉大，最起碼的原因之一，在他對自己的所作所為——也就是對自己所跳的芭蕾——擁有堅強的信念。一般人或許忍不住要一把揪起社會主義寫實論的屍骸，丟掉（爛芭蕾！）獨獨將舞者抬舉為超越社會主義寫實論爛芭蕾的英雄。

但是，縱使「大舞蹈家、爛芭蕾」的標籤未必全錯，卻還是漏掉一大重點：蘇聯的芭蕾畢竟是由蘇聯的人民創作出來的，也是為蘇聯人民而創作出來的，不止，蘇聯的芭蕾還是在集權警察國家的政治環境和枷鎖當中創作出來的。「他們」，確實和「我們」大不相同。

蘇聯解體之後，蘇聯多年的集權統治在古典芭蕾傳統留下的內傷也才完全揭露出來。沒有了全能政府的支持，莫斯科的波修瓦芭蕾舞團除了一副空殼子，所剩無幾。至於列寧格勒那邊，也只剩瓦崗諾娃的芭蕾教學法和俄羅斯派芭蕾的枯骨，外加一小撮芭蕾戲劇和重編的佩提帕經典芭蕾作品。蘇聯舞蹈有過的「革命」，是將芭蕾拉抬到了高峰，但也同時在一步一步、一點一滴、由內徹底摧毀芭蕾。黨方和文化部的鐵腕手段是一大問題沒錯；但最大的傷害，終究還是在思想路線和社會主義寫實論。在列寧格勒的基洛夫芭蕾舞團，還有烏蘭諾娃和瓦崗諾娃將舞步昇華為戲劇，推動故事芭蕾攀高到新的境界，為芭蕾打造卓越的藝術。但在莫斯科，是出現普利賽茨卡雅和格里戈洛維奇兩位奇葩，但是，到頭來依舊是蘇聯政權箝制人心的思想桎梏和僵硬、緊縮的思想模式，

獨擅勝場，入侵藝術家的大腦，占地為王，終至逐步侵蝕大家的思想。芭蕾因為普利賽茨卡雅、格里戈洛維奇，還有波修瓦芭蕾舞團的卓越舞者，是變得恢宏壯闊，規模比美現實世界的戰事，比美在他們生活烙下深刻印痕的蘇聯政府。但是，後果也很不堪：波修瓦聲勢鵲起，也等於舞蹈藝術步入衰途。

於此其間，西方始終是他們念茲在茲的中心。早在帝俄時代，俄羅斯就已經將西方放在心裡沒移開過，芭蕾也一直是帝俄的一大代表藝術。蘇聯掌權，為這一切劃下句點，改將芭蕾改造成他們引以自豪、睥睨群倫的藝術。只是，西方世界不會因此而消失。十九世紀以來，西方世界首度培植出生氣蓬勃、精采動人的古典舞蹈傳統，芭蕾於西方世界也一樣被推到文化活動的中樞，占有重要的一席之地。這樣的情勢不乏「詩意邏輯」（poetic logic）：若說帝俄十九世紀大半時期都在吸收法蘭西和義大利芭蕾，消化成他們自己的芭蕾，那麼，歐洲人在二十世紀就反過來在吸收俄羅斯人的芭蕾，消化成他們自己的芭蕾。舞蹈在二十世紀不屬蘇聯所有，但確實屬於俄羅斯人所有——不是留在俄羅斯故土的俄羅斯人，而是流亡西方世界的俄羅斯人。

不過，說也奇怪，芭蕾這一門藝術在法國和義大利兩地根扎得最深，傳統也維持得最久，俄羅斯人的芭蕾反過來要在法國或是義大利落地生根，卻不甚容易。俄羅斯人的芭蕾反而是在另兩處地方發展得最為蓬勃，而且，這兩處竟然還是芭蕾文化的土壤最貧瘠的地方：英國和美國。這有一部分要歸因於現代主義的風潮。現代主義是二十世紀西方藝術、舞蹈的主導。成見少一點的地方，沒有過往的歷史擋路，「芭蕾創新」的工作就比較容易上手。英、美兩地的舞者確實也致力改造芭蕾，陶鑄簇新的藝術，只是，理由不同於蘇聯境內的舞者。特別是英國；英國在芭蕾底下的工夫，帶有強烈的國家色彩。政府大力支持，用心呵護芭蕾在英國萌發的幼苗，英國藝術家就在政府的羽翼之下將俄羅斯的芭蕾傳統收入旗下，注入他們的嚮往和理想。芭蕾到了英國，也會晉身為官方藝術，英國的皇家芭蕾舞團會像女王其人一樣，成為英國的代表，於內、對外皆然。古典芭蕾，會是英國最美妙的文化時間。

【注釋】

1　Plisetskaya, I, Maya, 140.

2　Ross, The Rest is Noise, 227.

3　Berlin, Personal Impressions, 163.

4　Montefiore, Stalin, 148。Montefiore 給的數字是一九三四年至
一九三七年，總計二百萬人遇害。

5　Tertz, The Trial Begins and On Socialist Realms, 148；歌詞出自
The Aviators' March，引述於 Enzensberger, "We Were Born to
Turn a Fairy Tale into Reality, " Grigori Alexandrov's The Radiant
Path, in Taylor and Spring, eds., Stalinism and Soviet Cinema, 97。

6　Stanislavsky, My Life in Art, 330.

7　Souritz, Soviet Choreographers, 140。高爾斯基於一九〇七年推出
新版的《吉賽兒》，一九一三年又再一次，一九二一至二二
年三度推出（先於「新劇場」〔New Theater〕演出），後於
一九二四年移師波修瓦劇院演出）。一九三四年，波修瓦劇院
回頭再推出傳統一點的版本。

8　Souritz, Soviet Choreographers, 241, 251.

9　蕭士塔柯維奇後來說阿薩費耶夫是「音樂版的李森柯（Frofim
Lysenko, 1898-1976）」，影射他拿音樂去阿諛奉承共黨的路線。
參見 Wilson, Shostakovich, 303-4（譯按：李森柯是蘇聯史達林
時期的共黨「御用」生物學家，以「假科學」仰承上意，望
重一時，日後其科學研究卻都證明為假）。

10　Ulanova, "A Ballerina's Notes, " in USSR, No. 4.

11　Soviet Press Department VOKS, NYPL, Jerome Robbins Dance
Division, *MAZR Res. Box 11.

12　Beresovsky, Ulanova and the Development of the Soviet Ballet, 50。
柳波芙‧布洛克也寫了一本書，The Origin and Development of
the Technique of Classical Dance，但是一直拖到一九八〇年代才
見出版。

13　這一位舞者是彼得‧古雪夫（Pjotr Gusev），引述自 Litvinoff,
"Vaganova", 40。

14　瓦岡諾娃一九五一年辭世之前，為蘇聯培養出許多卓越的芭
蕾伶娜，例如瑪琳娜‧席米雍諾娃（Marina Semyonova, 1908-
2010）、娜坦莉亞‧杜汀斯卡雅（Natalya Dudinskaya, 1912-
2003）、伊琳娜‧柯帕柯娃（Irina Kolpakova, 1933/1935-
），便都是她教出來的高徒。蘇聯的芭蕾名師，亞歷山大‧
普希金（Alexander Pushkin, 1907-70）曾和瓦岡諾娃共事，
一九三二年起便在列寧格勒的舞蹈學校任教。日後的蘇聯芭
蕾巨星，魯道夫‧紐瑞耶夫和米海爾‧巴瑞辛尼可夫（Mikhail
Baryshnikov, 1948-），兩人的舞蹈藝術就是靠他打下關鍵基礎
的。

15　《清澈的小溪》不是蕭士塔柯維奇譜寫的第一齣芭蕾，先前
他已為《黃金年代》（The Golden Age, 1930）寫過音樂。《黃
金年代》描寫蘇聯一支足球隊和布爾喬亞－法西斯勁敵爭鋒，
最終踢進致勝一球。還有《螺栓》（The Bolt, 1930-31）一劇，
描寫工廠裡的怠工破壞。

16　Swift, The Art of the Dance, 109-116.

17　Swift, The Art of the Dance, 109-10, 114；Roslavleva, The Era of
the Russian Ballet, 238（「正確的道路」）。

18　Zolotnitsky, Sergei Radlov, 115；Morrison, The People's Artist.

19　Roslavleva, The Era of the Russian Ballet, 275.

20 因逃兵罪名而被處決的人數，引述自Montefiore, Stalin, 395；帕斯特納克，引述自Kozlov, "The Artist and the Shadow of Ivan," in Taylor and Spring, eds., Stalinism and Soviet Cinema, 120；Ulanova, "A Ballerina's Notes"。

21 妮娜莉‧庫爾卡普基娜語，二〇〇三年八月，作者親赴聖彼得堡訪談所得。

22 Montefiore, Stalin, 542; Wilson, Shostakovich, 209.

23 Krasovskya, Vaganova, 243.

24 Plisetskaya, I, Maya, 125 — 26；拉夫洛夫斯基一事，是二〇〇四年四月作者於莫斯科訪談所得。

25 Swift, The Art of Dance, 151; Makarova, A Dance Autobiography, 64.

26 Makarova, A Dance Autobiography, 64; Plisetskaya, I, Maya, 236.

27 Daily Express, Sep. 28, 1956.

28 Daneman, Margot Fonteyn, 330-31; Daily Express, Oct. 10, 1956.

29 New York Times, Apr. 26, 1959.

30 New York Times, Sep. 20, 1959; Walter Terry, New York Herald Tribune, May 5, 1959; Robert Kotlowitz in Show, Dec. 1962.

31 Prevots, Dance for Export, 78.

32 Natalia Roslasvleva to Lilian Moore, Sep. 26, 1960, NYPL, Jerome Robbins Dance Division, *MGZMC Res. 25-393.

33 Solway, Nureyev, 180.

34 羅伯‧馬里奧拉諾，二〇〇四年六月作者於美國紐約市訪談所得：Kent, Once a Dancer, 157：梅麗莎‧海登語，二〇〇五年作者訪談所得。

35 Prevots, Dance for Export, 82。蘇聯評論家瓦汀‧蓋耶夫斯基後來一樣覺得巴蘭欽的《小夜曲》描寫的是年輕的女性上班族，

36 Robert Maiorano，二〇〇四年六月作者於美國紐約市訪談所得。

在晚上掙脫束縛，「搬演神祕……奇妙的夢境」。International Herald Tribune, Jan. 1990（重刊於 "Serving the Muse"，首次發表於 "Teatr"）。

37 Prevots, Dance for Export, 87; Taper, Balanchine, 291.

38 Roslasvleva to Moore, Dec. 13, 1960.

39 Makarova, A Dance Autobiography, 24-25.

40 Acocella, Baryshnikov in Black and White, 30.

41 Plisetskaya, I, Maya, 31-32.

42 Ibid., 78, 31.

43 Ibid., 153, 109, 163-64。

44 Khrushchev, Khrushchev Remembers, 1:524.

45 Plisetskaya, I, Maya, 298.

46 Ibid., 174.

47 Kelly, "In the Promised Land."

48 Croce, "Hard Work," 134-36.

49 這一位芭蕾伶娜是伊琳娜‧柯帕柯娃，二〇〇三年六月作者訪談所得。

50 Makarova, A Dance Autobiography, 112.

第十章
傲視歐洲群倫
英國芭蕾的榮光

俄羅斯芭蕾的傳奇，已經融入我生命的肌理。

——英國舞者妮奈・德華洛瓦（Ninette de Valois, 1898-2001）

他是我們年幼的時期，我們成長的時期，我們老去的時期。

——英國評論家菲麗絲・曼徹斯特（Phyllis Winifred Manchester, 1907-1998）談佛德瑞克・艾胥頓

古典芭蕾進入二十世紀，輿圖全然改觀。如前所述，此前二百多年的時間，法國、義大利、丹麥、俄羅斯都曾引領芭蕾一時之風騷，唯獨英國始終未曾於本土栽培芭蕾藝術——太花稍，法國味太重！以大英帝國的傲氣，不值一哂。十八世紀初年，英國是推動過一陣子，也有有心人倡議略作改革，將芭蕾和英國人講究的斯文、禮法搭上線。只是，未幾還是因為水土不服而告無疾而終。自此而後，芭蕾便又降回「客座藝術」的等級，多半仰賴歐陸進口的法國和義大利舞星作台柱。不過，等再到了二十世紀中葉，時移事轉，芭蕾晉升為眾所推崇的國家藝術，足堪代表英國。英國本土的皇家芭蕾舞團，也雄踞世界公認的舞蹈祭酒寶座。英國崛起，法國、義大利、丹麥的芭蕾卻是日漸凋零，在世人面前消聲匿跡。此消彼長，風雲變色確實不可謂不大。綜觀二十世紀

初葉歐洲的文化風景，怎麼猜也猜不到會有這樣的局面。所以，在此就值得花一點時間談一下文化風水輪流轉，

怎麼會轉得這麼劇烈？西歐大大小小的國家不少，何以唯獨英國藝術家會緊緊抓著芭蕾推展成

英國國家暨現代藝術的典型？

怎麼不是法國？畢竟古典芭蕾早年在路易十四的宮廷開花結果，歷經十九世紀中葉蓬勃發展，後來雖然淪

落得像歌舞鬧劇，但是，法國的芭蕾依然擁有獨立自存的門派和悠久的傳統，足以支撐芭蕾藝術於不墜——芭

蕾可是法國的祖產呢。所以，如前所述，狄亞吉列夫將俄羅斯的芭蕾引進歐洲，便相中巴黎作他的藝術大本營；

由他一手創建的俄羅斯芭蕾，也以在法國首都的演出成績最為耀眼，這些，萬不能以機緣巧合一筆帶過。

狄亞吉列夫既然花落巴黎。巴黎歌劇院眼看機不可失，一馬當先追上狄亞吉列夫的腳步。到了一九二〇年代，《吉

賽兒》已經風光重返巴黎舞台，別忘了，《吉賽兒》可是早在一八四一年便於巴黎問世了呢。巴黎歌劇院還推出

整晚的全場俄羅斯芭蕾，甚至聘請俄羅斯舞者為一臉蠟黃病容的法國芭蕾傳統把脈、開藥方，重新注入活力。尼

金斯基也一度受邀為巴黎歌劇院的芭蕾舞團編舞。一九二九年，喬治·巴蘭欽一樣受邀為他們製作新的芭蕾舞

劇，只是不巧罹患肺結核，不得已而讓賢。巴蘭欽未竟的工作，改由狄亞吉列夫的子弟兵，烏克蘭籍舞者謝爾蓋·

李法爾接手。李法爾進而於一九三二年受命出任巴黎歌劇院芭蕾舞團的藝術總監。

李法爾到任，確實為巴黎歌劇院的老牌芭蕾舞團重新擦亮褪色的光環。李法爾大力整頓舞者的訓練，頗見成

效，但在其他方面，就似乎不太適才適所了。如前所述，他的古典訓練和技巧都嫌不足——他沒有聖彼

得堡的芭蕾背景，他最出名的反而是比例優美的強健身型，還有台上光芒四射、渾然天成的魅力。他的舞蹈風格

也像他編出來的作品一樣，偏向凝滯、沉重。所以，有舞者後來就說，李法爾編的舞被他「不時要擺一下的姿

勢和死板的戲劇效果」弄得要死不活。李法爾最有名的作品，《伊卡魯斯》(Icare; Icarus, 1935)，編舞時不套用音樂，

單由天生的肢體節奏全然自由展現律動。編成之後，再依舞步配上打擊樂。李法爾自認他這獨創的作法太了不

起了，沾沾自喜之餘，再以一篇專論自吹自擂，為他獨到的創見背書。不過，他編的舞卻不算原創，而是轉手

加工的衍生品；像是巴蘭欽的仿冒品添加「優律詩美」一派的舞蹈而攪和出來的雜燴——李法爾本人在巴蘭欽

的早年舞作《繆思主神阿波羅》和《浪子》(Prodigal Son)當中出飾過劇名主角。李法爾自己擔綱出飾《伊卡魯斯》

的伊卡魯斯，在劇中的壓軸獨舞，無論定姿、扭身、旋轉、跳躍、弓箭步或是蜷身收縮等等，只見苦心經營要每一角度都能將他的肢體美感和精雕細琢的肌肉線條展露無遺。無論如何，即使李法爾的舞蹈創作少見可取之處，他的舞蹈演出依然鋒芒畢露，性感魅力撩撥全場。《伊卡魯斯》還有李法爾本人，就此一砲而紅，巴黎觀眾蜂擁擠進劇院，爭睹《伊卡魯斯》丰采。1

由當時的種種跡象，可見俄羅斯流亡在外的舞蹈人才在法國芭蕾土壤埋下的種籽，應該可以萌芽茁壯，結出豐碩的果實。曾在馬林斯基芭蕾舞團跳舞的兩位著名俄籍芭蕾伶娜，一九二〇年代也在巴黎開了舞蹈「私塾」，招徠歐美兩地的舞者絡繹前往朝聖、進修。一位是奧樂嘉·普雷歐布拉任思卡雅（Olga Preobrazhenskaya, 1871-1962）。她是爆發力強大芭蕾技術的專家，性情嚴苛、暴躁，一九二二年離開俄羅斯的時候，靠的可是兩隻腳在北國的隆冬徒步穿過邊界，一路走到芬蘭的。她開在巴黎蒙馬特區（Montmartre）克利希廣場（Place de Clichy）的舞蹈教室，要沿著一道鑄鐵迴旋梯往上爬才到得了。室內狹隘壅塞，卻像「小俄羅斯」流亡海外的俄籍舞者暨外國舞者都愛往她那邊跑。再一位是柳波芙·葉葛洛娃（Lubov Egorova, 1880-1972），以感情深邃澎湃的俄羅斯慢板小品知名，舞蹈教室開在三一廣場（Place de la Trinité）附近。英國的瑪歌·芳婷等多位後起新秀，皆曾隨她習舞，對她極為仰慕。（未得善終的俄國沙皇尼古拉二世包養過的情婦）瑪蒂妲·柯謝辛斯卡，也落腳巴黎，嫁了一位大公，住在優美的巴黎郊區，教課時一身碎花雪紡衣裙，搭配同一材質紗巾。不過，可見的跡象不僅止於流落巴黎的俄羅斯舞者而已，連法國本土的知識分子和政治菁英對芭蕾也重新燃起了愛苗。單舉一則例子來看就好。

一九三一年，巴黎戲劇界的名人，荷內·布倫（René Blum, 1878-1943）──接下狄亞吉列夫的遺緒，在蒙地卡羅創建一支芭蕾舞團（Ballet Russe de Monte Carlo，蒙地卡羅俄羅斯芭蕾舞團）──荷內·布倫是法國政壇要員里昂·布倫（Léon Blum, 1872-1950，一九三六年起三度出任法國總理）的弟弟。凡此種種，當然不由得讓人興起一陣樂觀的想望，相信芭蕾大有理由就此重振聲勢，再度站上法國重要國家藝術的寶座。

只不過，一九四〇年，法國淪陷於德軍的砲火，一切頓時化作烏有。荷內·布倫後來還被送進奧許維茲（Auschwitz）集中營，他創建的舞團則移師美國。李法爾留在巴黎──法國芭蕾於戰時還能維持聲勢不墜就要歸功於他，但是戰後法國芭蕾元氣大傷，陷入存亡絕續的危機，也一樣要怪罪於他。李法爾性好投機鑽營，又愛

自吹自擂，法國換德軍當家，他自然忙不迭要向德國官方討好獻媚，透過門路求見希特勒親信，德國納粹宣傳

部長約瑟夫・戈培爾（Paul Joseph Goebbels, 1897-1945）。戈培爾本人也愛看芭蕾，一九四〇年還親自出席觀賞《吉

賽兒》排演。李法爾也參加德國駐法大使館豪華的接待會，和納粹派駐巴黎全權大使奧圖・阿貝茲（Otto Abetz,

1903-1958）一家結為好友。而且，李法爾討好獻媚之舉，還可以誇口吾道不孤呢。巴黎文化界在納粹占領期間，

可是光華燦爛——德國人多的是錢，也需要娛樂。所以，德國人開出的賓客名單，不時就會冒出法國名人，除了

李法爾，還有作家昂利・德蒙泰朗（Henry de Montherlant, 1895-1972）、劇場導演沙夏・居特里（Sacha Guitry, 1885-

1957）、女伶艾蕾緹（Arletty, 1898-1992），甚至年過六旬的考克多也出場插上一腳。考克多很欣賞希特勒展現的

「堂皇威嚴的戲劇感」，迥異於法國維琪（Vichy）政府的傀儡元首，菲利普・貝當（Phillippe Pétain, 1856-1951）。

考克多說員當流露的是「女帶位員的多情」。2

所以，巴黎歌劇院的芭蕾演出依然十分蓬勃。芭蕾對於不太懂法語的德國人，堪稱上好的娛樂。李法爾便由

先前的一砲而紅，更上層樓。由他製作的一連串豪華的芭蕾戲劇，連珠砲般每一發都大紅大紫；例如他以中古

騎士為主題而編的《貞德扎里薩》（Joan de Zarissa, 1942）。李法爾戰時討好占領軍的通敵行徑，對他的藝術創作有

何影響，於今難下定論。不過，他在戰時依然奢華的生活，和德國官方來往密切，到了戰後倒是成了法國芭蕾

頭痛的難題。畢竟，巴黎歌劇院可非等閒的劇院，旗下的芭蕾舞團也非等閒的芭蕾舞團，二者皆是盛名在外的

國家機構。大戰結束之後，連番清算和審判的狂風震撼法國文化界，李法爾自然是眾矢之的。李法爾被判終身「戲

監」，不得再進巴黎歌劇院和法國的每一家國立劇院一步。不過，後來酌情減為一年。再到最後，因李法爾旗下

舞者和舞迷群起施壓，「戲監」的判決竟然還被撤銷——他們認為法國芭蕾在法國最黑暗的時期得以倖存，李法

爾居功厥偉。一九四七年，李法爾重返巴黎歌劇院。但是，眾人非議他戰時通敵的烏雲始終未能全部散去。所以，

李法爾雖然重新回任院內的芭蕾總監，完全復職，院內的技師、電工卻一度進行杯葛，不肯替他做事。一開始，

院方也不准他以舞者的身分登台獻藝，連露面向觀眾鞠躬示意也不行。到了一九四九年，

他終於重獲公開登台的權力，巴黎歌劇院的芭蕾舞團也由他重新掌舵，直到他一九五八年退休。

只是，巴黎歌劇院的芭蕾舞團此後再也未能重拾戰前意氣風發的神采。一九四七年有一件事情，特別可以點

出當時的狀況，時間就在李法爾重返巴黎歌劇院之前。那時，巴蘭欽已經定居紐約，受邀為巴黎歌劇院製作《水晶宮》（Le Palais de Cristal，後改名為《C大調交響曲》〔Symphony in C〕），演出大獲好評。時任舞團行政總監的喬治·赫許（Georges Hirsch, 1895-1974）。戰時曾是法國反抗軍，在系列演出全告結束之後，於後台對眾人發表了一段慷慨激昂的演說，後來報紙還作轉述。他也不忘懇求巴蘭欽回到美國之後，能夠轉告「美國人們」，法國芭蕾的生機依然蓬勃，關於法國芭蕾的流言有違事實，盼他能夠協助釐清。只是，枉費他這一番苦心。翌年，李法爾率領巴黎歌劇院芭蕾舞團赴美國紐約演出，台下的美國觀眾群起鼓譟，報以噓聲，抗議人士還在劇院外頭站崗當糾察隊擋人入場。擁護李法爾的人雖然不少，但他的舞作畢竟始終未能突破平庸的層次。後來，還有舞者發過妙語，調侃他「拿群舞當沙拉醬把龍蝦圈在中央」。何況，身為舞者，年華老去、健美不再，更是於事無補。所以，等到他終於退休，他製作的芭蕾在巴黎歌劇院的演出劇目大半已經不復得見，劇院芭蕾舞團的演出也漫無目標，隨前後任總監的胃口胡亂飄移，只顧追著最新的舞蹈流行跑，抓不準舞團到底為誰而跳，又為何而跳。[3]

不過，芭蕾在法國也不是沒有大步向前的進展，只是，落在巴黎歌劇院外。戰後，幾位出身巴黎歌劇院的舞者不滿李法爾於院內獨掌大權，少有機會進行實驗創發，便轉而求去，另覓獨立發展的道路。其中以年輕編舞家羅蘭·比堤（Roland Petit, 1924-2011）最引人矚目。比堤有遠大的志向，難耐巴黎歌劇院故步自封；又深受電影啟發，覺得電影散發的活力和興味芭蕾獨缺。他特別欣賞法國「詩意寫實主義」（poetic realism）導演馬塞·卡赫尼（Marcel Carné, 1909-1996）。還有詩人、作家賈克·普赫維（Jacques Prévert, 1900-1977）。普赫維編劇、卡赫尼執導，拍攝於戰時的電影《天堂的小孩》（Les Enfants de Paradis），一九四五年公開發行，在法國掀起轟動的狂潮。比堤早年有一齣芭蕾舞劇，《約會》（Les Rendez-Vous, 1945），便是和普赫維合作的作品。比堤另也和性格剛烈、有老江湖氣的著名法國女伶艾蕾緹結為好友。艾蕾緹是《天堂的小孩》等多部賣座名片的女主角。

一九四六年，羅蘭·比堤為「香榭麗舍芭蕾舞團」（Ballets des Champs-Élysées）編了一支舞，《青年與死神》（Le Jeune Homme et la Mort）。香榭麗舍芭蕾舞團是他和幾位狄亞吉列夫舞團出身的舞台工作者一起創立的小型舞團，才華橫溢的考克多竟也在列。《青年與死神》便是考克多寫的腳本，搭配巴哈（Johann Sebastian Bach, 1685-1750）的音樂，由桀驁不馴的新秀舞者尚·巴比雷（Jean Babilée, 1923-）擔綱演出。尚·巴比雷因為不齒巴黎歌劇院，

而跳槽到香榭麗舍芭蕾舞團。他的本姓也不是巴比雷，而是來自猶太父親的古特曼（Gutman），戰時才改從母姓巴比雷。巴比雷以粗獷不羈的美感和普羅大眾的性感外形，出道未幾便成為舞蹈界的尚・嘉賓（Jean Gabin, 1904-1976）。❶《青年與死神》的劇情和情調，其實便有馬塞・卡赫尼電影《破曉》（Le Jour se lève, 1938）的影子，而《破曉》的男主角，正是尚・嘉賓。《青年與死神》的場景設定在簡陋寒傖的小閣樓，一名畫家打赤膊，只穿了一件很髒的背帶褲，嘴上叼著一根（真的）菸，熱烈急切向愛人求愛，卻遭愛人輕蔑峻拒，畫家便在舞台正中央上吊身亡，隨之出現超現實的一幕⋯⋯死神以青年愛人的形影現身，領著死去的青年離開人世。兩年後，比堤又創作《卡門》（Carmen），由同樣自巴黎歌劇院出走的舞者琪琪・尚梅爾（ZiZi Jeanmaire, 1924）擔綱演出。尚梅爾熱情如火的演技，加上淘氣小姑娘的性感嬌俏——剪得短短的頭髮，舞台上又再加好幾根真的菸——轟動一時。尚梅爾和比堤同因這一齣芭蕾而蜚聲國際，演藝事業橫跨電影、戲劇、舞蹈；兩人後來也結為連理。

比堤本人的手采瀟灑出眾，對於商業的品味和流行抓得十分精準。他對古典芭蕾的嚴格規矩和傳統沒多少有興趣，卻準確嗅到了法國文化的活力在戰後的年代會發洩在劇場、滑稽歌舞表演和電影，而不是在於巴黎歌劇院神聖（卻也已經玷污）的殿堂。但是，若說法國的舞蹈因比堤而重振活力，那麼，他做的也只是將法國舞蹈往下拽，硬是送進活潑奔放的通俗暨街頭文化當中而已。當年這樣的文化，和戰火的洗禮脫不了關係。不止，法國的夜總會表演和滑稽歌舞，正是因為有尚梅爾的古典訓練，而像是打了強心針，反而不是夜總會和滑稽歌舞為古典芭蕾注入急需的活力。琪琪・尚梅爾和羅蘭・比堤這一對夫妻的舞蹈創作，若說投下過什麼鮮明的烙印，也是烙在法國的夜總會和滑稽歌舞表演，烙在羽毛裝和性感豔舞。此外，雖然兩人的法國味都很重，創作卻是以遊走海外為重。戰後那幾年，他們對於振興法國芭蕾，並沒有多少貢獻，像《卡門》首演，就是在英國的倫敦。

那麼，義大利呢？義大利的問題主要在歷史。如前所述，義大利芭蕾在十九世紀末葉橫遭《精益求精》和曼佐蒂的新巴洛克豪華大戲挾持。這樣的路線後來又再培養出墨索里尼（Benito Mussolini, 1883-1945）的法西斯美學⋯成群少女以盛大行軍的浩蕩陣式，不是列隊集體大踢腿就是一身五彩繽紛作扮妝大遊行。不過，一九二五年

之時，倒還有一絲希望的微光隱然在目。該年，米蘭史卡拉劇院的音樂總監，義大利大指揮家阿拉圖洛·托斯卡尼尼（Arturo Toscanini, 1867-1957），邀請安瑞柯·切凱蒂從倫敦重返故國義大利，為史卡拉劇院疲弱委頓的芭蕾學校進行大改革。切凱蒂走馬上任，廁精圖治，卻發現史卡拉劇院芭蕾學校的情況太過慘淡，前途無亮，加上他本人年事已高，百病纏身，實在未足以承擔大任。切凱蒂於一九二八年過世，過世前曾向舞者琪雅·佛納洛里（Cia Fornaroli, 1888-1954）訴苦──琪雅·佛納洛里是他的得意門生，日後還嫁進托斯卡尼家為媳──切凱蒂煞費苦心要為學生熏陶的藝術素養，史卡拉劇院的行政主管卻大表不滿，十分生氣。「他（該行政主管）說：我管他們**懂不懂怎麼跳舞**？我又不需要芭蕾伶娜，我只需要舞者懂得把隊形排好。」切凱蒂過世之後，由佛納洛里接下他的遺缺，不過成績也沒比老師好。一九三一年，她突然遭到撤換，改由姬雅·羅斯卡亞（Jia Russkaia, 1902-70）。姬雅·羅斯卡亞是藝名，意思是「我是俄羅斯人」。她是異國風的「自由」舞者，和羅馬的法西斯圈子關係很好。琪雅·佛納洛里和她丈夫華特·托斯卡尼尼（Walter Toscanini, 1893-1971），便離開祖國義大利，遠走美國紐約定居。當時，阿拉圖洛·托斯卡尼尼也因備受法西斯走狗騷擾、攻擊，已經先行去國，落腳紐約。4

義大利的芭蕾就此走向截然不同的方向：偏離古典，改朝德國和中歐的表現主義路線靠攏。一九三八年，匈牙利舞者暨編舞家，歐雷爾·米洛什（Aurel Milloss, 1906-1988），遠赴羅馬出任芭蕾編導。再到第二次世界大戰之後，縱橫義大利舞蹈界的領袖人物就會是他，不僅以義大利首都羅馬為大本營，也遊走米蘭、那不勒斯、維也納、德國（以前的老奧匈帝國地盤）。米洛什的文化素養深厚，博覽群書，早年在匈牙利首都布達佩斯跟隨一名老義大利芭蕾編導習舞，打下了牢固的古典芭蕾根柢，半生卻備受戰火、流亡磨難。米洛什一家人早在第一次世界大戰便告流離失所，輾轉徙居布加勒斯特（Bucharest）和貝爾格勒（Belgrade）之間，生活長年未能安定。不過，米洛什縱使生活萬難也習舞不輟。第一次世界大戰之後，他負笈巴黎和米蘭習舞（師事切凱蒂），後來選擇在德國定居、工作，歷經威瑪共和（Weimarer Republik）到納粹主政，再落腳法西斯掌權的匈牙利，最後才轉進義大利，在羅馬落腳──墨索里尼政權的法西斯統治於當時尚稱溫和。

不過，學舞出身的米洛什從來未以芭蕾劃地自限。德國舞蹈新興的表現主義運動，便教他大為傾心，尤其是編舞家魯道夫·拉邦（Rudolf Laban, 1879-1958）的作品。拉邦是提倡「體育」（Körperkultur）的先驅，早在第一

次世界大戰之前便在瑞士的「真理山」（Monte Verità）藝術園區開課，第一次世界大戰爆發也未中輟。真理山是二十世紀初年著名的文化、養生公社。拉邦在園區創作舞作，例如《太陽之歌》（Song of the Sun），那是歷時兩天的戶外集體儀式。一九二〇年代，拉邦回到德國，眼見當時德國社會因戰事荼毒、元氣耗竭而致社群解體，十分憂心，便開始創建「動作合唱」（movement choirs）──大批人做出整齊劃一的動作──教導「自由舞蹈」（freitanz），藉肢體的動作自然流露內在的感情，鼓勵德國人追尋性靈的新生。他的理念觸動了德國的文化心弦，以他教學為藍本的舞蹈學校在德國霎時各地如雨後春筍林立。米洛什在柏林便和拉邦共事，投入德國舞者急於打造新式舞蹈的激烈論戰，樂此不疲。

只是，米洛什來到義大利，卻大出眾人意料之外，他竟然走回古典芭蕾的老路，賣力重拾十九世紀義大利舞蹈的遺緒。為了研究義大利著名舞者暨編舞家薩瓦多雷．維崗諾的生平和藝術，米洛什遊走公家、私人藏書室，上天下地搜尋維崗諾早已失傳的作品遺跡。維崗諾的招牌作品，一八〇一年搭配貝多芬樂曲而編成的《普羅米修斯》，也由他重編過好幾次。不過，米洛什對芭蕾重拾興趣，卻乍現即逝，只像心中飄過細細一絲美的想望而已。不止，在他腦海翻騰的都是暴烈的意象，推著他迫不及待要以藝術創作去勾畫戰爭、破壞、亂離等等主宰他顛沛人生的風景。所以，米洛什的舞蹈泰半陰鬱又悲涼，動作以扭曲、怪異為多，芭蕾創作的主題多半刻畫奸邪、惡魔、死亡、恐懼、四肢彎折、線條歪扭、軀體蜷縮。例如他的舞作，《亡靈大合唱》（Chorus of the Dead, il Coro dei Morti, 1942），便是以義大利著名現代音樂作曲家葛費雷多．佩脫拉西（Goffredo Petrassi, 1904-2003）的同名樂曲而創作的，襯著悠悠迴盪、綿長縈繞的合唱曲，十五位臉戴面具的舞者深陷迷離夢幻的魔魘，無法自拔。

米洛什最出名的作品，《神奇的滿洲人》（Miraculous Mandarin; Mandarino Meraviglioso, 1935），是他和匈牙利同胞音樂家，貝拉．巴爾托克（Béla Bartók, 1881-1945）在布達佩斯一起創作出來的。當時，匈牙利王國由海軍上將米克洛什．霍爾蒂（Admiral Horthy, Miklós Horthy de Nagybánya, 1868-1957）攝政，《神奇的滿洲人》就被霍爾蒂上將主掌的匈牙利法西斯政府查禁，不准演出，但在義大利卻成為劇院倚重的重頭戲。這一部作品艱澀難懂、騷動不安。一九四五年為這一支舞作舞台設計的義大利畫家，托蒂．夏洛亞（Antonio "Toti" Scialoja, 1914-1998），對米洛什本人主跳的這一支舞作過如下的描述：

米洛什啊，矮小又齷齪的中國人，忽然蹦上舞台，像臭水溝鑽出來的老鼠。舞台上面就這樣有了一隻惡毒的蜘蛛，動也不動，定在舞台正中央。忽然間，蜘蛛全身一陣寒顫，像閃電打過，他開始從腹部抽出線頭。愈抽愈快，愈抽愈快，最後，舞台中央的那人裹在厚厚一層、噁心黏膩的網內……周遭一切，一概變成他的觸角，細絲。網線在腐敗，破爛垂落，像病菌叢生的果肉。線圈愈收愈緊，但是，幾經摸索，他開始將網線打結，扯破。最後，他吊在一根濕答答的繩子下，痙攣、緊繃的動作做出來的姿勢像絕望的掙扎。死去時，他拖著殘軀躲進舞台黑暗、神祕的一角，到了那裡，終於得以安息。[5]

米洛什雖然在義大利推出過幾十齣芭蕾，於今卻幾乎蕩然無存，連他第二次世界大戰後為義大利芭蕾創作的舞蹈，在當時即使意氣風發、睥睨群雄，一樣未能留下多少蛛絲馬跡供後人檢索。他是漂泊在外的流亡人士，四海皆可以為家，驛馬星定不下來，以至未能卓然成家，留下薪傳。他終究是以「外人」的身分，將中歐的舞蹈引進義大利而已。其實，米洛什晚年回到德國、奧地利的時間愈來愈多。他的藝術、他的生活，根源到底是在那裡才比較深。義大利雖然愛戴他，卻沒有能力借助他的藝術為自身凋零的傳統注入新生的活水。訓練課程和劇院建築在義大利始終不缺，只是，法西斯主義和戰爭的烽火帶來混亂和破壞，極傷元氣。只見《精益求精》這樣的劇碼不時重新推上舞台，還照樣場場轟動。義大利的藝術表土終究太薄，縱使有難得一見的奇才嶄露頭角，也難以支撐或是培養下去。例如芭蕾伶娜卡拉・法拉齊（Carla Fracci, 1936-）一九五○年代才剛在米蘭史卡拉劇院打響名號，便立即轉進國際舞台開創事業。所以，縱使米蘭、羅馬、那不勒斯還是芭蕾舞團舉行國際巡演爭相停靠的大站，不過，終歸只是「大站」而已。義大利這時頂多只是停靠站，而非古典芭蕾的源頭。

相形之下，丹麥的情況簡直是天壤之別。布農維爾生前建立的芭蕾王朝稱霸長久，為芭蕾在丹麥的公眾生活搶下灘頭堡。一八七九年，布農維爾過世，後繼的芭蕾舞者依然用心將他的薪火傳遞下去。如前所述，一八九

〇年代，布農維爾的學生就將他的舞步和練習組合彙輯成冊，以修正版傳世，最後再將內容分成六堂課，搭配「喜歌劇」一類的悅耳音樂，每週六天，每天各上一堂課。這樣的課程，一般叫作「布農維爾學派」，就此成為「丹麥皇家芭蕾學校」（Royal Danish Ballet School）的基本訓練，直到一九五〇年代初期才再加進比較現代的課程。不過，薪火始終未斷，布農維爾學派的課程從來未曾取消，直到現在都還是該校舞蹈訓練的磐石。盛名在外的丹麥風格芭蕾，含蓄內斂的氣質加上行雲流水、賞心悅目的動作，便是以此為泉源。

布農維爾的芭蕾舞步，若為丹麥舞者打下了基本功，那麼，布農維爾編的芭蕾，便是丹麥舞者浸淫的文化，只是，帶來的問題也比舞步大得多。其實，時代進入二十世紀一路開展下來，布農維爾一如安徒生的童話，供奉於神話殿堂的高度與時俱增，儼然代表丹麥理想中的黃金盛世，以簡單的道德定律，高尚正直的角色，體現「丹麥氣質」的神髓。丹麥舞者一心維繫布農維爾的遺緒不墜，惟恐布農維爾所編的舞作因時間久遠、記憶有誤而出現閃失，因此開始將他編的芭蕾形之於明文。例如出身丹麥皇家芭蕾舞團的華珀·波許塞尼厄斯（Valborg Borchsenius, 1872-1949），便在一九三〇年代將她記得的布農維爾芭蕾，寫在零星的小紙片上，還跟英國作家狄更斯（Charles Dickens, 1812-1870）《雙城記》（A Tale of Two Cities, 1859）裡的德法日夫人（Madame Defarge）一樣，將小紙片藏在她的針黹籃內。後來，這一疊零散的小紙頭終於再轉載到筆記本，細心抄下數百頁，頁緣還用簡筆的速寫畫出動作和隊形。布農維爾生前編的舞蹈課程一樣經人詳加記錄，編為定制。

「布農維爾傳統」於此具體成型，作古大師的舞蹈遺作因而定型在紙面，詳加勾劃，超出布農維爾生前所能想像。他的遺緒因之更加穩固，卻也變得僵化，進而和其他所謂的「道統」一樣，流於死命抗拒改變。例如出自福金門下的丹麥舞者，哈拉德·蘭德（Harald Lander, 1905-1971），一九三二年至一九五一年出掌丹麥皇家芭蕾舞團總監一職。他便重編布農維爾的芭蕾《女武神》，卻遭評論家尖刻挖苦，指他編的舞蹈不再有北歐味：「根本就是世界大雜繪」。至於要再從海外引進創新的藝術，備加禮遇──丹麥人一樣沒有這樣的名聲。福金一九二五年受邀率團至丹麥演出，掌聲就不冷不熱。一九三〇年代初期，巴蘭欽曾赴丹麥皇家芭蕾舞團擔任編導，舞團卻不願意放手讓他推出新作，一樣教他大為灰心。第二次世界大戰期間，丹麥雖然淪陷於德軍的掌握，芭蕾的香火卻未中斷，只是變得更封閉，更保守。這時候舞者緊扣著丹麥芭蕾傳統不放，謹小慎微，一絲不苟，

也是可想而知的態勢。6

丹麥皇家芭蕾舞團長久封閉孤立的狀況，到了戰後終於打破。丹麥舞者開始赴海外巡迴演出，歐洲、美國兩地的評論人也開始造訪丹麥。門戶開放，不等於心胸開放。原籍丹麥的艾瑞克·布魯恩在歐、美舞蹈界遊學多年，一九五○年代回到哥本哈根，就有著名的芭蕾編導觀賞演出時衝出劇院，大罵布魯恩原本純淨的丹麥氣質慘遭外國污染，變得粗俗不堪。不過，歐洲、美國的觀眾首度觀賞丹麥皇家芭蕾舞團演出，看到布農維爾風格卻驚為天人，覺得這才真的見識到了直接上溯浪漫時期、源遠流長的芭蕾真傳統。哲隆·羅賓斯一九五六年走訪丹麥，親眼目睹世上竟然還有舊世界的舞蹈訓練存世：「滿滿一教室的孩子，一個個都像小小的地精、仙子，全都身穿寶藍色羊毛緊身衣加厚運動衫的制服，膝蓋處大多還有一點膨膨的。一個個都很乖巧，舞也已經跳得相當好了。」7

布農維爾就此成為丹麥傲視國際的瑰寶，保留國粹的努力自然快馬加鞭，雷厲風行，尤以一九六○年代、七○年代為烈。在那年頭，年輕一輩的藝術家群起反抗傳統，喜歡以內涵單薄卻外形時髦的芭蕾登台，例如《死神的勝利》（The Triumph of Death, 1971）就拿搖滾樂、裸露、噴漆作重頭戲。一九七九年，丹麥皇家芭蕾舞團又立下一具紀念碑：該團於哥本哈根推出紀念布農維爾逝世一百周年的舞蹈季，「布農維爾藝術節」（Bournonville Festivals），將布農維爾傳世的作品逐一重新打磨，製作演出。舞蹈季聲勢浩大，國際媒體蜂擁採訪。一九九二年、二○○五年又再舉辦兩屆，預計未來每隔十年左右就要舉辦一次。

丹麥因此面對矛盾的窘境。蘇聯之外，歐洲各國唯獨丹麥為十九世紀的古典芭蕾傳統護住生機，呵護備至。只是，丹麥維繫的古典芭蕾傳統卻像是凍結在文化凝膠裡的寶物。丹麥有基礎訓練，有學校，可是，丹麥頂尖的舞者每每覺得哥本哈根的藝術環境束縛重重，僵硬死板。丹麥皇家芭蕾舞團甚至還分成兩派，一派是留下來的人，另一派是「走出去」的人。丹麥有許多絕佳舞者確實就跟布魯恩一樣，遠走海外，到英國，尤其是美國的舞台打天下。

所以，當時便有評論家心有戚戚，感嘆：「布農維爾啊，確實是仰之彌高的紀念碑，可是，久而久之，也如泰山壓頂一般日益棘手……說起布農維爾的可怕之處……便在他生前，迄至現今，始終好得不得了，但也教

人受不了。」所言不虛：丹麥的舞者個個都很出色，布農維爾舞作的「幕間插舞」，有許多創意之新穎、技巧之艱難，不亞於二十世紀其他地方的舞蹈創作。只是，舞作的陳腔濫調、道德說教也實在迂腐透頂，只是另一時、地殘存於後世的子遺。連丹麥人自己也不得不默認現實。所以，後來，布農維爾舞蹈季主打的老芭蕾，大多被劇院從固定演出的劇目剔除。於今，布農維爾的芭蕾只像是丹麥的「文化遺產」：既是丹麥藝術的瑰寶，也是丹麥廣為招徠的觀光賣點。話說回來，布農維爾芭蕾於丹麥備受頂禮供奉，也算是秉承丹麥一路相傳的精神吧：法國的浪漫傳統見棄於法國良久，布農維爾還在供奉法國的浪漫芭蕾，視之以無上的典範，打造丹麥芭蕾藝術的精髓。到了這時候，布農維爾的丹麥世界日漸湮滅，布農維爾的傳人又再將藝術創作的重心放在保存**布農維爾的**丹麥世界。只不過，法國芭蕾在布農維爾手中注入了丹麥的神髓，布農維爾的傳人卻無此宏圖。丹麥芭蕾在他們手中，僅僅是代代相傳的古代寶物。若要一窺過去，到哥本哈根的丹麥皇家劇院欣賞演出即可，以前如此，現在依然。至於未來，尚須另覓他處。8

十九、二十世紀之交，古典芭蕾在英國可是要到「歌舞劇場」（music hall）才看得到的節目。是很流行的娛樂沒錯，和觀賞型運動（spectator sport）、度假遊憩園區、博弈、賽馬一樣，都因為「世紀末」興起休閒風潮，民眾玩興大爆炸，而告崛起。英國的歌舞劇場源起於地方上的小酒館（pub）。小酒館的老闆一般會在店裡「養」幾名「歌女」（sing-song），再雇幾名雜耍藝人逗客人開心——兼大力勸酒。到了一八九〇年代，這樣的歌舞表演已經十分蓬勃，發展成龐大的商業大眾娛樂。每晚散落各小酒館觀賞演出的群眾，全英累計可達數萬人之譜。單單是倫敦一地，就有三十五家歌舞劇場，有許多規模還很大。例如位於倫敦西區「萊斯特廣場」（Leicester Square）的阿罕布拉劇院，就可容三千人入座，「大劇場」（Coliseum）則可容納二千五百人，並以旋轉舞台自豪。歌舞劇場的表演節目在英國幾乎了無限制：所推出的歌舞、雜要，可是不受英國「宮務大臣」（Lord Chamberlain）管轄的。英國的宮務大臣自十八世紀初年起，便正式領有嚴肅戲劇的審核、檢查權。英國的歌舞劇場既然享有百無禁忌的免死金牌，自然拿嘲諷政治和性感挑逗大力賣弄，極盡其他劇場不能之事。芭蕾只是每

晚演出的多種節目之一，舞者像夾心餅乾一樣，前後穿插諧星、歌手、特技等演出。舞蹈一般走華麗庸俗的風格：衣不蔽體的「怪誕舞者」，或是新鮮離奇的表演（例如男性跳大腿舞），空中芭蕾（還有訓練過的鴿子搭配演出，在空中飛翔，或是停佇在舞者的手臂上面）等。英國歌舞劇場的娛樂節目，雖然比其他公眾娛樂場所的演出都要自由隨興，卻不等於無人過問。例如英國十九世紀末葉便出現了「社會淨化運動」（social purity movement），對「盛裝的妓女」斗膽現身林蔭大道攬客，對表演節目動輒出現猥藝的笑話和影射，至為驚駭，痛批歌舞劇場簡直就是「歌舞獄場」（music hells）。還投下不少心力要重整「獄場」的道德。歌舞劇場後來泰半多少回到循規蹈矩的路線。在商言商，漸漸將演出節目淨化，以利拓展觀眾人口，終究是明智之舉。到了二十世紀初年，英國的歌舞劇場已經可見不少節目是專門為身家清白端正的勞工、中產階級而設計的，適合闔家觀賞。許多劇場還混進不少貴族，甚至因此出現特地為貴族口味而調製的節目菜色，連英王愛德華七世（Edward VII, 1841-1910）早年也是流連歌舞劇場的常客。9

俄羅斯舞者在一九〇九年大舉「進犯」英國，也是以歌舞劇場為首要的進攻目標。馬林斯基芭蕾舞團的著名芭蕾伶娜卡薩維娜，便在「大劇場」登台。她的同事普雷歐布拉任思卡雅則在「跑馬場劇院」（Hippodrome）推出精簡版的《天鵝湖》自任主角。安娜·帕芙洛娃在「皇宮劇院」（Palace Theater）獻藝，只不過是和愛爾蘭「彭區鎮賽馬會」（Punchestown Races）的一支「拜奧鏡」（Bioscope）賽馬影片塞在同一段節目裡，也必須和當時很紅的歌舞劇場名角同台，例如蘇格蘭籍的哈利·勞德（Harry Lauder, 1870-1950）。不過，狄亞吉列夫領軍的俄羅斯芭蕾舞團，命運倒是大相逕庭。一九一一年六月，俄羅斯芭蕾舞團偕同旗下的卡薩維娜、尼金斯基、福金等多位著名舞者抵達倫敦，展開該團在倫敦的首度演出季，推出他們先前轟動「全巴黎」（le tout Paris）、膾炙人口的撩人俄羅斯芭蕾。俄羅斯芭蕾舞團造訪倫敦，便不用到歌舞劇場表演——至少一開始不用。他們反而是在英王喬治五世（George V, 1865-1936）加冕前一天，在柯芬園的「皇家歌劇院」（Royal Opera House）隆重登場。五天之後，俄羅斯芭蕾舞團又在加冕慶典於英國國王、王后御前獻藝，劇院到處可見玫瑰飄香，滿座觀眾一概盛裝出席，全身上下金銀珠寶熠熠生輝。

際遇如此懸殊，不僅在於狄亞吉列夫使出渾身解數，為舞團爭取到眾人垂涎的美差，也在於狄亞吉列夫始終

視芭蕾為歌劇的姊妹藝術，即使到了倫敦也要像在巴黎一樣，拚了老命也要借歌劇之力，把俄羅斯芭蕾弄上舞台給觀眾一探究竟。所以，一九一一年，俄羅斯芭蕾舞團在柯芬園便和華格納的著名大部頭歌劇，《尼布龍根的指環》（*Der Ring des Nibelungen*），輪番接力演出。狄亞吉列夫也夠精明，把他的舞蹈雄圖和英格蘭著名的指揮家兼演藝經紀，畢勤爵士（Sir Thomas Beecham, 1879-1961）連上線；往後柯芬園的演出季便由俄羅斯芭蕾和歌劇一起擔綱上場。畢勤本人也有雄才大略，志在於英國推動歌劇。俄羅斯芭蕾舞團在畢勤眼中，當然便是千載難逢的大好機會──別致，時髦，又有扎實的內涵──比起倫敦歌舞劇場端出來的花花綠綠菜色，**確實**不同；俄羅斯舞者一舉手、一投足，背後無不蘊含極為扎實的訓練和深厚的傳統，毋須置疑。

不過，俄羅斯芭蕾舞團轟動英倫，關鍵還是在於倫敦的文化菁英深深為之震撼，尤以「布倫貝里雅集」（Bloomsbury circle）一干人，還有繞著他們打轉的知識分子，最為傾倒。英國女作家維吉妮亞‧伍爾夫（Virginia Woolf, 1882-1941）的先生，李奧納‧伍爾夫（Leonard Woolf, 1880-1969），是雅集的創始元老，回顧起當年乍見俄羅斯芭蕾舞團演出，就說：「我從來未曾於舞台見過如此完美、如此動人的演出。」作家休‧華波爾（Hugh Walpole, 1884-1941）也在日記寫下他的悸動，「俄羅斯芭蕾舞團為我帶來此生前所未有的感動」。英國詩人魯伯特‧布魯克（Rupert Brooke, 1887-1915）因從軍而早逝，生前也寫信給朋友，「他們啊，說來說去，就是可以拯救我們的文明」，興奮溢於言表。《泰晤士報》（*The Times*）也以一篇熱切的頌讚，為俄羅斯芭蕾舞團在英倫帶來的震撼作結：「一九一一年的夏季，隨暑熱不僅掀起美學革命，也帶來俄羅斯芭蕾舞團，於柯芬園引進嶄新的藝術，為我們拓展美的領域，為我們發現美的新大陸」。[10]

不過，擁戴俄羅斯芭蕾舞團者眾，卻無一比得上約翰‧凱因斯──英國芭蕾的未來，等於是由凱因斯發揮了一指定乾坤的作用。凱因斯在一般人的心中，多半以二十世紀首屈一指的經濟學家留名。但他和古典芭蕾的淵源其實也極為深厚，英國芭蕾之得以萌發幼苗、茁壯發展，也有賴他扮演關鍵角色。凱因斯生於一八八三年，早年優遊於維多利亞時代晚期、愛德華時期的英格蘭貴冑世界，始終未能忘情仕紳階級閒雲野鶴的田園生活，畢生追求知識和藝術的極樂。他從伊頓公學（Eaton）畢業之後，進入劍橋國王學院（King's College）就讀，學業表現輝煌，經人引薦，加入眾所吹捧的劍橋「使徒會」（Apostles）。使徒會是英國學術界關係緊密、男性專屬的祕密會

社，多名成員日後又再成為布倫貝里雅集的引路明燈，凱因斯便是其一。有幸加入使徒會，堪稱英格蘭聰穎絕頂、才情高華、數一數二的人才。凱因斯有一次寫信給同為社友的利頓‧史崔奇（Lytton Strachey, 1880-1932），竟然說，「難道是偏執狂？——我是說我們這群人瀰天蓋地的集體道德優越感。我總覺得我們圈子外的人，大多什麼也看不清楚——不是太笨，就是太壞。」他們對知識的追求看得很重，對自己聰明過人一樣看得很重。所以，但凡使徒會有聚會，必定是尖酸的機鋒、啞謎、性暗示，和思辨嚴謹、縝密哲學、藝術論證、滿室齊飛，凱因斯在會中發表過多篇論文，便有「論美」這般堂皇的標題，而布倫貝里雅集的聚會，自然不脫這樣的情調。 11

凱因斯其人一如利頓、史崔奇、維吉妮亞‧伍爾夫，還有布倫貝里雅集的諸多同道，天生離經叛道。凱因斯對於維多利亞時期的道德教條深惡痛絕，認為維多利亞時期的道德觀只知要求個人犧牲一己內心深處的情感和欲求，作為善盡社會義務的獻祭，再要不就是放任私欲橫流，淪為凱因斯鄙夷的「嗜錢如命」。他也身先士卒，撰寫嚴肅的哲學論文，申辯心智的活動和追求愛與美，是陶冶「美好」內在心靈的道路——同性之愛於使徒會口中，就有「高等斷袖癖」（Higher Sodomy）的暱稱。凱因斯本人和史崔奇、畫家鄧肯‧葛蘭特（Duncan Grant, 1885-1978），都曾經熱切、認真交往過。當時他們這樣的主張，不宜單純以放浪形骸一語帶過，而應該看作是他們急於打造文化素養深厚的新貴族，掙脫舊時代死板、窒悶的習氣和講求「體面」的禮法，而自然流露的真摯感情。也因此，布倫貝里雅集不僅酷好狂歡派對、變裝反串、低級笑話（凱因斯的笑話還是他們裡面最低級的），也同樣熱切投入文化、藝術、私人生活、專注奉獻，始終不渝。 12

所以，像俄羅斯芭蕾舞團這樣的團體，既有鮮明浮凸的性感（尼金斯基）、大膽豪放的藝術創作，還有一系相承的貴族血脈，自然順勢就落在這一群知識分子和身邊親友的交集圈內。出身俄國的芭蕾伶娜，莉荻亞‧羅波柯娃，就說，「狄亞吉列夫這人夠機伶……懂得將超凡脫俗和時髦別致融於一爐，懂得將革命藝術和舊制度的情調陶鑄為一體」。雖說芭蕾是因此而虜獲凱因斯的青睞，但是，芭蕾要再進一步攻城掠地，搶進凱因斯思想的要塞，那就靠第一次世界大戰了。第一次世界大戰即如布倫貝里雅集另一位重要成員，藝評家克萊‧貝爾（Clive Bell, 1881-1964）所言，「毀掉了我們這小小一塊羅文的禮儀之邦，土崩瓦解不下於革命摧殘之澈底」。凱因斯在一九一五年已經出任英國財政部要職，這時被大戰的硝煙趕出劍橋大學和布倫貝里的安逸生活，一頭栽進全然

的絕望。他寫給朋友、同輩的信，不時會被退回來，信封還有「收信人已歿」的戳記。故舊親友消逝的名單愈積愈長，逼得他疾呼早日了結戰事。他以「良心不容」（conscientious objection）為由，申請免役（單純作抗議的表示而已，因為，以他政府官員的身分，本來就免役），還差一點就要辭去公職：「因為，我在政府之內供職，但我供職的政府卻在從事我認為不法的事，為我所唾棄。」凱因斯和英國著名作家 E. M. 佛斯特（Edward Morgan Forster, 1879-1970）一樣，認為他鍾愛的文明正在從他眼前「消失……透過感官、心智去領會世界，已是下一世代無緣的奢望」（佛斯特也有劍橋國王學院和使徒會的背景）。[13]

第一次世界大戰之後，世事天翻地覆，不復往日樣貌。壕溝戰之酷虐，死傷十分慘烈，徒留英國國力耗竭，民心悲苦。這樣的劇變，凱因斯感受尤深，有如椎心之痛，古典芭蕾因之顯得愈來愈重要了。他前半生浸淫的英國文明，慘遭戰火蹂躪、摧殘，此時只剩古典芭蕾為之留下美好的象徵。一九二一年，狄亞吉列夫的俄羅斯芭蕾舞團在倫敦推出《沉睡的公主》（《睡美人》），看得他大為傾倒，如痴如醉，不僅勾起他童年隨父親出外觀賞默劇、戲劇的美好回憶，他對莉荻亞·羅波柯娃的愛戀也與日俱增。他先前在戰時便已認識羅波柯娃，羅波柯娃主跳的角色有一個便是《睡美人》劇中的紫丁香仙子。一九二五年，凱因斯迎娶羅波柯娃為妻，兩人像是天作之合，感情親密、熱切，洋溢尊敬和深情。雖然凱因斯早年不乏同性戀情，羅波柯娃卻能勾起他強烈的情欲。凱因斯暱稱羅波柯娃為「小莉莉，小寶貝」（Lydochka, pupsikochka），羅波柯娃暱稱凱因斯為「梅納小親親」（Maynarochka, milenki），寫信時也會戲將署名寫成「你的小狗狗，恨不得把你一口吞下肚」。身邊有羅波柯娃相伴，凱因斯將一身過人的才氣和可觀的財力，投注於戲劇、繪畫、舞蹈。縱使他在政治、經濟的世界舞台扮演的角色日益吃重，也未曾鬆懈。[14]

凱因斯夫婦位在倫敦中區布倫貝里的寓所，也就這樣成了芭蕾明星（羅波柯娃的朋友）的集聚地，招徠的藝文、學術界菁英也愈來愈多，眾人同都認為芭蕾是文化中樞的一環，對於芭蕾的前途，不論情感甚至道德，都自認責無旁貸。一九二九年，狄亞吉列夫逝世，不少人加入凱因斯夫婦的行列，響應成立「卡瑪歌協會」（Camargo Society），傳遞狄亞吉列夫留下來的芭蕾香火，兼為英格蘭本土的芭蕾開疆闢地。卡瑪歌協會創建於一九三○年，雖然三年即告夭折，留下的影響卻極深遠。羅波柯娃是協會的創始會員，協會推出的多部芭蕾作[15]

品都看得到她演出的身影。日後創建英國皇家芭蕾舞團的佛德瑞克·艾胥頓和妮奈·德華洛瓦，也是卡瑪歌協會的一員；凱因斯則出任協會的榮譽財務長。

一九三〇年代中期，凱因斯也在劍橋大學創建「眾藝劇場」（Arts Theatre），資金大多還是他自掏腰包。凱因斯創此劇場，是為了他心愛的羅波柯娃，他這人做事，向來是個人生活和道德倫理兩方的動機混為一談的，所以，對於劇場的節目規畫和美術設計等細節，也會主動過問，積極參與。凱因斯曾在一九三四年的一份劇場公文作過解釋：[16]

我認為建立優秀的小型劇場，配置齊全的現代戲劇技術和設備，是我們了解戲劇藝術的必要條件，畢竟戲劇藝術和文學、音樂、美術設計都有複雜的依賴關係——就像科學實驗需要有實驗室一樣。我們這一代的一大特點，便在於我們願意下工夫去重建劇場……而且是在劍橋大學這麼嚴肅的機構之內，劍橋早在十七世紀之初便有這樣的劇場。

再待英國經濟深陷大蕭條（the Depression），凱因斯熱中藝術的抱負也逐漸沾染上了政治色彩。他在一九三三年便寫道：「英國在第一次世界大戰之後發放的救濟金，加起來，足以將我們一座座城市全都打造成世界最偉大的人類創作。」[17]一九三六年，劍橋「眾藝劇場」盛大開幕，開幕式就由一支新生的舞團擔綱：妮奈·德華洛瓦、主掌的「維克威爾斯芭蕾舞團」（Vic-Wells Ballet）。

妮奈·德華洛瓦，一八九八年生於愛爾蘭，原名艾德莉·史坦納（Edris Stannus）。她和凱因斯一樣，眷戀英國的愛德華時期，對當時散發玫瑰幽光的時代情調念念不忘——只是，她忘不了的是在愛爾蘭鄉間的父母莊園度過無憂無慮、安逸開散的童年。好景不常，她七歲時家道中落，經濟困窘，全家不得不搬到「陌生又拘禮的英格蘭」；她先是投靠謹守維多利亞故習的守舊外婆，後來才轉到倫敦和母親團聚。她在倫敦習舞，在一家愛德華時代的禮儀學校，跟一位華滋華斯女士（Mrs. Wordsworth）學跳「舞蹈花步」，而且，華滋華斯女士教舞的裝束，還是一襲全黑絲綢長裙加白色小山羊皮手套。後來她在兒童戲劇學校「麗拉費爾德學院」（Lila Field Academy）學

芭蕾，也加入「神童舞團」（Wonder Children）進行演出。她和同輩數以百計的小小舞者一樣，看過安娜‧帕芙洛娃演出《垂死天鵝》，深受感動。後來，德華洛瓦憑記憶將這一支舞跳遍了「英格蘭每一處老碼頭遊樂場」。

一九一四年，德華洛瓦以未滿十六歲的稚齡，在一家歌舞劇場首度以職業藝人的身分登台演出，嘗遍了各式各類綜藝雜耍，混跡小丑、舞者、口技藝人、默劇演員群中，往往一天要演出二或三場。[18]

第一次世界大戰，妮奈‧德華洛瓦的軍人父親於一九一七年在西線戰場的比利時「梅辛納山脊」（Messines Ridge）一役殉國，德華洛瓦自告奮勇，投入軍事醫院協助照顧傷兵，也在倫敦維多利亞車站（Victoria Station）的部隊福利社兼職。歌舞劇場的演出雖然未輟，但是虛華絢麗的節目卻也開始教她心力交瘁，覺得沒有價值。德華洛瓦原本嚴肅的性格因戰火的淬鍊變得益發正經嚴謹，她對芭蕾的愛好也更熱烈分明。戰爭過後，她改和狄亞吉列夫帶到倫敦的俄羅斯流亡舞者共事，例如莉荻亞‧羅波柯娃、尼可萊‧列卡特（Nikolai Legat, 1869-1937）、馬辛等人，還有教學依然不輟的切凱蒂。德華洛瓦和凱因斯一樣，一九二一年看過俄羅斯芭蕾舞團在倫敦推出的《沉睡的公主》，兩年後便加入狄亞吉列夫位在巴黎的舞團。這是她人生的轉捩點。狄亞吉列夫在德華洛瓦眼中，擁有「偉大文化首屈一指的心靈，身懷正統一絲一苟的訓練」。歌舞劇場七拼八湊的雜亂美感，就此被她一把扔開。

她說：「我這輩子第一次知道世界戲劇的感覺是怎麼回事。不止，全歐洲就像整體出現在我眼前，一座座大城、博物館、藝廊，各地的風土民情，各地的戲劇。一切全部融為一體。」自此而後，德華洛瓦熱切擁護古典芭蕾講究的嚴格法則和高貴理想，不懈不怠。而且，雖然她的出身背景和凱因斯南轅北轍，她捏塑出來的志業和信念，卻和凱因斯不謀而合。[19]

然而，德華洛瓦的興趣不限於芭蕾而已。一九二○年代末期，她因編舞的工作也投入二十世紀初年掀起的「定目劇場」（repertory theatre）風潮。她在劍橋的「節慶劇院」（Festival Theatre）工作過。節慶劇院便是走「定目劇場」的路線，致力掙脫倫敦西區一成不變的「客廳戲」（parlor room drama）和商業色彩，而以梅耶霍德的創見和中歐的表現主義，力求另外打造出「導演劇場」（producer's theater; Regietheater）的風貌。節慶劇場當時的經理泰倫斯‧葛雷（Terence Gray 1895-1986），是德華洛瓦的表哥。他將他製作的戲劇叫作「舞蹈戲劇」（dance drama），特別強調手勢、面具、儀式一類的表演元素。節慶劇場不採用鏡框式舞台作演出，德華洛瓦也刻意抹滅

演員、觀眾之間的界線。例如為一齣芭蕾，她就要舞者穿過觀眾席魚貫上台。德華洛瓦曾和愛爾蘭作家葉慈（William Butler Yeats, 1865-1939）在葉慈於都柏林（Dublin）創建的「艾比劇場」（Abbey Theater）有數度合作的緣份，例如為他寫的四齣《舞者戲劇》（Plays for Dancers）擔任製作和演出便是其一。葉慈心懷的理想、葉慈打造國家劇院的努力打動了德華洛瓦的心。不過，葉慈舊世界的貴族情調也教德華洛瓦著迷。德華洛瓦後來回想起葉慈其人，對他用長長的黑色緞帶繫在披風領口的夾鼻眼鏡，最是難忘。

德華洛瓦遊歷歐洲的見聞，在她腦中留下深刻的印痕，「優律詩美」和德國的現代主義舞蹈尤其教她傾心。

所以，德華洛瓦本人編的舞作，每每偏向滯澀沉重的表現主義語彙；舞者赤腳演出，手臂的線條稜角分明，隊形採構成派群組。例如一九二七年的《烏合之眾》（Rout），開場是一名舞者朗誦德國左派詩人、政治運動人士，恩斯特·托勒（Ernst Toller, 1893-1939），以革命青年為主題而創作的詩作。繼而是一群女性舞者上台，身穿黑色長袍、腳踏軟鞋，躬身塌背、雙拳緊握，兩腳還擺成很難看的內收。德華洛瓦在一九三一年又創作了一齣類似風格的舞作，《約伯》（Job），搭配英國當代作曲家佛漢威廉士（Ralph Vaughan Williams, 1872-1958）的音樂，靈感取自英國作家、版畫家威廉·布雷克（William Blake, 1757-1827）為基督教《聖經·約伯記》（Book of Job）所作的版畫。舞者身上看不到芭蕾硬鞋，也沒有芭蕾的舞步、動作。所見者，一張張面具，民俗舞蹈一類的沉重步伐，以不對稱的隊形群作出姿勢和動作。飾演約伯的舞者兩手還要在空中亂抓，手指彎曲如鉤，手臂、拳頭在空中畫圈。

德華洛瓦縱使有幾齣像《約伯》這樣的作品，但她最傾慕的，還是狄亞吉列夫和他旗下的俄羅斯舞者。俄羅斯芭蕾舞團嚴謹的基本訓練，「對儀式和傳統根深柢固的愛」，才是她引路的明燈。德華洛瓦將她在劇場形形色色的體驗融合起來，決心以俄羅斯皇家古典芭蕾風格為基礎，打造一支國家級的「定目芭蕾舞團」（repertory ballet）。日後她曾以一貫直來直往的口吻寫過，「我要有傳統，所以，我便著手開創傳統」。德華洛瓦和凱因斯一樣，覺得芭蕾是引路的燈塔，芭蕾標準「之高，直達理想的至高境界」，她也不肯向「『游牧民族』一樣的大批劇院觀眾」所瘋魔的多情傷感「小玩意兒美學」低頭。不過，她也認為英國的芭蕾務必是民主的藝術，不可以像先前的帝俄一樣由無所不能的國家上行而令下效，而應該是反過來的方向才對，由「實際從事的理想派」（像她！）和「人民大眾的子弟」實際創造而成。20

德華洛瓦性格嚴肅、要求嚴格（她的學生都叫她「夫人」），既然下定決心，當然劍及履及，一九二六年便成立了「舞蹈藝術學院」（Academy of Choreographic Art），同年又再找上著名劇院「老維克」（Old Vic，位在倫敦滑鐵盧車站〔Waterloo Station〕後面）的掌門人，莉蓮・貝里斯（Lilian Baylis, 1874-1937）。莉蓮・貝里斯像是從英國維多利亞社會改革的模子刻出來的女中豪傑：虔誠、務實，洋溢傳教士的熱忱，一心要將嚴肅戲劇帶進人民大眾當中。德華洛瓦在貝里斯身上嗅到一見如故的氣味，便向貝里斯提議，由她組一支國家級的芭蕾舞團掛在「老維克」名下。一九三一年，「維克威爾斯芭蕾舞團」成立，進行首度整晚全場的演出。之所以叫作維克威爾斯芭蕾舞團，是因為演出的場地是在「賽德勒威爾斯劇院」（Sadler's Wells Theater）。數年後，舞團改名為「賽德勒威爾斯芭蕾舞團」（Sadler's Wells Ballet），一九五六年，榮獲英國政府頒與特許權狀，而再度易名為「皇家芭蕾舞團」。

維克威爾斯芭蕾舞團於成立之初，看不出日後有冠上「皇家」名號的命。一九三一年，英國就有好幾支像「維克威爾斯」這樣的芭蕾舞團，既合作又競爭，共同努力為英國芭蕾打基礎，卡瑪歌協會和「芭蕾俱樂部」（Ballet Club）便在行列當中。芭蕾俱樂部是波蘭移民舞者瑪麗・阮伯特先前曾和狄亞吉列夫的俄羅斯芭蕾舞團、尼金斯基共事，之後落腳倫敦，後於一九一八年下嫁英國作家艾胥利・杜克斯（Ashley Dukes, 1885-1959），兩人合力在倫敦優雅的「諾丁丘門」（Notting Hill Gate）經營「水星劇院」（Mercury Theater），將芭蕾演出和著名作家的作品並列，例如 T. S. 艾略特（Thomas Stearns Eliot, 1888-1965）、威斯頓・奧登（Wystan Hugh Auden, 1907-1973）、克里斯多福・伊舍伍（Christopher Isherwood, 1904-1986）等人的作品，招徠了一批富豪觀眾相挺。所以，群雄並起的年代，德華洛瓦的舞團最後得以脫穎而出，領袖群倫，固然和德華洛瓦無與倫比的雄心和組織能力脫不了關係，但也和她獨具識人的遠見有很大的關係──她在一九三五年將佛德瑞克・艾胥頓禮聘到她的舞團擔任駐團編舞家，該團的芭蕾舞作都是他的創作手筆。

德華洛瓦堪稱為英國芭蕾打下江山的執行長暨組織智囊，艾胥頓則是打江山的創意中樞；只是，兩人氣質差別之大，又南轅北轍。艾胥頓性格複雜，暴躁，野心勃勃卻慵懶尖酸，對「夫人」跋扈、正經的氣派既仰慕又鄙夷。儘管兩人格格不入，動輒意見相左，卻也因為有共同的失意之處，反倒促使兩人緊緊相依：德華洛瓦和

艾胥頓都是以「圈外人」的身分打入芭蕾世界，在英格蘭闖天下的。兩人既沒有正規的學校訓練，也沒有堅實的社會背景。艾胥頓是大英帝國流寓海外的子弟，一九○四年生於中南美洲的厄瓜多（Ecuador），成長年代泰半在祕魯（Peru）度過。他和德華洛瓦一樣，有英國愛德華時代嚴謹的家庭教育背景，只是，祕魯暖洋洋的漫漫長夏，他還有幸在海濱度過，稍作紓解。艾胥頓的父親性格冷淡，情緒不穩，出身英國的木匠家庭，白手起家，力爭上游，晉身中產階級，既從商，也當上英國政府的小外交官。艾胥頓的母親則是一心要往上爬的社交花蝴蝶，沉迷宴會，耽溺逸樂，認為這才是愛德華時代的名媛貴婦該過的生活。艾胥頓從小便將這一切冷眼盡收眼底。

艾胥頓隨家人回英國倫敦省親時，親眼見過端坐御駕之內的英王愛德華七世和亞麗珊德拉（Alexandra of Denmark, 1844-1925）王后從眼前走過，也記得他的父母在祕魯舉辦的晚宴，賓客「頭戴大得不得了的帽子，腳蹬探戈舞鞋……穿束腰、戴珠寶的男士，德皇的前任情婦一身咖啡色蕾絲，剛從歐洲回來，滿頭金髮，動作好有韻味，舉手投足都像在供人照相」。安娜·帕芙洛娃一九一七年遠赴祕魯利馬（Lima）演出，他也躬逢其盛，看到帕芙洛娃渾身上下舊世界的儀態丰采（披戴貂皮披肩的樣子，儀態，走路的步伐，舉手投足），萬分著迷。日後他還有幸再度親炙帕芙洛娃的丰采，這一次還由帕芙洛娃親手為他送上茶點，從好「幾百件」小小的俄羅斯瓶罐當中舀出一匙又一匙甜美的果醬；他也趁機就近好好欣賞帕芙洛娃攪動茶匙的雙手。艾胥頓也迷上了伊莎朵拉·鄧肯，對她「無與倫比的優雅」「超凡脫俗的雍容」；尤其是她「奔跑之精采動人，彷彿……連她自己都扔到了身後」。這些「見聞」，在在於艾胥頓腦中烙下無可磨滅的印象。日後，他也和凱因斯、德華洛瓦一樣，對少年優遊的世界漸漸消逝眷戀不捨，痴迷難忘，舞作流瀉他對曩昔的優雅、馨香有無限的懷念，鮮明又強烈。

艾胥頓由於學業太差，在英格蘭找不到合適的住宿學校就讀，父母只好送他到肯特郡（Kent）的「多佛公學[21]（Dover College）就學。當時是一九一九年，正逢第一次世界大戰結束未久，艾胥頓回到英國，扛起美籍作家伊茲拉·龐德（Ezra Pound, 1885-1972）說的「七拼八湊的文明」（botched civilization）。艾胥頓在多佛公學過得很不如意，英國公學強制參與運動、蹈常襲故的窒悶氣氛，在在教他鄙棄，唯有文學、辛酸的同性戀情，到離校不遠的倫敦去看戲，才能稍減他強壓心底的抑鬱。艾胥頓自多佛公學畢業後，搬到倫敦，在一家事務所工作。不過，一九二四年艾胥頓的父親自殺逝世，一家人的情感、金錢頓失所依，艾胥頓轉而以芭蕾為避風港，在倫敦過起

波西米亞的風流、放浪人生。[22]

艾胥頓在倫敦追隨俄羅斯籍的編舞家里耶尼‧馬辛學編舞，也在歌舞劇場跳舞——和德華洛瓦一般，鍛鍊娛樂眾人的本事。艾胥頓也如同輩的諸多年輕人一樣，一頭栽進當時上流社會時髦的「燦爛青春」(Bright Young Things, 1930)，玩世不恭，放蕩狂歡。英國作家伊夫林‧渥 (Evelyn Waugh, 1903-1966) 於其名作《鄙賤之軀》(Vile Bodies) 曾經為當時的流風留下光怪陸離的描述：「面具舞會、野蠻人化裝舞會、維多利亞化裝舞會、希臘化裝舞會、蠻荒大西部化裝舞會、俄羅斯化裝舞會、馬戲團化裝舞會，一場又一場舞會，一概要你扮成別人才能入場。」這樣的場合，艾胥頓不僅是常客，還是眾人愛戴的貴客。艾胥頓憑他敏銳的觀察力，以調皮搗蛋、諧而不虐的模仿反串女人，諸如法國著名女伶莎拉‧勃恩哈特 (Sarah Bernhardt, 1844-1923)、芭蕾伶娜安娜‧帕芙洛娃、英國女王等等，逗趣的功力向來可以惹得倫敦的社交名流、貴族菁英拍案叫絕。例如他有一段宴會表演，他叫作「女王五十年」(fifty years a Queen)，扮相是身穿黑色日式睡袍，頭戴粉撲當作睡帽。在這般嬉笑怒罵的圈子裡面廝混，性關係當然也隨便又放浪（同性、雙性、什麼性都無所謂），穿著打扮以標新立異為要，舉手投足招搖又囂張，嬉戲玩鬧、百無禁忌。他們肆無忌憚的喧囂，即使未嘗不帶一絲哀愁、淒涼，在艾胥頓心中也只是似有若無的一絲刺痛，浸淫其間，在他如魚得水，無限痛快。[23]

這期間和他一起廝混的藝術家，有不少日後都成了他的創作夥伴。而這一幫心高氣傲的才子，恰似英國軍人作家諾爾‧安南 (Noel Annan, 1916-2000) 於其著作《我們這年代》(Our Age, 1990)，豪氣自詡「我們這年代」的代表人物；他們許多還有英國文官的背景。這一群人和布倫貝里雅集有所交集，但不算同道；他們的格調更偏向冷嘲熱諷、滑稽突梯、聚會玩樂、打趣捉弄，嘲諷迂腐的主流觀點。其中當然不乏精采人物，例如作曲家康斯坦‧蘭伯特，曾為卡瑪歌協會指揮樂團，也是「維克威爾斯」和「薩勒德威爾斯」芭蕾舞團的音樂總監。蘭伯特其人冰雪聰明，當時對於德華洛瓦、艾胥頓，後來對於瑪歌、芳婷，都有過重要的影響，但也是個無可救藥的大酒鬼。再如柏納茲勳爵 (Lord Berners, 1883-1950)，作曲家、畫家、作家，愛在威爾特郡 (Wiltshire) 的鄉間豪宅舉辦搞笑作怪的豪華宴會，不是有成群鴿子漆得五顏六色，就是餐點一律做成粉紅色或藍色。另外像是英國攝影師西塞爾‧畢頓 (Cecil Beaton, 1904-1980)，也和艾胥頓合作過好幾齣芭蕾。畢頓日後會以為英國女王

拍攝玉照，為名片《窈窕淑女》（My Fair Lady, 1964）設計服裝而揚名，而後再以他為英國流行樂壇的「滾石合唱團」（the Rolling Stone）所作的形象設計留名後世——英國著名評論家席瑞爾・康納利（Cyril Connolly, 1903-1974）還幫他取了「新潮李伯」（Rip-van-With-It）的綽號。畢頓愛看艾胥頓調皮搗蛋的模仿秀，在創作諷刺作品《過往的皇族歲月》（My Royal Past, 1939）期間，便邀艾胥頓以「瑪麗亞－彼得路希卡大公夫人」（Grand Duchess Marie-Petroushka）的扮相提供他拍照，艾胥頓也答應了。英國的貴族文藝青年奧斯柏・席特韋爾（Osbert Sitwell, 1892-1969），和他姊姊伊迪絲・席特韋爾（Edith Sitwell, 1887-1964），也都是艾胥頓熟識的朋友。伊迪絲的諷刺詩，〈表象〉（Façade），靈感便是來自艾胥頓早年的一支佳作。[24]

如此這般，艾胥頓周旋於兩方世界：一方是一輪接一輪放浪形骸的狂歡聚會，但另一方是每天早上的芭蕾課（他鮮少缺課）以刻苦、嚴格的訓練和俄羅斯芭蕾崇尚規則的紀律，抵消肆無忌憚的輕狂。艾胥頓的舞蹈生涯雖然起步較晚（年已三十），但他遊走於倫敦、巴黎，和許多俄羅斯皇家芭蕾流寓海外的藝術家合作，例如尼可萊・列卡特、布蘿妮思拉娃・尼金斯卡。德華洛瓦當時也在他們門下習舞。艾胥頓也和德華洛瓦、凱因斯一樣，欣賞俄羅斯芭蕾「超人」的訓練——尼金斯卡開的課，一般可是要從早上十點一直練到半夜才停——艾胥頓痛下苦工，一心要精確掌握俄羅斯芭蕾的組織句法和習慣用法。不過，艾胥頓和古典芭蕾的關係卻比他們都要複雜。由於起步較晚加上零碎拼湊的訓練，導致他始終惴惴不安，自信不足。此外，天生的性格、後天的世代和生平的境遇，也無不有所牽轕，夾纏不清。艾胥頓從小到大一直是落居邊陲的角色，不論是他出身的中產階級，他成長的愛德華時代，他廁混的「伊頓－牛津－劍橋」圈子，他回歸的英格蘭祖國——他向來只能沾到個邊。他接下的香火，即使不算「七拼八湊」也已經破碎、零散。他沒有凱因斯的自信，沒有德華洛瓦的骨氣，但有美國女作家葛楚・史坦所說「失落的一代」（Lost Generation）的浮盪譏誚，對大英帝國的「老傢伙」（old men）一手摧毀的世界有強烈的緬懷。不止，儘管艾胥頓一身散發勾魂的魅力，擁有五光十色的絢麗社交生活，卻也是形單影隻的獨行俠，始終站在圈子之外，冷眼旁觀，而未能真的在圈子裡落地生根，或是攀住什麼作依靠。他有的，大概僅僅是坐落在薩福克郡（Suffolk）的心愛住家，還有英格蘭的鄉野風景吧。[25]

艾胥頓「邊緣人」的特質，也為他在舞蹈世界找到編舞家的定位。例如，他從來就沒興趣要創立學派不學派，

也沒興趣彙整舞蹈技法——這就交由德華洛瓦去費心吧。他畢生最大的貴人，應該算是安娜‧帕芙洛娃和伊莎朵拉‧鄧肯，他自己就愛掛在嘴邊，從來說不膩。而帕芙洛娃和鄧肯兩人，可都是破除窠臼、另闢蹊徑的人物，舞蹈成就的基礎以個人獨特的魅力為主，而非舞蹈的技巧（不論是古典或其他）。艾胥頓一樣是離經叛道、破除窠臼之輩。他早在一九二〇年代晚期，還在一邊習舞、一邊演出的階段，便已經開始編舞了。由最早的幾支傳世影片，可見他在那樣的年紀便已展現大膽、幾近急躁的風格。例如《約會》（Les Rendezvous, 1933）這一支舞碼的錄影片段，就有靈巧疾速的足下工夫，一連串輕盈的腳步如琶音倏地掠過舞台，蜻蜓點水一般飄忽、靈動。即使情感洋溢的段落，舞者也絕少在某一姿勢多作停留，而是匆匆往下一動作推進，彷彿全速衝刺要把古典芭蕾的語彙快快全跑過一遍，而不太甘願把動作做足分量。他的舞蹈常見目不暇給又拉得特別長的舞句，充斥伊莎朵拉‧鄧肯式的「花招」和「虛招」，幾乎不管芭蕾慣常使用的法則。艾胥頓其實還有一則很出名的軼事流傳至今：他特愛跳節奏急促、刺激興奮的組合，跳得整個人飛過教室，之後，還會回頭問舞者，「我剛才是怎麼跳的？」[26]

話雖如此，艾胥頓滿不在乎的神氣之下，依然可見他對古典芭蕾的技法憑直覺便可以掌握得十分精到。艾胥頓特別欣賞切凱蒂快速、精密的舞步組合，也會把課堂練習用的一整套串連舞步從教室抓到他編的芭蕾當中，當作珠玉美鑽。例如《約會》就塞了很多複雜的舞步，需要用上古典芭蕾切得很細的一類技法：前一刻通體放鬆，下一刻便要轉為肌肉緊繃；前一刻是日常所見的手勢，下一刻便要換成完美的古典姿勢；肢體既要瞬息即能變化，又要輕鬆寫意、游刃有餘。舞者的動作方才體現古典的法則，轉瞬卻變成獨創的新猷；原本慢板的腳步改作奔行，原本直立的阿拉伯式舞姿變成放膽下腰。有時組合的舞步換方向再來一次，或是次序顛倒重來，還要加上麻煩的方向變化，不時穿插身軀大幅度彎折，匆忙急促又透著遲滯懸疑（瑪歌‧芳婷第一次學這一支舞時，也抱怨這樣的舞根本沒辦法跳：太多「反方向」）。古典芭蕾的法則，艾胥頓早已融會貫通，了然於心，只是，他和許多同輩一樣，將之蓋在一波波洶湧澎湃的激情和機巧之下，藏在巧妙的反向、倒置和一閃而過的新潮姿勢裡面。

艾胥頓早年有許多作品，確實只見機巧和新潮。逗趣的模仿、嘲弄的姿態，在在顯示他的舞者透過細膩的手勢和看似隨興的變化，便可以複製時代流行的舉止和氣質。艾胥頓一九三一年以英國作曲家威廉‧華爾頓（William

Walton, 1902-1983）的同名樂曲而編的《表象》（Facade），便像在嘲弄流行的社交和劇場舞蹈——探戈、歌劇場慣見的軟鞋舞蹈、華爾滋、波卡。艾胥頓一九三一年編的另一支舞作《大河》（Rio Grande），以蘭伯特寫的音樂和薩佛瑞爾・席特韋爾（Sacheverell Sitwell, 1897-1988、伊迪絲・席特韋爾的小弟）的詩作為藍本，描寫熱帶海港下層社會的生活情貌。主角是幾位衣著曝露的妓女，和一群水手「縱欲狂歡」。一九三三年的《面具》（Les Masques），則是描寫面具舞會的爵士小品，無足輕重。日後有人商請艾胥頓將《面具》重新搬上舞台，艾胥頓也相當明智，婉拒說道：「沒什麼用……我們只是在台上演自己而已。」

艾胥頓這時期的作品，最討喜的可能就是《新娘捧花》（A Wedding Bouquet, 1937），由柏納茲勳爵負責譜曲和美術設計，葛楚・史坦撰寫歌詞，以諷刺的角度描繪鄉下婚禮，來賓包括不少新郎的老情人。角色陣容多采多姿。新郎是個萬人迷的風流男子，溫文儒雅，由出身澳洲的舞者羅伯・赫普曼（Robert Helpmann, 1909-1986）飾演。茱莉亞（Julia）是略有一點神經質的傷心、黑髮女郎，愛拿手指頭揪她的一頭鬔髮，由瑪歌・芳婷飾演。約瑟芬（Josephine），趾高氣揚、不可一世的上流貴婦，不過，愈喝愈醉之後，高張的氣焰化作滑稽突梯的六蕾和激動，由英籍舞者瓊恩・布雷（June Brae, 1917-2000）飾演。韋伯斯特（Webster），嚴厲的英格蘭女僕，見人就罵，德華洛瓦飾演。「爺爺」（Pépé），活蹦亂跳的狗，在最後的活人畫還以芭蕾《仙女》的扮相插上一腳。全舞從頭到尾都有合唱團吟誦史坦所寫的台詞（後來改成由一人主述）。史坦還特地寫得七零八落、不知所云。這樣的《新娘捧花》一推上舞台，觀眾看了無不大樂。不過，艾胥頓早年的作品也不是全都叫座。例如《邱比特和賽姬》（Cupid and Psyche, 1939），是他在柏納茲勳爵的鄉間豪宅作客，太多醇酒美饌下肚，而和勳爵一起拿古典故事改編出來的諷刺滑稽作品，結果落得悽慘收場。英國著名作家蕭伯納（George Bernard Shaw, 1856-1950）還跟艾胥頓說：「你們犯的錯跟我當年一樣——拿正經人來開玩笑。」再如《美人魚》（Sirenes, 1939），是他和柏納茲勳爵、畢頓合作的作品，因為夾了太多他們小圈子才懂的淘氣笑話，結果觀眾沒人看得懂。[29]

無論如何，艾胥頓的才氣鋒芒畢露，待他一九三五年將滿身的渾重才情投注到德華洛瓦身後供她當靠山，德華洛瓦剛起步的舞團便開始凝聚出重心。艾胥頓的芭蕾連同德華洛瓦自己的作品，就此逐步打下名聲，成為英國芭蕾的梁柱。當時的英國芭蕾，其實還有另一大梁柱，那便是馬呂斯・佩提帕為俄羅斯皇家芭蕾淬鍊出來的古

典精髓——德華洛瓦的規畫，可是經過縝密的思考和盤算的。德華洛瓦的盤算，現在看起來像是理所當然，但別

忘了，回到當年，可是人人皆曰匪夷所思。當時流亡海外的俄羅斯舞者腦中只剩斷簡殘篇；他們只記得他們跳

過的角色，少有人會去下工夫把一整齣芭蕾全背下來。因此，芭蕾舞碼憑記憶重新推上舞台，再費心也顯得潦草，

更談不上精心籌備。不過，一九三二年，德華洛瓦找上了曾任馬林斯基芭蕾舞團編導的尼可萊‧謝爾蓋耶夫，

以十年的聘雇合約，力邀他為維克威爾斯芭蕾舞團製作《吉賽兒》、《天鵝湖》、《胡桃鉗》，還有後來的《睡美人》

等劇。如前所述，謝爾蓋耶夫手中有一件珍貴的寶物——他記下來的佩提帕芭蕾舞譜。十九、二十世紀之交，佩

提帕晚年還在馬林斯基劇院時，謝爾蓋耶夫便隨侍在側，而和多人一起將佩提帕編導的二十四齣芭蕾提筆記下，

形諸明文。只是，他們記下的舞譜太簡略，不完整，還由多人分頭記錄，各自為政，從未出版，連佩提帕本人

也拒不承認。不過，紀錄終歸還是紀錄，還是僅此唯一的存世紀錄。謝爾蓋耶夫也很機伶，移民西方的時候沒

忘記要把這一份文獻隨身帶走。

只是，縱使有這樣的紀錄，重建以前的芭蕾經典舞碼還是困難重重。尼可萊‧謝爾蓋耶夫性格嚴厲、暴躁，

會講的英文沒幾句。所以，一般身邊都有一群俄羅斯舞者作隨扈，幫忙教學。他教舞時，向來還隨身帶著一根

白藤手杖，隨時可以用來戳一戳舞者。凱因斯的妻子莉荻亞‧羅波柯娃便是「隨扈」之一，代尼可萊‧謝爾蓋

耶夫奔走，打點排練的大小事情，安撫謝爾蓋耶夫的脾氣，指導舞者練習，通常還要在教室中斡旋仲裁，想辦

法要大家相安無事。德華洛瓦原本就受不了尼可萊‧謝爾蓋耶夫的音樂感很差，哪知他的音樂感那麼差，竟然

還敢掏出一支很粗的藍色鉛筆，在柴可夫斯基的《天鵝湖》樂譜上大筆一揮，塗掉一大段、一大段的樂曲，更

是看得德華洛瓦目瞪口呆——不過，尼可萊‧謝爾蓋耶夫刪掉的段落，她和蘭伯特事後會再偷偷放回去。其實，

德華洛瓦總覺得謝爾蓋耶夫對布景和戲服的興趣好像遠大於舞步，所以，她還會背著謝爾蓋耶夫偷偷召集舞者

再作排練，撫平編舞的疙瘩等等麻煩。

無論如何，維克威爾斯芭蕾舞團終究靠德華洛瓦的手腕，將古典芭蕾的精髓牢牢「寫進」新一代英國舞者

的肢體和記憶。德華洛瓦一開始把技巧艱難的吃重主角，交給已經算是半個俄羅斯人的英籍芭蕾伶娜，艾莉西

亞‧瑪可娃（Alicia Markova, 1910-2004）。瑪可娃原名莉蓮‧艾莉西亞‧馬爾克斯（Lilian Alicia Marks），出身倫敦北

區的穆斯韋爾丘（Muswell Hill）。只是，瑪可娃當時已經是國際知名的舞星，周遊各國演出；德華洛瓦卻想以嶄新、「純屬大英帝國」的風格薰陶旗下的舞者。出身南非的芭蕾伶娜，佩兒‧阿蓋爾（Pearl Argyle, 1910-1947）率先響應，決定不用俄國風的藝名。「我是大英帝國的子民，以大英帝國為榮，」阿蓋爾接受英國《每日鏡報》（Daily Mirror）訪問時說，「我為什麼要將名字改得像化外之地或風花雪月的場所弄來的？我認為那什麼『斯基』、『奧夫斯基』的年代已經過去。雖然有人在說三道四，但我覺得我的觀眾就喜歡我道地英國人的樣子。」

阿蓋爾特地標榜民族自尊心，固然顯示英國舞者日益渴望擺脫俄羅斯（還有莉蓮‧馬爾克斯／艾莉西亞‧瑪可娃）的陰影。但是，他們同樣也希望從太過花稍華麗或是曲高和寡的窠臼當中解放出來。然而，大英帝國的芭蕾向歌舞劇場取經的路線，也未一刀兩斷，以至古典格律和民間的通俗戲劇就此較勁不休，也成為英國芭蕾獨樹一幟的特色。阿蓋爾本人的技巧不強，但是舞台魅力耀眼；而她偏愛拿她「純正英國土產」（雖然她才不算去壓俄羅斯舞者（還都是她的老師）的鋒頭，往後數十年也成為英國芭蕾發展的大方向。一九三四年，瑪格麗特‧伊芙琳‧胡肯（Margaret Evelyn Hookham），十五歲，舞蹈的天分很高，正規訓練卻少之又少，加入維克威爾斯芭蕾舞團——若說當時的英國舞蹈界還真有誰是「純正英國土產」的話，非她莫屬，而且，小姑娘還改了名字，很快便躍升為舞團的首席芭蕾伶娜：瑪歌‧芳婷。

瑪歌‧芳婷生於一九一九年，出身英格蘭小康的中產階級人家，九歲時，擔任工程師的父親奉派到中國上海工作，上任採取繞道美國肯塔基州路易維爾（Louisville, Kentucky）和華盛頓州西雅圖（Seattle, Washinton）的路線。家人送她哥哥去上寄宿學校，但將女兒留在身邊；瑪歌‧芳婷因此很黏母親。她母親身具愛爾蘭、巴西血統，資質聰慧、性情古怪。瑪歌‧芳婷年少時的教育零零星星鬆散，倒是舞蹈課程始終未斷——社交舞、踢踏舞、體操、希臘舞、芭蕾都上過——內心也不乏在歌舞劇場登台表演的嚮往。只是，天下之大，她母親竟然是在上海遇到俄國人，其中一位還是薇拉‧佛爾柯娃。佛爾柯娃曾經師事阿格麗嬪娜‧瓦崗諾娃，居停上海之後，會再輾轉移居倫敦開班授徒，後來再到丹麥皇家芭蕾舞團任教。佛爾柯娃流落上海期間，和出身波修瓦芭蕾舞團的喬治‧崗察洛夫（George Goncharov, 1904-1954）搭檔，在夜總會表演翩口。一九三三年，瑪歌‧芳婷的母親帶她回到佛爾柯娃和崗察洛夫同在俄國大革命過後出亡海外，瑪歌‧芳婷生平首度正規的舞蹈訓練，就投在這兩位門下。一九三三年，瑪歌‧芳婷的母親帶她回到

倫敦，轉投入謝拉芬娜・阿斯塔費耶娃（Serafina Astafieva, 1876-1934）門下。阿斯塔費耶娃一樣是俄羅斯流亡在外

的舞者，愛用很長的菸嘴抽「巴爾幹壽百年」（Balkan Sobranie）菸草，教課時愛包土耳其頭巾，腳穿白色長襪，

外套百褶裙，裙襬再塞進黑色的絲綢燈籠褲裡。不過，瑪歌・芳婷一回到倫敦，不管循哪一條路，好像一概注

定要走到德華洛瓦那裡。德華洛瓦未幾便發現瑪歌・芳婷這一塊璞玉，將她納入門下。

瑪歌・芳婷的時機還抓得恰到好處，她投入德華洛瓦門下，適逢德華洛瓦的舞團起飛之時。她也迫不及待盡

情汲取古典芭蕾的精髓，投入艾胥頓的芭蕾舞作，連帶也一頭栽進倫敦風花雪月、縱情聲色的波希米亞生活。卡

薩維娜、羅波柯娃、凱因斯等名人，不僅成為她交遊圈的熟人，音樂家蘭伯特還成為她的情人。蘭伯特當時已婚，

年紀還是瑪歌・芳婷的兩倍，而且，蘭伯特這人還性喜貪杯好酒後鬧事。瑪歌・芳婷的母親對兩人的風流韻

事嚴加反對，瑪歌・芳婷和他的戀情卻燒得火熱又長久。觀眾對她也極為瘋魔：她的髮色深暗，洋溢異國風味

（別的舞者就叫她「中國女孩」），性感撩人卻有荳蔻年華的稚嫩，而且，不帶一絲老前輩俄羅斯芭蕾伶娜的習

氣，連艾莉西亞・瑪可娃的調調也沒有，當時瑪可娃已經離開德華洛瓦的舞團自立門戶去了。一九三九年，瑪歌・

芳婷在德華洛瓦自製的低預算、精簡版，但也是她最自豪的「英國風味」《睡美人》，擔綱演出。31

然而，瑪歌・芳婷舞蹈事業的大突破卻要等到第二次世界大戰才會到來。一九三九年九月，英國對德國宣戰，

倫敦的大小劇院全都關閉過一陣子，德華洛瓦的芭蕾舞團也因之解散。不過，後來還是重整旗鼓，再成立了一

支小型的舞團，在倫敦和英國各地巡迴演出。瑪歌・芳婷便隨這一支小舞團四處勞軍，撫慰民心，在大小戲院

甚至露天公園跳舞演出，挺過漫天砲火的「閃電戰」（Blitz）大轟炸和「嗡嗡彈」（doodlebug）。戰時的演出要隨

政府規定的宵禁時間調整，因此出現了「午餐」芭蕾、「下午茶」芭蕾、再到傍晚的「雪利酒」芭蕾等等新鮮名

目。瑪歌・芳婷一天的演出場次可以多達六場。《吉賽兒》、《天鵝湖》、《林中仙子》，外加幾支當代創作，都是

她演出的舞碼。艾胥頓一九四〇年以匈牙利音樂家李斯特的樂曲《但丁奏鳴曲》（Dante Sonata）創作的芭蕾，也

由瑪歌・芳婷搭檔英國舞者麥可・索姆斯（Michael Somes, 1917-1994）演出，刻畫善、惡（羅伯・赫普曼和瓊恩・

布雷搭檔）兩股力量對決。傷時感事的主題，激昂的自由舞動——舞者赤腳上台，髮絲飄散，飛揚，善、惡釘

上十字架的沉重意象——這樣的《但丁奏鳴曲》，一推出便成為舞團在戰時最風靡的作品。

瑪歌‧芳婷的名聲就此日益響亮。她在舞蹈流露的非凡美感，固然是她備受英國上下愛戴的主因，但是，兵馬倥傯卻始終如一的堅忍和勇氣，同樣贏得舉國敬重。連天烽火的情勢，險惡萬狀，單單是倫敦這一座城市，就有三萬以上的平民死於非命。一旦德國的「閃電戰」大轟炸開始，劇院會在舞台的腳燈前擺上標語：「空襲警報」或「警報解除」。一待無人駕駛的可怕「嗡嗡彈」真的呼嘯而來──沒人抓得準這些「穿輕軟拖鞋的炸彈」會衝向哪裡──劇院泰半緊急關閉，倫敦城內的上百萬人也要緊急疏散到城外。不過，舞者卻堅守陣地，即使炸彈從天而降的頻率以小時計，瑪歌‧芳婷等一千舞者追隨英國女王表率，從來未曾退縮，也未踏出倫敦一步，儼然民間領袖，「與民同在」。瑪歌‧芳婷荳蔻少女一般的稚氣臉龐，裹著頭巾直視前方，神情透著無比的堅毅，就此登上英國大小報頭，斗大的標題頌揚她：「瑪歌，我們的芭蕾伶娜」。瑪歌‧芳婷的聲勢乘戰火鵲起，海報貼在海軍戰艦的軍官休息室，所知至少就有一艘。不過，聲勢看漲不僅限於瑪歌‧芳婷。芭蕾在戰時的英國發展竟然特別蓬勃。到了一九四三年，倫敦的芭蕾供不應求，連門票也不得不和當時的生活所需一般採配給制：

不過，民眾依然甘願排上十小時的隊伍，爭取寶貴的入場券。[32]

衡諸戰時的狀況，登台演出當然絕非易事。舞者所需的用品，短缺十分嚴重：硬鞋（因為沒有膠水可用）、緊身舞衣（沒有絲料）、戲服材料，都很難找。不過，所缺最嚴重的還是男性舞者，因為男性舞者大多從芭蕾舞台退下，改著軍服。凱因斯於戰時的公職，責任更加重大，但無減於他對芭蕾的支持。他挺身而出，四處奔走，為男性舞者爭取免役。他以第一次世界大戰期間德國和俄國給與舞者免役的特權，說，「我們之開化，應該不亞於當時的德國、俄國吧」。所以，如艾胥頓，一九四一至四五年的大戰期間，除了幾次短短的空檔，大多在倫敦坐辦公桌；芭蕾舞團的其他重要男舞者也多半從舞台消失。唯獨羅伯‧赫普曼這一位舞者兼編舞家，由於是澳洲人的身分，而得以留在後方。儘管如此，足智多謀的德華洛瓦當然還是繼續挖掘人才、訓練人才，努力不輟。她於戰後獲頒「大英帝國司令勳章」（Commander of the British Empire, CBE），新聞界也封她為「芭蕾界的蒙哥馬利」（Montgomery of the ballet）。[33] 賽德勒威爾斯劇院在戰時被英國政府徵收，改為難民收容中心，所以，德華洛瓦的舞團演出要改在別的劇院。不過，德華洛瓦還是帶著旗下的老師在劇院樓上，竭盡所能為英

國培育下一代的芭蕾人才。只是，他們的奮鬥往往進一步就要退兩步：男孩子才剛掌握繃直腳尖或詩人舞的技巧，就要上戰場去打仗了。以至瑪歌・芳婷和舞團其他芭蕾伶娜的舞技愈來愈精湛，男性舞者的水準卻直線下滑。

這般慘狀，還要過一世代才有辦法再拉回來。[34]

一九四五年五月八月，英國首相邱吉爾（Winston Churchill, 1874-1965）宣布德國投降。數周之後，工黨旋風上台組閣，此後數年，大戰期間英國暫行的一些措施，因工黨施政的方針，就此變成英國的定制，英國也循而轉型成為「福利國家」。自此而後，英國政府於人民的保健、保險、工作、住居──還有藝術──都位居中樞位置。人民為國家打贏了戰爭，這時輪到國家出面保障人民享有公平、正義的和平。這在當時算是舉國的共識，雖然為時不長。而凱因斯這時也下定決心要為藝術爭取到核心的位置。凱因斯從一九四二年起，便是英國「音樂暨藝術推動委員會」（Council for the Encouragement of Music and the Arts, CEMA）的主席；到了戰後的一九四六年，凱因斯猝逝，委員會才改組為「大英帝國藝術委員會」（Arts Council of Great Britain）。凱因斯的眼界始終不容絲毫折扣，當時頻傳政府應該補貼業餘藝術的呼聲，凱因斯始終充耳不聞，一味堅持政府的補貼應該只限於專業藝術工作者。他認為專業藝術工作者的嚴謹創作水準，才撐得起英國大眾對「嚴肅、精緻娛樂」日益升高的需求。

凱因斯一秉他高瞻遠矚的雄心，誓將倫敦打造成歐洲的文化之都。[35]

芭蕾在凱因斯規畫的宏圖當中，便占有一席重要之地。一九四六年，賽德勒威爾芭蕾舞團經凱因斯安排，成為柯芬園皇家歌劇院的常駐舞團。[36] 皇家歌劇院在戰時一度改作歌舞場，後來由凱因斯主導，經過連串協商，終於重回先前的莊嚴格調。該年二月，賽德勒威爾斯芭蕾舞團在皇家歌劇院的開幕慶典，推出了艾胥頓和德華洛瓦合作的《睡美人》，由尼可萊・謝爾蓋耶夫依佩提帕的老版本製作，豪華的布景和戲服由英國著名的美術設計師，奧利佛・梅瑟爾（Oliver Messel, 1904-1978）負責（由降落傘、窗簾帷幕等等找得到的材料，拼湊出來的），舞者則由瑪歌・芳婷領銜。凱因斯還說：「我們可以說是像在一塊沒多大的土地上，撿起文明的碎塊，重新拼回去，宣布和平來到人間。」而這一齣《睡美人》演出之時，也確實名流貴冑薈萃，王室貴族、當時的首相艾德禮（Clement Attlee, 1883-1967）、內閣要員，全數到齊，廣為各界視作大英帝國歷經兩次世界大戰的浩劫，浴火重生、奮起復興的象徵。凱因斯本人後來在寫給母親的信中也說，「許多人進場的時候，心中滿是疑懼……生怕

舊世界的優雅輝煌已經逝去，永不復返；一待他們驀然發現往日的榮光說不定不是一絲未留，馬上就感覺得到全場昂然興奮，好奇妙！」[37]

艾胥頓於該年後來也推出一支《交響變奏》（Symphonic Variations）進行首演，音樂採用法國音樂家西薩‧佛朗克（César Franck, 1822-1890）操刀；美術設計由波蘭裔的流亡藝術家蘇菲‧費多羅維奇（Sophie Fedorovitch, 1893-1953）操刀；蘇菲也是艾胥頓極為親近的知交。《交響變奏》至今依然演出不輟，但是迥異於艾胥頓在此之前的創作：沒有故事，沒有面具，沒有逗人發笑的模仿或是害人發噱的應答。從頭抽象到底，一般視為艾胥頓落入「新古典」舞蹈強大震波的明證。不過，《交響變奏》不僅是為舞者而創作的舞作而已，《交響變奏》內有寓意，而且至今依然清晰如昔。《交響變奏》由三男、三女六位舞者演出，一襲簡單的貼身舞衣加短裙，透著古樸的意韻。六位舞者沒有誰是眾星拱月的主角，不見花稍、賣俏的動作或是亮眼的炫技。六位舞者以優美、整齊的動作於台上舞動，洋溢深情，而且，不論分成兩兩一組、獨自一人、或是雙人搭配，六人一定會再重聚，人人的動作、舞蹈協和一氣，錯落交纏。舞者身如雕像：手掌攤平，抬舉簡略，阿拉伯式舞姿的傾斜也壓得較低。不過，連綴緊密的腳步還是在舞台的空間劃出豐富的形狀，營造出自由、空闊的感覺——艾胥頓以前的舞作都必須遷就舞台很小的劇院，柯芬園堂皇的大舞台自然可以供他的創作酣暢悠遊。此外，《交響變奏》的六位舞者自始至終未曾退場半步，六人自成團體，由紀律和共通的追求緊密聯繫在一起。這樣的《交響變奏》，簡直就是社會民主主義的芭蕾。

《交響變奏》另還蘊含別的共鳴。艾胥頓後來回想戰時的歲月，說他那時迷上了冥契思想、奉獻、神聖的愛等等概念。不過，他在這時期的創作演變，或許和他在一九四四年曾經投入俄羅斯芭蕾名師微拉‧佛爾柯娃門下密集進修，關係還要更大一些。那時佛爾柯娃已在倫敦開了舞蹈教室，爾後艾胥頓也和佛爾柯娃一起切磋他這一支芭蕾的創作理念。兩人一起琢磨他編的舞步，去蕪存菁。不止，艾胥頓在構想這一支芭蕾期間，還愛和知交蘇菲‧費多羅維奇一起在英格蘭諾福克（Norfolk）的鄉野騎單車。所以，艾胥頓鄉野四季遞嬗的風情，也成為他創作的主題。艾胥頓在筆記本上寫了一條又一條靈感，黑暗、光明、太陽、大地、生生不息的生命力等等。而蘇菲‧費多羅維奇本人光線燦爛的抽象設計，和她日常和艾胥頓所作的討論也有關

係。這一切的一切，都融入了艾胥頓這一支芭蕾的創作。

艾胥頓的《交響變奏》有如一篇宏亮的美學宣言：以自然的動作形式，發揚和諧、樸素的古典舞蹈精神，堅決反對德華洛瓦和赫普曼代表的通俗濫情、造作外放的戲劇感。《交響變奏》省略枝節的內斂抒情，比起同年另一支芭蕾，赫普曼所編狂野粗暴、表現主義的《亞當零點》（Adam Zero），確實有天壤之別——《亞當零點》刻畫的是大戰的空襲、滿城的烈焰和集中營的慘況。赫普曼這一支一九四六年的舞蹈，太貼近民眾的大戰記憶，而戰爭的慘狀搬上舞台，在許多人眼裡也嫌粗俗了些。當時便有評論家看得不敢置信，質問芭蕾何能刻畫「（德國集中營）貝森一名男子痛苦掙扎、烈火焚身的慘狀？」《亞當零點》就此從劇目消失，《交響變奏》反倒普受稱揚。38

《交響變奏》雖然簡素優美，但不等於艾胥頓幽默戲謔不再。一九四八年，艾胥頓推出他創作的《灰姑娘》。如前所述，普羅高菲夫譜曲的這一齣芭蕾原本是蘇聯的製作，一九四五年在蘇聯演出，慶祝第二次世界大戰勝利。艾胥頓有朋友在莫斯科看了此劇，在艾胥頓面前讚不絕口，艾胥頓心有所感，緊跟著創作出他自己英國味十足的版本。灰姑娘繼母帶進家門的兩個姊姊，滑稽爆笑，還由他和赫普曼兩人披掛上陣，親自反串——赫普曼調皮搗蛋的模仿功力，當時一樣十分出名。艾胥頓的《灰姑娘》，是溫馨的愛情故事，但也刻畫階級的分野因為纖塵不染的善良和多年的勞苦犧牲而告泯滅——尤以瑪歌‧芳婷的詮釋最為深刻。而且，這樣的寓意絕非戲子的寓言而已。英國貧富差距的地位分別，先後因肆虐的戰火和戰後的社會立法改革，確實已經泯滅不少。瑪歌‧芳婷也以精準、敏銳的判斷，捨棄原先設計好的戲服（寒酸但不失體面的連身衣裙，脖子再纏上一條漂亮的圍巾），改穿沾滿煤灰的長裙，後腦以手帕縛住一頭青絲。這是巴爾幹平民的穿著。如此一來，倫敦勞工階層的影子一目了然。當時英國的勞工階層尚未掙脫物資配給、民生短缺、工資凍漲的陰影，連英王的兩名女兒，伊麗莎白公主（Princesses Elizabeth, 1926-）和瑪格麗特公主（Princess Margaret, 1930-2002），也戴同類頭巾以示與民有難同當。39

這時，芭蕾，艾胥頓和芳婷的芭蕾，也就是凱因斯大力提倡的**古典**芭蕾，已然牢牢矗立在英國公眾生活的中心。當時便有報刊寫過，「戰後開始，看芭蕾已經成為我們這國家養成的新習慣，和排隊（看芭蕾也少有不

排隊的〉、火腿肉一樣〉。德華洛瓦打鐵趁熱，著手擴大舞蹈學校的規模，於一九四七年在「柯蕾特花園」（Colet Gardens）盛大開幕，鞏固賽德勒威爾斯芭蕾舞團新近攀登的聲勢頂峰。這時，大英帝國也和俄國人一樣，有了國家正式承認、編制完整的舞蹈學校。有鑑於芭蕾的地位如日中天，英國著名的電影導演麥可·鮑威爾（Michael Powell, 1905-1990），和他多年的工作搭檔艾默瑞·普瑞斯柏格（Emeric Pressburger, 1902-1988），於一九四八年推出《紅菱豔》（The Red Shoes），成為英國第一部轟動賣座的芭蕾電影，也獲選英國該年的十大佳片。《紅菱豔》的女主角由瑪歌·芳婷的同事兼勁敵，摩拉·席勒（Moira Shearer, 1926-2006）出飾，描寫年輕貌美的英國芭蕾伶娜，為了熱愛的芭蕾，犧牲愛情和生命。鮑威爾後來說：「戰時，大家聽到的是為了自由、民主，奮勇殺敵，犧牲性命在所不惜。到了戰後，《紅菱豔》說的是為了藝術，犧牲性命在所不惜。」[40]

一九四九年十月，賽德勒威爾斯芭蕾舞團出訪美國紐約，演出《睡美人》，備受讚揚。當時，英國人普遍自覺渺小，被國富力強的盟國美國壓得端不過氣來，賽德勒威爾斯芭蕾舞團在紐約揚眉吐氣，對英國大眾可就霎時富含飽滿的象徵意義了：英國本土栽培出來的舞團，以俄羅斯的芭蕾，挾破竹之勢，征服美國觀眾。倫敦的著名芭蕾評論家理查·巴寇（Richard Buckle, 1916-2001），當時在紐約滿心期待即將到來的首演之夜，壓不住興奮雀躍，以瑪歌·芳婷的姿勢為喻──芳婷於《睡美人》的〈玫瑰慢板〉（Rose Adagio）一段，有單腿維持平衡的姿勢。巴寇說，「她單靠美麗單腿的趾尖，便撐起了我們這民族、我們這帝國的榮耀和光輝！」該次演出，謝幕達二十次，等到觀眾的掌聲好不容易平靜下來，德華洛瓦走上舞台致辭。她說，第二次世界大戰期間，德軍轟炸英國最慘烈的時期，她每每安慰自己，說「只要美國還在（只要美國人來了），英國就不會消失。今天晚上，我也要說這同一句話。只要美國還在，英國就不會消失」。滿場觀眾再度起立，鼓掌歡呼。[41]

賽德勒威爾斯芭蕾舞團在美國造成的轟動，躍居英美兩地的全國新聞。擠在門口的洶湧人潮太多，還得勞駕警方出動，強行清出一條走道供舞者走出劇院，舞團搭乘的巴士也由警方以摩托車和警車鳴笛開道護送。瑪歌·芳婷進而受邀到白宮和美國總統杜魯門（Harry S. Truman, 1884-1972）見面，十一月，瑪歌·芳婷登上美國《時代》（Time）雜誌封面。《時代》雜誌歸納賽德勒威爾斯芭蕾舞團在美國的巡迴演出，「四周之內，大英帝國蒙塵的皇冠，由瑪歌·芳婷和賽德勒威爾斯芭蕾舞團拂去的塵土，不亞於戰後英國派到國外的任一特使。倫敦的漫畫

家還把英國首相艾德禮、貝文（Ernest Bevin, 1881-1951）、克里普斯爵士（Sir Stafford Cripps, 1889-1952）一干政界名流，套上芭蕾短紗裙，暗示他們下一回訪問美國最好是踮著腳尖過來。」[42]

這樣的歷史榮光，不易從集體的記憶抹去。芭蕾在戰後的英國就此堂而皇之晉身為國家藝術，是大英帝國（愈縮愈小的）皇冠上的璀璨寶石。德華洛瓦、艾胥頓、芳婷等人，便是英國芭蕾眾所公認、理所當然的領袖。

芭蕾之於英國好幾世代的觀眾，不僅如凱因斯當年設想一般，優美、有趣；英國民眾對芭蕾的愛，還和英國人認為英國之所以為英國者，緊密相繫，無法畫分。從瑪歌・芳婷早年舞蹈的影片和相片細細推敲，尤其是她跳的艾胥頓舞作，不難看出箇中緣由。瑪歌・芳婷的外表嬌柔、精緻，比例優美，未見天生強健、發達的肌肉。不過，她一跳起舞來，背脊就如銅牆鐵壁──挺得筆直，排正完美──單腳踮立的姿勢一定穩穩定住，文風不動。身型的線條純淨清簡。例如她不會特別把手指擺成俄羅斯芭蕾伶娜亞麗珊德拉・丹尼洛娃說的「花朵狀，不是花菜狀」，反而是將線條延伸成修長的細錐狀，如古希臘建築的愛奧尼亞式（Ionic）立柱，而非柯林斯式（Corinthian）立柱。恍若俄羅斯貴族傳統的珠光寶氣全被她抹得一乾二淨，脫卻虛華矯飾，卓然獨立為人民大眾的舞者。

瑪歌・芳婷在一九五〇年代便等於英國芭蕾。一九五〇年代，她也芳華正盛：芭蕾的技巧愈來愈強，舞蹈的氣派愈來愈大。艾胥頓也推出一支又一支芭蕾，既供她施展舞技，也供她雕琢舞技。評論家寫她的舞蹈、觀眾看她的舞蹈，無不眾口交讚，如痴如狂，魅力無遠弗屆：穿的是「迪奧」（Dior）的服飾，周遊世界各國巡迴演出，所到之處無不轟動、一票難求。一九五五年，瑪歌・芳婷下嫁自命革命家的巴拿馬籍花花公子，羅貝多・艾里亞斯（Roberto Emilio Arias, 1918-1989），奠定她大使夫人暨倫敦上流世家名媛的地位。之前於一九五三年，英國女王伊麗莎白二世的加冕典禮，她的舞蹈演出便是慶典的重頭戲，一九五六年，瑪歌・芳婷再榮獲英國王室授與「大英帝國爵級司令勳章」（DBE）。在那時候，瑪歌・芳婷便像是英國福慧雙修的吉星，是大英帝國「新伊麗莎白盛世」（New Elizabethans）的代表，抬頭挺胸，面對世界，洋溢自信，也是英國精神的活水泉源和戰後奮發圖強於

海內外活生生的證明。

不過，另一英國芭蕾的代表人物，佛德瑞克・艾胥頓，處境就沒那麼簡單了。山雨欲來的凶兆首度出現在他的世界，是在一九五一年。艾胥頓該年為「英國藝術節」（Festival of Britain）創作了一支民族的自傳」，宗旨在描繪英國引以為榮的「家族肖像」。英國要藉此以盛裝示人，總計於倫敦和英國各地推出上百場音樂會、展覽會、戲劇演出、委託製作的節目等等。艾胥頓創作的新芭蕾備受期待，也安排在皇家面前舉行豪華的盛大首演。結果，一敗塗地。艾胥頓和康斯坦・蘭伯特合作，由蘭伯特撰寫腳本和樂曲，以性高潮和雙性戀為舞作的主題，罩上神話的外衣，由雙蛇糾纏交尾，劇烈抖動、顫慄的雙人舞為重頭戲。當時的瑪麗王后（也就是後來登基的伊麗莎白二世的母后）看了老大不悅，評論家也大加撻伐，指責這一支芭蕾「噁心」，粗俗不雅。當時有人於不滿之餘，痛斥「手拿竹製長矛、盾牌騰躍行進的野蠻戰士，搭配耍特技的女子，還有埃及的背景，活像回到二〇年代晚期歌舞劇場流行的通俗華麗大戲」。[43]

《泰瑞西亞斯》確實像是過時的流行殘留後世未去的餘波，但也可能透露艾胥頓心底對他暴起的名望有極深的矛盾。他那人向來只貼在權勢的邊兒上站，始終是獨行俠，是圈外人，除了代表他自己的理念、他本人的感受，其他一概格格不入，遑論代表「大英帝國」或是「英國芭蕾」了。「英國藝術節」自鳴得意的調性，和於今所知的艾胥頓藝術特質，實在扞格難諧，不止，（蘭伯特本人判斷失準不論）看艾胥頓這一支舞作，忍不住就會覺得有芒刺在背，像有一根利箭被艾胥頓於不自覺中，從他先前嬉笑胡鬧、玩世不恭的年代一箭射將過來。《泰瑞西亞斯》推出之後幾年，艾胥頓還是收斂起鋒芒，盡可能循規蹈矩，想辦法把自己套進十九世紀「大師」的華服，只是，模樣彆扭又自負。這期間的艾胥頓，製作整晚的全場「經典」，例如《希薇亞》（1952），粗糙隨便，一堆天神、女神、森林仙子、樹精、水妖胡鬧攪和在一起。舞蹈的風格遊走於歌舞劇場和古典芭蕾的綜合體之間。這樣的作品，連艾胥頓本人也覺得缺點太多，修改多次，最後束諸高閣。

艾胥頓這時期的私生活也波折不斷。康斯坦・蘭伯特於一九五一年逝世，艾胥頓就此失去知交和得力的創作夥伴。一九五三年，艾胥頓的紅粉知己，蘇菲・費多羅維奇，在她的住家因瓦斯漏氣而身亡。艾胥頓和他心儀、

痴迷的舞者，麥可·索姆斯，戀情也告不再。林肯·寇爾斯坦說：「麥可是小佛傾慕的情人典範，麥可像是年輕英國紳士的化身，精緻文雅，魅力無限，說是《夢斷白莊》蹦出來的人物也不過為。」❷艾胥頓本人是個無可救藥的浪漫派，只要生活一沒有了傾慕、愛戀的對象──也就是（艾胥頓奉為）「理想情人」的對象──未再得以激發他藝術創作的靈感，就會沉涵於相思、哀怨、消沉而憔悴。舞蹈事業的壓力和維繫英國皇家芭蕾舞團之國際聲望不墜的責任，必定沉沉壓在他的肩上，尤其是英國已經不再如戰時那樣獨處於世界一隅，可以孤芳自賞下去。一九五一年，喬治·巴蘭欽率領他和寇爾斯坦新成立的紐約市立芭蕾舞團到倫敦公演。五年後，繼而有波修瓦芭蕾舞團挾《羅密歐與茱麗葉》如旋風襲來，影響尤大，激得英國的評論家、觀眾不禁懷疑英國芭蕾有朝一日是否能有如斯的自信和莊重，足堪和俄羅斯人分庭抗禮。[44]

一九五八年，艾胥頓創作《水妖奧婷》（Ondine），企圖宏大卻嫌冗贅，靈感來自十九世紀的法文小說，日耳曼浪漫派作家佛瑞德里希·富凱（Friedrich de la Motte Fouqué, 1777-1843）的名著《奧婷》（Undine, 1811），講述水裡的小妖精戀上一名男子。同一題材先前已經改編成兩齣芭蕾了，該兩齣芭蕾也是艾胥頓創作時的取法對象。艾胥頓這一支芭蕾，搭配的樂曲委託德國作曲家亨策（Hans Werner Henze, 1926-）譜寫，特地偏向現代風格。只是《水妖奧婷》又是一支撐不起場面的軟趴趴舞作，默劇和列隊行進攪和一氣，穿插專門為瑪歌·芳婷編的美麗舞蹈──足見艾胥頓對芳婷的性格和舞蹈特色，確實是有十分透澈的理解。

瑪歌·芳婷愛水、愛海，終身難忘幼年在海邊度過的快樂夏天。一九五〇年代她赴希臘工作，留下的照片呈現她輕鬆自在、無拘無束的身影，迥異於她平常時髦典雅的丰采。成名的壓力，身為英國舞蹈大使的半官方身分，在她是很認真的事。唯有來到海邊戲水，親近大海，她才能拋開一切壓力和束縛。她天性中狂野、波希米亞的一面，唯有在這樣的地方才有辦法盡情流露。瑪歌·芳婷在《水妖奧婷》的「影子舞」（shadow dance）由傳世影片可見她放開手腳、隨興自發、自由流露的感性：不帶一絲自覺，舞姿之流暢、自在，忘我如入無人之境，恣意沉浸在歡樂的遐想。這一段舞蹈心緒流動，直接、第一人稱的口吻，極為新穎，堪稱艾胥頓的傑作。只是，瑪歌·芳婷演出此角雖然還是一樣出色，《水妖奧婷》卻遭敵視的聲浪打擊。有評論家揶揄《水妖奧婷》真像蘇聯流行的「芭蕾戲劇」（太多默劇），再一位評論家直指《水妖奧婷》是「美學標本」，預言「芭蕾若是再不拋開

維多利亞的陳腔濫調，卸下包袱，準會滅頂」。

再到一九五八年，艾胥頓遇到的砲火，就來自新世代的「憤怒青年」（angry young man）了，而且還遭迎頭痛擊。這一批新世代，由蘇格蘭籍的舞者暨編舞家肯尼斯・麥克米倫（Kenneth MacMillan, 1929-1992）領軍。麥克米倫和英國作家約翰・奧斯彭（John Osborne, 1929-1994）有類似的背景。奧斯彭一九五六年的劇作《怒目回眸》（Look Back in Anger），在英國戲劇主流掀起連番震波。麥克米倫的家庭背景，一樣備受經濟大蕭條和戰火打擊。麥克米倫的父親原本是礦工，第一次世界大戰期間為毒氣所傷，養家活口十分艱辛，一九三五年終於舉家搬到英格蘭諾福克郡的大雅茅斯（Great Yarmouth），改行當廚師。第二次世界大戰期間，麥克米倫一度因國家的政策而後撤至鄉間避難，孤獨寂寞，徬徨無依，之後，母親接著逝世。

舞蹈因而成為麥克米倫情感的出口。美國舞星佛雷・亞斯坦（Fred Astaire, 1899-1987）和長年舞蹈搭檔金潔・羅吉斯（Ginger Rogers, 1911-1995）合拍的歌舞片，看得麥克米倫好生嚮往。電影的歌舞世界何其燦爛，迥異於他真實的人生。麥克米倫便開始學踢踏舞、學芭蕾，苦求一名善心老師免費讓他上課。後來，好心的老師甚至送他到倫敦，麥克米倫因而打進妮奈・德華洛瓦的世界。麥克米倫是個滿懷叛逆、一心反抗的「憤怒青年」。芭蕾在他眼裡拘謹守禮、陳陳相因的假象，便是他立意要打成粉碎、另造嶄新、真實藝術的目標。他欣賞英國作家哈洛德・品特（Harold Pinter, 1930-2008）、約翰・奧斯彭、美國劇作家田納西・威廉斯（Tennessee Williams, 1911-1983）等英美戲劇新銳的作品，曾經抱怨，「觀眾來看芭蕾，若是看得到〔田納西・威廉斯的〕《朱門巧婦》（Cat on a Hot Tin Roof）一類成熟、激發人心的作品，多好！」他和他那一輩舞者，全都站在主流的對立面，愛說艾胥頓和芳婷是「皇族」。他們那一代是在「氫彈」的陰影下長大的。英國著名劇評家肯尼斯・泰南（Kenneth Tynan, 1927-1980）便說，「既然『現今所知的文明』隨時可能變成『以前所知的文明』，你要他們怎麼去尊敬『現今所知的文明』？」一九五六年爆發蘇伊士運河危機，英、法落敗，顏面盡失，英國在戰後重返榮耀的幻覺隨之被現實戳破，以至這般耗弱人心的憂疑益形惡化。

一九五八年，麥克米倫推出《洞穴》（The Burrow），由英國「皇家巡迴芭蕾舞團」（Royal Ballet Touring Company）演出。這一支舞團是英國皇家芭蕾舞團附設的小型實驗舞團。《洞穴》描寫警察國家的恐怖，浮蕩強

烈的幽閉恐懼。麥克米倫曾經親口向觀眾描述《洞穴》的題旨：「感覺我們生活的小島，已經不堪負荷我們的所需。有一點像被困住了，對不對？」一九五九年，麥克米倫和奧斯彭聯手創作一齣令人髮指的強暴戲，而於一九六○年推出《邀請》(The Invitation)，一樣由英國皇家巡迴芭蕾舞團演出，舞台還出現一段令人髮指的強暴戲，全程演到底。評論家紛紛依英國當時新啟用的電影分級制，說這是「X級芭蕾」。將性行為搬上舞蹈詳加描繪，在當時確實驚世駭俗。德華洛瓦還問麥克米倫，「那一件事」可不可以改放在後台暗示一下就好？只是，麥克米倫不肯。[47]

這不是大驚小怪假正經的問題。英國政府於當時依然會以公權力干涉道德事務：電影、戲劇、書籍的檢查制度，英國社會依然視之為理所當然。性行為，還有對皇室、對宗教有所不敬的言行事物，一概在嚴禁之列。離婚很難辦得成，同性戀和墮胎還是違法，刑期還會判得很重。但也奇怪，芭蕾竟然像先前的歌舞劇場一樣，嚴格追究起來，又落在檢查的範圍之外。所以，麥克米倫大膽將強暴戲搬上舞台，和這一點應該不無關係。[48] 不過，英國的道德枷鎖在當時其實也已經開始鬆動，麥克米倫的這一支《邀請》，首演之時，英國作家 D.H. 勞倫斯 (David Herbert Richard Lawrence, 1885-1930) 被禁的情色名著，《查泰萊夫人的情人》(Lady Chatterley's Lover, 1928)，才剛打完眾所矚目的官司，性愛和檢查制度連番出席受審，檢查制度落敗，《查泰萊夫人的情人》終於解禁。

麥克米倫的《洞穴》和《邀請》，都由琳‧西摩 (Lynn Seymour, 1939-) 主跳。琳‧西摩出身加拿大，那時還很年輕。往後，她便是麥克米倫最親密的合作夥伴，為眾人奉為詮釋麥克米倫舞作最精到的舞者。而琳‧西摩的舞蹈風格，比起瑪歌‧芳婷，堪稱南轅北轍。琳‧西摩擁有古典的扎實訓練，技巧優美，但是，身形的肌肉未作精細的雕琢，也沒有瑪歌‧芳婷俐落明確的緊實線條和集中收束的姿態。琳‧西摩確實偏向性感撩人、靈巧多變，比較不在乎控制和身段，而著重以掏心挖肺的動作表達激動、痛苦的感情和心理狀態。琳‧西摩的自傳也清楚表露她一生備受抑鬱消沉折磨，情緒常有激烈的變化。她一生的情緒風暴，確實像是她舞蹈迸發的泉源和主題（有次西摩又鬧情緒，她一個朋友萬般無奈，只能雙手一攤嘆道：「又在演要命的品特 (Pinter) 舞台劇了！」）古典芭蕾精準明晰的舞步，在她腳下會融化一氣，化作緊張激情的動作，滿載痛苦的掙扎：背垮下去，劈胯站立、手部彎折、脖子後仰。瑪歌‧芳婷將古典芭蕾的紀律和韌性發揮得淋漓盡致；琳‧西摩則將古典芭蕾拆解、消融，

化作情欲和絕望的坦率表達。琳‧西摩在麥克米倫黑暗、粗暴的舞作所作的豪放、激情演出，恍若為芭蕾打造了一條嶄新的道路。[49]

連瑪歌‧芳婷好像也在邁步向前了：《水妖奧婷》之後，她和艾胥頓始終密切的合作關係也告結束。往後二十年，艾胥頓只為瑪歌‧芳婷再編過一支重要的作品。一九五九年，瑪歌‧芳婷出任英國皇家芭蕾舞團的「客座藝術家」（guest artist），周旋於國外四處登台主演，外加不時在柯芬園演出，行程十分忙碌。兩年後，瑪歌‧芳婷轉進事業第二春，開始和當時才剛從蘇聯投誠西方的魯道夫‧紐瑞耶夫搭檔合舞。兩人搭檔的舞作，未幾便如傳奇。瑪歌‧芳婷和紐瑞耶夫兩人乍看之下，像是天南地北的組合。紐瑞耶夫年方二十四歲，舞蹈有蘇聯豪邁奔放的氣質；瑪歌‧芳婷已經四十三歲，是英國典雅含蓄的完美典範。兩人搭檔，卻迸出強烈的情欲火花，合體成為閃耀的名流，躍居為一九六〇年代的偶像，盡情於倫敦的浪蕩社交圈「招搖過市」。不過，兩人當時鋒頭之健，和麥克米倫聯合琳‧西摩創作出激情、陰暗舞作，和一九五〇年代熾熱狂烈的風格，都沒有一點關係。瑪歌‧芳婷和紐瑞耶夫如日中天的聲勢，單純出之於民粹：芭蕾在當時已經成為年輕世代、成為大眾消費世紀的舞蹈。一九六〇年代蹦現過一些非凡的文化變身術，瑪歌‧芳婷和紐瑞耶夫便廁身其一，搖身變成芭蕾搖滾巨星。

而瑪歌‧芳婷和紐瑞耶夫是怎麼辦到的呢？兩人在台上迸發的化學效應，一般常用「情欲」來作解釋：他們有過？他們想要？或者是他們強壓下去？（他們兩人從來不露一點口風）不過，瑪歌‧芳婷和紐瑞耶夫的搭檔，展露的內蘊要更為深厚。東方和西方在兩人搭檔的舞蹈當中交會。紐瑞耶夫矯揉造作的性感挑逗和強烈的異國風情（濃妝豔抹加上濃厚髮膠抓出來的造型）既襯托瑪歌，芳婷無懈可擊的布爾喬亞風情，又抵消瑪歌‧芳婷無懈可擊的布爾喬亞風情。紐瑞耶夫飾演的角色，無不完美無瑕。即使最古典的舞步，經他亞洲雄健陽剛、聲勢凌人的形象巧妙轉化，也帶著無限挑逗。他放浪不羈的性感和虎躍龍騰的動作，散發老套的俄羅斯東方情調——這是狄亞吉列夫的俄羅斯芭蕾舞團最先發揚出來的情調——也和一九六〇年代中產階級青年逃避現實的想像，例如東方的冥契主義、革命、性、藥物等，多少連得上線。

不過，紐瑞耶夫的東方情調僅是其中之一端，男女雙方的年齡差距則是另一端。紐瑞耶夫那時身材健美、青青洋溢，瑪歌‧芳婷的年紀卻足以當他媽媽了。瑪歌‧芳婷的技巧雖然精湛不減，外形卻已老態畢露。不過，

對她卻不算是打擊。其實，瑪歌‧芳婷以一介一九五〇年代的良家婦女，投入紐瑞耶夫摩登男子的懷抱，世代差

距竟時像是彌合起來。兩人的階級差異，又是另外重要的一端：瑪歌‧芳婷有皇族的威儀，竟然屈就於《海盜》，

在台上有如（當時評論家所說）紐瑞耶夫的「穆斯林豔妓」。不過，兩人的組合未必人人看了中意：地位崇高的

美國舞蹈評論家約翰‧馬丁（John Martin, 1893-1985）就哀嘆芳婷怎麼淪落到「帶著舞男去參加豪華舞會？」然而，

不論褒貶，都無關紐瑞耶夫是否對瑪歌‧芳婷有所不敬。其實，紐瑞耶夫和瑪歌‧芳婷搭檔的時候，他對瑪歌‧

芳婷可是必恭必敬，奉之以十九世紀完美的禮儀。英國人對這一點也十分受用。畢竟，瑪歌‧芳婷在他們眼中

依然「有女王之姿」。例如，兩人首次演出《吉賽兒》，謝幕時，芳婷從花束抽出一朵玫瑰轉送給紐瑞耶夫，紐

瑞耶夫二話不說，馬上單膝落地，親吻芳婷手背。觀眾看了這一幕，無不瘋狂喝采。[50]

艾胥頓對瑪歌‧芳婷和紐瑞耶夫兩人的搭檔關係，不是沒有微辭，但也了解兩人擦出的燦爛火花，世間罕

難匹敵。一九六三年，他最後一次為瑪歌‧芳婷編的舞作《茶花女》（Marguerite and Armand），搭配匈牙利作曲

家李斯特的音樂，靈感來自法國作家小仲馬（Alexandre Dumas, 1802-1870）的十九世紀名著《茶花女》（La Dame

aux camélias），以及好萊塢著名瑞典冷豔女星葛麗泰‧嘉寶（Greta Garbo, 1905-1990）於電影《茶花女》（Camille,

1937）的深情詮釋。艾胥頓編的《茶花女》，是風格華麗、帶著情欲色彩的通俗劇。西塞爾‧畢頓操刀的美術設計，

氣派豪奢，正好可以讓芳婷和紐瑞耶夫大展身手。套用當時一名評論家的話，「活像崇拜巨星的狂歡宴」。不過，

縱使編舞乏善可陳，評論家也噴有煩言，《茶花女》依然贏得如痴如醉的喝采——不出艾胥頓先前所料。[51]

不止，比起紐瑞耶夫一九六〇年代野孩子的形象，瑪歌‧芳婷容或像是陪襯，但她本人絕非芳華已逝的凋

萎紫羅蘭。如前所述，瑪歌‧芳婷有無堅不摧的競爭心，連紐瑞耶夫對她煥然縱情奔放、

一新眾人耳目，也讚歎有加：「瑪歌是骨氣很硬的舞者——天知道她跳到哪裡去了——我還得要使盡全身的力氣才

跟得上。」至於紐瑞耶夫，儘管形之於外盡是豪邁、獸性的魅力，於內卻反而含蓄又保守。比起現代創作，他

還比較偏愛十九世紀的經典芭蕾，而瑪歌‧芳婷也是古典芭蕾陪著長大的。所以，瑪歌‧芳婷和紐瑞耶夫搭檔，

不僅是紐瑞耶夫帶著瑪歌‧芳婷重拾青春，兩人也像是一起變老。麥克米倫一干編舞家在歐陸走的路線愈來愈

偏重實驗，瑪歌‧芳婷和紐瑞耶夫卻將芭蕾的經典跳遍歐美各地。其實，瑪歌‧芳婷的舞蹈事業始終如一：她

從一開始就在致力將芭蕾轉化成新的大眾通俗藝術。不過，她和紐瑞耶夫搭檔的時候，說來諷刺，卻是藉由活在過去來打造這新藝術。52

回頭再看英國。當瑪歌‧芳婷的身影漸漸隱沒於國際聲名的光環和個人生活的波折（她的巴拿馬籍夫婿又一次的政治大冒險，結果中槍成殘，芳婷不離不棄，盡心照顧），麥克米倫又一心一意朝「切近個人」的藝術道路推進，此時，獨留艾胥頓堅守崗位，屹立不搖，奮力捍衛他心目中的「古典芭蕾」。眼看麥克米倫聲譽鵲起，艾胥頓就相當不快，有過埋怨：「曾幾何時，『主題』竟然變成藝術創作絕頂重要的大事？〔你們〕要說法國畫家夏丹（Jean-Baptiste-Siméon Chardin, 1699-1779）是爛畫家，因為他畫包心菜，也可以……你們就放我去養牛養羊，不可以嗎？」53

所以，艾胥頓在一九六〇年又推出《女大不中留》（La Fille mal Gardée）❸。不算長的二幕芭蕾，音樂採用法國音樂家費迪南‧埃侯德（Ferdinand Hérold, 1791-1833）的曲子，但由出身英國的當代作曲家約翰‧蘭奇貝里（John Lanchbery, 1923-2003）改編。「我心頭忽然湧起莫名的熱切響往，響往十八世紀末年和十九世紀初年的鄉下風景，」艾胥頓後來談起這一支舞作，說道，「當今的鄉下風景比起舊日，又吵又難看。」西塞爾‧畢頓後來也說，艾胥頓是在他薩福克的鄉間住宅創作這一支芭蕾，屋內到處可見逝去年代的紀念品，環伺在側，「玫瑰插在維多利亞時期的花瓶，玫瑰印在瓷器、染在棉布上。他那屋子活像住的是個老姑婆」。《女大不中留》取材自法國一七八九年的一齣芭蕾喜劇腳本，還是艾胥頓自己在大英博物館（British Museum）親手逐字抄下來，再由他自己改寫，描述年輕村姑麗莎（Lise）由孀居的母親許配給了財主之子。想當然囉，麗莎愛的是寇拉斯（Colas），同鄉的土氣小伙子，不過，兩人歷經重重波折，終究還是克服萬難，說服麗莎的母親成全兩人的愛情。54

這樣的劇情，怎麼看，都像甜美、帶著古趣、無足輕重的芭蕾，麥克米倫看了肝火鐵定往上飆。結果，艾胥頓編出來的作品，卻是結構扎實、言之有物的喜劇。艾胥頓的嗓音清晰穿透劇情，理直氣壯，擁戴無邪的愛情和田園的理想。主角由出身南非的娜迪亞‧奈利納（Nadia Nerina, 1927-2008）和英格蘭籍的大衛‧布萊爾（David Blair, 1932-1975）出飾。兩位同為優秀的舞者，未遭國際盛名拖累。大衛‧布萊爾原名大衛‧巴特菲爾德（David Butterfield），生於約克郡，和他那一輩的男性舞者一同致力提升男性舞者的技巧。他的風格帶有炫技色彩，但是

瀟灑不羈的步伐和儀態，卻又透露他寒微的出身。德華洛瓦對他不懂禮節頗為不屑，艾胥頓卻有不同的看法。

艾胥頓要的不是王子，而是「普通人」。布萊爾便是他要的「普通人」。艾胥頓相中奧斯伯·蘭卡斯特（Osbert Lancaster, 1908-1986）作布景設計，也是恰到好處的人選。當時，蘭卡斯特以針砭時事的「口袋漫畫」（pocket cartoon）揚名，專門拿統治階級的小毛病來取笑，謔而不虐。他和艾胥頓一樣，對逝去的愛德華時代有無限的懷念，所以，他設計出陽光燦爛的農家庭院，裡面養了一大群雞，下巴不時往前伸，滑稽又討喜。舞台上面的彩帶好多，有翻花繩、五月柱舞，連小馬拖車也弄上了舞台。

艾胥頓編的舞蹈輕盈、流暢，堪稱畢生的扛鼎力作。艾胥頓並未另創民俗或是鄉土語彙，而是以一系列純粹古典芭蕾的舞步，層層疊疊組合而成，而且，編排處處可見新意。這樣的語彙人人熟極而流，縱使不乏古怪或是造作之處，但是，一待舞者開始舞動，便一一化解，莫名即消失於無形——約克郡來的鄉下臭小子，不論做起跳躍還是轉身，竟然渾然天成，像是全天下最自然的事。不過，《女大不中留》打中人心之處，還是在劇中的角色。例如財主之子阿倫（Alain）是個傻乎乎但好心腸的呆瓜，O型腿的走路姿勢奇奇怪怪，愛騎木馬，還要拿著一把鮮紅色的雨傘。嬌婦席夢（Simone），由英國舞者史坦利·霍頓（Stanley Holden, 1928-2007）反串，以默劇的傳統貴婦造型，演出愛作嬌俏少女狀的老婦，滑稽突梯。霍頓的踢踏舞也極為出色，劇中一度還要「她」大跳蘭開夏（Lancashir）木屐舞，要倒不倒、半摔不摔的絕技，逗得觀眾哄堂大笑。《女大不中留》堪稱是道地英國風味的芭蕾。

艾胥頓這一齣芭蕾推出之後，一樣十分轟動，不僅在倫敦票房長紅，還紅到了海外。英國皇家芭蕾舞團一九六一年到蘇聯公演，《女大不中留》就備受歡迎，蘇聯官方還希望能將這一齣芭蕾收為他們波修瓦芭蕾舞團的舞碼。翌年，《女大不中留》的影片由英國國家廣播公司公開播放，供英格蘭「全民共享」。所以，艾胥頓的事業看似又往上攀到了另一高峰。一九六三年，德華洛瓦退休，艾胥頓順理成章獨坐英國皇家芭蕾舞團的總監寶座，往後數年，舞團推出一支又一支輝煌燦爛的芭蕾，牢牢嵌著艾胥頓的芭蕾觀點，而和麥克米倫的「憤怒青年」創作形成鮮明的對比。一九六四年，艾胥頓改編莎士比亞的名劇《仲夏夜之夢》（A Midsummer Night's Dream），推出新作《夢》（The Dream）。短短的、甜美的英國國產芭蕾，角色刻畫細膩，喜趣的調劑優美迷人，由安東尼·

道威爾（Anthony Dowell, 1943-）和安東妮・希布利主演，兩人都是艾胥頓心中英國芭蕾的典型。艾胥頓在這一支芭蕾並未將莎翁《仲夏夜之夢》的劇情一網打盡──巴蘭欽幾年後的作品倒是如此。艾胥頓的興趣並不在於此。艾胥頓的重點反而是在精心淬鍊每一景、用心陶鑄每一角色，精雕細琢，打造出一支心緒流動、迷離幽移的芭蕾，空靈縹緲又歡欣喜趣，猶如沉浸在黑甜鄉的一場夢。

四年後，艾胥頓於一九六八年再推出《謎語變奏曲》（Enigma Variations），以英國著名作曲家愛德華・艾爾嘉（Edward Elgar, 1857-1934）於十九、二十世紀之交譜成的同名樂曲為創作藍本。艾爾嘉以柔美、悠揚的樂音，描寫身邊的知交和身處的環境。英國民間當時掀起一陣懷舊風，既不捨已逝的艾爾嘉，也緬懷消失的田園年代。艾胥頓這支芭蕾搶在浪潮之先，深情勾勒舊世界鄉居生活的風情，舞蹈的動作和轉瞬即逝的心緒恍若淡淡的墨跡。艾簡筆作成素描，畫出幽幽的回憶。艾胥頓的編舞含蓄收斂，舞步交融於艾爾嘉盪氣迴腸的樂句和茱莉亞・歐曼（Julia Trevelyan Oman, 1930-2003）所作的設計，喚起迷離的維多利亞幽光。艾爾嘉的女兒當時已經垂垂老矣，看了芭蕾，驚歎說道：「我不懂你怎麼做得出來這樣的芭蕾？因為，我們那時候確實就像你做出來的樣子。」[55]

《女大不中留》、《夢》、《謎語變奏曲》的編舞清簡素雅，乍看可能覺得無足論矣，實則不然。艾胥頓這幾支芭蕾透過舞蹈動作（而非滑稽啞劇），還有精準到位的細節，重新描繪英國愛德華時代的社會風情。艾胥頓本人於該年代，僅限幼年有過短短一瞥，卻牢牢嵌在他的腦海，恍若英國文化的神話國度。寫實和蒙著玫瑰色彩的戀戀懷想，水乳交融，妙不可言。若非艾胥頓畢生用心觀察、吸收，實難以至之。歌舞劇場、文學、電影、音樂，一一經他巧妙轉化，融會貫通在古典芭蕾的語彙當中。艾胥頓深諳再小的動作，例如頭稍稍側轉、手略一抬舉，放進芭蕾可以如何放大，再由舞台前的腳燈一打，映照出既近又遠、既親暱又疏離的戲劇圖像。看他的芭蕾，宛如面前是一幕縷縷織細精細華麗的薄紗，纖柔，甚至飄忽，卻又真實，具體，是人生本來就有的道具、姿態。其間動作的銜接極為精密，一有動作落半拍或是姿勢略失準，幽幽忽忽的假象馬上就會應聲而破。

說來也算諷刺，艾胥頓竟然是和麥克米倫打對台，又沒有瑪歌・芳婷站台，個人的聲音才最為宏亮。他一直有這聲音，只是要在一九六〇年代熱過頭的文化環境，才蓄積出前所未有的激切和共鳴。當時的艾胥頓逆流而上，力挽狂瀾。搖滾樂團「披頭四」（Beatles）才推出第一張黑膠唱片，艾胥頓的《夢》就問世。轟動的搖滾音

樂劇《毛髮》（Hair）才一首演，艾胥頓的《謎語變奏曲》馬上就來湊熱鬧。他自覺像是身陷重重砲火，必須起身「應戰」，在他並非誑語。當時要求更民主的藝術、更親近普世眾人的藝術，呼聲愈來愈響亮，倫敦火辣招搖的風景也愈來愈放肆，艾胥頓四面楚歌，卻始終未曾動搖，堅守他的陣地，捍衛古典芭蕾的生機——也是凱因斯、芳婷、帝俄的芭蕾——頂著古典芭蕾一馬當先往前衝。所以，那年頭艾胥頓不僅推出新版的《天鵝湖》，還力邀遠在美國教舞的布蘿妮思拉娃·尼金斯卡，到倫敦重新推出《母鹿》（Les Biches）和《婚禮》兩支一九二〇年代創作的芭蕾，也從紐約引進喬治·巴蘭欽的「新古典」芭蕾，這些，在在不是臨時起意的即興之舉。

也就是說，原本在艾胥頓是不得不應戰的自衛，卻反守為攻，進而推演出芭蕾的一代燦爛盛世。只是，這樣的結果不失辛酸：艾胥頓攬拾過往榮光的遺緒，才編出了他最新穎的獨創之作。他的舞作之所以屬於「新古典」，在於堅守古典的法式，不過，他的舞作洋溢濃郁的英國氣質，尤勝新古典的風格——他的舞作有時像在走回頭路，老氣又守舊，擁護他的舞迷依然不少。「我們這年代」的男男女女，畢竟芳華正茂，成長的過程一路有芭蕾相伴，心中也有艾胥頓的理想和不捨。例如英國著名藝術史家肯尼斯·克拉克（Kenneth Clark, 1903-1983），既是艾胥頓的老友，和凱因斯也是故交，自一九三〇年代起便支持芭蕾發展。他在一九六九年製作兼主持全長十三集的轟動影集，《文明：西方藝術史話》（Civilization），於影集中理直氣壯為菁英的上流藝術作辯護，明言訓斥觀眾：「通俗品味，就叫作壞品味。」[56]

於此期間，肯尼斯·麥克米倫也未曾鬆懈，埋頭奮力往前推進。一九六一年，他推出自創的《春之祭》，舞者從頭到腳一襲緊身衣，男女同一式，有潑灑的斑駁色塊，隱隱透著末日天啟的寓意。後來在一九六五年，他又為琳·西摩編了他的新版《羅密歐與茱麗葉》。麥克米倫和西摩都看過義大利著名導演佛朗哥·齊費雷里（Franco Zeffirelli, 1923-）一九六〇年在英國老維克劇院推出的舞台劇，由名角茱蒂丹契（Judi Dench, 1934-）和約翰·史傳德（John Stride, 1936-）主演。兩人對齊費雷里的舞台劇十分欣賞，製作芭蕾時便下定決心，絕不（像波修瓦劇院一樣）把莎翁的名作糟蹋成浪漫煽情的通俗劇。所以，麥克米倫將創作的重心放在一名情緒混亂、意志堅定的

少女，在舞台歷經一段性覺醒的心靈成長。臥室一景，他就安排琳·西摩待在床上動也不動，直視觀眾，長達數分鐘之久。只見她陷於思索，感受感情從體內洶湧往上翻騰，任憑音樂流瀉，沖刷全身。栞麗葉死時，麥克米倫也交代她，「別怕樣子不好看，人死了不過是一堆死肉嘛」。不過，到了最後的緊要關頭，皇家芭蕾舞團的董事會緊張了。他們要的是票房大賣的轟動之作。所以，首演那一場，（於艾胥頓支持之下）改由瑪歌·芳婷和紐瑞耶夫上場。可想而知，這一齣芭蕾又為兩人的舞台羅曼史添加不少柴火。麥克米倫卻怒不可遏，因為瑪歌·芳婷和紐瑞耶夫以他們一身舊世界特有的丰華，把他舞作的粗糙肌理蓋在豐厚富麗的褶層當中，不見天日──瑪歌·芳婷的死狀十分優美，連腳背也拱得漂漂亮亮的。[57]

麥克米倫和西摩就此從英國皇家芭蕾舞團出走，也離開了英國。兩人轉進西德，麥克米倫接下柏林「德意志歌劇院」（Deutsche Oper）芭蕾總監一職。德國廣設國立和地方歌劇院，組成完善的網絡，許多都有附設的芭蕾舞團，工作條件出色，財力也十分雄厚，因而成為戰後英國、尤其是美國編舞家，追尋安穩創作環境外加實驗平台的目的地。德國人對外籍人才也熱忱相迎，歷經多年法西斯統治和戰火蹂躪，德國經濟重現榮景，便急於重建文化內涵，相關的補貼十分豐厚，審美的束縛也少之又少。芭蕾尤其搶手。德國過去的歷史本來就不乏芭蕾的優美身影，遠遠可以回溯到十八世紀的多處公侯宮廷，只是始終未見源遠流長的本土風格或是傳統。從英、美引進出色藝術家，應該有助於德國重新在芭蕾的文化輿圖攻城掠地。

麥克米倫其實以前就在德國的斯圖嘉特工作過。「斯圖嘉特芭蕾舞團」（Stuttgart Ballet）的總監，約翰·寇蘭柯（John Cranko, 1927-1973），曾和他共事，也是好友。寇蘭柯是生於南非的舞者暨編舞家，出身英國皇家芭蕾舞團門下，轉進斯圖嘉特之前，便在英國皇家芭蕾舞團供職，但因早年的編舞作品在倫敦備受苛評，而於一九六一年轉到斯圖嘉特。他到了斯圖嘉特，卻雄才大展，帶領舞團從僻處文化邊陲的殿後位置脫胎換骨，躍升為蓬勃的國際舞蹈中樞。[58] 寇蘭柯一如麥克米倫，追求的是舞蹈必須貼近新生代的心靈，他在斯圖嘉特推出好幾齣文學題材的整晚全場現代芭蕾，成績斐然。寇蘭柯一九五八年還為米蘭的史卡拉劇院編了他自己的《羅密歐與栞麗

葉），時間早在麥克米倫以同一題材進行創作之前。四年後，史卡拉劇院的《羅密歐與茱麗葉》也搬上斯圖嘉特

歌劇院的舞台。一九六五年，寇蘭柯又創作了一支優美動人、感情強烈的《尤金奧涅金》（Eugene Onegin）。麥克

米倫和他走得很近，往還頻繁，一九六三年還為斯圖嘉特芭蕾舞團編了一支舞作，《三姊妹》（Las Hermanas）。《三

姊妹》取材自西班牙作家費德里戈·賈西亞·羅卡（Federico García Lorca, 1898-1936）的戲劇作品，《貝納達之家》

（La casa de Bernarda Alba），描繪悼亡、性接觸的緊張關係，還有自殺——麥克米倫這一支芭蕾原本是提交英國皇

家芭蕾舞團的製作構想，但被舞團以題材不當打了回票，他便轉投斯圖嘉特。

麥克米倫和西摩在歐陸求發展可能比較如意，另還有其他原因。如前所述，德國早從一九二〇年代起，便是

偏向表現主義路線的舞蹈可以作實驗的大熔爐。所以，一九二〇年代以降，歐洲各地（還有美國的）舞者、編

舞家朝新方向推展、朝更困難的題材探索之際，德國舞蹈的創新便是他們重要的乞靈寶藏。再到了一九六〇年代

這時候，新一波的舞者和編舞家紛紛崛起，再將這一路的發展推得更深、更遠，不僅打造更切中世人生活的芭蕾，

也將芭蕾推展成比以前還要風靡、蓬勃的藝術。所以，這時隔著窄窄的英吉利海峽看過去，艾胥頓身在英倫三

島，還真的像是幽居古典芭蕾的孤島。歐洲其他地區的芭蕾卻無不邁開大步，朝性、暴力的泥濘深淵探進，而且，

這樣的深淵還是麥克米倫早就已經深入進行探險的了。

於這一波新浪潮嶄露頭角、聲勢最盛的舞蹈家，當屬法國的編舞家摩里斯·貝嘉（Maurice Béjart, 1927-

2007）。貝嘉曾和羅蘭·比堤共事，不過為時不長，便轉進他自創的「青年運動」舞蹈品牌，暴起的聲勢如風

捲殘雲。貝嘉一九五九年以他新編的《春之祭》打響名號：蠕動蜷曲、撩撥情欲的返祖情景，比麥克米倫性感

刺激的作品還要早了三年。一九六四年，貝嘉又以貝多芬的音樂編出《第九號交響曲》（The Ninth Symphony），

總計二百五十名音樂家、聲樂家加上八十名舞者聯合演出，除了取材體操、芭蕾、印地安舞蹈、非洲舞蹈作素材，

搭配貝多芬的音樂，還添加尼采著作的朗誦。不過，最重要的一味，還是在「性」，外加成群衣不蔽體的舞者演

出挑逗撩人的動作，體操競技似的過人身手，一個個在台上跳得大汗淋漓。

貝嘉的大本營在比利時的布魯塞爾。比利時的「皇家鑄幣局劇院」（Théâtre de la Monnaie）財力雄厚，貝嘉帶

領的舞團於一九六〇至一九八七年間便常駐該院，不過，貝嘉將舞團取名為「二十世紀芭蕾舞團」（Ballet du XXe

Siècle）。於此期間，貝嘉招徠眾多「嬰兒潮」世代成為麾下的觀眾，遍布歐洲各地，一支支俗麗冶豔的舞作融合東方宗教和革命的主題：例如他的《火鳥》（Firebird），主角便是緊緊握拳的越共；從東方的佛教到法國沙特（Jean-Paul Sartre, 1905-1980）哲學，無不在他的作品留下影子，但還是以舞蹈流露的同性情欲最為熾烈。他的舞團有八十名舞者，半數為男性，常在體育館和戶外大型場地，躋身萬頭攢動的洶湧人潮當中進行演出，他們的舞迷也愛在胸前別上「貝嘉更性感」的胸針。貝嘉的創作堪稱「盡情發洩」的芭蕾版吧！❹雖說不少人覺得貝嘉的舞作清新脫俗、自由奔放，但也不是沒有雜音異議。所以，也有評論人於大失所望之餘，憤然指貝嘉「代表逃避：管它是躲到印度、革命、佛教、或是『新藝術』（art nouveau），就是逃避。我們對世界、對自己憤怒到不知如何是好，此際，卻見貝嘉為我們坦然奉上真摯的虛偽」。[59]

於此，貝嘉也不算一人踽踽獨行。低地國荷蘭和比利時、德國一樣，古典芭蕾的傳統都很薄弱，因而走的是類似的趨勢，還玩得更熱鬧。荷蘭籍的編舞家，漢斯・范曼能（Hans van Manen, 1932-）和魯迪・范但澤（Rudi van Dantzig, 1933-2012），便將古典芭蕾和美國、中歐的現代舞蹈融於一爐，希望創作嶄新的混血舞蹈。只是，結果以四不像居多，摻水稀釋卻加進政治、社會的時事題材。例如范但澤編的《紀念早逝少年》（Monument voor een gestorven jongen; Monument for a Dead boy, 1965)，搭配荷蘭音樂家楊・波爾曼（Jan Boerman, 1923- ）的怪誕樂曲，屬於半自傳體作品，描述男子因為自身的同性愛戀加上強暴、戰爭於童烙下的創傷，百般掙扎而瀕臨自殺。凡曼能的舞作《突變》（Mutation, 1970)，搭配德國作曲家卡爾漢斯・史托豪森（Karlheinz Stockhausen, 1928-2007）的音樂，結合影片，舞者跨性別作角色反串演出，結束時，還出現了全裸的雙人舞。

所以，麥克米倫出走歐陸，應該算是如魚得水囉？未必。麥克米倫的心理比當時歐陸的舞台同道還要複雜得多，虛無思想的傾向也更強烈，加上本身具備英國皇家芭蕾舞團正統、扎實的訓練，古典的精神因而也比他們要更加牢固。縱使他和艾胥頓走的路不同，他對艾胥頓卻十分敬重，也欣賞艾胥頓編的《睡美人》。麥克米倫追隨約翰・寇蘭柯的腳步，希望在柏林為古典芭蕾打基礎，而推出了不少古典芭蕾的作品，例如現代版的新編《天鵝湖》、《睡美人》等等，但是添加了全新的創作，例如《安娜思妲西亞》（Anastasia），以冷冰冰的精神病院為背景探討精神失常，蕭瑟又淒涼。只是，麥克米倫在柏林過得並不如意。他

既肩負深厚的古典根柢，卻又有不顧一切的衝動，就是要摧毀古典的根柢。麥克米倫夾處兩端中間，極為煎熬，創作陷於兩難，無法兼容並蓄，以至文化失根，徬徨無依，逼得他後來開始酗酒，終至身心俱疲，消沉不振。此時，英國皇家芭蕾舞團的董事會由德華洛瓦運籌帷幄（德華洛瓦退而不休，依然在幕後操盤），作出罕見的決議，他們要罷黜在位的嚴父，迎回在外的浪子，取而代之。

一九七〇年，佛德瑞克‧艾胥頓名為退休實遭罷黜，黯然離開英國皇家芭蕾舞團，遺缺改由肯尼斯‧麥克米倫接手。這是轉捩的一刻。艾胥頓橫遭逼退，等於是為前一時代劃下了句點。而艾胥頓去職的時點，衡諸大環境，還未能以機緣巧合一筆帶過。因為，原先意氣風發的「凱因斯學說」，❺於戰後獨力為英國打造出榮景，此刻卻已土崩瓦解。英倫的國運也急轉直下，民心長陷惶惑憂疑。值此之際，英國皇家芭蕾舞團竟然作出下下之策，悍然揮刀，斬斷艾胥頓的掌握，堪稱親痛仇快的不智之舉。不過，英國皇家芭蕾舞團出此下策，除了思慮不周，應該也和情勢催逼有關係。當時英國上下一體同感焦慮，只想快快趕上時代的腳步，免得原先於世界領袖群倫的英國芭蕾落居下風。不過，無論如何，當時的董事會不止絕情逼退艾胥頓、迎進麥克米倫，還越界干預創作，本身行政管理的正事卻又顢頇無能。以至，別的不論，單單是董事會，便為英國皇家芭蕾舞團的前途投下一重又一重的暗影，在在預告舞團的前景凶多吉少。可嘆英國皇家芭蕾舞團此番風雲變色，也是當時英國文化界深陷委頓苦悶，清楚明白的寫照。保守黨魁「鐵娘子」柴契爾（Margaret Thatcher, 1925-2013）後來於一九八〇年代掀起「革命」。這時期算是鐵娘子「革命」風雨欲來的前奏期，英國公共論辯的性質、水準，在在呈現明顯的斷缺、隳敗，芭蕾當然未能倖免。麥克米倫在英國皇家芭蕾舞團的職掌，先是一九七〇至一九七七年出任總監，後來轉任總編舞，迄至一九九二年心臟病發猝逝。於此期間，英國皇家芭蕾舞團不論是審美還是技巧，率皆走上直墜而下的衰途，尤以菁英藝術的追求，敗壞最烈──堅守菁英藝術的崗位，可是英國皇家芭蕾舞團肇建以來，打造舞蹈殿堂的梁柱。

麥克米倫於他往前探索的步伐，只認得一具路標，因而一味朝他千瘡百孔的受創人格和黑暗的執迷深處挖掘。一九七一年的《安娜思妲西亞》，由琳‧西摩主跳（西摩跟著麥克米倫一起重返英倫），是麥克米倫先前於柏林推出的舞作的擴充版本。一九七八年的《魂斷梅耶林》（Mayerling），描述一八八九年奧匈帝國皇太子魯道夫

大公（Crown Prince Rudolf of Austria, 1858-1889）偕同情婦於梅耶林殉情的史事。所以，舞台便出現愛侶雙雙自殺、吸毒、賣淫等場面，還是重頭戲。一九八一年的《伊莎朵拉》（Isadora），是描述伊莎朵拉・鄧肯的啞劇，舞蹈的動作以極簡呈現，主力反而淪為落在誇張造作的旁白，外加不時拿含蓄的色情挑逗朝菁英文化偷襲，例如女同性戀的雙人舞，跳著跳著竟然淪為強暴戲，再如一幕性覺醒的場面，後來以大劈腿的性愛動作為高潮。

一九八○年代，麥克米倫推出《幽谷》（Valley of Shadows, 1983），靈感來自義大利新寫實派大將，著名導演維多里奧・狄西嘉（Vittorio De Sica, 1901-1974）一九七一年的經典名片，《費尼茲花園》（The Garden of the Finizi-Continis; Il Giardino dei Finzi-Contini）。場景由呆板的古典芭蕾語彙搭配柴可夫斯基的音樂而合成的浪漫愛侶雙人舞，轉進第二次世界大戰的集中營，有腳踩高統靴的希特勒黑衫軍，搭配捷克的波希米亞作曲家，波胡斯拉夫・馬蒂努（Bohuslav Martin, 1890-1959）的音樂，一個囚犯以扭曲抽搐的痙攣動作、蜷縮的身軀，表達痛徹心肺的掙扎。一九八四年的《不同的鼓聲》（Different Drummer），大致以日耳曼作家布須納（Georg Büchner, 1813-1837）的劇本《沃采克》（Woyzeck）改編而成，搭配原籍奧地利的兩位當代音樂家，荀柏格（Arnold Schoenberg, 1874-1951）和魏本（Anton Webern, 1883-1945）的樂曲，再一次向世人傳達戰爭不仁，以蒼生為芻狗的創作意旨。台上可見佩槍的舞者幾番芭蕾的騰躍，最後仆倒泥濘，或是頹然蜷成一團伏臥舞台。另外還有士兵中槍、亂倫相姦、冷血亂刀刺殺等等場景。

一九九二年也是麥克米倫辭世的一年，他在這一年推出了《猶大之樹》（The Judas Tree），描述背叛，主戲在一場輪暴。音樂委託英國當代作曲家布萊恩・艾里亞斯（Brian Elias, 1948- ）譜寫，美術設計由蘇格蘭籍畫家喬克・麥費登（Jock McFadyen, 1950- ）負責。麥克米倫以前看過麥克費登以勞工為主題所繪製的群像，粗獷、豪邁的風格，麥克米倫一見難忘。《猶大之樹》的場景設在倫敦東區「金絲雀碼頭」（Canary Wharf）的一處建築工地。當時倫敦為了推行都市更新計畫才剛拆掉舊碼頭，準備改建為商業、金融中心。芭蕾中的幾名男性角色都是建築工人，唯一一名女性，打扮成東區小太妹，風騷撩人。只是，背景沾染政治色彩，無助於拉抬編舞的價值或是釐清夾纏不清的問題。麥克米倫這一支舞蹈，創作的水準可謂直墜谷底。無所謂的舞步，只見熱吻、撕扯、搔抓、踢腿、磨蹭胯下、粗暴拉扯，最後以輪暴的猛烈碰撞和一人上吊身亡告終。這樣一支舞作，確如《泰晤士報》

的評論所言，是「齷齪的低級小品」。

麥克米倫的芭蕾作品未必一支支都這麼無聊。一九七六年的《安魂曲》（Requiem），搭配法國作曲家佛瑞（Gabriel Fauré, 1845-1924）的同名樂曲，是為了紀念寇蘭柯而作的。簡單、質樸的動作，融會無間，巧妙陶鑄成情感洋溢的儀式。其間有一幕動人的雙人舞，宛如天使的女性舞者輕盈轉圈、迴旋、騰空，幾乎腳不著地，最後才由舞伴緩緩放下，彎身如弓，搭在曲膝平躺舞台的舞伴身上，兩人便如翹翹板一般一起輕輕搖動。一九六五年的《大地之歌》（Song of the Earth），搭配馬勒的同名聯篇歌曲（馬勒寫《大地之歌》〔Das Lied von der Erde〕的時候，適逢喪女之慟，本人又罹患不治之症），是對死亡、孤寂、失落所作的動人懷想。麥克米倫所編舞蹈清簡素雅，融合現代暨東方舞蹈，琢磨出精緻優雅的芭蕾線條，堪稱麥克米倫佳作之最。麥克米倫真正的才華，也是以這一支舞蹈為最佳的寫照。他編的《羅密歐與茱麗葉》、《曼儂》（Manon），也有多支舞蹈展現過人的技巧和洞見。麥克米倫也具識人之明，一九八○年代有琳．西摩追隨他，之後再有義大利籍的芭蕾伶娜亞歷珊德拉．費里（Alessandra Ferri, 1963）和英國的芭蕾伶娜妲西．布塞爾（Darcey Bussell, 1969-）跟在他身邊，而後兩位，一樣都是精采絕倫的舞蹈家。

不過，麥克米倫畢生的舞蹈事業，蓋棺終究不脫這一論定：麥克米倫始終執迷於改造芭蕾的面目，無法自拔，甚至不惜犧牲自有的才華。麥克米倫心目中的芭蕾，應該無情、寫實，是戲劇藝術，既捕捉一世代的幻滅，又探索他混亂情緒的深淵。麥克米倫耐不住這樣的衝動，其情可原。只是，麥克米倫澈底誤解了他身負的薪傳──也說不定要說是篤信不疑，以至太過吧。所以，他的舞作不僅未能推動芭蕾朝新的方向邁步前行，還恣意揭露芭蕾先天就無法逾越的限度，自己卻渾然不察。這並不是說芭蕾無力表達人心的痛苦，甚至無力刻畫社會的絕望，而是說芭蕾立刻崩壞成粗糙的默劇，古典芭蕾立刻崩壞成粗糙的默劇，古典芭蕾的藝術，講究規矩法則，去掉古典芭蕾講究的規矩法則，於其無法逾越的限度之內，去表達人心的痛苦，去刻畫社會的絕望，以至到最後，芭蕾在他手中從行雲流水一般麥克米倫的芭蕾作品有太多判斷有所失誤、格調出現差池的地方，以至到最後，芭蕾在他手中從行雲流水一般的優美語言，淪為一連串難以分辨的呢喃嗚咽。

英國皇家芭蕾舞團的技術水準在麥克米倫掌權期間，直線下降。麥克米倫編出來的芭蕾，古典技法的要求原

本就不高，撐不起英國皇家芭蕾舞團一度名聞遐邇的古典風格。一九七〇和八〇年代，英國皇家芭蕾舞團也演出過其他編舞家的作品，只是，不提也罷，對於舞團的水準當然也沒幫得上忙。一九七〇年代初，英國皇家芭蕾舞團曾經力邀艾胥頓為他們重新推出《交響變奏》，但為艾胥頓婉拒，理由是舞者的技巧、火候不夠，跳不來這一支舞。德華洛瓦不忍一手帶大的舞團疾速式微，挺身而出，特別為年輕舞者開班惡補，以求「絕地求生」。

該團於一九七六年也推出新製作的《睡美人》，想必是希望將舞團拉回正軌，和舞團的古典淵源再聯繫起來。

不過，幾番努力，還是無法為舞團重拾往昔的光輝，重建藝術的堅實骨幹。艾胥頓雖然一肚子怨氣，創作的雄心卻未耗竭，只是，垂垂老矣的巨匠，自溺在當年勇裡打轉，藝術表現日益衰頹、貧瘠，生活重心也落在他「像小姑娘住的」心愛鄉下宅邸，落在他和英國皇室的關係──他常當王太后的舞伴，一起在皇家宴會開舞，還會雙膝跪地，輕聲向王太后行禮，「殿下！」向來都能逗得王太后芳心大悅。一九七六年，艾胥頓推出《伊莎朵拉風格的五首布拉姆斯華爾滋》（Five Brahms Waltzes in the Manner of Isadora）深情懷念早年為他開啟藝術泉源的舞蹈家。

同年，艾胥頓也編了《鄉村一月居》（A Month in the Country），取材自俄羅斯作家屠格涅夫（Ivan Turgenev, 1818-1883）一八七二年的同名喜劇作品。《鄉村一月居》宛如《謎語變奏曲》和《茶花女》兩支舞作混血孕育出來的作品，依然在勾勒社會的面貌，只是，勁道遠不如前。

一九七九年，瑪歌·芳婷重返英國皇家芭蕾舞團，最後一次登台作告別演出。艾胥頓以英國作曲家艾爾嘉的樂曲《愛的禮讚》（Salut a'amour）為本，編了《芳婷愛的禮讚》（Salut d'amour à Margot Fonteyn）向瑪歌·芳婷致敬。艾胥頓從幾支芳婷以前主跳的他的舞碼，剪輯出舞步動作，串連成行雲流水的簡短獨舞，由年已六十的芳婷親自登台演出。舞作將近末尾，艾胥頓昂然大步走上舞台，牽起芳婷的手，兩人一起以艾胥頓的招牌「佛瑞德舞步」（Fred step，是艾胥頓自創的舞步組合，他很愛編進他的舞作）退入舞台翼幕。觀眾看得情緒沸騰，無法自己，瑪歌·芳婷不得不再出場演一次。一九八四年，英國皇家芭蕾舞團也為敬愛的前輩，已為大家暱稱為「佛瑞德爵士」的艾胥頓，舉辦致敬演出，為他慶生。一九八六年，艾胥頓推出他編的最後一支舞作，《童謠組曲》（Nursery Suite）。以艾爾嘉的同名樂曲編成，也還是（兼最後的）家庭群像，描繪英國瑪格麗特公主和伊麗莎白女王的稚趣童年。

艾胥頓一九八八年撒手人寰之前，已經儼如英國的活傳奇。他的葬禮於倫敦的西敏寺（Westmionster Abbey）盛大舉行，開放民眾參與，英國王室也在其列，悼念的民眾萬人空巷，不僅大教堂內座無虛席，洶湧的人潮還滿到了外面的街道，擠進鄰接的聖瑪格麗特教堂（St. Margaret's）。大家悼念的不僅是一代巨匠仙逝，藝術不再，大家也悼念一段年代——「我們的年代」——就此一去永不復返。有一名衷心愛戴艾胥頓的評論家暨友人便說，「他是我們的年幼時期，我們的成長時期，我們老去的時期」。三年之後，瑪歌・芳婷痛苦奮戰癌症，不敵病魔，跟著與世長辭，倫敦的西敏寺再度擠進洶湧的人潮，重演盛大的葬禮。德華洛瓦老當益壯，力抗死神，直到二〇〇一年才以一〇二歲的長壽高齡仙逝。只是，她七十年前創建的舞團，斯時，於藝術和財務，皆已長陷谷底，無力翻身。[62]

不過，就此為英國的這一篇章譜下刺耳的休止符，也不對，畢竟，英國芭蕾的斐然成就不容抹煞。德華洛瓦、艾胥頓、芳婷和凱因斯聯手，加上一連數世代的英國舞者，蓽路藍縷，從無到有，為英國打造出國家級的舞團。不止，他們還為古典芭蕾打造出英國的風貌，期間，芭蕾有幾支尤其堪稱二十世紀卓越高華、賞心悅目的芭蕾中之佼佼者。若說他登峰造極的傑作都有家庭畫像的古趣，那麼，他這幾支傑作特別感傷動人、歷久不衰，也不脫此一緣故。因為，芭蕾之於現代英國的歷史、之於現代英國這國家，交織之緊密，遠甚於當時其他類型的藝術。芭蕾確實可以說是英國的國家藝術。英國芭蕾歷經兩次世界大戰和經濟大蕭條的試煉，轉型為社會民主主義的福利國家，淬鍊成熟，而這一路走來，艾胥頓的芭蕾舞作，瑪歌・芳婷的芭蕾舞姿，形如一面鏡子，映照出英國這國家送經時代洗禮而煥發展現的美德。

但若英國芭蕾容或也有淪落之時，隳敗如麥克米倫陰暗、暴戾的舞蹈藝術——也就是說芭蕾竟然也孕育出問題重重、惹是生非的逆子——那麼，這一樣是英國芭蕾史上無法抹滅的一頁。艾胥頓的芭蕾世界洋溢溫煦和燦爛，不過，下了舞台，於現實世界，就始終不得不和英國政治、社會一道又一道深刻的裂痕同時並存。只是，現實的裂痕，終於進逼到藝術世界，搶下了灘頭堡，從而掀起一波枉費徒勞、虛無幻滅的風潮，四處瀰漫。劇場和電影雖有藝術家能將憤怒轉化為有所建樹的創作，芭蕾卻無此福份。畢竟，芭蕾先天的能耐便做不到麥克米倫想要做的事。以至麥克米倫在芭蕾世界橫衝直撞，一如《睡美人》的壞仙子卡哈波斯，

悍然打亂（他也極想參與的）歡慶饗宴，而將一段燦爛的時代，推向了終點。

所以，麥克米倫的幾支顛峰之作也像是殤逝的輓歌，自非偶然——他悼念過寇蘭柯，悼念過第一次世界大戰的陣亡將士，悼念過逝去的愛，最後，悼念芭蕾。而麥克米倫映照時代最是無情的作品——也就是以「我們這時代」為背景而創作的作品——到如今卻已黯然失色，老舊、陳腐得不得了，也就是自然而然的結果了。反之，艾胥頓的芭蕾始終優美如昔，昂揚不減。雖說艾胥頓這樣的舞蹈作品並不算多，其中幾支還太過典雅空靈、和時代的關係太過密切，而至時過境遷便無以為繼。不過，艾胥頓的作品只要熬得過時代的淘洗，魅力就長存不朽。他這樣的作品，便是凱因斯生前念茲在茲，苦心要為英國芭蕾勾劃的神韻：「嚴肅、精緻的娛樂」。

【注釋】

1 Violette Verdy 引述於 Mason, "The Paris Opera," 25。

2 Burrin, France Under the Germans, 348-49。法國史家皮耶・加格索特（Pierre Gaxotte, 1895-1982）反猶的心理極為殘酷，後來寫過一篇文章盛讚他的朋友李法爾天生一副「優美絕倫」的身材；參見 Schhaikevitch, Serge Lifar。

3 L'Intransigeant, July 30, 1947; Mason, "The Paris Opera," 25。

❶ 譯注：尚・嘉賓（Jean Gabin, 1904-1976），法國硬底子演員、歌手，外形粗獷，演遍各種角色。

4 Veroli, "Watler Toscanini's Vision of Dance," 114（粗體原出處即有）。

5 Veroli, "The Choreography of Aurel Milloss, Part One: 1906-1945," 30（引文寫於一九四六年）。

6 Tomalonis, Henning Kronstam, 49-50。

7 Jowitt, Jerome Robbins, 255-56。

8 引述於 Aschengreen, "Bournonville," 114。

9 Guest, Ballet is Leicester Square, 143（「盛裝的妓女」）；Searle, A New England, 567（「歌舞場」）。

10 Hynes, The Edwardian Turn of Mind, 342-43（伍爾夫、華波爾、《泰晤士報》的引文）；Skidelsky, Hopes Betrayed, 284（布魯克的引文）。

11 Skidelsky, Hopes Betrayed, 118。

12 Skidelsky, The Economist as Savior, 234。

13 Skidelsky, Hopes Betrayed, 284, xxiii-xxiv（羅波柯娃、凱因斯，「我在政府之內供職」）；Hynes, A War Imagined, 252, 313（貝爾引文，凱因斯「消失」）。

14 羅波柯娃和凱因斯引文。Lydia and Maynard, 53, 218, 212, 296。

15 喬治・巴蘭欽曾在倫敦為電影《紅玫瑰》（Dark Red Roses, 1929）編舞（莉荻亞・羅波柯娃在片中軋一角），期間曾到凱因斯夫婦家中作客。巴蘭欽和凱因斯極為投緣，凱因斯和莉荻亞也極欣賞巴蘭欽的舞作。

16 「卡瑪歌協會」的組織為：莉荻亞・羅波柯娃任舞蹈總監；阿諾德・哈斯柯（Arnold L. Haskell, 1903-1980）任藝術總監；艾德文・艾文斯（Edwin Evans, 1874-1945）任音樂總監；約翰・凱因斯任財務長；蒙太鳩－奈森（M. Montagu-Nathan, 1877-1958）任祕書長。「舞蹈委員會」（Committee on Dancing）的成員包括：艾靈頓、瑪麗・阮伯特、德華洛瓦、卡薩維娜、謝拉芬娜・阿斯塔費耶娃。付費會員（Subscribers，一年期會費可看四場演出）包括：電影導演、英國首相之子安東尼・亞斯奎（Anthony Asquith, 1902-1968）；柏納茲勳爵；肯尼斯・克拉克；工商鉅子、藝術收藏家薩繆爾・寇陶德（Samuel Courtauld, 1876-1947）；航運業的貴夫人庫納德夫人（Lady Cunard, 1874-1948）；榮麗葉・杜夫伯爵夫人（Lady Juliet Duff, 1881-1965）；藝文界名流愛德華・馬許（Edward Marsh, 1872-1953）；國會議員之妻奧朵琳・莫雷爾夫人（Lady Ottoline Morrell, 1873-1938）；安東尼・鮑威爾；作家薇姐・薩克維爾－韋斯特（Vita Sackville-West, 1892-1962）；作家齊格佛瑞德・薩遜（Siegfried Sassoon, 1896-1967）；貴族作家奧斯柏・席特威爾；利頓・史崔奇；科幻小說先驅赫伯特・威爾斯（Herbert George Wells, 1866-1946）；女作家李貝嘉・韋斯特（Rebecca West, 1892-1983）；李奧納和維吉妮亞・伍爾斯特

夫夫婦：參見Vaughan, Frederick Ashton, 44。

17 Skedelsky, The Economist as Savior, 528, xxviii.

18 De Valois, Come Dance with Me, 21, 31.

19 Ibid., 61, 60.

20 Ibid., 61：Genné, "The Making of a Choreographer," 21（「我要有傳統」）：de Valois, Invitation to the Ballet, 84, 78, 206, 82-83, 62。

21 Vaughan, Frederick Ashton, 1-2, 38, 5.

22 Pound, "Hugh Selwyn Mauberley (Life and Contacts)." 21（引用的詩句，附錄於後：There died a myriad, / And of the best, / among them, / For an old bitch gone in the teeth, / For a botched civilization。

23 Waugh, Vile Bodies, 12; Vaughan, Frederick Ashton, 34.

24 Annan, Our Age; Beaton, The Unexpurgated Beaton, introduction.

25 Kavanagh, Secret Nuses, 21.

26 Fonteyn, Autobiography, 45.

27 Daneman, Margot Fonteyn, 75.

28 Kavanagh, Secret Muses, 140, 155.

29 Vaughan, Frederick Ashton, 169.

30 Daily Mirror, Feb. 5, 1935.

31 德華洛瓦的英國風格《睡美人》，故事當然就是原本的《睡美人》，但是為了支持英國歌舞劇場的默劇傳統，德華洛瓦循狄亞吉列夫一九二一年在倫敦的先例，也將《睡美人》的名稱改為《沉睡的公主》。不過，這一齣德華洛瓦一九三九年的《沉睡的公主》王子的名字也從「德西雷」（Desiré）改成「弗洛里蒙」（Florimund）。瑪歌·芳婷後來也覺得「這樣就太過了」。

瑪歌·芳婷很不喜歡此劇的戲服，太簡單、太樸素，像有嘲諧的意思——沒有一點裝飾的短紗裙，硬紙板做的皇冠也不見一丁點兒亮片或是珠飾。

32 Manchester Evening Chronicle, Sep. 17, 1944（「瑪歌·我們的芭蕾伶娜」）：Radio Times, Nov. 30, 1945（「蓬勃」）。

33 此處所說之「蒙哥馬利」，指的是英格蘭／愛爾蘭籍的大英帝國陸軍元帥，柏納德·蒙哥馬利（Bernard Montgomery, 1887-1976）。蒙哥馬利一九四二年在埃及阿拉曼（El Alamein）一役戰勝，是為同盟國在北非對決德軍戰事的轉捩點。「諾曼地登陸」（Normandy invasion）一戰，同盟國地面部隊也是由蒙哥馬利指揮。

34 Skidelsky, Fighting for Freedom, 51; Woman's Journal, Dec. 1945。一九四〇年，有報紙登了一份舞者的「入伍名單」，入列的部分人士如下：史坦利·霍爾（Stanley Hall）維克威爾斯芭蕾舞團）：皇家海軍通訊兵：約翰·哈特（John Hart）維克威爾斯芭蕾舞團）：民防衛隊：安東尼·摩爾（Anthony More）維克威爾斯芭蕾舞團）：維多利亞女王步槍隊，步槍員：保羅·雷蒙（Paul Reymond，維克威爾斯芭蕾舞團）：維多利亞女王步槍團，步槍員：李奧·楊（Leo Young，維克威爾斯芭蕾舞團）：英國皇家空軍。參見Dancing Times, Nov. 1940, 68-69。

35 妮奈·德華洛瓦這一反常態，沒有乾脆答應，而是略有遲疑：「這可是偉大的劇院。院內還有異國風的俄羅斯芭蕾投下重重暗影，揮之不去呢。」不過，艾胥頓倒是沒有一絲猶疑。「妳不要，我要！」

36 Skidelsky, Fighting for Freedom, 294.

37 Daneman, Margot Fonteyn, 190（「這可是偉大的劇院」）：

38 Skidelsky, Fighting for Freedom, 462, 463。

39 Evening Standard, Apr. 11, 1946.
Daneman, Margot Fonteyn, 227-28.

40 Good Housekeeping, Feb. 1946；訪問鮑威爾，談「卡爾登影視」(Carlton Video) 出版的《紅菱艷》DVD, 2000。一九四八年，「英國文化協會」(British Council) 發行一部紀錄短片，標題為《芭蕾舞步》(Steps of the Ballet)，呈現芭蕾舞者所需具備的肢體訓練和集體合作。同系列其他影片：Coal Face (1935)、Night Mail (1936)、Instruments of the Orchestra (1946)。

41 Daneman, Margot Fonteyn, 234, 241.

42 Time, Nov. 14, 1949.

43 Humphrey Jennings, Family Portrait: A Film on the Themes of the Festival of Britain 1951; Daily Herald, Apr. 10, 1951; The Star, Apr. 10, 1951.

44 Kavanagh, Secret Muses, 187.

❷ 譯注：《夢斷白莊》(Brideshead Revisited)，譯名還有「拾夢記」、「故園風雨後」等，是英國作家伊夫林·渥一九四五年的名作，描寫英國貴族沒落世家的人情風景。

45 Vaughan, Frederick Ashton, 302。林肯·寇爾斯坦曾經去信西塞爾·畢頓，寫道：「他不應該接三幕芭蕾的工作，不合我們的節奏。他又不是佩提帕。瑪歌是絕頂出色的舞者，但她應該以她自己的樣子上台，不應該像是十九世紀舞蹈巨星的影子；妮奈也不是尼古拉二世，現在可是一九五八年呢。馬林斯基劇院也不是柯芬園，亨策不是柴可夫斯基。有誰寫得出來三──一幕──的芭蕾！史特拉汶斯基沒辦法，上帝出手一樣沒轍！……皇家芭蕾舞團沒有知性的指導方針，和現實的需要脫節，也就是和社會大眾真正的需要脫節……皇家芭蕾舞團有頂尖的劇院，有國家補助，皇家芭蕾舞團是國家級的機構，備受推崇，妮奈簡直是阿拉曼戰場上的蒙哥馬利和〔編訂簡明版莎士比亞全集的〕鮑德勒夫人（Mrs. Bowdler; Henrietta Maria Bowdler, 1750-1830）的合體。有辦法的話，我會把那地方的大門轟一個大洞。」Kavanagh, Secret Muses, 438-39。

46 Eastern Daily Press, Feb. 22, 1958; Tyna, Tynan on Theater, 36.

47 Seymour, Lynn, 59.

48 一九六〇年八月，英國的宮務大臣曾經派出代表出席觀賞「非洲芭蕾舞團」(Les Ballets Africains) 的一場演出，以判定該劇目是芭蕾還是戲劇。若是芭蕾，祖胸露乳的部分便可獲准登場，若屬於戲劇，則嚴格禁止。官方後來認定是芭蕾，該團的演出也就成為報刊記者的狂歡日，拍照拍得無比痛快。參見 Hewison, In Anger, 196-97。

49 Seymour, Lynn, 215.

50 Kavanagh, Nureyev, 263, 280.

51 Daneman, Margot Fonteyn, 428.

52 Kavanagh, Nureyev, 265.

53 Kavanagh, Secret Muses, 455.

54 Vaughan, Frederick Ashton, 302; Beaton, Self-Portrait with Friends, 332-34.

❸ 編按：台灣過去多譯為《園丁的女兒》。

55 McDonagh, "Au Revoir," 16.

56 Hewison, Culture and Consensus, 153。《文明》製作於一九六七

57 至六八年間，播放於一九六九至七〇年間。

Seymour, Lynn, 186.

58 美國編舞家約翰‧紐邁爾（John Neumeier, 1939-）和威廉‧佛賽（William Forsythe, 1949-），起步也都在斯圖嘉特。紐邁爾後於一九七三年出任「漢堡國家歌劇院」（Hamburg State Opera）芭蕾舞團的總監。佛賽也於一九八四年受命出任「法蘭克福芭蕾舞團」（Ballet Frankfurt）的藝術總監。出身布拉格的捷克編舞家耶吉‧克里昂（Jiří Kylián, 1947-），在一九七五年出任「荷蘭舞蹈劇場」（Netherlands Dance Theater）聯合總監（co-director）之前，也在斯圖嘉特的芭蕾舞團跳舞。

❹ 譯注：「盡情發洩」（let it all hang out），為美國俗語，也是一九六七年的流行金曲曲名，代表當時歐美通俗文化瀰漫的放任自由氣氛。

59 Sorell, Dance in Its Time, 180.

❺ 譯注：凱因斯學說（Keynesian consensus），為第二次世界大戰戰後主導歐美政府的經濟決策，以「大有為政府」擴張支出，刺激景氣為主軸。

60 麥克米倫一九八四至八九年間，也是紐約的美國芭蕾舞團的「藝術協力總監」（Artistic Associate）。

61 Percival, The Times, Mar. 23, 1994.

62 Vaughan, Frederick Ashton, 422.

第十一章

美利堅世紀（一）
由俄國人啟動

禮拜的形式簡單明瞭，信仰的教義樸素幾近乎原始，厭惡外在的表徵和鋪張豪華——這樣的宗教，對於美術自然少有助益。

——亞歷西斯‧德托克維爾

之於職業球員、鋼琴家或是小提琴家，無所謂的「票友」……菁英，就是要千錘百煉才能樹立。

——林肯‧寇爾斯坦

古典芭蕾從裡到外，一概為美國厭棄。浮華、貴族、宮廷的藝術，眼高於頂的菁英藝術，還講究階級，連裝一下人人平等也不肯。芭蕾得以茁壯的社會，率皆崇奉貴族制度，不僅以出身論貴賤，也講究威儀和品行。尤有甚者，芭蕾的出身屬於天主教，精神屬於東正教。芭蕾的排場壯麗又豪華，和美國社會趨向簡約、嚴肅的清教倫理，簡直背道而馳。芭蕾挑逗感官情欲、（有時）公然猥褻淫穢，也是。所以，一九一七年狄亞吉列夫率領俄羅斯芭蕾舞團抵達美國東岸的波士頓，演出《天方夜譚》，地方官府就要舞團將舞台上的後宮寢具換成搖椅。

不過，最重要的一點，可能還是芭蕾向來是國家支持的藝術，從源起自巴黎、凡爾賽，到日後流傳到維也納、

米蘭、哥本哈根、聖彼得堡，諸多國家，立國的根本就在為人民打開中央集權的專橫枷鎖，將人民從浮華縟麗的虛禮當中解放出來。反之，美國這些國家，始終不脫為王公貴族作幫襯、添光環的性質，而且比重不輕。美國的幾位開國元勳都認為歐洲的政治便因為有這般的虛禮污染，才會敗壞不堪。所以，藝術只要和國家、政府沾上邊，由國家、政府標舉、擁護，那麼，這樣的藝術在美國大眾心中，不是屬於非份的奢侈品（例如美國開國元勳約翰・亞當斯（John Adams, 1735-1826）參觀法國的凡爾賽宮，對之就頗為不屑），便是洋溢束縛、「不自由」的氣味，和國家政府的利益緊緊綁在一起；也就是說，有宣傳的味道。因此，藝術於美國歷來就是屬於民間、商業的事，國家以避之為宜。

所以，美國一般會將芭蕾看作是外國人的藝術，實在不算意外。而歐洲人到美國一遊，也往往會很洩氣，因為，芭蕾在歐洲可像是他們的文化衣裝。例如瑪麗・塔格里雍尼的弟弟保羅，一八三九年攜家帶眷從柏林到美國演出《仙女》，就愕然發現負責群舞的女性舞者，都是臨時雇來演出的當地女孩，不僅舞技不佳，連上台要做出串場用的弓箭步，她們也覺得無傷大雅——歐洲人可就覺得有失體統。而且，四十年後，事過並未境遷。有評論家寫到他看過的一場演出，形容舞台上的女性舞者是「一大批彆扭又難看的女孩子，個頭兒太壯，手腳有薄紗裝飾，頭戴金黃色假髮，風塵味好重」。也有義大利籍的芭蕾編導哀苦嘆道，「在以前的國家啊，芭蕾何其偉大，在這裡，芭蕾……何其渺小。」[1]

說渺小，也言過其實；芭蕾在美國的處境，只是落在通俗文化的大雜燴裡面罷了。芭蕾可是跟著滑稽雜耍、綜藝表演、音樂劇，還有（後來的）電影，飄洋過海到美國的；芭蕾是透過大腿舞、體操特技、美女如雲一類的大場面，招徠觀眾的。今人覺得奇怪，當時可是稀鬆平常。直到十九世紀末年，戲劇、歌劇混在一起，莫札特的樂曲搭配通俗的地方歌謠，都還是業界的標準作法。芭蕾自不例外。單舉早年的一則例子來看就好，吉拉斐兄弟，伊姆萊・吉拉斐（Imre Kiralfy, 1845-1919）和弟弟波樂西・吉拉斐（Bolossy Kiralfy, 1848-1932），從匈牙利的佩斯（Pesth; Pest）來到美國，在一八六六年製作了一齣灌水膨風卻異常轟動的賣座芭蕾《黑拐棍》（The Black Crook）於紐約市「尼布羅花園劇場」（Niblo's Garden Theater）推出，以一支又一支編排緊密的華麗舞碼，看得觀眾目不暇給，樂不可支。全劇總計從歐洲招募來七十多名芭蕾舞者，由於演出上檔、

下檔延續達三十年左右，以至不少舞者就此在美國落地生根，未再重返故土。例如女主角，原是出身米蘭史卡拉劇院的芭蕾伶娜，後來落腳紐約，開起舞蹈學校。其他舞者則星散到各處的劇院和雜耍戲班子，四下巡迴演出。

義大利舞者於十九世紀末葉，確實是演藝市場供不應求的搶手貨。那年代的義大利舞者，隨曼佐招搖、華麗的民粹舞蹈長大，豪邁的炫技風格和技驚四座的花招，甚獲美國觀眾青睞。畢竟，芭蕾在當時美國觀眾心中不過是好看的娛樂節目而已。吉拉斐兄弟繼《黑拐棍》，打鐵趁熱，再於美國推出《精益求精》。曼佐蒂這一齣場面壯觀的豪華大製作，也為「齊格飛歌舞團」（ZiegfeldFollies）、「火箭女郎」（Rockettes）、著名導演巴士比（Busby Berkeley, 1895-1976）拍攝的美式歌舞電影，打開了先河。

不過，來到二十世紀初年，俄羅斯舞者勇闖美國舞台，挾俄羅斯沙皇皇家芭蕾的聲威，就一舉將美國舞蹈的情勢帶進另一境界。這一批俄羅斯舞者，前有隨狄亞吉列夫的俄羅斯芭蕾舞團而入境美國者，後有因第一次世界大戰和俄國大革命而流落海外者。狄亞吉列夫將俄羅斯芭蕾舞團和紐約的大都會歌劇院綁在一起；但是，其他俄羅斯舞者，絕大部分便投身巡迴演出的歌舞雜耍劇團，連大名鼎鼎的芭蕾伶娜安娜·帕芙洛娃也在巡迴演出的行列當中。雜耍演出那時在美國，已經發展出相當嚴密的組織，由劇院和演藝經紀組成「聯合會」（syndicate）一類的團體，統籌紐約、費城、波士頓等大城的演藝活動。「無與倫比的帕芙洛娃」（Pavlova the Incomparable）這一名號，也就像法國、義大利的前輩一般，混跡歌舞綜藝、大象打棒球等等通俗遊藝會的節目當中，為五斗米而折腰。不過，縱使當時的劇院節目單以輕鬆、嬉鬧為重，帕芙洛娃本人，還有愛戴帕芙洛娃的美國觀眾，沒有人會懷疑**她的**舞蹈是嚴肅、正規的藝術。帕芙洛娃天生的非凡魅力，對舞蹈熱切專注的奉獻，在當世的歐美觀眾心中投下無法抹滅的烙印。「她好像有催眠的魔力，洋溢近乎神聖的光，」美國編舞家艾格妮絲·戴米爾（Agnes de Mille, 1905-1993）回憶起帕芙洛娃，說道：「我的人生因她而全然改觀。」戴米爾絕非孤案。帕芙洛娃一九三一年過世，據報導，懷抱芭蕾夢的美國女孩有數十人午聞噩耗，哀痛逾恆，激動無法自己。[2]

帕芙洛娃固然名聲最響，但是，像她一樣的俄羅斯舞者絕對有數十人不止。兩次世界大戰期間，由俄羅斯芭蕾舞團分支出來的小型芭蕾舞團在美國四處演出，迄至一九六〇年代腳步依然不歇，為數世代的美國觀眾薰陶古典芭蕾的素養，吸納古典芭蕾的信徒。他們僕僕風塵的旅程相當辛苦，例如蒙地卡羅俄羅斯芭蕾舞團一九三四

至一九三五年間的巡迴演出，單單六個月就走遍了美國九十處大城小鎮，行程累計達二萬哩。過夜便走的「急行軍」，多不可勝數，一般也以「服貨司」❶ 為打尖勝地，草草吃幾口火腿蛋，補給化妝用品，為戲服添小裝飾等等，隨即就要再披星戴月趕著上路。不過，無論境遇如何，這些舞者一如帕芙洛娃，個個自奉為俄羅斯沙皇的子民，以高舉貴族藝術大纛為己任。三餐或許是在「服貨司」將就打發，但是，人一站出去，可一定是毛皮大衣加絲襪，衣冠楚楚示人，無時或忘身負神聖的藝術使命，務必自尊自重。戴米爾也說：「他們像德軍閃電大轟炸的難民，因存亡絕續的共同需求而緊緊團結在一起；因共同的訓練背景和舞蹈薪傳而緊緊團結在一起。……都自認他們做的是戲劇界最艱難也最有趣的工作。」[3]

迷惘的傻瓜啊，因為僅剩的尊嚴而緊緊團結在一起，演不動了，許多人便轉而開班授徒，分散於美國各地的大城小鎮，落地生根，開枝散葉（有一人甚至開了函授課程，不需太高的費用，就可以收到一件練習舞衣、搭配的音樂、一具把杆，和一週的練習課程。廣告還說學生若是用功一點，有朝一日，說不定可以躋身哪一支著名的俄羅斯芭蕾舞團，日進斗金……）。芭蕾在美國的種籽，一如英國，便是由俄羅斯舞者辛勤栽種下去的。此後數世代的美國舞者，也都由俄羅斯老師、美國學生，一次次揮汗教課、練習的腳步，一步步走過。[4]

等到太老或是太累，俄羅斯舞者悉心栽培，而為美國的舞蹈藝術造就出許多卓然成家的領袖人才。一場又一場演出，一堂接一堂課程，日積月累，俄羅斯舞者的傳統循循俄羅斯舞者的流浪腳步，在美國四處傳遞，綿延不絕。不僅限於舞蹈的動作和技法，他們也將帝俄時代的俄羅斯正統芭蕾的精神，注入課程當中。古典芭蕾移植到美國心靈、肢體的漫漫長途，便由俄羅斯老師、美國學生，一次次揮汗教課、練習的腳步，一步步走過。

美國芭蕾的基礎，固然是俄羅斯舞者打下來的。但是，美國芭蕾於第二次世界大戰過後數十年爆發無窮的活力，光芒萬丈，就未能單以俄羅斯舞者辛勤耕耘的身影來作解釋即可。第二次世界大戰過後的那些年頭，芭蕾在美國聲勢鵲起，躍居首屈一指的美國藝術，儼然「極致現代主義」（high modernism）的神主牌。這歷程，便應該說是「文化轉化」（cultural transformation）的極致體現了。芭蕾歷經數十年歌舞女郎僻處文化邊陲，俄羅斯舞者揮灑異國情調，此時在美國驀地變身，轉化成美國文化絕頂重要的元素，不論舞碼還是舞者，都成為美國精神的體現。當時，芭蕾在美國扶搖直上的聲勢，單純以人才輩出、菁英薈萃來作解釋，未嘗不可。當時芭蕾領袖群倫的人物，例如喬治・巴蘭欽、哲隆・羅賓斯、安東尼・

都鐸（Antony Tudor, 1908-1987）等等，都是才高八斗的編舞大師；旗下的舞者，舞蹈的才氣也個個不遑多讓。只是，單以人才論，未足以完整解釋旋乾轉坤的力量從何而來。將古典芭蕾推到美國現代生活的聚光燈下，舞蹈本身的轉型當然功不可沒，但是，美國社會的轉型，較諸舞蹈本身，效力也不相上下。

首先是第二次世界大戰。一九四五年，大戰結束，歐洲被烽火折磨得心力交瘁，遍地殘磚剩瓦。同盟國即使稱勝，但是物資短缺，人民又因長年流離、喪親失依、財產蕩然無存、重建工程無比艱鉅。歐洲文化、藝術似乎也元氣大傷，疲弱不振。相形之下，美國的損耗就少很多了。若說第二次世界大戰對美國有何影響，可能也像是因禍得福吧——美國的經濟、民心士氣、美國於世界輿圖的地位，反而因第二次世界大戰而更上層樓。除此之外，還有大批身具高等教育、文化素養深厚的歐洲流亡人士，為了逃避納粹和蘇聯共黨的魔掌，走避美國，而為美國的藝術、科學、人文等領域注入豐沛的才華和活力，激盪出轉捩的臨界質量。不止，第一次世界大戰也培養出新一代的領袖，不僅以公益為念，與歐洲文化也有牢固的聯繫，自認為有責任將**彼岸**失落的一切，在**此地**重新建立起來。所以，歐洲文明崩潰，沒想到反倒推助美國堂皇開啟了藝術、思想的燦爛年代。

再來是冷戰。鐵幕一擋在蘇聯和西方之間，藝術便成為強大的外交利器。政府出面支持，以發揚美國形象和藝術為宗旨的組織，馬上如雨後春筍在世界各地竄生。例如美國的「自由文化基金會」（Congress for Cultural Freedom），便成立於一九五〇年，目的在對抗蘇聯文化組織，彰顯西方藝術文化優於共黨世界的地位。「自由文化基金」的資金，（後來發現）也有一部分來自美國的「中央情報局」（CIA）。基金會贊助的諸多演出，便有「柏林藝術節」（Berlin Festival）一項，由「波士頓交響樂團」（Boston Symphony Orchestra）、現代繪畫展和新成立的紐約市立芭蕾舞團擔綱——芭蕾舞團後來還有舞者對於當時必須搭乘美國空軍貨機進入孤懸於東德的西柏林，津津樂道呢。「自由歐洲電台」（Radio Free Europe）也一樣，於一九五一年由美國政府出資成立。一九五三至五四年間，美國總統艾森豪（Dwight D. Eisenhower, 1890-1969）成立「美國新聞處」（United States Information Agency），創設「總統國際事務緊急基金」（President's Emergency Fund for International Affairs），二者皆由政府提供部分經費，成立的宗旨在透過文化交流，協力推動美國的外交政策。[5]

不過，美國要在海外打贏冷戰，海內的文化似乎也不得輕忽，一樣應該大力資助、推動，才能和蘇聯比美。

蘇聯共黨的榜樣歷歷在目，刺激美國政府、民間兩方投下空前的鉅資，推動教育和藝文活動。美國的作法雖說處於應戰的守勢，卻有更廣大的意義。美國因為有戰時政府積極介入民間事務的前例，而加強美國政府的信念，認為政府應該主動扛起主導的責任，建立團結的社會。一九五八年，美國國會通過法案，授權成立「國家文化中心」（National Cultural Center，後來改名為「甘迺迪表演藝術中心」〔John F. Kennedy Center for the Performing Arts〕）。

法案內文有言：

值此蘇聯暨其他集權國家於藝文投下鉅資，促使世人誤認彼等之菁英藝術乃人類文明之瑰寶。戰爭起自人心，斑斑可考。職是之故，捍衛和平務必也要建立於人心。6

一年後，紐約的「林肯表演藝術中心」（Lincoln Center for the Performing Arts）舉行破土典禮。「林肯中心」是由一群紐約富豪和政府官員共同催生出來的。紐約富豪這一邊是希望藉此機會蓋一棟新的歌劇院，取代老舊的「大都會歌劇院」；政府官員這一邊則是希望藉此進行都市更新。部分經費由美國聯邦政府依美國的「老舊住宅更新法案」（Housing Act for Slum Clearance），提撥聯邦經費補助，建址選在鼠患橫行的貧民窟（該區的居民也被政府簡簡單單便打發到別地落腳）。破土典禮由艾森豪總統親自挖下鏟子，美國著名指揮家伯恩斯坦（Leonard Bernstein, 1918-1990）指揮「紐約愛樂交響樂團」（New York Philharmonic），演奏美國作曲家柯普蘭（Aaron Copland, 1900-1990）的名曲，〈平民的號角〉（Fanfare for the Common Man），為典禮助興。林肯中心一九六二年舉行落成演出，當時的紐約州長納爾遜・洛克斐勒（Nelson Rockefeller, 1908-1979），也是創建「林肯中心」的首腦，於紀念節目單上寫下：「林肯中心身具萬端，其中之最，莫過乎自由人民秉諸意志，以自動自發的主張和理想的嚮往，團結一心，而留下了此一活生生的見證。」7

約翰・甘迺迪於總統任內，一樣以藝文為施政之優先。甘迺迪總統的夫人，賈姬（Jackie; Jacqueline Kennedy, 1929-1994），是藝文活動常見的貴客，白宮名流薈萃、菁英雲集的璀璨光華，為美國各地的表演藝術新添無窮的魅力和耀眼的丰采。賈姬甚至一度派出專機去接（那時新近投誠的）魯道夫・紐瑞耶夫和瑪歌・芳婷到白宮作客，

喝下午茶。不過，美國政府的作為絕非華而不實。例如美國的國家文化中心便是因為有甘迺迪鼎力支持，才推動

得下去。甘迺迪遇刺身亡之後，「甘迺迪表演藝術中心」於美國首府華盛頓開幕。一九六五年，美國國會通過法

案，成立「國家藝術基金會」(National Endowments for the Arts; NEA) 和「國家人文基金會」(National Endowments

for Humanities; NEH)。兩基金會起步之時，都沒有大張旗鼓的作為。不過，隨後擴展迅速，一九七〇至一九七五

年間，國家藝術基金會的預算增加為十倍，從八百三十萬美元提高到八千萬美元，再到一九七九年，甚至增加

到令人咋舌的一億四千九百萬美元。8

　　當然，若非美國社會在第二次世界大戰期間暨戰後的經濟榮景累積下巨額財富，加上公共活動大幅擴張，上

述成績無以至之，也就是經濟潮、嬰兒潮、郊區潮、媒體潮、消費潮、眾潮齊發，推助而成。先是汽車、電視、

洗衣機相繼問世，最後由電腦作壓軸；世人生活、消遣，不論是變化的規模或是變化的速度，都快得教人喘不過

氣來。休閒活動也因此爆發出無窮的能量。一九四五年至一九六〇年，美國的管弦樂團數量就多了一倍，書籍

的銷售量增加百分之二百五十，大城大多設有美術館。芭蕾的腳步也不落人後，一九五八至一九六九年，全美

團員人數在二十以上的芭蕾舞團，數量就多了將近兩倍。中產階級財富增加，中產階級人家的孩子如潮水湧進

郊區的音樂、舞蹈學校，觀眾也蜂擁擠進劇院。雖然電視拉走了不少觀眾，卻也連帶培養出更多觀眾。「蘇利文

劇場」(The Ed Sullivan Show) 一類的電視節目主打舞者、音樂家的演出，進一步燃起大眾對表演藝術的興趣。9

　　這般文化熱潮，瀰漫全美各地，所到之處，無不打下穩固的根基。然而，創作的引擎卻還是落在東岸的紐

約市。紐約之於藝術這一端，如同諸般其他，握有一大優勢：紐約似有強大的磁吸威力，不僅流寓海外的異國

藝術家、知識分子朝紐約集中，全美各地的人才也因紐約的人文薈萃而絡繹於途。的確，單以紐約市在第二次世

界大戰前後的文化活動略作掃瞄，便能了解紐約蓄積的活力有多強大。戰前，「現代美術館」(Museum of Modern

Art) 成立於一九二九年，「惠特尼美術館」(Whitney Museum) 成立於一九三一年，「古根漢美術館」(Guggenheim

Museum) 成立於一九三七年。戰後，流寓紐約的藝文菁英匯聚成「紐約派」(New York School)、以抽象表現主義

為往後數世代的歐美畫家設下了創作的議題。音樂界的「紐約愛樂」也從規模不大、還不穩定的樂團，壯大為

編制完備、世界一流的管弦樂團。美國音樂家伯恩斯坦本人，一九四三年也為「紐約愛樂」任命為助理指揮。

伯恩斯坦親炙俄羅斯流亡美國的大指揮家謝爾蓋・寇塞維茨基（Serge Koussevitzky, 1874-1951），音樂深受恩師影響。戲劇界則有亞瑟・米勒（Arthur Miller, 1915-2005）、田納西・威廉斯，以及將他們作品推上百老匯舞台繼而電影銀幕的（土耳其暨希臘裔）導演伊力・卡山（Elia Kazan, 1909-2003）。音樂劇先有理查・羅吉斯（Richard Charles Rogers, 1902-1979）和勞倫茲・哈特（Lorenz Hart, 1895-1943）這一對詞曲創作搭檔，其中哈特出身猶太移民家庭。而後再有羅吉斯和奧斯卡・漢默斯坦（Oscar Hammerstein, 1895-1960）搭檔，而漢默斯坦一樣出身猶太移民家庭。美國的現代舞，則自本土的原生舞蹈和德國「表現主義舞蹈」（Ausdruckstanz）交會的創作融爐當中，陶鑄而成。瑪莎・葛蘭姆（Martha Graham, 1894-1991）成長於美國西岸的加州，深受伊莎朵拉・鄧肯的「自由舞蹈」啟迪，墨西哥和美國原住民文化對她也有深遠的影響；及長，於一九二六年在紐約開設自家的學校和舞團。葛蘭姆旗下的舞者，漢雅・霍姆（Hanya Holm, 1893-1992），是德國表現主義舞蹈創始先驅瑪麗・魏格曼（Mary Wigman, 1886-1973）的高徒愛將，於一九三一年抵達美國，對瑪莎・葛蘭姆暨後來數代的美國現代舞者都有長遠的影響。古典芭蕾也不脫這樣的模式。其實，美國古典芭蕾首屈一指的兩大機構，便是由俄羅斯流亡舞者和美國本土人士在紐約合力創建而成的。一是「劇院芭蕾舞團」（Ballet Theatre），成立於一九三九年，後來在一九五七年改名為「美國劇院芭蕾舞團」（American Ballet Theatre）。另一便是「紐約市立芭蕾舞團」，成立於一九四八年。

「劇院芭蕾舞團」之源起，在出身美國富家巨室的露西亞・蔡斯（Lucia Chase, 1897-1986）和她的舞蹈老師，自帝俄流亡海外的舞者暨編舞家米海爾・摩爾德金（Mikhail Mordkin, 1880-1944）。這一對師徒像是天南地北的組合。摩爾德金出身莫斯科的波修瓦芭蕾舞團，曾和亞歷山大・高爾斯基共事，一起創作史坦尼斯拉夫斯基路線、前衛激進的芭蕾，和十九、二十世紀之交的俄羅斯現代主義有深厚的淵源。摩爾德金在第一次世界大戰爆發之前，便隨狄亞吉列夫遠赴法國巴黎，後來雖然一度重返俄羅斯，未久便因俄國大革命而再度出亡海外。摩爾德金一貧如洗，亡國喪家，好不容易落腳美國，為了餬口，組織過舞團，也在幾支巡迴演出的舞團供職，再後來開班授課。

露西亞‧蔡斯的出身則是嚴肅的美國新英格蘭背景。有人說她是美國版的妮奈‧德華洛瓦，受過高等教育，出身美東著名貴族女校布林莫爾學校（Bryn Mawr），家境極為富裕。蔡斯自小習舞，始終未輟。只是，她是在丈夫英年猝逝，身陷新寡的巨慟之時，才以勤練芭蕾作為排遣的避風港。蔡斯後來自述，「我之所以站得起來，全靠摩爾德金」。一九三七年，蔡斯加入摩爾德金的舞團，出資負責舞團一切開銷，最後，乾脆接收舞團自己經營。

雖然摩爾德金日漸退出舞團的經營（摩爾德金的編舞才華只能說是二流），但他於舞團投下的「波修瓦」影響始終未去；所以，蔡斯新成立的「劇院芭蕾舞團」，走的路線也始終是炫技的華麗風格，偏重當代民俗舞蹈和故事芭蕾。只是，縱有巨富撐腰，該團在一九六〇年代還是經過一番資金革命，才有辦法推出全本的《天鵝湖》。[10]

摩爾德金退出之後，蔡斯的舞團改由理查‧普雷岑（Richard Pleasant, 1906-1961）加入經營團隊。普雷岑是出身普林斯頓大學（Princeton University）的建築師，經營芭蕾舞團純屬無心插柳，加入蔡斯旗下之後，當上舞團的經理。當時全美掀起的芭蕾熱，頗教普雷岑吃驚，而他也獨具遠見，早早便主張美國應該要有一支舞團，向民眾——美國民眾——展示芭蕾的全貌；前推到浪漫時期之前，後續至現代，每一時期都挑選出代表的，搬上舞台演出，不過，重點還是要放在現代。普雷岑的看法若在戰前提出，未必會有共鳴——名聲響亮的歐洲、俄籍舞蹈家，為何要幫蹣跚起步的美國芭蕾舞團編舞呢？不過，這時候是一九三九年了。英國籍的安東尼‧都鐸、俄羅斯來的布蘿妮思拉娃‧尼金斯卡和米海爾‧福金，一口就答應了下來。艾格妮絲‧戴米爾也共襄盛舉，連剛剛從俄國取道巴黎、倫敦來到美國的喬治‧巴蘭欽，後來也貢獻了幾支舞作。當時年紀還輕的哲隆‧羅賓斯，翌年也加入舞團擔任舞者。

一九四〇年，「劇院芭蕾舞團」於紐約首演，推出一系列搶眼的新作，只是，好景不常，未幾便走回以前老套的俄羅斯芭蕾和雜耍特技的老路。後來又因為財務困窘，舞團落入索爾‧胡洛克（Sol Hurok, 1888-1974）手中。胡洛克原籍烏克蘭，做起演藝經紀相當精明，接手劇院芭蕾舞團之後，又再聘用多名俄羅斯舞者加入陣營，打出「偉大俄羅斯芭蕾」的名號，把舞團塞進平常巡迴演出的路線，四處巡演。不過，都鐸、羅賓斯、戴米爾等人當時都已經各有突破，原創的舞作問世，算是闖出了名號，對於俄羅斯人在舞團「橫行霸道」極為厭惡；覺得俄羅斯舞者目中無人、和現實脫節，只知道死守迂腐、垂死的舊世界皇家芭蕾不放。都鐸、羅賓斯、戴米

爾的雄心，是要跟上紐約一九四〇前後那年代的舞蹈腳步——跟上此時此地的腳步，跟上此時此地的民眾需求。蔡斯祭出的支票簿，當時依然是舞團重要的財源，她便站在都鐸、羅賓斯、戴米爾等人這一邊，舞團因而陷入內鬥。一九四五年，蔡斯和美國設計師奧利佛·史密斯（Oliver Smith, 191-1994）聯手，一起拿下劇院芭蕾舞團的經營權。而奧利佛·史密斯也非等閒之輩，一九四三年和艾格妮絲·戴米爾合作在百老匯推出名劇《奧克拉荷馬》（Oklahoma!），翌年和羅賓斯、伯恩斯坦合作推出《錦城春色》（On the Town）。一九四五年後，劇院芭蕾舞團便由蔡斯和史密斯兩人合力掌舵到一九八〇年為止。

紐約市立芭蕾舞團也和劇院芭蕾舞團一樣，由天南地北的俄羅斯和美利堅兩方交會，孕育而成。創團元老，喬治·巴蘭欽和林肯·寇爾斯坦，出身的背景南轅北轍。如前所述，巴蘭欽出身帝俄信仰東正教的聖彼得堡，成長於俄國大革命的戰火。寇爾斯坦卻是成長於美國東岸波士頓文風鼎盛的猶太富豪人家，也像蔡斯一樣，挾財富、人脈和不屈不撓的精神勇闖芭蕾世界。寇爾斯坦小時在波士頓看過帕芙洛娃演出芭蕾，到了一九二〇年代初期，又在歐洲看過狄亞吉列夫的俄羅斯芭蕾舞團演出。不過，蔡斯和寇爾斯坦的共通之處，也到此為止。寇爾斯坦其人比蔡斯要複雜多了，芭蕾終於得以「攻下」美國的山頭，還脫胎換骨，變身為紐約市立芭蕾舞團推出的芭蕾舞作，一大關鍵，便在他勇闖芭蕾世界，放膽和巴蘭欽聯袂在舞台蹬運氣，打天下。像寇爾斯坦這樣的人才——哈佛大學畢業，出身富豪之家，文學的才情高人一等，隨便選擇一門行業，功成名就應該手到擒來——以他畢生涉獵的愛好眾多，到底是何機緣，促使始終投入古典芭蕾，而且熱情不渝？

寇爾斯坦原本沒有一絲戲劇背景。他祖父是日耳曼和猶太後裔，原本在日耳曼的耶拿（Jena）以打磨鏡片為生，後因一八四八年的革命潮而移民美國，白手起家，到了寇爾斯坦父親這一代，已經貴為波士頓「費林百貨公司」（Feline's Department Store）的大股東，坐擁名望和財富。寇爾斯坦家夙重文化涵養，在波士頓的文化、慈善活動十分活躍。寇爾斯坦的父親是「波士頓公共圖書館」（Boston Public Library）的董事長、贊助人，寇爾斯坦的雙親同都嗜書如命，愛看歌劇、芭蕾，愛聽音樂會。不止，寇爾斯坦的雙親還是親英派，所以，寇爾斯坦少年時在倫敦住過一陣子，混跡「布倫貝里雅集」，常去欣賞芭蕾演出，也有幸由凱因斯啟蒙，認識了高更、塞尚（Paul

Cézanne, 1839-1906）的藝術。寇爾斯坦進入哈佛大學就讀之後，涉獵藝術更加勤快，不僅創辦著名的雜誌《獵犬與號角》（The Hound and Horn），自任編輯，也是「哈佛當代藝術協會」（Harvard Society for Contemporary Art）的要角。此協會便是紐約「現代美術館」的前身。

只是，寇爾斯坦雖然少年早慧，早早就有過人的成就，卻也始終毛躁又不安。寇爾斯坦長得人高馬大（身高達六呎三吋），舉止彆扭，甚至笨拙，扭捏造作得要命。由相片就看得出來他很講究姿勢，後來還發明出駝背抬頭、怒目相向的招牌表情，神色陰沉而凌厲。不過，寇爾斯坦然自在，其來有自。以寇爾斯坦的家庭和教育背景而言，他算是美國社會的菁英階層，而且周旋其間還如魚得水，堪稱圈子內首屈一指的天之驕子。但他猶太人的氣味太重，深沉的氣質又太陰鬱，很難真的融入哈佛學生的交遊圈或紐約「白種盎格魯薩克遜新教徒」（WASP）稱霸的上流社會，但要退回他父親那一輩的舊世界，退回公民意識的思想圈，猶太氣味又嫌不足。不止，他同性戀的身分（雖然也愛女人，還娶過一位），還有他容易陷入重度憂鬱、出現精神症狀，當然也都在幫倒忙。

這一切的一切，加上好高騖遠卻無法專心致志，導致寇爾斯坦很難安定下來，找到出身亞美尼亞（Armenia）的神祕論者葛吉夫（George Ivanovich Gurdjieff, 1866-1949）。葛吉夫的「神聖舞蹈」（sacred dance）和帶有性愛色彩的「覺醒」儀式，教寇爾斯坦（還有不少藝文界名人）大為傾心，和他一心掙脫身世背景桎梏的渴望，一拍即合。一九三〇年代初期，寇爾斯坦依然抓不準何去何從，便搬到紐約，投身紐約藝文界放浪形骸的波希米亞生活：狂歡宴會、通宵達旦，到哈林區遊貧民窟，去同性戀流連的低級場所探險，不時墜入愛河，激情但短暫。寇爾斯坦想當藝術家，學過繪畫，甚至一度考慮要以舞者為事業，但他天生有評論家冷硬、分析的頭腦，以至他最心儀的事，反而根本做不來，教他大為洩氣。

但若寇爾斯坦的文學感性偏向 T. S. 艾略特、龐德、奧登、史蒂芬‧史班德（Stephen Spender, 1909-1995）等作家。寇爾斯坦的文學感性偏向 T. S. 艾略特、龐德、奧登、史蒂芬‧史班德（Stephen Spender, 1909-1995）等作家，他的知性品味卻絕對不是游移不定，漫無目標。寇爾斯坦的生活（依他自述）看似游移不定，漫無目標，他的知性品味卻絕對不是游移不定，漫無目標。

就讀哈佛期間，他便是以艾略特的著名長詩〈荒原〉（The Waste Land）在「過日子」的，艾略特的名篇〈傳統暨個人才具〉（Traditions and the Individual Talent, 1919）是他終身崇拜的文章。寇爾斯坦和龐德通信，龐德一度拿尖酸帶刺的文書投函《獵犬和號角》。寇爾斯坦住在紐約的時候，和奧登也是好友。長年有諸多文友的作品薰陶，又

積極涉獵藝術、音樂、戲劇，遍及巴黎、倫敦、紐約，寇爾斯坦因之陶冶出「新古典」的思想，畢生擁護新古典精神的藝術，提倡掙脫（龐德另於他文所逃之）「情感的蛇行」（emotional slither）。[11]

至於舞蹈，他認為浪漫主義流於自溺濫情，頗為不齒──浪漫主義的自溺濫情，便以《吉賽兒》的主角芭蕾伶娜，每天晚上來一次「自殺大典」為典範。他也覺得當時美國的現代舞將自大狂妄包裝成藝術，肆無忌憚大作展示，他一樣無法看下去。寇爾斯坦有一次便說瑪莎‧葛蘭姆的舞蹈是「上吐下瀉的混合體」。他對繪畫的抽象表現主義一樣嗤之以鼻。繪畫的技法和傳統，在他眼中是藝術創作成立的前提，抽象表現主義卻故意將之棄如敝屣。他始終認為表象（representation）和人身才是西方藝術的起點。[12]

古典芭蕾似乎堪稱寇爾斯坦珍視的一切。有了古典芭蕾，才終於看到有藝術將人體推升到理想的殿堂，而且還不必借助感傷多情或是自誇自詡來作幫襯。古典芭蕾要求舞者以科學的刻苦訓練，將人身的肢體從「我，加上我的感覺」，昇華到更崇高、更宏大的境界。規矩整飭，超然物外，以軍事化訓練為基礎，也（如寇爾斯坦愛說的）有修道院的克己戒律──只是，芭蕾卻反而因此也是感官奔放、情欲橫流的藝術。寇爾斯坦認為這和飛天仙子或是王子公主無關，尼金斯基首創的清簡肅穆、情欲流動的現代風格，還有巴蘭欽「重新注入活力、更純淨、更簡潔的古典精神」，才是寇爾斯坦珍視的源頭。寇爾斯坦雖然無緣親見尼金斯基演出，卻心儀（兼愛慕）尼金斯基其人，終身未減。尼金斯基肢體洋溢蓬勃的生命力，神態散發嚴肅、深沉的知性，寇爾斯坦可能覺得像是自己的鏡中映像。至於巴蘭欽，寇爾斯坦早在一九二八年便在倫敦看過他的舞作《繆思主神阿波羅》。兩年後，寇爾斯坦撰文（呼應狄亞吉列夫）大讚《繆思主神阿波羅》之「清簡」、「不見文飾」，教人歎為觀止，確實沒有「情緒的蛇行」。[13]

尤有甚者，芭蕾在寇爾斯坦眼中是未受污染的處女地。這樣一門歐洲傳統，在美利堅的土地竟然還沒有代言的聲音，也算和寇爾斯坦的生平同病相憐吧。寇爾斯坦牢牢扎在美國新英格蘭的根，寇爾斯坦承接的歐洲香火，寇爾斯坦年輕時周旋於倫敦、巴黎藝文圈的見聞──一九二○年代的巴黎外僑圈子──在在為他套上了橫跨大西洋兩岸的雙重屬性，他自然希望能為兩岸搭起銜接的橋梁。寇爾斯坦急需有所憑藉，為人生打造框架和目標。芭蕾因此成為他生命的依恃，他也開始以「狄亞吉列夫第二」自居。那一位出身俄羅斯的著名演藝經紀，不僅

將古典芭蕾重新推上歐洲舞台，還連帶於芭蕾藝術掀起革命，舞蹈的氣象因之煥然一新。寇爾斯坦有志於美國延續狄亞吉列夫的大業，將新世界的芭蕾打造成下一個芭蕾的急先鋒！

等到寇爾斯坦一九三三年終於有緣在倫敦和巴蘭欽見面，他心裡的千頭萬緒也開始匯聚出雛型。那時，寇爾斯坦正急著要延聘一位編舞家到美國一起為芭蕾打天下（他已經找過里耶尼·馬辛，沒有談成）。巴蘭欽在歐洲也正苦於有志難伸，失意又落寞，欣見有此良機，自然當仁不讓。這就醞釀出寇爾斯坦長達十六頁的信函，情文並茂，懇請他在戲劇圈的好友，奇克·奧斯汀（Chick Austin, 1900-1957）出面力挺，助他將巴蘭欽邀請到美國來：「這是我寫給你最重要的一封信……提筆這一封信時，筆尖可是熱得燙手……我們現在這機會可是千載難逢，三年內，美國便可擁有自己的芭蕾。我說的芭蕾，指的是訓練精良的年輕舞者組成的舞團，不是俄羅斯舞者，而是美國舞者，不過，起步時，還是有一陣子要由俄羅斯的明星舞者帶頭，撐一撐場面。這樣，未來才會掌握在我們自己手中。蒼天在上，我們可要好好把握，切莫辜負良機！」[14]

巴蘭欽是來到了美國，但是，他和寇爾斯坦並未達成三年內自組美國芭蕾舞團的大業。兩人反而有十年以上的時間，不論聯手合作還是單打獨鬥，一直陷於苦戰，始終未能真的為美國現代芭蕾劃下一塊領地。不過，兩人倒是先做成了一件事：一九三四年，寇爾斯坦和巴蘭欽在紐約開設舞蹈學校，「美國芭蕾學校」。教職員雖以俄羅斯籍為多，不過，美國芭蕾學校從創校伊始，便不同於俄羅斯流亡舞者在美國各地開班授徒的模式。巴蘭欽為美國芭蕾學校勾畫的遠景是：校內遊走的是「黑」、「白」相間的學生組合。巴蘭欽對非裔藝人甚為著迷，先前在巴黎便和著名的黑人爵士女伶約瑟芬·貝克合作過。巴蘭欽對非裔藝人的「柔軟度」和「節奏感」極為欣賞……認為他們「舞姿狂野——技巧又極精湛」。雖然他「黑白融合」的願望未能實現，美國芭蕾學校的學生除了區區幾名例外，幾乎清一色膚色白皙，但是，巴蘭欽對美國黑人文化的由衷興趣，卻歷久不衰。[15]

「美國芭蕾學校」的老師和課程涵蓋極廣，當時罕見。一九四〇年代初期，校內（不管寇爾斯坦的看法）已經開了民俗舞蹈和現代舞技法的課程，為學生引介瑪莎·葛蘭姆、瑪麗·魏格曼的理念。例如英籍舞者妙麗·史都華（Muriel Stuart, 1903-1991）曾和安娜·帕芙洛娃同台獻藝，也追隨過德國表現主義編舞家，除了教芭蕾，也教「肢體塑型」。非裔美籍舞者珍妮·柯林斯（Janet Collins, 1917-2003）後來還開了現代舞的課。美國芭蕾學校

除了舞蹈課，也有舞蹈史、音樂、動作分析等等的課程。

寇爾斯坦和巴蘭欽希望成立舞團的壯志，顯然比開辦學校更難達成。兩人在一九三五年是成立了「美國芭蕾舞團」（American Ballet），但是籌資並不順利。寇爾斯坦自掏腰包，投入大筆金錢，也辛勤向外募款，動用人脈，好言勸誘朋友、家人出錢相助，不一而足。再不濟，那就節衣縮食，甚至四處借貸。只是，舞團的虧損依然有增無減，高得嚇人。舞團一度棲身大都會歌劇院名下，卻還是挺不下去。巴蘭欽的作品太激進，大都會歌劇院保守的董事會吃不消。例如巴蘭欽一九三六年的《奧菲歐與尤麗狄絲》，地獄是勞改營，天堂是幾大行星於天體運行。大都會歌劇院保守的董事會吃不消。例如巴蘭欽一九三六年的俄羅斯超現實派（Surrealism）畫家帕維爾‧切利丘（Pavel Tchelitchew, 1898-1957）設計的布景，竟是亂七八糟一堆鐵絲網、枯枝、粗棉布糾在一起，難看得要命，幽閉又恐怖，看得評論家、贊助人怒不可遏。巴蘭欽雖然硬是挺過苛評，但是，終究難逃解雇的命運。

此外，下了舞台也另有現實問題相逼。巴蘭欽拿的是「南森」（Nansen）護照。這是第一次世界大戰後由「國際盟聯」（League of Nations）發給無國籍人士使用的護照。但是，持有此等護照，無權在美國永久居留，所以，巴蘭欽原本一九三四年就應該要強迫遣返歐洲。寇爾斯坦惟恐他的芭蕾大業就此無疾而終，為此特地趕到美國首府華盛頓，透過家族的關係，為巴蘭欽弄到了相關文件，巴蘭欽方才於一九四〇年歸化為美國公民。到了美國後，巴蘭欽贏弱的身體是另一揮之不去的隱憂。有一次又突然病發，癲癇不止。遍尋名醫診斷，發現可能是腦膜炎、癲癇，樣不時發病，高燒不退，全身無力。有一次又突然病發，癲癇不止。遍尋名醫診斷，發現可能是腦膜炎、癲癇，或是腦部結核病變之類的問題。寇爾斯坦擔憂得不得了，急得為芭蕾大師找專家診治、作各種檢驗、安排巴蘭欽到鄉間安靜養病等等。

除此之外，藝術創作這一邊，一樣有難關不容易過。當時美國只有區區幾位人士有寇爾斯坦的高瞻遠矚，熱心推動美國芭蕾，網羅美國編舞家、作家、作曲家以美國題材創作美國芭蕾——寇爾斯坦便曾經催促巴蘭欽以運動為題材創作芭蕾，但是巴蘭欽拒不相從。所以，一九三六年，寇爾斯坦一度另立門戶，自創一支小型的巡迴舞團，「巡迴芭蕾舞團」（Ballet Caravan），投下大筆資金，從美國芭蕾學校召募出色的舞者、年輕的編舞家，例如來自猶他州的摩門教徒盧‧克里斯騰森（Lew Christensen, 1909-1984），威斯康辛州酒店老闆之子尤金‧羅林

（Eugene Loring, 1911-1982），和美國當代作曲家艾倫・柯普蘭、艾略特・卡特（Elliott Carter, 1908-）等多人合作。

寇爾斯坦還委託作家特地為舞團撰寫芭蕾腳本，例如詹姆斯・艾吉（James Agee, 1909-1955）、E. E. 康明斯（Edward Estlin Cummings, 1894-1962，「我覺得需要請美國自己的考克多出馬才行」），也親筆寫過幾個腳本，其中一齣還以印地安酋長之女寶嘉康蒂（Pocahontas, c.1595-1617）為題材。寇爾斯坦推出的一連串作品雖然清新、好看，編舞卻嫌貧弱，例如《比利小子》（Billy the Kid）、《洋基快艇》（Yankee Clipper）、《加油站》（Filling Station，風格和漫畫書差不多）。由此可見，「巡迴芭蕾舞團」的芭蕾，是以美國的民間故事為重。[16]

這時期的巴蘭欽則轉往百老匯發展，結果卻也相當諷刺，他在百老匯創作的美國芭蕾竟然還比寇爾斯坦的舞團硬擠出來的要多。巴蘭欽在百老匯推出了十幾齣賣座的作品，例如《歌舞大王齊格飛》（Ziegfeld Follies of 1936）、《群鶯亂飛》（On Your Toes）、《娃娃軍團》（Babes in Arms）、《月宮寶盒》（Cabin in the Sky）、《戀鳳迎春》（Where's Charley?）等。一九三八年，巴蘭欽轉往美西好萊塢為多部電影編舞，例如《水城之戀》（The Goldwyn Follies）、電影版的《群鶯亂飛》（I Was an Adventuress），還有為了勞軍而做的《銀海星光》（Star Spangled Rhythm）和《歡聲滿樂園》（Follow the Boys）。這些年間，巴蘭欽合作的藝術家都是一時之選，星光熠熠，例如歐文・柏林（Irving Berlin, 1888-1989）、羅吉斯和哈特、法蘭克・羅瑟（Frank Loesser, 1910-1969）、還有喬治・蓋希文（George Gershwin, 1898-1937）和艾拉・蓋希文（Ira Gershwin, 1896-1983）兄弟……不止，不少還和他一樣是從歐洲移民到美國的同輩，譬如當時的演藝名流如爵士女伶約瑟芬・貝克、藝人雷・伯格（Ray Bolger, 1904-1987）、黑人踢踏舞星尼可拉斯兄弟（Nicholas Brothers; Fayard, 1914-2006; Harold, 1921-2000）——尼可拉斯兄弟出身紐約哈林區，出神入化的舞技看得巴蘭欽不敢置信，認為他們一定有芭蕾訓練的根柢，但兩兄弟矢言絕對沒有。著名的非裔美籍人類學家、現代舞者凱瑟琳・鄧罕（Katherine Dunham, 1909-2006），和巴蘭欽也是好友，細論美國演藝名人，巴蘭欽最欽佩的藝人，可能就屬佛雷・亞斯坦。亞斯坦既有歐洲貴族的雍容優雅，也有美國道地的坦白率真，渾然天成有如鬼斧神工，散發無限的魅力。巴蘭欽雖然將他在好萊塢賺進的銀兩還有他滿腹的真才實學，保留給他心中最宏大的志業，但是，成立芭蕾舞團在台上站穩腳跟，卻日益像是遙不可及的白日夢。他的時間和才氣，正被通俗藝術和商業文化大口、大口吞噬。

不料，第二次世界大戰爆發，卻為他開啟了新的契機。一九四一年，美國總統羅斯福（F.D. Roosevelt, 1882-1945）秉其外交政策，央請納爾遜‧洛克斐勒出面主導，提升美國和南美各國的關係。寇爾斯坦和洛克斐勒頗有深交，洛克斐勒便找寇爾斯坦幫忙。寇爾斯坦和巴蘭欽便在美國國務院協助之下，匯集資源──舞者、劇目、創意──組成一支巡迴舞團，代表美國赴國外演出，進行敦睦外交。這一支舞團便叫作「美國巡迴芭蕾舞團」（American Ballet Caravan）。舞團在巴西里約熱內盧演出期間，巴蘭欽還編成多支舞蹈作品，其中以巴哈〈D小調雙小提琴協奏曲〉（Double Violin Concerto in D Minor）為配樂而創作的《巴洛克協奏曲》（Concerto Barocco），堪稱他畢生傑作之一。「美國巡迴芭蕾舞團」雖然未能維持長久，卻帶領芭蕾在美國走到了重要的轉捩點。於此短短期間，芭蕾搖身一變，不再只是民間或是商業的事，芭蕾躍居為美國的國家大事。

一九四三年，寇爾斯坦投筆從戎，在美國名將巴頓將軍（George S. Patton, 1885-1945）麾下的「第三軍團」（The Third Army）擔任司機兼傳譯，後來轉調去搶救納粹偷竊、藏匿的藝術作品。在斷垣殘壁當中挖掘，親眼見證戰爭摧毀之鉅，人世損失之重，在他心中烙下了無法磨滅的印記，加上軍旅生活要求嚴格的紀律和精準，無不教他更難忘情芭蕾（他喜歡稱「美國芭蕾學校」是芭蕾的「西點軍校」）。待他退伍返鄉，芭蕾對他更是益形重要。不過，他先前一心要將芭蕾塞進美國模子的志業──像戰前他做的「寶嘉康蒂」芭蕾──這時說也奇怪，忽然變得無關緊要了。芭蕾是歐洲的偉大文化傳統，是人類文明不可或缺的一塊，但是，一樣逃不過戰火的蹂躪，殘破一如他從廢墟搶救回來的畫作、藝品。所以，芭蕾也需要搶救。寇爾斯坦便和巴蘭欽重新聚首，再成立一支新的舞團：「芭蕾會社」（Ballet Society）。而且，這一次，舞團不會早夭。

當時的紐約市長，費奧雷洛‧拉瓜迪亞（Fiorello la Guardia, 1882-1947）也念念不忘歐洲。拉瓜迪亞的父母都是義大利移民，拉瓜迪亞年輕時曾旅居歐洲，在匈牙利的布達佩斯、義大利的海港的里雅斯特（Trieste）、費奧梅（Fiume）工作過，會講數國語言，義大利語、德語、法語、猶太人的意第緒語（Yiddish，他母親是猶太人）。拉瓜迪亞當然希望紐約市的戲劇、音樂、舞蹈，足堪和歐洲的偉大城市分庭抗禮，也希望紐約的戲劇、音樂、舞蹈，雅俗共賞，即使勞動大眾也不會找不到其門而入。因此，紐約市政府於一九四三年將「聖地兄弟會」（Shriners）位於五十五街的老會所改裝為表演藝術中心，由紐約富豪和多支

行會共同出資支持。這一處表演藝術中心，就叫作「市立音樂戲劇中心」（City Center for Music and Drama）。

紐約市立音樂戲劇中心的「財政委員會」，由莫頓・鮑姆（Morton Baum, 1905-1968）主掌。鮑姆是出身哈佛的律師，也是猶太移民之子。拉瓜迪亞勾畫的遠景，鮑姆深有同感，便和拉瓜迪亞攜手和眾人一起將市立音樂戲劇中心打造成藝術創作的殿堂，供一身舊世界文化素養的移民悠遊，還特別配合勞工階級的需要，將入場券的價格壓低，演出的時間提前。一九四八年，寇爾斯坦租下市立音樂戲劇中心，推出一連串「芭蕾會社」的舞蹈節目。鮑姆也在觀眾席中，乍看巴蘭欽的舞作，便知他是不世出的天才，馬上力邀「芭蕾會社」出任市立音樂戲劇中心的駐院舞團，「紐約市立芭蕾舞團」於焉成立。

所以，紐約市立芭蕾舞團之得以孕育、茁壯，不單在巴蘭欽非凡的編舞才華。其實，紐約市立芭蕾舞團成立之初，有十多年的時間單靠巴蘭欽的才華未足以站穩腳跟。紐約市立芭蕾舞團的根基，還要有一世代的政治領袖，挾其強韌的歐洲紐帶，一心要為美國打造文化、藝術，才有茁壯的養分。而第二次世界大戰不止促使美國政府積極涉入商業和文化事務，也在美國上下注入熾熱的理想和劍及履及的決心，激發寇爾斯坦和鮑姆一千人挾雄心壯志、勇往直前。不過，舞團要維繫長久，所需者，依然不止於此。當時紐約市立芭蕾舞團的經費來源並不穩定，雖然已經是市立戲劇音樂中心的常駐舞團，卻非續命仙丹。觀眾培養的速度不夠快，逼得寇爾斯坦不時還是要自掏腰包，拿他繼承的家產投入舞團的財庫，兼向外界瘋狂大募款（他連自己的房子也拿去抵押了），只求堵住舞團漏財的大洞。那幾年，巴蘭欽一毛薪水也沒拿過，而是以他在百老匯的創作餬口。一九五二年，巴蘭欽甚至好像在考慮要賣掉他的偉士牌摩托車，應付生活所需。

紐約市立芭蕾舞團的困境倒非獨一無二。「劇院芭蕾舞團」也差不多。一九四〇年代，該團的演出一樣常只見半滿的觀眾，舞團虧損嚴重，數度暫時解散，以度難關。所以，雖然兩支舞團都以民間贊助為重，兩支舞團的守護天使，還是美國政府；也就是兩支舞團後來終於得以脫困，不再動輒就要破產，還是要靠美國政府相挺。劇院芭蕾舞團一九四六到倫敦演出，一九五〇年赴歐陸巡迴演出，一九五三年二度成行，都有賴美國國務院襄助。舞者搭乘軍車或是軍用運輸機上路，借住軍營過夜。這還只是起步。一九五〇、六〇年代，劇院芭蕾舞團總計走遍四大洲的四十二國，連蘇聯（一九六〇年）也去過一趟。舞者幾乎長年都不在美國境內，即使回到美國，

也不在紐約，一樣在大城小鎮四處奔波，巡迴演出。劇院芭蕾舞團在他們的大本營，紐約曼哈頓，演出的場次一年平均才十二場而已。

紐約市立芭蕾舞團在紐約大本營的演出季比劇院芭蕾舞團要長一點——一九五〇年代中期長達三個月——

但是，他們在歐洲的巡迴演出一樣要靠政府資助。巴蘭欽的作品當時在美國境外早已遠近馳名，他（和寇爾斯坦）先前於歐洲的交遊，加上巴蘭欽的作品先前於歐洲便有耕耘，到了這時全都有了收穫。不過，不止於此。巴蘭欽鄙視蘇聯，自命應該為收容他的美國擔任文化大使。一九四七年，他到巴黎歌劇院擔任客座芭蕾編導，從巴黎寫信給寇爾斯坦，滿懷希望說有「聯合國教科文組織」（UNESCO）的高官出席《小夜曲》和《阿波羅》的演出，還徵詢是否有舞團可以「代表美國」到海外演出。巴蘭欽在信中以略帶譏刺的口氣對寇爾斯坦說：「我就可以代表美國，我的藝術可比冰箱、電動浴缸要好得多。」17

所以，巴蘭欽便以捨我其誰的氣概，自動請纓。一九五〇年代，紐約市立芭蕾舞團幾乎年年都有好幾個月的時間在歐洲各地奔波，巡迴演出的行腳甚至遠達日本、澳洲、中東；一場場都是在冷戰的夾縫作演出。例如一九五二年，美國國務院和美軍駐德高級總署（U. S. Army High Commission），贊助紐約市立芭蕾舞團赴「柏林藝術節」演出。巴蘭欽向當時的美國總統艾森豪報告，說他「才剛帶領紐約市立芭蕾舞團從歐洲四處巡迴演出歸國，最後一站是柏林，赴柏林乃應國務院之邀……歐洲才剛開始了解美國也做得出偉大的藝術作品」（巴蘭欽還不忘向艾森豪輸誠：「領導這國家對抗共產主義，非您莫屬」）。一次又一次遠赴海外巡演，也是巴蘭欽和歐洲的關係歷久彌堅的鐵證。莫頓·鮑姆的筆記就寫過，「巴蘭欽愛死歐洲了」。巴蘭欽的作品在歐洲確實供不應求，所以，一九五九年，巴蘭欽還提議他的作品不妨循美國國務院「國際文化關係總署」（Bureau of International Cultural Relations，一九六〇年旋即改名為「教育文化總署」（Bureau of Education and Cultural Affairs）〕推出的一項租借專案，廣為傳播。18

不過，回到美國，厚植觀眾基礎的工程就比較費力了。募款如此，培養觀眾欣賞芭蕾，也是如此，特別是要說服美國觀眾看芭蕾不是無足輕重的小事。寇爾斯坦奮筆疾書，寫下幾十本專書、專論，談論舞蹈，為舞蹈藝術的評論和歷史賞析奠下基礎。不過，掌旗一馬當先者，依然非巴蘭欽莫屬。一般都將巴蘭欽描繪成「人面獅身

的斯芬克司（sphinx）式人物，遇到有人要談論他自己的藝術就會顧左右而言他。但其實，他和流行的神話正好相反。巴蘭欽生前下過很大的工夫，向社會大眾推介舞蹈。尤其是他早年，訪談幾乎來者不拒，也寫文章、作示範演講，還到白宮和第一夫人賈姬喝下午茶（但他喝蘇格蘭威士忌）。拍過的公關藝術照無以計數（一九六〇年代，還有他身邊簇擁成群時髦舞者的照片傳世，一個個女性舞者身穿迷你裙，年紀不過巴蘭欽一半）。巴蘭欽自比（也自奉）為普通人，是手藝人，是馬戲團藝人，是園丁，是木匠，而非高不可攀的知識分子或是目空一切的藝術家。他欣賞史特拉汶斯基，欣賞詩人普希金，但也愛電視播放的西部片、諧星傑克·班尼（Jack Benny, 1894-1974）、跑車。不論是有意還是無意，巴蘭欽汲取美國長久的「反智」傳統為己用──循此既將芭蕾帶入普通人群，也反過來將一般大眾帶到他較艱深、較激進的舞蹈面前。

巴蘭欽也率舞者善加利用當時媒體爆炸的榮景──精裝雜誌、電視、電影，等等──傳播他們的芭蕾藝術。「哥倫比亞廣播公司」（CBS）於一九五一年便播出《圓舞曲》（La Valse），傳送到美國郊區千百萬戶人家；七年後又再播出《胡桃鉗》，由巴蘭欽披掛上陣，出飾魔法師德羅賽梅爾（Drosselmeyer）一角。他的《胡桃鉗》芭蕾濃重的俄羅斯風味，卻也由美國家用品大廠「金百利克拉克（Kimberly-Clark）為您呈現」，主持人是當時紅遍全美的女星瓊·洛克哈特（June Lockhart, 1925-）而且還無心插柳就套進了一九五〇年代美國流行的溫馨家庭風景。因為美國本土出身的芭蕾伶娜黛安娜·亞當斯（Diana Adams, 1926-1993）飾演糖梅仙子，一頭秀髮整齊攏在腦後，端莊典雅，完全符合一九五〇年代美國賢妻良母的形象。由「貝爾電話公司」（Bell Telephone）贊助的美國著名電視古典樂節目，「貝爾音樂精選」（The Bell Telephone Hour），也播出巴蘭欽的芭蕾。連紐約市立芭蕾舞團有好幾名舞者也上了當紅的「蘇利文劇場」（The Ed Sullivan Show）當特別來賓。有一集主持人問舞者愛德華·維雷拉（Edward Villella, 1936-）、派翠西亞·麥克布萊德（Patricia McBride, 1942-），兩人的答覆分別是紐約皇后區貝賽德（Bayside, Queens）和紐澤西州提內克（Teaneck, New Jersey），觀眾瞬間爆出滿堂采。

不過，訴求民粹之餘，芭蕾依然有嚴肅的宗旨不得或忘。巴蘭欽的理想是要在美國打造嶄新的公民文化，不打一絲一毫折扣。一九五二年他寫信給寇爾斯坦，說明他認為芭蕾、戲劇、歌劇為兒童作免費演出有多重要：「來觀賞演出的下一代，都是美國未來的公民……我們應該為他們的心靈、智慧盡一份力。」巴蘭欽後來有一次接

受訪問，也抱怨美國重商的心理太重：「沒人為心靈打廣告。大家甚至絕口不提，可是，心靈正是我們缺乏的東西。」「你看，」他往下再作解釋：

欣賞美好事物的能力——這世界真的有美好的事物——已經找不到了，因為，大家都各做各的，一派無所謂的樣子。偶爾是會同意一下。大家見面了會說，「你看到那小花沒有？好漂亮啊！」「對啊，是很漂亮。」唉，我們大家應該聚在一起欣賞美麗的花朵才對。我們應該集合起一百萬人，一起欣賞玫瑰美麗的粉紅色澤。喜歡美麗事物的人應該成立組織，匯聚共同的意見。等到有五千萬人都大聲說，「我喜歡這東西，好美！」力量就會出來了。[19]

巴蘭欽因此將他的芭蕾作品免費奉送，當作是美麗的鮮花，大方任由地方舞團使用，也下工夫擘劃方案，推廣舞蹈，例如在紐約市的公立學校策畫一系列示範講座。不過，真正的大躍進是在一九五四年，《胡桃鉗》大賣座。之後在一九六三年，由福特汽車公司（Ford Motor Company）創辦人父子成立的「福特基金會」（Ford Foundation），提撥高達七百七十五萬零六千美元的金額，給「紐約市立芭蕾舞團」、「美國芭蕾學校」，外加美國另外五支小型舞團，以資建立專業的古典芭蕾標準。福特基金會當時主掌人文藝術事務的董事是麥克尼爾・勞瑞（Wilson MacNeil Lowry, 1913-1993），他也像寇爾斯坦、鮑姆、拉瓜迪亞等人一樣，以公益為己任，一心要將菁英文化、將崇高的標準引進一般大眾。既然預計提撥款項，勞瑞便要巴蘭欽先到美國四處巡視，評估狀態，兩人再攜手編出全國性的方案，將美國芭蕾學校和紐約市立芭蕾舞團兩大機構和全美各地的舞蹈學校、社團聯繫起來，規畫出教師進修專案，人才挖掘、培養專案，等等，還設置獎學金供舞者赴紐約學習。他們提出的方案，規模極為宏大，雖然主要是巴蘭欽的構想，但也和當時東、西方陷於冷戰，美、蘇競爭激烈，俄國的先例又跑在前面，有不小的關係。所以，福特基金會撥款的時機，就在蘇聯的波修瓦芭蕾舞團破天荒到紐約公演之後四年，當時美國也因為蘇聯政府補助表演藝術的經費「勝美國一籌」，正爆發熱烈的激辯，當然在在不是巧合。

一九六四年，寇爾斯坦憑他和納爾遜・洛克斐勒交情匪淺，出力將紐約市立芭蕾舞團從「市立音樂戲劇中心」

搬進新成立的「林肯表演藝術中心」。寇爾斯坦、巴蘭欽和美國著名建築師菲利普‧強森（Philip Johnson, 1906-2005）合作，為舞團設計新家：「紐約州立劇院」（New York State Theater）。巴蘭欽希望劇場實用但優雅，線條簡潔明朗，公共空間寬敞宜人。也就是要打造氣氛活潑、歡慶的劇場，氣派恢宏，但沒有古代的階級制度（例如包廂）和金碧輝煌的虛飾──當時可是有不少人企圖染指劇院，想以純粹商業的角度來規畫劇院的經營方向，但主要在為劇院爭取完全的自主權。當時歐洲有太多歌劇院都是這樣的調調。莫頓‧鮑姆也是這一項計畫的要角，但主要在為劇院爭取完全的自主權。**這一家**劇院便如巴蘭欽先前所說，是要為大家的「心靈……盡一份力」。

到了一九六〇年代中期，古典芭蕾已經站穩了腳跟。不過，區區三十年的時間，美國古典芭蕾已經由先前僻處戲劇一隅，七零八落且已俄羅斯風格為重的狀態，蛻變為美國文化的重要堡壘。接下來二十年，芭蕾便是美國表演藝術極為蓬勃、繁榮的一環，以紐約市為中樞朝美國四下傳播。一九六〇、七〇年代，美國的青年文化掀起性開放、自由表達的風潮，舞蹈自然散發磁吸的魅力，大眾對芭蕾藝術的興趣更形熾熱。芭蕾躍居美國藝術創發的焦點和評論的對象，各界對於美國文化於未來何去何從，爆發火熱的辯論，芭蕾也躋身言語攻防的核心。尤有甚者，東西冷戰的競爭愈來愈激烈，蘇聯的「波修瓦」和「基洛夫芭蕾舞團」還定期壓境，遠道赴美國巡迴演出，在在將芭蕾在美國文化的地位推升到前所未有的高度。一九六一年，紐瑞耶夫於巴黎投奔西方，轟動全球，影響至鉅。一九七〇年，瑪卡洛娃跟進。四年之後，又再有巴瑞辛尼可夫追隨前輩的腳步。蘇聯芭蕾舞團於此期間的海外巡演，主打的台柱則是普利賽茨卡雅一輩的明星──無一不在為芭蕾的熱潮添上柴火。

當時人稱「芭蕾熱」的風潮確實熱潮滾滾──而且不限於「劇院芭蕾舞團」、「紐約市立芭蕾舞團」等名號響亮的團體。例如美籍舞者，羅伯‧喬佛瑞（Robert Joffrey, 1930-1988），身具阿富汗裔父親和義大利裔母親的血統，以不落俗套的識見和不受拘束的廣博品味，自創別具一格的青年舞團。狄亞吉列夫的俄羅斯芭蕾舞團有幾支舞作，便是喬佛瑞接受委任而重新製作推出的。喬佛瑞本人對狄亞吉列夫這一位演藝經紀的名言，「儘管嚇我！」似乎有很深的共鳴，從來不怕把芭蕾和搖滾樂、電影、流行文化攪和在一起。他創建的「喬佛瑞芭蕾舞團」（Joffrey Ballet），便走時新的「青年運動」路線，雖屬「太保幫」（bad boy）芭蕾，但有嚴肅的藝術志業──這樣的喬佛瑞芭蕾舞團，也是美國芭蕾活力旺盛、魅力無邊的又一明證。

說到這裡，巴瑞辛尼可夫也堪作為明證。巴瑞辛尼可夫投奔西方之後，選擇落腳「美國劇院芭蕾舞團」，以

純淨的古典芭蕾贏得觀眾擁戴。他的風格雖然迥異於紐瑞耶夫，卻和紐瑞耶夫一樣躍居美國名流，以光華燦爛的

演出征服滿座觀眾，博得起立喝采。一九七七年，巴瑞辛尼可夫躍上大銀幕，演出電影《轉捩點》（The Turning

Point），頗受好評。《轉捩點》是以舞蹈為背景的通俗劇情片，和巴瑞辛尼可夫搭檔的女主角是美籍芭蕾伶娜，

萊絲莉·布朗（Leslie Browne, 1957-）。上映期間聲勢之盛，宛如現代版的《紅菱豔》。巴瑞辛尼可夫乘勝追擊，又

再接演《飛躍蘇聯》（White Nights），於一九八五年上映，由他和美國踢踏舞王格瑞戈里·海因斯（Gregory Hines,

1946-2003）主演。於此期間，美國的「公共電視台」（PBS）也開始播映新的影集，《在美國跳舞》（Dance in

America），匯集舞蹈名作，傳送至美國家家戶戶的客廳。巴瑞辛尼可夫的演出和巴蘭欽的芭蕾都在蒐羅之列，巴

蘭欽本人也參與拍攝工作。

　舞蹈繁榮的盛景，不限於芭蕾。這些年，美國的現代舞一樣蓬勃發展。紐約有瑪莎·葛蘭姆、摩斯·康寧漢、

保羅·泰勒（Paul Taylor, 1930-）等多位名家，戮力推出創新之作。單看舞蹈類型之眾，從芭蕾到現代舞，從爵士

舞到佛拉明哥（flamenco），再看藝術家、舞者於實驗、創新所展現的昂揚活力，無不將紐約灌溉成才華、創意得

以孕育、茁壯的沃土。再到一九七〇年代，新生代的編舞家已在著手結合古典和現代的舞蹈類型。只是，縱使

有新生代的努力，芭蕾和現代舞未必就此確實能融於一爐。畢竟，二者於美感和知性差別之大有如霄壤。不過，

若非創意和技巧有霄壤之別，衝突扞格甚鉅，未能順利融會一氣，而逼得當時舞者展開激烈的辯論，那麼，那

年代的舞蹈世界，也未足以展現熾烈爆發的活力。

　於此，又還是以巴瑞辛尼可夫為上好的明證。巴瑞辛尼可夫的古典芭蕾堪稱舉世無匹，但他本人也極愛美國

前衛的流行風格。一九七六年，他在美國劇院芭蕾舞團和美籍舞者暨編舞家翠拉·薩普（Twyla Tharp, 1941-）合作，

推出新編舞作，標題還很妙，叫作《騎虎難下》（Push Comes to Shove），搭配的音樂是美國著名散拍音樂作曲家約瑟

夫·蘭姆（Joseph Lamb, 1887-1960）和古典大師海頓的樂曲。巴瑞辛尼可夫和薩普在台上像胡鬧一樣，隨意拿流

行舞蹈還有薩普創新的後現代技巧，抵消古典芭蕾舞步的氣味。不過，這樣的舞蹈作品，卻不像是活力四射的流

行或前衛舞蹈在為極度古典的藝術重新注入活力；真要說的話，芭蕾放在這樣的作品裡面，反而才像是更激進

的實驗藝術。所以，現代舞者日益認真學習芭蕾並非偶然，因為，芭蕾在現代舞者眼中，不僅是舞蹈技法的根柢，也是創新的泉源。芭蕾撒下的天羅地網，廣闊到此地步，前所未見。

不過，若說歷史機緣為美國芭蕾得以茁壯、繁榮，布下天時地利人和的舞台，那麼，美國芭蕾推出的舞蹈作品於此，其實比歷史還更重要。畢竟，夜復一夜招徠觀眾進劇院觀賞演出的，還是在一支又一支芭蕾舞作；代表美國到海外僕僕風塵作敦睦邦交的，也是一支又一支的芭蕾舞作。推出這一支支芭蕾舞作的舞蹈家——在芭蕾的版圖，又幾乎僅限於男性——首屈一指的幾位，例如安東尼·都鐸、哲隆·羅賓斯、喬治·巴蘭欽等等，在二十世紀最刺激的藝術革命，無不堪稱引領世紀之風騷。

【注釋】

1　Barzel, "European Dance Teachers," 64, 65.

2　De Mille, *Dance to the Piper*, 45.

❶　譯注：服貨司（Voolvorts），即俄語腔的「伍渥斯」（Woolworths），美國四處林立的平價雜貨店。

3　Ibid., 296.

4　例如美國著名畫家、作家特洛伊‧基尼（Troy Kinney, 1871-1938）和畫家妻子瑪格麗特‧魏斯特（Margaret West, 1872-1952）合力於一九一四年出版《舞蹈之於藝術暨人生地位》（*The Dance: Its Place in Art and Life*）足見舞蹈於當時確實逐漸掀起熱潮。基尼夫婦於書中呼籲值此芭蕾的熱潮，美國應該趕快趁機建立「國立芭蕾機構」，由政府補助。《舞蹈》一書於一九二四、一九三五、一九三六數度重刊。

5　美國著名藝評家華特‧索雷爾（Walter Sorell, 1905-1997）說他曾經奉美國國務院雜誌《美國》（*America*）之命，以巴蘭欽為主題撰寫文章在俄國和波蘭廣為傳布。Sorell, "Notes on Balanchine" 收錄於 Nancy Reynolds, *Repertory in Review*。

6　Prevots, *Dance for Export*, 127.

7　*Opening Week of Lincoln Center*, Philharmonic Hall, Sep. 23-30, 1962.

8　Benedict, ed., *Public Money and the Muse*, 55.

9　Chafe, *The Unfinished Journey*; Sussman, "Anatomy of the Dance Company Boom."

10　*New York Times Magazine*, Nov. 19, 1975.

11　Kirstein, *Mosaic*, 103; Pound, *Literary Essays*, 12.

12　Duberman, *The Worlds of Lincoln Kirstein*, 129.

13　Ibid., 65.

14　Ibid., 177.

15　Ibid., 179.

16　Kirstein, *Thirty Years*, 42.

17　Balanchione to Kirstein, 1947, NYPL exhibition, "The Enduring Legacy of George Balanchine," December 2003-April 2004.

18　Buckle, *George Balanchine*, 196-97; Baum，「紐約市立芭蕾舞團」未出版之團史注釋，NYPL, Jerome Robbins Dance Division; *New York Herald Tribune*, Nov. 4, 1959。

19　Buckle, *George Balanchine*, 193．Ivan Nabokov 和 Elizabeth Carmichael 訪談所得，*Horizon*, 3:2, Jan, 1961。

第十二章
美利堅世紀（二）
紐約的繁榮風華

一人的故鄉，不在地理的習慣說法，而在無法抹滅的記憶和血緣。不在俄羅斯，就忘了俄羅斯？——除非你認為俄羅斯是身外之物，才會有這樣的憂慮。只要內心長懷俄羅斯，就永遠不會失去俄羅斯，直到身故方休。

——俄羅斯詩人瑪麗娜·澤維泰娃
（Marina Tsvetaeva, 1892-1941）

華而不實的歐洲人都愛說美國藝術家沒有「靈魂」。根本不對。美國有其精神——清明冷靜，晶瑩剔透，熠熠生輝，燦爛如光……優秀的美國舞者表達起明淨的感情，神態形容為天使也不為過。我說是「天使」，是指天使一般的氣質，雖然感受得到悲慘的處境，本身卻不會陷於痛苦。

——喬治·巴蘭欽

絕對不要為了觀眾而起舞。為了觀眾而起舞，只會毀了你們的舞蹈。你們只要為彼此而起舞，就當觀眾全不存在。但這很難。

——哲隆·羅賓斯闡釋《聚會之舞》
（Dances at a Gathering, 1969）

安東尼‧都鐸踏進舞蹈世界走的不是直線，也不是從圈子內起步。都鐸生於一九○八年，原名約翰‧庫克（John Cook），父親以屠宰為業，在北倫敦的芬斯貝里（Finsbury）區長大，成長背景屬於英國愛德華時期道地的小康中產階級。像他母親就十分重視孩子的禮儀，也一定要他學鋼琴。每逢週六夜，他父親還一定帶他到「芬斯貝里公園帝國戲院」（Finsbury Park Empire）或是附近伊斯林頓區（Islington）的戲院去看歌舞劇。所以，當時當紅的歌手哈利‧勞德的歌舞演出，還有美籍舞者蘿伊‧富勒（Loïe Fuller, 1862-1928）以大片紗巾結合燈光效果的曼妙、奇幻舞蹈，都是他小時候常看的節目。第一次世界大戰期間，都鐸舉家撤離倫敦，驚駭痛苦的經歷在他心頭留下無法抹滅的傷痕，日後也成為都鐸創作的特徵。

第一次世界大戰結束，都鐸漂泊不定的人生卻無法隨之找到定點。他先是贏得獎學金，進入英國古老名校「歐文男子學校」（Dame Alice Owen's School for Boys）就讀，卻在十六歲時輟學，跑到「史密斯肉品市場」（Smithfield Meat Market）當起小職員。不過，工作一成不變，單調乏味，激不起他生命的熱情，所以，他以鑽研神學兼到戲院看戲作為日常消遣——那時節，他也在考慮要當牧師。就是這期間，他在戲院看到了安娜‧帕芙洛娃和狄亞吉列夫的俄羅斯芭蕾舞團，大為感動，馬上跑去上舞蹈課，後來再於一九二八年結識波蘭裔的著名舞者瑪麗‧阮伯特。他為阮伯特打工、彈鋼琴，交換食宿——還有芭蕾課。

瑪麗‧阮伯特的世界是都鐸前所未見的風景。她和劇作家丈夫艾胥利‧杜克斯一起經營劇院，洋溢濃郁的文學氣息和富裕中產階級的品味。一場場演出都像時髦風雅的盛宴，倫敦的藝文菁英、社交名流率皆盛裝打扮，齊集一堂。都鐸心儀這樣的環境，積極參與，還以旺盛的求知欲遍覽阮伯特家豐富的藏書。阮伯特也懂得惜才，特地送他到時髦的溫波爾街（Wimpole Street）找當紅的正音名師，糾正他的倫敦東區土腔。出身為波蘭猶太人的瑪麗，大概是希望都鐸學會一口道地的BBC英語吧。只是事與願違，都鐸開口並未脫胎換骨。

不過，阮伯特當時對於正音這樣的事——其實應該說是對他身邊的一切——終究還是以譏誚、打趣的態度只作遠觀而非近玩。都鐸對於阮伯特和夫婿打造出來的社交圈，並非一頭栽進去浸淫其間，而是遊走邊緣單作壁上觀，（像艾格妮絲‧戴米爾後來形容的）「以雙眼記下一切，靜靜喝茶，沉浸在他一飛沖天、縱橫天下的夢想當中。很像冬眠的肉食動物。」都鐸像是懸在阮伯特營造的貴族氛圍和他早年小商家的世界之間打轉。他心

底也有自知之明，知道他既不屬於彼，也不屬於此。不論於此、於彼，他都像是站在門外朝內偷看。他連名字也從約翰‧庫克改成安東尼‧都鐸。「安東尼‧都鐸」聽起來堂皇但不過分，有英國味，但「又沾了一點威爾斯的氣息」。但其實，「安東尼‧都鐸」也和他一名親戚的電話號碼有關。[1]

都鐸追隨瑪麗‧阮伯特學習芭蕾，但是「敏敏」（Mim，阮伯特的朋友、學生都暱稱她為「敏敏」）的中歐背景，曾和達克羅士‧尼金斯基共事的經歷，對都鐸的影響也不小。兩人曾經一起去看德國編舞家寇特‧尤斯（Kurt Jooss, 1901-1979）的作品公演。尤斯一九三二年的舞作《綠桌》（The Green Table）確如一般所言，堪稱歐洲舞蹈掙脫窠臼的創新之作。《綠桌》以高度格式化但不失芭蕾韻味的動作，刻畫狂妄自大、比手劃腳的「老傢伙」硬生生將歐洲送進第一次世界大戰的戰火。尤斯志在創造嶄新、現代的舞蹈，但不走斬除芭蕾的路線，反而以古典芭蕾為基礎。[2]《綠桌》便堪稱其志業的代表作，也是都鐸日後追隨的方向。都鐸感興趣的舞蹈類型極廣，諸如德國的「表現主義舞蹈」，甚至印尼的爪哇（Java）舞，都在他涉獵之列。不過，他浸淫最深的，還是古典芭蕾。只是，他的古典芭蕾訓練零散、不足，先前只跟瑪麗‧阮伯特學了一年，便在英國作巡迴演出，和艾胥頓、德華洛瓦等多人共事；而且，兩年後更自立門戶，成立了自己的舞團。

都鐸創立舞團自打江山，未幾便成為艾胥頓的勁敵。都鐸和艾胥頓兩人，無論舞蹈的風格還是先天的氣質都背道而馳。艾胥頓選擇投身倫敦的上流社會，以波希米亞的生活於藝文界力爭上游；都鐸卻始終堅守他冷眼旁觀的立場。這樣的差別，和階級的問題不無關係。以都鐸的背景或是教育，要他在倫敦的社交界如魚得水，根本就不可能，加上他本來就志不在此。都鐸天生孤僻又有一點古怪的性子，太嚴肅又憤世嫉俗，難以融入流俗。雖然他和艾胥頓一樣也是同性戀者；但是，四處風流、狂歡派對的生活，在艾胥頓是創作的活水泉源，都鐸卻了無興趣。都鐸的生活講究隱私和清靜，只喜歡和他圈子內的舞者來往，和這一群忠心耿耿的舞蹈同好一起工作、一起用餐，有的時候甚至共宿一處。雖然都鐸早年的創作有許多也像艾胥頓的作品，富於譏誚、情欲的色彩——有人甚至說是淫蕩——不過，二人創作的差別還是一目了然。若說艾胥頓的舞作是以完美的技巧，富於情欲的色彩，循一九二〇年代輕薄淺顯、富麗豐美的風格，創作出卓越的舞作，捕捉英國的風情。那麼，都鐸便繫情於一九三〇年代的焦慮苦悶。艾胥頓採用的音樂是李斯特、柏納茲勳爵的作品，都鐸傾心的是俄羅斯的普羅高菲夫和德國的寇特‧

韋爾（Kurt Weill, 1900-1950）。

一九三六年，都鐸在倫敦推出他創作的第一支重要芭蕾，以法國浪漫派作曲家蕭頌（Ernest Chausson, 1855-1899）怪誕的抒情作品，《小提琴管絃樂團音詩》（Poème for violin and orchestra），編成《丁香園》（Lilac Garden）。舞作的背景是英國愛德華時代一戶布爾喬亞人家，劇情講的是女主角卡洛琳（Caroline）為了錢，不得不嫁給暴發戶紳士。麻煩不止於此，和她真心相愛的情郎竟然出席了訂婚宴會，現任未婚夫的前任情人也來攪局。劇中的角色平板、僵硬，有半寓言色彩（不得不嫁的如意郎君，兩人的舊愛不約同而一起現身）。宴會的情節推進快速，一眨眼便連過了好幾關，將卡洛琳夾在新歡、舊愛之間——也夾在委屈下嫁的新歡和新歡的舊愛之間——幾番周折。舞蹈中規中矩，優美典雅，以舞會呈現，不過，舞者身陷的世界其實是親密、普魯斯特式的回憶和懷想（首演之夜，都鐸還在瑪麗・阮伯特經營的劇院舞台灑上丁香花香，強調效果）。劇情走到最後，兩對戀人不得不從如夢似幻的回憶回到現實：卡洛琳和她不得不嫁的如意郎君雖然並肩走下舞台，卻各自沉浸於往日的愁緒；獨留卡洛琳的舊愛一人佇立台上，背對觀眾。

所以，《丁香園》的主題其實不是舞台呈現的劇情；都鐸的興趣反而是舞台未見、劇情未說、潛藏在角色的內心、不斷翻攪、激盪的回憶和欲望伏流，穿行於社會流俗和禮法光鮮亮麗的表象之下。都鐸本人便說：「這一齣芭蕾講的是隱藏在表象之下的感情。」不過，都鐸的創作意旨不在將隱藏的感情以演技或是劇情揭露出來。這樣的作法，依都鐸旗下一名舞者的說法，卻好像有一點矛盾：都鐸要的是「不動聲色便將你的感情表達出來……這樣都鐸痛恨他說的「演得過火」（ham acting）；他只要芭蕾潛伏的劇情單單從舞蹈的姿態動作自然流露便好。台下的觀眾即使看不到，也感覺得到舞台上的人身肌肉忽然繃緊」。雖然《丁香園》的舞步純屬古典，都鐸本人也愛強調這一點，《丁香園》的舞者到了台上，肢體卻一下緊繃、收縮，一下又忽然放得柔軟、輕鬆——觀眾看的是舞會，卻也感覺到舞會之下湧動的潛流。

一年後，都鐸推出格調迥異的新作，以馬勒的〈悼亡兒〉（Kindertotenlieder），特地為他旗下的幾名舞者編出[3]《陰暗的輓歌》（Dark Elegies）。這一支芭蕾的背景，大概可以說是中歐吧，描繪農村傷逝、悼亡的情狀。不過，舞作的情緒感染力一樣壓抑而且含蓄。都鐸要求舞者不要化舞台妝，臉上不可以有一絲表情。「單純坐著就好，

雙手平放腿上。不可以搽指甲油。」布幕拉起，舞台只見幾名女子一身素色舞衣，頭披紗巾，圍成半圓。另一名女子以踮立，輕巧移入半圓之內，雙手鬆垂在側，抬腳做出一記小小的、僵僵的、不自然的前踢，這樣一步，不代表痛苦，反而是在暗示她急於掩飾最深的哀慟。劇中的獨舞、雙人舞，都像自然而然、應運而生，順勢而退，類似「貴格」(Quaker)教徒聚會作見證。舞蹈的動作簡潔、古典、未見絲毫裝飾或是花稍，手掌平展，手臂低垂，模樣和路上的普通行人差不多。[4]

《陰暗的輓歌》自始至終，傷痛未曾須臾稍褪，卻始終未作明白的表露。觀眾所見，反而只是儀式一樣的舉止、行動。尤其是舞者的肢體控制（循而擴及感情的控制），甚至可以說是壓抑，可是要費很大的工夫才辦得到。全劇不見絲毫浮誇或是明示；其實，台上的芭蕾兀自演出，渾似台下空無一人。芭蕾完全不對觀眾有所「述說」，單純演出。觀眾身在台下恍若經過的路人不經意朝台上投過一瞥，或是躲在外圍悄悄窺探。《陰暗的輓歌》以舞者雙雙牽手走下舞台告終，落單的女子帶著恆久不去的傷痕，尾隨於眾人身後，重複痛苦的前踢腳步。滿場的氣氛宛若餘音繚繞，裊裊不絕，芭蕾看似結束，悼亡的儀式則未終了。舞者的行列只是走出觀眾的視線之外，沒入布幕之後，不等於結束。都鐸此作，感人至深，新穎獨特。只是，倫敦的評論家未必心悅誠服，有人就覺得《陰暗的輓歌》嚴肅過了頭，抱怨像是在看「嚴肅得不得了的〔英國維多利亞時代〕『服飾改革』(dress reform)團體，在做每天早上要做的早操」。艾胥頓也遙相呼應，譏諷都鐸的芭蕾滿布「深水炸彈」。[5]

都鐸前往美國，除了將《丁香園》和《陰暗的輓歌》一併帶了過去，休·雷恩 (Hugh Lairg, 1911-1988) 也與他同行。雷恩是他最信賴的舞者，也是他終身相伴的愛侶和知己。雷恩體型健壯，肌肉發達，沒有芭蕾王子該有的貴族氣質，古典芭蕾的訓練也少之又少，但是性感、激情、粗獷的外表，詮釋起都鐸日漸成形的芭蕾風格，卻是天作之合。都鐸來到紐約，也為雷恩另外找到了勢均力敵、足堪匹配的舞蹈搭檔，諾拉·凱伊 (Nora Kaye, 1920-1987)；都鐸在美國合作最密切的舞者，諾拉·凱伊便是其一。

諾拉・凱伊的父母都是俄羅斯的猶太移民，原名諾拉・柯瑞夫（Nora Koreff），一九二〇年生於紐約市，父母以挪威著名劇作家易卜生（Henrik Ibsen, 1828-1906）的名作《玩偶之家》（A Doll's House）的女主角，為她取名諾拉。諾拉的父親是演員，移民美國之前曾在莫斯科藝術劇場追隨史坦尼斯拉夫斯基演出。諾拉早年隨俄羅斯流亡舞者習舞，後隨福金的舞團登台演出，也是一九三九年「劇院芭蕾舞團」的創團成員之一。不過，眼見時代遞嬗，她不願別人將她看作是**俄羅斯**的芭蕾伶娜，便反潮流而行，將姓氏美國化，「柯瑞夫」就變成了「凱伊」。

凱伊和雷恩一樣，登台演出很敢放手一搏。她沒有天生的美貌、優雅的儀態，反而兩腿精壯，身軀的肌肉相當發達，搭配剪得短短的一頭黑髮（才不是芭蕾伶娜一般攏在腦後、整整齊齊的小小圓髻）、舉止儀態態洋溢混跡街頭的機伶、精明和古怪。芭蕾矯揉造作的感情和俗濫的劇情，備受都鐸痛恨，在她，卻因天生夾槍帶劍的巧點和得理不饒人的率直，反而不以為意。

一九四二年，都鐸推出《火焰之柱》（Pillar of Fire），搭配荀伯格的樂曲《昇華之夜》（Verklärte Nacht），由諾拉・凱伊和休・雷恩主跳。《火焰之柱》的標題來自基督教《聖經・出埃及記》（Exodus）第十三章二十一節的一段：猶太人大舉逃出埃及，「日間，耶和華在雲柱中領他們的路；夜間，在火柱中光照他們，使他們日夜都可以行走」。不過，《火焰之柱》的劇情也和《聖經》記載的另一則故事有關。夏甲（Hagar）是亞伯蘭（Abram；亦即亞伯拉罕 Abraham）妻子的使女，代未能生育的女主人受孕，生子，後來卻因女主人撒萊（Sarah）也生下一子而驀然見棄，夏甲母子二人被逐出家門，流落荒野。荀伯格的《昇華之夜》一樣有見棄的背景故事：音樂的靈感來自德國詩人理查・迭穆爾（Richard Dehmel, 1863-1920）的一首詩，描寫一名女子和情郎於夜間行經森林，情不自禁向身邊的情郎吐露身懷六甲，但是，孩子的生父另有其人，不過，最後她還是以愛，情郎以寬恕，彼此——

——還有暗夜——同都「昇華」。

夏甲這一角色在都鐸的《火焰之柱》一樣是見棄之人，出身清白人家的善良女子卻誤入歧途。夏甲相中了意中人（衣冠楚楚、挺拔帥氣的紳士，由都鐸親自上陣飾演），卻慘遭風騷的妹妹（一身粉紅的美女）橫刀奪愛。夏甲盛怒之餘，轉而投入另一聲名狼藉的小人懷抱（大反派，由雷恩出飾），進展為男歡女愛，一段雙人舞明顯有性愛的寓意，身軀和四肢緊繃、交纏。夏甲淪為墮落的女子，滿懷愧疚。不過，芭蕾終究還是以圓滿的結局

收場。夏甲的真愛終於將她從墮落拯救出來，兩人攜手離開，同都因此而有所「昇華」。

不過，《火焰之柱》的故事和《丁香園》一樣，情節只是感情的假託。都鐸依循荀伯格的腳步，也以描繪夏甲的內心為重，只是一點也不浪漫、不感傷，像醫學的診療報告，冷靜、客觀、疏遠、超然。觀眾是落在界外遠觀夏甲，雖然觀眾也感覺得到夏甲的焦慮、憂疑，卻沒有共鳴，沒有同感。觀眾只是站在高處冷眼旁觀，端詳、打量台上的夏甲，像是把夏甲放在放大鏡下面仔細研究。不過，觀眾並未因此一覽無遺。《火焰之柱》的結構有電影的影子，都鐸引領觀眾的眼睛走到舞台截短的角落，投注於舞者最細微的動作，強調效果。例如布幕剛升起時，舞台空空如也，只見夏甲像是「特寫」一樣，在舞台遠遠一角的屋外坐在看起來不太舒服的木頭椅內。夏甲模樣緊張，若有所思，雙腿緊緊併攏，手臂緊貼身側。台上了無動靜，過了一陣子，夏甲才用很慢的速度小心抬起一隻手──只有一隻（觀眾的眼睛緊盯在她這一隻手上）──使力重重壓在額頭上面，動作透著憂懼。開場單由這樣簡單的動作，就馬上將觀眾帶進夏甲的憂懼。

當時的評論家形容都鐸的舞作為「心理劇」，「佛洛伊德式」。他們的意思顯而易見：都鐸的興趣在「性」，但不是（像麥克米倫一樣）搬上舞台呈現的性，而是壓抑的「性」。的確，都鐸暨他旗下舞者的舞蹈，藝術意境泰半就在蜷縮收攏的肢體，狀似無底的黑洞，幽藏眾多不為人知的祕密──所以，透過動作流露出來的心緒，震撼如掏心挖肺的告白。諾拉‧凱伊的肢體就有這樣的質素，天生偏向晦暗，沒有燦爛的光華，也不優雅。不止，凱伊和都鐸共事之後，還再推展出凝聚情緒、壓制情緒的獨門絕技──這可是說比做要容易。在肢體動作注入情緒的能量，飽漲精準的情緒價（emotional valence），所需的肢體和心理訓練，絕不下於技驚四座的旋轉和跳躍，只是門路不同。《火焰之柱》扣人心弦的力量，出之於凱伊的肢體、大腦深切明瞭都鐸創作的旨趣，所以震撼全場觀眾，劇終，凱伊謝幕達三十次。

都鐸的芭蕾會連上「佛洛伊德」的名號，也因為他特別強調理性和控制，以邏輯和知識──也就是技法和思慮──揭露潛伏於表象之下的感情。由都鐸的作法，可見他認為天下萬事無不屬於科學，他也堅守超然客觀不懈。他自己談起《火焰之柱》便說：「《火焰之柱》演得最好的，都不帶一絲感情。」都鐸不僅不願舞者挖掘內心的情緒，反而鼓勵舞者「掙脫可憐的自我」，把注意力完全、澈底集中在清晰、精準的舞步和動作之上。

不過，於此背後，卻要投注大量史坦尼斯拉夫斯基式的心血。例如他在創作《火焰之柱》的時候，就不是以編舞步作開始，而是先和舞者討論舞步、動作背後的社會情境和物質世界，帶領舞者先去了解角色會吃什麼、什麼時候吃、睡在哪裡、屋裡的壁紙顏色、家具款式，等等。舞者便是以這樣的基礎知識，為舞步和動作注入質感，也才會有「深水炸彈」。6

歷經多年累積，都鐸也編出一套訓練法，培養舞者演出他的芭蕾所需的技巧。例如他會要求舞者圍座成一圈，眼光集中在一人身上，不作動作，但對那人有所表示，必須明顯可見，但是全身文風不動。另一訓練是他跟舞者說：「有人離家很久之後終於回家。你聽到有人敲門，呆站在原地，不知道結果會怎樣。你要把這情況演出來，但是，手、腳一概不准動，單靠呼吸和脖子來表現。」還有更難的：盤坐在地，閉上眼睛，一樣全身不動，假裝自己是一把雨傘，張開又闔起，直到身邊的舞者看得到傘為止。7

不止。眾所皆知，都鐸為了塑造「無我」的演出，「不帶一絲感情」，還會故意打擊舞者的感情。所用的手法以羞辱為多，像是尖酸刻薄的人身攻擊，或是拿性作文章來冷嘲熱諷，把舞者逼得跌進自怨自艾的漩渦不得脫身，最後全身恍若虛脫，掏空到一絲不剩。都鐸愛用這樣的手段，未必可以拿都鐸的性情本來就喜怒無常，或是一般人欺負弱小的心理，來一語帶過，這是精心算計過的謀略。諾拉·凱伊有一次便說，都鐸是故意要逼舞者「鑽進舞蹈的殼內……那一陣子，舞者就要和舞蹈共用一個殼子」。之後，都鐸會「鑽出來」，但「若〔舞者〕演出來，回復自我，那演出就不精采了。舞者一定要澈底斬斷自己和自我的聯繫」。因此，雖然這樣的作法很傷人，舞者事後大多還是感激都鐸剝掉他們外在的一切，逼他們回到半原始的狀態，從零開始塑造所演的角色。不少人也覺得都鐸嚴厲的手法確實帶出了真實的情感——困惑，猶疑，憂懼——可以供他們在舞台上面揮灑。

都鐸本人有一次也說：

你一定要擺脫個人的習性、癖好，才能進入芭蕾的角色，只是，舞者一般都放不開。要把一個人打垮、掏空也沒多難。只是，除非你願意在打垮、掏空一個人後，馬上拾起剩下的殘片，將他轉化為浴火鳳凰，你就別去打垮別人。因為，這才是最難的地方。因為，你把別人打趴之後，最想做的可能是要踩在人家

身上用力踐踏。

這一番話聽起來陳義甚高，但是都鐸做起來也確實有效。都鐸旗下的舞者於台上，論起氣勢之凝練、震撼的強度，都無可置喙，所以，他們扣人心弦的演出才會教人看得目不轉睛。[8]

都鐸的芭蕾未必一支支都和《火焰之柱》一樣出色、轟動。一九四五年，都鐸推出《暗潮》（Undertow），音樂特地委託美國作曲家威廉·舒曼（William Schuman, 1910-1992）譜寫，美術設計由俄羅斯流」畫家雷蒙·布雷寧（Raymond Breinin, 1910-2000）操刀，做出夢魘一般的難忘布景。《暗潮》打出來的廣告詞是「心理凶殺劇」，內容也做作又老套，充斥生硬笨拙的象徵，童年時又遇到性虐待、性騷擾，及長為成年男子，又再於性高潮時被人從母親懷抱強行拉開，而留下了傷痕，扁平的樣板角色強行塞在半佛洛伊德的戲劇框架。小孩子因為出生時將昔日戀人勒死（出飾昔日戀人的芭蕾伶娜，當然也同時出飾男主角的母親）。舞蹈的動作激烈、狂放、性愛的動作露骨，不時可見臀部往前頂的動作和複雜的默劇場景，男子伸手探進女子衣內撫摸，或是「救世軍」(Salvation Army) 護士安慰小男孩後再對他性虐待，諸如此類。這樣的《暗潮》，即使對佛洛伊德和心理分析相當著迷的紐約觀眾也不免覺得膚淺。有評論家就十分失望，譏諷「都鐸的芭蕾《暗潮》做出一連兩大跳，就搶到佛洛伊德前面去了……根本就是太有深度的成人題材」。[9]

由《暗潮》一劇，可知都鐸開拓出來的藝術道路有多狹隘。《暗潮》之前，他是找到了方向，以減法和簡筆、以暗藏的感情和社會表象，陶鑄成藝術，傳達人心的衝突和感情。不過，到了《暗潮》，他卻反其道而行，不再旁敲側擊，而改以開門見山來處理題材。所以，《暗潮》不見細膩精密的肢體和情緒推敲，卻見人張旗鼓的默劇。都鐸在《暗潮》一劇，只見絮絮叨叨跟觀眾講述故事，而非揭露故事之下蘊含的感情。所以，《暗潮》其實點明了都鐸創作的限度。都鐸的心理劇芭蕾，明顯有社會劇和英國愛德華時代的獨特色彩。只是，都鐸一旦偏離他在《丁香園》或是《火焰之柱》精心勾劃出來的情境和技巧，企圖朝更宏大的文學和心理題材——殺人、強暴之類——更明確的領域拓展，結果就是一轉眼就迷失了方向。

一九五二年，都鐸又再重摔一次。這一次是《榮耀》（La Gloire），搭配貝多芬三首氣勢磅礡的序曲，靈感來

自美國著名女星貝蒂·戴維斯（Bette Davis, 1908-1989）於經典名片《彗星美人》（All About Eve, 1950）的演出。諾

拉·凱伊出飾紅星一角，只是，都鐸又再選擇默劇芭蕾的路數作透支的發揮，還加上古典希臘戲劇的歌舞隊陪襯。

都鐸後來也承認，《榮耀》是他犯的「大錯」，尤其是選擇的音樂更是錯上加錯。

不過，都鐸卻未重整旗鼓，或是堅忍熬過逆境。都鐸選擇了比較罕見的道路：急流勇退，改弦易轍，專事

教學，禪修去也。接下來四十年，他只推出寥寥幾支芭蕾——也只有一支有傳世的價值。不過，僅此唯一的這 [10]

一支芭蕾，卻也是他畢生扛鼎（卻鮮為人知的）力作，同時也解開了他驟然隱退、眾所不解的謎團。都鐸於

一九六三年推出新作，《號角迴響》（Echoes of Trumpets），後來改為 Echoing of Trumpets），而且，不是在紐約為「美

國劇院芭蕾舞團」所編，而是跑到瑞典的斯德哥爾摩為「瑞典皇家芭蕾舞團」（Royal Swedish Ballet）而編，搭配

捷克作曲家馬蒂努的第六號交響曲，《幻想交響曲》（Fantaisies symphoniques）。《號角迴響》描寫戰爭、報復。都

鐸雖然自述此劇的靈感和童年於第一次世界大戰期間的大撤退有關，嘹亮的號角、槍聲也是從撤退寄居處附近

的軍營聽來的。但是，芭蕾的背景明顯是第二次世界大戰。第二次世界大戰剛開始時，都鐸雖然虛應過當時情

勢也報名參軍，但是未成，旋即遠赴紐約，滿懷愧疚，隔海遙念戰火下的家鄉。 [11]

馬蒂努本人也在希波米亞的小鎮嘗過第一次世界大戰的戰火，等到了第二次世界大戰，為了逃避納粹迫害，

又再遠走美國。當時演出的節目簡介，誤將《號角迴響》的音樂標為馬蒂努為紀念立迪策（Lidice）大屠殺而寫

的另一件作品——第二次世界大戰期間，捷克小村立迪策的男子盡數慘遭納粹屠殺。節目簡介犯這樣的錯，其

情可原。畢竟，芭蕾的背景是一處飽受戰火蹂躪的農村，觸目所見盡是斷垣殘壁和鐵絲網。小村男子全數遇害，

只剩婦女苟延殘喘。未幾，敵軍到來，村中一名婦女的情郎因為迷路誤闖進村子裡來，也慘遭敵軍殺害，屍體

高懸樹頭示眾。村子裡的婦女密謀報仇，色誘一名士兵，再如儀式一般以長長的紗巾將士兵活活絞殺。不過，

成群村婦終究還是被士兵的同袍發現，報復接踵而來，迅雷不及掩耳，極度殘暴：連番強暴和殘殺。最後，一

名群村婦孤單又疲憊，一手扶腰，背對觀眾，旁觀數名倖存的婦女蹣跚退下舞台。

《號角迴響》的舞蹈，氣氛冷冽，沒有表情，舞步卻純屬古典芭蕾。戰爭的慘酷，舞者無意以「身歷其境」

進行重現，而是單純以動作流露戰爭的慘酷，「不帶一絲感情」。因此，劇中有一景是一名少女和成群敵軍舞蹈，

舞蹈的動作就沒有人朝少女伸手或去牽少女的小手，反而是在少女伸手去拿麵包時，有一士兵竟然以腳上的長靴朝少女的手指重重踩下（這是都鐸一名親身熬過大戰的朋友跟他講的真實故事）。這一名敵軍即使和少女共舞，也是雙手張開，改以頸部相交。少女在敵軍之間穿行，被敵軍抬起、拉扯、舉高呈阿拉伯式舞姿、甩開！宛如古典芭蕾的雙人舞，只是，少女一被敵軍抓住，身軀就放鬆軟——不是癱倒，而是因絕望而放棄。另有一幕是成群婦女交握手臂一起舞蹈，之後轉身，面對石牆，背對觀眾，手臂猛然高舉。認命，但是團結。接下來，行刑隊的槍手上場。再一幕，婦女成群跪地，高舉披肩像是自衛，之後放下，以披肩包住頭和頸項，謹慎，安靜，帶著宗教的聖潔，彷彿身在教堂。只是，她們的披肩也是絞殺士兵的凶器。最後一幕的強暴和殺戮也是一樣，沒有激烈狂暴的動作，不流露一絲情感。雖然不是沒有悽絕悲涼的動作，例如一名婦女伸出雙手托住好友的頭，但是寥寥可數。

芭蕾竟然能將戰爭之於人性的荼毒，表達得如此動人、透澈，《號角迴響》堪稱是我生平僅見。嚴酷殘暴，構思縝密，節奏緩慢，清簡疏落，意象砌疊整飭——隨都鐸勾畫恐怖的情境暨人性的樣貌，逐步交相激盪，共鳴不斷，哀婉抒情的意境從頭到尾卻未消褪半分——確實不同凡響。《號角迴響》的美感，帶有瑞典著名導演英格瑪‧柏格曼（Ernst Ingmar Bergman, 1918-2007）電影《第七封印》（The Seventh Seal; Det sjunde inseglet, 1957）的韻味；所以，這樣的《號角迴響》是在瑞典斯德哥爾摩進行首演，也非偶然。斯德哥爾摩陰濕的北地氣氛，肅穆無華的色調，清淨、整齊的建築風格，流盪於《號角迴響》全劇。不止，瑞典皇家芭蕾舞團詮釋起這樣的風格也非生手。該舞團由瑞典著名女性編舞家碧兒潔‧庫爾柏格（Birgit Cullberg, 1908-1999）領軍。她對都鐸的舞作有很深的共鳴，寇特‧尤斯、瑪麗‧魏格曼、德國現代舞，對她的創作也都有很深的影響。都鐸在瑞典如魚得水；他那一代的芭蕾編舞家，在中歐的舞蹈潮流和俄羅斯的古典芭蕾之間搭起過橋梁的人，寥寥可數，都鐸便是其一。

《號角迴響》也是歐洲氣味十分濃郁的芭蕾。一九六三年，歷經時間淘洗，第二次世界大戰種種慘無人道的暴行，幅度之廣、內蘊之深才剛開始重新浮現世人心頭，成為歐洲各地激辯的主題。《號角迴響》便是歐洲回頭檢視歷史文化的產物。不過，更重要的是《號角迴響》也再度提醒世人：都鐸畢竟是前一世代、社會的人物，雖然他的事業主要落在第二次世界大戰之後的美國，他藝術創作最深的淵源，卻是一海之隔的歐洲和前一時代。

他最好的作品出現於一九三○和四○年代，橫跨倫敦和紐約。舞作緊繃的張力和心理刻畫，源自英國愛德華時期的道德觀和歷次大戰的摧折。作品的主題——暴力，壓抑的焦慮、苦悶、殤痛、裂解的社會——源頭則在當時諸多藝術家對文明的看法：文明充其量只是一層薄薄的人性虛飾。都鐸於《號角迴響》又再回到這些主題——也回到他個人創作最深、最廣的泉源。

所以，雖然都鐸於第二次世界大戰期間在紐約找到了棲身的一席之地，但於戰後的美國卻始終未能真的安身立命。都鐸創作的泉源在壓抑的性，在黑暗的主題，相較於美國浮泛於表象的燦爛樂觀，實難相容。再到一九六○年代，青年運動崛起，興榮發蔚，都鐸於文化就更像是進退失據、茫然無措了。眼見學生雜交、吸毒，在在教他駭然難以接受。以至都鐸一九六四年散盡他於塵世的家財，遁入空門，以日本淨土宗的在家門徒於美國創設的「美國第一禪堂」(First Zen Institute of America) 修行，一人獨居小小的斗室，名下皆空，只有一張小桌，一張薄蓆。都鐸修習禪法，寫過一張單子，條列禪學的修行法則；這一條條法則，也大可視為他在闡釋他的藝術法則，在說明他對一九六○、七○年代「水瓶座時代」(Age of Aquarius) 興起的新世紀 (New Age) 風潮的無法苟同。

「講究秩序，最高的秩序。講究密行——做人、做事不作炫耀。講究熱心，真誠（不作欺詐）。禪學沒有一定的教義。禪學無所謂浪費。禪學不作矯飾。」修禪於都鐸不像是避世，而像是天性相近、同聲相契，特別是最後還能收服都鐸心中擾攘、紛亂的掙扎和衝突。然而，都鐸心中的掙扎、衝突，卻也是他創作的泉源。所以，都鐸修禪的代價極為高昂。雖然他終於追求到了內心的平靜和安頓，創作力卻不復得見。[12]

即使如此，都鐸的作品雖然不多，幾支傳世的傑作卻是另闢蹊徑、自成流派的開山代表作。衡諸歷史，都鐸算是繼承法國啟蒙時代、法國大師諾維爾的十八世紀芭蕾。都鐸也有諾維爾的信念，兩人同都認為舞蹈應該要講故事，應該傳達難以言詮的真理，所以，芭蕾創作應該要有嚴肅的主題和情感。諾維爾是故事芭蕾的始祖。

都鐸則是為故事芭蕾加上內心低語的諾維爾後裔。在此需要特別一提，都鐸作品的重點（和諾維爾一樣）不在**表達**內心的感情。都鐸的作品反而是在**呈現**內心感情的樣貌。隔著距離——也就是從外向內窺探——是他創作最突出的特點。不過，都鐸作品的複雜層次和現代感，也和他選擇的音樂脫不了關係。馬勒、荀柏格、馬蒂努是他編舞自然流瀉的樂音；而他和這幾位音樂家的共鳴，也和他向德國現代舞乞靈，將創意透過古典芭蕾作篩透，

再進行創作，一樣脫不了關係。

都鐸的芭蕾後繼有人，一批新生代藝術家皆以他為師，也都熱切要以嚴肅的主題創作芭蕾——戰爭、性、暴力、疏離，等等；；許多也和他一樣，身在（或是曾經在）「美國劇院芭蕾舞團」。只不過，他們對都鐸的遺緒即使有再有刻切的共鳴，卻轉頭成空，作品相較於都鐸立下的典範，呈現截然不同的樣貌。都鐸屬於現代派，屬於新古典派，所用的舞蹈語言以肢體和情緒控制、以結構和節制為本。後繼的一派，則否。例如原籍捷克的編舞家耶吉・克里昂（Jiří Kylián, 1947-），他是同輩編舞家才氣最高的一位，極獲都鐸賞識，勉勵有加。都鐸甚至指名死後要由克里昂接手他的舞團，只是被克里昂婉拒。不過，一九八○年克里昂還是以捷克音樂家雅納捷克（Leoš Janáček, 1854-1928）的鋼琴組曲，〈荒煙漫草的小徑〉（On an Overgrown Path; Po zarostlém chodní ku），編出《荒煙漫草的小徑》（Overgrown Path）向老前輩致敬。克里昂何以將這一支芭蕾題獻給都鐸，由舞作的開場便可一目了然。《荒煙漫草的小徑》既像《陰暗的輓歌》，也像都鐸一九七五年的作品《落葉飄零》（Leaves Are Fading），都以殤逝和回憶為主題，背景設在中歐質樸的村落，運用的舞蹈語言，融芭蕾和現代舞於一爐。

不過，二者相似之處也到此為止。克里昂的舞蹈不要求肢體肌肉的凝練、收縮，反而以鬆柔如行雲流水的動作和組合，不僅不遮掩感情，還盡情宣洩感情，隨感情激盪湧動，酣暢淋漓。克里昂的芭蕾个像都鐸舞作一樣強調肌肉、心理的嚴密控制。克里昂的動作反而天然又自由。都鐸牢牢箝制芭蕾的技法，克里昂卻釋放芭蕾的技法。除了克里昂，當時另一似是而非的都鐸傳人，便是英國的肯尼斯・麥克米倫。麥克米倫於一九八四年當上美國劇院芭蕾舞團的「協力藝術總監」。麥克米倫的舞蹈以素愛描寫強暴、死亡而聞名，看似是接下都鐸衣缽的不二人選。只是，都鐸於《暗潮》犯下「心理簡化」（psychological reductionism）的錯誤，麥克米倫竟然還將之發揚光大，以這一類粗糙的默劇暴力當作藝術創作的法則。依麥克米倫的辭典，人的感情本來就千瘡百孔，痛苦掙扎；但在都鐸的幾支傑作，卻只是緊張而且拘謹。

因此，雖然都鐸貌似雄踞二十世紀新興的心理、故事芭蕾傳統的浪頭，其實不是。都鐸的事業，其實反而為諾維爾率先推展出來的傳統劃下了句點，而且，早在克里昂和麥克米倫崛起之前就已劃定了句點。都鐸的創作，止於一九三○、四○年代；；都鐸於芭蕾述說的故事，止於一九三○、四○年代；都鐸的才華，也局限於一九三○、

四○年代。所以，都鐸的芭蕾於今看起來若像徒剩空殼——結構扎實但是情感浮泛——也就不用大驚小怪。即使當年剛推出的時候，像《丁香園》和《火焰之柱》等等作品，也是在回首日漸逝去的歐洲世界，到了後來的《號角迴響》，就是在為那逝去的世界蓋棺了。當年潛伏在舞蹈之內、飄忽幽微的情緒，當今的舞者若是無法理解、無法重現，實在無從苛責。不止，都鐸性格之火爆，帶領舞者的方式，也根本無法複製。那是專屬於他那時代的產物，注定後繼無人。不過，若是以「時代劇」的觀念來看他的芭蕾作品，那就依然有熱情和古趣了——話說回來，當今的舞者除此之外，還能怎樣？

哲隆・羅賓斯？大名鼎鼎，無人不識。縱橫芭蕾世界六十年，從一九三○年代末期橫跨至一九九八年撒手人寰為止。一九六四年之前，長年稱雄百老匯舞台，或編或導的原創製作有《風流貴婦》(Call Me Madam)、《小飛俠》(Peter Pan)、《西城故事》(Gypsy)、《屋頂上的提琴手》(Fiddler on the Roof) 等多部長紅名作。電影《西城故事》最出色的舞蹈段落，也是出自他的手筆（不過，他在電影製作中途因為預算超支，而被電影公司開除）。《國王與我》(The King and I) 的舞蹈，連同片中那一段哀婉的「湯姆叔叔的小屋」(The Small House of Uncle Thomas)，也都是他的手筆。不過，百老匯只是他人生的舞台之一。一九四九至一九五六年，後來再於一九六九迄至逝世，羅賓斯都在紐約市立芭蕾舞團供職，編出五十多支芭蕾，《牧神的午后》(Afternoon of a Faun)、《籠子》(The Cage)、《聚會之舞》，都是他在紐約市立芭蕾舞團推出的名作。

哲隆・羅賓斯一九一八年生於紐約，原名哲隆・威爾遜・拉賓諾維茨 (Jerome Wilson Rabinowitz)——「威爾遜」的中名還是依當時的美國總統威爾遜 (Woodrow Wilson, 1856-1924) 而取的。他的父母都是俄羅斯猶太人，母親幼年便從俄羅斯的明斯克港 (Minsk) 移民到了美國。父親則是在一九○四年為了逃避俄羅斯徵兵，而從立陶宛維良 (Vilna) 附近的羅山卡 (Rozhanka) 猶太小村出亡，輾轉來到美國紐約，投靠幾位兄長。這樣的家族背景是美國典型的移民故事，而羅賓斯的一生，也一樣既和舊世界有斬不斷的情感牽絆，反過來，渴望融入新世界、功成名就，他們家在紐約的東九十七街 (East 97th Street) 開了一家猶太潔食 (kosher) 小店。

一樣濃得化不開。

記憶於此占有一席之地。羅賓斯六歲時，曾經隨母親回羅山卡探視祖父；羅山卡那時已經劃歸波蘭所有，改名為羅揚卡（Rejanke）。這一趟旅程，依羅賓斯自述，像是時光倒流，回到了古往的偏遠猶太小村，在他腦中烙下恆久不滅的深刻記憶。其他的記憶則來自羅賓斯的祖母。再後來，羅賓斯的父親改業，不再開潔食小店，經營起「舒適馬甲」（Comfort Corset）公司，一家人搬到紐澤西州的韋浩肯（Weehawken）；羅賓斯的父母在韋浩肯的猶太社群十分活躍。小羅賓斯在家中要研讀猶太教的「摩西五經」（Torah），到了十三歲也依猶太傳統舉行成年禮（bar mitzvah）──不過，日後羅賓斯說過，他小時因為家裡奉行猶太傳統而頻遭鄰居小孩取笑捉弄，教他覺得十分丟臉，心頭像有怒火，很想大喊「『夠了！』到此為止」。[13]

羅賓斯的父母對孩子的期望很高，積極為小羅賓斯和姊姊頌妮雅（Sonia）張羅藝術教育。小羅賓斯的父親愛聽當時著名歌舞藝人艾迪‧坎特（Eddie Cantor, 1892-1964）的廣播節目，對坎特的演藝天分和成就十分傾慕──艾迪‧坎特也是俄羅斯的猶太人。女兒頌妮雅也學舞，後來加入伊兒瑪‧鄧肯（Irma Duncan, 1897-1977）的巡迴舞團。伊兒瑪‧鄧肯自由隨興的舞蹈風格，直接出自她的養母，伊莎朵拉‧鄧肯。小羅賓斯學的則是音樂，而且頗有神童的架式，四歲就登台合作鋼琴演出，也會於鋼琴上作曲。其實，音樂和舞蹈便是小羅賓斯自他父母的世界脫逃的通行證。所以，雖然小羅賓斯的父親極力反對兒子習舞──娘娘腔！──一九三六年，小羅賓斯還是婉拒到父親的馬甲工廠任職，開始在紐約認真習舞。

羅賓斯什麼課都上：瑪莎‧葛蘭姆和瑪麗‧魏格曼的「藝術舞蹈」、佛拉明哥、東方舞蹈、演戲、編排──編排還是在政治立場激進的「新舞團」（New Dance Group）學的。他的芭蕾課是跟艾拉‧達崗諾娃（Ella Daganova, 1897-1988）學的，達崗諾娃是取俄羅斯名字的美籍舞者，曾經和安娜‧帕芙洛娃同台獻藝。羅賓斯為達崗諾娃掃地板，當作上課的學費；對在芭蕾課上學到的舞步和組合，還會一一用心提筆記下。不過，影響羅賓斯最大的一位，當屬塞尼亞‧葛魯克－桑多（Senia Gluck-Sandor, 1899-1978）。他是波蘭和匈牙利混血的猶太人，曾和米海爾‧福金共事，在巡迴雜耍班子演出過，也曾在德國追隨瑪麗‧魏格曼進修舞蹈。葛魯克－桑多開了

一家小舞蹈教室和劇場，叫作「舞蹈中心」（Dance Center），專門演出俄羅斯芭蕾和他以嚴肅題材自編的現代舞。例如他以西班牙內戰（1936-1939）編過一支芭蕾，也以「哈林文藝復興」（Harlem Renaissance）的著名非裔作家，蘭斯頓‧休斯（Langston Hughes, 1902-1967）的詩作，以族裔為題材編過舞。

羅賓斯也在「意第緒藝術劇場」（Yiddish Art Theatre）登台參與《艾胥肯納吉兄弟》（The Brothers Ashkenazi）公演，這是葛魯克－桑多以意第緒語作家，以色列‧約書亞‧辛格（Israel Joshua Singer, 1893-1944）的同名劇作，編的舞作──羅賓斯還在台上和一群革命群眾一起高唱共產黨的〈國際歌〉。一九三〇年代末期，他也數度參加著名的「泰米曼營」（Camp Tamiment）度假村的暑期演藝活動。泰米曼營的成員以猶太人為多，一樣帶有左傾色彩。羅賓斯在泰米曼營以著名爵士女伶比莉‧哈樂黛（Billie Holiday, 1915-1959）控訴種族歧視的名曲，〈奇異的果實〉（Strage Fruit），編了一支舞，也和日後大紅大紫的藝人丹尼‧凱（Danny Kaye, 1913-1944）合作，將英國維多利亞時代的著名歌舞劇搭檔，吉伯特（Sir William Schwenck Gilbert, 1836-1911）和蘇利文（Sir Arthur Seymour Sullivan, 1842-1900）的名劇，《日本天皇》（Mikado），以意第緒語改編成猶太劇作，標題為 Der Richtiga Mikado。

回到紐約期間，羅賓斯以在百老匯演出為多，和吉米‧杜蘭（Jimmy Durante, 1893-1980）、雷‧伯格‧傑奇‧葛利森（Jackie Gleason, 1916-1987）同台舞蹈──眾人日後都成為美國演藝界的紅星。那一時期，他也在喬治‧巴蘭欽編舞的節目當中演出。一九三九年，羅賓斯的芭蕾訓練雖然不足，舞台經驗卻極豐富，所以，他還是大膽換檔，加入露西亞‧蔡斯新成立的「劇院芭蕾舞團」，而得以和俄羅斯的芭蕾編導馬辛還有福金共事。福金還特別親自指點他演出《彼得路希卡》主角──「彼得路希卡」可是一九一一年由尼金斯基推出問世的名角。其實，羅賓斯本來就很仰慕尼金斯基，終身如此。羅賓斯最教人難忘的幾支芭蕾舞作，有一支便有尼金斯基《牧神的午后》的影子。羅賓斯下了多年的工夫，想要以尼金斯基的生平拍一部電影。不止，他也和尼金斯基一樣，對托爾斯泰頗為著迷。

彼得路希卡一角──和社會格格不入、備受排擠的破爛娃娃，不顧一切要贏得美麗的芭蕾伶娜青睞──勾起羅賓斯心底極深的共鳴。羅賓斯練習彼得路希卡的時候，在筆記寫過他的心得，很像是他的創作宣言，往後多年，主導他藝術創作的理想和主題，和這一張字條都脫不了關係。羅賓斯寫道：**他的**彼得路希卡「依社會**規規矩矩**

的習俗、常規而論——於心理和道德——是不同流俗而且「古靈精怪」的」人物。芭蕾伶娜**絕對**是你要愛得執迷不悔的對象。巫師和牆壁，就是正統社會的標準、成規、冷冰冰、沒有愛心的自私心理」。後來嫁給伊果・史特拉汶斯基的俄羅斯舞者，薇拉・德鮑塞（Vera de Bosset Stravinsky, 1888-1982），早年親眼見過尼金斯基在台上詮釋彼得路希卡，她在看過羅賓斯的演出之後，便力捧羅賓斯，說羅賓斯的詮釋比尼金斯基還要感人，認為在（當時還叫作）哲隆・拉賓諾維茨的體內，若說也藏著一個彼得路希卡，正在百般掙扎、想要破繭而出，擺脫自身的過往，應該不會錯（哲隆・拉賓諾維茨於一九四四年正式將名字改為哲隆・羅賓斯）。[14]

羅賓斯早年的演藝訓練，因此像是建立在兩大梁柱上面。一是雜耍戲班子加上猶太人的百老匯歌舞傳統，吸收、容納了五花八門的舞蹈類型。另一便是範疇較窄卻也較深的俄羅斯芭蕾傳統。俄羅斯芭蕾這一根大梁柱對他特別重要，尤其是羅賓斯和史坦尼斯拉夫斯基與福金的現代主義，早早便已結下了不解之緣。史坦尼斯拉夫斯基、福金同都提倡自然、寫實的戲劇，摒棄矯揉造作，改以（福金說過的）「從真實生活」蹦出來、活生生的風格取代。彼得路希卡的舞蹈雖以古典芭蕾為基礎，卻也零亂錯落，彆扭笨拙，還不對稱，確實像是彼得路希卡痛苦掙扎的人生和感情才長得出來的產物。還有，如前所述，史坦尼斯拉夫斯基旗下的演員，在舞台唸道白也不作興朗誦，而是以平常甚至親切的聲調在講話。也就是說，他們都不講究「演戲」，而是從自身的過往挖掘切身的體驗，搭配出飾的角色，而烘托出真實可信的感情。史坦尼斯拉夫斯基和福金每推出一部戲劇，必定先作大量功課，潛入舞台世界背後的歷史和文化洪流，未待汲取飽滿、詳盡的細節，不會貿然推上舞台。

史坦尼斯拉夫斯基的理念飄洋過海到了紐約，也成為導演伊力・卡山、演員馬龍・白蘭度一輩戲劇中人的立基磐石，以之推演出美國獨擅勝場的演技流派。羅賓斯打從踏進戲劇界之初，就和他們這圈子有很深的淵源。羅賓斯的老師，葛魯克－桑多，和一九三一年成立的「團體劇場」（Group Theater）暨其成員伊力・卡山，便常合作。後來，伊力・卡山和美國另一位劇場名家，雪莉・克勞福（Cheryl Crawford, 1902-1986），於一九四七年著手成立「演員工作坊」，演員馬龍・白蘭度和蒙哥馬利・克里夫（那時也是羅賓斯的戀人）便加入工作坊研習、進修。羅賓斯也是。一九五七年推出的《西城故事》音樂劇，雪莉・克勞福就是最初的製作人之一（後來退出），而《西城故事》的原始構想，便來自羅賓斯和蒙哥馬利・克里夫討論要將莎士比亞的《羅密歐與茱麗葉》以「此時此地」

的背景，以「我們這一代」的風格，重新搬上舞台。羅賓斯將「演員工作坊」專注探索意圖的手法加進他的創作，所以，他對舞蹈動作的源頭、動機，鍥而不捨作檢視──務必徹底真實，絕非冒充或是假裝──也成為他很有名的特點。至於「演員工作坊」進行的實驗和研討會式的討論，偏重臨場即興發揮和集體作腦力激盪，羅賓斯一樣很愛用在自己的創作上。

所以，羅賓斯早年的創作汲汲營營者，都在風格──在動作理應由人的生活方式、由人的信念，自然孕育生成──自不教人意外。羅賓斯進行創作，一定先作精密深入的研究，為創作打底，務求編進舞作的動作恰到好處，教觀眾看得渾然不覺台上的人物是在跳舞。羅賓斯首先於一九四四年為劇院芭蕾舞團編出一支《逍遙自在》（Fancy Free）──洋溢美國風味，帶著地方色彩，還有爵士情調──為美國舞蹈立下了里程碑，也是羅賓斯和美國著名指揮家伯恩斯坦第一次合作。兩人那一年同為二十五歲，氣味之相投也一目了然：伯恩斯坦和羅賓斯一樣是俄羅斯猶太移民的孩子，也嚮往為音樂藝術打造美國獨具的風格。

《逍遙自在》描寫水手休假進城赴紐約一遊，不過，沒有好萊塢嬉鬧的調調。當時戰事方酣，羅賓斯要的是美國年輕大兵未加虛飾的真實經歷。所以為了做功課，他還跑到紐約的「布魯克林海軍造船廠」（Brooklyn Navy Yard），在美軍戰艦「威斯康辛號」（USS Wisconsin）待了好一陣子。羅賓斯編的舞作，技巧艱難，卻**看似輕**鬆、寫意，像粗俗版的芭蕾：空中雙圈旋轉以劈腿收尾，還有車輪大側翻、快板的滑稽組合。伯恩斯坦銅管嘹亮、爵士風味的音樂，抓到了他和羅賓斯追求的亢奮和爆發的活力──這才是美國之聲，美國之貌。有評論人還很慶幸《逍遙自在》看不到《比利小子》之類所謂美國「本土」芭蕾，「愛耍『鄉土』味，又耍得醜陋侷促」。[15]

《逍遙自在》推出之後，轟動異常，羅賓斯和伯恩斯坦打鐵趁熱，馬上聯合美國著名音樂劇搭檔，貝蒂‧康登（Betty Comden, 1917-006）和亞道夫‧葛林（Adolph Green, 1914-2002），要將此劇推上百老匯。翌年，《逍遙自在》改以《錦城春色》之名在百老匯上演。而且，音樂劇《錦城春色》比芭蕾《逍遙自在》還要粗俗、政治色彩還要更濃。製作小組撰寫劇本期間，適逢聯軍開始諾曼第大登陸（康登的丈夫也在海外服役）。所以，幾名水手在城裡的逍遙之旅，很可能是年輕生命的最後一站──只可惜這樣的氣味在後來好萊塢改編的輕快電影，由金‧凱利（Gene Kelly, 1912-1996）和法蘭克‧人力求捕捉年輕水手在城裡尋歡作樂，輕浮卻暗含緊張的心理。幾名水手在城裡的逍遙之旅，很可能是年輕生命

辛納屈（Frank Sinatra, 1915-1998）主演，卻丟得一絲一剩。不止如此：羅賓斯和伯恩斯坦的舞台劇還由日、歐混血的美籍舞者大里園（Sono Osato, 1919-）擔綱，出飾純正的美國女孩（只是，她的日本父親那時也正關在美西的戰時日人重置營內），台上還有黑人舞者和歌手大方上台和白人一起又歌又舞。

音樂劇《錦城春色》和芭蕾劇《逍遙自在》一樣，異常轟動，羅賓斯的事業就此飛黃騰達，而以雙樓的身分在百老匯和芭蕾舞台之間穿梭，往後二十年，他的創造力便循此模式施展、揮灑。百老匯有供他盡情發揮編舞長才的舞台，一齣接一齣眾所矚目的重要製作，都是出自他編導製作的手筆。不過，他不僅未曾忘情於芭蕾，還將他在芭蕾的志業看得十分嚴肅。羅賓斯雖然以百老匯的音樂劇最為知名，但也不要因此被騙，而忘了羅賓斯的舞蹈事業可是從劇院芭蕾舞團起家的；他在紐約市立芭蕾舞團甚至待了三十多年的時間。還有，在劇院芭蕾舞團和紐約市立芭蕾舞團二者的過渡空檔，也就是他在百老匯打天下那一段時期，他也創立了自己的舞團，「美利堅芭蕾舞團」（Ballets USA），遠赴歐洲和遠東四處作巡迴演出。芭蕾──非僅是舞步，芭蕾代表的一切，盡數在內──才是羅賓斯藝術創作的磐石。

羅賓斯早年的芭蕾舞作品，許多已經迭失，不過，看過的人都說他的早年作品以格調陰沉為多，氣氛很像都鐸的作品，而由傳世的相片也證明所言非虛。例如一九四六年的《傳真》（Facsimile）以伯恩斯坦的音樂創作編成，由諾拉·凱伊和休·雷恩演出──「場景：僻靜的地方」；動作：親吻，誘惑，抗拒，肢體交纏，傾壓，愈來愈粗暴，最後凱伊大喊「住手！」舞者一起匆匆離開舞台。再如《賓客》（The Guests）以美國作曲家馬克·布利茨坦（Marc Blitzstein, 1905-1964）的音樂，創作於一九四九年，描寫「圈內人」（額頭有黑點的舞者）和「圈外人」（額頭沒有黑點的舞者）：一名有黑點的男子和沒有黑點的女子墜入愛河，卻苦於社會習俗和盲目偏見從中作梗，無法長相廝守，兩人奮力掙扎，想要逃離。翌年，羅賓斯依美國詩人奧登的著名同名詩作，推出《焦慮的年代》（The Age of Anxiety, 1950），音樂一樣是伯恩斯坦的作品：騷動混亂的情緒風景，處處是障礙，一關又一關，幾名陰森又兇惡的男子臉戴西洋劍術面具，一名頭罩黑布套的人形傾頹在高蹺上面。莫頓·鮑姆便認為羅賓斯的《焦慮的年代》捕捉到了「一世代的情緒底蘊」。美國著名的社會學家大衛·黎士曼（David Riesman, 1902-2002），曾以「寂寞的群眾」為主題，和另外兩位學者於一九五○年出版了同名名著，《寂寞的群眾》（Lonely

Crowd）；而他們所謂的「寂寞的群眾」，也這樣被羅賓斯搬上了舞台。[16]

一年後，羅賓斯推出新作，堪稱史上陰森醜陋、驚心動魄的芭蕾之最。《籠子》，全長二十五分鐘的狷戲狂歡，一群野蠻的母蟲遇到入侵地盤的公蟲，欺身尾隨，伺機殺害，以之為食，全程洋溢性愛的激情。慘酷、激動、一如芭蕾搭配的史特拉汶斯基音樂，卻也一樣淒楚。芭蕾開場之初，一隻幼蟲（「新手」，原先由諾拉‧凱伊飾演）出生，開始認識周遭的世界，學習所屬蟲族的行進、移動和殘殺。觀眾也從舞台演出的一切學會蟲族的語彙。羅賓斯不是以蟲的動作為本，而是以侵犯、恐懼的動作為本，利用古典舞步，編成為數不多的蟲族語彙。身軀蜷縮成一團作自衛，雙眼精光外露、四下掃射。嘔吐、絞殺、進食等動作搭配大的變位跳（échappé）、大跨步阿拉伯式舞姿，和敲鐵鎚一樣的踮立側行（布雷 bourrée）。只是，「新手」卻愛上了入侵的公蟲，兩人合跳雙人舞，情深意切的戀曲一時看似將野蠻、兇殘的語彙染上不少溫柔。不過，本能和團體終究強過愛情，「新手」終究還是依照儀式割斷了心愛公蟲的喉嚨，繼而對公蟲的屍體又踢、又踩，踩得（舞台正中央的）公蟲屍體不住彈起、抖動。芭蕾的終場，便是一群亢奮狂亂的母蟲大啖公蟲屍體，恍如性高潮一般，揉搓大腿無限滿足。

《籠子》是羅賓斯的一大芭蕾傑作。一九五一年首演，評論家被舞台殘暴的場面嚇得不知如何是好（荷蘭政府一開始還以「色情」為由，下了禁演令）。羅賓斯對大眾的反應，反而忍俊不禁。「真搞不懂怎麼有人會被《籠子》嚇成這樣，」羅賓斯挖苦說道，「其實，頂多是《吉賽兒》第二幕改成現代版的視像罷了。」古典芭蕾以昂揚、優美的抒情氣質，講的是人性的可能；所以，吉賽兒的愛，至死方休。羅賓斯當然沿用古典芭蕾的正規語言，但是作了裁剪，也將語法作了扭曲、刪減。舞台上的「新手」只能任由欲望驅使，沒有去愛的語彙，舞台下的觀眾對此欠缺也有強烈的感受。[17]

一九五三年，羅賓斯繼一九一二年尼金斯基在巴黎推出《牧神的午后》之後，也推出他自創的版本。羅賓斯的《牧神的午后》，以法國作曲家德布西的音樂為本，由兩名舞者以一身練習舞衣在台上以舞蹈教室為背景演出雙人舞，台下的觀眾相對於舞台，便像是第四面牆——也就是舞者看的舞蹈教室鏡子。芭蕾以男舞者的獨舞開始。男舞者上身打赤膊，只穿緊身褲，在地板作伸展，懶懶的動作像剛睡醒似的。接著女舞者進場，兩人一起跳舞，或聚、或散，或在把杆前，或是雙人共舞一段，動作始終簡單、性感，但是冷冷的不見一絲情緒顯露於外。

舞者即使偎偎共舞，也沒有情意的交流，反而一味緊盯自己於鏡面的身形，端詳、打量。兩人一度停下舞蹈，女舞者側身坐在地板上，抱膝，雙眼直視鏡子不放。男舞者轉身看向女舞者，輕輕吻上她的臉頰。女舞者的視線卻始終未變，直視鏡中映現的一切，之後才慢慢抬起一隻手，輕撫剛才頰上的一吻，轉頭去看男舞者。兩人四目相接，但也只是短短一瞬，女舞者又再回頭看向鏡面。女舞者未幾便起身以慵懶的踮立舞步，離開舞蹈教室，獨留男舞者躺在教室的地板，一如開始的場景。

羅賓斯的《牧神的午后》，一如尼金斯基的原作，往往為人解讀為「自戀狂」的專題研究。不過，這樣看，有見樹不見林之嫌。羅賓斯在《牧神的午后》，捕捉的是舞者於舞動之際展露冷靜清明、犀利剖析的專注力，而且，雖然如此專注，卻依然性感撩人。觀眾眼前所見，不是自戀（如希臘神話的納西瑟斯詳自己於水中的倒影，迷戀不已，無法自拔），而是以澈底超脫、非我的形體展現狎暱和情欲。台上的舞者**是**很親密沒錯──只是，兩人的感情起自舞蹈，起自同在舞蹈教室卻似近實遠，而和情欲或是人際接觸沒有一絲關係。於此，觀眾大概都會莫名其妙：明明是以旁觀的角度在看他人非常親暱的一幕，自己卻不經意就陷了進去。台上的舞者**透過觀眾**看到自己，看到彼此；台上的舞者看向台下的觀眾──穿過台下的觀眾──坦率的神態，戒心盡皆消弭。羅賓斯後來說他編出這樣的《牧神的午后》，是有一天看到一名舞者在教室裡作伸展，而心生靈感。羅賓斯日後確實有不少芭蕾，都是以舞者在教室內的練習、活動為跳板，而編出不同流俗的新穎舞蹈，《牧神的午后》只是發其端者。

《西城故事》的背後，一樣有芭蕾。《西城故事》於一九五七年首演，音樂由伯恩斯坦譜寫，歌詞由史蒂芬·桑德漢（Stephen Sondheim, 1930-）操刀，布景由奧利佛·史密斯設計，劇本則由亞瑟·勞倫茨（Arthur Laurents, 1917-2011）撰寫。起初，羅賓斯的構想是要將莎士比亞的羅密歐和茱麗葉放在紐約上東城區（Upper East Side），暫訂的劇名也就是「東城故事」（East Side Story）。未幾，紐約和洛杉磯兩地紛傳慘烈的幫派械鬥，還有愈演愈烈之勢，不時登上報紙頭條。這一齣音樂劇的背景，也就跟著變了，改以猶太人家和天主教人家對立作背景，暫訂的劇名也就是「東城故事」（East Side Story）。這一齣音樂劇的背景，也就跟著變了，改以波多黎各當新猶太人，文化和習俗迥異於歐洲來的波蘭後裔，舉止也更加粗鄙，更像混街頭的惡棍。當時羅賓斯練就的工夫、累積的關懷，盡皆濃縮於這一齣《西城故事》。羅賓斯借芭蕾陳述的嚴肅主題，因

《西城故事》而羅上流行論壇：社群分裂、對立、偏見、暴力、黨派之私，硬生生毀掉了個人的生活。不止，《西城故事》也借古典芭蕾整飭、節制的規矩，陶鑄出嶄新的街頭俗語，下探雜耍、上尋歌劇——伯恩斯坦就愛說《西城故事》是「美國歌劇」。但是，最重要的還是《西城故事》是美國本土原生的悲劇，植根於真實的社會問題，未見絲毫粉飾。《西城故事》於結尾，連一般常見的全體亢奮群舞也沒有——反而只留一舞台橫陳的屍體，讓觀眾反芻。18

羅賓斯在準備排演的時候，照例一頭鑽進幫派文化和地盤火併作研究，流連於紐約的西班牙語區，還跑到一處治安不佳的波多黎各社區參加那裡的高中舞會。不止，親眼見識械鬥之初劍拔弩張的氣氛。他寫信給朋友，「那些孩子啊，像住在壓力鍋裡，他竟然也想辦法身歷其境，感覺像是這些孩子一肚子火氣，不知道怎麼發洩」。又有一次，羅賓斯跑到布魯克林參加一場舞會，舞會正好會有敵對的幫派踤頭。羅賓斯仔細研究他們的舞蹈，不僅記下動作、姿態，也記下動作內含的感覺，寫道他好驚訝，因為「他們給你一種感覺，好像他們在他們的世界就是王，可以呼風喚雨。而且，根本還不是傲慢什麼的，而是強得不得了的自信」。19

羅賓斯將他早年在「演員工作坊」的經驗，和馬龍‧白蘭度、詹姆斯‧狄恩一輩演員運用的技法，也都用來籌備《西城故事》，還拿他蒐集的一大堆幫派械鬥的剪報和內幕報導，朝演員狂轟濫炸，「好好讀！這便是你們要過的日子。」「『噴射幫』（Jets）和『沙魚幫』（Sharks）兩邊的演員下了舞台，他也規定不准混在一起。」羅賓斯還要狠，拿演員的私生活、有時還是痛苦的隱私，公然挑撥離間，在兩「幫」之間製造嫌隙和衝突——有一次，出飾瑞夫（Riff）一角的米基‧凱倫（Mickey Calin, 1935-），被羅賓斯轟了不知多久之後，羅賓斯竟然把他拉到一旁，偷偷問他，「你應該恨死我了吧？」凱倫回答，「沒有，不會。」「喔！」羅賓斯馬上嚴辭下令：「那今天晚上上台以前，你還沒想出事情來恨我，就不准上台。」羅賓斯甚至特地辦了工作坊，由「噴射幫」和「沙魚幫」兩邊分飾集中營裡的納粹黨人和猶太人。電影《養子不教誰之過》（Rebel Without a Cause）羅賓斯當然看過——所以，「噴射幫」片中的女主角娜妲麗‧華（Natalie Wood, 1938-1981），後來便是電影版《西城故事》的女主角——「噴射幫」的老大瑞夫，會有詹姆斯‧狄恩和馬龍‧白蘭度玩世不恭、桀驁不馴的調調，也不意外。不止，馬龍‧白蘭度

主演的名片，《岸上風雲》（On the Waterfront, 1954），配樂也交由伯恩斯坦譜寫，一樣不是意外。[20]

《西城故事》全劇最出色的代表作，可能當屬〈冷靜〉（Cool）一曲的舞蹈——也就是牢牢控制、爆發力隱隱內聚、不慌不忙，「噴射幫」的那一段群舞。羅賓斯這一支舞，運用芭蕾嚴謹的肢體訓練，將街頭混混生猛、暴烈的蠻力壓下去，「放冷」。「噴射幫」於大步走路、欺身迫近、邁進奔跑之際，不時撒手爆發跳躍、繞行、單足旋轉等動作。動作要做得這麼快，從慢條斯理走路倏地爆發成「大踢腿」或是「空中轉圈」（tour en l'air）——還要像羅賓斯說的：「忽然放一記冷槍」——等於是馬力要在幾秒內從零拉到六十。這需要大到不得了的衝力。而要在體內蓄積這樣的爆發力，唯一的方法，便是把力量集中在身體的核心部位，再一股腦兒一次全放出去。芭蕾便在訓練人身這樣的準確性和蓄積力，只是——而且還是關鍵——「冷靜」一曲的舞者，其實大多不是練芭蕾出身的演員，米基・凱倫原本還是特技演員。所以，羅賓斯在他們身上注入芭蕾的法則，但不見芭蕾的造作身段。所以，他們的舞步縱使源生自古典芭蕾，他們的一舉一動卻是混跡街頭的小太保。此外，「冷靜」還根本不像芭蕾，因為，羅賓斯把組合動作切得比較短，也依街頭痞子動作壓得較低、流里流氣的調調，把動作大幅度往下壓。所以，爆炸一樣的騰越不跳到最高就要壓住。這樣一作改變，動作的格調馬上截然不同，變得精力過盛，幾乎收不住，壓不下。夠酷，但不是芭蕾。

芭蕾在《西城故事》還另有大用。羅賓斯一九五五年寫信給勞倫茨討論劇中的對白，央他維持「堂皇雄奇的格調，芭蕾的格調」，不要「鬆手」而流於「寫實或是話劇一樣的節奏」。後來，羅賓斯也寫信給電影版《西城故事》的導演之一，勞伯・懷斯（Robert Wise, 1914-2005），強調：「我們的原始製作是以芭蕾用的同一種超越時間、超越空間、喚起意象的手法來處理的……我說的不是劇中的『芭蕾』或是『舞蹈』，而是整齣作品的中心概念和**風格**。」由此可見，正因為用的是「芭蕾的手法」，還有羅賓斯仔細講求、琢磨形式——演員的一舉一動都經他作過縝密的盤算和雕琢——《西城故事》這一齣音樂劇才凌駕時地的局限，昇華為永恆。全劇無一處像是臨時起意，無一處隨遇即興，製作之完美無瑕、雕琢之精緻巧妙（比寫實還要真實），帶動全劇凌駕於習常凡俗之上，雖然看似深陷大城幫派混戰的污穢和泥淖，卻宛如落在時間之外。[21]

雖然《西城故事》講的是幫派，但是，《西城故事》也在講美國，而且還以後者更為宏大。《西城故事》講美國於一九五○年代的富庶繁榮之下，蓋著陰暗的一面，社會分裂——黑、白對立，天主教徒、猶太人對立，「共產黨」、「敬神的美國人」對立。羅賓斯等一千人，是在一九五○年代初期孕生這一齣戲的構想。當時，由美國共和黨眾議員約瑟・麥卡錫（Joseph McCarthy, 1908-1957）領軍，對「正牌共產黨」、「賊頭賊腦的冒牌自由派」、「淺紅」的左派、「酷兒」（queer）等等發動整肅、迫害，也正是為禍最烈、風聲鶴唳的時候。劇中的每一景，從瑪麗亞（Maria）的哀傷詠嘆調，到瑞夫持小刀和東尼格鬥一景之極度精準，無不散發美國夢的光暈和嚮往，只是，終究壓不下逞凶鬥狠的衝動，爆發武鬥，終致橫遭斬斷。

對於這些，羅賓斯當然不會陌生。美國眾議院「反美活動調查委員會」和聯邦調查局在一九五○年代初就開始找他麻煩了。一開始，他拒不配合，但是，等到美國當紅電視節目「蘇利文劇場」的主持人，艾德・蘇利文（Ed Sullivan, 1901-1974），突然取消他原本排定要上節目的通告，還留下不祥的暗示，指羅賓斯的名氣可能是共黨暗中幫他炒作出來的，羅賓斯就慌了手腳。當時，美國娛樂界名聲最響、前途看好的名流，許多已經名列當局的黑名單。自稱「反擊」（Counterattack）的右翼民間組織也剛出版長篇報告，《紅色頻道》（Red Channels），點名哪些美國電視和廣播界的知名人士可能是「潛伏的顛覆分子」。音樂家伯恩斯坦和柯普蘭便都榜上有名；還有數十名演員、導演、作曲家、編舞家，被委員會點名公開作證。不少人拒絕配合，就此工作無著。不過，好萊塢蒙受的打擊其實比百老匯要嚴重得多。於此期間，羅賓斯一度走避歐洲，但是，未幾還是回國，而且於一九五三年向「反美活動調查委員會」屈服，以「善意證人」（friendly witness）的身分出席作證。羅賓斯出席作證，指名道姓，等於將朋友、同儕出賣給了「反美活動調查委員會」，因而就此於人生投下長長的陰影，糾纏往後半生，餘年始終揮之不去，

只是，羅賓斯何以會做出這樣的事呢？羅賓斯本人是同性戀（有時是雙性戀），一九四三至四七年也確實是共產黨員。所以，眼見麥卡錫步步進逼，他不勝恐懼，生怕他在百老匯如日中天的事業就此腰斬——他在美國飛黃騰達的列車也就此出軌，把他送回韋浩肯的猶太小村，送回他父母幽閉滯塞的世界。羅賓斯後來回想當時，

說：「我慌了、癱了、嚇得回到最原始的恐懼狀態——好怕哲隆・羅賓斯的表象會被拆穿，躲在後面的哲隆・威爾遜・拉賓諾維茨會被人硬生生揪出來示眾。」當時屈服的藝術家當然不僅羅賓斯一人，像伊力・卡山也是。只是，卡山屈服，是因為他真的覺得共產黨的威脅赫赫在目，他相信美國的理想應該奮起對抗蘇聯的共產主義，所以，不論「反美活動調查委員會」是否使出卑鄙的手段，他終究是以清明的良心在捍衛美國的理想，打擊共產主義。羅賓斯則否，以至他於後半生，內心始終備受折磨，因為他知道他確實背棄了朋友、家人，背棄了他的過去、他自己。[22]

羅賓斯早年加入共產黨，其實是天真的無心之舉。他於事後回想，覺得和他猶太人的出身脫不了關係——和他對抗法西斯、對抗反猶太，和反猶太的政治主張，都脫不了關係。他對歐洲或是美國左派的激烈辯論所知無幾；左派的論辯，不是他的世界。「反美活動調查委員會」作證之後的一切，他最在乎的還是他竟然無法威武不屈，反而任由別人威嚇，背棄了此前追求的人生、藝術的理想：抵抗「集體盲從」（groupthink）和成規流俗，為自由和個人奮戰——也就是彼得路希卡的奮鬥。命運也真作弄人，出賣一舉，害他在百老匯成為眾矢之的——而百老匯可是他唯一真正**歸屬**的世界。畢竟在百老匯、戲劇界稱霸的，以猶太流亡藝術家為多，也就是說，都是他的「自己人」。其實，像亞瑟・勞倫茨、著名舞台劇演員季羅・摩斯泰爾（Samuel Joel "Zero" Mostel, 1915-1977）等多人，根本瞧不起羅賓斯失之軟弱（但也未曾就此和他斷絕合作關係，畢竟羅賓斯的才氣實在太過出色）。無論如何，羅賓斯於這時期，迫於形勢比人強，不得不選邊，卻選錯了邊。羅賓斯原本渴望融入，卻反而淪為人人鄙棄、排斥的「賤民」。

事後，一來像是為了贖罪吧，再來為了東山再起，一九六四年，羅賓斯推出《屋頂上的提琴手》，自任導演、編舞。這一齣音樂劇的構想來自美國音樂劇作曲家傑瑞・波克（Jerry Bock, 1928-2010），作詞人謝爾頓・哈尼克（Sheldon Harnick, 1924），還有劇作家喬・史坦（Joe (Joseph) Stein, 1912-2010）三人——《屋頂上的提琴手》自然就由波克譜曲、哈尼克寫詞、史坦寫劇本。三人都和羅賓斯一樣是中歐猶太移民之子。喬・史坦在紐約的布朗克斯（Bronx）區長大，從小就講意第緒語。傑瑞・波克也記得祖父常唱俄語和意第緒語的民歌。他們三人便以俄羅斯移民美國的猶太作家夏蘭・阿列罕（Sholem Aleichem, 1859-1916）所寫故事為本，構想要創作一齣音樂劇。

阿列罕於十九、二十世紀之交寫就的意第緒語故事，為失落的一支猶太傳統和文化留下見證，美國猶太人尤其珍惜。後來，羅賓斯加入創作團隊，發過一封電報給朋友：「準備和哈尼克、波克製作夏蘭·阿列罕故事的音樂劇。」

《屋頂上的提琴手》在羅賓斯個人，等於是一次朝聖之旅。他為此劇興奮鑽研十九、二十世紀之交俄羅斯和中歐猶太人過的生活──也就是他父母往年過的生活。羅賓斯遍讀群書，參加猶太婚禮，去作東正教禮拜，連以前的恩師，塞尼亞·葛魯克─桑多，也被他請來演出劇中的猶太拉比。童年時隨母親回立陶宛羅山卡探親的見聞，一樣被他從心底翻出來，和全劇演員分享。羅賓斯曾經私下向哈尼克透露，他做《屋頂上的提琴手》的目的，是希望「在舞台上讓第二次世界大戰消滅的一座猶太小村……復活重生」。[24]

羅賓斯原本力邀法籍著名畫家馬克·夏卡爾（Marc Chagall, 1887-1985）為此劇設計布景，夏卡爾也是從俄羅斯出亡的猶太裔藝術家。不過，後來敲定的人選，是俄羅斯裔的藝術家鮑里斯·艾隆森（Boris Aronson, 1898-1980）。不過，夏卡爾筆下滑稽突梯的小提琴手始終盤據羅賓斯心頭，無法抹滅，也因此成為《屋頂上的提琴手》的中心意象，成為該劇描繪的傳統象徵。不過，羅賓斯也惟恐此劇一不小心就流於濫情，因此還是對劇組使用他愛用的殺手鐧──尖酸謾罵──劇組因此封他作「羅賓斯大老爺」（Reb Robbins）。羅賓斯對此有所解釋：「我一定要想辦法，絕對不可以讓這一齣劇碼變得和其他的、像是《郭德堡一家》❶那樣。這中間的差別就在那一個小提琴手。他是站在三角屋頂上拉小提琴的。放在現實，那一個小提琴手，確確實實就是我這一個人。」[25]

《屋頂上的提琴手》推出，轟動一時，在紐約一演就是八年才下檔（總計三千多場），後來又外銷到二十多國，繼續演出。不過，《屋頂上的提琴手》再受觀眾擁戴，也還是有評論家不敢苟同。同為猶太移民之子的美國著名評論家爾文·豪伊（Irving Howe, 1920-1993），就頗有微辭，認為《屋頂上的提琴手》不過是自傷自憐的憶舊不捨之作，流露美國當代猶太人的典型心態，再平常不過。他也說羅賓斯把阿列罕筆下的故事、把猶太人的文化衣缽，「美化」得太厲害了……「（劇中的烏克蘭猶太小村）安納提夫卡（Anatevka）……簡直是猶太人前所未見的可愛小村。」他也不滿劇中的「紙糊的計畫」，荒腔走板的拉比「簡直是在諷刺」，因為，劇中的拉比有違猶太兩性不得雜處的傳統，「跟著一個女孩子四處亂跑」。羅賓斯確實將阿列罕的原著故事作了大幅度的變動。

例如原著一如俄裔美籍學者尤里‧史列茲金（Yuri Slezkine, 1956-）所言，根本就沒有出亡的計畫；逃到新世界的構想一提出來就被男主角打消——男主角泰維（Tevye）深知身為猶太人的命運，便是永久失鄉、流亡。但在音樂劇中，泰維對此計畫的反應卻是打包行李，準備前往紐約，而為第一幕劃下了句點。《屋頂上的提琴手》或許是羅賓斯自稱的「偉大猶太作品」（great Jew opus，這是日後他提起此劇時的用語），但是，《屋頂上的提琴手》也是一則美國童話故事，而且，這一點可能還重要得多。26

羅賓斯推出《屋頂上的提琴手》之後，事業的走向隨之也出現變化。他離開百老匯，割捨劇場、戲劇還有長年專注的社會議題。一九六六年，羅賓斯回到紐約市立芭蕾舞團，回到巴蘭欽這一位不講故事的抽象芭蕾大師身邊，往後二十四年，羅賓斯未曾他去。這一轉向，幅度不可謂不大。羅賓斯說他下此決定，是因為商業取向的舞台製作他做膩了，他想要改以古典音樂和技巧優異的舞者合作走他自己的道路。不過，他這一轉向，總讓人覺得和美國的文化、社會於一九六〇年代出現轉變而引發的複雜反應，不無關係。

一九六六年，羅賓斯已經以國家藝術基金會的撥款設立了實驗工作坊：「美國實驗劇場」（American Theater Lab），探討結合音樂、戲劇、舞蹈的新式創作。乍看之下，彷彿像是昔日的羅賓斯重返人間，又再以打破芭蕾和音樂劇的藩籬作為職志。實則不然。羅賓斯將這實驗劇場視作芭蕾工作坊，供他帶領小小一批藝術家，擺脫劇情、原著、歌詞、敘事連貫等等枷鎖和壓力，自由進行創作。他的興趣在無語言、非線性、純粹視像的媒介，在芭蕾早早便已帶領他進入的「超越時間、超越空間、喚起意象」的世界。羅賓斯聘了九名演員和舞者，一連兩年，一千人一起緊鑼密鼓作各種實驗，不過，只見創新的作法或是靈感、構想，始終沒有演出的策畫或是責任。

羅賓斯放開手腳，卸下一切束縛，古希臘戲劇、日本能劇的技法，都被他用在實驗之列。日後以前衛手法聲名大噪的羅伯‧威爾森（Robert Wilson, 1941-）也為羅賓斯相中，延攬至劇場一起創作。當時羅賓斯日益迷上記憶、重述、回顧——迷上萃取經驗提煉為純淨的形式，而和威爾森和腦部受損、聾啞兒童一起進行創作，和威爾森對戲劇儀式的興趣，在在不謀而合。羅賓斯也鑽研英國望重士林的古典學家羅伯‧葛瑞夫斯（Robert Graves,

1895-1985）的著作，和他通信（外加服食迷幻蘑菇），希望創發一種「部落儀式」（tribal ceremony），讓觀眾和演員可以一起鎖定在凝神專注的狀態，持續長久。羅賓斯此時的探索也有政治的色彩；因為羅賓斯此時迷上了美國總統甘迺迪遇刺一事，還要實驗劇場的演員朗讀甘迺迪遇刺案的調查報告，「華倫委員會調查報告」（Warren Commission），從頭讀到尾，一字不漏。劇場也將報告書裡的場景抽出來，當作日本茶道儀式一樣搬演，然後改由集體一起搬演，之後又再搬演一次，而且改成完全無聲、靜止，只在腦中將全景搬演一次。

羅賓斯進行的實驗和芭蕾舞團編製的作品，由一九六九年的《聚會之舞》可見端倪。《聚會之舞》是羅賓斯以蕭邦的音樂為紐約市立芭蕾舞團編製的作品。舞台上年輕男女來來往往，或聚或散，共舞、牽手，沉浸於甜暢、懷舊的氛圍——像是在說：我們一定美麗，純潔，自然，兩情相悅；我們的樣子便是本來的面目，各自陷入恍惚的回憶，但又像是團體，或者算是小社會吧。芭蕾一開始就十分安靜。一名男性舞者獨舞，輕觸地面，略顯忐忑，試了試幾樣動作，若有所思。接下來，整整一小時由六對舞者演出純淨優美、深情洋溢的舞蹈——沒有劇情，沒有道具，不見炫技，不擺姿勢。結束時，台上的每一位舞者停下動作，靜靜佇立好一會兒。一群朋友相聚已經一陣子了，毋待多言。一群人站在台上，聚在一起，抬眼望向蒼穹。

《聚會之舞》的創作火候，精湛、圓融，無一不恰到好處，很難一眼看出創作的成就其實極為卓越。台上的舞者與一般人無異——不是農人，不是貴族，不是一般芭蕾常見類型的角色。舞者人人凝神專注，宛若舞動之際的一舉手、一投足，無不要在腦中細細翻檢、審視，因而於台上散發超然物外、凝神內斂的氣韻。有關此劇，羅賓斯也交代過舞者，「要像先前在某處跳過舞，多年後，舊地重遊，你走進去，回想當年跳過的舞……」羅賓斯指點舞者在台上的一舉一動，要像在記動作，在回想先前的感覺，像舞者累了或是自己私下排練時那樣，拿身體勾劃動作，而不是使出渾身解數展現絕技，也就是說，「放輕鬆，大家放輕鬆」。27

如此這般，《聚會之舞》於舞台烘托的氣氛，便是一切藩籬、隔閡盡皆消弭一空，觀眾的心靈迅速貼近舞台，平靜安詳，恍若交心。而且觀眾貼近的不是台上在演什麼戲，而是台上的肢體動作——舞者精雕細琢、流暢優雅、情感自然流露的動作。首位舞者一踏上舞台，輕觸地板，台下的觀眾偷聽窺伺的感覺便油然而生。羅賓斯也說過，《聚會之舞》的音樂「像是打開一扇門，走進房間，房內的眾人**正在輕聲交談**」。《聚會之舞》流露的便是同

一種私下獨處的氣氛。佩提帕一式的堂皇莊重，或是儀禮一般的動作組合，從頭到尾全看不到；巴蘭欽的手法，一樣無處得見。羅賓斯的《聚會之舞》將芭蕾高不可攀、貴族氣味濃烈的詩曲，刪掉旁枝末節，只留簡單清爽、親切宜人的氣韻，像散文。芭蕾在《聚會之舞》看似在紐約的百老匯大道信步漫遊，輕鬆愜意，天然自在。[28]

不過，《聚會之舞》的信步漫遊，可不是佛雷‧亞斯坦和金潔‧羅吉斯一式滿場飛舞的曼妙身姿。其實，羅賓斯還將《聚會之舞》形容為「嬉皮風」。有幸於一九六九年親炙羅賓斯排練《聚會之舞》的舞者，也知道《聚會之舞》散發的是「花孩兒」[2]的氣味。當時不少舞者年紀尚輕，所以，（依美國道地的六〇年代精神）他們也認為《聚會之舞》活脫脫是他們的寫照，捕捉到了他們本然的面目。羅賓斯也說《聚會之舞》在駁斥紐約中城一帶愛擺的前衛姿態。當時的舞步組合流行零碎片段，也愛把日常生活的行為舉止（如走、跑、坐）放入舞蹈當中，還明顯強調得過火。至於古典芭蕾的炫技，講究的身段，和自恃高人一等的菁英心態，也一概被他們峻拒於千里之外。羅賓斯原本對前衛的舞蹈創作不無興趣，也常欣賞前衛舞蹈的演出。但是，最後還是豎起了白旗。

「和人親近有什麼不對？愛有什麼不對？這是怎麼回事？我忍不住在心裡面問，怎麼變得什麼事情都要畫分開來，都要搞疏離？怎麼動不動就要斬斷這、斬斷那，不斷不行？怪就怪在年輕人啊——你們說是年輕人，換我說就是『嬉皮』，還要加括號——要的不就是愛嗎？這樣真的有那麼壞嗎？」[29]

但若《聚會之舞》有嬉皮風，卻也絕對不是「青年運動」的頌歌。相較於當時其他芭蕾作品，《聚會之舞》的古典氣質和舊世界的情調其實異常鮮明，紐帶可以遠溯至蕭邦和十九世紀。那個年代的芭蕾，嬉皮風格最鮮明的其實當屬羅伯‧喬佛瑞在一九六七年推出的作品，《艾思姐蒂》（Astarte）。這是半吊子印度風的多媒體芭蕾，結合影片、閃光燈、幻彩螢光緊身衣，搭配當時著名的反〔越〕戰搖滾樂團「鄉村喬和魚」（Country Joe and the Fish）和另兩支迷幻搖滾樂團「紫鯨」（Moby Grape）、「鐵蝴蝶」（Iron Butterfly）的歌曲，再穿插一段古印度旋律「拉格」（raga）向觀眾討福報。百老匯當時一樣陷於分崩離析，耽溺於著名音樂劇編導鮑伯‧佛西（Bob Fosse, 1927-1987）露骨借性作冷嘲熱諷的路線，或如《毛髮》（Hair, 1967），還有《萬世巨星》（Jesus Christ Superstar, 1971）一類後來叫作「唯我世代」（me-generation）的放縱自溺。羅賓斯自述：「我才不會因為他們拿新約聖經做了一齣音樂劇，就跟著發瘋。」[30]所以羅賓斯在《聚會之舞》展現他堅守純粹抒情的立場，相形之下，堪稱霄壤之別。

不過，時移事往，如今回首當年，《聚會之舞》其實也隱然兆示羅賓斯的創作面臨危機。當時羅賓斯對於淬鍊感情、理念，注入純粹的古典芭蕾，以揭露人的內心世界，興趣已經愈來愈為濃厚。例如他在一九七二年推出的《水車》（Watermill），緩慢舒徐的東歐情調恍若失落於時間的洪流，這樣的母題便出之於他這類的創作衝動，只是推到了極端。舞者愛德華・維雷拉特具高超的運動能力，舞蹈風格堪稱雄健爆發、矯捷炫技、豪邁奔放的完美典範。羅賓斯此劇要他出飾的角色，卻必須在舞台上以慢得不得了的動作詮釋迷離的夢境。整整一小時，台上的維雷拉幾乎不像動過。這時期的羅賓斯迷上了節奏遲滯懸宕，迷上了非敘事結構（那時他的迷幻藥實驗還沒結束），在在將他堵在死胡同的底部，無法脫身，迷上了只用極簡枯槁、不得省略的動作，不得不發重蹈覆轍。《水車》過後，羅賓斯改弦易轍，回過頭以數年前《聚會之舞》的豐潤厚實，重新開始。所以，他也未再不可收拾。一支又一支優美的芭蕾——也未免太多了——循《聚會之舞》的範式，輪番上場，例如《在夜裡》（In the Night, 1970）、《其他舞蹈》（Other Dances, 1976）、《十九號作品／作夢中人》（Opus 19／The Dreamer, 1979）、《舞蹈組曲》（A Suite of Dances, 1980）、《布蘭登堡》（Brandenburg, 1997）。

此中問題的癥結，可以由《舞蹈組曲》一窺端倪。《舞蹈組曲》源起於一九七四年，本來叫作《惡靈》（The Dybbuk），是羅賓斯和伯恩斯坦聯手的新作。一開始，兩人重又聯袂創作看似自然而然的事。畢竟，兩人先前已經有過數次合作的經驗，那時期也同都離開了百老匯，回到古典的舞台準備重整旗鼓。伯恩斯坦才剛因為一九七一年氣勢磅礡的《彌撒》（Mass），弄來搖滾樂團、銅管樂團，加入編制完整的管弦樂團齊集一堂，卻既不叫座、也不叫好，弄得他灰頭土臉。至於他在哈佛大學的「諾頓講座」（Charles Eliot Norton Lectures, 1973-74）也才結束。講座的主題叫作「未竟之問」（The Unanswered Question），依他自述：「問題是什麼我想不起了。」不過，答案是『對』我倒記得很清楚。」這一次，羅賓斯和伯恩斯坦聯手以俄羅斯猶太作家昂斯基（S. Ansky, 1863-1920）一九一四年出版的意第緒語戲劇《惡靈》為本，為紐約市立芭蕾舞團編一支芭蕾舞作。伯恩斯坦譜出一首氣勢恢宏（應該說是太過恢宏）的樂曲；羅賓斯則回歸以前走過的路數，要舞者熟讀昂斯基的作品，對舞者講述猶太信仰祕傳的「卡巴拉」（Kabbalah），也一起拿面具和道具作實驗。不過，首演之後，羅賓斯卻不甚滿意，便著手刪節、裁減，只要有一絲戲劇的暗示就會被他砍掉——只是，《惡靈》的戲劇成分卻是當初促成伯恩斯坦

和羅賓斯動念要重新合作的主因。結果，《惡靈》終究被羅賓斯修得一絲敘事也不剩，徒留為芭蕾而編的舞蹈骨架。再到一九八〇年，羅賓斯甚至把《惡靈》的標題改為《舞蹈組曲》，之後便束諸高閣，撒手不管。

所以，依這情況來看，羅賓斯算是敗下陣來嗎？許多人都說他是敗下陣了，因為，他們認為他終究不得不向巴蘭欽的曠世才華低頭，不得不取法這一位俄羅斯芭蕾大師的抽象舞蹈。不止，羅賓斯肆後也未曾再挺直脊梁，昂然推出戲劇元素濃厚的作品。也就是說，羅賓斯不再當他的羅賓斯，反而淪為二流的巴蘭欽。只是，將抽象芭蕾和芭蕾戲劇放在對比的兩端，有似是而非的誤導之嫌。羅賓斯的芭蕾相較於巴蘭欽，情節確實日趨薄弱。但是，沒有情節未必足以論斷他的芭蕾日漸向巴蘭欽靠攏。眾所周知，巴蘭欽旗下的舞者也有本事將巴蘭欽交代下來的舞步再作潤飾，增添華采，或是略施巧勁動作變化。羅賓斯則非如此，眾所周知，他編出來的作品少有變通的餘地。他用的每一舞步都有牽一髮而動全身的敏感效應。所以，不管是輕輕一跳或是稍往上彈，不管動作多小，一有疏漏或是閃失，都會惹得他大發雷霆。他會編出多種版本（A版、B版、C版……），還不容易拿定主意，動輒就要更換版本，不換到最後一刻絕不罷休，連舞者臨要出場了，還會趁樂團調音的時候壓低噪門交代舞者，「換成C版，C版！」

羅賓斯和巴蘭欽有這樣的差別，不宜單以個人風格不同草草帶過。舞台的布幕一拉起來，巴蘭欽的芭蕾一開始演出，觀眾所見，不是芭蕾，而是現場目擊一群舞者於台上像走迷宮似的不斷摸索。在台上動來動去、不停變換的組合當中，不時可見三心二意、遲疑猶豫、做錯決定、後悔惋惜、趕緊修正、結果如此等等反應。台上的一切自有生命，未可逆料。正式演出前的排練，單純供舞者學習動作組合的形式，摸清楚底線，如此而已。正式演出，布幕拉起之後，舞蹈演出的千頭萬緒，便交由舞者自行打理。所以，有的舞者一上台，發揮得有聲有色，自然就會冒出頭。巴蘭欽的作品由誰來跳，也因此成為成敗的關鍵。巴蘭欽創作芭蕾，是要供舞者悠遊其間。只要一切條件搭配無間，舞者便能如魚得水，悠然自得。

羅賓斯的芭蕾就不然了。他的芭蕾結構密實，精雕細琢，是隔著一層玻璃打造出一方方製作精美的世界──尤以《聚會之舞》和之後衍生的後裔為然。羅賓斯旗下出類拔萃的幾位舞者，舞蹈的動作無不精準簡潔，但又

寓意深邃、情感洋溢。一個個都懂得在含蓄內斂、在審慎細膩、在自覺自省當中挖掘戲劇的感染力，殫精竭慮

將芭蕾的造作身段化作有生命的天然產物，渾似「出自生活」。羅賓斯連他精緻細膩的音樂感受力也琢磨得圓潤、

平滑，如大理石面。臨場即興發揮，在他的舞作少有用武之地。羅賓斯的芭蕾像是儀式，動人的感染力來自深思

熟慮、仔細籌畫。所以，眾所周知，羅賓斯演出前的排練每每會拖得很久，無論如何就要將每一舞步琢磨到完美，

不到最後一刻絕不放手。羅賓斯逝世前，還將平生的作品作過一番整理，可以的話還拍成影片留存，彷彿生怕

舞者的記憶靠不住，他要事先作好準備，以免萬一。舞蹈中一舉手、一投足，在他都是攸關成敗的大事。

不過，若說羅賓斯在一九七○、八○年代確實向巴蘭欽、向巴蘭欽奉為古典芭蕾最高圭臬的理想稱臣，也屬

事實。羅賓斯本人對此也坦承不諱。若說羅賓斯的早年作品泡在社會議題裡面，風格也肆無忌憚大作混血，芭

蕾只屬血脈中之一支，那麼，他後來的作品反而朝正規芭蕾高踞天上人間的殿堂，奮力攀升。他寫的日記和筆記，

便不時流露他心底的頹喪和掙扎。羅賓斯天生有出眾的文學、戲劇頭腦，卻硬逼自己將觸動心靈悸動的故事情

節、情感，從創作抽離，滌慮盡淨，獨留純粹的抒情和優美。芭蕾，沒有故事情節的古典舞蹈，成了他最高的

嚮往、成了他的「柏拉圖理型」，❸是他可望而不可即的境界。

只不過羅賓斯的芭蕾之愛，情仇輾轉卻也糾纏不清。芭蕾不是他初識舞蹈的第一語言，雖然施展起來還是

十分流利，但是，他心裡清楚，他的正規訓練、他對古典的理解，實難望巴蘭欽項背。他在舞團教課的時候，

還會拿指令開玩笑，跟舞者說，「現在，做六次蹲很低〔就是大蹲 grand plies〕……再做八次踢很高〔就是大踢

腿 grand battement〕」。他一九八四年曾在日記寫過：「大家當然都愛自己〔開口就是道地的『巴蘭欽』，只是人

人講的也全都有濃重的鄉音——唯有喬治〔‧巴蘭欽〕才有本事一開口就是流利自然的母語，揮灑自如……我

在紐約市立芭蕾舞團的時候，覺得多用一點巴蘭欽的語彙就可以了，結果就這樣放鬆一癱，跟睡著了一樣。」31

不止，羅賓斯內心的苦惱，還有身為猶太人的糾結和掙扎。這一點，由他為《爸爸篇》（The Poppa Piece）這

一支舞所寫的筆記可見一斑，因為《爸爸篇》原來叫作《猶太篇》（The Jew Piece）。羅賓斯早在一九七五年便開

始構思《爸爸篇》，斷斷續續做到一九九○年代初期始終做不出他要的感覺。雖然後來還是進入工作坊的階段，

但是，終究走不到正式演出的地步。羅賓斯構思《爸爸篇》，如題所示，便是在重新挖掘他猶太人的根（彷彿先

前被他丟得一乾二淨！）只是，這樣未必做得出來成績。憤怒、內疚、猶疑，夾在他的構思當中橫流亂竄，說

不定當時流行的身分政治學（identity politics）和通俗心理學（pop psychology）也在火上加油。他在筆記、日記

還寫過，在他心中盤桓、長年不去的憂懼，壓得他無法動彈的「憤怒和不滿」，其成因，和他苦苦掙扎、極欲「變

成美國人」，我說的這『美國人』指的是「白種盎格魯薩克遜新教徒」的美國人」，脫不了關係。[32]

芭蕾便是他「變成美國人」的一扇門戶。他有一段日記，將他的苦悶寫得特別露骨。他在日記自問他之所

以迷上芭蕾，

是不是為了幫我的猶太根性作「文明開化」呢？原有的肢體要另外以別的樣子，去學

另一種語言……宮廷和基督教的語言——教會和國家的語言——完全人工造作的動作法則——扭曲、改

變原有的肢體，硬是套上人工捏塑出來的美感——還**不是**普世皆同的語言——這是東方和第三世界很陌

生的語言……我若改從我猶太人的根去挖，找出來的舞蹈動作，你說會多美妙、多美妙啊！[33]

他這大哉問的解答，當然也像莫大的諷刺。羅賓斯畢生的舞蹈事業，不就幾乎都在挖掘他猶太的根嗎？從

《籠子》、《牧神的午後》到《西城故事》、《屋頂上的提琴手》、《聚會之舞》，無不如此。這些作品當然不是「猶

太」舞——至於「猶太」舞是什麼舞，就暫且擱下不表吧——無論如何，這一支支舞作無不是從他的生命和信念，

萌生而成的。只是，可悲復可嘆！羅賓斯愈是想要挖掘他猶太的根，愈是刻意要做出猶太人的樣子，愈是決心

要**融入**——不論就族裔、性取向或是藝術創作而言——他的創作泉源斷流的情況就益發嚴重。畢竟，他的創作

泉源就在於他**無法融入**，因而不論是芭蕾、現代舞、爵士舞、百老匯音樂劇，他都是以「格格不入」的大銳角

橫切進去的。羅賓斯本人不是不知道他已經撞入死巷，無法脫身；就連巴蘭欽一九八三年與世長辭，在他也於

事無補。

所以，彷彿回頭尋根似的，羅賓斯往後推出的一系列芭蕾，便又再重拾通俗文化和當代作曲家的路線。例

如，他以著名的美國極限音樂家菲利普·葛拉斯（Philip Glass, 1937- ）的音樂編成了《葛拉斯組曲》（Glass Pieces,

1983）；又再以《我是老派人物》（I'm Old-Fashioned）向佛雷‧亞斯坦致敬的作品；再如一九八四年由翠拉‧薩普主跳的《布拉姆斯／韓德爾》（Brahms / Handel），還有一九八五年以另一位美國極限音樂先驅史提夫‧萊克（Steve Reich, 1936-）的同名音樂創作出來的《八條旋律線》（Eight Lines）──這幾支舞作的成績，無一可以和他往年的作品相提並論。不過，葛拉斯、萊克兩人的音樂和伯恩斯坦大相逕庭，固然也是主因；羅賓斯有一次就在日記灰心寫道：「葛拉斯的曲子也不怎麼樣嘛……沒什麼用。結尾好差。」只是，羅賓斯本人一樣今非昔比。所以，羅賓斯的大哉問，《聚會之舞》的回應若是一聲宏亮的「對啊！」那麼，這時候，也變成了茫然困惑的「大概吧」。[34]

不過，到了一九九八年，羅賓斯終究繞了一圈又回到原點。大概自覺來日無多、時間緊迫吧──羅賓斯這一年已經八十歲了──所以，羅賓斯回頭重拾他早在一九六五年便推出過的製作，也就是尼金斯基一九二三年以史特拉汶斯基的音樂而編出來的版本。這時，高齡的羅賓斯健康不佳，聽力和平衡感都已嚴重衰退，短期記憶也七零八落。但是，羅賓斯依然拖著孱弱的身軀，堅決要親自出馬製作他掛名的芭蕾。而且，還很奇怪，竟然是為紐約市立芭蕾舞團製作的芭蕾。巴蘭欽長年帶領紐約市立芭蕾舞團，期間始終不願以史特拉汶斯基的音樂而編出來的《婚禮》。這時，高齡的羅賓斯健康不佳，聽力和平衡感都已嚴重衰退，短期記憶也七零八落。但是，羅賓斯依然拖著孱弱的身軀，堅決要親自出馬製作他掛名的芭蕾。而且，還很奇怪，竟然是為紐約市立芭蕾舞團製作的芭蕾。巴蘭欽長年帶領紐約市立芭蕾舞團，期間始終不願以史特拉汶斯基的這一支曲子創作芭蕾。畢竟，史特拉汶斯基這一曲《婚禮》，描寫的是俄羅斯鄉間的農民婚禮，強勁驅迫的律動始終未見放鬆，多重的宗教和民俗母題交織錯落又刺耳不諧。而且，名為「婚禮」，卻沒有喜慶的氣氛。不論羅賓斯還是尼金斯基編出來的版本，年輕的新娘、新郎等於是被眾人強行從父母身邊拉開，身不由己，陷入婚姻大事不得不敬謹奉行的嚴酷社會儀式。羅賓斯做出來的《婚禮》，算不上是他的上乘之作。但有幾幕場景，確實展露了非凡的氣勢：例如劇中的少年群舞。儘管寶刀已老，但他回頭重拾往年遺緒，卻非同小可。因為，他回頭看的是俄羅斯（但非帝俄時期）的農民世界，也就是他父母出身的那一方俄羅斯世界，處處可見古老儀式夾雜現代嚮往的世界──在他眼前，卻已遁入遙不可及的歷史前塵。羅賓斯在他編的《婚禮》首演翌日便一病不起，臥床兩個月後，與世長辭。

羅賓斯身後留下的成就和遺緒，偉大而不朽。他生前的創作，雖然未足以開山立派，於舞蹈世界創建一支語言，卻更耐人尋味。因為，他展現的是美國人獨到的本領：即使形形色色的風格、類型繽紛並陳，但他就是有

巴蘭欽這一邊則是另一番風景。巴蘭欽的芭蕾堪稱二十世紀舞蹈的稀世之珍；境界之寬闊深邃，遠非羅賓斯、都鐸、艾胥頓或蘇聯任何一位編舞名家所能比美。即使巴蘭欽的身影始終雄踞眾人之上，少有人膽敢懷疑。他們心裡清楚，他們的成就其實端賴站在巴蘭欽的肩頭。然而，巴蘭欽的作品比起他們卻大相逕庭。巴蘭欽對凡夫俗子、對真實的社會情境沒有興趣，對淺顯易懂的動作或是手勢更不看在眼裡。芭蕾在巴蘭欽，有別於此。芭蕾在他是天使的藝術，是完美、昇華的理想人身，美麗，英偉，尤其講究端正莊重。巴蘭欽芭蕾的古典，是古代如法王路易十四和佩提帕欽慕的古典，卻也新穎之至。巴蘭欽也不太喜歡故事芭蕾或像是「出自生活」的戲劇描寫。巴蘭欽的路線其實南轅北轍，他的作品雖然不乏情節（一般也確實都有情節），但是少在敘事或是默劇上面多作著墨。他的作品自有視像和音樂的邏輯。巴蘭欽就埋怨過：

「難道什麼都要用言詞來講才可以嗎？你在桌上擺花，是要肯定還是否定還是不同意什麼事？難道不能因為花很漂亮，所以喜歡擺花？……我只想用舞蹈來證明舞蹈的價值。」35

喬治‧巴蘭欽與舞蹈結緣，如前所述，始於俄羅斯聖彼得堡的皇家宮廷。他和他那一輩的舞蹈同道——許多日後又在紐約和他重聚——算是俄國沙皇的僕人，所以都有宮廷待人接物和豪華典禮的嚴格訓練。既然是帝俄舞

辦法將之匯流，進一步作鋪陳、扭曲、顛覆，注入創意的活水。所以，羅賓斯深諳吸收消化、融會貫通的訣竅，知道如何手執兩端——古典芭蕾的陽春白雪和街頭混混的下里巴人——進而允執厥中，陶鑄於一爐，而且，琢磨得天衣無縫，不留斧鑿的痕跡。羅賓斯擁有旺盛的求知欲，富有實驗精神，戲劇直覺之敏銳無人能及。羅賓斯夾處敘述故事和純粹舞蹈之間，雖然不乏左支右絀的窘態，卻也因此順勢站上了古典芭蕾傳統的中心，因為，古典芭蕾明顯也有同樣的拉鋸。只是，一待羅賓斯擇一投靠，選定落腳芭蕾，殫精竭慮要將故事情節注入純粹古典的舞蹈語言，他的步伐也就變得踉蹌蹎躓了。《聚會之舞》堪稱羅賓斯的顛峰力作。之後的芭蕾，供他展現創作才華的窗口卻開始變小。若他後來真的向巴蘭欽稱臣，也只再度證明他分析犀利的頭腦確實要將故事情節削鐵如泥，供他展現。羅賓斯知道他的才華高人一等，但是，他也清楚，巴蘭欽的才華較他更勝一籌。

蹈傳統的嫡系子孫，師承便是親炙佩提帕的舞者和最早演出《睡美人》暨（佩提帕和伊凡諾夫合作的）《天鵝湖》的原班人馬。俄國大革命爆發時，巴蘭欽才滿十三歲，以少年稚齡，目睹童年輝煌壯麗而且看似永恆不朽的宮廷世界，於眼前土崩瓦解。即使日後巴蘭欽批判帝俄的芭蕾傳統，步上俄羅斯激進現代主義和進步藝術的道路，帝俄宮廷芭蕾的美麗和優雅、帝俄垂死的貴族舊世界，還是始終沉沉壓在他的記憶深處，未曾褪去。

不過，巴蘭欽從聖彼得堡童年汲取的養分，不止於佩提帕芭蕾的古典精神。俄羅斯東正教會熏香裊裊、氤氳繚繞的儀式，他不僅熟悉，也極為痴迷。巴蘭欽的外祖父和舅舅便是東正會教士，家族也固定在莫斯科的「聖佛拉迪米爾大教堂」(St. Vladimir's Church) 作禮拜。巴蘭欽還記得復活節時，站在冷冰冰的石砌地板漫漫枯候，引頸期盼教堂神聖或說是皇家的大門——也是連通可見和不可見世界的甬道——咿呀開啟，金碧輝煌的聖像和身披金黃袍服的教士赫然映現眾人面前，儀式終於起步。巴蘭欽終身謹守家傳的東正教信仰，勤於參與教會活動，未曾懈怠。後來移居紐約，作禮拜的地方便改到了「聖母神跡大教堂」(Cathedral of Our Lady of the Sign)，晚年還和教堂的艾德里安神父 (Father Adrian) 成了忘年交。艾德里安神父原籍加拿大，後來學了俄文，皈依東正教。巴蘭欽連家裡也擺了聖像，自行作禮拜，也愛講東正教信仰的有形象徵和無形的體驗，例如紫色的法袍、嗆鼻的熏香、天使的聖像、蓄鬚的耶穌，等等。

這一切皆隨巴蘭欽飄洋過海，透過狄亞吉列夫，取道巴黎、倫敦，最後落腳紐約。即使後來入籍美國，他繫在老俄羅斯的臍帶卻未曾斷過。他訂俄文報紙，拿得到俄文書籍就一讀再讀，捨不得放手，背得出來普希金、葛里鮑耶多夫等多位俄羅斯大師的作品，用的還是未受蘇維埃污染的俄文。他有朋友就記得他特別喜歡引用葛里鮑耶多夫寫的戲劇作品《聰明反被聰明誤》。一八二三年出版的《聰明反被聰明誤》，描述一名俄羅斯流亡人士回到祖國，卻被所見的落後嚇得再度落荒逃回西方。巴蘭欽的身邊多的是原籍俄羅斯的朋友，音樂家伊果·史特拉汶斯基便是聲名最為顯赫的一位。他對俄羅斯美食的愛，一樣終身不渝。坐落於紐約五十七街的「俄羅斯茶館」(Russian Tea Room)，被他當成了自己的家，常見他跑進店家的廚房自己動手做吃的。他的美國朋友（外加歷任妻子），也被他一一引進他精心打造的小俄羅斯。巴蘭欽最後娶的第五任妻子，原籍法國的泰娜葵·勒柯列克 (Tanaquil Le Clercq, 1929-2000)，在兩人的大喜之日，就發現身邊盡是俄羅斯人。這一位在巴黎出生的美籍舞

者，不禁轉頭悄悄問朋友，「我是給自己找了什麼麻煩？」[36]

不過，巴蘭欽的性情雖然平易近人，簇擁在身邊的俄羅斯朋友和美籍仰慕者也很多，但他還是有極為孤寂的一面。身陷苦蘇聯家鄉的親人，他幾乎絕口不提。然而，依僅有的寥寥幾筆記載，看得出來他其實極為掛念他們，對幼年在老俄羅斯度過的時光念念不忘。巴蘭欽移居美國之後，時常接到母親寄來哀傷的短箋，看得教人心痛。巴蘭欽一定回信，也不時寄錢接濟，母親的家書一定小心收藏，直至離世。瑪麗亞・托契夫，一九四六至五二年是巴蘭欽的第四任妻子，便記得兩人在紐約的公寓，床頭櫃上就擺了相框，供奉巴蘭欽父親的相片；巴蘭欽的父親於一九三七年逝世。巴蘭欽有一名姊妹，外人所知甚少，第二次世界大戰期間在列寧格勒失蹤。巴蘭欽的母親於一九五九年棄世。巴蘭欽的作曲家弟弟，安德烈・巴蘭齊瓦澤，長居蘇聯喬治亞共和國的第比利西（Tbilisi）。只是，兄弟倆在巴蘭欽遠走海外之後，只在一九六二年因巴蘭欽率紐約市立芭蕾舞團赴蘇聯巡迴公演，才有機會匆匆見上一面。

巴蘭欽在一九六二年率團赴蘇聯演出，之於巴蘭欽應該算是衣錦榮歸，卻又再映照出巴蘭欽的落寞和孤獨。他創立的「美國芭蕾學校」和「紐約市立芭蕾舞團」，立意固然是要打造美國專屬的芭蕾機構，但也不乏俄羅斯文化的「租界」夾在其間——而且，這還是十分重要的一點。不論是在他辦的學校還是舞團，都有許多職員、鋼琴師、老師、教練、和巴蘭欽一樣都是在俄國大革命前後的年代從俄國出亡海外的移民。例如尼古拉・柯培金（Nicholas Kopeikine），他是長期跟隨巴蘭欽的排練鋼琴師，造詣過人。連史特拉汶斯基複雜得不得了的管弦樂總譜，他也有辦法臨場單憑視譜便改成鋼琴彈奏出來。他的逃亡經歷十分驚險，先是一身名貴的貂皮大衣內裡暗縫家傳的珠寶，躲在火車運送的一堆肥豬當中，豬糞及膝。之後從火車跳下，方才逃出俄國。再如芭芭拉・卡林斯卡，

巴蘭欽看不起蘇聯，返鄉之旅只教他痛苦難當。他在列寧格勒的童年住家，附近那一所東正教堂已經改為工廠。他參加舅舅聖職授任儀式的宏偉大教堂，也變成一所「無神博物館」（anti-God museum）。在蘇聯巡迴各地演出，教他緊張、氣惱到後來竟然真的病倒，緊急飛回紐約。不過，未幾還是不得不再回到喬治亞，和團員一起將剩餘的行程走完。

巴蘭欽終身難以割捨的老俄羅斯，他幼時認識（暨想像）的老俄羅斯，便是他畢生創作的重要源頭。他創

她設計的戲服是巴蘭欽諸多舞作不可或缺的一環。她也是出身烏克蘭卡爾柯夫（Karkov）的富家千金，一九二四年流亡海外，輾轉流離於倫敦、巴黎、百老匯、好萊塢從事設計，最後落腳紐約和巴蘭欽共事。再如菲莉雅·杜布蘿芙絲卡，一九四八至八〇年於「美國芭蕾學校」任教，出身老俄羅斯的馬林斯基芭蕾舞團，後來隨狄亞吉列夫離開俄羅斯。她愛講以前在聖彼得堡和巴黎的經歷，一身優雅的舊世界服飾和儀態，引領無數學生重回奇妙的帝俄舊時代——本書作者有幸忝列其中。菲莉雅·杜布蘿芙絲卡的舞者丈夫，和另一位舞者安那托利·奧布霍夫（Anatole Obukhov, 1896-1962），一樣是出身馬林斯基芭蕾舞團的台柱，來到美國，又再培養出好幾世代的美國本土舞者。另有多人，遺憾於此未能盡述。

巴蘭欽對身邊的俄羅斯朋友、同僚，還會費心為大家排遣鄉愁。「美國芭蕾學校」一九三四年於紐約麥迪遜大道開幕時，他便把校舍的牆面漆成藍灰色。這是以前馬林斯基劇院的顏色。教職員的通用語其實也是俄文為主。但更重要的是他將學校和舞團帶得像是小型的帝俄宮廷，巴蘭欽當然榮任沙皇。校內毫不避諱有階級組織，尊卑有序的威嚴不容置喙，但也是以嚴謹的「唯才制」（meritocracy）為基礎在畫分階級的。舞者在校內的訓練和位階，依技巧高低畫分尊卑。舉止儀態和軍事化的訓練，遵循的也是帝俄沙皇隨從——以及宮廷舞者——的慣例。

舞者無不對巴蘭欽敬畏有加，即使和他熟識，即之也溫之餘，一樣覺得仰之彌高。這不僅在於巴蘭欽做出來的芭蕾，像是天上人間方能得見，也在於巴蘭欽的老俄羅斯世界，帶領他們相信有此等奇妙的世界（美國《時代》雜誌曾有記者於一九六〇年代叛逆風潮最盛的時候，以不敢置信的口氣寫過巴蘭欽旗下的舞者，「提起巴蘭欽好像講的是耶和華」）。舞者工會在這樣的環境當然無立足之地，後來即使成立也無處容身。這可是巴蘭欽的舞團，忠心不貳是最高原則。倒不是說巴蘭欽是獨裁的暴君，或走高壓治理的路線。巴蘭欽其人溫和慈祥，斯文有禮。不過，美國還是有人不以為然，認為紐約市立芭蕾舞團的文化落後、殘暴。不過，其他人倒是名之曰「崇拜」（cult），舞團團員便是如此。

至於巴蘭欽本人，他的自知之明向來清楚透澈。巴蘭欽旗下的舞者都說巴蘭欽教給他們的，不僅止於舞蹈；芭蕾另也是生命的哲學、生活的態度，而且，還以後者為最重要。他們這樣的說法，既非豪語也非誑語，而是37

忠實反應巴蘭欽的信念——深植於巴蘭欽流亡異域的體驗、深植於巴蘭欽俄羅斯東正教信仰的信念。在此不妨

以巴蘭欽強調**活在當下**（now）不打一點折扣作例子來看。巴蘭欽最恨舞者上台偷工減料，想省一點力氣留到

後面再用。他說，舞蹈不在過去（已經結束了），不在未來（誰可以確定），巴蘭欽要求舞者演出一定要在當下

全力以赴——說得簡單，做起來可不容易。巴蘭欽秉此信念，造就出一支又一支肢體運動、心靈感受皆極為凝練、

扣人心弦的舞蹈作品。巴蘭欽逼舞者逼得很兇，一直要求舞者加一把勁、再加一把勁，硬是要把舞者自己都不知

道的能量和專注力給逼出來。這固然是藝術創作的原則，但也是他從生命體驗抽析出來的原則。巴蘭欽親身歷經

第一次世界大戰、俄國大革命，飽嘗身如飄萍的動盪流離，和親族、故國生離死別，連數次婚姻也無一白頭偕老，

加上健康時好時壞，起伏不定，以至於**當下**確實是他僅此唯一的依靠。

不過，巴蘭欽信奉的上帝不在此列。巴蘭欽自奉為上帝的僕人。他投射於公眾面前的形象，他愛自比匠人或

是廚師，一樣源出自他的宗教信仰。例如他最恨評論家將他的舞作冠以「創造」之名；他說，「神才創造，我只

作組合」。他認為創作芭蕾便像園藝，或像蒐羅食材下廚調製佳餚。他做人實際，有關藝術靈感的浪漫想像，他

向來嗤之以鼻。他帶的課和排練，始終不脫簡單、勞動的氣氛。雖然他知道自身的才華不同凡響，但也滿懷衷心

的謙卑，自比為「器具」（vessel）。而且，真要談藝術有何神聖的話，那麼，在他心中，音樂才是藝術中之最神聖者，

尚非舞蹈。巴蘭欽本人的音樂造詣便相當出色，除了會彈鋼琴，偶爾也指揮一下樂團，還說過音樂是「地板」，

沒有音樂當地板，就沒有舞蹈。「作曲家創造節奏，我們就依節奏跳舞。」38

巴蘭欽藝術創作的核心，在音樂和肢體之精準表現。有一次，他收到史特拉汶斯基《競技》的一段樂譜，

看了之後大為佩服：「沒有一個音符是多餘的，只要拿掉一個，就會全都散了。」他說，這便是「正道」：「沒

有人會指摘太陽、月亮、地球，因為，它很精準，所以才有生命。若有一點不夠精準，一切就會散了。」所以，

巴蘭欽早年每天還親自帶舞團上課的時候，便特別強調清晰和精準——未必是完美，而是古典芭蕾講究的肢體幾

何構造。他常會一次耗上好幾小時，帶舞者練習芭蕾的第五位置；腳踝到腳尖要徹底伸直。這樣的「腳尖點地」

（tendus）一口氣就要練好幾百下，再不自然的動作也要練成身體自然而然的第二天性，否則絕不罷休。腳尖往

前點地，一定要對準鼻子成一直線，多一公分、少一公分都不行。依巴蘭欽的標準，一有偏移，不僅不夠準確，

也偏離了正道，那「一切就會垮了」。[39]

雖然當時的舞者幾乎沒人參得透，但是，巴蘭欽的看法卻是一道橋梁，直通芭蕾於宗教、人文的源頭，回歸到「存在的巨鏈」，重返天使的國度和天體的和弦，遁入路易十四的宮廷，再現芭蕾法則的源頭：嚴謹的貴族儀節。不過，不止如此；這一道橋梁一樣通往巴蘭欽本人的信仰。音樂和視像的美感於他於東正教，比文字言辭還要重要。人身的感官，如視覺、聽覺、嗅覺，才是個人追尋上帝的門戶。巴蘭欽後來也說過：「我做的，便是以我看見的，以肢體的運動，在創作芭蕾。上帝也是這樣，祂是真的……你看，我就是信，我的信仰就是這麼奇妙。」所以，寇爾斯坦有一次就說，將巴蘭欽的芭蕾視作聖像，絕非牽強附會。聖像之於東正教信徒，不僅是崇拜之人或崇拜之物的表徵，聖像其實還是門戶，引領信徒進入另一屬靈的世界，進入比真實還要真實的世界。聖像是生也有涯的凡俗人世通往永恆不朽、有形通往無形、生者通往逝者的門戶。不止，東正教的聖像畫家也如芭蕾大師，既不是創造者，也不是藝術家，而是單純以作品**揭示神聖形象暨形象內含的正道**而已。[40]

只是，巴蘭欽講究技巧和音樂之精準對應，偏重舞蹈的形式構造，而非故事情節和戲劇演出，有時也備受誤解。於他生前死後，都有評論家將他的芭蕾創作描述為冷冰冰的不帶感情，技巧雖然教人驚豔，卻少了靈魂或是個性，抽象枯槁。巴蘭欽本人愛把「只是舞步」這幾個字掛在嘴邊，也助長這類評論蔓延。問他某一支芭蕾大概是怎樣，他每每愛答，「大概是二十八分鐘吧」。他也愛叮嚀舞者不要「自作多情」失了分寸，規定舞者只能依照音樂將舞步清晰、準確表達出來就好。籠統的理論、精妙的評論或是文學詮釋，都無法博他一粲。巴蘭欽說，「馬兒才不講話，馬兒只顧往前走！」[41]

不過，巴蘭欽慣常交代舞者，「不要去想，跳你的就好」，或是「別管演技，只管舞步」，意思不在要求舞者一定要抹煞自我或是不用大腦──巴蘭欽不是要舞者腦袋空空、冷酷無情或是抽象枯槁。他是要舞者有信心，既恢宏如宇宙又切身如肢體的規律帶領。巴蘭欽的意思不是要舞者一頭栽進半生不熟的性靈論，而是要鍛鍊敏銳的自覺、清晰明瞭的表達和完美的規律的訓練。舞者若要掌握正道，首先必須了解何以「腳尖點地」這般簡單的動作，也非要這樣而不可以那樣。所以，雖然簡單一句帶刺的「大概二十八分鐘吧」，聽起來像是「只是舞步」幾個字塗上現代主義的色彩，卻也透著巴蘭欽於宗教和古典的感性：舞蹈和

音樂，乃依宇宙、神聖的律法在運行，毋須多費脣舌解釋。所以，身為巴蘭欽關門弟子的茉莉兒·艾胥利（Merrill

Ashley, 1950- ）所說便一語中的，「我覺得我好像在講宗教」。[42]

不過，紐約市立芭蕾舞團的形貌即使特具俄羅斯風味，團內的舞者卻和俄羅斯無關，反而以美籍土生土長占絕大多數。這些美國舞者跳巴蘭欽的芭蕾，各自找門路打進巴蘭欽為他們勾劃的俄羅斯國度，不管用心刻意或是渾然未察，皆以自身的知識和經驗在耙梳巴蘭欽的信念和看法。況且，巴蘭欽創作的芭蕾，絕對找不到哪一支是「抽象」的，因為，巴蘭欽的舞作向來是專門為當下合作的某幾位舞者而創作的（也就是像他自己說的，「這些舞者，這一支曲子，此時，此刻」）。其間的文化衝突，反而激發出旺盛的創作力，融合俄羅斯芭蕾和美國的人身，融合帝俄聖彼得堡的宮廷禮法和民主美國於紐約、克里夫蘭（Cleveland）、洛杉磯的常民舉止，薈萃一爐。美國舞者的儀態和氣質自成一格：開放、活潑、率真。不止，巴蘭欽旗下的舞者，沒幾個有戲劇訓練的背景；除了寥寥幾位，也沒一個是俄羅斯人。這情況應該也非偶然。所以，巴蘭欽的舞者——也就是巴蘭欽挑中的舞者——踏進芭蕾世界時，都不帶固定的成見，沒有特別的企圖。巴蘭欽在聖彼得堡、巴黎、倫敦共事的舞者，性情一般偏向深沉複雜。美國舞者相較之下，便顯得開放、明朗得多。這樣的特質在他們的舞蹈一覽無遺，清新脫俗、雅致靈秀、豪邁大膽。[43]

單舉巴蘭欽旗下幾位最出色的舞者為例即可。瑪麗亞·托契夫是美國原住民，從小在奧克拉荷馬州的「奧賽治印地安保留區」（Osage Reservation）長大，黑髮棕膚的美貌不同於流俗，加上又有極為敏銳的音樂感受力（她有極高的鋼琴造詣），一舉將她推送到巴蘭欽旗下第一位美籍芭蕾伶娜的寶座。然而，她也是俄羅斯銜接到新世界的橋梁。瑪麗亞·托契夫的出身雖然是美國原住民，舞蹈的訓練卻有道地的俄羅斯背景——她早年在加州師事布蘿妮思拉娃·尼金斯卡。不過，托契夫雖然練了一身俄羅斯芭蕾特具的強度和肢體塑型，舞蹈卻未曾失去單純、天真的氣質。所以，她跳過的巴蘭欽舞碼，會以巴蘭欽一九四九年重編的史特拉汶斯基《火鳥》為她膾炙人口的扛鼎力作，自然不能說是湊巧。最早的《火鳥》版本，是俄羅斯編舞家米海爾·福金於一九〇九年為

俄羅斯芭蕾舞團編的，也是狄亞吉列夫第一支俄羅斯自覺強烈的舞作。但是，到了這時，巴蘭欽以旗下瑪麗亞‧托契夫這一位大將擔綱，這一支俄羅斯風格鮮明的作品就跟著改頭換面，呈現了嶄新的美國形象。

再如舞者梅麗莎‧海登，出身是加拿大多倫多（Toronto）的俄羅斯猶太移民人家，十幾歲才開始學舞（算是很晚），還是以「無線城音樂廳」（Radio City Music Hall）的舞團為墊腳石，才打進紐約市立芭蕾舞團的。海登有過人的分析能力，性情大膽、獨立，舞蹈之精準，有刀鋒的凌厲，處處驚險、追求刺激，台上的風格一如台下的人生。艾莉格拉‧肯特生於一九三七年，幼年隨母親流徙於德州、加州、佛州等地。肯特的母親是來自波蘭維什尼采（Wisznice）猶太小村的猶太婦女，來到美國之後，因貧困而至舉家顛沛如飄萍。所以，艾莉格拉沒有多少正規教育，而是在「基督教科學會」（Christian Science）混和民俗迷信的環境當中長大的。她開始學舞時，第二次世界大戰才剛結束。所以，她後來也說她當年可是要以天生的舞蹈能力，去和精壯的退伍士兵搶名額——當時美國為棄甲歸田的士兵推出的「士兵福利法案」（G.I. Bill）不止補助大學教育，芭蕾也在其列。肯特的舞蹈豪放大器，無拘無束，卻也不失內斂深沉的意緒，還十分濃烈，性感撩人，有乍見新奇、美麗的事物而瞬間爆發興奮、驚喜如狂潮奔騰的特質。

不止這幾位，其他還有，無法盡述。例如蘇珊‧費若（Suzanne Farrel, 1945-），生於亥俄州的辛辛納提（Cincinnati），天主教徒，出身小康人家，因為父母離婚而由母親獨力撫養長大，也是第一位拿到「福特基金會」獎學金的舞者，她因此獎學金而得以赴紐約投入巴蘭欽「美國芭蕾學校」門下習舞。依費若自述，她像是活在封閉的芭蕾小宇宙，原本習染的天主教意象，因費若和巴蘭欽狂熱的戀情而益發強烈（費若有同學看到她的照片登上精裝流行雜誌，還和英國熱門流行樂團「披頭四」並列，不勝欽羨；費若本人卻壓根兒不識「披頭四」是何方神聖）。賈克‧唐布瓦是出身紐約曼哈頓區「華盛頓高地」（Washington Heights）信奉天主教的街頭頑童，「往南」投奔「美國芭蕾學校」和「紐約市立芭蕾舞團」，透過奧布霍夫、佛拉迪米洛夫（Pierre Vladimirov, 1893-1970）、巴蘭欽等一干俄羅斯芭蕾名家，一頭栽進半真半假、如夢似幻的芭蕾世界，搖身變出十足的貴族丰采和俄羅斯的古典精神。以這些芭蕾名人為例的重點，在說明美國土生土長的年輕舞者投身芭蕾世界，絕非嚮往華美飄逸的芭蕾舞衣，而是有其切身、熱切的追求。他們進入芭蕾世界的理由各不相同，但是，他們走的道路，

其艱辛、刻苦卻是如一。芭蕾在他們心中，也絕非為稻粱謀的衣食父母而已。他們是因巴蘭欽而感受到召喚，他們的教育也盡在巴蘭欽其人。他們在巴蘭欽主持的學校、舞團，接受古典芭蕾的洗禮，肢體訓練之嚴格、腦力激盪之激烈，在當時皆屬絕無僅有。而反過來，這些年輕舞者也像是巴蘭欽的創作素材，人人的個性、怪癖、偏執、外形，都是巴蘭欽用之於藝術創作的利器。巴蘭欽創作出來的舞蹈，也始終不脫特地為他們而作的色彩。

巴蘭欽器重的卓越舞者，才華自然不同凡響，卻套不進流俗的框框。一般人都認為出色的舞者應該都有修長的美腿、外翻成一百八十度的兩腳、小巧的頭顱、難得一見的靈巧身手、柔軟度。但其實，在巴蘭欽的作品挑大梁的舞者，沒一個放得進這框框。有的人是有比例很漂亮的身形，例如蘇珊・費若，其他卻就比較怪了，像梅麗莎・海登。真要說巴蘭欽器重的舞者有何共通點，那就在他們一個個舞動起來，肢體都散發燦爛耀眼的光華。巴蘭欽舞者單單是一舉手、一投足，就是多了那麼一點東西——層次更多，深度更大，幅度更廣——是別的舞者身上找不到的，腿型、腳型再完美的舞者也找不到。不管有心還是無意，巴蘭欽挑出來的舞者一上台，就會**逼**你非得去看他們不可（他有一次談到觀眾，就說「他們啊，有看沒有到；所以，我們一定要**做**給他們看」）。

這是內蘊於肢體和音樂感受力的智能，難以言詮，但是明眼人一見即識。巴蘭欽相中的舞者都是聰明人，往往還有稀奇古怪的性子，不少都和巴蘭欽結為忘年交，合作密切。而且，重點未必在這些後輩舞者有什麼卓越的想法、說過什麼過人的高見，而在這些舞者的舉手投足。巴蘭欽的舞者便像俄羅斯東正教的聖像畫師，獨具異稟，兀自發光，照亮幽冥。[44]

巴蘭欽也極為惜才，竭盡所能維護旗下舞者的天賦，甚至不惜隔離舞者，以免舞者被功成名就的腐敗污染。

他在紐約市立芭蕾舞團立下嚴格的內規，徹底排除明星制：不用俄羅斯驕縱的大牌（所以如紐瑞耶夫，巴蘭欽的舞團就敬謝不敏），沒有高昂的出場費（每一位舞者只領定額的薪水），節目單不作排名（舞者一概依字母排序）。巴蘭欽的重點，不是要在舞團推行齊頭式平等或民主制度。不止，每一位舞者還是依照能力作明確的分級。不過，依他舞團的分級，大家心裡都很清楚，舞團裡，有的人就是會比其他人更「平等」。所以，紐約市立芭蕾舞團沒有明星、不用大牌，用意主要是在預防裝腔作勢或是自命不凡偷偷鑽進舞者的肢體——也就是要舞者保持誠實、率直，也像是要他們維持天真無邪的本色不變，維持美國人的本色不變，不致一上台就像換了個人，變成作戲

的版本（有的人有時就會這樣）！

巴蘭欽的舞者於台上的耀眼光華，每每看得觀眾目不轉睛——尤其是女性舞者——還另有其他原因。首先便是愛。不是他們對舞蹈的愛，雖然他們發光的原因也在他們對舞蹈的愛。但是，他們的光華主要還是來自巴蘭欽對他們的愛。他們每一位，時間容或不同，方式容或有別，但都曾是巴蘭欽心中的愛。而巴蘭欽和他們的關係，也每每不同於流俗，箇中當然不脫兩情相悅的吸引力，卻始終是因為工作的淘洗而培養出來的情愫。舞團日常的練習，規矩再嚴格，關係依然親暱——說不定要求愈是嚴格，愈是需要更親暱一點。巴蘭欽的幾位芭蕾伶娜，三番兩次提起巴蘭欽生前簡直是在「編她們的人生」。她們在台上演出巴蘭欽的芭蕾，比下台過自己真實的人生還要用心，更像她們自己。巴蘭欽選中的舞者，許多都很年輕，十幾二十歲便進入巴蘭欽旗下，渾身流瀉高昂的青春激情，源源灌注到巴蘭欽的舞蹈。所以，像巴蘭欽於一九五八年重新推出他早年的諷刺「歌唱芭蕾」（sung ballet; ballet chanté），《七宗罪》（Seven Deadly Sins）——音樂由寇特‧韋爾譜寫，腳本由德國著名劇場作家、導演貝托爾特‧布萊希特（Bertolt Brecht, 1898-1956）撰寫，是巴蘭欽一九三三年為奧地利歌手、舞者，也是韋爾當時的妻子，蘿特‧雷妮雅（Lotte Lenya, 1898-1981），而創作的作品——由艾莉格拉‧肯特搭配蘿特‧雷妮雅主演，肯特便覺得劇中兩位女主角剪不斷、理還亂的關係，很像她自己和母親不和的寫照。尤有甚者，巴蘭欽一九六五年推出《唐吉訶德》（Don Quixote）由蘇珊‧費若飾演女主角村姑，「永恆的戀人」朵西妮雅（Dulcinea）男主角唐吉訶德則由巴蘭欽本人親自上陣。費若便覺得《唐吉訶德》描寫的簡直是她和巴蘭欽先前似有若無、未能圓滿的愛戀和共同的宗教信仰，藉舞蹈而重現於舞台。費若不僅出飾芭蕾中的角色，費若的人生，便在那角色當中。

巴蘭欽有一句話很有名，「芭蕾是女性」。他有許多舞蹈作品便毫不避諱謳歌「永恆的女性」（eternal feminine），而將芭蕾伶娜拱上高壇。男性舞者的形象——依巴蘭欽本人的形象——便是仰慕、膜拜女性的騎士。巴蘭欽一九六一年寫了一封信給當時的美國第一夫人賈姬‧甘迺迪，說：「我的意思是要將物質的東西和精神——藝術，美——的東西分出來⋯⋯男性負責物質這一邊，女性負責心靈這一邊。女性便是世界，而男性活在其中。」他選擇男性舞者的標準，也就循此路線。賈克‧唐布瓦堪稱男性舞者詮釋巴蘭欽舞蹈最精湛的一位，

而他本人便嗜書如命，沉浸在「瘋狂奧蘭多」（Orlando Furioso）和蘭斯洛（Lancelot）❹一類中古傳奇的英雄世界，沉浸在騎士和浪漫愛情的世界，樂此不疲。他在台上搭配芭蕾伶娜共舞，自然也是這樣的風範，風度翩翩，彬彬有禮，溫文優雅。也就難怪巴蘭欽會特別欣賞出身丹麥的男性舞者。丹麥的男性舞者師承布農維爾風格，練就一身優美的手姿，浸淫的是十九世紀的文化情調，熏陶出含蓄內斂的品味和儀態。45

而巴蘭欽的歷任妻子都是和他親密共事的芭蕾伶娜，也不必大驚小怪。巴蘭欽的歷次婚姻雖然無一得以白頭偕老，但他對心愛佳人的浪漫熱情（諸多未娶進門的女子應該也算在內）當然也像他生活的大小事一樣，反映在他創作的芭蕾。他編過多支雙人舞，描寫一男、一女有緣相會卻無緣長相廝守，獨留男子孤單落寞；或是男子慘遭拋棄，因為女子太過獨立、太過強悍、太像女神高高在上，未能給與他所需的慰藉。例如《夢遊女》(La Sonnambula) 劇中的詩人愛上了受困於睡夢的女子，兩人共舞，只是女子長陷夢遊，儘管男子輕輕吻上女子，女子也未曾──無法──醒來。艾莉格拉‧肯特跳過這一位恍惚迷離、無法親近的女子，便說《夢遊女》是「巴蘭欽風格的睡美人」。《二重奏協奏曲》(Duo Concertante) 也一樣。美籍舞者凱‧馬佐 (Kay Mazzo, 1946-) 才在聚光燈下現身，馬上就消失於無形，留下共舞的男伴，丹麥舞者彼得‧馬丁茲 (Peter Martins, 1946-)，愣在台上倉皇失措。46

巴蘭欽也有多支情感強烈的愛情舞蹈。例如《夏康》(Chaconne)，有一段是蘇珊‧費若和彼得‧馬丁茲的雙人舞。費若長髮垂肩，身穿飄逸的白色雪紡薄紗舞衣。只是，這一支雙人舞除外，她在全劇穿的卻是華貴的金色鑲邊舞衣。因此，兩相對照，這一段雙人舞頗像是來到另一世界；費若自己便說，是「極樂世界」(Elysian Fields)。有一幕費若要以踮立的姿勢輕輕後仰，以僵硬的身形靠向馬丁茲的臂彎，由馬丁茲扶住，護著她以背脊挺直但是大角度後仰的姿勢，踮立前行。這樣一幕，便蘊含深意。這樣的舞步一點也不古典，後仰斜靠的姿勢既不平衡、又多稜角。不過，男、女兩位舞者的身姿若是合併，視作一體，平衡感就回來了。所以，失衡的張力和平衡的對稱同時並存，且以戀戀的情愛為中樞。巴蘭欽呈現了動作相輔相成的張力、輕盈滑動的靈巧、男舞者的護持、女舞者的信任。巴蘭欽和旗下舞者的關係從來就不是茶餘飯後的花邊、韻事，而是編舞的元素。

《小夜曲》(Serenade)，巴蘭欽創作的第一支美國芭蕾，是巴蘭欽以柴可夫斯基的音樂創作而成的。

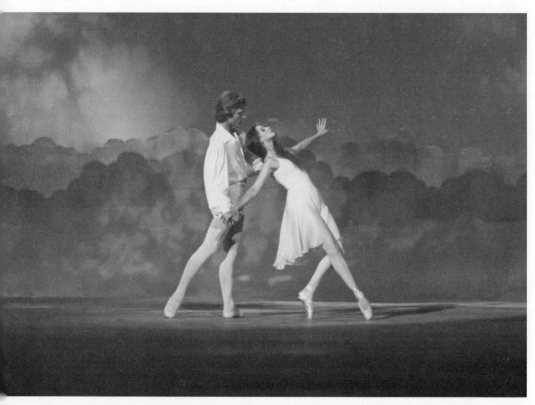

彼得・馬丁茲和蘇珊・費若於巴蘭欽舞作《夏康》中之雙人舞。

一九三四年由成立未久的美國芭蕾學校的學生擔綱演出，由美國出身富家的著名藝術贊助人，愛德華・華柏格（Edward Warburg, 1908-1992），出借他在紐約哈茨代爾（Hartsdale）的華宅作戶外露天首演，此後即公認為巴蘭欽的畢生傑作之一，於今依然在世界各地的舞台演出不輟。不過，這一支《小夜曲》問世至今已非當日原貌。音樂和舞蹈都作了增添；像劇中的俄羅斯舞便是一九四〇年才加進去的。到了一九六〇年代，又再多作潤飾，編得更為密實；舞步也作了不少修改。現今《小夜曲》演出時，女舞者一身瑩白泛藍、飄逸薄紗的長裙，要晚到一九五二年才出現，也不是芭芭拉・卡林斯基原始的設計。《小夜曲》首演的時候，原本的舞衣是及膝的長袍。[47]

《小夜曲》沒有劇情。開場，氣氛安詳、靜謐，總計十七名女舞者散布舞台，完全不對稱的隊形像是隨便亂站。說是隨便亂站也不算錯。十七人，是第

一次排練時到場的人數。有一天，到場的人數只有七位。再有一天，還有一名舞者不小心在台上跌倒。這些狀況，一一被巴蘭欽編進舞蹈。意外、命運，便是《小夜曲》的主題，巴蘭欽也將之運用在創作的過程。幕一升起，只見十七名舞者佇立舞台，悄無聲息，動也不動，面對觀眾。人人雙腳前併攏，一隻手臂前舉，像在遮蔽夜晚的陽光。台上的舞者不是佩提帕的芭蕾伶娜，既沒花邊滾飾，也沒有晶瑩珠寶。台上的女舞者單純是人間的女性，雍容安詳，靜靜等待。等到音樂響起，人人舉起的手便放了下來，先是垂在腰際，再緩緩移到眉梢，之後，優雅滑落到胸口，眼光一路跟隨手部移動。動作簡潔，但是內涵深邃，而且，放大十七倍。接下來，舞者的雙腳外開到第一位置的站姿──自始而終，人人的手臂、胸口敞開，迎向天空。這是簡潔、古典、崇敬的姿勢。

位置作收──自始而終，人人的手臂、胸口敞開，迎向天空。這是每一支芭蕾的起點。接著，一條腿往旁伸出到第二位置，依序換位，最後以第五

《小夜曲》便由此展開一則奇異的故事。未作敘事，只見一連串舞蹈的動作、手勢、旋轉變換隊形，卻依然逐步推向戲劇的高潮。群舞的舞者排列於外圍，雖然像是眾星拱月，卻不是裝飾品，更不是舞台側邊隊伍整齊的「壁花」。群舞的舞者反而占滿舞台，隨音樂鼓動，以洶湧推進的舞蹈朝中央步步進逼。無所謂理由，單純是洶湧旋轉的律動，感覺像臨場發揮、隨興寫意，卻自有深意。一舉一動無不情深意切，舞步雖然古典，但是彎曲的弧度更大，酣暢淋漓如行雲流水，遠非佩提帕所能想像。

《小夜曲》依現在的製作版本有幾場獨舞，但在巴蘭欽最早的版本，幾位芭蕾伶娜一概雜處於舞群當中，不著痕跡，悄然現身。有一幕是一位女性舞者「遲到」，然後在台上舉手遮眼的十七名舞者群中一陣穿梭，才找到位置站好，跟著和十七名舞者一樣舉手遮眼。還有男子傾訴愛意。有黑天使俯身罩住男子的背，雙手遮住男子雙眼；男子目不能視，伸手摸索找路，掙脫黑天使的壓迫，像是把命運丟到腦後。《小夜曲》還有幾幕場景的畫面，顯然引用自藝術作品：例如有一幕舞者的姿勢，戀人雙臂交纏輕輕擁抱，便很像卡諾瓦著名的新古典雪白大理石雕像，《丘比特和賽姬》（Cupid and Psyche）。芭蕾到了結尾，一名女舞者──或是迷失，或是被人拋棄──急急快步穿過舞者排出來的斜線隊伍，朝隊伍末端的一名女子跑去，雙手環抱對方，像是道別，接著轉身，由其他舞者高高抬起；女子全身挺直，恍若昇華到另一境界。女子維持高升的姿勢，由人高舉沿著斜線的隊伍朝後滑動，迎向遠處的光，身下一小群舞者緩緩跟隨，做出和她一樣的動作──或是悼亡，或是崇拜。這樣，

由人高高舉起的女舞者遙應開場時的動作，慢慢舉起雙臂，朝後彎身，壓得極低；而這一次的動作，是澈底臣服。

巴蘭欽編出這樣一支《小夜曲》，為芭蕾史再劃下轉捩點。此前，芭蕾幾乎千篇一律，講究華麗的排場，以第三人稱演出；觀眾只能遠遠隔著舞台鏡框作壁上觀，看芭蕾述說劇情或是炫耀氣派。列夫‧伊凡諾夫於《天鵝湖》一劇，曾經試圖打破歷來的成規，加進心緒流洩的第一人稱。福金和帕芙洛娃也曾一起在《垂死的天鵝》作同樣的嘗試。都鐸、羅賓斯雖然各自都將內心的感情加進創作，卻終究未脫第三人稱的格式。反之，巴蘭欽左右開攻，二者兼施。《小夜曲》既洋溢端麗的格式和儀式美感，也建立起幽深的情緒聖殿——引領觀眾進入遲到女子的內心，進入男子因命運作弄而至盲目的焦慮。不過，觀眾未必認識這些角色，或是對角色心有戚戚。其實，觀眾欣賞《小夜曲》反而像在作夢：觀眾對角色的情緒並未感同身受，而是明白看見。觀眾既在情況內，也在劇情外。巴蘭欽說他的美國舞者是天使，可能就是這意思；巴蘭欽說：「我說是『天使』，是指天使一般的氣質，雖然感受得到悲慘的處境，本身卻不會陷於痛苦。」

所以，《小夜曲》到底是在表達什麼呢？《小夜曲》不是沒有主題。《小夜曲》的主題有如盲目、看清、情愛、命運、死亡、臣服等等。《小夜曲》有人生歷程必有的弧線：從天真無邪到老於世故，從芭蕾的第一位置到最後遁入遙遙幽冥的儀式。其中有悲劇交織纏繞——不是古希臘宣洩感情的悲劇，而是烘托情愛無以為繼、死亡終將到來的意境，更加幽怨、更加浪漫。《小夜曲》的格式，破壞了古典芭蕾傳統講究的諸多對稱；於舞蹈的肢體如此——例如阿拉伯式舞姿，彎曲的角度特別大，明顯失衡——於律動的圖形也是如此，變流不居，但是，消融之際也美麗萬千。問起《小夜曲》到底有何深意？巴蘭欽的回答照例走他閃爍其詞的路線：「我只是在幫學生上課，所以做了這樣一支芭蕾，讓他們不致於跳得太難看。」（講到開場的隊形，他也說，「像加州的橘子林」）。不過，後來，他還是私下向朋友透露，《小夜曲》「就是在講命運……每一個人在人世走的道路，背上都沉沉壓著各自的命運。男子遇見女子——但他的命運為他做了另外的安排。」他那朋友問他，那麼《小夜曲》的舞者知道嗎？「他們哪會知道！」舞者怎麼會不知道？只是不想說破或不知道怎樣才講得清楚吧。[48]

這也是一大重點。許多舞者其實都不太相信言詮的效力——可能是從巴蘭欽身上學來的吧。其理可解，畢竟

舞者大半輩子的工作用的都是肢體和音樂，舞者腦中一出現言語，舞者的專注力、舞者肢體對音樂的反應，便會被打亂，而至生變。

言語代表自覺的思緒，言語本來就不屬於舞者的行當，尤有甚者，言語還很可能有礙舞蹈。

言語只會在舞者和音樂、在舞者和直覺反應之間製造隔閡，導致舞者的動作流於平板、疏遠──因為心不在焉。

所以，言語再睿智、再巧妙，一概會將純粹舞蹈自然流瀉的意緒遮得朦朦朧朧。所以，「不要去想，跳你的就好」。

《小夜曲》也像有獨門密技，施展得密不通風，把言語擋得無法越雷池一步。例如一開場的活人畫場景，

每一位舞者先是併腳站立再轉進到雙腳外開的第一位置，便像是要求舞者**進入芭蕾**──拋開真實世界的罣慮，

將心思完全集中在音樂和舞蹈。《小夜曲》便是從小動作開始，逐步堆砌律動，朝複雜的組合推進，動作既然需

要全神貫注、全身上下一體配合，舞者自然沒空思考或是回想。舞步銜接得天衣無縫，**感覺**一如樂音流瀉；只

要舞者願意放下，任由音樂和舞作帶領，信任舞蹈的組合、信任自身多年的訓練，舞者便會全然沉浸於舞蹈，

渾然忘我──一如《小夜曲》末尾由人高高舉起的女性舞者，放鬆後仰，徹底臣服──達到昇華超脫的境界，

而不管她已經跳得大汗淋漓、氣喘吁吁。這便是《小夜曲》所要表達的深意，也就是觀眾領會的奧妙：《小夜曲》

表達的就是舞蹈，既「形而下」又「形而上」的舞蹈。所以，茉莉兒・艾胥利才會說：「我覺得我好像在講宗教。」

《小夜曲》是巴蘭欽創作美國芭蕾的濫觴。不過，俄羅斯芭蕾藝術的根，柴可夫斯基龐然俯視的身影，一

樣牢牢嵌在《小夜曲》裡。巴蘭欽有一次回想當年就說：「柴可夫斯基生活的世界已經找不到了。那時，我年

紀也沒多大，但那世界我到現在依然記得很清楚。那世界是永遠找不到了。我生於老俄羅斯，長於老俄羅斯……[49]

約在柴可夫斯基死後十年吧。佩提帕則是在我六歲左右的時候過世。但是，柴可夫斯基和佩提帕在那時候的我，

說是尚在人世也差不多。我身邊的人常講起他們，就像他們還活著一樣。」巴蘭欽又一次也說，柴可夫斯基是東

正教的信徒，對他也是很重要的一點──「宗教的重點，就在於信。現在的人啊，習慣什麼都

要懷疑，什麼都要拿來取笑。這不應該。」所以，巴蘭欽依東正教信仰，相信世上真有鬼魂和逝者還在人世流連，

徘徊不去，也因此認為柴可夫斯基在一旁鼓勵我。《小夜曲》幾乎從頭到尾都是靠他幫忙才做出來的。「我做《小夜曲》的時候，就有

柴可夫斯基在一旁鼓勵我，既有柴可夫斯基，自然就有佩提帕。佩提帕是巴蘭欽藝術創作的另一梁柱──巴蘭欽說佩提帕是「我精神

上的父親」。巴蘭欽有許多芭蕾作品便是在向帝俄的芭蕾傳統致敬，例如《小夜曲》細節力求彰顯古典精神，或

是洋溢宗教的聖潔氣氛，便是例證。不過，巴蘭欽另有其他作品，師承佩提帕的色彩更加鮮明。《皇家芭蕾》（Ballet

Imperial, 1941）就有金碧輝煌的帝俄聖彼得堡背景，還有以佩提帕式舞步鋪陳出來的陣式。巴蘭欽自己愛說這是

從佩提帕那裡「偷」來的，但也都是巴蘭欽憑記憶自俄羅斯的老芭蕾擷取來的，許多在西方從來未曾一見。《蕾

夢姐變奏曲》（Raymonda Variations）便是以佩提帕的《蕾夢姐》為藍本，去掉故事劇情而改編成的，只取舞蹈，再

以巴蘭欽的獨門手法加工重排。《主題與變奏》（Theme and Variations）的開場和《小夜曲》一樣，也像題獻與古

典芭蕾的法則和芭蕾基本位置的幾何組合，只是，調性大相逕庭。《主題與變奏》的舞者演的是純屬課堂的練習，

而且，結尾是一支華麗的「波蘭舞」，盡現富麗堂皇的宮廷氣派。

巴蘭欽重現帝俄舊日丰華的芭蕾，當然以一九五四年的《胡桃鉗》名氣最大。雖然世人泰半以巴蘭欽的《胡桃鉗》[50]

桃鉗》為美國芭蕾，但是，巴蘭欽創作此劇的泉源，卻深理在他的童年記憶，也就是一八九二年佩提帕以柴可夫

斯基的音樂而創作出來的《胡桃鉗》。巴蘭欽童年親眼看過重新推上舞台的佩提帕《胡桃鉗》，以之為本，另外[51]

添加童年在俄羅斯過耶誕節的記憶。劇中的宴會場景藍本，還是巴蘭欽在波修瓦劇院大廳親身參加過的傳統節

慶宴會：孩童一個個把最華貴的衣飾穿在身上，盡情嬉戲。宴會中壯麗的耶誕樹不停往上抽長到不能再高，恰似

巴蘭欽童年家裡擺設的耶誕樹。老家過節的華麗影像，就牢牢嵌在當年的稚兒腦中，無法抹滅：一根根蠟燭火

光熒熒，巧克力加柑橘的清香於空氣爆燃，金紙做的天使和星星「夾纏在銀絲的『細雨』或鉛箔線中」。糖果的

國度，教人想起「耶利謝夫斯基百貨」（Eliseyevsky's）。「耶利謝夫斯基百貨」是聖彼得堡早年的一家豪華百貨公

司，賣有各式各類美味可口的糕餅糖果。巴蘭欽說過，他這一支芭蕾的主旨，既在喚起耶誕節的歡樂，也在烘托

耶誕節的神祕和精神。「當年的耶誕節和現在都不一樣。現在大家過起耶誕節，不是大喊大叫就是跑來跑去，氣

喘如牛，活像失火了而不是在過耶誕節。回到以前在聖彼得堡，氣氛就好安詳，有一種等待的感覺：誰誕生了？

耶穌基督降臨人世！」佩提帕當年製作《胡桃鉗》，便是要獻給他熟悉的俄羅斯耶誕節。之後到了巴蘭欽手中，

這一傳統又再往前推進一步。巴蘭欽藉《胡桃鉗》，又再回想往昔的一段記憶。[52]

巴蘭欽景仰柴可夫斯基，孺慕之深，終身不渝，到最後臥病在床，自知即將不起，還又再依柴可夫斯基的第

六交響曲《悲愴》（Pathétique），擷取第四樂章，創作出《悲愴的慢板》（Adagio Lamentoso, 1981），首演過後便束諸高閣，未曾再現於舞台。當時，舞者對巴蘭欽於這一支舞作灌注的深意，無不心領神會——有成群天使展開背上瑩白的羽翼，有一身黑色僧袍的人物排出十字架——演出的氣氛也特別莊重、肅穆。領銜的舞者是出身東德的凱琳·馮艾羅廷根（Karin von Aroldingen, 1941- ）。她是巴蘭欽旗下寥寥幾位原籍歐洲的舞者，戲劇想像力特別出色。這一次，傳統的沉重負荷也是舞作的重點。巴蘭欽提點過馮艾羅廷根……「妳應該知道怎麼哀悼。」《悲愴的慢板》演到末尾，舞台只見一名小男孩，一身白衣，獨自佇立於漆黑的舞台中央，手捧一根點燃的蠟燭。「旋律愈來愈弱，愈來愈弱，最後消失……」巴蘭欽畢生的創作，博即將落入沉寂之際，小男孩輕輕吹熄燭火。巴蘭欽後來描述這一刻。「去了……去了……消失。結束。柴可夫斯基寫的是他自己的安魂曲！」巴蘭欽何嘗不是？[53]

《小夜曲》和《悲愴的慢板》像是頭尾兩端——巴蘭欽移居美國生活的頭尾兩端。於此頭尾兩端，巴蘭欽同都回頭仰望他終身傾慕的柴可夫斯基。不過，於頭尾兩端之間，就難一言以蔽之了。巴蘭欽畢生的創作，博大宏富，芭蕾舞作總計超過四百，只可惜不少已經亡佚——而且，內涵之深廣、駁雜，也非同小可。舉例而言，單單要以喜劇、悲劇來作區分，便無法一刀兩斷。若改以歷史時期或是生命階段來作畫分，一樣教人束手無策。巴蘭欽的創作歷程，未必是逐步前進，反而不時就要回頭重拾他畢生縈繞心頭始終不去的幾樣主題。例如他最激進的幾支芭蕾，問世的時間就沒有前後相隨的關係，拉長幾達半世紀之久。《繆思主神阿波羅》創作於一九二八年，《四種氣質》（The Four Temperaments）創作於一九四六年，《競技》是一九五七年，《史特拉汶斯基小提琴協奏曲》（Stravinsky Violin Concerto）創作於一九七二年。他的幾支華爾滋傑作也是如此，一支支都在追憶消逝或是垂死的舊日歐洲：一九五一年推出《圓舞曲》，一九六〇年推出《華爾滋情歌》（Liebeslieder Walzer），一九七七年又推出一支《維也納華爾滋》（Vienna Waltzes）。巴蘭欽也常修改舊作或是重編：一九二八年和謝爾蓋·李法爾合作推出的《繆思主神阿波羅》，服飾華麗精緻，直追法國路易十四一朝的壯盛。但是，後來的修改之作，也就是今人熟知的《阿波羅》（Apollo），於一九五七年由賈克·唐布瓦主演，便裁剪掉枝節，變身為黑白二色的現代派精簡小品（唐布瓦後來說他當時不肯戴路易十四的金色鬈髮，堅持要以**他自己**的樣子上台，黑髮抹油朝後梳得伏伏貼

貼，像當時的「貓王」（Elvis Preistly, 1935-1977），巴蘭欽也順了他的意思）。

所以，巴蘭欽一路走來的貢獻，便在於為古典芭蕾開創出一系傳統。聽起來簡單，實則不然。巴蘭欽從來未曾像露西亞‧蔡斯或是妮奈‧德華洛瓦那樣，拿以前的老芭蕾重新推上舞台。巴蘭欽對於老戲新推向來不以為然，反而主張以前的老芭蕾（連他自己的作品也在內）再偉大，到了後日，未必還有當初的意義。由於芭蕾具有「瞬時」的特性，和時代的流行、風貌有密不可分的關係，傳承又受限於人腦的記憶和世代的遞嬗，而不像音樂；音樂因為有比較好的記譜系統，回溯到古代的途徑也就比較可靠。所以，巴蘭欽的作法，不是透過佩提帕、布農維爾、維崗諾、諾維爾一千大師，將芭蕾和先人連接起來。他反而是（追隨狄亞吉列夫的腳步）將芭蕾下錨在西方的音樂傳統不僅悠久、出眾，汲取之便利也更勝一籌。巴蘭欽的音樂品味既廣博又嚴肅，不僅巴哈、莫札特、葛路克、舒曼、布拉姆斯、德國作曲家亨德密特（Paul Hindemith, 1895-1963）等多人的作品，是他創作的泉源，比才（Georges Bizet, 1838-1875）、拉威爾、葛令卡等人也是他汲取的泉源。柴可夫斯基的俄羅斯傳人，伊果‧史特拉汶斯基，更是巴蘭欽最投緣的創作夥伴。

音樂之於巴蘭欽，從來就不僅是引領舞者回到舊日芭蕾風格的途徑。一九四七年巴蘭欽以比才《C大調交響曲》（Symphony in C）為巴黎歌劇院芭蕾舞團創作《水晶宮》便可以為例──《水晶宮》的標題後來也改為《C大調交響曲》。巴蘭欽此作，並未要求舞者模擬浪漫風格的姿態，或將長髮束在後腦挽成小髻模擬瑪麗亞‧塔格里雍尼的丰采。《水晶宮》反而以嚴謹的格式、巧妙的潤飾，展現法國芭蕾風格（沾染帝俄丰華）的精髓──巴蘭欽可是在巴黎和聖彼得堡有過第一手體驗的。巴蘭欽還有其他法國風格的芭蕾，例如總計三幕的《寶石》（Jewels）中之〈綠寶石〉（Emeralds），便是搭配法國作曲家佛瑞的音樂，首演也由法國芭蕾伶娜薇奧蕾‧維爾第（Violette Verdy, 1933-）擔綱，維爾第也是巴蘭欽旗下另一出身歐洲的異數。〈綠寶石〉的風格較為親切，馥郁，有簡單如織花的流動步伐，沉思內歛的意境，喚回一九〇〇年代前後佛瑞音樂的巴黎情調。

法國作曲家拉威爾，在巴蘭欽的創作占有一席特殊之地。一九二〇年代，巴蘭欽和拉威爾的運途曾於巴黎交會，之後，時過近半世紀，一九七五年，巴蘭欽辦了一次「拉威爾藝術節」（Ravel Festival），紀念拉威爾。巴蘭欽以拉威爾的音樂為本而創作出來的芭蕾，涵蓋廣闊，所用的舞蹈和音樂類別形色繁多，例如《庫普蘭之墓》

（*Tombeau de Couperin*）的〈雙對方塊舞〉是從巴洛克汲取靈感而創作成的——佛杭蘇瓦・庫普蘭（François Couperin,

1668-1733）是法王路易十四的宮廷作曲家——《圓舞曲》用的便是社交舞。《圓舞曲》是巴蘭欽於一九五一年為

舞曲》用上了拉威爾譜寫的兩首曲子，《高貴而感傷的圓舞曲》（*Valses Nobles et Sentimentales*, 1911）和〈圓舞曲〉（*La*

Valse, 1920）。〈圓舞曲〉原本是拉威爾應狄亞吉列夫之託而創作的樂曲，而寫於拉威爾生命最坎坷的歲月：先

是飽受第一次世界大戰荼毒，從戎期間又因染上痢疾而至健康大不如前，一九一七年再又遭逢喪母之慟。所以，

拉威爾寫成的樂曲瀰漫擾攘不安的陰鬱，也有潛藏翻攪的暴戾，喚起了奧匈帝國傾頹的腐敗和墮落。拉威爾自

述〈圓舞曲〉像「無法逃脫的命運漩渦」，是「維也納華爾滋旋轉到瘋魔的極致」，也在筆記引用法國薩萬迪伯

爵（Comte de Salvandy, 1795-1856）的句子，自喻「我們像是在火山口跳舞」。54

《圓舞曲》這一支芭蕾給人的觀感，確實也像是在「火山口跳舞」。一名嫵媚女子身在舞會，命運三女神和

死神幢幢的陰森鬼影卻也同時在側。開場是豪華的宴會大廳，華麗的大型燭台吊燈光影燦爛但呈黑色。命運三

女神一身薄紗長裙，手戴白色的長統手套，演出優雅——太過優雅——的舞步，四肢雖然極盡伸展卻陡地便收

縮回來，手掌還隨意彎折。三女神冷豔的氣質，音樂陰鬱的伏流，在在暗示山雨欲來，只是一開始幾乎難以覺察：

台上的一切盡皆明亮如鏡，柔滑如絲，一對對儷人共舞華爾滋，看似整飭、安詳——唯獨命運三女神如影隨形，

亂掉的舞步、鬆垮的身姿，始終在場上如烏雲蔽日。連芭芭拉・卡林斯卡設計的舞衣也透著模稜含糊、潛伏不

出的感情色彩，女性舞者的長裙看似淺淡、飄逸，卻是由好幾層色彩明亮的薄紗製成；紅色、橘色、紫色、粉紅，

最外面再套上一層透明的灰色薄紗。頭飾則是由黑框的萊茵石（rhinestone）假鑽和黑色的馬毛編製而成。

宴會整飭、安詳的舞蹈，未幾就亂了套。有白衣女孩進入大廳，找一名男子共舞，卻因為心事重重，放不開

手腳，以至處處扞格不入，左支右絀——動作一步步堆砌卻變得凌散、鬆脫，手足無措，想輕輕相擁卻又忐忑

不前。最後，溫文儒雅、一身黑衣的死神終於抵達會場，挑中一身黑色珠寶、華服的少女，幾番挑逗、

勾引，少女終於無力招架，以全黑的素雅丰姿和死神共舞。唯獨兩人的舞蹈踉蹌又蹎躓，幾近乎狂暴，滿是腰斬、

折斷、拋擲、抽縮的動作，最後，少女頹然倒地身亡。圓舞曲卻未中斷，其他舞者圍繞倒地少女不停快速旋轉，

疾如旋風，跳起繞圈的儀式舞蹈。命運三女神夾雜其間，洋洋得意。接下來的場面，宛若尼金斯基《春之祭》榮膺「選民」的獻祭少女赴死的場景……少女全身癱軟，仰面朝天，由他人高高舉起，凌駕在下方狂亂旋轉的眾人之上，直到落幕。

多年後，巴蘭欽又再重拾華爾滋的主題，以布拉姆斯的音樂創作出《華爾滋情歌》，於一九六○年首演。這一支芭蕾的背景設在十九世紀的華宅客廳，總計四對舞者共舞華爾滋。前半場，女性舞者腳穿有跟舞鞋，而非芭蕾專用的硬鞋或是軟鞋。巴蘭欽為她們編了繁複的華爾滋舞步，也有托舉的動作，情調浪漫，流瀉安詳、愜意的心緒。上半場結束，短暫落幕，之後於下半場，舞者重上舞台，女性舞者卻改穿芭蕾硬鞋，通往花園的幾扇門也豁然開啟。兩件看似風馬牛不相及的事，卻教芭蕾的場景倏忽一變，從上半場行禮如儀的社交聚會，驀地轉進到下半場內心的感情風景（依一名舞者的說法，就是進入他們「赤裸的靈魂」）。只是，既沒有愛苗燃起或是情欲澆熄的故事，也不見感情作堂皇的宣示——只見滿場華爾滋。而且，從前半場的華宅客廳轉進到後半場的情緒世界，也非一躍而起，掙脫社會禮俗的束縛，遁入遙遠的心靈世界，例如芭蕾往昔的時光。後半場的情緒世界，更非鏢舞作壓抑的心理風景。真要說，《華爾滋情歌》於此反而是在為禮俗和身段作辯護：舞者需要有沙龍聚會的禮法規矩，才能轉進到花園的親暱交心。

《華爾滋情歌》有這樣的題旨，時人當然不會不察。巴蘭欽創作《華爾滋情歌》時，適逢美國邁進一九六○年代，縱情放任的思潮如風捲殘雲，橫掃美國人對文化、對愛情的諸多看法。美國舞蹈評論家約翰‧馬丁便寫過：

畢竟，你還能激進到哪裡去？不管前衛不前衛，喬治‧巴蘭欽這一次真的是將我們俗成的禮法，審美和社交的禮法，用力掀出來……他到底做了什麼？他做的啊，真是的！他竟然做了一支芭蕾，將情愛從醫生的診間揪了出去。好不容易啊！……他們〔華爾滋舞者〕在操心些什麼？嗯，當然不是大麻菸捲，不是玉蜀黍疹，也不是外婆的胎記。他們沉浸在青春期專屬的人生大事——愛情的痛苦……觀眾這就發現自己一眨眼就進入另一世界，不是遙遠的古老年代，而是隱約領略到世間一則長久不變的定律。愛情，

確實是被巴蘭欽重新找回了尊嚴。[55]

巴蘭欽後來在一九七七年又再重拾華爾滋，又再回到奧匈帝國的世界。這一年，他以圓舞曲之王、奧地利作曲家小約翰・史特勞斯（Johann Strauss Jr., 1825-1899）還有匈牙利作曲家佛朗茲・雷哈爾（Franz Lehár, 1870-1948）的樂曲，外加德國作曲家理查・史特勞斯（Richard Strauss, 1864-1949）所寫歌劇《玫瑰騎士》（Der Rosenkavalier）裡的選曲，推出《維也納華爾滋》（Vienna Waltzes）。《維也納華爾滋》像是一場華爾滋巡禮，從維也納的森林走進富麗堂皇的鏡廳，蘇珊・費若一人，孤單、落寞，遇上一名男子，在她的人生留下短暫邂逅的痕跡。燈光亮起，舞台倏地滿是一身白淨絲綢華服的女子，身邊有身穿優雅晚禮服的男士相伴，一個個雍容華貴，相擁共舞，不停旋轉，帶出優雅、浪漫的舊日風華。《維也納華爾滋》的製作極為豪華，總計做了六十件長裙、馬甲、背心，用的都是巴黎進口的上好布料，外加無以計數、形形色色的手工製裝飾（例如費若穿的長裙褶縫，就縫進了一朵小小的金色玫瑰）。有人問巴蘭欽，為什麼要花費鉅資買進上好真絲，巴蘭欽馬上刻薄頂了回去：「因為它是活的啊，它是天然的產品，是小蟲做出來的。尼龍又不是活的，尼龍是機器做出來的。」《維也納華爾滋》的戲服是芭芭拉・卡林斯卡的設計，有關戲服藏了那麼多裝飾的枝節觀眾又看不見，她的回答則是：「那是為靈魂做的。」[56]

巴蘭欽以這三支華爾滋芭蕾回顧華爾滋的流變，自二十世紀的沒落回溯到十九世紀初年「維也納會議」的鼎盛風潮。眼看十九世紀離他日遠，巴蘭欽急欲將十九世紀追索回來送上舞台重現的渴望，其實就愈強烈。華爾滋之於文學、藝術，一直是浪漫的想像和墮落的比喻，歷史相當長久。只是，到了一九八一年，十九世紀的殘影已經不算太遠：他和拉威爾同都是籠罩在十九世紀的殘影而長大的人。巴蘭欽內心有一塊角落，始終停留在十九世紀。巴蘭欽一九五一年創作《圓舞曲》時，他心底的往昔離他不算太遠。這樣的華爾滋之於巴蘭欽，也是如此。華爾滋之於他，始終是舊世界的殘影，一去不復尋覓。雖然華爾滋依然故我，始終代表美麗，始終等於美麗。但是，華爾滋另也代表巴蘭欽珍惜的生活風格，始終代表求愛、禮儀的典型，還有舊世界的歐洲禮法。巴蘭欽似乎一心期望後代世人牢牢記得舊世界的一切，體驗得到舊世界的一切，而不願世人只求揚故鼎新，看不清舊世界的美好。若說巴蘭欽的舞者在跳華爾滋時，其實

還是洋溢此時此地、迫切在目的感覺和活潑有勁的現代派風格，那麼，這一樣也是巴蘭欽創作這一支芭蕾的宗旨。巴蘭欽的戀舊、鄉愁、從來不流於耽溺和沉迷，反而始終在朝前看，警醒而清明。華爾滋在他，在他的舞者，就是**現在式**。

所以，華爾滋的傳統在巴蘭欽手中是在往前邁進的。丹麥芭蕾大師奧古斯特‧布農維爾就在他目前，不是親身現形，而是化作巴蘭欽從哥本哈根挖角來的男性舞者和教師。義大利也沒缺席，巴蘭欽一九六五年的《彩衣小丑哈勒昆》（Harlequinade），用的是遠赴帝俄馬林斯基劇院發展的義大利作曲家李卡多‧德里戈的樂曲，也加入義大利的即興喜劇和默劇，但一樣在向佩提帕致敬——《富翁哈勒昆》（Les Millions d'Arlequin）最早便是由佩提帕在聖彼得堡推出的製作，巴蘭欽還在學舞的時候，演過其中一角。《塔朗泰拉》（Tarantella）的靈感，就來自熱鬧的那不勒斯土風舞，但是換上美國人不要命的矯健炫技。《彩衣小丑哈勒昆》和《塔朗泰拉》都由義大利裔的愛德華‧維雷拉挑大梁。他還留下筆記，細心記下巴蘭欽針對劇中義大利即興喜劇所作的詳細指點。不過，巴蘭欽對義大利的興趣不止於即興喜劇而已。巴蘭欽也以日耳曼音樂家葛路克的音樂創作過幾支舞蹈。葛路克的音樂〈奧菲歐與尤麗狄絲〉（Orpheo and Eurydice），曾由義大利芭蕾大師戈斯帕羅‧安吉奧里尼於旅居維也納期間編成芭蕾演出，成為十八世紀末期芭蕾歷史極其重要的里程碑。一九六三年，巴蘭欽便為德國漢堡推出的葛路克歌劇編了幾支舞蹈。再到一九七六年，巴蘭欽再以這幾支舞蹈為基礎，編出新作《夏康》——「夏康」是歐洲巴洛克時期的舞蹈類型，歷來放在「宮廷芭蕾」的末尾作收場。

巴蘭欽的作品，當然也有美國芭蕾。不過，他的美國芭蕾不走講述民間故事的路線，也不以蒐羅本土音樂或是舞蹈語彙為基礎。巴蘭欽的美國芭蕾反而是將芭蕾和美國的傳統音樂陶鑄於一爐。一九五四年的《西部交響曲》，便是以美國著名的百老匯音樂家赫西‧凱伊的作品而編成的，連美國的民間歌曲如《紅河谷》（Red River Valley）也用上了，既頌揚美國往日的大西部拓荒，也略作取笑。一九五七年的《方塊舞》（Square Dance），用的是兩位義大利作曲家，韋瓦第（Antonio Vivaldi, 1678-1741）和柯瑞里（Arcangelo Corelli, 1651-1713）的樂曲，而將十八世紀的宮廷舞蹈類型，與其於美國老南方派生出去的後裔，巧妙連接起來——巴蘭欽甚至在台上安排了幾位小提琴手和一位正牌的方塊舞「指揮」（caller）喊口令——「左右大交錯！」（grand right and left）。一九五八

年巴蘭欽推出《星條旗》（*Stars and Stripes*），以美國音樂家蘇沙（John Philip Sousa, 1854-1932）的音樂為本，由赫西·凱伊改編。華美的場面夾雜有一點虛情假意的愛國情操，盛大的結尾還亮出一面碩大的紅、白、藍三色旗，在背景花枝招展。一九七六年的《米字旗》（*UnionJack*），則是為美國立國二百周年誌慶而做來緬懷英國的作品。芭蕾結尾時，還有舞者手拿大英聯合王國的「米字旗」，以海軍的旗語打出「天佑女王」。巴蘭欽這幾支芭蕾都不失諷刺、詼諧的趣味（只是，「諷刺」到了今天，演出時多半已經不見）；不止，還不脫俗麗。

巴蘭欽的舞蹈創作縱使和傳統、和舊制完全銜接不起來。不過，二者並非水火不容；巴蘭欽的芭蕾再古典，也不脫激進的色彩，再新穎，也未曾斬斷古典的根源。巴蘭欽一九五七年的創作《競技》，便是最明顯的例子。《競技》是巴蘭欽和史特拉汶斯基合作的作品，雖然打破芭蕾的陳規舊制，卻未沾染前衛藝術家老愛夾槍帶劍的叛逆苦汁或是諷刺機鋒。《競技》未以創新攻擊傳統，《競技》之創新，在由內扭轉乾坤。

巴蘭欽和史特拉汶斯基合作，可以拉回到一九二八年在巴黎共同創作《繆思主神阿波羅》那時候。兩位藝術家彼此相知甚深。史特拉汶斯基比巴蘭欽年長二十歲，巴蘭欽很早便奉大作曲家為良師、慈父。而且，兩人雖然分處不同的世代，卻有共同的過去。史特拉汶斯基和巴蘭欽一樣成長於聖彼得堡，沐浴於帝俄宮廷和馬林斯基劇院的文化氛圍，也一樣信奉東正教。史特拉汶斯基在第一次世界大戰和俄國大革命爆發之後，便去國移居西歐，一九三〇年代再移居美國，最後的落腳地，選定了西岸的洛杉磯。史特拉汶斯基精通芭蕾，不過，和巴蘭欽合作還是繞著音樂為軸心，常見兩人湊在一起埋首推敲樂譜。巴蘭欽便說過，「史特拉汶斯基做的是節奏——而是和人身的小塊部位搭配得起來的節奏」。

《競技》原本的構想是要放在一部「希臘三部曲」裡當第三部曲的。另外兩部曲，也是巴蘭欽和史特拉汶斯基合作的作品：《繆思主神阿波羅》和一九四八年的《奧菲歐與尤麗狄絲》。一如《繆思主神阿波羅》向法國「尊古派」大將尼古拉·波瓦洛取經，《競技》也以十七世紀的文獻作為創作的基礎——也就是當時法國一名芭

57

蕾名家佛杭蘇瓦‧德勞茲（François de Lauze, c.1570-c.1630）一六二三年發表的舞蹈論文，《為舞蹈辯》（Apologie de la danse）。林肯‧寇爾斯坦送了一份德勞茲的專論給史特拉汶斯基，還附上短箋，說巴蘭欽對芭蕾的看法便是「源起自十六世紀的舞蹈，原本相當簡單，到了二十世紀，卻燒了起來，還大爆炸」。寇爾斯坦送給史特拉汶斯基的版本，顯然是現代的編修版，加了學者的註釋，還有梅仙神父的文章，如前所述，和笛卡兒、帕斯卡同時代的十七世紀神父音樂家；當時，古典芭蕾才剛萌芽。[58]

梅仙神父和文藝復興時代的前賢一樣，迷上了「有節奏」的音樂、詩歌、動作合為一體演出的盛典。這一路線的探討在義大利結成的果實，便是推出史上首見的歌劇；在法國的果實，如前所述，便是「宮廷芭蕾」。法國的宮廷舞蹈於節奏韻律和音樂格式，像是「博浪」（bransle）、「薩拉邦德」（saraband）、還是「蓋亞德」（gaillard），都有嚴格的規定，組合的舞蹈步伐偏小而且講究精準、優雅，許多流傳至今依然是古典芭蕾語彙的基本組成。這樣的舞步像是基本單位，是「從這裡走到那裡」的基本過渡腳步，也是《競技》舞蹈編織的經緯。芭蕾即如德勞茲精心所作的辯證，是道德倫理的守則（ethical code）；「是待人接物的科學」；講求的是莊重、儀節，教養。這樣的觀念，長久以來在諸多層面都和巴蘭欽同聲相契。[59]

史特拉汶斯基在他收到的德勞茲論文上面，作了許多眉批，譜寫樂曲時也會不時要提一下德勞茲的專論或是梅仙的文章。誠如當代專攻史特拉汶斯基音樂的學者查理‧約瑟夫（Charles M. Joseph）所言，史特拉汶斯基的批注，顯示他對不同時代有關格律、節奏、音步畫分（scansion）的討論，對音樂、詩歌、舞蹈格式之間的親和性，都有深厚的興趣。不止，學術界對於多種巴洛克舞蹈格式在基督教內、外的源起作過一些推論，史特拉汶斯基似乎也特別注意；例如「圓環舞」（ring dance）和女巫圍繞惡魔舞蹈的關係。史特拉汶斯基的興趣當然會向外投射。所以，《競技》的音樂不僅節奏複雜，也是他邁向「十二音列」（twelve tone）的過渡。不過，巴蘭欽編出來的舞蹈，其源起後人就不甚明瞭了，只知巴蘭欽編舞時和史特拉汶斯基討論極為頻繁，兩人常約在史特拉汶斯基家中切磋、討論。後來，舞團排演時也看得到史特拉汶斯基親臨現場，和巴蘭欽就編舞作熱切的討論。

《競技》一作相較於巴蘭欽的其他作品，一樣看得出來有明顯的淵源，例如《阿波羅》如行雲流水的抒情意境，或以巴哈〈D小調雙小提琴協奏曲〉而編出來的《巴洛克協奏曲》，通篇瀰漫簡潔、算術的精準。不過，

最主要的淵源，還是在巴蘭欽一九四六年推出的《四種氣質》。《四種氣質》搭配德國作曲家亨

德密特特別譜寫的。那時，巴蘭欽原本就在拿極度伸展（例如踢腿高過頭而至臀部歪向一邊）和波折起伏、收縮、

特技一類的動作在作實驗，一路推進，後來就孕育出《四種氣質》這樣的作品。巴蘭欽早在一九一七年的俄國

大革命後幾年，就在做這類的創作。之後，連他最古典的作品也不脫這類的動作類型，如前文提過的《阿波羅》

純淨到白之又白的舞蹈便是一例。《四種氣質》的調性卻大相逕庭，像是跨越到現代舞蹈的世界；充斥曲折、收

縮的動作，軀幹和上身的運用有德國和中歐編舞家暨瑪莎・葛蘭姆的影子。60

《四種氣質》比起巴蘭欽之前傳世的舞蹈作品，顯得極端得多：扭曲、激烈的動作更加突兀，刻意打破舞

步的規矩和身體的結構，幾近乎立體派（Cubist）的風格。處處都是緊繃的張力和操弄肢體的痕跡。古典的舞步

或朝一邊歪，或硬生生折斷，重組成臀部或是手臂忽然朝外突出。抽搐一般、費勁、抽抓的動作，比比皆是，

大角度後仰壓得太低，故意做出失去重心的旋轉外踢，踮立旋轉拆成分解動作逐一呈現，托舉驚險做成低空掠

過的轟炸機——然而，不管巴蘭欽編的動作怎樣的變形，卻無一不帶出綿延不斷的清晰線條，和古典芭蕾的

格式始終藕斷絲連。即使是現在演出的版本，依然看得出《四種氣質》講究嚴格和精準，氣質冰清冷冽——宛

若天使冷眼超脫一切。所以，到了〈黏液質〉（Phlegmatic）這一段，台上有男性舞者痛苦掙扎而前彎，但他痛苦

前彎不是因為有人害他痛苦，甚至不是因為他想到了痛苦的事，而是因為舞蹈的律動自然而然便推演到這一步。

舞台瀰漫幽幽的情思，流露內在的心緒，親切卻又疏遠，恍若舞者也在遠遠的外圍作壁上觀，想領會自己的舞

蹈動作——即使台上的一舉一動無不凝神貫注，扣人心弦。

比起《四種氣質》，《競技》還要極端更甚：更加凝練冷硬，更加謔諧戲謔，節奏也複雜

得多——情意流動卻更豐沛，古典的氣質也更精純。《競技》是組舞的形式：雙人舞，三人舞，四人舞（pas de

quatre），總計十二名舞者，搭配十二音列的曲子，襯著空茫一片的靛青色背景，以黑白二色的練習舞衣演出。單

由標題即可嗅出古典的指涉——但不是太陽神阿波羅完美無瑕的雕像，也不是寫在奧菲歐與尤麗狄絲故事當中

禮讚深情和音樂的哀淒悲歌，而是掙扎奮鬥、競爭較勁。Agon 一字於古希臘指的是比賽，但如巴蘭欽旗下一名

舞者後來所說，也指公民活動和集會廣場（agora）孕生出來的團結情感。從《競技》首演之夜現場觀眾的反應，

可知後者確實也是重點。觀眾宛如希臘悲劇的歌舞隊，不僅旁觀，舞者於台上的律動，肢體舞動勾劃出來緊湊、凝練、整飭的視覺、音樂張力，於身、於心，無不牢牢扣住觀眾，教人無法自拔。法國著名藝術家馬塞·杜象（Marcel Duchamp, 1887-1968）後來也說，《競技》首演之夜，劇院流竄的震懾電流讓他想起《春之祭》當年首演的盛況。61

《競技》開場伊始，芭蕾的成規慣例便被由內而外反了過來。幕啟，只見四位男性舞者，而非一般常見的女性芭蕾舞群，排成直線，站在舞台最靠裡的地方，背對觀眾。之後，舞者轉身，踩上音樂的拍子，帶出切分音的律動。到了芭蕾末尾，同樣由這幾位男性舞者再於台上站成一直線，這一次改成面對觀眾，音樂消失，舞者轉身，又回到背對觀眾的狀態──最後一拍一樣歸他們所有。《競技》的音樂從頭到尾澎湃又強勁，有時還無調性（atonal），卻始終優雅、巧點，洋溢宮廷雍容華貴的氣派。樂章在千迴百轉的沉思懷想和謙抑卑微的優雅典麗之間，來回拉鋸。舞者倏地凌空騰越，卻又驀地頓住，輕巧消溶於高貴的低頭禮。《競技》便如巴蘭欽所說，是「IBM芭蕾」，也就是說，是「會思考的機器」。62 ❺

《競技》沒有清晰的敘事，沒有旋律線或抒情調，反而堆了層層疊疊的律動和音樂。一群群舞者如浪潮鼓盪，以動作綿密、組織悠長的舞句吞噬舞台的空間，卻又忽然停住，舞步未完便戛然而止，或乾脆退出。這樣的片段不作連貫，只作堆砌；不作講述，只作累積。節奏動輒忽然一變，不過，舞者倒是從容不迫，兀自順著自己的拍子走下去，任隨動作和音樂交叉錯落，迄至音樂、舞步又再聯繫一氣，懸疑才告中止。《競技》從頭到尾所謂的舞步，其實少之又少，全程幾乎僅見過渡的動作。不論是奔跑、輕彈、突然外伸、跳躍、踢腿過頭，皆是如此。總而言之，從頭到尾，**動**就是了。女性舞者以踮立行動，目的卻不在拉高身形、延伸線條，而在刺向地板、朝下陷落，拉扯前行，任由重量下墜，逼得重心失衡更加明顯。

《競技》的舞蹈語言儘管打破成規，卻渾融一氣，沒有支離破碎或是疏遠隔閡的感覺。追根究柢，音樂和舞蹈交織緊密，視像、聽覺融為一體的協同律動，固然是重要的因素。不過，另一因素也不容小覷：巴蘭欽的舞蹈原本就有本錢省略敘事這一條件，因為，巴蘭欽是以「人」在進行創作，而非油彩或是磚頭。《競技》這一支芭蕾是會思考的「機器」沒錯，但卻是由舞者棲身在這一具音樂、芭蕾的機器當中在作「思考」。而且，思考

未必表示「演戲」。其實，台上演出的芭蕾，背後未藏一物。沒有角色，沒有故事，連一絲明顯可辨的傳統也不可得。所以，當時便有舞者說她有生以來，頭一回上台演出卻有孤單無助、眾目睽睽之下一切赤裸見人的感覺。[63]

《競技》於台上所有的，便是舞者本人，簡單明瞭，坦然示眾，了無造作。舞者各以本然的面目面對台下的觀眾，既不帶絲毫做出來的情感，也不帶任何期待上台來作他們（或觀眾）的指標。空曠的舞台沒有布景。所以，縱使《競技》回歸到十七世紀的風格，卻一樣襯得現代主義的色彩益發鮮明。而且，舞者不僅是眾所矚目的焦點，舞台還遍灑亮晃晃的燈光，襯得舞者的身影益發突出。所以，是五彩繽紛、絢麗斑斕的豪華盛宴，服裝、儀表無不粉妝玉琢，欷歔盛哉！巴蘭欽的《競技》卻反其道而行，向來將人身、舞台的旁枝、贅飾一概剗除，只留最精簡的元素——黑白二色的形體，烘托台上坦然無諱、活在當下卻又不致拒人於千里外的氣氛。台上、台下的距離，演出和現實的距離，過去和當下的距離，霎時崩解。

巴蘭欽以俄羅斯、義大利或華爾滋主題創作的芭蕾，超越時間，遁入另一世界的情調，在《競技》當中一概付諸闕如。《競技》牢牢嵌在現下：一九五七年的紐約市。這情況，重點應該有二，一在私生活，一在政治面。

私生活，指的是巴蘭欽的私生活於《競技》創作期間出現劇變。一九五六年十月，史特拉汶斯基因為中風緊急送醫，雖然很快便告康復，卻害巴蘭欽變得緊張、不安——當然是深恐失去生命的重要支柱。不止，不到兩星期後，巴蘭欽的愛妻暨繆思，泰娜葵‧勒柯列克，竟然罹患小兒麻痺症。打擊接二連三，巴蘭欽難以承受，自此告假，長伴妻子病榻，迄至一九五七年秋才告復出。

巴蘭欽復出，推出的作品便是《競技》，於該年十一月為「優生優育基金會」（March of Dimes）舉行義演。不少人當然看出巴蘭欽的愛妻，泰娜葵‧勒柯列克悲慘的遭遇，和巴蘭欽的新作有直接的關係。演出「三人舞」的梅麗莎‧海登就有這樣的感嘆。《競技》的主力在一支雙人舞，舞蹈於情慾的描寫——劈腿的動作，交纏的肢體——昭然若揭，有人甚至直言為「驚世駭俗」。即使如此，卻絲毫不顯淫蕩或是激情。男舞者反而是抓住女舞者的兩腿，像是抓在腳踝，擺布女舞者的肢體，做出極度伸展的動作、姿態。女舞者則放軟肢體，沒有動作，任由擺布。巴蘭欽也曾向舞者說過，「女舞者就像人偶，你，要操縱她，要帶領她。一口氣要拉得很、很、很、長」。

不止，這一段雙人舞最早是由亞瑟·米契爾和黛安娜·亞當斯兩位舞者擔綱演出。亞瑟·米契爾是黑人舞者，古典芭蕾領域難得一見，舞蹈以活力奔放、矯健敏捷著稱。黛安娜·亞當斯卻相反，膚色白皙，氣質冷若冰霜。所以，這一段雙人舞緊繃的情欲張力，便刻意強調黑、白對比的美感——黛安娜·亞當斯白皙的長腿勾住亞瑟·米契爾的後腦——顯而易見也透著政治的弦外之音，美國的民權運動正走到了關鍵的當口。一年前，阿拉巴馬州才爆發「蒙哥馬利巴士抵制運動」（Montegomery bus boycott）。不到三個月前，阿肯色州的小岩城（Little Rock）又再因為高中迎進黑人學生入學而爆發動亂。那樣的年頭，黑人、白人舞蹈家本來就罕見同台演出，遑論還要膚色迥異、衣不蔽體的一男、一女在台上演出肢體交纏的舞蹈動作。有幸在場觀賞首演的人，日後回顧起那一晚，無不對巴蘭欽如此大膽大感驚訝。不過，《競技》演出時，舞者於台上之凝練專注，動作解析又精密嚴謹，極度客觀，恍若置身事外，冷眼戲看世間萬般變化，反而襯得《競技》超脫政治的喧囂擾攘，凌駕其上。《競技》黑白種族搭配的政治暗喻，雖然少有人會略而不察，但是，《競技》在觀者的眼中，卻始終偏向舞蹈美學的宣言。

《競技》是巴蘭欽匯聚多年創作經驗、親歷人生萬般甘苦，方才淬鍊出來的燦爛結晶，也是當時巴蘭欽現代風格最響亮的聲明。之後，巴蘭欽多支舊作陸續接力重編。《四種氣質》和《巴洛克協奏曲》早在一九五一年便已經卸下緣飾，僅剩練習舞衣。一九五七年，《阿波羅》也加入陣營。巴蘭欽後來又再連《阿波羅》的布景和敘事的枝節也大刪特刪。一九六二年他以日本主題而創作的《舞樂》（Bugaku），秀氣、怪異，用了不少特技動作，泛著冷冷的情欲挑逗，也是同一路線的產物。其實，迄至一九六〇年代初期，巴蘭欽的舞團已經打造出獨樹一幟的風格，不僅反映在《競技》諸多創新之處，巴蘭欽帶出來的舞者，外形、舉止和世上其他舞者一樣大異其趣。追究箇中緣故，歷經多年實驗、演出巴蘭欽的舞蹈作品而磨練出一身技巧，絕對占有一席之地。紐約市立芭蕾舞團舞者的舞蹈線條，長之又長，彷彿可以無限延伸。例如阿拉伯式舞姿——一條腿後抬、延伸，上身後仰——巴蘭欽舞者的動作便打破了傳統的法則。依阿拉伯式舞姿的成規，後腿上抬的時候，舞者的髖部始終要固

野人文化
讀者回函卡

姓 名 _____ □女 □男 　年齡 _____

地 址 _____

電 話 _____ 手機 _____

Email _____

學 歷 □國中(含以下) □高中職 　□大專 　　□研究所以上

職 業 □生產/製造 　□金融/商業 　□傳播/廣告 　□軍警/公務員
　　　 □教育/文化 　□旅遊/運輸 　□醫療/保健 　□仲介/服務
　　　 □學生 　　　□自由/家管 　□退休 　　　□其他

□同意 □不同意 收到野人文化新書電子報

請沿線對折寄回

感謝購買 _____ ，煩請費心填寫

◆您從何處知道此書？
　□書店 □書訊 □書評 □報紙 □雜誌 □廣播 □電視 □網路
　□廣告DM／海報 □親友介紹 □其他 _____

◆您在哪裡買到本書？
　□書店：名稱 _____ 　　□網路：名稱 _____
　□量販店：名稱 _____ 　□其他 _____

◆您的閱讀習慣：
　□親子教養 □文學 □翻譯小說 □日文小說 □華文小說 □藝術設計
　□人文社科 □自然科學 □商業理財 □宗教哲學 □心理勵志
　□休閒生活(旅遊、瘦身、美容、園藝等) □手工藝／DIY □飲食／食譜
　□健康養生 □兩性 □圖文書／漫畫 □其他 _____

◆您對本書的評價：(請填代號，1. 非常滿意 2. 滿意 3. 尚可 4. 待改進)
　書名____ 封面設計____ 版面編排____ 印刷____ 內容____ 整體評價____

◆您對本書的建議：

野人文化部落格 http://yeren.pixnet.net/blog 　野人文化粉絲專頁 http://www.facebook.com/yerenpublish

請沿線對折寄回

定朝前擺正，像車子的頭燈。巴蘭欽的舞者卻任由髖部順著上抬的後腿朝外側向後翻轉，以利線條延伸得更長，肢體的位置也就跟著變形，重組。雖然還是看得出阿拉伯式舞姿的原型，但是身體部位的組合卻是活動的，不對稱的。也就是說，巴蘭欽舞作裡的阿拉伯式舞姿，不是固定的姿勢，而是靈活的運動。

同理，巴蘭欽舞者的「平衡」，也不再是靜止不動的姿態，不再是身體的各個部位發揮周密的協調，定住不動。巴蘭欽舞者的平衡是運用（但仔細控制）多股力量交錯流竄肢體，在力量的頡頏、對流當中找到平衡。所以，平衡的效果不是定住不動，而是動個不停。巴蘭欽的舞者以動能達成平衡，強勁而活潑，卻也較不穩定。不過，單腳獨立維持長時間平衡，本來就不是巴蘭欽舞者追求的本事。平衡在巴蘭欽的舞蹈創作，僅僅是作打底用的——舞者不會不行，否則接下來沒辦法把肢體推到失衡。準備動作也是如此，像是跳躍之前略微彎膝下蹲，或是為了旋轉而將上身反向擰轉。這樣的準備動作，巴蘭欽的舞者不是將之縮短就是遮掩起來——巴蘭欽的舞者絕對不會好好來個下蹲，明白宣告即將演出跳躍，或是接下來要轉好幾圈給你看。所以，巴蘭欽舞者的動作總有驚雷之勢，驀地不知從何而來，倏忽又消失於無形。另外還有很多舞步和律動，不是破格就是隨意，根本不合傳統的體例，無以名狀，以至連名稱也拈不出來。

《競技》雖是登峰造極的燦爛結晶，但也等於走到了轉捩驟變的當口。從一九三五年的《小夜曲》到一九五七年的《競技》，漫漫二十多年，是巴蘭欽任重道遠的艱辛旅程，創作力之勃發卻又極其旺盛。巴蘭欽於此期間，號召來一批忠心的門人和夥伴，形形色色，個個精采。許多在他身邊還一待數十年未去，陪他走過飄搖不定的際遇。迄至一九五七年創作出《競技》，巴蘭欽已經年紀老大，也不脫羅賓斯、都鐸的遭遇，創作的品味和此後一九六○年代的流行文化跟著窮攪和。一九六○年代，世界各地的芭蕾無不在變，不是變得更煽情，就是被拉進青年流行文化的風潮跟著窮攪和。

一九五九年，蘇聯的波修瓦芭蕾舞團從莫斯科抵達美國進行巡迴演出，自信滿滿、豪放霸氣的演出，看得美國新聞界大為折服。之後，紐瑞耶夫搭檔瑪歌‧芳婷，以巨星的丰采掀起瘋魔的狂潮，睥睨天下、瀰天蓋地的磅礴氣勢，看似昭告巴蘭欽痛恨的噱頭和傲慢正大擅勝場。等再到了一九六○年代末期，舞蹈的文化風景已經隨目可見後現代、嬉皮風的芭蕾，凌亂錯落。羅伯‧喬佛瑞一九六八年的《艾思姐蒂》，登上《時代》雜誌的封

面，為該雜誌讚許為「流行藝術」（lively art）陣營當中，創發新穎、不受拘束之佼佼者」。文中指陳舞者不再受限

於汙腐的陳規舊制，可以在地板扭動如求歡的蛇。距離拉得近一點，也有哲隆・羅賓斯推出《聚會之舞》，轟動

一時，看得一些評論家忍不住沉吟（未免操之過急）：：巴蘭欽的時代是否已然結束？不止，巴蘭欽的私生活也

不順遂，他和泰娜葵・勒柯列克的婚約仍在，卻先後和黛安娜・亞當斯、蘇珊・費若兩人陷入熱切的苦戀。只是，

不論亞當斯還是費若，都未能一償他之所願。64

紐約市立芭蕾舞團一樣今非昔比。舞團聲譽日隆，經營的資金日漸寬裕，一九六四年還進駐「林肯中心」，

在在表示往日忠誠相待的諸多「護法」，先前相濡以沫的情誼已在漸漸消褪。例如費若，她是一九六一年加入舞

團的新人，便算是新世代的舞者。這樣一批「新血輪」（new breed）——這是美國《新聞周刊》（Newsweek）後

來為這一批年輕後輩安上的封號——有美國芭蕾學校加持，訓練較為連貫、扎實，卻未必仰慕年華不再的前輩，

反而覺得他們的演出「戲味」太重，太過古怪。這一批新血輪的外形、動作，確實不同於以往；比較柔順、圓

滑，但是挑情、叛逆的成分也較不避諱、遮掩。巴蘭欽站在這般轉捩的當口，創作卻更豐茂。一九六二年的《仲

夏夜之夢》、一九六五年的《唐吉訶德》、一九六七年的三幕芭蕾《寶石》便是明證。不過，即使當今的文化潮

流稱霸舞台，巴蘭欽也絕不隨波逐流，依然回頭從古典文獻或是美國爵士年代的風情尋找創作的靈感。例如三

幕芭蕾《寶石》當中的〈紅寶石〉，便是搖臀擺尾、煽情惹火的風格，搭配史特拉汶斯基切分音節奏的音樂。〈紅

寶石〉這一支舞由派翠西亞・麥克布萊德主跳。姿態稜角凹凸、重心嚴重失衡的芭蕾，麥克布萊德跳起來卻一

派輕鬆寫意，自在到略顯嘲諷。相形之下，喬佛瑞的《艾思姐蒂》反倒顯得老套、中規中矩。65

不過，巴蘭欽寶刀已老、力有未逮，似乎也依稀可見。一九六一年的《電子樂》（Electronics），搭配電子樂

的錄音演出，據說最大的號召便是幾名舞者只穿黑白二色的內衣外加一大堆玻璃紙在台上演出，還有賈克・唐

布瓦和黛安娜・亞當斯肢體緊緊交纏在台上翻滾——可惜這一支芭蕾於今已經失傳。同樣失傳的《變形與概率》

（Metastaseis and Pithoprakta, 1968），編舞用的音樂是當代希臘前衛音樂家亞尼斯・希納基斯（Iannis Xenakis, 1922-

2001）於一九五〇年代以數學模型利用電腦譜成的樂曲，〈變形〉（Metastaseis）和〈概率〉（Pithoprakta）。擔綱演

出的蘇珊・費若，披散一頭長髮於台上舞蹈，鬆柔的肢體只套了細得不能再細的比基尼。搭檔的亞瑟・米契爾上

身打赤膊，只穿一條閃閃發光的漆皮黑色長褲，蜷伏在側。《競技》的嚴謹和整飭，於此開始鬆脫、散開。尤其是蘇珊・費若，巴蘭欽趁此機會，特別為她拓展芭蕾的技法，所以，費若於這一支作品的舞蹈顯得特別柔美清潤，特別大膽。只是，一九六九年費若選擇下嫁舞團另一和她年紀相仿的舞者。巴蘭欽大受打擊，不僅陷入嚴重憂鬱，還習慣而將兩人從舞團開除。費若日後雖然重返舞團，但和巴蘭欽的合作關係卻也就此中斷。兩年後，史特拉汶斯基逝世。

不過，史特拉汶斯基逝世，卻激得巴蘭欽又再推出畢生傑作：一九七二年的「史特拉汶斯基藝術節」（Stravinsky Festival），堪稱芭蕾史上絕無僅有的傑作。紐約市立芭蕾舞團一連推出八場眾人引頸期待的演出，以三十一支芭蕾，搭配史特拉汶斯基的音樂，貫串大音樂家的一生。其中二十二支舞蹈，還是七位編舞家的新作，於藝術節作世界首演，巴蘭欽本人就占了十支。另有七支舞作則是重要的舊作重新推上舞台。單看演出的規模，所需投注的創作力便教人歎為觀止。巴蘭欽特別為此藝術季而創作的舞作，許多至今依然是舞蹈史上的經典。

其中最重要的作品，當屬《小提琴協奏曲》（Violin Concerto）——後來更名為《史特拉汶斯基小提琴協奏曲》。搭配的是史特拉汶斯基早在一九三一年便已問世的樂曲。巴蘭欽在一九四一年也曾以同一支曲子編過一支芭蕾，標題為《欄杆》（Balustrade），沒有劇情，帕維爾・切利希設計的布景詭異、陰森，兩株血紅的骷髏樹上有一條條紋路活像人身的神經節。雖然芭蕾已經失傳，幸好還有一段模糊的影片存世，供後世管窺一二。而從其中蜷曲、蠕動如蟲的肢體交纏情狀，可知這一支芭蕾應該可以歸入巴蘭欽早年的風格無誤，例如《四種氣質》那樣的作品。至於巴蘭欽一九七二年以同一樂曲重編的芭蕾，《小提琴協奏曲》，和前作卻有天壤之別。《小提琴協奏曲》的風格回歸到《競技》的情調，但沒那麼蕭穆。巴蘭欽畢生創作的元素看似淬鍊於一爐，有美國爵士舞，有俄羅斯土風舞，有古典芭蕾，有巴洛克禮儀，有浪漫風格的抒情意境，在巴蘭欽手中一一陶鑄、雕琢為渾融的語彙，動如電光石火，活力四射。巴蘭欽本人便自認《小提琴協奏曲》是他畢生絕佳的傑作。

《史特拉汶斯基小提琴協奏曲》由兩對舞者搭配一群舞者挑大梁，沒有劇情，舞者只以身素簡的練習舞衣在光禿禿的舞台演出。一段段舞蹈簡短又急促，由史特拉汶斯基揪心掏肺的律動和巴蘭欽一絲不苟的精準搭配起來，推動向前。這樣的舞蹈，不是舊日老式的驚險炫技可以比擬。巴蘭欽運用的舞步反而以碎步行走、彈跳、

大跨步和一組組急促的踮立舞步為多，不時穿插旋轉和大跳將之打斷。大跳也不著重高度和強度，而由音樂的節拍駕馭，偏向沉重、收斂。舞者的身形不見古典的法則，不該彎折出現彎折，集中收束變成外翻散開。有時，流動組合細膩、精密之至，以至舞者的雙臂、肩膀、兩腳、眼睛似乎各行其是，依循的節奏或是脈動各不相同──「和人身的小塊部位搭配得起來的節奏」。然而，人身的組成和芭蕾的組成──雙臂之於雙腿，舞者之於彼此──卻始終和諧一氣，融洽無間。

《史特拉汶斯基小提琴協奏曲》共有兩支雙人舞。第一支以兩位舞者佇立台上作開始。但見兩名舞者肩並肩，面對觀眾，兩腳朝前併攏，孤零零的毫無屏蔽。待樂音揚起，兩人聞聲一震，宛若電流穿過全身。接著，兩人貼近相擁，開始一連串遒健剛勁、線條緊縮、彎曲後仰的舞蹈。這一支雙人舞最先是由法籍舞者尚－皮耶‧博納富（Jean-Pierre Bonnefous, 1943-）和出身東德的凱琳‧馮艾羅廷根搭檔演出。馮艾羅廷根天生有肌肉發達的寬闊背脊、一雙大手、線條曲折的身形，為雙人舞添加了身姿強韌精實、氣質沉思懷想的意境，恍若在舞蹈的動作和音樂的內裡攀爬，探其究竟。舞蹈中有一段，馮艾羅廷根還反仰，雙手著地做成橋狀，輪番換手、翻身，以這般的橋式動作在台上「行走」。博納富隨行在側，不過，走的卻是古典芭蕾的步伐。這一段雙人舞要結束時，博納富和艾羅廷根做出傳統的「單足慢轉阿拉伯式舞姿」（arabesque promenade）──只是馮艾羅廷根的支撐腿卻是彎的，沒打直──之後還由此順勢伸展成特技式後手翻，隨著樂句下彎。博納富則在馮艾羅廷根前面俯伏趴地。音樂走到最後的和弦，博納富翻身平躺，兩臂朝外伸展。

第二段雙人舞由秀麗、靈巧、嬌小的凱‧馬佐，搭檔彼得‧馬丁茲演出。出身丹麥的馬丁茲雖是優雅的古典芭蕾舞者，動作卻不失凝重、致密，重心壓得較低。舞蹈雖然不乏溫婉的柔情，馬佐的身形卻以拉扯、伸展、推擠、扭曲為多。兩位舞者肢體交纏，變換重心，交相抗衡，彷彿兩人一體。有一幕特別哀婉，馬佐張開腿以第二位置踮立，兩腿呈倒 V 字型──這是標準的古典姿勢──卻忽然雙膝朝內彎折。這樣的姿勢根本站不住，摧折斷裂又鬆軟無力──馬丁茲立即蹲下，扶住馬佐的雙膝。舞蹈將近末尾也是一樣，馬丁茲站在馬佐身側，一起以傳統的宮廷屈膝禮向觀眾致意，唯獨敬禮的方式改為馬丁茲的一隻手臂加馬佐的一條腿，馬丁茲站立，成為一人。之後，兩人重新站起，動作又再推進一步：馬丁茲單膝跪地，一隻手輕輕按住馬佐的前額，將馬佐

的臉龐和身軀往後壓成彆扭的大角度後彎，馬佐大半張臉就蓋在馬丁茲的掌心。所以，《史特拉汶斯基小提琴協奏曲》的兩段雙人舞，結束時，女性舞者都是大角度後仰的姿勢，男性舞者不是平躺就是跪地——雖然都是傳統的騎士姿態，卻作了彎曲、顛倒、歪斜的變形。

《小提琴協奏曲》的結尾，是全體舞者同時上台演出民俗風格的喜慶舞蹈，連交叉牽手的俄羅斯土風舞也穿插其間。不過，民俗或民族風味卻刪得一乾二淨，語彙純屬芭蕾，充斥錯綜複雜的韻律，感染全場，不時出現急轉彎、反方向的組合。可是，看在觀眾眼裡卻好簡單——**覺得**好簡單——舞蹈動作將音樂的韻律表達得好清晰、好俐落，所以，即使動作一點也不簡單，觀眾也覺得好像很簡單。史特拉汶斯基的樂音疾速朝終點衝刺，張力愈拉愈高，最後，舞者停下動作，面向觀眾，雙雙成對站好，肖像一般；人人優雅莊重——以精良的訓練熏陶出來的肅穆——卻好像一般人啊。巴蘭欽援引俄羅斯主題，創作出一支二十世紀風味、屬於美國城市的「宮廷芭蕾」。

推出《小提琴協奏曲》之後，巴蘭欽於人世的時間還有十年，只是，到了一九七〇年代中期，他的健康日漸衰頹，一九七八年心臟病發，一九七九年動心臟繞道手術，視力很差，日後終究將他帶離人世的疾病，「庫賈氏症」（Creutzfeldt-Jakob disease，CJD），這時也開始肆虐。值此風燭殘年，巴蘭欽開始憶往，回顧走過的人生道路。所以，繼一九七二年的「史特拉汶斯基藝術節」，他於一九七五年再製作「拉威爾藝術節」，順便歡迎蘇珊·費若重返紐約市立芭蕾舞團，一九八一年推出的便是「柴可夫斯基藝術節」（Tchaikovsky Festival）和淒美的《悲愴的慢板》。巴蘭欽原本也在計畫以柴可夫斯基的《睡美人》音樂，編他自己版本的《睡美人》芭蕾。但是，一九八二年，他又再籌備要為史特拉汶斯基百年誕辰推出紀念藝術節，卻因重病，太過衰弱，無法全心與聞其事。他生平最後的創作，是以史特拉汶斯基的音樂為蘇珊·費若編的一支芭蕾，便極為吃力，方才完成。

一九八三年四月三十日，巴蘭欽在紐約與世長辭。死訊震撼舞蹈界，當天趕到紐約州立劇院的人潮，對巴蘭欽孜矻一生的恢宏成就無不深切懷念，難以自已。大家驚聞噩耗，蜂擁群聚劇院，茫然無措的低落氣氛教人難忘，望向舞台尋求慰藉。

巴蘭欽生前愛說，死亡於俄羅斯是喜慶的大事。只是，縱使林肯·寇爾斯坦鼓勇面對群眾發言——「毋須我向

各位多作贅述，巴蘭欽先生已經榮歸莫札特、柴可夫斯基、史特拉汶斯基先賢的行列）——巴蘭欽帶領的美國舞者依然要作費盡力氣，才能領會巴蘭欽所說的俄羅斯習俗有何奧妙。舞者人人低泣，觀眾與之同悲。巴蘭欽的安魂儀式在紐約市九十三街和公園大道的「聖母神跡大教堂」舉行，巴蘭欽生前長年在這一所俄羅斯東正教會的教堂作禮拜。上千人列隊走過敞開的靈柩，最後一次瞻仰芭蕾大師的遺容。巴蘭欽頭上戴著東正教的喪冠，一朵紅玫瑰別在他的衣襟。巴蘭欽的追思會於紐約市聖公會（Baptist）的「聖約翰大教堂」（Cathedral Church of St. John the Divine）舉行，會中演奏莫札特〈安魂曲〉（Requiem）選曲，朗誦基督教《聖經》篇章，還有一列俄羅斯東正教會華麗的教士隊伍，與之相隨。

芭蕾歷史的一段紀元，就此告終。巴蘭欽為紐約市立芭蕾舞團打造出來的世界，於創辦人身後，也無以為繼；畢竟，這樣的弔詭在巴蘭欽舞者眼中，未必有多怪。他們強調巴蘭欽的教誨就是要他們將芭蕾看作是倫理法則，講的是勤勉、謙卑、精準、節制和坦然表現自我。他們知道巴蘭欽在幫他們打造貴族的手采，即使出身美國大城的街頭頑童或是中西部農家的村姑，巴蘭欽都要將他們點化成貴族。這一群舞者，心性坦率、開朗，肢體動作自然流露信心和無畏——即使心知舞蹈動作打破了芭蕾和音樂的法則，依然樂於信守芭蕾和音樂的法則——和巴蘭欽的創作美學不謀而合，搭配得天衣無縫。巴蘭欽率領這樣一批舞者，追隨音樂的嚮導，而將芭蕾拉回到古典的根基，牢牢放好，重新建立起現代的芭蕾傳統。

巴蘭欽身後留下的功業無與倫比；宏富的創作，舞蹈史上無人能及，古典芭蕾端賴他不世出的天才，而得以蛻變成現代色彩鮮明、二十世紀風格強烈的藝術。紐約因為有他，培養出一批舞蹈觀眾，以公民社會的赤忱，真心擁戴他的作品，而先後以紐約「市立音樂戲劇中心」、「紐約市立劇院」為中心，建立起戲劇、藝術的「市

66

巴蘭欽創作的芭蕾當然可以重新推上舞台演出，過去有，現在也還是有。只是，巴蘭欽的芭蕾所需的元氣和活力，卻一點一滴流失無蹤。僅存者，是巴蘭欽以畢生的輝煌成就而寫下的弔詭：源出西歐的古典芭蕾，竟然是由出身俄羅斯、帶著十九世紀餘暉，浸淫古典文化和民俗傳統、秉持東正教信仰的一介俄羅斯人帶領，在美國循宗教和人文的大道，徹底脫胎換骨，蛻變為現代文化的先鋒。

不過，這樣的弔詭在巴蘭欽舞者眼中，

民廣場」。巴蘭欽一路披荊斬棘，縱使敘事、默劇等難題早早於啟蒙時代便在荼毒芭蕾，直到二十世紀，才終於由他發揮巧思，將難題一一化解。巴蘭欽不將言語轉譯為舞蹈，反而改為芭蕾創造自屬的語言——肢體、視像、音樂的語言——創作出來的舞蹈，自然得以舞蹈自屬的語言去欣賞、理解。不止，巴蘭欽還追隨佩提帕、狄亞吉列夫的腳步，在巴哈推進到史特拉汶斯基的嚴肅音樂道路，為芭蕾的根苗尋找沃土，也栽培出數世代的舞者力搏艱鉅的挑戰。不過，最重要的還是他以反方向穿過俄羅斯和佩提帕，一大步回頭跳到法國路易十四的宮廷，甚至遠遠回溯到古早的希臘，回到芭蕾——也就是舞蹈——是人生大事的時、地，將芭蕾重新送上精緻娛樂的高壇，不僅將芭蕾打造為撩撥官能、打動感性的藝術，同時也是奧林匹亞眾神的理想。都鐸和羅賓斯的偉大之處，在於他們編出來的舞作是時代的化身。巴蘭欽的創作當然也是時代的化身，不過，不止於此，巴蘭欽還超越所處的時代。阿波羅的天使在巴蘭欽的身上，找到了現代的歌聲，得以放聲吟唱。

【注釋】

1 De Mille, Dance to the Pipre, 194; Topaz, Undimmed Lustre, 20.

2 由於尤斯是納粹的眼中釘，不得已於一九三四年移居英國，落腳「達廷頓莊園」（Dartington Hall）。英國富豪李奧納‧埃姆赫斯特（Leonard Knight Elmhirst, 1893-1974）借同出身美國巨富惠特尼（Whitney）家族的妻子，桃樂西‧埃姆赫斯特（Dorothy Elmhirst, 1887-1968），一九二五年於莊園內開設藝術村，推動藝術、教育、農耕等等實驗。尤斯雖然走避英國，依然橫遭英國政府逮捕，關在愛爾蘭外海的曼島（the Isle of Man），後來由埃姆赫斯特夫婦多方奔走營救，才於一九四〇年獲釋。之後，尤斯率領旗下舞團四處巡迴演出，還支領「英國文化協會」的經費補助。一九四八年，尤斯回到德國埃森（Essen）教舞，再後來出掌「福克萬音樂舞蹈語文學院」（Folkwangschule für Musik, Tanz und Sprechen）。著名的女性編舞家，碧娜‧鮑許（Pina Bausch, 1940-2009）便是出身該校。

3 Topaz, Undimmed, 56-58; Perlmutter, Shadowplay, 130; Chazin-Benhahum, The Ballets of Antony Tudor, 64.

4 Topaz, Undimmed, 69.

5 Ibid., 326; Perlmutter, Shadowplay, 188.

6 Topaz, Undimmed, 249.

7 Ibid., 177.

8 Ibid., 109.

9 Anberg, Ballet in America, 112-13; undated article, NYPL, Jerome Robbins Dance division, "Antony Tudor, Clippings File."

10 Chazin-Bennahum, The Ballets of Antony Tudor, 171.

11 這一齣芭蕾於一九六八年錄製成電視節目，名為：Ekon av trumpeter（Echoing of trumpets），節目由 Lar Egler 於一九六八年為「瑞典電視台」（Swedish Television）製作、執導。

12 Topaz, Undimmed, 248.

13 Lawrence, Dance With Demons, 4.

14 Jowitt, Jerome Robbins, 64.

15 Ibid., 86.

16 Morton Baum，未出版筆記。

17 Vail, Somewhere, 191.

18 Jowitt, Jerome Robbins, 251.

19 Garebian, The Making of West Side Story, 117-18.

20 Jowitt, Jerome Robbins, 257; Lawrence, Dance with Demons, 253.

21 Jowitt, Jerome Robbins, 266, 284.

22 Ibid., 231.

23 Ibid., 352.

24 Vail, Somewhere, 362.

25 Lawrence, Dance wigh Demons, 337-38.

26 Howe, "Tevye on Broadway," 73-75; see Slezkine, The Jewish Century.

27 Reynolds, Repertory in Review, 264.

28 "Jerome Robbins Discussess Dances at a Gathering with Edwin Denby," Dance Magazine, July 1969, 47-55.

❶ 譯注：《郭德堡一家》（The Rise of Goldbergs）為美國廣播、電視的長青節目，以一戶猶太小康人家於美國紐約布朗克斯區的日常生活為主題，描寫的猶太情狀成為美國猶太人的樣板，尤其是劇中樂天的猶太媽媽。

❷ 譯注：花孩兒（flower-child）為一九六〇年代嬉皮精神的象

徵，在髮際別上花朵代表嬉皮博愛眾生、世界和平的理想。

29 "An American Masterpiece," *Life*, Oct. 3, 1969, 44。舞者兼編舞家伊鳳‧雷納（Yvonne Rainer, 1934）有一段話，足堪作為紐約中城一帶後現代舞蹈運動的理念…：「不要盛典，不要炫技，不要變身，不要魔法，不要嫵媚動人，不要巨星架式，不要英雄，不要反英雄，不要落魄邋遢，不要演員或是觀眾涉入，不要假裝，不要賣弄，不要演員要手段誘導觀眾，不要作怪，不要賺人熱淚或流下熱淚。」

❸ 30 "Robbins Plans Retrospective," *New York Times*, Dec. 2, 1987. 譯注：柏拉圖理型（Platonic ideal）亦即 Platonic form，柏拉圖認為世間一切皆有其純粹完美的「共相」。

31 Lawrence, *Dance with Demons*, 455; Jowitt, *Jerome Robbins*, 472.

32 Jowitt, *Jerome Robbins*, 423.

33 Ibid., 424.

34 Ibid., 466.

35 Jenkins, *By with To and From*, 217-18.

36 巴蘭欽背誦文學經典一事，在此要特別感謝約翰‧莫姆斯泰（John Malmstad）教授不吝分享。

37 *Time*, May 1, 1964, 58-63.

38 *Stravinsky at Eighty: A Birthday Tribute*，Franz Kraemer 製作、執導，Canadian Broadcasting Corporation, 1962。

39 有關「沒有一個音符是多餘的」引文，在此要特別感謝賈克‧唐布瓦不吝分享…Joseph, *Stravinsky and Balanchine*, 3。

40 Kerstein, *Portrait of Mr. B*, 26.

41 Taper, *Balanchine*, 9; Kirstein, *Portrait of Mr. B*, 145.

42 Mason, *I Remember Balanchine*, 569.

43 「這些舞者」，出自作者二〇〇六年訪談賈克‧唐布瓦所得。

❹ 44 譯注：蘭斯洛（Lancelot），指英國中古傳奇亞瑟王朝的著名騎士。

45 Joseph, *Stravinsky and Balanchine*, 25.

46 Kent, *Once a Dancer*, 137-38.

47 有關《小夜曲》的製作歷史，請見 *The Balanchine Catalogue*, www.balanchine.org。

48 Taper, *Balanchine*, 169, 172; *Lincoln Center Celebrates Balanchine 100: New York City Ballet's 2004 Spring Gala*, PBS（最早可能出自 BBC 的節目，*Music International*）（「橘子林」）。

49 Volkov, *Balanchine's Tchaikovsky*, 28-29, 45, 35.

50 巴蘭欽語，出自一九六七年林肯‧寇爾斯坦的一段訪問，收錄於 Marius Petipa, *Mémoires*, 113。

51 巴蘭欽的《胡桃鉗》不是美國首見的《胡桃鉗》。一九四四年，創建「舊金山芭蕾舞團」（San Francisco Ballet）的美籍舞者威廉‧克里斯騰森（William Christensen, 1902-2001），以落腳舊金山一帶的俄羅斯流亡人士的零星記憶，拼湊出《胡桃鉗》，於該團首度將《胡桃鉗》搬上美國本土的舞台。

52 Volkov, *Balanchine's Tchaikovsky*, 183, 179.

53 Buckle, *George Balanchine*, 309; Volkov, *Balanchine's Tchaikovsky*, 220.

54 Baer, *Bronislava Nijinska*, 60; Reynolds, *Repertory in Review*, 117-19.

55 *New York Times*, Dec. 4, 1940.

56 Bentley, *Costumes by Karinska*, 159, 117.

57 Joseph, *Stravinsky and Balanchine*, 305.

58 Ibid, 227.

59 De Lauze, *Apologie de la danse*, 17.

60 《競技》問世之後兩年,巴蘭欽力邀葛蘭姆出馬,以奧地利音樂家安東‧魏本(Anton Webern, 1883-1945)的音樂創作《情節》(Episodes)。葛蘭姆以自己的班底編出第一樂章,巴蘭欽則以他自己的班底編第二樂章。

61 Fisher, *In Balanchine's Company*, 2006.

62 Reynolds, *Repertory in Review*, 182.

❺ 譯注:會思考的機器,電腦大廠 IBM 的廣告口號。

63 Ibid, 183.

64 *Time*, Mar. 15, 1968.

65 *Newsweek*, Jan. 13, 1964.

66 Buckle, *George Balanchine*, 324.

前賢已逝，大師漸渺

我們的狂歡已經終止了。我們的這一些演員們，

我曾經告訴過你，原是一群精靈；

他們都已化成淡煙而消散了。

如同這虛無縹緲的幻景一樣，

入雲的樓閣、瑰偉的宮殿、

莊嚴的廟堂，甚至地球自身，

以及地球上所有的一切，都將同樣消散，

就像這一場幻景，

連一點煙雲的影子都不曾留下。構成我們的料子

也就是那夢幻的料子；我們的短暫的一生，

前後都環繞在酣睡之中。

—— 威廉‧莎士比亞

《暴風雨》（第四幕第一景，沿用朱生豪譯本）

巴蘭欽與世長辭之後，他的天使也一一自長空殞落。古典芭蕾隨二十世紀演進，推陳出新的成就難以盡數，卻於巴蘭欽逝後，緩步走上沒落的衰途。不僅是紐約，從倫敦到聖彼得堡，從哥本哈根到莫斯科，芭蕾似乎處處舉步維艱，難以前行；恍若芭蕾的傳統已然堵成死水，元氣耗盡。淪落到這樣的境地，或可由世代遞變來求得半解。二十、二十一世紀之交，為芭蕾帶起蓬勃生機的名家、大師，不是已經告別人世，就是從舞台告退。巴蘭欽、

羅賓斯、都鐸、史特拉汶斯基、寇爾斯坦、艾胥頓、凱因斯、德華洛瓦、羅普霍夫、拉夫洛夫斯基、瓦崗諾娃——人人皆已不在人世。連在舞台為諸般芭蕾、舞蹈注入生命的舞者，也紛紛退下舞台。

當今的舞蹈家，都是上述前輩的學生、傳人，何以幾乎無人接得下衣缽，扛起傳承的挑戰，實在教人費解。前人大破大立的豪氣，似乎壓得人人不堪負荷，困惑惶恐，既無力於前人打下的基礎再作建樹，又捨不得放下一切，另闢蹊徑追尋自己的憧憬。當代人編出來的舞蹈，只見盲目摸索，漫無目標從刻板無趣的模仿胡亂轉向譁眾取寵的創新——還每每淪為體操競技或是煽情誇張，再弄來一些搞得過火的燈光和特效哄抬助陣。不用大腦、只重技巧驚四座的運動能力，把舞步組合弄得變化萬千、看得大家眼花撩亂，偏好壯觀的氣派和煽情的格調——如此的品味，雖非藝術紀元於垂死之際的最後一聲哀鳴，卻代表信心崩潰，代表這樣的世代對身上繼承的一切無法泰然自處，也抓不準一己和過往歷史的關係。

負責演出的舞者，處境也未必輕鬆。專心致志投入舞蹈、技巧練得爐火純青的舞者，依然比比皆是，卻罕有精采、搶眼的丰姿，足以招徠觀眾、留住觀眾。舞蹈的技巧一般偏向保守，舞台的丰采也趨於黯淡、平板，情緒流於曖昧不明。雖有不少人身懷絕技，出手便教人驚呼讚歎，但是，整體的技巧水準卻是在往下走的。現今舞者的技巧論扎實、論細膩，比起前人皆略遜一籌，中間色層也單薄得多。患得患失、憂疑多變的心理，已經悄然欺身潛入舞者的肢體。這一點，由當今許多舞者都有的習慣，可以一窺端倪——許多舞者一舉手、一投足，於做出動作之初，無不洋溢飽滿的信心，只是，一待動作拉到高潮，就會開始偷偷作調整或是變化。雖然外人難以察覺，卻透露舞者對自己昂揚的身姿有一點心虛。這情況司空見慣了，大家泰半不以為意。但其實，這才是需要特別注意的大事，因為，這樣的調整即使再細微，也叫作粗製濫造，等於保留一點距離，不肯真是用盡全身的力氣去站穩腳跟。就算往好處想，說是因為求心切吧，這樣的調整，依然會削弱舞蹈的表演光采。

當然不是沒有舞者不甘隨波逐流，眼光看得更遠、更深，技巧也精密扎實——例如出身「基洛夫／馬林斯基」的俄國舞者黛安娜・維許尼娃（Diana Vishne, 1976- ）、「美國劇院芭蕾舞團」的西班牙籍舞者昂海爾・寇瑞拉（Angel Corella, 1975- ）、「英國皇家芭蕾舞團」的羅馬尼亞舞者艾琳娜・寇尤卡魯（Alina Cojocaru, 1981- ）——只可惜，往往空有才華卻屈就於平庸新作，或徒然虛耗於舊作重演。

尤以重演舊作為然。現代主義夾帶的「但書」——「日新又新」——早已遭到淘汰。於今，舞蹈即如諸般世道，已然進入「懷舊復古」的年代。也就是說，別的不論，當今以十九世紀的俄羅斯古典芭蕾堂皇獨擅勝場，世界各地的觀眾無不淹沒在《胡桃鉗》、《天鵝湖》、《睡美人》一類的經典名作。話說這情況固然不算新鮮，畢竟二十世紀的現代派舞蹈家，如前所述，便刻意以同一類古典芭蕾為基礎，進行創發。只是，他們對古典芭蕾的信心，他們身繫的傳統傳承紐帶，都不是現今舞者所能企及於萬一的；因為，他們成長的年代，十九世紀的餘暉尚未完全褪去，他們製作的芭蕾，也確實屬於他自有的獨創新作，絕非依樣畫胡蘆的複製品。是他縈繞心頭、戀戀不捨的回憶。但是，他製作的芭蕾，汲取的泉源是他童年在聖彼得堡見過的演出，還要多番討艾脊頓的《天鵝湖》如此之美，就在於他既浸淫於俄羅斯古典芭蕾的精神，又不受俄羅斯古典芭蕾的刻板教條束縛。即使在蘇聯，意識型態掛帥往往遮蔽舞蹈的丰采，許多舞蹈家直接連上舊日帝俄傳統的紐帶依然未斷，而且對之十分珍惜。

目前這一世代的舞者、編舞家，面對的情勢較諸以往形艱困。時代往前推進，十九世紀和他們的距離更形遙遠，所知者，僅限二手的傳播。或許就是因為這一層緣故吧，他們急欲保存舊日傳統的焦慮也更甚於以往，彷佛舊日傳統有消逝之危。眾人緊抓復古不放之殷切，隨目可見，遇有疏失、隳敗，不僅如芒刺在背，還要多番討論。只是，結果卻教人啞然失笑，萬般無奈。當今世上數一數二的舞團，於當年可都是以創新之作建立起名聲的，如今卻反倒成為復古的博物館。結果，舞譜專家、重建專家、演出指導之類的稱號——就像是芭蕾的「策展人」、古物保存專家——比比皆是，編舞家反倒偃旗息鼓，又再證明目前這世代對復古的執迷有多深重。倫敦的「英國皇家芭蕾舞團」和紐約的「美國劇院芭蕾舞團」，近年同都投下龐大的資源，重新推出《睡美人》和《天鵝湖》。連「紐約市立芭蕾舞團」，向來是前衛舞蹈的先鋒、旗手，這時候也推出十九世紀的經典芭蕾完整版，套用舞團新編卻了無新意、乏味無趣的舞步。

不過，古典芭蕾復興之勢，還是以俄羅斯境內最為重要——或說是爭議最大吧。冷戰結束之際，蘇聯舞蹈家對蘇聯文化、對蘇聯過往的歷史，愛恨交加，許多人還將從小到大所學的舞蹈，視為沾染集權獨裁毒液或是失敗的社會實驗，迫不及待要將之斬除或是忘掉。作法之一，便是將二十世紀加上「括號」，跳過去，直接回到帝俄，

重拾古典芭蕾的傳統。也因此，原以史達林時代政要為名的「基洛夫劇院」，又再改回最早的名稱，「馬林斯基劇院」——唯獨出外巡迴演出例外，因為「基洛夫」的名號才有票房號召力，「馬林斯基」沒有。

改名幾年之後，馬林斯基舞團的演出劇目又再添了兩顆「新瓶舊酒」的瑰寶——《睡美人》和《神廟舞姬》，以原創版本重新推出豪華製作。兩齣芭蕾都是摭拾以前演出過的斷簡殘篇，也就是尼可萊·謝爾蓋耶夫當年順手留下的創作筆記，重排而成。只是，謝爾蓋耶夫的筆記不僅缺漏不全，用的還是現在已經不用的舞譜符號。

無論如何，他們便以這樣的舞譜，加上最早的戲服、布景設計、印刷品、影像文獻、訪問紀錄、零星記憶，等等，像拼馬賽克一樣一點一滴費心拼湊出來。文獻紀錄當時不時就噤聲無語，所以，製作團隊的芭蕾編導就必須「仿」當時風格自行補上缺口和漏洞。所得的製作成果，於歷史、於政治，固然榫接得密密實實，但於藝術，可就氣息奄奄，行將就木一般；於信實可靠或許有些許得分，但於藝術創作，絕對失分。

即使時代拉得近一點，也是如此。巴蘭欽、艾胥頓、都鐸、羅賓斯、扎哈洛夫、拉夫洛夫斯基、格里戈洛維奇等近代巨匠的作品，今人一樣奉若拱璧，戮力珍藏，搶著拍攝影片，以利流傳後世。存世的作品既已如此，失傳的作品當然也要大費周章進行重建或是留下文獻，尤其是喬治·巴蘭欽的創作。巴蘭欽的知名作品，現在版權盡數歸於巴蘭欽死後成立的基金會名下（羅賓斯、都鐸、艾胥頓等名家的作品版權，也有同一類的組織負責管理）。所以，舞團若想演出巴蘭欽的作品，一定要向基金會申請授權，由基金會派出「重建指導」（repetiteur）——曾經親炙芭蕾大師的舞者——監督芭蕾的演出製作。

巴蘭欽有許多作品便循此成為世界各地舞團的標準舞碼，躋身經典之林。尤以俄羅斯的基洛夫／馬林斯基芭蕾舞團反應最為熱烈，迫不及待要將出生於聖彼得堡的巴蘭欽迎回故土，奉為漂泊遊子終於在身後落葉歸根。當年離鄉背井未曾回頭一顧的巴蘭欽，生前創作的芭蕾到了身後，結果應該算是皆大歡喜吧，雖然略嫌諷刺——卻在當年被他鄙棄的聖彼得堡備受擁戴，演出之盛大、熱烈，不下於巴黎、哥本哈根、紐約。

二十世紀的舞蹈大師，於今依然是當年華路藍縷開創的舞團立基的磐石。巴蘭欽和羅賓斯的芭蕾依然主宰紐約市立芭蕾舞團的演出劇目；都鐸的作品也是美國劇院芭蕾舞團的中流砥柱。不止，連艾胥頓的作品在被英國皇家芭蕾舞團束諸高閣多年之後，也抖落積年的塵土，成為舞團的瑰寶。提起這幾位大師，四處只聞頌揚之聲，

不絕於耳。所謂的「巴蘭欽技法」（Balanchine method）甚至彙整成冊、編成「法典」，供奉於芭蕾的廟堂。好幾位巴蘭欽舞者出版圖書、DVD，詳述大師技法的原理和實務。只不過，問題依然難免。巴蘭欽的風格並非一灘死水，固定不變。巴蘭欽的創作風格不停在拓展，是一條找不到盡頭的道路，巴蘭欽一路不斷思索，想法不僅隨時間推演而變，也隨合作的舞者而變。舞步（還有作法）寫得愈死，和當年創作的關係就會變得愈薄弱。所以，紐約市立芭蕾舞團為大師創作留下香火傳承的心意，固然其情可解，結果卻反而是做出窒礙難行的道統教條，扼殺創作的活力。

如今，諸多過往大師的經典名作便供奉於富麗堂皇的新穎劇院，一座座金屬帷幕或是古樸石材的建築，像紀念堂，緬懷芭蕾精巧纖弱、幽忽縹緲的舊日丰華。一九八九年，巴蘭欽逝世之後幾年，紐約市立芭蕾舞團和美國芭蕾學校落腳紐約的林肯表演藝術中心，坐擁閃亮簇新的設施。巴黎的「巴士底歌劇院」（Bastille Opera House; L'Opéra Bastille）落成，以毫無魅力可言的現代建築表彰法國政府推動文化的壯志。英國皇家芭蕾舞團落腳的倫敦柯芬園，耗費三億六千萬美元鉅資，歷經十年整修，也終於重新開幕。二○○五年，丹麥皇家芭蕾舞團在哥本哈根的大本營，由哥本哈根一名富商以四億四千二百萬美元的資金，蓋出一座新穎豪華的宮殿式歌劇院，手筆之大，前述各國瞠乎其後——單單是天花板便用掉十萬又五千張二十四克拉的金箔。莫斯科那邊怎肯殿後，搖搖欲墜的老「波修瓦劇院」，當然也就大費周章進行全身拉皮。

儘管硬體工程甚是可觀，一座座殿堂所要紀念的芭蕾傳統，也就是英、俄、美、法等國偉大的芭蕾傳統，卻已不復存在。冷戰已經結束，主導蘇聯和西方各大芭蕾風格對峙的「非我族類」思維，已經無足輕重。出身俄羅斯、出身前蘇聯集團的舞者，連同出身古巴、南美的舞者，爭先恐後前往西方爭取一席之地。歐洲已經不分國界。英國堪稱最明顯的例子，他們的「皇家芭蕾舞團」已經不怎麼英國了，只見來自羅馬尼亞、丹麥、西班牙、古巴、法國的舞者濟濟於一堂。其實，二○○五年，英國皇家芭蕾舞團十六位首席舞者，唯有兩人是英國籍。這樣的景象，當然看得英國人心裡忐忑不安，還激起一波半真半假的反彈。所以，甫於二○○五年成立的「芳婷—紐瑞耶夫青年舞蹈大賽」（Fonteyn-Nureyev Young Dancers Competition, FNYDBC），便明白以鼓勵英國青少年投身舞蹈為宗旨。不過，說來說去，英國的皇家芭蕾舞團願意敞開大門迎進外人，卻反而有解危的功效。英國皇家芭

蕾舞團這時還有蓬勃的活力，便來自團員容納天下群英的廣度，而非僅止於固守英國傳統的深度。

放眼世界，芭蕾所謂的國家流派，於今也已經弭平，只剩一支普世共通的「國際派」。舞者不論出身聖彼得堡、紐約、倫敦、巴黎還是馬德里，都可以相互替換。不止，舞者還都**想要**跟別人一樣，想把別人有而自己沒有的吸收過來。俄羅斯舞者羨慕巴蘭欽舞者的速度和精準，美國舞者羨慕俄羅斯舞者的優雅，人人還一概羨慕法國舞者的別致和魅力。這並不是說全天下的舞者都像一個模子刻出來的。國家派別的殘影、遺形，還是看得出來——尤其是俄羅斯，即使到現在，俄羅斯依然算是比較孤立的一塊——他們那裡人才流動的方向只有一條路線：朝外。不過，分野的界線比起從前，已經泯滅了許多。所以，現下的舞者不再琢磨母語，務求完美。現下的舞者反而嚮往一開口便是流利的萬國語。

不過，舞者浸淫於懷舊復古，未必表示舞者對古代有精確的掌握。以尼金斯基根據史特拉汶斯基著名的同名樂曲而編的《春之祭》為例，尼金斯基的作品於一九一三年演出之後就告湮滅無存，卻無損其神聖的神主牌地位，崇高日甚一日。到了一九七〇年代，美國「柏克萊加大」(U. C. Berkeley) 的美籍學者暨舞者，蜜莉森·霍德遜 (Millicent Hodson, 1945-)，著手要幫尼金斯基失傳的《春之祭》起死回生。蜜莉森·霍德遜和英籍設計師肯尼斯·亞徹 (Kenneth Archer, 1943-) 合作，一點一滴將《春之祭》的舞蹈重建起來。由於尼金斯基編的舞蹈未曾留下紀錄，霍德遜便利用史特拉汶斯基的注解總譜、搭配舞蹈的訪問紀錄、評論、時人留下的速寫，再揣摩尼金斯基的創作理念，將舞作重新編了出來。霍德遜編的版本，一九八七年由「喬佛瑞芭蕾舞團」首度於世人前演出，此後便成為現代主義舞蹈的大纛，躋身巴黎歌劇院芭蕾舞團、倫敦的英國皇家芭蕾舞團、俄羅斯的基洛夫芭蕾舞團的演出劇目。

然而，蜜莉森·霍德遜編出來的《春之祭》，找不到理由可以和尼金斯基的《春之祭》真的拉上關係。霍德遜的《春之祭》有儀式用的踏步、大銳角的手肘角度、狂放擺動的自由律動，怎麼說都是美國後現代風格的舞蹈偽裝成現代風格初萌的作品。尼金斯基的《春之祭》於當年無論如何都是極為激進、驚世駭俗的作品，結果，這樣一重建，就變得溫吞無趣、虛華淺薄，像是囊昔的異國情趣留在後世的小小紀念品而已。這便說明了我們這時代，世界首屈一指的芭蕾舞團，竟然還有不少爭相要把這般拙劣的仿作奉若拱璧瑰寶，認為這樣便等於重

拾逝去的舊日光輝——但在基洛夫芭蕾舞團，就應該說是沾染一下未曾有過的光輝了。《春之祭》原先是波蘭人和俄羅斯人在巴黎創作出來的藝術作品。基洛夫芭蕾舞團捧回去的寶貝，卻是由柏克萊加大一名美國人拿撿到的歷史遺物拼湊出來的「現成貨」。

芭蕾史的其他時代，比起來就算幸運一點了。西方文藝復興、巴洛克時期，因為有歐洲各地和美國學者、舞者共同努力重建，自一九七〇年代起，便已重新搬上舞台演出。這裡的地基確實就比較穩固，舞蹈的年代雖然更古老，不過當時問世的幾套舞譜記號，尤其是佛耶的舞譜，今人還看得懂。不少參與其事的舞蹈專家、學者，也在歐、美多所大學占有一席之地，得以和研究古樂的音樂家針對詮釋和風格，擦出熱烈的辯論火花。這一點很重要，因為，學界歷來都把焦點放得很小，集中在現代舞蹈。學者的觸角探入舞蹈史的其他時期，是可喜的拓展。

所以，於今，舞蹈史於世人面前展示之深、之廣，前所未見。稍稍瀏覽一下當今芭蕾世界的風景，看看會發現什麼吧。隔著舞台鏡框，看得到文藝復興時期的舞蹈，巴洛克風格的舞蹈，丹麥的浪漫芭蕾，帝俄的芭蕾。這樣的風景當然不乏缺口，大大的缺口。尚‧喬治‧諾維爾的芭蕾初萌之作，今人所知便少之又少。皮耶‧葛代爾的作品甚至付諸闕如。再如薩瓦多雷‧維崗諾以舞蹈演出的戲劇，朱爾‧佩羅在俄羅斯創作的芭蕾，同樣也在缺口之列。其他相同命運者，於此無法一一細數。即使將時間拉得近一點，我們連馬辛也所知不多。尼金斯基就更加不如。甚至聲名赫赫如巴蘭欽者，也只看得到片面——巴蘭欽生前創作的舞蹈超過四百之譜，有幸傳世者，只限一小部分。不過，這樣的情況也無足驚訝，畢竟，舞蹈的半衰期向來很短。缺口，也算是芭蕾傳統必備的元素吧。

不過，拜科技之賜，這樣的缺口如今算是過去式了。電影，錄影帶，電腦，正在扭轉舞蹈於世人腦海留下記憶的方式。舞蹈發展至今，破天荒終於建立起豐富的文獻資料，第二次世界大戰之後的重要作品，許多都留下了影片紀錄。現今為舞蹈作品留下攝影紀錄，也已是慣例。所以，記譜的問題困擾芭蕾世界數百年之久，於今或許算是徹底解決了。隨手便可以進行數位影像擷取的年代，誰還需要用大腦去背舞碼、拿紙筆去記舞碼？都有放大的特寫可以讓你仔細看個夠了，暫停、重播悉聽尊便——這樣的年代，誰還需要口述傳統，由舞者口耳

相傳？芭蕾作電子傳播，早在蘇聯時期便已初露端倪。美國推出的芭蕾，不時被人偷偷錄成粗糙模糊的錄影帶，走私弄回蘇聯，用來製作他們無緣親眼得見的芭蕾演出。到如今，傳播的速度更是飛速加快。

不過，影片、錄影帶、電腦影像處理等等技術，未必不會製造問題。當今的舞蹈創作、舞者演出，之所以平板無趣，和媒體革命脫不了干係。看螢幕學舞，甚至用影片和錄影帶作記憶輔具，都有混淆、誤導之嫌。首先，芭蕾原本是立體的現場演出，這時在舞者眼中就變成平面的影像了。接下來，舞者必須將影片當作真實無誤，就不太反過來的舞步，自己再行轉換，以至舞者和舞蹈之間又再拉開了另一層隔閡。不止，一般都將影片看作真實無誤，就不太可能反而搬石頭砸腳——有一點像是先看改編的電影再回頭去看原著小說。演出的影像一旦深植人心，容易再去想像別的作法。還有，舞者會出岔、會犯錯、有怪癖、有偏離，這在錄下來的影片當中也都無法分辨。也就難怪現在有的演出指導能少用螢幕就少用螢幕，因為擔心太過依賴螢幕會阻斷可能的創意，害大家以為舞蹈有不變、固定的正本，應該奉為圭臬。

我們這樣的時代，就這樣陷在一大難題裡面。大家崇奉偉大的芭蕾，知道——也沒記——芭蕾即如美國著名芭蕾評論家艾琳‧克羅齊（Arlene Croce, 1934）所言，可以視如「我們的文化」。只不過，現今坐擁設計、設備新穎之至的劇院，芭蕾的古老傳統卻有存亡絕續之危，既找不到目標，也抓不準方向。大家對此全都心裡有數，嘴上會相互打氣，以耐心多等待，好好護住芭蕾的根，直到另一天才降世，芭蕾的折翼天使就有助力可以重新飛翔天際了。不過，這問題或許沒這麼淺顯。以前的老芭蕾於今看起來乏味、消沉，或許便是因為新芭蕾看起來就是如此。當今的芭蕾若是徒具空殼，那麼，理由可能就在於當今世人不再信奉芭蕾的藝術。當今世人流連的是老芭蕾，嚮往的是老芭蕾，既然如此，那麼以傳統作馬革裹身、以古往作屍衣蔽體，也就不是沒有正當理由的囉。

古典芭蕾的奧義，始終都在「信仰」，所以到了憤世的年代，際遇難稱順利。芭蕾藝術講究的是崇高的理想和自制含蓄，而以匀稱、優雅代表內心的真純和存在的昇華。不止，芭蕾之藝術，也在於禮節，既有數百年的宮人世確實有拱璧瑰寶，不復尋覓。如今，人人都在弔喪。

廷規矩，也有斯文、恭謹的禮法，層層疊疊。不過，芭蕾卻未因此流於僵化。滋養芭蕾的社會有所變化或是崩

場——例如法國大革命或是俄國大革命前後的時期——一樣會在芭蕾藝術留下困頓掙扎的烙印，歷史斑斑可考。

所以，芭蕾就從貴族專擅的一門宮廷藝術，蛻變為體現新興布爾喬亞倫理的藝術；從豪華的排場、盛大的儀

典，轉進到人心夢幻的迷離世界；從路易十四推演到瑪麗·塔格里雍尼，再從法斯拉夫·尼金斯基邁步向瑪歌·

芳婷——在在證明芭蕾深具靈活變通和可塑的彈性。芭蕾的內涵，始終有一則理念是在「人身之蛻變」，也就是

相信凡人皆可以將自己改造成另一番更加美好甚或神聖的模樣。這樣的想法，結合了現成的社會禮法和人身強

大的潛能，而賦與芭蕾藝術如此之宏廓，也是芭蕾即使橫跨南轅北轍的政治文化依然保有鶴立雞群之勢的根由。

只是，大家現在已經不再信奉芭蕾的理想了，對於菁英殊異、高超技術屢屢投以異樣的眼光，視之為排擠、

分化的壞因子。依照這一路的想法，有幸享有專門訓練的人，沒有權利凌駕其他知識或是藝術資源有限的人。

當今大家講的是放大，要的是包容。所以，現在這年代，人人都是舞者。所以，芭蕾精緻細膩的儀態，隱約暗

含的貴族氣質，芭蕾舞台的白色天鵝，富麗堂皇的帝王威儀，輕盈踮立的美麗女子（宛如供奉於高壇），在現在

世人眼中，怎麼看都嫌迂腐，可悲可嘆，是「死掉的白人男性」❶和所謂的名門閨秀很久、很久以前在玩的把戲。

不止，連菁英藝術大眾化的主張，連先前二十世紀，俄羅斯到西方各國爭相以各自的門道敞開菁英文化的大

門，供社會大眾進入，到了二十一世紀這時候，也變得欲振乏力，無以為繼。芭蕾這時又再像當年法王路易十四

的年代，變成殊遇或是特權，泰半專屬於鑑賞家和有錢人。各地的芭蕾票價都不便宜，也少見排隊人龍繞過劇院

周圍。在此離題一下，雖是小事，卻可以點出眼下的問題所在。紐約曼哈頓林肯中心的「紐約州立劇院」當年

的名稱，反映劇院以服務紐約州社會大眾為宗旨，但於二〇〇八年，卻改名為「大衛寇克劇院」（David H. Koch

Theater）。由此可見，出得起鉅資的富豪，其虛榮、資產足以取代大眾的福祉。❷所以，巴蘭欽也算是有先見之

明吧，因為他說過：「après moi，le board。」（我死後，就是董事會了）這樣的事，當然不是前所未聞。巴蘭欽

生前周旋於贊助人中間，一樣長袖善舞。只是，當時他縱有這樣的譏誚，舞者也還是完璧，未曾受損。於今則否。

至於所謂人民大眾，則早被摺到一旁置之不理了。不僅董事會關心的大事是下一場藝術盛會，連學術界、評

論家、作家，想的也是下一場盛會。舞蹈於今縮小成一方隱晦又深奧的小小世界，只限小小一群專之又專的舞

蹈專家和芭蕾舞迷相濡以沫，窩在子圈子裡自說自話，渾然無視於圈子之外的大千世界，寫出來的文章往往充斥難懂的理論，教人百思不解。這樣一來，可惜兩方就此脫節，以至現在的人大多覺得自己「懂得不多」，沒有評判舞蹈的能力。

當今文化分得愈來愈細密、壁壘蓋得愈來愈高，也像在幫倒忙。大家已經習慣活在層層疊疊的私人小宇宙，諸如「我的空間」、「我的音樂」、「我的生活」，❸一重又一重的虛擬世界，各自密封於以太。這樣的小宇宙或許號稱縱橫全球，即時同步；於其根本，卻是沒有實體的，各自分立的；不過是支離碎裂的一小塊、一小塊狹仄的角落，即使蔚為虛擬的「社群」，也只建立在狹隘閉塞的私人關係，而非寬闊廣遠的共同價值。只是，舞蹈的世界，卻是公共參與、實在具體、感官擅場的世界。其間的距離，何止霄壤之別！

我從小到大，一路始終有芭蕾相伴，一生致力鑽研舞蹈、練習舞蹈、觀賞舞蹈、理解舞蹈，從來就不覺得芭蕾會不好看。提筆寫書之初，原以為終曲應該有昂揚的高音。但是，近幾年我看芭蕾的感覺，卻變得愈來愈洩氣。雖有例外——少得可憐——但是，一場場演出還是以乏味無趣、了無生氣為多；劇院像有陰森的鬼氣，觀眾也氣息奄奄。我雖然在心裡強自為自己打氣，但是，幾年下來，終究不得不承認芭蕾確實如日薄西山了。雖然偶有精采的演出或是亮眼的舞者，卻一閃即逝，不僅不像未來之光，還像迴光返照，是餘燼殘存的最後一絲火花。現今大家做的，便是搶在芭蕾消失無蹤之前，趕快為芭蕾的過往和消逝的歷程留下紀錄。此外，就只是束手目送芭蕾從眼前消逝。

而日薄西山的末路，是否扭轉得過來？看不出來有什麼辦法。芭蕾於西歐和美國，已經不再擁有顯赫的地位。不止，舞蹈的世界還朝兩極分化。芭蕾愈來愈保守，只知道因循舊習，當代的實驗舞蹈卻朝前衛的邊陲愈推愈遠，遠到無人能及。夾在兩端之間的中間地帶呢？也就是我初識芭蕾的地帶，變得好小，還一直在縮減。

前蘇聯集團國家，一樣走向兩極分化的道路，不過，理由各不相同。芭蕾在這一帶，等於蘇維埃高壓暴政的記憶，蕾在俄羅斯和前蘇聯集團國家境遇是好一點，身價比其他地方都要高得多。但是，即使如此，舞蹈在俄羅斯和

等於暴政之下搖尾乞憐的生活，因此，舞蹈家急於施展新自由之際，自然就爭相擁戴西方的前衛舞蹈──這樣的舞蹈在蘇聯時期是官方嚴加禁止的。所以，即使在這裡，中間地帶一樣沒人。

如此看來，古典芭蕾若想重整旗鼓，站上往昔重要藝術的地位，所需的憑藉，不僅是資源和人才（「下一個天才」）而已。古典芭蕾講究的榮耀、儀禮、斯文、品味，一樣也要捲土重來才行。大家必須又再懂得**欣賞**芭蕾才行，不單是看作高超的運動技巧，也要看作是一套倫常的法則。我們這時代執迷於變動不居，執迷於細密畫分，執迷於虛假的壯麗和感情──一概必須放棄，改以堅實的信念取代。聽起來保守？或許是吧。芭蕾原本一直就是講究秩序、階級、傳統的藝術。不過，舉凡真正的「激進藝術」（radical art）無不以嚴謹的要求和精密的訓練為基礎。芭蕾強調的法則、限度、儀式，也正是芭蕾掙脫一切束縛、大破大立的起點。

大家若是有幸，那我的看法就可能有誤，古典芭蕾並非垂死，而是陷入沉睡，等待新世代將它自長眠喚醒──像睡美人。畢竟芭蕾於其歷史進程，到處可見精靈、鬼魂、百年的沉睡、恍惚迷離的夢境，而且還以《睡美人》為其常相左右的伴侶和比喻。每逢重要的關口，《睡美人》都在。芭蕾於路易十四的宮廷初次發軔，《睡美人》在；佩提帕和柴可夫斯基在十九世紀的聖彼得堡相遇，《睡美人》在；狄亞吉列夫和史特拉汶斯基兩人緊握快速消逝的俄羅斯過往，不捨放手，而在一九二一年以想像馳騁芭蕾舞台，《睡美人》在；凱因斯力圖將英國從戰火帶往文明，於腦中勾劃道路，一樣也有《睡美人》在場。連共產黨的蘇聯也不能沒有《睡美人》。喬治‧巴蘭欽的芭蕾生命，始於《睡美人》，終於《睡美人》──他童年時在聖彼得堡首度登台演出，便是《睡美人》一劇，垂暮之年於「紐約市立芭蕾舞團」的最後一場芭蕾夢，一樣還是《睡美人》。

所以，若有舞蹈家真的在想辦法要喚醒沉睡的芭蕾藝術，那麼，以史為鑑，睡美人所需的真情一吻，或許不是芭蕾世界的俊美王子，而是想像不到的芭蕾化外之民──出自通俗文化或是戲劇、音樂、美術的子民，出自不識芭蕾傳統的藝術家或是地方，但是找到了足以信奉芭蕾的理由。

話說回來，《睡美人》的故事，也不僅是沉睡和甦醒、宮廷和古典芭蕾而已。《睡美人》的故事，也包括了傳統的脆弱和斷裂──還有沉睡**未必**真的醒得過來。過去這二十年，芭蕾確實很像垂死的語言，阿波羅和他的

一個個天使，只剩一小撮「舊信徒」懂得欣賞。這一小撮舊信徒的人數還愈來愈少，瑟縮在文化封閉的一隅，相互取暖。所以，芭蕾的故事，我們的故事，說不定是到了謝幕的時候。

❶ 譯注：死掉的白人男性（dead white men），也常見 dead white males。文化評論用語，帶貶意，指西方菁英文化把持於「死掉的、白人、男性」手中。

❷ 譯注：大衛寇克劇院（David H. Koch Theater），美國石油業鉅子大衛・寇克（David H. Koch, 1940-）於二〇〇八年承諾十年內撥款一億美元供作劇院翻新的經費，劇院於該年更名為「大衛寇克劇院」，而且五十年內不得更名，五十年後即使更名，寇克家族也擁有優先否決權。

❸ 譯注：「我的空間」、「我的音樂」、「我的生活」myspace，mymusic，muylife，網站名稱。

參考書目

書目所列條目，除了將正文直接引用的文獻分成「主要」、「次要」兩大類，詳細明列之外，還依各章主題另外挑選特別適用的幾本著作作為指南。編排以章別為類，逐章條列，因此，也略似依國別條列。每一章於條列書目之前，會再挑出幾位影響我最深的學者，特加說明。條目雖然可見法文和義大利文資料，但以英文文獻為主。

參考資料來源（括號內為縮寫）：

Archives Nationales: Paris (AN)
Bibliothèque de l'Opéra de Paris
Bibiothèque de l'Arsenal Paris
A. A. Bakhrushion, State Central Theatre Museum Archives, Moscow
Marie Rambert Archive, London
New York Public Library, Jerome Robbins Dance Collection, New York (NHPL)
Royal Ballet Archives, London
Royal Library, Copenhagen (DDk)
Royal Theater Library, Copenhagen

第一章

本章的觀念和資料，得力於亨利・布羅舍（Henri Brocher）、傑洛姆・德拉高斯（Jerôme de la Gorce）、馬克・福馬羅利（Marc Fumaroli）、溫蒂・希爾斯（Wendy Hilton）、雷金娜・昆佐（Régine Kunzle）、法蘭欣・蘭斯洛（Francine Lancelot）、艾馬紐・勒・華・拉杜里（Emmanuel Le Roy Ladurie）、瑪格麗特・麥高文（Margaret M. McGowan）、法蘭西絲・葉慈（Frances Yates）多人著作最多。我在一九九六年春、夏兩季、四處走訪法蘭欣・蘭斯特（Francine Lancelot）、克莉斯汀・貝爾（Christine Bayle）、韋佛瑞・皮約勒（Wilfrid Piollet）、尚・吉澤里（Jean Guizerix）、派翠西亞・畢曼（Patricia Beaman）、湯姆・貝爾德（Tom Baird）多位前輩，二〇〇〇年走訪李

貝嘉・內克佛里斯（Rebecca Beck-Frijs），所得的訪談也教我獲益良多。

[主要]

Arbeau, Thoinot. *Orchesography.* Trans. Mary Steward Evans. New York: Dover, 1967.

Beaujoyeulx, Balthazar de. *Le Ballet Comique by Balthazar de Beaujoyeulx, 1581: A Facsimile.* Ed. Margaret M. McGowan Binghamton, NY: Center for Medieval and Early Renaissance Studies, 1982.

Beaujoyeulx, Balthazar de. *Le Ballet Comique de la Royne: 1582.* Turin: Bottega d'Erasmo, 1962.

Caroso, Fabritio. *Courtly Dance of the Renaissance: A New Translation and Edition of the Nobilta di Dame (1600).* Trans. Julia Sutton. New York: Dover, 1995.

Couortin, Antoine, de. *Nouveau Traité de la Civilité qui se Pratique en France Parmi les Honnêtes Gesn: Présentation et Notes de Marie-Claire Grassi.* Saint-Étienne: Publications de l'Université de Saint-Étienne, 1998.

Desrat, G. *Dictionnaire de la Danse, Historique, Théorique, Pratique et Bibliographique.* New York: Olms, 1977.

———. *Traité de la Danse, Contenante la Théorie et l'Histoire des Danses Anciennes et Modernes: Avec Toutes les Figures les Plus Nouvelles du Cotillon.* Paris: H. Delarue, 1900.

Dumanoir, Guillaume. *Le Mariage de la Musique et de la Danse.* Paris: de Luine, 1664.

Ebero, Guglielmo. *De Pratica Seu Arte Tripudii: On the Pratice or Art of D'Ancing.* Ed and trans. Barbara Sparti, poems trans. Michael Sullivan, New York: Clarendon Press, 1993.

Faret, Nicolas. *L'Honnête Homme ou l'art de Plair à la Cour.* Geneva: Slatkine Reprints, 1970.

Félibien, André. *Relation de la Fête de Versailles du 18 Juillet 1668: Les Divertissements de Versailles 1674.* Paris: Editions Dédale, 1994.

Feuillet, Raoul-Auger. *Chorégraphie ou l'Art de Décrire la Danse par Caractères.* New York: Broude Bros, 1968.

———. *Recueil de Contradances: A Facsimile of the 1706 Paris Edition.* New York: Broude Bros., 1968.

Feuillet, Raoul-Auger, and Guilaume-Louis Pécourt. *Recueil de Dances.* Paris:

Feuillet, 1709.

———. *Recueil de Dances*. Paris: Feuillet, 1704.

La Bruyère, Jean de. *Oeuvres Complètes*. Paris: Gallimard, 1951.

Lauze, François de. *Apologie de la danse et de la Parfaite Méthode de l'Enseigner tant aux Cavaliers qu'aux Dames*. Geneva: Minkoff, 1977.

Ménestrier, Claude-François. *Des Ballets Anciens et Modernes Selon les Règles du Théâtre*. Geneva: Minkoff Reprint, 1972.

———. *L'Autel de Lyon, Consacré à Louys Auguste, et Placé Dans le Temple de la Gloire, Ballet Dédié à sa Majesté Son Entrée à Lyon*. Lyon: Jean Molin, 1658.

———. *Traité des Tournois, Joustes, Carrousels et Autres Spectacles Publics*. New York: AMX Press, 1978.

Molière. *Don Juan and Other Plays*. Trans. George Graveley and Ian Maclean. Ed. Ian Maclean. Oxford: Oxford University Press, 1989.

———. *Le Bourgeois Gentilhomme*. Paris: Classiques Larousse, 1998.

———. *Oeuvres Complètes*. Ed. Georges Couton. 2 vols. Paris: Gallimard, 1971.

Pauli, Charles. *Élémens de la Danse*. Peipzig, 1756.

Perrault, Charles. *Contes. Texte Présenté et Commenté par Roger Zuber*. Paris: Impr. Nationals, 1987.

Pure, Michel de. *Idée des Spectacles Anciens et Nouveaux*. Geneva: Minkoff Reprint, 1972.

Rameau, Pierre. *Le Maître à danser*. New York: Broude Bros., 1967.

Rameau Pierre, and Guilaumme-Louise Pécourt. *Abregé de la Nouvell Méthode Dans l'Art d'écrire ou de Traçer Toutes Sortes de Danses de Ville*. Farnborough, England: Gregg, 1972.

Réau, Louis. *L'Europe Française au Siècle des Lumières*. Paris: A. Michel, 1971.

Saint-Hubert, Monsieur d. *La Manière de Composer et de Faire Réusir les Ballets*. With an introduction by Marie-Françoise Christout. Geneva: Editions Minkoff, 1993.

Santucci Perugino, Ercole. *Mastro das Ballo (Dancing Master)*, 1614. New York: G. Olms, 2004.

[次要]

Alm, Irene Marion. *Theatrical Dance in Seventeenth-Century Venetian Opera*. Ph.D. diss., University of California at Los Angeles, 1993.

Angeloglou, Maggie. *A History of Make-up*. London: Macmillan, 1970.

Anglo, Sydney. *The Martial Arts of Renaissance Europe*. New Haven: Yale University Press, 2000.

———. *Spectacle, Pageantry, and Early Tudor Policy*. Oxford: Oxford University Press, 1997.

Apostolides, Jean-Marie. *Le Roi-Machine: Spectacle et Politique au Temps de Louis XIV*. Paris: Édition de Minuit, 1981.

Archives Nationales. *Danseurs et Ballet de l'Opéra de Paris, Depuis 1671. Exposition Organisée par les Archives Nationales avec la Collaboration de la Bibliothèque Nationale et le Concours de la Délégation à la Danse à l'Occasion de l'Année de la Danse*. Paris: Archives Nationales, 1988.

Astier, Régine. "François Marcel and the Art of Teaching Dance in the Eighteenth Century", *Dance Research* 2, 2 (1984): 11-23.

———. "Pierre Beauchamps and the Ballets de Collège", *Dance Chronicle* 6, 2 (1983): 138-51.

Baur-Heinhold, Margarete. *The Baroque Theatre: A Cultural History of the 17th and 18th Centuries*. New York: McGraw-Hill, 1967.

Beaussant, Philippe. *Le Roi-Soleil se Lève Aussi: Récit*. Paris: Gallimard, 2000.

———. *Louis XIV: Artiste*. Paris: Payot, 1999.

Benoit, Marcelle. *Versailles et les Musiciens du Roi, 1661-1733*. Paris: A. et J. Picard, 1971.

Blanning, T. C. W. *The Culture of Power and the Power of Culture: Old Regime Europe, 1660-1789*. Oxford: University Press, 2002.

Boucher, François. *Histoire du Costume en Occident, de l'Antiquité à Nos Jours*. Paris: Flammarion, 1965.

Boysse, Ernest. *Le Théâtre des Jésuites*. Geneva: Slatkine Reprints, 1970.

Brainard, Ingrid. *The Art of Courtly Dancing in the Early Renaissance*. West Newton, MA: Self-published, 1981.

———. "Guglielmo Ebreo's Little Book on Dancing, 1463; A New Edition." *Dance Chronicle* 17, 3 (1994): 361-68.

Briggs, Robin. *Early Modern France, 1560-1715*. Oxford: Oxford University Press, 1998.

Brocher, Henri. *À la cour de Louis XIV: Le Rang et l'Étiquette Sous l'Ancien Régime.*

Paris: F. Alcan, 1932.

Brooks, Lynn Matluck. *Women's Work: Making Dance in Europe Before 1800.* Madison: University of Wisconsin Press, 2007.

Burke, Peter. *The Fabrication of Louis XIV.* New Haven: Yale University Press, 1992.

Christout, Marie-Françoise. *Le Ballet de Cour de Louis XIV 1643-1672: Mises en Scène.* Paris: A. et J. Pacard, 1967.

———. *Le Ballet Occidental: Naissance et Métamorphisis, XVIe-Xxe Siècles.* Paris: Éditions Desjonquères, 1995.

Clark, Mary, and Clement Crisp. *Ballet Art from the Renaissance to the Present.* New York: Clarkson N. Potter, 1978.

Cohen, Albert. *Music in the French Royal Academy of Sciences: A Study in the Evolution of Musical Thought.* Princeton: Princeton University Press, 1981.

Cowart, Georgia. *The Triumph of Pleasure: Louis XIV and the Politics of Spectacle.* Chicago: University of Chicago Press, 2008.

Craveri, Benedetta. *The Age of Conversation.* Trans. Teresa Waught. New York: New York Review of Books, 2005.

Devenport, Millia. *The Book of Costume.* New York: Crown, 1979.

De La Gorce, Jérôme. *Berain, Dessinateur du Roi Soleil.* Paris: Herscher, 1986.

———. *Fêteris d'Opéra: Décors, Machines et Costumes en France, 1645-1765.* Paris: Patrimoine, 1997.

———. "Guillaume-Pécour: A Biographical Essay", Trans. Margaret M. McGowan. *Dance Research* 8, 2 (1990): 3-26.

———. *Jean-Baptiste Lully,* Paris: Fayard, 2002.

———. *L'Opéra à Paris au Temps de Louis XIV.* Paris: Éditions Desjonquères, 1992.

Delaporte, V. *Du Merveilleux Dans la Littérature Française sous le Règne de Louis XIV.* Geneva： Slatkine Reprints, 1968.

Dunlop, Ian. *Louis XIVI.* London: Pimlico, 2001.

Elias, Norbert. *The Civilizing Process.* Oxford: B Blackwell, 1982.

France, Peter. *Rhetoric and Truth in France: Descartes to Diderot.* Oxford: Clarendon Press, 1972.

Franklin, Alfred. *La Civilité, l'Etiquette, la Mode, le Bon Ton du XIII e Siècle.* Paris: Émile-Paul, 1908.

Franko, Mark. *Dance as Text: Ideologies of the Baroque Body.* Cambridge: Cambridge University Press, 1993.

Fumaroli, Marc. *Héros et Orateurs: Rhétorique et Dramaturgie Cornéliennes.* Geneva: Droz, 1990.

———. *L'Âge de l'éloquence-Rhétorique et "Res Literarie" de la Renaissance au Seuil de l'Époque Classique.* Paris ： A. Michel, 1994.

———. "Les Abeilles et les araignées", In *La Querelle des Anciens et des Modernes XVIIe-XVIIIe Siècles.* Paris: Gallimard, 2001.

Ghisi, Federico. "Ballet Entertainments in Pitti Palace, Florence: 1608-1625", *Musical Quarterly* 35, 3 (1949): 421-36.

Gourret, Jean. *Ces Hommes qui ont Fait l'Opéra.* Paris: Albatros, 1984.

Guest, Ann Hutchinson. *Choreographics: A Comparison of Dance Notation Systmes From the Fifteenth Century to the Present.* New York: Gordon and Breach, 1989.

———. *Dance Notation: The Process of Recording Movement on Paper.* New York: Dance Horizons, 1984.

Guilcher, Jean-Michel. "André Lorin et l'Invention de l'Écriture Chorégraphique", *Revue d'Histoire du Théâtre* 21 (1969): 256-64.

Hansell, Kathleen. "Theatrical Ballet and Italian Opera", in *Opera on Stage,* ed. Lorenzo Bianconi and Giorgio Pestelli. Chicago: University of Chicago Press, 2002.

Harris-Warrick, Rebecca. "La Mariée: The History of a French Court Dance", in *Jean-Baptiste Lully and the Music of the French Baroque: Essay in Honor of James R. Anthony.* ed. John Hajdu Heyer. Cambridge: Cambridge University Press, 1989.

Harris-Warrick, Rebecca, and Carol G. Marsh. *Musical Theatre at the Court of Louis XIV: Le Mariage de la Grosse Cathos.* Cambridge: Cambridge University Press, 1994.

Heyer, John Hajdu. *Lully Studies.* Cambridge: Cambridge University Press, 2000.

Hilton, Wendy. *Dance of Court and Theater: The French Noble Style 1690-1725.* London: Dance Book 1981.

Horst, Louis. *Pre-Classic Dance Forms.* Princeton: Princeton Book Co., 1987.

Hourcade, Philippe. *Mascarades et Ballets au Grand Siècle (1643-1715).* Paris: Éditions Desjonquères, 2002.

Isherwood, Robert M. *Music in the Service of the King: France in the Seventeenth*

Century. Ithaca: Cornell University Press, 1973.

Johnson, James H. Listening in Paris: A Cultural History. Berkeley: University of California Press, 1995.

Jones, Pamela. "Spectacle in Milan: Cesare Negri's Torch Dances." Early Music 14, 2 (1986): 182-98.

Jullien, Adolphe. Histoire du Théâtre de Madame de Pompadour dit Théâtre des Petits Cabinets. Geneva: Minkoff Reprint, 1978.

——. Les Grandes Nuits de Sceaux: Le Théâtre de la Duchess du Maine. Geneva: Minkoff Reprint, 1978.

Kahane, Martine. Opéra: Côté Costume. Paris: Édition Plume, 1995.

Kantorowicz, Ernst Hartwig. The King's Two Bodies: A Study in Mediaeval Political Theology. Princeton: Princeton University Press, 1957.

Kapp, Volker, ed. Le Bourgeois Gentilhomme: Problèmes de la Comédie-Ballet. Paris: Papers on French Seventeenth Century Literature, 1991.

Kirstein, Lincoln. Fifty Ballet Masterworks: From the 16th to 20th Century. New York: Dover, 1984.

Kristeller, Paul Oskar Renaissance Thought and the Arts: Collected Essays. Princeton: Princeton University Press, 1990.

Kunzle, Régine. "In Search of L'Academie Royale de Danse." York Dance Review 7 (1978): 3-15.

——. "Pierre Beauchamp: The Illustrious Unknown Choreographer (Part 1 of 2)." Dance Scope 8, 2 (1974): 32-42.

——. "Pierre Beauchamp: The Illustrious Unknown Choreographer (Part 2 of 2)." Dance Scope 9, 1 (1975): 31-45.

Lancelot, Francine. La Belle Danse: Catalogue Raisonné Fait en l'an 1995. Trans. Ann Jacoby. Paris: Van Dieren, 1996.

Laqueur, Thomas Walter. Making Sex: Body and Gender From the Greeks to Freud. Cambridge: Havard University Press, 1990.

Le Roy Ladurie, Immanuel. The Ancien Régime: A History of France, 1610-1774. Oxford: Blackwell, 1996.

——. Saint-Simon and the Court of Louis XIV. Trans. Arthur Goldhammer. Chicago: University of Chicago Press, 2001.

Lee, Carol. Ballet in Western Culture: A History of Its Origins and Evolution. Boston: Allyn and Bacon, 1999.

Lee, Rensselaer W. Ut Pictura Poesis; The Humanistic Theory of Painting. New York: W.W. Norton, 1967.

Lesure, François, ed. Textes sur Lully et L'Opéra Français. Geneva: Minkoff, 1987.

Lougee, Carolyn C. Le Paradis des Femmes: Women, Salons, and Social Stratification in Seventeenth-Century France. Princeton: Princeton Univerisyt Press, 1976.

Lovejoy, Arthur O. The Great Chain Of Being. Cambridge: Harvard University Press, 1964.

Maland, David. Culture and Society in Seventeenth-Century France. New York: Scribner, 1970.

Maugras, Gaston. Les Comédiens Hors la Loi. Paris: Calmann Lévy, 1887.

McGowan, Margaret M. The Court Ballet of Louis XIII: A Collection of Working Designs for Costumes 1615-33. London: Victoria and Albert Museum, 1986.

——. Dance in the Renaissance: European Fashion, French Obsession. New Haven: Yale University Press, 2008.

——. Ideal Froms in the Age of Ronsard. Berkeley: University of California Press, 1985.

——. L'Art du Ballet de Cour en France, 1581-1643. Paris: Éditions du Centre National de la Recherche Scientifique, 1963.

——. "La danse: son role multiple." In Le Bourgeois Gentilhomme: Problèmes de la Comédie-Ballet, ed. Volker Kapp. Paris: Papers on French Seventeenth Century Literature, 1991.

Motley, Mark Edward. Becoming a French Aristocrat: The Education of the Court Nobility, 1580-1715. Princeton: Princeton University Press, 1990.

Ogg, David. Europe in the Seventeenth Century. London: A. and C. Black, 1961.

Oliver, Alfred Richard. The Encyclopedists as Critics of Music. New York: Columbia University Press, 1947.

Pélissier, Paul. Histoire Administrative de l'Academie Nationale de Musique et de Danse. Paris: Imprimerie de Bonvalot-Jouve, 1906.

Prunière, Henry. La vie Illustre et Libertine de Jean-Baptiste Lully. Paris: Librairie Plon, 1929.

——. Le Ballet de Cour en France Avant Benserade et Lully: Suivi du Ballleeg de la Délivrance de Renaud. Paris: H. Laurens, 1914.

Ranum, Orest. "Islands and the Self in a Ludovician Fête." In Sun King: The Ascendancy of French Culture During the Reign of Louis XIV, ed. David Lee

Rubin, London: Associated University Presses, 1992.

Ranum, Orest A. The Fronde: A French Revolution 1648-1652. New York: W. W. Norton, 1993.

——. Paris in the Age of Absolutism: An Essay. New York: Wiley, 1968.

Ranum, Orest A., and Patricia M. Rarum. The Century of Louis XIV. New York: Harper and Row, 1972.

Rubin, David Lee, ed. Sun King: The Ascendancy of French Culture During the Reign of Louis XIV. London: Associated University Presses, 1992.

Scott, Virginia. The Commedia Dellarte in: 1644-1697. Charlottesville: University Press of Virginia, 1990.

Seigel, Jerold E. The Idea of the Self: Thought and Experience in Western Europe Since the Seventeenth Century. Cambridge: Cambridge University Press, 2005.

Smith, Winifred. The Commedia Dellarte. New York: B. Blom, 1964

Solnon, Jean-François. La Cour de France. Paris: Fayard, 1987.

Sparti, BArbara. "Antiquity as Inspiration in the Renaissance of Dance: The Classical Connection and Fifteenth-Century Italian Dance", Dance Chronicle 16.3 (1993): 373-90.

William, Bernard. Descartes: The Project of Pure Enquiry. London: Routledge, 2005.

Wolf, Caroline. Music and Drama in the Tragédie en Musique, 1673-1715: Jean-Baptiste Lully and His Successors. New York: Garland, 1996.

Yates, Frances Amelia. The Art of Memory. New York: Routledge, 1999.

——. The French Academies of the Sixteenth Century. New York: Rougtledge, 1988.

——. The Valois Tapestries. New York: Routledge, 1999.

第二章

本章有關英格蘭的部分，有賴約翰‧布爾（John Brewer）、理查‧勞夫（Richard Ralph）的著作奠基；維也納的部分有賴布魯斯‧布朗（Bruce Allen brown）和德瑞克‧畢爾斯（Derek Beales）的論著；義大利歌劇則是向約翰（John Rosselli）的著作請益。我於諾維爾的了解，大有賴於凱瑟琳‧韓瑟（Kathleen Hansell）和蘇菲‧羅森費爾德（Sophie Rosenfeld）的著作。狄德羅（Diderot）的部分，則拜佛班克（P. N. Furbank）的著作賜教。艾佛‧蓋斯特（Ivor Guest）的著作也常駐我的案頭。

[主要]

Algarotti, Francesco. An Essay on the Opera. Glascow: R. Urie, 1768.

Angiolini, Gasparo. Dissertation sur les Ballets Pantomimes des Anciens pour Servir de Programme au Ballet Pantomime Tragique de Semiramis. Vienna: Thomas de Tratnern, Imprimerie de la Cour. 1765.

Archives Nationales. Danseurs et Ballet de l'Opéra de Paris, Depuis 1671: Exposition Organisé par les Archives Ntionales avec la Collaboration de la Bibliothèque Nationale et le Concours de la Délégation à la Danse à l'Occasion de l'Année de la Danse. Paris, 1988.

Boissy, Desprez de. Lettres sur les Spectacles avec une Histoire des Ouvrages pour et Contre les Théâtre. Geneva: Slatkine Reprints, 1970.

Burette, M. Premier Mémoire pour Servir à l'Histoire de la Danse des Anciens. Paris, 1761.

Cahusac, Louis de. La Danse Ancienne et Moderne ou Traité Historique de la Danse. 4 vols. Geneva: Slatkine Reprint, 1971.

Campardon, Émile. L'Académie Royale de Musique au XVIII Siècle. Paris: Berget-Levrault, 1884.

Carsillier and Guiet. Mémoire pour le Sieur Blanchard, Architecte, Juré-Expert. Paris: Imprimerie de L. Cellot, 1760.

Charpentier, Louis. Causes de la Decadence du Goût sur le Théâtre. Paris, 1768.

Chevrier, F. A. Observations sur le Théâtre, Dans Lesquelles On Examine avec Impartialité l'État Actuel des Spectacles de Paris. Geneva: Slatkine Reprints, 1971.

Compan, Charles. Dictionnaire de Danse, Contenant l'"Histoire, les Règles et les Principes de cet Art, avec des Réflexions Critiques, et des Anecdotes Curieuses Concernant la Danse Ancienne et Moderne: Le Tout Tiré des Meilleures Auteurs Qui on Écrit sur cet Art. Geneva: Minkoff Reprint, 1979.

La Déclamation Théâtrale: Poème Didactique en Quatre Chants. Paris: Imprimerie des, Jorry, 1767.

Diderot, Denis. Le Neveu de Rameau. In Oeuvres, ed. André Billy. Paris: Gallimard, 1951.

——. "Paradoxe sur le Comédien." In Oeuvres, ed. André Billy. Paris: Gallimard, 1951.

Diderot, Denis, and Jean le Rond d'Alembert, ed. Encyclopédie ou Dictionnaire Raisonné des Sciences, des Arts et des Métiers, par un Société de Gens de Lettres. 35. vols. Stuttgart-Bad Cannstatt: Friedrich Fronmann Verlag, 1966.

Engel, Johann Jacob. Idées sur le Geste et l'Action Théâtrale: Présentation de Martine de Rougement. Geneva: Slatkine Reprint, 1979.

Gallini, Giovanni-Andrea. Critical Observations on the Art of Dancing, to Which Is Added a Collection of Cotillons or French Dances. London: Printed for the Author, 1770.

Gardel, Maximilien. L'Avenement de Titus à l'Empire, Ballet Allégorique au Sujet du Couronnement du Roi. Paris: Musier Fils, 1775.

Goudar, Ange. De Venise Rémarques sur la Musique et la Danse ou Lettres de M. Goudar à Milord Pembroke. Venise: Charles Palese Imprimerie, 1773.

Grimaldi, Joseph. Memoirs of Joseph Grimaldi by Charles Diskens. Ed. Richard Findlater. New York: Stein and Day, 1968.

Grimm, Friedrich Melchior. Correspondence Littéraire, Philosophique et Critique de Grimme et de Diderot Depuis 1755 Jusqu'en 1790 15 vols. Paris: Furne et Ladrange, 1829-31.

Hogarth, William. The Analysis of Beauty. Pittsfield, M.A.: Silver Lotus Shop, 1908.

——. Hogarth's Graphic Works. Compiled and with a commentary by Ronald Paulson. New Haven: Yale University press, 1965.

Holbach, Paul Henri Dsieetrich Baron de. Lettre à une dame d'un certavin âge sur l'état présent de l'Opéra. Paris, 1752.

L'Aulnaye, François-Henri-Stanislas de. De la Saltation Théâtrale, ou Recherches sur l'Orgine, les Progrès, et les Effets de la Pantomime chez les Anciens. Paris: Barrois l'aîné, 1790.

Lettre d'un Amateur de l'Opéra à M. de***, Dont la Tranquille Habitude est d'Attendre les Evénements Pour Juger de Mérite des Projets. Amsterdam, 1776.

Mémoires pour Servir a l'Histoire de la Révolution Opérée Dans la Musique par M. le Chevalier Gluck. Naples: Bailly, 1781.

Mercier, Louis-Sébastien. L'an 2440: Rêve s'il en Fut Jamais. Paris: Éditions France Adel, 1977.

——. Mon Bonnet de Nuit. Neuchatel: Société Typographique, 1784.

Mougaret, Pierre J.-B. De l'Art du Théâtre en Général. 2 vols. Paris, 1769.

Noverre, Jean-Georges. Introduction au Ballet des Horaces, ou Petite Réponse aux Grands Lettres du S. Angiolini. Paris, 1774.

——. La Mort d'Agamemnon. Paris, 1807.

——. Lettres on Dancing and Ballets. Trans. Cyril. Beaumont from the Rev. ard Enl. Ed. published at St. Petersburg, 1803. Brooklyn: Dance Horizons, 1966.

——. Lettres sur la Danse et les Arts Imitateurs. Paris: Éditions Lieutier, 1952.

——. Lettres sur la Danse et sur les Ballets Précédes d'une Vie de l'Auteur par André Levinson. Paris: Éditions de la Tourelle, 1927.

——. Lettres sur la Danse, les Ballets et les Arts. 4 vols. St. Petersburg: Jean Charles Schnoor, 1803-4.

——. Lettres sur les Arts Imitateurs en Général, et sur la Danse en Particulier. Paris: Jeunehomme, 1807.

——. Observations sur la Construction d'une Nouvelle Salle de l'Opéra. Paris: P. de Lormel, 1781.

Playford, John. The English Dancing Masters: Or, Plaine and Easie Rules for the Dancing of Country Dances with the Tune to Each Dance. London: Printed for John Playford at his shop, 1984.

Pure, Michel de. Idée des Spectacles Anciens et Mouvaux. Geneva: Minkoff Reprint, 1972.

Ralph, Richard. The Life and Works of John Weaver: An Account of His Life, Writings and Theatrical Productions with an Annotated Reprint of His Complete Publications. New York: Dance Horizons, 1985.

Réau, Louis. L'Europe Française au Siècle des Lumières. Paris: A. Michel, 1971.

Rémond de Saint Mard, Touissant, Reflexions sur l'Opéra. The Hague, 1741.

Restif de la Bretonne, Nicolas-Edme. Monument du Costume Physique et Moral de la

Fin du XVIIIe Siècle ou Tableaux de la Vie Ornés de Vingt-Six Figures Dessinées et Gravées par Moreau le Jueni. Geneva: Slatkine Reprints, 1988.

Riccoboni, François. L'Art du Théâtre. Geneva: Slatkine Reprints, 1971.

Rivery, Boulanger de. Recherches Historiques et Chritiques sur Quelques Anciens Spectacles et Particulièrement sur les Mines et sur les Pantomimes. Paris, 1751.

Rousseau, J.-J. Confessions. Trans. Angela Scholar. Oxford: Oxford University Press, 2000.

——. Émile or On Education. Trans. Allan Bloom. New York: Basic Books, 1979.

——. La Nouvell Héloïse. Édition publiée sous la direction de Bernard Gagnebin et Marcel Raymond. Paris: Éditions Gallimard, 1964.

Saurin, Didier. L'Art de la Danse. Paris: Imprimerie de J.-B.-C. Ballard, 1746.

Théleur, E.-A. Letters on Dancing: Reducing this Elegant and Healthful Exercise to Easy Scientific Principles. London: Sherwood, 1832.

[次要]

Albert, Maurice. Les Théâtres des Boulvards (1789-1848). Paris: Société Française d'Imprimerie et de Librairie, 1902.

Astier, Régine. "Sallé, Marie." In International Encyclopedia of Dance, ed. Selma Jeanne Cohen. New York: Oxford University Press, 1998.

Baker, Keith Michael, ed. Inventing the French Revolution: Essays on French Political Culture in the Eighteenth Century. Cambridge: Cambridge University Press, 1990.

Barea, Ilsa. Vienna. New York: Knopf, 1966.

Barnett, Dene. The Art of Gesture: The Practices and Principles of 18th Century Acting. Heidelberg: Carl Winter Universitäsverlag, 1987.

Bauman, Thomas. "Courts and Municipalities in North Germany." In The Classical Era: From the 1740s to the End of the 18th Century, ed. Neal Zaslaw. Englewood Cliffs, NJ: Prentice Hall, 1989.

——. North German Opera in the Age of Goethe. Cambridge: Cambridge University Press, 1985.

Beales, Derek. Joseph II: In the Shadow of Maria Theresa, 1741-1780. Cambridge: Cambridge University Press, 1987.

Bouvier, Felix. Une Danseuse de l'Opéra: La Bigottini. Paris: N. Charavay, 1909.

Brewer, John. The Pleasures of the Imagination: English Culture in the Eighteenth Century. New York: Farrar, Straus, and Giroux, 1997.

Brown, Bruce Alan. Gluck and the French Theatre in Vienna. New York: Clarendon Press, 1991.

Capon, Gaston. Les Vestris: Le "Diou" de la Danse et sa Famille 1730-1808: D'Après des Rapports de Police et des Domuments Inédits. Paris: Société du Mercure de France, 1908.

Capon, Gaston, and Robert Yves-Plessis. Fille d'Opéra, Vendeuse d'Amour: Histoire de Mlle Deschamps (1730-1764) Racontée d'Après des Notes de Police et des Documents Inédits. Paris: Plessis, 1906.

Cassirer, Ernst. The Philosophy of the Enlightenment. Princeton: Princeton University Press, 1951.

Censer, Jack R. The French Press in the Age of Enlightenment. New York: Routledge, 1994.

Chaussinand-Nogaret, Guy. The French Nobility in the Eighteenth Century: From Feudalism to Enlightenment. Cambridge: Cambridge University Press, 1985.

Cooper, Martin. Opera Comique. New York: Chanticleer Press, 1985.

Crow, Thomas E. Painters and Public Life in Eighteenth-Century Paris. New Haven: Yale University Press, 1985.

Dacier, Émile. Une Danseuse de l'Opéra sous Louis XV; Mlle Sallé (1707-1756) d'Après des Documents Inédits. Paris: Plon-Nourrit, 1909.

Desnoiresterres, Gustave. La Musique Française au XVIIe Siècle: Gluck et Piccinni, 1774-1800. Paris: Didier, 1872.

Dorris, George, ed. The Founding of the Royal Swedish Ballet: Development and Decline, 1773-1833. London: Dance Books, 1999.

Ehrald, J., ed. Del'Encyclopédie à la Contre-Révolution, Jean-Francois Marmontel (1723-1799), Études Réunies et Présentées par J Ehrard. Clermont-Ferrand: Collection Écrivains d'Auvergne G. de Bussac, 1970.

Einstein, Alfred. Gluck. New York: E. P. Dutton, 1936.

Ekstrom, Parmenia Migel. "Marie Sallé: 1707-1756." Ballet Review 4, 2 (1972): 3-14.

Fletcher, Ifan Kyrle, Selma Jeanne Cohen, and Roger H. Lonsdale. Famed for Dance. New York: Books for Libraries, 1980.

Foss, Michael. The Age of Patronage: The Arts in England, 1660-1750. London: Hamilton, 1971.

Fried, Michael. *Absorption and Theatricality: Painting and Beholder in the Age of Diderot.* Chicago: University of Chicago Press, 1988.

Furbank, P.N. *Diderot: A Critical Biography.* New York: Knopf, 1992.

George, M. Dorothy. *London Life in the Eighteenth Century.* Harmondsworth: Penguin, 1966.

Goff, Moira. "Coquetry and Neglect: Hester Santlow, John Weaver, and the Dramatic Entertainment of Dancing." In *Dancing in the Millennium: An International Conference, Proceedings.* WAshington, DC, 2000.

Goodden, Angelica. *Actio and Persuasion: Dramatic Performance in Eighteenth-Century France.* Oxford: Clarendon Press, 1986.

Goodman, Dena. *The Republic of Letters: A Cultural History of the French Enlightenment.* Ithaca: Cornell University Press, 1994.

Goodwin, Albert, ed. *The European Nobility in the Eighteenth Century.* New York: Harper and Row, 1967.

Gordon, Daniel. *Citizens Without Sovereignty: Equality and Sociability ion French Thought, 1670-1789.* Princeton: Princeton University Press, 1994.

Gruber, Alain-Charles. *Les Grandes Fêtes et leurs Décors à l'Époque de Louis XVI.* Geneva: Librarie Droz, 1972.

Guest, Ivor Forbes. *The Ballet of the Enlightenment: The Establishment of the Ballet d'Action in France, 1770-1793.* London: Dance Books, 1996.

———. *The Romantic Ballet in England: Its Development, Fulfillment, and Decline.* Middletown, CT: Wesleyan University Press, 1972.

Habakkuk, H.J. "England" In *The European Nobility in the Eighteenth Century,* ed. Albert Goowin. New York: Harper and Row, 1967.

Haeringer, Étienne. *L'esthéthique de l'opéra en France au Temps de Jean-Philippe Rameau.* Oxford: Voltaire Foundation, 1990.

Hansell, Kathleen. "Noverre, Jean Georges." In *International Encyclopedia of Dance: A Project of Dance Perspective Foundation, Inc.,* ed. Selma Jeanne Cohen. New York: Oxford University Press, 1998.

Hansell, Kathleen Kuzmick. *Opera and Ballet at the Regio Ducal Teatro of Milan, 1771-1776: A Musical and Social History.* Ph.D. diss, University of California, Berkeley, 1980.

Harris-Warrick, Rebecca, and Bruce Alan Brown, eds. *The Grotesque Dancer on the Eighteenth-Century Stage: Gennaro Magri and His World.* Madison: University of Wisconsin Press, 2005.

Hedgcock, Frank A. *A Cosmopolitan Actor: David Garrick and His French Friends.* New York: B. Blom, 1969.

Holmström, Kirsten Gram. *Monodrama, Attitudes, Tableaux Vivants: Studies on Some Trends of Theatrical Fashion 1770-1815.* Stockholm: Almqvist and Wiksell, 1967.

Hoppit, Julian. *A Land of Liberty? England 1689-1727.* Oxford: Oxford University Press, 2000.

Howard, Patricia. *Gluck: An Eighteenth-Century Portrait in Letters and Documents.* Oxford: Charendon Press, 1995.

Isherwood, Robert M. *Farce and Fantasy: Popular Entertainment in Eighteenth-Century Paris.* New York: Oxford University Press, 1986.

Johnson, James H. *Listening in Paris: A Cultural History.* Berkeley: University of California Press, 1995.

Klein, Lawrence Eliot. *Shaftesbury and the Culture of Politeness: Moral Discourse and Cultural Politics in Early Eighteenth-Century England.* Cambridge: Cambridge University Press, 1994.

Lamothe-Lagon, Étienne Leon. *Souvenirs de Mlle Duthé de l'Opéra (1748-1830), avec Introduction et Notes de Paul Ginisty.* Paris: Louis-Micharud, 1909.

Loftis, John Clyde. *Steele at Drury Lane.* Berkeley: University of California Press, 1952.

Lynham, Deryck. *The Chevalier Noverre, Father of Modern Ballet: A Biography.* London: Sylvan Press, 1950.

Macaulay, Alastair. "Breaking the Rules on the London Stage: Part I", *Dancing Times,* Mar. 1997, 509-13.

———. "Breaking the Rules on the London Stage: Part II", *Dancing Times,* Apr. 1997, 607-13.

———. "Breaking the Rules on the London Stage: Part III", *Dancing Times,* May. 1997, 715-19.

McIntyre, Ian. *Garrick.* London: Penguin, 1999.

Oliver, Alfred Richard. *The Encyclopedists as Critics of Music.* New York: Columbia University Press, 1947.

Olivier, Jean-Jacques, and Wiley Norbert. *Une Étoile de la Danse au XVIIIe Siècle: La Barberina Campanini (1721-1799).* Paris: Société Française d'Imprimerie et

de Librairie, 1910.

Pears, Iain. *The Discovery of Painting*·· *The Growth of Interest in the Arts in England, 1680-1768*. New Haven: Yale University Press, 1988.

Rosen, Charles. *The Classical Style: Haydn, Mozart, Beethoven*. London: Faber, 1976.

Rosenberg, Pierre. *Fragonard*. New York: Metropolitan Museum of Art, 1988.

Rosenblum, Robert. *Transformations in Late Eighteenth Cenetury Art*. Princeton: Princeton University Press, 1967.

Rosenfeld, Sophia A. *A Revolution in Language: The Problem of Signs in Late Eighteenth-Century France*. Stanford: Stanford University Press, 2001.

Rosselli, John. *Music and Musicians in Nineteenth-Century Italy*. London: B. T. Batsford, 1991.

Sennett, Richard. *The Fall of Public Man*. New York: W. W. Norton, 1996.

——. *Flesh and Stone: The Body and the City in Western Civilization*. New York: W. W. Norton, 1994.

Solkin, David H. *Painting for Money: The Visual Arts and the Public Sphere in Eighteenth-Century England*. New Haven: Yale University Press, 1993.

Starobinsky, Jean. *Jean-Jacques Rousseau: Transparency and Obstruction*. Trans. Arthur Goldhammer. Chicago: University of Chicago Press, 1988.

Stone, Jr. George Winchester, and George Morrow Kahrl. *David Garrick: A Critical Biography*. Carbondale: Southern Illinois University Press, 1979.

Strunk, W. Oliover, and Leo Treitler. *Source Readings in Music History*. 7 vols. New York: Norton, 1998.

Suárez-Pajares, Javier, and Xoán M. Carreira, eds. *The Origins of the Bolero School*. Trans. Elizabeth Conrad Martinez, Aurelio de la Vega, and Lynn Garafola. Pennington, NJ: Society of Dance History Scholars, 1993.

Taylor, A. J. P. *The Habsburg Monarcy, 1809-1918: A History of the Austrian Empire and Austria-Hungary*. London: H. Hamilton, 1948.

Tolkoff, Audrey Lyn. *The Stuttgart Operas of Nicolò Jommelli*. Ph. D. diss, Yale University, 1974.

Venturi, Franco. *Utopia and Reform in the Enlightenment*. Cambridge: Cambridge Univerisyt Press, 1971.

Verba, Cynthia. *Music and the French Enlightenment: Reconstruction of a Dialogue, 1750-1764*. Oxford: Clarendon Press, 1993.

Weber, William. "La Musique Ancienne in the Waning of the Ancien Régime."
Journal opf Modern History 56 (March 1984): 58-88.

——. "Learned and general Musical Taste oin Eighteenth-Century France", *Past and Present* 89, 1 (1980): 58-85.

——. *Music and the Middle Class: The Social Structure of Concert Life in London, Paris, and Vienna*. London: Croom Helm, 1975.

——. Winter, Marian Hannah. *The Pre-Romantic Ballet*. London: Pitman, 1974.

Yorke-Long, Alan. *Music at Court: Four Eighteenth-Century Studies*. London: Weidenfeld and Nicolson, 1954.

第三章

[主要]

有關「巴黎歌劇院」於法國大革命期間、之後的境遇，得力於詹姆斯・強森（James H. Johnson）披荊斬棘的力作甚重。本章所述另也有賴佛杭蘇瓦・佛瑞（François Furet）、莎拉・馬薩（Sarah C. Maza）、夢娜・奧佐夫（Mona Ozouf）、雨果（Valentine J. Hugo）、丹尼爾・羅舍（Daniel Roche）等人之著作。

Adice, Léopold G. *Grammaire et Théorie Chorégraphique*. Paris, n.d.

——. *Théorie de la Gymnastique de la Danse Théâtrale avec une Monographie des divers Malaises qui Son la Conséquence de l'exercice de la Danse Théâtrale: La Crampe, les Courbatures, les Pointes de Côté, etc. par C. Léopold Adice Artiste et Professeur Chorégraphe de Perfectionnement attaché a l'Académie Impériale du Grand Opéra*. Paris: Imprimerie Centrale de Napoléon Chaix, 1859.

Albert. *L'Art de Danser à la ville et à la Cour, ou Nouvelle Méthode de Vrais Principes de la Danse Française et Étrangère: Manuel a l'Usage de Maîtres à Danser, des Mères de Famille et Maîtresses de Pension*. Paris: Collinet, 1834.

Alerme, P.E. *De la Danse Considerée sous le Rapport de l'Education Physique*. Paris: Imprimerie de Goetschy, 1830.

Amanton, C. N. *Notice sur Madame Gardel*. Dijon: Imprimerie de Frantin, 1835.

Anonyme. *Choregraphies début 19ème siècle*. Archive: Bibliothèque de l'Opéra de Paris. Paris, 1801-13.

Audouin, Pierre-Jean. *Rapport Fait par P-J Audouin, sur les Théâtres: Séance du 25 Pluviôse, an 6*. Paris: Imprimerie Nationale, 1798.

Balzac, Honoré de. *Gambara*. Geneva: Éditions Slatkine, 1997.

Barbey d'Aurevilly, Jules. "Du Dandysme et de Georges Brummell." In *Oeuvres Complètes*, vol. 3. Geneva: Slatkine Reprints, 1979.

Baron, A. *Lettres à Sophie sur la Danse, Suivies d'entretiens sur les Danses Anciene, Moderne, Religieuse, Civile et Théâtrale*. Paris: Dondey-Dupré, 1825.

Blaisis, Carlo. *An Elementary Treatise upon the Theory and Practice of the Art of Dancing*. Trans. Mary Stewart Evan. New York: Dover, 1968.

Bournonville, August. *Études Chorégraphiques*. Copenhagen: Rhodos, 1983.

———. *Lettres à la maison de son Enfance*. Copenhagen: Munksgaard, 1969.

———. *My Theater Life*. Trans. Patricia N. McAndrew. Middletown, CT.: Wesleyan University Press, 1979.

———. *A New Year's Gift for Dance Lovers: or a View of the Dance as Fine Art and Pleasant Pasttime*. Trans. Inge Biller Kelly. London: Royal Academy of Dancing, 1977.

Campardon, Émile. *L'Academie Royale de Musique au XVIII Siècle*. Paris: Berger-Levrault, 1884.

Caron, Pierre. *Paris Pendant la Tarreur: Rapports des Agents Secrets du Ministre de l'Intérieur Publiés pour la Société d'Histoire Contemporaine*. 7 vols. Paris: Librairie Alphonse Picard et Fils, 1910-78.

Castil-Blaze, F. H. J. *La Danse et les Ballets Depuis Bacchus Jusqu'à Mademoiselle Taglioni*. Paris: Paulin, 1832.

Desjaues. *Idées Générales sur l'Academie Royale de Musique, et Plus Spécialement sur la DAnse, par Deshayes, Ex-Premier Danseur de Ladite Académie*. Paris: Mongie, Crapelet, 1806.

Dépréaux, Jean-Étienne. *Mes Passe-Temps; Chansons Suivies de l'Art de la Danse, Poeme en Quatre Chants Calqué sur l'Art Poétique de Boileau*. vol. 2. Paris: Imprimerie Nationale, 1795.

Eschasseriaux, Joseph. *Réflexions et Projet de Dcret syr kes Fêttes Décadaires*. Paris: 1822.

Faquet, J. *De la Danse et Particulièrement de la Danse de Société*. Paris, 1825.

Firmin-Didot, Albert. *Souvenirs de Jean-Étienne Despréaux Danseur de l'Opéra et Poète-Chansonnier, 1748-1820 (d'après ses Notes Manuscrites)*. Paris: A. Gaignault, 1894.

Fortia de Plles, Alphonse, Comte de. *Quelques Réflexions d'un Homme de Monde, sur les Spectacles, la Musique, le Jeu et le Duel*. Paris: Porthmann, 1812.

Framery, N. E. *de l'organisation des Spectacles de Paris, ou Essai sur leur Forme Actuelle*. Paris: Buisson, 1790.

Garde, Pierre. *La Dansomanie: Folie-Pantomime en Deux Actes*, de l'Imprimerie de Ballard, An VIII de la République. Paris, 1800.

Galerie Biographique des Artistes Dramatiques de Paris. Paris, 1846.

Goncourt, Edmond de. *La Guimard, d'Après les Registres des Menu-Plaisirs de la Bibliothèque de l'Opéra*. Paris: G. Charpentier et E. Fasquelle, 1893.

Grimm, Friedrich Mechior. *Correspondance Littéraire, Philosophique et Critique de Grimm et de Diderot Depuis 1753 Jusqu'en 1790*. 15 vols. Paris: Furne et Ladrange, 1829-31.

Grimod de la Reynière, A. B. L. *Le Censeur Dramatique ou Journal des Principaux Théâtres de Paris et des Départemens par une Société de Gens-de-Lettres Rédigé par A. B. L. Grimond de la Reynière*, 1797. 3 vols. Geneva: Minkoff Reprint, 1973.

Guillemin. *Chorégraphie, ou l'Art de Décrire la DAnse*. Paris: Petit, 1784.

Juillet, *De la Danse. Considérations sur les Causes de sa Défaveur Actuelle et Moyens de la Mettre en Rapport avec le Goût de Siècle, Par Juillet, Professeur de Danse et de Musique, Donne des Leçons de Guitares, de Chant de Flûte, de Violon et de FAgeolet*. Paris: Imprimerie de Darpentier-Méricourt, 1825.

La Harpe, Jean-François de. *Discours sur la Liberté du Théâtre*. Paris: Imprimerie Nationale, 1790.

Magny, Claude-Marc. *Principes de Chorégraphie: Suivis d'un Traité de la Cadence, qui Appendra les Tems et les Valeurs de Chaque Pas de la Danse, Détaillés par Caratères, Figures et Signes Démonstratifs*. Geneva: Éditions Minkoff, 1980.

Malpied, M. *Traité sur l'Art de la Danse Dédié à Monsieur Gardel L'Aîné, Maître des Ballets de l'Académie Royale de Musique*. Paris: Bouin, 1770.

Martinet, J. J. *Essai ou Trpnicpes Elémentaires de l'Art de la DAnse, Utiles aux Personnes Destinées à l'Éducation de la Jeunesse, par J. J. Nartinet, Maître à Danseur à Lausanne*. Lausanne: Monnier et Jaquerod Libraires, 1797.

Mémoire Justicatif des Sujets de l'Académie Royale de Musique, en Réponse à la Lettre Anonyme qui Leur a été Adressée le 4 septembre 1789, avec l'Épigraphe: Tu Dors, Brutus, et Rome est dans les Fers. Paris, 1789.

Milon, L.-J. *Héro et Léandre, Ballet-Pantomime en un Acte*. Paris: L'Imprimerie a Prix-Fixe, 1799.

Moy, Charles-Alexandre de. *Des Fêtes, ou Quelques Idées d'un Citoyen Français, Relativement aux Fête Publiques et à un Culte National*. Paris: Garnery, 1798-99.

Noverre, Jean-Georges. *Lettres sur la Danse et les Arts Imitateurs*. Paris: Éditions Lieutier, 1953.

———. *Lettres sur les aRts Imitateurs en Général, et sur la Danse en Particulier*. Paris: Imprimerie de la VeJeunehomme, 1807.

Papillon. *Examen Impartial sur la Danse Actuelle de l'Opéra, en forme de lettre par M. Papillon*. Paris, 1804.

Pauli, Charles. *Élémens de la Danse*. Leipzig, 1756.

Restif de la Bretonne, Nicolas-Edme. *Monument du Costume Physique et Moral de la Fin du XVIIIe Siècle ou Tableaux de la Vie Ornés de Vingt-Six Figures Dessinées et Gravées par Moreau le Jeune*. Geneva: Slatkine Reprints, 1988.

Robespierre, Maximillien. "Rapport Fait au Nom du Comité de Salut Public, sur les Rapports des Idées Religieuses et Morales avec Principes Républicains, et sur les Fêtes Nationales." *Revue Philosophique: Littéraire et Politique I* (1794:)177-91, 242-48.

Saint-Léon, Arthur. *De l'État Actuel de la Danse*. Lisbonne: Typographie du Progresso, 1856.

Tocqueville, Alexis de. *Democracy in America*. New York: Library of Congress, 2004.

Treiches, Bonet de. *L'Opéra en l'an XII*. Paris: Ballard, 1803.

Trousseau-Duvivier. *Traité d'éducation sur la danse, ou méthode siomple et facile pour apprendre sans maître les élemens de cet art*. Paris, 1821.

Vigée Le Brun, Louise-Elisabeth. *Souvenirs of Madame Vigée le Brun*. New York: Worthington, 1886.

Voïart, Elise. *Essai sur la Danse: Antique et Moderne*. Paris: Audot, 1823.

[次要]

Agulhon, Maurice. *Marianne into Battle: Republican Imagery and Symbolism in France, 1789-1880*. Trans. Janet Lloyd. Cambridge: Cambridge University Press, 1981.

Archives Nationales. *Danseurs et Ballet de l'Opéra de Paris, Dsepuis 1671: Exposition Organisée par les Archives Nationales avec la Collaboration de la Bibliothèque Nationale et le Concours de la Délégation à la Danse à l'Occasion de l'Année de la Danse*. Paris: Archives Nationales, 1988.

Bartlet, M. Elizabeth C. "The New Repertory at the Opéra During the Reign of Terror: Revolutionary Rhetoric and the Operatic Consequences", in *Music and the French Revolution*, ed. Malcolm Boyd. Cambridge: Cambridge University Press, 1922.

Baschet, Roger. *Mademoiselle Dervieux, Fille d'Opéra*. Paris: Flammarion, 1943.

Bergeron, Louis. *France Under Napoleon*. Princeton: Princeton University Press, 1981.

Bordes, Phillippe, and Régis, Michel, eds. *Aux Armes et aux Arts -- Les Arts de la Révolution 1789-1799*. Paris: Éditions Adam Biro, 1988.

Bourdieu, Pierre. *La Distinction: Critique Sociale du Jugement*. Paris: Éditions de Minuit, 1979.

Boyd, Malcolm, ed. *Music and the French Revolution*. Cambridge: Cambridge University Press, 1992.

Brookner, Anita. *Jacques-Louis David*. London: Thames and Hudson, 1995.

Bruce, Evangeline. *Napoleon and Josephine*. New York: Scribner, 1995.

Capon, Gaston. *Les Vestris: Le "Diou" de la Danse et sa Famille 1730-1808: d'après de Rapports de Police et des Documents Inédits*. Paris: Société du Mercure de France, 1908.

Carlson, Marvin A. *The French Stage in the Nineteenth Century*. Metuchen, NJ: Scarecrow Press, 1972.

———. *The Theatre of the French Revolution*. Ithca: Cornell University Press, 1966.

Chartier, Roger. *The Cultural Origins of the French Revolution*. Durham, NC: Duke University Press, 1991.

Chazin-Bennahum, Judith. *Dance in the Shadow of th e Guillotine*. Carbondale: Southern Illinois University Press, 1988.

———. *The Lure of Perfection: Fashion and Ballet, 1780-1830*. New York: Routledge, 2005.

Doyle, William. *Origins of the French Revolution*. Oxford: Oxford University Press, 1988.

Ehrard, Jean, and Paul Viallaneix. *Les Fêtes de la Révolution: Colloque de Clermont-Ferrand, du 24 au 26 Juin 1974*. Paris: Société des Études Robespierristes, 1977.

Foster, Susan Leigh. *Choreography and Narrative: Ballet's Staging of Story and Desire.* Bloomington: Indiana University Press, 1996.

Furet, François. *The French Revolution, 1770-1814.* Oxford: Blackwell, 1996.

——. *Penser la Révolution Française.* Paris: Gallimard, 1983.

——. *Revolutionary France, 1770-1880.* Trans. Antonia Nevill. Oxford: Blackwell, 1992.

Garafola, Lynn. "The Travesty Dancer in Nineteenth-Century Ballet," *Dance Research Journal* 17, 2 (1986): 35-40.

Goncourt, Edmond de. *La Guimard, d'Après les Registres des Menu-Plaisirs de la Bibliothèque de l'Opéra.* Paris: G. Charpentier et E. Fasquelle, 1893.

Guest, Ivor Forbes. *The Ballet of the Enlightenment: The Establishment of the Ballet d'Action in France, 1770-1793.* London: Dance Books, 1996.

——. *Ballet Under Napoleon.* Alton, England: Dance Books, 2002.

——, ed. *Gautier on Dance.* London: Dance Books, 1986.

Hammond, Sandra Noll. "Clues to Ballet's Technical History from the Early Nineteenth-Century Ballet Lesson," *Dance Research* 3, 1 (1984): 53-66.

——. "A Nineteenth-Century Dancing Master at the Court of Württenberg: The Dances Notebooks of Michel St. Léon," *Dance Chronicle* 15, 3 (1992): 291-317.

Harris-Warrick, Rebecca, and Bruce Alan Brown, eds. *The Grotesque Dancer on the Eighteenth-Century Stage: Gennaro Magri and His World.* Madison: University of Wisconsin Press, 2005.

Hatin, Eugène. *Histoire Politique et Littéraire de la Presse en France.* 8 vols. Geneva: Slatkine Reprints, 1967.

Hérissay, Jacques. *Le Monde des Théâtres Pendant La Révolution, 1789-1800: D'Après des Documents Inédits.* Paris: Perrin, 1922.

Hess, Rémi. *La Valse: Révolution du Couple en Europe.* Paris: Métailié, 1989.

Hollander, Anne. *Sex and Suits.* New York: Kodansha International, 1995.

Hugo, Valentine J. "La Danse Pendant la Révolution," *La Revue Musicale* 7 (May 1, 1922): 127-46.

Hunt, Lynn, ed. *Eroticism and the Body Politic.* Baltimore: Johns Hopkins University Press, 1991.

Johnson, James H. *Listening in Paris: A Cultural History.* Berkeley: University of California Press, 1995.

Jürgense, Knud Arne, and Ann Hutchinson Guest. *The Bournonville Heritage: A Choreographic Record, 1829-1875.* London: Dance Books, 1990.

Le Goff, Jacques. "Reims: City of Coronation," In *Realm of Memory: The Construction of the French Past,* ed. Pierre Nora and Lawrence D. Kritzman trans. Arthur Goldhammer. New York: Columbia University Press, 1997.

Lefebvre, Georges. *Napoleon.* London: Routledge, 1969.

Marsh, Carol G. "French Theatrical Dance in the Late Eighteenth Century: Gypsies, Cloggers and Drunken Soldiers," *Proceedings of the Society of Dance History Scholars,* 1995, 91-98.

Martin-Fugier, Anne. *La Vie Élégante, ou, La Formation du Tout-Paris, 1815-1848.* Paris: Fayard, 1990.

Maza, Sarah. *Private Lives and Public Affairs: The Causes Célèbres of Prerevolutionary France.* Berkeley: University of California Press, 1993.

Moers, Ellen. *The Dandy: Brummell to Beerbohm.* New York: Viking, 1960.

Nora, Pierre, ed. *Realms of Memory: The Construction of the French Past.* Trans. Arthur Goldhammer, ed. Lawrence D. Kritzman. New York: Columbia University Press, 1997.

Nye, Robert A. *Masculinity and the Male Codes of Honor in Modern France.* Berkeley: University of California Press, 1998.

Ozouf, Mona. *Festivals and the French Revolution.* Trans. Alan Sheridan. Cambridge: Harvard University Press, 1988.

——. "Public Opinion at the End of the Old Regime," *Journal of Modern History* 60 supp. (Sept. 1988): 1-21.

Pélissier, Paul. *Histoire Administrative de l'Academie Nationale de Musique et de Danse.* Paris: Imprimerie de Bonvalot-Jouve, 1906.

Perrot, Philippe. *Fashioning the Bourgeoisie: A History of Clothing in the Nineteenth Century.* Trans. Richard Bienvenu. Princeton: Princeton University Press, 1994.

Popkin, Jeremy D. *Revolutionary News: The Press in France, 1789-1799.* London ·· Duke University Press, 1990.

Ribeiro, Aileen. *The Art of Dress: Fashion in England and France, 1750-1820.* New Haven: Yale University Press, 1995.

——. *Fashion in the French Revolution.* New York: Holmes and Meier, 1988.

Roche, Daniel. *The Culture of Clothing: Dress and Fashion in the "Ancien Régime",*

Trans, Jean Birrell. New York: Cambridge University Press, 1994.

Squire, Geoffrey. *Dress Art and Society: 1560-1970*. London: Studio Vista, 1974.

Todd, Christopher. *Political Bias, Censorship and the Dissolution of the "Official" Press in Eighteenth-Century France*. Lewiston, NY: Edwain Mellen Press, 1991.

Tulard, Jean. *Napoléon et la Noblesse d'Empire: Avec la Liste Complète des Membres de la Noblesse Impériale, 1808-1815*. Paris: J. Tallandier, 1979.

Weber, Caroline. *Queen of Fashion: What Marie Antoinette Wore to the Revolution*. New York: H. Holt, 2006.

Wild, Nicole. *Décors et Costumes du XIXe Siècle*. Paris: Bibliothèque Nationale Département de la Musique, 1987.

第四章

我對浪漫主義的了解，多虧有保羅‧貝尼舒（Paul Bénichou）的論著才打下了根基；賈克‧巴山（Jacques Barzun）、美國著名歷史學者傑洛‧西格（Jerrold Seigel）、凱琳‧潘代勒（Karin Pendle）三人的著作，也是我請益的良師。舞蹈的部分，則以艾佛‧蓋斯特（Ivor Guest）的研究領軍。溫特（Marian Hannah Winter）的著作和琳恩‧格拉佛拉（Lynn Garafola）收錄於〈再探仙子〉（Rethinking the Sylph）的文章，對我的看法也有重要的影響。瑪麗安‧史密斯（Marian Smith）則是我探討《吉賽兒》最大的助力。至於印象主義、寫實主義、德嘉，則有賴羅伯‧赫伯特（Robert Herbert）、琳姐‧諾克林（Linda Nochlin）、理查‧肯道爾（Richard Kendall）和姬兒‧德馮亞（Jill DeVonyar）的著作為我打底。

[主要]

Adice, Léopold G. *Théorie de la Gymnastique de loa Danse Théâtrale avec une Monographie des Divers Malaises Qui Sont la Consequence de L'Exercice de la Danse Théâtrale: La Crample, les Courbatures, les Pointes de coté, etc. par G. Léopold Adice Artiste et Professeur Choregraph de Perfectionnement attaché a l'Academie Imperiale et Professeur Choregraph du Grand Opéra*. Paris: Imprimerie Centrale de Napoléon Chaix, 1859.

Anonyme. "Mademoiselle Taglioni," In *L'Annuaire Historique et Biographique des Souverains et des Personnages Distingués dans les Divers Nations*. Paris: Cauber, 1844.

Berlioz, Hector, and Julien Tiersoet. *Les Années Romantiques, 1819-1842: Correspondance*. Paris: Calmann-Lévy, 1904.

Blessington, Lady. *The Magic Lantern; Or Sketches of Scenes in the Metropolis*. London: Longman, Hurst, Rees, Orme, and Brown, 1822.

Briffault, Eugène Victor. *L'Opéra*. Paris: Ladvoct, 1834.

Castil-Blaze, F-H-J. *De L'Opéra en France*. 2 vols. Paris: Chez l'Auteur, 1826.

———. *L'Academie Impériale de Musique*. 2 vols. Paris: Chez l'Auteur, 1855.

———. *La Danse et les Ballets Depuis Bacchus Jusqu'à Mademoiselle Taglioni*. Paris: Paulin, 1832.

Chateaubriand, François-René de. *Mémoires D'Outre Tombe*. Ed. Jean-Paul Clément. 2 vols. Paris: Éditions Gallimard, 1997.

Galerie Biographique des Artistes Dramatiques de Paris. Paris, 1846.

Gautier, Théophile. *Mademoiselle de Maupin*. Trans. Helen Constantine. London: Penguin, 2005.

———. *My Fantoms*. Selected, translated, and with a postscript by Richard Holmes. New York: New York Review Books, 2008.

———. *A Romantic in Spain*. Trans. and with an introduction by Catherine Alison Philips. New York: Knopf, 1926.

Gautier, Théophile, Jules Janin, and Philarète Chasles. *Les Beautés de l'Opéra ou Chefs-d'Oeuvre Lyriques*. Paris: Soulié, 1845.

Guest, Ivor Forbes, ed. *Gautier on Dance*. London: Dance Books, 1986.

Guyot, M. E. Blaze, and A. Debacq, eds. *Album des Théâtres, Robert le Diable*, 1837.

Heine, Henri. *De La France: Teste Établi et Présenté par Gerhard Höhn et Bodo Morawe*. Paris: Gallimard, 1994.

Heine, Heinrich. *Lutèce: Lettres sur la Vie Politique, Artistique et Sociale de la France*. Paris: Michel Lévy Frères, 1855.

Hugo, Victor. *Preface de Cromwelll and Hernani*. ed. and with an introduction by John R. Gilfinger Jr. Chicago: Scott Foresman, 1900.

Janin, Jules. *Deburau: Histoire du Théâtre a Quatre Sous*. Paris: Les Introuvables Éditions d'Aujourd'hui, 1981.

Lépitre, Louis. *Réflexions sur l'Art de la Danse, Relativement à la Décadence Momentanée et à la Renaissance Actuelle des Danses Nationales Françaises et*

Allemandes, Servant d'Introduction à un Plus Grand Ouvrage du Même Auteur, Intitulé: "Précis Historique sur la Danse, "Précédé d'un Recueil des Observations des Plus Grands Maîtres sur la Gymnastique Appliquée à la Danse. Darmstadt: Guillaume Ollweiler, 1844.

Loève-Veimars, François Adolphe. Le Népenthès: Contes, Nouvelles, et Critiques. 2 vols. Paris: L'Advocat, 1833.

Merle, J.-T. "Mademoiselle Taglioni dans La 'Sylphide'," in Galerie Biographique des Artistes Dramatiques. Paris: 1837.

Restif de la Bretonne, Nicolas-Edme. Monement du Costume Physique et Moral de la Fin du XVIIIe Siècle ou Tableaux de la Vie Ornés de Vingt-Six Figures Dessinées et Gravées par Moreau le Jeune. Geneva: Slatkine Reprints, 1988.

Staël, Anne Louise Germaine de. Corinne, or, Italy. A New Translation by Sylvia Raphael. Oxford: Oxford University Press, 1998.

Taglioni, Filippo. La Sylphide, ballet en deux actes, musique de Schneitzhoeffer. N.p., n.d.

Véron, L. Mémoires d'un Bourgeois de Paris. 6 vols. Paris: Imprimerai Lacour, 1854.

Vigée Le Brun, Louise-Elisabeth. Souvenirs of Madame Vigée Brun. New York: Worthington, 1886.

Villemessant, Jean Hippolyte Cartier de, Mémoires d'un Journaliste. 4 vols. Paris: E. Dentu, 1884.

〔次要〕

Aschengreen, Erik. The Romantic Ballet in Stockholm. London: Dance Books, 1999.

Balanchine, George, and Francis Mason. 101 Stories of the Great Ballet: The Scene-by-Scene Stories of the Most Popular Ballets, Old and New. New York: Random House, 1989.

Barzun, Jacques. Berlioz and the Romantic Century. New York: Columbia University Press, 1969.

———. Classic, Romantic, and Modern. Boston: Little Brown, 1961.

———. Darwin, Marx, Wagner: Critique of a Heritage. Chicago: University of Chicago Press, 1981.

Baugé, Isabelle, ed. Champfleury, Gautier, Nodier et Anonymes. Pantomimes. Cahors: Cicéro Editeurs, 1995.

Bénichou, Paul. L'école du désenchantement: Sainte-Beuve, Nodier, Musset, Nerval, Gautier. Paris: Gallimard, 1992.

———. Le Temps des Prophètes. Doctrines de l'Âge Romantique. Paris: Gallimard, 1977.

Bezucha, Robert J. The Lyon Uprising of 1834: Social and Political Conflict in the Early July Monarchy. Cambridge: Harvard University Press, 1974.

Cairns, David. Berlioz, vol. 1: The Making of an Artist, 1803-1832. Berkeley: University of California Press, 2000.

Castex, Pierre-Georges, ed. Jules Janin et Son Temps: Un Moment du Romantisme. Paris: Presses Universitaires de France, 1974.

———. Le Conte Fantastique en France, de Nodier à Maupassant. Paris: 1951.

Chazin-BEnnahum, Judith. The Lure of Perfection: Fashion and Ballet, 1780-1830. New York: Routledge, 2005.

Clément, Jean-Paul. Chateaubriand. Biographie Morale et Intellectuelle. Paris: Flammarion, 1998.

Crosten, William. French Grand Opera: An Art and a Business. New York: King's Crown Press, 1948.

Delaporte, V. Du Merveilleux Dans la Littérature Française sous le Règne de Louis XIV. Geneva: Slatkine Reprints, 1968.

DeVonyar, Jill, and Richard Kendall. Degas and the Dance. New York: Harry N. Abrams, 2002.

Everist, Mark. Giacomo Meyerbeer and Music Drama in Nineteenth-Century Paris. Burlington, England: Ashgate, 2005.

Fejtö, François. Heine: A Biography. Trans. Mervyn Savill. Denver: University of Denver Press, 1946.

Fulcher, Jane F. The Nation's Image: French Grand Opera as Politics and Politicized Art. Cambridge: Cambridge University Press, 1987.

Furbank, P. N. Diderot: A Critical Biography. New York: Knopf, 1992.

Fumaroli, Marc. Chateaubriand: Poésie et Terreur. Paris: Fallois, 2003.

Garafola, Lynn, ed. Rethinking the Sylph: New Perspectives on the Romantic Ballet. Hanover, NH: University Press of New England, 1997.

Guest, Ivor Forbes. The Ballet of the Second Empire. London: Pitman, 1974.

———. Jules Perrot. London: Dance Books, 1984.

———. The Romantic Ballet in Paris. London: Pitman, 1966.

Hammond, Sandra Noll. "Searching for the Sylph: Documentation of Early

Developments in Pointe Technique", *Dance Research Journal* 19, 2 (1988): 27-31.

Herbert, Robert L. *Impressionism: Art, Leisure, and Parisian Society*. New Haven: Yale University Press, 1988.

Hobsbawm, Eric, and Terence Renger, eds. *The Invention of Tradition*. Cambridge: Cambridge University Press, 1983.

Kahane, Martine. *Robert le Diable: Datalogue de l'Exposition, Théâtre d'l'Opéra de Paris, 20 Juin-20 Septembre 1985*. Paris: Bibliothèque Nationale, 1985.

Kant, Marion. *The Cambridge Companion to Ballet*. Cambridge: Cambridge University Press, 2007.

Kendall, Richard. *Degas and the Little Dancer*. New Haven: Yale University Press, 1998.

——. *Degas Dancers*. New York: Universe, 1996.

Landrin, Jcques. *Jules Janin; Conteur et Romancier*. Paris: Société Les Belles Lettres, 1978.

Levaillant, Maurice. *Chateaubriand, Madame Récamier et les Mémoires D'Outre-Tombe*. Paris: Librairie Delagrave, 1936.

Levinson, André. *André Levinson on Dance: Writings from Paris in the Twenties*. ed., Joan Ross Acocella and Lynn Garafola. Hanover, NH: Wesleyan University Press, 1991.

——. *Marie Taglioni (1804-1884)*. trans. Cyril Beaumont. London: Dance Books, 1977.

Macaulay, Alastair. "The Author of *La Sylphide*, Adolphe Nourrit, 1802-39", *Dancing Times*, 1989, 140-43.

Maigron, Louis. *Le Romantisme et la Mode*. Paris: Librairie Ancienne Honoré Champion, 1911.

Martin-Fugier, Anne. *La Vie Élégante, ou, La Formation du Tout-Paris, 1815-1848*. Paris: Fayard, 1990.

McMillan, James F. *France and Women, 1789-1914, Gender, Society and Politics*. New York: Routledge, 2000.

Migel, Parmenia. *The Ballerinas: From the Court of Louis XIV to Pavlova*. New York: Da Capo, 1980.

Nochlin, Linda. *Realism*. Harmondsworth: Penguin, 1971.

Nora, Pierre, ed. *Realms of Memory: The Construction of the French Past*. Trans.

Arthur Goldhammer, ed. Lawrence D. Kritzman. New York: Columbia University Press, 1997.

Pendle, Karin. *Eugene Scribe and French Opera of the Nineteenth Century*. Ann Arbor: UMI Research Press, 1979.

Pinkney, David H. *The French Revolution of 1830*. Princeton: Princeton University Press, 1973.

Richardson, Joanna. *Théophile Gautier: His Life and Times*. London: Max Reinhardt, 1958.

Robin-Challan, Louise. "Danse et Danseuses à l'Opéra de Paris 1830-1850", *Thèse de troisième cycle*, Université de Paris VII, 1983.

Rogers, Francis. "Adolphe Nourrit", *Musical Quarterly* 25, 1 (Jan. 1939): 11-25.

Rosen, Charles. *The Romantic Generation*. Cambridge: Harvard University Press, 1995.

Schivelbusch, Wolfgang. *Disenchanted Night: The Industrialization of Light in the Nineteenth Century France*. Cambridge: Harvard University Press, 1989.

Smith, Marian Elizabeth. *Ballet and Opera in the Age of Giselle*. Princeton: Princeton Studies in Opera. Princeton: Princeton University Press, 2000.

Stern, Fritz Richard. *The Varieties of History: From Valtaire to the Present*. London: Macmillan, 1970.

Stoneley, Peter. *A queer History of the Ballet*. Abingdon: Routledge, 2006.

Tennant, P. E. *Théophile Gautier*. London: Athlone Press, 1975.

Vaillat, Léandre. *La Taglioni: Ou, La vie d'une Danseuse*. Paris: A. Michel, 1942.

Vidalenc, Jean. *Jules Janin et Son Temps: Un Moment du Romanticism*. Paris: Presses Universitaires de France, 1974.

Vuillier, Gaston. *A History of Dancing from the Earliest Ages to Our own Times*. New York: Appleton, 1898.

Warner, Marina. *Phantasmagoria, Spirit Visions, Metaphors, and Media into the Twenty First Century*. Oxford: Oxford University Press, 2006.

Wilcox, R Turner. *The Mode in Footwear*. New York: Scribner, 1948.

Wiley, Roland John. "Images of *La Sylphide*: Two Accounts by a Contemporary Witness of Marie Taglioni's Appearances in St. Petersburg", *Dance Research* 13, 1 (1995): 21-32.

Winter, Marian Hannah. *The Pre-Romantic Ballet*. London: Pitman, 1974.

第五章

本章內容特別倚賴揚·安德森（Jens Andersen）、克努·阿尼·尤根森（Knud Arne Jürgensen）和艾瑞克·艾琛葛林（Erik Aschengreen）的論著。狄娜·畢戎（Dinna Bjørn）、布魯·馬克斯（Bruce Marks）、史坦利·威廉斯（Stanley Williams）兩人的著作也不時教我茅塞頓開。

[主要]

Bournonville, August. "The Ballet Poems of August Bournonville: The Complete Scenarios, Part I", trans. Patricia McAndrew. *Dance Chronicle* 3,2 (1979): 165-219.

——. "The Ballet Poems of August Bournonville: The Complete Scenarios, Part II", trans. Patricia McAndrew. *Dance Chronicle* 3,3 (1980): 285-324.

——. "The Ballet Poems of August Bournonville: The Complete Scenarios, Part III", trans. Patricia McAndrew. *Dance Chronicle* 3,4 (1980): 435-75.

——. "The Ballet Poems of August Bournonville: The Complete Scenarios, Part IV", trans. Patricia McAndrew. *Dance Chronicle* 4,1 (1981): 46-75.

——. "The Ballet Poems of August Bournonville: The Complete Scenarios, Part V", trans. Patricia McAndrew. *Dance Chronicle* 4,2 (1981): 155-93.

——. "The Ballet Poems of August Bournonville: The Complete Scenarios, Part VI", tans. Patricia McAndrew. *Dance Chronicle* 4,3 (1981): 297-322.

——. "The Ballet Poems of August Bournonville: The Complete Scenarios, Part VII", tans. Patricia McAndrew. *Dance Chronicle* 4,4 (1982): 402-51.

——. "The Ballet Poems of August Bournonville: The Complete Scenarios, Part VIII", trans. Patricia McAndrew. *Dance Chronicle* 5,1 (1982): 50-97.

——. "The Ballet Poems of August Bournonville: The Complete Scenarios, Part IX", trans. Patricia McAndrew. *Dance Chronicle* 5,2 (1982): 213-30.

——. "The Ballet Poems of August Bournonville: The Complete Scenarios, Part X", trans. Patricia McAndrew. *Dance Chronicle* 5,3 (1983): 320-48.

——. "The Ballet Poems of August Bournonville: The Complete Scenarios, Appendix One", trans. Patricia McAndrew. *Dance Chronicle* 5,4 (1983): 438-60.

——. "The Ballet Poems of August Bournonville: The Complete Scenarios, Appendix Two", trans. Patricia McAndrew. *Dance Chronicle* 6,1 (1983): 52-78.

——. *Études Chorégraphiques*. Copenhagen: Rhodos, 1983.

——. *Letters on Dance And Choreography*. Trans. Patricia McAndrew, ed. Knud Arne Jürgensen. London: Dance Books, 1999.

——. *Letters à la maison de son Enfance*. Copenhagen: Munksgaard, 1969.

——. "Lettres sur la Danse et la Chorégraphie" · *L'Euopre Artiste* vol. Huitième Année, no. 27, 28, 29, 30, 31, 32, 33, 34, July 8, 15, 29, August 4, 12, [？], 19, 26, 1860.

——. *My Dearly Beloved Wife ─ Letters from France and Italy 1841*. Trans. Patricia McAndrew, ed. Knud Arne Jürgensen. Alton, England: Dance Books, 20C5.

——. *My Theater Life*. Trans. Patricia McAndrew, Middletown, CT: Wesleyan University Press, 1979.

——. *A New Year's Gift for Lance Lovers: Or a View of the Dance as Fine Art and Pleasant Pastime*. Trans. Inge Biller Kelly. London: Royal Academy of Dancing, 1977.

[次要]

Andersen, Jens. *Hans Christian Andersen: A New Life*. Woodstock, NY: Overlook Press, 2005.

Aschengreen, Erik. "Bournonville: Yesterday, Today, and Tomorrow", trans. Henry Godfrey. *Dance Chronicle* 3,2 (1979): 102-52.

Bruhn, Erik, and Lillian Moore. *Bournonville and Ballet Technique: Studies and Comments on August Bournonville's Études Chorégraphiques*. London: A. and C. Black, 1961.

Flindt, Vivi. August Bournonville, and Knud Arne Jürgensen. *Bournonville Ballet Technique: Fifty Enchaînements*. London: Dance Books, 1992.

Fridericia, Allan. "Bournonville's Ballet 'Napoli' in the Light of Archive Maretials and Theatrical Practice", in *Theatre Research Studies*. Copenhagen: Institute for Theatre Research at the University of Copenhagen, 1972.

Frykman, Jonas, and Orvar Löfgren. *Culture Builders: A Historical Anthropology of Middle-Class Life*. New Brunswick: Rutgers University Press, 1987.

Hallar, Marianne, and Alette Scavenius. *Bournonvilleana*. Copenhagen: Royal

Lander, Lilly. "Danish War-Time Ballets", *Dancing Times*, 1946, 338-43.

Saint-Léon, Arthur. *Letters From a Ballets-Master: The Correspondence of Arthur Saint-Léon*. Ed. Ivor Forbes Guest. New York: Dance Horizon, 1981.

Theatre, 1992.

Jespersen, Knud; V. A. *History of Denmark*. New York: Palgrave Macmillan, 2004.

Johnson, Anna. "Stockholm in the Gustavian Era" in *The Classical Era: From the 1740s to the End of the 18th Century*, ed. Neal Zaslaw. London: Croom Helm, 1986.

Jurgensen, Knud Arne. *The Bournonville Ballets: A Photographic Record 1844-1933*. London: Dance Books, 1987.

——. *The Bournonville Tradition : The First Fifty Years*, 2 vols, London: Dance Books, 1997.

——. *The Verdi Ballets*. Parma: Istituto Nazionale di Studi Verdiani, 1995.

Jurgensen, Knud Arne, and Ann Hutchinson Guest. *The Bournonville Heritage: A Choreographic Record, 1829-1875 (Twenty-Four Unknown Dances in Labanotation)*. London: Dance Books, 1990.

Kimmse, Bruce H, ed. *Encounters with Kierkegaard: A Life as Seen by His Contemporaries*, trans. Bruce H Kimmse and Virginia R. Laursen. Princeton: Princeton University Press, 1996.

La Pointe, Janice Deane McCaleb. *Birth of a Ballet: August Bournonville's "A Folk Tale,"* 1854. Ph. D. diss, Texas Woman's University, 1980.

Macaulay, Alastair. "Napoli, Naples, Bournonville, Life and Death: Part I", *Dancing Times*, 2000, 342-33.

——. "Napoli, Naples, Bournonville, Life and Death: Part 2", *Dancing Times*, 2000, 517.

McAndrew, Patricia. "Bournonville: Citizen and Artist", *Dance Chronicle* 3, 2 (1979): 152-64.

Mitchell, P. M. *A History of Danish Literature*. New York: Kraus-Thomson Organization, 1971.

Oakley, Stewart. *A Short History of Denmark*. New York: Praeger, 1972.

Ralov, Kirsten. *The Bournonville School*, 4 vols. New York: Audience ARts, 1979.

Tobias, Tobi. "I Dream a World: The Ballets of August Bournonville", in *Thorvaldsens Museum Bulletin*, 1997, 143-53.

Tomalonis, Alexandra. "Bournonville in Hell", *Dance Now* 7,1 (1998): 69-81.

——. "Bournonville in Hell: Part 1", *DanceView* 14, 2 (1997): 30-42.

——. "Bournonville in Hell: Part 2", *DanceView* 14, 4 (1997): 15-22.

——. *Henning Kronstam: Portrait of a Danish Dancer*, Gainesville: University Press of Florida, 2002.

Windham, Donald, ed. "Hans Christian andersen", *Dance Index* 4, 9 (Sept. 1945).

Zaslaw, Neal, *The Classical Era: From the 1740s to the End of the 18th Century*, London: Macmillan, 1989.

第六章

[主要]

本章有賴於多人著作所開先河：瑪麗安‧艾姆（Marion Alm）、英格麗‧布雷納（Ingrid Brainard）、瑪格麗特‧麥高文（Margaret M. McGrowan）。有關十九世紀的舞蹈傳統，就要特別向吉安南德利亞‧波吉奧（Giannandrea Poesio）和凱瑟琳‧韓瑟（Kathleen Hansell）致謝。有關布拉西斯（Blasis）和曼佐蒂（Manzotti）、佛雷維亞‧帕帕契納（Flavia Pappacena）的學術研究惠我良多。歌劇文化的部分，有賴約翰‧羅塞里（John Rosselli）、和菲利普‧高塞特（Philip Gossett）兩人的貢獻。

Angiolini, Gasparo. *Dissertation sur les Ballets Pantomimes des Anciens pour Servir de Programme au Ballet Pantomime Tragique de Semiramis*, Vienna: Jean-Thomas de Trattnern, 1765.

——. "Le Ballet de Sémiramis", *Archives Internationales de la Danse* 2 (1934), 74.

——. *Le Festin de Pierre: Ballet Pantomime Compose par M. Angiolini.Mître des Ballets du Theatre Près de la Cour a Vienna, et Represent pour la Première Fois sur ce Theatre le Octobre 1761*, Vienna: J. T. Biachi, 1773.

Blasis, Carlo. *The Code of Terpsichore: A Practical and Historical Treatise, on the Ballet, Dancing, and Pantomime, with a Complete Theory of the Art of Dancing (Intended as well for the Instruction of Amateurs as the Use of Professional Persons)*, trans. R. Barton, London: Printed for James Bulcock, 1828.

——. *An Elementary Treatise upon the Theory and Practice of the Art of Dancing*, trans. Mary Stewart Evans, New York: Dover, 1968.

——. *L'Uomo Fisico, Intellectuale e Morale*, Milan: Tipografia Guglielmini, 1857.

——. *Leonardo da Vinci*. Milan: Enrico Politi, 1872.

——. *Notes upon Dancing, Historical and Practical. Followed by a History of the Imperial and Royal Academy of Dancing, at Milan, to Which are Added Biographical Notices of the Blasis Family, Interspersed with Various Passages on Theatrical Art*. Trans. R. Barton. London: Delopart, 1847.

——. *Raccolta di Vari Articoli Letterari: Scelti fra Accreditati Giornali Italiani e Stranieri ed Opinioni di Distinti Scrittori Illustrarno l'opera di Carlo Blasis*. Milan: E. Oliva, 1858.

——. *Saggi e Prospetto del Trattato Generale di Pantomima Naturale e di Pantomima Teatrale Fondato sui Principi Della Fisica e della Geometria Dedotto Dagli Elementi del Disegno e del Bello Ideale*. Milan: Tipografia Guglielmini e Redaelli, 1841.

——. *Storia del ballo in Italia Dagli Etruschi sino all'Epoca Presente*. Venice: La Scena, 1870.

——. *Studi Sulle Arti Imitatrici*. Milan, 1844.

Bournonville, August. *My Theater Life*. Trans. Patricia N. McAndrew. Middletown, CT: Wesleyan University Press, 1979.

Caroso, Fabritio, and Giacomo Franco. *Il Ballrino: A Facsimile of the 1581 Venice Edition*. New York: Broude Bros, 1967.

Caroso, Fabritio. *Courtly Dance of the Renaissance: A New Translation and Edition of the Nibilita di Dame (1600)*. Trans. and ed. Julia Sutton. New York: Dover, 1995.

Castiglione. *The Book of Courtier (1528)*. Trans. and with an introduction by George Bull. New York: Penguin, 2003.

Cecchetti, Enrico, and Gisella Caccialanza. *Letters from the Maestro: Enrico Cecchetti to Cisella Caccialanza*. New York: Dance Perspectives Foundation, 1971.

Ebreo, Guglielmo. *De Practica seu Arte Tripudii: On the Practice or Art of Dancing*. Trans. and ed. Barbara Sparti, poems trans. Michael Sullivan. New York: Clarendon Press, 1993.

Excelsior. Directed by Luca Comerio, choreographed by Luigi Manzotti, 1913. Restored and ed. by the Scuola Nazionale de Cinema and the Cineteca Nazionale, 1998.

Lettre Critiche Intorno al Prometeo, Ballo del Sig Viganò. Milan: Tipografia de Fusi Ferrario, 1813.

Lucian. *The Works of Lucian of Samosata*. Trans. H. H. Fowler and F. G. Fowler. Oxford: Clarendon Press, 1905.

Magri, Gennaro. *Theoretical and Practical Treatise on Dancing*. Trans. Mary skeaping. London: Dance Books, 1988.

Plato. *Laws*. Trans. Robert Gregg Bury. 2 vols. New York: William Heinemann, 1926.

——. *Phaedrus and the Seventh and Eighth Letters*. Trans. Walter Hamilton. Harmondsworth, England: Penguin, 1973.

Ritorni, Caolo. *Commentarii Della Vita e Delle Opere Coredrammatiche di Salvatore Vigano e Della Coregrafia e de' Corepei*. Milan: Tipografia Guglielmini e Redaelli, 1838.

Salvatore Viganò, 1769-1821: Source Material on His Life and Works (Filmed from the Cia Fornaroli Collection). New York: New York Public Library, 1955.

Santucci Perugino, Ercole. *Mastro da Ballo (Dancing Master) 1614*. New York: G. Olm, 2004.

Stendhal. *Life of Rossini*. Trans. Richard N. Coe. Seattle: University of Washington Press, 1972.

〔 次要 〕

Alm, Irene Marion. *Theatrical Dance in Seventeenth-Century Venetian Opera*. Ph.D. diss., University of California Los Angeles, 1993.

Arruga, Lorenzo. *La Scala*. New York: Praeger, 1975.

Barzini, Luigi Giorgio. *The Italians: A Full-Length Portrait Featuring Their Manner and Morals*. New York: Touchstone, 1996.

Beacham, Richard C. *The Roman Theatre and Its Audience*. Cambridge: Harvard University Press, 1992.

Beaumont, Cyril William. *Enrico Cecchetti: A Memoir*. London, 1929.

Beaumont, Cyril William, and Stanislas Idzikowsky. *The Cecchetti Method of Classical Ballet Theory and Technique*. Mineola, NY: Dover, 2003.

——. *A Manual of the Theory and Practice of Classical Theatrical Dancing (Classical Ballet) Cecchetti Method*. London: C. W. Beaumont, 1951.

Bennett, Toby, and Giannandrea Poesio. "Mime in the Cecchetti 'Method'." *Dance Research* 18, 1 (2000): 31-43.

Biancoini, Lorenzo, and Giorgio Pestelli, ed. *Opera on Stage*. Chicago: University

of Chicago Press, 2002.

Bongiovanni, Salvatore. "Magri in Naples: Defending the Italian Dance Tradition", in *The Grotesque Dancer on the Eighteenth-Century Stage: Gennaro Magri and His World*, ed. Rebecca Harris-Warrick and Bruce Alan Brown. Madison: University of Wisconsin Press, 2005.

Bouvy, Eugène. *Le Comte Pietro Verri (1728-1797): Ses Idées et Son Temps*, Paris: Hachette, 1889.

Brainard, Ingrid. *The Art of Courtly Dancing in the Early Renaissance*. West Newton, MA: Self-published, 1981.

Broadbent, R. J. *A History of Pantomime*. New York: Arno Press, 1977.

Celi, Claudia. "Viganò, Salvatore". in *International Encyclopedia of Dance*, ed. Selma Jeanne Cohen. New York: Oxford University Press, 1998.

Celli, Vincenzo. "Enrico Cecchetti", *Dance Index* 5, 7 (July 1946) 159-79.

Clifford, Timothy. *The Three Graces*. Edinburgh: National Galleries of Scotland, 1995.

Falcone, Francesca. "The Arabesque: A Compositinoal Design", *Dance Chronicle* 19, 3 (1996): 231-53.

——. "The Evolution of the Arabesque in Dance", *Dance Chronicle* 22 · 1 (1999): 71-117.

Gossett, Philip. *Divas and Scholars: Performing Italian Opera*. Chicago: University of Chicigo Press, 2006.

——. "Gioachino Rossini", in *The New Grove Masters of Italian Opera*. New York: W.W. Norton, 1983.

Hansell, Kathleen. "Theatrical Ballet and Italian Opera", in *Opera on Stage*, ed. Lorenzo Biancoini and Giogio Pestelli. Chicago: University of Chicago Press, 2002.

——. *Opera and Ballet at the Regio Ducal Theatro of Milan, 1771-1776: A Musical and Social History*. Ph. D. diss, University of California Berkeley, 1980.

Harris-Warrick, Rebecca, and Bruce Alan Brown, ed. *The Grotesque Dance on the Eighteenth-Century Stage: Gennaro Magri and His World*. Madison: University of Wisconsin Press, 2005.

Hornsby, Clare, ed. *The Impact of Italy: The Grand Tour and Beyond*. London: British School of Rome, 2000.

Jürgensen, Knud, ed. *The Verdi Ballets*. Parma: Istituto Nazionale de Studi Verdiani, 1991.

Labranzi, Gregorio. *New and Curious School of Theatrical Dancing*. New York: Dance Horizons, 1966.

Legat, Nikolai Gusetavovich. "Whence Came the 'Russin' School", *Dancing Times*, Feb. 1931, 565-69.

Mack Smith, Denis. *Italy: A Modern History*. Ann Arbor: University of Michigan Press, 1969.

——. *Modern Italy: A Political History*. Ann Arbor: University of Michigan Press, 1997.

May, Gita. *Stendhal and the Age of Napoleon*. New York: Columbia University Press, 1977.

McGowan, Margaret M. "Les Fêtes de Cour en Savoie ——. L'Oeuvre de Philippe d'Aglié", *Revue d'Histoire du Théâtreâ* 3 (1970): 183-241.

Monga, Luigi. "The Italian Shakespearians: Performances by Ristori, Salvini, and Rossi in England and America by Marvin Carlson", *South Atlantic Review* 15, 4 (November 1986).

Pace, Sergio. *Herculaneum and European Culture Between the Eighteenth and Nineteenth Centuries*. Naples: Electa, 2000.

Pappacena, Flavia, ed. *Excelsior: Documenceti e Saggi: Documents and Essays*. Rome: Di Giacomo, 1998.

——. *Il Trattato di Danza di Carlo Blasis, 1820-1830* Lucca: Libreria Musicale Italiana, 1998.

Poesio, Giannandrea. "Blasis, the Italian Ballo, and the Male Sylph," in *Rethinking the Sylph: New Perspectives on the Romantic Ballet*, ed. Lynn Garafola, Hanover, NH: Wesleyan University Press, 1997.

——. "Galop, Gender and Politics in the Italian Ballo Grande", *Proceedings of the Society of Dance History Scholars*, 1997, 151-56.

——. "The Story of the Fighting Dancers", trans. Anthony Brierley, *Dance Research* 8, 1 (Spring 1990): 28-36.

——. "Viganò, The Coreodrama and the Language of Gesture", *Historical Dance* 3, 5 (1998): 3-8.

Porter, Andrew. "Guiseppe Verdi", in *The New Grove Masters of Italian Opera*. New York: W.W. Norton, 1983.

Prunières, Henry. "Salvatore Viganò", *La Revue Nusicale*, 1921, 71-94.

Racster, Olga. *The Master of the Russian Ballet: The Memoirs of Cav. Enrico Cecchetti.* New York: Da Capo, 1978.

Richards, Kenneth, and Laura Richards. *The Commedia Dell'arte: A Documentary History.* Oxford: Shakespeare Head Press, 1990.

Rosselli, John. *Music and Musicians in Nineteenth-Century Italy.* London: B. T. Batsford, 1991.

——. *The Opera Industry in Italy from Cimarosa to Verdi: The Role of the Impresario.* Cambridge: Cambridge University Press, 1984.

Sachs, Harvey. *Music in Fascist Italy.* New York: Norton, 1987.

Scafidi, Nadia, Rita Zambon, and Roberta Albano. *Il Balletto end Italie: La Scala, La Fenice, Le San CArlo, du XVIIIe Siècle à Nos Jours.* Trans. Marylène Di Stefano. Rome: Gremese International, 1998.

Souritz, Elizabeth. "Carlo Blasis in Russia (1861-1864)," *Studies in Dance History* 4, 2 (1993).

Sowell, Madison U, Debra H. Sowell, Francescas Falcone, and Patrizia Veroli. *Il Balletto Romantico: Tesori della Collezione Sowell.* With a preface by José Sasportes. Palermo: L'Epos, 2007.

Terzian, Elizabeth. "Salvatore Viganò: His Ballets at the Teatro La Scala (1811-8121)," Master's thesis, University of California, Riverside, 1986.

Touchette, Lori-Ann. "Sir William Hamilton's 'Pantomime Mistress': Emma Hamilton and Her Attitudes", in *The Impact of Italy: The Grand Tour and Beyond*, ed. Clare Hornsby. London: British School at Rome, 2000.

Venturi, Franco. *Italy and the Enlightenment*, trans. Susan Corsi. New York: New York University Press, 1972.

Webb, Ruth. *Demons and Dancer: Performance in Late Antiquity.* Cambridge: Harvard University Press, 2008.

Winter, Marian Hannah. *The Pre-Romantic Ballet.* London: Pitman, 1974.

Woolf, Stuart. *A History of Italy, 1700-1860: The Social Constraints of Political Change.* Ed. Marie-Lise Sabrié. New York: Routledge, 1979.

第七章

我就俄國芭蕾發展所述的歷程，請益於奧蘭多·費格斯（Orlando Figes）、莫瑞·佛蘭（Murray Frame）、馬克·瑞夫（Marc Raeff）、羅斯福（P. R. R. Roosevelt）、提姆·蕭爾（Tim Scholl）、理查·史提特斯（Richard Stites）多人著作甚多。有關狄德洛（Didelot）的部分，則獲益於瑪麗·斯威夫特（Mary Grace Swift）。有關佩提帕（Petipa），則以羅蘭·韋利（Roland John Wiley）開疆拓土的論述為最大的輔弼。芭蕾於俄羅斯文化、社會的地位，則有賴理查·渥特曼（Richard Wortman）的立論。

【主要】

Benois, Alexandre. *Reminiscences of the Russian Ballet.* New York: Da Capo, 1977.

Custine, Astolphe. Marquis de. *Letters from Russia.* Ed. and with an introduction by Anka Muhlstein. New York: New York Review Book, 2002.

Gautier, Théophile. *Russia.* Trans. Florence MacIntyre Tyson. 2 vols. Philadelphia: J. C. Winston, 1905.

——. *Voyage en Russie.* Paris: Hachette, 1961.

Hammond, Sandra Noll. "A Nineteeh-Century Dancing Master at the Court of Württemberg: The Dance Notebooks of Michel St. Léon," *Dance Chronicle* 15, 3 (1992): 291-317.

Hetzen, Aleksandr. *My Past and Thoughts: The Memoirs of Alexander Herzen.* Berkeley: University of California Press, 1982.

Kavsavina, Tamara. *Theatre Street: The Reminiscences of Tamara Karsavina.* London: Dance Books, 1981.

Kschessinska, Matilda. *Dancing in Petersburg: The Memoirs of Kschessinska.* London Gollancz, 1960.

Kyasht, Lydia. *Romantic Recollections.* New York: Da Capo, 1978.

Legat, Nikolai. *Ballet Russe: Memoirs of Nicolas Legat.* London: Methuen, 1939.

——. *The Story of the Russian School.* London: British Continental Press, 1932.

Levinson, André. *André Levinson on Dance: Writings from Paris in the Twenties.* Ed. Joan Acocella and Lynn Garafola. Hanover, NH: University Press of New England, 1991.

Petipa, Marius. *Mémoires: Traduit du Russe et Complétés par Galia Ackerman et Pierre Lorrain.* Trans. Galia Ackerman and Pierre Lorrain. Arles: Actes Sud, 1990.

Pushkin, Aleksandr Sergeevich. *Eugene Onegin: A Novel in Verse.* Trans. James E. Falen. Carbondale: Southern Illinois University Press, 1990.

Saint-Léon, Arthur. Letters from a Ballet-Master: The Correspondence of Arthur Saint-Léon. Ed. Ivor Forbes Guest. New York: Dance Horizons, 1981.

Saltykov-Shchedrin, Mikhail. Selected Satirical Writings. Ed. Irwin Paul Foote. Oxford: Clarendon Press, 1977.

Teliakovsky, Vladimir, and Nina Dimitrievitch. "Memoirs: The Balletomanes, Part 1", Dance Research 12, 1 (1994): 41-47.

———. "Memoirs: The Balletomanes (Concluded)", Dance Research 13, 2 (1994): 77-88.

Tolsoy, Leo. War and Peace. Trans. Constance Garnett. New York: Random House, 2002.

Vazem, Ekaterina Ottovna. "Memoirs of a Ballerina of the St. Petersburg Bolshoi Theatre: Part 1", Trans. Nina Dimitrievitch. Dance Research 3, 2 (1985): 3-22.

———. "Memoirs of a Ballerina of the St. Petersburg Bolshoi Theatre: Part 2", Trans. Nina Dimitrievitch. Dance Research 4, 1 (1986): 3-28.

———. "Memoirs of a Ballerina of the St. Petersburg Bolshoi Theatre: Part 3", Trans. Nina Dimitrievitch. Dance Research 4, 6 (1947): 56-60.

———. "Memoirs of a Ballerina of the St. Petersburg Bolshoi Theatre: Part 4", Trans. Nina Dimitrievitch. Dance Research 6, 2 (1988): 30-47.

[次要]

Anderson, Jack. The Nutcracker Ballet. New York: Gallery, 1979.

Bayley, John. Pushkin: A Comparative Commentary. Cambridge: Cambridge University Press, 1971.

Beaumont, Cyril W. A History of Ballet in Russia (1613-1881). With a preface by André Levinson. London: C. W. Beaumont, 1930.

———. "Pushkin and His Influence on Russian Ballet", Ballet 4, 6 (1947): 56-60.

Billington, James H. The Icon and the Axe: An Interpretive History of Russian Culture. London: Weidenfeld and Nicolson, 1970.

Brown, David. Tchaikovsky: The Final Years 1885-1893. London: W. W. Norton, 1991.

Chujoy, Anatole, and Aleksandr Pleshcheev. "Russian Balletomania", Dance Index 7, 3 (March 1948): 43-71.

Figes, Orlando. Natasha's Dance: A Cultural History of Russia. New York:
Metropolitan Books, 2002.

Frame, Murray. "Freedom of the Theatres: The Abolition of the Russian Imperial Theatre Monopoly", Slavonic and East European Review 83, 2 (Apr. 2005): 254-89.

———. School for Citizen: Theatre and Civil Society in Imperial Russia. New York: Yale University Press, 2006.

———. The St. Petersburg Imperial Theatre: Stage and State in Revolutionary Russia 1900-1920. Jefferson, NC: McFarland, 2000.

Frank, Joseph. Dostoevsky: The Years of Revolt, 1821-1859. Princeton: Princeton University Press, 1976.

———. Dostoevsky: The Stir of Liberation, 1860-1865. Princeton: Princeton University Press, 1986.

———. Dostoevsky: The Years of Ordeal, 1850-1859. Princeton: Princeton University Press, 1988.

———. Dostoevsky: The Miraculous Years, 1865-1871. Princeton: Princeton University Press, 1996.

———. Dostoevsky: The Mantle of the Prophet, 1871-1881. Princeton: Princeton University Press, 2003.

Gregory, John. The Legat Saga: Nicolai Gustavovitch Legat, 1869-1937. London: Javog, 1992.

Gregory, John, Andre Eglevsky, and Nikolai Gustavovich Legat Heritage of a Ballet Master: Nicolas Legat. New York: Dance Horizons, 1977.

Guest, Ivor. Jules Perrot: Master of the Romantic Ballet. London: Dance Books, 1984.

Hardwick, Elizaeth. Russia in the Age of Peter the Great: 1682-1725. New Haven: Yale University Press, 1998.

Kelly, Aileen. Views from the Other Shore: Essays on Herzen, Chekhov, and Bakhtin. New Have: Yale University Press, 1999.

Krasovskaya, Vera. "Marius Petipa and 'The Sleeping Beauty'", trans. Cynthia Read. Dance Perspective 49 (Spring 1972).

Legat, Nikolai Gustavovich. "Whence Came the 'Russian' School", Dancing Times, Feb. 1831, 565-69.

Leshkov, D. I. Marius Petipa. Ed. Cyril W. Beaumont. London: C. W. Beaumont, 1971.

Madariaga, Isabel de. Politics and Culture in Eighteenth-Century Russia: Collected

Essays. New York: Longman, 1998.

——. *Russia in the Age of Catherine the Great.* New Haven: Yale University Press, 1981.

Milner-Gulland, R. R. *The Russians.* Oxford: Blackwell, 1997.

Moberg, Pamela, and Christian Petrovich Johansson. "Pehr Christian Johansson: Portrait of the Master as Young Dancer", *DanceView* 16, 2 (1999): 26-32.

Poznansky, Alexander. *Tchaikovsky: The Quest for the Inner Man.* New York: Schirmer Books, 1991.

Raeff, Marc. *Origins of the Russian Intelligentsia: The Eighteenth-Century Nobility.* New York: Mariner, 1966.

——. *Russian Intellectual History: An Anthology.* New York: Harcourt, Brace and World, 1966.

——. *Understanding Imperial Russia: State and Society in the Old Regime.* New York: Columbia University Press, 1984.

Roosevelt, P. R. *Life on the Russian Country Estate: A Social and Cultural History.* New Haven: Yale University Press, 1995.

Roslavleva, Natalia. *The Era of the Russian Ballet.* New York: Da Capo, 1979.

Rzhevsky, Nicholas. *The Cambridge Companion to Modern Russian Culture.* Cambridge: Cambridge University Press, 1998.

Scholl, Tim. *From Petipa to Balanchine: Classical Revival and the Modernization of Ballet.* London: Routledge, 1994.

——. *Sleeping Beauty: A Legend in Progess.* New Haven: Yale University Press, 2004.

Seton-Watson, Hugh. *The Russian Empire 1801-1917.* Oxford: Clarendon Pres, 1967.

Slonimsky, Yury. "Marius Petipa", trans. Anatole Chujoy, *Dance Index* 6, 5-6 (May-June 1947): 100-44.

Slonimsky, Yury, and George Chaffee. "Jules Perrot." *Dance Index* 4, 12 (Dec. 1945), 208-47.

Stites, Richard. *Serfdom, Society, and the Arts in Imperial Family of Tsarist Russia.* New York: Harry N. Abrams, 1998.

Swift, Mary Grace. *A Loftier Flight: The Life and Accomplishments of Charles-Louis Didelot, Balletmaster.* Middletown, CT: Wesleyan University Press, 1974.

Volkonsky, Sergie. *My Reminiscences.* Trans. Alfred Edward Chamot. London:

Hutchinson, 1925.

Volkov, Solomon. *St. Petersburg: A Cultural History.* New York: Free Press, 1995.

Ware, Timothy. *The Orthodox Church.* Harmonsworth, England: Penguin, 1964.

Wiley, Roland John. "A Context for Petipa", *Dance Research* 21, 1 (Summer 2003): 24-52.

——. "Dances fro Russia: An Introduction to the Sergejev Collection", *Harvard Library Bulletin* 24, 1 (Jan. 1976): 42-112

——. *The Life and Ballets of Lev Ivanov, Choreographer of the Nutcracker and Swan Lake.* New York: Clarendon Press, 1997.

——. *Tchaikovsky's Ballets: Swan Lake, Sleeping Beauty, Nutcracker.* Oxford: Clarendon Press, 1985.

——. "Three Historians of the Erussian Imperial Ballet", *Dance Research Journal* 13, 1 (Autumn 1980): 3-16.

——. "The Yearbook of the Imperial Theaters", *Dance Research Journal* 9, 1 (1976): 30-36.

——, ed. *A Century of Russian Ballet: Documents and Accounts 1810-1910.* Oxford: Oxford University Press, 1990.

Wortman, Richard. *Scenarios of Power: Myth and Ceremony in Russian Monarchy,* vol. 1. Princeton: Princeton University Press, 1995.

——. *Scenarios of Power: Myth and Ceremony in Russian Monarchy from Alexander II to the Abdication of Nicholas II,* vol. 2. Princeton: Princeton University Press, 2000.

第八章

有關俄羅斯現代化的潮流以及「俄羅斯芭蕾舞團」（Ballets Russe），主要參考瓊・蘿絲・阿寇塞拉（Joan Ross Acocella）、約翰・鮑特（John Bowlt）、琳恩・戈拉佛拉（Lynn Garafola）、南西・貝爾（Nancy Van Norman Baer）的著作。《火鳥》和《春之祭》二齣芭蕾於俄國的部分，尤以奧蘭多・費吉斯（Orlando Figes）的著作為重。文中所述的《春之祭》事略，另也參考了莫德瑞斯・艾克斯坦斯（Modris Eksteins）所述的生動故事。有關史特拉汶斯基（Stravinsky）理查・塔魯斯金（Richard Taruskin）的著作堪稱無價的寶庫。伊莎貝拉・福金（Isabelle Fokine）於二〇〇一年受訪，於長長的訪談當中，

對祖父的舞蹈作品提供了深入、豐富的指點。

[主要]

Banes, Sally."Kasyan Goleizofsky's Manifestos, The Old and the New: Leetters About Ballet", *Ballet Review* 11,3 (Fall 1983): 64-76.

Benois, Alexandre. *Memoirs*. 2 vols. Trans. Moura Budberg. London: Chatto and Windus, 1960-1964.

Blok, Aleksandr. *The Twelve, and Other Poems*. Trans. Jon Stallworthy and Peter France. London: Eyre and Spottiswoode, 1970.

Fokine, Michel. *Fokine: Memoirs of a Ballet Master*. Trans. Vitale Fokine,ed. Anatole Chujoy. Boston: Little, Brown, 1961.

Hugo, Valentine. *Nijinsky on Stage: Action Drawings by Valentine Gross of Nijinsky and the Diaghilev Ballet Made in Paris Between 1909 and 1913*. London: Studio Vista, 1971.

Karsavina, Tamara. *Theatre Street: The Reminiscences of Tamara Karsavina*. London: Dance Books, 1981.

Kessler, Harry. *Berlin in Light: The Diaries of Court Harry Kessler, 1918-1937*. Trans. Charles Kessler. New York: Grove Press, 1999.

Kyasht, Lydia. *Romantic Recollections*. New York: Da Capo, 1978.

Levinson, André. *André Levinson on Dance: Writings from Paris in the Twenties*. Ed. Joan Ross Acocella and Llynn Garafola. Hanover, NH: Wesleyan University Press, 1991.

——. *Ballet Old and New*. Trans. Susan Cook Summer. New York: Dance Horizons, 1982.

Lopukhov, Fedor. *Writings on Ballet and Music*. Trans. Dorinda Offord, ed. Stephanie Jordan. Madison: University of Wisconsin Press, 2002.

Lunacharsky, Anatoly. *On Literature and Art*. Trans. Avril Pyman and Fainna Glagoleva. Moscow: Progress, 1973.

Massine, Léonide. *My Life in Ballet*. London: Macmilla, 1968.

Meyerhold, V. E. *Meyerhold on Theatre*. Ed. Edward Braun. New York: Hill and Wang, 1969.

Michael Glenny. London: Penguin Press, 1967.

——. *Revolutionary Silhouettes, With an Introduction by Issac Deutscher*. Trans.

Nabokov, Nicolas. *Old Friends and New Music*. Boston: Little, Brown, 1951.

Nijinska, Bronislava. *Bronislava Nijinska: Early Memoirs*. Trans. Irina Nijinska and Jean Rawlinson. New York: Holt, Rinehart and Winston, 1981.

——. "On Movement and the School of Movement", *Ballet Review* 13, 4 (Winter 1986): 75-81.

Nijinsky, Vaslav. *The Diary of Vaslav Nijinsky: Unexpurgated Edition*. Trans. Kyril Fitzlyon, ed. Joan Ross Acocella. New York: Farrar, Straus and Giroux, 1999.

Paléologue, Maurice. *An Ambassador's Memoirs*. Trans. F. A. Holt. 3 vols. New York: George H. Doran, 1972.

Parker, Henry Taylor, and Olive Holmes. *Motion Arrested: Dance Reviews*. Ed. Olive Holmes. New York: Wesleyan University Press, 1982.

Proust, Marcel. *Remembrance of Things Past: Swann's Way Within a Budding Grove*. Trans. C. K. Scott Moncrieff. London: Chatto and Windus, 1981.

Rambert, Marie. *Quicksilver: The Autobiography of Marie Rambert*. London: Macmillan, 1972.

Sokolova, Lydia. *Dancing for Diaghilev: The Memoirs of Lydia Sokolova*. Ed. Richard Buckle. San Francisco: Mercury House, 1959.

Stanislavsky, Konstantin. *My Life in Art*. New York: Theatre Arts Books, 1952.

Stravinsky, Igor. *Poetics of Music in the Form of Six Lessons*. Cambridge: Harvard University Press, 1942.

Van Vechten, Carl. *The Dance Writings of Carl Van Vechten*. New York: Dance Horizons, 1974.

Volkov, Solomon. *Balanchine's Tchaikovsky: Interviews with George Balanchine*. Trans. Antonina W. Bouis. New York: Simon and Schuster, 1985.

Volynsky, Akim. *Ballet's Magic Kingdom: Selected Writings on Dance in Russia, 1911-1925*. Ed. Stanley J. Rabinowitz. New Haven: Yale University Press, 2008.

[次要]

Acocella, Joan Ross. *The Receptino of Diaghilev's Ballets Russes by Artists and Intellectuals in Paris and London, 1909-1914*. Ph. D. diss., Rutgers University, 1984.

Baer, Nancy Van Norman. *Bronislava Nijinska: A Dancer's Legacy*. San Francisco: Fine Arts Museums of San Francisco, 1986.

Baer, Nancy Van Norman, and Joan Ross Acocella. *The Art of Enchantment: Diaghilev's Ballets Russes, 1909-1929*. San Francisco: Fine Artsw Museums

of San Francisco, 1988.

Balanchine, George. "The Dance Elements in Stravinsky's Music", in *Stravinsky in the Theater*, ed. Minna Lederman. New York: Da Capo Press, 1975.

Beaumont, Cyril W. *Michel Fokine and His Ballets*. New York: Dance Books, 1931.

Blair, Fedrika. *Isadora: Portrait of the Artist as a Woman*. New York: McGraw-Hill, 1986.

Bowlt, John E. *Russian Stage Design -- Scenic Innovation: 1911-1930*. Jackson: Mississippi Museum of Art, 1982.

——. *The Silver Age: Russian Art of the Early Twentieth Century and the "World of Art" Group*. Newtonville, MA: Oriental Research Partner, 1982.

Bowlt, John E., and Olga Matich, eds. *Laboratory of Dreams: The Russian Avant-Garde and Cultural Experiment*. Stanford: Stanford University Press, 1999.

Braun, Edward. *Meyerhold: A Revolution in Theatre*. Iowa City: University Of Iowa Press, 1995.

Buckle, Richard. *Diaghilev*. London: Weidenfeld and Nicolson, 1993.

——. *Nijinsky*. London: Weidenfeld and Nicolson, 1971.

Clark, Katerina. *Petersburg: Crucible of Cultural Revolution*. Cambridge: Harvard University Press, 1995.

Craft, Robert. "Nijinsky and 'Le Sacre'", *New York Review of Books*, Apr. 15, 1976.

Croce, Arlene. "On 'Beauty' 'Bare'", *New York Review of Books*, Aug. 12, 1999.

Iestens, Modris. *Rites of Spring: The Great War and the Birth of the Modern Age*. Boston: Houghton Mifflink, 1989.

Fergison, Drue. "Bringing *Les Noces* to the Stage", in *The Ballets Russes and Its World*, ed. Lynn Garafola and Nancy Van Norman Baier. New Haven: Yale University Press, 1999.

Figes, Orlando. *Natasha's Dance: A Cultural History of Russia*. New York: Metropolitan Books, 2002.

Fitzpatrick, Sheila. *The Commissariat of Enlightenment: Soviet Organization of Education and the Arts Under Lunacharsky, October 1917-1921*. Cambridge: University Press, 1970.

Frame, Murray. *The St. Petersburg Imperial Theaters: Stage and State in Revolutionary Russia, 1900-1920*. Jefferson, NC: McFarland, 2000.

Garafola, Lynn. *Diaghilev's Ballets Russes*. New York: Oxford University Press, 1989.

Garafola, Lynn, and Nancy Van Norman Baer, eds. *The Ballets Russes and its World*. New Haven: Yale University Press, 1999.

Garcia-Márquez, Vicente. *Massine: A Biography*. New York: Knopf, 1995.

Gold, Arthur, and Robert Fizdale. *Misia: The Life of Misia Sert*. New York : Vintage, 1992.

Goldman, Debra. "Background to Diaghilev", *Ballet Review* 6, 3 (1911): 1-56.

Gottlieb, Robert. *George Balanchine: The Ballet Maker*. New York: HarperCollins, 2004.

Gregory, John. *The Legat Saga: Nicolai Gustavovitch Legat, 1869-1937*. London: Javog, 1992.

Grigorev, S. L. *The Diaghilev Ballet, 1909-1929*. New York: Dance Horizons, 1974.

Haskell, Arnold Lionel, and Walter Nouvel. *Diaghileff: His Artistic and Private Life*. New York: Da Capo, 1977.

Hodson, Millicent. *Nijinsky's Crime aGainst Grace: Reconstruction Score of the Original Choreography for Le Sacre du Printemps*. New York: Pendragon, 1996.

Horwitz, Dawn Lille. *Michel Fokine*. Boston: Twayne, 1985.

Joseph, Charles M. *Stravinsky and Balanchine: A Journey of Invention*. New Haven: Yale University Press, 2002.

Kahane, Martine. *Les Ballets Russes à l'Opéra*. Paris: Hazan, 1992.

Kelly, Aileen. "Brave New World", *New York Review of Books*, Dec. 6, 1990.

Kelly, Thomas F. *First Nights: Five Musical Premier*. New Haven: Yale University Press, 2001.

Kirstein, Lincoln. *Nijinsky Dancing*. New York: Knopf, 1975.

Krasovskaya, Vera. *Nijinsky*. New York: Schirmer 3ooks, 1979.

Kurth, Peter. *Isadora: A Sensational Life*. Boston: Little, Brown, 2001.

Law, Alma, and Mel Gordon. *Meyerhold, Eisenstein and Biomechanics: Actor Training in Revolutionary Russia*. Jefferson, NC: McFarland, 1996.

Lederman, Minna, ed. *Stravinsky in the Theatre*. New York: Da Capo, 1975.

Levy, Karen D. *Jacques Revière*. Boston: Twayne, 1982.

Macdonald, Nesta. *Diaghilev Observed by Critics in England and the United State, 1911-1929*. New York: Dance Horizons, 1975.

Magarshack, David. *Stanislavsky: A Life*. Westport, CT: Greenwood, 1975.

Magriel, Paul David. *Pavlova: An Illustrated Monograph*. New York: Henry Holt,

1947.

Money, Keith. *Anna Pavlova: Her Life and Art*. New York: Knopf, 1982.

Naughton, Helen T. *Jacques Rivière: The Development of a Man and a Creed*. The Hague: Mouton, 1966.

Nesteev, Israel. "Diaghilev's Musical Education", in *The Ballets Russes and Its World*, ed. Lynn Garafola and Nancy Van Norman Baer. New Haven: Yale University Press, 1999.

Nice, David. *Prokofiev: From Russia to the West, 1891-1935*. New Haven: Yale University Press, 2003.

Norton, Leslie. *Léonide Massine and the 20th Century Ballet*. Jefferson, NC: McFarland, 2004.

Prochasson, Christophe. *Les Années Électriques: 1880-1910*. Paris: La Découverte, 1991.

Propert, Walter Archibald. *The Russian Ballet in Western Europe, 1909-19*. New York: J.Lane, B.Blom, 1921.

Reynolds, Nancy. *Repertory in Review: 40 Years of the new York City Ballet*. New York: Dial, 1977.

Richardson, John. *A Life of Picasso: The Cubist Rebel 1907-1916*. New York: Knopf, 2007.

Roslavleva, Natalia. *The Era of the Russian Ballet*. New York: Da Capo, 1979.

———. *Stanislavski and the Ballet*. New York: Dance Perspectives, 1965.

Rudnitsky, Konstantin. *Russian and Soviet Theater 1905-1932*. Trans. Roxanne Permar, ed. Lesley Milnel. New York: Harry N. Abram, 1988.

Schipira, Meyre. *Modern Art: Nineteenth and Twentieth Centuries*. New York: George Braziller, 1978.

Scholl, Tim. *From Petipa to Balanchine: Classical Revival and the Modernization of Ballet*. London: Routledge, 1994.

Schwarz, Boria. *Music and Musical Life in Soviet Russia, 1917-1981*. Bloomington: Indiana University Press, 1983.

Shattuck, Rober. *The Banquet Years: The Origins of the Avant-Garde in France, 1885 to World War I*. Freeport, NY: Books for Libraries, 1972.

Shead, Richard. *Ballets Russes*. Secaucus, HJ: Wellfleet, 1989.

Silverman, Debora. *Art Nouveau in Fin-de-Siècle France, Politics, Psychology, and Style*. Berkeley: University of California Press, 1989.

———. *Van Gogh and Gauguin: The Search for Sacred Art*. New York: Farrar, Straus, and Giroux, 2000.

Skidelsky, Robert. *John Maynard Keynes*, vol. 1: *Hopes Betrayed 1883-1920* New York: Penguin, 1983.

Slonimsky, Yuri. "Balanchine: The Early Years", *Ballet Review* 5, 3 (1975-76): 1-64.

Smakov, Gennady. *The Great Russian Dancers*. New York: Knopf, 1984.

Souritz, Elizabeth. "Isadora Duncan's Influence on Dance in Russia", *Dance Chronicle* 18, 2 (1995): 281-91.

———. "Soviet Ballet of the 1920s and the Influence of Constructivism", in *Soviet Union / Union Soviétique*, 1980, 112-37.

———. *Soviet Choreographers in the 1920s*. Trans. Lynn Visson, ed. Sally Banes. Durham, NC: Duke University Press, 1990.

———. "The Young Balanchine In Russia", *Ballet Review* 18, 2 (1990): 66-71.

Spurling, Hilary. *Matisse the Master: A Life of Henri Matisse, The Conquest of o Colour, 1909-1954*. New York: Knopf, 2005.

———. *The Unknown Matisse: A Life of Henri Matisse, The Early Years, 1869-1908*. New York: Knopf, 2008.

Taruskin, Richard. *Defining Russia Musically: Historical and Hermeneutical Essays*. Princeton: Princeton University Press 1997.

———. *Stravinsky and the Russian Traditions: A Biography of the Works Through Mavra*. 2 vols. Berkeley: University of California Press, 1996.

Tracy, Robert. *Balanchine's Ballerina: Conversations with the Muses*. New York: Linden Press, 1983.

Vogel, Lucy E., ed. *Blok: An Anthology of Essays and Memoirs*. Ann Arbor: Ardis, 1982.

Walsh, Stephen. *Stravinsky: A Creative Spring: Russia and France, 1882-1934*. Berkeley: University of California Press, 1999.

Wiley, Ronald John. *Tchaikovsky's Ballets: Swan Lake, Sleeping Beauty, Nutcracker*. Oxford: Clarendon Press, 1985.

第九章

本章的看法深受奧蘭多・費吉斯（Orlando Figes）、艾琳・凱利（Aileen Kelly）、娜厄瑪・普雷沃（Naima Prevots）、提姆・蕭爾（Tim

Sholl）、黛安・索爾威（Daine Solway）、伊麗莎白・索瑞茲（Elizabeth Souritz）、瑪麗・斯威夫特（Mary Grace Swift）多人的論著指引。於莫斯科、聖彼得堡桓多時，觀摩前蘇聯時代舞蹈家指導的舞蹈課程、排練、訪談多位舞蹈家：波利斯・阿基莫夫（Boris Akimov）、尼可萊・法杰耶夫（Nikolai Fadeyechev）、麗瑪・卡雷斯卡亞（Rimma Karelskaya）、伊果・寇爾伯（Igor Kolb）、伊琳娜・柯帕柯娃（Irina Kolpakova）、柳波芙・庫那柯娃（Lyubov Kunakova）、庫那爾・庫爾卡普金娜（Ninel Kurgapkina）、蓋布瑞拉・寇姆列拉（Gabriella Komleva）、米海爾・拉夫洛夫斯基（Mikhail Lavrovsky）、安納托里・尼斯涅維奇（Anatoly Nisnevich）、葉卡捷琳娜・麥西莫夫（Ekaterina Maximove）、伊麗莎白・索瑞茲（Elizabeth Souritz）、塞吉・維克姆哈雷夫（Sergie Vikmharev）、馬克哈爾・維齊耶夫（Makhar Viziev）、妮娜・尤克娃（Nina Ukova），也獲益良多。另於倫敦和波爾・卡普（Poel Karp）暢談，於紐約和羅伯・馬里奧拉諾（Robert Maiorano）暢談，對於一九六二年 NYCB 的巡迴演出，也有更深入的了解。

【主要】

Berlin, Isaiah. *personal Impressions*. Ed. Henry Hardy. New York: Viking, 1981.

Bourke-White, Margaret. *Eyes on Russia*. New York: Simon And Schuster, 1931.

Grigorovich, Yuri, and Alexander Demidov. *The Authorized Boshoi Ballet Book of the Golden Age*. Neptune City. HM: TEH, 1987.

———. *The Authorized Boltshoi Ballet Book of Sleeping Beauty*. Neptune City, NJ: TEH., 1987.

———. *The Authorized Bolshoi Ballet Book of Romeo and Juliet*. Neptune city, HJ: TEH., 1989.

———. *The Official Bolshoi Ballet Book of Swan Lake*. Neptune City, HJ: TEH., 1990.

Grigorovich, Yuri, and Victor Vladimirovich Vanslov. *The Authorized Bolshoi Ballet Book of Raymonda*. Neptune City, HJ: TEH, 1986.

Jelegin, Juri. *Taming of the Arts*. New York: Dutton, 1951.

Kent, Allegra. *Once a Dancer*.·· *An Autobiography*. New York: St. Martin's Press, 1997.

Khrushchev, Nikita. *Khrushchev Remembers*. Boston: Little, Brown, 1970.

L'vov-Anokhin, B. *Galina Ulanova*. Moscow: Foreign Languages Publishing House, 1956.

Makarova, Natalia. *A Dance Autobiography*. New York: Knopf, 1979.

Mandelstam, Nadezhda. *Hope Against Hope: A Memoir*. Trans. Max Hayward. New York: Modern Library, 1999.

Mayakovsky, Vladimir. *The Bedbug (A Play) and Selected Poetry*. Bloomington: Indiana University Press, 1975.

Panov, Valery, and George Feifer. *To Dance*. New York: Knopf, 1978.

Plisetskaya, Maya. *I, Maya Plisetskaya*. Trans. Antonina W. Bouis. New Haven: Yale University Press, 2001.

Stanislavsky, Konstantin. *My Life In Art*. New York: Theatre Arts Books, 1952.

Tertz, Abram. *The Trial Begins and On Socialist Realism*, introduction by Czeslaw Milosz. Trans. Max Hayward and George Dennis.New York: Vintage, 1965.

Ulanova, Galina. *Autobiographical Notes and Commentary On Soviet Ballet*. London: Soviet News, 1956.

———. "A Ballerina's Notes," *USSR* 4 (1959).

———. *The Making of a Ballerina*. Moscow: Foreign Languages Publishing House.

Ulanova, Galina, Igor Moiseev, and Rostislav Zakharov. *Ulanova, Moiseyev and Zakhavor on Soviet Ballet*. Trans. E. Fox and D. Fry, ed. Peter Brinson. London: Society for Cultural Relatinos with the USSR, 1954.

Vaganova, Agrippina. *Basic Principles of Classical Ballet: Russian Ballet Technique*. Trans. Anatole Cujoy and John Barker. New York: Dover, 1969.

【次要】

Acocella, Joan Ross. *Baryshnikov in Black and White*. New York: Bloomsbury, 2002.

Albert, Gennady. *Alexander Pushkin: Master Teacher of Dance*. With a foreword by Mikhail Baryshnikov. Trans. Antonina W. Bouis. New York Public Library, 2001.

Barnes, Clive. *Nureyev*. New York: Helene Obolensky Enterprises, 1982.

Baryshnikov, Mikhail. *Baryshnikov at Work: Mikhal Baryshnikov Discusses His Roles*. New York: Knopf, 1978.

Beresovsky, V Bogdanov. *Ulanova and the Development of the Soviet Ballet*. Trans. Stephen Garry and Joan Lawson. London: MacGibbon and Key, 1952.

Croce, Arlene. "Hard Work", *New Yorker*, May 5, 1975, 134.

Daneman, Meredith. *Margot Fonteyn*. New York: Viking, 2004.

Feifer, George. *Russia Close-Up*. London: Cape, 1973.

Figes, Orlando. *Natasha's Dance: A Cultural History of Russia*. New York: Metropolitan Books, 2002.

Groys, Boris. *The Total Art of Stalinism: Avant-Garde, Aesthetic Dictatorship, and Beyond*. Princeton: Princeton University Press, 1992.

Hosking, Geoffrey A. *A History of the Soviet Union 1917-1991*. Glasgow: Fontana Press, 1992.

———. *Russia and the Russians: A History*. Cambridge: Harvard University Press, 2001.

Jennings, Luke. "Nights at the Ballet: The Czar's Last Dance," *New Yorker*, Mar. 27, 1995, 75.

Kavanagh, Julie. *Nureyev: The Life*. New York: Pantheon Books, Nov. 29,2001.

Kent, Allegra. *Once a Dancer: An Autobiography*. New York: St. Martin's Press, 1997.

Kotkin, Stephen. *Magnetic Mountain: Stalinism as a Civilization*. Berkeley: University of California Press, 1995.

Krasovskaya, Vera. *Vaganova: A Dance Journey from Petersburg to Leningrad*. Trans. Vera M. Siegel. Gainesville: University Press of Florida, 2005.

Litvinoff, Valentina. "Vaganova," *Dance Magazine*, Jul Aug, 1964, 40.

Lobenthal, Joel. "Agrippina Vaganova," *Ballet Review* 27,4 (Winter 1999): 47-57.

Maes, Francis. *A History of Russian Music: From Kamarinskaya to Babi Yar*. Berkeley: University of California Press, 2002.

Magarshack, David. *Stanislavsky: A Life*. Westport, CT: Greenwood Press, 1975.

Montefiore, Sebag. *Stalin: The Court of the Red Tsar*. New York: Knopf, 2004.

Morrison, Simon. *The People's Artist: Prokofiev's Soviet Years*. Oxford: Oxford University Press, 2008.

Nice, David. *Prokofiev: From Russia to the West, 1891-1935*. New Haven: Yale University Press, 2003.

Orloff, Alexander, and Margaret E. Willis. *The Russian Ballet on Tour*. New York: Rizzoli, 1989 」

Prevots, Naima. *Dance for Export: Cultural Diplomacy and the Cold War*. Hanover, NH: University Press of New England, 1998.

Reynold, Nancy. "The Red Curtain: Balanchine's Critical Reception in the Soviet Union," *American Dance Abroad*, 1992,47-57.

Robinson, Harlow. *Sergie Prokofiev: A Biography*. New York: Viking, 1987.

Roslavleva,Natalia. *The Era of the Russian Ballet*. New York: Da Capo, 1979.

Ross, Alex. *The Rest is Noise: Listening to the Twentieth Century*. New York: Farrar, Straus and Giroux, 2007.

Rudnitsky, Konstantin, *Russia and Soviet Theater,1905-1932*. Tran. Roxanne Permat, ed. Lesley Milne. New York: Harry N. Abram, 1988.

Scholl, Tim. *Sleeping Beauty: A Legend in Progress*. New Haven: Yale University Press, 2004.

Schwarz, Boris. *Music Life in Soviet Russia*. Bloomington: Indiana University Press, 1983.

Smakov, Gennady. *Baryshnikov: From Russia to the West*. London: Orbis Publishing, 1981.

Solway, Diane. *Nureyev, His Life*. New York: Wiliam Morrow, 1998.

Souritz, Elizabeth. "The Achievement of Vera Krasovskaya", *Dance Chronicle* 21,1 (1998): 135-48.

———. "Moscow's Island of Dance, 1934-1941", *Dance Chronicle* 17,1 (1994) : 1-92.

———. "Soviet Ballet of the 1920s and the Influence of Constructivism", *Soviet Union / Union Sovietique* 7,1-2 (1980): 112-37.

———. *Soviet Choreographer in the 1920s*. Trans. Lynn Visson, ed. Sally Banes. Durham, NC: Duke University Press, 1990.

Stites, Richard, *Russian Popular Cultural: Entertainment and Society since 1990*. Cambridge: Cambridge University Press, 1992.

Swift, Mary Grace. *The Art of the Dance in the USSR*. Notre Dame: University of Notre Dame Press, 1968.

Taper, Bernard. *Balanchine: A Biography*. New York: Collier, 1974.

Taruskin, Richard. *Defining Russia Musically: Historical and Hermeneutical Essays*. Princeton: Princeton University Press, 1997.

Taylor, Richard, and Derek Spring, ed. *Stalinism and Soviet Cinema*. London: Routledge, 1993.

Volkov, Solomon. *St. Petersburg: A Cultural History*. New York: Free Press, 1995.

Willis-Aarnio, Peggy. *Agrippina Vaganova (1879-1951): Her Place in the History of Ballet and Her Impact on the Future of Classical Dance*. Lewiston, NY: Edwin

Mellen press, 2002.

Wilson, Elizabeth. *Shostakovich: A Life Remembered*. London: Faber, 1994.

Zolotnitsky, David, Sergei Radlov. *The Shakespearian Fate of a Soviet Director*. Luxembourg: Harwood Academic, 1995.

第十章

本章特別受惠於肯尼斯‧摩根（Kenneth O. Morgan）、羅伯‧修易遜（Robert Hewison）、山繆爾‧海因斯（Samuel Hynes）、羅伯‧史奇德斯基（Robert Skidelsky）等人的論著。舞蹈方面，得力於瑪麗‧克拉克（Mary Clarke）、貝絲‧傑內（Beth Genné）、亞歷山大‧布蘭德（Alexander Bland）、茱蒂思‧麥克雷爾（Judith Mackrell）、柔伊‧安德森（Zoë Andersen）等人的研究。有關艾胥頓（Ashton）的了解，受惠於茱莉‧卡瓦納（Julie Kavanagh）和大衛‧沃根（David Vaughan）的著作。有關芳婷（Fonteyn）得力於梅瑞迪絲‧丹曼（Meredith Daneman），紐瑞耶夫（Nureyev）則是得力於黛安‧索樂威（Diane Soloway）和茱莉‧卡瓦納。有關肯尼斯‧麥克米倫（Kenneth MacMillan）的生平，我用的是愛德華‧索普（Edward Thorpe）為他寫的傳記。不過，讀者另也可以參考楊‧佩利（Jann Parry）為索普生平寫作的權威新作，這一本新作不巧於本章完稿後才出版。

〔主要〕

Annan, Noel. *Our Age: The Generation That Made Post-War Britain*. London: Fontana, 1991.

Beaton, Cecil. *Ballet*. London: Wingate, 1951.

———. *Self Portrait with Friends: The Selected Diaries of Cecil Beaton 1926-1974*. Ed. Richard Buckle. London: Weidenfeld and Nicolson, 1979.

———. *The Unexpurgated Beaton: The Cecil Beaton Diaries As They Were Written*, introduced by Hugo Vickers. London: Phoenix House, 2002.

Bedells, Phyllis. *My Dancing Days*. London: Phoenix House, 1954.

Béjart, Maurice. *Un Instant dans la vie d'autrui: Mémoires*. Paris: Flammarion, 1979.

———. *Mémoires*. Paris: Flammarion, 1994.

Connolly, Cyril. *Enemies of Promise*. Boston: Little, Brown, 1939.

———. *The Selected Works of Cyril Connolly*, ed. Matthew Connolly. 2 vol. London:

Picador, 2002.

Coton, A. V. *Writings on Dance, 1938-68*. London: Dance Books, 1975.

De Valois, Ninette. *Come Dance with Me: A Memoir 1898-1956*. Dublin: Lilliput Press, 1992.

———. *Invitation to the Ballet*. London: John Lare, 1937.

———. *Step by Step: The Formation of an Establishment*. London: W. H. Allen, 1977.

Fonteyn, Margot. *Margot Fonteyn: Autobiography*. New York: Knopf, 1976.

Haskell, Arnold Lionel. *Balletomania: The Story of an Obsession*. London: Victor Gollancz, 1946.

Hill, Polly, and Richard D. Keynes, eds. *Lydia and Maynard: The Letters of Lydia Lopokova and John Maynard Keynes*. New York: Scribner, 1989.

Keynes, John Maynard. *The Economic Consequences of Peace*. New York: Penguin, 1971.

Lambert, Constant. *Music Ho！—A Study of Music in Decline*. New York: October House, 1967.

Lifar, Serge. *Auguste Vestris: Le Dieu de la Danse*. Paris: Nagel, 1950.

———. *Du Temps que j'avais Faim*. Paris: Stock, 1935.

———. *Histoire du Ballet*. Paris: P. Wałeffe, Éditions Hermès, 1966.

———. *Les Mémoires d'Icare*. Monaco: Éditions Sauret, 1993.

Littlefield, Joan. "Wartime Ballet Flourishes", *Dance Magazine*, April 1943.20.

Manchester, P. W. *Vic-Well's: A Ballet Progress*. London: V. Gollancz, 1946.

Manchester, P. W., and Iris Morley, *The Rose and the Star*. London: V. Gollancz, 1949.

Marshall, Norman. *The Other Theatre*. London: J. Lehmann, 1947.

Muggeridge, Malcolm. *Winter In Moscow*. London: Eyre and Spottiswoode, 1934.

Rambert, Marie. *Quicksilver: The Autobiography of Marie Rambert*. London: Macmillan, 1972.

"Roll of Service" of the Dancing Prefession", *Dancing Times*, 1940, 68-69.

Sackville-West, Victoria. *Pepita*. New York: Sun Dial, 1940.

Seymour, Lynn, and Paul Gardner, *Lynn: The Autobiography of Lynn Seymour*. London: Granada, 1984.

Shaw, Bernard. *Music in London: 1890-1894*. 3 vols. London: Constable, 1932.

Sitwell, Osbert. *Laughter in the Next Room*. London: Macmillan, 1949.

Tynan, Kenneth. *Tynan on Theatre*. Harmondsworth, England: Penguin, 1964.

Waugh, Evelyn. *Vile Bodies*. Middlesex: Penguin, 1930.

[次要]

Anderson, Zoë. *The Royal Ballet: 75 Years*. London: Faber and Faber, 2006.

Aschengreen, Erik. "Bournonville: Yesterday, Today, and Tomorrow", trans. Henry Godfrey. *Dance Chronicle* 3, 2 (1979): 102-52.

Barnes, Clive. *Ballet in Britain Since the War*. London: C. A. Watts, 1953.

Bland, Alexander. *The Royal Ballet: The First Fifty Years*. Garden City, NY: Doubleday, 1981.

Bonnet, Sylvie. "L'Evolution de l'Esthetique Lifarienne", *La Recherche en Danse* 1 (1982): 95-102.

Burrin, Philippe. *France Under the Germans*. Collaboration and Compromise. New York: New Press, 1996.

Cannadine, David. *Aspects of Aristocracy: Grandeur and Decline in Modern Britain*. New Haven: Yale University Press, 1994.

———. "The Context, Performance, and Meaning of Ritual: The British Monarchy and the Invention of Tradition', c. 1820-1977", In *The Invention of Tradition*, ed. E. J. Hobsbawm and T. O. Ranger. Cambridge: Cambridge University Press, 1983.

Chimènes, Myriam, and Josette Alviset. *La Vie Musicale sous Vichy*. Bruxelles: Complexe, 2001.

Christout, Marie-Françoise. *Textes de Maurice Béjart: Points de Vue Critique, Temoignages Chronologie*. Paris: Seghers, 1972.

Clarke, Mary. *Dancers of Mercury: The Story of Ballet Rambert*. London: A. and C. Black, 1962.

———. *The Sadler's Wells Ballet: A History and an Appreciation. With a new forward by the author*. New York: Da Capo, 1977.

Clarke, Mary, and Clement Crisp. *The History of Dance*. New York: Crown, 1981.

Cone, Mechèle C. *Artists Under Vichy: A Case of Prejudice and Persecution*. Princeton: Princeton University Press, 1992.

Crickmay, Anthony, and Mary Clarke. *Margot Fonteyn*. Brooklyn: Dance Horizons, 1976.

Crisp, Clement, Anya Sainsbury, and Peter Williams. *50 Years of Ballet Rambert, 1926-1976*. Ilkley: Scolar Press, 1976.

Danemank, Meredith. *Margot Fonteyn*. New York: Viking, 2004.

Fisher, Hugh. *Margot Fonteyn*. London: A. and C. Black, 1953.

Fumaroli, Marc. *L'Etat Culturel: Une Religion Noderne*. Paris: Éditions de Fallois, 1991.

Genné, Beth. "Creating a Canon, Creating the 'Classics' in Twentieth-Century British Ballet", *Dance Research* 18, 2 (2000): 132-62.

———. "The Making of a Choreographer: Ninette de Valois and Bar aux Bois-Bergère", *Studies in Dance History* 12 (1996): 21.

Guest, Ivor Forbes. *Ballet in Leicester Square: The Alhambra and the Empire 1860-1915*. London: Dance Books, 1992.

Hewison, Robert. *Culture and Consensus: England, Art and Politics Since 1940*. London: Methuen, 1995.

———. *In Anger: British Culture in the Cold War 1945-60*. London: Weidenfeld and Nicolson, 1981.

———. *Too Much: Art and Society in the Sixties 1960-75*. New York: Oxford University Press, 1987.

Hirschfeld, Gerhard, and Patrick Marsh. *Collaboration in France: Politics and Culture During the Nazi Occupation, 1940-1944*. Oxford: Berg, 1989.

Hynes, Samuel Lynn. *The Auden Generation: Literature and Politics ion England in the 1930s*. London: Bodley Head, 1976.

———. *The Edwardian Turn of Mind*. Princeton: Princeton University Press, 1968.

———. *A War Imagined: The First World War and English Culture*. New York: Maxwell Macmillan International, 1991.

Jackson, Julian. *France: The Dark Years 1940-1944*. Oxford: Oxford University Press, 2001.

Jowitt, Deborah. *Jerome Robbins: His Life, His Theater, His Dance*. New York: Simon and Schuster, 2004.

Kavanagh, Julie. *Nureyev: The Life*. New York: Pantheon Books, 2007.

Laurent, Jean, and Julie Sazonova. *Serge Lifar Rénovateur du Ballet Français*. Parise: Buchet / Chastel, 1960.

Macaulay, Alastair. "Ashton's Classicism and Les Rendezvous", *Studies in Dance History* 3, 2 (Fall 1992): 9-14.

———. *Margot Fonteyn*. Gloucestershire: Sutton, 1998.

Mack Smith, Denis. *Mussolini*. New York: Knopf, 1982.

Mackrell, Judith. *The Bloomsbury Ballerina: Lydia Lopokova, Imperial Dancer and Mrs. John Maynard Keynes*. London: Weidenfeld and Nicolson, 2008.

Mason, Francis. "The Paris Opera: A Conservatino with Violette Verdy", *Ballet Review* 14.3 (Fall 1986): 23-30.

McDonagh, Don. "Au Revoir", *Ballet Review* 13, 4 (1970): 14-19.

McKibbin, Ross. *Classes and Cultures: England 1918-1951*. Oxford: Oxford University Press, 1998.

Monahan, James. *The Nature of Ballet: A Critic's Reflections*. London: Pitman, 1976.

Money, Keith. *Fonteyn: The Making of a Legend*. New York: Reynal, 1974.

Morgan, Kenneth O. *Britain Since 1945: The People's Peace*. Oxford: Oxford University Press, 2001.

Ory, Pascal. *L'Aventure Culturelle Française: 1945-1989*. Paris: Flammarion, 1989.

——. *La France Allemande, 1933-1945*. Paris: Seuil, 1976.

Parry, Jann. *Different Drummer: The Life of Kenneth MacMillan*. London: Faber and Faber, 2009.

Poudru, Florence. *Serge Lifar: La Danse pour la Patrie*. Paris: Hermann, 2007.

Reynolds, Nancy, and Malcolm McCormick. *No Fixed Points: Dance in the Twentieth Century*. New Haven: Yale University Press, 2003.

Schaikevitch, André. *Serge Lifar et le Destin du Ballet de l'Opéra: Vingt-Cinq Dessins Hor-Texte de Pablo Picasso*. Paris: Richard-Masse, 1971.

Searle, G.R.A. *New England ~ Peace and War, 1886-1918*. Oxford: Oxford University Press, 2004.

Shead, Richard. *Constant Lambert*. With a Memoir by Anthony Powell. London: Simon, 1973.

Sinclair, Andrew. *Arts and Cultures: The History of the 50 Years of the Arts Council of Great Britain*. London: Sinclair-Stevenson, 1995.

Skidelsky, Robert. *John Maynard Keynes*, vol. 1: *Hopes Betrayed 1883-1920*. New York: Pentuin, 1983.

——. *John Maynard Keynes*, vol. 2: *The Economist as Savior 1920-1937*. New York: Pentuin, 1992.

——. *John Maynard Keynes*, vol. 3: *Fighting for Freedom 1937-1946*. New York: Pentuin, 2002.

Solway, Diane. *Nureyev, His Life*. New York: William Morrow, 1998.

Sorell, Walter. *Dance in Its Time*. Garden City, NY: Anchor, 1981.

Stone, Pat. "Dancing Under the Bombs: Part I", *Ballet Review* 12, 4 (1985): 74-77.

——. "Dancing Under the Bombs: Part II", *Ballet Review* 13, 1 (1985): 92-98.

——. "Dancing Under the Bombs: Part III", *Ballet Review* 13, 2 (1985): 90-93.

——. "Dancing Under the Bombs: Part IV", *Ballet Review* 14, 1 (1986): 90-93.

——. "Dancing Under the Bombs: Part V", *Ballet Review* 15, 1 (1987): 78-90.

Taylor, A.J.P. *English History: 1914-1945*. New York: Oxford University Press, 1965.

Thorpe, Edward. *Kenneth MacMillan: The Man and the Ballet*. London: Hamish Hamilton, 1985.

Tomalonis, Alexandra. *Henning Kronstam: Portrait of a Danish Dancer*. Gainesvile: University Press of Florida, 2002.

Vaughan, David. *Federick Ashton and His Ballets*. London: Dance Books, 1999.

Vevoli, Patrizia. "The Choreography of Aurel Mi.loss, Part One: 1906-1945", *Dance Chronicle* 13.1 (1990): 1-46.

——. "The Choreography of Aurel Milloss, Par: Two: 1946-1966", *Dance Chronicle* 13, 2 (1990): 193-240.

——. "The Choreography of Aurel Milloss, Part Three: 1967-1988", *Dance Chronicle* 13, 3 (1990-91): 368-92.

——. "The Choreography of Aurel Milloss, Part Four: Catalogue", *Dance Chronicle* 14, 1 (1991): 47-101.

——. "Walter Toscanini's Vision of Dance", *Proceedings of the Society of Dance History Scholars*, 1997, 107-17.

Weeks, Jeffrey. *Coming Out: Homosexual Politics in Eritain from the Nineteenth Century to the Present*. London: Quartet, 1977.

第十一章、第十二章

有關芭蕾於美國的歷史，得力於茱蒂絲·切森班納洪（Judith Chazin-Bennahum）、艾琳·克羅齊（Arlene Croce）、艾格妮絲·戴米爾（Agnes de Mille）、艾德文·丹比（Edwin Denby）、馬丁·杜伯曼（Martin Duberman）、查理·約瑟夫（Charles M. Joseph）、伊麗莎白·肯道爾（Elizabeth Kendall）、黛博拉·喬威特（Deborah Jowitt）、肯道爾、大里園（Sono Osato）、查理·佩·林肯·寇爾斯坦（Lincoln Kirstein）、

恩（Charles Payne）、唐娜・帕爾穆特（Donna Perlmutter）、娜厄瑪・普雷沃（Naima Prevots）、南西・雷諾茲（Nancy Reynolds）、尤里・史列茲金（Yuri Slezkine）、妙麗・托帕斯（Muriel Topas）、伯納德・泰伯（Bernard Taper）多人的著作奠基。訪談賈克・唐布瓦（Jacques d'Amboise）・梅麗莎・海登（Melissa Hayden）・艾莉格拉・肯特（Allegra Kent）、羅伯・馬里奧拉諾（Robert Maiorano）、（Robert Weiss）多人，一樣惠我良多。

[主要]

Ambert, George. *Art in Modern Ballet.* New York: Pantheon, 1946.

——. *Ballet in America: The Emergence of an American Art.* New York: Da Capo, 1983.

Balanchine, George. "The Dance Element in Stravinsky's Music", in *Stravinsky in the Theater*, ed. Minna Lederman. New York: Da Capo, 1975.

——. "Notes on Choreography", *Dance Index* 4, 3 (Feb-Mar. 1945): 20-31.

Bernstein, Leonard. *The Unanswered Question: Six Talks at Harvard.* Cambridge: Harvard University Press, 1981.

Chalif, Louis Harvy. *The Chalif Text Book of Dancing.* New York, 1914.

"Choreography by George Balanchine: A Catalogue of Works." The George Balanchine Foundation. At http://www.Balanchine.org/balanchine/03/balanchinecatalogcguenewhtml.

Chujoy, Anatole, George Platt Lynes, Watler E. Owen, and Fred Fehl. *The New York City Ballet.* New York: Knopf, 1953.

Croce, Arlene. *Afterimages.* New York: Vintage Books, 1979.

——. *The Fred Astaire and Ginger Rogers Book.* New York: Vintage Books, 1977.

——. *Going to the Dance.* New York: Knopf, 1982.

——. *Sight Lines.* New York: Knopf, 1987.

——. *Writing in the Dark: Dancing in the New Yorker.* New York: Farrar, Straus and Giroux, 2000.

Danilova, Alexandra. *Choura: The Memoirs of Alexandra Danilova.* New York: Fromm International Pub. Cor, 1988.

De Mille, Agnes. *Dance to the Piper.* Boston: Little, Brown, 1952.

——. *Russian Journals.* New York: Dance Perspectives Foundation, 1970.

——. *Speak to me, Dance with me.* Boston: Little, Brown, 1973.

——. *America Dance.* New York: Macmillan, 1980.

Delarue, Allison. *Fanny Elssler in America: Comprising Seven Facsimiles of Rare Americana – Never Before Offered the Public – Depicting Her Astounding Conquest of America in 1840-42, a Memoir, A Libretto, Two Verses, A Penny-Terrible Blast, Letters and Journal, and an Early Comic Strip – the Sad Tale of Her Impresario's Courtship.* Brooklyn: Dance Horizons, 1976.

Denby, Edwin. *Dancers, Buildings and People in the Streets.* New York: Horizon Press, 1965.

——. *Dance Writings;* ed. Robert Cornfield and William Mackay. New York: Knopf, 1986.

Eliot, T. S. *The Sacred Wood: Essays on Poetry and Criticism.* London: Methuen, 1920.

Farrel, Suzanne, and Toni Bently. *Holding on to the Airs: An Autobiography.* New York: Summit, 1990.

Fisher, Barbara M. *In Balanchine's Company: A Dancer's Memoir.* Middletown, CT: Wysleyan University Press, 2006.

Geva, Tamara. *Split Seconds: A Remembrance.* New York: Harper and Row, 1972.

Howe, Irving. "Tevye on Broadway", *Commentary*, Nov. 1964, 73-75.

Jenkions, Nicholas, ed. *By, With, To and From: A Lincoln Kirstein Reader.* New York: Farrar, Straus and Giroux, 1991.

Kazan, Elia. *Elia Kazan: A Life.* New York: Da Capo, 1997.

Kent, Allegra. *Once a Dancer: An Autobiography.* New York: St. Martin's Press, 1997.

Kinney, Troy, and Margaret West Kinney. *The Dance: Its Place in art and Life.* New York: Tudor, 1936.

Kirstein, Lincoln. *Flesh Is Heir: An Historical Romance.* New York: Brewer, Warren, and Putnam, 1932.

——. *Fokine.* London: British-Continental Press, 1934.

——. *Three Pamphlets Collected: Blast at Ballet, 1937. Ballet Alphabet, 1939. What Ballet Is All About, 1959.* Brooklyn: Dance Horizon, 1967.

——. *Dance: A Short History of Classic Theatrical Dancing.* Westport, CT: Greenwood Press, 1970.

——. *Movement and Metaphor: Four Centuries of Ballet.* New York: Praeger, 1970.

——. *Elie Nadelman.* New York: Eakins Press, 1973.

——. *Thirty Years: New York City Ballet*. New York: Praeger, 1970.

——. "A Ballet Master's Belief", in *Portrait of Mr. B: Photographs of George Balanchine*, ed. Lincoln Kirstein. New York: Viking, 1984.

——. *The Poems of Lincoln Kirstein*. New York: Atheneum, 1987.

——. *Mosaic: Memoirs*. New York: Farrar, Straus and Giroux, 1994.

——, ed. *Portrait of Mr. B: Photographers of George Balanchine*. New York: Viking, 1984.

Kirstein, Lincoln, and Nancy Reynolds. *Ballet, Bias and Belief: Collected and Other Dance Writings of Lincoln Kirstein*. New York: Dance Horizons, 1983.

Laurents, Arthur. *Original Story by Arthur Laurents: A Memoir of Broadway and Hollywood*. New York: Knopf, 2000.

Lauze, François de . *Apologie de la danse, by F. de Lauze, 1623: A Treatise on Instruction in Dancing and Deportment Given in the Original French*, trans. and with introduction and notes by Joan Wildblood. London: F. Muller, 1952.

Lowry, W. McNeil. "Conversations with Balanchine", *New Yorker*, Sept. 12, 1983, 52.

——. "Conversations with Kirstein – I", *New Yorker*, Dec. 15, 1986, 44-80.

——. "Conversations with Kirstein – II", *New Yorker*, Dec. 22, 1986, 37-63.

——. *The Performing Arts and American Society*. Englewood Cliffs, NJ: Prentice-Hall, 1978.

Martins, Peter, and Robert Cornfield. *Far From Denmark*. Boston: Little, Brown, 1982.

Mason, Francis. *I Remember Balanchine: Recollections of the Ballet Master by Those Who Knew Him*. New York: Doubleday, 1991.

Milstein, Nathan, and Solomon Volkov. *From Russia to the West: The Musical Memoirs and Reminiscences of Nathan Milstein*. Trans. Antonia W. Bouis. New York: Henry Holt, 1990.

Nabokov, Nicolas. *Old Friends and New Music*. Boston: Little, Brown, 1951.

Opening Week of Lincoln Center for the Performing Arts: Philharmonic Hall September 23-ip. 1962. New York: Lincoln Center for the Performing Arts, 1962.

Osato, Sono. *Distant Dances*. New York: Knopf, 1980.

Pound, Ezra. *Literary Essays of Ezra Pound*. Ed. and with an introduction by T.S. Eliot. New York: New Directions, 1954.

Riesman, David. *The Lonely Crowd: A Study of the Changing American Character*. New Haven: Yale University Press, 1965.

Robbins, Jerome. "Jerome Robbins Discusses 'Dances at a Gathering' with Edwin Denby", *Dance Magazine*, July 1969, 47-55.

Stravinsky, Igor. *Poetics of Music in the Form of Six Lessons*. Cambridge: Harvard University Press, 1942.

——. *Dialogues and A Diary*. Garden City, NY: Doubleday, 1963.

Stravinsky, Igor, and Robert Craft. *Memories and Commentaries*. Garden City, NY: Doubleday, 1960.

Stuart, Muriel, and Lincoln Kirstein. *The Classic Ballet: Basic Technique and Terminology*. New York: Knopf, 1952.

Tallchief, Maria, and Larry Kaplan.*Maria Tallchief: America's Prima Ballerina*. New York: Henry Holt, 1997.

Tocqueville, Alexis de. *Democracy in America*. New York: Library of Congress, 2004.

Van Vechten, Carl. *The Dance Writings of Carl Van Vechten*. New York: Dance Horizons, 1974.

Villella, Edward, and Larry Kaplan. *Prodigal Son: Dancing for Balanchine in a World of Pain and Magic*. New York: Simon and Scuster, 1992.

Volkov, Solomon.*Balanchine's Tchaikovsky: Interviews with George Balanchine*. trans. Antonina W. Bouis. New York: Simon and Schuster, 1985.

Zorina, Vera. *Zorina*. New York: Farrar, Straus, and Giroux, 1986.

[次要]

Altman, Richard, and Mervyn D. Kaufman. *The Making of a Musical: Fiddler on the Roof*. New York: Crown, 1971.

Anawalt, Sasha. *The Joffrey Ballet: Robert Joffrey and the Making of an American Dance Company*. New York: Scribner, 1996.

Anfam, David. *Abstract Expressionism*. New York: Thames and Hudson, 1990.

Baer, Nancy and Norman. *Bronislava Nijinska: A Dancer's Legacy*. San Francisco: Fine Arts Museums of San Francisco, 1986.

Balanchine, George, and Francis Mason. *101 Stories of the Great Ballets: The Scene-Scene Stories of the Most Popular Ballet,Old and New.New York: Random House, 1989.

Banes, Sally, ed. *Terpsichore in Sneaker: Post-Modern Dance*. Boston: Houghton Mifflin, 1979.

Baryshnikov, Mikhail. *Baryshnikov at Work: Mikhail Baryshnikov Discusses His Roles*. New York: Knopf, 1976.

Barzel, Ann. "European Dance Teachers in the United States", *Dance Index* 8, 4-6 (1994).

Bender, Thomas. *New York Intellect: A History of Intellectual Life in New York City, from 1750 to the Beginnings of Our Own Time*. Baltimore: Johns Hopkins University Press, 1988.

Benedict, Stephen, ed. *Public Money and the Muse: Essays on Government Funding for the Arts*. New York: W.W. Norton, 1991.

Bentley, Toni. *Costumes by Karinska*. New York: Harry N. Abram, 1995.

Buckle, Richard, and John Taras. *George Balanchine, Ballet Master: A Biography*. New York: Random House, 1988.

Burton, Humphrey. *Leonard Benstein*. New York: Dsoubleday 1994.

Chafe, William Henry. *The Unfisled Journey: America Since World War II*. New Yrok: Oxford University Press, 1999.

Chazin-Bennahum, Judith. *The Ballets of Antony Tudor: Studies in Psyche and Satire*. New York: oxford University Press, 1994.

Clurman, Harold. *The Liberal: The Congress for Cultural Freedom and the Strength for the Mind of Postwar Europe*. New York: Free Press, 1989.

Cort, Jonathan. "Two Talks with George Balanchine", *Portrait of Mr. B: Photographys of George Balanchine*, ed. Lincoln Kirstein. New York: Viking, 1984.

Cummings, Milton C., and Richard S. Katz. *The Patron State: Government and the Arts in Europe, North America, and Japan*. New York: Oxford University Press, 1987.

Duberman, Martin B. *The Worlds of Lincoln Kirstein*. New York: Knopf, 2007.

Dunning, Jennifer. *But First a School: The First Fifty Years of the School of American Ballet*. New York: Viking, 1985.

Easton, Carol. *No Intermissions: The Life of Agnes de Mille*. Boston: Little, Brown, 1996.

Ewing, Alex. *Bravura! Lucia Chase and the American Ballet Theatre*. Gainesville: University Press of Florida, 2009.

Garafola, Lynn, ed. *Dance for a City*. New York: Columbia University Press, 2000.

Garcia-Marquez, Vicente. *The Ballets Russes: Colonel de Basil's Ballets Russes de Monte Carlos, 1931-1952*. New York: Knopf, 1990.

Garebian, Keith. *The Making of West Side Story*. Toronto: ECW, 1995.

Golding, John. *Paths to the Absolute: Mondrian, Madvich, Kandinsky, Pollack, Newman, Rothko, and Still*. Princeton: Princeton University Press, 2000.

Goldner, Nancy. *Balanchine Variations*. Gainesville: University Press of Florida, 2008.

———. *The Stravinsky Festival of the New York City Ballet*. New York: Eakins Press, 1974.

Gottlieb, Robert. *Jgeorge Balanchine: The Ballet Maker*. New York: HarperCollins, 2004.

Graff, Ellen. *Stepping Left: Dance and Politics in New York City, 1928-1942*. Durham, NC: Duke University Press, 1997.

Greenberg, Clement. *Art and Culture: Critical Essays*. Boston: Beaton, 1961.

Gruen, John. *The Private World of Ballet*. New York: Viking, 1975.

Guest, Ivor Forbes. *Fanny Elssler*. Middletown, CT: Wesleyan University Press, 1970.

Guilbaut, Serge. *How New York Stole the Idea of Modern Art: Abstract Expressionism, Freedom, and The Cold War*. Chicago: University of Chicago Press, 1983.

Halberstam, David. *The Fifties*. New York: Ballantine Books, 1994.

Hirsch, Foster. *A Method to Their Madness: The History of the Actors Studio*. New York: Norton, 1984.

Joseph, Charles M. *Stravinsky and Balanchine: A Journey of Invasion*. New Haven: Yale University Press, 2002.

Jowitt, Deborah. *Jerome Robbins: His Life, His Theatre, His Dance*. New York: Simon and Schuster, 2004.

Karlinsky, Simon, and Alfred Appel. *The Bitter Air of Exile: Russian Writers in the West 1922-1972*. Berkeley: University of California Press, 1977.

Kendall, Elizabeth. *Dancing New York: New York: Ford Foundation, 1983.

———. *Where She Danced: The Birth of American Art-Dancer*. Berkeley: University of California Press, 1984.

Kirstein, Lincoln, *Fifty Ballet Masterworks: From the 16th to the 20th Century*. New York: Dover, 1984.

Lawrence, Greg. *Dance with Demons: The Life of Jerome Robbins.* New York: G. P. Putnam's Sons, 2001.

Lederman, Minna, ed. *Stravinsky in the Theatre.* New York: Da Capp, 1975.

Levin, Lawrence W. *Highbrow / Lowbrow: The Emergence of Cultural Hierarchy in America.* Cambridge: Harvard University Press, 1988.

Lobenthal, Joel. "Tanaquil Le Clercq", *allet Review* 12, 3 (1984): 74-86.

Martin, Ralph G. *Lincoln Center for the Performing Arts.* Englewood Cliffs, NJ: Pretice-Hall, 1971.

Mast, Gerald. *Can't Help Singin': The American Musical on Stage and Screen.* Woodstock, NY: Overlook, 1987.

Mueller, John E. *Astaire Dancing: The Musical Films.* New York: Wings, 1991.

Navasky, Victor. *Naming Names.* New York: Viking, 1980.

Payne, Charles. *American Ballet Theatre.* New York: Knopf, 1978.

Pells, Richard H. *The Liberal Mind in a Conservative Age: American Intellectuals in the 1940s and 1950s.* Middleton, CT: Wesleyan University Press, 1989.

Perl, Jed. *New Art City: Manhattan at Mid-Century.* New York: Knopf,2005.

Perlmutter, Donna. *Shadowplay: The Life of Antony Tudor.* New York: Limelight, 1995.

Peyser, Joan. *Bernstein: A Biography.* New York: Beech Tree, 1987.

Pollack, Howard. *Aaron Copland: The Life and Wrok of an Uncommon Man.* New York: Henry Holt, 1999.

Prevots, Naima. *Dance for Export: Cultural Diplomacy and the Cold War.* Hanover, NH: University Press of New England, 1998.

Raeff, Marc. *Russia Abroad: A Cultural History of the Russian Emigration, 1919-1939.* New York: Oxford University Press, 1990.

Reynaold, Nancy, ed. *Repertory in Review: 40 Years of the New York City Ballet.* New York: Dial, 1977.

Reynolds, Nancy, and Malcolm McCormick. *No Fixed Points: Dance in the Twentieth Century.* New Haven: Yale University Press, 2003.

Rich, Alan. *The Lincoln Center Story.* New York: American Heritage, 1984.

Robinson, Harlow. *The Last Impresario: The Life, Time, and Legacy of Sol Hurok.* New York: Viking, 1994.

Robinson, Marc, ed. *Altogether Elsewhere: Writers on Exile.* Winchester, MA: Faber and Faber, 1994.

Scholl, Tim. *From Petipa to Balanchine: Classical Revival and the Modernization of Ballet.* London: Routledge, 1994.

Schorer, Suki. *Suki Schorer on Balanchine Technique.* New York: Knopf, 1999.

Secrest, Meryle. *Leonard Bernstein: A Life.* New York: Knopf, 1994.

Slezkine, Yuri. *The Jewish Century.* Princeton: Princeton University Press, 2004.

Slonimsky, Yuri. "Balanchine: The Early Years", *Ballet Review* 5, 3 (1975-76): 1-64.

Smakov, Gennady. *Baryshnikov: From Russia the the West.* New York: Farrar, Straus and Giroux, 1981.

Sorell, Walter. *Dance in Its Time.* Garden City: Anchor, 1981.

———. "Notes on Balanchine." in *Repertory in Review: 40 Years of the New York City Ballet*, ed., Nancy Reynolds. New York: Dial, 1977.

Souritz, Elizabeth. "The Young Balanchine in Russia", *Ballets Review* 18, 2 (1990): 66-72.

Susman, Warren I. *Culture as History: The Transformation of American Society in the Twentieth Century.* New York: Pantheon, 1984.

Sussmann, Leila. "Anatomy of the Dance Company Boom, 1958-1980", *Dance Research Journal* 16, 2 (1984): 23-28.

Taper, Bernard. *Balanchine: A Biography.* New York: Collier, 1974.

———. "Balanchine's Will, Part I". *Ballet Review* 23, 2 (1995): 29-36.

———. "Balanchine's Will, Part II", *Ballet Review* 23, 3 (1995): 25-33.

Topazk, Muriel. *Undimmed Lustre: The Life of Antony Tudor.* Lanham,MD: Scarecrow, 2002.

Tracy, Robert. *Balanchine's Ballerinas: Conversations with the Muses.* New York: Linden Press, 1983.

Vaill, Amanda. *Somewhere: The Life of Jerome Robbins.* New York: Broadway, 2006.

Whitfield, Stephen J. *The Culture of the Cold War.* Baltimore: Johns Hopkins University Press, 1996.

———. *In Search of American Jewish Culture.* Hanover, NH: Brandeis University Press, 1999.

Young, Edgar B. *Lincoln Center: The Building of An Institution.* New York: New York University Press, 1980.

von 176

《少年維特的煩惱》（小說）Die Leiden des jungen Werthers 176
《浮士德》（長詩）Faust 184
華爾滋風潮 waltz fever 204
《歌舞大王齊格飛》（巴蘭欽百老匯舞蹈作品）Ziegfeld Follies of 1936 232

歌女（英國）sing-song 458
歌舞劇場 music hall and 458
歌舞女郎 filles d'opéra 96
法國女性舞者的身分地位 status of female dancers in France 96, 97, 98
歌舞雜耍 vaudeville 299, 372, 374, 375, 404, 507
歌舞隊 Chorus 248, 258-259, 538, 588
歌劇望遠鏡 opera glasses 91
歌劇芭蕾 opéra-ballet 90
《舞蹈與音樂》（馬諦斯美術作品）Dance and Music（Mattise）360
《眾會之舞》（羅賓斯舞蹈作品）Dances at a Gathering（Robbins）542, 556-560,

藝術成就 achievements of 559-560
相較於喬治‧巴蘭欽之創作（George）Balanchine ballets vs 559
採用蕭邦音樂（Frédéric）Chopin music for 556
劇場實驗 experimentation of theater and 556
嬉皮氣味 hippie flavor of 557
—花孩兒 flower-child and 557
猶太身分 Jewish identity of 557
哲隆‧羅賓斯自述（Jerome）Robbins self-description of 560-561

嘉賓，尚（法國影星）Gabin, Jean 452
嘉寶，葛麗泰 Garbo, Gret 486
《榮耀》（都鐸舞蹈作品）Gloire, La（Tudor）537
靈感來自美國電影《彗星美人》All About Eve（film）as inspiration for 538
貝蒂‧戴維斯之角色（Bette）Davis's role 538
凱伊‧諾拉舞蹈演出（Nora）Kay's performance in 538
齊格飛歌舞團（美國）Ziegfeld Follies 507
齊費雷里，佛朗哥（義大利著名導演）Zeffirelli, Franco 490

舞台劇《羅密歐與茱麗葉》Romeo and Juliet（play）490
《齊瓦哥醫生》（巴斯特納克文學作品）Doctor Zhivago（Pasternak）415
齊克果，索倫（丹麥哲學家）Kierkegaard, Soren 232
與奧古斯特‧布農維爾來往（Auguste）Bournonville associated with 232

維克威爾斯芭蕾舞團 Vic-Wells Ballet 參見 賽德勒威爾斯芭蕾舞團

維也納 Vienna
戈斯帕羅‧安吉奧里尼（Gasparo）Angiolini's career in 116-18, 584
—《石客宴唐璜》festin de pierre, ou Don Juan, Le 116
—《奧菲歐與尤麗狄絲》Orfeo ed Euridice 117, 584
—《賽密阿米絲》Semiramis 117
奧古斯特‧布農維爾於維也納（Auguste）Bournonville in 218
歐洲戲劇中樞（十八世紀）theater center of（18th century）114
十九世紀文化地位衰落 decline in 19th century 176
曼佐蒂芭蕾作品《精益求精》演出不輟 Excelsior（Manzotti）long run in 275
法蘭欽‧希爾維定（維也納舞者）（Franz）Hilverding and 115-16
義大利舞者於維也納 Italian dancers in 177
—義大利「怪誕派」舞者 grotteschi in 177
約瑟夫二世推行文化改革 Joseph II cultural reforms 117, 125
瑪麗亞‧德瑞莎主政期間 Maria Theresa reign 114-15, 118, 218
尚—喬治‧諾維爾於維也納（Jean-Georges）Noverre's career in 99, 110, 114, 117-20
—《艾兒賽絲特》Alceste 117-18
—《歐拉斯和庫里亞斯》Horaces et les Curiaces, Les 118
維也納會議（一八一五年歐洲）Vienna congress（1815）148, 256, 583
「華爾滋」熱 waltz and 148
《維也納華爾滋》（巴蘭欽舞蹈作品）Vienna Waltzes（Balanchine）579, 581, 583
蘇珊‧費若舞蹈演出（Suzanne）Farrell's performance in 583
芭芭拉‧卡林斯卡服裝設計（Barbara）Karinska's design for 583
採用佛朗茲‧雷哈爾樂曲（Franz）Lehár's music for 583
採用理查‧史特勞斯歌劇《玫瑰騎士》選曲 Rosenkavalier, Der（Strauss），music from 583

Apollo's Angels 阿波羅的天使
A History of Ballet 芭蕾藝術五百年 742

圖版出處

Page 22: Library of Congress, Music Division; Page 82: Jerome Robbins Dance Division, New York Public Library for the Performing Arts, Astor, Lenox, and Tilden Foundation; Pages 116, 126 and 129, BNF; Page 141: Courtesy of Madison U. Sowell & Debra Sowell, Provo, Utah; Page 146: "The Claque in Action," c.1830-40 by French school, Bibliothèque des Arts Decoratifs, Paris / Archives, Charmot / Bridgeman Art Library; Page 267, 307: TopFoto; Page 335: Jerome Robbins Dance Division, New York Public Library for the Performing Arts, Astor, Lenox, and Tilden Foundations; Page 389: RIA Novosti; Page 515: Photo by Costas; Page 536: Martha Swope。

插台 I

Da Vinci drawing: © The Proportions of the Human Figure (after Vitruvius), c. 1492 (pen & ink on paper) by Leonardo da Vinci (1452-1519) Galleria dell' Academia, Venice, Italy / The Bridgeman Art Library; Fencing manual: © Laumosnier painting: © Meeting between Louis XIV (1638-1715) and Philippe IV (1605-65) at Isle des Faisans, 7th November 1659 (oil on canvas) by Laumosnier (fl. 1690-1725) Musée de Tesse, Le Mans, France / Lauros / Giraudon / The Bridgeman Art Library and © K.8.K.7. Book 2 plate IV; Art of Dancing Engraving: The Music Ceremony Concluded, the Dance begins: Music, Dance Steps and Dancers for a Minuet from Kellon Tomlinson's Art of Dancing engraved by Jan van der Gucht (1697-1776), 18th Century (engraving) by French School (17th century) Bibliothèque Nationale, Paris, France / Lauros / Giraudon / The Bridgeman Art Library; Pierre Gardel: BNF; Auguste Vestris: BNF; Crowds storming the Paris Opera: BNF; Parisians storming the Bastille: BNF; Nobel Sans-Culotte: © The Nobles Sans-Culotte, published by Hannah Humphrey in 1794 (etching) by James Gillray (1757-1815) © Courtesy of the Warden and Scholars of New College, Oxford / The Bridgeman Art Library; Marie Sallé: © Portrait of Mademoiselle Marie Sallé (c. 1702-56) 1737 (oil on canvas) by Louis Michel van Loo (1707-71) Masee des Beaux-Arts, Tours, France / Giraudon / The Bridgeman Art Library; dancer as sylphide: © BNF; Marie Antoinette in white: © Marie Antoinette (1752-93) from Receuil des Estampes, representant les Rangs et les Dignites, suivant le Costume de toutes les Nations existantes, published 1780 (hand-colored engraving) by Pierre Duflos (1742-1816) Private Collection / The Stapleton Collection / The Bridgeman Art Library; Marie Antoinette as shepherdess: ©Mary Evans Picture Library; Madeleine Guimard: © Portrait of Mademoiselle Guimard as Terpsichore, c. 1799 (oil on canvas) by Jacques Louis David (1748-1825) Private Collection / The Bridgeman Art Library; Antoine Paul: © BNF; Marie Taglioni: ©Maria Taglioni (18p484) in La Sylphide, Souvenir d'Adieu, c. 1832 (color litho) by Marie Alexandre Alophe (1812-83) Bibliothèque de Arts Decoratifs, Paris, France / Archives Charmet / The Bridgeman Art Library; Marie Taglioni: BNF; period shoes: © V&A Images / Victoria and Albert Museum; Taglioni's shoes: Signed ballet shoes belonging to Maria Taglioni (1804-84) (photo) by French School (19th century) Bibliothèque de l'Opéra Garnier, Paris, France / Archives Charmet / The Bridgeman Art Library; Marie Taglioni in La Sylphide: 1832, by François Bariel Guillaume Lepaulle, Musée des Arts Decoratifs, Paris / Giraudon / Bridgeman Art Library; Tamara Karsavina: ©Tamara Platnowna Karsavina (1885-1978) as The Firebird by logr Stravinsky (1882-1971) from the front cover of Le Théatre magazine, May 1911 (color litho) by French School (20th century)Bibliothèque des Arts Decoratifs, Paris, France / Archives Charmet / The Bridgeman Art Library; Rudolf Mureyev: ©Apic / Hulton Archives / Getty Images; Margot Fonteyn: ©Photograph by Maurice Seymour, courtesy of Ronald Seymour; Sleeping Beauty: © The St. Petersburg State Museum of Theater and Music; Carlotta Brianza: ©The St. Petersburg State Museum of Theater and Music; Vaslav Rudolf Mureyev: ©Apic / Hulton Archives / Getty Images; Danseur, dit Nijinsky: Peter Willi / Superstock; Étude: ©Ballet Society, In.; Diaghilev and Stravinsky: ©Topham

總 編 輯　張瑩瑩
副總編輯　蔡麗真
責任編輯　林毓茹
編輯協力　李依蒨、翁淑靜、許凱鈞、溫芳蘭、劉子菁
美術設計　奧嘟嘟工作室
行銷企畫　黃煜智、黃怡婷、劉子菁

社　　長　郭重興
發行人兼
出版總監　曾大福
出　　版　野人文化股份有限公司
發　　行　遠足文化事業股份有限公司
　　　　　地址：23141 新北市新店區民權路 108-2 號 9 樓
　　　　　電話：（02）2218-1417　傳真：（02）8667-1065
　　　　　電子信箱：service@sinobooks.com.tw
　　　　　網址：www.bookrep.com.tw
　　　　　郵撥帳號：19504465 遠足文化事業股份有限公司
　　　　　客服專線：0800-221-029
法律顧問　華洋法律事務所 蘇文生律師
印務主任　黃禮賢
印　　製　上晴彩色印刷製版有限公司
初版首刷　2013 年 11 月

定　　價　1890 元
ISBN　978-986-5830-60-1　　　　　　　有著作權　侵害必究
歡迎團體訂購，另有優惠，
請洽業務部（02）22181417 分機 1120、1123

taste 2

阿波羅的天使
芭蕾藝術五百年
珍妮佛・霍曼斯｜著　宋偉航｜譯　李巧｜審訂

國家圖書館出版品預行編目資料

阿波羅的天使：芭蕾藝術五百年 /
珍妮佛・霍曼斯（Jennifer Homans）著；宋偉航 譯 . –
初版 . – 新北市：野人文化出版：
遠足文化發行, 2013. 11 [民 102]
800 面；17×23 公分 . --（taste；2）
譯自：Apollo's Angels: A History of Ballet

ISBN　978-986-5830-60-1（精裝）

1. 芭蕾舞　2. 舞蹈史

976.62　　　　　　　　　　　　　　　102018854

Jennifer Homans
APOLLO'S ANGELS
A History of Ballet